全視野世界旅行圖鑑

義大利

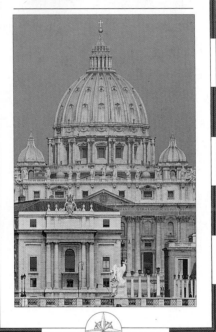

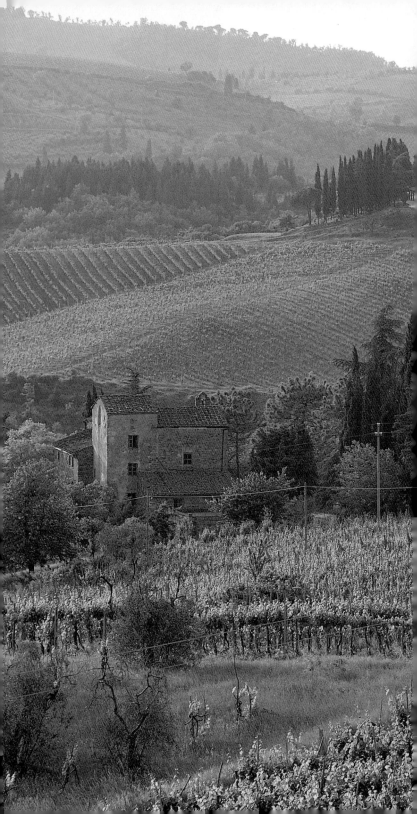

全視野世界旅行圖鑑

義大利

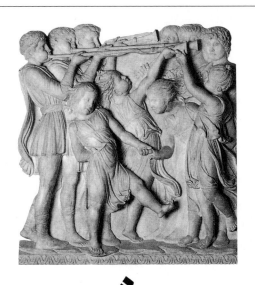

遠流出版公司

A Dorling Kindersley Book
Original title : Eyewitness Travel Guides : Italy
Reprinted with revisions 1996, 1997, 2000, 2003
Copyright © 1996, Dorling Kindersley Limited, London
A Penguin Company
Complex Chinese edition © 1998, 2000, 2003
by Yuan-Liou Publishing Co., Ltd. All rights reserved

全視野世界旅行圖鑑 ⑭ 義大利

譯者 / 黃芳田・陳靜文
審訂 / 楊文敏
建築顧問 / 傅朝卿
地質顧問 / 陳文山・酒類顧問 / 劉鉅堂
主編 / 黃秀慧
執行編輯 / 許景麗
文字編輯 / 謝隆儀・朱孟勳・丘光
版面構成 / 許景麗・陳春惠
校對 / 歐桂伶・張明義・林琦珊・沈靜宜
電腦打字 / 劉曉玲

•

發行人 / 王榮文
出版 / 遠流出版事業股份有限公司
地址 / 台北市汀州路三段184號7樓之5
電話 / (02) 2365-3707 傳眞 / (02) 2365-8989
遠流 (香港) 出版有限公司
地址 /香港北角英皇道310號雲華大廈4樓505室
電話 / 2508-9048 傳眞 / 2503-3258
YLib 遠流博識網
http://www.ylib.com/
E-mail:ylib@ylib.com
著作權顧問 / 蕭雄淋律師
法律顧問 / 王秀哲律師・董安丹律師

•

網片輸出 / 博創印藝文化事業有限公司
印刷 / 香港中華商務彩色印刷有限公司
三版一刷 /2003年1月
行政院新聞局局版台業字第1295號
售價新台幣950元・港幣320元
若有缺頁破損請寄回更換・版權所有，翻印必究
Printed in Hong Kong
ISBN 957-32-3779-2 英國版 0-7513-4691-8

遠流出版公司

本書所有資訊在付印之前均力求最新且正確；但有部分細節
如電話號碼、開放時間、價格、美術館場地規畫、旅遊資訊等
不免更動，讀者使用前請先確認爲要。若有相關新訊，
歡迎隨時提供予遠流視覺書編輯室，作爲再版更新之用。
傳真號碼 (02) 2369-6199

關於樓層標示，本書採義式用法，即以「地面樓」表示本地
慣用之一樓，其「一樓」即指本地之二樓，餘類類推。

◁ 托斯卡尼奇安提山區的潘札諾 (Panzano) 附近，土質肥沃的葡萄園

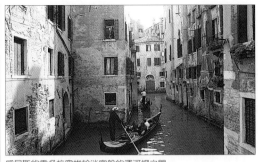

威尼斯的貢多拉穿梭於迷宮般的運河網之間

托斯卡尼地區沃爾泰拉的
一家傳統小店

阿西西的聖方濟教堂始建於1228年

如何使用本書

　　這本「全視野世界旅行圖鑑」能助你在旅遊義大利期間，得到最豐富的收穫。它不但提供深度介紹，並有詳盡的實用資訊。「認識義大利」標示出全國的地理位置，並簡述其歷史和文化背景。15個地區加上主要城市「羅馬」、「佛羅倫斯」及「威尼斯」，藉著地圖和圖片，詳加描述所有重要觀光點；各章並以建築及飲食特色作為起始。「旅行資訊」有旅館及餐館的介紹。「實用指南」則有關於交通以至個人安全須知等一切實用資訊。

羅馬

本書將羅馬市區分為5個觀光區，各區分章詳述，並在各章首頁列出所涵蓋的重要名勝。各名勝均已編號，並清楚標示在區域圖上。各名勝即依此次序順序介紹，方便查閱。

本區名勝依分類列出該區名勝，包括教堂、博物館與美術館、歷史性建築、街道與廣場。

關於羅馬的各頁均標示紅色區域色碼。

位置圖指出你所在位置與市中心其他區域的相關位置。

1 區域圖

為了便於參照，各區名勝均加以編號，並標示在區域圖上。此外，各名勝亦標示在433至441頁的街道速查圖上。

2 街區導覽圖

這張地圖可鳥瞰每個觀光區的核心。

徒步建議路線以紅色標示。

星號提示絕不容錯過的觀光景點。

3 詳細資訊

除了逐一解說羅馬各名勝，並提供地址及相關實用資訊。資訊欄所用的標誌圖例請見書背摺頁。

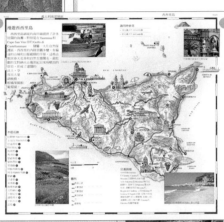

1 認識篇

描述各區的景觀、歷史和特色，介紹其數世紀以來發展情況，及今日遊客觀賞的重點。

義大利分區導覽

除了羅馬、佛羅倫斯及威尼斯以外，本書將義大利分爲15區，各區分章詳述。最值得一遊的市鎮及地點，均加以編號並標示在區域導覽示意圖上。

區域色碼列於本書封面摺頁，藉此可快速區別義大利各區。

2 區域導覽示意圖

地圖標示出主要道路網，並將全區以圖繪方式呈現。所有條目均已編號，並提供遊覽該區實用的交通建議。

3 詳細資訊

逐一詳介所有重要城鎮和值得一遊的景點，並依區域導覽示意圖上的編號順序排列。各標目下的重要名勝均有實用資訊；較小城鎮的首府名稱列在資訊前頭。

專欄深入介紹特定的主題。

各主要名勝的「遊客須知」提供計畫行程時所需的實用資訊。

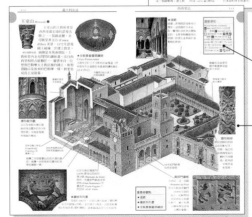

4 義大利絕佳觀光點

以兩頁或更多篇幅解說。如歷史性建築，可藉剖面圖來理解其內部奧妙；博物館與美術館則有標示色碼的平面圖，協助讀者找到重要展品的所在位置。

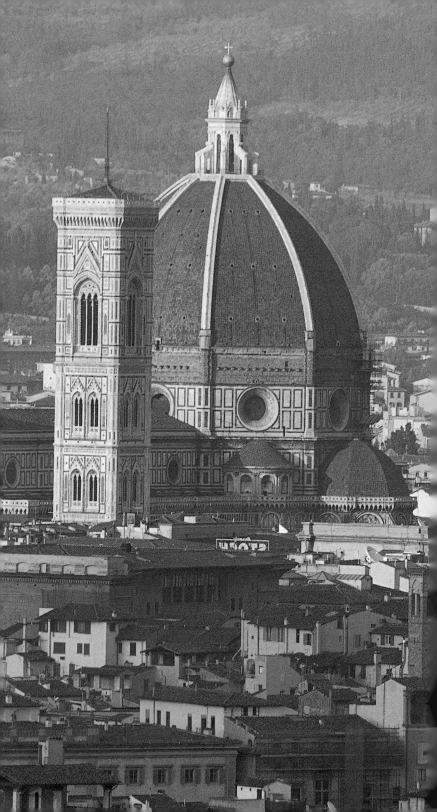

認識義大利

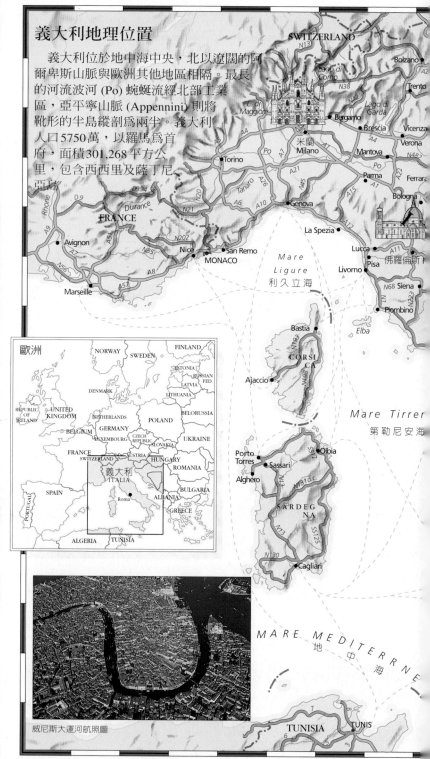

義大利地理位置

義大利位於地中海中央，北以遼闊的阿爾卑斯山脈與歐洲其他地區相隔。最長的河流波河 (Po) 蜿蜒流經北部工業區，亞平寧山脈 (Appennini) 則將靴形的半島縱剖爲兩半。義大利人口5750萬，以羅馬爲首府，面積301,268平方公里，包含西西里及薩丁尼亞兩大島。

威尼斯大運河航照圖

◁ 佛羅倫斯裝飾華麗的15世紀主教座堂及鐘樓一瞥

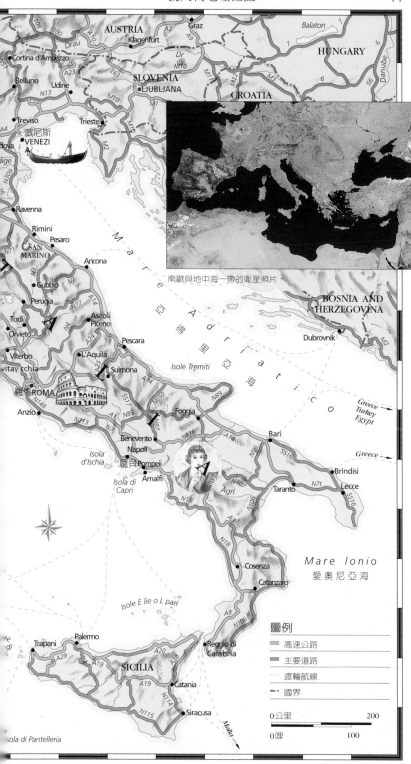

南歐與地中海一帶的衛星照片

圖例

══	高速公路
══	主要道路
‑‑‑	渡輪航線
‑‑‑	國界

0公里　　　　　　200

0哩　　　　　　100

義大利北部地區

　　從歐洲其他各地有航線聯絡米蘭、杜林、波隆那、比薩、佛羅倫斯、維洛那及威尼斯；主要道路及鐵路接駁歐洲各城市也很便利。交通十分發達，半島兩岸以及阿爾卑斯山山腳的主要東西軸線均有高速公路及鐵路貫穿。米蘭、維洛那及波隆那是主要交通中樞，佛羅倫斯則是通往南部的交通匯集點。

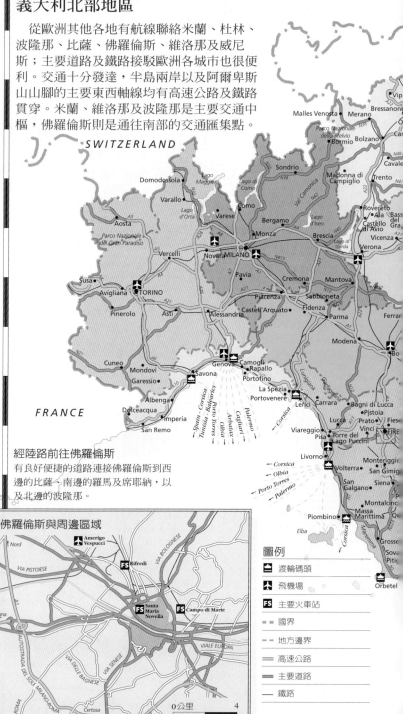

經陸路前往佛羅倫斯

有良好便捷的道路連接佛羅倫斯到西邊的比薩、南邊的羅馬及席耶納，以及北邊的波隆那。

佛羅倫斯與周邊區域

圖例

🛳	渡輪碼頭
✈	飛機場
FS	主要火車站
▪▪▪	國界
▪ ▪	地方邊界
▭	高速公路
▬	主要道路
—	鐵路

0公里　　　4
0哩　　　2

經陸路前往威尼斯
威尼斯藉由一條
堤道與大陸相連，
由此經高速公路
可達維洛那及帕都
瓦，十分方便。

威尼斯

Marco Polo

Mestre
N14
FS
Canale Osellino

N46

Laguna
Veneta

N11

FS Santa Lucia
Turkey-Egypt-
Greece-Ancona

San Marco

0公里 4
0哩 2

AUSTRIA

Cortina d'Ampezzo
Tolmezzo
N52
luno
N52

Udine
Cividale del Friuli
N56 A4
solo
Pordenone
Treviso
Aquileia
Grado Trieste
Gorizia

SLOVENIA

Mestre
VENEZIA

Greece →
Turkey →
Egypt →

Po
Delta

Ravenna

Rimini
Pèsaro
SAN MARINO
Fano
San Leo
Urbino
Urbania
epolcro
Arezzo
Cortona
Gubbio
Perugia
Lago
Trasimeno
Assisi
Spello
Montefalco
Todi
Spoleto
Orvieto
erbo
Jesi
Grotte di
Frasassi
Loreto

Greece →
Ionian Islands →
Cyprus →
Turkey →

Ancona
Conero
Peninsula

Ascoli Piceno
Norcia

Pescara

L'Aquila
Lanciano

Sulmona

Isole Tremiti

Scanno

San Severo

ROM
CITTA DEL
VATICANO

Sermoneta
Sperlonga
Terracina
Formia
Gaeta

Benevento
Caserta

Lucera
Troia
Foggia

Brindisi

Reggio di
Calabria

NAPOLI Monte
Vesuvio

Taranto

0公里 100
0哩 50

色碼圖例

義大利東北部

威尼斯

維內多及弗里烏利

特倫汀諾-阿地杰河高地

義大利西北部

倫巴底

亞奧斯他谷及皮埃蒙特

立古里亞

義大利中部

艾米利亞-羅馬涅亞

佛羅倫斯

托斯卡尼

溫布利亞

馬爾凱

義大利南部地區

　　國際航線有班機到義大利南部的羅馬、拿波里及巴勒摩。本區交通一般來說較北部緩慢，尤其是內陸、西西里和薩丁尼亞島。濱海公路與鐵路交通良好，特別是接駁該區主要運輸中心羅馬與拿波里之間的路線。兩條穿越亞平寧山脈的高速公路是最快的越野路線。

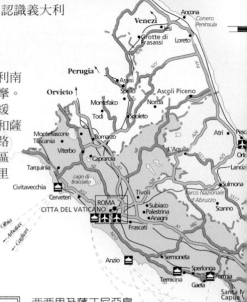

薩丁尼亞島

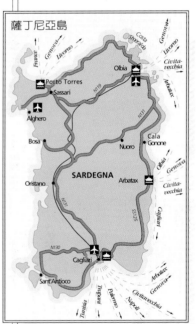

西西里及薩丁尼亞島

從拿波里、聖約翰莊園 (Villa San Giovanni) 及卡拉布利亞域地 (Reggio di Calabria) 有渡輪到西西里，並可換船至馬爾他 (Malta) 及突尼西亞 (Tunisia)。大陸部分港口有渡輪到薩丁尼亞島，熱那亞 (Genova) 及里佛諾 (Livorno) 是主要兩個。

圖例

🚢	渡輪碼頭
✈	飛機場
▪▪▪	國界
▪ ▪	地方邊界
══	高速公路
━━	主要道路
──	鐵路

西西里島

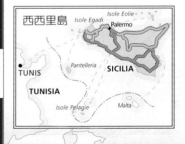

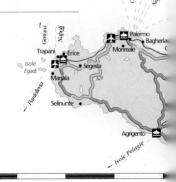

羅馬與周邊區域

0公里　10
0哩　　5

VIA FLAMINA
V. FLAMINIA
VIA CASSIA
VIA SALARIA
VIA NOMENTANA
A1
GRANDE RACCORDO ANULARE (GRA)
VIA TIBURTINA
A24
VIA AURELIA
CITTA DEL VATICANO
FS
VIA CASILIN
VIA APPIA NUOVA
A12
VIA CRISTOFORO COLOMBO
A2
Leonardo da Vinci (Fiumicino)
Tevere (Tiber)
Ciampino

經陸路前往羅馬
從拿波里、佩思卡拉 (Pescara) 及佛羅倫斯有高速公路通往羅馬，全部匯入該市的外環道路 (Grande Raccordo Anulare)。

Isole Tremiti
Vasto
Termoli
Rodi Garganico
Vieste
Gargano Peninsula
A14
San Severo
Manfredonia
Lucera
Foggia
Troia
Trani
Bari
Albania
Greece
Egypt
Benevento
Castel del Monte
Ruvo di Puglia
A16
Melfi
Venosa
Greece
erta
Lagopesole
Alberobello
A14
Monte esuvio
eii
Salerno
Matera
N29
Brindisi
Amalfi
Sorrento
Taranto
Lecce
A3
Paestum
Metaponto
N7
Greece
Cilento
Galatina
Otranto
S16
Maratea
N18
Rossano
N107
Cosenza
N280
Sant'Eufemia Lamezia
Isole Eolie
Tropea
Stilo
A3
Gerace
Messina
Napoli
Milazzo
Villa San Giovanni
Tindari
Reggio di Calabria
A20
Taormina
Napoli
Malta
A18
Catania
A19
zza erina
Napoli
Malta
Pantalica
Siracusa
Noto

0公里　100
0哩　　50

色碼圖例

羅馬及拉吉歐

羅馬
拉吉歐

義大利南部

拿波里及坎帕尼亞
阿布魯佐、摩麗色及普雅
巴斯利卡他及卡拉布利亞
西西里島
薩丁尼亞島

義大利特寫

　　數個世紀以來，人們被義大利的文化與浪漫氣息吸引而來。它的古典淵源、藝術、建築、音樂與藝文傳統、景致或美酒佳餚，少有國家能相提並論。
　　而它撲朔迷離的現代形象更是引人入勝：雖自二次世界大戰以來，義大利已晉身為全球十大經濟強國之一；在本質上，它卻仍保留許多傳統習俗，以及局部地區對傳統農業的忠誠度。

典型義大利風格的法拉利結婚禮車

　　義大利的文化非僅源於一支。從北部白雪覆蓋的阿爾卑斯山脈 (Alpe)，到南部西西里島 (Sicilia) 崎嶇的海岸，分布難以計數的不同區域和族群。在政治上，義大利是個年輕的國家：直到1861年才正式完成統一，因此21個地區仍能保存本身獨特的文化特色；豐富多變的方言、烹飪及建築，也往往令遊客有意外的驚喜。義大利亦可大致粗分成人們口中的兩個義大利：富有的北部工業區及較貧窮的南部農業區——又稱「午日之地」(Il Mezzogiorno)。兩者之間的分界並不十分明確，大約在羅馬 (Roma) 和拿波里 (Napoli) 之間。

　　義大利躋身世界工業強國之林，北部當居首功；它是義大利經濟奇蹟背後的原動力。國際知名品牌如飛雅特 (Fiat)、普拉達 (Prada)、費拉加莫 (Ferragamo)、皮雷利 (Pirelli)、奧利維蒂 (Olivetti)、金章 (Zanussi)、阿雷西 (Alessi) 及亞曼尼 (Armani) 等，造就了它的成功。南部則恰好相反，原本

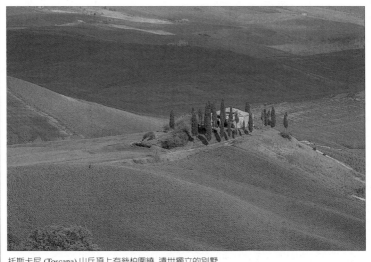

托斯卡尼 (Toscana) 山丘頂上有絲柏圍繞，遺世獨立的別墅

◁ 位於帕爾瑪 (Parma) 加里波的廣場上的總督府，正立面有3組日晷

曾是高度文化文明的地區，但受到高失業率及犯罪集團所拖累，有些地方甚至名列歐洲最不景氣的地區，儘管許多南部城鎮也因千禧年挹注的資金而獲益。

戶外閒談

南北部長久以來的區隔，對當代政治有顯著影響。擁護聯邦制的政黨——北部聯盟 (Lega Nord)，因此獲得支持；此派贊成分離者不滿南部只會損耗資源：相較之下，米蘭有效率而且富庶，拿波里卻是一團混亂、骯髒且腐敗。

歷史與地理因素也促成南北的分隔。北部在地理與人文精神上和德國、法國較為接近；南部則屢受外敵侵略：從古代的迦太基人 (Carthaginians) 與希臘人，中世紀的薩拉遜人 (Saracens) 與諾曼人 (Normans)，乃至 19 世紀中葉統治該區的西班牙波旁家族 (Bourbons) 等皆是。

傳統

義大利各區強烈的地方色彩與其多山的地貌和與外界隔絕的山谷有莫大關係。譬如托斯卡尼

(Toscana) 和立古里亞 (Liguria) 的山城輪廓就差別甚大；而普雅 (Puglia) 著名的土廬里 (trulli) 與艾米利亞-羅馬涅亞 (Emilia-Romagna) 的農舍也不盡相同。

義大利南部，無論在風景、建築、方言、食物，以至人們的外表，則更近似地中海東部或北非，而迥異於歐洲。在遙遠的南端，研究人員還發現因地勢險要而與世隔絕的緊密社區，其方言至今還保留著古希臘文及阿爾巴尼亞語 (Albanian) 的痕跡。基督教與異教的儀式也仍然保有密切的關聯，基督教聖母有時就被直接描繪成大地女神蒂美特 (Demetra)。

義大利全國各地依然承襲著古代的農業技術，很多人的生計與土地和季節息息相關。主要農作物包括甜菜、玉蜀黍、小麥、橄欖和葡萄；復活節期間多姿多采的慶祝活動 (見 62 頁)，便是為了讚頌大地的恩賜。儘管北部戰後的經濟榮景部分歸功於工業成就，特別是在杜林 (Torino) 及其周邊的汽車製造業，但大部分卻是得自家族手工業的擴展，及手工製品出口貿易——此被視為明顯的經濟因素；享譽國際的服裝零售業 Prada 是近來的例子。對於消費者來說，凡在服裝、鞋子及皮袋等產品上有「Made in Italy」(義大利製造) 的標

托斯卡尼的比薩海岸 (Marina di Pisa)，閒坐在咖啡店的人們

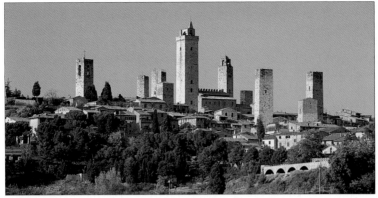

托斯卡尼的聖吉米那諾 (San Gimignano) 高聳的中世紀塔樓

籤，就相當於高品質的保證。

文化與藝術

義大利的藝術發展有悠久輝煌的歷史，義大利人也深以為傲。實際來看，全國各地就有超過十萬處歷史建築或紀念碑 (包括考古遺跡、主教座堂、教堂、房舍及雕像等)，全都具有重要的歷史價值，如此

蘇菲亞·羅蘭
(Sophia Loren)

龐大的數量，也難怪管理當局缺乏足夠的經費從事妥善的維修。很多博物館，尤其在南部，若不是部分關閉就是完全關閉。在威尼斯 (Venezia) 可能會看到一直被遮蔽在鷹架後的教堂；在拿波里也可能有最近因震災而關閉的教堂。不過，由於目前旅遊業占國內生產總值的百分之3，當局也正努力讓更多建築和收藏能盡可能開放參觀。由於千禧年提撥龐大經費用來修復屬於天主教教會的建築和遺址，使得情況也獲得改善。

表演藝術的經費也同樣捉襟見肘，但仍有一些盛大的文化節慶。無論大小城鎮幾乎都有自己的歌劇院，米蘭的斯卡拉 (La Scala) 歌劇院則上演國際水準的作品。

電影藝術從發明以來，在義大利便是一項蓬勃的藝術表現方式。位於羅馬城外的電影城

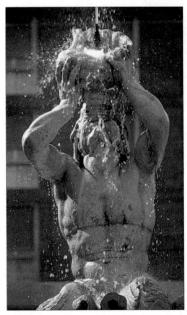

貝里尼的17世紀人魚海神噴泉, 位於羅馬

坎帕尼亞的波西他諾 (Positano) 附近的路邊攤子

(Cinecittà) 布景,曾經有許多著名導演使用過,如費里尼 (Federico Fellini)、帕索里尼 (Pier Paolo Pasolini)、狄西嘉 (Vittorio de Sica)、維斯康提 (Luchino Visconti) 等。影片如「美麗人生」(La Vita è Bella) 和「The Son's Room」在國內外的評價和票房上皆獲得勝利。在義大利,藝術屬於每個人:任何人無論出身背景和社會地位皆上歌劇院;看電影和參觀畫廊也是一樣。

社會習俗與政治

義大利社會仍十分傳統,人民也頗拘小節。不同輩分之間親疏有別:對同輩或較年輕的朋友可以說「ciao」(哈囉或再見);對年長者要說「piacere」(您好)、「buon giorno」(日安) 或「buona sera」(晚安),分手時則說「arrivederci」(再見)。和陌生人見面時握手,和親友則相互親吻。

義大利式的炫是無論穿甚麼,都得看起來衣履光鮮。即使義大利人穿著類似的衣飾,也是因為他們對於時尚,以及生活中的許多事物都是從善如流。

時髦的義大利曼尼風格

義大利的政治情況則剛好相反,沒有一定的秩序。戰後的政府一直是短暫的聯合政府,並以基督教民主黨 (Christian Democrat) 為主導。1993年,由於一樁有組織的集體貪污被揭發,義大利經歷了一場嚴重的政治危機,多名政治家及商人因此失勢。然而,調查終究未能根絕貪污,而導致中間偏左及中間偏右兩個聯盟形成。1994年,義大利前進黨 (Forza Italia) 黨魁貝盧斯柯尼 (Silvio Berlusconi) 成為新任總理不久,同樣被指控貪污而下台。1998年,德阿雷馬 (Massimo D'Alema) 成為義大利首任左傾的總理。2001年,由前羅馬市長盧泰利 (Francesco Rutelli) 領導的中間偏左聯盟,則在選戰中敗給了貝盧斯柯尼的中間偏右聯盟。

現代生活

美食和足球是義大利人人生的

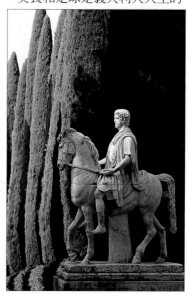

梵諦岡花園的杜米先皇帝雕像

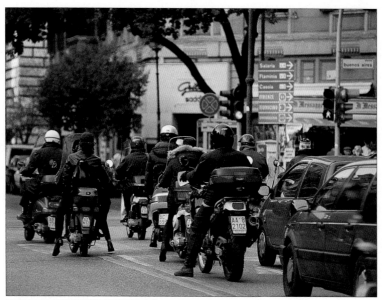

騎摩托車是面對羅馬繁忙交通的解決之道

兩大享受。他們花大量時間在烹調及用餐上面。義大利菜式，尤其是南部的地方菜式，是全球極健康的菜式之一。足球運動更是風靡全國，不但是吸引公眾注意和媒體追逐的焦點，更是表達對地方效忠的方式。

關於宗教方面，虔誠的天主教徒人數近年來連年下降。儘管羅馬位於全球天主教的中心，現今很多義大利人對宗教已不再熱中，只有對祭壇上的聖徒紀念日或是某些宗教節日較重視。由於外來移民的影響，其他宗教目前則在成長中。

此外，雖然全國的人口出生率偏低，並且仍持續下降，強調順從和信守家庭制度的觀念，仍是維繫義大利社會結構的重要關鍵因素。傳統上祖父、兒子、孫子

漫步穿越波隆那 (Bologna) 一座門廊的神職人員

三代同堂的家庭也仍然存在，不過已經較不普遍。義大利人對於小孩非常溺愛，但最受寵的通常是男生。1970年代規模龐大的婦女解放運動 (Women's Liberation)，大大地改變了人們對職場中婦女的態度，尤其在大都會區。只是男人應分擔家務和帶養小孩的觀念，對老一輩來說依然有如天方夜譚，無法理解。

工業與科技在設計業的充分結合造就戰後的經濟復甦奇蹟，使義大利成為成功的範例。雖因90年代初期全球經濟衰退使經濟下滑，加上牽連廣泛的貪污案件的揭發，以及政治動亂；義大利對外國觀光客而言仍舊一如往常。其能保持各地區的特色及傳統價值，使它能安然擺脫任何變動而屹立不搖。

中世紀及文藝復興早期藝術

　　13至15世紀晚期的義大利早期藝術史
開啓了歐洲藝術史豐富的一頁。自古希臘
羅馬時代以來，畫家與雕塑家首次創造出
令人信服的圖像空間，塑造出如圓雕般眞
實的人物，使之栩栩如生。虛無飄紗的建
築也被藝術家親眼所見的實
景所取代。這項藝術革
命，還包括再度使用
溼壁畫的技法，讓畫
家得以大篇幅的畫面
表達故事情節。

約1305 喬托 (Giotto di
Bondone)，「在金門相會」(帕
都瓦斯闊洛維尼禮拜堂). 喬托
叛離雕琢的拜占庭風格，崇尚
自然及人性，其作風後稱佛羅
倫斯風格。

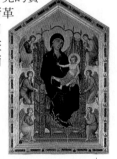

1235 貝林吉也
洛 (Bonaventura
Berlinghieri)，
「聖方濟祭壇畫」
(培夏的聖方濟
教堂)

285 杜契奧 (Duccio di Buoninsegna)，
「魯且拉耶聖母像」，鑲板 (佛羅倫斯烏
菲茲美術館). 杜契奧領導席耶納繪畫派，
結合鮮明的線條律動與新的人文主義.

1339 羅倫傑提
(Lorenzetti)，「寶座上
的好政府」(席耶納市
政大廈 Sala dei Nove)

1220	1240	1260	1280	1300	1320
中世紀				文藝復興先驅	
1220	1240	1260	1280	1300	1320

約1259 尼可拉‧畢薩諾 (Nicola
Pisano), 講道壇 (比薩主教座堂
的洗禮堂)

約1265 科波
(Coppo di
Marcovaldo)，
「聖母與聖嬰」
(歐維耶多的信衆
聖馬丁諾教堂)

約1280 契馬布耶 (Cimabue)，
「聖母聖子登極圖」，又稱
「聖特利尼達聖母」(佛羅倫
斯烏菲茲美術館)

約1291 卡瓦里尼 (Pietro Cavallini)，
「最後的審判」局部 (羅馬越台伯
河區聖伽莉亞教堂)

約1316-1318 馬提尼
(Simone Martini)，「聖馬
丁所見的異像」(阿西西
的聖方濟下層教堂)

約1297 畢薩諾 (Giovanni
Pisano)，講道壇 (皮斯托
亞聖安德烈亞教堂)

約1336 畢薩諾 (Andrea
Pisano)，「施洗者約翰受洗」，
南門上的鑲板 (佛羅倫斯主教
座堂的洗禮堂)

約1425-1452 吉伯提 (Lorenzo Ghiberti),「天堂之門」, 東門上的鑲板 (佛羅倫斯主教座堂的洗禮堂). 這組精美的門標誌出佛羅倫斯從哥德風格到文藝復興早期風格的轉變.

約1435 唐那太羅 (Donatello),「大衛」(佛羅倫斯巴吉洛博物館)

1357 奧卡尼亞 (Andrea Orcagna),「寶座上的基督, 聖母與聖徒」(佛羅倫斯福音聖母教堂史特羅濟禮拜堂祭壇畫)

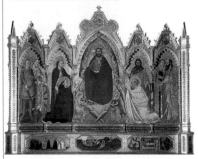

約1452-1465 畢也洛・德拉・法蘭契斯卡,「君士坦丁之夢」局部 (阿列佐聖方濟)

約1456 烏切羅 (Paolo Uccello),「聖羅馬諾之役」(佛羅倫斯烏菲茲美術館)

約1410 南尼・迪・邦克 (Nanni di Banco),「四聖徒」(佛羅倫斯聖米迦勒菜園教堂)

| 1360 | 1380 | 1400 | 1420 | 1440 | 1460 |

文藝復興早期

| 1360 | 1380 | 1400 | 1420 | 1440 | 1460 |

1423 簡提列・達・法布利阿諾 (Gentile da Fabriano),「賢士來拜」(佛羅倫斯烏菲茲美術館)

約1350 特萊尼 (Francesco Traini),「死亡的勝利」(聖地, 比薩)

約1425-1428 馬薩其奧 (Masaccio),「奉獻金」(佛羅倫斯布蘭卡奇禮拜堂)

約1440安基利訶修士 (Fra Angelico),「天使報喜」(佛羅倫斯聖馬可教堂)

約1463 畢也洛・德拉・法蘭契斯卡 (Piero della Francesca),「基督的復活」(聖沙保爾克羅市立博物館)

約1465 利比修士 (Fra Filippo Lippi),「聖母, 聖嬰與天使」(佛羅倫斯烏菲茲美術館)

約1470 維洛及歐 (Andrea del Verrocchio),「大衛」(佛羅倫斯巴吉洛博物館)

約1465-1474 曼帖那 (Andrea Mantegna),「貢札加紅衣主教的駕臨」(曼圖亞的公爵府)

溼壁畫技法

「affresco」原意為新鮮，指在一層薄薄的、新塗的溼灰泥上畫畫的技法。利用表面張力將顏料塗在灰泥上，灰泥乾後顏色就會固定。顏料與灰泥中的石灰產生作用，因而出現如馬薩其奧 (Masaccio) 的畫作「奉獻金」中的濃烈色彩。

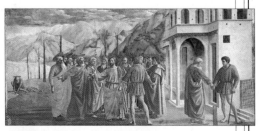

馬薩其奧的「奉獻金」(佛羅倫斯布蘭卡奇禮拜堂)

文藝復興全盛時期藝術

　　由於愈來愈多宗教作品風格趨近寫實，還有米開蘭基羅、達文西、拉斐爾等著名藝術家的驚世技藝，使15世紀晚期成為文藝復興的全盛時期。文藝復興各畫派雖以古典藝術為典範，但風格迥異：佛羅倫斯繪畫以清晰冷靜見稱，而威尼斯作品則多悅目色彩，散發溫暖的光澤。到了16世紀中期，這些風格逐漸演變為造型奇特、扭曲的矯飾主義。

約1480 曼帖那 (A. Mantegna)，「死去的基督」(米蘭貝雷那美術館)

1481-1482 多位藝術家繪製西斯汀禮拜堂的溼壁畫。

約1481-1482 佩魯及諾 (Pietro Perugino)，「基督將天國之鑰交與聖彼得」(羅馬西斯汀禮拜堂)

約1483-1488 維洛及歐 (Andrea del Verrocchio)，後由雷歐帕第 (A. Leopardi) 完成，「科雷歐尼馬上英姿像」(威尼斯聖約翰暨保羅廣場)

約1487 貝里尼，聖約伯教堂祭壇畫 (威尼斯學院美術館)

約1495 達文西，「最後的晚餐」(米蘭感恩聖母院)

約1503-1505 達文西，「蒙娜麗莎」(巴黎羅浮宮)

1505 拉斐爾，「金翅雀的聖母」(佛羅倫斯烏菲茲美術館)

1519-1526 提香，「佩薩羅府的聖母圖」(威尼斯聖方濟會榮耀聖母教堂)

1508-1512 米開蘭基羅，「西斯汀禮拜堂頂棚壁畫」(羅馬梵諦岡)。畫了超過兩百張草稿後完成這件鬼斧神工的作品，描繪上帝的力量與人類的精神覺醒.

1480 ――――――――――― 1500 ――――――――――― 1520

文藝復興鼎盛時期

1480 ――――――――――― 1500 ――――――――――― 1520

1485 達文西，「磐石上的聖母」(巴黎羅浮宮)

約1485 波提且利 (S. Botticelli)，「維納斯的誕生」(佛羅倫斯烏菲茲美術館)

1499-1504 希紐列利 (Luca Signorelli)，「亡魂下地獄」(歐維耶多主教座堂新禮拜堂)

1501-1504 米開蘭基羅，「大衛像」(佛羅倫斯學院畫廊)

1505 貝里尼，「寶座的聖母」(威尼斯學院美術館聖撒迦利亞教堂祭壇畫)

約1486 達文西，「維特魯威人」(威尼斯學院美術館)

約1508 吉奧喬尼 (Giorgione)，「暴風雨」(威尼斯學院美術館)

1509 拉斐爾，「雅典學院」(羅馬梵諦岡簽署廳). 這幅格局宏大，和諧的溼壁畫，代表文藝復興盛期的理想，嘗試表達超人而非常人的價值.

1517 索多瑪 (Sodoma)，「歷山大與羅納的婚禮」馬法尼澤別

1516 米開蘭基羅，「垂死之奴」(巴黎羅浮宮)

1512-1514 拉斐爾，「天使拯救聖彼得出獄」取自「聖彼得獲釋」局部 (羅馬梵諦岡海利歐多祿廳)

1523 羅梭·費歐倫提諾 (Rosso Fiorentino),「摩西助葉忒羅的女兒」(佛羅倫斯烏菲茲美術館)

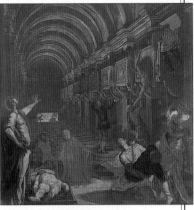

1530-1532 朱里歐·羅馬諾 (Giulio Romano), 頂棚及牆壁溼壁畫 (曼圖亞泰府巨人廳)

約 1532 米開蘭基羅,未完成的「奴隸」(佛羅倫斯學院畫廊)

1534-1535 波多内 (Paris Bordone),「漁夫送上指環」(威尼斯學院美術館)

約 1540-1542 提香,「大衛與歌利亞」(威尼斯安康聖母教堂)

約 1562-1566 丁多列托 (Jacopo Tintoretto),「尋獲聖馬可遺體」(米蘭貝雷那美術館)

約 1550 莫列托 (Moretto),「戴荊冠的耶穌及天使」(布雷夏馬亭能戈市立美術館)

	1540	1560

矯飾主義時期

	1540	1560

1534-1541 米開蘭基羅,「最後的審判」溼壁畫 (羅馬西斯汀禮拜堂)

約 1534-1540 巴米加尼諾,「聖母與天使」或稱「有修長頸子的聖母」(佛羅倫斯烏菲茲美術館). 人物比例較纖細, 色彩對比強烈, 為矯飾風格的代表作.

1538 提香,「烏爾比諾的維納斯」(佛羅倫斯烏菲茲美術館)

約 1546 提香,「教皇保祿三世與象姪圖」(拿波里, 山頂博物館)

約 1540 布隆及諾 (Bronzino),「露克蕾琦亞肖像」(佛羅倫斯烏菲茲美術館). 細長的比例, 如畫中人的手指是誇張的矯飾風格的典型.

1556 維洛内些 (Veronese),「末底改的勝利」(威尼斯聖賽巴斯提安教堂)

約 1526-1530 科雷吉歐 (Correggio),「聖母升天圖」(帕爾瑪主教座堂圓頂). 科雷吉歐既非矯飾派畫家, 也非文藝復興盛期畫家, 他擅於製造幻象, 將升天的人物描繪得如在騰雲駕霧, 如左圖.

義大利的建築

　　義大利建築歷史有3千年之久，風格受到多方面的影響。艾特拉斯坎及羅馬建築汲取古希臘之處甚多；隨後數世紀間，仿羅馬及哥德式建築則染上諾曼、阿拉伯及拜占庭風格的色彩。

科林新式柱頭

　　文藝復興時期曾引入古典理念，之後又被巴洛克時期充滿靈感的創意所取代。

歐維耶多主教座堂
Duomo, Orvieto
展示許多哥德式大教堂慣用的華麗精細裝飾, 尤其是雕塑; 建造時間從13到17世紀早期.

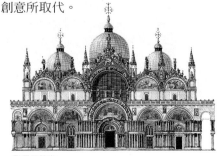

聖馬可教堂

威尼斯聖馬可長方形教堂
Basilica di San Marco
集古典, 仿羅馬及哥德式風格於一身 (832-1094), 但主要靈感來自拜占庭 (見106-109頁).

200	400	600	800	1000
古典時期		拜占庭時期		仿羅馬式時期

200	400	600	800	1000

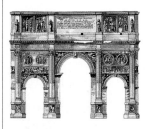

凱旋門
凱旋門為羅馬獨創, 如羅馬君士坦丁拱門 (Arco di Costantino, 313), 為慶祝軍事勝利而建造, 通常飾有描繪勝利情節的浮雕 (見370頁).

黑暗時代出現圓拱式的仿羅馬風格, 見於摩德拿 (Modena) 主教座堂等建築, 教堂內部通常十分簡單, 結構來自古羅馬長方形會堂.

在正方或長形空間上建造圓頂, 是拜占庭時期一個主要發展.

艾特拉斯坎建築

艾特拉斯坎人的建築史蹟主要分布於托斯卡尼 (Toscana)、拉吉歐 (Lazio) 及溫布利亞 (Umbria) 的墓地 (約西元前6世紀), 其他則所餘無幾, 大概由於日常建築多是木造之故。不過, 艾特拉斯坎人與希臘有緊密的文化及貿易聯繫, 其建築向希臘借鑑之處可能頗多; 羅馬則從艾特拉斯坎建築汲取靈感, 羅馬早期公共建築很可能大多是艾特拉斯坎風格。

艾特拉斯坎神殿模型, 有古典希臘式的門廊

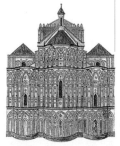

西西里王室山的主教座堂
Duomo, Monreale
建於12世紀, 具有諾曼特色, 並混以異國風情的阿拉伯及拜占庭裝飾 (見514-515頁).

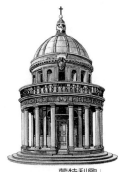

蒙特利歐
聖彼得教堂的小聖堂
*Tempietto,
San Pietro in Montorio*
布拉曼帖 (Bramante) 在羅馬建造 (1502-1510), 是文藝復興建築向古羅馬精細的古典神殿致敬之作 (見 370 頁).

文藝復興期間, 義大利建築重新引進羅馬及古希臘的古典理念.

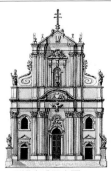

巴洛克式正立面
巴洛克式正立面常被附加在老教堂上, 如這座夕拉古沙 (Siracusa) 主教座堂, 於 1728 至 1754 年間加建此正立面.

在教皇的贊助及反宗教改革狂熱的推動下, 揭開了輝煌燦爛, 充滿創意及生氣的巴洛克建築時期.

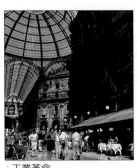

工業革命
新建築應用玻璃及金屬等工業發明, 如曼哥尼 (Mengoni) 運用在米蘭的艾曼紐二世商場 (1865, 見 188 頁).

杜林的安托內利高塔 (Mole Antonelliana, 1863-1897) 有高聳入雲的花崗岩尖塔, 曾是全球最高的建築 (216 頁).

在米蘭的 26 層維拉斯卡大樓 (Torre Velasca, 1950 年代), 率先採用鋼筋混凝土.

)	1400	1600	1800	2000
文藝復興時期	巴洛克時期	19 世紀	20 世紀	
)	1400	1600	1800	2000

席耶納宏偉的仿羅馬-哥德式主教座堂 (1136-1382), 經歷了 2 百年的建築變遷 (見 332-333 頁).

佛羅倫斯的福音聖母教堂 (Santa Maria Novella), 有阿爾貝第 (Alberti) 設計的文藝復興正立面 (1456-1470), 及哥德式的內部.

聖彼得廣場的建築師貝尼尼 (Gian Lorenzo Bernini, 1598-1680) 是羅馬巴洛克時期的主導人物.

帕拉底歐 (Andrea Palladio, 1508-1580) 建造新古典主義的別墅及豪宅, 他的風格在歐洲被倣效達 2 百多年 (見 76 頁).

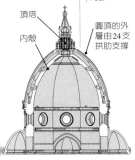

頂塔
內殼

圓頂的外層由 24 支拱肋支撐

佛羅倫斯主教座堂圓頂
布魯內雷基 (Brunelleschi) 設計, 於 1436 年竣工, 為文藝復興風格及精妙工程的傑作 (見 245 頁).

羅馬耶穌會教堂 *Gesù*
1568 年由維紐拉 (Vignola) 為耶穌會設計. 宏偉的正立面及華麗的裝飾, 使它成為其他無數巴洛克教堂的模範 (見 371 頁).

皮雷利摩天大樓
Grattacielo Pirelli
位於米蘭, 由龐蒂及內爾維設計 (50 年代晚期, 179 頁), 是現代建築的佳作.

義大利藝術中的聖人與象徵

　　聖人與象徵在義大利藝術中特別
重要，藝術家藉此約定俗成的視覺
語言，向信徒敍述聖經及天主教堂
的故事。聖人畫像是祈禱的焦點，
每位聖人分別在一些日常生活上提
供協助；守護聖人則保護冠以他們
名字的特定城市、行業或個人。聖
人節日及宗教節慶在義大利人生活
中依然扮演重要角色。

福音書作者

4位福音書作者馬
太、馬可、路加及
約翰各由一象徵神
職的帶翅生物代表。

鷹
(聖約翰)

聖約翰手持以他
為名的福音書.

聖湯瑪斯・阿奎那 (St
Thomas Aquinas) 通常帶
著一顆星, 此處畫在他的
道明會僧袍上, 很不明顯.

聖多明尼克
通常穿著道
袍. 百合是他
的另一標誌.

聖科斯瑪斯與聖
達米安總是一
起出現, 並身
著醫生服.

聖經新約福音書的作者聖
馬可常手拿著他的福音書.

聖羅倫佐 (San
Lorenzo) 手執棕
櫚葉以及他受刑
的烤架.

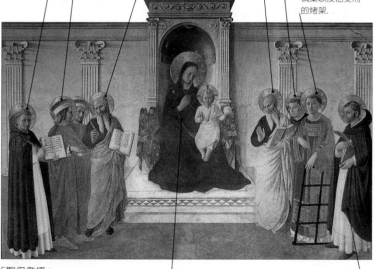

「聖母登極」

道明會的安基利訶修士 (Fra Angelico) 畫
在乾石膏上的作品 (約 1450), 現在佛羅倫
斯聖馬可博物館展出 (見268頁).

聖母通常身穿藍袍, 並
描繪成值得敬愛的母
親 (Mater Amabilis).

殉道者聖彼得在此處
拿著棕櫚葉, 有時則帶
著頭傷並佩劍.

象徵

　爲了識別不同的聖人或
殉道者, 他們常被賦以
象徵, 如攜帶某些物件
或穿某種衣服, 並皆源自他
們生平特殊的事件。殉道者以其
遭刑因或受死的刑具爲標幟；天
空、動物、花卉、顏色及數字
也都暗藏象徵意義。

羔羊
象徵基督, 神的羔羊, 或在
早期基督教藝術中代表罪人.

骷顱
是死亡的象徵 (memento
mori), 提醒人們死亡及無常.

帶翅的人
(聖馬太)

帶翅的獅
(聖馬可)

帶翅的牛
(聖路加)

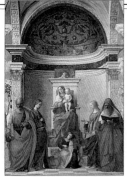

貝里尼 (Giovanni Bellini) 的畫
作「寶座的聖母」(見115頁)

使徒聖彼得是基督
教會奠基的磐石, 手
中拿著天國之鑰.

抱著幼年基督的聖母,
是完美母愛的象徵.

亞歷山卓的聖凱瑟
琳 (San Caterina)
手扶著使她殉道
的輪子碎片.

聖傑洛姆 (San Gerolamo)
總被描繪成年邁的隱士,
一生埋首於學問之中.

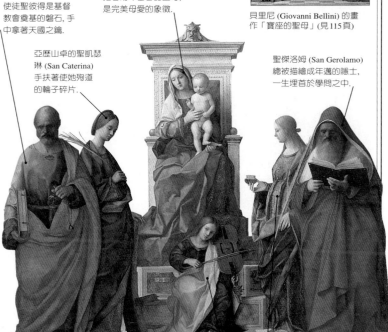

「寶座的聖母」局部特寫
貝里尼於1505年為威尼斯聖撒迦利
亞教堂 (San Zaccaria) 祭壇畫而作,
今日仍展示於原處.

天使是上帝派遣到
人間的使者, 在此被
畫成天國的樂師.

聖露琪亞 (Santa Lucia) 手持
盛著她眼睛的碟子. 她是盲
人的守護聖人, 象徵光明.

百合
是聖母的花, 象徵純潔,
復活, 和平與貞潔.

海扇殼
最常代表朝聖, 也是聖洛克
(San Rocco) 的特別標幟.

棕櫚葉
在基督教藝術中, 棕櫚葉
代表殉道者戰勝死亡.

作家、詩人與劇作家

　　義大利孕育出不少舉世喝采的作家 (使用拉丁文或義大利文)。他們對動盪的歷史有深刻闡釋：如古典詩人味吉爾、賀瑞斯及奧維德，生動描繪古羅馬關心的事物及價值觀；中世紀的佛羅倫斯及托斯卡尼，也活現在但丁、佩脫拉克的詩篇及薄伽丘的故事裏。不到百年之間，這三位大文豪創造出媲美歐洲其他文體的新文體。其現代文學也仍受國際矚目——溫伯托‧艾可是20世紀最廣被閱讀的作家之一。

皮里莫‧雷維
Primo Levi
雷維 (1919-1987) 在「休戰」及「若這是一個人」，敘述他在猶太人遭大屠殺期間以及二次大戰結束後如何求生的驚人事蹟。

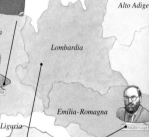

Trentino-Alto Adige

Valle d'Aosta e Piemonte

Lombardia

Emilia-Romagna

Liguria

福 (Dario Fo, 1926生) 於1997年贏得諾貝爾文學獎.

Toscana

溫伯托‧艾可 *Umberto Eco*
波隆那大學的教授 (生於1932), 著作「玫瑰的名字」表露對中世紀的熱情. 此書在1986年被拍成電影 (上圖).

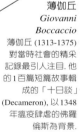

薄伽丘
Giovanni Boccaccio
薄伽丘 (1313-1375) 對當時社會的精采記錄最引人注目. 他的1百篇短篇故事輯成的「十日談」(Decameron), 以1348年瘟疫肆虐的佛羅倫斯為背景.

科洛迪 *Carlo Collodi*
作品「木偶奇遇記」(Pinocchio, 1883), 是全球最有名的兒童故事之一. 本名羅倫喜尼 (Carlo Lorenzini, 1826-1890), 筆名取自他母親在托斯卡尼的出生地.

但丁 *Dante*
但丁 (1265-1321) 的「神曲」(La Divina Commedia, 約1321) 是一趟地獄, 煉獄及天國之旅, 包括地獄酷刑的恐怖敘述.

果東尼 *Carlo Goldoni*
威尼斯作家果東尼
(1707-1793) 一反即興
喜劇的挖苦傳統，而以
較寬容的態度，寫有關
當代威尼斯社會
的劇作.

羅馬古典時期作家

古羅馬哲學家、詩人、劇作家及政治家所留下的拉丁文著作，為西方文化奠基。今日，味吉爾、奧維德及蒲林尼如同傳奇；而李維 (Livy) 的「早期羅馬史」、凱撒 (Caesar) 的「高盧戰記」、泰西塔斯 (Tacito) 的「編年史」及蘇耶托紐斯 (Suetonius) 的「十二個獨裁者」，以及朱西諾 (Juvenal) 辛辣的諷刺詩，均提供無價的古羅馬史料。許多拉丁文作品也幸賴中世紀僧侶抄寫及圖繪，才得以保存。文藝復興期間，奧維德的「變形記」被很多作家盜用，西塞羅 (Cicerone) 的作品則對散文風格有深遠影響；塞尼加 (Seneca) 被視為悲劇大師，普勞圖斯 (Plautus) 的「一壇黃金」則是喜劇典範。

老蒲林尼 (Plinio il Vecchio)
「博物誌」古抄本局部

佩脫拉克 *Petrarch*
佩脫拉克 (1304-1374)
是最早及最偉大的抒情
詩人之一，作品初露
人文主義端倪.

阿西西的聖方濟
San Francesco di Assisi
首位捨正式的拉丁文而用義大利文的作家 (1182-1226). 除了書信和佈道文，也作詩和歌，包括家喻戶曉的「陽光雅歌」(Cantico delle Creature).

羅馬作家摩拉維亞 (Alberto Moravia, 1907-1990) 常被標幟為「新寫實主義者」。他的小說及短篇故事鎖定當代社會腐敗的價值觀，最膾炙人口的作品包括「兩個婦人」(Ciociara) 及「阿高斯蒂諾」(Agostino).

皮蘭德婁 *Luigi Pirandello*
諾貝爾獎得主西西里人皮蘭德婁 (1867-1936)，致力探討幻象與現實的主題. 他最著名的作品是「六個尋找作者的劇中人」.

Le Marche / nbria / Lazio / Abruzzo, Molise e Puglia / Campania / Basilicata e Calabria / Sicilia

0公里 200
0哩 100

義大利的音樂與歌劇

義大利統一前,特別在17和18世紀期間,大城市均有其音樂傳統。教皇城市羅馬的音樂與其他地方相較下較少享樂色彩,並迴避歌劇。佛羅倫斯音樂在15、16世紀之際是黃金時期,有文人雅士團體同心會 (camerata),以恢復古希臘盛大的表演傳統為目標。威尼斯提倡教堂音樂,拿波里在18世紀期間以喜歌劇見稱。19世紀,米蘭則被公認為義大利歌劇中心。

史塔第發利
(Stradivarius)
小提琴

中世紀及文藝復興時期

透過薄伽丘 (見30頁) 等人,我們得知中世紀及文藝復興時期的歌、舞和詩往往密不可分。義大利人對音樂的重視超出純粹藝術形式。

此時的重要貢獻者包括創造完美記譜法的阿雷佐修士 (Guido d'Arezzo, 約995-1050),以及蘭迪尼 (F. Landini, 1325-1397),他是最早姓名可考的作曲家之一,其歌曲明顯注重抒情性。其後的150年則以帕雷斯特利納

(G. Palestrina, 1525-1994) 為首的完美藝術 (Ars Perfecta) 風格見稱。他的發聲風格嚴格控制不諧和音,並廣泛應用於教堂音樂。此期間牧歌 (madrigal, 將佩脫拉克及其他詩人的詩譜成曲子) 也相當普遍。

17世紀初有傑蘇阿爾多 (C. Gesualdo, 約1561-1613) 及蒙特維第等作曲家,帶入更多朗誦及出人意表的元素,挑戰這些傳統。

威尼斯聖殤堂 (La Pietà),韋瓦第曾在此演出

巴洛克時期

蒙特維第的音樂橫越文藝復興到17世紀巴洛克的過渡期。「巴洛克」意指高度裝飾,近乎怪異,潤飾盛行。蒙特維第的牧歌開始時是四聲部的標準曲子,結尾卻像小型歌劇,這是由於當時流行獨特的樂器風格,及發展出通奏低音之故 (basso continuo,以風琴、大鍵琴或魯特琴伴奏,促成獨唱及重唱的可能)。弦樂團也肇始於此。

由於朗誦的風行,除了描述外,還可以用嘆息和啜泣來表達各種情緒。蒙特維第的「晚禱曲」(Vespers) 仿效其他晚禱曲,利用威尼斯聖馬可教堂的音響效果,以不同的強度應用於建築內不同的位置。1680

歷代主要義大利作曲家

蒙特維第
Claudio Monteverdi
蒙特維第 (1567-1643) 最有名的作品是1610年的「晚禱曲」,他的牧歌和歌劇被認為是音樂發展史上重要的里程碑.

韋瓦第
Antonio Vivaldi
韋瓦第 (1678-1741) 寫了超過6百首協奏曲,其中多首是為小提琴而作. 他的「四季」是歷來最暢銷的古典作品之一.

羅西尼
Gioacchino Rossini
羅西尼 (1792-1868) 以「塞維里亞理髮師」等喜歌劇見稱. 其較正經的作品浪漫,意味深長的一面,往往被人所忽略.

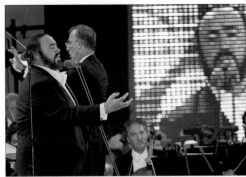

帕華洛帝在最現代的場地演出

年代，柯瑞里 (Arcangelo Corelli, 1653-1713) 轉向古典主義。他以大協奏曲 (Concerto Grosso) 知名，此種樂曲強調獨奏弦樂部與整隊樂團的對比。其後的韋瓦第則致力於利用管樂、撥奏樂器及小提琴發展出大協奏曲的獨奏形式。

歌劇的興起

歌劇首先出現在16世紀義大利富豪的結婚慶典。蒙特維第是首位真正從事歌劇創作的作曲家。17世紀期間，史卡拉第 (Scarlatti, 1660-1725) 創造了一種模式，先由樂團奏出序曲，繼而是一連串稱為朗誦調的敘述，並由返始 (da capo, 三部) 抒情調作間斷。較嚴肅的莊嚴歌劇 (opera seria) 多以神話為主題，而較輕鬆的喜歌劇則布景平凡，有時受傳統的舞台喜劇影響頗深。羅西尼以「塞維里亞理髮師」等喜歌劇見稱。白利尼 (V. Bellini, 1801-1835) 及唐尼采帝 (Gaetano Donizetti, 1797-1848) 等則發展出美聲派聲樂，強調優美音質及裝飾。

19世紀後半期兩位最卓越的歌劇作曲家是威爾第及蒲契尼 (Giacomo Puccini, 1858-1924)。威爾第往往使用莎劇或較近期的題材作為作品基礎；而很多作曲家，如蒲契尼，則跟隨寫實主義 (verismo) 的新潮流──「波希米亞人」(La Bohème) 便是此風格最佳代表之一。

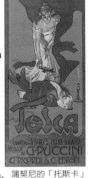

蒲契尼的「托斯卡」於1900年首演

威爾第 *Giuseppe Verdi*, 威爾第 (1813-1901) 是19世紀最重要的歌劇作曲家。其最早作品是為斯卡拉歌劇院而作，膾炙人口的作品包括「弄臣」及「阿伊達」。

二十世紀

20世紀初，蒲契尼的「西部少女」將牛仔帶進歌劇；「杜蘭朵公主」以東方為題材；而「托斯卡」則有酷刑和謀殺。一些作曲家嘗試模仿德、法音樂，但只有少數的義大利作品，如雷史畢基 (Respighi, 1879-1936) 的作品常被演奏。今日義大利音樂最舉足輕重的人物是貝利歐 (Berio, 1925-)，他發明了介乎戲劇與歌劇之間的音樂劇場。但最近貝利歐卻又延續傳統，製作華麗的「在聆聽的國王」。不過，重新引起國際對歌劇產生興趣的，仍得歸功於帕華洛帝。1990年代，他與卡列拉斯及多明哥組成「三大男高音」的演出，為歌劇帶來全球大量觀眾。另一位巨星是舉世知名的指揮家慕提 (R. Muti)，為斯卡拉歌劇院的總監。

羅馬歌劇院 (Teatro dell'Opera) 內部燈火通明

義大利的設計

　　義大利在設計日常用品方面有非凡的成績。其20世紀的成就可歸功於少數高瞻遠矚的工業鉅子，如奧利維蒂 (Olivetti)；他們慷慨地將重要的產品決策交給一群如索撒斯 (Sottsass) 的設計師。設計師則發揮其天才，重新考慮商品的功能，應用新科技，然後製造出富吸引力的產品。

義大利設計美學
流線造型甚至應用在麵食上；此 Marille 造型是汽車設計師究加若 (Giugiaro) 1983 年為沃耶洛 (Voiello) 設計.

阿雷西餐具 *Alessi*
這組光滑，強調造形的阿雷西餐具 (1988)，由索撒斯設計，既具備極高實用性，又精緻美觀.

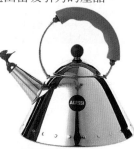

阿雷西水壺 *Alessi Kettle*
格雷夫斯 (Graves) 設計的阿雷西水壺 (1985)，生產的第一年就極受歡迎，售出逾萬隻.

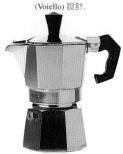

咖啡壺 *Moka Express*
畢亞雷提 (Bialetti) 最有名的咖啡壺之一，儘管設計於 1930 年，至今仍極受歡迎.

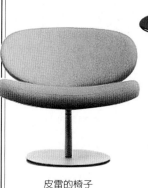

皮雷的椅子
皮雷 (Christophe Pillet) 為 Giulio Cappellini 的當代家具設計的椅子，呈現 1990 年代生活風格的概念.

***Cumano* 摺疊桌**
卡斯提里奧內 (Castiglione) 1979 年為撒諾塔 (Zanotta) 設計的摺疊桌，仍被奉為經典設計之作.

***Patty Difusa* 座椅**
Patty Difusa 座椅有彎成椅腳的特殊木扶手，是由撒瓦雅 (William Sawaya) 為米蘭的 Sawaya & Moroni 設計.

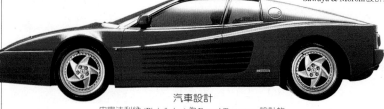

汽車設計
皮寧法利納 (Pininfarina) 為 Ferrari Testarossa 設計的流線型外型 (1986)，幾乎將汽車設計帶進雕塑的領域.

Valentine打字機
奧利維蒂的打字機小巧輕盈, 從此革新了桌上打字機的功能. 1969年由索撒斯設計, 由於方便攜帶, 隨處可用.

B*abc*

博多尼字型 *Bodoni*
義大利印刷商博多尼 (Bodoni, 1740-1813) 設計了以他的名字為名的精緻字體, 歷經2百年仍廣為使用.

亞曼尼 *Giorgio Armani*
米蘭的亞曼尼最為人熟悉的是將如夾克等傳統衣飾加以創新, 塑造出悅目, 入時, 舒適而不造作的形象.

普拉達 *Prada*
創始於米蘭的時尚公司, 由Miuccia Prada領導, 以極簡主義, 前衛的設計和使用創新的材質為特色.

阿爾特米德 *Artemide*
阿爾特米德公司的設計特色是混合金屬與玻璃素材, 尤其是在燈具方面.

流行配件
佛羅倫斯向來以出產優質精品見稱, 尤其是流行配件, 如手提包, 皮鞋, 皮帶, 首飾及公事包.

古馳 *Gucci*
傳統產品如皮包和鞋子, 是追逐流行者崇拜的圖騰.

比雅久 *Piaggio*
阿斯卡尼奧 (Corradino d'Ascanio) 設計的比雅久新型偉士牌 (Vespa, 意指黃蜂) 小型摩托車 (1946), 在一般人買不起汽車的年代, 提供了便宜, 快捷並可靠的交通工具. 偉士牌大受歡迎, 在義大利街道上仍很常見.

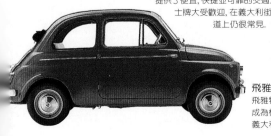

飛雅特500 *Fiat 500*
飛雅特500 (1957) 像偉士牌一樣, 成為機動性及民主化的象徵, 彰顯義大利戰後迅速的復甦.

科學家、發明家及探險家

義大利在重要科學思想及發明方面，有悠久的傳統；文藝復興期間更得力於伽利略等人的助長，伽氏致力於尋求對宇宙的新認識。同時，還有探險家如哥倫布出發尋找新大陸，此舉早在13世紀就有馬可波羅創了先例。這種科學探索的精神一直持續到20世紀，無線電的發明及原子物理學的創始都是例證。

馬可尼 Guglielmo Marconi
馬可尼發明了第一套傳送無線電訊號的實用系統. 1901年, 他成功接收到從紐芬蘭傳往英國的訊號.

Trentin Ad.

Valle d'Aosta e Piemonte

Lombardia

The e F

伏打 Alessandro Volta
在推導出電流可以使青蛙腳移動後, 伏打發明了由一「疊」金屬圓片與酸接觸而造成的電池. 1801年, 他向拿破崙展示這項發明.

Liguria

Toscan

哥倫布 Cristoforo Colombo
熱那亞人哥倫布1492年由西班牙向西航行, 他以天體觀測儀等儀器導航, 3個月內抵達印度群島.

韋斯普奇 Amerigo Vespucci
探險家韋斯普奇 (Amerigo Vespucci) 證實新大陸是一獨立的陸塊. 由於一份小冊子誤傳他為發現者, 於是在1507年, America因此得名.

達文西 Leonardo da Vinci
達文西是徹底的文藝復興人, 藝術及科學方面的才能兼備. 1488年左右, 他構思了他首件飛行機器的設計, 距離首架飛機起飛提早了4百多年. 此模型是根據他一張技術草圖所造.

0公里 200

0哩 100

卡西尼 Domenico Cassini
天文學家利用天文望遠鏡繪製準確的月球圖. 波隆那大學的天文學教授卡西尼將此儀器加以改良. 1665年, 他在聖白托略教堂 (San Petronio, 254頁) 描繪出子午線.

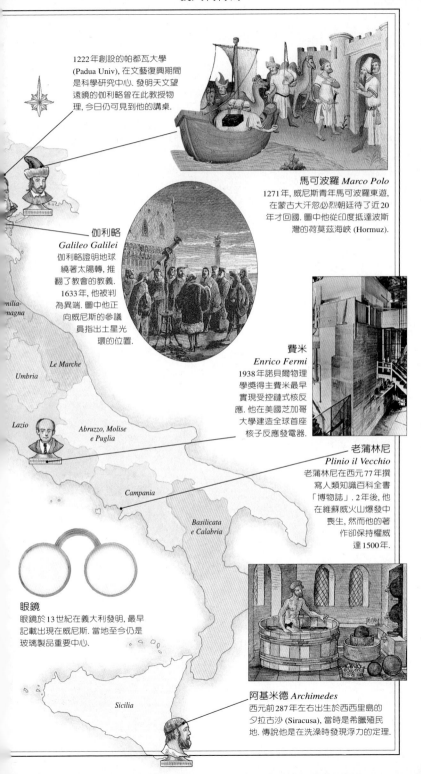

1222年創設的帕都瓦大學 (Padua Univ)，在文藝復興期間是科學研究中心．發明天文望遠鏡的伽利略曾在此教授物理，今日仍可見到他的講桌．

馬可波羅 Marco Polo
1271年，威尼斯青年馬可波羅東遊，在蒙古大汗忽必烈朝廷待了近20年才回國．圖中他從印度抵達波斯灣的荷莫茲海峽 (Hormuz)．

伽利略
Galileo Galilei
伽利略證明地球繞著太陽轉，推翻了教會的教義．1633年，他被判為異端．圖中他正向威尼斯的參議員指出土星光環的位置．

費米
Enrico Fermi
1938年諾貝爾物理學獎得主費米最早實現受控鏈式核反應．他在美國芝加哥大學建造全球首座核子反應發電器．

老蒲林尼
Plinio il Vecchio
老蒲林尼在西元77年撰寫人類知識百科全書「博物誌」．2年後，他在維蘇威火山爆發中喪生，然而他的著作卻保持權威達1500年．

眼鏡
眼鏡於13世紀在義大利發明，最早記載出現在威尼斯．當地至今仍是玻璃製品重要中心．

阿基米德 Archimedes
西元前287年左右出生於西西里島的夕拉古沙 (Siracusa)，當時是希臘殖民地．傳說他是在洗澡時發現浮力的定理．

Le Marche

Umbria

milia-
magna

Lazio

Abruzzo, Molise
e Puglia

Campania

Basilicata
e Calabria

Sicilia

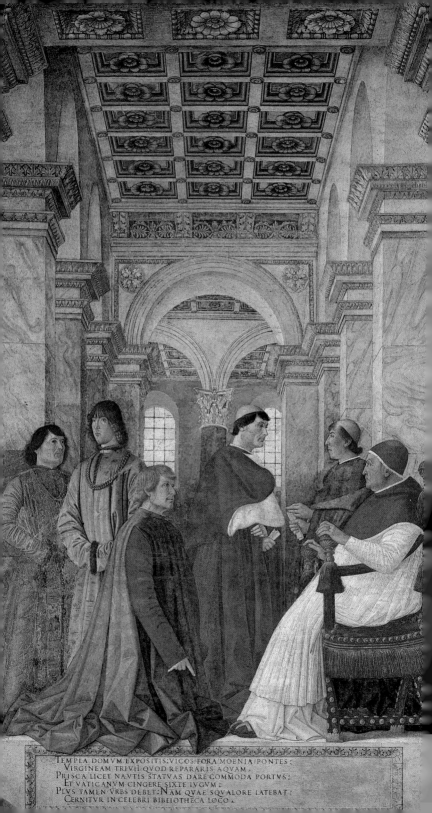

TEMPLA DOMVM EXPOSITIS VICOS FORA MOENIA PONTES
VIRGINEAM TRIVII QVOD REPARARIS AQVAM
PRISCA LICET NAVTIS STATVAS DARE COMMODA PORTVS
ET VATICANVM CINGERE SIXTE IVGVM
PLVS TAMEN VRBS DEBET NAM QVAE SQVALORE LATEBAT
CERNITVR IN CELEBRI BIBLIOTHECA LOCO

歷史上的義大利

地理上所指的義大利可上溯至艾特拉斯坎時代；但義大利的歷史卻充滿分歧與爭端。在19世紀以前，該半島只被羅馬人統一過，他們在西元前2世紀曾降服其他義大利部族。羅馬成為龐大帝國的首都，並將其語言、法律與曆法輸入歐洲大部分地區；直到西元5世紀，屈服於日耳曼侵略者手下。

凱撒大帝

羅馬帝國的另一重要遺產是基督教，以及作為天主教會之首的教皇職位。中世紀時，教皇召來法蘭克人 (Franks) 驅逐倫巴底人 (Longobardo)，並在西元800年擁立法蘭克王查里曼 (Charlemagne) 為神聖羅馬帝國皇帝。可惜，新紀元並未因此到來。歷經5個世紀，教皇與皇帝始終為爭奪控制這個界線模糊的帝國而爭戰不休。

而一連串的外侮——諾曼人、翁朱 (Anjou) 人及亞拉岡 (Aragon) 人——則相繼乘虛而入，征服了西西里和南部地區。北部則相反，出現了很多獨立的城邦，最有勢力的要數威尼斯，因為與東方的貿易往來而富甲一方。其他城市如熱那亞 (Genova)、佛羅倫斯、米蘭、比薩及席耶納 (Siena) 亦各有風光的歷史。義大利北部因而成為西歐最富庶、最富文化的地區，並在15世紀由佛羅倫斯的藝術家及學者帶動了文藝復興。但小而分裂的城邦畢竟難敵強國。16世紀，弱小的義大利王國再遭外敵掠奪，這次是西班牙；而北部也落入奧地利手中。

唯一維持獨立的小王國是皮埃蒙特 (Piemonte)，但在1796年奧法戰爭期間為拿破崙所奪得。到了19世紀，皮埃蒙特卻成為義大利統一運動的中心。這目標在1870年達到，主要歸功於加里波的英勇征戰。1920年代，法西斯黨奪取了政權；1946年，廢除帝制走向今日的共和政體。

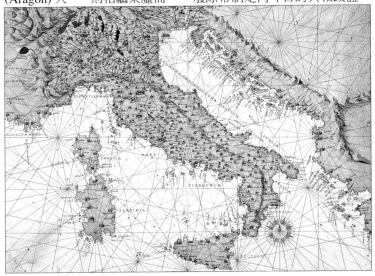

16世紀威尼斯及熱那亞航海者所用的義大利地圖

◁梅洛左·達·弗利 (Melozzo da Forlì) 的席斯托四世教廷壁畫，他是權大而世俗化的文藝復興時期教皇

艾特拉斯坎時期

　　艾特拉斯坎人 (Etruschi) 是義大利第一支主要文明。在他們的墳墓中發現的壁畫、珠寶及陶器，證明其具有高度藝術和文化。他們的來源及語言一直成謎，但早自西元前9世紀，即散居在義大利中部各處，主要威脅是南部的希臘人。艾特拉雷亞 (Etruria) 不曾統一成國家，僅是城市組成的鬆散聯邦；其國王於6世紀時曾統治羅馬，卻反被凌駕其上。

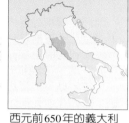

西元前650年的義大利

艾特拉斯坎王國

希臘殖民地

雙笛是艾特拉斯坎人特有的樂器，在節慶及喪禮時吹奏。

赤土陶器飛馬
美麗的上軛馬匹浮雕 (西元前4世紀)，裝飾在塔奎尼亞女王祭壇神廟 (Ara della Regina) 正面。

青銅羊肝
藉由動物內臟，上刻銘文以占卜未來。

骨灰陶甕
甕蓋上雕有死者手持寫字板雕像。艾特拉斯坎人將字母傳入義大利。

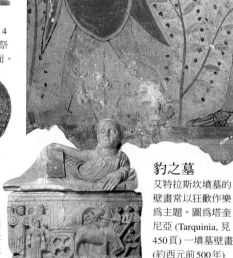

豹之墓
艾特拉斯坎墳墓的壁畫常以狂歡作樂為主題。圖為塔奎尼亞 (Tarquinia, 見450頁) 一墳墓壁畫 (約西元前500年) 上的樂師。

重要記事

西元前900	前800	前700	
前9世紀 沿艾特拉雷亞 (Etruria) 河谷建立了形成城市前的聚落	前753 傳說羅慕洛 (Romolo) 在此時創建羅馬	約前700 在艾特拉雷亞城市興起; 最早期的艾特拉斯坎銘文出現	前6 艾特拉斯坎人在老塔奎治下，成為羅馬統治
約前900 義大利最早有鐵器時代痕跡; 維朗諾瓦 (Villanovan) 時期 約前800 希臘人在西西里及義大利南部定居	前715-673 羅馬第二任國王英明的努瑪·龐比留 (Numa Pompilio) 統治時期	艾特拉斯坎黃金耳環	

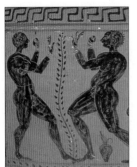

拳擊賽

體育競賽在喪禮中進行。這隻陶瓶約於西元前500年在艾特拉雷亞地區製作，卻模仿希臘陶器的黑像風格。

墓畫中的樂師及舞者畫法寫實，顯示受希臘藝術的影響。

里拉琴 (Lyre) 用龜殼製成，並以撥子彈奏。

維歐的阿波羅

Apollo di Veio

這尊阿波羅雕像 (約西元前500年) 樣式化的五官，表現艾特拉斯坎藝術的特色。

青銅鏡

富有的艾特拉斯坎人生活奢華，這面婦女所使用的青銅鏡背面，刻有特洛伊的海倫及阿佛洛狄特女神像 (Aphrodite)。

何處可見義大利艾特拉斯坎時期遺跡

類似索瓦那 (見336頁) 的岩墓在中部火山石灰地區非常普遍.

托斯卡尼、拉吉歐及溫布利亞擁有豐富的艾特拉斯坎遺跡。拉吉歐的伽維特利及塔奎尼亞 (450頁) 有巨大的墓地，後者還有重要博物館。其他相關收藏據點包括羅馬的朱利亞別墅 (430頁) 及梵諦岡的格列哥里博物館 (412頁)、佛羅倫斯的考古博物館 (269頁)、裘西的國立博物館 (322頁) 及沃爾泰拉的瓜那其博物館 (324-325頁)。

海神廟

這座波塞頓 (Paestum) 的精緻廟宇 (西元前5世紀)，是南部希臘殖民時期的遺產。

從希臘傳入的攪拌杯

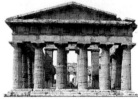

前509 艾特拉斯坎末代國王高傲者塔奎紐 (Tarquinio il Superbo) 被逐出羅馬；羅馬共和國成立	前450 羅馬律法編集成十二銅表法 (Lex duodecim tabularum)	前390 高盧人洗劫羅馬；由於鵝群的叫聲驚動，卡比托 (Capitolino) 才得以倖免
600	前500	前400
前499 雷紀陸斯湖戰役 (Battaglia del Lago Regillo)；羅馬擊敗拉丁姆 (Latins) 與艾特拉斯坎聯軍　　前474 艾特拉斯坎船隊在庫米 (Cumae) 外海，遭希臘人擊潰	約前400 高盧人開始沿波河 (Po) 流域定居	前396 位於今日拉吉歐的艾特拉斯坎主要城市維歐，被羅馬征服　　在羅馬廣場區發現的卡比托鵝群浮雕

從共和到帝國時期

從古代義大利眾多部族中崛起的羅馬人，征服了半島，並將其語言、風俗及法律推行到各地。羅馬的成功有賴其優良文事武功組織。國家政體採共和制，由兩位每年改選的執政官執政，但當羅馬征服的土地日廣，權力就轉入凱撒等將領之手。共和政體無法運作，凱撒的繼任者成為羅馬最早的皇帝。

羅馬面具與頭盔
(西元前1世紀)

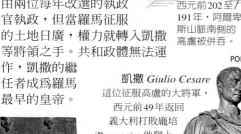

西元前202至191年，阿爾卑斯山脈南側的高盧被併吞。

西元前265年，艾特拉雷亞已落入羅馬人手中。

凱撒 *Giulio Cesare*
這位征服高盧的大將軍，西元前49年返回義大利打敗龐培 (Pompeo)。他爬上至高無上的權位，為共和政體敲下喪鐘。

奧斯坎碑文
奧斯坎 (Oscan) 被羅馬征服，但其語言流傳了很久，才被拉丁語取代。該部族居住的地方是今日的坎帕尼亞 (Campania)。

戰象

西元前218年，迦太基名將漢尼拔 (Annibale) 帶領37頭大象橫過阿爾卑斯山——為使羅馬軍隊產生驚慌。

羅馬水道橋
羅馬人在工程方面的才華，充分發揮在巨型水道橋上。這些橋長度可達80公里，不過在那麼長的距離中，水大多行經地下。

高地

過濾閥

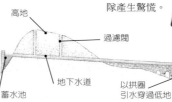
地下水道
蓄水池
以拱圈引水穿過低地

重要記事

阿庇亞古道 (Via Appia)

前312 建造阿庇亞古道及阿庇亞水道橋 (Aqua Appia)

前308 塔奎尼亞落入羅馬手中

前287-212 生於夕拉古沙的希臘大數學家阿基米德在世年代

前275 希臘國王皮洛士 (Pyrrhus) 在貝內文都 (Beneventum) 受挫於羅馬軍隊

前264-241 第一次布匿克戰爭 (羅馬與迦太基之戰)

前265 羅馬攻掠最後一座艾特拉斯坎城市

前237 羅馬占領科西嘉 (Corsica) 及薩丁尼亞島

第二次布匿克戰爭 (Guerre Puniche)，迦太基統帥漢尼拔

西元前300　　　前250　　　前200

前218 第二次布匿克戰爭; 漢尼拔橫越阿爾卑斯山

前216 羅馬軍在坎尼 (Cannae) 戰敗

前191 羅馬奪取阿爾卑斯山南的高盧領土

西塞羅在元老院發言

在元老院內進行國事辯論。偉大的演說家西塞羅 (Cicerone, 西元前106-43) 發言支持共和政體，反對專制。

羅馬軍團

這座青銅像是一個穿標準裝束的軍團士兵，戴頭盔，穿胸鎧、鐵甲短皮裙，護脛及涼帶鞋。

西元前190年，阿庇亞古道從卡普亞延伸至布林狄吉。

FINIUM
ERIA
CAPUA
VIA APPIA
BRUNDISIUM Brindisi
TARENTUM Taranto

西西里於西元前241年成為羅馬第一個行省。

RHEGIUM
Reggio di Calabria

何處可見義大利共和時期遺跡

共和時期留下的建築非常少見，大多數在帝國時代經過重建。顯著的例外是位於羅馬的西元前2世紀牛隻廣場神廟 (Templi del Foro Boario, 423頁)；不過，當代遺留下來的遺跡仍是有跡可尋。無數道路如阿庇亞古道 (Via Appia Antica, 431頁) 及城鎮源自羅馬工程師的規畫。兩座擁有原羅馬街道規畫的突出例子是盧卡 (Lucca, 310-311頁) 及科摩 (Como, 185頁)。

位於薩丁尼亞島塔洛斯 (Tharros, 見535頁) 的玄武岩塊原是羅馬道路的一部分.

羅馬大道

在征服了其他部族以後，羅馬人為了鞏固勢力而興建道路，以便隨時出兵平亂。他們也建造城鎮，其中不少是「殖民地」，供羅馬公民——往往是退伍軍團士兵居住，如阿里米努姆 (Ariminum) (今里米尼, Rimini)。

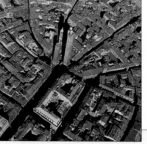

波隆那鳥瞰圖

波隆那市中心仍可看出原羅馬時期的街道規畫。艾米利亞古道 (Via Aemilia) 直直貫穿市中心。

前146 第三次布匿克戰爭結束；迦太基滅亡

前104 西西里奴隸起義

前89 同盟戰爭；羅馬的義大利同盟士兵獲得公民權

前31 屋大維在亞克興戰役 (Actium) 打敗馬克·安東尼

前30 安東尼與埃及的克麗歐佩特拉於埃及自殺

前80 位於龐貝 (Pompeii) 的首座羅馬圓形競技場動工

前150

前100

前50

前168 第三次馬其頓戰爭結束；羅馬成為希臘的主宰

艾米利亞古道上的里程碑

前73-71 斯巴達庫 (Spartaco) 領導奴隸暴動

前49 凱撒越過盧比孔河 (Rubicone) 將龐培逐出羅馬

前44 凱撒遇刺身亡；羅馬共和結束

前45 開始採用12個月份的儒略曆 (calendario giuliano)

羅馬的黃金時期

　　從奧古斯都到圖雷真統治時期，羅馬帝國從不列顛群島擴張至紅海。儘管有窮奢極侈的皇帝如尼祿，但軍事討伐所得來的稅金及戰利品，仍不斷湧入國庫。西元2世紀，在圖雷真、哈德連及馬可‧奧略里歐英明統治下，羅馬公民享受富裕而舒適的生活，而由奴隸負擔大部分的工作。79年維蘇威火山爆發時被淹沒的龐貝城，保存了日常生活很多迷人的細節。

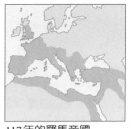

117年的羅馬帝國
▨ 帝國全盛時期的版圖

格鬥士鑲嵌畫
血腥的格鬥廣受歡迎。格鬥士多是戰爭俘虜來的奴隸。

花綵及圓形裝飾的溼壁畫

圖雷真圓柱
Colanna Traiana
雕刻記錄了圖雷真在2世紀前10年在達契亞(Dacia, 今羅馬尼亞)的勝仗。

主餐廳有裝飾丘比特的美麗橫飾帶。

羅馬商店
城鎮的建築有面街的小商店，如這家藥房，到了晚上便用木鑲板關閉並上鎖。

維提之家
此乃重建龐貝最美麗的房子之一(見478-479頁)。維提(Vettii)並非貴族，而是曾經為奴，後從商致富的自由民。房間有溼壁畫及雕塑，裝飾得富麗堂皇。

重要記事

		龐貝廚房的青銅鍋具		79 維蘇威火山爆發摧毀龐貝及克力斯古
前9 羅馬的和平祭壇(見400頁)落成，用以慶祝在高盧及西班牙戰事後的和平	17 提貝留(Tiberio)沿萊茵河及多瑙河訂定帝國彊界			
西元前50	西元1		50	
前27 奧古斯都獲首席公民(Princeps)頭銜，實質成為羅馬首任皇帝	37-41 卡里古拉(Caligola)在位期間　43 克勞迪歐(Claudio)在位期間，羅馬征服不列顛	67 傳說聖彼得及聖保羅在羅馬殉道的時間　68 尼祿遭罷黜自殺		80 圓形競技場舉行閉幕競技會

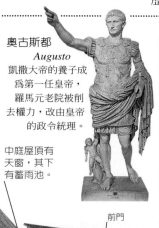

奧古斯都
Augusto
凱撒大帝的養子成為第一任皇帝，羅馬元老院被削去權力，改由皇帝的政令統理。

中庭屋頂有天窗，其下有蓄雨池。

前門

何處可見帝國時期的羅馬遺跡

要了解當時人民的生活，最好去龐貝 (478-479頁) 及海克力斯古城 (Herculaneum)。這兩處古蹟的手工品及藝術品藏於拿波里的考古博物館 (474-475頁)，其他博物館則多雕塑及其他文物。在羅馬有著名的萬神殿 (394頁) 及圓形競技場 (383頁)。哈德連別墅 (452頁) 及歐斯提亞 (451頁) 也值得一遊；全國各地——從亞奧斯他的奧古斯都拱門 (207頁) 到西西里的羅馬人鄉村別莊 (521頁) 也都保有羅馬昔日光輝的痕跡。

廣場區 (380-381頁) 及其神廟與法院，是古羅馬日常生活的中心.

接待室

宴會的鑲嵌畫
羅馬人通常倚在矮長椅上進食。很多菜式用曬乾的魚製成的鹹汁 (garum) 調味。

柱廊

內部花園是羅馬人仿自希臘的設計。

家庭神龕
宗教儀式可公開及私下進行。維提之家的神龕祭祀家庭守護神 (lares)。

7 羅馬帝國在圖雷真統治下版圖擴展至最大

世紀晚期 建造洛那 (Verona) 形劇場

125 哈德連重建萬神殿

134 位於提佛利 (Tivoli) 的哈德連別墅竣工

161-180 馬可·奧略里歐在位時期

193-211 塞提米歐·塞維洛在位時期

212 羅馬公民身分擴大包含帝國各地人民

100　　　　150　　　　200

塞提米歐·塞維洛皇帝 (Settimio Severo)

216 羅馬的卡拉卡拉大浴場落成

帝國分裂時期

繪有基督教符號的玻璃瓶 (4世紀)

　　西元312年，君士坦丁大帝皈依基督教，並決定在君士坦丁堡 (Constantinople, 即拜占庭) 建立新都，是羅馬帝國一個重大轉捩點。到了5世紀，帝國分裂為兩半。羅馬及西羅馬帝國無法阻止南移的日耳曼侵略者，義大利先後落入哥德人及倫巴底人手中。東羅馬帝國藉根據地拉溫那 (Ravenna) 名義上仍控制著義大利部分地區，該城成為當時最富強的城市，而羅馬的宏偉府邸及競技場則淪為廢墟。

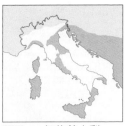

西元600年的義大利

□ 拜占庭領土
□ 倫巴底領土

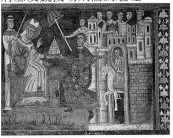

君士坦丁的奉獻
教廷鼓吹中世紀一項傳說，謂君士坦丁將羅馬的世俗統治權給與教皇席維斯特 (Silvestro)。

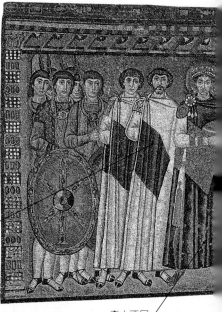

貝利薩留 (Belisario, 500-565) 將軍從哥德人 (Goths) 手中奪回不少義大利領土。

倫巴底的希歐黛琳達女皇
Regina Longobarda Teodolinda
這位6世紀皇后使其人民皈依正統天主教；圖中正為她在蒙札 (Monza) 所蓋的教堂 (見193頁) 鎔金。

查士丁尼 (Giustiniano) 在位期間從527至565年。他是位偉大的立法者，也是拜占庭最強的統治者之一。

重要記事

303-305 戴克里先 (Diocleziano) 在位期間，帝國內的基督徒受到迫害	404 拉溫那成為西羅馬帝國王權所在地 312 君士坦丁在梅維安橋 (Ponte Milvio) 戰役擊敗拜頭敵馬森齊歐 (Massenzio)	提奧多利克金幣	488 東哥德國王提奧多利克 (re Ostrogoto Teodorico) 入侵義大利 547 拉溫那建起……他來
西元300	400		500
270 羅馬修築奧略里安城牆，防範日耳曼侵略者	313 米蘭詔書 (Editto di Milano) 給予基督徒信仰自由	324 基督教成為國教 約320 建造羅馬首座聖彼得教堂	410 西哥德人領袖阿拉力克 (Alarico) 劫掠羅馬　476 西羅馬帝國滅亡　564 倫巴底人入侵義大利，建都帕維亞 (Pavia) 535 貝利薩留登陸西西里島; 拜占庭帝國奪回義大利大部分領土

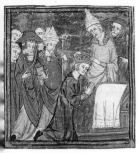

查理曼大帝
*Imperatore
Carlo Magno*
教皇商請這位法蘭
克皇帝降服倫巴底
人。他也因此於
800年受封爲神聖
羅馬帝國皇帝。

薩拉遜人圍攻美西那
9世紀期間，西西里被來自非洲的回教徒
征服。薩拉遜劫掠者甚至攻入羅馬，教
皇雷歐四世爲此建造新牆保衛梵諦岡。

皇帝手捧著一個大黃金聖餐
盤，是彌撒時盛餅的盤子。

拉溫那總主教
馬克西米安
(Massimiano)

何處可見早期基督教及拜占庭遺跡
羅馬帝國的衰敗雖導致戰爭、饑荒及人口
下降，但由於基督教繼續流傳，許多帝國
及拜占庭晚期的文物都得以保存。羅馬有
地下墓窖 (432頁) 及宏
偉的教堂，如偉大聖母
教堂 (Santa Maria
Maggiore, 403頁)。在
拜占庭帝國的行政首都
拉溫那，則有聖魏他來
及聖雅博理新教堂
(260-261頁) 及其輝煌
的鑲嵌畫。西西里和南
部地區亦保存了許多拜
占庭教堂，而拜占庭晚
期建築最佳典範則無疑
是威尼斯的聖馬可教堂
(106-109頁)。

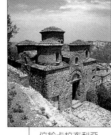

位於卡拉布利亞
(Calabria) 的斯提洛
(Stilo)，有座美麗的
10世紀拜占庭教堂
天主堂 (504頁).

教士

查士丁尼的宮廷
拜占庭教堂飾有繽紛的彩色玻璃及
金箔鑲嵌畫。圖爲拉溫那聖魏他來
教堂 (260頁) 環形殿的鑲嵌畫，完成
於547年，描繪宮廷的成員。

在羅馬的聖柯絲坦查教堂 (Santa Costanza, 431頁)
建於4世紀，作為君士坦丁女兒的陵墓. 拱頂裝飾
有羅馬晚期的鑲嵌畫.

595 倫巴 人控制了 大利三分 二地區	752 倫巴底國 王艾斯杜夫 (Astolfo) 占領 拜占庭重鎮 拉溫那	774 查理曼征服義大利， 取得倫巴底王位 800 查理曼在聖彼 得教堂加冕爲神聖 羅馬帝國皇帝	878 薩拉遜人從拜 占庭帝國手上奪得 夕拉古沙，取得西 西里島控制權
600	700	800	900
偉大的格列 哥里 (590- 604 在位) 99 教皇格列哥里 (Gregorio) 協 倫巴底與拜占庭帝國議和	754 教皇向法 蘭克人求助， 其國王丕平 (Re Pipino) 進 軍義大利，打 敗倫巴底人	6世紀的倫巴底 黃金頭盔，藏於 佛羅倫斯巴吉洛 博物館 (Bargello， 見275頁)	

威尼斯的崛起

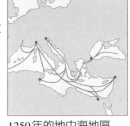

1250年的地中海地區
— 熱那亞貿易路線
— 威尼斯貿易路線

威尼斯總督丹多羅
(Enrico Dandolo,
約 1120-1205)

義大利中世紀期間，不斷有外敵加入教皇與皇帝的權力鬥爭。在混亂的局勢中，許多北方城市脫離封建領主而獨立。其中最強大的要屬威尼斯，在總督及大議會管治下，由於與東方通商及運送十字軍往聖地與薩拉遜人作戰而日漸富強。在西岸則有熱那亞及比薩與其競爭海上霸權。

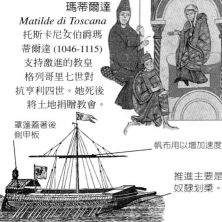

托斯卡尼的瑪蒂爾達

Matilde di Toscana

托斯卡尼女伯爵瑪蒂爾達 (1046-1115) 支持激進的教皇格列哥里七世對抗亨利四世。她死後將土地捐贈教會。

罩蓬蓋著後側甲板

帆布用以增加速度

推進主要是靠奴隸划槳。

威尼斯槳帆船
威尼斯的槳帆船兼具作戰及運貨的功用，和古希臘船類似。

聖馬可長方形教堂

總督府

聖馬可及聖提奧多拉圓柱豎立於12世紀。

馬可波羅前往中國

威尼斯買賣經中東進口的中國絲綢及香料，但在馬可波羅的父親尼可洛 (Nicolò) 之前，從未有威尼斯人到過中國。馬可波羅偕父於1271年出發，25年後帶著他在忽必烈朝廷的奇妙經歷回國。

重要記事

中世紀的學生

西元1000	1050	1100	
1000 威尼斯總督奧塞羅二世 (Pietro Orseolo II) 在亞得里亞海打敗達爾馬提亞 (Dalmatia) 海盜			1139 拿波里併入西西里王國
11世紀 波隆那的法律學院發展成為歐洲第一所大學			
1030 拿波里公爵將阿維薩郡 (Aversa) 賜給諾曼騎士雷努夫 (Rainulf)	1061 諾曼人歸思卡 (Robert Guiscard) 及奧特維爾 (Roger der Hauteville) 從阿拉伯人手上取得美西那	1084 諾曼人劫掠羅馬　1076 諾曼人奪得最後一座倫巴底城市薩勒諾 (Salerno)	1130 羅傑二世 (Roger) 受封為西里國王
	1063 重建威尼斯聖馬可教堂	1073-1085 教皇格列哥里七世改革教會及教皇制度	1115 瑪蒂爾達女伯爵去世

阿西西的聖方濟
San Francesco di Assisi

在喬托繪於1290至1295年間的「教皇伊諾森三世的夢」中,聖方濟 (1181-1226) 支撐著搖搖欲墜的羅馬教堂。方濟會修士的清貧戒律再度引發反教會財富的宗教運動。

何處可見義大利中世紀早期遺跡

此時興建的許多教堂中以威尼斯的聖馬可 (106頁)、帕都瓦的聖安東尼 (152頁) 和比薩主教座堂 (314頁) 最為可觀。比薩斜塔 (316頁) 亦建於12世紀。中世紀城堡則包括腓特烈二世在普雅 (Puglia) 的山頂堡 (493頁) 及普拉托 (Prato) 的皇帝的城堡 (318頁)。

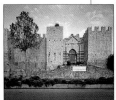

普拉托的皇帝的城堡建於1240年.

聖阿波羅尼亞修道院 (Monastero di Sant'Apollonia)

今日的斯拉夫人河 (Riva degli Schiavoni)

尼可洛·波羅、其兄弟麥法歐 (Maffeo) 及其子馬可準備上船。他們先開往黎凡特 (Levant) 的亞克 (Acre)。

第四次十字軍東征

十字軍領袖與教皇伊諾森三世間的不和,在1204年劫掠君士坦丁堡時達到頂點。

腓特烈二世
Federico II

這位皇帝 (1194-1250) 在西西里的宮廷有一批詩人和學者。他藉著外交手段從阿拉伯人手上取得耶路撒冷,但與教皇及倫巴底城市之間卻常年交戰。

1198 腓特烈二世成為西西里國王	1204 君士坦丁堡被劫	1250 腓特烈二世駕崩

1155 紅鬍子腓特烈 (Federico Barbarossa) 加冕為神聖羅馬帝國皇帝

1209 方濟會創立

1260 教皇烏爾班四世邀請翁朱的查里 (Carlo di Anjou) 統治拿波里及西西里

1216 道明會創立

1265 但丁誕生

0	1200	1250

十字軍裝扮的紅鬍子腓特烈

1237 倫巴底聯盟 (Lega Lombarda) 在 Cortenuova 之役擊敗腓特烈

1220 腓特烈二世加冕為神聖羅馬帝國皇帝

1228 教皇格列哥里九世將腓特烈二世逐出教會;教皇黨與保皇黨紛爭不休

1271 馬可波羅啟程前往中國

中世紀晚期

教皇與皇帝之間蓄積已久的宿怨到了14世紀，由於支持教皇的教皇黨 (Guelfi) 和偏袒帝國的保皇黨 (Ghibellini) 的爭鬥不休而蔓延開來。倫巴底及托斯卡尼城市趁政局混亂而逐漸壯大。逢此亂世，杜契奧及喬托等藝術家卻爲繪畫開創出新紀元；佛羅倫斯詩人但丁及佩脫拉克亦爲義大利文學打下基礎。

席耶納
主教權杖

1350年的義大利

- ▨ 教皇國
- ☐ 神聖羅馬帝國
- ☐ 拿波里翁朱王朝

中世紀城鎮廣場

在義大利中部，廣場是城鎮的尊嚴以及獨立的象徵。例如佩魯賈 (Perugia, 見 342-343 頁) 等城鎮，藉華麗的市政廳使敵對的城鎮相形見絀。佩魯賈自 14 世紀後便無多大改變，當時與之抗衡的城市爲席耶納 (Siena)。

鐘樓

半獅半鷲的怪獸是佩魯賈的象徵

市政廳的主廳 Sala dei Notari 裝飾著佩魯賈各市長的紋章

傭兵隊長

城市出錢請傭兵隊長 (Condottieri) 爲其打仗，如席耶納僱用的 Guidoriccio da Fogliano。馬提尼 (Simone Martini) 曾爲他畫下這幅壁畫 (1330)。

但丁的地獄

但丁地獄情景中最殘酷的刑罰之一，是爲腐敗的教皇如波尼法伽八世 (Bonifacio VIII, 1294-1303 在位) 而設，他們被倒置在火坑內。

大噴泉於 1275 年動工，鑲有畢薩諾 (Nicola Pisano) 的鑲板，是該鎮富庶的象徵。

重要記事

西元1275		1300		1325
1282 西西里晚禱慘案; 巴勒摩人起義反抗法蘭西統治: 2千名法蘭西士兵被殺	1298 馬可波羅從中國返回威尼斯 1296 佛羅倫斯主教座堂動工	1309-1343 拿波里「睿智」羅伯 (Roberto il Saggio) 執政	1310 威尼斯總督府 (Palazzo Ducale) 動工 1313 薄伽丘誕生	
1282 亞拉岡的彼得 (Pietro d'Aragona) 在特拉帕尼 (Trapani) 登陸，征服西西里，並在巴勒摩加冕爲王 詩人兼學者佩脫拉克		1304 佩脫拉克誕生 1309 克雷門特五世 (Clemente V) 將教廷遷往亞維農	1321 但丁完成「神曲」，並在同年去世	1337 喬去

黑死病

1347年，腺鼠疫由來自黑海的熱那亞船隻傳播到義大利，造成超過三分之一人口死亡，倖存者也陷入迷信的恐慌之中。

何處可見義大利中世紀晚期遺跡

許多義大利中部城鎮擁有13及14世紀的公共建築；其中最壯觀的是佛羅倫斯的舊宮 (283頁) 及席耶納的市政大廈 (330頁)。大致仍維持中世紀面貌的小城鎮有托斯卡尼的沃爾泰拉 (324頁) 及圍城蒙地里吉歐尼 (324頁)、溫布利亞的庫比奧 (342頁) 及托地 (349頁)，以及拉吉歐的維特波 (448-449頁)。歐維耶多主教座堂 (348-349頁) 是13世紀晚期哥德大教堂的傑作。

沃爾泰拉的督爺廣場 (Piazza dei Priori, 324頁) 是義大利最美麗的中世紀廣場之一.

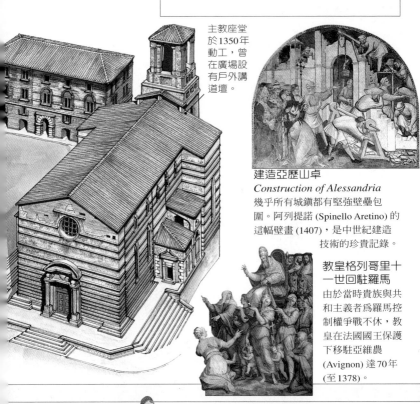

主教座堂於1350年動工，曾在廣場設有戶外講道壇。

建造亞歷山卓
Construction of Alessandria
幾乎所有城鎮都有堅強壁壘包圍。阿列提諾 (Spinello Aretino) 的這幅壁畫 (1407)，是中世紀建造技術的珍貴記錄。

教皇格列哥里十一世回駐羅馬
由於當時貴族與共和主義者為羅馬控制權爭戰不休，教皇在法國國王保護下移駐亞維農 (Avignon) 達70年 (至1378)。

1339 博卡納拉 (Simon Boccanegra) 成為熱那亞首任總督；喬凡娜一世 (Giovanna I) 成為拿波里女王

1347-1349 黑死病

中世紀醫生

1378-1415 教會分裂 (Grande scisma) 時期，羅馬及亞維農的教皇與偽教皇相互對峙

1380 熱那亞艦隊在叩甲 (Chioggia) 向威尼斯投降

1350

1375

1400

1354 李恩佐在羅馬被殺

1347 李恩佐 (Cola di Rienzo) 試圖重建羅馬共和國

1385 維斯康提 (Gian Galeazzo Visconti) 成為米蘭統治者

1378 格列哥里十一世從亞維農返回羅馬

1406 比薩被佛羅倫斯併吞

文藝復興時期

達文西
(1452-
1519)

15世紀的義大利，藝術與學術百花齊放，是歐洲自希臘及羅馬以降從未能及的。建築師揚棄哥德風格，轉而師法古典；繪畫則由於對透視及解剖的新理解，產生巨匠如達文西、拉斐爾及米開蘭基羅等新一代藝術家。這項文化復興是由統治北方城邦的富有家族所贊助，其中又以佛羅倫斯的梅迪奇家族 (Medici) 為首。儘管當時政爭激烈，但總算在亂世中維持了一段穩定時期，促使文藝復興得以茁壯。

1492年的義大利

☐ 佛羅倫斯共和國

☐ 教皇國

☐ 亞拉岡屬地

加雷阿佐·馬利亞·斯福爾札 (Galeazzo Maria Sforza) 是米蘭統治者之子。

皮耶羅·梅迪奇是羅倫佐的父親，人稱「風溼皮耶羅」(il Gottoso)。

交付鑰匙給聖彼得
佩魯及諾 (Perugino) 在西斯汀禮拜堂 (Cappella Sistina) 的溼壁畫 (見416頁)，將教皇的權力與新約聖經聯結起來，並透過背景的古典建築與古羅馬相連。

畫家的自畫像

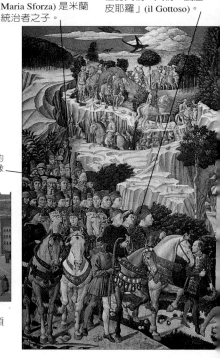

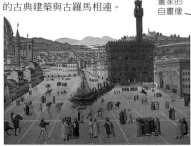

薩佛納羅拉被處決
這位狂熱的修士在1494年成為佛羅倫斯領導人後，因異端罪名在領主廣場 (Piazza della Signoria) 被問吊後處以火刑 (1498)。

重要記事

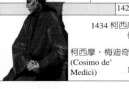

柯西摩·梅迪奇
(Cosimo de'
Medici)

1420 馬丁五世 (Martino V) 在羅馬重建教廷

1435 阿爾貝第 (Alberti) 的「論繪畫」(Della Pittura) 出版，內容包括最早運用線性透視的法則

1434 柯西摩·梅迪奇在佛羅倫斯崛起

1436 布魯內雷斯基完成佛羅倫斯大教堂的圓頂

1442 亞拉岡的阿方索占領拿波里

1444 蒙特費特洛 (Federico da Montefeltro) 成為烏爾比諾公爵

1458-1464 亞拉岡與翁朱王朝為拿波里王國交戰

1452 達文西誕生

1453 君士坦丁堡淪陷

1469 偉大的羅倫佐成為佛羅倫斯統治者

1425

1450

布魯內雷斯基 (Filippo Brunelleschi)

帕維亞戰役 *Battaglia di Pavia*
哈布斯堡王朝的查里五世大軍擒獲法王法蘭西斯一世，並奪得義大利控制權 (1525)。

喬裝東方三賢士的梅迪奇家人

果佐利 (Benozzo Gozzoli) 在佛羅倫斯梅迪奇李卡爾第大廈 (Palazzo Medici-Riccardi) 的溼壁畫 (1459)，描繪梅迪奇家族成員及其他當代名人；其中包括很多關於1439年在佛羅倫斯舉行的大公會議的情景。

何處可見義大利文藝復興時期遺跡

15世紀的藝術發展蓬勃。佛羅倫斯 (262-303頁) 的宏偉府邸及烏菲茲美術館 (278-281頁) 固然無與倫比，威尼斯 (80-131頁)、烏爾比諾 (360-361頁) 及曼圖亞 (199頁) 也有不少珍寶。置身羅馬時，梵諦岡的西斯汀禮拜堂及拉斐爾陳列室亦不容錯過 (414-417頁)。

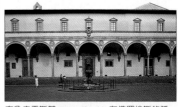

布魯內雷斯基 (Brunelleschi) 在佛羅倫斯的孤兒院 (Spedale degli Innocenti, 269頁)，表現出古典的對稱與文藝復興建築的嚴謹.

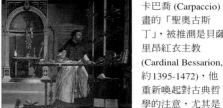

人文主義

卡巴喬 (Carpaccio) 畫的「聖奧古斯丁」，被推測是貝薩里昂紅衣主教 (Cardinal Bessarion, 約 1395-1472)，他重新喚起對古典哲學的注意，尤其是柏拉圖哲學。

— (偉大的) 羅倫佐・梅迪奇被描繪成前往伯利恆 (Bethlehem) 的三賢之一。

教皇朱利歐二世
Papa Giulio II

世俗化的朱利歐在位期間 (1503-1513)，使教廷成為歐洲主要政治勢力。拉斐爾的肖像把他畫成老謀深算的政治家。

1487 提香誕生

1483 席斯托四世為西斯汀禮拜堂祝聖

1494 法王查里八世入侵義大利

1503 朱利亞諾・羅維瑞 (Giuliano della Rovere) 獲選為教皇朱利歐二世，他成為文藝復興時期勢力最大的教皇

馬基維利 (Niccolò Machiavelli)

1527 羅馬遭帝國軍隊洗劫

75 ————————— 1500

75 米開蘭基羅誕生

1483 拉斐爾誕生

1498 薩佛納羅拉 (Girolamo Savonarola) 遭處決；馬基維利擔任統治佛羅倫斯議會的秘書

拉斐爾 (Raffaello)

1512 米開蘭基羅完成西斯汀禮拜堂的頂棚

1513 喬凡尼・梅迪奇 (Giovanni de' Medici) 加冕為教皇雷歐十世

1525 法王法蘭西斯一世在帕維亞戰役被俘

1532 馬基維利的「君王論」(IL Principe) 在他死後5年出版

反宗教改革時期

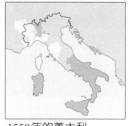

貝尼尼 (Gian Lorenzo Bernini)

自 1527 年羅馬遭洗劫後，義大利就任憑神聖羅馬帝國皇帝兼西班牙國王查里五世擺布；教皇克雷門特七世並在波隆那爲他加冕。爲了應付新教遽增的威脅，宗教法庭支持一系列的改革，稱爲反宗教改革，定下嚴格的正統教義。爲了將拯救人類靈魂之戰擴展到海外，又成立如耶穌會等新修會。當代的傳教精神亦激發了巴洛克式戲劇性的造型。

1550年的義大利
- ☐ 西班牙屬地
- ☐ 與西班牙結盟的國家

查里五世皇帝及教皇克雷門特七世

兩位死對頭在巴塞隆納條約 (Trattati di Barcellona, 1529) 中化解歧見，並奠定義大利未來的命運。

聖母站在基督徒的一方。

巴洛克式灰泥裝飾

在巴勒摩的聖姬她祈禱堂，塞爾波他 (Giacomo Serpotta) 所作的灰泥浮雕 (約 1690)，是巴洛克晚期富麗風格的精采典範。主題是當時的熱門題材雷龐多 (Lepanto) 戰役，是一場基督教世界聯軍大破土耳其軍的海上勝利 (1571)。

這件傑作的中心其實是一幅具透視效果的有框畫。

巴洛克式建築

瓜里尼 (Guarino Guarini) 爲杜林的聖裹屍布禮拜堂 (見 213 頁) 圓頂所作的裝飾於 1694 年完成。

男童手放在象徵基督徒勝利的頭盔上。

重要記事

1530-1537 亞歷山卓‧梅迪奇治理佛羅倫斯	1542 宗教法庭在羅馬成立	帕拉底歐 (Andrea Palladio)
	1545-1563 特倫托公會議 (concilio di Trento) 制定反宗教改革行動計畫	1580 建築師帕拉底歐去世
		1589 帕雷斯特利納出版一系列拉丁聖歌
		1600 哲學家布魯諾因異端罪名於羅馬被焚

西元 1550 ・ 1575

1540 耶穌修會創立	1541 米開蘭基羅完成西斯汀禮拜堂的「最後審判」	1571 雷龐多戰役，土耳其戰艦戰敗
1529 查里五世在波隆那聖白托略教堂 (San Petronio) 加冕爲神聖羅馬帝國皇帝	1560 聖卡羅‧波洛梅歐受命爲米蘭主教	1564 伽利略誕生
		帕雷斯特利納 (Giovanni Pierluigi da Palestrina)

審判伽利略
這位偉大的天文學家常與宗教法庭發生糾紛。1633年，他被傳召到羅馬，並強迫他否認地球與行星繞著太陽運轉。

雷龐多是威尼斯戰艦大舉出動的最後一次海上大戰。

小天使是巴洛克裝飾喜好的主題

羅耀拉的聖依納爵 Sant'Ignazio di Loyola
這位西班牙聖人創立了耶穌會，於1540年獲教皇認可。

頭巾象徵戰敗的土耳其人

馬薩尼埃洛叛亂 Rivolta di Masaniello
西班牙統治者在拿波里徵收重稅，不得人心。政府擬對水果徵稅引發了這場後來失敗的暴亂 (1647)。

何處可見義大利巴洛克時期遺跡

貝尼尼的「聖泰蕾莎的欣喜」(402頁) 具有最佳巴洛克雕塑的動感和戲劇性.

巴洛克與羅馬關係密切，尤其是它開闊的公共空間，如拿佛納廣場 (388-389頁)，還有波洛米尼 (Borromini) 及貝尼尼建造的許多教堂。其他有精美巴洛克建築的城鎮包括普雅的雷契 (496-497頁)、西西里的巴勒摩 (510-513頁)、諾投 (527頁) 及夕拉古沙 (526-527頁)，以及杜林 (212-217頁)。

1626 羅馬新聖彼得教堂祝聖	1669 土耳其從威尼斯手上奪得克里特島 (Crete)	1674 波左 (Andrea Pozzo) 為羅馬的聖依納爵教堂完成頂棚溼壁畫
1631 烏爾比諾公爵領地被教皇國收併		1678 韋瓦第 (Vivaldi) 誕生
1625	1650	1675
1633 教廷譴責伽利略	1647 拿波里因水果稅爆發叛亂	1693 西西里東部被地震摧毀，島上百分之五人口喪生
1642 蒙特維第 (Monteverdi) 作「波佩阿的加冕」(L'Incoronazione di Poppea)	1669 艾特納火山 (Mount Etna) 爆發	1694 美西那 (Messina) 爆發反對西班牙統治的暴動

海外遊學風潮

詩人雪萊

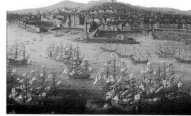

1748年的艾克斯拉沙佩勒 (Aix-la-Chapelle) 條約標誌50年和平的開始。約此同時，擁有偉大藝術寶藏及古典遺跡，並剛挖掘出龐貝的義大利，成爲歐洲第一大旅遊點。年輕的英國紳士來到羅馬、佛羅倫斯及威尼斯作朝聖般的遊學；藝術家與詩人則在羅馬輝煌的過去尋找靈感。1800年，拿破崙征服並短暫統一了義大利，但一切又在1815年恢復原狀。

在拿波里的查里三世艦隊, 1753
1734至1759年，拿波里的統治者查理成爲西班牙國王後，嘗試推行真正的政治改革。

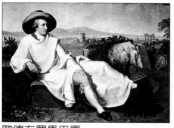

歌德在羅馬平原
Goethe in the Roman Campagna
歌德於1780年代遊歷義大利。跟隨他的大詩人包括浪漫派的濟慈、雪萊及拜倫。

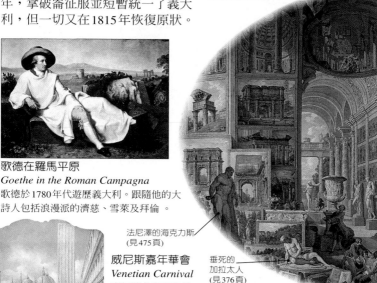

法尼澤的海克力斯
(見475頁)

垂死的
加拉太人
(見376頁)

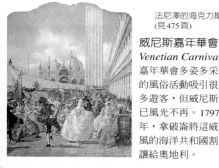

威尼斯嘉年華會
Venetian Carnival
嘉年華會多姿多采的風俗活動吸引很多遊客，但威尼斯已風光不再。1797年，拿破崙將這威風的海洋共和國割讓給奧地利。

班尼尼的
「古羅馬風景畫廊」

班尼尼 (Giovanni Pannini, 1691-1765) 爲外國人畫羅馬遺跡。這幅異想天開的作品混合很多著名風景及古典雕像。

重要記事

1713 烏特勒支條約 (Trattati di Utrecht) 將拿波里及薩丁尼亞島割給奧地利，西西里割給皮埃蒙特	梅迪奇的紋章 1725 韋瓦第作「四季」	1735 維也納和約 (Pace di Vienna) 確認查里三世爲兩西西里 (Due Sicilie, 拿波里及西西里) 的國王	1748 龐貝首次挖掘

1700		**1720**		**1740**

| 1707 劇作家果東尼 (Carlo Goldoni) 誕生 | 1718 皮埃蒙特與薩丁亞島在薩瓦王室 (Casa Savoia) 下統一；西西里則轉讓給奧地利 | 1737 佛羅倫斯的梅迪奇王朝結束；托斯卡尼大公國轉入奧地利洛林王朝 (Casa di Lorena) 手上 | 偉大的威尼斯作曲家韋瓦第 (Antonio Vivaldi) |

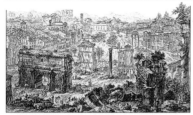

畢拉內及的「羅馬廣場區一瞥」

畢拉內及 (Giovanni Battista Piranesi, 1720-1778) 的一組蝕刻畫「羅馬景色」 (Vedute di Roma) 極受歡迎，掀起發掘古羅馬遺跡的新熱潮。

何處可見義大利18世紀遺跡

18世紀的羅馬出現兩個最受歡迎的旅遊點：西班牙階梯 (399頁) 及許願池 (400頁)。這也是首度建造功能性博物館的時期，包括梵諦岡的庇護-克雷門特博物館 (411頁)。卡諾瓦 (Antonio Canova, 1757-1822) 的新古典雕塑在此期間也廣受歡迎。他的墳墓在威尼斯聖方濟會榮耀聖母教堂 (94-95頁)。至於新古典建築，最令人歎爲觀止的是逐漸開化的君主專制的產品：位於卡塞塔宏偉的皇宮 (480頁)。

保琳‧波格澤 (Paolina Borghese) 是拿破崙的妹妹；卡諾瓦的「維納斯」(Venere, 1805) 即以她爲模特兒. 現藏羅馬波格澤別墅 (429頁).

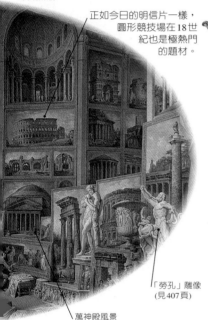

正如今日的明信片一樣，圓形競技場在18世紀也是極熱門的題材。

「勞孔」雕像
(見407頁)

萬神殿風景
(見394頁)

拿破崙
Napoleone

拿破崙1800年征服義大利時，很多人把他視爲解放者。但隨著他把無價的藝術品運回巴黎，這印象也隨之幻滅。

維也納和會
Congresso di Vienna

會議 (1815) 決定奧地利應保留倫巴底及威尼斯，播下了義大利統一運動的種子。

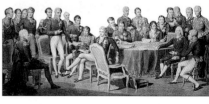

米蘭斯卡拉歌劇院 (La Scala, 見187頁)	1797 坡波福爾米奧 (Campoformio) 條約將威尼斯割讓給奧地利；法國控制義大利北部其他地區	1800-1801 拿破崙征服義大利	
1778 米蘭斯卡拉歌劇院開幕		1808 繆拉 (Murat) 成爲拿波里國王	1809 教皇庇護七世被逐出羅馬
760	1780	1800	
1768 熱那亞將科西嘉島 (Corse) 賣給法國	1773 教皇解散耶穌會	1806 約瑟夫‧波拿巴 (Joseph Bonaparte) 成爲拿波里國王	1815 維也納和會還原義大利政局，惟奧地利仍保有威尼斯
1765-1790 托斯卡尼大公爵利奧波德 (Leopoldo nel Granducato di Toscana) 在位, 推行開明改革	1780 約瑟夫二世繼承奧地利王位: 倫巴底推行輕度改革		
	1796-1797 拿破崙在義大利北部首場戰役		

復興運動

「復興運動」是指長達50年，爭取脫離外邦統治的運動，結束於1870年義大利統一。1848年，愛國分子分別起義反抗在米蘭和威尼斯的奧地利人、西西里的波旁王朝，以及羅馬的教皇，並在羅馬宣告共和。然而雖有加里波底英勇地悍衛共和，反抗行動卻過於分散。直到1859年，在艾曼紐二世領導下才較有組織；除了威尼斯和羅馬晚了10年，其餘各地在兩年內全部收復。

1861年的義大利

☐ 義大利王國

維多里奧·艾曼紐

步槍是改裝生銹的燧發手槍。

馬志尼
Giuseppe Mazzini

流亡半生的馬志尼(1805-1872)，為了建立統一的義大利共和國，而非王國，與加里波底並肩作戰。

紅襯衫是加里波底擁護者的標誌。

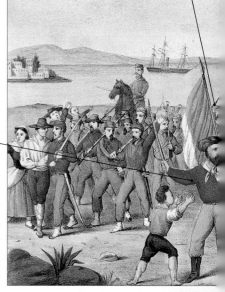

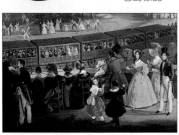

義大利鐵路

從拿波里到波蒂奇(Portici)的短程鐵路於1839年通車。由於政治上四分五裂，義大利很晚才得以建立暢通的鐵路網。

美西那起義

1848年美西那起義，斐迪南二世(Ferdinando II)下令砲轟，而被譏為「砲王」(Re bomba)。

重要記事

1831 羅馬涅亞 (Romagna) 及馬爾凱 (Le Marche) 起義反對教皇	1840 最早的主要鐵路網路完工	1849 維多里奧·艾曼紐二世登基成為皮埃蒙特統治者	

西元1820	1830	1840	1850

1820年代地下社團燒炭黨(Carbonari) 在教皇國活動

1831 馬志尼創立青年義大利 (Giovine Italia) 運動

威尼斯起義英雄曼寧 (Daniele Manin)

1847 經濟危機

1848 義大利各地爆發革命

1849 羅馬共和國被法軍擊潰

1852 加富成為皮埃蒙特首相

索非里諾戰役 1859
在拿破崙三世領導的法軍協助下，皮埃蒙特人從奧地利手中奪得米蘭和倫巴底。

兩艘老式的明輪船從熱那亞附近的夸多 (Quarto) 載來千人志願軍。

小划艇是停泊在馬沙拉 (Marsala) 港的其他船隻出借的。

何處可見義大利復興運動時期遺跡

義大利幾乎每個城鎮都有紀念復興運動英雄的加里波底街、加富爾街、維多里奧廣場、馬志尼街及 9 月 20 日街 (1870 年攻下羅馬之日)。很多城市也有復興運動博物館，其中首推杜林 (215 頁)。

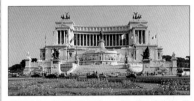

維多里奧·艾曼紐紀念碑 (374 頁) 是一座突出，但不太受人喜愛的羅馬地標.

加富爾伯爵
Conte di Cavour

皮埃蒙特首相加富爾 (1810-1861) 憑他的外交手段，使薩丁王室成為新義大利的統治者。「復興運動」(Risorgimento) 之名也是他所創。

威爾第
Giuseppe Verdi

作曲家威爾第、唐尼采帝與羅西尼等使 19 世紀義大利歌劇成就非凡。威爾第 (1813-1901) 早期的歌劇更激發了復興運動。

加里波底與千人志願軍

加里波底 (Giuseppe Garibaldi, 1807-1882) 是智勇雙全的領袖。1860 年，他與千名志願軍在馬沙拉登陸。巴勒摩守軍投降、攻下西西里後，他再征服拿波里，而得以將半片江山交給維多里奧·艾曼紐 (Vittorio Emanuele)。

1859 馬真塔 (Magenta) 及索非里諾 (Solferino) 戰役；皮埃蒙特從奧地利手中奪得倫巴底，並獲得帕爾瑪，摩德拿以及托卡尼公爵領地

1861 義大利王國在杜林成立首都

羅馬成為義大利首都，教皇庇護九世 (Pio IX) 留在梵諦岡，形同囚犯

1882 加里波底與教皇庇護九世逝世

1893 軍隊被派往厄立特里平亂

1860	1870	1880	1890

1866 義大利從奧地利手中奪得威尼斯

1860 加里波底與千人志願軍奪得兩西西里王國

1870 保王軍收復羅馬，定都建立新王國；梵諦岡頒布教宗無謬論

1878 維多里奧·艾曼紐二世駕崩；溫貝多一世 (Umberto I) 登基

1890 國王下旨在厄立特里亞 (Eritrea) 成立義大利殖民地

現代義大利

　　墨索里尼 (Mussolini, 1922-1943) 推行
法西斯主義，聲言將使義大利強大，但
卻帶來屈辱。不過，義大利依然是歐洲
主要經濟強國之一，生活水平之高是世
紀初無法想像，並且是在重重阻礙下成
就的。自1946年以來，共和國曾經歷
多次危機：包括一連串不穩定的聯合政
府、70年代的恐怖暴行，
以至最近牽涉無數官員
的貪污醜聞。

1936 飛雅特 (Fiat) 生
產第一部「小老鼠」
(Topolino) 車

1922 法西斯分子
向羅馬挺進；墨索
里尼獲邀合組政府

1918 奧地利
軍隊推進到
威尼斯北部
的皮亞韋河
(Piave) 駐紮

1940 義大利
加入第二次
世界大戰

1943 盟軍
在西西里
登陸；義大
利簽署停
火協議，新
巴多里奧
(Badoglio)
政府向德
國宣戰

1900 溫貝多一
世遇刺身亡

1915 義大
利加入第一
次世界大戰

1911-1912 義大利
征服利比亞

1900	1920	1940

1900	1920	1940

1908 地震摧毀
了卡拉布利亞
(Calabria) 及西
西里東部很多村
鎮；美西那幾乎
被夷為平地；超
過15萬人死亡

1936 義大利征服阿比西尼
亞 (Abyssinia)；與德國結盟，
組成反共的「軸心國」

1920年代，戰後幾年往美國的移民潮
不斷。圖為移民乘坐「凱撒號」
(Giulio Cesare) 抵達紐約時歡呼情景

1943 墨
索里尼
被囚，
其後被
德軍
釋放

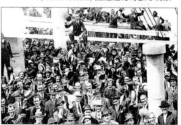

1946 義大利
經公民投票成
為共和國；基
督教民主黨成
立一連串聯合
政府的第一個

1917 義大利
軍隊在東北
邊境卡波瑞
多 (Caporetto)
受挫；如這批
阿爾卑斯山
士兵撤退到
防守地點

1909 馬利內提 (F.
Marinetti) 的未來主義宣言批評
一切傳統藝術均於靜態。他心
目中的新動態藝術，表現在如薄
邱尼 (U. Boccioni) 的銅雕「空
間中獨特的延續之形」等作品

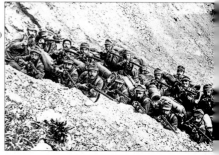

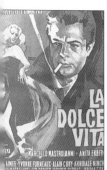

1978
總理摩洛 (Aldo Moro) 遭赤軍旅 (Brigate Rosse) 綁架及殺害

1996
威尼斯 La Fenice 劇院火災損毀

1994 電視界強人貝盧斯柯尼 (Silvio Berlusconi) 在組成「義大利前進黨」 (Forza Italia) 後獲選為總理. 同年稍後即因被指財務違法而被迫下台

1996 阿西西大地震, 聖方濟長方形教堂受創嚴重, 喬托的溼壁畫毀損

1960 費里尼 (Federico Fellini) 諷刺羅馬頹廢社交界的「生活的甜蜜」(La Dolce Vita) 正式推出

1992 法官 Giovanni Falcone 在西西里遭黑手黨 (Mafia) 殺害

2000
伴隨慶祝稱作 Jubilee 聖年的百萬朝聖者, 羅馬進入21世紀

1966 亞諾河 (Arno) 潰堤造成佛羅倫斯水災, 許多無價藝術品受損

1992 醜聞揭發戰後政治貪污風氣

2002
歐元開始正式流通, 里拉走入歷史

1990 世界盃在義大利舉行

1960	1980	2000

1960	1980	2000

1960 奧運會在羅馬舉行

1978 若望保祿二世 (Papa Giovanni Paolo II) 當選教宗

1983 義大利首位社會黨總理克拉西 (Bettino Craxi) 主政

2001 貝盧斯科尼 (Silvio Berlusconi) 再度獲選為義大利總理

1969 米蘭噴泉廣場 (Piazza Fontana) 發生炸彈攻擊事件; 13人死亡, 多人受傷

1982
義大利足球隊在西班牙贏得世界盃冠軍

1999 Roberto Benigni 的電影「美麗人生」(La Vita è Bella) 贏得3座奧斯卡獎, 包括最佳演員及最佳外語片

1997 福 (Dario Fo) 獲得諾貝爾文學獎

1957 羅馬條約 (Trattato di Roma); 義大利成為歐洲經濟共同體6個創始國之一

二次大戰以來的義大利電影

40年代晚期義大利的社會問題激起了一股被稱為新寫實主義的電影浪潮。代表人物包括拍「不設防城市」(1945) 的羅塞里尼 (Rossellini)、「單車失竊記」(1948) 導演狄西嘉, 以及帕索里尼 (Pasolini) 和維斯康提 (Visconti)。自此, 重要的導演皆已到達個自風格的顛峰。

狄西嘉 (Vittorio de Sica, 1901-1974)

維斯康提晚期的電影如「魂斷威尼斯」(1971), 表現形式美與頹廢; 費里尼的「生活的甜蜜」及「羅馬」(1972), 則把人生描繪成荒誕的嘉年華會。義大利也有一些成功的商業片, 如萊昂內 (Leone) 60年代晚期的西部片, 和贏得奧斯卡的「新天堂樂園」、「美麗人生」。

義大利四季

　　義大利各地豐富多變的地方特色令人驚奇，地方主義的普遍存在是最主要的因素，尤其是在南部地區。古老的傳統、習俗及生活方式仍然受到高度的重視，人民對土地的深厚情感，也反映在對食物和農產品健康的講究，以及嚴守四季的宗教及世俗節日。無論在鄉村或都市，各類年度節慶琳瑯滿目；從品酒和美食節到為每一個想得到的聖人所精心設計的紀念節慶都有。

春季

義大利的春天開始得早，尤其在南部。市街與主要觀光點少見壅塞 (復活節期間的羅馬除外)。中部及北部的天氣可能多變且潮溼。餐廳開始供應春季時蔬，如蘆筍、菠菜及朝鮮薊。這是個節慶和集會多不勝數的季節，尤其在西西里；教宗的復活節文告也吸引大批群眾前往聖彼得教堂。

3月

●氣泡酒展 (Mostra Vini Spumanti, 中旬)，特倫汀諾-阿地杰河高地坎琵幽谷聖母地。●長矛穿環節 (Sa Sartiglia)，薩丁尼亞島歐利斯他諾；為期3天的嘉年華會，在懺悔週二結束。●越橋路跑賽 (Su e zo per i ponti, 週日，日期不定)，威

在普洛契達島 (Procida) 悲慟的聖母 (Grieving Madonn) 巡遊

尼斯。熱鬧的市街賽跑，上下無數橋樑。

4月

●悲慟的聖母巡遊 (耶穌受難日)，坎帕尼亞普洛契達島。環島宗教巡遊。●聖週 (復活節週)。從棕櫚主日到復活節週日，全國各地都有慶祝活動。●教宗文告 (復活節週日)，羅馬。教宗在梵諦岡發表復活節文告。●群魔與死神之舞 (復活節週日)，西西里島普里齊 (Prizzi)。象徵邪魔企圖戰勝上帝力量的舞蹈表演。●爆車節 (Scoppio del Carro, 復活節週日)，佛羅倫斯。在主教座堂前有機械鴿點燃的煙火表演。●聖母與復活的基督相會節 (Festa della Madonna che Scappa in Piazza, 復活節週日)，阿布魯佐蘇而莫納。●風箏節 (Festa degli Aquiloni, 復活節後第一個週日)，托斯卡尼聖米尼亞托。風箏愛好者在此表演空中絕活。●聖馬可節 (25日)，威尼斯。在聖馬可內灣舉行貢多拉比賽。●國際工藝品市場展 (最後一週)，佛羅倫斯。重要的歐洲手工藝品展。●盧卡聖樂節 (Sagra Musicale Lucchese, 4-7月)，托斯卡尼盧卡。在仿羅馬式教堂

佛羅倫斯的爆車節

舉行聖樂節。

5月

●聖艾菲修節 (Festa di Sant'Efisio, 1日)，薩丁尼亞島卡雅利。遊行隊伍穿著島上傳統服飾。●聖尼古拉 (7-9日)，普雅巴里。將聖尼古拉雕像帶到海上。●蠟燭節 (Festa dei Ceri, 15日)，溫布利亞庫比奧。活動包括4支隊伍持大蠟蠋賽跑。●聖多明尼克修道院院長節 (Festa di San Domenico Abate, 第一個週四)，阿布魯佐寇庫露。活動包括抬著滿布活蛇的聖多明尼克雕像遊行。●蘋果節 (Festa della Mela, 下旬)，特倫汀諾-阿地杰河高地歐拉 (Ora)。●希臘劇院戲劇節 (5-6月)，西西里島夕拉古沙。●五月音樂節 (Maggio Musicale, 5-6月)，佛羅倫斯。城內最大的藝術節，有音樂、戲劇和舞蹈。

托斯卡尼的蘆筍

春天的草莓

珍查諾 (Genzano) 一到花卉節 (Infiorata) 街上便綴滿鮮花

夏季

夏季為義大利帶來觀光人潮,特別是大城市。但義大利人通常到了8月便紛紛往海邊跑。風景名勝可能大排長龍,旅館亦經常客滿。節慶多樣化;除藝術及地方民俗節慶外,也有宗教活動。

6月

●草莓節 (Festa della Fragola, 1日),皮埃蒙特聖馬丁諾。有音樂及民俗表演的草莓節。●雙年展 (Biennale, 6-9月),威尼斯。世界最大當代藝術展,逢單數年舉行。●花卉節 (聖體瞻禮日),拉吉歐珍查諾。●聖約翰節 (6月中旬-7月中旬),皮埃蒙特杜林。紀念該市守護聖人約翰的節日。●中世紀足球賽 (Calcio Storico, 24日及6月另兩日),佛羅倫斯。著16世紀服飾的足球賽及煙火表演。●聖安德烈亞節 (27日),坎帕尼亞阿瑪菲。煙火及遊行。●兩個世界節 (Festa dei Due Mondi, 6月底-7月初),溫布利亞斯珀

雷托。國際戲劇、音樂及舞蹈節。●橋上嬉遊節 (Gioco del Ponte, 最後一個週日),比薩。著古代盔甲的「橋上遊行」。●台伯河展覽會 (Tevere Expo, 月底),羅馬台伯河畔。手工藝品、美食佳餚、民俗音樂及煙火。

7月

●賽馬節 (2日),席耶納。托斯卡尼最著名的活動 (見331頁)。●古裝聖母節 (Festa della Madonna della Bruna, 第一個週日),巴斯利卡他馬特拉。穿古裝的教士與騎士的熱鬧遊行。●諾安特利節 (Festa dei Noiantri, 最後兩週),羅馬。越台伯河區的街上有盛典活動。●卡默爾聖母節 (Festa della Santa Maria del Carmine, 16日),拿波里。鐘樓亮燈儀式為特色。●溫布利亞爵士節 (7月),佩魯賈。世界知名爵士藝人表演。●國際電影節 (7-8月),西西里島陶爾米納。

席耶納賽馬節 (Corsa del Palio)

●歌劇節 (7-8月),維內多維洛那 (見137頁),與●莎士比亞節同時舉行,有各類表演。

8月

●中世紀競技節 (Medieval Palio, 第一週至月底),維內多費特列 (Feltre)。遊行與中世紀方式的射箭比賽。●海節 (Festa del Mare, 15日),立古里亞 Diano Marina。煙火秀。●蠟燭架節 (Festa dei Candelieri, 14日),薩丁尼亞島薩撒里。源自16世紀。●賽馬節 (16日),席耶納。見7月。●威尼斯電影節 (8月下旬-9月初),麗渡 (Lido)。●羅西尼節 (8-9月),馬爾凱佩薩洛。在作曲家出生地舉辦其作品音樂節。●斯特列撒音樂週 (Settimane Musicali di Stresa, 8月下旬-9月底),倫巴底斯特列撒。為期4週的音樂會及獨奏會。

佛羅倫斯中世紀足球賽的樂師

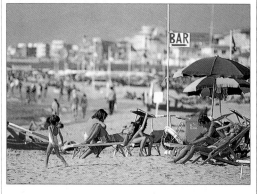

陽光, 沙灘與海水——托斯卡尼海灘渡假不可或缺的元素

秋季

秋天在義大利是一個和緩而舒服的季節，但並不代表節慶和活動也因此減少。在每年的這個時節裡，除了各式宗教節日之外，還特別多了許多美食節；歡慶的主題包括栗子、地方自產的乳酪、肉腸和蕈類等等。秋季也是葡萄收成的季節 (vendemmia)，村莊往往乘機舉辦節慶，提供免費暢飲新釀的本地酒。

北部晚秋的氣候大致溼冷。南部則一直到10月仍相當溫暖 (見68-69頁)。

在皮埃蒙特的阿斯提 (Asti) 9月舉行的賽馬節廣告

9月

●鄉村葡萄節 (Sagra dell'Uva, 月初)，羅馬。有低價促銷的葡萄及民俗娛樂。●拿波里歌唱比賽 (7日)，拿波里 Piedigrotta 廣場。通常成對參加；歌者多使用曼陀林，其搭檔則用響板。●聖賽巴斯提安暨聖露琪亞節 (1-3日)，薩丁尼亞島薩撒里。包括即興短詩比賽。●聖羅莎遺體巡遊 (3日)，拉吉歐維特波。紀念聖人遺體於1258年運到聖羅莎教堂 (Santa Rosa)。●薩拉遜人比武 (Giostra del Saracino, 第一個週日)，溫布利亞阿列

廣泛種植的橄欖樹

佐。薩拉遜人與騎士用長矛比武，源自13世紀。●歷史賽艇會 (Regata Storica, 第一個週日)，威尼斯。古船巡遊後是色彩繽紛的貢多拉船賽。●真人棋賽 (第二週)，威欽察附近的Marostica。每逢偶數年在主要廣場舉行比賽。●古典奇安提酒展 (Rassegna del Chianti Classico, 第二週)，托斯卡尼奇安提。當地酒莊慶祝活動。●聖真納羅的奇蹟 (Il Miracolo di San Gennaro, 19日)，拿波里。在主教座堂舉行彌撒，重演聖人血的液化。●賽馬節 (Palio, 第三個週日)，皮埃蒙特阿斯提。古裝的中世紀遊行及無鞍賽馬。

10月

●音樂之友音樂季 (Amici della Musica, 10-4月) 佛羅倫斯。●松露酒展 (Fiera del Tartufo, 第一個週日)，皮埃

蒙特阿爾巴。以當地出產的松露白酒為主題。●聖方濟節 (4日)，溫布利亞阿西西。●美酒節 (第一週)，拉吉歐羅馬古堡城鎮。●鄉村鶇節 (Sagra del Tordo, 最後一個週日)，托斯卡尼蒙塔奇諾。古裝射箭比賽。●葡萄節 (Festa dell'Uva, 日期不定)，特倫汀諾-阿地杰河高地柏札諾。葡萄慶豐收活動有現場音樂及化裝遊行。

秋天的炒栗子攤子

11月

●人民節 (Festa dei Popoli, 11-12月)，佛羅倫斯。放映原音電影，配上義文字幕。●安康節 (Festa della Salute, 21日)，威尼斯。當地人相當重視的節日，藉紀念1630年的黑死病，向聖母表達感謝。

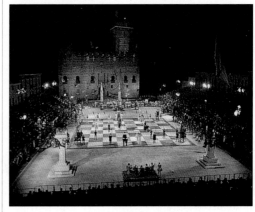

在馬洛斯提卡 (Marostica) 市政廣場進行的真人棋賽

冬季

冬季全國都有展覽會、市集及宗教節慶。拿波里的基督誕生塑像很有名，幾乎每家教堂都有。耶誕節假期很低調；反而其他宗教節日，如聖眞納羅的血液液化及威尼斯嘉年華會較費周章。

12月

●聖安布羅斯節 (Festa di Sant'Ambrogio, 月初)，米蘭。斯卡拉歌劇季正式開始 (見187頁)。●羅瑞托聖母節 (Festa della Madonna di Loreto, 10日)，馬爾凱羅瑞托。紀念聖母的聖屋。
●主顯節市集 (Mercato della Befana, 12月中-1月6日)，羅馬。拿佛納廣場著名的耶誕市集。●聖眞納羅的奇蹟 (19日)，拿波里。見9月。
●耶誕市集 (中旬)，拿波里。販售基督誕生塑像及裝飾品。
●耶誕燭光遊行 (Fiaccole di Natale, 耶誕前夕)，托斯卡尼聖救世主修道院。包括唱詩和遊行，紀念最初的牧羊人。●子夜彌撒 (24日)，在全國教堂舉行。
●耶誕節 (25日)，羅馬聖彼得廣場。教宗公開祝福。

拿佛納廣場的耶誕市集

1月

●新年 (Capodanno, 1日)，全國。慶祝節目包括煙火，以及獵人齊向天開

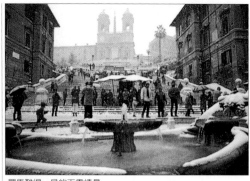
羅馬難得一見的下雪情景

槍，嚇跑舊年的鬼怪，迎接新年。●主顯節 (La Befana, 6日)，全國各地。有禮物和糖果的兒童節日。●國際時裝節 (Pitti Immagine Uomo, Pitti Immagine Donna, Pitti Immagine Bimbo)，佛羅倫斯Fortezza da Basso。男女及兒童國際時裝表演月。●聖賽巴斯提安節 (Festa di San Sebastiano, 20日)，立古里亞淡水村。一棵掛滿彩色聖餐的月桂樹遊行全鎮。●聖安東尼節 (17日)，拿波里。爲動物保護者聖安東尼舉行的遊行。●嘉年華會 (1月22日-2月7日)，托斯卡尼維亞瑞究。以繽紛、時事爲主題的花車見稱。●聖歐爾薩節展 (Fair of St Orsa, 30-31日)，亞奧斯他谷亞奧斯他。傳統手工藝品展。

維亞瑞究的嘉年華會

2月

●嘉年華會 (四旬齋節前10日到懺悔週二結束)，威尼斯。著名的四旬齋節前節日，本意是

「與肉食作別」。任何人都可以買一面具觀賞奇裝異服的隊伍展示。●杏花鄉村節 (Sagra delle Mandorle in Fiore, 第一或第二週)，西西里島阿格利眞投。●假面狂歡節 (Bacanal del Gnoco, 2月11日)，維洛納。傳統的面具遊行與外國及本地主題花車。●嘉年華會 (日期不定)，薩丁尼亞島馬末亞達 (Mamoiada)。遊行中包括戴可怕黑面具的黑面罩騎士。

威尼斯的嘉年華會狂歡者

年度體育活動

足球顯然是義大利最重要的體育活動，每當國家代表隊 (Azzurri) 出賽，便使全國上下團結一心。其他運動也有很多擁護者，體育迷不愁沒有各項活動。多數大型的體育節目門票可在現場付現購買。代理商提供較難買的票，通常價錢也較高。在熱門節目場地難免有黃牛，但須提防買到又貴又無效的票。

世界盃狂熱

佛羅倫斯式足球 (Calcio Fiorentino) 是義大利僅有的幾種土產運動之一，據說是現代足球的中世紀前身.

義大利足球盃 (Coppa Italia) 決賽

溫布利亞的阿羅雅紀念 (Memorial d'Aloia) 划艇賽

義大利網球公開賽在羅馬舉行

義大利長途單車賽 (Giro d'Italia) 是全球最有名的單車賽之一. Marco Pantani (左圖) 於 1998 年贏得長途單車賽和法國巡迴賽.

3 至 7 月是職業水球季. 拿波里划船者隊 (Canottieri Napoli) 在錦標賽中一直表現出色.

1月	2月	3月	4月	5月	6月

室內體操錦標賽

羅馬國際騎術障礙賽

游泳是熱門的水上競賽運動，室內錦標賽在 2 月舉行. 奧運會獎牌得主薩基 (Luca Sacchi) 是義大利頂尖泳手之一.

世界摩托車賽 (Circuito Mondiale) 義大利的一段在穆爵羅 (Mugello) 舉行. 1991 年冠軍是卡達羅拉 (Luca Cadalora).

儘管聖馬利諾大賽車 (San Marino Grand Prix) 嚴格來說不是義大利車賽，但每年 5 月均在法拉利工廠 (見 252 頁) 附近的依莫拉 (Imola) 舉行.

大利戶外游泳錦標賽每年7月舉行.
圖是頂尖泳手蘭白提 (Giorgio Lamberti)
隊友慶祝接力賽勝利.

義大利有歐洲一些最好的滑雪勝地,
每年冬季主辦世界滑雪盃的中段賽
事. 上圖是 94-95 世界盃的優勝者
湯巴 (Alberto Tomba).

義大利大賽車 Italian
Grand Prix 每年在蒙札
(Monza) 舉行, 是國際一
級方程式世界錦標賽的
義大利回合. Giancarlo
Fisichella 是義大利年
輕車手中的佼佼者.

西西里島的
Trofeo dei
Templi 划艇賽

每年 10 月舉行的聖瑞摩 (San
Remo) 公路汽車賽, 因賽車手比阿
松 (Micky Biason) 與 Lancia Delta
Integrale 而聞名.

	8月	9月	10月	11月	12月

巴久 (Roberto Baggio, 下圖右)
在 1994 年世界盃出賽

邸納賽馬
(見 331 頁)
7月2日
8月16日

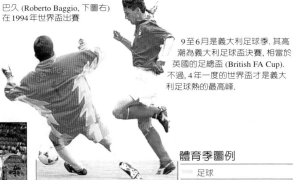

9至6月是義大利足球季. 其高
潮為義大利足球盃決賽, 相當於
英國的足總盃 (British FA Cup).
不過, 4 年一度的世界盃才是義大
利足球熱的最高峰.

體育季圖例

	足球
	水球
	英式橄欖球
	籃球
	排球
	滑雪

室外田徑錦標賽近年來十分熱門,
尤其是障礙賽跑, 潘內塔 (Francesco
Panetta) 以此項目成名.

氣候概況

　　義大利半島依照氣候類型可分爲3個不同的地理區。北部特色是寒冷的阿爾卑斯山冬季氣候及溫暖、潮溼的夏季。在廣大的波河流域，夏季乾旱而冬季溼寒。其他地區則氣候宜人，有酷熱的長夏及溫和的冬天。沿著亞平寧山脈山脊較冷的天氣，在冬季則會帶來雪水。

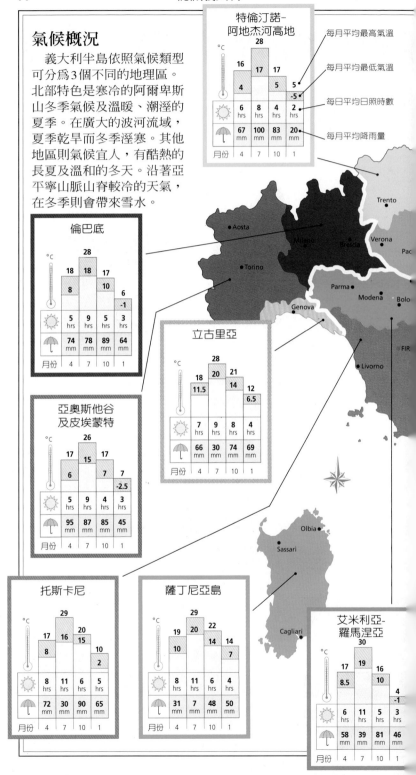

特倫汀諾－阿地杰河高地

°C

		28		
	16	17	17	
	4		5	5
				-5
☀	6 hrs	8 hrs	4 hrs	2 hrs
☂	67 mm	100 mm	83 mm	20 mm
月份	4	7	10	1

每月平均最高氣溫
每月平均最低氣溫
每日平均日照時數
每月平均降雨量

倫巴底

°C

		28		
	18	18	17	
	8		10	6
				-1
☀	5 hrs	9 hrs	5 hrs	3 hrs
☂	74 mm	78 mm	89 mm	64 mm
月份	4	7	10	1

亞奧斯他谷及皮埃蒙特

°C

		26		
	17	15	17	
	6		7	7
				-2.5
☀	5 hrs	9 hrs	4 hrs	3 hrs
☂	95 mm	87 mm	85 mm	45 mm
月份	4	7	10	1

立古里亞

°C

		28		
	18	20	21	
	11.5		14	12
				6.5
☀	7 hrs	9 hrs	8 hrs	4 hrs
☂	66 mm	30 mm	74 mm	69 mm
月份	4	7	10	1

托斯卡尼

°C

		29		
	17	16	20	
	8		15	10
				2
☀	8 hrs	11 hrs	6 hrs	5 hrs
☂	72 mm	30 mm	90 mm	65 mm
月份	4	7	10	1

薩丁尼亞島

°C

		29		
	19	20	22	
	10		14	14
				7
☀	8 hrs	11 hrs	6 hrs	4 hrs
☂	31 mm	7 mm	48 mm	50 mm
月份	4	7	10	1

艾米利亞－羅馬涅亞

°C

		30		
	17	19	16	
	8.5		10	
				4
				-1
☀	6 hrs	11 hrs	5 hrs	3 hrs
☂	58 mm	39 mm	81 mm	46 mm
月份	4	7	10	1

Trento
Aosta
Milano
Brescia
Verona
Pac
Torino
Parma
Modena
Bolo
Genova
FIR
Livorno
Olbia
Sassari
Cagliari

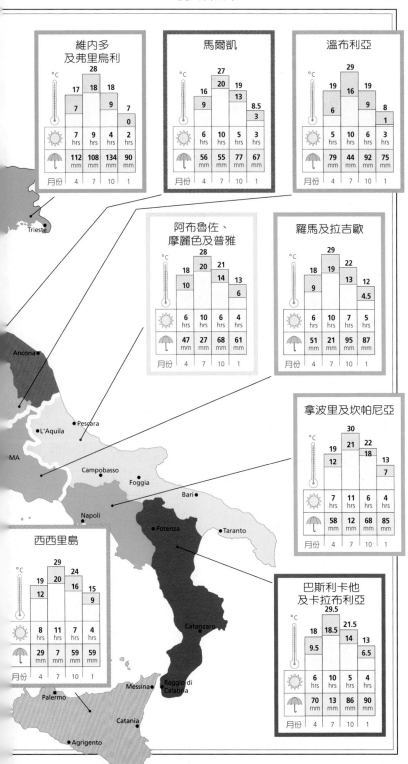

維內多及弗里烏利

°C	17	28 / 18	18	7
	7		9	0

☀	7 hrs	9 hrs	4 hrs	2 hrs
☂	112 mm	108 mm	134 mm	90 mm
月份	4	7	10	1

馬爾凱

°C	16	27 / 20	19 / 13	8.5
	9			3

☀	6 hrs	10 hrs	5 hrs	3 hrs
☂	56 mm	55 mm	77 mm	67 mm
月份	4	7	10	1

溫布利亞

°C	19	29 / 16	19 / 9	8
	6			1

☀	5 hrs	10 hrs	6 hrs	3 hrs
☂	79 mm	44 mm	92 mm	75 mm
月份	4	7	10	1

阿布魯佐、摩麗色及普雅

°C	18	28 / 20	21 / 14	13
	10			6

☀	6 hrs	10 hrs	6 hrs	4 hrs
☂	47 mm	27 mm	68 mm	61 mm
月份	4	7	10	1

羅馬及拉吉歐

°C	18	29 / 19	22 / 13	12
	9			4.5

☀	6 hrs	10 hrs	7 hrs	5 hrs
☂	51 mm	21 mm	95 mm	87 mm
月份	4	7	10	1

拿波里及坎帕尼亞

°C	19	30 / 21	22 / 18	13
	12			7

☀	7 hrs	11 hrs	6 hrs	4 hrs
☂	58 mm	12 mm	68 mm	85 mm
月份	4	7	10	1

西西里島

°C	19	29 / 20	24 / 16	15
	12			9

☀	8 hrs	11 hrs	7 hrs	4 hrs
☂	29 mm	7 mm	59 mm	59 mm
月份	4	7	10	1

巴斯利卡他及卡拉布利亞

°C	18	29.5 / 18.5	21.5 / 14	13
	9.5			6.5

☀	6 hrs	10 hrs	5 hrs	4 hrs
☂	70 mm	13 mm	86 mm	90 mm
月份	4	7	10	1

Trieste
Ancona
Pescara
L'Aquila
MA
Campobasso
Foggia
Bari
Napoli
Potenza
Taranto
Catanzaro
Messina
Reggio di Calabria
Palermo
Catania
Agrigento

義大利東北部

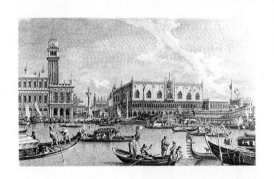

認識義大利東北部

　　義大利東北部的景觀千變萬化，是值得探訪的迷人勝境。巍峨的白雲石山脈高聳於北邊，特倫汀諾-阿地杰河高地與維內多分跨兩旁，其間散布著中世紀古堡和現代化滑雪勝地。位於平原上的維洛那、威欽察和帕都瓦皆以出色建築及博物館著稱；偏遠鄉村也以優美別墅自豪。無與倫比的威尼斯矗立於潟湖之中，到處可見歷史建築。再往東的弗里烏利則有重要的古羅馬遺跡。

Castel Tirolo, Merano

特倫汀諾-阿地杰河高地
TRENTINO-ALTO ADIGE
(見160-169頁)

阿地杰河高地 *Alto Adige*
白雪皚皚的山谷中散落著冷峻的古堡和提洛爾 (Tirolo) 風格的洋蔥圓頂教堂 (見164-165頁)。

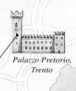

Palazzo Pretorio, Trento

Veneto

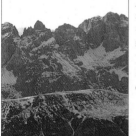

白雲石山脈
Dolomiti
構成義大利東北部許多城鎮的壯觀背景 (見78-79頁)，其中包括本區首府特倫托 (見168-169頁)。

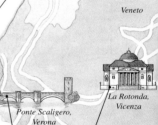

La Rotonda, Vicenza

Ponte Scaligero, Verona

```
0公里          40
0哩        20
```

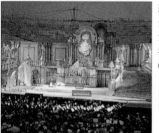

維洛那
景致優美的城市，以舊堡及目前作為歌劇演出場地的古羅馬競技場 (見136-141頁) 自豪。

威欽察
堪稱文藝復興城市之典範，以帕拉底歐所設計的評理府和圓頂別墅 (見144-147頁) 為最。

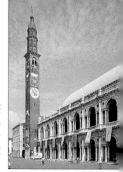

◁ 充滿情調的維洛那薄暮時分

烏地內

位在弗里烏利，是一座趣味盎然的城市，以典雅的自由廣場爲中心。廣場上有莊嚴雕像，例如這座海克力斯巨像以及聖約翰門廊 (見156-157頁)。

Friuli-Venezia Giulia

阿奎雷亞 *Aquileia*

曾是壯麗的羅馬人城市，充滿古蹟，如這座陵墓，有早期基督教鑲嵌畫 (見158頁)。

Porticato di San Giovanni, Udine

維內多及弗里烏利 VENETO E FRIULI
(見132-159頁)

長方形教堂鑲嵌畫

帕都瓦

有多處引以爲傲的重要名勝，包括聖安東尼長方形教堂，和擁有喬托溼壁畫的斯闊洛維尼禮拜堂 (見148-153頁)。

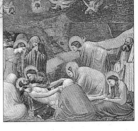

威尼斯 VENEZIA
(見80-131頁)

總督府是威尼斯哥德式建築傑作 (見110-112頁)。

威尼斯 VENEZIA
(見插圖)

Basilica di Sant'Antonio, Padova

聖馬可長方形教堂

歐洲最精美的拜占庭式建築之一，室內金碧輝煌 (見106-109頁)。

Basilica di San Marco

Palazzo Ducale

0公里　　　　　　　1

0哩　　　　0.5

地方美食：義大利東北部

冰淇淋
(Gelati)

　　維內多地區的許多傳統名菜，毫無意外是以葛達湖 (Lago di Garda) 及亞得里亞海的鮮魚和水產為主；再加上時令農產品——青豆、節瓜、格拉帕山腳城巴桑諾的蘆筍、特列維梭的苦菜根——以及來自內陸的肉類和乳酪。麵食 (pasta) 是東北部普遍的主食，但更具代表性的是以玉米粉製成的玉米糕 (polenta)，及各式調味飯 (risotto)。因鄰國和貿易夥伴的影響所及，從北部山區到南部海濱都可品嘗到酸甜香辣的口味，或醃製的料理。

架烤紅葉菊苣
Radicchio alla Griglia
是以特列維梭所產略帶苦味的
紅葉菊苣, 在熱火上微烤而成.

尖頭蟹　　　　　　貽貝
　　　　　　　　　　　　鯛魚
　　　　　　　　　　　　　　墨魚

明蝦

什錦海鮮開胃菜
Antipasto di Frutti di Mare
一道海鮮大拼盤, 淋上一點橄欖油及
檸檬汁. 在威尼斯特別受到喜愛,
材料直接來自亞得里亞海.

扇形貝

紅鰹

節瓜花 *Fiori di Zucchini*
時令可口小菜, 以節瓜花塞入
魚肉慕斯 (mousse), 再裹上
薄麵糊油炸.

魚湯 *Brodo di Pesce*
典型的威尼斯菜, 在沿海一帶都吃得
到. 通常混合多種魚類, 有時也以產自
弗里烏利的番紅花來調味.

墨魚飯 *Risotto alle Seppie*
墨魚汁使這道傳統飯食染成令
人印象深刻的黑色.

燴飯 *Risi e Bisi*
鬆軟多汁——如濃湯一般——
以米飯加上新鮮青豆及
小塊培根肉燴成.

卡巴喬生牛肉片 *Carpaccio*
切成薄片的生牛肉淋上橄欖油,
搭配芝麻菜葉和雪白的帕爾米
吉阿諾乳酪片來上菜.

貽貝湯 *Zuppa di Cozze*
是烹調淡菜的傳統方法,
搭配白酒, 大蒜和荷蘭芹調成
的美味醬汁.

蛤仔義大利麵
Spaghetti alle Vongole
沿海常見的菜色，以鮮蛤和義大
利麵條配上辛辣的醬汁.

義式玉米糕 *Polenta*
和麵食一樣都是義大利的主食.
以玉米做成，往往在烤過後
佐以美味醬汁.

酸甜醬沙丁魚 *Sarde in Saor*
傳統威尼斯料理，架烤沙丁魚
搭配酸甜醬汁.

番茄煮鰻
Anguille in Umido
將鰻魚浸入香濃番茄醬汁中慢
燉，並以白酒及大蒜調味.

威尼斯式肝臟
Fegato alla Veneziana
以嫩小牛肝為主的威尼斯傳統
名菜，以洋蔥作底，烹調清淡.

提拉蜜素 *Tiramisù*
義大利最著名的點心，浸泡咖啡
的海綿蛋糕和mascarpone乳酪
的絕佳香濃組合.

義大利東北部美酒產區

維內多出產大量的日常餐酒——紅酒、白酒及玫瑰紅
(chiaretto)。在選擇不太知名的白酒時，寧取Bianco di
Custoza，而勿選品牌不明的蘇阿維酒 (Soave)。但也不必因此
排斥蘇阿維酒；Pieropan和Anselmi是一些良品中最有名的。
東北部最好的白酒來自弗里烏利，當地的Puiatti、
Schiopetto、Jermann和Gravner等酒商品質超群。特倫汀諾-阿
地杰河高地也有一些爽口的白酒。清淡而富果味的
紅酒則多產於Bardolino和Valpolicella一帶，尤以
Allegrini和Masi酒商最爲出色。Recioto della
Valpolicella是醇厚、帶
甜味的餐後酒，
Recioto Amarone較不
甜，但濃烈不變。

Recioto Amarone
是一種醇厚而濃郁的紅
酒，充滿果味而且酒精濃
度很高。

Pieropan
生產蘇阿維地區最高級的
酒.出自這家著名酒莊單
一葡萄園的酒風味絕佳.

Bianco di Custoza
產自葛達湖東岸的
無甜味「超級蘇阿
維」白酒。本區的優
良白酒廠商包括
Pieropan, Anselmi,
Maculan, Tedeschi,
Allegrini 和
Cavalchina.

波歇柯 *Prosecco*
是維內多特產的氣泡酒，也是令人
喜愛的開胃酒。有無甜味 (secco)
和略帶甜味 (amabile) 兩種。

Bianco di
Custoza

Collio Pinot
Bianco

Collio Pinot Bianco
一種芬芳，出色的白酒，在靠近斯
洛文尼亞 (Slovenian) 邊界的
Collio山丘地帶生產。Puiatti是
頂尖的釀酒廠。

認識威尼斯及維內多地區的建築

　　中世紀的威尼斯由於和東方的貿易往來而發展出魅力獨具的異國風格——又名威尼斯哥德風格——將拜占庭式圓頂和清真寺式尖塔混合歐洲哥德式尖拱及四葉飾。16世紀，帕拉底歐藉由在威尼斯及維內多地區的教堂、公共建築和鄉間別墅來傳達他對古典式建築的詮釋。17世紀引入巴洛克風格，然而其繁複在帕拉底歐影響的控制下也有些調整。

帕拉底歐 (Andrea Palladio, 1508-1580)

威尼斯的建築：從拜占庭到巴洛克

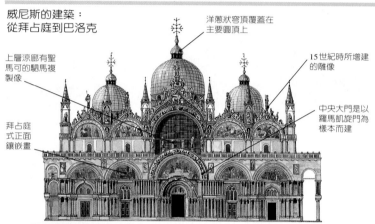

洋蔥狀穹頂覆蓋在主要圓頂上

上層涼廊有聖馬可的駟馬複製像

15世紀時所增建的雕像

拜占庭式正面鑲嵌畫

中央大門是以羅馬凱旋門為樣本而建

聖馬可長方形教堂 *Basilica di San Marco*
西歐最精美的拜占庭式教堂 (11世紀完工)，以奢華的裝飾為福音使徒聖馬可的遺骸，建構絢爛的神龕，是威尼斯精神的象徵 (見106-109頁).

建築天才帕拉底歐

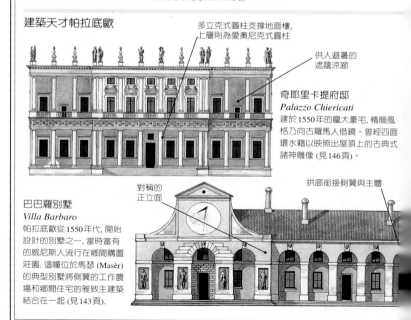

多立克式圓柱支撐地面樓，上層則為愛奧尼克式圓柱

供人避暑的遮蔭涼廊

奇耶里卡提府邸
Palazzo Chiericati
建於1550年的龐大豪宅，精簡風格乃向古羅馬人借鏡。曾經四面環水藉以映照出屋頂上的古典式諸神雕像 (見146頁)。

拱廊銜接側翼與主體

對稱的正立面

巴巴羅別墅
Villa Barbaro
帕拉底歐從1550年代，開始設計的別墅之一，當時富有的威尼斯人流行在鄉間購置莊園。這幢位於馬瑟 (Masèr) 的典型別墅將側翼的工作農場和鄉間住宅的雅致主建築結合在一起 (見143頁).

何處可見建築典範

沿著威尼斯大運河的水上巴士航線 (見84-87頁)，是縱覽威尼斯建築的最佳途徑。可以前往參觀內部皆設有博物館的黃金屋、瑞聰尼柯府邸以及佩薩羅府邸；聖馬可方形教堂和總督府更是不容錯過。維內多

典型的威尼斯
哥德式窗戶

地區有不少帕拉底歐的建築典範，但首屈一指則數巴巴羅別墅 (見143頁)。他所建的幾幢別墅林立於布蘭塔運河 (見154頁) 河畔；威欽察 (見144-147頁) 更是到處可見他的作品，包括著名的圓頂別墅在內。

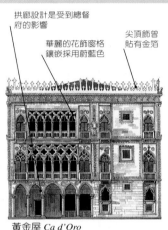

拱廊設計是受到總督府的影響

華麗的花飾窗格鑲嵌採用蔚藍色

尖頂飾曾貼有金箔

黃金屋 Ca d'Oro
15世紀所建，屋頂尖頂飾和彎曲尖拱表現出摩爾風格的影響 (見90頁).

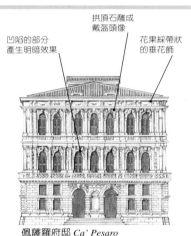

拱頂石雕成戴盔頭像

凹陷的部分產生明暗效果

花果綵帶狀的垂花飾

佩薩羅府邸 Ca' Pesaro
17世紀威尼斯巴洛克風格典型代表──有古典式圓柱及富麗但細膩的裝飾 (見85頁).

巨大的複合式圓柱

選用伊斯特利亞 (Istria) 大理石，以捕捉潟湖多變的光線

教堂守護聖徒的雕像及紀念碑

大哉聖喬治教堂 San Giorgio Maggiore
建於1559至1580年間，地點絕佳，位於威尼斯內港的入口處. 與普遍流行的哥德風格截然不同，將古典式建築的簡潔，和諧比例特色引進威尼斯，其外形近似古羅馬神殿而不像基督教教堂 (見116-117頁).

山牆上飾有紋徽

建築物兩端各有一座日晷

白雲石山脈

　　白雲石山脈 (Dolomiti) 是義大利最醒目也最美麗的山脈。在三疊紀時期由礦物化的珊瑚在海底堆積成形，而於6千萬年前歐洲與非洲大陸激烈碰撞時隆起。不同於阿爾卑斯山主體由冰河侵蝕而成的尖銳的山脊與山峰，此處蒼白的岩石是受到冰雪、陽光和雨水共同的侵蝕作用所形成，鑿刻出今日所見的懸崖、尖峰和「音管」。東、西山脈略有不同；東段較令人敬畏，尤以卡提納丘 (Catinaccio, 又稱玫瑰園 Rosengarten) 山系特別優美，在日落時分呈現粉紅玫瑰色澤。

洋蔥形圓頂
是本地常見特色

白雲石山大道
Strada Delle Dolomiti
穿越白雲石山脈最壯觀的路線之一。銜接柏札諾 (見166頁) 與寇汀納安佩唇 (見155頁)，順著地勢而行，途經巍峨山峰，景觀雄偉。

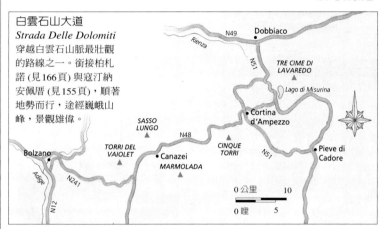

白雲石山脈最突出的高峰
白雲石山脈群峰之中有的山形突出，有的則是本山系的最高峰。其中大多易於辨認，並有個別名稱。

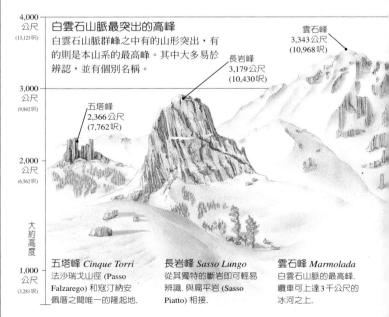

4,000 公尺 (13,123呎)
3,000 公尺 (9,842呎)
2,000 公尺 (6,562呎)
大約高度
1,000 公尺 (3,281呎)

雲石峰 3,343公尺 (10,968呎)

長岩峰 3,179公尺 (10,430呎)

五塔峰 2,366公尺 (7,762呎)

五塔峰 Cinque Torri
法沙瑞戈山徑 (Passo Falzarego) 和寇汀納安佩唇之間唯一的隆起地.

長岩峰 Sasso Lungo
從其獨特的斷岩即可輕易辨識. 與扁平岩 (Sasso Piatto) 相接.

雲石峰 Marmolada
白雲石山脈的最高峰. 纜車可上達3千公尺的冰河之上.

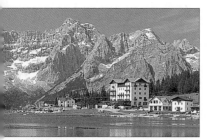

米蘇里納湖 *Lago di Misurina*
靜臥在米蘇里納度假勝地旁的優美大湖. 湖水晶瑩
剔透, 將周圍群山峻嶺, 如山形狀麗, 獨特的
Sorapiss 等映入水中, 閃閃生輝.

戶外活動
在這片壯闊的山區, 冬季可從事滑雪, 夏季可沿著
步道健行漫遊, 或到野餐區遊憩. 從各大度假中心
皆有纜椅便利遊客通往山區, 帶你進入令人屏息
的景致中.

烏塔峰
2,243公尺
(7,375呎)

拉瓦雷多三峰
2,999公尺
(9,839呎)

烏塔峰
Torri del Vaiolet
美麗的卡提納丘山系一
部分, 以其顏色著稱.

**拉瓦雷多三峰 *Tre
Cime di Lavaredo***
又名「三峰」(Drei
Zinnen), 聳立在米蘇里
納湖北邊的山谷中.

白雲石山脈的自然生態

森林和草地為本區孕育令人屏息的豐
富野生動植物. 每年6到9月間開花
的高山植物配合生態, 發展出纖細外
形以便在強風下生存.

植物

龍膽根用來釀造一種
苦味的地方利口酒.

橘色山百合生長在
向陽坡上.

美麗的虎耳草花朵
叢生於岩石之間.

爪鉤草 (Devil's
claw) 有特殊的粉紅
色角狀花頭.

動物

雷鳥為了有效偽裝, 其羽色會由夏季的斑駁
棕色變成冬季的雪白色. 它是以山莓和植物
嫩葉為食.

歐洲羚羊是一
種膽小的山羚
羊, 其柔軟的皮
毛甚為珍貴, 在
禁獵的國家公
園內受到保護.

獐十分常見──因為其天然捕
食者狼和山貓目前已經絕跡.
牠們嗜食樹苗的習性已成為
林務員的頭痛問題.

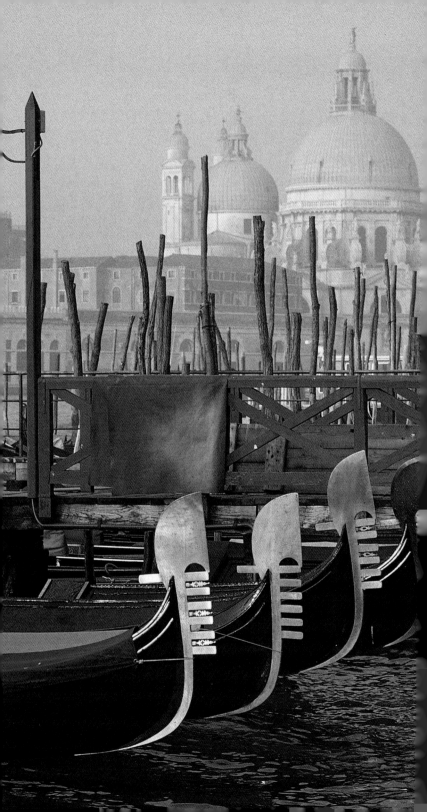

威尼斯 *Venezia*

位於義大利東北端的威尼斯，為東方諸國的出入門戶，於10世紀時成為一個獨立的拜占庭省份。與東方國家的獨占貿易，以及1204年十字軍東征凱旋為它帶來了財富與權勢，後來才被歐洲和土耳其強敵逐漸啃蝕殆盡。今日，威尼斯則與本國的維內多地區密切相關，後者的範圍由平坦的河流平原延伸至白雲石山脈一帶。

威尼斯是世界上少數真正稱得上獨一無二的城市；它建立在亞得里亞海 (Mare Adriatico) 潮汐間一連串低窪泥岸上，屢受泛濫之苦，卻在萬難中生存下來。中世紀期間，在歷任總督的領導下，威尼斯將其勢力和影響擴展至整個地中海區，並遍及君士坦丁堡 (今伊斯坦堡)。遍布全市的藝術傑作和建築皆在讚頌其雄厚的財力。

僅以聖馬可大教堂的富麗堂皇便可證明威尼斯在12至14世紀間舉足輕重的地位；但在歐洲新興國家漸趨得勢後，於1797年淪入拿破崙之手。最後，在1866年加入義大利王國，完成義大利歷史上首次統一。如今，威尼斯許多府邸華廈變成博物館、商店、旅館和公寓，修道院也成為藝術修復中心。然而2百年來它在實質上並沒有太大改變：城裡聽到的仍是行人腳步和船夫的吆喝聲；唯一的引擎聲來自載運補給品的駁船或往來載客的水上巴士；人們踩的也仍是同樣殘破的街道。但每年卻有超過1千2百萬以上的遊客難抵其魔力，來到這處昔日光榮處處可見的「水鄉澤國」。

布拉諾島 (Burano) 上的鬧街有許多獨特, 粉刷亮麗的房子

◁ 貢多拉的船首有獨特的金屬齒狀裝飾 (ferri), 船後背景為安康聖母教堂 (Santa Maria della Salute)

威尼斯之旅

　　威尼斯劃分為6個古老行政區 (sestieri)：卡納勒究區、堡壘區、聖馬可區、硬壤區、聖保羅區及聖十字區。威尼斯本身大都步行可達，也可乘坐水上巴士前往任何島嶼。使用博物館卡 (Museum Card) 套票，參觀許多博物館可享優惠，如瑞聰尼柯府邸、柯瑞博物館。

本區名勝

●教堂
榮園聖母院 ❶
金口聖約翰教堂 ❸
奇蹟聖母院 ❹
歐里奧的聖雅各教堂 ❻
聖保羅教堂 ❼
聖方濟會榮耀聖母教堂
　94-95頁 ❽
聖洛克教堂 ❿
聖龐大良教堂 ⓫
行乞者的聖尼古拉教堂 ⓭
聖賽巴斯提安教堂 ⓮
安康聖母教堂 ⓱
聖馬可長方形教堂
　106-109頁 ⓲
聖司提反教堂 ㉓
聖約翰暨聖保羅教堂 ㉔
至美聖母教堂 ㉖
聖撒迦利亞教堂 ㉗
沼澤地的聖約翰教堂 ㉙
大哉聖喬治教堂 ㉛

時鐘塔 ⓴
鐘樓 ㉑
科雷歐尼雕像 ㉕
斯拉夫人的聖喬治會堂 ㉘
船塢 ㉚

●博物館及美術館
黃金屋 ❷
聖洛克大會堂 96-97頁 ❾
瑞聰尼柯府邸 ⓬
學院美術館 ⓯
佩姬・古根漢收藏館 ⓰
柯瑞博物館 ㉒

●潟湖群島
慕拉諾島 ㉜
布拉諾島 ㉝
拓爾契洛島 118-119頁 ㉞

●建築與紀念碑
里奧托 ❺
總督府 110-112頁 ⓳

0公尺　　　　　　　500
0碼　　　　　　　　500

圖例

■	街區導覽: 聖保羅區 92-93頁
■	街區導覽: 硬壤區 98-99頁
□	街區導覽: 聖馬可廣場 104-105頁
✈	國際機場
FS	火車站
⛴	渡輪搭乘處
🚤	水上巴士站
⚓	擺渡碼頭 (見636頁)
🚣	貢多拉候船站
ℹ	旅遊服務中心

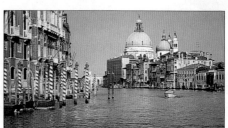

位於大運河河口的安康聖母教堂

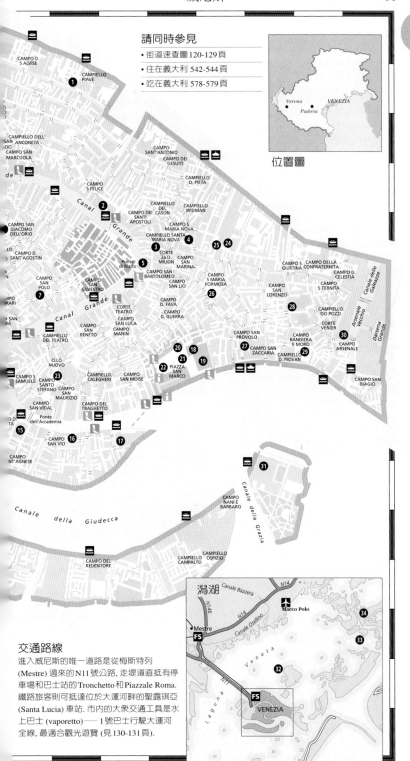

請同時參見

• 街道速查圖120-129頁
• 住在義大利 542-544頁
• 吃在義大利 578-579頁

位置圖

交通路線

進入威尼斯的唯一道路是從梅斯特列
(Mestre) 過來的N11號公路，走堤道直抵有停
車場和巴士站的 Tronchetto 和 Piazzale Roma.
鐵路旅客則可抵達位於大運河畔的聖露琪亞
(Santa Lucia) 車站。市內的大眾交通工具是水
上巴士 (vaporetto) ── 1號巴士行駛大運河
全線，最適合觀光遊覽 (見130-131頁)。

大運河：聖露琪亞車站至里奧托

大運河 (Canal Grande) 蜿蜒貫穿市中心，最佳的欣賞角度就是從水上巴士；有多條航線行駛大運河 (見636頁)。水道兩旁林立的宮殿豪邸先後建造於近5個世紀間，呈現出本市歷史的全貌，並大都曾是顯赫一時的威尼斯家族所有。

聖馬闊拉教堂
San Marcuola
教堂在18世紀重建，但計畫中俯臨運河的新立面卻始終未完成。

聖日勒麥路教堂 (San Geremia) 內供奉有聖露琪亞的遺骨，它曾被保存在目前火車站所在的聖露琪亞教堂內。

拉比亞府邸
Palazzo Labia
1745至1750年間，提也波洛以埃及豔后克麗歐佩特拉生平的場景來裝飾舞會廳。

卡納勒究運河 (Canale di Cannaregio)

柯爾内-孔塔里尼府邸 (Palazzo Corner-Contarini)

San Marcu

Riva di Biasio

Ferrovia

FS

赤足橋 (Ponte degli Scalzi)

土耳其貨倉
Fondaco dei Turchi
17至19世紀間是土耳其貿易商的貨倉，目前爲博物學博物館。

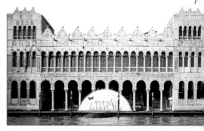

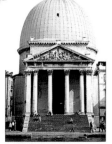

小聖西門教堂
San Simeone Piccolo
這座18世紀的圓頂教堂是仿萬神殿而建。

威尼斯的貢多拉

貢多拉 (gondola) 自11世紀以來便是威尼斯的一部分。它纖細的船身和扁平船底很適合在狹窄而水淺的運河中航行。船首略爲偏左，藉以平衡槳的力量，使貢多拉在划行中不致打轉。

1562年，當局下令所有的貢多拉船必須漆成黑色，以遏止人們炫耀財富的風氣；特殊場合才以花朵裝飾。如今，搭乘貢多拉非常昂貴，通常只有觀光客光顧 (見637頁)。不過，貢多拉擺渡 (traghetti) 倒是橫越大運河經濟便利的方式。

繫於階梯旁的貢多拉

黃金屋 Ca'd'Oro

正立面細膩的哥德式花飾窗格使
這座府邸成為醒目的地標。其
藝術收藏 (見90頁) 包括貝尼
尼 (Bernini) 為一座噴泉所作的
雕像模型 (約1648)。

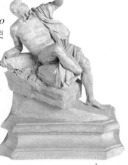

位置圖

見威尼斯街道速查圖
MAP 1, 2, 3

凡德拉明‧卡勒吉府邸 Palazzo Vendramin Calergi

這是威尼斯最精美的文藝
復興早期宮殿之一。德國作
曲家華格納 (Richard Wagner,
左圖) 於1883年逝世於此。

魚市場 (Pescheria)
6百年以來一直是
繁忙的漁獲交易
地點。

薩格瑞多府邸
Palazzo Sagredo

迎河岸的立面以優雅的維內多-
拜占庭式和哥德式拱門為特色。

圓柱米迦勒府邸 (Palazzo
Michiel dalle Colonne) 因
其獨特列柱而得名。

里奧托橋 (Ponte
di Rialto, 見93
頁) 在本市商業
中心區橫跨
大運河。

San Stae

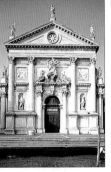

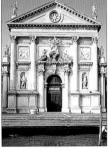

聖思塔教堂
San Stae

這座巴洛克式教堂的
立面裝飾許多雕像,是
熱門的音樂會場地。

Ca'd'Oro

佩薩羅府邸 Ca' Pesaro

龐大莊嚴的巴洛克式
宮殿如今設有現代藝術館
和東方博物館。

Rialto

大運河：里奧托至聖馬可

　　運河在過了里奧托之後順著迴彎 (La Volta) 反轉而下，河面由此變寬，愈接近聖馬可景致就愈加壯觀。兩岸建築立面也許早已褪色，地基也遭潮水磨損，然而大運河仍如 1495 年法國大使所言，是「世界上最美麗的街道」。

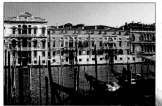

莫契尼哥府邸
Palazzo Mocenigo
詩人拜倫於 1818 年住此 18 世紀華宅。

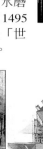

瑞聰尼柯府邸
Ca' Rezzonico
目前是一座 18 世紀威尼斯的博物館 (見 99 頁)。曾是詩人白朗寧去世前最後的居所，圖中是他和兒子潘恩 (Pen)。

Sant' Angelo

San Tomà

葛聰尼府邸 (Palazzo Garzoni) 為翻修過的哥德式府邸，目前是大學的一部分。

San Samuele

Ca' Rezzonico

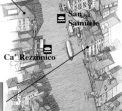

葛拉西府邸 *Palazzo Grassi*
創建於 1730 年代。1984 年被飛雅特 (Fiat) 買下，目前提供藝術展覽之用。

學院木橋 (Ponte dell'Accademia)

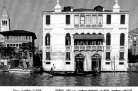

卡培洛・馬利皮耶洛府邸
Palazzo Capello Malipiero
府邸曾於 1622 年重建。其旁矗立著聖撒母耳教堂 (San Samuele) 的 12 世紀鐘樓。

Accademia

學院美術館
Accademia
世界上最偉大的威尼斯繪畫都收藏在原來的仁愛會堂 (Scuola della Carità, 見 102-103 頁)，並有馬薩里 (Giorgio Massari) 所建的巴洛克式正面。

巴巴羅府邸
Palazzo Barbaro
小說家詹姆斯 (H. James) 於 1888 年在此完成「艾思本遺稿」(The Aspern Papers)。

位置圖

見威尼斯街道速查圖
MAP 6, 7

葡萄酒河岸街 (Riva del Vin) 是以前運送葡萄酒 (vin) 卸貨的碼頭區。也是大運河岸少數可供休憩的地點之一。

巴爾慈札府邸 (Palazzo Barzizza) 於17世紀重建，但保留13世紀初的正立面。

佩姬‧古根漢收藏館 *Collezione Peggy Guggenheim*
單層樓建築的府邸有古根漢偉大的現代藝術收藏 (見100-101頁)。

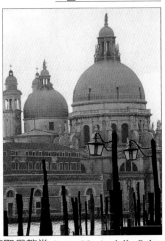

安康聖母教堂 *Santa Maria della Salute*
這座巴洛克式教堂的龐大重量乃由上百萬枝木樁撐托住 (見101頁)。

格里提-匹桑尼府邸 *Palazzo Gritti-Pisani*
昔日格里提家族的住所，如今是豪華旅館 Gritti Palace Hotel (見544頁)。

Santa Maria del Giglio

Salute

San Marco Vallaresso

哈利酒吧 (Harry's Bar) 由齊皮利安尼 (Giuseppe Cipriani) 在1931年開設，以雞尾酒聞名。

達里歐府邸 *Palazzo Dario*
美麗的彩色大理石賦予這座1487年的府邸相當別具一格的正立面。據說該建築物曾受到詛咒。

海關站 (Dogana di Mare) 建於17世紀，屋頂2尊阿特拉斯 (Atlante) 青銅像扛著插有風標的金色地球。

乘坐貢多拉悠遊於大運河上 ▷

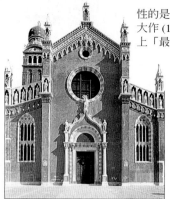

菜園聖母院的15世紀正立面有聖克里斯多夫和眾使徒的雕像

菜園聖母院 ❶
Madonna dell'Orto

Campo Madonna dell'Orto.
MAP 2 F2. 📞 041-275 04 62.
🚤 Madonna dell'Orto. 🕐 週一至六 10:00-17:00, 週日 13:00-17:00.
♿🅿

這座14世紀中期的哥德式教堂,供奉旅人的守護聖徒聖克里斯多夫 (San Cristoforo),以庇護昔日載客前往潟湖西北面群島的船夫。聖徒的15世紀雕像最近才由「威尼斯有難」(Peril) 基金會重新修復,並仍豎立在大門之上。由於在附近菜園發現了據說具有神力的聖母像,教堂於15世紀初改奉並改建。

教堂內部幾乎完全砌磚,寬敞而清淨。右側是契馬‧達‧克內里亞諾 (Cima da Conegliano) 富麗的「施洗者約翰暨諸聖」(約1493)。對面小祭室的空白原有貝里尼 (G. Bellini) 的「聖母與聖嬰」(約1478),於1993年第三度遭竊。

教堂最偉大的遺產是丁多列托 (Tintoretto) 的作品,他曾是本教區的居民。他的墓穴有牌匾標誌,位於聖壇區右邊的小祭室內,與其子女並列。作品中最具戲劇

性的是高聳於聖壇區的大作 (1562-1564):右牆上「最後的審判」令人觸目驚心,曾使英國思想家羅斯金 (Ruskin) 之妻 Effie 嚇得奪門而出。左牆上「膜拜金牛」畫中左邊第四個牽小牛者據說是畫家本人。而導致教堂改奉、由喬凡尼‧德聖提 (Giovanni de'Santi) 所作的聖母像則安置在聖毛祿 (San Mauro) 小祭室,亦由「威尼斯有難」基金會修復。

黃金屋 *Ca'd'Oro* ❷

Calle Ca' d'Oro. MAP 3 A4. 📞 041-523 87 90. 🚤 Ca' d'Oro. 🕐 每日 8:15-19:15 (週一 14:00). ♿🅿🚻 ∅

1420年,富有的貴族孔塔里尼 (Marino Contarini) 委託建造一棟本城最富麗的華廈 (見77頁)。繁複的雕刻是由威尼斯及倫巴底工匠負責,優美的正面則採用當時最昂貴的塗飾,包括金箔、朱砂和群青。多年來府邸經歷大肆改建,到了18世紀時已呈半荒廢狀態。1846年俄國王子

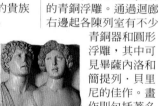

隆巴杜 (Tullio Lombardo) 的「雙人肖像」(約1493)

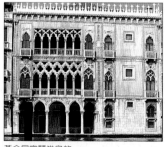

黃金屋富麗堂皇的哥德式正面

Troubetzkoy 為著名的芭蕾舞伶 Maria Taglioni 買下府邸。在她的指使下,府邸飽受粗魯的修整,包括樓梯和大半原有的石工都被摧毀。最後富有的藝術贊助人法蘭克提男爵 (Giorgio Franchetti) 拯救了它,並於1915年將建築與私人收藏都捐贈給國家。

美術館有兩層樓,第一層樓最顯眼的位置用來展示曼帖那的遺作「聖賽巴斯提安」(1506);同樓層其他主要展品都列於迴廊四周。最受矚目者首推雕刻家隆巴杜生動的「雙人肖像」;珊索維諾的「聖母與聖嬰」弧形天窗 (約1530);以及多件由帕都瓦的利喬 (即 Andrea Briosco, 1470-1532) 所作的青銅浮雕。通過迴廊右邊起各陳列室有不少青銅器和圓形浮雕,其中可見畢薩內洛和簡提列‧貝里尼的佳作。畫作則包括著名的「美目聖母」,據說是貝里尼所作,「聖母與聖嬰」被視為維瓦利尼之作,(二者皆15世紀晚期);還有卡巴喬的「天使報喜」和「聖母之死」(皆約1504)。

迴廊左側一間陳列室展出非威尼斯畫作,最著稱的是希紐利利的「耶穌受鞭刑」(約1480)。一上二樓便是一掛有掛毯的房間。此處有維托利亞的青銅作品,及提香和范‧戴克的畫作。迴廊展出

波德諾內所繪、來自聖司提反教堂修院迴廊的溼壁畫；候見室內有提香的壁畫殘片，來自德國人貨倉 (Fondaco dei Tedeschi)。

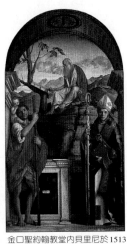

金口聖約翰教堂內貝里尼於1513年所繪的祭壇屏

金口聖約翰教堂 ❸
San Giovanni Crisostomo

Campo San Giovanni Crisostomo.
MAP 3 B5. **[** 041 522 71 55.
[Rialto. **[** 每日 10:30-中午,
15:30-18:00.

這座赤陶色小教堂坐落於里奧托附近的鬧區。建於 1479 至 1504 年間，是優美的文藝復興式設計，爲柯杜齊的遺作。內部採希臘十字平面規劃。投幣燈可照亮右邊首座祭壇上方貝里尼所作的「聖傑洛姆與聖克里斯多夫及聖奧古斯丁」(1513)，畫家完成時已80多歲。

主祭壇上方懸掛著「金口聖約翰暨六位聖人」(1509-1511)，是謝巴斯提亞諾・德爾・比歐姆伯 (Sebastiano del Piombo) 的作品。

奇蹟聖母院 ❹
Santa Maria dei Miracoli

Campo dei Miracoli. **MAP** 3 B5.
[041 275 04 62. **[** Rialto,
Fondamente Nuove. **[** 週一至六
10:00-17:00; 週日及國定假日
13:00-17:00. **[] [**

聖母院是文藝復興早期建築的傑作，也是許多本地人屬意的結婚場地。教堂隱匿在卡納勒究東區迷宮般的小巷及河道之間，並不好找。

聖母院採用各種色調的大理石、淺浮雕和雕塑裝飾。由建築師隆巴杜 (Pietro Lombardo) 率其子於1481至1489年建造，供奉被認爲具有神奇力量的「聖母與聖嬰」(1408)，這幅尼可洛・底・皮也特洛 (Nicolò di Pietro) 的畫作仍安置在祭壇上方。

教堂內部使用粉紅色、白色及灰色大理石裝潢，在微弱光線下最顯丰采；並冠以桶形拱

奇蹟聖母院內部的雕飾圓柱

頂 (1528)，上有50幅聖徒和先知的肖像。中殿與聖壇區之間的欄杆飾有隆巴杜 (Tullio Lombardo) 的聖方濟、天使長加百列、聖母及聖克萊兒塑像。

主祭壇周圍的祭壇屏以及圓頂拱肩處的福音使徒圓形浮雕也都是隆巴杜的作品。大門上方的唱詩班走廊是供附近修道院的修女們所用，她們進教堂時都要穿過這道高架走廊。聖母院最近正進行由美國「拯救威尼斯組織」資助的大規模整修計畫。

奇蹟聖母院
比例優美的正立面是由飾板及多彩的磨光大理石所組成。

聖徒雕像

屋頂的半圓壁突顯出教堂如珠寶盒般的外觀。

假涼廊是由愛奧尼克式拱柱構成，其間嵌以窗戶。所採用的大理石據說是聖馬可教堂的剩餘建材。

拉斯卡利斯 (Giorgio Lascaris) 所雕的「聖母與聖嬰」。

大理石板以金屬鉤固定在砌磚上。這種方法始於文藝復興時期，可以防止石板後面凝聚鹹溼水分。

街區導覽：聖保羅區

　　里奧托橋和市集使本區成為遊客焦點。傳統上便是本市商業區，銀行家、掮客及商人都在此營業經商。街上雖不復見賣香料和布料的攤販，但還是少不了食品市場和麵食店。離開橋後，街道就沒那麼擁擠，可以前往小廣場和寧靜教堂。

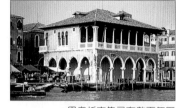

里奧托市集已有數百年歷史，並以其農產品著稱。魚市場 (Pescheria) 則賣鮮魚和海產。

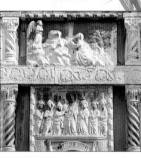

17世紀的聖卡西阿諾教堂 (San Cassiano) 內有一座雕刻祭壇 (1696) 及丁多列托的「耶穌釘十字架」(1568)。

聖阿朋納教堂 (Sant'Aponal) 的正立面飾有已磨損的哥德式浮雕。11世紀創建，但已改為俗用。

小兄弟會堂

聖西維斯特洛 (San Silvestro)

喜捨聖約翰教堂 (San Giovanni Elemosinario) 是一座不顯眼的教堂，曾於16世紀初重建，不過其鐘樓則可溯自14世紀末。教堂內部有波德諾內 (Pordenone) 所作引人注目的溼壁畫。

圖例

－ － －　建議路線

0公尺　　　　　75
0碼　　　　　　75

重要參觀點
★里奧托橋

位置圖
見威尼斯街道速查圖
MAP 2, 3, 6, 7

這座鐘面 (1410) 裝飾在威尼斯極古老的里奧托聖雅各教堂 (San Giacomo di Rialto) 上，可惜的是它多年來一直不準。

DEGLI OREFICI

市場入口

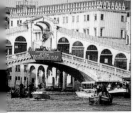

★里奧托
威尼斯最著名的觀光點之一，從橋上可眺望大運河的優美風光，同時也是市區地理中心所在 ❺

生氣蓬勃的果菜市場 (Erberia)，販賣新鮮水果和蔬菜

里奧托 Rialto ❺

Ponte di Rialto. MAP 7 A1.
Rialto.

里奧托之名由 rivo alto (高岸) 而來，是威尼斯最早有人定居的區域之一。先是銀行業，後來成為市集，至今仍是本市最繁忙熱鬧的區域；當地人和遊客一樣推擠在果菜市場和魚市場五顏六色的攤販之中。

威尼斯早在12世紀時便有石橋，但直到1588年，先前的木造結構倒塌、腐朽或遭破壞後，才為里奧托設計了堅固石橋。新橋於1591年落成，在1854年學院橋建造之前是跨越大運河的唯一途徑。

來到威尼斯的遊客很少有人會錯過這座名橋。它是觀賞及拍攝大運河上川流不息的船隻的絕佳地點。

歐里奧的聖雅各教堂 ❻
San Giacomo dell'Orio

Campo San Giacomo dell'Orio.
MAP 2 E5. 041 275 04 62.
Riva di Biasio或San Stae.
週一至六 10:00-17:00, 週日及國定假日13:00-17:00.

這座教堂是寧靜的聖十字區的焦點。其名「dell'Orio」(當地稱dall'Orio) 可能衍生自曾矗立在教堂附近的一株月桂樹 (alloro)。教堂創建於9世紀，

於1225年重建，並不斷修建，造成混合的建築風格。鐘樓、長方形教堂平面配置及拜占庭式圓柱都是13世紀存留下來。船龍骨形屋頂及列柱於哥德時期，環形殿則屬文藝復興時期。

新的聖器室有維洛內些優美的頂棚及一些吸引人的祭壇畫。

聖保羅教堂 San Polo ❼

Campo San Polo. MAP 6 F1. 041 275 04 62. San Silvestro. 週一至六 10:00-17:00, 週日及國定假日13:00-17:00.

創建於9世紀，15世紀重建，並於19世紀初翻修成新古典風格。值得一看的是優美的哥德式大門，和14世紀鐘樓基部的仿羅馬式石獅，分別抱著蛇及人頭。

沿著教堂內部標示可以欣賞到提也波洛所作的「提也波洛的十字架之路」──共14幅瞻聖亭畫 (1749)：其中包含許多生動的威尼斯生活寫照。教堂也擁有維洛內些、小巴馬的畫作，及丁多列托戲劇性的「最後的晚餐」。

聖保羅教堂14世紀鐘樓基部的仿羅馬式石獅

聖方濟會榮耀聖母教堂 *Santa Maria Gloriosa dei Frafi, Frari* ❽

一般稱之為Frari (小兄弟會堂, 應為Frati, 意即兄弟)，是占地極廣的哥德式教堂，使聖保羅東區相形渺小。原址的首座教堂是聖方濟會修士於1250至1338年間興建，15世紀中期被更大型的建築物取代。教堂開啟的內部及其精良藝術作品令人目眩，包括提香及貝里尼等大師作品、一件唐那太羅的雕塑及幾座宏偉墓穴。

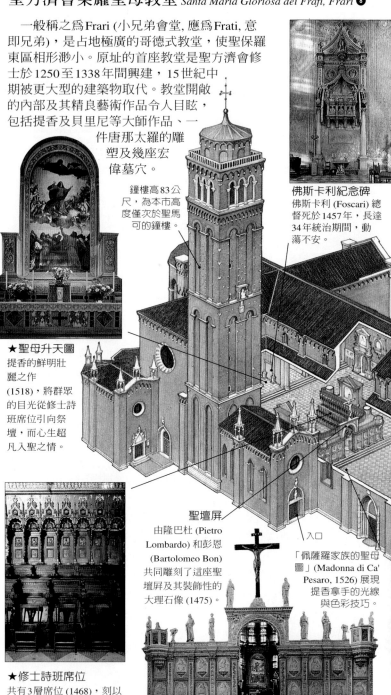

鐘樓高83公尺，為本市高度僅次於聖馬可的鐘樓。

佛斯卡利紀念碑
佛斯卡利 (Foscari) 總督死於1457年，長達34年統治期間，動盪不安。

★**聖母升天圖**
提香的鮮明壯麗之作 (1518)，將群眾的目光從修士詩班席位引向祭壇，而心生超凡入聖之情。

聖壇屏
由隆巴杜 (Pietro Lombardo) 和彭恩 (Bartolomeo Bon) 共同雕刻了這座聖壇屏及其裝飾性的大理石像 (1475)。

入口

「佩薩羅家族的聖母圖」(Madonna di Ca' Pesaro, 1526) 展現提香拿手的光線與色彩技巧。

★**修士詩班席位**
共有3層席位 (1468)，刻以諸聖及威尼斯城市風光的淺浮雕。

平面圖

教堂堂皇的十字形內部
有90公尺長,包含12
處重要的參觀點。

遊客須知

Campo dei Frari. **MAP** 6 D1.
041 275 04 62. San
Tomà. 週一至六10:00-
18:00,週日及國定假日13:00-
18:00. 參加彌撒除外.
經常開放.

平面圖例

1 卡諾瓦之墓
2 提香紀念碑
3 提香的「佩薩羅府的聖母圖」
4 詩班席
5 柯爾內 (Corner) 小祭室
6 蒙特維第 (Monteverdi) 之墓
7 總督特隆 (Nicolò Tron) 之墓
8 飾有提香的「聖母升天圖」(1518) 的
 主祭壇
9 總督佛斯卡利之墓
10 唐那太羅的「施洗者約翰」像 (約1450)
11 伯納多 (Bernardo) 小祭室,
 維瓦利尼的祭壇畫 (1474)
12 貝里尼的「寶座聖母圖」
 (1488)

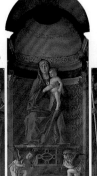

★寶座聖母圖
聖器室的祭壇畫 (1488) 是貝里尼所
作,其色彩運用手法卓越,為威尼
斯最美麗的文藝復興繪畫之一。

原修道院內設有市府檔案
廳,共有2座迴廊,一是
仿珊索維諾 (Sansovino)
的風格,另一座則是帕拉
底歐 (Palladio) 的設計。

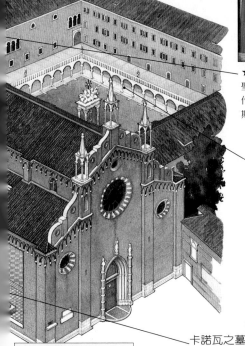

重要參觀點

**★提香的
 「聖母升天圖」**

**★貝里尼的
 「寶座聖母圖」**

★修士詩班席

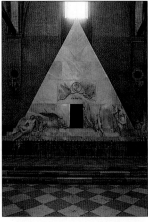

卡諾瓦之墓
卡諾瓦 (Canova) 曾為
提香設計了類似這座
新古典式金字塔一樣
的大理石紀念碑,但
並未完成。1822年卡
諾瓦去世之後,其門
生採用了同樣設計為
他興建墓穴。

聖洛克大會堂 *Scuola Grande di San Rocco* ⑨

修復之後的聖洛克大會堂
主要入口

大會堂是為紀念奉獻一生幫助病患的聖徒聖洛克而創建，最初為慈善機構。興建工程始於1515年，由彭恩 (Bartolomeo Bon) 負責，後由斯卡帕寧諾 (Scarpagnino) 接手直到1549年他去世為止。工程經費由渴望獲得聖洛克庇佑的威尼斯人捐贈，並很快成為威尼斯最富有的會堂之一。1564年，其成員決定委任丁多列托繪飾牆壁和頂棚。他最初的畫作，超過50件作品最後都留在會堂內，遍布於上廳旁的的小型迎賓廳 (Sala dell'Albergo)；後來的作品則占據入口處旁的地面樓展覽廳。

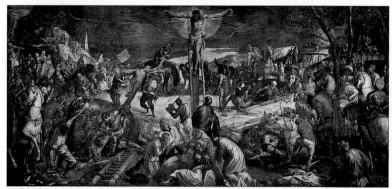

丁多列托於1565年為聖洛克大會堂迎賓廳所繪壯觀的「耶穌釘十字架」

地面樓展覽廳

地面樓的系列畫作繪於1583至1587年，當時丁多列托已經60多歲。8幅闡述聖母生平的繪畫始於「天使報喜」，終於「聖母升天圖」，且在數年前完成修復。

「逃往埃及」、「抹大拉的馬利亞」以及「在埃及的聖母」皆以其詳和的畫面著稱。其中尤

丁多列托所繪「逃往埃及」(1582-1587) 的細部

以「在埃及的聖母」中冥想的聖母表現得最為明顯。這三幅圖中的背景皆以急促筆法來描繪，是構圖的重點。

上廳和迎賓廳

斯卡帕寧諾的大樓梯 (1544-1546) 在上層階梯飾有2幅紀念1630年瘟疫的巨作，由此通往上廳 (Upper Hall)。此處的頂棚及牆面以聖經主題裝飾，於1575至1581年間由丁多列托繪製。

頂棚畫描繪的是舊約情節。中央3幅巨作表現「出埃及記」的插曲片段：「摩西擊磐石出水」、「銅蛇奇蹟」以及「天降嗎哪於沙漠」。分別暗示出大會堂的宗旨在於和緩疾病和飢渴；

畫面構圖繁複，呈現相當強烈的動感。

廳內寬廣的壁畫則以新約為表現題材，與頂棚畫合成一氣。其中2幅最引人矚目的是「基督受試探」以及「牧羊人朝拜聖嬰」。前者表現年輕俊美的撒旦以2片麵包誘惑基督；後者同樣分為二部分，下半部是女子、牧羊人和水牛，上半部則是聖家族及旁觀者。

壁畫下方的美麗雕刻為17世紀雕刻家皮央塔 (F. Pianta) 所加。人物皆有寓意，如近祭壇處一幅描繪丁多列托的寓意畫，他手持調色盤和筆刷用以喻「繪畫」。同樣在上廳，有一幅「耶穌背負十字架」的畫作，曾經被認為是吉奧喬

丁多列托的「基督受試探」
(1578-1581) 細部

尼,然而許多人相信是提香之作。迎賓廳入口處可見提香的「天使報喜」;廳內有丁多列托最令人激賞的傑作「耶穌釘十字架」(1565)。詹姆斯 (H. James) 曾評註此畫:「從未有一幅畫

遊客須知

Campo San Rocco. **MAP** 6 D1.
📞 041-523 48 64. 🚋 San Tomà. 🕐 4-10月: 每日9:00-17:30; 11-3月: 每日10:00-16:00. ⏺ 1月1日, 復活節, 12月25日. 📷 🎧 🛍 ♿ ⊘

能將人生呈現得如此淋漓盡至,並蘊含最精緻細膩的美感在內。」丁多列托於1564年在此開始進行繪製系列畫,當時他是以「榮耀的聖洛克」贏得委託案。在「耶穌釘十字架」的對面是基督受難記中的插曲:有「基督在彼拉多面前」、「戴荊冠圖」和「往髑髏山」等。

名畫圖例

⬜ 地面樓展覽廳 1天使報喜; 2 三王朝聖; 3 逃往埃及; 4 屠殺無辜孩童; 5 抹大拉的馬利亞; 6 在埃及的聖母; 7 聖母進殿; 8 聖母升天.

⬜ 上廳壁畫 9 聖洛克; 10 聖賽巴斯提安; 11 牧羊人崇拜聖嬰; 12 耶穌受洗; 13 耶穌復活; 14 客西馬尼園中的祈禱; 15 最後的晚餐; 16 聖洛克見異象; 17 五餅二魚的奇蹟; 18 拉撒路的復活; 19 耶穌升天; 20 耶穌醫治癱子; 21 基督受試探.

⬜ 上廳頂棚畫 22 摩西由河中獲救; 23 火柱; 24 撒母耳和掃羅; 25 雅各夢天梯; 26 以利亞乘烈火戰車; 27 天使供養以利亞; 28 天使拯救但以理; 29 逾越節; 30 天降嗎哪; 31 以撒獻為燔祭; 32 銅蛇奇蹟; 33 鯨魚吐約拿於岸; 34 摩西擊磐石出水; 35 亞當與夏娃; 36 鎔爐三童; 37 上帝向摩西顯現; 38 參孫拋驢腮骨之地出水; 39 先知以西結見異象; 40 耶利米見異象; 41 以利沙行麵餅奇蹟; 42 亞伯拉罕與祭司麥基洗德.

聖洛克教堂 San Rocco ⑩

Campo San Rocco. **MAP** 6 D1.
🚋 San Tomà. 🕐 4-10月: 每日8:00-12:30, 15:00-17:00; 11-3月: 週一至五8:00-12:30, 週六, 日及國定假日14:00-16:00.

與同名的聖洛克大會堂位於同一小廣場上。1489年由彭恩設計,並於1725年大肆重建,以致外觀風格混合不一。正立面於1765至1771年間增建,與大會堂概念相近。內部的聖壇區飾以丁多列托系列畫作,描繪聖洛克生平事蹟。

聖龐大良教堂 ⑪
San Pantalon

Campo San Pantalon. **MAP** 6 D2.
📞 041 270 2464. 🚋 San Tomà, Piazzale Roma. 🕐 週一至六16:00-18:00.

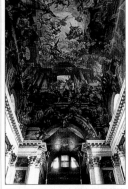

聖龐大良教堂內由傅米亞尼所繪史詩般的頂棚畫 (1680-1704)

這座17世紀晚期教堂最令人目眩之處是寬廣的彩繪頂棚,深沉、令人生畏,並因高度造成逼真的幻覺效果。共計有40組畫面,號稱是世界最大幅的畫布作品。

畫中情節表現醫師聖龐大良殉道及成聖經過。畫家傅米亞尼 (Gian Antonio Fumiani) 花了24年時間 (1680-1704) 致力於此,據說他後來由鷹架上掉下摔死。

地面樓展覽廳

上廳

街區導覽：硬壤區

硬壤區是建在一片土壤堅實的地層上－「Dorsoduro」意謂「硬骨背脊」。焦點所在是生氣蓬勃的聖瑪格麗特廣場，也是此區最大的開放空間。廣場上熱鬧非常，尤其是早上市場開市時；到了傍晚又成為附近佛斯卡利府邸的學生流連之地；該府邸目前附屬於威尼斯大學。周圍街道以瑞聰尼柯府邸和卡默爾修士大會堂最為突出，後者並有提也波洛的繪飾。區內的水道包括景色宜人的聖巴納巴水道，可從拳頭橋欣賞駁船販賣蔬果的情景。沿著填河街水道 (Rio Terrà Canal) 還有一些咖啡館及出售嘉年華面具的商店。

聖瑪格麗特

聖瑪格麗特廣場 (Campo Santa Margherita)是找家咖啡館輕鬆一下的好去處。

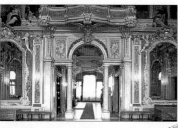

建於17世紀晚期的贊諾比府邸 (Palazzo Zenobio)，自1850年以來便是亞美尼亞學院所在地。取得許可的訪客可以參觀精美的18世紀舞會大廳。

卡默爾修士大會堂 (Scuola Grande dei Carmini) 的樓上展覽廳有提也波洛為卡默爾修士會所繪的9件頂棚鑲板 (1739-1744)。

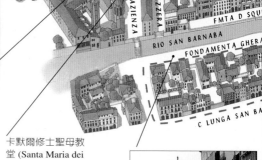

卡默爾修士聖母教堂 (Santa Maria dei Carmini) 擁有哥德式側門，其上刻有拜占庭式浮雕。

圖例

- - - 建議路線

0公尺　　　　50
0碼　　　　　50

Fondamenta Gherardini 延著本區最漂亮的運河之一，聖巴納巴水道 (Rio San Barnaba) 而行。

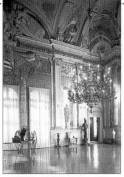

位置圖
見威尼斯街道速查圖
MAP 5, 6

提也波洛為瑞聰尼柯府邸所繪的
「新世界」溼壁畫局部

★瑞聰尼柯府邸
詩人白朗寧曾擁有此宅，
舞會大廳橫跨整棟
建築寬幅 ⑫

究斯汀尼安府邸
(Palazzo Giustinian)
曾是作曲家華格納
1858年間的寓所。

佛斯卡利府邸 (Ca'
Foscari) 是為佛斯
卡利總督所建，於
1437年完工。

瑞聰尼柯府邸 ⑫
Ca' Rezzonico

Fondamenta Rezzonico 3136.
MAP 6 E3. 041 241 01 00. Ca'
Rezzonico. 週三至週一 10:00-
18:00 (11-3月: 至17:00). 1月1
日, 5月1日, 12月25日.

府邸內設有18世紀威尼斯博物館，擺設了取自他處的溼壁畫、油畫及當代文物。1667年由隆蓋那 (Longhena, 見101頁) 動工興建，但委託興建的彭恩家族在第二層樓尚未建造前便耗盡資金。1712年，熱那亞的瑞聰尼柯家族將它買下，耗費鉅資完工。

1888年，瑞聰尼柯家族將它售予名詩人白朗寧及其子潘恩。府邸中由馬薩里 (G. Massari) 所建的舞會大廳最具吸引力，有飾金吊燈、布魯斯托朗 (A. Brustolon) 的雕刻家具及繪有假象溼壁畫的頂棚。其他展示廳則有提也波洛的溼壁畫，包括生動活潑的「婚禮寓意畫」(1758)，以及其子 Giandomenico 的作品，原在他位於 Zianigo 的別墅。此外還有隆基、瓜第，以及威尼斯少見的卡那雷托的畫作。頂樓是重建的18世紀藥房和馬汀尼畫廊。

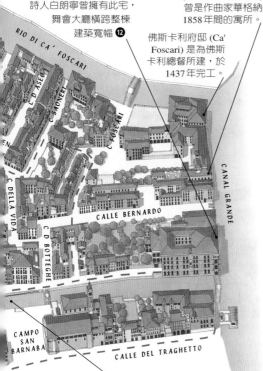

RIO DI CA' FOSCARI

C D ASEO

C D SAONERI

C. FOSCARI

C DELLA VIDA

C D BOTTEGHE

CALLE BERNARDO

CANAL GRANDE

CAMPO SAN BARNABA

CALLE DEL TRAGHETTO

拳頭橋 (Ponte dei
Pugni) 是以前冤家
對頭上演激烈拳鬥
的傳統舞臺。1705
年因過於暴力而被
當局禁止。

聖巴納巴 (San Barnaba) 是
個繁榮社區，在水上駁船
市場堆滿了一箱箱蔬菜鮮
果。是觀光客和本地人的
聚集之處。

重要觀光點
―――――――――
★瑞聰尼柯府邸

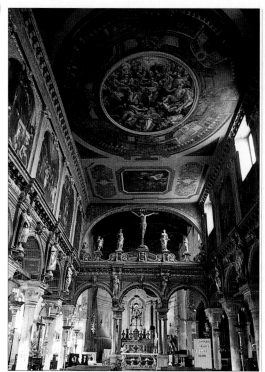

威尼斯最古老的教堂之一，行乞者的聖尼古拉教堂的中殿

行乞者的聖尼古拉教堂 ⓭
San Nicolò dei Mendicoli

Campo San Nicolò. **MAP** 5 A3. 📞
041 275 03 82. 🚤 San Basilio. ◐
週一至六 10:00-中午, 16:00-18:00.

雖然周圍環境偏僻破舊，仍無損於教堂的迷人風貌。創建於7世紀，多年來亦曾大肆改建。15世紀的北側翼門廊曾是乞丐的棲身之所，教堂即因此得名。

多虧「威尼斯有難」基金會的協助，教堂才得以在1970年代進行自1966年河水氾濫以來最大規模的整修。氾濫問題常迫使神職人員得自行划著科拉科爾小艇 (coracle, 柳條編成的小船) 在教堂附近擺渡。原在運河水位以下30公分的地板略微加高，以

防止洪水破壞。屋頂和較矮的牆壁也重整過，並修復繪畫與雕像。

教堂內部也都加以美化，尤其是中殿及16世紀的飾金木雕像，包括聖尼古拉的雕像。牆壁上方是弗利索 (Alvise dal Friso) 和維洛內些的其他門生所作的基督生平系列畫作 (約1553)。

室外有根小圓柱支撐著一尊石獅，與小廣場的聖馬可圓柱相較頗有東施效顰之感。

聖賽巴斯提安教堂 ⓮
San Sebastiano

Campo San Sebastiano. **MAP** 5 C3.
📞 041 275 04 62. 🚤 San Basilio.
◐ 週一至六 10:00-17:00. 📷 🎧 ♿
◑ 週日及國定假日。

教堂擁有全威尼斯風格最統一的內部。堂皇的面貌是由維洛內些所造，他從1555至1560年及1570年代兩度受託，裝潢聖器室頂棚、中殿頂棚、橫飾帶、詩班席東端、主祭壇、管風琴鑲板的門和聖壇區。

畫作中呈現燦爛的色彩和華美的服飾是畫家典型特色。聖器室的頂棚描繪「聖母加冕」和「四位福音書作者」。

其他精美畫作包括3幅描述波斯國王亞哈隨魯的王后以斯帖 (Esther) 智救猶太人民的繪畫。

維洛內些葬於此，墓穴位於聖壇區左側鋪設優美的小祭室。

學院美術館 ⓯
Accademia

見102-103頁。

佩姬・古根漢收藏館 ⓰
Collezione Peggy Guggenheim

Palazzo Venier dei Leoni. **MAP** 6 F4.
📞 041 240 54 11. 🚤 Accademia.
◐ 週三至一 10:00-18:00 (4-10月：週六至22:00)。 ◑ 12月25日。 📷
🚫 🎧 ♿ 🛒

18世紀的凡尼爾之獅華廈 (Palazzo Venier dei Leoni) 原設計為四層樓建築，但卻從未高出過

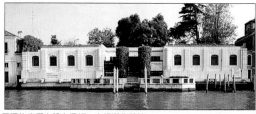

平頂的府邸內設有佩姬・古根漢收藏館

地面樓——因而被戲稱為「Il Palazzo Nonfinito」(未完成的府邸)。1949年,被美國女富豪佩姬·古根漢 (1898-1979) 買下,她是收藏家、藝術商兼贊助者。

佩姬聰穎活潑,她由贊助而更進一步推動多位創新的抽象派和超現實派藝術家。其中恩斯特 (Ernst) 還成為她的第二任丈夫。館內共有2百件精美畫作和雕塑,各自代表20世紀最具影響力的現代藝術流派。餐廳內有馳名的立體派藝術作品,包括畢卡索的「詩人」,並有專屬古根漢所「發掘」的帕洛克的展示室。其他還有布拉克、夏卡爾、基里訶、達利、杜象、雷捷、康丁斯基、克利、蒙德里安、米羅、馬列維基、羅斯科、培根,以及馬格利特的超現實作品「光之帝國」(1953-1954)。雕塑則在屋內及庭園展出,包括布朗庫西的「Maiastra」(約1912)。

布朗庫西的「Maiastra」

馬里尼 (Marino Marini) 的「城寨天使」(1948) 也許是最受爭議的作品,它被擺在俯臨運河的露台上,明顯地展現騎在馬上勃起的男子,尷尬的訪客只好將視線移到大運河上。

這裡是本市熱門景點,也是欣賞現代藝術的最佳去處。光線充足的房間和巨幅現代油畫,與本地大多數教堂和博物館中作為重點的文藝復興繪畫形成強烈對比。解說員對於說英語的旅客而言是項利多,他們多是來自英國的藝術交換生。

庭園有步道及成排的雕塑,佩姬的骨灰也保存在此,就在她的愛犬埋葬處附近。庭園旁並設有商店和餐廳。特展相關資訊可電洽。

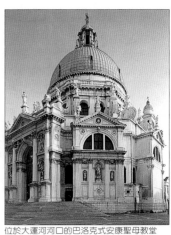
位於大運河河口的巴洛克式安康聖母教堂

安康聖母教堂 ❶
Santa Maria della Salute

Campo della Salute. MAP 7 A4.
☎ 041 520 85 65. 🚤 Salute.
🕐 每日9:00-中午, 15:00-17:30.
🏛 聖器室。

巍峨醒目的巴洛克式安康聖母教堂矗立在大運河口,是威尼斯最堂皇的建築地標之一。詹姆斯 (Henry James) 曾將之比喻為「站在沙龍門口的淑女」。教堂是為感念1630年擺脫黑死病

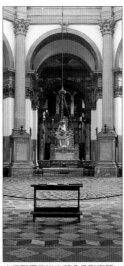
安康聖母教堂內部八角形空間的核心地帶

的侵襲而建造,「Salute」意即健康和救贖。

每年11月的慶祝活動,信徒會點燃蠟燭,橫越跨大運河河口連結成橋的船隻走向教堂。

隆蓋那於1630年32歲開始終其一生建造教堂,卻直到1687年,他死後5年教堂才落成。

教堂內部相當樸實。小圓頂下方是一個八角形大空間,及6座從廊道呈放射狀的小祭室。從大門進來,有巨大圓頂的聖壇區和宏偉的主祭壇最為醒目。

祭壇的雕像群是哥特 (Giusto Le Corte) 作品,象徵聖母與聖嬰庇佑威尼斯免於黑死病。最傑出的畫作位在祭壇左邊的聖器室內:提香的早期祭壇畫「寶座上的聖馬可與聖科斯瑪、達米安、洛奇及賽巴斯提安」(1511-1512),以及其富戲劇性的頂棚畫「該隱和亞伯」、「亞伯拉罕以及以撒獻為燔祭」和「大衛與歌利亞」(1540-1549)。教堂入口對牆上的「迦拿的婚禮」(1551) 是丁多列托的重要作品。

學院美術館 Accademia ⑮

　　學院美術館無與倫比的繪畫收藏橫跨
5個世紀，從中世紀拜占庭時期歷經文藝
復興以至巴洛克時期以降，呈現威尼斯
畫派的完整面貌。館藏以1750年畫家畢
亞契達 (Giovanni Battista Piazzetta) 創辦
的美術學院 (Accademia di Belle Arti) 爲
基礎。1807年，拿破崙下令遷至現址，
並從教堂和修道院移來更多藝術品。

暴風雨 Tempesta
在這幅謎樣般的風景畫中 (約
1507)，吉奧喬尼 (Giorgione)
可能著重幻象的表現，而
非特定主題的描繪。

平面圖例

- □ 拜占庭
　與國際哥德風格
- ■ 文藝復興風格
- □ 巴洛克風格, 風俗畫與風景畫
- □ 大型畫
- □ 特展
- □ 非展示空間

中庭 (1561) 由
帕拉底歐設計

從前的仁愛聖母
教堂 (Santa Maria
della Carità)

維洛內些所繪
的「利維家的
聖宴」(1573)

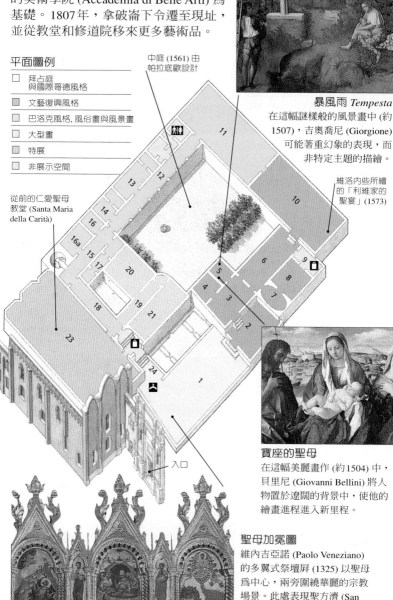

入口

寶座的聖母
在這幅美麗畫作 (約1504) 中，
貝里尼 (Giovanni Bellini) 將人
物置於遼闊的背景中，使他的
繪畫進程進入新里程。

聖母加冕圖
維內吉亞諾 (Paolo Veneziano)
的多翼式祭壇屏 (1325) 以聖母
爲中心，兩旁圍繞華麗的宗教
場景。此處表現聖方濟 (San
Francesco) 的生平。

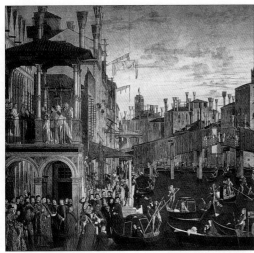

卡巴喬的「瘋子獲癒」(約1496)

遊客須知

Campo della Carità. **MAP** 6 E3.
📞 041 522 22 47.
🚉 Accademia. 🕐 每日8:15-19:15 (週一至14:00) (最後入館時間: 閉館前45分鐘)
⬛ 1月1日, 5月1日, 12月25日. 🖼️♿🅿️🎫

拜占庭與國際哥德風格

1號陳列室展示拜占庭藝術對早期威尼斯畫家的影響。維內吉亞諾所作色彩鮮明的「聖母加冕圖」(1325) 中，起伏有致的線條無疑是哥德風格，但金色背景和中央嵌板卻是拜占庭式。

反之，姜波諾的「聖母加冕圖」(1448)，細膩的自然主義手法則是典型國際哥德風格。

文藝復興風格

文藝復興風格很晚才傳到威尼斯，但在15世紀中期卻使威尼斯變成蓬勃的藝術中心，得以和佛羅倫斯及羅馬分庭抗禮。當時藝術的中心主題是「神聖的對話」，以和諧的構圖來描繪聖母及諸聖。例如2號陳列室中貝里尼為聖約伯教堂 (San Giobbe, 約1487) 所作的祭壇屏。相反地，文藝復興盛期的華麗則可見於維洛內些的鉅作「利維家的聖宴」(1573)，此畫占據了10號陳列室的整個牆面。丁多列托的「聖馬可解救一個奴隸」(1548) 亦陳列於此。

巴洛克風格、風俗畫與風景畫

威尼斯缺乏本地的巴洛克風格畫家，不過17世紀時有一些外地人維繫了威尼斯畫派的命脈。其中以熱那亞人史特洛及 (Strozzi, 1581-1644) 最為著稱。這位藝術家對維洛內些作品的推崇，可在11號陳列室的「西門家之宴」(1629) 看到。此室亦展出18世紀最偉大的威尼斯畫家提也波洛之作。

長廊 (12號) 以及所到各陳列室則大多展示18世紀輕鬆的風景畫和風俗畫。其中包括祝卡雷利的田園風光、利契的作品、隆基所繪的威尼斯社交界，以及卡那托的威尼斯風景畫 (1763)，是表現其透視手法的典範。

大型畫

20及21號陳列室又回到文藝復興時期，以16世紀晚期兩組系列畫作為代表。這些大幅的軼事性畫布背景提供當時威尼斯迷人的生活、風俗及面貌寫照。

20號陳列室有威尼斯卓越畫家的「十字架的故事」。21號陳列室則有卡巴喬的「聖烏蘇拉傳奇」(1490年代)，藉由聖徒生平的片段和15世紀威尼斯的背景及服裝，融合現實與想像。

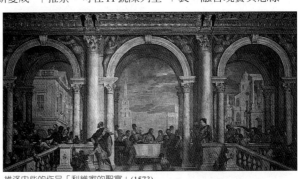

維洛內些的作品「利維家的聖宴」(1573)

街區導覽：聖馬可廣場

在其悠久歷史中，聖馬可廣場 (Piazza San Marco) 歷經無數節慶盛會、宗教遊行、政治活動和嘉年華會。成千上萬的遊客蜂擁至此，為的是參觀本市最重要的兩處歷史名勝——聖馬可長方形教堂及總督府。除此之外，還有鐘樓、柯瑞博物館、鐘塔，以及御花園 (Giardinetti Reali)、戶外管弦樂隊、高級咖啡館——Quadri 和 Florian's 尤為著稱——和數不清的時髦商店。

聖馬可之獅

鐘塔
鐘塔可溯及文藝復興時期，內有隱藏的時鐘人偶 ❷⓪

貢多拉停泊奧塞羅內灣 (Bacino Orseolo)，因奧塞羅總督 (Doge Pietro Orseolo) 而得名，他於977年在此為朝聖者設立招待所。

廣場被拿破崙形容為「歐洲最高雅的客廳」。

MERCERIE

PROCURATIE VECCHIE

PIAZZA SAN MARCO

PROCURATIE NUOVE

柯瑞博物館
貝里尼 (Giovanni Bellini) 的「聖殤圖」(1455-1460) 是柯瑞博物館畫廊的傑作之一 ❷❷

哈利酒吧 (Harry's Bar) 自1931年齊皮利安尼 (Giuseppe Cipriani) 與其友哈利 (Harry) 合夥開業以來便一直吸引美國遊客。圖中所見的海明威也是酒吧的許多名人顧客之一。

聖馬可下游站 (San Marco Vallaresso)

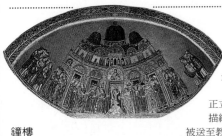

★聖馬可
長方形教堂
這件13世紀
正立面鑲嵌畫，
描繪聖馬可遺骸
被送至教堂的經過 ⑱

位置圖
見威尼斯街道速查圖 MAP 7

鐘樓
今日所見的鐘樓取代了
1902年倒塌的那座 ㉑

LARGA SAN MARCO

RIO DEL PALAZZO

PIAZZETTA

MOLO SAN MARCO

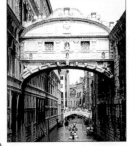

嘆息橋 (Ponte
dei Sospiri,
1600) 原是建在
總督府和監獄
之間的通道。
名稱由來據說
是囚犯被帶往
審訊時所發出
的嘆息。

麥桿橋
(Ponte della
Paglia)

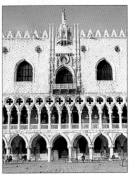

★總督府
曾是威尼斯統治者的官邸，
也是政府辦公處，乃哥德式
建築之傑作 ⑲

富麗堂皇的珊索維
諾圖書館 (Libreria
Sansoviniana,
1588) 的樓梯拱頂
飾有溼壁畫和泥
金。國立聖馬可圖
書館便設在這裡。

聖馬可
小花園站
(San Marco
Giardinetti)

鑄幣廠 (Zecca) 由珊索維諾設
計，1537年啓用至1870年為
止，一直是市立鑄幣廠，威尼
斯的金幣zecchino (或稱
Venetian ducat) 也因它而得名。

| 0公尺 | 75 |
| 0碼 | 75 |

重要觀光點

★聖馬可長方形
　教堂

★總督府

聖馬可長方形教堂 *Basilica di San Marco* ⑱

威尼斯著名的長方形教堂融合了東、西方的建築與裝飾風格，創造出歐洲最偉大的建築之一。外觀上近乎東方式的華麗輝煌皆出自威尼斯共和國由海外帝國所取得的無數珍寶。其中包括1204年由君士坦丁堡帶回著名的青銅馴馬像的複製品，還有大批的圓柱、淺浮雕和交錯嵌飾於正立面的彩色大理石。5道入口裝飾不同時期的鑲嵌畫，正門則以義大利最優美的仿羅馬式雕刻 (1240-1265) 框飾。

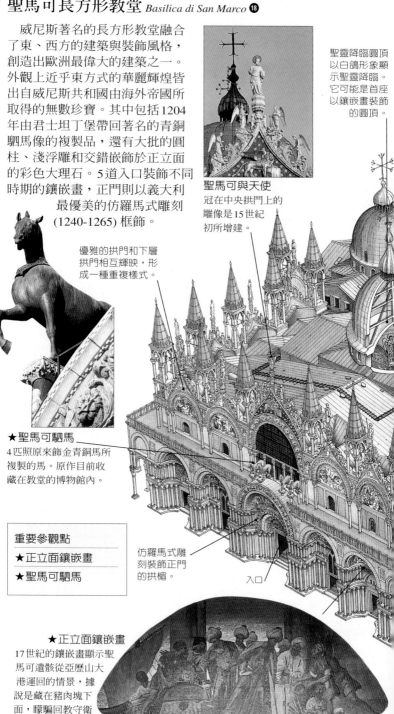

聖靈降臨圓頂以白鴿形象顯示聖靈降臨。它可能是首座以鑲嵌畫裝飾的圓頂。

聖馬可與天使
冠在中央拱門上的雕像是15世紀初所增建。

優雅的拱門和下層拱門相互輝映，形成一種重複樣式。

★聖馬可馴馬
4匹照原來飾金青銅馬所複製的馬。原作目前收藏在教堂的博物館內。

重要參觀點
★正立面鑲嵌畫
★聖馬可馴馬

仿羅馬式雕刻裝飾正門的拱楣。

入口

★正立面鑲嵌畫
17世紀的鑲嵌畫顯示聖馬可遺骸從亞歷山大港運回的情景，據說是藏在豬肉塊下面，矇騙回教守衛偷偷運送出去。

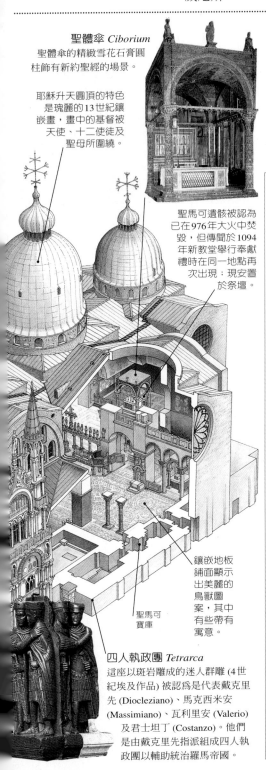

聖體傘 Ciborium
聖體傘的精緻雪花石膏圓柱飾有新約聖經的場景。

耶穌升天圓頂的特色是瑰麗的13世紀鑲嵌畫,畫中的基督被天使、十二使徒及聖母所圍繞。

聖馬可遺骸被認為已在976年大火中焚毀,但傳聞於1094年新教堂舉行奉獻禮時在同一地點再次出現;現安置於祭壇。

遊客須知

Piazza San Marco. MAP 7 B2.
☎ 041 522 52 05. 🚤 San Marco. ☐教堂 🕐 4-9月:週一至六9:30-17:00,週日14:00-16:00;10-3月:週一至六10:00-16:00,週日14:00-16:00. ✠ 禮拜時參觀受限. ☐博物館,寶庫及黃金祭壇屏. 📷🚻🅿📹 寶庫. ♿

教堂的建築

教堂依希臘十字形架構而建,並冠以5座巨大圓頂,為原址上的第三座教堂。首座教堂於9世紀供奉聖馬可遺骸已付諸一炬。第二座則是為了建造更能彰顯日益壯大的威尼斯的教堂而拆除。今日所見是得自君士坦丁堡的使徒教堂的啟發,並且經過數世紀的興建及裝飾。從1075年開始有明文規定,所有由海外返國的船隻皆須攜回一件珍貴禮物以裝飾「聖馬可之家」。教堂內部的鑲嵌畫多為12至13世紀之作,所占面積達4,240平方公尺。部分後來被提香及丁多列托等藝術家的作品所取代。直到1807年,教堂只是總督的私人禮拜堂,用來舉行國家儀典,之後承繼堡壘區的聖彼得教堂成為威尼斯的主教座堂。

鑲嵌地板鋪面顯示出美麗的鳥獸圖案,其中有些帶有寓意。

聖馬可寶庫

四人執政團 Tetrarca
這座以斑岩雕成的迷人群雕 (4世紀埃及作品) 被認為是代表戴克里先 (Diocleziano)、馬克西米安 (Massimiano)、瓦利里安 (Valerio) 及君士坦丁 (Costanzo)。他們是由戴克里先指派組成四人執政團以輔助統治羅馬帝國。

正門上13世紀雕刻的葡萄採收者

探訪長方形教堂

壯麗的教堂內部由前廳開始，遍布令人目眩的鑲嵌畫，聖靈降臨圓頂及耶穌升天圓頂的飾金鑲板更是登峰造極之作。前廳的創世紀圓頂有一幅以同心圓構圖的創世紀圖，令人嘆為觀止。地板也以大理石和玻璃作鑲嵌圖樣。前廳有樓梯通往聖馬可博物館，教堂最著名的青銅駟馬像陳列於此。其他寶藏包括位於主祭壇後方的珠寶鑲嵌黃金祭壇屏、「帶來勝利的聖母」聖像畫及寶庫內珍貴的金、銀及玻璃器皿等寶物。

帶來勝利的聖母
Madonna di Nicopeia
這幅拜占庭聖像畫是1204年的戰利品，也是威尼斯最受尊崇的聖像。

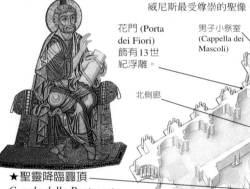

花門 (Porta dei Fiori)
飾有13世紀浮雕。

男子小祭室
(Cappella dei Mascoli)

北側廊

★聖靈降臨圓頂
Cupola della Pentecoste
圓頂於12世紀予以華麗裝飾，顯示使徒被火舌觸及的情景。

前廳

通往聖馬可博物館的階梯

辛禮拜堂
(Cappella Zen)

洗禮堂

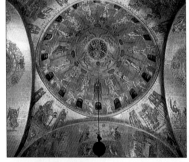

★耶穌升天圓頂
Cupola dell'Ascensione
一幅榮耀基督的鑲嵌畫裝飾龐大的中央圓頂。此件傑作於13世紀由威尼斯工匠創作，他們深受拜占庭的藝術和建築風格所影響。

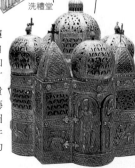

★寶庫
收藏來自義大利和君士坦丁堡的珍貴手工藝品，如圖中這件11世紀的銀櫃。

★黃金祭壇屏
Pala d'Oro
這座祭壇屏於10世紀由金匠創作,共含有250塊如圖所示的鑲板。

聖器室的門有珊索維諾所作的精緻青銅嵌版,包括他本人和提香及阿瑞提諾 (Aretino) 的肖像。

聖餐祭壇 (Altar of the Sacrament) 飾有12世紀晚期或13世紀初描繪耶穌寶訓及神蹟的鑲嵌畫。

內部門面的圓柱被認為是首座長方形教堂的殘餘。

南側廊

重要參觀點

★黃金祭壇屏

★寶庫

★耶穌升天及
　聖靈降臨圓頂

鑲嵌畫

教堂圓頂、牆壁和地面上覆蓋著閃閃發亮的金色鑲嵌畫,所占面積超過4千平方公尺。最早的鑲嵌畫始自12世紀,是來自東方鑲嵌畫師的作品。他們精湛的技巧很快就受到逐漸接手教堂裝潢工作的威尼斯工匠採用,同時結合了拜占庭風格的啟發與西方的影響。16世紀期間,丁多列托、提香、維洛內些與其他傑出藝術家的許多素描皆被複製成鑲嵌畫。

其中最耀眼的是中央的13世紀耶穌升天圓頂,以及中殿上方的12世紀聖靈降臨圓頂。

黃金祭壇屏

過了聖克雷門特 (San Clemente) 小祭室便是通往教堂至寶——黃金祭壇屏的入口。這座鑲滿珠寶的祭壇屏位在主祭壇後方,共由250幅金箔琺瑯畫所組成,框在哥德式銀框中。最早是976年在拜占庭委製,經過數世紀的裝飾。

1797年,拿破崙曾竊占部分寶石,但祭壇屏上的珍珠和寶石依然光彩耀人。

聖馬可博物館

從前廳循著標示有「駿馬涼廊」(Loggia dei Cavalli) 的階梯可通往博物館,由此俯瞰教堂內部,視野絕佳。飾金青銅駟馬像收藏在博物館盡頭的陳列室,是1204年偷自君士坦丁堡 (今伊斯坦堡) 的賽馬場 (Hippodrome) 頂部,不過起源究竟是羅馬或希臘則依然成謎。鑲嵌畫、中世紀手稿及古代掛毯亦在展出之列。

洗禮堂及小祭室

洗禮堂 (不開放) 是丹多羅總督 (1343-1354在位) 14世紀時增建,他和設計洗禮盆的珊索維諾同葬於此。毗鄰的辛小祭室 (也不開放) 於1504年成為樞機主教辛 (Zen) 的殯葬小祭室,回報其對國家的遺贈。男子小祭室飾有聖母生平場景,同一側翼的第三座小祭室供奉1204年掠奪來的「帶來勝利的聖母」聖像畫,它曾被帶至拜占庭軍隊陣前。

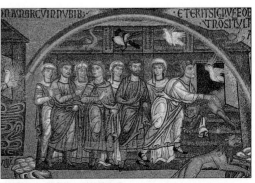

挪亞與洪水, 前廳的13世紀鑲嵌畫

總督府 *Palazzo Ducale* ⑲

珊索維諾所
雕的戰神

總督府建於9世紀，是歷任威尼斯統治者 (Duca即總督) 的官邸。現今的總督府外貌來自14和15世紀初的建築工程。為了創造出輕盈纖巧的哥德風格傑作，威尼斯人破除傳統，將龐大的府邸 (以粉紅色維洛那大理石所造) 安置在飾以回紋外觀的涼廊和拱廊 (以白色伊斯特利亞石建造) 之上。

★巨人樓梯
Scala dei Giganti
這座15世紀樓梯上方冠有珊索維諾所作的戰神和海神雕像，作為威尼斯的權力象徵。

元老廳 (Sala del Senato)

執事議政廳 (Sala del Collegio)

執事議政廊等候室 (Anticolleg

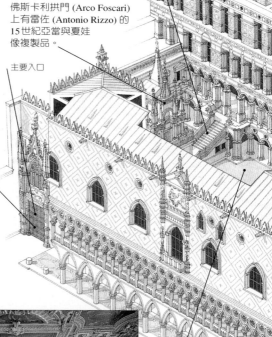

佛斯卡利拱門 (Arco Foscari) 上有雷佐 (Antonio Rizzo) 的15世紀亞當與夏娃像複製品。

主要入口

★文件門
Porta della Carta
這道15世紀的哥德式大門是總督府的主要入口。從大門經由拱頂通道可達佛斯卡利拱門和內部中庭。

中庭

★大議會廳
Sala del Maggior Consiglio
這間寬廣大廳以前是威尼斯大議會的集會地點。丁多列托的巨作「天國」(1590) 占滿了大廳盡頭的牆面。

盾牌室 Sala dello Scudo

這個房間的牆面曾是總督私人套房的一部分，牆上掛滿了世界地圖。房間中央有2座巨型的18世紀地球儀。

遊客須知

Piazzetta. [MAP] 7 C2. ☎ 041 522 49 51. 🚏 San Marco. ◑ 4-10月:每日9:00-19:00; 11-3月:每日9:00-17:00 (最後入場時間:關閉前1.5小時)。● 1月1日, 12月25日。

酷刑室

審問過程都在酷刑室內進行。嫌犯被繩索綁住手腕吊在房間中央。

四門廳 (Sala delle Quattro Porte)

十人議會廳 (Sala del Consiglio dei Dieci)

羅盤廳 (Sala della Bussola)

挪亞的酩酊

這座15世紀初的雕像是人性脆弱的象徵，被放置在總督府的一角。

嘆息橋 (Ponte dei Sospiri)

麥桿橋 (Ponte della Paglia) 以伊斯特利亞石 (Istrian stone) 為建材，有漂亮的圓柱欄干和雕刻松果。

涼廊

地面層門廊的每一道拱都支撐著2道涼廊的拱，由此處可眺望潟湖的秀麗風光。

重要參觀點

★巨人樓梯

★文件門

★大議會廳

探訪總督府

　　總督府的參觀行程帶你穿過一系列裝飾富麗堂皇的房間和廳堂，從三層樓面到最後連結府邸和監獄的嘆息橋。卡薩諾瓦 (Casanova) 曾被囚禁於此，並大膽地從屋頂的洞口逃出總督府。

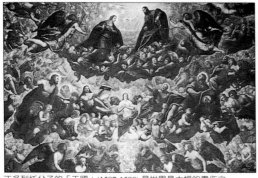

丁多列托父子的「天國」(1587-1590) 是世界最大幅的畫作之一，位於大議會廳

黃金樓梯和中庭

　　從五穀門 (Porta del Frumento) 可通往府邸中庭。售票處和入口就在左側。雷佐 (Antonio Rizzo) 的 15 世紀巨人樓梯頂端，是新任總督接受加冕戴上總督冠 (zogia) 之處。通往總督府樓上的黃金樓梯 (Scala d'Oro) 由珊索維諾設計，因維托利亞 (Alessandro Vittoria) 所創作之精巧泥金拱頂 (1554-1558) 而得名。

從四門廳到元老廳

　　黃金樓梯的第二段通往四門廳，擁有帕拉底歐 (Palladio) 設計、丁多列托 (Tintoretto) 繪以溼壁畫的頂棚。隔壁的執事議政廳等候室盡頭牆面有丁多列托繪飾的神話故事，對窗維洛內些 (Veronese) 的傑作「劫持歐羅芭」(1580) 是總督府最富戲劇性的作品之一。毗鄰的執事議政廳曾是總督及其幕僚會晤、接見使節及商討國事的所在，華麗的頂棚上飾有 11 幅維洛內些的畫作。下一間是元老廳，總督和 2 百多位元老曾經在這裡商討外交事務。畫作則是由丁多列托及其門生所繪。

從十人議會廳到軍械庫

　　十人議會廳是擁有無上權威之十人議會的會議室，成立於 1310 年以維護國家安全。頂棚飾以 2 幅維洛內些的佳作：「老與少」和「朱諾向威尼斯獻公爵冠帽」(均作於 1553-1554)。羅盤廳 (Sala della Bussola) 是犯人在十人議會面前聆聽判決之處。廳內的獅子口 (bocca di leone) 是府內用來傳送密告信函的收信口之一。此處的木門通往國家審問官室，然後是酷刑室和監獄。擁有歐洲同類最佳收藏的軍械庫 (Sala d'Armi del Consiglio dei Dieci) 則占用接下來的房間。

用以投遞告發信函的獅子口

大議會廳

　　監察官樓梯 (Scala dei Censori) 通往二樓，經過瓜里安多廳 (Sala del Guariento) 及雷佐的亞當與夏娃像 (1480 年代)，便來到富麗堂皇的大議會廳。這是一個寬敞房間，作為大議會的集會所和舉行豪華國宴之用。到了 16 世紀中期，大議會成員已有近 2 千名。任何年滿 25 歲的威尼斯貴族都可擁有席位，除非他與平民結婚。丁多列托的巨幅畫作「天國」懸掛在東牆上。這幅高 7.45 寬 24.65 公尺的作品是世界最大幅的畫作之一。參觀路線接著來到較陰鬱的地帶，越過嘆息橋進入陰冷的監獄。

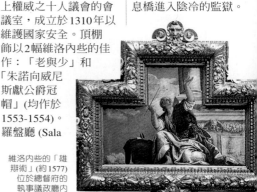

維洛內些的「雄辯術」(約 1577) 位於總督府的執事議政廳內

鐘塔 ⓴
Torre dell'Orologio

Piazza San Marco. **MAP** 7 B2.
📧 San Marco. ● 整修中。

　　裝飾繁複的15世紀晚期鐘塔矗立在廣場北側。一般認為柯杜齊有參與設計。由於飾金與藍色琺瑯鐘面上有月亮盈虧和星座圖像，所以應是為船員而設計的。根據可怕的傳說，時鐘完成後，這套複雜的機械裝置的兩位發明者將被挖出眼珠以防止他們複製。

鐘塔的鐘面

　　時鐘的上層有帶翅的聖馬可之獅，站在繁星點點的藍色背景前。最頂端的兩尊巨型青銅人像會在整點敲鐘報時，因為銅綠的色澤暗沉，又名摩爾人 (Mori)。

鐘樓 *Campanile* ⓴

Piazza San Marco. **MAP** 7 B2.
📞 041 522 40 64. 📧 San Marco.
● 10-12月，2月至復活節：每日9:30-15:45；復活節至9月：每日9:00至黃昏。● 1月。

　　從聳立於聖馬可廣場的鐘樓頂端，遊客可以居高臨下盡覽本市及潟湖迷人的風光，能見度佳時還可遠眺阿爾卑斯山群峰。1609年，伽利略便是在此向當納 (Leonardo Donà) 總督示範他的天文望遠鏡。當年，他必須爬上鐘樓內部斜坡才能辦到。今日則可輕鬆藉助電梯。

　　首座塔樓於1173年建成，作為潟湖內船隻的導航燈塔之用。中世紀持供作較不仁慈的用途，在塔頂旁吊著酷刑籠囚禁犯人，有時甚至

任由他們死在籠中。除了16世紀幾度整修外，塔樓一直安然存在，直到1902年7月14日在毫無預警的情況下，因地基鬆動突然倒塌。不幸遭殃的只有下方的前廊和看守人的貓。重建的捐款如潮水湧至，翌年一座「在原地一模一樣」的鐘樓便得以奠基。新鐘樓也終於在1912年4月25日 (聖馬可節) 正式啟用。

柯瑞博物館 ⓴
Museo Corrér

Procuratie Nuove. 入口在 Ala Napoleonica. **MAP** 7 B2. 📞 041 522 56 25. 📧 San Marco. ● 4-10月：9:00-19:00；11-3月：9:00-17:00。● 1月1日，12月25日。

　　柯瑞 (Teodoro Correr) 於1830年將龐大的藝術收藏贈予威尼斯，構成市立博物館館藏核心。

　　前面幾間展覽室的新古典風格，正適合展示卡諾瓦 (Antonio Canova, 1757-1822) 早期雕像。樓面的其他展覽室涵蓋威尼斯共和國的歷史，包括地圖、貨幣、盔甲

柯瑞博物館內卡巴喬所作的「紅帽青年」(約1490)

及與總督相關的文物。第二層設有畫廊，收藏僅次於學院美術館。

　　畫作按年代陳列，可循線摸索威尼斯繪畫的演進，並了解斐拉拉、帕都瓦和法蘭德斯藝術對威尼斯畫派的影響。

　　畫廊最著名的作品是卡巴喬的「紅帽青年」以及「兩位威尼斯仕女」(約1507)，後者因為低胸衣著常被稱作「名妓」，但不見得正確。同層的復興運動博物館 (Museo del Risorgimento) 則鎖定1866年義大利統一之前的威尼斯歷史。

聖司提反教堂的拱形頂棚，以船龍骨造形建造

聖司提反教堂 ⓴
Santo Stefano

Campo Santo Stefano. **MAP** 6 F2. 📞 041 275 04 62. 📧 Accademia 或 Sant'Angelo. ● 週一至六 10:00-17:00，週日 13:00-17:00。

　　聖司提反是威尼斯最優美的教堂之一，但因流血事件而六度被改為俗用，目前則重歸平靜。教堂建於14世紀，於15世紀改建，擁有彭恩的雕刻門廊及威尼斯典型的內斜式鐘樓。內部有壯麗的船龍骨拱形頂棚、雕刻繫樑以及堆滿名貴畫作的聖器室。

聖約翰暨聖保羅教堂 *Santi Giovanni e Paolo* ❷④

　　聖約翰暨保羅教堂俗稱聖
參尼保羅 (San Zanipolo)，
與小兄弟會堂 (見94-95頁)
互爭本市最宏偉的哥德式教
堂。道明會修士於14世紀
建造，其規模之大和建築的
嚴謹令人驚嘆。教堂也被視
爲威尼斯的萬神殿，至少安
置了25位總督的紀念碑；
其中有幾座出自隆巴杜家族
及其他名家之手。

青銅像是為紀念維
尼爾 (Sebastiano
Venier) 總督，他曾
任雷麗多
(Lepanto)
艦隊的指
揮官。

中殿
十字拱頂的內部
以木樑維繫，並
以石柱支撐。

★馬契洛之墓
這座堂皇華麗的文
藝復興式紀念碑乃
是爲馬契洛 (Nicolò
Marcello, 逝於
1474) 總督所建，
由皮也特洛·隆巴
杜 (Pietro
Lombardo) 雕刻。

門廊飾有拜占庭式
浮雕以及彭恩
(Bartolomeo Bon) 的
雕刻，是威尼斯最
早的文藝復興建築
作品之一。

入口

★莫契尼哥之墓
隆巴杜 (Pietro Lombardo) 的超
絕群倫之作 (1481)，是爲紀念
總督莫契尼哥 (Pietro
Mocenigo) 出任威尼斯軍隊大
統領時所立下的汗馬功勞。

★貝里尼的多翼式祭壇屏
此畫 (約1465) 描寫西班牙牧
師聖文生·費烈 (St Vincent
Ferrer)，兩側是聖賽巴斯提
安和聖克里斯多夫
(San Cristoforo)。

遊客須知

Campo Santi Giovanni e Paolo
(亦稱 San Zanipolo). MAP 3 C5.
📞 041 523 75 10.
🚢 Fondamente Nuove 或
Ospedale Civile. 🕐 每日7:30-
12:30, 15:30-18:00. ✝ ♿

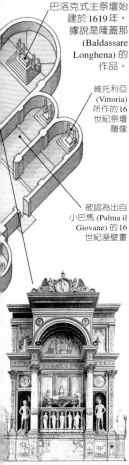

巴洛克式主祭壇始
建於1619年，
據說是隆蓋那
(Baldassare
Longhena) 的
作品。

維托利亞
(Vittoria)
所作的16
世紀祭壇
雕像

被認為出自
小巴馬 (Palma il
Giovane) 的16
世紀溼壁畫

★ 凡德拉明之墓 *Tomba
di Andrea Vendramin*
此件隆巴杜的傑作 (1476-
1478) 採用羅馬凱旋門
的造形。

重要參觀點

★ 總督之墓

★ 貝里尼的多翼式
祭壇屏

科雷奧尼雕像 ㉕
Bartolomeo Colleoni

Campo Santi Giovanni e Paolo.
MAP 3 C5. 🚢 Ospedale Civile.

　　傭兵隊隊長科雷奧尼
把財產遺留給共和國，
條件是必須在聖馬可長
方形教堂前為他立像。
但在廣場上立像將破壞
慣例，於是元老議會取
巧地將他的像立於聖馬
可會堂前，而非長方形
教堂。威風凜凜的戰士
騎馬像 (1481-1488) 是早
期文藝復興雕像初試啼
聲之作，由佛羅倫斯的
維洛及歐 (Verrocchio) 所
作，他死後雷歐帕弟
(Leopardi) 將它鑄成青銅
像。雕像極具力量與動
感，足以與唐那太羅的
作品相提並論。

至美聖母教堂 ㉖
Santa Maria Formosa

Campo Santa Maria Formosa. MAP
7 C1. 📞 041 275 04 62. 🚢 Rialto.
🕐 週一至六 10:00-17:00, 週日
13:00-17:00. 🎫 📷

　　教堂於1492年由柯杜
齊設計，擁有2座分別
俯臨廣場和運河的正
面。1688年增建鐘樓，
基部的奇形怪狀特別醒
目。內有維瓦利尼
(Vivarini) 的三聯畫
(1473) 以及老巴馬
(Palma il Vecchio) 的
「聖芭芭拉」(約1510)。

聖撒迦利亞教堂 ㉗
San Zaccaria

Campo San Zaccaria. MAP 8 D2. 📞
041 522 12 57. 🚢 San Zaccaria.
🕐 週一至六 10:00-中午, 16:00-
18:00, 週日16:00-18:00. 🎫 僅限
禮拜堂與地下室.

　　教堂坐落在離 Riva
degli Schiavoni 不遠的平
靜廣場；成功地揉合了
火焰哥德式及古典文藝
復興建築風格。9世
紀創立，正立面稍後由

至美聖母教堂內老巴馬所繪的
「聖芭芭拉」(約1510)

甘貝洛重建為哥德式；
1481年他去世後，柯杜
齊完成上半部，並增加
文藝復興式鑲板。

　　內部的藝術瑑品是北
側廊由貝里尼所繪的
「寶座聖母」(1505)，詳
和而豔麗。中殿右方有
門通往聖亞大納削禮拜
堂 (Sant'Atanasio)。聖泰
拉蘇禮拜堂 (San Tarasio)
內的拱頂溼壁畫 (1442)
為安德利亞‧德爾‧卡
斯丹諾 (Andrea del
Castagno) 所作，並有維
瓦利尼和喬凡尼‧德‧
阿列曼尼亞 (Giovanni
d'Alemagna) 的多翼式祭
壇屏 (1443-1444)。

聖撒迦利亞教堂正立面由柯杜齊
所作的文藝復興式鑲板

斯拉夫人的聖喬治會堂
Scuola di San Giorgio degli Schiavoni 28

Calle Furlani. MAP 8 E1. 041 522 88 28. San Zaccaria. 4-10月：週二至六 (週日僅上午) 9:30-12:30, 15:30-18:30；11-3月：週二至六 (週日僅上午) 10:00-12:30, 15:00-18:00。 1月1日, 5月1日, 12月25日及其他宗教節日。

　　這裡有卡巴喬最精美的繪畫，都是由威尼斯的達爾馬希亞斯拉夫人 (Schiavoni) 社團委製。

　　會堂於1451年設立、1551年重建後即少有改變。精美的橫飾帶作於1502至1508年間，表現守護聖徒的生平，包括聖喬治、聖德利豐 (San Trifone) 及聖傑洛姆 (San Gerolamo)。其鮮明的色彩、觀察入微的細節及威尼斯生活的歷史性紀錄在在引人注目。其中最出色的包括「聖喬治屠龍」及「聖傑洛姆領馴獅至修道院」。

沼澤地的聖約翰教堂 29
San Giovanni in Bragora

Campo Bandiera e Moro. MAP 8 E2. 041 270 24 64. Arsenale. 週一至六 15:30-17:30.

　　現存的教堂 (1475-1479) 基本上屬於哥德時期，內部有許多代表哥德時期過渡到早期文藝復興的重要作品。維瓦利尼所作祭壇屏「寶座聖母」(1478) 無疑是哥德式，與主祭壇契馬·達·克內里亞諾 (Cima da Conegliano) 的巨作「基督受洗」(1492-1495) 恰成對比。

潟湖入口　　　最新船塢，建於15-16世紀

老帆船廠

老船塢，建於12-13世紀

新船塢，建於14世紀

製繩廠

船塢的18世紀版畫

船塢 *Arsenale* 30

MAP 8 F1. Arsenale. 航海史博物館 Campo San Biagio. MAP 8 F3. 041-520 02 76. 週一至五 8:45-13:30. 週六 8:45-13:00. 國定假日.

　　創設於12世紀，到了16世紀已成為世界最大的造船廠，採用一貫作業系統，可以在24小時內造出一艘配備完整的有槳帆船。四周是設有垛口的護牆，像個城中之城；如今原址多已廢棄。從外面的廣場或橋上仍可望見宏偉的15世紀城門、雙塔及守護石獅。城門是由甘貝洛所建，常被視為威尼斯首座文藝復興式建築。

　　Campo San Biagio 上的航海史博物館 (Museo Storico Navale)，以圖表展示船塢鼎盛時期到今日的威尼斯航海史；包括古代名艦的橫飾帶及總督所乘的禮船 Bucintoro 的複製船。

大哉聖喬治島 31
San Giorgio Maggiore

MAP 8 D4. 041 522 78 27. San Giorgio. 教堂及鐘樓 每日9:30-12:30, 14:30-17:00 (5-9月：19:00)。 奇尼基金會 041 528 99 00. 週一至五須預約.

　　從小廣場 (Piazzetta) 望去，一水之隔的大哉聖喬治小島有如一座舞台。建於1559至1580年間的教堂和修道院是帕

斯拉夫人的聖喬治會堂內卡巴喬的「聖喬治屠龍」(1502-1508)

拉底歐最偉大的建築成就之一。神殿式正面及寬敞的內部，加上比例合宜和沉靜的美感皆屬帕拉底歐的典型（見76-77頁）；這些特色和其在附近究玳卡島上建造的救世主教堂 (Il Redentore, 1577-1592) 相互呼應。教堂的聖壇區可見丁多列托的「最後的晚餐」和「收集嗎哪」（皆1594）。亡者禮拜堂 (Cappella dei Morti) 則有他的遺作「卸下聖體」（1592-1594），由其子Domenico完成。

從鐘樓頂部可眺望威尼斯和潟湖明媚風光。俯瞰時所見的修道院迴廊現已作爲國際性展覽場地，隸屬於奇尼基金會 (Fondazione Cini)。

帕拉底歐所建的大哉聖喬治教堂

慕拉諾島 Murano ㉜

🚤 41, 42自 San Zaccaria; 直達船自 Ferrovia 及 Piazzale Roma.

慕拉諾島和威尼斯一樣是由小島群聚而成，群島之間以橋樑相連。自1291年起即爲玻璃製造業中心，當時因擔心祝融的危險及令人不悅的煙霧，使得熔爐和工匠由市區遷移至此。一些水上房屋便是從彼時存留下來。

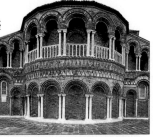

慕拉諾島上聖母暨聖陶納多長方形教堂的柱廊外觀

🏛 玻璃博物館
Museo Vetrario
Palazzo Giustinian, Fondamenta Giustinian. 📞 041 73 95 86.
🕐 週四至二 10:00-17:00 (11-3月: 16:00). ⬤ 1月1日, 5月1日. 12月25日. 📷 🚻

15和16世紀就已是歐洲主要的玻璃製造中心，而今多數觀光客即專程爲此而來。設於究斯汀尼安府邸的博物館有精美的骨董收藏。巴洛維耶 (Barovier) 的上釉深藍色婚禮杯 (1470-1480) 乃展中極品。

⛪ 聖母暨聖陶納多長方形教堂 Basilica dei Santi Maria e Donato
Fondamenta Giustinian. 📞 041 73 90 56. 🕐 每日9:00-中午, 15:30-19:00 (冬季: 至18:00).

島上的建築焦點即此擁有漂亮環形殿柱廊的12世紀教堂，雖經19世紀拙劣整修，仍大致保留原有美感。欣賞重點是哥德式船龍骨屋頂、飾有聖母鑲嵌畫的環形殿及鑲嵌地板 (1140)。

威尼斯式高腳酒杯

布拉諾島 Burano ㉝

🚤 12自 Fondamente Nuove; 14自 San Zaccaria 出發, 經 Lido 與 Punta Sabbioni.

布拉諾島在潟湖群島中最爲多彩多姿，老遠就能從島上教堂的斜塔辨認出來。與拓爾契洛島相反，島上不但人口稠密，水道兩岸也遍布粉刷亮麗的房子。主要大道 Via Baldassare Galuppi 是以本地出生的作曲家命名。特色是賣傳統蕾絲花邊和麻料製品的攤販，以及供應鮮魚的露天飲食店。

🏛 蕾絲織造學校
Scuola dei Merletti
Piazza Baldassare Galuppi. 📞 041 73 00 34. 🕐 週三至一 10:00-17:00 (11-3月: 16:00). ⬤ 1月1日, 5月1日, 12月25日. 📷

布拉諾島居民傳統以捕魚及織造花邊維生。至今仍可見到漁民在刮修船底或修補漁網，但蕾絲織工已不多見。

16世紀，當地生產的花邊在歐洲極爲搶手——不但精緻且以「鏤空針法」聞名。此項工業在18世紀蕭條後再度復甦，並於1872年設立學校。儘管純正的布拉諾花邊已難找到，僅在學校還可以看到；博物館則有骨董蕾絲精品。

布拉諾島上色彩繽紛的貝碧之家 (Casa Bepi) 門面

拓爾契洛島 *Torcello* ❸

　　拓爾契洛島建設始於5至6世紀，以擁有潟湖區最古老的建築——升天聖母教堂 (Santa Maria dell'Assunta) 自豪。教堂創建於639年，藏有壯麗的古代鑲嵌畫。毗連的純拜占庭風格聖佛斯卡教堂則是島上往日輝煌史上的另一標誌——在被威尼斯超越以前，擁有2萬人口。

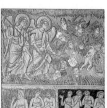

★環形殿鑲嵌畫
金色為底的13世紀聖母圖，是威尼斯最美麗動人的鑲嵌畫之一。

★世界末日鑲嵌畫
精心裝飾的12世紀鑲嵌畫「最後的審判」占滿了西面牆壁。

講道壇 *Pulpit*
現今的長方形教堂雖建自1008年，但仍包含較早期的特徵；講道壇便有7世紀殘餘的部分。

位於祭壇下的羅馬石棺據說有聖海洛道盧 (St Heliodorus) 的遺骸。

★聖壇屏 *Iconostasis*
精美絕倫的聖壇屏的拜占庭式大理石鑲版雕有孔雀、猛獅及花卉。

中殿圓柱
兩排共計18根的細長大理石柱將3座中殿隔開。精雕細琢的柱頭可溯自11世紀。

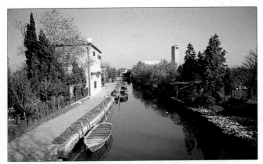

遊客須知

🚌 12號自Fondamente Nuove
出發。□聖母教堂 ☎ 041 270
24 64。🕐 4-10月:每日 10:30-
17:30; 11-3月:每日 10:00-
17:00。□鐘樓 ☎ 041 270
24 64。🕐 每日。📷 ✓ 須申請。
□聖佛斯卡教堂 □ 參加彌撒。
□三角灣博物館 ☎ 041 73 07
61。🕐 4-10月:週二至日
10:30-17:30; 11-3月:週二至日
10:00-17:00。⚫ 國定假日。📷

拓爾契洛最後的運河

泥沙淤積的運河和瘧疾加速拓爾契洛的
沒落。僅存的一條水道可以從水上巴士
站通往長方形教堂。

祭壇重建於 1939
年,位於 15 世紀
的木刻浮雕「睡
眠中的聖佛斯卡」
下方。

中央圓頂和十字
區域由科林新式
柱頭的希臘大理
石圓柱支撐。

聖佛斯卡教堂 *Santa Fosca*

教堂於 11 及 12 世紀依希臘十字形架構建
造,擁有莊嚴肅穆的拜占庭式內部及中
央五角形環形殿。

聖佛斯卡教堂的門廊
有雅致的上心拱,建
於教堂的三面,而且
可能始於 12 世紀。

水上巴士站
→

三角灣博物館 (Museo
dell'Estuario) 陳列許多
古老的教堂瑰寶。

重要參觀點

★ 環形殿鑲嵌畫

★ 世界末日鑲嵌畫

★ 聖壇屏

阿提拉王座 *Attila's Throne*

據說 5 世紀的匈奴王阿提拉
(Attila) 以此大理石椅
作為他的寶座。

威尼斯街道速查圖

　　書中威尼斯的觀光景點、旅館及餐館等所標示的地圖編碼,皆可在此章找到對應的地圖;下方地圖顯示街道速查圖所涵蓋的區域。地圖編碼的第一個數字指示地圖頁碼,接下來的字母及號碼是座標位置。本書所有地圖皆採用標準義大利文拼音,但你在

威尼斯尋幽訪勝途中會發現許多路牌使用的是威尼斯方言。大致上僅在拼字上略有差異(如以下的 Sotoportico/ Sotoportego),不過有些名稱就完全不同,例如 Santi Giovanni e Paolo (見地圖 3) 在路標上通常使用 San Zanipolo。在街道速查圖之後並附有水上巴士航線圖。

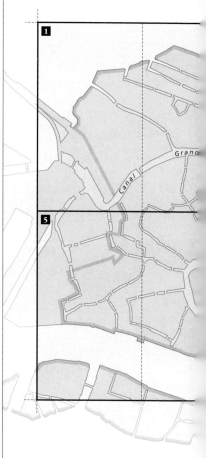

辨識街名

街 (calle)、河道 (rio) 和廣場 (campo) 等路牌很快便可熟記,不過威尼斯人對於迷陣般的巷道另有一套生動的用語。下列標示可供遊訪時參考。

FONDAMENTA S.SEVERO

Fondamenta 是運河沿岸的街道,往往沿用該運河名.

RIO TERRA GESUATI

Rio Terrà 是填河地的街道. 與 piscina 類似,經常形成一座廣場.

SOTOPORTEGO E PONTE S.CRISTOFORO

Sotoportico 或 Sotoportego 意謂有頂蓋的通道.

SALIZADA PIO X

Salizzada 是主要大街(之前是鋪石街道).

RIVA DEI PARTIGIANI

Riva 是寬廣的 fondamenta, 往往面向潟湖.

RUGAGIUFFA

Ruga 是商店林立的街道.

CORTE DEI DO POZZI

Corte 意謂中庭.

RIO MENUO O DE LA VERONA

威尼斯的許多街道和運河經常都不止一個名稱:「O」即「又名」之意.

0 公尺　　　　　500

0 碼　　　　　　500

慕拉諾島 *MURANO*
(地圖插頁見3-4頁)

4

8

街道速查圖圖例

	主要名勝
	其他名勝
	火車站
	渡輪搭乘處
	水上巴士站
	貢多拉擺渡過河處
	貢多拉候船處
	巴士終點站
	旅遊服務中心
	醫院設有急診室
P	停車場
	警察局
	教堂
	猶太教會堂
⊠	郵局
=	鐵路

地圖比例尺

0 公尺 200

0 碼 200

慕拉諾島插頁比例尺

0 公尺 500

0 碼 500

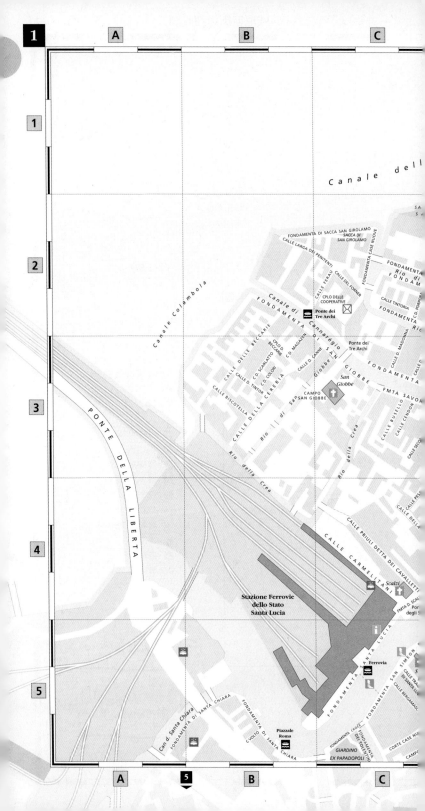

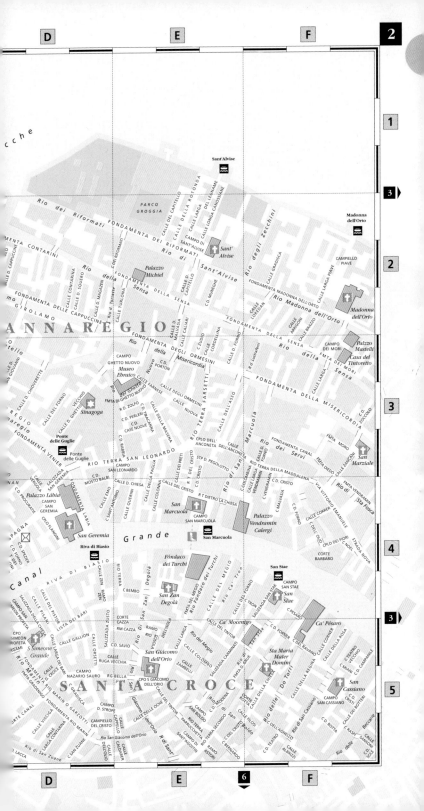

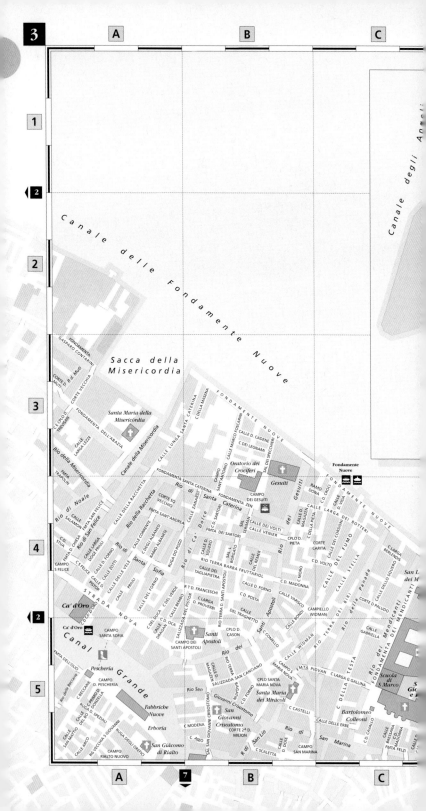

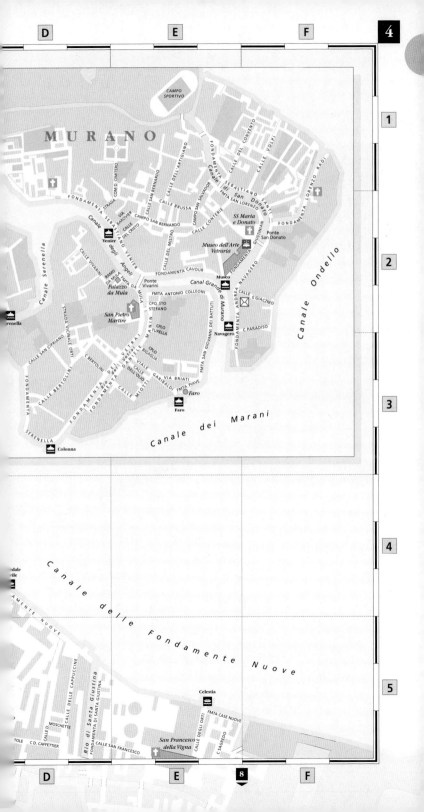

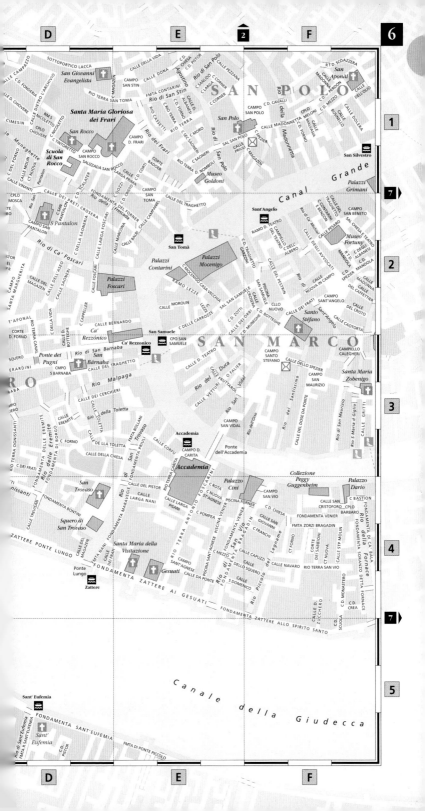

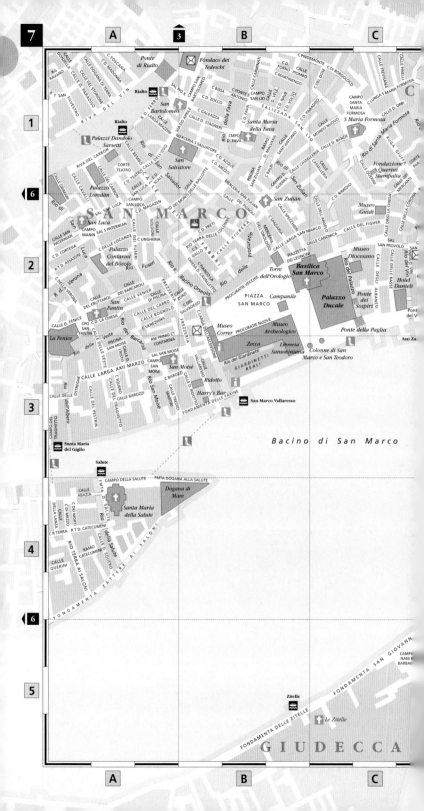

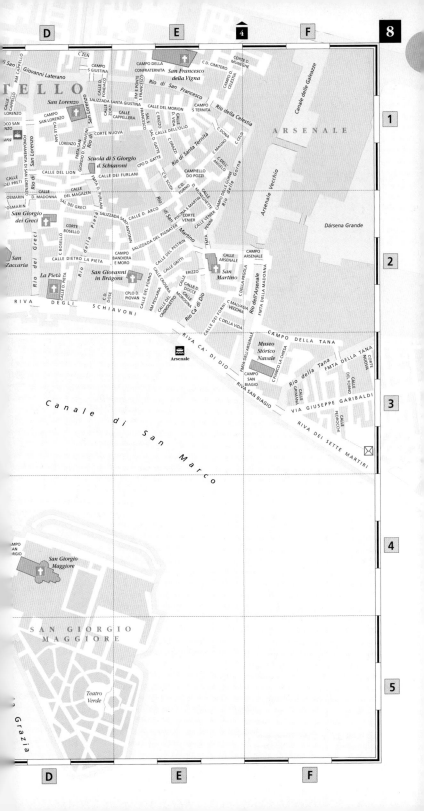

威尼斯水上巴士航線

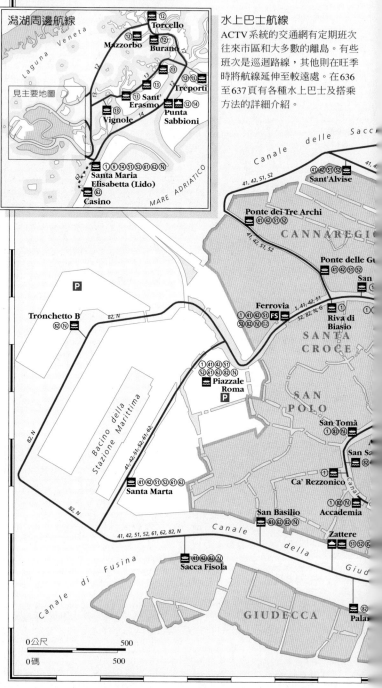

潟湖周邊航線

見主要地圖

水上巴士航線

ACTV系統的交通網有定期班次
往來市區和大多數的離島。有些
班次是巡迴路線，其他則在旺季
時將航線延伸至較遠處。在636
至637頁有各種水上巴士及搭乘
方法的詳細介紹。

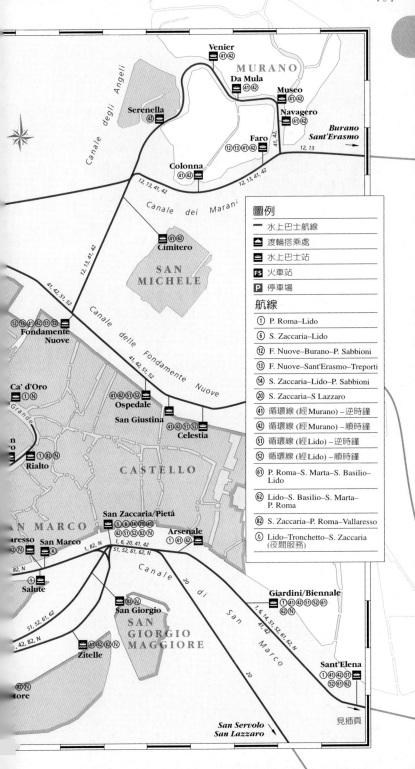

Venier 🚤 41 42

MURANO

Da Mula 🚤 41 42

Museo 🚤 41 42

Serenella 🚤 42

Navagero 🚤 41 42

Burano
Sant'Erasmo →
12, 13

Faro 🚤 12 13 41 42

41, 42

Colonna 🚤 41 42

Colonna 🚤 41 42

Canale degli Angeli

12, 13, 41, 42

12, 13, 41, 42

Canale dei Marani

Cimitero 🚤 41 42

12, 13, 41, 42

SAN MICHELE

41, 42, 51, 52

Canale delle Fondamente Nuove

🚤 12 13 41 42 51 52
Fondamente Nuove

41, 42, 51, 52

Ca' d'Oro 🚤 ① Ⓝ

Ospedale 🚤 41 42 51 52

San Giustina

Celestia 🚤 41 42 51 52

Rialto 🚤 ① 82 Ⓝ

CASTELLO

San Zaccaria/Pietá 🚤 ① ⑥ ⑭ ⑳ 41 42 51 52 82 Ⓝ

Arsenale 🚤 ① 41 42

SAN MARCO

resso

San Marco 🚤 ④

1, 82, N
1, 6, 20, 41, 42
51, 52, 61, 62, N

82, N

Salute 🚤 ①

San Giorgio 🚤 ① 82 Ⓝ

SAN GIORGIO MAGGIORE

51, 52, 61, 62

Zitelle 🚤 41 42 82 Ⓝ

42, 82, N

tore 🚤 82 Ⓝ

Giardini/Biennale 🚤 ① 41 42 51 52 61 62 Ⓝ

1, 6, 14, 51, 52, 61, 62, N
41, 42

Canale di San Marco

20

20

Sant'Elena 🚤 ① 41 42 51 52 61 62

見插頁

San Servolo
San Lazzaro

見插頁

圖例

▬	水上巴士航線
🚤	渡輪搭乘處
🚤	水上巴士站
FS	火車站
P	停車場

航線

① P. Roma–Lido

⑥ S. Zaccaria–Lido

⑫ F. Nuove–Burano–P. Sabbioni

⑬ F. Nuove–Sant'Erasmo–Treporti

⑭ S. Zaccaria–Lido–P. Sabbioni

⑳ S. Zaccaria–S Lazzaro

㊶ 循環線 (經 Murano) –逆時鐘

㊷ 循環線 (經 Murano) –順時鐘

�51 循環線 (經 Lido) –逆時鐘

�52 循環線 (經 Lido) –順時鐘

�89 P. Roma–S. Marta–S. Basilio–Lido

�61 Lido–S. Basilio–S. Marta–P. Roma

�82 S. Zaccaria–P. Roma–Vallaresso

Ⓝ Lido–Tronchetto–S. Zaccaria (夜間服務)

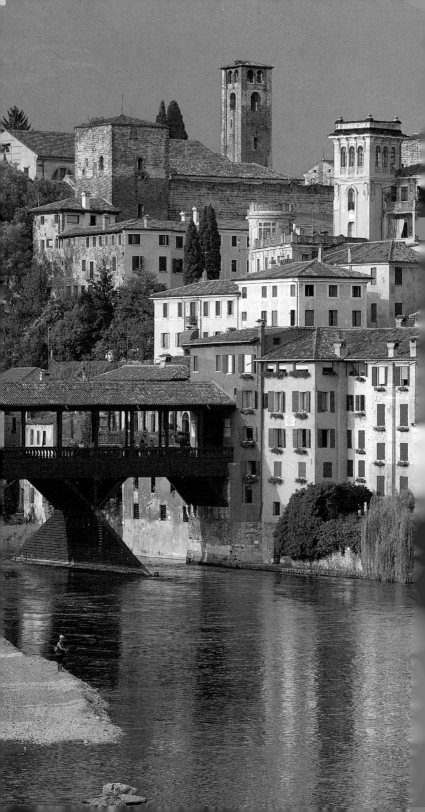

維內多及弗里烏利 *Veneto e Friuli*

維內多是個充滿強烈矛盾的地區，
有白雲石山脈、葛達湖 (義大利最大湖) 及連綿不絕的
尤甘奈丘陵等令人屏息的自然美景；並有人類文明
所建造的壯麗古城如維洛那、威欽察和帕都瓦。
鄰近的弗里烏利-威尼斯・朱利亞東與斯洛文尼亞為界，
並含括北面的卡尼克丘陵，以及羅馬古鎮阿奎雷亞
和熱鬧的亞得里亞海港口特列埃斯特。

羅馬人曾在這片肥沃的沖積土地上建立邊境駐防，成為今日的威欽察、帕都瓦、維洛那和特列維梭等城市。這些城市都策略性地設置在帝國道路網絡中樞位置，並在羅馬統治下興盛起來，而於5世紀因日耳曼人連番侵略而飽受摧殘。

本區的繁榮在威尼斯帝國的德政下再度復甦。維內多地區的中世紀城鎮皆位於重要商貿路線上，例如銜接威尼斯與熱那亞等繁榮港都的「太平共和國」(Serenissima)，和北歐商旅橫越阿爾卑斯山所走的布里納隘道 (Passo del Brennero)。經由農業、商業及戰爭掠奪得來的財富用在建造文藝復興式府邸及公共建築以美化這些城市，其中許多是由維內多的建築大師帕拉底歐 (Andrea Palladio) 設計。他所建的豪宅與別墅說明了當地貴族昔日所享受的安逸生活。如今維內多是興盛的葡萄酒外銷區、織造業以及農業中心；弗里烏利雖是新科技的焦點所在，但仍以農業為重。儘管這兩個地區都被威尼斯的光芒所遮蓋，但仍是熱門旅遊地點，擁有豐富多樣的迷人勝地。

維洛那一條古街上，人們悠閒散步的情景

◁ 維內多地區格拉帕山腳城巴桑諾的文藝復興式橋樑，由帕拉底歐建造

漫遊維內多及弗里烏利

　　地勢平坦的維內多平原因為有壯觀的白雲石山脈構成其西北邊界，而形成戲劇性的互補。弗里烏利是義大利極東北的地區，北接奧地利，東鄰斯洛文尼亞。維內多與弗里烏利兩地南邊皆濱臨亞得里亞海，有海灘和港口，與平緩的鄉野、綿互的葛達湖 (Lago di Garda) 及許多迷人度假勝地和古老城鎮形成鮮明對比。

由古羅馬劇場 (Teatro Romano) 眺望維洛那

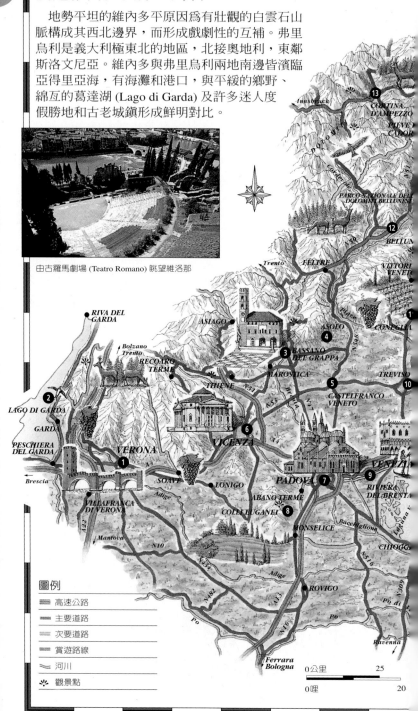

圖例

≋≋≋ 高速公路

▬▬▬ 主要道路

▬▬▬ 次要道路

▬▬▬ 賞遊路線

～ 河川

✹ 觀景點

0公里　　　　　25

0哩　　　　　20

請同時參見

交通路線

本區遍布鐵路網, 並有完善的巴士服務, 故搭乘大眾交通工具遊覽十分便利, 不過葛達湖附近只有巴士行駛. 高速公路和主要道路提供各大城市之間的完善連繫. 往返於倫敦與威尼斯之間的辛普倫-東方快車 (Venice Simplon-Orient-Express) 則是前往此地的新途徑.

位在弗里烏利小城 (Cividale del Friuli) 的橋樑

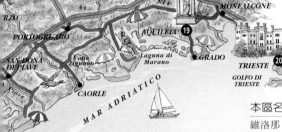

本區名勝

寇汀納安佩唇的山區小木屋

維洛那 *Verona* ❶

維洛那是充滿活力的貿易中心，也是維內多第二大城 (僅次於威尼斯)，以及義大利北部最繁榮的都市之一。舊城中心擁有許多羅馬遺跡，也僅次於羅馬；還有中世紀統治者採用當地特產粉紅色石灰岩 (rosso di Verona) 所建的府邸華廈。本地兩大觀光據點：龐大的1世紀競技場仍是許多大型活動舉行的場地；百草廣場則有變化多姿的市集。然而，最主要的名勝仍是大哉聖贊諾教堂 (見140-141頁)，以其中世紀青銅門嵌板著稱。

舊堡的斯卡利傑雕像

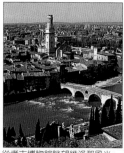

從考古博物館眺望維洛那風光

維洛那統治者

斯卡利傑 (Scaligeri) 家族從1263年開始在維洛那124年的統治。他們雖以殘忍手段擴增勢力，但在當權後卻致力消除境內紛爭和家族內部的爭鬥。他們同時也是相當講求公正而具有文化的統治者——詩人但丁於1301年受其宮廷禮遇，並將史詩作品「神曲」的最後部分獻給執政的大狗一世 (Cangrande I)。如今他們的遺產仍保留在裝飾華美的墓穴和舊堡。

1387年，維洛那落入米蘭的維斯康提家族手中，後又受制於一連串的外來者，直到1866年義大利統一。

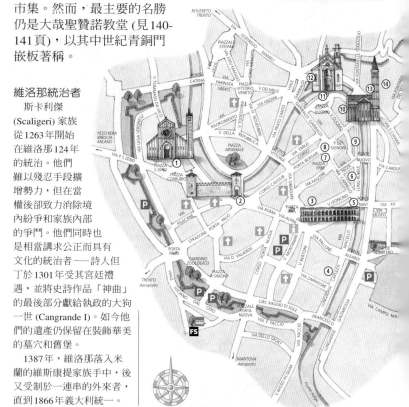

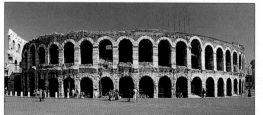

從布臘廣場 (Piazza Brà) 所見維洛那龐大無比的羅馬競技場

圖例

FS	火車站
	巴士終點站
P	停車場
i	旅遊服務中心
	教堂

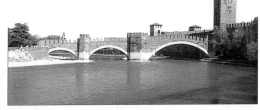

斯卡利傑橋，為舊堡古老防衛系統的一部分

遊客須知

254,700. Villafranca西南方14公里. Porta Nuova. Piazza Cittadella. Via degli Alpini 9 (045 806 86 80). 每日. 門票可同時參觀教堂. 3-4月: VinItaly葡萄酒節; 6-8月: Estate Teatrale Veronese; 6-9月: 歌劇節.

舊堡
Castelvecchio ②

Corso Castelvecchio 2. ☎ 045 801 54 35. ◯ 週二至日. ◯ 1月1日, 12月25-26日.

1355至1375年間大狗二世 (Cangrande II) 建此宏偉的城堡；目前設有維內多地區除威尼斯以外的最佳美術館。城堡本身和展示於內的展品同樣令人震撼。

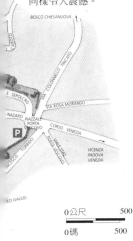

第一個展區有羅馬晚期及早期基督教的文物——銀盤、5世紀的胸針、繪有金色牧者基督像的玻璃杯，和San Sergio與San Bacco的雕刻大理石棺 (1179)。

中世紀及早期文藝復興藝術區則生動地表現北方藝術對當地畫家的影響：其偏重纖毫畢現的寫實主義，與平和的理想主義正好相反。晚期文藝復興的作品包括一件精美的15世紀聖母像。

其他區域尚有珠寶、鐵甲戰袍、劍與盾、維洛內些的「卸下聖體」(1565) 以及可能是提香或洛托的肖像畫。

外面走道可以欣賞阿地杰河及跨河的中世紀斯卡利傑橋風光，並可見到原裝飾大狗一世墓穴的14世紀騎馬像 (見138頁)。

競技場 Arena

Piazza Brà. ☎ 045 800 32 04. ◯ 週二至日 (7-8月: 每日). ◯ 1月1日, 12月25-26日.

維洛那的羅馬圓形劇場於西元30年落成，是世界第三大競技場，僅次於羅馬的圓形競技場及拿波里附近古卡朴阿聖母鎮 (Santa Maria Capua Vetere) 的圓形劇場。內部依然完整無缺，幾乎足以容納古羅馬時代維洛那的全部人口，以及由維內多前來觀賞競技和軍事演習的遊客。

大哉聖費摩教堂 ⑤
San Fermo Maggiore

Via San Fermo. ☎ 045 592813. ◯ 每日 (11-2月: 週二至日).

大哉聖費摩其實是兩座教堂，這座是從外部看得較清楚的；其環形殿的哥德式尖聳結構矗立在穩固的仿羅馬式基部之上。下方的教堂於1065年由本篤會修士建立在更早期的至聖所遺址上，在簡單的拱廊上有溼壁畫。

上方較雄偉的教堂則建於1313年，覆蓋壯麗的船龍骨拱形屋頂。內部亦有不少中世紀溼壁畫，包括切維歐描繪音樂天使的14世紀作品。其旁有巴托洛所建的布倫聰尼陵墓 (Brenzoni, 約1440)，上方則有畢薩內洛的「天使報喜」(1426)。

0公尺　500
0碼　500

本區名勝

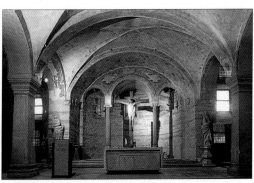

大哉聖費摩教堂下方教堂的11世紀環形殿

維洛那之旅

　　自羅馬帝國時代起，古羅馬集會廣場遺址上的百草廣場便是維洛那的中心。市內許多精美的華廈、教堂及紀念碑也幾乎和它一樣古老，部分更可追溯及中世紀時期。

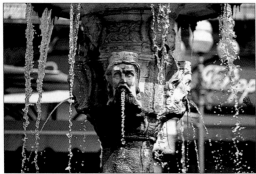

14世紀建立在百草廣場中央的噴泉

🚌 百草廣場 *Piazza Erbe* ⑦

　　百草廣場是因舊有的香草市場而得名。如今在遮陽蓬下的攤販，販售各式商品，從麵包捲夾香料調味的烤乳豬、多汁的現採水果到美味的野生蕈類都有。

　　廣場北端矗立著巴洛克式馬菲府邸 (Palazzo Maffei, 1668)，屋頂上有許多雕像。府邸前方高聳的圓柱支撐著威尼斯之獅，標示出維洛那於1405年被威尼斯帝國併吞的史實。西側的商人之家 (Casa dei Mercanti) 建築大部分屬於17世紀，但可溯及1301年。對面的咖啡館上方仍可見到色彩斑斕的溼壁畫。

　　位於廣場中央的噴泉雖然有始於羅馬時期的雕像，卻往往因市場攤販而黯然失色，只供人想起廣場作為市場之用已有2千年歷史。

🚌 領主廣場 ⑧ *Piazza dei Signori*

Torre dei Lamberti 📞 045 803 27 26. 🕐 週二至日. 🏛️

　　廣場中央有座優雅的19世紀但丁像，其目光似乎凝視著令人難以親近的統帥府 (Palazzo del Capitano)，昔

日曾是維洛那陸軍指揮官的官邸。旁邊同樣駭人的建築也是建於14世紀的評理府 (Palazzo della Ragione)，中庭有座1446至1450年增建氣派的戶外石階；西側高84公尺的蘭伯特塔 (Torre dei Lamberti) 可登頂遠眺阿爾卑斯山絕妙的景致。

　　但丁像後方是議會涼廊 (Loggia del Consiglio, 1493)，議會廳頂部立有維洛那的偉人雕像：包括博物學家老蒲林尼 (Plinio il Vecchio) 和建築學者維特魯維亞 (Vitruvius)。

　　領主廣場與百草廣場間有肋骨拱門 (Arco della Costa) 相連，因很久以前懸在其下方的鯨魚肋骨而得名。

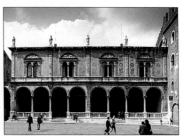

領主廣場上的議會涼廊繪有溼壁畫的文藝復興式正面

🏛️ 斯卡利傑家族之墓 ⑨ *Tombs of the Scaligeri*
Via Arche Scaligeri.

　　小巧的仿羅馬式古聖母教堂 (Santa Maria Antica) 曾是權傾一時的斯卡利傑家族的教區教堂，入口旁便是這些維洛那昔日統治者大量的古怪墓穴。

　　教堂入口上方是令人印象深刻的大狗一世 (逝於1329) 之墓，墓穴上方有統治者的騎馬像，是收藏於舊堡 (見137頁) 內原件的複製品。

　　其他族人墓穴則緊鄰教堂，隔在鑲有該家族原來姓氏 (della Scala, 意即「階梯的」) 的梯形紋章的鑄鐵柵欄後面。柵欄上方是惡大二世 (Mastino II, 逝於1351) 及狗大君 (Cansignorio, 逝於1375) 之墓，皆裝飾大量哥德式小尖塔。其他家族成員則長眠於一連串不起眼的墓穴中，靠近教堂牆邊。

14世紀的斯利傑利之墓

🏛️ 聖安那塔西亞教堂 ⑩ *Sant'Anastasia*
Piazza Sant'Anastasia. 📞 045 59 28 13. 🕐 每日. ⚫ 11-2月: 週一. 🏛️

　　教堂建於1290年。哥德式門廊飾有15世紀溼壁畫及聖彼得生平的雕刻場景。

　　內部有兩座著稱的聖水盆，以俗稱「i gobbi」(駝子) 的乞丐人像為台座。這些人像雕刻時間相隔一世紀，最早 (左側) 可溯及1495年。

　　聖器室有畢薩內洛精美的溼壁畫「聖喬治與公主」(1433-1438)，可惜已受損。

所謂的茱麗葉之家

羅密歐與茱麗葉

這對出身世仇家族的年輕戀人，威欽察的路易吉·波托 (Luigi da Porto) 於1520年代寫下他們的悲劇故事後，激發出無數的詩篇、電影、芭蕾舞及戲劇作品。「茱麗葉之家」(Casa di Giulietta) 位於 Via Cappello 27號。號稱是「羅密歐之家」(Casa di Romeo) ⑥ 的荒廢屋宇則坐落於幾條街外的 Via Arche Scaligeri，就在領主廣場東邊。所謂的「茱麗葉之墓」(Tomba di Giulietta) ④ 位於 Via del Pontiere 的聖方濟教堂迴廊下方的墓室內。石棺安置在極具氣氛的環境中。到「茱麗葉之家」與「茱麗葉之墓」，入內參觀須付費，週一休館。

主教座堂 Duomo ⑪

Piazza Duomo. ☎ 045 59 28 13. ☐ 每日. ● 11-2月: 週一.

主教座堂始建於1139年，前有尼可洛 (Nicolò) 所雕的仿羅馬式壯麗大門，他是聖贊諾教堂 (見140-141頁) 正立面的兩位石匠大師之一。他為此教堂雕刻了兩位查里曼大帝的武士Oliver及Roland的負劍人像，中世紀的詩篇經常讚頌他們的功績。旁邊則並列著有橫目長鬚的福音傳道者及諸聖雕像。南面有另一座仿羅馬式大門，雕飾約拿與鯨魚像及看來滑稽古怪的女像柱。

內部焦點是提香優美的「聖母升天」(1535-1540)，教堂外的仿羅馬式修院迴廊可見到較早期教堂的出土廢墟。8世紀的洗禮堂又名泉源聖約翰堂 (San Giovanni in Fonte) 是採用古羅馬石工技術建成；大理石聖水盤則雕於1200年。

古羅馬劇場 ⑬

Teatro Romano
Rigaste Redentore 2. ☎ 045 800 03 60. ☐ 週二至日. ● 1月1日, 12月25-26日.

建於西元前1世紀；原有舞台區僅存一小部份，但半圓形觀眾席大致完整。由此可眺望壯觀的市容；前方是目前僅存3座古羅馬橋樑之一，為二次大戰後所重建。

考古博物館 ⑭

Museo Archeologico
Rigaste Redentore 2. ☎ 045 800 03 60. ☐ 週二至日. ● 1月1日, 12月25-26日.

從古羅馬劇場可搭升降梯抵達懸崖上的修道院，現為考古博物館。小巧的修院迴廊和舊修士小室展示鑲嵌畫、陶器、玻璃和墓碑。有羅馬首任皇帝奧古斯都 (西元前63-西元14) 的青銅半身像，他在西元前31年擊敗安東尼和克麗歐佩特拉等，成為羅馬世界唯一的統治者。

文藝復興式究思提庭園中的雕像和樹籬

究思提庭園 ⑮

Giardino Giusti
Via Giardino Giusti 2. ☎ 045 803 40 29. ☐ 每日. ● 12月25日.

義大利最精緻的文藝復興式庭園之一。1580年設計規畫，順應當時潮流，刻意結合自然與人工造景。

英國的日記作家伊夫林 (John Evelyn) 於1661年曾造訪維洛那，推崇這是歐洲最好的庭園。

城外的聖喬治教堂 ⑫

San Giorgio in Braida
Lungadige San Giorgio. ☎ 045 834 02 32. ☐ 每日.

這座優美圓頂的文藝復興式教堂於1530年左右由珊米迦利 (M. Sanmicheli) 創建。有維洛內些的「聖喬治殉道記」(1566)；西門上則有常被視為丁多列托 (1518-1594) 的「基督受洗圖」。

維洛那主教座堂醒目的正面, 保良聖母教堂 (Santa Maria Matricolare)

維洛那：大哉聖贊諾教堂 *San Zeno Maggiore* ①

聖贊諾教堂
正立面細部

大哉聖贊諾教堂建於1120至1138年間，供奉維洛那的守護聖徒，為義北裝飾最華麗的仿羅馬式教堂。正立面飾有顯眼的玫瑰窗、大理石浮雕和典雅的門廊頂篷。然而最受矚目的卻是11至12世紀青銅門鑲板。北面矮塔下據說為義大利國王不平之墓 (Pipino, 777-810)。

中殿頂棚
中殿擁有壯麗的船龍骨頂棚，因為有如一艘翻覆船隻的內部而得名。頂棚建於1386年環形殿重建之時。

鐘樓始建於1045年，直到1173年才達到目前所見的72公尺高度。

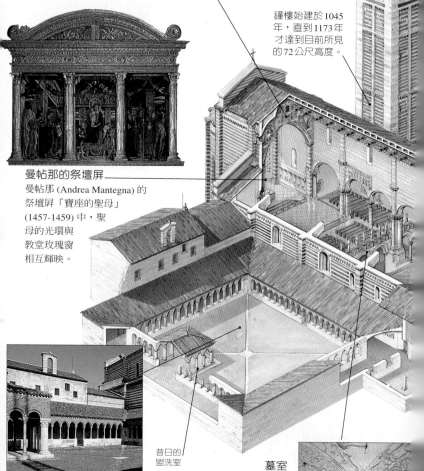

曼帖那的祭壇屏
曼帖那 (Andrea Mantegna) 的祭壇屏「寶座的聖母」(1457-1459) 中，聖母的光環與教堂玫瑰窗相互輝映。

昔日的盥洗室

★修院迴廊 *1293-1313*
拱門一邊是圓形的仿羅馬式，另一邊則是尖形的哥德式。

墓室
拱頂墓室內有聖贊諾之墓，於362年被指派為維洛那的第8任主教，逝於380年。

中殿與主祭壇

教堂平面圖以古羅馬集會堂——法庭——為藍圖。主祭壇坐落在挑高的至聖所，可能就是法官座席所在位置。

青銅門鑲板

西面大門上的48塊青銅鑲板以質樸但有力的手法描繪聖經故事及聖贊諾生平事蹟。左邊的鑲板可溯自1030年，為早期建於原址的教堂所遺留下來；右邊則是1137年地震之後所做。鑲板分別由3位工匠製作，並且以面具遮角相連。最為突出的特色包括瞪視的巨眼和鄂圖曼式帽子、武器及建築等。其中有些情節令人費解，像「亞當與夏娃」、「莎樂美為獲得施洗約翰的頭而獻舞」，以及驚人的「下煉獄」。

條紋形砌磚是維洛那仿羅馬式建築的典型。建材以當地產的粉紅石磚及象牙色凝灰岩交互搭配而成。

玫瑰窗始於12世紀初，象徵命運之輪：輪緣上的人像表現人生命運的起伏。

下煉獄　　榮耀基督　　人首

仿羅馬門廊是義大利北部同類風格中最精美的典範之一。自1138年起，西門上就遍飾聖經圖案的淺浮雕。

兩側的大理石鑲板雕於1140年，描繪基督生平 (門的左側) 以及創世紀的場景 (右側)。

★西門

每扇木門上都有24塊釘上去的青銅板，使它看起來有如堅固的金屬門。門板上方多彩的淺浮雕描繪聖贊諾制服惡魔，身旁環伺維洛那人民。

重要參觀點
★西門
★修院迴廊

葛達湖 *Lago di Garda* ❷

　　葛達湖是義大利最大及最東邊的湖泊，也是3個地區的交界：北接特倫汀諾，西、南鄰倫巴底，東、南面則是維內多。環南一帶是平坦的鄉野，往北地勢漸有起伏，直到顯眼的岩崖爲止；偶爾可見松柏成林，環抱湖的北角沿岸。葛達湖有無數運動設施、許多觀光景點，以及白雪皚皚的山色，因而使它成爲最受喜愛的夏日樂園。

遊客須知

Brescia, Verona 和 Trento.
ℹ️ Via Repubblica 8, Gardone Riviera (0365 203 47). Ⓕ Peschiera del Garda 和 Desenzano del Garda. 🚌 往所有鄉鎮. □勝利者別墅 Via Vittoriale 12, Gardone. ☎ 0365 29 65 23. ◐週二至日. ⛵🚲 斯卡利傑堡 Sirmione. ☎ 030 91 64 68. ◐週二至日. ⛵🚲

斯密翁內半島東端
鎮外有道路沿著斯密翁內半島邊緣而行，途經多處沸騰的硫磺溫泉。

葛達湖岸上聳立著斯卡利傑家族的古堡。這處度假中心由於吹向湖面的風勢不斷，而受到衝浪者的喜愛.

大葛達 (Gardone) 最著稱的是異國植物園及裝飾藝術風格的勝利者別墅 (Villa il Vittoriale)，乃詩人鄧遮南 (Gabriele d'Annunzio) 的寓所，裡面都是骨董珍玩。

瑪契西內 (Malcesine) 的街道都集中在雄偉的中世紀古堡下方。纜車可到巴多山 (Monte Baldo, 1,745公尺) 山頂，欣賞遼闊風光。

1943年墨索里尼在此成立撒洛共和國 (Salò)。這座雅致迷人的城鎮有粉刷清淡的房舍，主教座堂並有維內吉亞諾作的祭壇屛。

葛達湖上的水翼船、雙連小船以及汽船通航各處，藉此可窺見沿岸道路所見不到的庭園及別墅。

葛達湖是因爲這座歷史悠久的葛達鎮而得名。

巴多林諾 (Bardolino) 所生產知名紅酒即以此爲名。

魚塘港 (Peschiera) 迷人的內港和堡疊都是 1860 年代由奧地利人所建，即義大利獨立戰爭期間。

地圖標注：
Riva del Garda
Torbole
Limone sul Garda
Tremosine
Malcesine
Campione del Garda
Assenza
Tignale
Brenzone
Gargnano
Castelletto
Bogliaco
Maderno
Gardone Riviera
Torri del Benaco
Salò
Portese
Garda
San Felice del Bonaco
Bardolino
Manerba
Moniga
Lazise
Padenghe sul Garda
Sirmione
Desenzano
Peschiera
N45bis
N249
N572
N11

0公里　　　5
0哩　　　　5

圖例

- •••　汽船航線
- •••　載車渡輪
- ⛵　帆船俱樂部或中心
- ℹ️　旅遊服務中心
- 🌸　觀景點

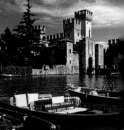

斯密翁內 *Sirmione*
令人神迷的中世紀斯卡利傑堡 (Rocca Scaligera) 聳立於斯密翁內。半島的頂端坐落著羅馬廢墟。

位在格拉帕山腳城巴桑諾，由帕拉底歐設計的 16 世紀木橋

格拉帕山腳城巴桑諾 ❸
Bassano del Grappa

Vicenza. 🏠 39,000. 🚆 🚌 ℹ️
Largo Corona d'Italia 35 (0424-52 43 51). 🛒 週四及六上午.

小鎮坐落在格拉帕山山腳，有布蘭塔河流經；典雅的阿爾卑斯山士兵橋 (Ponte degli Alpini) 橫跨其上，是帕拉底歐 1569 年的設計。以木材建造，在春天溶雪沖激下更具彎曲韌性。巴桑諾以產馬約利卡 (majolica) 陶器著稱，部分陳列在斯圖姆府邸。本鎮也和頗獲好評的透明烈酒 Grappa 同名——使用釀酒所剩下的葡萄酒渣 (graspa) 製成；詳情可到阿爾卑斯山士兵博物館參觀。

🏛 斯圖姆府邸
Palazzo Sturm
Via Ferracina. 📞 0424 52 49 33.
🕐 4-10 月: 週二至日, 11-3 月: 週五至日. 🖼

🏛 阿爾卑斯山士兵博物館
Museo degli Alpini
Via Anagarano 2. 📞 0424 50 36 50. 🕐 週二至日. 🔴 1 月 6-16 日.

阿蒐婁 Asolo ❹

Treviso. 🏠 2,000. 🚌 ℹ️ Piazza d'Annunzio 3 (0423 52 90 46). 🛒 週六.

阿蒐婁深處白雲石山麓絲柏遍布的丘陵地帶，曾受卡特琳娜王后 (Caterina Cornaro, 1454-1510) 統治；她是塞浦路斯國王的威尼斯籍妻子，毒死其夫以便威尼斯能取得塞浦路斯。詩人紅衣主教班波 (Pietro Bembo) 曾創「asolare」這個新詞來形容王后放逐至此，度過無所事事苦樂參半的生活。詩人白朗寧也愛上此地，詩集「Asolanda」(1889) 即以此為名。

鎮東 10 公里外的馬瑟有堂皇的巴巴羅別墅 (見 76-77 頁)。1555 年左右由帕拉底歐設計，維洛內些也參與其事。

🏛 巴巴羅別墅
Villa Barbano
Masèr. 📞 0423 92 30 04. 🕐 3-10 月: 週二, 六, 日及假日下午; 11-2 月: 同前. 🔴 12 月 24 日-1 月 6 日, 復活節週日. 🖼

維內多的法蘭哥堡 ❺
Castelfranco Veneto

Treviso. 🏠 30,000. 🚆 🚌 ℹ️ Via Francesco M Preti 66 (0423 49 50 00). 🛒 週四及五上午.

1199 年由特列維梭的統治者設防以禦鄰敵帕都瓦人，本鎮歷史核心便位於保存完好的城牆內。吉奧喬尼之家據說是畫家吉奧喬尼 (1478-1511) 的出生地，關於他的生平所知甚少，這裡有座展示他生平的博物館。吉奧喬尼創新了風景畫，增添人物加強氣氛，散發情緒張力，如「暴風雨」(見 102 頁)。主教座堂的「寶座的聖母」(1504) 也是少數認定為他的作品。

東北方 8 公里處的方厝洛 (Fanzolo) 坐落著埃莫別墅 (約 1555)。由帕拉底歐設計，是他典型作品：立方體建築旁兩座對稱側翼。內有澤洛提 (Zelotti) 的溼壁畫。

🏛 吉奧喬尼之家
Casa di Giorgione
Piazzetta del Duomo. 📞 0423 49 12 40. 🕐 週二至日. 🔴 國定假日.

🏛 埃莫別墅 Villa Emo
Fanzolo di Vedelago. 📞 0423 47 64 14. 🕐 4-10 月: 週一至六下午, 週日及國定假日; 11-3 月: 週六, 日及國定假日下午. 🔴 12 月 25 日至 1 月 15 日. 🖼 📷

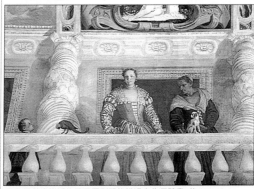

裝飾阿蒐婁附近的巴巴羅別墅的維洛內些溼壁畫 (約 1561)

街區導覽：威欽察 *Vicenza* ❻

波提街21號
的雕像臉孔

　　威欽察又名帕拉底歐改建之城，他出身石匠卻成為當時最具影響力的建築師；整座城市都可以看到他獨特風格所發展出來的結果。市中心有被他改建為鎮公所的宏偉集會堂，附近是奧林匹克劇院，而且到處都有他為富有市民所建造的府邸豪宅。

波提街 (Contrà Porti) 上林立著一些威欽察最典雅的府邸。

統帥府涼廊 *Loggia del Capitaniato*
這座有頂拱廊是帕拉底歐1571年的設計。

法馬拉納府
Palazzo Valmarana Braga
帕拉底歐1566年設計，以巨大的壁柱和雕塑場景為裝飾。但直到他逝世百年後才於1680年竣工。

San Lorenzo

Piazza Stazione

主教座堂
威欽察的主教座堂於第二次世界大戰期間遭轟炸之後重建，其中僅有正立面及詩班席保存原樣。

帕拉底歐
Andrea Palladio, 1508-1580
這座威欽察最著名的市民紀念雕像通常被市場攤販包圍。

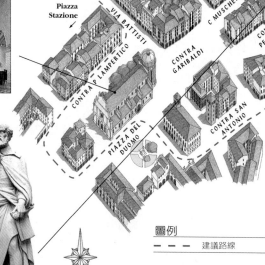

CORSO ANDREA PALLADIO
CONTRA CAVOUR
VIA BATTISTI
CONTRA P LAMPERTICO
C MUSCHERIA
CONTRA GARIBALDI
CONTRA PESCHE VE
CONTRA SAN ANTONIO
PIAZZA DEL DUOMO

圖例

– – – 　建議路線

重要觀光點
★領主廣場

0公里　　　　　2
0哩　　　　1

大廳是15世紀評理府 (Palazzo della Ragione) 僅存的建築。

Santa Corona

廣場塔 (Torre di Piazza) 建於 12世紀，高 達82公尺。

Teatro Olimpico Museo Civico

CONTRA S BARBARA

PIAZZA DELLE BIADE

CONTRA CATENA

C. GAZZOLE

CONTRA PIANCOLI

CONTRA SAN PAOLO

CONTRA PONTE SAN MICHELE

PESCARIA

RETRONE

La Rotonda
Monte Berico
Villa Valmarana
ai Nani

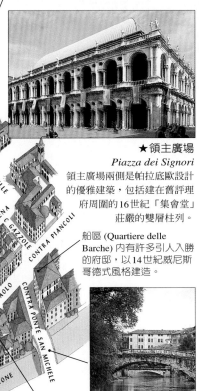

★領主廣場
Piazza dei Signori
領主廣場兩側是帕拉底歐設計 的優雅建築，包括建在舊評理 府周圍的16世紀「集會堂」 莊嚴的雙層柱列。

船區 (Quartiere delle Barche) 內有許多引人入勝 的府邸，以14世紀威尼斯 哥德式風格建造。

百草廣場 是本市的市集廣 場，上面聳立著 13世紀監獄塔。

皮卡菲塔之家
Casa Pigafetta
這幢醒目的15世紀房 舍是皮卡菲塔 (Antonio Pigafetta) 的出生地， 他於1519年曾參與麥哲 倫航海環遊世界。

聖米迦勒橋
Ponte San Michele
從這座建於1620年的雅致 石橋可眺望四周優美風光。

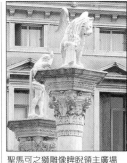

聖馬可之獅雕像睥睨領主廣場

🏛 **領主廣場**
Piazza dei Signori
□ 集會堂 ☎ 0444 32 36 81.
🕐 週二至日. 🎫

　市中心廣場上最顯眼 的評理府，常被稱為 「Basilica」(集會堂)。綠 色銅皮屋頂狀如一艘翻 覆的船，周圍欄杆上豎 立著希臘和羅馬諸神雕 像。柱列是帕拉底歐於 1549年設計，用以支撐 開始下陷的15世紀鎮公 所的飾面。這是帕拉底 歐第一件公共委託案， 並且極為成功。旁邊則 是12世紀的廣場塔。

　西北面的統帥府涼廊 也是帕拉底歐所建：上 層有本市議會廳。

🏛 **波提街** *Contrà Porti*
　Contrà在威欽察方言 中代表「街」。在街道一 側是美麗的哥德式建 築，有彩繪窗戶和華麗 陽台，令人憶及威欽察 曾歸屬威尼斯帝國。

　街上也有幾座帕拉底 歐式高雅府邸：Palazzo Porto Barbarano (11號)、 Palazzo Thiene (12號) 以 及 Palazzo Iseppo da Porto (21號)，顯現其風 格的多樣性——皆有古 典元素，卻又各不相 同。其中Palazzo Thiene 是以便宜又輕巧的磚塊 建成，看起來卻像石 材，十分巧妙。

威欽察之旅

　　威欽察是偉大的帕拉底歐之城，也是維內多地區最富庶的城市之一，以其富麗堂皇而多彩多姿的建築聞名於世；當然也少不了吸引遊客駐足的高級商店和咖啡館。

市立博物館入口大廳頂棚 Brusazorzi 所繪的溼壁畫

🏛 市立博物館
Museo Civico
Piazza Matteotti. 📞 0444 32 13 48. 🕐 週二至週日. 🚫 1月1日、12月25日. 🈺 ♿

　　博物館設在帕拉底歐於1550年所建的奇耶里卡提府邸 (見76頁)。館內的溼壁畫為 Brusazorzi 所繪，裸體的戰車伕象徵太陽，像是要飛越入口大廳。上面樓層有許多傑作。出自威欽察教堂的哥德式祭壇屏有勉林 (H. Memling) 的「基督受難圖」(1468-1470)；是三聯畫中間一幅，旁邊兩件現在紐約。

　　其他房間還有當地畫家蒙達那 (Bartolomeo Montagna, 約 1450-1523) 的作品。

✝ 聖冠教堂 Santa Corona
Contrà Santa Corona. 📞 0444 32 36 44. 🕐 每日. 🈺 週一上午.

　　這座哥德式教堂建於1261年，供奉法王路易九世捐贈的荊冠刺，據說源自基督的荊冠。波托小祭室內有波托 (Luigi da Porto, 1529年歿) 的墓穴，他是小說「羅密歐與茱麗葉」的作者，莎士比亞名劇即以此為籃本。教堂內還有貝里尼的「基督受洗」(約1500) 和維洛內些的「三賢朝聖」(1573) 等名作。

🎭 奧林匹克劇院 Teatro Olimpico
Piazza Matteotti. 📞 0444 22 28 00. 🕐 週二至週日 9:00-17:00. 🚫 1月1日、12月25日. 🈺 ♿ 🅿

　　歐洲倖存最古老的室內劇院是座精美而輝煌的建築，建材大多為木材和灰泥，但被漆成大理石狀。帕拉底歐於1579年開始構思設計，但翌年便去世。他的門生斯卡莫齊 (Vincenzo Scamozzi) 接手進行，並及時竣工，以便 1585 年 3 月 3 日希臘戲劇家沙孚克理斯 (Sophocles) 之悲劇「歐迪帕斯王」(Oedipus Rex) 的開幕演出。

演藝廳溼壁畫
劇院以奧林匹克命名，在供音樂表演的演藝廳即以諸神為裝飾.

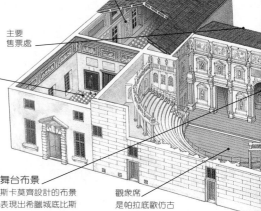

演藝廳前室內有描繪劇院開幕演出的溼壁畫，以及早期舞台布景所用的油燈.

主要售票處

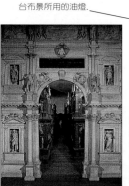

舞台布景
斯卡莫齊設計的布景表現出希臘城底比斯 (Thebes). 街道巧妙地運用透視法和上升的斜坡，製造出綿長的視覺效果.

觀眾席
是帕拉底歐仿古希臘和羅馬的戶外劇場設計，例如維洛那的技競場 (見137頁). 有半圓形的「石」凳 (其實是木造的) 和描繪出肖似天空的頂棚.

聖羅倫佐教堂
San Lorenzo
Piazza San Lorenzo. ◯ 每日。

教堂的大門堪稱哥德式石雕的壯麗典範，飾以聖母與聖嬰、聖方濟和聖克萊兒的雕像。內部有精美的墓塚和受損的溼壁畫。教堂北面優美的修院迴廊是一處迷人，充滿花香的幽靜天堂。

貝麗可山 *Monte Berico*
Basilica di Monte Berico. ☎ 0444 32 09 99. ◯ 每日。

貝麗可山是威欽察南面絲柏遍生的青翠丘陵，為昔日富有居民的避暑之地，他們在私有的鄉村莊園享受清涼的空氣和鄉間魅力。如今，銜接威欽察市中心和山頂教堂的寬廣大道旁是點綴著神龕的陰涼柱廊。圓頂的長方形教堂本身建於15世紀，並

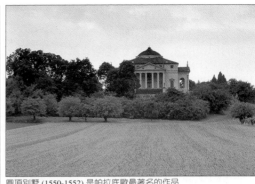
圓頂別墅 (1550-1552) 是帕拉底歐最著名的作品

於18世紀擴建，所供奉的聖母於1426至1428年瘟疫期間曾在此顯靈，告知威欽察人民得免於此災。

華麗的內部有蒙達那感人的「聖殤圖」(1500)、修院迴廊中的化石收藏以及食堂內維洛內些的「偉大的聖格列哥里之晚餐」(1572)。

獨棟的小旅館 (Foresteria)，提也波洛之子 Giandomenico 的18世紀溼壁畫描繪農民生活和四季；同樣富裝飾性，但已見寫實主義影響。

從貝麗可山上的教堂漫步約10分鐘便可到達別墅。沿著 Via Massimo d'Azeglio 下坡到路的盡頭右方就是高牆聳立的清修院，然後可接 Via San Bastiano。

圓頂別墅 *La Rotonda*
Via Rotonda 29. ☎ 0444 32 17 93. ☐ 別墅 ◯ 3月中旬-11月4日:週三. 🚫 ☐ 庭園 ◯ 週二至日. 🚫

這座完美對稱的別墅又名卡普拉·法馬拉納別墅 (Villa Capra Valmarana)，是帕拉底歐式建築風格 (76-77頁) 的縮影，在維內多可以看到不少同類精美傑作。設計中包含在立方體上加圓頂，和周圍完美融合；赤陶屋瓦、白牆和綠草也產生宜人的對比效果。

別墅建於1550至1552年間，然而遠至倫敦、聖彼得堡和德里等城市皆有其翻版。「唐喬凡尼」的影迷更可享受尋找1979年羅西 (Joseph Losey) 執導該片所拍攝的場景的樂趣。

遊客可以從鎮上搭巴士，或循法馬拉納小矮人別墅馬旁的小徑步行前往。

正立面披長袍的莊嚴人像是劇院興建贊助者的肖像.

通往劇院的中庭飾有古代雕像，是由出資興建劇院的奧林匹克學會會員所捐贈.

貝麗可山長方形教堂是巴洛克式山頂教堂

法馬拉納小矮人別墅
Villa Valmarana ai Nani
Via dei Nani 12. ☎ 0444 54 39 76. ◯ 3月中旬-11月5日: 週一、二，五上午. 🚫

1688年由穆托尼 (Antonio Muttoni) 建造的法馬拉納別墅，因外牆上豎立的小矮人 (nani) 而得名。

內部的牆面有提也波洛的溼壁畫，畫中奧林匹斯山諸神在雲端飄盪，觀看出自荷馬和味吉爾史詩的場景。在

主要入口

街區導覽：帕都瓦 *Padova* ❼

　　帕都瓦是座古老的大學城，擁有光輝的學術歷史，藝術和建築資產豐富，其中有兩處尤爲出色。壯觀的斯闊洛維尼禮拜堂 (見 150-151 頁) 位於市中心以北，以喬托感人至深的溼壁畫著稱。禮拜堂鄰近火車站，形成隱修士教堂和博物館群的一部分。聖安東尼長方形教堂則爲城南焦點所在，也是義大利最熱門的朝聖地之一。

統帥府
Palazzo del Capitanio
1599 至 1605 年間爲該城駐軍統帥而建，塔樓合併了 1344 年製造的天文鐘。

領主廣場
(Piazza dei Signori) 四周迷人的拱廊下有些小型專賣店、咖啡館和古色古香的酒吧。

統帥學堂 (Corte Capitaniato) 爲 14 世紀藝術學院 (舉行音樂會時開放)，擁有的溼壁畫包括詩人佩脫拉克 (Petrarca) 肖像。

雄兵涼廊 *Loggia della Gran Guardia*
這座精美的文藝復興式建築始於 1523 年，曾爲貴族議會所在，如今則作爲會議中心之用。

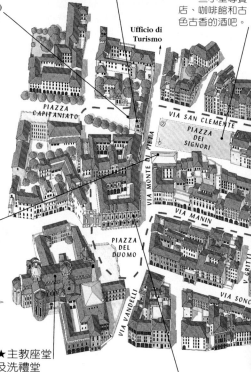

Ufficio di Turismo

PIAZZA CAPITANIATO

VIA SAN CLEMENTE

PIAZZA DEI SIGNORI

VIA MONTE DI PIETÀ

VIA MANIN

PIAZZA DEL DUOMO

V GRITTI

VIA SONC

VIA VANDELLI

★ 主教座堂及洗禮堂
主教座堂的 12 世紀洗禮堂內有義大利現存最完整的中世紀溼壁畫之一，乃梅納玻以 (Giusto de'Menabuoi) 於 1378 年所繪。

聖殤山府邸 (Palazzo del Monte di Pietà) 有圍繞著中世紀建築的 16 世紀拱廊和雕像。

圖例

- - - 建議路線

0公里 ⸻ 2
0哩 ⸻ 1

重要觀光點
★ 主教座堂及洗禮堂

佩得洛基咖啡館
Caffé Pedrocchi

佩得洛基咖啡館外觀有如古典式神廟，自1831年開業以來一直是學生和知識分子聚集的著名場所。

由葛雷柯 (Emilio Greco) 所作的青銅婦女像 (1973) 矗立在這座大多供行人徒步的廣場中央。

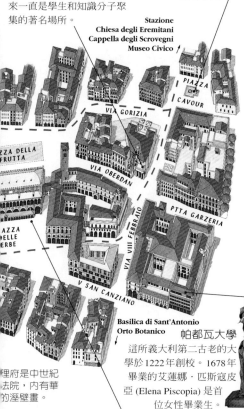

Stazione
Chiesa degli Eremitani
Cappella degli Scrovegni
Museo Civico

PIAZZA CAVOUR

VIA GORIZIA

PZZA DELLA FRUTTA

VIA OBERDAN

PTTA GARZERIA

VIA VIII FEBBRAIO

AZZA DELLE ERBE

V SAN CANZIANO

Basilica di Sant'Antonio
Orto Botanico

帕都瓦大學

這所義大利第二古老的大學於1222年創校。1678年畢業的艾蓮娜‧匹斯寇皮亞 (Elena Piscopia) 是首位女性畢業生。

理府是中世紀法院，內有華的溼壁畫。

百草廣場
Piazza delle Erbe

從13世紀評理府外圍的15世紀涼廊，可以俯視市場的一些絕佳景致。

主教座堂與洗禮堂
Duomo e Battistero

Piazza Duomo. 洗禮堂. 049 65 69 14. 每日.

教堂根據部分為米開蘭基羅所作的規畫，於1552年在早期14世紀大教堂的遺址上建造；旁邊矗立著圓頂的洗禮堂 (約1200)。內部完全飾以梅納布以 (Giusto de'Menabuoi) 所繪的生動溼壁畫，可溯及1378年左右，內容描繪聖經場景，如創世紀、奇蹟、受難、釘上十字架及基督復活等等。

評理府
Palazzo dela Ragione

Piazza delle Erbe. 049 820 50 06. 週二至日. 1月1日, 12月25日.

評理府又名「Salone」(大廳)，於1218年建造，作為帕都瓦的法院和議會廳。寬敞的大廳原飾以喬托的溼壁畫，但遭1420年大火吞噬。大廳的實際大小令人咋舌，是歐洲最大型無隔間的中世紀大廳，長80公尺、寬27公尺、高27公尺。米雷托 (Nicola Miretto) 於1420至1425年所繪的溼壁畫布滿牆面：總計333件迷人的鑲版，描繪一年12個月份，有當月的神祇、星座圖及季節活動。大廳一端豎立著唐那太羅的「加塔梅拉塔」(見152頁) 1466年雕像複製品。

佩得洛基咖啡館
Caffé Pedrocchi

Via VIII Febbraio 15. 049 878 12 31. 週二至日.

佩得洛基咖啡館於1831年開幕，因為不打烊而聲名遠播整個義大利。如今人們仍經常來此聊天、玩牌或邊吃邊喝，坐看人生百態。樓上的房間有華麗的摩爾式、埃及式、中世紀式、希臘式和其他各種風格裝潢，作為音樂會和講演之用。

帕都瓦：斯闊洛維尼禮拜堂 *Cappella degli Scrovegni*

斯闊洛維尼 (Enrico Scrovegni) 於1303年建此禮拜堂，希望爲從事放高利貸的父親超度亡魂，免遭但丁在「神曲」地獄篇所描述的永不超生的命運。禮拜堂內布滿喬托於1303至1305年間所繪的基督生平場景。由於具有深遠的敘事意涵，對歐洲藝術發展有顯著影響。

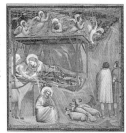

耶穌的誕生
聖母姿勢的自然主義和拜占庭的形式化截然不同，天空亦採用自然的天藍色以取代金色。

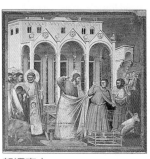

怒逐商人
憤怒形於色的基督、畏縮的商人和掩臉小孩，表現出喬托風格中特有的生動感。

小樓座
Coretti
喬托這兩幅名爲「小樓座」的畫乃透視法習作，製造出拱門外別有洞天的幻覺。

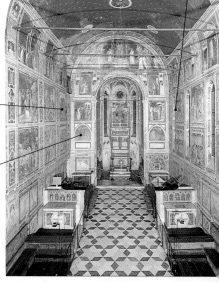

面向祭壇全景

西入口　　　　北面　　　　祭壇　　　　南面　　　　西入口

圖例

☐	約雅金和安娜的事蹟
☐	瑪麗亞的事蹟
☐	基督生平與受難事蹟
☐	美德與罪惡
☐	最後的審判

參觀導覽

故事場景依序展開，在禮拜堂入口處提供的簡介有多國語文、簡單的編號及完整解說。由於禮拜堂空間窄小，任何時段參觀人數均有限制，因此經常大排長龍。遊客必須先花15分鐘在淨化室等待，實際參觀時間也限定爲15分鐘。而且必須事先預約。

最後的審判
這幅場景占滿了禮
拜堂的整面西牆。
工整的構圖較其他
溼壁畫更接近拜占
庭傳統，其中部分
可能是助手所繪。
畫中表現斯闊洛維
尼將禮拜堂模型
（下方中央靠左）
獻給聖母。

面向入口全景

瑪麗亞初進聖殿
喬托以建築作為許多情節的背景，並
運用透視法來製造立體感。

不公義
「罪惡」與「美德」
以單色描繪。此處
以戰爭、謀殺和搶
劫等場景來象徵
「不公義」。

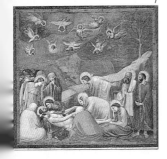

哀悼基督之死
喬托以不同方式來表現人物的悲痛；
有的擠縮在一起，有的則手勢激動。

喬托 Giotto
偉大的佛羅倫斯藝術家喬托
(1266-1337) 被視為西方藝術之
父。他的作品所表現的繪畫空
間、自然主義和敘事力，標
誌出與前面1千年的拜占庭傳
統有決定性的分際。他是首位
留名後世的義大利巨匠，然而
儘管生前已名重一時，被認定的
作品卻少有完整的文獻紀錄，有些
甚至出自他人之手；但斯闊洛維尼禮拜
堂內的溼壁畫出自他本人是無庸置疑的。

帕都瓦之旅

　　帕都瓦是座擁有豐富歷史及名勝的城市：此項特色反映在重要的博物館建築群；占用附屬於隱修士教堂——屬遁世的奧古斯丁 (Augustinian) 修會——的 14 世紀修院建築群。門票包含參觀同址的斯闊洛維尼禮拜堂 (見 150-151 頁)。此外，帕都瓦也是義大利重要教堂聖安東尼長方形教堂的所在地，以及義大利最早創立大學的城市之一。

🏛 **隱修士教堂與博物館**
Chiesa degli Eremitani e Museo Civico Eremitani
Piazza Eremitani. 🕿 049 820 45 50. □博物館 ☐ 週二至日. 🈺 □禮拜堂 ☐ 每日.

　　教堂建於 1276 至 1306 年間，擁有瑰麗的頂棚和墓牆；包含市立大學法學教授貝納維德斯 (M. Benavides, 1489-1582) 的文藝復興式墓穴，是佛羅倫斯建築師安馬那提 (1511-1592) 的設計。曼帖那著名的溼壁畫 (1454-1457) 描繪聖雅各及克里斯多夫生平場景毀於 1944 年轟炸，僅存兩幅「聖雅各殉道」和「聖克里斯多夫殉道」留在至聖所南面的奧維他里禮拜堂 (Cappella Ovetari)。

考古區的西元 1 世紀墓碑

　　市立博物館內還有錢幣收藏 (有罕見的羅馬勳章和近乎整套的威尼斯錢幣)、考古區及美術館 (Quadreria Emo Capodilista)。豐富的古考文物包括羅馬墓碑、鑲嵌畫及動人的真人大小雕像。文藝復興青銅像則有利喬 (Il Riccio) 的「飲酒的森林之神」。

　　14 世紀的「基督受難圖」來自斯闊洛維尼禮拜堂，和喬托的作品並列在美術館，並有來自威尼斯及法蘭德斯畫派的 15 至 18 世紀畫作。

🔒 **聖安東尼長方形教堂**
Basilica di Sant'Antonio
Piazza del Santo.

　　這座擁有如回教寺院般的尖塔和拜占庭式圓頂的異國風味教堂，又名聖人堂 (Il Santo)，創建於 1232 年，供奉帕都瓦聖安東尼的遺骸，

瓜里安多所繪的 15 世紀「武裝天使」，市立隱修士博物館

他是名效倣阿西西的聖方濟的傳道者，雖然只是個拒絕世俗財富的平凡人，帕都瓦的市民卻在 Christendom 為他建造了一座窮奢極侈的教堂作為神龕。在長方形教堂的輪廓清楚可見拜占庭建築的影響。教堂圓錐狀的中央圓頂高聳於 7 座環繞的圓頂之上，正立面則結合了哥德式和仿羅馬式建構。

　　主祭壇有唐那太羅所作關於聖安東尼神蹟的輝煌浮雕 (1444-1445) 和「基督受難」、聖母及帕都瓦聖人雕像。位於北側翼廊的聖安東尼之墓懸掛有供奉物；四周牆上有 1505 至 1577 年間由多位藝術家完成的聖安東尼生平巨型大理石浮雕。南側翼廊則有切維歐 (1380 年代) 的「耶穌受難」溼壁畫。

🎠 **加塔梅拉塔像**
Il Gattamelata

　　在教堂入口旁有一座文藝復興傑作：外籍傭兵加塔梅拉塔雕像創作於 1443 至 1452 年，用以紀念這位生前為威尼斯共和國付出偉大貢獻的人物。唐那太羅亦因此件作品而揚名，同時也是古羅馬時代以來首件以如此巨大比例製作的騎馬人像。

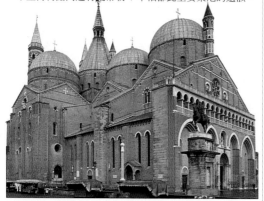

聖安東尼長方形教堂，以及唐那太羅所作的加塔梅拉塔像

🏛 聖人會堂和聖喬治祈禱堂 Scuola del Santo e Oratorio di San Giorgio

Piazza del Santo. 【 049 875 52 35. □ Scuola del Santo & Oratorio di San Giorgio ◯ 每日. ● 1月1日, 12月25日. ▨

在這兩座建築中發現包括提香最早有記載的作品在內的5件絕佳溼壁畫。聖人會堂內有兩幅聖安東尼生平的場景, 由提香所繪 (1511)。聖喬治祈禱堂內的作品是由切維氏歐 (Altichiero da Zevio) 及阿文素 (Jacopo Avenzo) 於1378至1384年完成。

🌿 植物園 Orto Botanico

Via Orto Botanico 15. 【 049 827 21 19. ◯ 每日 (11-3月: 週一至六上午). ▨ &

歐洲最古老的植物園 (1545年創立), 仍保留許多原始面貌。庭園和溫室曾用來培育義大利最早栽種的紫丁香 (1568)、向日葵 (1568) 和馬鈴薯 (1590)。

🏛 水牛府 Palazzo del Bo

Via VIII Febbraio 2. 【 049 820 97 11. ◯ 僅限導覽. ▨ 週二, 四, 六上午; 週一, 三, 五下午. 時間不一, 請先電話確定. ▨

這棟古老的重要大學建築原設有享譽全歐的醫學院。輸卵管別稱法洛皮奧氏管, 即以此地教師法洛皮奧 (G. Fallopio, 1523-1562) 命名。

導覽行程包括伽利略1592至1610年間在此教授物理學的講壇; 建於1594年的木造解剖教室是目前僅存最老的醫學示範教室。

帕都瓦的大學「水牛府」舊醫學院的16世紀醫學解剖室

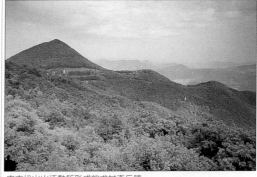
由古代火山活動所形成的尤甘奈丘陵

尤甘奈丘陵 ❽ Colli Euganei

🚆 🚌 至 Terme Euganee, Montegrotto Terme. ℹ Viale Stazione 60, Montegrotto Terme (049 79 33 84).

圓錐狀的尤甘奈丘陵從周圍平原突然升起, 是死火山殘留的遺跡。溫泉從阿巴諾 (Abano) 和岩洞山 (Montegrotto) 浴場的地底噴出, 兩地有許多溫泉療養設施, 從泥浴到硫磺溫泉都有; SPA療法源自古羅馬時代, 在岩洞山浴場仍可看見原始遺跡。

⛪ 普拉亞修道院 Abbazia di Praglia

Via Abbazia di Praglia, Bresseo di Teolo. 【 049 990 00 10. ◯ 週二至日下午. ● 1月最後2週. ▨

這座本篤會修道院位於阿巴諾溫泉以西6公里, 修士們在此栽種藥草及修復古抄本。他們也帶團參觀修院及教堂 (1490-1548) 局部區域。在詩班席和食堂也都有雕刻華麗的座席; 教堂圓頂和食堂則有16世紀畫家澤洛提的畫作。

🏛 佩脫拉克之家 Casa di Petrarca

Via Valleselle 4, Arquà Petrarca. 【 0429 71 82 94. ◯ 週二至日. ▨

阿爾夸佩脫拉克位在尤甘奈丘陵南緣, 是為紀念中世紀詩人佩脫拉克 (F. Petrarca, 1304-1374) 而命名。俯看橄欖樹及葡萄園, 飾有出自其抒情詩場景的溼壁畫; 詩人在此度過餘生, 並安葬在教堂前方簡樸的石棺內。

佩脫拉克之家 (部分屬14世紀)

🏛 巴巴里哥別墅 Villa Barbarigo

Valsanzibio. 【 049 805 56 14. ◯ 3-11月. ▨ & ▯

阿爾夸北方的18世紀巴巴里哥別墅, 擁有維內多地區最精美的巴洛克式庭園。出自巴巴里哥 (A. Barbarigo) 1669年的規畫, 混合了雕像、噴泉、迷宮、法式花壇、湖泊及絲柏林道。

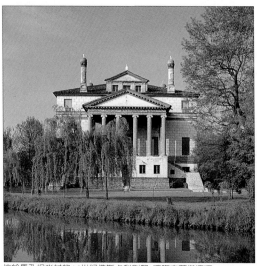

位於馬孔坦沓村的16世紀佛斯卡利別墅, 瀕臨布蘭塔運河

布蘭塔河 ⑨
Riviera del Brenta

Padova 和 Venezia. **FS** Venezia Mestre, Dolo, Mira. 至 Mira, Dolo 和 Strà. ⓘ Via Nazionale 420, Mira (041 42 49 73). □淺水客船運河之旅:Via Orlandini 3, Padova. **Ⓒ** 049 877 47 12.

　幾世紀以來，爲了避免泥沙淤積，流入威尼斯潟湖的河流都被改道。布蘭塔河於是在兩個河段開鑿運河：較古老的一段介於帕都瓦和 Fusina (就在威尼斯西方) 之間，可溯及1500年代，長36公里；其運輸潛力也很快獲得肯定，沿岸盡是精美的別墅。如今仍可欣賞到其中許多雅致的建築，大致沿著運河而行的N11公路有3座別墅開放參觀。18世紀的國家別墅擁有提也波洛所繪的頂棚溼壁畫。韋特曼-佛斯卡利別墅建於1719年，內部是以法國洛可可風格裝飾而成。佛斯卡利別墅又名馬孔坦沓別墅，是帕拉底歐建於1560年的優美別墅，內有澤洛提 (Zelotti) 壯麗的溼壁畫。參觀這些別墅也含括在從帕都瓦出發到威尼斯 (或隔日相反方向) 的8.5小時旅遊團行程，可搭淺水客船沿著運河悠閒遊覽，但費用可觀。

🏛 **國家別墅 *Villa Nazionale***
Via Pisani, Strà. **Ⓒ** 049 50 20 74. ◯週二至日. ● 1月1日、5月1日、12月25日. ◢週六、日.

🏛 **韋特曼-佛斯卡利別墅**
Villa Widmann-Foscari
Via Nazionale 420, Mira Porte. **Ⓒ** 041 560 06 93. ◯ 4-10月: 週二至日; 11-3月: 週六及日. ◢

🏛 **佛斯卡利別墅**
Villa Foscari
Via dei Turisti, Malcontenta. **Ⓒ** 041 547 00 12. ◯週二及六上午. ● 11-4月.

特列維梭 *Treviso* ⑩

👥 81,700. 🚌 **FS** ⓘ Piazzetta Monte di Pietà 8(0422 54 76 32). 🛒 週二及六上午.

　雖常與威尼斯相提並論，衛城特列維梭仍有其非常獨特之處。

　Via Calmaggiore 是最佳遊覽起點，此街連接主教座堂及重建的13世紀鎮公所 (Palazzo dei Trecento)。

　教堂建於12世紀，曾多次重建；內有提香的「天使報喜」(1570)，和波德諾內的「三賢朝聖」相互爭輝。在市立博物館可見到更多提香及文藝復興時期其他藝術家的畫作。可溯及中世紀的魚市場，位在西雷河 (Sile) 中央島上；每天休市後便可利用河水沖洗殘餘的魚貨。

　龐大的道明會聖尼古拉教堂 (San Nicolò) 隱蔽在16世紀的城牆內，裡面有引人注目的墓碑和溼壁畫，包括教士室牆上前所未見的壯觀描繪。雷佐 (A. Rizzo) 所建的壯麗墓穴 (1500) 周圍則是洛托 (L. Lotto) 的侍童溼壁畫 (約1500)。

🏛 **市立博物館 *Museo Civico***
Borgo Cavour 24. **Ⓒ** 0422 59 13 37. ◯週二至日. ● 國定假日.

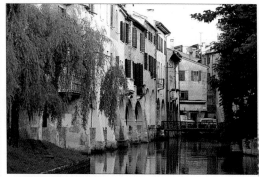

中世紀城鎮特列維梭的房舍俯臨古運河

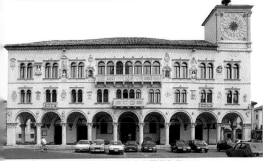
位於貝魯諾的文藝復興式長官府的正面與入口

科內亞諾 *Conegliano* ⑪

Treviso. 👥 35,000. 🚉 🚌 ℹ️ Via XX Settembre 61 (0438 212 30). 🚲 週五.

科內亞諾坐落在生產 Prosecco 氣泡酒的葡萄園中，來自全國各地的釀酒業者都在此地著名的釀酒學校習藝。蜿蜒而有拱廊的 Via XX Settembre 街上林立著 15 至 18 世紀間建造的府邸，許多是威尼斯哥德式或飾以褪色的溼壁畫。主教座堂藏有當地藝術家契馬·達·克內里亞諾 (1460-1518) 所繪的祭壇屏「寶座的聖母」(1493)。

在契馬出生地──契馬之家展示其名作複製品。畫作背景中細膩的風景是根據城鎮外圍的山丘，相同的景色仍可在舊堡 (Castelvecchio) 旁的庭園看到。

🏛 契馬之家 *Casa di Cima*
Via Cima. 📞 0438 216 60 (電洽安排參觀). 🕐 週六及日下午. 📷

貝魯諾 *Belluno* ⑫

👥 36,000. 🚉 🚌 ℹ️ Piazza dei Martiri 8 (0437 94 00 83). 🚲 週六.

貝魯諾省會所在，像座橋樑連接維內多兩個不同的區域，南為平原，北為白雲石山脈。從舊城主街 Via Mezzaterra 南端的 12 世紀

科內亞諾劇院的神話雕像

皺褶門 (Porta Rugo) 可盡覽兩地風光。但 16 世紀主教座堂 (後經重建) 的鐘塔有更壯觀的視野。附近洗禮堂內的聖水盆蓋上有布魯斯托朗 (A. Brustolon) 所雕的施洗者約翰像。他的作品亦為聖彼得 (位於 Via San Pietro) 及聖司提反教堂 (位於 Piazza Santo Stefano) 增色不少。主教座堂廣場北面有本市最優雅的建築，長官府 (1491，曾作為威尼斯統治者官邸) 和 12 世紀的市鎮塔樓 (Torre Civica)，都是中世紀城堡殘存的部分。

市立博物館有蒙達那和利契的畫作，以及相當出色的考古文物區。博物館北面是貝魯諾最佳廣場──市集廣場 (Piazza del Mercato)，有拱廊式文藝復興府邸和 1410 年建的噴泉。

城南的內韋加高山 (Alpe del Nevegal) 是滑雪度假勝地，可由法維格拉 (Faverghera) 乘纜椅到 1,600 公尺高的山腰，欣賞絕妙風景。

🏛 市立博物館 *Museo Civico*
Piazza Duomo 16. 📞 0437 94 48 36. 🕐 4月中-9月: 週二至日; 10-4月中: 週一至六. 📷 🎫 📷

寇汀納安佩唐 ⑬
Cortina d'Ampezzo

Belluno. 👥 6,800. 🚌 ℹ️ Piazzetta San Francesco 8 (0436-32 31). 🚲 週二及五.

深受杜林及米蘭等地時髦人士喜愛的頂尖滑雪度假勝地，餐廳和酒館林立。寇汀納位處白雲石山脈令人驚嘆的風光之中，便足以說明其魅力所在：四周樹稍皆可看到為了對抗氣候而生長出細長形態。

由於寇汀納主辦過 1956 年冬季奧運會，因此各項運動設施也較一般為佳。除了下坡道和越野滑雪場以外，對於愛冒險的人也有跳雪台和連橇滑道，以及奧會冰上競技場、泳池、網球場及騎馬設施。

到了夏季，寇汀納也是健行者的絕佳據點。有關路徑和徒步導覽的資料可在旅遊服務中心取得，或於夏季向對面導覽室索取。

義大利最主要的滑雪度假勝地寇汀納安佩唐的 Corso Italia

透梅佐卡尼亞博物館所展出的傳統銅鍋

透梅佐 Tolmezzo ⑭

👥 10,000. 🚌 ℹ Piazza XX Settembre (0433 448 98). 🚍 週一.

透梅佐是卡尼亞 (Carnia) 地區的首府，因4世紀在此屯居的塞爾特部族而命名。卡尼亞高山群峰環繞四周，包括東面的阿馬利亞那山 (Monte Amariana, 1,906公尺)。民俗藝術館是最佳遊覽起點，展示地方服飾、工藝等。

經西南方的觀景道路向上爬坡14公里，可通往滑雪勝地奇安祖坦隘道 (Sella Chianzutan)，夏季適合健行。道路兩旁有更多度假中心，往透梅佐以西，到了 Ampezzo，向北可穿越盧米耶河 (Lumiei) 峽谷；沿路經Ponte di Buso及掃利湖，觀賞巍峨的卡尼亞高山。接下來的道路在多季往往難以通行，不過夏季時分一直到Sella di Razzo的路上則花開遍野。沿著 Val Pesarina 折返、經 Comeglians 和 Ravascletto，往南折即曾是古羅馬城鎮Forum Iulii Carnicum的祖悠 (Zuglio) 在此捍衛關隘，其遺跡值得繞道一遊。

🏛 民俗藝術館

Museo delle Arti Popolari
Via della Vittoria 2. 📞 0433 432 33. 🕐 週二至日. 🚫 1月1日，12月25日. 🎫

波德諾內 Pordenone ⑮

👥 49,000. 🚆 🚌 ℹ Corso Vittorio Emanuele II 38 (0434 219 12). 🚍 週六上午及週三.

古老的波德諾內有一條長街Corso Vittorio Emanuele，街上林立著粉紅磚建造的漂亮拱廊式房舍，有些還殘留著已褪色的裝飾性淫壁畫。13世紀的市政府屋頂造型古怪，並有類似回教寺院尖塔的側塔，以及16世紀的時鐘塔。

對面則是市立博物館，設於17世紀的里奇耶利府 (Palazzo Ricchieri)，展出當地藝術家波德諾內 (Il Pordenone, 1484-1539) 的作品。

轉角附近矗立著主教座堂，有波德諾內所繪優美的祭壇畫「慈悲聖母圖」(1515)。教堂旁邊的鐘樓是仿羅馬式裝飾砌磚的精美典範。

🏛 市立博物館 *Museo Civico*

Corso Vittorio Emanuele 51.
📞 0434 39 23 11. 🕐 週一至五.
🚫 國定假日. 🎫 ♿

烏地內 Udine ⑯

👥 99,000. 🚆 ℹ Piazza I Maggio 7 (0432 29 59 72).
🚍 週六.

烏地內的建築風格多樣奇特。市中心的自由廣場上，威尼斯哥德式的Lionello涼廊 (1448-1456) 使用粉紅色石材建造，矗立在裝飾藝術風格的孔塔雷那咖啡館 (Caffè Contarena) 旁。對面聖約翰門廊的文藝復興式對稱則被時鐘塔 (1527) 所破壞，鐘塔上有兩尊摩爾人青銅像作整點報時；1542年的噴泉、兩件18世紀的雕像和支撐聖馬可之獅的柱子也都值得一看。

過了帕拉底歐1556年設計的Arco Bollani，循梯可上至26公尺山丘，上有16世紀城堡，現為市立博物館暨歷史及古美術館，收藏美術及古考文物。

馬泰歐提廣場 (Piazza Matteotti) 東南是一處小市集，在 Via Savorgnana 盡頭矗立著聖潔祈禱堂 (Oratorio della Purità) 和主教座堂。二者皆有提也波洛的重要畫作；飾有其淫壁畫的檔案館有

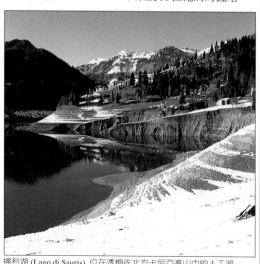

掃利湖 (Lago di Sauris)，位在透梅佐北方卡尼亞高山中的人工湖

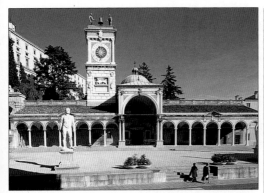
烏地內自由廣場上的拱廊式聖約翰門廊 (Porticato di San Giovanni)

更多他的作品。

城西24公里處的 Codroipo 外圍聳立著顯眼的曼寧別墅——曾是威尼斯最後一任總督曼寧 (L. Manin, 1725-1802) 的別館；因有道路貫穿庭園，所以即使不開放仍可見到遼闊的腹地。

市立博物館暨歷史及古美術館
Musei Civici e Galleria di Storia e Arte Antica

Castello di Udine. 0432 50 28 72. 週二至六 (週日上午). 1月1日, 復活節, 5月1日, 12月25日.

檔案館
Palazzo Arcivescovile

Piazzetta Patriarcato 1. 0432 250 03. 週三至日. 1月1日, 復活節, 12月25日.

曼寧別墅 Villa Manin
Passariano. 0432 90 66 57. 週二至日. 1月1日, 12月25及31日. 僅展覽.

弗里烏利小城 ⑰
Cividale del Friuli

11,000. Corso Paolino d'Aquileia 10 (0432 73 14 61). 週六.

小城中世紀城牆的城門可通往主街並且直抵納提蒐內河 (Natisone) 峽谷，有中世紀魔鬼橋 (Ponte del Diavolo) 橫跨其上。

河北岸矗立著倫巴底人小聖堂，是罕見的8世紀教堂，飾有灰泥塑成的聖徒浮雕。傑出的國立考古博物館可追溯本鎮歷史。

隔壁的主教座堂，在大火後於1453年重建，擁有美麗的銀質祭壇屏 (13世紀)。南側廊旁邊的基督教博物館藏有原教堂的雕塑：尤以祭壇最為引人入勝，是弗里烏利的倫巴底公爵，且後來成為義大利國王 (737-744) 的拉特奇斯 (Ratchis) 所捐獻，上面雕刻著精美的基督生平場景。另外有座少見的卡利斯托大主教 (Patriarch Callisto, 737-756) 的洗禮聖水盆——八角形結構。

弗里烏利小城倫巴底人小聖堂的內部一景

倫巴底人小聖堂
Tempietto Longobardo

Piazzetta San Biagio. 每日.

國立考古博物館 *Museo Archeologico Nazionale*

Palazzo dei Provveditori Veneti, Piazza del Duomo 1. 0432 70 07 00. 每日. 1月1日, 復活節, 5月1日, 12月25日.

基督教博物館
Museo Cristiano

Piazza del Duomo. 0432 73 11 44. 每日. 週日上午及國定假日.

歌里奇雅 Gorizia ⑱

37,000. Palazzo della Regione, Via Roma 5 (0481 38 62 25). 週四及五.

歌里奇雅在兩次世界大戰期間都處於激戰中心，並於1947年巴黎和約被一分為二，分屬義大利及南斯拉夫 (今斯洛文尼亞)。

鎮上的拱廊街道和粉漆房舍在第二次大戰破壞後，皆已修復。省立博物館的地下室設有現代化的大戰博物館 (Museo Provinciale della Grande Guerra)，對於戰爭的真象提供

歌里奇雅城堡入口上方的威尼斯之獅

動人的介紹。樓上陳列室則有特展及當地藝術收藏和當地藝術作品。

附近小山崗上聳立的城堡被16世紀的防禦工事所環繞，可綜覽全鎮乃至遠處高山。

歌里奇雅西南方的鄉村景觀道路可經過卡索 (Carso) 山腳，這座石灰岩高原向下可延伸至特列埃斯特。高原上散落著乾砌石牆圍繞的田野，並且有隧道、洞穴和地底河流鑿穿。

省立博物館
Museo Provinciale

Borgo Castello 13. 0481 53 39 26. 週二至日. 1月1日, 12月25日.

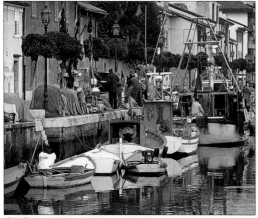
格拉多迷人的港岸，位於阿奎雷亞南面沿海

阿奎雷亞 Aquileia ⑲

人 3,300. **巴士** **服務中心** Piazza Capitolo 1
(0431 91 94 91). **開放** 4-10月。
關閉 週二。

阿奎雷亞目前只不過比村莊略爲大些，但是周圍許多宏偉的廢墟，在在使人憶起古羅馬帝國已逝的光輝。

西元前10年，皇帝奧古斯都便是在此地接見猶太國王希律大帝；西元381年早期基督教會亦在此舉行重要會議，由聖安布羅斯及聖傑洛姆出席以議定教規。5世紀時，城鎮在經歷數次劫掠後已趨荒廢。幸而早期的基督教長方形教堂倖存下來，保存了本鎮珍奇的鑲嵌地板。

長方形教堂 Basilica

Piazza Capitolo. **電話** 0431 910 67.
開放 每日。**關閉** 墓窖 **殘障**

這座長方形教堂建於西元313年，原有建構仍大致倖存，包括中殿及下方出土墓窖 (Cripta degli Scavi) 的富麗鑲嵌地板。其設計混合了幾何圖案、聖經故事和阿奎雷亞古代的日常生活情景。還有關於約拿故事的生動描繪，特別是他被大海怪吞沒的片段；魚船也被成群的海底生物環繞。

國立考古博物館 Museo Archeologico Nazionale

Via Roma 1. **電話** 0431 910 16.
開放 每日。**關閉** 1月1日，5月1日，12月25日。**殘障**

教堂內的鑲嵌表現本地從2世紀以來蓬勃發展的工藝傳統。博物館陳列古典時期 (1-3世紀)的鑲嵌畫及石雕，以及玻璃、琥珀和曾用來點綴羅馬婦女面紗，精美的金質有翅昆蟲。

早期基督教文物館 Museo Paleocristiano

Località Monastero. **電話** 0431 911 31. **開放** 每日。**關閉** 1月1日，5月1日，12月25日。

館址位於曾經可供通航的納提薩河 (Natissa)畔，距阿奎雷亞的舊港不遠，著重早期基督教時代的藝術發展。

格拉多 (Grado) 度假區和威尼斯一樣，坐落在亞得里亞海潟湖島中的低島上，以狹長的堤道與大陸本土相連。2世紀時成爲阿奎雷亞的港口，並在蠻族入侵時成爲市民的避難港天堂。如今，格拉多是亞得里亞海上熱門的海濱度假勝地，有不錯的海鮮餐館、沙灘和遊艇港灣。

主教座堂位在舊城中心：內部的環形殿有6世紀溼壁畫，風格近似威尼斯聖馬可教堂拱頂 (見106-109頁)。附近小型的恩典聖母堂 (Santa Maria delle Grazie) 還有更多的6世紀鑲嵌畫。

早期基督教藝術的象徵主義

基督徒在西元313年，君士坦丁大帝特許其宗教的合法地位前一直受到迫害。但是，在此之前他們已發展出秘密的象徵語言來表達其信仰，其中許多仍可在阿奎雷亞的鑲嵌畫和大理石棺上見到。許多此處所見及其他象徵後來逐漸演變成通俗的動物寓言及民俗藝術。

阿奎雷亞長方形教堂內部分4世紀地面鑲嵌地板

帶有雙翼的勝利者
手持桂冠，曾是凱旋及聖潔的古典象徵。後來成爲基督復活的代表，更廣義爲戰勝死亡.

特列埃斯特 Trieste ⑳

👥 218,000. ✈ FS 🚌 ℹ Riva III Novembre 9 (040 347 83 12). 🗓 週二至六.

特列埃斯特是個氣氛濃郁的城市，緊窩著斯洛文尼亞旁，狹長而忙碌的港口林立著氣派的建築，還有亞得里亞海的浪花輕拍港岸。

🏛 海洋水族館 Acquario Marino

Molo Pescheria 2. 📞 040 30 62 01. 🗓 週二至日 (11-3月:僅限上午). 🚫 國定假日. 🅿🐾

水族館是熱門景點，有亞得里亞海各種迷人的海洋生物。

⚓ 聖義人城堡 Castello di San Giusto

Piazza Cattedrale 3. 📞 040 30 93 62. 🗓 每日. 🚫 1月1及6日, 12月25及26日. 🅿

聳立在港口上方，由威尼斯統治者建於1368年，從平台可盡覽特列埃斯特灣風光。並設有2座博物館，收藏羅馬的鑲嵌畫及盔甲武器。

⛪ 早期基督教的長方形教堂 Basilica Paleocristiana

Via Madonna del Mare 11. 📞 040 436 31. 🗓 週三 11:00-中午.

城堡旁有一大片羅馬集會堂 (或法院) 的廢墟，建於100年左右，可留意長官椅及寶座。

⛪ 主教座堂 Duomo

Piazza Cattedrale. 📞 040 30 96 66. 🗓 每日. 🅿

聖義人教堂 (San Giusto) 是本市的主教座堂，現今的建築是於14世紀將兩座毗鄰的5世紀教堂連接在一起，因此有兩張御座和法官席。兩座環形殿也都飾以威尼斯風格的13世紀鑲嵌畫。

🏛 歷史、藝術及東方碑銘博物館 Museo di Storia ed Arte ed Orto Lapidario

Via della Cattedrale 15. 📞 040 31 05 00. 🗓 週二至日. 🚫 國定假日. 🅿

此處重要的考古收藏爲特列埃斯特與古希臘的廣大貿易關係提供了動人證明。

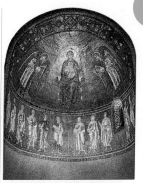

特列埃斯特的主教座堂聖義人教堂環形殿的13世紀鑲嵌畫

特列埃斯特北方的歐皮齊納別墅 (Villa Opicina) 可盡覽市區、海灣和斯洛文尼亞海岸風光。更北的Borgo Grotta Gigante的巨人岩洞則滿布「風琴管」狀的岩層及石筍柱。

本市西北方8公里處的Grignano矗立著望海堡，白色的城堡坐落在蒼翠庭園之中，濱臨湛藍的亞得里亞海；是哈布斯堡大公馬克西米連於1856至1860年間所建的夏宮。

🦎 巨人岩洞 Grotta del Gigante

Borgo Grotta Gigante. 📞 040 32 73 12. 🗓 週二至日 (7及8月: 每日). 🅿🐾

⚓ 望海堡 Castello di Miramare

Miramare, Grignano. 📞 040 22 41 43. 🗓 每日. 🅿🐾 (僅城堡.)

特列埃斯特灣 (Golfo di Trieste) 上的望海堡

烏龜與公雞
烏龜縮在殼內代表黑暗與無知，而在黎明時分報曉的公雞則象徵光明與啓蒙.

魚 ICHTHUS
由古希臘文「Iesous CHristos THeou Uios Soter」的每個字首所拼成，意即「神的兒子耶穌基督是救世主」.

羽色繽紛的鳥兒
例如孔雀，象徵長生不死，以及靈魂上天國時光榮的脫胎換骨.

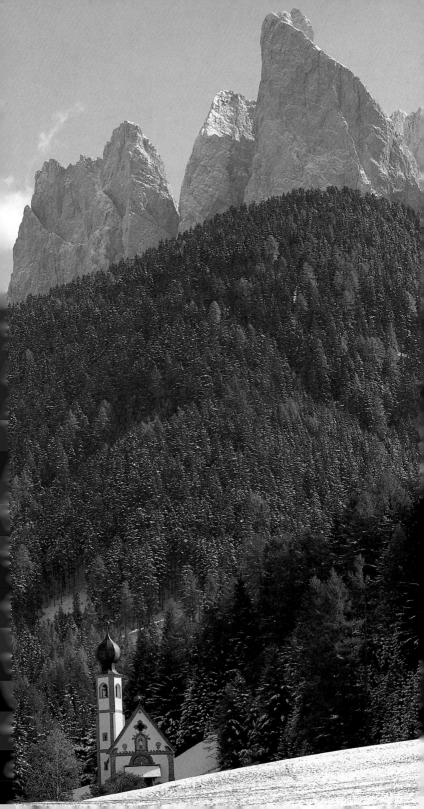

特倫汀諾–阿地杰河高地 *Trentino-Alto Adige*

通行義大利語的特倫汀諾地區——因該地區首府
特倫托而得名——和講德語的阿地杰河高地或
南提洛爾 (Südtirol, 與阿地杰河上游接壤的地區)
在文化上截然不同。然而，它們確實具有一項
共同特色：那就是屏障每座城鎮和村莊、巍峨的
白雲石山脈，山上終年有3個月被瞪瞪白雪所覆蓋，
另外3個月則遍生精巧敏感的高山植物。

本區的山脈被冰河鑿成一連串深邃寬廣的河谷。其中許多河谷都是向南，所以格外的溫暖且日照充足，即使在冬季也是如此。幾世代以來有無數旅人行經這些河谷——1991年的驚人發現可以為證：一具5千年歷史的男屍出現在阿地杰河高地融化的冰河表面。冰凍的屍體腳穿皮靴，靴中塞滿了乾草以保暖，並配備一只銅製冰鎬。

新石器時代人類曾經踏過的路徑在古羅馬人統治下變成主要的道路網，當時本區已創建了許多城市。到了中世紀，阿地杰河高地在提洛爾伯爵的統治下已經建立起相當獨特的文化，其版圖 (後來被哈布斯堡王朝併吞) 曾橫跨今日義大利及奧地利邊境。

提洛爾貴族所建造的城堡依然沿著河谷排列，並闢有高山隘口，以保護旅人免受土匪侵害。

另一項古代遺產則是在許多旅店都可以感受到的傳統好客精神；其中有許多都是以獨特的提洛爾風格建造，在美麗的木造陽台可以充分享受冬季陽光，突出的屋簷則可避開滑落的積雪，是享受本區高山步道和滑雪坡道的理想據點。

滑雪者在坎琵幽谷聖母地附近的脊柱山 (Monte Spinale) 周圍享受坡道滑雪，特倫汀諾

◁ 布雷薩諾內 (Bressanone) 與歐爾提賽 (Ortisei) 之間典型的白雲石山脈風光，阿地杰河高地

漫遊特倫汀諾-阿地杰河高地

　　本區除了擁有未遭破壞的大自然
景觀，還提供不少運動活動。
注入阿地杰河河谷的包括湖
泊、河流及小溪，並有林
地、葡萄園和蝴蝶及花鳥
遍野的高山草原。本區
東南聳立著白雲石山脈
獨特的石灰岩山峰，
越往北越多山，最
後則被壯觀巍峨的阿
爾卑斯山所圍繞。

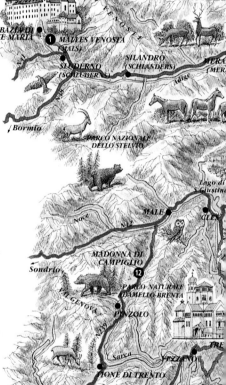

布雷薩諾內的 Via Ponte Aquila 街景

本區名勝

圖例

‖ 高速公路
▬ 主要道路
═ 次要道路
▬ 賞遊路線
〰 河川
❀ 觀景點

0公里

0哩　　　　　　10

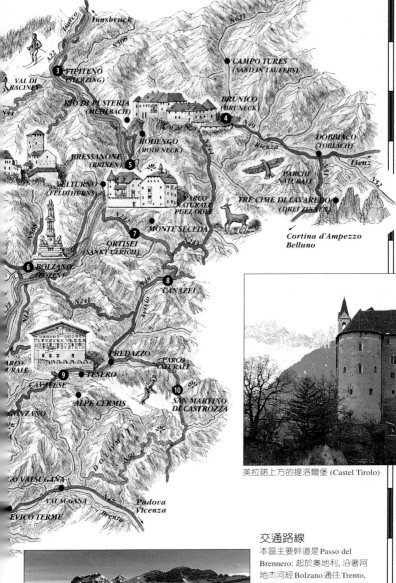

美拉諾上方的提洛爾堡 (Castel Tirolo)

從坎琵幽谷聖母地遠眺白雲石山脈風光

交通路線

本區主要幹道是 Passo del Brennero: 起於奧地利, 沿著阿地杰河經 Bolzano 通往 Trento, 然後向南行至 Verona。兩旁的高速公路和主要道路皆為歐洲最繁忙的要道, 山谷道路在滑雪季期間可能會塞車, 且須有特殊輪胎和雪鍊等配備。火車和長途客運行駛各大城鎮, 不過開車仍較便捷。

請同時參見

- 住在義大利 547–549頁
- 吃在義大利 582–584頁

創立於12世紀的馬利亞山修道院, 靠近維諾斯塔谷之鎮

維諾斯塔谷鎮 ❶
Malles Venosta

Mals im Vinschgau

👥 4,600. ℹ️ Via San Benedetto 1 (0473 83 11 90). 🚌 週三.

坐落在靠近瑞士和奧地利邊境的高地村落, 自中世紀就是海關檢查站。鎮上有幾座哥德式教堂, 尖頂和塔樓在天際形成迷人景觀, 與四周嶙峋的山峰相輝映。最古老的是小巧的聖本篤教堂, 位於 Via San Benedetto 的9世紀卡洛琳王朝建築內, 有描繪其守護聖徒的溼壁畫。

東南方4公里處的 Sluderno (或 Schluderns) 聳立著中世紀的闊拉古堡 (或 Churburg), 現有兵器收藏。谷鎮北方5公里、緊貼著山腰, 就在 Burgusio (或 Burgeis) 北邊的本篤會馬利亞山修道院創建於12世紀, 於18及19世紀擴建, 墓室有12世紀精美溼壁畫。輝煌的中世紀城鎮葛隆倫札 (Glorenza) 也在南方2公里處。

🏛️ 闊拉古堡 *Castel Coira*
Churburg, Sluderno. ☎ 0473 61 52 41. 🕐 3月20日-10月: 週二至日, 僅供導覽. ♿

馬利亞山修道院
Abbazia di Monte Maria
☎ 0473 83 13 06. 🕐 4-10月: 週一至六; 11-3月:僅供團體預約. 🕐 國定假日. ♿ ✔

美拉諾 *Merano* ❷

Meran

👥 35,000. 🚆 🚌 ℹ️ Corso della Libertà 45 (0473 27 20 00). 🚌 週二及五.

美拉諾是迷人的溫泉鎮, 吸引各國人士來此度假。Corso Libertà 街上有時髦商店及旅館, 包括建於1914年的溫泉廳 (Kurhaus), 現為音樂會場地。15世紀的王公堡曾是哈布斯堡王朝西吉斯蒙德 (Sigismund) 大公的寓所。流貫市區的葩西里歐河 (Passirio),

美拉諾溫泉廳的新藝術風格正面

沿岸是動人的庭園。冬之漫步大道 (Passeggiata Lungo Passirio d'Inverno) 沿北岸直抵羅馬橋 (Ponte Romano); 夏之漫步大道 (Passeggiata d'Estate) 位於南岸, 通往中世紀的葩西里歐橋。

浪漫的12世紀提洛爾堡位在北方4公里處, 設有提洛爾歷史博物館。

特勞特曼斯朵夫堡有個迷人的植物園。

🏛️ 王公堡
Castello Principesco
Via Galilei. ☎ 0473 25 03 29.
🕐 週二至日. 🕐 1-2月. ♿

🏛️ 提洛爾堡 *Castel Tirolo*
Via Castello 24, Tirolo. ☎ 0473 22 02 21. 🕐 4-10月: 週二至日. 🕐 11-3月. ♿ ✔

🏛️ 特勞特曼斯朵夫堡
Castel Trauttmansdorff
Via S. Valentino 51a. ☎ 0473 23 57 30. 🕐 3月15日至11月15日: 每日. ♿ ✔

維匹特諾 *Vipiteno* ❸

Sterzing

👥 5,600. 🚆 🚌 ℹ️ Piazza Città 3 (0472 76 53 25). 🚌 每日.

礦藏豐富的山谷環繞此鎮, 充滿了提洛爾風情。哥德式市政大廈有文藝復興雕像、繪畫及象徵本鎮的十二使徒塔 (Torre dei Dodici)。15世紀中, 巴伐利亞人穆契爾為鎮南的教區教堂雕刻祭壇。

維匹特諾的鑄鐵

鎮西迷人的拉齊內斯谷 (Val di Racines), 有瀑布和天然岩橋。

🏛️ 市政大廈
Palazzo Comunale
Via Città Nuova 21. ☎ 0472 76 51 08. 🕐 週一至五. 🕐 國定假日.

🏛️ 穆契爾紀念館
Museo Multscher
Via della Commenda. ☎ 0472 76 64 64. 🕐 4-10月: 週二至六. 🕐 國定假日. ♿

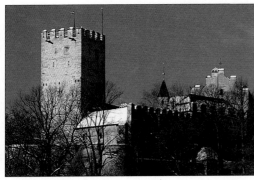

雄踞布魯尼科的中世紀城堡

布魯尼科 Brunico ❹
Bruneck

👥 13,000. 🚉 🚌 ℹ️ Via Europa 26 (0474 55 57 22). 🗓 週三.

從堂皇的中世紀城堡俯看迷人的布魯尼科，仍可看到14世紀留下的防禦工事和僅能徒步的窄街網路。聖烏蘇拉城門西北方的同名教堂 (Santa Ursula) 有出色的15世紀中期祭壇浮雕「基督誕生」。本鎮的民俗博物館則有傳統農業生活及當地服飾展示；遊客也可藉此參觀16世紀的農舍及穀倉。

布魯尼科聖烏蘇拉城門的日晷

🏛 民俗博物館 Museo Etnografico di Teodone
Via Duca Diet 24, Teodone.
☎ 0474 55 20 87. 🕐 4月中旬-10月：週二至六，假日下午. 🖇 ♿ 🍴

布雷薩諾內 Bressanone ❺
Brixen

👥 18,000. 🚉 🚌 ℹ️ Viale Stazione 9 (0472 83 64 01). 🗓 週一.

狹窄的中世紀巷道簇集在主教座堂和長期統治本鎮的王公-主教府四周。主教座堂曾於18世紀重建，但保留12世紀修院迴廊及精美的15世紀溼壁畫。奢華的文藝復興式主教府 (Palazzo Vescovile) 設有宗教文物館，收藏珍貴的中世紀文物；馬槽聖嬰館也有當地雕刻的馬槽木偶。

西南方8公里處的維爾圖諾 (Velturno 或 Feldthurns)，聳立一座文藝復興式的維爾圖諾堡，是布雷薩諾內統治者的夏宮，以其繪飾溼壁畫的房間著稱。布雷薩諾內以北約3公里外的新禮拜堂修道院，是一群設防的修院建築，擁有出色的修院迴廊溼壁畫。更往北沿河谷而上，在磨坊小溪 (Rio di Pusteria 或 Mühlbach) 城東可見16世紀邊境防禦廢墟。古代旅客匯集在此通過提洛爾和葛爾茲 (Görz) 兩地之間的關卡。

往東南方向，在磨坊小溪高處，矗立著建築宏偉的羅登高堡 (或稱 Rodeneck)。城堡有令人讚嘆的13世紀溼壁畫，描繪戰爭場景、最後的審判，以及中世紀詩人哈特曼·封·奧厄 (Hartmann von Aue) 的「依凡情史」(Iwein) 中的宮廷情節。

🏛 宗教文物館及
🏛 馬槽聖嬰館
Museo Diocesano & Museo deo Presepi
Palazzo Vescovile, Piazza Palazzo Vescovile 2. ☎ 0472 83 05 05.
🕐 3月中旬-10月：週二至日; 12-1月：每日. ⬤ 12月24, 25日. 🖇

⛩ 維爾圖諾堡
Castello di Velturno
Velturno. ☎ 0472 85 55 25. 🕐 3-11月：週二至日. 🖇🖇

🔒 新禮拜堂修道院
Abbazia di Novacella
Varna. ☎ 0472 83 61 89. 🕐 週一至六. ⬤ 國定假日. 🖇🖇

⛩ 羅登高堡
Castello di Rodengo
Rodengo. ☎ 0472 45 40 56. 🕐 5-10月中旬：週二至日. 🖇🖇

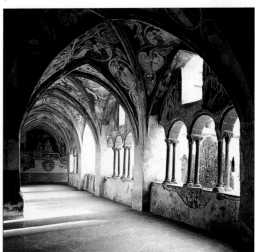

布雷薩諾內主教座堂的修院迴廊及15世紀溼壁畫

歐爾提賽聖烏立希教堂 (St Ulrich) 的巴洛克式內部

柏札諾 Bolzano ⑥
Bozen

👥 98,000. 🚃 🚌 ℹ️ Piazza Walther 8 (0471 30 70 00). 🔄 週六.

柏札諾為阿地杰河高地的首府，也是義語區特倫汀諾和德語區阿地杰河高地 (南提洛爾) 之間的出入門戶，擁有鮮明的提洛爾風情。舊城中心點華特廣場雄踞著 15 世紀哥德式主教座堂，有多彩的鑲嵌式屋頂和精巧的尖塔。酒對本地經濟的重要性從教堂「酒門」上的雕刻可一目了然。華特廣場

柏札諾主教座堂的尖塔

中央並豎有華特 (Walther von der Vogelweide) 雕像，據說是出生本地的 13 世紀吟遊詩人。廣場北面街邊的房屋，裝飾繁複的山牆、陽台和凸窗。露天市場從穀種廣場 (Piazza Grano) 開始，沿著設有拱廊的 Via dei Portici 設置誘人的農產攤販。街道繼續通往市立博物館，館內展示南提洛爾的歷史；新成立的考古博物館則有著名

的 5 千年冰人。道明會修士教堂 (Chiesa dei Domenicani) 位於同名廣場，擁有 14 世紀溼壁畫「死亡之勝利」及飾有溼壁畫的修院迴廊。

🏛 市立博物館 Museo Civico
Via Cassa di Risparmio 14. ☎ 0471 97 46 25. ◐ 週二至六. ● 1月1日，5月1日，12月25日. ♿

🏛 考古博物館
Museo Archelolgico
Via Museo 43. ☎ 0471 98 20 98. ◐ 週二至六. ● 1月1日，5月1日，12月25日. ♿ 🚻 📷

歐爾提賽 Ortisei ⑦
Sankt Ulrich

👥 4,500. 🚌 ℹ️ Via Rezia 1 (0471 79 63 28). 🔄 週五.

歐爾提賽是美麗的葛達谷 (Val Gardena) 和修西高山區 (Alpe di Siusi/ Seiser Alm) 主要的度假地，也是重要的木雕中心；在當地商店、葛達谷博物館 (亦著重當地考古) 及 Sankt Ulrich 教堂皆可見到當地工藝品。

南面的修西高山區，以高山草地、有陽台的農莊及洋蔥狀圓頂教堂著稱。遊客可以從歐爾提賽乘索道纜車上到 2,518 公尺高的瑟徹達山 (Monte Seceda)，再沿路步行至白雲石山脈的歐德雷 (Odle) 群峰。

🏛 葛達谷博物館
Museo della Val Gardena
Via Rezia 83. ☎ 0471 79 75 54. ◐ 2, 3月: 週二、四、五; 6, 9-10月中旬: 週二至五; 7, 8月: 週日至五. ♿

卡納策 Canazei ⑧

👥 1,800. 🚌 ℹ️ Via Roma 34 (0462 60 11 13). 🔄 週六.

坐落在最高聳的群峰山麓，夏季可乘纜車飽覽群山風光。最熱門的觀景點是 Pecol 和 Col dei Rossi，可從卡納策的 Via Pareda 乘 Belvedere 索道纜車抵達：朝北觀看群峰懸崖，西面為長岩峰 (Sasso Lungo)，南

滑雪者享受卡納策上方的白雲石山脈風光

面爲高3,343公尺的最高峰雲石峰 (Marmolada)。

西南方13公里處Vigo di Fassa的拉登文化館，以某些山谷裡使用拉登語系的民族爲重點；這種呂善-羅曼語 (Rhaeto-Romance) 在當地學校仍有教授，古代傳統、服飾和音樂也仍舊興盛。

🏛 拉亭文化館
Museo Ladino
Via Milano 5, Pozzo di Fassa.
📞 0462 76 01 82. ⏰ 週一至五下午. 🅿♿♨

卡法雷瑟 Cavalese ⑨

🏠 3,600. 🚌 ℹ Via Fratelli Bronzetti 60 (0462-24 11 11).
📅 每月最後的週二 (7月除外).

宏偉市政大廈的溼壁畫正立面

卡法雷瑟是鳥語花香、充滿提洛爾建築的 Val di Fiemme 的重鎮。鎮中心的宏偉市政大廈原建於13世紀，曾是中世紀行政議會機關所在，當時本地爲半自治區。內部有當地的中世紀畫作，以及考古文物收藏。但大多數遊客前來都是爲了其完善的多夏度假設施，並可乘纜車到鎮南方2,229公尺高的徹爾密斯山 (Alpe Cermis) 山頂。

東邊的村落特塞洛 (Tesero) 的教堂擁有作者不詳的15世紀溼壁畫，描繪不守安息日者。教堂本身則可溯及1450年，有一組哥德式拱形頂頁，還有以當地爲背

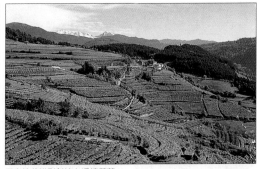

辰布拉谷梯形斜坡上遍植葡萄

景所繪現代手法的「基督受難圖」。

東邊約13公里處普雷達佐 (Predazzo) 的地理與礦物學博物館，介紹當地地理。

🏛 宏偉市政大廈 *Palazzo della Magnifica Comunità*
Piazza Cesare Battisti 2. 📞 0462 34 03 65. ⏰ 7-8月及12月底-1月7日：週一至六下午. 📅 8月15日. 📶

🏛 地理與礦物學博物館
Museo Geologico e Mineralogico
Piazza Santi Filippo e Giacomo 1. 📞 0462 50 23 92. ⏰ 請先電詢.

卡斯特洛札聖馬丁 ⑩
San Martino di Castrozza

🏠 470. 🚌 ℹ Via Passo Rolle 165 (0439 76 88 67).

聖馬丁度假中心占據了南白雲石山脈，風景最優美且交通最方便的河谷，健行者和滑雪者趨之若鶩。纜車可到本鎮西南方的托紐拉山 (Alpe Tognola, 2,163公尺) 峰頂，也可到東面的羅色塔峰頂 (Cima della Rosetta, 2,609公尺)。二者皆可欣賞到白雲石山脈 Pale di San Martino 的壯觀景致，冰河分裂的巨大岩峰高聳

於一大片綠野與林地之上。聖馬丁四周幾乎都是森林，曾爲威尼斯共和國供應造船用的木材。森林目前已列入保護，也因此更容易看到高山花卉、蕈類、鳥類和其他野生態。

辰布拉 Cembra ⑪

🏠 2,500. 🚌 ℹ Piazza Toniolli 2 (0461 68 31 10). 📅 週三.

產酒城鎮辰布拉躺在景色優美的河谷台地。東方約6公里處聳立著色宮札諾天然金字塔，是罕見的天然侵蝕石柱群，有些高達30公尺，而且每支柱頂上皆覆有岩塊。通往石柱群的步道設有明顯路標，沿途並有告示板解說柱群的形成，其外form類似巨大白蟻的窩。因地處百鳥群集的林地之中，雖需爬陡坡上去亦不虛此行。另一項收獲是由山頂所見的秀麗風光，整個辰布拉谷地及西邊遠至白雲石山脈的布蘭塔群峰盡收眼底。

辰布拉附近的色宮札諾天然金字塔

🍴 色宮札諾天然金字塔
Piramidi di Segonzano
Strada Statale 612至Cavalese.
⏰ 每日.

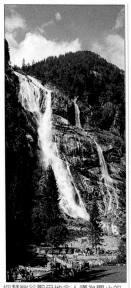

坎琶幽谷聖母地令人嘆為觀止的
納地絲瀑布

坎琶幽谷聖母地 ⑫
Madonna di Campiglio

👤 1,300. 🛈 Via Pradalago 4
(0465 44 20 00). 🚌 7-8月：週二
及四.

梅雷德里歐谷 (Val
Meledrio) 首屈一指的度
假勝地。由於位居白雲
石山脈的布蘭塔和阿達
梅洛 (Adamello) 群峰之
間，因而成為健行滑雪
的絕佳據點。索道纜車
四通八達，十分便利。

南方14公里處位在
平厝落 (Pinzolo) 的教
堂有保存完好的溼壁
畫，描繪「死亡之舞」
(1539)。其中不可或缺
的貧與富者人物行列則
以當地方言加強標示。

從平厝落北上經卡利
蒐洛 (Carisolo) 西行可
通往未曾遭人為破壞的熱
那亞谷 (Val di
Genova)。沿著山谷走
約4公里即是壯觀的納
地絲瀑布 (Cascate di
Nardis, 90公尺)，底下
的兩塊岩石據說是化成
石頭的魔鬼。

特倫托 *Trento* ⑬

👤 105,000. 🚉 🛈 Via Manci
2 (0461 98 38 80). 🚌 週四.

特倫托是特倫汀諾的
首府，也是最迷人的城
鎮，本區之名也因此而
來：擁有精美的仿羅馬
式主教座堂和華麗的城
堡，街道上也林立著氣
派的文藝復興式豪宅。
特倫托也以特倫托公會
議 (1545-1563) 所在地著
稱，此乃由天主教教會
召開，研討改革可能促
使決裂團體回歸教會，
尤其是德國新
教徒。此次改
革僅獲部分成
功，但在反宗
教改革時期具
有帶頭作用。

位在某些會
議場地的主教
座堂於13世紀
以堅固的仿羅
馬式風格建造，經過3
個世紀直到1515年才落
成，但是建造者完全不
受哥德式及文藝復興式
風格影響，維持了純正
的建築風格。主教座堂
所在的同名廣場最早是
由古羅馬人規畫，作為
中央市場或集會廣
場。特倫汀諾的羅
馬古名
Tridentum，
是為紀念矗
立在主要廣
場中央的18世
紀噴泉頂端，
手持三齒魚叉
的海神像。

館址設在主教教堂廣
場東側的行政官府，是
莊嚴的中世紀建築。收
藏早期的象牙聖骨盒、
法蘭德斯掛毯和描繪特
倫托公會議的畫作。

大帝府的內院中庭

這座大城堡
建於13世紀，
後來又增建成
為本鎮防禦工
事的一部分。
特倫托是義大
利通往北歐要
道上的邊防重
鎮，厚重的牆
仍包圍城外。

城堡的南半部是富麗
堂皇的大帝府 (Magno
Palazzo, 1530)，是為了
統治特倫托的王公-主教
們所建，神聖羅馬皇帝
給予他們極大的權力，
使其效忠，並免於背叛
教皇。從奢華無度的裝
潢 (包括羅馬尼諾
Gerolamo Romanino所繪
陽剛森林之神及寧芙仙
女溼壁畫, 1531-1532) 說
明了龐大的財富和極盡
奢侈的生活。精美的房
間目前是省立博物館
(Museo Provinciale)
所在地，內有繪
畫、陶器和15

特倫托主要廣場上的行政官府 (Palazzo Pretorio) 和主教座堂

羅維列托的陣亡者之鐘 (Campana dei Caduti) 高聳的外觀

世紀木雕，以及史前、艾特拉斯坎與古羅馬時期文物。附近的鷹塔 (Torre dell'Aquila) 則有1400年左右的溼壁畫，描繪一年十二個月。

緊接在特倫托西方的觀景路線沿著蜿蜒道路上到朋多內山 (Monte Bondone) 的北面山側，回程經維札諾 (Vezzano) 下到西面斜坡。沿線的景色壯麗，尤其在Vaneze 和 Vason。特倫托東邊的 Pergine 是蘇嘉納谷 (Val Sugana) 的起點，有迷人的湖泊。在雷維科湖 (Levico) 北面的丘陵坐落著雷維科浴場 (Levico Terme) 溫泉鎮，優雅的新古典式建築物極為醒目。

羅維列托 Rovereto ⑭

🏛 33,000. 🚉 Corso Rosmini 6 (0464 43 03 63). 🚆🚌🚲 週二.

羅維列托在第一次世界大戰期間處於激戰中心，雄踞本鎮的威尼斯堡 (建於1416) 於戰後改為戰爭歷史博物館，展出重點包括戰時幽默、諜報活動和宣傳。當代攝影則詳訴了本世紀兩次世界大戰的慘烈情況。靠近博物館入口處有階梯通往城堡屋頂，可由此眺望但丁堡藏骨堂 (Ossario del Castel Dante)。稍遠則是陣亡者之鐘，是義大利最大的鐘之一，於第二次世界大戰結束時以熔解的大炮鑄成；每天日落時分都會鳴鐘，由此可盡覽遼闊的谷地。戰爭博物館下方的市立博物館，則有考古、藝術、博物學和民俗等收藏。

羅維列托以北8公里多的貝瑟諾堡，是區內最大的城堡，建於12世紀，至18世紀曾幾經重建以捍衛3座山谷的交會點。遺址正進行整修：可看到16世紀的溼壁畫。羅維列托以南的主要道路穿越一座山谷，谷中散落著由坍方所造成如房屋般大小的巨形卵石；又名「但丁的墮落獄之石」，因為在「神曲」地獄篇中曾被提及 (第七曲，4-9節)。

往南5公里的 Lavini di

Marco 則在最近發現了恐龍化石腳印。

🏛 **戰爭歷史博物館**
Museo Storico della Guerra
Via Castelbarco 7. ☎ 0464 43 81 00. ◐ 3月中-11月：週二至日. 📷

🏛 **市立博物館** *Museo Civico*
Borgo Santa Caterina 41. ☎ 0464 43 90 55. ◐ 週二至日. ● 國定假日. 📷♿

⚑ **貝瑟諾堡**
Castello di Beseno
Besenello. ☎ 0464 83 46 00.
◐ 3-11月：週二至日. 📷

置身於青翠環境中的阿維歐堡

阿維歐堡 ⑮
Castello di Avio

Via Castello, Sabbionara d'Avio.
☎ 0464 68 44 53. 🚆 至 Vo, 步行3公里. ◐ 2-12月中旬：週二至日 10:00-13:00, 14:00-18:00 (10月中旬至12月: 至17:00). 📷

在阿地杰河谷往布里納隘道的路上城堡林立，但很少像阿拉 (Ala) 西南方的阿維歐堡那麼容易到達。城堡建於11世紀，13世紀大規模擴建，遊客可在此遠眺。眾多非宗教性的溼壁畫中，警衛室有一組罕見的13世紀戰爭場景畫。

遼闊的城牆圍繞著羅維列托上方的貝瑟諾堡

義大利西北部

認識義大利西北部

　　本區是由嶙峋的阿爾卑斯山、開闊的平原以及彎曲的地中海海岸線，3種截然不同的地質特色所組成。如此多變且部分未受破壞的景觀中，蘊藏豐富多樣的文化遺跡。位於亞奧斯他谷及皮埃蒙特、立古里亞和倫巴底等地區的主要名勝在本頁地圖上皆有標示。

亞奧斯他谷
Valle d'Aosta

Basilica di
Sant'Andrea,
Vercelli

大天堂國家公園
是一片美麗荒野，也是阿爾卑斯山稀有動植物的棲息地 (見208-209頁)。

*Parco Nazionale
del Gran Paradiso*

*Mole Antonelliana,
Torino*

亞奧斯他谷及皮埃蒙特
**VALLE D'AOSTA E
PIEMONTE**
(見202-221頁)

皮埃蒙特
Piemonte

立古里亞
LIGURIA
(見222-235頁)

杜林
皮埃蒙特的首府杜林是座擁有精美巴洛克式建築的優雅繁榮城市。安托內利高塔 (見216頁) 醒目地雄踞天際。

聖瑞摩賭場
典型的里維耶拉海岸 (Riviera) 度假勝地，有棕櫚樹和賭場。俄羅斯教堂的洋蔥形圓頂更爲本鎮平添一番異國風情 (見226頁)。

*Casino,
San Remo*

維爾且利聖安德烈亞教堂
仿羅馬式建築，也是最早採用哥德式構成元素的建築之一 (見220頁)。

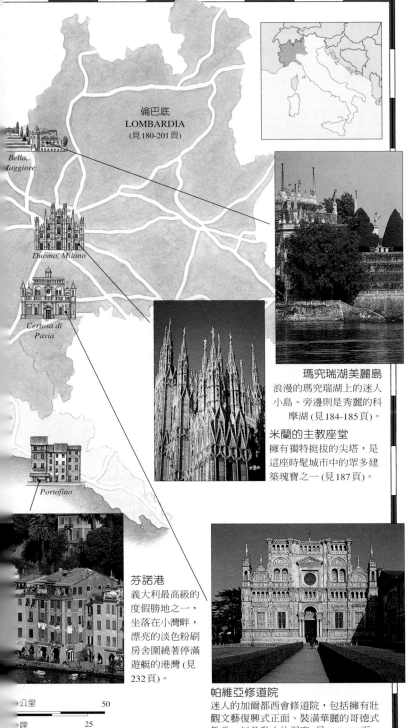

倫巴底
LOMBARDIA
(見180-201頁)

Bella,
Maggiore

Duomo, Milano

Certosa di
Pavia

Portofino

瑪究瑞湖美麗島
浪漫的瑪究瑞湖上的迷人
小島。旁邊則是秀麗的科
摩湖 (見184-185頁)。

米蘭的主教座堂
擁有獨特挺拔的尖塔，是
這座時髦城市中的眾多建
築瑰寶之一 (見187頁)。

芬諾港
義大利最高級的
度假勝地之一，
坐落在小灣畔，
漂亮的淡色粉刷
房舍圍繞著停滿
遊艇的港灣 (見
232頁)。

帕維亞修道院
迷人的加爾都西會修道院，包括擁有壯
觀文藝復興式正面、裝潢華麗的哥德式
教堂，以及動人的迴廊 (見196-197頁)。

公里 50

哩 25

地方美食：義大利西北部

義大利西北部美食深受阿爾卑斯山的影響，以豐富實在為其特色。此地不同於他處，在烹調上奶油和植物油並重。由於是義大利的米鄉，義式調味飯 (risotto) 自然成為當地菜單上的主要特色，再加上相當普遍的麵食。其他特產包括乳酪，還有生長在皮埃蒙特黏土土壤中的松露，以及各式堅果。大蒜、番紅花、羅勒和酒是香味濃郁的醬汁材料。每家餐館桌上都看得到的脆麵包條則是源自杜林。

脆麵包條
(Grissini)

洋蔥及香料鄉村麵包
Onion and Herb Focaccia
以橄欖油調味的麵糰製成，
可不加配料烘烤，或添加
橄欖及番茄.

鹽漬生牛肉薄片 *Bresaola*
將醃製的牛肉片切薄片，搭配
橄欖油和檸檬汁作為前菜.

青椒
紅椒
橙椒
蔬菜沾料
(Bagna
Caôda)

青蔥
芹菜
黃椒

麵餅 *Farinata*
以油和鷹嘴豆粉做成的發酵麵餅.
相當薄，類似煎餅可當點心吃.

蔬菜鍋 *Bagna Caôda*
以鯷魚為主的醬汁，加上大蒜，橄欖油，奶油來調味，
有時也添加松露. 趁熱，以浸泡的方式，將切好的生菜浸一下
醬汁食用. 是皮埃蒙特的特殊料理.

米蘭式調味飯
Risotto alla milanese
以白酒，洋蔥，番紅花及磨碎的帕
爾米吉阿諾乾酪作成的美味米食.

熱那亞醬汁拌麵
Trenette al Pesto
羅勒，大蒜，松子，帕爾米吉阿諾
乾酪及油製成的醬汁拌麵條.

核桃醬 *Pansôti*
立古里亞式的菠菜雞蛋餡麵食，
配上堅果，大蒜，香料，酪漿乾酪
及橄欖油調成的醬料.

巴羅洛紅酒燒牛肉
Manzo brasato al Barolo
將牛肉瘦肉醃在紅酒及大蒜裡,
然後以文火慢燉.

海鮮湯 *Cacciucco*
里佛諾 (Livorno) 的菜式,以魚和海
鮮加上酒,大蒜及香料燉煮而成.

米蘭式牛肉排
Costolette alla milanese
沾上蛋及麵包屑的小牛肉片
以奶油油炸,搭配檸檬食用.

番茄燴小牛脛肉片 *Ossobuco*
小牛小腿肉加髓骨以番茄和酒醬
汁煮成,加少許大蒜,鯷魚和檸檬.

松露風味山雞
Fagiano Tartufato
填有白松露及豬油的雉肉;包
在培根肉中烘烤.

燉雞 *Spezzatino di Pollo*
以加酒的番茄醬汁煮成的雞腿,
有時也加上松露.

乳酪 *Formaggio*
西北部茂盛的阿爾卑斯山
草地生產了一些義大利最優
質的乳酪。包括有藍色紋
理但味道柔順的
Gorgonzola;多半作爲甜
點的Mascarpone;以及必
須新鮮食用柔細的
Taleggio,全都產自倫巴
底。在亞奧斯他谷製造的半
硬質乾酪Fontina則略甜
並帶堅果味。

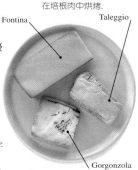

Fontina

Taleggio

Gorgonzola

皮埃蒙特式菠菜
Spinaci alla Piemontese
是一道配菜,混合菠菜,鯷魚,
奶油及大蒜,配油炸小麵包.

杏仁餅 *Amaretti*
清淡而味美的蛋白杏仁
餅乾,以杏仁和蛋白做成,
通常用來搭配咖啡.往往
以漂亮色紙包裹.

蛋奶酒 *Zabaione*
將蛋,糖及馬沙拉甜酒 (Marsala)
混合起泡,搭配小鬆餅 (Sponge
fingers) 飲用. 冷熱皆宜.

榛果塔 *Torta di nocciole*
一種皮埃蒙特的榛果塔,材
料包括榛果,雞蛋和奶油.

米蘭蛋糕 *Panettone*
源自米蘭,摻有少許酵母
的蛋糕和蜜餞一起烘焙. 傳
統上是在耶誕節時食用.

義大利西北部美酒產區

一名榨葡萄工的中世紀圖繪

義大利西北部一從立古里亞的懸崖到亞奧斯他谷的陡峭山側到處種植葡萄。然而最上等的酒還是來自皮埃蒙特，尤其是杜林東南方的蘭蓋山(Langhe)，生產兩種義大利最好的紅酒：醇厚強勁、壽命很長的 Barolo 及 Barbaresco；二者皆顯示出現代科技及高品質釀酒的優點與利益。清淡、適合搭配地方菜的日常飲用紅酒則有 Dolcetto 及十分普遍的 Barbera。另一種皮埃蒙特特產氣泡酒 (spumante) 是義大利人喜慶時必備的飲料。

位在皮埃蒙特中心位置的卡斯提牧內法雷托 (Castiglione Falletto)

阿爾巴的巴貝拉 Barbera d'Alba
原料為適應力強，幾乎可在任何山坡上生長的巴貝拉葡萄，由於其遍植各地的特質，所釀出來的酒可以是清淡而充滿果味，也可以強勁而濃郁。優良釀酒商包括 Aldo Conterno, Voerzio, Pio Cesare, Altare, Gaja, Vaira 及 Vietti.

都徹托 Dolcetto
被種植在 7 個不同區域. 阿爾巴的都徹托 (Dolcetto d'Alba) 氣味芬芳, 色澤深紫色. 最好在 1 至 2 年內飲用, 其風味從清新, 富果味, 乃至像 Giuseppe Mascarello 酒商所生產的特級酒, 醇厚帶有濃郁李子般風味的都有.

巴羅洛 Barolo
因其複雜的風味及厚重的單寧而受到舉世肯定, 採用 Nebbiolo 葡萄品種釀製, 需 20 年時間以達成熟適飲. 上教葡萄園 (Vigna Colonnello) 是出自 Aldo Conterno 的巴羅洛特級名酒, 只在最佳年份釀製, 如 1993, 1990 及 1989.

地圖文字：
Torino
Chieri
PIEMONTE
MONFERRATO
Canale
Barb
A
Bra
Saluzzo
Barolo
Cas
Fall
Dogliani
Mondovi
Cuneo
LAN

圖例
☐ 巴羅洛
☐ 巴巴瑞斯科
☐ 其他葡萄園區

0公里　　　　　25
0哩　　　　　15

阿爾巴的白松露是蘭蓋山的秋季特產. 其芬芳土味深受讚賞, 用來搭配巴羅洛酒最好不過.

阿斯提麝香葡萄酒
Moscato d'Asti

是一種絕佳的餐前酒或清淡餐後酒,採用芬芳,果味濃郁的麝香葡萄釀成.酒精濃度低,略帶甜味並有輕微氣泡.在吃完一頓豐盛的皮埃蒙特餐點後最適合用來清爽味覺.多用途的Araldica麝香葡萄酒在冰鎮後美味無窮.

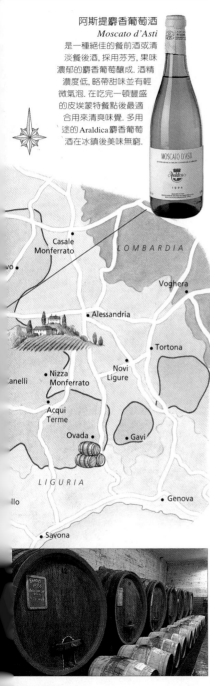

陳年巴羅洛
巴羅洛在木桶內至少2年才能裝瓶.可使用傳統大木桶或較小的木桶,使酒帶有濃郁的橡木味.

西北部的葡萄

Nebbiolo葡萄用來釀製兩種義大利極品紅酒──巴羅洛及巴巴瑞斯科,以及其他在特林納谷(Valtellina)和杜林北部生產的地方酒;是很難培植的葡萄品種,並需要漫長的生長季以降低其酸性.不過,最後成果還是值得的:在蘭蓋山區,它具有豐富多變的香氣與風味,往往包含在強烈的單寧之中.較容易栽種且較清淡的都徹托及巴貝拉葡萄原產自蒙費拉多區 (Monferrato),這類紅酒較清淡、果味也較濃,但其中頂級也不比Nebbiolo遜色.白葡萄中的麝香葡萄是皮埃蒙特最早的知名品種.該地以受歡迎的阿斯提氣泡酒聞名,最優質的葡萄則保留給阿斯提麝香葡萄酒.

如何閱讀酒標

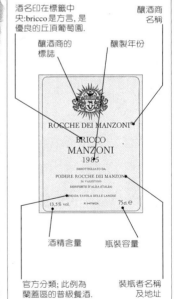

酒名印在標籤中央:bricco是方言,是優良的丘頂葡萄園.

釀酒商名稱

釀酒商的標誌

釀製年份

酒精含量

瓶裝容量

官方分類;此例為蘭蓋區的普級餐酒.

裝瓶者名稱及地址

上選年份

巴羅洛及巴巴瑞斯科的上選年份是 1993, 1990, 1989, 1988及1985.

認識義大利西北部的建築

　　儘管西北部的建築大多堅固而宏偉——部分是基於氣候嚴酷之故——卻不像威尼斯、佛羅倫斯甚至羅馬等有獨特的建築特徵。相反地，區內分布不同風格的建築，並多從他處摹倣或重新演繹而來：包括迷人的中世紀城堡、傑出的仿羅馬式及哥德式建築，和巴洛克式結構。本區也有許多現代建築——就設計和建材而言——乃受到當地工業發展影響及善於創新設計，往往也從早期建築風格汲取靈感。

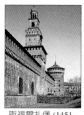

斯福爾扎堡 (1451-1466, 見186頁)

義大利西北部的建築特色

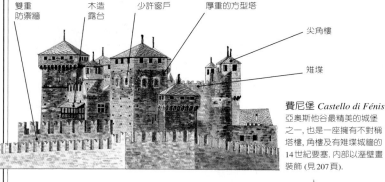

雙重防禦牆　　木造露台　　少許窗戶　　厚重的方型塔

尖角樓

雉堞

費尼堡 *Castello di Fénis*
亞奧斯他谷最精美的城堡之一，也是一座擁有不對稱塔樓、角樓及有雉堞城牆的14世紀要塞。內部以溼壁畫裝飾 (見207頁).

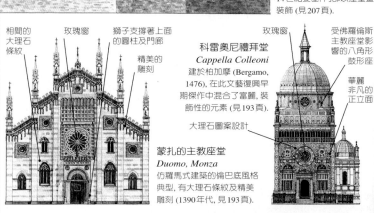

相間的大理石條紋　　玫瑰窗　　獅子支撐著上面的圓柱及門廊　　精美的雕刻

玫瑰窗

受佛羅倫斯主教座堂影響的八角形鼓形座

華麗非凡的正立面

科雷奧尼禮拜堂
Cappella Colleoni
建於柏加摩 (Bergamo, 1476)，在此文藝復興早期傑作中混合了富麗，裝飾性的元素 (見193頁).

大理石圖案設計

蒙扎的主教座堂
Duomo, Monza
仿羅馬式建築的倫巴底風格典型，有大理石條紋及精美雕刻 (1390年代，見193頁).

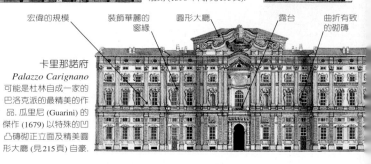

宏偉的規模　　裝飾華麗的窗緣　　圓形大廳　　露台　　曲折有致的砌磚

卡里那諾府
Palazzo Carignano
可能是杜林自成一家的巴洛克派的最精美的作品。瓜里尼 (Guarini) 的傑作 (1679) 以特殊的凹凸磚砌正立面及精美圓形大廳 (見215頁) 自豪.

何處可見建築典範

往亞奧斯他的沿路兩旁有無數中世紀城堡 (見 206 頁);予人靈感的仿羅馬式與哥德式教堂則位在倫巴底的蒙扎 (193 頁)、帕維亞 (195 頁)、米蘭 (186-193 頁) 及科摩 (184-185 頁) 等地。15 世紀的帕維亞加爾都西會修道院 (196-197 頁) 及迷人的曼圖亞 (199 頁) 皆不容錯過。杜林 (212-216 頁) 以其獨特的巴洛克風格著稱,而柏加摩以其富麗風格聞名。最近 2 百年來米蘭及杜林的建築最具代表性的;熱那亞則正進行一些令人振奮的重建計劃。

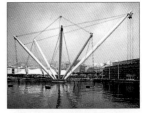

熱那亞重建港口內由皮安諾 (Renzo Piano) 所作的桅杆結構 (1992)

19 至 20 世紀建築

安托內利高塔
Mole Antonelliana
由安托內利設計,是當時世界最高建築 (1863-1897,見 216 頁).

塔頂高達 167 公尺

原有的花崗岩頂被鋁取代

方邊的圓頂

維多里奧・艾曼紐二世商場
Galleria Vittorio Emanuele II
位於米蘭,於 1865 年由曼哥尼 (Mengoni) 設計,是首座在結構上採用玻璃和鐵的義大利建築 (見 188 頁).

玻璃陽台

懸吊式上層樓面

支柱支撐頂部

維拉斯卡大樓
Torre Velasca
位於米蘭主教座堂南邊的 26 層高樓. 設計始於 1950 年代,受斯福爾扎堡等中世城堡的影響.

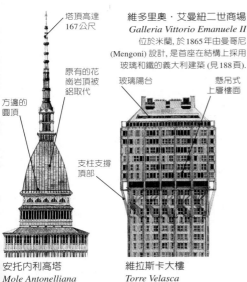

中央圓頂

鑲嵌畫

橢圓輪廓

較高的窗戶

錐狀支柱

杜林的林哥托大廈 *Lingotto Building*
建於 1915 至 1918 年,作為飛雅特的汽車工廠. 採用先進建材,是義大利首座大尺度的現代建築;上至屋頂的斜坡結構類似瓜里尼為杜林聖羅佐禮拜堂所設計的巴洛克式圓頂內部.

延伸到屋頂的螺旋形斜坡

屋頂充當試車道

鋼筋混凝土

米蘭的皮雷利大廈
Grattacielo Pirelli
由龐蒂 (Ponti) 及內爾維 (Nervi) 設計,建於 1959 年.

倫巴底 *Lombardia*

倫巴底從瑞士邊境的阿爾卑斯山延伸而下，
通過浪漫的科摩湖和瑪究瑞湖，來到波河廣闊的平原。
這裡有庭園開滿杜鵑的湖畔別墅、有宏偉府邸
及華麗教堂的富裕城鎮，以及先進而現代化的
工業和大規模農業，是義大利的經濟命脈。
米蘭位居中央，是具有流行意識的倫巴底首府。

本區因西元6世紀入侵義大利的蠻族倫巴底人 (Longobardo) 而得名。中世紀期間，倫巴底歸屬於神聖羅馬帝國，但對其日耳曼皇帝並不效忠。倫巴底人擁有銀行業與商業方面的才華，憎惡任何干擾其安逸繁榮生活的外力。

12世紀時，一群堅決的分離主義者成立了倫巴底聯盟 (Lega Lombarda) 以抗衡紅鬍子腓特烈的殘暴帝國主義 (北方聯盟政黨即為其現代化身)。政權旋即被本區的大家族奪得，從14到16世紀初，維斯康提 (Visconti) 及米蘭的斯福爾扎 (Sforza) 為其中最著稱者。這些王朝亦成為主要藝術贊助者，委託建造優美的府邸、教堂及藝術品，其中許多留存至今。柏加摩 (Bergamo)、曼圖亞及克雷莫納 (Cremona) 均擁有極豐富的藝術珍寶，更遑論米蘭。諸如帕維亞的修士會所、達文西「最後的晚餐」及米蘭貝雷那美術館絕倫的畫作等，歐洲文明登峰之作皆匯集於此。

倫巴底以味吉爾、蒙特維第、史塔第發利及唐尼采帝等名人的出生地而聞名，有優美的湖畔風光 (科摩和瑪究瑞湖度假勝地數世紀來吸引不少聞人雅士)，並有美麗繁忙的城市。

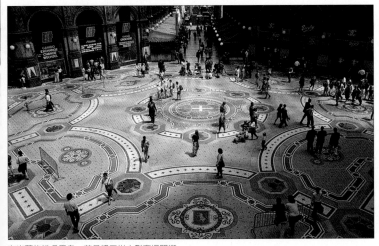

在米蘭的維多里奧‧艾曼紐二世大型商場閒逛

◁ 美麗的科摩湖寧靜的湖岸，位於貝拉究 (Bellagio) 西南方

漫遊倫巴底

　　廣大的波河平原涵蓋倫巴底大部分地區，平坦的地形和適切的位置有利當地工業發展。然而，這也是一個充滿強烈對比的地區。在北部山麓仍未受破壞的丘陵中坐落著科摩湖和瑪究瑞湖，以及環繞柏爾密歐 (Bormio) 和桑德里奧 (Sondrio) 的斯特爾維奧國家公園奇峰峻谷。往南離開繁忙的工業化區進入大片農田，則有風景絕佳的城鎮錯落其間，如克雷莫納、曼圖亞和帕維亞，提供精采豐富的藝術之旅。

本區名勝

請同時參見

• 住在義大利 549-551頁
• 吃在義大利 584-586頁

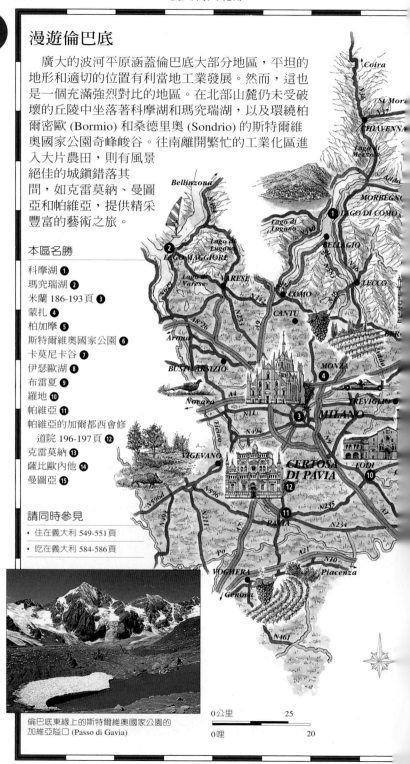

倫巴底東緣上的斯特爾維奧國家公園的加維亞隘口 (Passo di Gavia)

0公里　　　　　25
0哩　　　　　　20

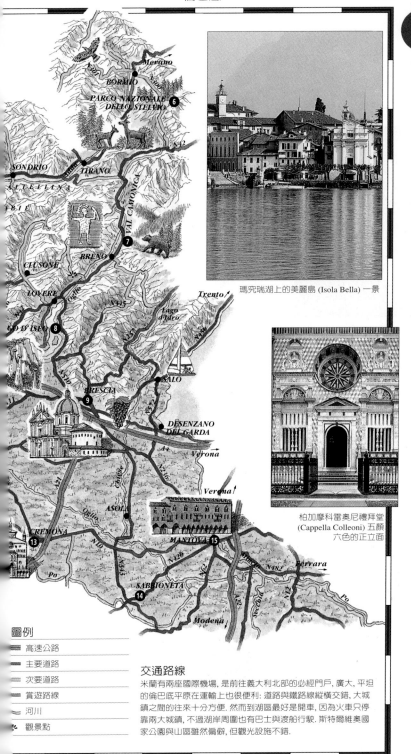

瑪究瑞湖上的美麗島 (Isola Bella) 一景

柏加摩科雷奧尼禮拜堂
(Cappella Colleoni) 五顏
六色的正立面

圖例

- 高速公路
- 主要道路
- 次要道路
- 賞遊路線
- 河川
- 觀景點

交通路線

米蘭有兩座國際機場, 是前往義大利北部的必經門戶, 廣大, 平坦的倫巴底平原在運輸上也很便利: 道路與鐵路線縱橫交錯, 大城鎮之間的往來十分方便. 然而到湖區最好是開車, 因為火車只停靠兩大城鎮, 不過湖岸周圍也有巴士與渡船行駛. 斯特爾維奧國家公園與山區雖然偏僻, 但觀光設施不錯.

科摩湖 *Lago di Como* ❶

　　科摩湖位在田園詩般的叢山峻嶺間，數世紀以來一直吸引遊客來此划船、到山區健行，或放鬆心情、尋求靈感。特別是北段幾乎籠罩在陰森的寂靜中。狹長的湖面受冰河侵蝕作用鑿蝕成叉骨狀，由此可仰望阿爾卑斯山或俯瞰科摩及雷科的秀麗風光。

科摩附近的湖景

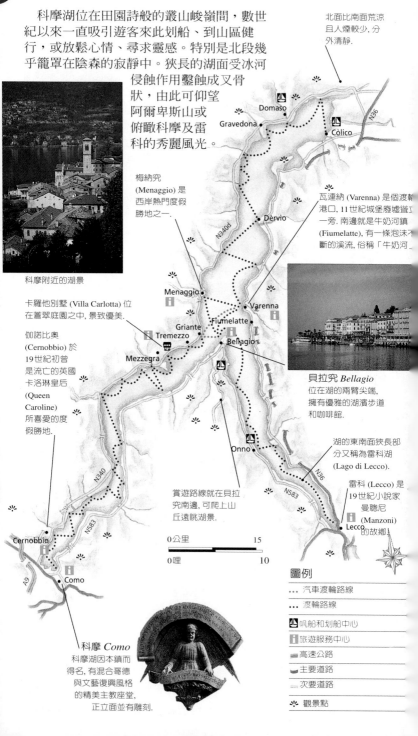

北面比南面荒涼且人煙較少，分外清靜.

梅納究 (Menaggio) 是西岸熱門度假勝地之一.

瓦連納 (Varenna) 是個渡輪港口，11世紀城堡廢墟聳立一旁. 南邊就是牛奶河鎮 (Fiumelatte)，有一條泡沫不斷的溪流，俗稱「牛奶河」.

卡羅他別墅 (Villa Carlotta) 位在蒼翠庭園之中，景致優美.

伽諾比奧 (Cernobbio) 於19世紀初曾是流亡的英國卡洛琳皇后 (Queen Caroline) 所喜愛的度假勝地.

貝拉究 *Bellagio*
位在湖的兩臂尖端，擁有優雅的湖濱步道和咖啡館.

湖的東南面狹長部分又稱為雷科湖 (Lago di Lecco).

雷科 (Lecco) 是19世紀小說家曼聰尼 (Manzoni) 的故鄉.

賞遊路線就在貝拉究南邊，可爬上山丘遠眺湖景.

0公里　　　　　　15

0哩　　　　　　10

科摩 *Como*
科摩湖因本鎮而得名，有混合哥德與文藝復興風格的精美主教座堂，正立面並有雕刻.

圖例

- ··· 汽車渡輪路線
- ··· 渡輪路線
- 🚢 帆船和划船中心
- ℹ️ 旅遊服務中心
- ━ 高速公路
- ━ 主要道路
- ━ 次要道路
- ☀ 觀景點

丘比特與賽姬 (1834)，卡羅他別墅內塔多林 (Tadoline) 仿卡諾瓦 (Canova) 之作

科摩湖之旅

鎮中心優雅的加富爾廣場 (Piazza Cavour) 附近聳立著14世紀主教座堂，擁有15及16世紀浮雕、繪畫和精美墓穴。18世紀圓頂是杜林著名的巴洛克建築師朱瓦拉 (Juvarra) 所作。教堂旁13世紀的鎮公所 (Broletto) 有別致的白、粉、灰三色條紋，以及高聳的市政塔。卡羅他別墅是優雅的18世紀避暑別館，以其庭園聞名，春天時開滿各色花卉；屋內則有雕塑收藏。

工業小鎮雷科 (Lecco) 位於湖東臂南部，是作家曼聰尼 (Alessandro Manzoni, 1785-1873) 的出生地，其兒時故居已成為展出生平及作品的紀念館。曼聰尼廣場上的紀念碑，則描繪他最著名的小說「約婚夫婦」(I Promessi Sposi) 的情節，故事部分以17世紀的雷科及米蘭為背景。

🏛 卡羅他別墅 *Villa Carlotta*
Tremezzo, Como. **◐** 0344 404 05. **◯** 每日。**●** 11-3月中旬。

🏛 曼聰尼故居
Casa Natale di Manzoni
Via Guanella 1, Lecco. **◐** 0341 48 12 47. **◯** 週二至週日上午。**●** 1月1日，復活節，5月1日，8月15日，12月25日。

瑪究瑞湖 ❷
Lago Maggiore

Verbania. **FS** ▭ ⛴ Stresa, Verbania, Baveno 和諾曼。
ℹ Piazza Marconi 16. Stresa (0323-301 50).
W www.lagomaggiore.it

瑪究瑞湖是僅次於葛達湖的義大利第二大湖。這片長形寬闊水域倚在群山懷抱之中，並向阿爾卑斯山區的瑞士邊境延伸而去；氣氛較科摩湖溫馨且浪漫。平緩的湖岸布滿馬鞭草 (verbena)、山茶花和杜鵑，其古羅馬名 Verbanus 由此而來。

此湖的主要守護聖人波洛梅歐紅衣主教的巨大銅像矗立在阿洛納 (Arona)，他於1538年出生於此；可以爬上銅像從眼睛和耳朵俯看湖面。這裡也有城堡廢墟和奉獻給波洛梅歐家族的聖母禮拜堂。

更往上至湖西岸是斯特列撒 (Stresa)，為主要度假勝地及遊覽群島的起點。可搭乘纜車前往莫他若內雪峰 (Monte Mottarone)，山頂四周群山環伺，其中包括粉紅

阿洛納的波洛梅歐紅衣主教像

峰 (Monte Rosa)。

波洛梅歐群島位於湖水中央，近斯特列撒，景致渾然天成，並有人工洞穴、奇特建築及造景庭園。美麗島 (Isola Bella) 是17世紀波洛梅歐府邸及其出色庭園所在。母島 (Isola Madre) 大部分闢為植物園。聖約翰島 (San Giovanni) 是群島中最獨立而小巧的，有一幢別墅曾為指揮家托斯卡尼尼 (A. Toscanini, 1867-1957) 所有。

愈近瑞士邊境較寧靜，但仍有迷人的別墅。維爾巴尼亞 (Verbania) 城郊的塔蘭托別墅栽植極佳的外國植物。靠近瑞士的市集城鎮坎諾比歐 (Cannobio) 以西約3公里處的 Orrido di Sant'Anna 有令人震撼的峽谷及飛瀑，遊客可乘船前往。

🏛 波洛梅歐府邸
Palazzo Borromeo
Isola Bella. ▭ 🚌 Stresa. **◐** 0323 305 56. **◯** 4-10月：每日。

🏛 塔蘭托別墅 *Villa Taranto*
Via Vittorio Veneto III, Verbania, Palanza. **◐** 0323 55 66 67. **◯** 4-10月：每日。

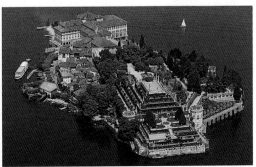

瑪究瑞湖美麗島的17世紀波洛梅歐府邸及庭園

米蘭 *Milano* ❸

主教座堂
的細部

　　流行及商業金融中心米蘭，給人繁忙緊湊的感覺。它的精明更甚其魅力——是個富裕而不做空想的城市，也是義大利經濟的心臟地帶。對於曾從古羅馬人手中奪得米蘭的哥德人來說，「Mailand」——五月之地，則充滿溫暖和靈感。由於位居阿爾卑斯一帶的重要貿易中心，一直是兵家必爭之地。如今，則是觀察義大利都會時尚的首選之地。

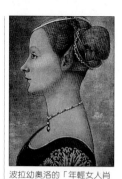

波拉幼奧洛的「年輕女人肖像」，波迪-佩佐利博物館

♠ 斯福爾扎堡 ①

Castello Sforzesco
Piazza Castello. 📞 02 88 46 37 01. ◐ 週二至日. ◐ 國定假日.
♿

　　原址首座城堡是由維斯康提家族所建，但在15世紀中期隨其統治結束而拆毀。米蘭新統治者斯福爾扎 (F. Sforza) 在該址建造這幢文藝復興式府邸，組合了冷峻的外觀和宜人的內部。城堡以一連串中庭為基礎，其中最漂亮的Cortile della Rocchetta是布拉曼帖與費拉雷特設計的雅致拱廊廣場。宮殿目前除了工藝美術、考古及錢幣收藏區外，還有市立古美術館 (Civiche Raccolte d'Arte

斯福爾扎堡內米開蘭基羅所作的
「隆旦尼尼聖殤像」(約1564)

Antica)，有精美的家具、骨董和繪畫收藏，包括米開蘭基羅未完成的「隆旦尼尼聖殤像」。文藝復興至18世紀的油畫頗受注目。造訪前不妨注意一下展覽項目，有些展示室可能因整修而關閉。

🏛 波迪-佩佐利博物館 ④

Museo Poldi-Pezzoli
Via Alessandro Manzoni 12. 📞 02 79 48 89.
◐ 週二至日. 🖾

　　富有的貴族波迪-佩佐利於1879年去世時將藝術收藏遺贈給國家。最有名的是15世紀波拉幼奧洛所作文藝復興風格的「年輕女人肖像」，此外也有畢也洛·德拉·法蘭契斯卡、波提且利及曼帖那的作品，及琳瑯滿目的工藝品。

本區名勝

斯福爾扎堡 ①
貝雷那美術館 190-191頁 ②
拿破崙山街 ③
波迪-佩佐利博物館 ④
斯卡拉歌劇院 ⑤
維多里奧·艾曼紐二世
　商場 ⑥
主教座堂 ⑦
皇宮 (市立當代美術館, 主教
　座堂博物館) ⑧
聖撒提羅教堂 ⑨
安布羅斯安納館 ⑩
聖安布羅斯教堂 ⑪
偉大的聖羅倫佐教堂 ⑫

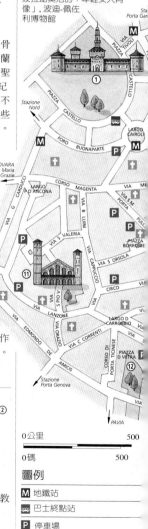

0公里　　　　　　　　500
0碼　　　　　　　　　500

圖例

Ⓜ 地鐵站
🚌 巴士終點站
Ⓟ 停車場
ℹ 旅遊服務中心
✝ 教堂

斯卡拉歌劇院 ⑤
Teatro alla Scala

Piazza della Scala. ☎ 02 72 00 37
44. ☎ □售票處 ☎ 02 860 775.
□歌劇院博物館 ☎ 02 8879 473.
●關閉整修至2005年. ⚑
Ⓦ www.lascala.milano.it

這間新古典式劇院俗稱
La Scala，於1778年啟用，
是舉世最知名的歌劇院之
一；有歐洲最大的舞台，上

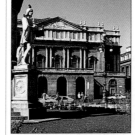

名聞遐邇的斯卡拉
歌劇院正立面

遊客須知

🚶 1,465,000. ✈ Malpensa西
北方55公里; Linate東方8公
里. FS Stazione Centrale,
Piazza Duca d'Aosta. 🚌 Piazza
Castello. ℹ Via Marconi 1 (02
72 52 43 01); Stazione Centrale
(02 72 52 43 60). ⬤ 每日，週
六為主要市集. ✦ 12月7日:
聖安布羅斯節.

主教座堂 *Duomo* ⑦
Piazza del Duomo. ☎ 02 86 46 34
56. ⚑ 到屋頂.

位在米蘭相當中央的位
置，是世界最大的哥德式教
堂之一，長157公尺，最寬
之處達92公尺。於14世紀
由維斯康提王子Gian
Galeazzo授命建造，但卻直
到5百多年後才完工。

建築中最驚人之處是非比
尋常的屋頂，擁有135座尖
塔、無數雕像與出水口
飾；晴天時，可以從屋頂
遠眺阿爾卑斯山。

下方的正立面則融合
了哥德、文藝復興乃至新
古典式等多種風格。青銅
門面上的淺浮雕，詳述聖母
及聖安布羅斯
(Sant'Ambrogio) 生平的片
段，兼敘米蘭的歷史。環形
四周複繁的哥德式窗格花也
值得留意。

內部的側廊被52支巨柱
分隔，光線從四面八方瑰麗
的彩色玻璃透進來。在環形
殿精美的窗格花有維斯康提
家族象徵——蛇吞
人。在墓穴和雕
像當中有一座是
描繪被剝皮的聖
巴托洛米歐 (San
Bartolomeo
Scorticato)，手持
他自己的皮。

坐落在主祭壇
下方的寶庫有許
多中世紀金銀工
藝品。此外，挖
掘出土的還包括
一座4世紀洗禮堂
原始遺跡。

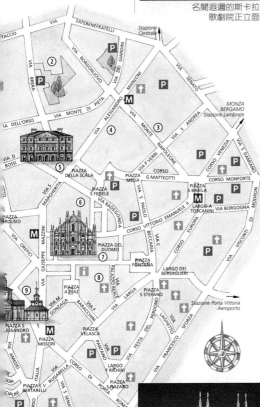

演最豪
華的作品。在
每次演出前半小時
還出售2百張站票。毗連的
歌劇院博物館 (Museo
Teatrale) 可以欣賞以前的布
景及服裝、指揮家肖像及可
溯及古羅馬時代的戲劇道
具。從這裡也可以清楚看見
有飾金包廂的觀眾席、幾可
亂真的效果及巨型吊燈。

尖塔林立的哥德式主教座堂

探訪米蘭

　　米蘭除了主教座堂與城堡等宏偉建築外，還有各類有趣的博物館、教堂及公共建築，構成新舊輝映的迷人組合。此一時髦繁忙的大都會有不少文化活動、美食饗宴及採購名牌時裝的機會，也可只作米蘭式的溜躂。

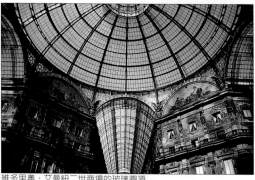

維多里奧‧艾曼紐二世商場的玻璃圓頂

🚇 維多里奧‧艾曼紐二世商場 Galleria Vittorio Emanuele II ⑤

主要入口位於 Piazza del Duomo 及 Piazza della Scala.

　　這座華麗的購物商場又名「il Salotto di Milano」(米蘭的客廳)，於1865年由建築師曼哥尼 (Giuseppe Mengoni) 設計，卻有悲劇性的開始；曼哥尼在1877年開幕前不久 (商場真正完工的前一年) 從鷹架失足摔死。雖然如此，遊客仍被其時髦的商店、咖啡館和餐廳所吸引，其中包括 Il Salotto，據說有全米蘭最好喝的咖啡。

　　商場本身樓面呈拉丁十字形結構，八角形的中心飾有描繪四大洲 (歐美非亞)，及其他表現藝術、農業、科學及工業的鑲嵌畫。最精緻的特色是金屬及玻璃屋頂，冠以氣派非凡的中央圓頂。

　　屋頂是義大利首座採用金屬與玻璃作為結構用途的建築，而非僅供裝飾。地板則飾以十二星座鑲嵌畫；常可以看到遊客為求好運，踏在金牛座的生殖器上。

🏛 主教座堂博物館 Museo del Duomo

Palazzo Reale, Piazza del Duomo 14. 📞 02 86 03 58. ⏰ 每日. ● 國定假日. 📷

　　博物館位於皇宮 (Palazzo Reale)，是幾世紀以來維斯康提家族及其他米蘭統治者的居所。記錄了主教座堂的歷史，從14世紀的起源 (及早先位在原址的教堂) 到1886年舉辦重新設計正立面的競賽為止。展品包括16及17世紀教堂木製模型，以及許多中世紀雕塑原作——包括被認為是姜‧加雷阿佐‧維斯康提與加雷阿佐‧馬利亞‧斯福爾扎的雕像。此外還有彩色玻璃窗、繪畫、掛毯及一對雕刻精緻的詩班席座位。其他展示區則以教堂在20世紀的改建為主。

🏛 市立當代美術館 Civico Museo d'Arte Contemporanea

Palazzo Reale, Piazza del Duomo 12. 📞 02 62 08 32 19. ● 整修中. ♿

　　設在皇宮二樓的市立當代美術館 (或稱CIMAC) 是個活力十足、不斷推陳出新的博物館。1984年啟用後，仍持續擴建，但重點仍以義大利作品為主：從19世紀到未來主義運動成員 (尤其是薄邱尼 U. Boccioni) 的作品，從抽象藝術到目前較多元化的成品都有。值得注意的有卡拉 (Carlo Carrà, 1881-1966)、畢西斯 (Filippo De Pisis)、莫蘭迪 (G. Morandi, 1890-1964) 及坦科雷迪 (Tancredi)，以及較知名的莫迪里亞尼與基里訶等。非義大利藝術家則有後印象派畫家 (梵谷、塞尚、高更)、畢加索——遺贈30件蝕刻版畫，及馬諦斯、克利、蒙德里安和康丁斯基等。

市立當代美術館內莫蘭迪的「靜物」(1920)

由於館內正在進行整修，約有百幅館藏最著名的畫作移至位於 Palazzo della Permanente 的 Museo del Novecento 展出 (Via Turati 34, ☎ 02 655 14 45)。

🏛 **安布羅斯美術館**
Pinacoteca Ambrosiana
Piazza Pio XI 2. ☎ 02 80 69 21.
◯ 週二至日. 🖼

新近翻修的安布羅斯美術館是宏偉的波洛梅歐紅衣主教圖書館館址，他的3萬份手抄本亦留存至今，包括5世紀圖繪的「伊利亞特」(Iliad)、但丁「神曲」(1353)的早期版本及達文西的「大西洋手抄本」(15世紀)。

建築內也設有吸引人的美術館，原是波洛梅歐於1618年死後所遺贈；從其繪畫及雕塑收藏可看出主教廣泛而略顯奇特的品味。目前則有14到19世紀早期的作品。油畫作品包括達文西的「樂師的畫像」；及被認為是其門生安布羅佐·達·佩雷迪斯 (Ambrogio da Predis) 所作的「年輕女人肖像」。其他傑作包括波提且利的「華蓋聖母」(15世紀)、拉斐爾

安布羅斯美術館內卡拉瓦喬的「果籃」(約1596)

的「雅典學院」(16世紀) 的草圖版本及卡拉瓦喬的「果籃」(義大利首幅以靜物為主題的畫作)。威尼斯藝術收藏也頗豐，有提也波洛、提香、吉奧喬尼及巴沙諾 (Bassano)，以及15世紀晚期倫巴底畫家伯哥尼奧內 (Bergognone) 的鑲板畫。

🔒 **聖撒提羅教堂** *San Satiro*
Via Torino 19. ◯ 每日.

教堂全名是聖撒提羅旁聖母教堂 (Santa Maria presso San Satiro)，是米蘭最美麗的文藝復興建築之一。原址曾有座9世紀教堂，現在遺跡僅存11世紀鐘樓旁的聖殤小祭室 (Cappella della Pietà，左側廊旁)。

內部看似希臘十字平面，然而卻是以灰泥製造出來的各種假象效果，由於空間有限導致布拉曼帖 (於15世紀晚期接受建築委託) 選擇T形平面設計。祭壇上方是一幅13世紀溼壁畫，右側廊上的八角形洗禮堂內有赤土陶塑。教堂正立面直到19世紀才完工。

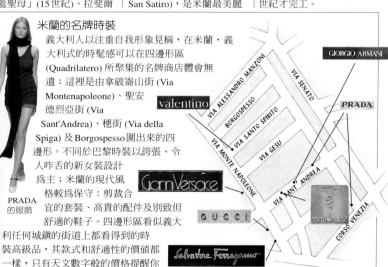

米蘭的名牌時裝

義大利人以注重自我形象見稱，在米蘭，義大利式的時髦感可以在四邊形區 (Quadrilatero) 所聚集的名牌商店體會無遺；這裡是由拿破崙山街 (Via Montenapoleone)、聖安德烈亞街 (Via Sant'Andrea)、穗街 (Via della Spiga) 及 Borgospesso 圍出來的四邊形。不同於巴黎時裝以誇張、令人咋舌的新女裝設計為主；米蘭的現代風格較為保守：剪裁合宜的套裝、高貴的配件及別致但舒適的鞋子。四邊形區看似義大利任何城鎮的街道上都看得到的時裝高級品，其款式和舒適性的價值都一樣，只有天文數字般的價格提醒你這裡是名流鉅富的購物區。

PRADA 的服飾

GIORGIO ARMANI

VIA ALESSANDRO MANZONI
VIA SENATO
BORGOSPESSO
valentino
VIA SANTO SPIRITO
PRADA
VIA MONTE NAPOLEONE
VIA GESU
Gianni Versace
VIA SANT'ANDREA
GUCCI
CORSO VENEZIA
Salvatore Ferragamo

拿破崙山街，米蘭名店的焦點所在

米蘭：貝雷那美術館 *Pinacoteca di Brera* ②

米蘭的最佳藝術收藏被安置在巍峨的17世紀建築——貝雷那府。這裡也是18世紀美術學院的創立地點；繪畫收藏與學院發展並進。館內有文藝復興及巴洛克繪畫的一些絕佳典範，包括畢也洛・德拉・法蘭契斯卡、曼帖那、貝里尼、拉斐爾、丁多列托、維洛內些及卡拉瓦喬等，以及義大利著名現代藝術家的20世紀作品。

母與子
卡拉 (Carlo Carrà) 的抽象畫作 (1917) 表現一個充滿奇異及隱晦象徵的夢幻世界。

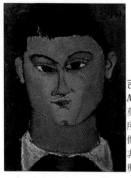

吉斯令肖像
Moisè Kisling
莫迪里亞尼於1915年所作充滿稜角的肖像，反映他對非洲雕塑的興趣。

雙排樓梯通往美術館一樓入口。

青銅像 (1809) 為卡諾瓦 (Canova) 所作，將拿破崙雕塑成神化的英雄，手握勝利之翅。

★「吻」
哈耶斯 (Francesco Hayez) 的畫作 (1859) 是最常被複製的19世紀義大利作品之一。富愛國情操及感性，成為圍繞義大利統一主題的樂觀主義的一種象徵。

平面圖例

- ☐ 15-16世紀義大利繪畫
- ☐ 16-17世紀荷蘭及法蘭德斯繪畫
- ☐ 17世紀義大利繪畫
- ☐ 18-19世紀義大利繪畫
- ☐ 20世紀義大利繪畫及雕塑
- ☐ 非展示空間

展示中的非義大利藝術家，魯本斯及范戴克等人的作品可為代表。

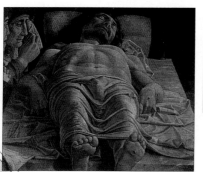

遊客須知

Via Brera 28. 02 72 26 31;
02 89 42 11 46. Lanza,
Montenapoleone 及 Duomo.
60, 61. 週二至日 8:30-19:30
(最後入場: 關閉前1小時).
1月1日, 5月1日, 12月25
www.beniculturali.it

★死去的基督
曼帖那 (1430-1506) 這幅哀悼之作
微妙的光線和動人的透視手法，使
其成為畫家最偉大的傑作之一。

參觀導覽

收藏分38間展覽室展出，最早是由
教堂的繪畫組成，後來則以收購取
得。收藏品並非全部永久展出——因
修復工作和研究仍持續進行。

雙柱支撐著中庭
的拱廊。

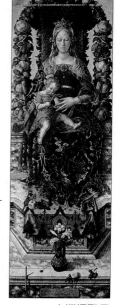

石砌正立面呈現
出規則而略顯嚴
謹的外觀。

小蠟燭聖母
*Madonna della
Candeletta*
克里威利 (Carlo
Crivelli) 所作的這幅
畫 (約1490) 是多翼
式祭壇屏的中央
部分。在細部
方面有不少獨
特裝飾。

Via Brera 的
主要入口

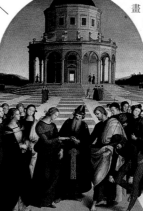

重要畫作

**★曼帖那
「死去的基督」**

**★拉斐爾
「聖母的婚禮」**

**★聖母的
婚禮**
這幅典雅的
祭壇屏繪於
1504年。環
形神殿上有
作者拉斐爾
的簽名。

米蘭：市中心西南面

　　米蘭部分絕佳瑰寶可在其宗教建築找到：古老的修道院及教堂本身就是傑出的建築精品，並結合了可溯及古羅馬時代的重要廢墟及遺跡。米蘭也有世界上最有名的圖像之一：達文西的動人傑作——「最後的晚餐」。

從東北方展望偉大的聖勞倫斯教堂

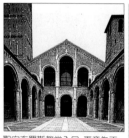

聖安布羅斯教堂入口，兩旁為不對稱的鐘樓

🔒 聖安布羅斯教堂
Sant'Ambrogio
Piazza Sant'Ambrogio 15.
📞 02 86 45 08 95. ⭕ 每日. ♿

　　聖安布羅斯是米蘭的守護聖徒，他能言善道，據說連蜜蜂都被他的甜言蜜語吸引而飛進嘴裡。他是4世紀時的米蘭主教，致力於避免教會分裂。這是他於西元379年開始建造的長方形教堂，但今日建築大部分是10世紀仿羅馬風格。一座中世紀門廊通往入口處的青銅門，兩座鐘塔矗立兩旁。內部值得注意的是精緻肋拱頂及美麗的講道壇，以及耀眼的9世紀祭壇，飾有金、銀及寶石，並冠以華蓋。在南側廊旁的小祭室，有精美的鑲嵌畫圍繞絕妙的小圓頂。下方地窖內則是聖安布羅斯本人的墳墓。

　　柱廊上方有座小博物館，有與教堂有關的建築殘片、掛毯與繪畫。

🔒 偉大的聖勞倫斯教堂
San Lorenzo Maggiore
Corso di Porta Ticinese. 📞 02 89 40 41 29. ⭕ 每日. 🏛 禮拜室.

　　教堂收藏有米蘭最重要的古羅馬及早期基督教遺跡。八角形集會堂建於4世紀，原址原本可能是古羅馬圓形劇場，隨後於12及16世紀重建。

　　教堂前方矗立著16根古羅馬圓柱，和紀念米蘭詔書的君士坦丁 (Costanzo) 皇帝雕像。仿羅馬式的聖阿奎林諾禮拜堂 (Cappella di Sant'Aquilino) 飾有精美的4世紀鑲嵌畫，並擁有兩具早期基督教石棺。其他被併入教堂建築裡的古羅馬建築元素，可在禮拜堂下方的房間看到。

🔒 感恩聖母院
Santa Maria delle Grazie
Piazza Santa Maria delle Grazie 2.
📞 02 498 75 88. ⬜ 最後的晚餐
📞 02 89 42 11 46 (須預約——提早60天). ⭕ 週二至日. 🔴 國定假日. 🏛 ♿

　　這座優美的15世紀文藝復興修道院，有布拉曼帖 (Bramante) 設計宜人的環形殿及寂靜小迴廊，收藏西方文明的重要圖像之一：達文西的「最後的晚餐」。畫中捕捉基督告知祂的門徒，在他們之中將有人出賣祂的瞬間。基督畫像並未完成：達文西自覺不配完成它。

　　畫家也摒棄了在溼灰泥上作畫的溼壁畫標準技法，改以蛋彩直接繪在乾牆上。成品充滿微變妙變化，但卻嚴重變質：油彩剝落，修復工作亦十分困難。畫作目前由濾光系統保護。

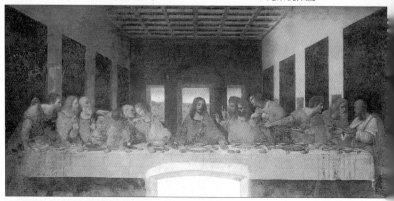

感恩聖母院食堂牆面，飾有達文西所繪「最後的晚餐」(Cenacolo, 1495-1497)

米蘭詔書
Editto di Milano

米蘭於西元222年被古羅馬人殖民，並很快發展成為許多貿易路線交匯點上的重要城市。當羅馬帝國擴大版圖並分裂為二之後，皇帝們開始忽略羅馬，而屬意位置更佳的「Mediolanum」（字面意義即在平原中央的城市）。君士坦丁皇帝於313年便是在此頒布詔書正式承認基督教，並使它成為國教。

據這位皇帝是在看到異像後皈依的，但時至4世紀，歸化基督教確實是統一分裂帝國的唯一途徑。

君士坦丁皇帝

蒙扎 Monza ❹

Milano. 🏠 125,000. FS 🚌
🚹 Palazzo Comunale, Piazza Carducci (039 32 32 22). 🚌 週四及六. Ⓦ www.monza.net

蒙扎目前只是米蘭的衛星城市，著名的國際一級方程式賽車跑道位於郊區一座公園。園內還有優雅的洛可可式狩獵小屋，名為皇家別墅 Villa Reale，以及高爾夫球場。然而，蒙扎也曾是倫巴底的重鎮：6世紀的倫巴底皇后希歐黛琳達 (Teodolinda) 興建了首座大教堂，並將她的財富遺贈給本鎮。

鎮中心是現今主教座堂，擁有著稱的14世紀正立面及描繪希歐黛琳達生平的15世紀溼壁畫。主祭壇後方是頂小王冠，據信曾屬君士坦

丁皇帝，鐵條據說是基督十字架上的釘子。更多當地實物在教堂內的賽佩羅博物館 (Museo Serpero)，包括保護7隻小雞的銀母雞——象徵倫巴底和轄下的7個省份——以及據說是施洗者約翰牙齒的聖物。

🏎 賽車跑道 Autodromo
Parco di Monza. 📞 039 248 21. 🕐 每日. 🚫 國定假日.
🅿 ♿

⛪ 主教座堂 Duomo
Piazza Duomo. 📞 039 32 34 04. 🕐 賽佩羅博物館 🕐 週一至日. 📷

柏加摩 Bergamo ❺

🚶 150,000. FS 🚌 🚹 Piazzale Marconi 106 (035 24 22 26). 🚌 週一.

宜人的丘頂城鎮，其藝術氣息及輝煌建築大多歸功於威尼斯，因為從15到18世紀晚期曾受其統治。本鎮可分上柏加摩 (Bergamo Alta) 與下柏加摩 (Bergamo Bassa)。

上城精華區在 Piazza Vecchia，有本地最動人的建築群；包括12世紀市鎮鐘樓，內有精美的鐘和每晚10點鳴鐘的晚鐘，此外還有16世紀晚期的市立圖書館及12世紀評理府，飾有威尼斯之獅雕像。

評理府的拱廊可通往新古典式主教座堂所在的 Piazza del Duomo，廣場上最顯眼的是科雷奧尼禮拜堂 (見178頁) 的正立面。禮拜堂建於1476年以安置柏加摩著名政治領袖科雷奧尼 (B. Colleoni) 的墓穴。禮拜堂兩側有兩座14世紀建

畢薩內洛的「雷安內羅·艾斯特像」(Leonello d'Este, 約1440), 柏加摩卡拉拉學院美術館

科雷奧尼禮拜堂細部

築物：八角形洗禮堂及通往仿羅馬式偉大聖母教堂 (Santa Maria Maggiore) 的門廊。教堂的森嚴外觀與其巴洛克式內部恰成對比，裡面有出生柏加摩的歌劇作曲家唐尼采弟的墓穴。

下柏加摩最值得一看的是卡拉拉學院美術館，收藏威尼斯畫派大師及當地藝術家作品，並有義大利其他地方的傑作：畢薩內洛、克里威利、曼帖那、貝里尼及波提且利的15世紀作品；提香、拉斐爾及佩魯及諾的16世紀繪畫；提也波洛、瓜第及卡那雷托的18世紀油畫。歐洲其他重要藝術家則包括霍爾班、杜勒、布勒哲爾及委拉斯蓋茲等。

🏛 卡拉拉學院美術館
Galleria dell'Accademia Carrara
Piazza dell'Accademia.
📞 035 39 96 43. 🕐 週二至日.
🚫 國定假日. 📷

穿越斯特爾維奧國家公園的林蔭小徑

斯特爾維奧國家公園 ❻
Parco Nazionale dello Stelvio

Trento, Bolzano, Sondrio 及
Brescia. 🚌 自Bormio至Santa
Caterina及Madonna dei Monti. 🛈
Via Roma 131b (0342 90 33 00).

斯特爾維奧是義大利
最大的國家公園，也是
倫巴底通往冰河密布的
白雲石山脈，直抵特倫
汀諾-阿地杰河高地的門
戶。冰河中錯落著50多
座湖泊，並高聳著Gran
Zebrù、Cevedale 及此地
最高的山，3905公尺的
Ortles 等陡峭山峰。在一
年一度的環義自由車賽
中，斯特爾維奧崎嶇彎
折的道路是選手們最懼
怕的路程。對健行者而
言，則可前往仍有阿爾
卑斯山野生山羊、土撥
鼠、羚羊及鷹出沒的偏
遠地區。在倫巴底這邊
唯一人口集中的柏爾密
歐 (Bormio)，有大量多

夏運動設施，也是探索
本區的好據點。植物園
則展示本區所發現的高
山植物品種。

♣ 阿爾卑斯山植物園
Giardino Botanico Alpino Retia

Via Sertorelli, Località Rovinaccia,
Bormio. 🕐 5-9月: 每日. 🖐

卡莫尼卡谷 ❼
Val Camonica

Brescia. 🚆 🚌 Capo di Ponte.
🛈 Via Briscioli, Capo di Ponte
(0364 420 80).

這座迷人的寬闊山谷
由冰河形成，是一系列

不尋常的史前岩刻的所
在地。這群露天壁畫從
伊瑟歐湖到橋頭 (Capo
di Ponte) 及更遠處已被
聯合國教科文組織列為
文化保護區。超過18萬
件從新石器時代到古羅
馬時代初期的石刻在此
發現；精華部分在橋頭
附近的石刻國家公園。
不容錯過的 Naquane 石
上刻有冰河時期的近千
個圖像。卡莫諾史前研
究中心則以古羅馬人在
谷內的屯墾為焦點。

🏛 卡莫諾史前研究中心
*Centro Camuno in Studi
Preistorici*
Via Manconi 7, Capo di Ponte.
📞 0364 420 91. 🕐 週二至日上
午. ♿
🏛 石刻國家公園 *Parco
Nazionale delle Incisioni
Rupestri*
Capo di Ponte. 📞 0364 421 40.
🕐 週二至日. ● 1月1日，5月1
日，12月25日.

伊瑟歐湖 *Lago d'Iseo* ❽

Bergamo 及 Brescia. 🚆
🚢 Iseo. 🛈 Lungolago Marconi 2,
Iseo (030 98 02 09).

這座冰河湖泊坐落在
產酒區，不僅被高山和
瀑布所圍繞，亦擁有一
座形成為島的島山
(Monte Isola)。岸邊漁村
聚集，如 Sale Marasino
和 Iseo 本身。從湖東岸
的馬若內 (Marone) 有路
通往約5公里外的赤斯
蘭諾 (Cislano)。在此，
有奇特尖塔般岩塊從地

卡莫尼卡谷內騎馬獵人和牡鹿的史前版畫

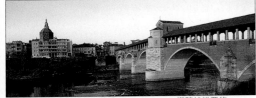

部分採文藝復興風格的有蓋橋 (Ponte Coperto)，橫跨帕維亞的提契諾河 (Ticino)

面升起，每個尖塔上都有巨礫。這些獨特的侵蝕石柱是倫巴底最怪異也最美麗的天然奇景，當地稱之「森林仙子」。

布雷夏 Brescia ⑨

🚶 190,000. 🚆 🚌 ❗ Corso Zanardelli 38 (030 434 18). 🛒 週六.

僅次於米蘭的倫巴底第二大城市，擁有豐富藝術遺產。主要名勝包括Piazza del Foro周圍的古羅馬遺跡：卡比托神廟──有三個部分，現併入博物館和戲院；馬亭能戈市立美術館──有拉斐爾、洛托及當地藝術家作品；還有Piazza Paolo VI上的主教座堂──有11世紀核心及17世紀白色外觀。教堂有來自聖牛車 (Carroccio) 的旗幟，是中世紀倫巴底聯盟的象徵。市集所在的Piazza della Loggia因文藝復興式涼廊得名，部分由帕拉底歐建造。位於Via Bronzoni的18世紀聖納札羅暨聖徹爾索教堂 (San Nazaro e San Celso) 有提香的祭壇屏。

🏛 卡比托神廟
Tempio Capitolino
Via Musei 57a. 📞 030 460 31.
🛑 整修中. 📷

🏛 馬亭能戈市立美術館
Pinacoteca Civica Tosio Martinengo
Via Martinengo da Barco. 📞 030 377 49 99. 🛑 週二至日.
🛑 同上. 📷♿

羅地 Lodi ⑩

Milano. 🚶 40,000. 🚆 🚌
❗ Piazza Broletto 4 (0371 42 13 91). 🛒 週三，四，六及日.

嫵媚的中世紀城鎮，粉刷清淡的房屋有鑄鐵大門、庭院及花圃。就在Piazza della Vittoria旁，有拱廊的廣場上矗立著12世紀主教座堂，是精美的文藝復興式加冕教堂 (Incoronata)。氣派的八角形內部全是壁畫及飾金，並冠以圓頂。一小祭室還有伯哥尼奧內15世紀的作品。

帕維亞 Pavia ⑪

🚶 81,000. 🚆 🚌 ❗ Via Fabio Filzi 2 (0382 221 56). 🛒 週三及六. 🌐 www.apt.pavia.it

帕維亞曾是倫巴底首府，後來也見證了查理曼大帝及紅鬍子腓特烈的加冕典禮。即使1359年被米蘭取代，仍不失其重要性。

除了加爾都西會修道院 (見次頁) 外，北面還有位於Corso Garibaldi、以砂岩建造的聖米迦勒長方形教堂 (Basilica di San Michele)。教堂於7世紀創建，但在遭電擊後於12世紀大肆重建；其正立面飾以奇特動物的象徵及飾帶，內部則雕刻精細的圓柱，主祭壇右邊的小祭室有7世紀銀製十字架。

鎮中心的Piazza della Vittoria旁有多座古代紀念建築。包括有16世紀正立面的中世紀市政廳 (Broletto)，以及最近翻修、1488年始建的主教座堂，阿瑪底歐、達文西及布拉曼帖先後參與工程。圓頂於1880年代增建。旁邊的11世紀市立鐘樓於1989年崩塌。橫跨河上的有蓋橋，中段有座祝聖教堂。橋樑在二次大戰後重建。

帕維亞是歐洲最古老 (1361) 及最受推崇的大學之一，設在Strada Nuova街上一連串新古典式中庭旁。延路可北往14世紀城堡，目前為市立博物館館址。城堡廣場西北是12世紀教堂──在黃金天堂的聖彼得 (San Pietro in Ciel d'Oro)，雖不再以精美飾金頂棚自豪，但仍有供奉聖奧古斯丁的華麗神龕，其遺骨於8世紀時被帶到帕維亞。哲學家波伊提烏 (Boëthius, 約480-524) 葬於地窖。

🏛 市立博物館
Museo Civico
Castello Visconteo, Viale 11 Febbraio. 📞 0382 338 53.
🛑 週二至日上午. 🛑 國定假日. 📷

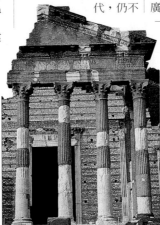

布雷夏的卡比托古羅馬神殿

帕維亞的加爾都西會修道院 *Certosa di Pavia* ⑫

帕維亞北方8公里處，建造長達2百多年、裝飾華麗的加爾都西會修道院，是倫巴底文藝復興建築的登峰造極之作。原構想是為紀念姜·加雷阿佐·維斯康提的建築，該米蘭統治者於1396年創建此建築群。此聖地是由偉大的15世紀工匠阿瑪底歐所創，他運用了創新浮雕技巧及多彩裝飾。加爾都西會修道院仍歸屬加爾都西修士，他們立誓嚴守緘默。

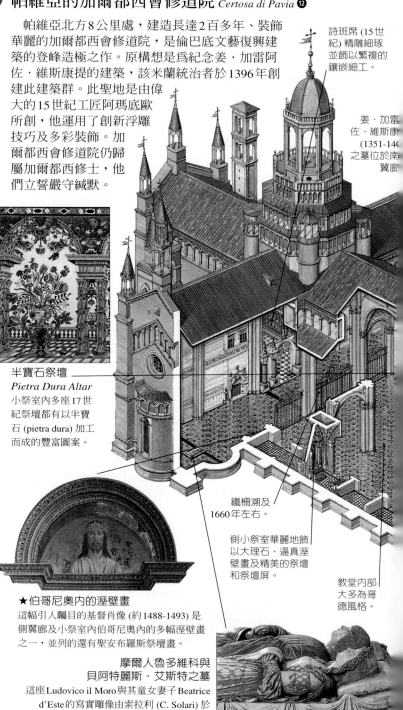

詩班席 (15世紀) 精雕細琢並飾以繁複的鑲嵌細工。

姜·加雷佐·維斯康 (1351-140 之墓位於南翼廊

半寶石祭壇
Pietra Dura Altar
小祭室內多座17世紀祭壇都有以半寶石 (pietra dura) 加工而成的豐富圖案。

鐵柵溯及1660年左右。

側小祭室華麗地飾以大理石、逼真溼壁畫及精美的祭壇和祭壇屏。

教堂內部大多為哥德風格。

★伯哥尼奧內的溼壁畫
這幅引人矚目的基督肖像 (約1488-1493) 是側翼廊及小祭室內伯哥尼奧內的多幅溼壁畫之一，並列的還有聖安布羅斯祭壇畫。

摩爾人魯多維科與貝阿特麗斯·艾斯特之墓
這座 Ludovico il Moro 與其童女妻子 Beatrice d'Este 的寫實雕像由索拉利 (C. Solari) 於1497年，魯多維科死前11年著手雕刻。

大修院迴廊
Great Cloister

穿過小修院迴廊就來到大修院迴廊。有三面被兩層樓高的修士小室包圍，每間小室後方都有小庭園。門邊有小窗口可供遞送食物而無需交談。

遊客須知

Viale del Monumento, Pavia.
📞 0382 92 56 13. 🚌 自Pavia. 🚉 Certosa. 兩者皆需再步行1公里. ◯ 週二至日及週一國定假日9:00-11:30, 14:30-16:30 (最後入場: 關閉前30分鐘).
🎦 給導覽人員. 🎦 ✝ 📷 ♿
📹

新聖器室 (New Sacristy) 繪以色彩繽紛的頂棚溼壁畫。

修士小室

這座討人喜歡的拱廊式小修院迴廊 (Small Cloister) 擁有精緻的赤土陶裝飾，內有一座井然有序的庭園。

★**文藝復興正立面**
正立面的15世紀下半部大量飾以羅馬皇帝、聖徒 (圖為聖彼得)、使徒及先知的雕像和雕刻。上半部則溯及1500年。

修道院主要入口

★**佩魯及諾的祭壇屏**
這幅6片鑲板組成的祭壇屏繪於1496年，但目前僅有描繪天父為原作；兩側各有一幅伯哥尼奧內的畫作。

重要參觀點

★**文藝復興式正立面**

★**佩魯及諾的祭壇屏**

★**伯哥尼奧內的溼壁畫**

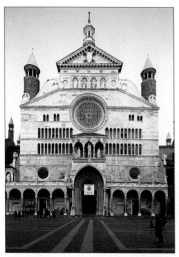

克雷莫納 Piazza del Comune 上的主教座堂

克雷莫納 *Cremona* ⑬

🏠 76,000. 🚉 🚌 🏔 Piazza del Comune 5 (0372 232 33). 🚐 週三及六. 🌐 www.cremonaturismo.it

重要的農產市場克雷莫納卻以音樂聞名，全歸功於本地子民蒙特維第及史塔第發利等人；城鎮本身最醒目的則是 Piazza del Comune，四周全是出色的建築。

主要景點是部分採仿羅馬式風格的主教座堂及其鐘樓——據說是義大利最高的中世紀塔樓；兩者由文藝復興式涼廊連接。教堂美妙的正立面以大型的 13 世紀玫瑰窗和許多繁複修飾為重點，包括有聖母及聖人雕像的小門廊。教堂內部則有 16 世紀溼壁畫及法蘭德斯掛氈，側小祭室則有繪畫。鐘樓頂端視野極佳。教堂外的講道壇是巡迴傳教士，包括席耶納的聖貝納丁諾 (San Bernardino da Siena) 講道之處。

教堂旁是一座 12 世紀的八角形洗禮堂；廣場另一側則有 13 世紀晚期軍人廊 (Loggia dei Militi)，是本鎮大老會晤之處，目前是戰爭紀念建築。

廣場上的市政廳於 13 世紀重建 (窗戶較晚)，現藏有 4 把稀有小提琴：分別為 Guarnieri del Gesù、阿馬蒂祖孫以及史塔第發利製造。

市立博物館設在 16 世紀府邸內，有繪畫、木刻、主教座堂珍寶、陶瓷及考古區。建築內有一間史塔第發利博物館展出大師的草圖、模型及小提琴。

東郊往 Casalmaggiore 的路上坐落著文藝復興風格 San Sigismondo 教堂。1441 年，Francesco Sforza 在此與 Bianca Visconti 成婚，教堂亦為此而重建 (自 1463)。內有大量 16 世紀繪畫、祭壇屏及克雷莫納畫派 (Campi 家族, Gatti 和 Boccaccino) 的溼壁畫。

🏰 鐘樓 *Torrazzo*
Piazza del Comune. 🕐 復活節至 11 月 1 日: 每日. 🌀

🏛 市政廳
Palazzo del Comune
Piazza del Comune. 📞 0372 221 38. 🕐 週二至日. 🌑 國定假日. 🌀🚻

🏛 史塔第發利博物館 及 🏛 市立博物館
Museo Stradivariano & Museo Civico
Via Ugolani Dati 4. 📞 0372 46 18 85. 🕐 週二至日. 🌑 國定假日. 🌀🚻

薩比歐內他 ⑭
Sabbioneta
Mantova. 🏠 4,600. 🚌 自 Mantova. 🏔 Piazza d'Armi (0375 22 10 44). 🚐 週三上午. 🛈 請向旅遊服務中心申請.

此乃文藝復興建築理論實驗的成果。貢扎加 (V. Gonzaga, 1531-1591) 將此建造為理想城市，六角形城牆內有完善的格狀街道，建築亦根據人體比例。最精美者包括斯卡莫齊的 Teatro All'Antica、公爵府及飾有溼壁畫的花園府，遊覽本鎮時可順道參觀。

史塔第發利與他的小提琴

史塔第發利的
19 世紀版畫

克雷莫納是小提琴的發祥地。樂器製造商安德烈亞・阿馬蒂 (Andrea Amati) 在 1530 年代生產首批樂器，因其音質優於中世紀提琴，所以很快就受到歐洲各地王室的歡迎。史塔第發利 (Antonio Stradivari, 又名 Stradivarius, 1644-1737) 是安德烈亞・阿馬蒂孫子尼可洛 (Niccolò) 的門生，他將製琴水準從工藝推向創造的極致。他常到白雲石山脈的森林中散步，尋找製作樂器的上好木材。史塔第發利在自己工場生產超過 1 千 1 百把小提琴，其中有 4 百多把留存至今，而且現代技術或器械仍無法超越。克雷莫納的史塔第發利之旅的主要參觀點，則有史塔第發利博物館、市政廳的小提琴室以及羅馬廣場 (Piazza Roma) 上的偉人墓碑。

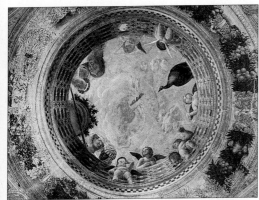

公爵府新娘房內曼帖那繪飾擬真的頂棚，有人物、天使和藍天

曼圖亞 *Mantova* ⑮

🏛 55,000. 🚉 🚌 **i** Piazza Andrea Mantegna 6 (0376 32 82 53). 🕐 週四. ☒ www.aptmantova.it

曼圖亞有美麗的廣場及氣派的建築，三面被明秋河 (Mincio) 河岸漲水形成的湖泊所環繞。氣候可能因此潮溼，但濃厚的文化歷史感卻足以彌補：它是詩人味吉爾的出生地，貢扎加公爵3百年來的勢力範圍；也是莎士比亞將羅密歐從維洛那放逐之地，威爾第的歌劇「弄臣」亦以它為背景。從全城各地街名、路標和紀念建築都可看到其中關聯。戲劇方面的淵源更因 Via Accademia 街上的18世紀畢比也納科學劇院 (Teatro Scientifico Bibiena) 而加深，劇院深受莫札特之父推崇。

曼圖亞以3座主要廣場為焦點：Piazza del Broletto 因飾有味吉爾雕像的13世紀建築而得名)。用鵝卵石鋪成的 Piazza Sordello，一側是主教座堂，擁有18世紀正立面和羅馬諾所作的精美灰泥粉飾內部；另一側是外觀冷峻的波拿科爾斯府 (Palazzo

Bonacolsi) 及其監獄高塔。Piazza dell'Erbe 聳立著聖安德烈亞教堂 (15世紀)，大多由早期文藝復興建築師暨理論家阿爾貝第所設計。廣場也以11世紀聖羅倫佐圓形教堂和部分為13世紀的評理府及其15世紀時鐘塔著稱。

Piazza dell'Erbe 上的15世紀時鐘塔細部

公爵府 *Palazzo Ducale*

Piazza Sordello. **📞** 0376 38 21 50. 🕐 週二至日. 🔴 1月1日, 5月1日, 12月25日. **🎫** 可向遊客中心 (0376 32 82 53) 提出需求. 🎨

曼圖亞的觀光重點是公爵府，是貢扎加家族龐大宅第，涵蓋本鎮整個東北角，還併入聖喬治堡── 14世紀堡壘──及長方形教堂和府

邸本身。近5百個房間，曾是歐洲最大宮殿。藝術品包括畢薩內洛未完成的15世紀溼壁畫作，敘述亞瑟王傳奇故事；魯本斯所作的公爵家族巨大肖像 (17世紀) 安置在 Salone degli Arcieri；最吸引人的是新娘房內由曼帖那所作的溼壁畫 (1465-1474)，繪出貢扎加 (L. Gonzaga) 及其家族和朝廷成員的顯赫肖像 (200-201頁)。整個房間繪飾了人物、動物及奇幻風景，以及歡愉的擬真頂棚。

泰府 *Palazzo Tè*

Viale Tè. **📞** 0376 32 32 66. 🕐 週一下午, 週二至日. 🔴 1月1日, 5月1日, 12月25日. 🎨

城區另一端是16世紀早期的泰府，由羅馬諾為貢扎加家族所建，作為騎馬的據點。此處的藝術與建築結合產生驚人效果：Sala dei Giganti 內壁畫上的巨人就彷彿要把房內真正的柱子拆下來。Sala di Amore e Psiche 則飾以出自阿普列尤所作「金驢」的情慾情景，據說是為表達腓特烈二世對其情婦的愛意。其他廳室也繪滿了馬匹和十二星座。

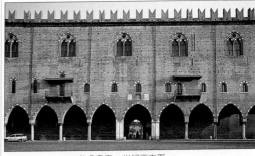

俯臨 Piazza Sordello 的公爵府13世紀正立面

曼帖那所作的15世紀溼壁畫，出自公爵府新娘房 (Camera degli Sposi) ▷

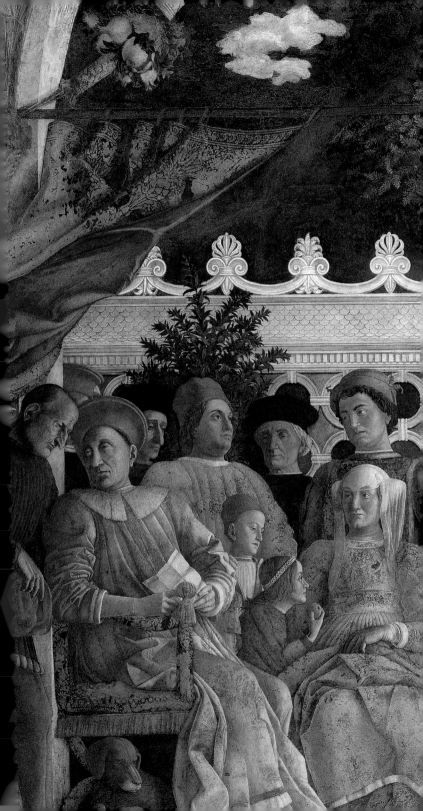

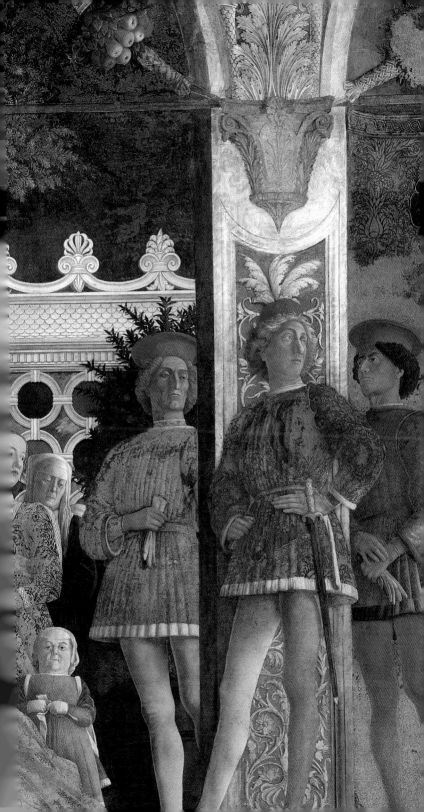

亞奧斯他谷及皮埃蒙特 *Valle d'Aosta e Piemonte*

皮埃蒙特及鄰近的亞奧斯他谷除了
杜林及其輝煌文化外，基本上皆為鄉間。
北面是阿爾卑斯山，擁有庫爾美約等滑雪度假勝地，
以及大天堂國家公園的天然原始地帶。南邊則是巴羅洛，
周圍遍布葡萄園的山丘和幾乎一望無際的稻田，
所產的米多被用在地方料理——義大利調味飯。

西北部也有豐富的文化。從11到18世紀，青翠的亞奧斯他谷及皮埃蒙特均為法語系薩瓦 (Savoy) 公國的一部分，並同時受到阿爾卑斯兩側的影響。即使在今日，法語及變體方言依然通行於皮埃蒙特的偏遠谷地及亞奧斯他谷大部分地區。直到16世紀菲立貝多公爵在位時才將該區徹底納入義大利的勢力範圍內；後來在復興運動 (見58-59頁) 中扮演關鍵性角色，這項雄心萬丈的運動將義大利全國統一在來自皮埃蒙特的國王的治理下。這段歷史的遺跡可以在亞奧斯他谷的中世紀城堡及散落於阿爾卑斯山麓周圍又名聖山 (sacri monti) 的成群禮拜堂內看到。皮埃蒙特也產生了一個畫派，在小教區教堂及本區的一流藝術收藏中顯而易見。西北部最令人印象深刻的建築無疑是在杜林，一個常被低估又出奇優雅的巴洛克式城市，所引以為傲的是擁有世界最好的埃及博物館。皮埃蒙特亦以其工業著稱——杜林的Fiat、伊弗雷亞的Olivetti、阿爾巴的Ferrero——但它也沒忘記其農業傳統，而且飲食在本區生活占有重要地位：皮埃蒙特南部丘陵生產許多紅酒佳釀。

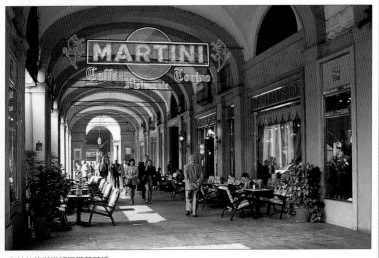

在杜林的咖啡館品嘗苦艾酒

◁ 亞奧斯他谷內的13世紀沙特拉爾堡 (Châtelard castle)

漫遊亞奧斯他谷及皮埃蒙特

　　遼闊的波河平原在維爾且利及諾瓦拉一帶被大片水稻田所覆蓋，最後到了西側換成阿爾卑斯山的崇山峻嶺。區內最大城市暨皮埃蒙特首府杜林矗立在平原的邊緣，幾乎是緊挨在山脈旁。更往西北，險峰下迷人的阿爾卑斯山谷為亞奧斯他周圍的傳統村莊、古鎮及城堡提供了背景。大天堂國家公園則擁有令人嘆為觀止而未受破壞的風光。

維爾且利 (Vercelli) 周圍的稻田

本區名勝

白朗峰 ❶
大聖伯納德山口 ❷
切爾維諾峰 ❸
粉紅峰 ❹
亞奧斯他 ❺
大天堂國家公園
　　208-209 頁 ❻
伽利索勒湖 ❼
銀河 ❽
蘇沙 ❾
聖米迦勒修道院 ❿
阿維亞納 ⓫
皮內羅洛 ⓬
杜林 212-217 頁 ⓭
斯圖披尼基 ⓮
蘇派加教堂 ⓯
俄諾帕庇護所 ⓰
都摩都索拉 ⓱
伐拉樂 ⓲
奧塔湖 ⓳
諾瓦拉 ⓴
維爾且利 ㉑
阿斯提 ㉒
庫內歐 ㉓
玻塞亞巖洞 ㉔
加熱西歐 ㉕

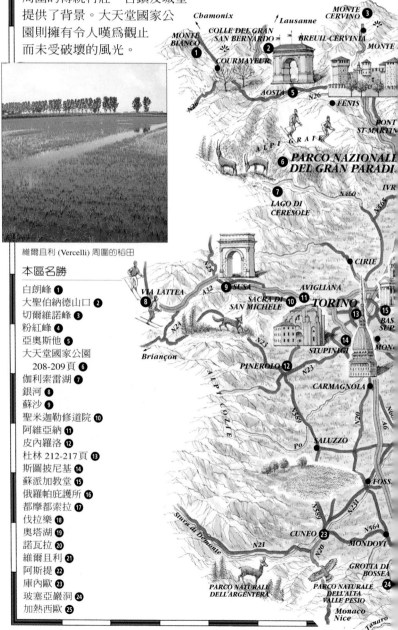

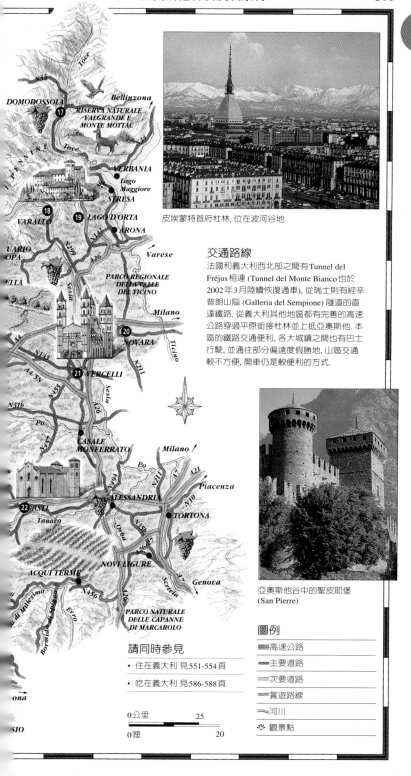

皮埃蒙特首府杜林, 位在波河谷地

交通路線

法國和義大利西北部之間有 Tunnel del Fréjus 相連 (Tunnel del Monte Bianco 也於 2002年3月陸續恢復通車), 從瑞士則有經辛普朗山隘 (Galleria del Sempione) 隧道的直達鐵路. 從義大利其他地區都有完善的高速公路穿過平原銜接杜林並上抵亞奧斯他. 本區的鐵路交通便利, 各大城鎮之間也有巴士行駛, 並通往部分偏遠度假勝地, 山區交通較不方便, 開車仍是較便利的方式.

亞奧斯他谷中的聖皮耶堡 (San Pierre)

請同時參見

- 住在義大利 見551-554頁
- 吃在義大利 見586-588頁

圖例

高速公路	
主要道路	
次要道路	
賞遊路線	
河川	
觀景點	

0公里　　　　25

0哩　　　　20

白朗峰 Monte Bianco ❶

Aosta. **FS** Pré-St-Didier.
🚌 Courmayeur. **ℹ️** Piazzale
Monte Bianco 13, Courmayeur
(0165 84 20 60).
@ apt.montebianco@psw.it

阿爾卑斯山最高峰白
朗峰 (4810公尺)，雄踞
西亞奧斯他谷及常年開
放的滑雪勝地庫而美
約 (Courmayeur)。
從北方5公里
的 Entrèves
可搭乘纜車
到 Chamonix，途經南針
峰 (Aiguille du Midi) 至
高點 (3842公尺)，提供
山區壯麗風光。Pré-St-
Didier的小聖伯納德山
口 (Colle del Piccolo San
Bernardo) 有小冰河、森
林和峽谷。

大聖伯納德山口 ❷
Colle del Gran San Bernardo

Aosta. **FS** **🚌** Aosta. **ℹ️** Strada
Statale Gran San Bernardo 13,
Etroubles (0165 785 59), **🔵** 每日.

大聖伯納德山口是刻

苦耐勞的山區搜救犬的
同義字，牠們從11世紀
即在此由當地天主教修
士訓練；聖伯納斯他的聖
伯納德於1050年左右創
建修士濟貧院，
就位在瑞士邊
境 (請備護照)
優美湖岸；搜救
犬也仍在此訓
練。峻秀的大聖
伯納德山谷內有
Etroubles、St-
Oyen，及度假地
St-Rhémy-en-Bosses。

聖伯納狗

修士濟貧院
Monks' Hospice

Colle San Bernardo, Switzerland.
📞 00 41 277 87 12 36. **🔵** 每日.

切爾維諾峰 ❸
Monte Cervino

Aosta. **FS** **🚌** Breuil-Cervinia.
ℹ️ Via Carrel 29, Breuil-Cervinia
(0166 94 91 36).

切爾維諾峰 (馬特洪
峰, Matterhorn) 的獨特三
角頂峰高達4478公尺，
很好辨認。山下散布著
迷人村莊，如Antey-St-
André、Valtournanche及

度假地Breuil-Cervinia。
從Breuil可搭纜車到
Plateau Rosa (3480公
尺)，欣賞周圍壯闊的山
景；這裡全區是滑雪和
健行人士的天堂。

粉紅峰 Monte Rosa ❹

Aosta. **FS** Verrès. **🚌** St-Jacques.
ℹ️ Route Varasc, Champoluc
(0125 30 71 13).

義大利第二高峰粉紅
峰俯瞰美麗的Gressoney
及Ayas山谷。Ayas低谷
聳立著11世紀格拉尼堡
廢墟。再往上走，度假
勝地Champoluc有纜車
通往醒目的灰峰 (Testa
Grigia, 3315公尺)。
Gressoney是Walser人的
家鄉，他們口操難懂的
德語方言。在谷底，有
古羅馬橋的聖馬丁橋北
邊是Issime：此地的16
世紀教堂正立面有「最
後的審判」溼壁畫。

♠ 格拉尼堡
Castello di Graines

Graines, Strada Statale 506.
🔵 不對外開放.

亞奧斯他山谷的中世紀城堡及要塞

中世紀時，單靠高山並不能為遍布於亞
奧斯他山谷四分五裂的王國提供足夠屏
障。殘暴統治其小領地的中世紀領主便
以城堡加強常顯單薄的勢力；當時的城
堡約有70座以某些形式存留至今。若駕
車經白朗峰隧道進入義大利，從亞奧斯
他到聖馬丁橋 (Pont-St-Martin) 一帶會經
過若干城堡。原始的亞奧斯他城堡不但
供作防禦並兼具恫嚇目的，如蒙邁亞
(Montmayer) 咄咄逼人的塔樓，高踞在
Valgrisenche谷地旁一塊巨岩上。附近是
同樣森嚴而陰暗的烏賽爾 (Ussel) 塔，
在山谷投下憂鬱、虎視眈眈的陰影。費
尼 (Fénis) 和巍勒 (Verrès) 在封建城堡功
能中代表一個重要轉變。費尼是氣派非
凡的14世紀建築精品 (見178頁)，它與
巍勒都不僅是重要的軍事前哨基地，也
是宮殿般富麗堂皇的典範。依索涅
(Issogne) 也承續這股奢華風氣，擁有精

緻溼壁畫、涼廊與噴泉。裝潢對於薩瑞
(Sarre) 的主人艾曼紐二世來說也很重要，
他將自己堡壘的大廳變成豪華的狩獵小
屋。沙特拉爾堡 (Châtelard) 坐落在歐洲極
高的葡萄園中，兼具製酒與軍事價值。

在巍勒具戰略地位的14世紀城堡

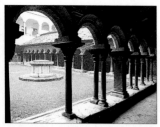

聖歐索教堂內的12世紀迴廊，擁有40根已變黑的雕刻大理石柱

亞奧斯他 Aosta ⑤

🏠 37,000. ⛴ 🚌 ℹ Piazza Chanoux 8 (0165 23 66 27). 📅 週二. 🌐 www.regione.vda.it

坐落在一片崇山峻嶺環繞的平原上，融合了古老文化和壯麗豐富的景觀。古羅馬人於西元前25年左右從薩拉遜高盧人手上奪得此地，至今依然散布著爲紀念奧古斯都所建的精美古羅馬建築──本地曾被稱爲奧古斯都管治區 (Augusta Praetoria)，今日地名亦經數世紀演變而來。中世紀時沙朗 (Challant) 家族在此設防，歷任公爵也在舊羅馬城牆上增建塔樓。

現代的亞奧斯他是地方工業與觀光客前往山區的交通樞紐。然而，鎮中心依然有宜人的大廣場和精采的建築，無愧「阿爾卑斯山的羅馬」的睨稱。

🏛 古羅馬遺蹟

□ 羅馬劇場, Via Baillage. 🕐 每日. □ 圓形劇場 Convento di San Giuseppe, Via dell'Anfiteatro. 📞 0165 26 21 49. 🕐 每日, 先電洽女修院. 🌐🚻 □ 羅馬廣場 Piazza Giovanni XXIII. ⚫ 整修.

在古羅馬時代都是經由鎮東的橋 (在現今橋樑的另一邊) 穿越奧古斯都拱門進入亞奧斯他。這座凱旋門如今僅被18世紀增建的屋頂破壞。前方矗立著行政長官門，雙排石拱門旁是中世紀塔樓；原始拱門比現在高約2.5公尺。本鎮的羅馬劇場同樣保存良好，尚存一段20公尺高的正立面。穿過聖約瑟 (San Giuseppe) 女修道院可達偏北的橢圓形劇場。舊市區的主教座堂旁是羅馬廣場，亦即市場，有巨大的地下密道：這座驚人的地下走道的功能至今仍然是個謎題。

主教座堂地板上的中世紀鑲嵌

⛪ 主教座堂 Cattedrale

Piazza Giovanni XXIII. 🕐 每日. □ 寶藏博物館 🕐 6-9月: 每日; 10-5月: 週日及國定假日下午. 🌐

這座樸素的施洗者約翰聖堂初建於12世紀，其後多次改建。內部爲哥德式，有精雕細琢的15世紀詩班席及地板鑲嵌畫。隔壁的寶藏博物館 (Museo del Tesoro) 則有豐富的小雕像、聖骨盒收藏及中世紀墓穴。

⛪ 聖歐索教堂 Sant'Orso

Via Sant'Orso. 📞 0165 26 20 26. 🕐 每日. 🚻

城牆東邊的中世紀教堂建築群是本地建築焦點。聖歐索教堂本身有簡潔而特別的哥德式正立面，以一道薄而極高的大門爲特色。內有11世紀溼壁畫，同時期的地窖則有當地守護聖徒聖歐索之墓，美麗的修院迴廊有圓柱和雕刻細膩人像和動物的柱頭。

東方12公里位於費尼 (見206頁) 的城堡是亞奧斯他山谷少數內部保存良好的城堡之一，有美麗溼壁畫和木造柱廊。東南方38公里處的依索涅城堡，於1490年左右改建，布滿溼壁畫和裝飾元素，包括形似石榴樹的鑄鐵噴泉。

🏰 費尼堡 Castello di Fénis

Fénis. 📞 0165 76 42 63. 🕐 週日下午, 週一, 週三至六. ⚫ 1月1日, 12月25日. 🌐

🏰 依索涅堡 Castello di Issogne

Issogne. 📞 0125 92 93 73. 🕐 週日下午, 週一, 週二, 週四至六. ⚫ 1月1日, 12月25日. 🌐

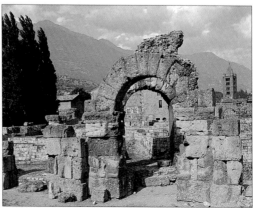

矗立在亞奧斯他羅馬廣場 (Roman Forum) 上一些引人注目的廢墟

大天堂國家公園 *Parco Nazionale del Gran Paradiso* ❻

　　大天堂公園是壯麗高山和茂盛草地所構成令人屏息的生態園區，也是義大利首屈一指的國家公園，1922年從薩瓦公國狩獵保留區的一部分創立起來。由於擁有天然景觀、稀有野生生物及罕見的阿爾卑斯山花卉，是夏日主要健行去處，冬季也可從事越野滑雪。公園之王是高地山羊，在歐洲其他地區已完全絕種。臆羚、雷鳥、金鷹、稀有蝴蝶與土撥鼠也極受自然觀察者讚歎。

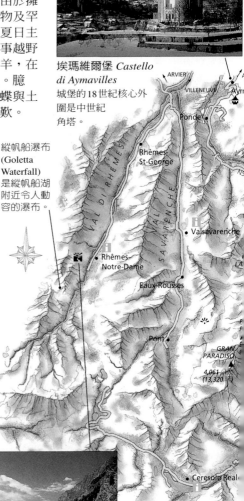

埃瑪維爾堡 *Castello di Aymavilles*
城堡的18世紀核心外圍是中世紀角塔。

縱帆船瀑布 (Goletta Waterfall) 是縱帆船湖附近令人動容的瀑布。

高地山羊 *Male Ibex*
高地山羊主要生活在林木線以上。羊群往往於晨昏時出沒婁松山口 (Col Lauson) 附近，6月時也在彭恩 (Pont) 一帶活動。

雷米聖母谷
Val di Rhêmes-Notre-Dame
這座詳和而寬闊的山谷景色壯麗，瀑布與急流從冰河源頭傾瀉。

麗拉茲瀑布
Cascata di Lillaz
這座高聳動人的瀑布位在麗拉茲農村東邊不遠處，春季雪融後觀賞最宜。

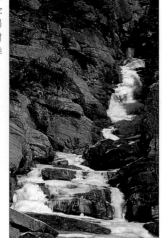

遊客須知

Piemonte 與 Valle d'Aosta. ℹ Segreteria Turistica, Via Umberto I 1, Noasca (0124 90 10 70). 其他位在 Ceresole Reale 及 Cogne. ☐ 7, 8月及國定假日. 🚆 Aosta 及 Pont Canavese. 🚌 自 Aosta 或 Pont Canavese 往各山谷. 🎫 ☐天堂高山公園 Valnontey, Cogne. 📞 0165 741 47. ☐ 6月中旬-9月中旬：每日 🐾 ♿ ☑ 📷 🖥 www.parks.it

科涅 (Cogne) 是主要度假勝地及探訪公園的好據點。公園的路線及步道地圖都可在此取得。

麗拉茲 (Lillaz) 安寧而僻靜；儂泰谷及科涅則是兩處最熱鬧的度假勝地。

★天堂高山公園
*Paradisia
Alpine Garden*
植物園內有一批阿爾卑斯山植物，包括嬌弱的林奈花。

重要參觀點

★天堂高山公園

★儂泰谷

```
0公里          5
0哩            5
```

★儂泰谷
Valnontey
這座優美山谷有壯觀的冰河景致以及多條易於前往的步道，度假中心亦以此為名。

圖例

🏠 旅遊服務中心

═ 主要道路

❋ 觀景點

冬雪背景下的小型度假勝地伽利索雷

伽利索雷湖 **7**
Lago di Ceresole

Torino. 🚌 至 Ceresole Reale.
ⓘ Corso Vercelli 1, Ivrea (0125
61 81 31); Comune di Ceresole
(0124 95 31 21).

　　在偌大的大天堂國家公園 (見208-209頁)，靠皮埃蒙特的南部高山湖泊的湖岸坐落著小型度假地伽利索雷 (Ceresole Reale)。從Cuorgnè行經Canavese地勢起伏的鄉間，沿著N460公路而行，傍著一座水流成瀑的狹窄峽谷。在Noasca也可見到壯觀的飛瀑。

　　伽利索雷坐落在草原及落葉松樹林所環繞的盆地內，並有高山屏障——北面是大天堂山脈，西南面是雷凡納山 (Levanna)——在清澈的湖面上形成倒映。湖泊本身其實是築有堤壩的蓄水庫，供杜林的水力發電之用。然而這處未遭破壞的角落同時也是登山、健行的好據點；冬季也可供滑雪。

銀河 *Via Lattea* **8**

Torino. 🚇 Oulx. 🚌 至 Sauze
d'Oulx. **ⓘ** Via Louset, Sestriere
(0122 75 54 44).

　　距杜林最近的外環山區度假勝地俗稱「銀河」，也是週末熱門旅遊地點。Bardonecchia及Sauze d'Oulx等村莊保留了幾世紀來該地區特有的傳統木石建築。位在Bardonecchia的小教堂有15世紀增建的精美雕刻詩班席。相形之下，Sestriere的超級現代化複合建築則是有計畫建造以供多季滑雪人士及夏季健行者住宿之用。

　　從Bardonecchia可搭乘纜椅至科羅米安峰 (Punta Colomion)，可即刻上至度假地南邊。山頂標高2054公尺，視野絕佳，可爬山、健行。

蘇沙 *Susa* **9**

Torino. 🚶 7,000. 🚇 🚌 **ⓘ** Corso
Inghilterra 39 (0122 62 24 70).
🛒 週二.

　　這座迷人山城自古羅馬時代開始繁榮：建於西元前8世紀的奧古斯都拱門依然屹立，紀念當地高盧族長與奧古斯

雄偉的部分-羅馬時代薩瓦門，位在蘇沙

都皇帝之間的同盟。其他古羅馬遺跡包括水道橋的兩個拱座、圓形劇場及舊城牆的斷垣殘壁。溯及4世紀宏偉的薩瓦門 (Porta Savoia)，曾於中世紀改建。

　　舊城中心大多屬於中世紀，包括阿德蕾德 (Adelaide) 女伯爵的城堡和主教座堂，二者均源自11世紀。教堂早已改頭換面，有傳為伯尼奧內的多翼式祭壇屏 (約1500)，及珍貴的14世紀法蘭德斯三聯畫「聖母與聖徒」。城南坐落哥德式聖方濟教堂，四周是中世紀早期住宅。

位在銀河傳統村莊巴當內基亞 (Bardonecchia) 的街坊

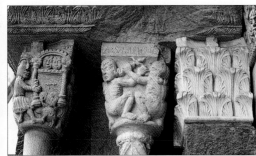
聖米迦勒修道院十二星座門上的雕刻柱頭

聖米迦勒修道院 ❿
Sacra di San Michele

Strada Sacra San Michele. 【 011 93 91 30. ▨ 7-8月自Avigliana及Torino發車。◑ 週二至日9:30-12:30, 15:00-18:00 (11-3月: 至17:00)。團體請先電洽。

這座有點令人生畏的修道院建築群高踞在往皮基里安諾山 (Monte Pirchiriano) 的腰脊，海拔962公尺處。修會成立於1000年左右，原址可能是先前的至聖所，但外部看起來完全像堡壘，而不像有6百年歷史的靈修之地。

在其全盛時期，修道院吸引了往羅馬途中的朝聖者，並因此變得極為富強，管轄義、法及西班牙上百座修道院；也因此縱使設防，仍屢遭劫掠，終至沒落，並於1662年受到鎮壓。

爬上由岩石切砍出來的154級陡峭梯級便可抵達至聖所，欣賞周圍鄉間和阿爾卑斯山的絕妙風光。在這座又名「死人階梯」(Scalone dei Morti) 的頂端是仿羅馬式十二星座門 (Porta dello Zodiaco)，刻有十二星座的圖像與符號。再爬上數級階梯便可至教堂本身，始於12-13世紀，並合併了較早期建築物的遺跡。內部藏有15及16世紀繪畫和溼壁畫，以及皮埃蒙特畫家費拉利 (D. Ferrari) 的16世紀三聯畫。地窖則有薩瓦-卡里那諾公國 (Savoy-Carignano) 早期公爵親王的墓穴。

阿維亞納 *Avigliana* ⓫

Torino. ▨ 9,500. ▤ ▨ ℹ Piazza del Popolo 2a (011 932 86 50). ⌂ 週四.

晴天時，這座高踞在兩座冰河湖邊並被高山環抱的小鎮美得令人屏息。鎮上高聳著一座城堡，最早建於10世紀中葉，曾是薩瓦大公們的居住地，直到15世紀早期此地仍是他們心儀的據點，現已成廢墟。

此地的中世紀房舍大致未受破壞，尤其是Santa Maria及Conte Rosso兩座廣場上的房子。其他著名建築有同位在Via XX Settembre的Casa della Porta Ferrata及15世紀Casa dei Savoia。聖約翰教堂 (13-14世紀) 則有費拉利16世紀的畫作。

皮內羅洛 *Pinerolo* ⓬

Torino. ▨ 36,000. ▤ ▨ ℹ Viale Giolitti 7-9 (0121 79 55 89). ⌂ 週三及六.

皮內羅洛坐落在丘陵旁，Lemina與Chisone谷地的交匯點；是薩瓦公國旁系阿該雅 (Acaia) 家族的首府，而且14及15世紀時在該家族的贊助下，以文化氣息盛行著稱。然而，這裡卻享受不到杜林的安定：15至18世紀間曾五度被法國人占領；17世紀期間，法國人拆毀許多古老建築，將此變成防禦要塞；據稱被囚禁在此的政治犯包括惡名昭彰的「鐵面人」。今日本鎮是繁忙的商業中心。

不過，仍有不少宏偉建築存留下來。主教座堂於15至16世紀時依哥德風格重建，並擁有精美大門及動人的鐘樓。沿Via Principi d'Acaia可到達阿該雅親王的14世紀宮殿，以及他們身後安息的15世紀聖莫里斯教堂 (San Maurizio)；旁邊聳立著14世紀鐘樓。

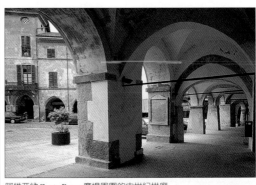
阿維亞納Conte Rosso廣場周圍的中世紀拱廊

杜林 *Torino* ⑬

一提到杜林，大部分人想到的就是工業及繁榮；它確實是經濟的動力，也是優雅且魅力十足的城鎮；擁有出色的巴洛克式建築及一流的博物館，並坐擁阿爾卑斯山山麓的壯麗風光。此外，著名的杜林裹屍布、飛雅特汽車公司以及祖文達斯 (Juventus) 足球隊也在此。2006年的冬季奧運也將在此舉行。

古羅馬巴拉丁門前的奧古斯都雕像

杜林之旅

雖然古羅馬人曾在此屯墾(巴拉丁門是1世紀遺跡)，自中世紀以來也是大學校址，但要到薩瓦的菲立貝多 (E. Filiberto) 1574年遷都於此才真正興旺起來，並維持3百年的安定繁榮。杜林不但因此成為國家統一運動的根據地，在1861到1865年還是統一之初的首都；其後主要實力來自經濟。飛雅特汽車公司 (Fabbrica Italiana Automobili Torino) 於1899年設立，成為歐洲數一數二的行號；二次大戰後，吸引了數千南部窮人來此工作。雖然也產生一些問題，但管理階層與工人對於足球倒是團結一致：祖文達斯就是飛雅特備受尊敬的老闆Gianni Agnelli擁有的足球隊。

飛雅特 (Fiat) 車廠標誌

🔼 主教座堂 *Duomo* ②

Piazza San Giovanni. ⭕ 每日. ♿

主教座堂建於1497至1498年，供奉施洗者約翰，是杜林唯一的文藝復興建築範例。樸實的方形鐘樓比教

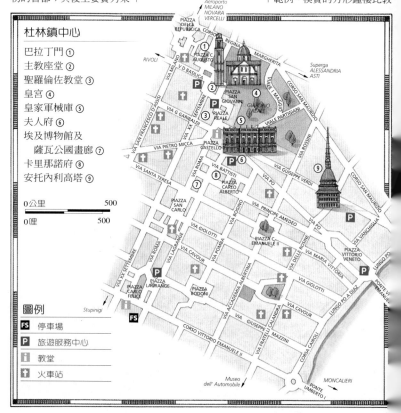

杜林鎮中心

0公里　　　　　500

0哩　　　　　　500

圖例

FS 停車場

P 旅遊服務中心

i 教堂

🚂 火車站

15世紀主教座堂，背後即為聖裹屍布禮拜堂

堂其餘部分更早30年，與杜林華麗的巴洛克式建築形成鮮明對比；其頂部是1720年由朱瓦拉 (Fillippo Juvarra) 設計。教堂內部布滿雕像與繪畫。穿過教堂右側黑色大理石拱門就是聖裹屍布禮拜堂 (Cappella della Sacra Sindone)，它其實是包含在皇宮 (見216頁) 裡面。禮拜堂為瓜里尼 (Guarino Guarini, 1624-1683) 的傑出設計，有奇特的網狀小圓頂；外觀也同樣古怪。祭壇上方的骨灰甕內便是著名的裹屍布。

🏛 夫人府 ⑥
Palazzo Madama
Piazza Castello. ⬛ 週二至日.

　　杜林的主要廣場上曾有座中世紀城堡，合併原有古羅馬城牆的殘餘。城堡後來擴大及改建，並應王室遺孀要求於18世紀加上朱瓦拉設計、現在坐落在廣場中央莊嚴、有欄杆的正立面，並改名夫人府。

　　內部的宏偉樓梯和一樓均為朱瓦拉設計，也是市立古藝術博物館

(Museo Civico d'Arte Antica) 的館址。收藏包括從希臘-羅馬時代至19世紀的瑰寶。展出的繪畫及雕塑包括安托內羅·達·梅西那 (Antonello da Messina) 著名而神秘的「陌生男子肖像」(15世紀)，以及1420年左右貝依公爵 (Duc de Berry) 美麗的「時辰書」複製本。其他展示區還有珠寶、玻璃、紡織品和家具等。這座博物館目前因整修關閉。

1718至1721年由朱瓦拉設計的夫人府正立面

杜林裹屍布

最著名──也最令人質疑──的聖物就保存在杜林的主教座堂。裹屍布據說是基督被釘上十字架後用來包裹屍體的布塊，因為布上顯現被釘上十字架之人胸脅部位受傷，還有可能是戴荊冠所造成的瘀傷而聲名大噪。

裹屍布是最有名的中世紀聖物之一。早期歷史並不清楚，但薩伏公國於1450年左右便已擁有它，並從1694年起在瓜里尼的禮拜堂展示。裹屍布「原件」──裝在鐵箱內的銀盒之中，整個放在禮拜堂祭壇上骨灰甕內的大理石匣──並不能看見，展出為複製品及一大堆關於裹屍布可能來源的科學解釋。然而在1988年，裹屍布的神話被推翻了：一項碳定年法 (carbon-dating) 測試顯示它最早不超過12世紀；但裹屍布仍舊是宗教崇拜的對象。

神秘的12世紀杜林裹屍布細部

探訪杜林

　　杜林因許多趣味盎然的博物館而增色不少，它們都設在富麗堂皇的府邸和市立建築物內。市中心本身相當小，但街道寬闊、筆直，兩旁往往有歷史悠久的咖啡館和商店，是閒逛的宜人去處。本市亦以別具創意的烹調聞名，並擁有一些全國頂尖的餐廳。

埃及博物館的拉美西斯二世黑色花崗岩像 (西元前13世紀)

🏛 **埃及博物館** ⑦
Museo Egizio
Via Accademia delle Scienze 6.
☎ 011 561 77 76. ◑ 週二至日.
● 1月1日, 12月25日. 🖼 🚻 ♿

　　位在杜林的埃及博物館是世界最重要的博物館之一，成立之初多虧出生皮埃蒙特的德羅維蒂 (Bernardo Drovetti)，他在拿破崙戰爭期間是駐埃及法國總領事；就是他所帶回來的戰利品構成了這批一流埃及工藝品收藏的基礎。地面樓的展出品包括宏偉雕像及重建的神殿；樓上則有紙草紙和日用品收藏。最精彩的雕塑包括黑色花崗岩的拉美西斯二世 (Ramesse II, 西元前13世紀或第19王朝)、稍早期的阿梅諾菲斯二世 (Amenophis II) 以及第26王朝的大臣眞美內夫-哈-巴克 (Gemenef-Har-Bak) 玄武岩像。努比亞廳 (Sala della Nubia) 有西元前15世紀艾雷西亞石廟 (Tempietto rupestre di Ellesija) 的重建物，令人嘆爲觀止。

　　樓上展出精美絕倫的壁畫、墓畫及日常工具；例如用來度量及漁獵的工具。西元前14世紀的卡與梅利特墓 (Kha and Merit) 尤其令人著迷，有供來生之用的食物、工具及飾物一起陪葬。紙草紙收藏不但美麗，對學者而言更有無窮的樂趣；這些檔案對於當代認識埃及語言、風俗及歷史至爲重要─其中一份文件「Papiro dei Re」，列出直到17世紀所有法老及日期年代。

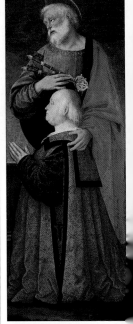

費拉利的「聖彼得與捐贈人」(16世紀)，薩瓦公國畫廊

🏛 **薩瓦公國畫廊** ⑦
Galleria Sabauda
Via Accademia delle Scienze 6.
☎ 011 54 74 40. ◑ 週二至日.
🖼 ♿

　　埃及博物館所在的科學院 (Pasazzo dell'Accademia delle Scienze) 是由瓜里尼設計，也是薩瓦公國主要的繪畫收藏所在。最上面兩層展出義、法、法蘭德斯及荷蘭大師的精采作品。

　　收藏原始於15世紀後半期，隨後數世紀不斷擴增。依地區畫派來分類，並包含其他美術館不常見到的皮埃蒙特繪畫展示區；其中包括費拉利 (Gaudenzio Ferrari, 約1480-1546) 的傑作及兩件費拉利 (Defendente Ferrari) 16世紀早期繪畫。來自其他義大利畫派具特殊趣味的作品則有安東尼與畢也洛‧波拉幼奧洛的15世紀「多比亞司與大天

埃及第18王朝紙草紙「死者之書」細部，埃及博物館

使拉弗爾」、布隆及諾的「貴族肖像」，以及貝里尼、曼帖那和維洛那畫家等。

荷蘭與法蘭德斯藝術展示區包括范‧艾克 (Jan Van Eyck) 的「聖方濟」(15世紀) 及林布蘭的「在睡覺的老人」(17世紀)，還有范‧艾克所作的肖像，包括查理一世兒女的習作及「薩瓦-卡里亞諾的湯馬索王子」(1634)。法國作品則有洛漢 (C. Lorrain) 及普桑 (Poussin) 的17世紀風景畫。

杜林羅馬街寬敞的拱廊

🏛 卡里那諾府
Palazzo Carignano
Via Accademia delle Scienze 5.
📞 011 562 11 47. ◻ 週二至日.
◻ 1月1日, 12月25日. 💰 ♿

瓜里尼設計的卡里那諾府主要正立面

這幢巴洛克式府邸不僅是瓜里尼的傑作，也算得上是杜林最精美的建築，有壯觀的波浪狀磚砌正立面及華麗圓形大廳。1679年建造時原是為卡里那諾家族而建——薩瓦公國旁系暨義大利國王的祖先——直到19世紀義大利首任國王艾曼紐二世1829年在此出生，才有自己的地位。義大利經過一連串公民投票於1861年統一之後，舊有的王室宅第便成為首座國會大廈。府邸目前是國立復興運動博物館 (Museo Nazionale del Risorgimento) 的館址所在，透過繪畫及一些工藝品 (在寫下歷史的房間) 來敘述統一的歷史。對於復興運動中的關鍵人物馬志尼、加富爾及加里波底 (58-59頁) 也有所介紹。

🚇 羅馬街 Via Roma

羅馬街是杜林的主街，貫穿舊市區的心臟地帶；從北端的城堡廣場 (Piazza Castello) 穿過聖卡羅廣場 (Piazza San Carlo) 直到南端焦點所在新門車站 (Stazione Porta Nuova) 的獨特拱形正面。車站建於1868年，面對著19世紀卡洛‧費利徹廣場 (Piazza Carlo Felice) 翠綠宜人的庭園。廣場四周都是商店與咖啡館，是一處靜靜欣賞羅馬街的好位置。羅馬街本身則是一處充滿流行服飾店和遮陰拱廊的要道，有電車軌道縱橫交錯；街道兩邊分別又有格狀巷道，通往更多購物拱廊。

🚇 聖卡羅廣場
Piazza San Carlo

這座位在羅馬街上的廣場因擁有頗為複雜的巴洛克建築群，而贏得「杜林的客廳」的暱稱。南端高聳著 Santa Cristina 及 San Carlo 雙併教堂；二者皆建於1630年代，但前者擁有18世紀早期由朱瓦拉設計的巴洛克式正立面及雕像。

廣場中央則矗立一尊菲立貝多 (E. Filiberto) 插劍入鞘的19世紀雕像。這件馬羅克蒂 (Carlo Marocchetti) 的作品已成為本市象徵。在廣場角落有描繪聖裹屍布的溼壁畫。廣場西北角的 Galleria San Federico 是時髦的購物商廊。

聖卡羅廣場以其社交咖啡館著稱。其中有一間在1786年，由 Antonio Benedetto Carpano 發明了苦艾酒 (vermouth)，至今在杜林仍然流行。

🌳 瓦倫廷庭園
Parco del Valentino
Corso Massimo D'Azeglio. ◻ 每日. ◻中世紀村 📞 011 669 93 72. ◻ 每日. ◻植物園 ◻ 6-9月: 週六及日. 💰 ♿

這座河畔公園內有仿造中世紀村莊及城堡的綜合建築 (Borgo Medioevale)，於1880年代晚期為展覽而建。建築呈現不同的設計和結構類型，以散布在皮埃蒙特及亞奧斯他谷的傳統房屋及城堡為藍本。

在中世紀村旁是環境優美的植物園 (Orto Botanico)，令人印象深刻。

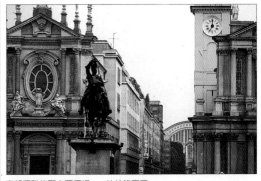
南望優雅的聖卡羅廣場——杜林的客廳

杜林：城市的象徵

　　杜林的建築反映出本市從君主權力轉移到工業實力的歷程；見證薩瓦公國巴洛克式寓所的浮華，和完全迥異的未來派安托內利高塔——這座高聳的結構宣告了現代工業時代的來臨。杜林的20世紀歷史大多由汽車主導：飛雅特 (FIAT) 在杜林奠定基業，儘管有些工業糾紛，但工作人員仍以傲人的成就來回應。好奇的旅客可前往杜林汽車博物館參觀，一覽義大利汽車設計的歷史。

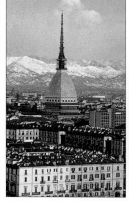

居高俯臨杜林的19世紀安托內利高塔

🏛 安托內利高塔 ⑨
Mole Antonelliana
Via Montebello 20. 📞 011 81 25 16. 🎬電影博物館 📞 011 812 56 58. 🕐 週二至日。

　　這座外型奇特的建築相當於巴黎的艾菲爾鐵塔：除了可作為代表城市的標誌以外，這座很難錯過的高聳地標沒有明顯的作用。外形有點像是經過美化的避雷針：1954年，一場暴風雨的確摧毀了頂端47公尺，後來才又重建。由安托內利 (Alessandro Antonelli) 所設計的167公尺大樓原是計畫作為猶太教會堂，但官方於1897年完工後使用以設置復興運動博物館。高塔曾是世界最高的建築物，並成為義大利統一的象徵。內有英國導演 Peter Greenaway 協助設計的電影博物館。

🏛 皇宮 *Palazzo Reale* ④
Piazzetta Reale. 📞 011 436 14 55. 🕐 週二至日。12月25日。

聖羅倫佐教堂的圓頂內部

　　皇宮從1660年到1861年義大利統一為止一直是薩瓦公國的皇位所在。卡斯特拉蒙特 (Amedeo di Castellamonte) 設計的樸實正面後方是裝潢華麗的官邸；頂棚於17世紀由Morello、Miel 及 Seyter 繪飾；有許多17至19世紀出色的家具、掛毯及裝飾品；包括1720年朱瓦拉精心設計的中國室、凹室、布置華麗的觀見室以及剪刀階梯 (Scala delle Forbici)。皇宮後是向北伸展的遼闊庭園。

　　皇宮正門左側精美的巴洛克式聖羅倫佐 (San Lorenzo)，由瓜里尼創建於1634年，華麗的內部有建築師另一項傲人、獨特的幾何造型圓頂。

🏛 皇家軍械庫 ⑤
Armeria Reale
Piazza Castello 191. 📞 011 54 38 89. 🕐 每日。1月1日，5月1日，12月25日。

　　皇宮的一個側翼位在主要廣場北端，為世界收藏最精采的武器及盔甲提供了絕佳的場地。

　　軍械庫原屬薩瓦王室所有，並於1837年對外開放。精美的房間如朱瓦拉1733年設計輝煌的布蒙廊 (Galleria Beaumont)，擺放了從古羅馬及艾特拉斯坎時代到19世紀的寶物。這些來自世界偉大的盔甲及槍砲製造者的收藏中，有一些特別壯觀的中世紀及文藝復興物品，包括查里五世的手槍在內。有一區則大多以東方武器及盔甲為主。

　　毗鄰但獨立的皇家圖書館有一批素描及手抄本，包括達文西的自畫像。

　　距市中心約3公里處有座1960年代為著名的汽車博物館所建造的大會館，該館於1933年由兩位汽車業先驅者創立，目前藏有超過150部優秀、經典的骨董車。藏品包括精采絕倫的 Bugatti、Maserati、Lancia、飛雅特及不少外國好車。還有義大

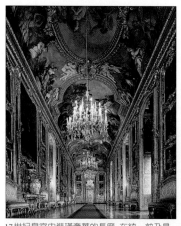

17世紀皇宮內裝潢奢華的長廊，在統一前乃是皇室府邸

利製造的第一部汽油推進汽車 (1896)、第一部飛雅特 (1899) 和 1929 年在好萊塢電影「日落大道」(Sunset Boulevard) 中 Gloria Swanson 乘坐的法拉斯基尼 (Isotta Fraschini) 雙座轎跑車。1950 年代有大批跑車的方向盤採用右邊——一如英國，這個短暫趨勢是為順應英國大車廠，如 Aston Martin。

此外，此地還有對外開放的圖書館和文獻中心。

1949 年設計的法拉利 166MM

汽車博物館
Museo dell'Automobile

Corso Unità d'Italia 40. 011 67 76 66. 週二至日。 1 月 1 日、12 月 25 日。

斯圖披尼基 ⓮
Stupinigi

Piazza Principe Amedeo 7, Stupinigi. 011 358 12 20. 63 至 Piazza Caio Mario 然後搭 41. 週二至日。

18 世紀斯圖披尼基狩獵行宮內部

1729 至 1730 年，建築師朱瓦拉 (1676-1736) 設計了美輪美奐的斯圖披尼基狩獵行館——又名斯圖披尼基狩獵行宮 (Palazzina di Caccia di Stupinigi)——位在杜林西南約 9 公里優美的環境；這是為了阿馬德奧二世 (Vittorio Amedeo II) 而建立，非常精美，其規模之大使人聯想法國的凡爾賽宮。

富動感而複雜的平面設計合併半圓形及八角形，主建築包括從圓形建築物上方升起的圓頂，兩翼由此伸出，有點像風車的扇臂。

龐大的中央部分以冠有甕及人像的迴欄來減輕沉重感，圓頂上則是 18 世紀牡鹿青銅像。

寬敞的內部有以狩獵主題繪飾逼真繪畫和溼壁畫的華麗房間——例如主要沙龍內 18 世紀「黛安娜的勝利」。大約有 40 個房間設有引人的藝術及家具博物館 (Museo d'Arte e di Ammobilia-mento)，專門收藏 17 及 18 世紀家具和擺設。許多在此展示的精品原保存在其他早先的王府。

外面是廣大的庭園，特色是寬闊的林蔭道、綠地及色彩斑斕且形式井然的花圃。

蘇派加長方形教堂 ⓯
Basilica di Superga

Strada Basilica di Superga 73, Comune di Torino. 011 898 00 83. Sassi. 79 至 Sassi. 5-9 月: 9:00-中午, 15:00-18:00; 10-4 月: 10:00-中午, 15:00-17:00。 9 月 8 日。墓穴。週五、國定假日。接受奉獻。

這座巍峨的巴洛克式教堂矗立於杜林以東的山丘上，1717 至 1731 年由朱瓦拉興建，可自行開車或搭火車前往。此案由阿馬德奧二世公爵委託，以實現 1706 年他對聖母許下的誓言，當時公爵和他的軍隊被法國人圍困於杜林。

美麗的黃白色正立面豎立著設計得有如古典式神廟的大型柱廊，後面緊接 65 公尺的高挑圓頂。成對的鐘樓分列兩旁，內部氣派非凡，採淺藍和黃色色系，並有大批精美畫作與雕刻。

教堂下方的大陵墓有 18 及 19 世紀薩瓦國王及王族的墓穴。1949 年杜林空難死者，包括本市足球隊也都被刻在教堂後方的區額上供人憑弔。探訪教堂的另一項收獲是可以欣賞到杜林市區的全景。

朱瓦拉設計的 18 世紀巴洛克式蘇派加長方形教堂堂皇的正立面

聳立聖山的17世紀聖母升長方形教堂 (Basilica dell'Assunta), 伐拉樂

俄羅帕庇護所 ⑯
Santuario d'Oropa

Via Santuario d'Oropa 480,
Comune di Biella. ☎ 015 2555
1203. FS Biella. 🚌 Biella.
◯ 每日. &

　　清靜的俄羅帕教堂暨
收容所綜合建築高踞在
羊毛城畢也拉 (Biella) 上
方，3座串連的廣場，
周圍環繞石瓦屋頂的淡
色建築物，開鑿在森林
遍布的山腰。
　　聖所大致建於17及18
世紀，原為4世紀維爾
且利主教聖優西比歐
(Sant'Eusebio) 創建，作
為濟貧收容所，及供奉
他從聖地帶回來的「黑
色聖母」像。聖像據說
是聖路加親手製做，也
是本區較盛大及重要的
朝聖之旅朝拜的對象。
　　聖母像被安置在經過
修復的舊教堂 (Chiesa
Vecchia)，正立面是由朱
瓦拉設計。在它後方、
整個建築群最上面的新
古典式新教堂 (Chiesa
Nuova)，於1885年始
建，1960年才完工。
　　教堂後方有小徑通往
纜車站，可以到穆克若
內峰 (Monte Mucrone)，
有適合散步的鄉間以及
小巧迷人的高山湖。建

築群的西南方山丘上矗
立著16座禮拜堂，其中
12座溯及1620至1720年
間。禮拜堂內有描繪聖
母生平的溼壁畫。

都摩都索拉 ⑰
Domodossola

Verbania. 🚶 20,000. FS 🚌
ℹ 車站入口, Piazza Matteotti 24
(0324 24 82 65). ◯ 週六.

　　這座源於古羅馬的迷
人山城中央是市集廣場
(Piazza Mercato)，周圍
環繞15及16世紀迷人的
拱廊和房舍。市場物廉
價美的農產品甚至引
來法國和瑞士人。
　　本鎮所在的歐索拉
山谷 (Val d'Ossola) 坐
落於阿爾卑斯山，溪
河流貫的牧草地和森
林。北邊的美麗村莊
包括有冷泉 SPA 的
Crodo，以及有精美溼
壁畫及木刻的14-16世
紀教堂的 Baceno。
　　更往北的 Antigorio
及 Formazza 山谷栽種
無花果樹和葡萄園。
就在 La Frua 之前，源
自 Toce 河的瀑布在不
作發電用途時，從145
公尺處傾瀉而下。東
邊的 Val Vigezzo 也有
壯麗景色。

伐拉樂 Varallo ⑱

Vercelli. 🚶 7,900. FS 🚌
ℹ Corso Roma 38 (0163 512 80).
◯ 週二.

　　小鎮暨觀光度假地伐
拉樂位在往迷人的塞西
亞谷 (Val Sesia) 途中，
有顯眼的感恩聖母堂
(Santa Maria delle
Grazie)。這座15世紀晚
期教堂以費拉利 (G.
Ferrari) 描繪基督生平的
溼壁畫和逼真效果的建
築元素聞名。
　　教堂後方一道長梯 (亦
為空中索道) 可爬上聖
山，是建在海拔610公
尺左右的宗教社區，於
1486年創建為新耶路撒
冷的聖所，並獲米蘭大
主教波洛梅歐贊助。
　　有19世紀正立面的聖
母升天長方形教堂坐落
在遍布棕櫚樹和噴泉的
安靜中庭；內部則是繽
紛的巴洛克式裝潢。教
堂四周錯落著40多座代
表耶路撒冷聖地的禮拜
堂，雕像和畫像被安置
在費拉利、伐拉樂的坦
齊歐 (Tanzio da Varallo)
等人所繪溼壁畫之前。

伐拉樂聖山 (Sacro Monte) 一座禮拜
堂內的「基督被判刑」(16世紀)

奧塔湖中央的聖朱利歐教堂內部

奧塔湖 *Lago d'Orta* ⑲

Novara. FS 🚆 ⛴ Orta.
ℹ Via Panoramica, Orta San
Giulio (0322 90 56 14).

奧塔湖是義大利最少人到訪的湖泊——以其坐落在阿爾卑斯山宜人的山麓來說並不公平。

主要度假勝地是聖朱利歐榮園鎮 (Orta San Giulio)，在這個小鎮的舊鎮中心有氣派府邸和飾以鑄鐵陽台的房舍。湖畔的 Piazza Principale 屹立著以拱廊支撐的市鎮會堂 (Palazzo della Comunità)，建於1582年，並飾有溼壁畫。15世紀的聖母升天教堂 (17世紀重建) 矗立在小山崗上，有仿羅馬式入口和飾以17世紀溼壁畫及繪畫的華麗內部。

聖朱利歐榮園鎮上方是聖山 (Sacro Monte) 聖堂，建於1591至1770年

間，供奉阿西西的聖方濟。通往教堂的蜿蜒小徑有美麗的湖景，兩旁21座禮拜堂大部分是巴洛克式，內有多位藝術家刻畫聖方濟生平場景的溼壁畫及雕像群。

湖中央是風光如畫的聖朱利歐島。據說4世紀時基督教傳教士朱利歐 (Giulio) 曾驅走島上的蛇和妖魔。島上的教堂以其12世紀的黑色大理石講道壇著稱，還有15世紀的溼壁畫——包括傳為費拉利的「寶座上的聖母與聖嬰」。

諾瓦拉 *Novara* ⑳

🏠 105,000. FS 🚆 ℹ Corso
Baluardo Quintino Sella 40 (0321
39 40 59). ⛴ 週一，四及六.

諾瓦拉聖高登吉奧教堂內，莫拉佐列所繪的騎士像的溼壁畫細部 (17世紀)

諾瓦拉起源甚早，曾是古羅馬城市 Nubliaria——意即「霧氣繚繞」。如今，宜人的拱廊街

道、廣場以及古老建築，隱隱散發著富庶氣息。許多重要建築都在 Piazza della Repubblica 周圍。包括有優美文藝復興式中庭的鎮公所，有優雅的15世紀紅磚拱廊和有頂的樓梯。建築內有小型市立博物館，結合考古區與畫廊。

主教座堂聳立在廣場另一面，1865年左右由建築師安托內利依新古典風格予以重建，有巨大的中央大門。內部則有維爾且利畫派的文藝復興繪畫和法蘭德斯掛毯，及原址上較早期聖堂的遺跡：包括飾有溼壁畫的12世紀 San Siro 禮拜堂及15世紀修院迴廊。隔壁的八角形洗禮堂部分溯及5世紀，有中世紀的啟示錄溼壁畫。

幾條街外是聖高登吉奧教堂 (San Gaudenzio)，醒目地冠以加長的4層圓頂及尖塔，由安托內利設計，令人聯想他在杜林的安托內利高塔 (見216頁)。在121公尺高的尖塔頂端是聖高登吉奧本人的雕像。16世紀晚期的教堂內有皮埃蒙特藝術家的精美繪畫：包括著名的伐拉樂的坦齊歐17世紀戰爭場景、費拉利的16世紀祭壇屏和莫拉佐內 (P. F. Morazzone, 約1572-1626) 的溼壁畫。

🏛 市立博物館 *Museo Civico*
Via Fratelli Rosselli 20.
📞 0321 62 30 21. ⏰ 週二至日.
⚫國定假日.📷🚫
🌐 www.comune.novara.it
⛪ 洗禮堂 *Baptistry*
Piazza della Repubblica. 📞 0321
66 16 71. ⏰ 請向 Curia
Arcivescovile 洽詢.

遠眺奧塔湖上的聖朱利歐島 (Isola San Giulio)

維爾且利 Vercelli ㉑

50,000. FS ◫ ℹ Viale Garibaldi 90 (0161 25 78 88). ◨ 週二及五.

維爾且利是歐洲的米都，這片廣大的水稻田每年供應上百萬份調味飯，極目所見都是金黃稻浪。本地於16世紀發展出自己的畫派，並擁有13世紀重要建築瑰寶——聖安德烈亞長方形教堂。

教堂就矗立在火車站對面，是首座受到法國北部哥德風格影響的義大利建築範例——美麗的拱頂中殿和飛扶壁都是典型的哥德式元素。不過，整體而言仍是成就驚人的仿羅馬式建築，建於1219至1227年間，作為教皇使節畢基也里 (Guala Bicchieri) 樞機主教的修道院。奇怪的是，正立面下半部的灰藍色到了雙塔變成紅白色；雙塔之間則有雙拱廊相連。中央弧形天窗有傳為安托拉米 (Antelami, 12世紀) 的雕刻裝飾。

從玫瑰窗透進來的光線照亮有3道側廊的內部。黯淡的裝飾主要集中在拱頂，由挑高細長的柱身支撐。北側則是簡樸的13世紀修院迴廊，有集柱撐起的拱廊優美地架構而成。

其他重要歷史建築包括巍峨的16世紀主教座堂、大醫院 (Ospedale Maggiore, 13世紀) 及聖克里斯多夫教堂 (San Cristoforo)，後者擁有費拉利 (G. Ferrari) 的溼壁畫及極佳的聖母像 (皆約1529)。博岡那市立博物館是欣賞本地畫派的最佳地點。主要購物街—— Corso Libertà 也有15世紀庭院房舍。

🏛 博岡那市立博物館
Museo Civico Borgogna

Via Antonio Borgogna 8. 【 0161 25 27 76. ◯ 週二至五下午，週六及日上午. ◯ 1月1日，8月15日，11月1日，12月25日. ◧◩

聖安德烈亞長方形教堂 (Basilica di Sant'Andrea) 的13世紀修院迴廊

阿斯提 Asti ㉒

74,000. FS ℹ Piazza Alfieri 29 (0141 53 03 57). ◨ 週三及六.

雖然常只在提及甜氣泡酒 (spumante) 時提到，阿斯提其實是位在義大利最知名的酒鄉中央 (見176-177頁)，而且也是個寧靜而高貴的城

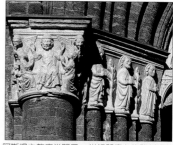

阿斯提主教座堂門口15世紀門廊上的雕刻細部

市，擁有中世紀塔樓、教堂及紅瓦屋頂。

主要火車站北邊即為 Piazza del Campo del Palio，是阿斯提最大的廣場及昔日年度賽馬場地，現則改在 Piazza Alfieri。賽馬進行到9月底，與當地酒展同時，以粗暴的馬術及中世紀排場來與席耶納的賽馬節 (見331頁) 抗衡。

往北則是三角形的 Piazza Alfieri，有紀念當地詩人暨劇作家阿爾費里 (Vittorio Alfieri) 的雕像，廣場和主街也因他重新命名。

Corso Alfieri 貫穿整個舊市中心。東端矗立著15世紀康撒維亞聖彼得教堂 (San Pietro in Consavia)，有陶瓦裝飾和17世紀溼壁畫，以及迷人的修院迴廊。旁邊是圓形的仿羅馬式洗禮堂，可溯及10至12世紀；曾是耶路撒冷聖約翰騎士團的教堂，他們曾以此為總部。

廣場西面是聖塞康多大聖堂 (Collegiata di San Secondo, 13-15世紀)，以阿斯提的守護聖徒命名，藏有阿斯提的岡多芬諾 (Gandolfino d'Asti) 所繪的多翼式祭壇屏以及15世紀溼壁畫。Corso Alfieri 西段附近區域有幾座中世紀塔樓，本鎮曾以此聞名；包括

維爾且利附近大片的水稻田

Torre dei Comentini、高雅的 Torre Troyana，以及最遠的 Torre Ropa。後者建在一座塔樓的廢墟上，羅馬士兵聖塞康多曾被囚禁在此。附近的 14 世紀哥德式主教座堂有座 15 世紀門廊，內部是 18 世紀溼壁畫、以古代柱頭做成的聖水盆，翼殿西角還有兩件 12 至 13 世紀雕刻。

庫內歐 Cuneo ㉓

56,000. FS Via Roma 28 (0171 69 32 58). 週二.

地名由 cumeo 衍生而來，意即楔形，形容本鎮位居 Gesso 與 Stura di Demonte 兩河匯合的狹長地帶。每逢 9 月初有地區乳酪展，展示各類特殊乳酪。

此市集城鎮以 Piazza Galimberti 爲中心，每週二商人都會前來兜售商品。本鎮大多於 18 及 19 世紀重建，有寬闊、林木成行的林蔭大道，顯眼的高架橋也於 1930 年代將鐵路線帶入本鎮。已改爲俗用的 13 世紀聖方濟教堂有精美的 15 世紀大門。18 世紀的聖十

在度假勝地加熱西歐上方山區，位置顯眼的避暑堡

字教堂 (Santa Croce) 則有高洛 (F. Gallo) 設計的獨特內凹正立面。

本地是遊覽當地美麗山谷的好據點，如有罕見花卉的 Valle Stura。

玻塞亞巖洞 ㉔
Grotta di Bossea

Località Bossea, Comune Frabosa Soprana. 0174 34 92 40. FS Mondovì. 自 Mondovì. 每日僅限導覽. W www.grottadibossea.it

Mondovì 以南約 25 公里，靠近沿 Torrente Corsaglia 河谷而行、進入濱海阿爾卑斯山區 (Maritime Alps) 的賞遊路線盡頭；是義大利最精采的巖洞之一。洞穴群內有經過幾千年所形成醒目而美麗的鐘乳石柱及岩塊。導覽沿著地下河流和湖泊行經不同石室，有的出奇的大。還可以看到在此發現的史前熊 (Ursus spelaeus) 骸骨。

這裡的氣溫很少高於攝氏 9 度，最好多帶一件毛衣。

加熱西歐 Garessio ㉕

Cuneo. 4,000. FS Piazza Carrara 137 (0174 811 22). 週五.

加熱西歐是濱海阿爾卑斯山區較漂亮的度假勝地之一，只有零星的房舍散布在山丘上，周圍栗樹成林；同時也是熱門的礦泉鎮。

根據當地傳說，本地泉水有神奇力量：西元 980 年左右，80 多歲的貴族阿勒拉摩 (Aleramo) 喝了含豐富礦物質的泉水後，發現令他痛苦不堪的腎臟和循環不良的毛病馬上有了起色。自此，因其療效 (幫助利尿及消化) 及口味清新便有人開始飲用。

加熱西歐以西約 10 公里處矗立著避暑堡，是薩瓦王室夏宮。王室成員常到此地享受當地的礦泉水、迷人風光及山上異常純淨的空氣。

西南方 12 公里處的奧梅亞 (Ormea) 則以 11 世紀城堡廢墟、擁有 14 世紀晚期哥德式溼壁畫的教堂以及迷人房舍爲其特色。

避暑堡 Castello di Casotto
Garessio. 0174 35 11 31. 每日.

庫內歐市中央寬廣的 Piazza Galimberti 上的市集日

立古里亞
Liguria

立古里亞是一個狹長的海岸地帶，坐落在遍植葡萄樹
的山麓。淡色粉刷的房舍沐浴在地中海陽光之中；
花圃在溫和氣候下欣欣向榮，色彩繽紛。繁忙的熱那亞
與芬諾港甚至聖瑞摩等度假勝地大不相同，幾世紀來
一直是勢力強大的貿易港，也是唯一人口密集的中心。

熱那亞 (Genova) 稱霸海上由來已久，最初是與古希臘及腓尼基往來的貿易站而成就非凡，其後成為小型商業帝國之都，甚至一度凌駕威尼斯。海軍名將多里亞 (A. Doria) 來自熱那亞，15世紀的美洲探險家哥倫布 (C. Colombo) 亦然。

熱那亞的興起肇始於12世紀，當時它成功擊退了為患立古里亞海岸的薩拉遜 (Saraceni) 海盜。此後，海洋共和國的勢力日增，藉由十字軍東征在中東設貿易站，並整合海軍力量來挫敗對手。黃金時期從16世紀一直持續到17世紀中葉，包括多里亞英明統治時期，他透過本地銀行機構資助熱那亞的歐洲盟邦作戰，促使本市富強。

不過，執政貴族間的派系鬥爭，以及1668年和1734年先後遭法國與奧地利征服導致本區的沒落。直到19世紀初，熱那亞人馬志尼 (G. Mazzini) 及革命份子加里波底 (Garibaldi) 散播了統一熱情，立古里亞才重拾一絲舊有的光芒。如今，坐落在沿岸、被從海中升起的陡坡隱蔽的優雅宅第都已丰采盡褪，尤其是聖瑞摩 (San Remo)，19世紀末貴族們往往來此過冬。

芬諾港 (Portofino) 的房舍特有的綠色百葉窗和鮮豔的赭色牆

◁ 沿著立古里亞的東岸 (Riviera Levante), 嶙峋峭壁伸入海中

漫遊立古里亞

　　立古里亞正好分成兩部分。西岸 (Riviera Ponente) 狹窄的海岸平原延伸至法國邊境；東岸 (Riviera Levante) 較崎嶇且風光旖旎，直接下降入海。兩條海岸之間是本區首府及最大港口熱那亞，這座侷促而繁忙的港口沿著海岸蛇行伸展，夾在大海與後面陡峭隆起的高山之間，與沿海寧靜村莊的褪色丰采恰成對比。

鹿城 (Cervo) 大教堂門上的牡鹿圖象

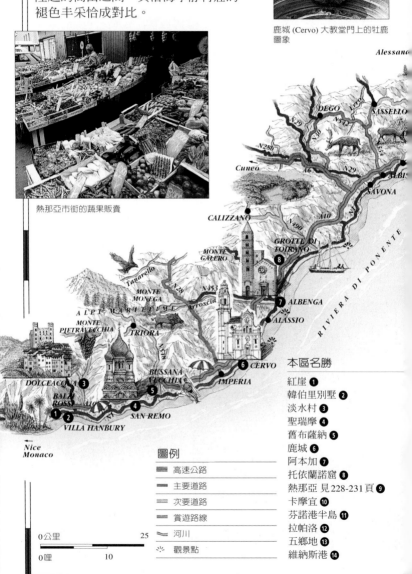

熱那亞市街的蔬果販賣

本區名勝

紅崖 **1**
韓伯里別墅 **2**
淡水村 **3**
聖瑞摩 **4**
舊布薩納 **5**
鹿城 **6**
阿本加 **7**
托依蘭諾窟 **8**
熱那亞 見228-231頁 **9**
卡摩宜 **10**
芬諾港半島 **11**
拉帕洛 **12**
五鄉地 **13**
維納斯港 **14**

圖例

🟰 高速公路
▬ 主要道路
〰 次要道路
〰 賞遊路線
〰 河川
☼ 觀景點

0公里　　　　　25
0哩　　　　　10

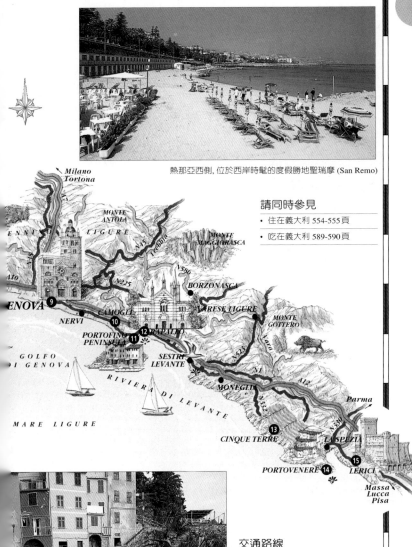

熱那亞西側, 位於西岸時髦的度假勝地聖瑞摩 (San Remo)

請同時參見

- 住在義大利 554-555頁
- 吃在義大利 589-590頁

依挨在大溪 (Riomaggiore) 懸崖上的房子, 位於五
鄉地 (Cinque Terre)

交通路線

若沿海岸而行, 立古里亞的交通是筆直的. A10高速公路到了熱那亞變成A12, 主要鐵路幹線沿著海岸從法國邊境通往托斯卡尼 (Toscana), 沿線主要車站有 Ventimiglia, San Remo, Imperia, Savona, Genova 和 La Spezia. 熱那亞和米蘭, 杜林之間有完善的鐵公路聯繫, 立古里亞內陸由於山區地形, 交通較為困難. 許多沿海城鎮與漂亮的山村之間有巴士行駛. 若自行開車便可循較小路線遊覽鄉間, 例如從 Imperia 往皮埃蒙特的 Garessio 的N28公路, 從Albisola出發的N334或從 Voltri 往米蘭的N456公路.

溫提米利亞 (Ventimiglia) 附近韓
伯里別墅的壯麗庭園

紅崖 Balzi Rossi ❶

Imperia. **FS** Ventimiglia 及
Mentone. 自 Ventimiglia 至
Ponte San Luigi, 再步行 10 分鐘.

　　這處貌不驚人的海岬
是義大利北部一些重要
巖洞的所在。導覽行程
將帶你穿越前鐵器時代
立古里亞的穴居文化遺
跡。洞穴內有出土的墓
穴遺址，死者身上以海
貝裝飾。國立紅崖博物
館藏有溯至 10 萬年前的
工具、武器及石版蝕刻
女像。在洞穴內也有一
件馬的蝕刻版複製品。

🏛 國立紅崖博物館 *Museo
Nazionale dei Balzi Rossi*
Via Balzi Rossi 9, Frazione di
Balzi Rossi. **C** 0184 381 13.
☐ 週二至日. ● 1月1日, 5月1
日, 12月25日. 📷

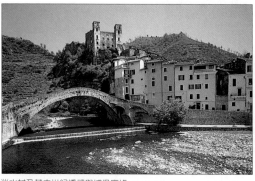

淡水村及其中世紀橋樑與城堡廢墟

韓伯里別墅 ❷
Villa Hanbury

Corso Monte Carlo 43, Località La
Mortola. **C** 0184 22 95 07. **FS**
Ventimiglia. 自 Ventimiglia. ☐
4-10月: 每日; 11-3月: 週三. 📷
W www.cooperativa-omnia.com

　　英國植物學家韓伯里
(T. Hanbury) 爵士及其兄
弟於 1867 年，買下位在
Mortola 海岬上的別墅。
他們充分利用當地溫和
且日照充足的氣候，沿
著迷人的海濱別墅的斜
坡設立熱帶庭園。
　　韓伯里旅遊亞、非洲
採集的植物現已超過 3
千種熱帶植物，包括橡
膠樹、棕櫚樹及野生仙
人掌。庭園目前由國家
管理，是義大利極佳的
植物園。即使在冬天，
仍可以在這裡欣賞色彩
和種類豐富的植物。

淡水村 *Dolceacqua* ❸

Imperia. 🏠 1,800. **FS** 🚌 **i** Via
Patrioti Martiri 22 (0184 20 66 66).
☐ 週四.

　　這座美麗的酒莊位於
Ventimiglia 以北 8 公里，
建在洶湧的 Nervia 河兩
側，以 33 公尺的中世紀
石拱橋相連。已成廢墟
的城堡 (12-15 世紀) 是觀
景重點，16 世紀時來自
熱那亞顯赫的多里亞
(Doria) 家族曾在此短暫

居留；位在前方的兩座
方塔最爲醒目。周圍山
丘梯形的葡萄園生產的
葡萄，供一般食用及釀
製又名 Rossese 或淡水酒
(vino di Dolceacqua) 的
強勁紅酒。

聖瑞摩 *San Remo* ❹

Imperia. 🏠 60,000. **FS** 🚌
i Largo Nuvoloni 1 (0184 57 90
59). ☐ 週二及六.
W www.apt.rivieradeifiori.it

聖瑞摩的市立賭場 (Casinò
Municipale), 1906 年落成

　　聖瑞摩是個風華褪盡
的宜人度假勝地。作曲
家柴可夫斯基、諾貝爾
(現代炸藥之父) 以及打
油詩人李爾 (E. Lear)
都曾住過棕櫚夾道的濱
海大道 Corso Imperatrice
灰泥粉刷的豪宅；但本
鎮今昔焦點都是賭場。
沿 Corso 再走下去則是華
麗的俄羅斯東正教教堂
San Borilio。
　　舊城 La Pigna (松果)
窄巷裡有中世紀房屋及
淺色百葉窗。長途巴士
從聖瑞摩行駛至聖羅慕
陸 (San Romolo)，這座
位於海平面 786 公尺的
小村莊有宜人美景。
　　Corso Garibaldi 路上，
有迷人的花市 (6-10月:
6:00-8:00)；義大利歌唱
節則於 2 月在此舉行。

舊布薩納 ❺
Bussana Vecchia

Imperia. San Remo-Arma di
Taggia 路旁.

　　舊布薩納是個氣氛詭
異的鬼鎮。1887 年 2

月，一場地震將村中的巴洛克式教堂及周圍房屋夷為平地。(其中一名生還者 Giovanni Torre del Merlo 後來發明了冰淇淋甜筒)。

後來在較靠近海岸處重建城鎮；舊村莊就由藝術家接管，他們修復部分室內陳設，提供夏季音樂會及展覽場地。

鹿城 Cervo ❻

Imperia. 👥 1,200. ☷ ➤ 🚌
🛈 Piazza Santa Caterina 2 (0183 40 81 97). 📅 週四。

鹿城是 Imperia 以東最漂亮的古老濱海村莊，從礫石海灘上方冒出狹窄的街道及房舍。村落頂端矗立著施洗者約翰教堂內凹的巴洛克式正立面。

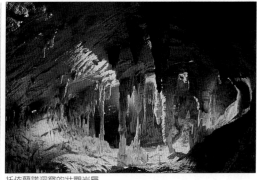
托依蘭諾洞窟的壯觀岩層

7、8 月時，教堂前面會舉行醉人的室內樂表演。教堂又名「dei corallini」(珊瑚堂)，以紀念曾為當地百姓帶來富裕的珊瑚業。目前的鹿城是個不起眼但具有特色的海岸度假勝地，有靠近海灘的乾淨旅館。

洗者約翰教堂 (San Giovanni Battista)

阿本加 Albenga ❼

Savona. 👥 21,000. ☷ ➤ 🚌
🛈 Viale Martiri della Libertà 1 (0182 55 84 44). 📅 週三。
🌐 www.italianriviera.com

直到中世紀，古羅馬港口 Albium Ingaunum

阿本加的 5 世紀洗禮堂

一直是重要的海上樞紐。然而，隨著海水退去，阿本加目前位在 Centa 河旁。最引人之處是仿羅馬式磚砌建築，尤其是簇擁在聖米迦勒大教堂 (San Michele) 周圍的 3 座 13 世紀塔樓。教堂內部於 1960 年代晚期經整修恢復中世紀樣式。南面的 5 世紀洗禮堂，擁有十邊形外觀及八角形內部；內部的 5 世紀藍白鴿子鑲嵌畫原作代表十二使徒。教堂北面的 Piazza dei Leoni，因 3 座來自羅馬的石獅而得名。在 Piazza San Michele 的 14 世紀府邸是 1950 年成立的羅馬航海博物館，收集打撈自西元前 100 至 90 年沉沒外海的羅馬船隻的物品。除了古代雙耳酒瓶外，也有較晚期船難的物品。

⛪ 洗禮堂 Battistero

Piazza San Michele. 📞 0182 512 15. 🕐 週二至日。● 1 月 1 日，復活節，12 月 25 日。📷

🏛 羅馬航海博物館 Museo Navale Romano

Piazza San Michele 12. 📞 0182 512 15. 🕐 週二至日。● 1 月 1 日，復活節，12 月 25 日。📷

托依蘭諾洞窟 ❽ Grotte di Toirano

Piazzale delle Grotte, Toirano.
📞 0182 980 62. 🚌 自 Albenga 至 Borghetto Santo Spirito. ☷ 至 Borghetto Santo Spirito 或 Loano 然後搭巴士。🕐 每日 9:00-中午，14:00-17:00. ● 12 月中旬至 12 月 25 日 📷 🌐 www.grotteditoirano.it

在宜人的中世紀山城托依蘭諾下方有一連串特別的洞窟，裡面有溯及西元前 10 萬年的舊石器時代遺跡。

導遊行程穿過女巫穴 (Grotta della Basura)，內有史前人獸足跡，還有「熊墓」中一批古代熊骨及牙齒。在聖露琪亞洞窟 (Grotta di Santa Lucia) 可看到發亮的灰黃鐘乳石和石筍，在此成形已超過數千年。在女巫穴入口的瓦拉特拉谷史前博物館，有洞穴發現物的展示和史前熊模型。

🏛 瓦拉特拉谷史前博物館 Museo Preistorico della Val Varatella

Piazzale delle Grotte. 📞 0182 980 62. ● 整修中。

街區導覽：熱那亞 *Genova* ❾

義大利最重要的商港熱那亞別具一番粗獷風味。舊市區與附近沿岸高雅的度假勝地大不相同，狹窄的街道是水手與流鶯流連之地。

熱那亞憑藉天然港口的優越條件和高山屏障，建立強大的海上實力。16世紀時，多里亞 (Andrea Doria) 奠定熱那亞的地位，同時也成為精明的藝術贊助者。

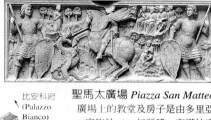

比安科府
(Palazzo Bianco)

聖馬太廣場 *Piazza San Matteo*
廣場上的教堂及房子是由多里亞家族於1278年所建。夸塔拉府 (Palazzo Quartara) 的門口上方有聖喬治的淺浮雕。

← 港口及皇宮

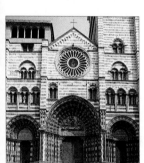

聖羅倫佐教堂
San Lorenzo
主教座堂黑白條紋的哥德式正立面可溯及13世紀初。

總督府
Palazzo Ducale
這棟擁有兩座精美16世紀中庭及拱廊的優雅建築物，曾是熱那亞總督的官署，目前設有重要的藝文中心。

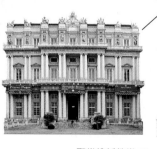

聖當納托教堂 (San Donato) 有座出色的12世紀八角形鐘樓。

聖奧古斯丁教堂
13世紀教堂及修道院於二次大戰期間遭到轟炸，但鐘樓仍保存下來。修院迴廊目前收藏有雕塑，例如這件由畢薩諾所作布拉邦的瑪格烈特 (Margherita di Brabante, 1312) 陵墓的碎片。

圖例

- - - - - 建議路線

0公尺　　　　　　100

0碼　　　　　　　100

耶穌會教堂 *Il Gesù*

這座巴洛克式教堂建於
1589至1606年間，又名聖
安布羅斯暨安德烈亞教堂
(Santi Ambrogio e Andrea)。

費拉利廣場 (Piazza De
Ferrari) 有新古典式羅馬
銀行 (Banco di Roma) 及
學院 (Accademia)，還有
經修復的費立徹劇院
(Teatro Carlo Felice)。

費拉利廣場上的青銅
噴泉建於1936年。

遊客須知

640,000. Cristoforo
Colombo 以西6公里.
FS Stazione Principe, Piazza
Acquaverde. Stazione
Marittima, Ponte dei Mille.
i Palazzina S Maria, Area
Porto Antico (010 24 87 11);
Stazione Principe (010 246 26
33). W www.apt.genova.it
週一，三及四. 6月24
日: 施洗者約翰節; 7月: 芭蕾
舞季; 10月: Fiera Nautica.

梭珀拉納門
Porta Soprana
本市的東門有彎曲的
外牆，並鄰近哥倫布
之家的所在位置。

聖安德烈亞修道院
Sant'Andrea
矗立在小花園
內的12世紀修
院迴廊是原址
的修道院僅存
的遺跡。

守著通往主教座堂階梯的19世紀
獅子

聖羅倫佐 (主教座堂)
San Lorenzo
Piazza San Lorenzo. 010 26 57
86. 每日. 寶物博物館
010 247 18 31. 週一至六.

擁有黑白條紋外觀的主教
座堂，融合了各種建築風
格，從12世紀的仿羅馬式
聖約翰 (San Giovanni) 側門
乃至一些帶有巴洛克式風味
的側小祭室。西端的3道大
門則為法國哥德式。

最華麗的小祭室是供奉熱
那亞的守護聖徒施洗者約
翰；包括一具曾裝有聖徒遺
骨的13世紀石棺。

從聖器室拾級而下就到聖
羅倫佐寶物博物館 (Museo
del Tesoro di San Lorenzo)，
收藏品包括據說曾在最後的
晚餐使用的古羅馬綠玻璃
盤，以及傳聞曾用來將施洗
者約翰首級獻給莎樂美的藍
玉髓盤。

港口 *Porto*
水族館 Ponte Spinola. 010
246 55 35. 12-10月: 每日; 11
月: 週二至日.
W www.acquario.ge.it

港口是熱那亞的心臟，也
是11及12世紀以海上城邦
創造財勢的發跡所在。現在
周圍是繁忙的道路、1960
年代的碼頭及辦公大樓。

輝煌的中世紀遺跡包括
Stazione Marittima 附近的燈
塔 (Lanterna, 1543年修
復)。昔日，塔頂照明引導
船隻進港。如今，港口一部
分更新作為皮安諾 (Renzo
Piano) 設計的現代會議中心
(見179頁)，和一座歐洲最
大的水族館之一。水族館提
供多樣的水中棲息所，展現
水底世界的豐富面貌。

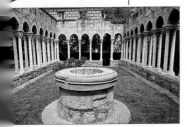

熱那亞之旅

　　熱那亞是個深以其歷史及傳說為傲的城市，遊客來此總是滿載而歸。Via Balbi 及 Via Garibaldi 的府邸、散布在市內各教堂及博物館的繪畫及雕塑等，都是義大利西北部最突出的。遊覽附近的海岸或後方陡峭山區也有不錯的景致和休憩地點。

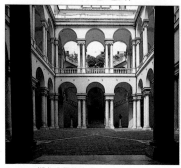

Via Balbi 街上大學的中庭

🅰 聖奧古斯丁教堂

Sant'Agostino

Piazza Sarzano 35. ☎ 010 251 12 63. ◯ 每日下午. ◯ 國定假日. ☐ 立古里亞建築暨雕塑博物館 ◯ 週二至日上午. ◯ 國定假日.

哥德式聖奧古斯丁教堂創建於1260年，但在第二次大戰時被炸成碎片，目前已改為俗用；飾有彩色磚瓦、精美的哥德式鐘樓是原建築僅存的遺跡。聖奧古斯丁教堂原屬的修道院也被炸毀，僅留下兩座修院迴廊廢墟─其中一座是熱那亞唯一的三角形建築物。修院迴廊於最近重建，並改為立古里亞建築暨雕塑博物館 (Museo di Architettura e Scultura Ligure)。館內收藏本市的建築及雕塑碎片和溼壁畫─皆是從熱那亞其他被毀的教堂搶救出來。最精美的是布拉邦的瑪格烈特 (Margherita di Brabante) 之墓的壯麗碎片。瑪格烈特歿於1311年，是1310年入侵義大利的亨利七世的妻子。墓穴的雕塑是1313年左右由畢薩諾 (Giovanni Pisano) 所雕刻，並於1987年修復及重新安置。人像所穿的衣服皺摺平順，像是有人服侍瑪格烈特躺下安息。

🅳 皇宮 *Palazzo Reale*

Via Balbi 10. ☎ 010 271 02 72. ◯ 每日 (週一及二僅上午). ◯ 1月1日, 4月25日, 5月1日, 12月25日. ☐♿

　　外觀樸實的皇宮從17世紀以來即為薩瓦王室所使用，擁有極為富麗的洛可可式內部─尤其是舞廳及鏡宮。繪畫收藏包括帕羅迪 (Parodi) 及卡朗內 (Carlone) 的作品，和范‧戴克的「耶穌受難像」。優美的庭園順著山坡傾斜至舊港，中央噴泉周圍有十分有趣的鵝卵石鑲嵌畫，描繪房舍及動物。

　　皇宮對面的舊大學 (1634) 和 Via Balbi 大部分建築一樣，都是建築師比安科 (B. Bianco) 的設計；龐大的建築壓過熱那亞多山的地形，共有4層樓結構。

🅳 比安科府 *Palazzo Bianco*

Via Garibaldi 11. ☎ 010 557 22 03. ◯ 週二至日 (週二, 四, 五僅上午). ☐ 紅府 ☎ 010 247 63 51. ◯ 週二至日. ☐

　　比安科府位於熱那亞最美麗且有許多精美的16世紀華宅的 Via Garibaldi 街上。府內有本市最重要的繪畫收藏，包括熱那亞藝術家的作品，如 Luca Cambiaso、Bernardo Strozzi、Giovanni Benedetto Castiglione 及 Domenico Piola。較有名的

熱那亞的哥倫布

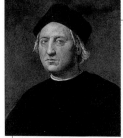

佩里 (Pegli) 多里亞別墅內的哥倫布肖像

新世界探險家哥倫布 (Cristoforo Colombo, 約1451-1506) 的名字在熱那亞隨處可見。從一踏出 Porta Principe 火車站，在 Piazza Acquaverde 迎面而來的就是他的雕像；多座公共建築以他來命名；連機場 Aeroporto Cristoforo Colombo 也是。建在舊城牆上的17世紀 Palazzo Belimbau，有熱那亞藝術家塔瓦內 (Tavarone) 所繪頌揚探險家生平的溼壁畫；在 Via Garibaldi 的 Palazzo Tursi (市政廳) 的市長廳 (Sala del Sindaco) 內則有其3封書信。哥倫布究竟出生在熱那亞或西方15公里的 Savona，甚至義大利以外地區並不可考。但市籍資料卻有其從事織布的父親，以及城內不同的住所。在 Porta Soprana 旁爬滿長春藤的小屋可能曾經是哥倫布的童年故居，他便是在此發現對於航海的熱愛。

哥倫布可能居住過的房子

佩里的杜拉佐-帕拉維持尼別墅浪漫的庭園

包括利比 (Filippino Lippi,「聖母與聖人」)、維洛內些、范‧戴克及魯本斯。對街的紅府 (Palazzo Rosso) 有更多畫作，包括杜勒及卡拉瓦喬的作品，還有陶器、家具及錢幣。樓上主樓層的房間飾有費拉利及皮歐拉 (Piola) 的 17 世紀溼壁畫。

🏛 斯他利耶諾墓地
Staglieno Cemetery
Piazzale Resasco, Staglieno.
📞 010 87 01 84. ◯ 每日.
● 國定假日. ♿

出自龐大的斯他利耶諾墓地的精美墓穴建築

　　這座宏偉墓地就位於熱那亞東北方沿著 Bisagno 河的山丘上，面積 (160 公頃) 大到擁有自己的巴士系統。創建於 1844 年，墓穴和墓碑在此形成有迷你大教堂、埃及神殿及新藝術式宮殿的奇特組合。長眠於此的名人有熱那亞的革命家馬志尼 (G. Mazzini)，他於 1872 年在距比不遠的比薩 (Pisa) 去世。

　　周圍環境：第二次世界大戰之前，市中心以西 6 公里的佩里 (Pegli) 一直是熱那亞富人週末的熱門去處。如今作為都會區的一部分，多虧有公園和兩幢別墅——19 世紀的杜拉佐-帕拉維持尼別墅，及 16 世紀的多里亞別墅才能維持寧靜的氣氛。後者設有海軍歷史博物館：可以看到羅盤、觀星儀、地球儀和模型船以及傳為吉爾蘭戴歐 (Ghirlandaio) 所繪的哥倫布肖像，大概溯及 1525 年。杜拉佐-帕拉維持尼別墅設有考古博物館，記錄立古里亞沿海的前羅馬時代。

　　本市以東 8 公里的內爾維 (Nervi) 是另一昔日度假城鎮，以其濱海步道 Passeggiata Anita Garibaldi (以加里波底之妻命名) 聞名。這條步道沿著從岩面鑿出的路線而去，提供遼闊的海岸景觀。蒼翠的市立公園 (Parco Municipale) 是內爾維另一特色，曾附屬兩幢貴族別墅——Villa Serra 及 Villa Gropallo。前者位於 Via

Capolungo，設有現代藝術館，現代義大利繪畫為其特色。Via Aurelia 的路索羅別墅則以時鐘、織物、家具及蕾絲花邊收藏見稱。本地也因加里波底和其千人軍由此出發前往西西里，促成國家統一而聞名。朝本市方向往回走約 3 公里處的千人區 (Quarto dei Mille) 有大型紀念碑，標示 1860 年 5 月參加革命行動 (見 58-59 頁) 的志願軍集合地。格里摩底別墅內有雕像及 18 世紀末 19 世紀初的藝術作品展覽，如 Fattori、Boldi、Messina。

🏛 現代藝術館
Galleria d'Arte Moderna
Villa Serra, Via Capolungo 3, Nervi. 📞 010 372 60 25. ● 整修.

🏛 多里亞別墅 *Villa Doria*
Piazza Bonavino 7, Pegli. 📞 010 696 98 85. ◯ 週二至六 (週二至四僅上午). ● 國定假日.

🏛 杜拉佐-帕拉維持尼別墅
Villa Durazzo-Pallavicini
Via Pallavicini 11, Pegli. 📞 010 698 27 76. ◯ 週二至日 (週五至日僅上午). ● 國定假日.

🏛 格里摩底別墅
Villa Grimaldi
Via Capolungo 9, Nervi. 📞 010 32 23 96. ◯ 每日 (週日僅上午).

🏛 路索羅別墅 *Villa Luxoro*
Via Mafalda di Savoia 3, Nervi.
📞 010 32 26 73. ◯ 週二至六上午. ● 國定假日.

內爾維現代藝術館中梅勒洛 (Rubaldo Merello) 所作的「松樹」(Pini, 約 1920)

卡摩宜卵石灘附近的淺色粉刷房舍

卡摩宜 *Camogli* ⑩

Genova. 🚶 6,500. 🚉 🚌 ⛴
ℹ Via XX Settembre 33 (0185 77
10 66). 🛒 週三.

　　卡摩宜建造在松木成林的斜坡上,是個漁村,房舍的淺色粉刷牆面皆飾有海貝;街上不時有小餐館傳來的煎魚香味。靠近卵石灘和漁港有一座中世紀的城堡Castello della Dragonara。

　　每逢5月的第二個週日是著名的「魚之祝福節」(festival of the Blessing of the Fish)。屆時,會在直徑4公尺的巨型煎鍋上煎煮沙丁魚,並免費分贈給所有來賓。

芬諾港半島 ⑪
Penisola di Portofino

Genova. 🚌 ⛴ Portofino. ℹ Via
Roma 35 (0185 26 90 24).
🌐 www.portofinobayarea.com

　　芬諾港是義大利最高級的港灣及度假城鎮,擠滿了有錢人的遊艇。可從度假勝地Santa Margherita Ligure循陸路(汽車禁止駛入村內)或搭船抵達芬諾港。在鎮

上方是聖喬治教堂 (San Giorgio),相傳供奉有屠龍者聖喬治的遺物,另外,還有一座城堡。

　　前往半島另一邊,需步行 (2小時) 或搭船,該處的聖弗魯杜歐索修道院 (Abbazia di San Fruttuoso) 是以3世紀聖徒來命名,他的信徒在此遇到海難,根據傳說他們受到3頭獅子的保護。坐落在松樹和橄欖樹林的白色修道院建築大部分建於11世紀,不過宏偉的多里亞塔 (Torre dei Doria) 是5百年後增建。可搭船尋找深海基督 (Cristo degli

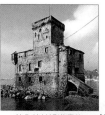
伸入拉帕洛港灣的16世紀城堡

Abissi) 的位置,是安放在修道院附近海床上,保護水手的基督青銅像。沿岸往西走則為屁股海角 (Punta Chiappa),因周圍海水顏色多變而馳名。

🏛 聖弗魯杜歐索修道院
Abbazia di San Fruttuoso
San Fruttuoso. 📞 0185 77 27 03.
🕐 3-10月:週二至日; 12-2月:僅週六,日. 🌙 11月. ♿

拉帕洛 *Rapallo* ⑫

Genova. 🚶 30,000. 🚉 🚌 ⛴
ℹ Lungomare Vittorio Veneto 7
(0185 23 03 46). 🛒 週四.

　　歷史學家所認識的拉帕洛是二次大戰後兩次條約的簽署地點;影迷則可能看出它是1954年電影「赤腳的伯爵夫人」(The Barefoot Contessa) 的外景場地。這裡也是作家勞倫斯 (DH Lawrence) 和龐德 (Ezra Pound) 的天堂。其別墅仍有貴族的感覺。棕櫚樹林立的步道以16世紀小城堡為終點,在此偶有藝術展覽。

　　村莊上方16世紀的歡樂山聖堂,收藏據說擁有神力的拜占庭聖像。

🏛 歡樂山聖堂
Santuario di Montallegro
Montallegro. 📞 0185 23 90 00.
🕐 每日.

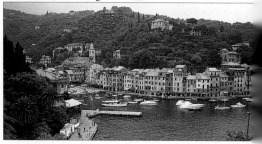
停泊在芬諾港著名港灣的大型遊艇

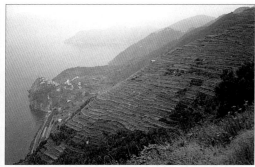
五鄉地康尼利亞附近壯觀的海岸線

五鄉地 *Cinque Terre* 🔞

La Spezia. FS 至各鄉鎮. 🚢 Monterosso, Vernazza. 🛈 Via del Molo, Monterosso (0187 81 75 06). 🅆 www.aptcinqueterre.sp.it

五鄉地是東岸一段多岩的海岸線，從濱海紅峰 (Monterosso al Mare) 延伸至東南端的大溪 (Riomaggiore)。地名是源於5個自己自足、幾乎瀕臨絕壁邊緣的村莊：臨海紅峰、溫納札 (Vernazza)、康尼利亞 (Corniglia)、曼納羅拉 (Manarola) 及大溪。村莊一度僅能靠海上交通，至今也仍沒有道路能完全銜接。又名 Sentiero Azzurro 的古老步道沿著海岸連絡村莊，提供獨特的綠色梯田葡萄園的美妙景致，當地生產五鄉地無甜味白酒。

近來村莊面臨人口銳減。在西北緣的臨海紅峰是5個村莊中最大的，俯瞰寬闊海灣及沙灘。沿岸接下來的溫納札有陡峭階梯 (arpaie) 連接成的街道。康尼利亞雄踞在斜坡岩岸頂端，和曼納羅拉似乎都未受歲月影響，後者以著名的 Via dell'Amore 與15分鐘路程外的大溪銜接。

造訪這些村莊的最佳方式是搭船 (從La Spezia, Lerici 或 Porto Venere) 或乘火車 (La Spezia-Genova 線)。

維納斯港 *Portovenere* 🔞

La Spezia. 🏠 4,600. 🚢 🛈 Piazza Bastreri (0187 79 06 91). 🛒 週一.

維納斯港以愛神爲名，是立古里亞海岸最浪漫的村落之一，擁擠的窄街上有成排淺色粉刷房子。村莊的上半部是12世紀聖羅倫佐教堂。教堂門上的雕刻描繪出聖徒活生生遭架烤的殉道情景。彎折入海的石岬上矗立著小巧、黑白兩色

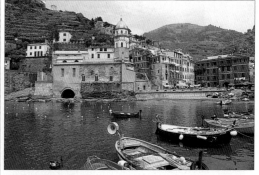
維納斯港的聖羅倫佐教堂 (San Lorenzo) 門口上方

的13世紀聖彼得教堂 (San Pietro)。從此處或西北面懸崖頂上的16世紀城堡皆可遠眺五鄉地及離岸約4百公尺的 Palmaria 小島風光。

雷里奇 *Lerici* 🔞

La Spezia. 🏠 13,000. 🚌 🚢 🛈 Via Biagini 2 (0187 96 73 46). 🛒 週六上午.

沿斯佩齊亞灣 (Golfo della Spezia, 或稱Poet's Gulf) 的海岸曾是葉慈及勞倫斯流連之所。詩人雪萊在對岸的San Terenzo渡過生命最後4年。1822年，他從自宅Casa Magni 啓程，前往Livorno 與亨特 (L. Hunt) 會面，卻在Viareggio附近沉船溺斃。

雷里奇以前是個小漁村，目前則是熱門的度假勝地，位在美麗的海灣旁，從海灘可俯看淺色粉刷的房屋。森嚴的中世紀雷里奇堡 (13世紀) 原為比薩人所建，後來落入熱那亞人手中，俯臨下方的別墅。今日設有地球古生物學博物館，並提供藝術展覽和音樂會場地。

⚓ 雷里奇堡 *Castello di Lerici*

Piazza San Giorgio. 🕻 0187 96 90 42. 🕐 每日. 🌙 週一午餐. 🖼

五鄉地的溫納扎港

五鄉地Sentiero Azzurro上曼納羅拉的惱人景致 ▷

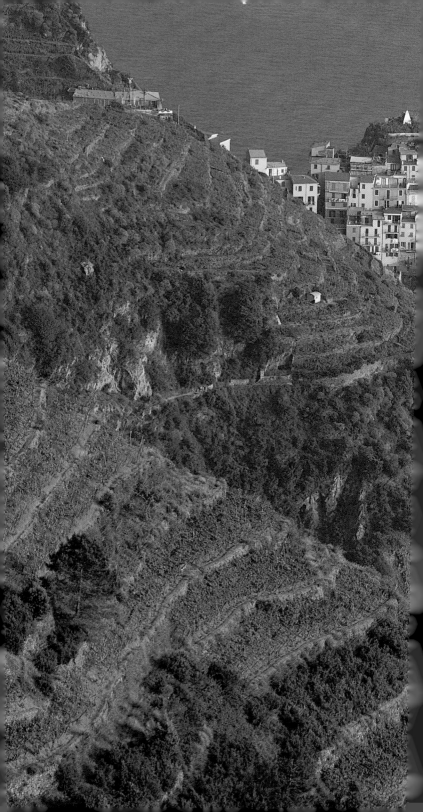

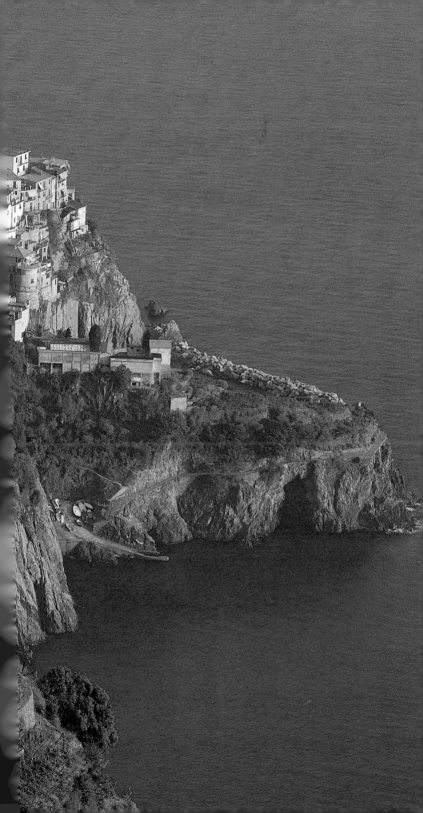

義大利中部

認識義大利中部

　　義大利中部因爲有優美的景觀、富有歷史和文化的城鎮，以及出色的教堂、塔樓和宮殿宅第，使得遊客趨之若鶩。艾米利亞-羅馬涅亞是令人印象深刻的波河三角洲所在地，爲野生動植物提供了庇護的天堂。在托斯卡尼獨領風騷的佛羅倫斯是聞名的重鎮之一。溫布利亞和馬爾凱則有恬美的田園風光和如畫的山城。

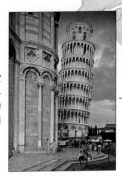

比薩斜塔和主教座堂
比薩斜塔和主教座堂 (見314-316頁) 爲12及13世紀建築的極佳典範，錯綜的幾何裝飾乃受到阿拉伯風格的影響。

Torre Pendente, Pisa

托斯卡尼 TOSCA
(見304-337頁)

佛羅倫斯 FIRENZE
(見262-303頁)

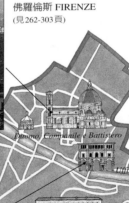

Duomo, Campanile e Battistero

主教座堂和洗禮堂
坐落在佛羅倫斯市中心 (見272-274頁)，俯視全區，教堂的大圓頂令周圍建築相形見絀。

Palazzo Pitti

烏菲茲美術館
烏菲茲美術館有首屈一指的佛羅倫斯藝術收藏，從哥德時期到文藝復興盛期及其他一應俱全 (見278-281頁).

碧提豪宅
於1457年爲銀行家碧提 (Luca Pitti) 而建，後來成爲梅迪奇 (Medici) 家族的主要寓所，現在用來陳列該家族的寶藏 (見294-295頁).

0公里　　　　　　　1
0哩　　　　　0.5

0公里
0哩　　　　　25

◁ 席耶納南方的歐爾洽谷 (Val d'Orcia) 所見托斯卡尼秋色

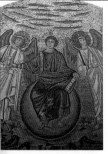

聖魏他來教堂

位於拉溫納，堪稱拜占庭式藝術與建築的瑰寶 (見260頁)，並保存了6世紀輝煌的鑲嵌畫。

艾米利亞-羅馬涅亞
EMILIA ROMAGNA
(見246-261頁)

*San Vitale,
Ravenna*

倫斯
NZE
(圖)

聖馬力諾鎮
San Marino

總督府

烏爾比諾的總督府乃15世紀該城的統治者費德利科 (Federico) 公爵根據勞拉納設計藍圖所建 (見360-361頁)。這座文藝復興時期府邸如今是馬爾凱國家美術館。

*Palazzo Ducale,
Urbino*

馬爾凱省 LE MARCHE
(見354-363頁)

溫布利亞 UMBRIA
(見338-353頁)

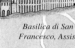

*Duomo,
Siena*

*Basilica di San
Francesco, Assisi*

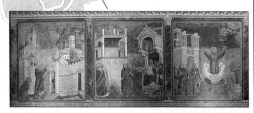

席耶納

中世紀城鎮席耶納仍充滿傳統風情，以扇貝形的田野廣場 (見328-333頁) 為中心，每年7、8月在此舉行熱鬧的中世紀賽馬節。

喬托的溼壁畫

阿西西的聖方濟長方形教堂內有喬托作於13世紀的溼壁畫系列 (見344-347頁)。每年都有上萬信徒來此朝拜。

地方美食：義大利中部

托斯卡尼、溫布利亞和馬爾凱的食物雖簡單但很豐盛，滋味鮮美，以農家烹調為基礎，大量藉重橄欖油、番茄、豆類、火腿和義大利燻腸。有義大利美食之都波隆那的艾米利亞-羅馬涅亞就更講究，採用材料包括鮮奶油、野味、帕爾瑪燻火腿和大紅腸，以及品質絕佳的乳酪。沿岸一帶可吃到魚和海鮮，但通常比肉類貴。

朝鮮薊

香醋
Balsamic Vinegar
艾米利亞-羅馬涅亞的摩德拿 (Modena) 所產香醋聞名於世。這種醋儲於橡木桶中14年以上使之陳年，色黑而滑潤，用在羹湯，燉菜或沙拉醬汁。

野豬肉燻腸

大紅腸 (mortadella)

熟火腿 (prosciutto cotto)

帕爾瑪燻火腿

加工肉類與火腿
加工肉類與火腿是義大利中部地區不可或缺的烹調原料。最著名的是產自艾米利亞-羅馬涅亞的帕爾瑪火腿，因為那裡以製作帕爾米吉阿諾乾酪剩下的乳漿來養肥豬隻。

時蔬沙拉 *Panzanella*
是清爽的夏季沙拉，以多汁的番茄，洋蔥，大蒜和油炸麵包做成，並綴以新鮮羅勒。

餃子 *Tortelloni*
是較大的餃子，包肉或乳酪，並淋上濃郁的醬汁。

肝醬

番茄醬

橄欖醬

鯷魚醬

烤麵包片 *Crostini*
是美味的小吃，在圓形的烤麵包上塗鯷魚醬，橄欖醬，肝醬或番茄醬。Bruschetta則是用架烤的麵包抹上大蒜，再淋橄欖油。

義大利肉醬麵 *Spaghetti al Ragù*
義大利肉醬麵是波隆那的傳統食物。麵條淋上大量的燴牛肉番茄醬汁。

填餡麵餅 *Cannelloni*
是另一種包餡的麵食。大麵皮捲內包肉或乳酪和菠菜餡，烘烤前再塗上番茄或bechamel醬汁，

醃鱈魚乾 Baccalà
是道簡單, 其味無窮的菜, 用鹹鱈魚乾和大蒜做成, 飾以荷蘭芹. 在托斯卡尼則常加上番茄.

佛羅倫斯牛排
Bistecca alla Fiorentina
佛羅倫斯牛排是在火架上烤成, 大塊而柔嫩, 可用香草料和油調味, 並飾以新鮮檸檬.

燒野豬肉
Scottiglia di Cinghiale
以野豬肉塊做成, 這道菜在托斯卡尼南部的馬雷瑪 (Maremma) 最為普遍.

羊乳酪 (Pecorino)

檸檬派 Torta di Limone
檸檬派是艾米利亞-羅馬涅亞口味濃厚的甜點之一, 用檸檬和鮮奶油做成.

米糕 Torta di Riso
米糕是傳統的托斯卡尼甜點, 用米糕佐以水果醬汁與時令水果.

帕爾米吉阿諾乾酪 (Parmigiano)

乳酪
烹調常用到乳酪, 但也可以和水果合為一道主菜, 或在餐後食用.

水果蛋糕

果子餅和杏仁餅
Panforte e Ricciarelli
水果蛋糕是密實的深色糕點, 加了肉桂和丁香. 杏仁餅則以杏仁粉, 橙皮, 蜂蜜製成.

小甜餅 Cantucci
托斯卡尼風味的小甜餅, 常用以佐傳統的餐後甜酒「聖酒」(Vin Santo).

杏仁餅

蕈類和松露

在義大利中部地區, 野生蕈類被視爲珍饈, 烹調時經常使用各種新鮮或乾燥的蕈類。秋天新鮮蕈類上市, 餐館也經常擠滿了來嘗當季蕈類的本地客。最珍貴的黑枯露菌 (tartufi neri) 滋味鮮美富彈性, 價格昂貴, 使用時也非常節制, 波其尼菇 (funghi porcini) 也是如此。架烤波其尼菇可當主菜, 或用來做披薩、麵condiments, 或用慢火和大蒜煎過後當一道蔬菜料理。

Canterello 或 Gallinaccio

Agarico nudo

Mazza da Tamburo

Porcini

Ostrica

Tartufo nero

義大利中部美酒產區

描繪鳥兒
啄食葡萄的
古羅馬鑲嵌

義大利中部從托斯卡尼絲柏環繞的起伏山巒，到艾米利亞-羅馬涅亞生產Lambrusco紅酒的平原，到處可見葡萄園。最好的紅酒產於托斯卡尼東南部的山丘：如古典奇安提、蒙塔奇諾的布魯尼洛和蒙地普奇亞諾名釀。如今結合現代與傳統技術所創出的新法，仍持續提升本區產酒品質。

古典奇安提
Chianti Classico
指奇安提區心臟地帶所產的酒，有清淡帶果香的，也有濃郁可陳年的——可從價格辨認。Rocca delle Macie的價格相當公道。

聖吉米納諾白酒
Vernaccia di San Gimignano
托斯卡尼白酒，有顯赫悠久的歷史，傳統上是金黃色，通常已被氧化的酒，但現在也生產較新鮮，可早點飲用的酒。Teruzzi e Puthod生產的Vernaccia向來頗佳。

Parma

Modena

Bologna

EMILIA-ROMAGNA

Pistoia

Lucca

Firenze

Pisa

Greve

蒙地普奇亞諾名釀
Vino Nobile di Montepulciano
以奇安提同種的葡萄釀成，由於品質特優，所以號稱「名釀」。產此酒的葡萄園多坐落於蒙地普奇亞諾景色宜人的山村附近。

San Gimignano

Siena

TOSCANA

Montep

Montalcino

蒙塔奇諾的布魯尼洛
Brunello di Montalcino
是用Sangiovese葡萄所釀，當地稱之為Brunello。其中所含的單寧可能需10年以上才能軟化，而產生醇厚，香濃的酒味。Rosso di Montalcino則不需陳年便可享用。

0公里　　　　　50
0哩　　　　25

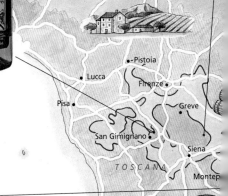

超級托斯卡尼

1970年代，勇於創新的釀酒商開始生產獨特的新酒，雖然在當時法規下，這些酒只能被列為普通的餐酒。這股風氣由Antinori's Tignanello開始(用Sangiovese和卡本內蘇維濃葡萄混釀而成)，因而振興了托斯卡尼的酒業，生產出各種佳釀。

SASSICAIA
1985
TENUTA SAN GUIDO

Sassicaia是以卡本內蘇維濃 (Cabernet Sauvignon) 葡萄釀的紅酒

位於托斯卡尼帕西那諾大寺院 (Badia a Passignano) 的奇安提莊園

義大利中部的葡萄品種

多用途的莎吉歐芙思 (Sangiovese) 葡萄品種，主宰了義大利中部的酒業，是釀製奇安提、蒙地普奇亞諾的名釀、蒙塔奇諾的布魯尼洛，以及許多新式超級托斯卡尼的主要葡萄。栽種歷史悠久的白葡萄中，以 Trebbiano 和 Malvasia 品種名列榜首。由國外引進的 Chardonnay 白葡萄和卡本內蘇維濃紅葡萄則日趨重要，常用來補足或提升本地品種。

莎吉歐芙思紅葡萄

產酒區圖例

- Chianti
- Chianti Classico
- Vernaccia di San Gimignano
- Brunello di Montalcino
- Vino Nobile di Montepulciano
- Orvieto Classico
- Orvieto
- Verdicchio dei Castelli di Jesi
- Lambrusco

Rimini

Pèsaro

Urbino

LE MARCHE

Ancona

Jesi

Gubbio

UMBRIA

Assisi

rugia

解讀酒標

釀酒商名

「DOCG」是可信賴的原產地保證.

CASTELGIOCONDO
BRUNELLO DI MONTALCINO
denominazione di origine controllata e garantita
1988
Imbottigliato all'origine da Tenuta di
Castelgiocondo dei Marchesi de' Frescobaldi
Montalcino · Italia

生產年份
酒精濃度

裝瓶者的名稱地址，做為原產地的保證.

優良釀酒廠商

●奇安提：Antinori, Badia a Coltibuono, Brolio, Castello di Ama, Castello di Rampolla, Fattoria Selvapiana, Felsina Berardenga, Il Palazzino, Isole e Olena, Monte Vertine, Riecine, Rocca delle Macie, Ruffino, Tenuta Fontodi.

●蒙塔奇諾的布魯尼洛：Argiano, Altesino, Caparzo, Castelgiocondo, Costanti, Il Poggione, Villa Banfi.

●蒙地普奇亞諾的名釀：
Avignonesi, Le Casalte, Poliziano.

●溫布利亞省：Adanti, Lungarotti.

Verdicchio

Verdicchio 為產自馬爾凱的白酒，爽口而帶點鹹味，近年來單一葡萄園的產品如 Umani Ronchi 的 CaSal di Serra 頗贏好評.

古典歐維耶多
Orvieto Classico
是很風行的溫布利亞白酒.
圖中 Antinori 酒莊出產的清新, 不帶甜味 (secco) 的酒, 便是現代歐維耶多的佳例. 也有略帶甜味的, 稱為 Abboccato.

奇安提佳釀年份
1997, 1995, 1993, 1990,
1988, 1985, 1983, 1975,
1971, 1970, 1967, 1964

認識義大利中部建築

　　這裡有無數精美的文藝復興時期建築，其中許多集中在佛羅倫斯和其周圍。這些建築線條分明、優雅簡潔、比例和諧，皆是復古的結果；文藝復興期的建築師捨棄了哥德風格，轉向古典的羅馬尋求靈感。多數大型建築都興建於15世紀晚期，由天主教會或有權勢的貴族，如佛羅倫斯的梅迪奇 (Medici) 家族等出資建造。

烏爾比諾的總督府 (始建於1465)

宗教建築

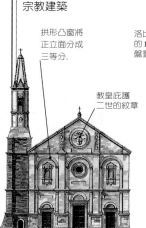

拱形凸窗將正立面分成三等分.

教皇庇護二世的紋章

皮恩札主教座堂
Duomo, Pienza
由洛些利諾建於1459年, 為教宗庇護二世 (Pius II) 心目中理想的文藝復興城市 (見323頁).

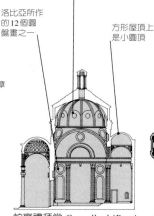

小圓窗

洛比亞所作的12個圓盤畫之一

方形屋頂上是小圓頂

帕齊禮拜堂 *Cappella de'Pazzi*
位於佛羅倫斯的聖十字教堂 (1433) 內, 為布魯內雷斯基最著名作品之一, 裝飾洛比亞 (Luca della Robbia) 所繪的赤陶圓盤畫 (見276-277頁).

對稱的平面圖乃據希臘正十字設計.

和諧的比例

慰藉聖母教堂 *Santa Maria della Consolazione*
坐落在托地 (Todi), 始建於1508年, 大多根據建築師布拉曼帖的構思 (見349頁).

城鄉的房舍

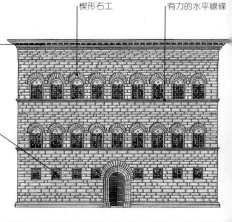

楔形石工

有力的水平線條

挑檐在正午時分為建築物表面提供遮蔭.

只在地面層有方形窗.

史特羅濟府邸 *Palazzo Strozzi*
位於佛羅倫斯, 為眾多托斯卡尼都市府邸的典型 (1489-1536, 見318頁). 三層樓面分量相當, 大塊粗面的石工給人堅固有力的感覺 (見285頁).

何處可見建築典範

佛羅倫斯是藝術思潮和文化推動的溫床,擁有許多教堂及府邸;但其文藝復興簡單的規則經詮釋後,卻產生迥異的風貌。阿爾貝第 (Alberti) 建於里米尼的馬拉特斯塔神祠 (Tempio Malatestiano, 見258頁) 即試圖以其特有的風格詮釋及重現古羅馬的嚴謹。

佛羅倫斯的波伯里庭園 (Giardino de Bòboli) 景色

烏爾比諾的總督府 (Palazzo Ducale, 見 360-361 頁) 完美呈現古典時期的優美精緻,是道地貴族時代的府邸。較小規模的文藝復興城鎮,如斐拉拉 (253頁)、皮恩札 (323 頁) 和烏爾班尼亞 (359頁),則充分表現當時開明的藝術贊助,並對古代藝術致上崇敬之意。

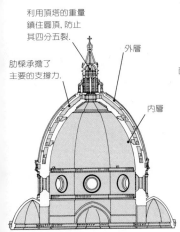

利用頂塔的重量鎮住圓頂,防止其四分五裂.

肋樑承擔了主要的支撐力.

外層

內層

佛羅倫斯主教座堂 *Duomo, Firenze*
布魯內雷斯基 (Brunelleschi) 所建突破性的圓頂 (1436),由於太大而無法搭建鷹架,因而將框架分成內外兩層 (見272-273頁).

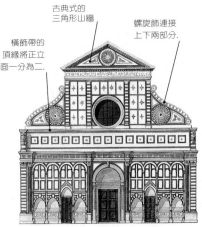

古典式的三角形山牆

螺旋飾連接上下兩部分.

橫飾帶的頂緣將正立面一分為二.

福音聖母教堂 *Santa Maria Novella*
位於佛羅倫斯 (1458-1470),正立面由阿爾貝第 (Leon Battista Alberti) 設計. 整體設計屬典型的文藝復興式,但也混合了部分現成的哥德式特色 (見288-289頁).

凱亞諾的小丘別墅
Villa at Poggio a Caiano,
1480年建造,由桑加洛 (Giuliano da Sangallo) 重新設計成文藝復興風格 (見318頁). 雅致的弧形階梯是在1802年左右加蓋的.

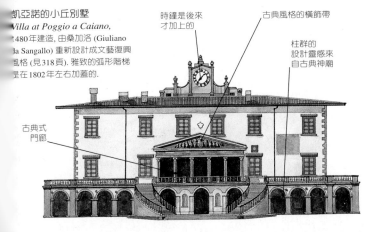

時鐘是後來才加上的

古典風格的橫飾帶

柱群的設計靈感來自古典神廟

古典式門廊

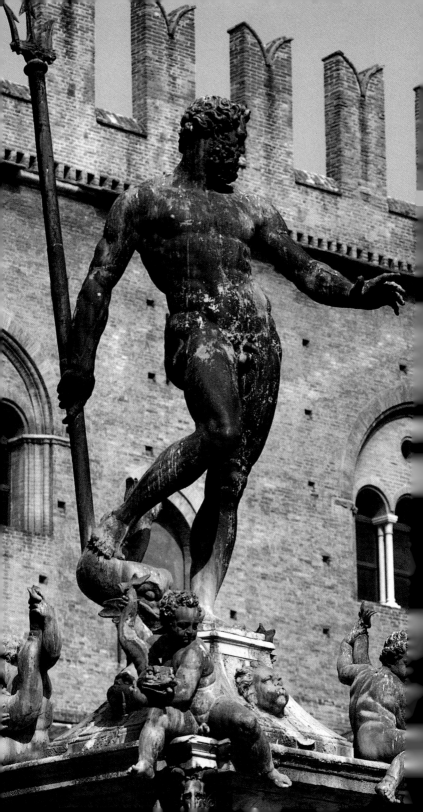

艾米利亞-羅馬涅亞

Emilia-Romagna

本區為義大利中部的心臟地帶，是穿越波河河谷丘陵與平原的寬闊長廊，區隔寒冷的北部阿爾卑斯山區和炎熱的南部地中海區。由於擁有肥沃的耕地、歷史城鎮以及繁榮的工業，因而成為義大利最富庶的地區之一。

艾米利亞-羅馬涅亞的大城鎮大多坐落在阿艾米利亞大道 (Via Aemilia) 附近，這是建於西元前187年的羅馬古道，銜接亞得里亞海岸的里米尼與要塞帕辰察。早在羅馬人之前，艾特拉斯坎人便以菲西那 (Felsina)——位於今日波隆那——為首府統治此地。羅馬式微後，本區重心轉移至拉溫那，成為拜占庭帝國由君士坦丁堡遙控的中樞。

中世紀期間，朝聖者仍循古道前往羅馬。政治實權則落入強勢的貴族手中——如里米尼的馬拉特斯塔，波隆那的本提沃幽，斐拉拉和摩德拿的艾斯特，帕爾瑪和帕辰察的法尼澤等。這些家族發展出輝煌的宮廷文化，吸引了但丁及阿里奧斯托 (Ariosto) 等詩人，及許多藝術家和建築師。他們的許多作品也仍光耀這些城鎮的中世紀中心。

現代的艾米利亞-羅馬涅亞，則是1860年從各教宗領地拼湊而成，1947年才確立現在的範圍。西半側的艾米利亞傳統上較親北方，政治立場偏左。以拉溫那為首府的羅馬涅亞，卻一直是從南方汲取文化和政治的靈感。

本區有美食重鎮的美譽。波河邊緣的沖積地向來農業發達，令波河平原 (Pianura Padana) 號稱義大利「麵包籃」和「水果盆」。許多地區豬隻比人口還多，帕爾瑪火腿和帕爾米吉阿諾乾酪也都原產於此。

位於斐拉拉 (Ferrara) 的中世紀市政大廈

◁ 波隆那的海神噴泉 (Fontana del Nettuno)

漫遊艾米利亞-羅馬涅亞

　　本區北有波河，南有森林密布的亞平寧山脈緩坡，田野平原縱橫阡陌。位於中心點的波隆那是漫遊全區的最佳起點。向來與之爭輝的摩德拿，以擁有全國極美的仿羅馬式教堂而馳名。帕爾瑪的地方色彩較濃厚，斐拉拉也同樣有悠閒的氣氛。波河之南的群山間點綴著較小村鎮，阿爾夸托堡便可感受這類小村風情。

帕辰察市中心的駿馬廣場
(Piazza Cavalli)

請同時參見

• 住在義大利 555-557頁
• 吃在義大利 590-591頁

波河三角洲沿岸蘆葦叢生

本區名勝

帕辰察 **1**
阿爾夸托堡 **2**
菲丹札 **3**
帕爾瑪 **4**
摩德拿 **5**
斐拉拉 **6**
波隆那 254-257頁 **7**
法恩札 **8**
里米尼 **9**
拉溫那 258-261頁 **10**
波河三角洲 **11**

交通路線

有絕佳的道路和鐵路連接各地,加上地勢平坦,得以方便快捷地漫遊本區各地. 從波隆那有A1公路通往佛羅倫斯,A13路線通往斐拉拉和威尼斯. 交通繁忙的A1線也可由波隆那通往米蘭,途經帕辰察,菲丹札和帕爾瑪. A15路線銜接帕爾瑪和斯佩齊亞 (La Spezia),A21路線則連接帕辰察和克雷莫納 (Cremona). 幾乎各路線皆有平行的火車可搭乘,快速且班次密集.

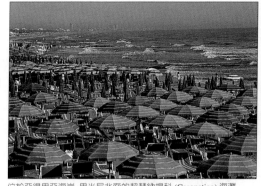

位於亞得里亞海岸,里米尼北面的契瑟納提科 (Cesenatico) 海灘

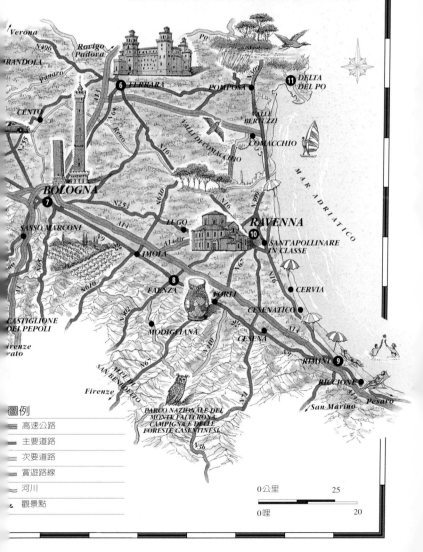

圖例

- 高速公路
- 主要道路
- 次要道路
- 賞遊路線
- 河川
- 觀景點

阿爾夸托堡的13世紀審判廳 (Palazzo Pretorio)

帕辰察 *Piacenza* ❶

🚶 105,000. 🚆 🚌 **i** Piazzetta
dei Mercanti 7 (0523-32 93 24).
🛒 週三及六.

　　帕辰察歷史可溯及古羅馬時期，臨近波河，成為保衛艾米利亞平原的防禦駐地；中心仍以古羅馬市街為基礎。

　　樸素的古中心區充滿精美的中世紀及文藝復興建築。最精彩的要屬 Piazza Cavalli 兩座青銅騎馬像，出自姜波隆那的弟子、17世紀雕塑家莫基 (F. Mochi)；此巴洛克雕塑傑作刻畫二位16世紀帕辰察統治者——傭兵 Alessandro Farnese 及其子 Ranuccio。

　　雕像後的紅磚市政大廈，俗稱「Il Gotico」，引人聯想13世紀晚期興起的倫巴底-哥德式有城垛式王宮；是義大利最美麗的中世紀建築之一。主教座堂位於 Via XX Settembre 盡頭，有

沉重的倫巴底-仿羅馬式外觀 (1122始建)，以及14世紀的鐘樓。內部有桂爾契諾繪飾的圓頂，以及裝飾環形殿和翼廊的中世紀溼壁畫。大門附近也繪有形似教會成員的諸聖溼壁畫。

　　市立博物館最耀眼之作是波提且利的「聖母、聖子暨施洗者約翰」。館內亦有兵器與考古文物區，最受矚目的「帕辰察之肝」(Fegato di Piacenza) 是艾特拉斯坎時期青銅鑄像，古時祭司以羊肝占卜，上刻諸神之名。

🏛 **市立博物館**
Museo Civico
Palazzo Farnese,
Piazza Cittadella.
📞 0523 32 82 70.
🕐 週二週日 (週二至四僅上午). ⬤ 國定假日. 💷

阿爾夸托堡 ❷

Castell'Arquato

Piacenza. 🚶 4,500. 🚌 **i** Viale
Remondini 1 (0523 80 30 91).
🛒 週一.

　　在菲丹札到帕辰察之間群山疊翠，阿爾夸托堡是波河以南鄉野間最美的村落之一。想避開艾米利亞大城的週末遊客常造成 Piazza Matteotti 附近的餐館和酒吧人滿為患。廣場上最佳的中世紀建築是13世紀的審判廳，為一仿羅馬式集會堂。壯觀的維斯康提城寨 (Rocca Viscontea, 14世紀)，原為防禦要塞，位於 Piazza del Municipio；今部分關閉整修。山坡頂上視野極佳，特別是東面青翠的阿爾達 (Arda) 河谷。

菲丹札 *Fidenza* ❸

Parma. 🚶 23,000. 🚆 🚌
i Piazza Duomo 2 (0524 840 47). 🛒 週三及六.

　　菲丹札和許多緊鄰波河沿岸的城鎮一樣，早期發跡都是因為阿艾米利亞大道 (羅馬古道)。中世紀期間，位居羅馬朝聖路線的中途站而愈形重要。如今則因 Piazza Duomo 上的主教教堂 (13世紀) 而值得一遊，教堂組合了倫巴底、哥德式及仿羅馬式過渡期的特色。搶眼的正立面可能是和安托拉米 (Antelami) 一同建造帕爾瑪主教座堂的工匠所創造。內部牆面殘存中世紀溼壁畫碎片，墓窖內則有守護聖者 San Donnino 遺骨。

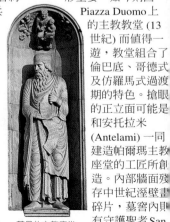
菲丹札主教座堂
正立面的細部

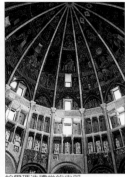

帕爾瑪洗禮堂的內部

帕爾瑪 *Parma* ❹

175,000. FS

Via Melloni 1 (0521 21 88 89).
週三及六；週四 (跳蚤市場).

帕爾瑪不但是美食與美好生活的代稱，也是一流繪畫、雕刻和精美中世紀建築的寶庫；有頂尖的歌劇院、優雅的商店、頂級的酒館和餐廳。倫巴底-仿羅馬式主教座堂在北義也占有一席之地，以其主要圓頂內側的「聖母升天圖」(1526-1530，見25頁)聞名，為科雷吉歐所作；中殿則由其學徒繪飾。南翼廊的雕刻橫飾帶「解下聖體」(1178)出自安托拉米；教堂南面的洗禮堂 (1196) 也大致由他負責，內外的浮雕

——特別是月份的描繪，為當時重要作品。

教堂東面是San Giovanni Evangelista (1498-1510重建)，圓頂的「聖約翰在帕特摩斯島見異象」溼壁畫 (約1520)，由科雷吉歐繪製。巴米加尼諾的溼壁畫除了這裡，也可在Via Dante的16世紀Madonna della Steccata看到。

彼樂他府 *Palazzo Pilotta*

Piazzale della Pilotta 15. □畫廊
0521 23 33 09. 週二至日上午. 1月1日，5月1日，12月25日. □博物館 0521 23 37 18. 每日. 同上.

這座1500年代為法尼澤家族建造的府邸，在二次大戰遭轟炸後曾經重建。府邸有幾個部分，包含法尼澤劇院 (Teatro Farnese, 1628)，是仿帕拉底歐在威欽察所建的劇院，全部以木材建成。

科雷吉歐和巴米加尼諾的作品皆見於府內的國立美術館。館內也有安基利訶修

士、葛雷柯和布隆及諾的作品，並有兩幅出自卡拉契 (Carracci) 的「墓塚前的眾使徒」和「聖母的喪禮」(皆16世紀晚期)。下層國立考古博物館，展出艾特拉斯坎人地下墳場Velleia的出土物，以及帕爾瑪附近山丘史前遺蹟。

科雷吉歐之室 *Camera di Correggio*

Via Melloni. 0521 23 33 09.
週二至日.

原本篤會聖保祿修道院 (Benedictine convent of San Paolo) 的食堂，內有科雷吉歐於1518年繪的神話主題溼壁畫。

帕爾瑪的鐘樓和洗禮堂

帕爾米吉阿諾乾酪和帕爾瑪火腿的製作方法

在義大利，沒有任何乳酪像帕爾米吉阿諾乾酪 (Parmigiano) 這麼有名而又不可或缺。可分質優的 Parmigiano-Reggiano，以及次級的 Grana。幾世紀以來，製造技術幾乎沒有更改過。先將部分脫脂的牛奶加入乳清，使之發酵，並使用小牛胃內薄膜使之凝結，之後加鹽並固定成形。乾酪不僅用於烹飪，也可以直接吃，或和梨一起吃——這是義大利的特別吃法。

販賣帕爾米吉阿諾乾酪和帕爾瑪火腿的商店

帕爾瑪火腿則因長年累月精益求精的製作技術，以及得天獨厚的環境，而產生絕佳風味。所用豬隻是以製帕爾米吉阿諾乾酪剩下的乳清飼養；只需鹽和胡椒便可醃製成聞名的生火腿 (prosciutto crudo)。帕爾瑪南面的琅吉里諾 (Langhirino)，有清風徐來的山丘，是最理想的火腿加工地，一般需時10個月。每條火腿都印有古帕爾瑪公國的五尖頂王冠。

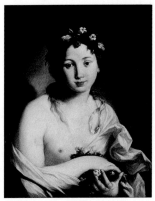

摩德拿的艾斯特美術館 (Galleria Estense)，由齊尼亞尼 (G. Cignani, 1628-1719) 所繪的「花神孚羅拉」(Flora)

摩德拿 *Modena* ❺

175,000. FS 🚌 ℹ Piazza Grande 17 (059 20 66 60).
週一.

對大多數義大利人而言，摩德拿代表跑車和歌劇：因為兩大車廠 Ferrari 和 Maserati 在郊外都有設廠；並且是帕華洛帝的出生地。然而古早建築也使它成為歷史名勝。自古羅馬時期便已是繁榮的殖民地；中世紀期間，因廣大的農業腹地和 1598 年從斐拉拉到此、並統治到 18 世紀的艾斯特家族，使之邁向巔峰。

主教座堂 *Duomo*

Corso Duomo. ☎ 059 21 60 78.
每日. 吉爾蘭第納塔
4-10月：週日 10:00-13:00, 15:00-19:00.

摩德拿最出色的仿羅馬式主教座堂，矗立在古羅馬大道阿艾米利亞 (今 Via Emilia) 路旁，由托斯卡尼的瑪蒂爾達 (Matilda) 女伯爵創立，她在 11 世紀統治此地。教堂由朗弗朗可設計，供奉本城守護聖者 San Geminiano，石棺置於詩班席下。吉爾蘭第納塔雖與教堂同時動工，卻晚兩個世紀完工。一度用來安置 1325 年從波隆那竊來，導致兩城爆發戰爭的木桶。也因此產生 17 世紀塔蘇尼 (Tassoni) 寫下嘲諷敘事詩「木桶失竊記」，並成為兩城之間競爭的象徵。

主要正立面 (西面) 的大型浮雕是 12 世紀神祕雕刻家維利傑姆斯 (Wiligelmus) 之作。內部則有雕飾著 12 世紀「基督受難記」的聖壇屏。

博物館大廈
Palazzo dei Musei

Largo di Porta Sant'Agostino 337.
□美術館 ☎ 059 439 57 11. 週二至日 (週三、四及日上午). 1月1日, 5月1日, 12月25日. □圖書館 ☎ 059 22 22 48. 週一至六 (週六上午). 國定假日.

穿過教堂西北面擁擠老街便到博物館大廈，原是軍械庫和貧民習藝所，現在是本市最優秀的博物館及美術館所在。在艾斯特美術館 (Galleria Estense) 有該家族私人藝術收藏，是在斐拉拉成為教宗領地之後轉移至此。其中繪畫多出於艾米利亞和斐拉拉的畫家 (Reni 和 Carracci 家族較知名)，但也有貝尼尼、委拉斯蓋茲、丁多列托和維洛內些的作品。

圖書館的永久展品包括但丁「神曲」的 1481 年版本，以及不少有數百年歷史的地圖和外交信函。一幅 1501 年的地圖，是最早畫出 1492 年哥倫布航行新大陸的地圖之一。艾斯特手抄本聖經 (Bibbia di Borso d'Este)，內頁繪飾有 1200 幅以上的纖細畫，均出自 15 世紀的斐拉拉派畫家之手，其中最著名的是 Crivelli 和 Russi。

摩德拿的吉爾蘭第納塔 (Torre Ghirlandina)

法拉利車廠位於城南 20 公里，由 Enzo Ferrari 於 1945 年創立。今日，這座飛雅特所擁有的製造廠每年可生產約 2500 部車輛。法拉利館則重現創立者的事務所、古典引擎和各類車款。

法拉利館 *Galleria Ferrari*

Via Dino Ferrari 43, Maranello.
☎ 0536 94 32 04. 每日. 1月1日, 12月25日. 📷 ♿

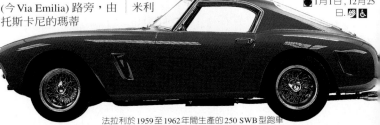

法拉利於 1959 至 1962 年間生產的 250 SWB 型跑車

斐拉拉 *Ferrara* ❻

140,000. Castello Estense, Largo Castello (0532 20 93 70). 週一及五.

艾斯特王朝在此宏偉的圍城留下了不可磨滅的痕跡。自13世紀晚期尼可洛二世掌控了斐拉拉,直到1598年才被教皇勢力迫遷到摩德拿。

♠ 艾斯特堡 *Castello Estense*

Largo Castello. 0532 29 92 33. 每日. 國定假日.

艾斯特王朝所在地,護城河、塔樓和雉堞(建自1385)隱現在城區中心。地牢裡曾監禁密謀推翻阿方索一世的Ferrante和Giulio

斐拉拉醒目壯觀的中世紀艾斯特堡

艾斯特家族王朝

在中世紀全盛時期,艾斯特家族統轄了歐洲最重要的宮廷之一,兼具殘忍暴君和開明的文藝復興贊助者角色。例如尼可洛三世,曾殘殺其妻與她的情人;阿方索一世娶了出身義大利最惡名昭彰家族的露克蕾齊雅 (Lucrezia Borgia) 為妻;而艾爾柯雷一世 (Ercole I, 1407-1505) 則企圖毒死想篡位的姪子 (最後還是將他處決)。但同時,該王朝仍然吸引了作家如佩脫拉克、塔梭 (Tasso) 和阿里奧斯托 (Ariosto),以及畫家曼帖那 (Mantegna)、提香和貝里尼。艾爾柯雷一世還重建了斐拉拉,使它成為歐洲最出色的文藝復興城市之一。

提香所繪的阿方索一世 (Alfonso I, 1503-1534)

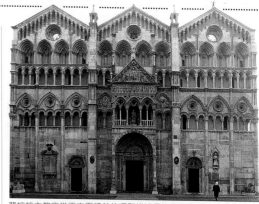

斐拉拉主教座堂正立面精美的浮雕描述最後審判的情節

d'Este。殘酷的尼可洛三世之妻Parisina亦因與繼子Ugo有染而被處死。

市政大廈 *Palazzo del Comune*

Piazza Municipale.

府邸 (建自1243) 飾有尼可洛三世與據稱為他27個孩子之一的波爾索 (Borso d'Este) 的青銅像,為15世紀阿爾貝第原作的複製品。

⛪ 主教座堂文物館 *Museo della Cattedrale*

Via San Romano. 0532 76 12 99. 週二至日. 復活節,12月25日. 接受奉獻.

12世紀主教座堂由維利傑姆斯設計,為仿羅馬-哥德式的混合。文物館 (主教座堂對面) 則有「每月勞動」(12世紀晚期) 大理石浮雕。兩塊風琴蓋板 (1469) 繪有土拉的「聖喬治」和「天使報喜」;以及奎治的「石榴聖母」(1408)。

詩法諾雅府 *Palazzo Schifanoia*

Via Scandiana 23. 0532 641 78. 週二至日. 國定假日.

艾斯特家族建自1385年的夏宮,Salone dei Mesi飾有土拉及其他本地畫家描繪不同月份的15世紀壁畫。委託者Borso d'Este出現畫中。

⛪ 國立考古博物館 *Museo Archeologico Nazionale*

Palazzo di Ludovico il Moro, Via XX Settembre 122. 0532 662 99. 週二至日. 同上.

展出斯匹納 (Spina) 出土的工藝品,該地位於靠近Comacchio的波河三角洲,是希臘和艾特拉斯坎的貿易站。

⛪ 鑽石大廈 *Palazzo dei Diamanti*

Palazzo dei Diamanti, Corso Ercole d'Este 21. 0532 20 58 44. 週二至日上午,週四下午. 1月1日,5月1日,12月25日.

因正面的鑽石圖案得名,設有現代美術館、復興運動紀念館和國家美術館,有當地文藝復興畫派的代表作品。

街區導覽：波隆那 *Bologna* ❼

聖白略托教堂
正立面的細部

　　波隆那的老市中心融合了砌磚建築與迷人的柱廊街道。中世紀的華廈簇集在兩座城中廣場Piazza Maggiore和Piazza del Nettuno周圍，廣場南側分別為聖白托略和聖多明尼克教堂。波隆那大學是歐洲最古老學府，高等先修學府是其最早的行政大樓。更遠處有高聳入雲的阿西內利和葛利森達雙塔，以及聖司提反修道院的鐘樓。

海神噴泉 *Fontana di Nettuno*
這座著名的海神噴泉 (1566) 由勞瑞提 (Tommaso Laureti) 設計，並由姜波隆那飾以壯觀的青銅像。

高等法官官邸 (Palazzo del Podestà, 13世紀) 曾於1484年改建。

旅遊服務中心

↑Ferrara

←Modena

VIA UGO BASSI

VIA DELL'INDIPENDENZA

VIA RIZZOLI

VIA IV NOVEMBRE

PIAZZA MAGGIORE

VIA OREFICI

★聖白托略教堂
San Petronio
聖賽巴斯提安小祭室 (Cappella di San Sebastiano) 的「殉道園」(15世紀)，係斐拉拉畫派的科斯達 (Lorenzo Costa) 所繪。

VIA D'AZEGLIO

VIA DELL'ARCHIGINNASIO

高等先修學府 (Archiginnasio)

VIA FARIN

加富爾廣場
Piazza Cavour
在這處宜人的廣場所見到的中世紀石板路和陰涼的柱廊建築，是優雅的波隆那市區的典型特色。

PIAZZA CAVOUR

VIA GARIBALDI

聖多明尼克教堂 (San Domenico, 1251) 是獻給埋葬於此處華麗墳墓的聖多明尼克。

重要觀光點

★聖白托略教堂

遊客須知

400,000. ✈ Marconi西北方9公里. FS Piazza Medaglia d'Oro. ⬛ Piazza XX Settembre. ❖ Airport; Piazza Maggiore 6; Stazione Centrale (051 24 65 41). ⬛ 週五及六. ⬛ 波隆那音樂節: 3-6月; Campionaria: 6月; Bologna Sogna: 6-9月. W www.comune.bologna.it

大哉聖雅各教堂
San Giacomo Maggiore

教堂內的本提沃幽小祭室有科斯達的「死亡的勝利」(1483-1486) 溼壁畫。

Pinacoteca Nazionale

Museo di Anatomia Umana Normale

VIA ZAMBONI

VIA BENEDETTO XIV

Ravenna

VIA SAN VITALE

STRADA MAGGIORE

PIAZZA DI PORTA RAVEGNANA

VIA SANTO STEFANO

Firenze

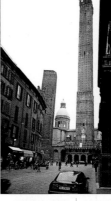

阿西內利和葛利森達雙塔
Torri degli Asinelli e Garisenda
波隆那的望族於12世紀開始競建巨塔,這是少數僅存的兩座。

聖司提反修道院
Abbazia di Santo Stefano
中庭內的彼拉多之泉 (Fontana di Pilato),水池上有8世紀倫巴底銘文。

圖例

- - - 建議路線

0公尺　　　　　150
0碼　　　　　　150

🏛 大哉聖雅各教堂
San Giacomo Maggiore
Piazza Rossini. 📞 051 22 59 70. ⬛ 每日.

這座仿羅馬-哥德式教堂建自1267年,但大體上迭有更改。參觀重點是華麗的本提沃幽小祭室 (Cappella Bentivoglio),是Annibale Bentivoglio 1445年建立的家族禮拜堂,1486年祝聖。最受激賞之處自然是科斯達 (Lorenzo Costa, 1460-1535) 為資助者所作肖像,他同時也創作「啓示錄」、「寶座的聖母」及「死亡的勝利」溼壁畫。祭壇畫是佛蘭洽 (F. Francia) 的「聖母和諸聖及兩位音樂天使」(1488)。小祭室對面的Anton Galeazzo Bentivoglio之墓,為著名的席耶納雕塑家奎洽最後之作,更彰顯該家族的榮耀。聖伽契莉亞 (Santa Cecilia) 祈禱室裡科斯達和法蘭洽的溼壁畫,則以聖伽契莉亞和San Valeriano生平事蹟為主。

奎洽 (Jacopo della Quercia) 所雕飾的本提沃幽之墓 (1435)

波隆那之旅

　　波隆那豐富的文化遺產散見於全市各地，從舊城中心的斜塔與聖白托略教堂，到大學區的國立美術館，均是古蹟精華。

阿西内利和葛利森達雙塔 *Torri degli Asinelli e Garisenda*

Piazza di Porta Ravennana.
○ 每日.

　　這兩座著名的斜塔 (Torri Pendenti) 是波隆那原有2百座中少數僅存的，二者皆建自12世紀，雖然原址可能有更早期的高塔——因爲但丁曾在「地獄篇」裡提到這裡有兩座塔。葛利森達塔在動工幾年後，便因安全之故而減低高度，但至今傾斜度仍然距垂直線達3公尺。阿

西内利塔高97公尺，僅次於克雷莫納、席耶納和威尼斯的塔樓，排名義大利第四。踏上5百級階梯可盡覽波隆那波形瓦屋頂及遙遠山丘。

聖司提反修道院
Abbazia di Santo Stefano

Via Santo Stefano 24. ☎ 051 22 32 56. ○ 每日.

　　錯落在同一屋簷下的4座中世紀教堂 (原爲7座) 奇特地組成此修道院。11世紀的十字架堂 (Crocifisso) 形同一條走

聖司提反修道院的外觀

聖白托略教堂 *San Petronio*

Piazza Maggiore. ☎ 051 22 21 12. ○ 每日. &

　　教堂名列義大利最宏偉的中世紀磚造建築之一，是獻給波隆那5世紀期間的主教。1390年建立之初，原本企圖超過羅馬聖彼得教堂的規模，但因教會當局將經費挪用到附近的高等先修學府 (Palazzo Archiginnasio)，而將規模縮小。財源短缺的結果，使教堂東側留下一排原本要支撐側廊的列柱，形成不平衡的情況。然而此案的財務處理不當也被認爲有利於馬丁路德 (Martin Luther) 轉而反對天主教會。

頂篷覆蓋的大門有美麗的聖經故事浮雕 (1425-1438)，由奎洽製作.

「聖賽巴斯提安殉道圖」祭壇畫是斐拉拉畫派晚期之作.

粉色與白色内部增加了整體的亮度與高度.

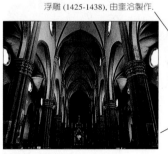

哥德式内部
挑高的内部，有雅致的柱子支撐屋頂，共計22座面向中殿的小祭室，皆以圍屏遮護. 1547年由於黑死病肆虐，特林托公會議 (見168頁) 曾暫時遷移至此.

入口

未完成的正立面上層

1655年，天文學家卡西尼 (Gian Domenico Cassini) 在此沿著南北極間的60度經線繪製出子午線.

禮拜堂内的彩繪玻璃窗 (1464-1466) 由烏姆的雅各 (Jacob of Ulm) 製作.

道，通達4座教堂之中最吸引人的多邊形聖墓堂 (San Sepolcro)；同樣建於11世紀，正中央是聖白托略之墓，極盡富麗地模仿耶路撒冷聖墓。中庭有稱作「彼拉多之泉」(Fontana di Pilato) 的8世紀水池。

聖魏他來暨聖阿格里科拉教堂 (Santi Vitale e Agricola) 最早可溯及5世紀，曾於8和11世紀重建，內有4世紀殉道的聖徒聖魏他來和聖阿格里科拉石棺。聖三一教堂 (Santa Trinità) 則有一小型文物館，館藏小批繪畫和宗教工藝品，包括克洛齊非斯 (Simone dei Crocifissi) 的「三賢朝聖」木刻雕像 (約1370)。

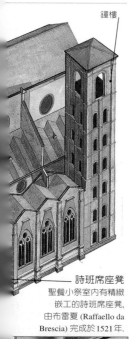

鐘樓

詩班席座凳
聖餐小祭室內有精緻嵌工的詩班席座凳，由布雷夏 (Raffaello da Brescia) 完成於1521年.

🏛 國立美術館
Pinacoteca Nazionale

Via delle Belle Arti 56.
📞 051 24 32 22. ⭕ 週二至日。⬤ 1月1日，5月1日，8月15日，12月25日。💰♿

本地最主要的美術館，也是義大利北部最重要的收藏之一；就矗立在大學區邊緣，充滿酒館、書店和廉價餐館的區域。以本地畫家作品為主，有波隆那的魏他來、雷尼、桂爾契諾和卡拉契家族；亦有斐拉拉畫派的作品，特別是科沙 (Francesco del Cossa) 與洛勃提 (Ercole de' Roberti)。其中兩幅上選之作是佩魯及諾的「榮光聖母圖」(約1491)，和拉斐爾著名的「聖伽契莉亞獲得宣福」(約1515)，二人皆曾在波隆那工作。

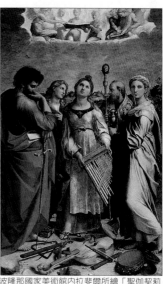

波隆那國家美術館內拉斐爾所繪「聖伽契莉亞獲得宣福」(約1515)

🏛 人體解剖學館 *Museo di Anatomia Umana Normale*

Palazzo Poggi, Via Zamboni 33.
📞 051 209 93 69. ⭕ 週二至日。⬤ 12月25日，1月1日，復活節，5月1日，國定假日。

雖然不在標準的觀光路線上，卻是波隆那非常值得紀念的小型博物館。收藏有令人毛骨悚然的內臟蠟像；並有無數器官、肢體及人體解剖的模型。這些展品多為雕塑而非鑄模製成，不但具科學趣味，也有藝術價值。這些模型一直到19世紀仍作為醫學教學工具。這些物品最近遷移至Palazzo Poggi，同址還有一座地圖博物館。

🔒 聖多明尼克教堂
San Domenico

Piazza di San Domenico 13.
📞 051 640 04 11. ⭕ 每日。♿

教堂可以稱是義大利眾多道明會教堂中最重要的一座。1221年聖多明尼克去世後動工興建，用來安置他的遺體。他在此去世，並埋葬在稱作 Arca di San Domenico 的石棺。此壯麗的墓塚為集合之作：雕像由畢薩諾 (Nicola Pisano) 負責；「聖多明尼克生平圖」的浮雕由他和助手共同完成；墓頂華蓋 (1473) 應為尼可拉·迪·巴利 (Nicola di Bari) 所做；天使和聖徒普洛庫魯斯暨白托略的像，則是米開蘭基羅早期的作品。石棺後方的聖盒 (1383) 供有聖多明尼克的頭顱。

聖多明尼克長方形教堂內的聖多明尼克石棺

里米尼的馬拉特斯塔神祠內法蘭契斯卡所繪的溼壁畫 (1451)，描繪馬拉特斯塔跪在聖西吉斯蒙德面前

法恩札 *Faenza* ❽

Ravenna. 🚶 54,000. **FS** 🚌
ℹ Piazza del Popolo 1 (0546 252 31). 🛒 週二，四及六.

著名的 faïence 陶瓷即是因法恩札而得名；這種有特殊藍、赭色的陶瓷風行全歐已有 5 百多年，至今在鎮上仍有無數小工廠持續生產。

法恩札最受矚目的是國際陶瓷館，擁有義大利規模最大的陶瓷收藏。展品不僅限於當地所產，也展示其他國家及不同時代的陶瓷，包括古羅馬及中世紀的馬約利卡陶瓷。並有專區展示畢卡索、馬諦斯、夏卡爾等的現代陶瓷。

🏛 國際陶瓷館 *Museo Internazionale delle Ceramiche*
Viale Baccarini 19. 📞 0546 69 73 11. ◐ 週二至日. ● 1 月 1 日、5 月 1 日、8 月 15 日、12 月 25 日. ♿🅿

里米尼 *Rimini* ❾

🚶 130,000. **FS** 🚌
ℹ Piazza Fellini 3 (0541 569 02). 🛒 週三及六.

原是奇趣洋溢的海濱度假地，生長於此的導演費里尼 (F. Fellini, 1920-1993) 曾在早期電影中頌讚其純樸的魅

力。如今長達 15 公里連綿不絕的濱海道路已成為歐洲最大的海濱度假地。人滿為患的海灘乾淨且維護良好，但私人海灘則須付費。

舊城區則清靜宜人，在 Piazza Cavour 四周都是迷人的圓石子路，14 世紀的高等法官官邸 (Palazzo del Podestà) 雄踞其上。鎮上最精美的建築是馬拉特斯塔神祠，原為方濟會教堂，但 1450 年由卓越的佛羅倫斯建築家阿爾貝第改建為宏偉的文藝復興建築。工程由馬拉特斯塔 (Sigismondo Malatesta, 1417-1468) 委託，他是里米尼中世紀統治者的後裔，據說也是當時最

荒淫邪惡的人物之一。表面上設計成禮拜堂，實際卻是馬拉特斯塔的紀念建築。裡面有杜契奧的雕塑，以及法蘭契斯卡的溼壁畫 (1451)。

馬拉特斯塔及其第四任妻子阿提 (Isotta degli Atti) 的姓名縮寫，以糾結的字形構成了反覆的裝飾圖案，並有浮雕描述狂歡縱飲及古怪造型，如姿態怪異的大象 (該家族的徽記)。教皇庇護二世因而抨擊它是「拜邪靈者的廟」，並指控馬拉特斯塔犯下「謀殺、暴力、通姦、亂倫、瀆聖和作假見證」等罪，而焚燒其肖像。

遠離里米尼的沿海度假區就清靜多了。位於北邊 18 公里處的徹色那堤蔻 (Cesenatico)，各類設施俱全，人潮亦少。

🏛 馬拉特斯塔神祠 *Tempio Malatestiano*
Via IV Novembre. 📞 0541 242 44. ◐ 每日. ♿

拉溫那 *Ravenna* ❿

🚶 90,000. **FS** 🚌 ℹ Via Salara 8-12 (0544 354 04). 🛒 週三及六.
Ⓦ www.turismo.ravenna.it

多數觀光客是為了拜占庭時期的壯麗鑲嵌畫 (見 260-261 頁) 而來，但拉溫那本身也出奇地宜人，混雜古老街道、精

里米尼的文藝復興式馬拉特斯塔神祠正立面

拉溫那的中央廣場 Piazza del Popolo

緻商店和恬靜的廣場。國立博物館內有豐富的聖像畫、圖畫和考古文物。Piazza del Popolo 是極佳的休憩地點，有美麗的中世紀建築。

🏛 國立博物館
Museo Nazionale
Via Fiandrini. ☎ 0544 344 24.
◯ 週二至日. 📷&

波河三角洲 ⑪
Delta del Po

Ferrara. 🚉 Ferrara Ostellata.
🚌至 Goro 或 Gorino. ⛴自 Porto
Garibaldi, Goro 及 Gorino. ℹ Via
Buonafede 12, Comacchio (0533
31 01 47).

波河是義大利最長的河流，廣闊的流域涵蓋全國百分之15土地，並有3分之1人口賴此維生。雖然許多地方遭到工業污染，但仍保有雅致的風景。廣大的三角洲也有多變的地貌，以及有沼澤、沙丘和島嶼的河口。

對義大利博物學者而言，波河三角洲堪稱「義大利的卡馬格」(Camargue 位於法國隆河三角洲)，目前有計畫將整個3萬公頃的地區規畫成國家公園，涵蓋從威尼斯潟湖邊緣延伸至拉溫那附近的松林海岸。

溼地地區如拉溫那以北的科馬究谷(Valli di Comacchio)已是生態保護區，成為上千萬待繁殖的鳥類及候鳥棲息之所。鳥類學者群集於此觀察海鷗、大鴉、豆雁、黑燕鷗，以及稀有的白鷺、灰色鷺和小種鷿鷈。離此最近的科馬究漁村，最出名的漁獲是鰻魚，仍採用古羅馬時期流傳下來的水閘捕魚法。

其他生態保護區包括美索拉森林 (Bosco della Mesola)，為艾特拉斯坎人種植的古木區，歷經數百年來各代僧侶細心照料。遊客可步行或騎單車穿越，並有機會看到大群麋鹿在林間漫遊。

欲盡覽全區，可沿著N309號公路——古羅馬朝聖路線的一段——從北到南約1百公里貫穿公園預定地，並有無數小岔路通往荒野地區。也有船開往三角洲較偏遠的地帶，主要搭船地點包括以下村莊：Ca' Tiepolo、Ca' Vernier 和 Taglio di Po。

波河三角洲的灰色鷺

波河三角洲河岸邊恬靜的景象

拉溫那之旅

西元前1世紀，奧古斯都大帝在鄰近的克拉斯 (Classe)——目前成為重要的挖掘遺址——興建港口和海軍基地，使得拉溫那得以興盛。羅馬勢力衰頹後，拉溫那成為西羅馬帝國 (402年) 首府，在西元5至6世紀東哥德人和拜占庭統治期間，仍保有其地位。此城以早期的基督教鑲嵌畫馳名——西元2世紀，拉溫那便已信奉基督教。鑲嵌畫歷經古羅馬和拜占庭的統治，得以比較受靈感啟發的古典設計和後來拜占庭風格的異同。

聖魏他來教堂的鑲嵌畫細部

好牧者 *Il Buon Pastore* ②
此為裝飾葛拉·帕拉契底亞 (Galla Placidia) 小巧陵墓的鑲嵌畫。陵墓建自430年，但這位曾為蠻族皇帝之妻的遺體可能從未運到這座精巧的建築。

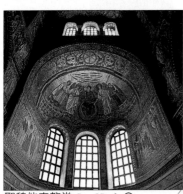

聖魏他來教堂 *San Vitale* ①
環形殿的鑲嵌畫 (526-547) 描述基督、聖魏他來 (正獲頒殉道者冠冕)、兩位天使及創建此教堂的艾克雷修 (Ecclesio) 主教 (見46-47頁)。

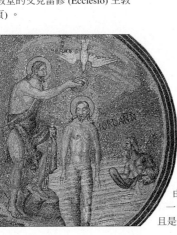

基督受洗 ③
這座建於5世紀的內歐尼亞諾洗禮堂 (Battistero Neoniano)，是根據一位主教命名，其內部裝飾工作可能由他委任，這幅美麗的鑲嵌畫便是其一。坐落在古羅馬澡堂廢墟附近，並且是拉溫那最古老的遺蹟。

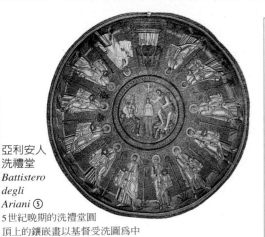

亞利安人洗禮堂
Battistero degli Ariani ⑤
5世紀晚期的洗禮堂圓頂上的鑲嵌畫以基督受洗圖為中心，眾使徒環繞其旁。

聖雅博理新教堂
Sant'Apollinare Nuovo ⑥
這座金碧輝煌的6世紀教堂乃以拉溫那首任主教為名，教堂內最醒目的是兩組鑲嵌畫，表現成列的殉道者和貞女，向聖母與基督獻禮。

但丁之墓
Tomba di Dante ④
但丁被逐出佛羅倫斯之後，曾在義大利各地漂泊，最後來到拉溫那，1321年在此逝世。墓塚 (1780) 前有盞長明燈，燈油由佛羅倫斯供應。

圖例

- - - 建議路線
P 停車場
ℹ 旅遊服務中心

0公尺 　　　　　　 200
0碼 　　　　　　 200

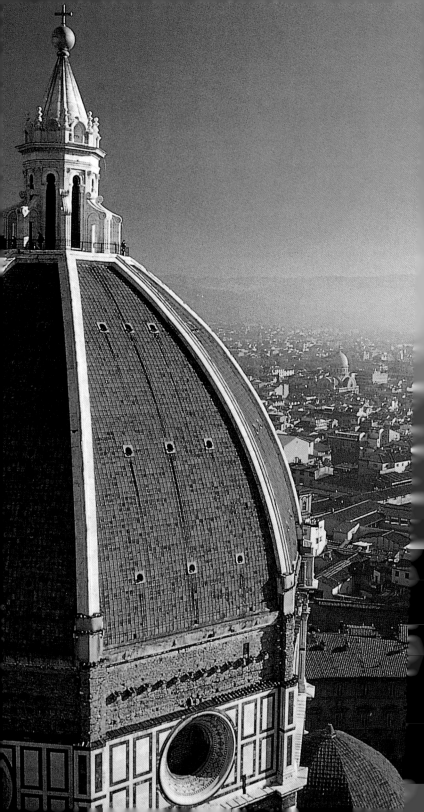

佛羅倫斯

Firenze

佛羅倫斯是座龐大而美麗的文藝復興遺蹟，呈現15世紀藝術及文化的覺醒。但丁、佩脫拉克及馬基維利等作家，都為其傲人的文學資產付出貢獻；然而，波提且利、米開蘭基羅、唐那太羅等藝術家的繪畫及雕塑，更使這座城市成為世界最偉大的藝術首府之一。

艾特拉斯坎人很早就在費索雷 (Fiesole) 附近山丘定居，但佛羅倫斯直到西元前59年成為羅馬殖民地才開始興盛。6世紀時被倫巴底人奪取，後來才又從黑暗時代崛起成為獨立城邦。13世紀期間，在強盛的金融體制支持下，羊毛與紡織貿易欣欣向榮，使它成為義大利首善之都。政權起初操縱在產業公會手中，而後由佛羅倫斯共和國獨攬。然而權勢終究是在望族之間移轉，其中最有影響力的梅迪奇家族建立富可敵國的金融王朝，佛羅倫斯及後來的托斯卡尼在該家族統治下幾乎長達3百年。在此期間，這座城市成為歐洲文化與知識的中心，大都會的氣氛加上富有的贊助者促成了前所未有的藝術成就。藝術家與建築師雲集於此，在街道、教堂、華廈創作出世界最頂尖的文藝復興傑作。1737年，梅迪奇家族凋零殆盡，此城落入奧地利人之手 (以及拿破崙短暫的統治)，直到1860年國家統一為止。1865至1871年，成為義大利新王國的首府。近代以來，街道和藝術遺產曾於1966年11月遭亞諾河氾濫而毀壞。

佛羅倫斯人在舊橋 (Ponte Vecchio, 1345) 前漫步, 這座古橋橫跨亞諾河 (Arno), 橋上商店林立

◁ 佛羅倫斯主教座堂的圓頂, 由布魯內雷斯基 (Brunelleschi) 設計, 1436年落成

漫遊佛羅倫斯

　　佛羅倫斯的歷史區出人意外地十分集中，以下各頁所介紹的名勝大多在步行範圍內。遊客多會前往本城地理與歷史焦點的主教座堂，並順便參觀鐘樓、洗禮堂和主教座堂藝品博物館。往南是領主廣場，長久以來都是本市政治中心，旁邊有佛羅倫斯的市政廳舊宮，以及義大利數一數二的烏菲茲美術館。聖十字教堂坐落在東側，有喬托的溼壁畫和一些佛羅倫斯偉人的墳墓。西側矗立著福音聖母教堂，也相當宏偉，有裝飾溼壁畫的小祭室。走過舊橋，穿越將城市一分為二的亞諾河，便是奧特拉諾區 (Oltrarno)，聖靈教堂和占地遼闊的碧提豪宅矗立於此，內部的美術館有文藝復興時期大師拉斐爾和提香的作品。

舊宮的鐘樓

交通路線

佛羅倫斯的巴士服務極佳，並有電車系統，大眾交通工具既便利又快捷。密集的市中心雖禁止車輛通行，但步行方便.

圖例

■	街區導覽：聖馬可修道院一帶 266-267 頁
□	街區導覽：主教座堂一帶 270-271 頁
▨	街區導覽：共和廣場一帶 284-285 頁
▨	街區導覽：奧特拉諾一帶 292-293 頁
FS	火車站
P	停車場
i	旅遊服務中心
～～	城牆

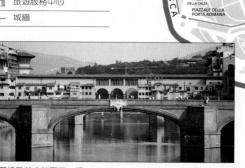

舊橋及前方的聖三一橋 (Ponte Santa Trìnita)

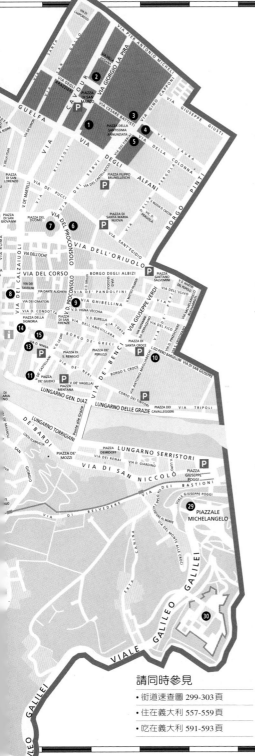

TOSCANA
FIRENZE
Pisa
Siena

位置圖

本區名勝

●教堂

聖馬可修道院 ❷
聖天使報喜教堂 ❸
主教座堂與洗禮堂
　272-274頁 ❼
聖米迦勒菜園教堂 ❽
聖十字教堂 ❿
聖羅倫佐教堂 ⓲
梅迪奇禮拜堂 ⓳
福音聖母教堂 ㉑
萬聖教堂 ㉔
布蘭卡奇禮拜堂
　290-291頁 ㉕
聖靈教堂 ㉖
聖福教堂 ㉘
山上的聖米尼亞托教堂 ㉚

●紀念建築與廣場

孤兒院 ❺
舊橋 ⓬
領主廣場 ⓮
舊宮 ⓯
達凡札提大廈 ⓰
史特羅濟大廈 ⓱
中央市場 ⓴
安提諾利大廈 ㉒
魯伽萊大廈 ㉓
米開蘭基羅廣場 ㉙

●博物館與美術館

學院畫廊 ❶
考古博物館 ❹
主教座堂藝品博物館 ❻
巴吉洛博物館 ❾
科學史博物館 ⓫
烏菲茲美術館 278-281頁 ⓭
碧提豪宅 294-295頁 ㉗

請同時參見

• 街道速查圖 299-303頁
• 住在義大利 557-559頁
• 吃在義大利 591-593頁

0公尺　　　　　500
0碼　　　　　　500

街區導覽：聖馬可修道院一帶

本區的建築曾位於市區邊緣，作為馬房和軍營；豢養獅子、大象和長頸鹿的梅迪奇動物園便曾設置於此。如今已成為大學區，街上熙來攘往的年輕人多數就讀大學，或是成立於 1563 年，世界最古老的美術學院 (Accademia di Belle Arti)。

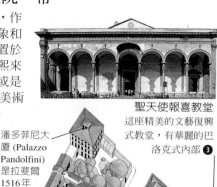

聖天使報喜教堂
這座精美的文藝復興式教堂，有華麗的巴洛克式內部 ❸

潘多菲尼大廈 (Palazzo Pandolfini) 是拉斐爾 1516 年的設計。

★**聖馬可修道院**
「天使報喜」(約 1445) 是安基利訶修士絕妙的裝飾性溼壁畫 ❷

聖阿波羅尼亞修道院 (Sant' Apollonia) 有安德利亞·德爾·卡斯丹諾的溼壁畫「最後的晚餐」(1450)。

VIA DELLA DOGANA

VIA CAVOUR

VIA GIORGIO A PIRA

VIA DEGLI ARAZZIERI

VIA SAN GALLO

PIAZZA DI SAN MARCO

VIA RICASOLI

VIA CESARE BATTISTI

PIAZZA DELL' SANTISSIMA ANNUNZIATA

佛羅倫斯作曲家凱魯比尼 (L. Cherubini, 1760-1842) 便是在此音樂學校 (Conservatorio) 進修。

學院畫廊
這是 14 世紀佚名大師所繪的祭壇畫「聖母與聖徒」局部 ❶

圖例

－ － － 建議路線

0公尺 ───── 50

0碼 ───── 50

姜波隆那所作菲迪南多一世大公爵的雕像，於 1608 年由達卡 (Tacca) 鑄成。

位置圖
見佛羅倫斯街道速查圖 **MAP** 2

孤兒院
布魯內雷斯基所建的市立孤兒院,於1444年正式啟用,裝飾洛比亞所作的多彩浮雕 **5**

藥草園 (Giardino dei Semplici) 於1543年開幕。

VIA GINO CAPPONI

考古博物館
館內許多艾特拉斯坎文物原是梅迪奇家族的收藏 **4**

重要觀光點

★聖馬可修道院

★學院畫廊

學院畫廊, 15世紀史科吉亞所作的「阿迪瑪里木箱」(1440-1445) 局部

學院畫廊 ❶
Galleria dell'Accademia

Via Ricasoli 60. **MAP** 2 D4.
📞 055 238 86 09 (資訊); 055 29 48 83 (預約)。◑ 週二至日8:15-18:50 (夏季時間延長)。● 週一,國定假日。

美術學院成立於1563年,是歐洲第一所專門教授素描、繪畫與雕塑技巧的學校。館內收藏基礎奠定於1784年,原是為提供學生研習的教材。

最著名的是米開蘭基羅的「大衛」(1504),這座裸體巨像 (5.2公尺) 刻畫聖經裡殺死巨人歌利亞 (Goliath) 的英雄。雕像由佛羅倫斯市委製,原安置在領主廣場,1873年因安全的考慮移至美術學院保存。目前有座複製品立於原來的位置 (見282-283頁),另一座在米開蘭基羅廣場上。此作使米開蘭基羅在29歲便成為技冠同儕的名雕刻家。

館內其他米開蘭基羅的傑作還有1521至1523年間所雕的「四名囚犯」(Quattro Prigioni),原來是為裝飾教皇朱利歐二世的墳墓。1564年,米開蘭基羅的侄子雷奧納多 (Leonardo) 將該作獻給梅迪奇家族。強壯的人像想從石頭中掙扎脫困,是米開朗基羅最富戲劇性的作品之一。雕像後來移至波伯里花園 (Giardino di Boboli) 的巨洞,目前仍可以在該處欣賞到原作的鑄模。

館內並有15及16世紀佛羅倫斯藝術家的重要繪畫,如小利比、巴托洛米歐修士、布隆及諾及吉爾蘭戴歐。名作包括應為波提且利的「海上的聖母」,以及彭托莫根據米開蘭基羅草圖所作的「維納斯與丘比特」。同時展出的還有馬薩其奧同母異父弟弟史科吉亞 (Lo Scheggia) 精工繪製的「阿迪瑪里木箱」;原是富家新娘的妝盒,繪有佛羅倫斯的日常生活、衣著和建築等圖案。

托斯卡尼廳 (Salone della Toscana) 展出較中規中矩的繪畫與雕塑作品,為19世紀學院成員所作,並有雕刻家巴托里尼 (Lorenzo Bartolini) 塑造的石膏模型。

米開蘭基羅的「大衛」

米開洛左 (Michelozzo) 設計，明亮高挑的舊圖書館

聖馬可修道院 ❷
Convento di San Marco

Piazza di San Marco. MAP 2 D4.
📞 055 28 76 28 (資訊); 055 29 48 83 (預約)。⏰ 7:00-中午, 16:00-20:00. 🏛 🖼 🔲 博物館 📞 055 238 86 08; 055 29 48 83 (預約)。⏰ 8:30-13:50 (週六及日較晚)。⏰ 1月1日, 5月1日, 12月25日; 每月第二及四個週一、及第一、二及五個週日. 📷 🚫

修道院創於 13 世紀。1437 年道明會修士應老柯西摩 (Cosimo il Vecchio) 之邀，從附近的費索雷遷來，修道院因而擴建。他重金禮聘米開洛左，重建簡單的修院迴廊和密室，安置佛羅倫斯畫家和道明會修士安基利訶所繪的溼壁畫。

米開洛左建造的聖安東尼諾迴廊 (Chiostro di San' Antonino)，因首任院長 Antonino Pierozzi (1389-1459) 而得名，他後來成為佛羅倫斯的大主教。迴廊內大多已褪色的溼壁畫是由波切提 (B. Poccetti) 所作的聖徒生平。角落的鑲板則出自安基利訶修士。迴廊右邊可通往朝聖者招待所 (Ospizio dei Pellegrini)，現今陳列著館內的立架式繪畫，包括兩幅傑作：安基利訶修士為聖三一教堂所

安基利訶修士所畫沈痛的「卸下聖體」(約 1435-1440)

繪的「卸下聖體」祭壇畫；以及 1433 年亞麻織工公會 (Linaiuoli) 委製的「亞麻織工的聖母」。

位於中庭，昔日修院時鐘右方是拱頂的教士會館 (Sala Capitolare)，裝飾有安基利訶修士的「基督受難與諸聖」(1440)，此畫雖著名，但修復過度。覆蓋小食堂一整面牆的「最後的晚餐」(約 1480) 溼壁畫是由吉爾蘭戴歐所作。在中庭通往一樓的階梯突然迎面而來的是安基利訶修士的「天使報喜」(約 1445)，被許多人視為本市最美的文藝復興繪畫。再過去是沿著修院迴廊三邊而建的修士密室。這 44 間小密室繪有安基利訶修士及助手所作「基督生平」(1439-1445)。1 至 11 號密室的溼壁畫常被視為安基利訶本人所畫，走廊右邊溼壁畫上的聖母和聖徒也是 (見 28 頁)。

狂熱的薩佛納羅拉 (Savonarola) 曾使用 12 至 14 號密室，他於 1491 年成為院長。他煽動佛羅倫斯人反抗梅迪奇家族，並造成許多藝術作品焚毀。1498 年被控以異端罪名，在領主廣場上被處以火刑。

沿著第三條走廊有挑高的列柱廳，原是座公共圖書館，由米開洛左於 1441 年為老柯西摩設計。再往前有兩間密室 (38 和 39)，曾是老柯西摩清靜隱居之所；每間房都有兩幅溼壁畫 (其他房間只有一幅)，也比其他密室大。

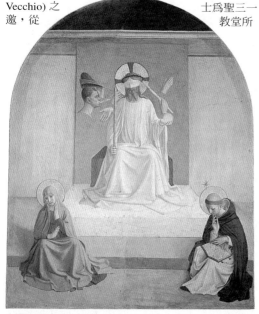

安基利訶修士所畫的寓意溼壁畫「基督受辱」(約 1442)，描繪耶穌被蒙上雙眼，遭羅馬衛兵毆打的情景

聖天使報喜教堂內安德利亞‧德爾‧沙托的「聖母的誕生」(1514)

聖天使報喜教堂 ❸
Santissima Annunziata

Piazza della Santissima
Annunziata. **MAP** 2 E4.
☎ 055 239 80 34. **☐** 每日7:30-
12:30, 16:00-18:30.

1250年由聖僕會
(Ordine dei Servi) 創立，
1444至1481年間經米開
洛左重建。中庭有矯飾
主義藝術家費歐倫提
諾、安德利亞‧德爾‧
沙托與彭托莫的溼壁
畫。也許最為出色的要
屬德爾‧沙托的「三賢
士朝聖行」(1511) 和
「聖母的誕生」(1514)。
裝飾繁複但陰暗的教
堂內有吉安貝里 (P.
Giambelli) 1669年完成
的頂棚溼壁畫。教堂內
並有本地最受膜拜的神
龕，虔敬的佛羅倫斯人
相信，神龕的聖母畫
像 (1252) 是由天使
完成。新婚夫婦
按傳統來神龕
(進入教堂後左
側) 向聖母像獻
花，祈求婚姻美滿。
北翼廊有門通往死
者迴廊 (Chiostrino
dei Morti)，原本是墓
地。如今以德爾‧沙
托的「袋子的聖母」
(1525) 著稱。
教堂坐落在文藝
復興風格的
Piazza della

Santissima Annunziata北
側；由布魯內雷斯基設
計，精緻的九拱列柱廊
前方右側是孤兒院，廣
場中央矗立著菲迪南多
一世大公爵的騎馬像，
由姜波隆那製作，1608
年由其助手達卡完成
(他也設計了廣場上的青
銅噴泉)。

考古博物館 ❹
Museo Archeologico

Via della Colonna 36. **MAP** 2 E4.
☎ 055 235 75. **☐** 週二至日8:30-
14:00 (週二、四至日19:00); 週一
14:00-19:00. **☐** 1月1日, 5月1日,
12月25日. **◙ ♿ ✍**

館址在帕利基 (Giulio
Parigi) 1620年為梅迪奇
的瑪麗亞‧瑪達蕾娜公
主 (Maria Maddalena de'
Medici) 建的華宅。目前
展示出色的艾特拉斯
坎、希臘、羅馬及埃
及工藝品；部分收
藏在1966年水災後仍
在修復中。一樓
有艾特拉斯
坎青銅和著
名的「吐火
獸」(Chimera, 西元
前4世紀)。同樣令
人印象深刻的是在
溫布利亞特拉西梅
諾湖 (Lago di
Trasimeno) 附近
發現的1世紀
「演說者」

考古博物館內的
艾特拉斯坎戰士像

(Arringatore) 青銅像，上
面刻有 Aulus Metullus 的
名銜。二樓有一大區展
示希臘陶瓶，最有名的
François 陶瓶是在裘西
(Chiusi) 附近的艾特拉斯
坎古墓中發現的。

孤兒院 ❺
Spedale degli Innocenti

Piazza della Santissima
Annunziata 12. **MAP** 2 E4. **☎** 055
247 17 08. **☐** 週四至二8:30-
14:00. **☐** 1月1日, 復活節, 12月
25日. **✍**

布魯內雷斯基 (Brunelleschi) 為
孤兒院所建的拱型涼廊局部

名稱是根據聖經裡猶
太王希律 (Herod) 濫殺
無辜小孩的典故而來，
於1444年啟用，是歐洲
第一所孤兒院；部分建
築至今仍維持原用途。
布魯內雷斯基所建的拱
廊涼廊裝飾有上釉赤陶
圓盤，襁褓中的嬰兒則
是洛比亞於1498年左右
添加。門廊左端可見到
旋轉石筒 (rota)，不願具
名的母親會將棄嬰放在
上面，然後按孤兒院的
門鈴，通知院方收容。
院內有兩座迴廊：男
修士迴廊建於1422至
1445年，裝飾著小天使
和雄�ഒ石膏刮畫；女修
士迴廊 (1438) 則較小。
上層的小藝廊展出洛比
亞的陶瓦、波提且利、
皮也洛‧底‧克西莫和
吉爾蘭戴歐的畫作。

街區導覽：主教座堂一帶

主教座堂的
彩繪玻璃窗

佛羅倫斯大部分建築在文藝復興時期雖經重建，然而市區東半部卻仍保留鮮明的中世紀風味。迷陣般的橫巷窄弄對但丁 (Dante, 1265-1321) 來說可能仍十分熟悉，傳說他的出生地就在某條巷內。這位詩人也仍會認得他邂逅 Beatrice 的 Santa Maria de'Cerchi 教堂，以及對面蒼涼的巴吉洛。他可能也熟悉洗禮堂，這是市內最古老的建築之一；但他可能不知道鐘樓和主教座堂，因為是在他晚年後才開始動工的。

★主教座堂與洗禮堂
教堂和洗禮堂的外部裝飾極其繁複的大理石和浮雕，如圖中教堂正立面的細部所示 **7**

碧加羅涼廊 (Loggia del Bigallo, 1358) 曾是棄嬰被留置的地方。若無人前來認領，他們就會被送到認養家庭。

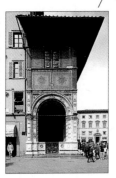

聖米迦勒菜園教堂
這座教堂的壁龕雕刻各同業公會的守護聖徒，例如這件複製品是唐那太羅 (Donatello) 的「聖喬治」 **8**

PIAZZA DI SAN GIOVANNI

PIAZZA DEL DUOMO

VIA DELL OCHE

VIA DE' MEDICI

VIA DE' SPEZIALI

VIA S. ELISABETTA

VIA DE'

VIA ROMA

VIA D. SPEZIALI

VIA DE' CALZAIUOLI

V.D. TAVOLINI

V.D. CERV

V.D. CIMATORI

V. DE' LAMBERTI

CALIMALA

VIA PORTA ROSSA

VIA

圖例

– – –	建議路線

0公尺　　　　100
0碼　　　　　100

製襪商之路 (Via dei Calzaiuoli) 是市區最熱鬧的街道。

領主廣場 (Piazza della Signoria)

主教座堂藝品博物館

主教座堂、鐘樓和洗禮堂的藝術品都移來這裡展出 ⑥

佩娘 (Pegna) 販賣各式美酒、油品和蜂蜜。

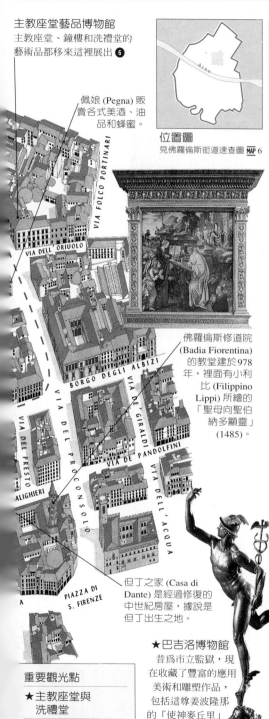

位置圖
見佛羅倫斯街道速查圖 **MAP** 6

VIA FOLCO PORTINARI

VIA DELL' ORIUOLO

佛羅倫斯修道院 (Badia Fiorentina) 的教堂建於978年，裡面有小利比 (Filippino Lippi) 所繪的「聖母向聖伯納多顯靈」(1485)。

BORGO DEGLI ALBIZI

VIA DE' GIRALDI

VIA DEL PROCONSOLO

VIA DEL PRESTO

VIA DE' PANDOLFINI

ALIGHIERI

VIA DELL' ACQUA

但丁之家 (Casa di Dante) 是經過修復的中世紀房屋，據說是但丁出生之地。

PIAZZA DI S. FIRENZE

★巴吉洛博物館
昔為市立監獄，現在收藏了豐富的應用美術和雕塑作品，包括這尊姜波隆那的「使神麥丘里」像 (Mercurio, 1564) ⑨

重要觀光點

★ 主教座堂與洗禮堂

★ 巴吉洛博物館

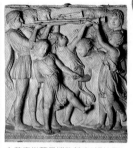

主教座堂藝品博物館内，洛比亞為詩班席樓廂所作的雕刻

主教座堂藝品博物館 ⑥
Museo dell' Opera del Duomo

Piazza del Duomo 9. **MAP** 2 D5 (6 E2). **📞** 055 230 28 85. **🕐** 每月 9:00-18:30 (週日至 13:40) (最後入場：關閉前40分鐘)。**●** 12月25 日，1月1日，復活節。**📷**

　館方大規模整修後重新開放，有陳列主教座堂的歷史。主要地面樓層有來自阿爾諾弗‧底‧坎比奧工作室、曾經安置在教堂壁龕的雕像。旁邊還有唐那太羅的「聖約翰」。並有間新的展覽室收藏14及15世紀宗教畫和聖物箱。

　米開蘭基羅的「聖殤像」放在樓梯顯要位置；「Nicodemus」戴頭巾人像咸信為其自塑像。上層第一個房間有兩座1430年代的詩班席樓廂，由洛比亞 (Luca della Robbia) 和唐那太羅所作。以易碎的白色大理石雕造，飾以五彩玻璃及鑲嵌，二者皆描述彈奏樂器和舞蹈的孩童。同一房間內還有唐那太羅的「抹大拉的馬利亞」(1455) 和舊約人物像。左側房間有裝飾鐘塔的牌區。較下層則存放布魯内雷斯基的工匠使用的工具和阿爾諾弗‧底‧坎比奧的原主教座堂正立面複製品。

主教座堂與洗禮堂 *Duomo e Battistero* **7**

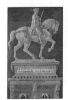

主教座堂內烏切羅所作霍克伍德爵士雕像

聳立在市中心，裝飾華麗的主教座堂——百花聖母教堂 (Santa Maria del Fiore)——的橘瓦圓頂是佛羅倫斯最著名的標誌。教堂的規模排名歐洲第四，充分顯現本地人好勝的作風，至今也仍是市區最高的建築。以青銅門聞名的洗禮堂可溯及4世紀，是全市最古老的建築之一。喬托1334年設計的教堂鐘樓，則到他死後22年才完工。

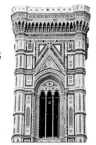

鐘樓
Campanile
高85公尺，比圓頂低6公尺。外牆貼有白、綠和粉色的托斯卡尼大理石。

哥德式窗台

新哥德式的大理石正立面與喬托的鐘樓相互呼應，卻是1871至1887年才添加上去。

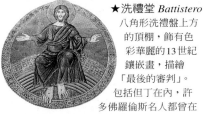

★洗禮堂 *Battistero*
八角形洗禮盤上方的頂棚，飾有色彩華麗的13世紀鑲嵌畫，描繪「最後的審判」。包括但丁在內，許多佛羅倫斯名人都曾在此受洗。南門由畢薩諾 (Andrea Pisano) 所作，北門與東門則是吉伯提 (Lorenzo Ghiberti) 的作品。

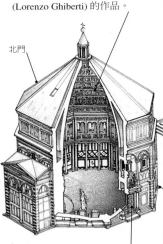

北門

東門
(見274頁)

主要入口

南門

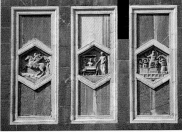

鐘樓浮雕
畢薩諾為鐘樓第一層所作的浮雕複製品，描述上帝造人，以及各工藝與行業。真跡則安置在主教座堂藝品博物館 (見271頁)。

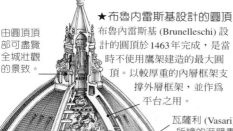

由圓頂頂部可盡覽全城壯觀的景致。

★ **布魯內雷斯基設計的圓頂**
布魯內雷斯基 (Brunelleschi) 設計的圓頂於1463年完成,是當時不使用鷹架建造的最大圓頂。以較厚重的內層框架支撐外層框架,並作為平台之用。

瓦薩利 (Vasari) 所繪的溼壁畫「最後的審判」(1572-1574),由祝卡利 (Zuccari) 接手完成。

遊客須知

Piazza del Duomo. MAP 2 D5 (6 E2). ☎ 055 230 28 85. ▥ 1, 6, 14, 17, 23. □教堂 ○週一至六10:00-17:00 (週四至15:30,週六至16:45),週日13:30-16:45. ♿ ◎ & □地窖 ○每日10:00-17:30 (週日至13:30). 🎫 □洗禮堂 ○週一至六中午-19:00,週日8:30-14:00. 🎫 ♿ ◎ □圓頂 ○週一至六8:30-19:00 (週六至17:40). 🎫 ◎ □鐘樓 ○每日8:30-19:30. 🎫 ◎ □全部建築 ● 1月1日,宗教節日. W www.operaduomo.firenze.it

磚塊運用自力支撐的箭尾形式,鑲嵌在大理石拱肋間,這是布魯內雷斯基仿自羅馬萬神殿的技術。

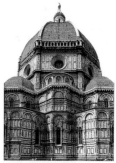

東端的禮拜堂
3座環形殿有仿大圓頂的小圓頂,內部各有5座小祭室。15世紀的彩繪玻璃乃吉伯提所作。

通往圓頂的入口

環繞主祭壇的大理石聖殿,由班底內利 (Baccio Bandinelli) 完成於1555年。

大理石拼花地板
色彩豐富、錯綜複雜的拼花地板 (16世紀),部分是阿紐洛 (Baccio d'Agnolo) 和桑加洛 (Francesco da Sangallo) 的設計。

但丁闡釋神曲
此畫 (1465) 由米開林諾 (Michelino) 所作,描繪站在佛羅倫斯城外的詩人但丁,背景是煉獄、地獄和天堂。

重要參觀點
★ **布魯內雷斯基設計的圓頂**
★ **洗禮堂**

洗禮堂的東門

為紀念佛羅倫斯逃過瘟疫浩劫，吉伯提 (Lorenzo Ghiberti) 於 1401 年受託製作著名的洗禮堂青銅門；他是從一項包括唐那太羅、奎洽和布魯內雷斯基等 7 名

吉伯提獲勝的鑲板

頂尖藝術家的競賽中脫穎而出。吉伯提和布魯內雷斯基參賽的鑲板作品和當時佛羅倫斯哥德風格迥異，因善於透視法和人物個性著稱，常被視為文藝復興的先驅作品。

天堂之門

吉伯提花了 21 年完成北門後，又被委任製作東門 (1424-1452)。米開蘭基羅並熱心地將之命名為「天堂之門」。描繪聖經故事的 10 塊浮雕鑲板原件現在主教座堂藝品博物館 (271 頁) 展出；洗禮堂的則是複製品。

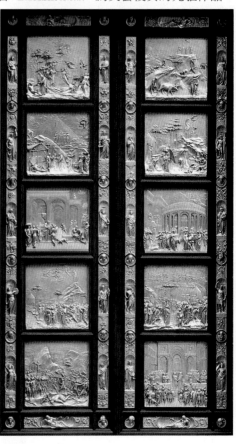

亞伯拉罕與以撒獻為燔祭
尖銳嶙峋的岩石象徵亞伯拉罕的痛苦，透過精心安排，謹慎地突顯其犧牲之舉.

約瑟被賣為奴
善用透視法的大師吉伯提以較淺的建築物浮雕置於人物後方，製造出景深的效果.

東門圖例

1	2
3	4
5	6
7	8
9	10

1 亞當和夏娃被逐出伊甸園
2 該隱謀殺弟弟亞伯
3 諾亞的酩酊及其獻祭
4 亞伯拉罕與以撒獻為燔祭
5 以掃和雅各
6 約瑟被賣為奴
7 摩西領受十誡
8 耶利哥城滅亡記
9 與非利士人的戰役
10 所羅門王和示巴女王

唐那太羅為聖米迦勒菜園教堂外牆作的雕刻細部

聖米迦勒菜園教堂 ❽
Orsanmichele

Via dell'Arte della Lana. MAP 3 C1 (6 D3). ⬤ 每日9:00-中午 (週四至13:00), 16:00-18:00。⬤ 每月第一及最後週一、1月1日、5月1日、12月25日。

建於1337年，原是穀物市場，後來改建成教堂。名稱源自Orto di San Michele，是座早已不存在的修道院菜園。原市場的拱廊改為窗戶，現已砌磚圍起來；但原哥德式窗格花仍可看見。教堂的裝飾乃交付主要行業公會 (Arti) 製作；花了60多年委由吉伯提、唐那太羅和維洛及歐等人雕塑各行業守護聖徒，裝飾14個外牆壁龕，但現今所見多為複製品。

恬美的教堂為有14世紀的豪華祭壇，為奧卡尼亞 (Orcagna) 所作，並有達迪 (Daddi) 的「聖母與聖嬰」(1348) 和桑加洛的「聖母、聖嬰暨聖安娜」像 (1522)。

巴吉洛博物館 ❾
Bargello

Via del Proconsolo 4. MAP 4 D1 (6 F3). ☎ 055 238 86 06. ▥ 14, A. ⬤ 每日8:30-13:50。⬤ 每月第一、三個週日和第二、四個週一、1月1日、5月1日、12月25日。

佛羅倫斯僅次於烏菲茲的博物館，收藏極佳的應用美術和義大利最好的文藝復興雕塑。堡壘狀的巴吉洛建於1255年，原為市政廳 (本市尚存最古老的官方建築)，後來改為監獄兼警長官邸 (即Bargello)。此處亦曾因執行死刑聞名，直到1786年李歐波多 (Pietro Leopoldo) 大公爵將死刑廢除。經過大肆整修後，於1865年成為義大利極早期的國立博物館。

主要展品分列於三層樓，首先是1966年水患後重新設計得富麗堂皇的米開蘭基羅室，3件風格迥異的作品散置在室內：最著名的「酒神巴庫斯」(1497) 是他首件大型獨立式作品。旁邊充滿力感的「布魯特斯」(Brutus, 1539-1540) 是他唯一的半身肖像；以及精緻的環形浮雕「聖母與聖嬰」(1503-1505)。此外同室還有無數的雕塑，包括矯飾主義天才姜波隆那的「使神麥丘里」像 (1564)，以及雕塑名家兼金匠契里尼 (Cellini, 1500-1571) 的青銅作品。

穿越充滿各種殘片，以及巴吉洛歷任神職者紋章的中庭，還有兩間陳列室有來自城市各地的戶外雕塑。從中庭的室外階梯可往一樓，展出姜波隆那絕妙又古怪

巴吉洛內布魯內雷斯基的「以撒獻為燔祭」(1402)

巴吉洛內唐那太羅的「大衛」像 (約1430)

的青銅飛禽走獸。右邊是內縮的議會大廳 (Salone del Consiglio Generale)，以前是法庭，展出文藝復興初期的雕塑精品。最出色的是唐那太羅的英雄像「聖喬治」(1416)——瓦薩利以「年輕、勇敢的武器」一言以蔽之，原是武器工業公會委製，於1892年從聖米迦勒菜園教堂移來此地。廳室中央則是唐那太羅雌雄莫辨的「大衛」像 (約1430)，是繼古典時期之後，西方藝術家所作的首件獨立式裸像，並因此著稱。室內較易為人忽略的作品中，有兩塊置於右牆遠處的浮雕「以撒獻為燔祭」(1402)，是布魯內雷斯基和吉伯提選製作洗禮堂大門的作品。

過了大廳，展出重點轉為應用美術，接連的陳列室展示各類精工藝品。最著名的是二樓的煙囪廳 (Salone del Camino) 收藏義大利最精美的小型青銅作品，有的是古文物的複製品，還有文藝復興雕像的小型複製品。姜波隆那、契里尼和波拉幼奧洛的作品都在其中。

米開蘭基羅的「酒神巴庫斯」

聖十字教堂 Santa Croce ❿

哥德式的聖十字教堂建自1294年左右，有許多佛羅倫斯名人塚和紀念碑，包括米開蘭基羅、伽利略和馬基維利，還有14世紀早期喬托和其天才弟子賈第 (T. Gaddi) 燦爛的溼壁畫。教堂旁的迴廊矗立著帕齊禮拜堂，是布魯內雷斯基設計的文藝復興傑作。

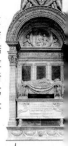

布魯尼之墓
Leonardo Bruni
洛些利諾 (Rossellino) 為這位偉大的人文主義者所作的肖像 (1447)，寫實細膩而無一般紀念碑的浮誇俗套。

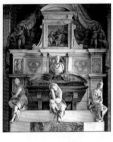

米開蘭基羅之墓
瓦薩利設計的墓碑像 (1570)，代表繪畫、雕塑和建築。

唐那太羅的「天使報喜」(15世紀)

馬基維利之墓

新哥德式正立面是1863年馬塔斯 (Niccolò Matas) 增建的。

伽利略之墓

教堂入口

出口

往迴廊和帕齊禮拜堂的入口

基督受難像 *Crocifisso*
這件13世紀大師契馬布耶 (Cimabue) 的傑作遭到1966年水患嚴重破壞，和賈第的「最後的晚餐」(約1355-1360) 皆屬博物館的重要作品。

博物館入口

★帕齊禮拜堂
Cappella de' Pazzi
布魯內雷斯基依古典比例設計的圓頂禮拜堂，建自1443年。赤陶圓盤畫 (約1442-1452) 則是洛比亞 (Robbia) 所作。

遊客須知

Piazza di Santa Croce. MAP 4 E1
(6 F4). 055 24 46 19.
C, 23. 教堂 週一至六
10:30-17:30; 週日 15:00-17:30
(11-3月: 每日至17:00).
(費用包含至博物館.) 博物
館, 迴廊, 禮拜堂 同上.
1月1日, 12月25日.
(費用包含至教堂.)

新哥德式鐘樓於
1842年加建。

巴隆伽里小祭室
(Cappella Baroncelli)
的溼壁畫，是賈第於
1332至1338年所繪，
包含西方藝術中首幅
寫實夜景作品。

聖器室

★巴爾第小祭室的溼壁畫

Cappella Bardi affresco
喬托於1315至1330年為主
祭壇右方的巴爾第 (Bardi)
和佩魯齊 (Peruzzi) 小祭室
創作溼壁畫。小祭室左牆上
這幅感人的作品描繪聖方濟
臨終情景 (1317)。

重要參觀點

★巴爾第小祭室
 的溼壁畫

★帕齊禮拜堂

科學史博物館 *Museo di Storia della Scienza* 11

Piazza de' Giudici 1. MAP 4 D1 (6
E4). 055 26 53 11.
冬季: 週一至三及六 9:30-
17:00 (週二至13:00); 夏季: 週一
至六 9:30-17:00 (週二及六至
13:00). 國定假日.

這間表現方式生動出
色的博物館，以兩層樓
面展出多樣化的科學主
題；藉著無數精良展示
品，以及成套精美的古
科學儀器來呈現。並有
一間像神龕一般
的展示室，展
示比薩出生
的科學家
伽利略
(Galileo
Galilei,
1564-1642) 的
兩座天文望遠
鏡，並將其運動、速
度和加速度等實
驗放大顯現在觀
者眼前，有時還有導覽
人員示範操作。其他展
品則來自實驗學院
(Accademia del
Cimento)，學院由斐迪
南二世大公爵為紀念伽
利略而在1657年創立。

前幾間展覽室以天
文、數學和航海儀器為
主，並有陳列室以伽利
略、天文望遠鏡、光學
遊戲等為主題。第7展
覽室有早期的地圖、地
球儀和觀象儀；再過去

科學史博物館
中的觀象儀

還有骨董顯微
計和氣壓表
一些精美的古鐘、數學
儀器、計算機、令人卻
步的19世紀外科手術工
具以及解剖模型圖。

舊橋 *Ponte Vecchio* 12

MAP 4 D1 (6 E4).

佛羅倫斯現存最古老
的橋樑，建於1345年，
為古羅馬時期以來，最
後一座在此地興建的
橋樑。喬托的學生賈第
負責設計，原是鐵
匠、屠夫和製革
工 (他們就近將
廢料棄於
河中) 的地
盤。由於噪音
與惡臭，終於
在1593年被斐
迪南多一世公爵
(Ferdinando I) 趕走
——由珠寶商和金
匠取代。沿著橋東
側架空在商店上方的瓦
薩利走廊 (Corridoio
Vasariano)，是由瓦薩利
(G. Vasari) 於1565年設
計，方便梅迪奇家族成
員往來各寓所間，避免
和一般民眾混雜。舊橋
也是市區唯一逃過第二
次大戰破壞的橋樑；今
日除了瀏覽風光外，逛
骨董與珠寶專門店也是
遊客前來的目的。在橋
中段有著名金匠契里尼
(B. Cellini) 的胸像。

由聖三一橋 (Pont Santa Trìnita) 眺望舊橋景色

烏菲茲美術館 *Gli Uffizi* ⑬

　　義大利首屈一指的美術館，建於1560至1580年，原為柯西摩一世公爵的政府辦公室 (uffici)。瓦薩利運用鑄鐵來加強支撐，使得後繼者布翁塔連提得以在上層建構出幾乎完全連貫的玻璃牆。法蘭契斯柯一世用它來展示梅迪奇家族的藝術珍藏。19世紀時，古文物送進考古博物館，雕塑歸巴吉洛，烏菲茲則保留了無與倫比的繪畫作品。

入口 大廳

入口

主要階梯

酒神巴庫斯
Bacco
卡拉瓦喬 (Caravaggio) 的早期作品 (約1589)，將酒神描繪成縱情享樂而臉色青白的青年，頹廢的氣氛也反映在腐爛的水果上。這也是西方藝術最早的靜物畫之一。

走廊的頂棚繪有1580年代、受古羅馬時期的洞穴啟發的「怪異圖案」溼壁畫。

布翁塔連提階梯 (Scalone de Buonfalenti)

天使報喜
Annunciazione
席耶納畫家馬提尼 (S. Martini) 深受法國哥德藝術影響，此為其傑作 (1333)。畫中兩位聖人是他的學生及姻親梅米 (L. Memmi) 所繪。

參觀導覽

烏菲茲的藝術收藏陳列在建築的頂樓。古希臘羅馬的雕塑展示在環繞建築內側的寬廣走廊上 (東側、亞諾河和西側)。繪畫依年代懸掛在走廊旁的展示室內，展現佛羅倫斯從拜占庭風格，到文藝復興鼎盛時期及其後的藝術發展。哥德藝術展於2至6室；文藝復興早期設在7至14室；文藝復興盛期和矯飾主義則位於15至29室；晚期繪畫在30至45室。

聖母登極 *Ognissanti Madonna*
喬托在此祭壇畫 (約1310) 所掌握到的空間深度與實體感，為透視法的運用立下里程碑。

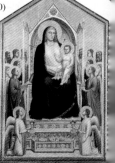

圖例
- ☐ 東側走廊
- ☐ 西側走廊
- ☐ 亞諾河走廊
- ☐ 1-45展覽室
- ☐ 非展覽空間

遊客須知

Loggiata degli Uffizi 6. MAP 4
D1 (6 D4). ☎ 055 238 86 51;
055 29 48 83 (預約). 🚌 B, 23.
○ 週二至日8:15-18:50 (夏季
時間加長) (最後入場: 關閉前
45分鐘). ● 1月1日, 12月25
日. 🅿 🚻 🔲 🛒
Ⓦ www.uffizi.firenze.it

烏爾比諾公爵夫婦 *Dittico dei Duchi d'Urbino*

畢也洛・德拉・法蘭契斯卡 (Piero della Francesca) 所繪的蒙特費特洛
(Federico da Montefeltro) 及其妻斯福爾札 (Battista Sforza) 肖像 (約1465-
1470),是在斯福爾札26歲去世後畫的。肖像可能是根據入殮戴的面具。

包紅飾金的
講壇 (La
Tribuna) 展
出梅迪奇家
族最珍貴的
藝術品。

9
10-14
16
15
17
18
19
20
21
22
23
24
25

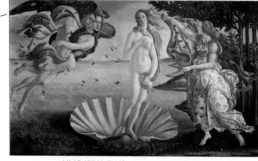

維納斯的誕生 *Nascita di Venere*

波提且利 (Botticelli) 描繪西風之神碟畢羅
斯 (Zephyrus),將愛神維納斯吹拂上岸、站
在牛片貝殼上 (約1485)。這則神話可能象
徵美的誕生是經由神靈讓俗物受胎。

聖家族
Sacra Famiglia

米開蘭基羅在畫中
打破以往基督坐於
聖母膝上的慣例
(1507),矯飾主義
即深受其奔放的色彩
和姿態啓發。

瓦薩利為臨亞諾河側設計的
古典風格立面 (始於1560)

瓦薩利走廊
(Corridoio Vasariano)
是橫跨亞諾河通往
碧提豪宅 (Palazzo
Pitti) 的走道。

烏爾比諾的維納斯
Venere d'Urbino

提香 (Tiziano) 所繪訴諸感
官美的裸像 (1538),靈感
來自吉奧喬尼 (Giorgione)
的「睡眠中的維納斯」;
實際上可能是位美若天仙
的交際花的肖像。

探訪烏菲茲美術館

　　烏菲茲不僅有最出色的義大利文藝復興繪畫，也可欣賞到遠自荷蘭、西班牙和德國等地的傑作。這批珍藏是梅迪奇家族歷經數世紀的蒐集累積而成，1581年始設於烏菲茲，最後由梅迪奇末代傳人安娜・瑪麗亞 (Anna Maria Lodovica) 遺贈給佛羅倫斯人民。

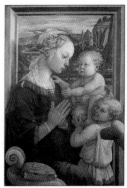

利比修士所繪的「聖母、聖嬰與天使」(1455-1466)

哥德式藝術

　　經過展出雕像和古文物的第1室後，3幅分別為13世紀義大利繪畫大師喬托、杜契奧和契馬布耶的祭壇畫「榮光圖」或稱「寶座的聖母」，氣派地揭開館藏的主體。每件作品都代表義大利繪畫發展的里程，脫離矯揉造作的拜占庭風格，進入較生動的哥德與文藝復興時期。喬托的「聖母登極」最能體現這種轉變，畫中天使與諸聖流露的情感，以及精心刻畫聖母寶座的立體感，在在表現對深度與自然主義的新意。

　　喬托自然主義的影響亦可在第4室14世紀佛羅倫斯畫派作品中看到，與陳列在第3室的杜契奧及其追隨者的席耶納繪畫，形成有趣的對照。佳作包括羅倫傑提兄弟，以及馬提尼的「天使報喜」等作品。

　　第6室以國際哥德藝術為主，屬高度裝飾風格，呈現哥德全盛時期的表現方式。簡提列・達・法布利阿諾1423年的「賢士來拜」為此風格代表之作。

文藝復興早期

　　15世紀期間對幾何學和透視法的新知，使藝術家得以進一步探討複雜的空間與深度。其中尤以烏切羅 (P. Uccello, 1397-1475) 對此構圖的可能性最為沉迷，他所繪的「聖羅馬諾之役」(1456) 展於第7室，是館內代表之作。

　　第7室還有另一位執著於透視法的畢也洛・德拉・法蘭契斯卡於1460年所作的兩組畫板。其畫板為文藝復興最早期的肖像畫，一面是烏爾比諾公爵伉儷，另一面則描繪其善行。

　　這類作品可能顯得較具冷漠的實驗性，第8室利比修士 (Fra Filippo Lippi) 的「聖母、聖嬰與天使」卻是溫馨而人性化的傑作。他和許多

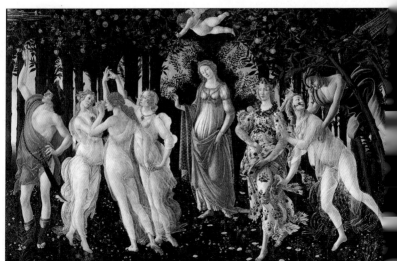

波提且利 (Sandro Botticelli) 所繪的寓意畫「春」(Primavera, 1480)

文藝復興的藝術家一樣，藉宗教主題來發揮俗世的喜樂，如風景與女性美。波提且利的作品也看得到類似的手法，他在10至14室的名畫是許多人心目中館藏的精華。例如「維納斯的誕生」，維納斯取代了聖母，表現出他對古典神話的著迷，這在當時的藝壇十分普遍。他的另一幅名作「春」，也脫離基督教宗教題材，描繪異教的春祭。

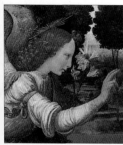

達文西所繪「天使報喜」的細部 (1472-1475)

文藝復興鼎盛時期和矯飾主義

第15室以認定爲達文西年輕時的作品爲主，最著名的是莊嚴的「天使報喜」，已流露出其風格的雛形；「三賢來拜」(1481) 則仍未完成，當時他前往米蘭畫「最後的晚餐」(1495-1498)。

第18室便是一般熟知的講壇 (Tribuna)，由布翁塔連提 (Buontalenti) 設計於1584年，以便陳設梅迪奇最愛的珍藏。最著名的展品是所謂的「梅迪奇的維納斯」(西元前1世紀)，爲古希臘雕刻的羅馬仿製品，被視爲古代最富情色的作品。由於仿製品也同樣毛誨，因此柯西摩三世將它從羅馬的梅迪奇別墅移走，以免習藝的學生受到不良影響。第18室的佳作尚有布隆及諾繪於1545年左右的「柯西摩一世」和「托雷多的艾蕾歐諾拉」肖像，和彭托莫的「慈悲圖」(1530) 與「老柯西摩」肖像 (1517)。

19到23室的展出顯示文藝復興的理念和技術如何迅速傳到托斯卡尼以外。有極佳的德國和法蘭德斯派的畫家作品；兼有溫布利亞的畫家如佩魯及諾，但最引人的還是威尼斯及義大利北部畫家的作品，如曼帖那、卡巴喬、科雷吉歐和貝里尼等人。

25室又轉入托斯卡尼的主流作品，以米開蘭基羅的「聖家族」(1456) 爲代表，鮮活的色彩和聖母異常的扭曲姿態深受矚目。這是館內米開蘭基羅唯一的畫作，對後代畫家影響深遠，尤其是布隆及諾、彭托莫和巴米加尼諾；29室巴米加尼諾的「有修長頸子的聖母」，由於其扭曲的體態，不自然的色彩與怪異的構圖，成爲後來矯飾主義的大作。26和28室有較早期

拉斐爾的「金翅雀的聖母」(1506)

巴米加尼諾 (Parmigianino) 的「有修長頸子的聖母」(約1534)

但毫不遜色的傑作，包括拉斐爾的「金翅雀的聖母」和提香惡名昭彰的「烏爾比諾的維納斯」(1538)；馬克・吐溫譴責其爲「最下流、低級、猥褻之作」。有人則視它爲歷來最美的裸像。

晚期的繪畫

飽覽大量傑作後，參觀者到最後總是草草結束。30至35室的繪畫主要來自維內多和艾米利亞-羅馬涅地區——大致普通，但最後幾間展室 (41-45) 的作品絕對不比前面遜色。43室有3幅卡拉瓦喬 (Caravaggio) 的作品：「美杜莎」(1596-1598) 是爲一古羅馬紅衣主教所作；「酒神」(約1589) 爲其早期作品；「以撒獻爲燔祭」(約1590) 殘暴的主題與柔和的背景完全相左。第44室是林布蘭與北歐繪畫，主要作品有林布蘭的「老人像」(1665)，以及兩幅青年與老年的自畫像 (分別於1634和1664)。卡那雷托、哥雅、提也波洛和其他18世紀畫家則爲美術館畫下最後句點。

領主廣場 *Piazza della Signoria* ⑭

薩佛納羅拉
(Savonarola,
1452-1498)

領主廣場和舊宮數世紀以來一直是是佛羅倫斯政治和社交生活的中心。大鐘曾用來召集市民來此參加公眾會議 (parlamento)，廣場也一直是遊客與當地人民最愛的漫步地點。廣場上的雕像 (有些是複製品) 都是紀念當地重要的歷史事件；但最著名的一段歷史，卻僅以一塊位於涼廊附近簡樸的地面飾板標示：即宗教領袖薩佛納羅拉在此被處以火刑。

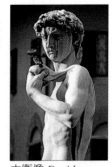

大衛像 *David*
米開蘭基羅這座著名
雕像的複製品，象徵
成功推翻暴君。真跡
(見 267 頁) 立於廣場
上直到 1873 年。

有紋章的柱間中楣
此盾紋上交叉的
鑰匙代表梅迪奇
教皇的統治。

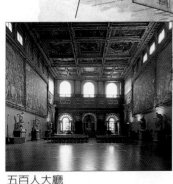

五百人大廳
Salone dei Cinquecento
這間龐大的會議廳 (1495) 內有米開蘭
基羅的勝利雕像，以及瓦薩利的溼壁
畫，描述佛羅倫斯戰勝比薩和席耶納。

百合花大廳
(Sala dei Gigli)

安馬那提 (Ammannati)
設計的海神噴泉
(Fontana di Nettuno,
1575)，寧芙仙子環繞
著羅馬海神，是為紀念
托斯卡尼海軍的勝利。

馬佐可 (Marzocco)
複製像是象徵
佛羅倫斯的獅子
真跡為唐那太羅
(Donatello) 於 142□
年所雕，現存於巴
吉洛 (見 275 頁)。

★舊宮 Palazzo Vecchio
舊宮 (1332落成) 入口上方共和國時代的橫飾帶，銘刻「基督是王」，意謂凡間統治者沒有絕對的權力。

★強奪色賓族婦女
Ratto delle Sabine
姜波隆那這座姿態扭曲的著名雕刻 (1583)，是用一整塊有裂紋的大理石雕成。

烏菲茲美術館

傭兵涼廊 (Loggia dei Lanzi, 1382) 由奧卡尼亞 (Orcagna) 設計，以柯西摩一世的傭兵衛隊 (Lancers) 命名，他們曾以此為營。

羅列在涼廊內的古羅馬雕像可能是帝王群像。

★珀爾修斯
Perseo
契里尼製作的珀爾修斯斬女妖美杜莎 (Medusa) 的青銅像 (1554)，是用以警告柯西摩一世的政敵他們可能的下場。

舊宮 Palazzo Vecchio ⑮

Piazza della Signoria (入口在 Via della Ninna). MAP 4 D1 (6 D3).
📞 055 276 84 65. 🚌 A, B.
🕐 每日9:00-19:00 (週四及日至14:00) (最後入場：關閉前45分鐘). 🔴 1月1日，復活節，5月1日，8月15日，12月25日。♿
□神秘路線及兒童博物館 (僅限預約). 📞 055 276 82 24.

舊宮仍然是市政廳。1322年，用來召集市民集會和預警的巨鐘被拉上壯麗的鐘樓頂後，舊宮終告落成。雖然大致保持了中世紀外觀，內部在1540年柯西摩一世搬入後曾全面整修。瓦薩利重新裝飾，加添了為佛羅倫斯歌功頌德的溼壁畫 (1563-1565)。米開蘭基羅的「勝利」雕像 (1525) 為五百人大廳更添光彩，並有佛羅倫斯傑出矯飾主義畫家繪飾於1569-1573年間的小巧書房。

其他重點還有布隆及諾繪飾的艾蕾歐諾拉禮拜堂 (1540-1545)；涼廊及市景；以及百合花大廳，內有唐那太羅的「猶滴與和羅孚尼」(約1455) 和吉爾蘭戴歐的古羅馬英雄溼壁畫 (1485)。還有最近開幕的兒童博物館及神秘廳室和通道。

重要參觀點
★舊宮

★契里尼的「珀爾修斯」

★姜波隆那的「強奪色賓族婦女」

瓦薩利設計的中庭內有維洛吉歐 (Verrocchio) 的小天使噴泉複製品

街區導覽：共和廣場一帶 *Piazza della Repubblica*

在佛羅倫斯現代化街道下是遙遠的古羅馬城市雛型。最清楚可見的莫過於共和廣場周圍棋盤狀的窄街，這裡也曾是古羅馬的集會廣場。這座重要的廣場在1860年代前，一直是主要市場；都市更新後經過整頓，在今日咖啡館林立的廣場還多了一座凱旋門。

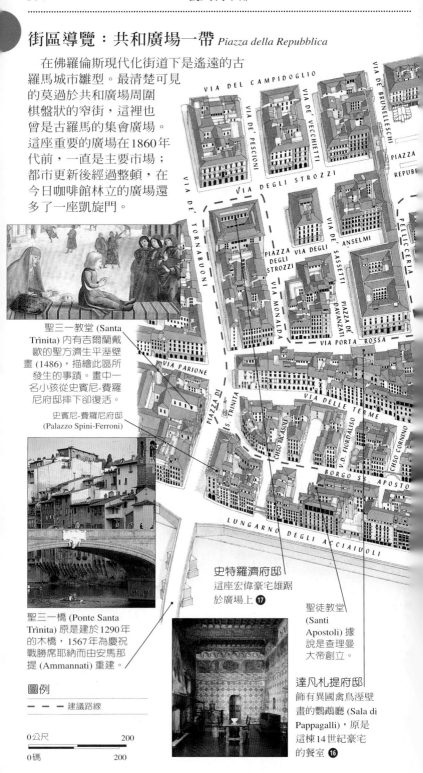

聖三一教堂 (Santa Trìnita) 內有吉爾蘭戴歐的聖方濟生平溼壁畫 (1486)，描繪此區所發生的事蹟。畫中一名小孩從史賓尼-費羅尼府邸摔下卻復活。

史賓尼-費羅尼府邸 (Palazzo Spini-Ferroni)

聖三一橋 (Ponte Santa Trìnita) 原是建於1290年的木橋，1567年為慶祝戰勝席耶納而由安馬那提 (Ammannati) 重建。

圖例

- - - 建議路線

0公尺　　　　　　200
0碼　　　　　　　200

史特羅濟府邸
這座宏偉豪宅雄踞於廣場上 ⑰

聖徒教堂 (Santi Apostoli) 據說是查理曼大帝創立。

達凡札提府邸
飾有異國禽鳥溼壁畫的鸚鵡廳 (Sala di Pappagalli)，原是這棟14世紀豪宅的餐室 ⑯

位置圖
見佛羅倫斯街道速查圖
MAP 5, 6

溯及19世紀的共和廣場，林立著佛羅倫斯最老、最著名的咖啡館。

新市場 (Mercato Nuovo, 1547) 如今以販賣紀念品為主。

教皇黨府邸 (Palazzo di Parte Guelfa) 曾是該黨總部所在，是中世紀時期佛羅倫斯的執政黨。

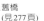

舊橋 (見277頁)

達凡札提府邸橫飾帶上描繪中世紀的羅曼史

達凡札提府邸 ⑯
Palazzo Davanzati

Via Porta Rossa 13. MAP 3 C1 (5 C3). 📞 055 238 86 10. ● 整修中.

這座極佳的博物館又稱為佛羅倫斯古宅博物館 (Museo dell'Antica Casa Fiorentina)，運用原有的室內裝備和家具，重現典型的14世紀鄉鎮住宅。由於結構問題，館方目前關閉，僅在入口處展示一小批照片和館藏。

入口中庭拱頂上的投石洞是設計用來投擲不速之客；內部中庭的一角還有井和滑輪系統，以便將水桶拉至各樓層——對於大多數仍須從公共噴泉汲水取用的中世紀家庭而言是頗奢華的。

史特羅濟府邸 ⑰
Palazzo Strozzi

Piazza degli Strozzi. MAP 3 C1 (5 C3). □史特羅濟府邸小博物館 ● 整修中.

建築雖然只有三層樓，但實際大小確實造成壓迫感，每層的高度都超過一般府邸的樓面。宅邸由富有的銀行家史特羅濟 (Filippo Strozzi) 委建，為了取得府邸所需空間，拆除了15棟建築，期能與市內的梅迪奇府邸分庭抗禮。他於1491年去世，僅破土奠基後第二年。

建築工程持續到1536年才完成，有3位建築大師參與設計，包括桑加洛、貝內底托·達·麥雅諾以及波拉幼奧洛 (又名Cronaca)。用粗獷的大石塊砌成的外部仍然完好如初，原有的文藝復興火炬架、燈及繫馬環仍裝飾著角落和立面。中庭旁的小博物館有建築的歷史記錄，府邸目前主要供作展覽場地 (每兩年的9月下旬有大型骨董展在此展出)。

史特羅濟府邸外部石砌的粗面石工

聖羅倫佐教堂 San Lorenzo ⑱

聖羅倫佐教堂是梅迪奇家族的教區教堂，1419年布魯內雷斯基受託將之重建成文藝復興古典風格。經過將近1世紀後，米開蘭基羅提出了一些正立面的設計圖，並動工興建新聖器收藏室內的梅迪奇石棺，他也設計了梅迪奇-羅倫佐圖書館，以保存該家族收藏的抄本。豪華的家族陵墓——諸侯禮拜堂則建自1604年。

諸侯禮拜堂
Cappella dei Principi
主祭壇後方的梅迪奇陵墓是由尼傑提 (Matteo Nigetti) 建自1604年，為梅迪奇禮拜堂的一部分。

布翁塔連提設計的巨大圓頂與主教座堂 (見272-273頁) 相呼應。

舊聖器收藏室 (Sagrestia Nuova) 由布魯內雷斯基設計，唐那太羅裝飾。

鐘樓

圖書館的階梯
米開蘭基羅的矯飾主義風格階梯，是他最創新的設計之一，由安馬那提建於1559年。

米開蘭基羅設計了梅迪奇-羅倫佐圖書館 (Biblioteca Mediceo-Laurenziana) 的書桌和頂棚，這裡經常展出梅迪奇的古抄本收藏。

迴廊庭園植有修剪平整的樹籬、石榴和橙樹。

聖羅倫佐殉教圖
布隆及諾 (Bronzino) 1569年所繪的巨幅矯飾主義溼壁畫，與其說是在表達對受苦聖人的敬意，無寧說是在揣摩及安置壯麗的人體體態。

教堂入口

遊客須知

Piazza di San Lorenzo. MAP 1 C5
(6 D1). 🚌 7, 10, 11, 12, 25, 31,
32, 33. □教堂 🕻 055 21 66
34. ◻週一至六10:00-17:00.
🅿️✝️□圖書館 🕻 055 21 44
43. ◻週一至六9:00-13:00.
◻國定假日.

梅迪奇王朝開創者老
柯西摩 (Cosimo il
Vecchio, 1389-1464)
樸實的墓,僅以一塊
石板作為標示。

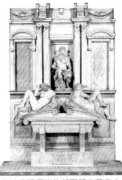
梅迪奇禮拜堂的新聖器收藏室內
有米開蘭基羅設計的內姆爾公爵
之墓 (1520-1534)

梅迪奇禮拜堂包括諸侯
禮拜堂及其墓窖,即新
聖器收藏室 (見287頁)。

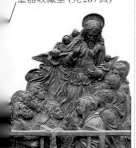

唐那太羅的講道壇
中殿的青銅講道壇是唐
那太羅最後作品,於
1460年由弟子完成,浮
雕捕捉了基督受難的痛
苦,以及復活的榮耀。

「工作鋪中的聖約瑟
和基督」是相當突
出的作品,描繪年
輕基督與父親,由
安尼哥利 (Pietro
Annigoni, 1910-
1988) 所繪,是佛羅
倫斯少數可在當地
看到作品的現代畫
家之一。

米開蘭基羅提出一些聖
羅倫佐教堂正立面的設
計,但卻始終未完成。

梅迪奇禮拜堂 ⑲
Cappelle Medicee

Piazza di Madonna degli
Aldobrandini. MAP 1 C5 (6 D1).
🕻 055 238 86 02, 055 29 48 83
(預約). 🚌 許多路線. ◻每日
8:30-17:00 (國定假日13:50) (最
後入場:關閉前30分鐘). ◻每月
第一,三及五個週一,1月1日,5
月1日,12月25日. 🅿️🎥◻♿

禮拜堂劃分成三區。
通過入口門廳是低拱的
墓窖,在不顯眼的空間
裡以銅欄圍起的墓,正
適合安葬許多梅迪奇家
族的次要成員。階梯從
這裡上到八角形的諸侯
禮拜堂,是柯西摩一世
於1604年動工興建的龐
大家族陵寢;頂棚繪滿
絢麗的溼壁畫,牆上鑲
嵌著大片的半寶石。6
位梅迪奇大公爵的墳墓
沿牆分開放置。這裡有
走廊通往米開蘭基羅設
計的新聖器收藏室,和
聖羅倫佐教堂內布魯內
雷斯基設計的舊聖器收
藏室相對應。牆邊擺著3
組由米開蘭基羅於1520
至1534年間所作的雕
像:在較近左手邊的牆
是「烏爾比諾公爵之墓」
(偉大的羅倫佐之孫)。對
面是「內姆爾公爵之墓」
(Nemours, 羅倫佐的三
子)。靠近未完成的「聖
母與聖嬰」(1521),有座
簡樸的墓,葬著偉大的
羅倫佐及其被謀害的兄
弟Giuliano (死於1478)。

中央市場 ⑳
Mercato Centrale

Piazza del Mercato Centrale.
MAP 1 C4 (5 C1). ◻每一至六7:00-
14:00.

位於市街核心,是當
地最繁忙的市場,設在
一棟龐大的兩層樓建築
裡,由曼哥尼 (Giuseppe
Mengoni) 在1874年以鑄
鐵和玻璃建造。

地面層攤位販賣肉
類、家禽、魚、臘腸、
火腿、乳酪和高級橄欖
油;也外賣托斯卡尼熟
食如烤乳豬、豬腸和內
臟。樓上為蔬果鮮花:
秋季可買野覃和松露,
初春則有蠶豆、豌豆和
朝鮮薊嫩芽。

中央市場的黃色胡瓜花和其他蔬菜

福音聖母教堂 *Santa Maria Novella* ㉑

福音聖母教堂由道明會建於1279至1357年。開文藝復興風氣之先的建築師阿爾貝第在1456至1470年間，在正立面下半部的古典比例基礎上融入仿羅馬式風格。哥德式內部有輝煌的溼壁畫，包括馬薩其奧懾人的「聖三位一體」。馳名的綠色迴廊有烏切羅以透視法繪製的溼壁畫，裝飾極為醒目的西班牙人禮拜堂目前成為博物館。

灰白條紋更凸顯拱廊的拱圈。

修道院建築

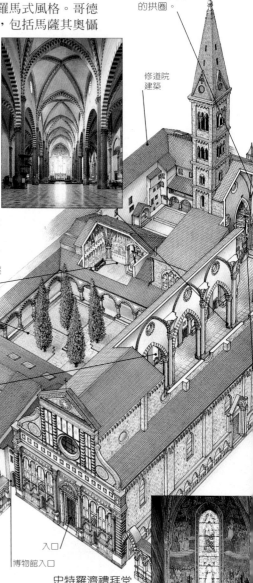

中殿
祭壇末端的角柱間隔較緊密，利用透視法技巧使教堂看起來格外深邃。

曾是托列多的艾蕾歐諾拉 (Eleonora di Toledo) 的西班牙朝臣使用的西班牙人禮拜堂 (Cappellone degli Spagnoli) 繪有以得救和墜入地獄為題的溼壁畫。

綠色迴廊 (Chiostro Verde) 名稱源於烏切羅所繪溼壁畫的綠色基調，可惜在1966年水患中受損。

入口

博物館入口

馬薩其奧的聖三位一體
這幅先進的溼壁畫 (約1428) 因傑出的透視法與肖像技法著稱。分跪於拱柱兩旁的人物是該畫贊助者，即法官蘭齊 (Lorenzo Lenzi) 與其妻。

史特羅濟禮拜堂
Cappella Strozzi
柯內 (Nardo di Cione) 及其兄奧卡尼亞 (Andrea Orcagna) 所繪的14世紀溼壁畫，靈感來自但丁的「神曲」。

萬聖教堂內右邊第二間小祭室內吉爾蘭戴歐的「慈悲的聖母」(1472)

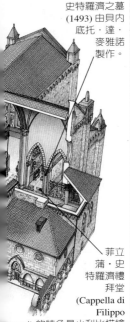

史特羅濟之墓
(1493) 由貝內
底托·達·
麥雅諾
製作。

菲立
蒲·史
特羅濟禮
拜堂
(Cappella di
Filippo
rozzi) 的特色是小利比描繪
聖約翰令德魯吉安娜
rusiana) 復活及聖腓力 (San
Filippo) 屠龍的溼壁畫。

托爾納布歐尼禮拜堂
Cappella Tornabuoni
吉爾蘭戴歐著名的溼壁畫
「施洗者約翰的生平」
85),以穿戴當時服飾的佛
羅倫斯貴族描述聖經情節。

安提諾利府邸 ㉒
Palazzo Antinori

Via de'Tornabuoni. MAP 1 C5 (5
C2). ⬤ 不對外開放. □安提諾利
酒窖 ☎ 055 29 22 34. 🕐 週一至
五12:30-14:30, 19:00-22:30.

建於1461至1466年,
為精美的小型文藝復興
華宅。1506年由安提諾
利家族購得,該家族在
托斯卡尼及溫布利亞各
地擁有許多莊園,生產
各類葡萄酒、橄欖油及
甘香烈酒,在安提諾利
酒窖 (Cantinetta
Antinori),不但可品嘗
到這些產品,還有托斯
卡尼佳餚可佐酒。

魯伽萊府邸 ㉓
Palazzo Rucellai

Via della Vigna Nuova 16. MAP 1 C5
(5 B2). ⬤ 不開放. □阿里那里檔
案館 Largo Fratelli Alinari 15. ☎
055 239 51. 🕐 週一至五9:00-
18:00. ⬤ 國定假日. 🎫

建於1446至1457年
間,是市內最富麗的
文藝復興華府之一;
由魯伽萊 (Giovanni
Rucellai) 委任興建,
其雄厚的財力來自進
口稀有的紅色染料,
用只產於馬悠卡島
(Majorca) 的地衣提鍊而
成,魯伽萊之名即由此
染料名稱oricello而來。

魯伽萊委託建築師阿
爾貝第興建多座建築,

他將府邸設計得如同古
典柱式建築的教科書範
例。府邸曾設有阿里那
里博物館,現已遷至阿
里那里檔案館 (Archivio
Alinari)。阿里那里兄弟
在1840年代便開始拍攝
佛羅倫斯,提供製作高
品質印刷品、明信片和
藝術圖書給19世紀遊學
風潮中蜂湧至此的外國
人。館藏對當時的社會
有生動的深入介紹。

萬聖教堂 *Ognissanti* ㉔

Borgo Ognissanti 42. MAP 1 B5 (5
A2). ☎ 348 645 0390. 🕐 週一至
五8:30-12:30, 15:30-17:30; 週六
及日9:30-10:30, 15:30-17:00 (週
日至18:00). ⬤ 每月第一及最後
週一. ♿

韋斯普奇 (Vespucci)
家族的教區教堂;美洲
新大陸就是以其成員15
世紀航海家Amerigo命
名。在吉爾蘭戴歐的
「慈悲的聖母」畫中,聖
母和紅色披風男人間的
少年人就是他。Amerigo
知道哥倫布發現的陸地
是新大陸,兩度前往;
製圖師根據他的書信畫
出新大陸最早的地圖。

教堂也是波提且利安
葬處。南面牆上有其
「聖奧古斯丁」(1480)。
教堂旁有迴廊和食堂,
食堂內有吉爾蘭戴歐的
「最後的晚餐」(1480)。

布蘭卡奇禮拜堂 *Cappella Brancacci* ㉕

　　卡默爾會聖母教堂 (Santa Maria del Carmine) 以擁有「聖彼得的生平」溼壁畫的布蘭卡奇禮拜堂聞名，這是佛羅倫斯商人布蘭卡奇 (Felice Brancacci) 於1424年左右委託繪製的。雖然繪製工作從1425年由馬索利諾開始，但許多畫面都是其門生馬薩其奧所作 (但他在整個系列完成前去世)，最後由小利比於1480年完成。馬薩其奧突破性的透視技法、戲劇化的描述與刻畫悲劇性人物的寫實手法，使他成為文藝復興繪畫的先鋒。達文西和米開蘭基羅都曾來此研習。

聖彼得治癒病患
馬薩其奧描繪跛子和乞丐的寫實技法，在當時深具革命性。

每幅畫面中的聖彼得皆著橙色衣袍，與群眾有所區別。

馬薩其奧溼壁畫中樣式化的人物，顯示出他對唐那太羅 (Donatello) 雕塑的偏好。

馬薩其奧的簡樸風格，令人得以將注意力集中於畫面中心人物，而不被細節分心。

亞當和夏娃的放逐
馬薩其奧表達情緒的能力，於亞當和夏娃被逐出伊甸園的慘狀表露無遺，他們因悲傷、羞愧和自覺苦惱而愁容滿面。

溼壁畫圖例：藝術家和主題

☐ 馬索利諾 (Masolino)

☐ 馬薩其奧 (Masaccio)

☐ 小利比 (Lippi)

遊客須知

Piazza del Carmine. MAP 3 A1 (5 A4). 📞 055 238 21 95; 055 29 48 83 (預約). 🚌 D. ⬤ 週一,三至日 10:00-17:00 (週日自 13:00). ⬤ 國定假日. 📷

1 亞當和夏娃的放逐
2 奉獻金
3 聖彼得佈道
4 聖保羅拜訪聖彼得
5 令皇帝之子復活; 王座上的聖彼得
6 聖彼得治癒病患

7 聖彼得為皈依者施洗
8 聖彼得治癒跛子; 使多加復活
9 亞當和夏娃的誘惑
10 聖彼得和聖約翰施捨
11 聖彼得受難; 在總督面前
12 解救聖彼得

馬索利諾的「亞當和夏娃的誘惑」柔和而端莊，與對牆馬薩其奧畫作中的激情恰成對比。

戴頭巾的女人
在這幅隱匿在祭壇後長達5百年才被發現的圓盤畫中，仍可看到馬薩其奧原來的鮮明色彩。

聖彼得被描繪在一棟佛羅倫斯建築前面。

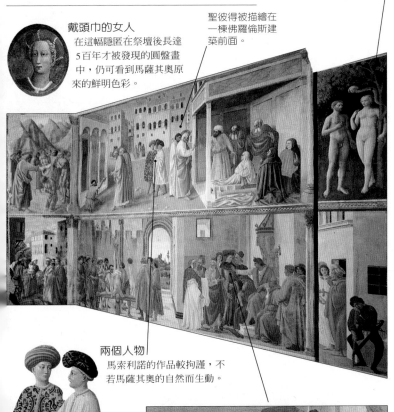

兩個人物
馬索利諾的作品較拘謹，不若馬薩其奧的自然而生動。

在總督面前
小利比 (Filippino Lippi) 於1480年受召完成此溼壁畫系列。他增添了這幅總督宣判聖彼得死刑的煽情畫面。

街區導覽：奧特拉諾 *Oltrarno*

梅迪奇
家族紋章

奧特拉諾大部分是樸實無華的小房舍、恬靜的廣場，以及販賣骨董、小古玩和食品的商店。繁忙的通衢大道 Via Maggio 則截然不同，但只要走進街邊的巷弄，便可避開塵囂，發現佛羅倫斯古老的一角；此地的餐飲貨真價實；到處都有修復骨董家具的工作坊。值得一看的名勝包括聖靈教堂和碧提豪宅，後者是市內最大的府邸之一，博物館的藝術收藏僅次於烏菲茲美術館。

聖靈教堂
布魯內雷斯基 (Brunelleschi) 設計的簡樸教堂，在他去世後才落成 **26**

聖三一橋 (Ponte Santa Trinita)

曾坐落於此的聖靈教堂的食堂 (Cenacolo di Santo Spirito) 是修道院古老的用餐所，內有傳為奧卡尼亞 (Orcagna) 所繪充滿戲劇性的溼壁畫 (約 1360)。

瓜達尼府邸 (Palazzo Guadagni, 1500) 是市內首座建有屋頂涼廊的府邸，在上層社會帶動風潮。

碧安卡・卡貝羅府邸 (Palazzo di Bianca Cappello, 1579) 飾滿華麗的石膏刮畫，曾是法蘭契斯柯一世 (Francesco I) 大公爵情婦的寓所。

這家紙黏土橫飾帶商店 (Frieze of Papier Mâché) 有手工製成的面具和壁飾。

LUNGARNO GUICCIARDINI

PIAZZA DE' FRESCOBALDI

VIA DI SANTO SPIRITO

VIA DE' COVERELLI

VIA DE VEL

VIA DEL PRESTO DI SAN MARTINO

VIA DE' MICHELOZZI

PIAZZA DI S. SPIRITO

BORGO TEGOLAIO

V. DELLE CALDAIE

VIA MAZZETTA

VIA MAGGIO

VIA SGUAZZA

SDRUCCIOLO DE' PITTI

VIA TOSC

PIAZZA DE'

PIAZZA DI S. FELICE

法雷斯科巴爾第廣場
(Piazza de'Frescobaldi) 上16世紀的噴泉
和怪獸形噴口，是布翁塔連提
(Buontalenti) 的設計，他也設計了附近
聖三一教堂的正立面 (1593-1594)。

位置圖
見佛羅倫斯街道速查圖
MAP 3, 5

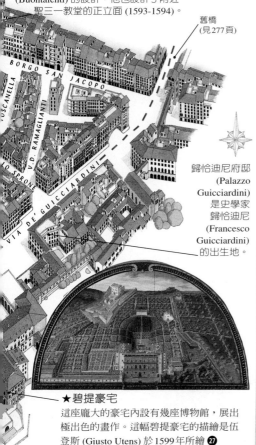

舊橋
(見277頁)

歸恰迪尼府邸
(Palazzo
Guicciardini)
是史學家
歸恰迪尼
(Francesco
Guicciardini)
的出生地。

★碧提豪宅
這座龐大的豪宅內設有幾座博物館，展出
極出色的畫作。這幅碧提豪宅的描繪是伍
登斯 (Giusto Utens) 於1599年所繪 ㉗

圖例

━ ━ ━ 建議路線

重要觀光點

★碧提豪宅

0公尺 100

0碼 100

聖靈教堂 *Santo Spirito* ㉖

Piazza di Santo Spirito. **MAP** 3 B2 (5
B4). D. 055 21 00 30.
週一至五8:30-中午, 16:00-
18:00; 週六、日16:00-18:00.
週三下午。

1250年，教堂由奧古斯丁修會創立。目前建築雄踞廣場北端，是建築師布魯內雷斯基於1435年設計，但直到15世紀晚期才完工。未完成的簡樸正立面則是在18世紀增建的。

內部和諧的配置有點被繁複的巴洛克式聖體傘和主祭壇破壞，由卡奇尼 (Giovanni Caccini) 於1607年完工。教堂共有38座側祭壇，飾以15和16世紀文藝復興繪畫與雕塑，其中有洛些利 (C. Rosselli)、吉爾蘭戴歐及小利比的作品。後者為教堂南翼廊的內爾里小祭室 (Cappella Nerli) 畫了出色的「聖母與聖嬰」(1466)。

北側廊道內的管風琴下方，有扇門通往有華麗藻井頂棚的門廳，是波拉幼奧洛於1491年的設計。與門廳相連的聖器室在狹小的空間擠進了12根巨柱，是桑加洛1489年的設計。

聖靈教堂內列柱林立
的側廊

碧提豪宅 *Palazzo Pitti* ㉗

　原是為銀行家碧提 (Luca Pitti) 而建造。龐大的建築據說是 1457 年由布魯內雷斯基設計，想藉此突顯財勢以凌駕梅迪奇家族。諷刺的是，碧提因此宣告破產，卻由梅迪奇家族將它買下。1550 年，豪宅成為梅迪奇家族的主要寓所，後來該市的統治者都居住於此。現今展示梅迪奇家族收藏的無數瑰寶。

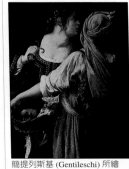
簡提列斯基 (Gentileschi) 所繪「猶滴」(1620-1630)

「人生三階段」(約 1510)，據信是吉奧喬尼所作

　1665 年完成。第一展覽室 (Sala di Venere) 有卡諾瓦的「義大利的維納斯」(1810) 雕像，由拿破崙委製，以代替「梅迪奇的維納斯」(此作被帶至巴黎)。第二展覽室 (Sala di Apollo) 以提香的「紳士肖像」(1540) 為代表，可能是畫家在此處最好的作品。第四和五展覽室還有佩魯及諾、安德利亞·德爾·沙托的作品及多幅拉斐爾的

畫作。其中最好的是拉斐爾在文藝復興盛期所作的「椅子上的聖母」和「戴面紗的女士」(約 1516)，據說此畫模特兒是其情婦。其餘展覽室還有利比修士繪於 15 世紀中期，美麗的「聖母與聖嬰」；以及卡拉瓦喬的「沉睡的丘比特」(1608)。

拉斐爾的「椅子上的聖母」(約 1514-1515)

巴拉丁畫廊

　巴拉汀畫廊 (Galleria Palatina) 擁有波提且利、提香、佩魯及諾、安德利亞·德爾·沙托、丁多列托、維洛內些、吉奧喬尼和簡提列斯基等人的作品。家族和哈布斯堡-洛林王室蒐集的藝術品仍如歷任大公所好的方式懸掛，不考慮主題或年代。畫廊有 11 間沙龍，前面 5 間天花板有為梅迪奇歌功頌德的寓意溼壁畫，由科托納於 1641 年開始繪製，由其門生費爾利於

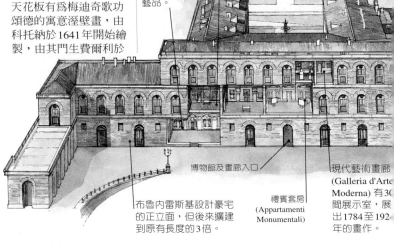
巴拉丁畫廊

銀器博物館 (Museo degli Argenti) 也展出其他精工藝品。

波伯里花園

博物館及畫廊入口

布魯內雷斯基設計豪宅的正立面，但後來擴建到原有長度的 3 倍。

禮賓套房 (Appartamenti Monumentali)

現代藝術畫廊 (Galleria d'Arte Moderna) 有 30 間展示室，展出 1784 至 192? 年的畫作。

法托利 (Giovanni Fattori, 1825-1908) 所繪「巴麥島的圓亭」

遊客須知

Piazza de' Pitti. MAP 3 C2 (5 B5). D, 11, 36, 37. □巴拉丁畫廊及皇家套房 055 238 86 14; 055 29 48 83 (預約). ○週二至日 8:15-18:50. ○12月25日. ○ ○ □波伯里花園 ○週二至日 8:15-16:30 (夏季至19:30). ○ □其他館藏 ○週二至日 8:15-13:50. ○1月1日, 5月1日, 12月25日.

皇家套房

一樓南翼 17 世紀的禮賓套房裝飾多位佛羅倫斯藝術家的溼壁畫,包括法蘭德斯畫家沙斯特爾門斯 (J. Sustermans) 繪製的梅迪奇家族肖像,他在 1619 至 1681 年曾任宮廷畫師;以及 18 世紀法國勾伯藍 (Gobelin) 掛毯。18 世紀晚期至 19 世紀初,當洛林 (Lorraine) 公爵接替梅迪奇王朝成為佛羅倫斯的統治者,套房曾被全面更新為新古典風格。

套房裝潢富麗,有華麗的金與白色的灰泥雕飾頂棚,最醒目的是鸚鵡廳的牆面,鋪著鳥類圖案的深紅色織品。掛毯廳掛有 17 及 18 世紀法國、比利時及義大利出產的掛毯。套房反映出 3 個歷史時期的品味。

皇家套房的王座廳
(Sala del Trono)

服飾展覽館 (Galleria del Costume)

用寶石鑲嵌而成的領主廣場圖

其他收藏

銀器博物館 (Museo degli Argenti) 設在昔日梅迪奇家族的避暑套房;此家族奢華的品味反映在館中陳列的形形色色寶物。其中包括漂亮的古羅馬玻璃器皿、象牙、地毯、水晶、琥珀,以及佛羅倫斯和德國金匠製作的精品。最突出的是 16 件半寶石 (pietre dure) 花瓶,原屬偉大的羅倫佐 (Lorenzo the Magnificent) 所有。

1983 年開幕的服飾展覽館 (Galleria del Costume),反映 18 世紀晚期至 1920 年代宮廷服裝的變化。現代藝術畫廊 (Galleria d'Arte Moderna) 的觀賞重點則是斑痕畫派 (Macchiaioli) 的作品,他們是一群近似法國印象派的托斯卡尼畫家。

波伯里花園
Giardino di Bòboli

姜波隆那 (Giambologna) 的「海洋之神噴泉」(1576) 複製品

波伯里花園是 1549 年梅迪奇家族買下碧提豪宅之後所規劃興建的。這裡是躲避僵化的觀光行程的適宜去處。這座花園於 1766 年對外開放,是文藝復興風格造園的絕佳典範。花園內最靠近豪宅的部分較工整,有平整的樹籬,呈現幾何對稱圖案。由此可通往較為天然的多青林與絲柏林,創造出一種人工和自然的對比效果。花園內還有無數的雕像點綴其間,尤其是沿著寬巷 (Viottolone),這條絲柏大道上的樹木栽植於 1637 年。位於花園上方,有一座麗景堡壘 (Forte di Belvedere),是布翁塔連提 (Buontalenti) 於 1590 年為梅迪奇大公爵設計的。

彭托莫 (Jacopo da Pontormo)
「天使報喜」(1528) 中的聖母

聖福教堂 ❷❽
Santa Felìcita

Piazza di Santa Felìcita. MAP 3 C2
(5 C5). D. 055 21 30 18.
週一至六9:00-中午, 15:00-
18:00; 週日16:30-18:00.

從4世紀起此地就建
有教堂。目前的建構始
於11世紀，並由魯傑里
(Ferdinando Ruggieri) 在
1736至1739年間改建，
他保留了瓦薩利先前設
計的門廊 (1564年增
建)，以及教堂許多原有
的哥德式特色。

入口右方的卡波尼
(Capponi) 家族禮拜堂有
彭托莫的溼壁畫「卸下
聖體」及「天使報喜」
(1525-1528)，由於構圖
奇特、色彩絕妙，成為
矯飾主義偉大的傑作。

米開蘭基羅廣場 ❷❾
Piazzale Michelangelo

Piazzale Michelangelo. MAP 4 E3.
12, 13.

即便是主教座堂和鐘
樓等佛羅倫斯偉大景
點，也無法像米開蘭基
羅廣場能提供如此壯觀

的市區全貌。1860年
代，由波吉 (G. Poggi)
規畫，點綴著米開蘭基
羅的雕像複製品，高聳
的露台吸引川流的人潮
及免不了的紀念品商
販。然而，喧囂的廣場
仍令人神往，特別是在
夕陽在亞諾河及遠方托
斯卡尼山丘下沉時分。

山上的聖米尼亞托教堂
San Miniato al Monte ❸⓿

Via del Monte alle Croci. MAP 4 E3.
055 234 27 31. 12, 13.
4-9月: 每日8:00-19:30; 10-3
月: 每日8:00-12:30, 14:30-19:30.
國定假日.

教堂是義大利最美麗
的仿羅馬式教堂之一。
1018年始建於聖米尼亞
托的聖龕上，他是亞美
尼亞 (Armenia) 富商，3
世紀時因其信仰被皇帝
德西烏 (Decio) 斬首殉
教。正立面建自1090年
左右，飾有典型的比薩-
仿羅馬式建築的大理石
幾何圖案。山牆上擱有
一捆布的老鷹雕像，為
勢力龐大的卡里瑪拉羊
毛進口公會 (Arte di
Calimala) 的象徵，該公

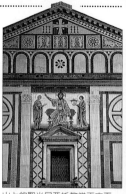

山上的聖米尼亞托教堂正立面

會曾在中世紀資助教
堂。13世紀的鑲嵌畫可
見到基督、聖母和聖米
尼亞托，教堂環形殿的
鑲嵌畫也同樣有這三位
主角；環形殿下方的墓
窖以殘留下來的古羅馬
建築圓柱為支撐。中殿
地面覆蓋7組動物和十
二星座的鑲板 (1207)。

此外還有米開洛佐的
獨立式擎十字架者小祭
室 (1448) 及文藝復興式
葡萄牙紅衣主教小祭室
(1480)，頂棚有洛比亞
作的赤陶圓盤 (1461)。
聖器室有阿瑞提諾 (S.
Aretino) 的「聖本篤生
平」溼壁畫 (1387)。

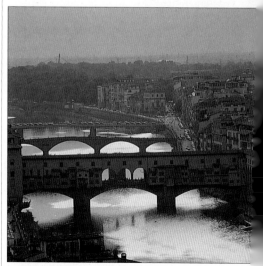

從米開蘭基羅廣場高處眺望舊橋與亞諾河風光

佛羅倫斯街道速查圖

　　佛羅倫斯各觀光點所標示的地圖參照號碼對應於隨後數頁地圖。有兩組號碼者，在括弧內的是比例尺較大的地圖，即圖5和6。佛羅倫斯的旅館 (557-559頁) 和餐館 (591-593頁)，以及本書後半部的旅行資訊、實用指南所提到的實用資訊，也都附有地圖參照號碼。下圖顯示佛羅倫斯街道速查圖所涵蓋的區域，地圖中代表景點及其他特色的符號圖例亦詳列於下。佛羅倫斯的街道有兩套號碼系統：紅色是商業用，黑或藍色則是一般住家。

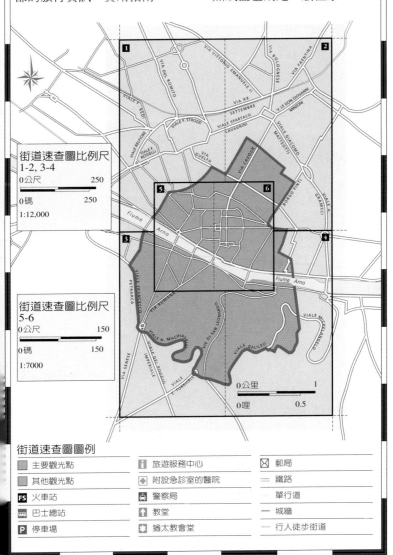

街道速查圖比例尺
1-2, 3-4
0公尺　　　　　250
0碼　　　　　　250
1:12,000

街道速查圖比例尺
5-6
0公尺　　　　　150
0碼　　　　　　150
1:7000

0公里　　　　　1
0哩　　　　　0.5

街道速查圖圖例

▨ 主要觀光點	ⓘ 旅遊服務中心	⊠ 郵局
▨ 其他觀光點	✚ 附設急診室的醫院	═ 鐵路
FS 火車站	警察局	單行道
巴士總站	✝ 教堂	城牆
P 停車場	✡ 猶太教會堂	行人徒步街道

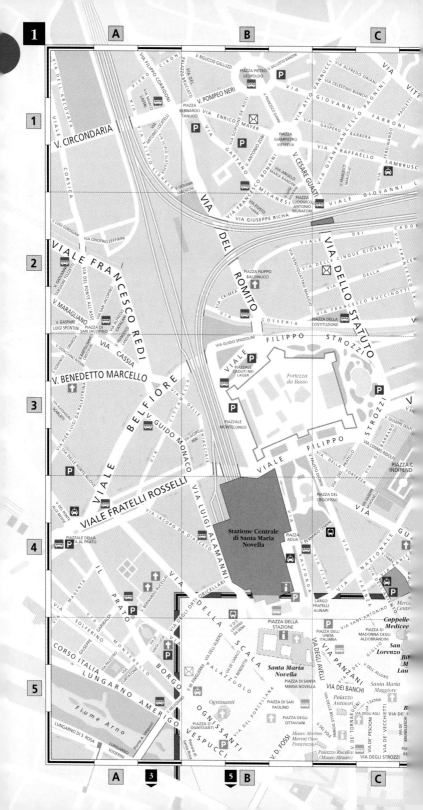

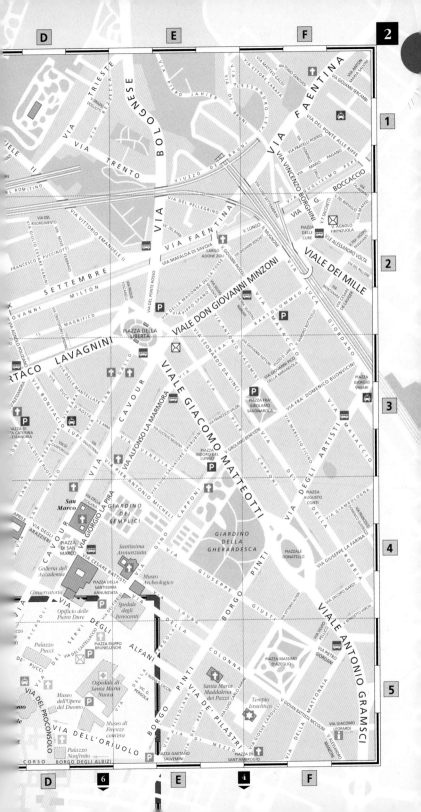

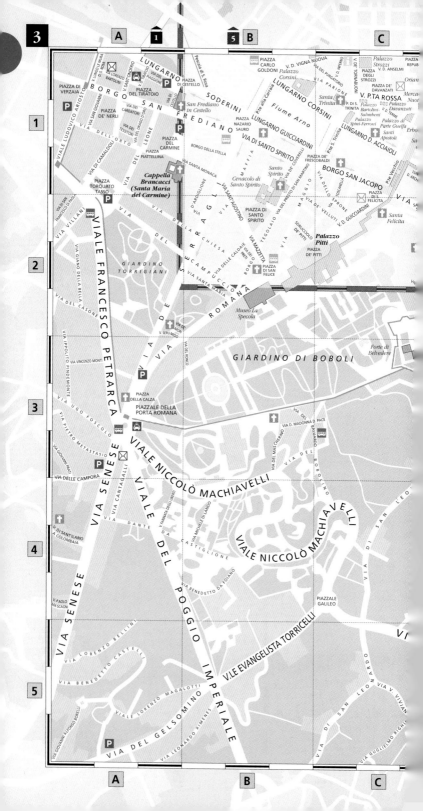

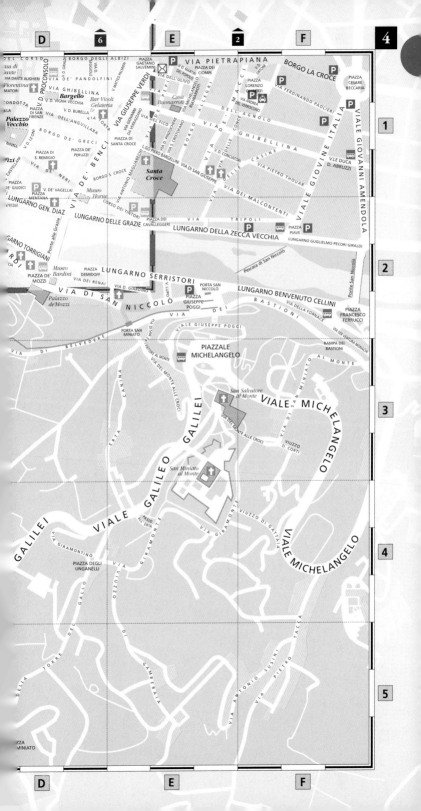

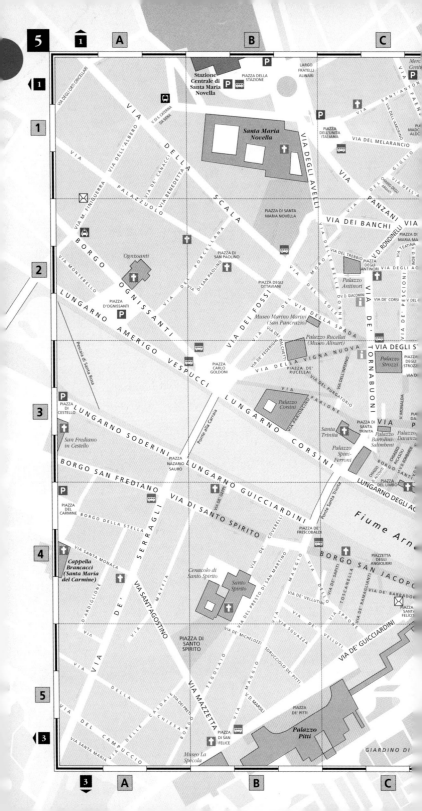

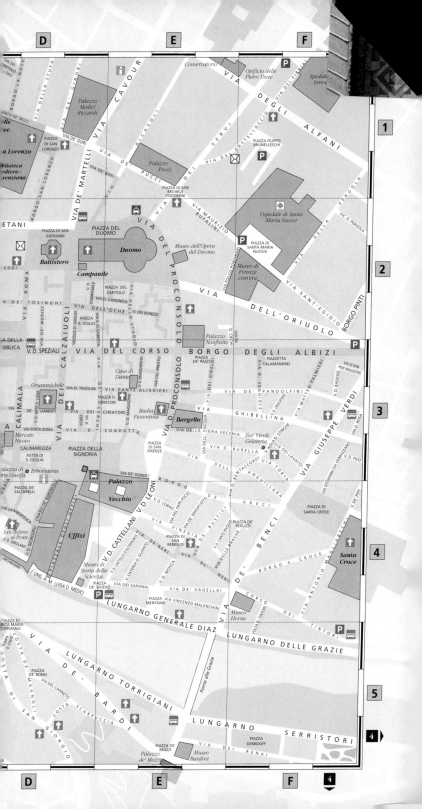

托斯卡尼

Toscana

托斯卡尼以其藝術、歷史和令人神往的風光聞名；是個古今和諧交織的宜人之境。山城從高處俯臨著鄉野，四周大多是艾特拉斯坎城牆及瘦長的絲柏樹。豪宅華廈彰顯此地的財富，中世紀市政廳則顯示出悠久的民主與自治傳統。

在遍布葡萄園和橄欖林的鄉野不但有村落、農舍，還有設防的別墅和城堡，顯現出中世紀時曾導致托斯卡尼分裂的地方武力衝突。數座氣勢宏偉的城堡和別墅是爲梅迪奇家族興建，他們是推動文藝復興的推手，曾資助卓越的科學家如伽利略 (Galileo) 等人。

北部以及位於佛羅倫斯和盧卡 (Lucca) 之間人口稠密的平原，以工業爲主；在城市與山野間則是耕作密集的農地。

以比薩 (Pisa) 和里佛諾 (Livorno) 爲中心的周圍一帶，是現今托斯卡尼的經濟中樞。比薩在鼎盛時，曾於11至13世紀稱霸西地中海。其海上勢力不僅拓展了與北非的貿易路線，也引進了阿拉伯的科學和藝術成就。直到16世紀，亞諾河口逐漸淤積，才結束比薩的盛世。

位居中部核心的席耶納 (Siena)，長期與佛羅倫斯紛爭不休。它最風光的時候是在1260年蒙塔沛提 (Montaperti) 戰役大獲全勝，但14世紀受到黑死病的蹂躪，又在1554至1555年遭佛羅倫斯圍城，終於一蹶不振。

東北部的山林是隱士與聖徒的清靜之所；東部也是畫家畢也洛・德拉・法蘭契斯卡的家鄉，他的作品受宗教的完美性感染，雋永而安詳。

毛斯卡尼中部，接近聖吉米納諾的卡索雷・艾莎 (Casole d'Elsa) 不受時間影響的景象與生活方式

比薩主教座堂 (建自1063) 的建築與斜塔 (建自1173)

漫遊托斯卡尼

　　本區大城如佛羅
倫斯、席耶納、比薩，
以及較小的盧卡、科托納和
阿列佐等，擁有一些義大利
最知名的藝術瑰寶。中世紀村
落聖吉米納諾有著名的塔樓；
小巧的文藝復興珍寶皮恩札坐
落在同享盛名的綺旋鄉野。此
外，還有壯闊的阿普安山脈和平
緩的奇安提丘陵等豐富地貌。

本區名勝

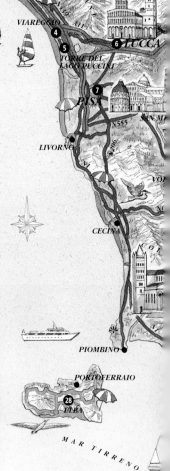

托斯卡尼東部科托納 (Cortona) 的風光

0公里　　　　　　25

0哩　　　　　　　20

請同時參見

• 住在義大利 559-561頁

• 吃在義大利 593-595頁

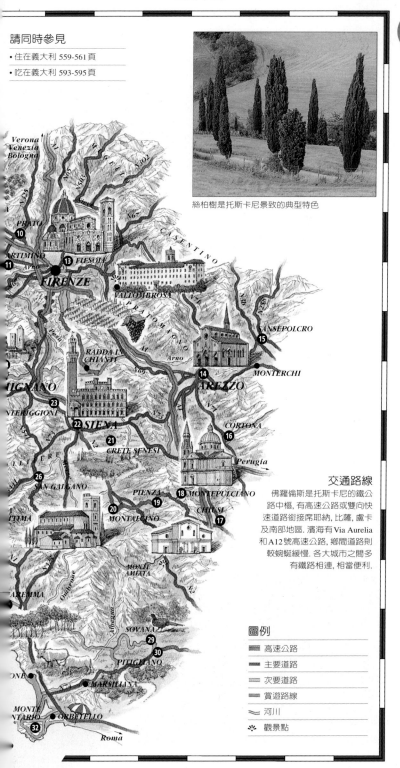

絲柏樹是托斯卡尼景致的典型特色

交通路線

佛羅倫斯是托斯卡尼的鐵公路中樞, 有高速公路或雙向快速道路銜接席耶納, 比薩, 盧卡及南部地區. 濱海有 Via Aurelia 和 A12 號高速公路, 鄉間道路則較蜿蜒緩慢. 各大城市之間多有鐵路相連, 相當便利.

圖例

▬	高速公路
▬	主要道路
▬	次要道路
▬	賞遊路線
≈	河川
☀	觀景點

卡拉拉 *Carrara* ❶

Massa Carrara. 🚶 70,000. 🚉 🚌
ℹ️ Via le XX Settembre (località
Stadio) 0585 84 44 03. 🗓 週一.

　　此地以大理石採石場
聞名於世；數世紀以
來，近乎無瑕的白石受
到米開蘭基羅 (大衛像石
材便產自卡拉拉) 乃至亨
利・摩爾等雕刻名家的
珍視。此地3百個以上
的採石場可溯及古羅馬
時代，是全球持續運作
中最古老的工業區。當
地許多切割工廠和工作
坊也接待訪客參觀大理
石及石英加工過程。在
市立大理石博物館也可
見識到這些技術，以及
新舊大理石工藝品。

　　位於 Piazza del Duomo
的主教座堂便善用了本
地大理石石材，特別是
有雅致玫瑰窗的比薩-仿
羅馬式精美正立面。廣
場上還有米開蘭基羅的
故居，是他來此挑選石
材時的落腳處。鎮上還

有優雅的 Piazza Alberica
等值得一探的角落。多
數遊客會前往附近對外
開放的 Colonnata 和
Fantiscritti 採石場參觀
(可乘當地通勤巴士或循
「Cave di Marmo」標誌
前往)。後者還有小博物
館展示各種開採技術。

🏛 市立大理石博物館
Museo Civico del Marmo
Viale XX Settembre.
📞 0585 84 57 46. 🗓 週一至六
(11-4月只限上午).

卡拉拉附近礦山上的大理石採石場

迦法納那邊緣的阿普安山自然公園 (Parco Naturale delle Alpi Aquane)

迦法納那 *Garfagnana* ❷

Lucca. 🚉 🚌 Castelnuovo di
Garfagnana. ℹ️ Castelnuovo di
Garfagnana (0583 64 43 54).

　　夾在歐烈齊亞拉山脈
和阿普安山之間的山
谷，可從 Seravezza、
Barga 或 Castelnuovo di
Garfagnana 前往遊覽。
Barga 是風景最美的據
點；Castelnuovo 則便於
在附近山區開車或健
行。歐烈齊亞拉的 San
Pellegrino in Alpe 有迷人
的民族博物館；與其相
連的潘尼亞迪柯芬諾的
植物園就位在歐烈齊亞
拉公園的總部，位於
Pania di Corfino，園內
有許多當地高山林木。
西邊為阿普安山自然公
園，在山峰壯闊、林木
茂盛的山區，健行步道
和景觀道路縱橫交錯。

🏛 民族博物館
Museo Etnografico
Via del Voltone 15, San Pellegrino
in Alpe. 📞 0583 64 90 72.
🗓 週二至日. 🗓 國定假日. ♿

🌿 歐烈齊亞拉公園
Parco dell'Orecchiella
Centro Visitatori, Orecchiella.
📞 0583 61 90 98. 🗓 7-8月: 每
日; 6及9月: 週六至日; 4-5月及
10-11月: 週日. ♿

🌿 潘尼亞迪柯芬諾的
植物園 *Orto Botanico Pania
di Corfino*
Parco dell'Orecchiella.
📞 0583 61 90 98. 🗓 5-9月: 週日
(7-8月: 每日).

維亞瑞究熱門的海灘度假區的濱海咖啡屋

盧卡溫泉 ❸
Bagni di Lucca

Lucca. 🚶 7,400. 🚌 ℹ️ Via
Umberto 1 (0583 88 88 81). 🚗 週
三及六.

托斯卡尼到處都有像
盧卡溫泉一樣的火山溫
泉，古羅馬人最早開發
這些溫泉，興建浴池，
讓落腳於佛羅倫斯和席
耶納等地的退休老兵能
在此休閒。中世紀和文
藝復興期間更加蓬勃，
並被推崇具有各種慢性
病症如關節炎等療效。

19世紀初，盧卡溫泉
邁入黃金時代，成為歐
州最時尚的溫泉勝地，
王公貴族雲集於此，托
斯卡尼的溫泉勝地也因
此盛況空前。遊客不僅
為溫泉療效而來，也為
賭場 (Casino, 1837) 而
來，這是歐洲首家合法
賭場之一。如今此地則
相當沈寂，主要名勝是
19世紀的遺蹟，包括Via
Crawford的新哥德式英
國教堂 (1839)；以及Via
Letizia的新教徒墓園
(Cimitero Anglicano)。

盧卡溫泉東南方，18
世紀才開發的蒙地卡提

尼浴場 (Montecatini
Terme) 則有涵蓋新古典
到新藝術形式等多種風
格的溫泉建築。

維亞瑞究 *Viareggio* ❹

Lucca. 🚶 55,000. 🚊 🚌 ℹ️ Viale
Carducci 10 (0584 96 22 33).
🚗 週四.

此地以1到2月初的嘉
年華會著稱，也是維西
里亞 (Versilia) 海岸最熱
門的度假勝地。著名的
「自由」式 (新藝術風格)
建築風格可在1917年當
地原有的木板路及度假
小木屋毀於大火後，於
1920年代建造的豪華旅
館、別墅和咖啡館看
到。最佳典範是位於
Passeggiata Margherita盡
頭的Gran Caffè
Margherita，由多產的義
大利新藝術之父奇尼
(Galileo Chini) 設計。

蒲契尼湖塔 ❺
Torre del Lago Puccini

Lucca. 🚶 11,000. 🚊 🚌 ℹ️ Via
Marconi 225 (0584 35 98 93).
🚗 週五及日.

從維亞瑞究有條壯麗
的菩提大道 Via dei Tigli

銜接蒲契尼湖塔，該塔
是歌劇作曲家蒲契尼
(1858-1924) 的故居。他
與妻子安葬於此，如今
成為博物館，館內有大
師用以譜出許多名作的
鋼琴。別墅內也有同樣
突出的陳設，如鎗械
室。馬沙契烏柯里湖
(Lago Massaciuccoli) 是
稀有鳥類及候鳥的保護
區，為蒲契尼歌劇提供
美麗的露天布景。

🏛 蒲契尼別墅博物館
Museo Villa Puccini
Piazzale Belvedere Puccini.
📞 0584 34 14 45. 🕐 每日 (冬季:
週二至日). 🎫♿

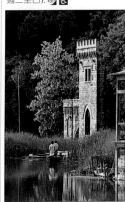

鄰近蒲契尼 (Giacomo Puccini)
湖畔住家的蒲契尼湖塔

街區導覽：盧卡 *Lucca* ❻

盧卡現今的格狀街道系統依然遵循西元前180年古羅馬殖民地時期的模式。建於16至17世紀的宏偉堅實城牆隔絕了車潮，使得城內成為徒步攬勝的宜人之境。廣場上的聖米迦勒為當地眾多精美的比薩-仿羅馬式教堂之一，矗立在古羅馬集會場遺址，是古時城內的主要廣場，至今亦然。

聖佛列迪亞諾教堂
(San Frediano) 與
普法那府邸
(Palazzo Pfanner)

旅遊
服務中心

蒲契尼之家
Casa di Puccini
蒲契尼 (1858-
1924) 出生於
此，他創作了
數齣世界最受歡
迎的歌劇，如
「波希米亞人」等。

拿破崙廣場
Piazza Napoleone
這座蜿蜒的廣場因拿破崙
而得名，其妹艾莉莎 (Elisa
Baciocchi) 曾於1805至1815
年統治盧卡。

火車站

★ **廣場上的聖
米迦勒教堂** *San
Michele in Foro*
不凡的比薩-仿羅
馬式正立面 (11至
14世紀) 有三層柱
列，或呈螺旋
狀，或飾以雕
刻，無一雷同。

聖約翰教堂
(San Giovanni)

新成立的
主教座堂博物
館 (Museo
dell'Opera del
Duomo) 展出
聖馬丁教堂移
來的瑰寶。

街道名稱：
VIA CALDERIA, VIA BUIA, VIA S. LUCIA, VIA VENETO, VIA BECCHERIA, VIA ROMA, VIA FILLUNGO, VIA CENAMI, VIA SANTA CROCE, VIA XX SETTEMBRE, VIA DEL BATTISTERO, VIA DEL DUOMO

PIAZZA SAN MICHELE, PIAZZA NAPOLEONE, PIAZZA DEL GIGLIO, PIAZZA SAN MARTINO, PIAZZA ANTELMINELLI

重要觀光點
★ 聖馬丁教堂
★ 廣場上的聖米迦勒教堂

圖例

- - - 建議路線

0公尺　　　300
0碼　　　300

遊客須知

🚶 100,000. 🚉 Piazza Ricasoli.
🚌 Piazzale Verdi. ℹ️ Piazza
Santa Maria 35 (0583 41 96 89).
🛒 週三、六，每月第三個週日
(古物). 🎭 Palio della Balestra:
7月12日; Estate Musicale: 4-9
月; Luminara di S. Croce: 9月
13日; Lucchese: 9月.
🌐 www.comune.lucca.it

羅馬圓形劇場
(Anfiteatro
Romano)

Via Fillungo
是盧卡主要的
購物街，一些
商店飾以新藝
術風格店面。

歸尼吉塔
(Torre dei
Guinigi)

波托尼別墅
(Villa
Bottoni) 與
國立美術館
(Pinacoteca
Nazionale)

植物園 (Giardino
Botanico)

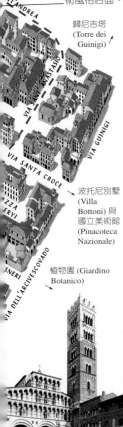

馬丁教堂 *San Martino*
美麗的11世紀主教座堂，
富的比薩-仿羅馬風格的傑
范之一。

盧卡聖佛列迪亞諾教堂正立面鑲嵌畫中的使徒像

🔔 **聖佛列迪亞諾教堂**
San Frediano
Piazza San Frediano. 🔓 每日.

　　教堂惹人注目的正立面
有彩色的13世紀鑲嵌畫
「基督升天」，為教堂內美妙
的氣氛作完美的開場。教堂
內最突出的是右方華美的仿
羅馬式聖水盆，側面刻有基
督生平及摩西的故事；記錄
摩西及其追隨者橫渡紅海的
場景。北廊第二座小祭室有
亞斯皮提尼 (A. Aspertini)
的溼壁畫 (1508-1509)，描
述盧卡的寶貴聖物「聖顏」
(Volto Santo) 故事，據說是
耶穌受難時期流傳下來的雕
刻。北廊第四座小祭室則有
奎洽 (Jacopo della Quercia)
所做的精美祭壇 (1422)。

🔔 **廣場上的聖米迦勒教堂**
San Michele in Foro
Piazza San Michele. 🔓 每日.

　　建在古羅馬廣場的遺址
上，螺旋大理石圓柱及克斯
馬蒂式 (Cosmati) 大理石鑲
嵌工藝的美妙結合，裝點托
斯卡尼最華麗的比薩-仿羅
馬式正立面。教堂建於11
至14世紀，裝飾上異教色
彩極濃。只有靠山牆上巨大
的聖米迦勒帶翼雕像，點明
這是一座教堂。內部則沒有
什麼令人驚奇之處，只有小

利比 (Filippino Lippi, 1457-
1504) 的美麗畫作「聖海蓮
娜、傑洛姆、賽巴斯提安和
洛克」值得一看。

🏛️ **蒲契尼之家**
Casa di Puccini
Via di Poggio. 📞 0583 58 40 28.
🔓 每日 (10-5月: 週二至日). 🔴 1
月1日, 12月25日. 💰

　　蒲契尼 (1858-1924) 出生
於此精美的15世紀房舍，
如今也是這位偉大的歌劇作
曲家的紀念館。館內有他的
肖像、為其歌劇設計的戲服
及用來譜寫最後作品「杜蘭
朵公主」的鋼琴。

🏛️ **菲隆戈街 *Via Fillungo***
　　這條主要購物街蜿蜒穿越
市中心，直抵羅馬圓形劇
場。街北有幾間裝飾新藝術
風格鑄鐵的商店，還有已轉
作俗用的13世紀聖克里斯
多夫教堂 (San Cristoforo)。

菲隆戈街上林立的酒館與
店家之一

探訪盧卡

　　在盧卡中世紀建築間蜿蜒穿梭的寧靜窄巷內，不時會出現教堂、小廣場及其他歷史悠久的古蹟，其中包括一座古羅馬圓形劇場。

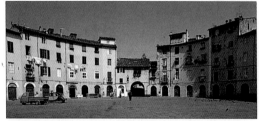

中世紀建築勾勒出盧卡古羅馬劇場的輪廓

♠ 羅馬圓形劇場
Anfiteatro Romano
Piazza del Anfiteatro.

　　西元前180年古羅馬人建立盧卡 (Luca)，古劇場原有石材歷經數個世紀的搜刮，拿去建造教堂和府邸，只留下斷瓦殘垣散布在劇場外形的 Piazza del Mercato。直到1830年之前，廣場到處是破爛房舍，直到盧卡的波旁王朝統治者瑪莉·路易 (Marie Louise) 下令清除，才重現古劇場的面貌，呈現出一個代表盧卡豐厚古羅馬文化遺產的座標，和供人緬懷的紀念遺址。在廣場東西南北方位上的低矮拱道，標誌出野獸和格鬥士曾經用來進入競技場的入口。

🏛 主教座堂博物館
Museo dell'Opera del Duomo
Via Arciscovado. 📞 0583 49 05 30. ○ 每日. 🌐 ♿

　　設於昔日的總主教公館 (14世紀)，陳列聖馬丁主教座堂的瑰寶；包括從正立面取下的11世紀一位國王頭

♠ 聖馬丁教堂 *San Martino*
Piazza San Martino. 📞 0583 95 70 68. ○ 每日. 🌐 聖器收藏至.

　　教堂建造在鐘樓之後，所以正立面看來擁擠而不對稱。主門廊有13世紀的雕刻，為畢薩諾和葛德托·達·科摩 (Guidetto da Como) 之作。裡面的小聖堂 (Tempietto) 有汀托瑞托 (Tintoretto) 的畫及13世紀木雕像「聖顏」(Volto Santo)，此像曾被認為作於基督受難的時代。

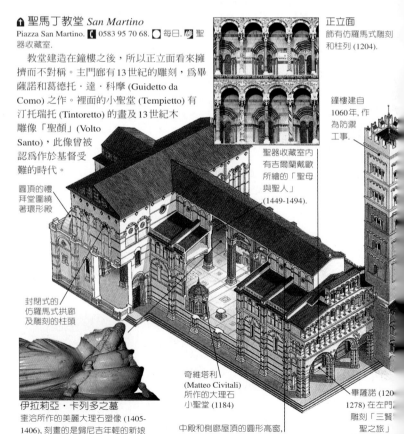

正立面
飾有仿羅馬式雕刻和柱列 (1204).

鐘樓建自1060年，作為防禦工事.

聖器收藏室內有吉爾蘭戴歐所繪的「聖母與聖人」(1449-1494).

圓頂的禮拜堂圍繞著環形殿

封閉式的仿羅馬式拱廊及雕刻的柱頭

伊拉莉亞·卡列多之墓
奎洽所作的美麗大理石塑像 (1405-1406)，刻畫的是歸尼吉年輕的新娘伊拉莉亞 (Ilaria del Carretto).

奇維塔利 (Matteo Civitali) 所作的大理石小聖堂 (1184)

中殿和側廊屋頂的圓形高窗，為異常高聳的中殿帶進光線.

畢薩諾 (120-1278) 在左門雕刻「三賢聖之旅」「卸下聖體」

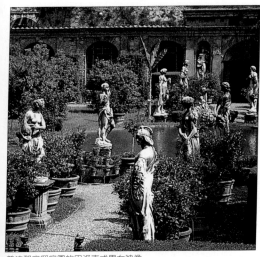

普法那府邸庭園的巴洛克式男女神像

石像，和罕見的12世紀法國利摩日 (Limoges) 琺瑯首飾盒，可能是為安置聖湯瑪斯・貝克 (San Tommaso Becket) 的遺物而作。比薩尼的十字架 (Croce dei Pisani) 乃米凱雷 (Vincenzo di Michele) 於1411完成的金匠藝術傑作，可見到基督吊在贖罪樹上，天使、聖母和聖約翰和其他福音使徒圍繞著祂。

普法那府邸
Palazzo Pfanner

□庭園 ☎ 0583 49 12 43.
◯ 3-10月: 每日; 11-2月: 須預約.

這座精雅堂皇的屋宇 (1667) 有美麗的室外階梯。府邸還有一引以自豪、托斯卡尼最宜人的法式庭園。庭園闢建於18世紀，中央通道兩旁羅列巴洛克風格的古羅馬男女神話人物，在城牆上散步也能眺望到花園。

府邸本身則有一批18及19世紀宮廷服飾的收藏，其中許多衣服是絲織製品，中世紀的盧卡便是因為此項產品致富。

城牆 *Ramparts*

遊覽盧卡的樂趣之一是在雄偉的城牆上漫步，城牆上林木夾道的散步大道可欣賞到令人神迷的市區景致。城牆的工程始於1500年左右，當時因為兵工技術進步，使舊有的中世紀防禦工事不敷應敵。1645年城牆完工時，成為當時最先進的軍事措施。

最妙的特點是在城牆外為了不讓敵人藉雜草樹木作掩蔽而清除乾淨，且保留至今的空地。

但諷刺的是，城牆從未真正用作軍事防衛，最後在19世紀初改作公園。

環繞盧卡的17世紀壯觀城牆

城門外的聖母堂
Santa Maria Forisportam

Piazza di Santa Maria Forisportam. ◯ 每日.

教堂建於12世紀末，坐落於盧卡的古羅馬城牆外，名稱中的Forisportam意即「城門外」。未完成的大理石正立面屬比薩-仿羅馬式，上有封閉的拱廊；中央門廊上方有「聖母加冕」浮雕 (17世紀)。內部於16世紀初期曾重新設計，中殿和翼廊因此抬高。南側廊的第四座祭壇有「聖露琪亞」畫像，北翼廊則有「聖母升天圖」，二者皆為桂爾契諾 (1591-1666) 所作。

國立歸尼吉博物館
Museo Nazionale di Villa Guinigi

Via della Quarquonia. ☎ 0583 555 70. ◯ 週二至日. ◯ 12月25日.

這座占地極廣的文藝復興別墅於1418年為歸尼吉 (Paolo Guinigi) 而建，他是15世紀初統治盧卡的權勢貴族的首要人物。盧卡人熟悉的地標歸尼吉塔 (Torre dei Guinigi)，是座雉堞塔樓，塔頂植有橡樹。從上面可欣賞

國立歸尼吉博物館的仿羅馬式石獅

市區和阿普安山優美景致。庭園內有古羅馬鑲嵌畫遺蹟，以及從城牆移來的一群仿羅馬式石獅。

一樓展示以雕塑及考古文物為主，重點是奇維塔利 (Civitali) 和奎治的作品，以及由盧卡幾座教堂移來的仿羅馬式浮雕。樓上畫廊的作品多為本地較不知名的畫家所作，只有兩幅巴托洛米歐 (Bartolomeo, 約1472-1517) 修士的作品例外：「天父上帝與聖凱瑟琳及抹大拉的馬利亞」和「慈悲聖母」。另有家具、大教堂的祭服及詩班席長椅，飾有1529年此城景色的鑲嵌細工。

比薩 *Pisa* ❼

主教座堂正立面
大理石鑲嵌圖案

　　經歷大半個中世紀，強大的海上武力確保比薩在西地中海稱霸的地位。12世紀時與西班牙和北非的貿易不僅帶來商業鉅富，也奠定了科學及文化革命的基礎，至今仍可在壯麗的主教座堂、洗禮堂和鐘樓 (斜塔) 等看到。1284年比薩始趨沒落，先受挫於熱那亞，河港淤塞更加速衰頹。1406年比薩淪入佛羅倫斯之手，更慘的是1944年成為盟軍轟炸的犧牲品。

主教座堂講道壇的細部

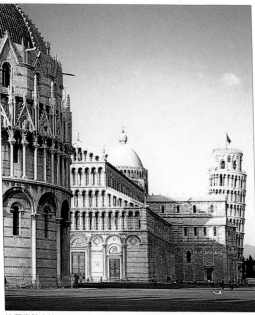

比薩奇蹟之地 (Campo dei Miracoli) 的洗禮堂，主教座堂和斜塔

🏛 斜塔 *Leaning Tower*
見316頁。**📞** 050 56 09 21 (預約).
🎫 行程40分鐘。8歲以下孩童禁止進入。**W** torre.duomo.pisa.it

🔓 主教座堂和洗禮堂
Duomo e Battistero
Piazza Duomo. **📞** 050 56 09 21.
◯ 每日。**W** www.duomo.pisa.it

　　比薩著名的斜塔是奇蹟之地最為人所知的建築；最初是作為教堂的鐘樓，於1064年由布斯凱托 (Buscheto) 興建。如今主教座堂名列托斯卡尼最精美的比薩-仿羅馬式建築之林，其美妙的四層正立面結合了米色的列柱和糾雜的封閉拱廊。布斯凱托的墓就在正立面左側拱門。外觀上重要特色還有聖拉尼耶利門廊 (Portale di San Ranieri, 通往南翼殿)，以及青銅門 (1180)，門上浮雕由伯納諾·畢薩諾 (Bonanno Pisano) 鑄飾，他也是斜塔的首位建築師。內部有喬凡尼·畢薩諾所雕的講道壇 (1302-1311)、提諾·底·卡麥諾 (Tino da Camaino) 所作亨利七世皇帝之墓 (1315)，以及環形殿契馬布耶的「基督榮光圖」(1302) 鑲嵌畫。

　　環形洗禮堂始建於1152年，採仿羅馬風格，但因缺乏經費而延誤了一世紀，才由尼可拉和喬凡尼·畢薩諾以更重裝飾的哥德式完成。前者也作了堂皇的大理石講道壇 (1260)，雕飾「基督降生」、「三賢朝拜」、「進殿」、「基督受難」及「最後審判」浮雕。講壇支柱設計成象徵美德的雕像，鑲嵌大理石的聖水盆則是歸多·達·科摩 (Guido da Como) 所作。

⛪ 墓地 *Camposanto*
Piazza dei Miracoli.
📞 050 56 09 21. **◯** 每日。**●** 1月1日，12月25日。

　　奇蹟之地優美組合的第四部分，由席莫內 (Giovanni di Simone) 建自1278年，在長方形建築內，四面拱廊所環繞的土地，據說是從聖城帶回來的泥土。第二次世界大戰幾乎毀盡此處著名的溼壁畫，只有「死亡的勝利」(1360-1380) 還依稀可見。附近有傳為歐洲最古老的植物園 Orto Botanico。

墓地的「死亡的勝利」系列溼壁畫

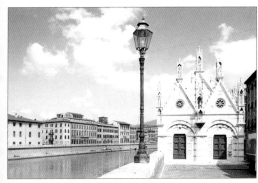

比薩亞諾河畔的荊棘聖母教堂

🏛 主教座堂文物館
Museo dell'Opera del Duomo

Piazza del Duomo 6. 📞 050 56 09
21. 🕐 每日. ✎♿

原是主教座堂13世紀的
修士會堂，這處卓越的現代
化博物館展示多年來從主教
座堂、洗禮堂和墓地移來的
文物。最突出的是10
世紀馬身鷹首像
(hippogriff)，由摩
爾工匠以青銅鑄
成，為比薩冒險家
與薩拉遜人作戰期
間掠得的戰利品。
館內還有尼可拉和
喬凡尼‧畢薩諾的作
品，最受矚目的是喬
凡尼為主教座堂大祭壇所作
「聖母和聖嬰」(1300) 象牙
雕刻。其他展示品還包括繪
畫、古羅馬及艾特拉斯坎遺
跡及教會瑰寶。

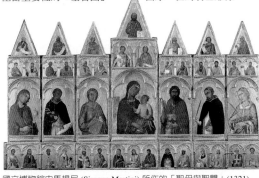

10世紀的馬身
鷹首青銅像

🏛 國立聖馬太博物館
Museo Nazionale di San Matteo

Lungarno Mediceo, Piazza San
Matteo 1. 📞 050 54 18 65. 🕐 週
二至日. ✎

博物館位於亞諾河岸的聖
馬太修院，這座正面裝飾雅
致的中世紀修院在19世紀
也曾作為監獄。多年來建築
大部分關閉，因此一些房間
缺乏編號，有些展品的標示
也不全。然而，此館仍提供
了難得的機會，得以綜覽
2到17世紀比薩和佛羅倫
斯的藝術。

頭幾間展示室以雕刻和托
斯卡尼早期繪畫為主，最出
色的包括14世紀特萊尼
(Traini) 的「聖多明尼克生
平」，以及馬提尼 (Martini)
精良的「聖母與聖嬰」
(1321)，二者皆為多
翼式祭壇畫；另有
14世紀飾金大理石半
身像「哺乳的聖
母」，據說是畢薩
諾所作，他也是中
世紀才華洋溢的比薩
派雕塑家。第6展示
室則有一些重點收
藏：馬薩其奧的
「聖保羅」(1426)、15
世紀簡提列的「謙恭聖母」
及唐那太羅的「聖羅索雷」
(1424-1427) 聖物箱半身
像。其他展示室還有雷尼、
果佐利、羅梭‧費歐倫提諾
的畫作，以及傳為安基利訶
修士 (約1395-1455) 所作、
極富重要性的「基督圖」。

🏛 騎士廣場
Piazza dei Cavalieri

廣場北側的龐大建築即騎
士府邸，也是比薩大學最有
名望的高等師範學院
(Scuola Normale Superiore)
所在。由瓦薩利設計
(1562)，飾滿華麗的黑白石
膏刮畫，原是柯西摩一世創
立的聖司提反騎士團
(Cavalieri di San Stefano,
1561) 總部，府邸外有柯
西摩一世的騎士雕像。

國立博物館內馬提尼 (Simone Martini) 所作的「聖母與聖嬰」(1321)

比薩斜塔 *Torre Pendente*

斜塔於1173年在淤積沙地上動工建造，在1274年第三層完工前便開始傾斜；雖然地基太淺，工程卻持續進行到1350年落成爲止。斜塔外觀對地心引力定律的挑釁，數百年來吸引了無數遊客，包括本地科學家伽利略在內；他曾爬上塔頂進行重力加速度的實驗。經過多年的工程整治，已使傾斜度減少38公分，並重新對外開放。

伽利略 (1564-1642)

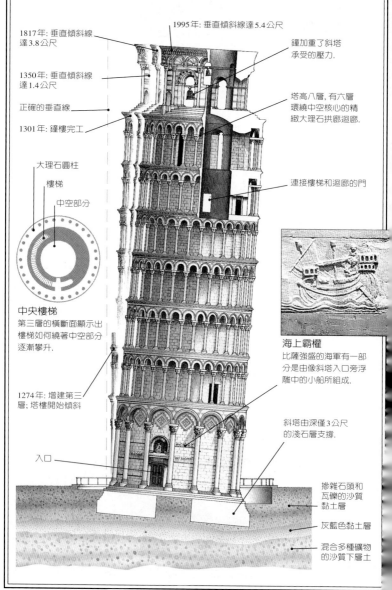

1817年: 垂直傾斜線達3.8公尺

1995年: 垂直傾斜線達5.4公尺

鐘加重了斜塔承受的壓力.

1350年: 垂直傾斜線達1.4公尺

正確的垂直線

1301年: 鐘樓完工

塔高八層, 有六層環繞中空核心的精緻大理石拱廊迴廊.

大理石圓柱

樓梯

中空部分

連接樓梯和迴廊的門

中央樓梯
第三層的橫斷面顯示出樓梯如何繞著中空部分逐漸攀升.

1274年: 增建第三層; 塔樓開始傾斜

入口

海上霸權
比薩強盛的海軍有一部分是由像斜塔入口旁浮雕中的小船所組成.

斜塔由深僅3公尺的淺石層支撐.

摻雜石頭和瓦礫的沙質黏土層

灰藍色黏土層

混合多種礦物的沙質下層土

文西 Vinci ❽

Florence. 🏛 1,500. 🚌 🚤 週三.

　　這座山城因為是達文
西 (Leonardo da Vinci,
1452-1519) 的出生地而
馳名，在13世紀的古堡
內設有達文西博物館。
館內有根據他筆記的素
描而造的各種機械與發
明的木製模型，包括單
車、他構想的汽車、裝
甲坦克，甚至機關槍，
筆記也展示在旁邊。

🏛 達文西博物館
Museo Leonardiano
Castello dei Conti Guidi. 📞 0571
560 55. ⬜ 每日. 🈂

達文西博物館內根據他的
設計所做的單車模型

皮斯托亞 Pistoia ❾

🏛 93,000. 🚉 🚌 ℹ️ Palazzo dei
Vescovi, Piazza del Duomo (0573
216 22). 🚤 週三及六.

　　當地人民曾以暴戾及
詭計多端著稱，惡名源
自中世紀兩大敵對派系
白派 (Bianchi) 和黑派
(Neri) 的紛爭。他們慣
用的武器是當地打造的
小型匕首Pistola；此城
久已是金屬製造業中
心：現今產品從巴士到
床墊彈簧等，一應俱
全。市中心還保存了幾
棟精美的古蹟建築。

主教座堂 Duomo
Piazza del Duomo. ⬜ 每日.

　　Piazza del Duomo是
皮斯托亞主要廣場，有
聖贊諾主教座堂 (San
Zeno) 及其龐大的12世
紀鐘樓雄距其上，鐘樓
昔是城牆的瞭望塔。教
堂內有許多喪葬遺蹟，

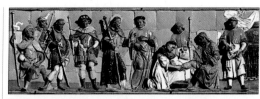
洛比亞 (Giovanni della robbia) 為樹幹醫院所作的橫飾帶 (1514-1525)

最精緻的是南側廊的奇
諾·達·皮斯托亞
(Cino da Pistoia) 之墓。
他是但丁的朋友兼詩
友，有浮雕 (1337) 刻畫
他對少年演說。

　　隔壁是聖詹姆斯 (San
Jacopo) 禮拜堂及其不凡
的銀製祭壇，飾有6百
多座雕像和浮雕；雖然
最早作於1287年，
但祭壇直到1456年
才完成。參與者包括
布魯內雷斯基，他
早先是從事銀匠工
作。廣場上還有
1359年完工的八角
形洗禮堂。

🏥 樹幹醫院
Ospedale del Ceppo
Piazza Giovanni XXIII.

　　這座醫院兼孤兒院創
立於1277年，因當時用
挖空的樹幹募集善款而
得名。主建築正立面有
洛比亞的彩色赤陶鑲板
(1514-1525)，繪有「七
種慈悲善行」。門廊則由
米開洛佐設計。

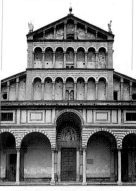
皮斯托亞主教座堂 (聖贊諾) 的
比薩-仿羅馬式正立面

⛪ T字禮拜堂
Cappella del Tau
Corso Silvano Fedi 70. 📞 0573
322 04. ⬜ 週一至六上午.

　　禮拜堂 (1360) 因建造
的修士身穿T字 (希臘
文) 斗篷而得名，象徵拐
杖及為殘病者服務。教
堂有尼可洛·底·托馬
索的「創世紀」及聖安
東尼大修道院院長生平
溼壁畫 (1370)。T字府
邸兩扇門上還有20世紀
藝術家馬里尼的作品。

尼可洛·迪·托馬索 (Niccolò di
Tommaso) 的「墮落之罪」(1372)

⛪ 城外的聖約翰教堂
San Giovanni Fuorcivitas
Via Cavour. ⬜ 每日.

　　建於12至14世紀的城
外的聖約翰教堂，昔日
原位於城牆外。教堂北
側全是條紋大理石，門
廊上方則有仿羅馬式
「最後的晚餐」浮雕。
內部有畢薩諾所作的聖
水盆，以大理石刻成象
徵各種美德的雕像。精
工的講道壇有古里葉
摩·達·比薩於1270
年雕的新約聖經故事。
當時的藝術家正致力於
復興雕刻藝術。

普拉托 *Prato* ⑩

🏠 170,000. 🚌 🚹 Piazza delle Carceri 15 (0574 241 12). 🔹 週一.

紡織廠環繞市郊，市中心保有一些重要教堂和博物館。主教座堂 (1211建) 旁的神聖衣帶講壇 (1434-1438)，由唐那太羅和米開洛佐設計，相傳有聖母升天前給使徒湯瑪斯的衣帶。教堂內還有利比修士的傑作「施洗者約翰的生平」，以及一系列賈第的溼壁畫 (1392-1395)。

其他景點還有：市立博物館、文藝復興風格的聖母教堂 (位於 Piazza delle Carceri)、1237年腓特烈二世興建的皇帝的城堡、當代藝術中心及紡織博物館。

🏛 市立博物館 *Museo Civico*
Palazzo Pretorio, Piazza del Comune. 🦖 0574 61 63 02.
♠ 皇帝的城堡
Castello dell'Imperatore
Piazza delle Carceri. 🔹 週三至一.
🏛 當代藝術中心
Centro per l'Arte Contemporanea Pecci
Viale della Repubblica 277.
🦖 0574 53 17. 🔹 週三至一.
🌐 www.centropecci.it
🏛 紡織博物館
Museo del Tessuto
Piazza del Comune. 🦖 0574 61 15 03. 🔹 週一，週三至六.

普拉托市立博物館內利比修士所作的「樹幹聖母」(15世紀)

阿爾提米諾別墅，又稱「百煙囪別墅」(Villa dei Cento Camini)

阿爾提米諾 *Artimino* ⑪

Prato. 🏠 400. 🚌

這座設防的小村落最受囑目的是保存完好的仿羅馬式聖雷奧納多教堂 (San Leonardo)。城牆外坐落著阿爾提米諾別墅，由布翁塔連提在1594年為菲迪南多一世大公爵設計。由於屋頂上煙囪林立，也被稱為「百煙囪別墅」，設有艾特拉斯坎考古博物館。

阿爾提米諾北方5公里 Carmignano 的聖米迦勒教堂 (San Michele)，有彭托莫的「聖母的探視」(1530)。東邊的凱亞諾的小丘別墅，由桑加洛於1480年為羅倫佐‧梅迪奇 (見245頁) 建造，是義大利首座文藝復興風格別墅。

🏠 阿爾提米諾別墅
Villa di Artimino
Viale Papa Giovanni 23. 🔹 別墅
🦖 055 879 20 30. 🔹 須預約.
🔹 博物館 🦖 055 871 80 81.
🔹 每日 9:30-12:30. 🔹
🏠 凱亞諾的小丘別墅
Poggio a Caiano
Piazza Medici. 🦖 055 87 70 12.
🔹 週二至日. 🔹 🔹 🔹

聖米尼亞托 ⑫
San Miniato

Pisa. 🏠 3,900. 🚌 🚹 Piazza del Popolo 3 (0571 427 45). 🔹 週二.

當地主要建築是座半荒廢的堡壘，是13世紀

時為日耳曼神聖羅馬帝國皇帝腓特烈二世所建。附近的教區博物館有「基督受難圖」(約1430)，據說是利比所作；還有被認為是維洛及歐的基督赤陶半身像；以及卡斯丹諾的「神聖衣帶聖母」。隔壁的主教座堂紅磚砌仿羅馬式正立面，源於12世紀，上面的馬約利卡 (majolica) 彩陶嵌版可能代表北極星和大、小熊星座，顯示出與西班牙或北非有貿易往來。

🏛 教區博物館
Museo Diocesano
Piazza Duomo. 🦖 0571 41 82 71.
🔹 復活節-1月5日: 週六及日; 1月6日-復活節: 週二至六. 🔹

聖米尼亞托主教座堂的正立面

費索雷 *Fiesole* ⑬

Florence. 🏠 15,000. 🚌 🚹 Via Portigiani 3/5 (055 59 87 20).
🔹 週六.

位於佛羅倫斯北方8公里坡巒起伏的橄欖林內，因地處小山頂，有沁涼的微風，是熱門的避暑勝地。最早的艾特拉斯坎殖民地創建於西元前7世紀，曾雄霸義大利中部，直到佛羅倫斯興起 (前1世紀)，才將霸權拱讓。

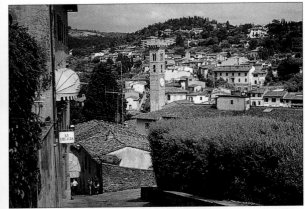

從 Via di San Francesco 眺望費索雷的山巒與房舍屋頂

Piazza Mino da Fiesole 上新近修復的主教座堂 San Romolo 建自1028年；教堂有龐大鐘塔和樸實的仿羅馬式內部。教堂後面的考古區有西元前1世紀的羅馬劇院廢墟、西元前4世紀艾特拉斯坎城牆遺蹟，以及收藏青銅器時代文物的費蘇拉紐博物館。

Via di San Francesco 是條陡坡窄巷，可通往聖方濟會修道院 (14世紀)，以及迷人的9世紀教堂 Sant'Alessandro，其正立面為新古典式。

Via Vecchia Fiesolana 通往聖多明尼克村 (San Domenico)，同名的15世紀教堂內有安基利訶修士的「聖母與天使暨聖徒」(約1430)；教士會館的「基督受難圖」(約1430) 溼壁畫也是他的作品。附近 Via della Badia dei Roccettini 上，美麗的仿羅馬式修道院 Badia Fiesolana，有條紋大理石正立面和以當地灰石 pietra serena 建造的內部。

🏛 費蘇拉紐博物館
Museo Faesulanum
Via Portigiani 1. 📞 055 594 77.
◻ 每日 (10-3月：週三至一). 🈂

阿列佐 *Arezzo* ⑭

🚶 92,000. 🚉 ℹ Piazza della Repubblica (0575 37 76 78).
🗓 週六.

阿列佐的繁榮拜興旺的珠寶工業所賜。中世紀中心在第二次大戰中大多毀損；最著名的聖方濟教堂 (見320-321頁) 溼壁畫，乃畢也洛‧德拉‧法蘭契斯卡所繪。主街 Corso Italia 的 Pieve di Santa Maria 教堂擁有此區最華麗的仿羅馬式立面。陡斜的 Piazza Grande 兩旁有瓦薩利設計的拱廊 (1573)，以及教友兄弟會館 (Palazzo della Fraternità dei Laici, 1377-1552)，後者有洛些利諾的聖母浮雕。北面宏偉的主教座堂以16世紀的彩色玻璃窗和畢也洛‧德拉‧法蘭契斯卡的小幅溼壁畫「抹大拉的馬利亞」聞名。主教座堂博物館內有3件12至13世紀的「基督受難像」木雕、洛些利諾的淺浮雕「天使報喜」(1434) 和瓦薩利的畫作。在1540年畫家自建的瓦薩利之家有更多作品。中世紀與現代藝術博物館也有他的溼壁畫，並以馬約利卡彩陶收藏馳名。荒廢的梅迪奇要塞由小桑加洛建於16世紀，視野極佳。

🏛 主教座堂博物館
Museo del Duomo
Piazzetta del Duomo 13. 📞 0575 239 91. ◻ 週四至六上午須預約.
🈂

🏛 瓦薩利之家
Casa del Vasari
Via XX Settembre 55. 📞 0575 40 90 40. ◻ 週三至一.

🏛 中世紀與現代藝術博物館 *Museo d'Arte Medioevale e Moderna*
Via di San Lorentino 8. 📞 0575 40 90 50. ◻ 週二至日. 🈂

🏰 梅迪奇要塞
Fortezza Medicea
Parco il Prato. 📞 0575 37 76 66.
◻ 每日. 🈂

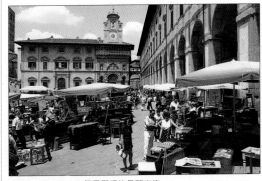

阿列佐 Piazza Grande 每月舉行的骨董市集

阿列佐：聖方濟教堂 *San Francesco*

　　13世紀的聖方濟教堂有義大利最出色的溼壁畫作之一——畢也洛・德拉・法蘭契斯卡的「聖十字架的傳奇」(1452-1466)。這些詩班席牆上的畫面在長期修復後已重見天日；描繪釘死基督的十字架的歷史；由嫩枝長成知識善惡樹，在所羅門王與示巴女王統治的年代做成橋樑，最後被海蓮娜皇后辦認出來。

一群旁觀者
當東羅馬帝國皇帝赫拉克略 (Heraclius) 將十字架送返耶路撒冷時，這群人因驚奇而跪下。

十字架被送回耶路撒冷。

挖掘十字架
畫中應該是耶路撒冷卻像極15世紀的阿列佐。

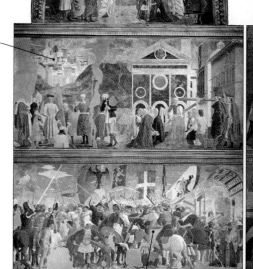

十字架被送回耶路撒冷。

```
    10                    1
   8   7    3    2
   9   4    5    6
```

壁畫圖例
1.亞當之死:墳上植有一根知識善惡樹的枝枒; 2.示巴女王訪所羅門王，並預見善惡樹所造的橋，將成為釘死萬王之王的十字架;
3.所羅門王自認為萬王之王，勒令將橋埋入地下; 4.天使報喜: 在十字形的構圖中已預示基督受難;
5.君士坦丁夢見十字架異象，並聽到「你將在此標誌下獲勝」;
6.君士坦丁擊敗勁敵馬森齊歐;
7.利未人猶大受刑求透露真十字架所在; 8.挖掘出3個十字架，君士坦丁之母海蓮娜認出真十字架;
9.波斯王喬斯洛竊取十字架後戰敗;10.真十字架被送返耶路撒冷.

喬斯洛 (Cosroe) 戰敗。描繪竊取十字架的波斯王吃了敗仗。

猶大 (Giuda) 透露十字架藏匿處。

基督受難畫像
13世紀的基督受難像是這件溼壁畫系列的焦點。十字架下方的人物是這座教堂所供奉的聖方濟。

亞當之死

畢也洛這幅亞當和夏娃老年的生動肖像，展現了他熟練的解剖學技法。他是文藝復興時期最早畫裸像的藝術家之一。

遊客須知

Piazza San Francesco, Arezzo.
0575 90 04 04. 週一至六 9:00-18:00 (週六至17:45), 週日13:00-17:45.

這些先知像在整篇敘述中顯然無足輕重，可能純為裝飾而已。

溼壁畫中的建築反映文藝復興時期流行的建築樣式。

十字架的木頭被埋入坑中。

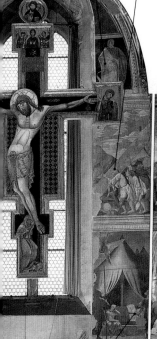

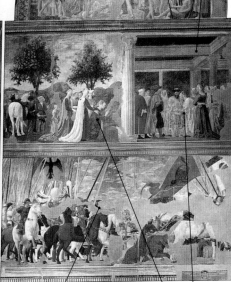

君士坦丁在與馬森齊歐 (Massenzio) 皇帝開戰前夕夢見十字架。

君士坦丁率騎兵上戰場。

示巴女王認出十字架木材。

與所羅門握手

示巴女王和以色列王所羅門的握手禮，象徵15世紀時對東正教與西方教會統一的期望。

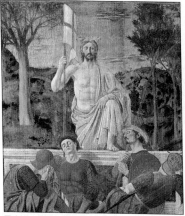

畢也洛・德拉・法蘭契斯卡 (Piero della Francesca) 的「基督的復活」，聖沙保爾克羅

聖沙保爾克羅 ⑮
Sansepolcro

Arezzo. 👥 16,000. 🚌 ℹ️ Piazza Garibaldi 2 (0575 74 05 36). 🛒 週二, 六.

畢也洛・德拉・法蘭契斯卡 (1410-1492) 的出生地，市立博物館有他的傑作「基督的復活」(1463) 和「慈悲的聖母」(1462)；並有 15 世紀希紐列利的「基督受難圖」。Via Santa Croce 的 San Lorenzo 教堂有羅梭・費歐倫提諾矯飾主義風格的「卸下聖體」。離此西南方 13 公里 Monterchi 的 Via Reglia 1 還有畢也洛另一名作「聖母分娩」(1460)。

🏛 市立博物館 *Museo Civico*
Via Aggiunti 65. 📞 0575 73 22 18. ◯ 每日. ● 國定假日. 🖼

科托納 Cortona ⑯

Arezzo. 👥 23,000. 🚆 ℹ️ Via Nazionale 42 (0575 63 03 52). 🛒 週六.

艾特拉斯坎人建造，是托斯卡尼最古老的山城之一。在中世紀尚能與席耶納和阿列佐分庭抗禮，如今則是一老街與中世紀建築的迷人迷

宮；在艾斯特拉坎學院博物館有當地的早期歷史紀錄。小型的教區博物館有幾幅精美畫作，特別是羅倫傑提的「基督受難圖」、希紐列利的「卸下聖體」(1502)，以及安基利訶修士莊嚴的「天使報喜」(約 1434)。希紐列利在本地出生，葬於聖方濟教堂，教堂內有巴洛克風格的「天使報喜」，由畢也特洛・達・科托納所繪，他也是當地畫家。鎮南郊的恩典聖母教堂 (Madonna del Calcinaio, 1485) 則屬文藝復興風格。

🏛 艾特拉斯坎學院博物館 *Museo dell'Accademia Etrusca*
Palazzo Casali, Piazza Signorelli 9. 📞 0575 63 04 15. ◯ 週二至日. 🖼
🏛 教區博物館 *Museo Diocesano*
Piazza del Duomo 1. ◯ 0575 628 30. ◯ 週二至日. 🖼

科托納的 13 世紀市政大廈

裘西 Chiusi ⑰

Siena. 👥 10,000. 🚆 🚌 ℹ️ Piazza Duomo 1 (0578 22 76 67). 🛒 週二.

已大致現代化的裘西曾是艾特拉斯坎聯盟最強盛的城市之一，在西元前 7 至 6 世紀達到高峰 (見 41 頁)。周圍鄉野散布著無數艾特拉斯坎古墓，鎮上的國立艾特拉斯坎博物館的展品便來自這些古墓。博物館創建於 1871 年，滿是骨灰甕、飾以黑色人像的瓶子及磨光似銅的 Bucchero 陶器。位於同名廣場的仿羅馬式主教座堂，結合了廢物利用的古羅馬柱身和柱頭。中殿牆上看似溼壁畫的裝飾，由維里加迪 (A. Viligiardi) 繪於 1887 年。主祭壇下方有古羅馬鑲嵌畫。主教座堂博物館展出當地的羅馬、倫巴底和中世紀雕刻；並可參觀艾特拉斯坎人的地下墓穴。

🏛 國立艾特拉斯坎博物館 *Museo Nazionale Etrusco*
Via Porsenna 17. 📞 0578 201 77. ◯ 每日. 🖼
🏛 主教座堂博物館 *Museo della Cattedrale*
Piazza del Duomo. 📞 0578 22 64 90. ◯ 每日. 🖼

裘西國立艾特拉斯坎博物館內的艾特拉斯坎橫飾帶

皮恩札的 Piazza Pio II, 由洛些利諾 (Bernardo Rossellino) 設計 (1459)

蒙地普奇安諾 ⑱
Montepulciano

Siena. 🏠 14,000. 🚌 🚹 Via di Gracciano 59 (0578 75 73 41).
🔵 週四.

托斯卡尼最高的山城之一，從城牆和要塞可眺望遼闊的溫布利亞和托斯卡尼南部，以及盛產名酒 (Vino Nobile) 的葡萄園。街道上布滿文藝復興式華宅，陡峭的主街 Corso 上達主教座堂 (1592-1630)，教堂陳列席耶納畫派名作、塔迪歐·迪·巴托洛所繪的「聖母升天」(1401)。文藝復興盛期的聖母雅久朝堂 (1518-1534) 則在往皮恩札的路上。

皮恩札 Pienza ⑲

Siena. 🏠 2,300. 🚌 🚹 Corso il Rossellino 59 (0578 74 90 71).
🔵 週五.

小巧而親切的城中心幾乎全在 15 世紀由教皇庇護二世重新設計；他本名 Aeneas Sylvius Piccolomini，出生於 1405 年，當時該村叫做 Corsignano；他後來成為卓越的人文學者兼哲學家。1458 年他被選為教皇，次年決定重建家鄉，並親自授名為皮恩札。佛羅倫斯建築師兼

雕塑家洛些利諾被委任興建主教座堂、教皇宮邸和市政廳 (全部於 1459-1462 完工)，但是將此地更大規模興建成文藝復興式模範城的計畫，卻始終未曾實現。不過，皮柯樂米尼府邸仍可一窺該計畫的構思，它原為教皇宮邸，庇護二世的後裔一直住到 1968 年。對外開放的部分包括庇護二世的臥室和書房，最精采的卻是在屋後的涼廊和列柱中庭眺望壯麗的景致。

城牆上有宜人的步道和更多壯觀的景色。隔壁優美的主教座堂 (見 244 頁) 有 6 幅「聖母與聖嬰」祭壇畫，皆是當年席耶納首席畫家所作。洛些利諾被迫在地基脆弱的狹窄用地上建造教堂，尚未完工前便已出現裂痕；而今東端有嚴重下陷情況。

🏛 皮柯樂米尼府邸
Palazzo Piccolomini

Piazza Pio II. 📞 0578 74 85 03.
🔵 週二至日. 🎫 🎦 每 30 分鐘.

蒙塔奇諾 Montalcino ⑳

Siena. 🏠 5,100. 🚌 🚹 Costa del Municipio 8 (0577 84 93 31).
🔵 週五.

山頂的蒙塔奇諾坐落於生產布魯尼洛 (Brunello) 的葡萄園中央，此義大利上乘紅酒可在有雄偉城牆的 14 世紀要塞內的酒店 (Enoteca) 品嘗到。氣氛悠深的街道適合漫步，並有一些景點。從要塞進城的路上有 Sant'Agostion 修道院，14 世紀教堂有迷人的玫瑰窗；再往北則是 Palazzo Vescovile。在 Piazza del Popolo 的 Palazzo Communale 的瘦長塔樓於 13 及 14 世紀建構，高聳在城內。

▲ 要塞 Fortezza

Piazzale della Fortezza. 📞 0577 84 92 11. 🎫 城牆. 🔲 酒店 🔵 4 月-10 月：每日 9:00-20:00; 11-3 月：週二至日 9:00-18:00.

位於蒙地普奇安諾郊外的聖畢雅久廟堂 (Tempio di San Biagio)

席耶納黏土丘風光

席耶納黏土丘 ㉑
Crete Senesi

Asciano. **FS** 🚌 **i** Corso Matteotti (0577 71 95 10).

在托斯卡尼中部，席耶納的南方，被稱爲席耶納黏土丘。經數百年的大雨沖刷所形成的黏土丘爲其特色。這裡別稱「托斯卡尼沙漠」，幾乎寸草不生；因此在道路兩旁以及孤立的農莊周圍，種植松柏防風林，也成爲這空曠原始土地的景觀特色。在此牧羊所產的羊奶製成口味濃重的皮科利諾 (Pecorino) 乾酪，風行托斯卡尼地區。

席耶納 *Siena* ㉒

見328-333頁。

蒙地里吉歐尼 ㉓
Monteriggioni

Siena. 🏠 7,000. 🚌

堪稱中世紀山城瑰寶，建於1203年，並在10年後成爲駐防城鎮。環繞而建的城牆有14座嚴加設防的塔樓，用以捍衛席耶納北疆，防止佛羅倫斯軍隊入侵。

但丁曾在「神曲」的「地獄篇」中，將此城喻爲深淵，並將「環形城寨……塔樓聳立」，喻爲站在壕溝中的巨人。從艾莎谷山丘 (Colle di Val d'Elsa) 路上眺望保存完好的城牆，景色最美。城牆內有大廣場、仿羅馬式教堂 (位於廣場)、房舍、工藝品店、餐廳，及販賣本地自產的 Castello di Monteriggioni 酒的商店。

距此西方3公里處，有舊西多會 (Cistercian) 的孤島修道院 (Abbadia dell'Isola, 12世紀)。這座仿羅馬式教堂在圓頂坍裂後，曾在18世紀大規模重建。內有塔迪歐·迪·巴托洛和塔馬尼所繪的溼壁畫，和文藝復興時期的祭壇屏。

沃爾泰拉主教座堂的講壇細部

聖吉米納諾 ㉔
San Gimignano

見334-335頁。

沃爾泰拉 *Volterra* ㉕

Pisa. 🏠 13,000. 🚌 **i** Via Giusto Turazza 2 (0588 861 50). 🗓 週六. **W** www.provolterra.it

沃爾泰拉和許多艾特拉斯坎城市一樣位於高原上。多處的古城牆依然倖存。著名的瓜那其博物館有極佳的艾特拉斯坎工藝品，其中6百多個以雪花石膏或赤陶製成的骨灰甕最別致，多是取自當地古墓。

坐落於同名廣場的督爺府 (Palazzo dei Priori) 是中世紀的政府所在地，也是托斯卡尼同類建築中最古老的。建自1208年，內有14世紀的溼壁畫。位於Piazza San Giovanni的比薩-仿羅馬式主教座堂有精美的13世紀講壇，有雕刻鑲板。

沃爾泰拉市立博物館與畫廊展出佛羅倫斯畫家的作品。吉爾蘭戴歐的「基督榮光圖」(1492) 描繪基督翱翔在托斯卡尼美化的風景中。希紐列利的「聖母、聖嬰與聖徒」(1491) 表現古羅馬藝術對他的影響；同年的「天使報喜」構圖完美。羅梭·費歐倫提諾的矯飾主義畫作「卸下聖體」(1521) 也相當突出。

當地工藝匠也很出名，他們用當地開採2500年的雪花石膏礦產精心製作雕像及藝品。

托斯卡尼中部蒙地里吉歐尼保存完好的城牆

傾頹的聖迦加諾修道院旁環繞濃密的森林

瓜那其博物館
Museo Guarnacci

Via Don Minzoni 15. 0588 863
47. 每日. 1月1日, 12月25
日.

市立博物館與畫廊
Pinacoteca e Museo Civico

Via dei Sarti 1. 0588 875 80.
每日. 同上.

聖迦加諾 *San Galgano* 26

Siena. Siena. 0577 75 66
11. 修道院及祈禱室 每日.

偏僻的西多會修道院
(Cistercian) 環境優美。
原本行爲不羈的年輕武
士聖迦加諾 (1148-1181)
反依上帝後，爲表示棄
絕戰鬥，將劍擲向岩
石，但劍卻深入石中。
他視此爲上帝嘉許之
兆，便在修道院的上方
建了茅舍 (今 Montesiepi
的蜂巢狀禮拜堂，約建於
1185)，並隱修至老死。
教皇烏爾班三世封他爲
聖人，並稱他爲基督徒
騎士的表率。

哥德式的修道院建自
1218年，反映出設計者
西多會修士的法國根
源。這些修士與世隔
絕，生活以祈禱和勞動
爲主。但雖強調安貧，
卻因販賣木材而致富；
到了14世紀中期，因管

理不當而日益敗壞。

14世紀晚期，英國傭
兵霍克伍德 (John
Hawkwood) 爵士洗劫修
道院；到了1397年，修
道院內只剩院長一人；
1652年終於解散。

聖迦加諾的劍仍插在
圓形祈禱室 (Oratory) 門
內的石頭中。側禮拜堂
石牆上有羅倫傑提 (A.
Lorenzetti) 描繪聖迦加
諾生平之作 (1344)。

馬沙馬里提馬 27
Massa Marittima

Grosseto. 9,500.
Amatur, Via Norma Parenti 22
(0566 90 27 56). 週三.

坐落於金屬礦山
(Colline Matellifere)，自
艾特拉坎時
期便已在此採
礦；但這裡並
非骯髒的工業
小鎮，還保留
了一些獨立共
和國 (1225-
1335) 時期的
仿羅馬式建築
典範。Piazza
Garibaldi 上的
仿羅馬-哥德
式主教座堂是
奉獻給6世紀

的聖伽波內 (San
Cerbone)，主門廊上雕
有其事蹟。教堂內還有
傳爲杜契奧作的「榮光
圖」(約1316)。

設於原礦坑通風口的
礦業博物館展示採礦技
術、工具和礦產。考古
博物館有舊石器時代到
羅馬時期的文物，並有
畫廊。其他景點還有一
座堡壘及一座塔樓。

礦業博物館
Museo della Miniera

Via Corridoni. 0566 90 22 89.
週二至日 (7, 8月: 每日).
2月. 考古博物館

考古博物館
Museo Archeologico

Palazzo del Podestà, Piazza
Garibaldi. 0566 90 22 89.
週二至日.

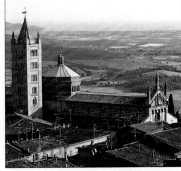
眺望馬沙馬里提馬市容

席耶納東南邊光禿禿的黏土丘 ▷

街區導覽：席耶納 *Siena* ㉒

教區的標誌：獨角獸

席耶納主要名勝都簇集在扇形的田野廣場周圍窄巷迷陣中。廣場位居席耶納17個教區中心，為歐洲最壯觀的中世紀廣場之一；教區之間自古以來便相互競爭，而今仍在每年兩次的中世紀賽馬節 (見331頁) 繼續一較高下。人人對自己出生的教區皆忠貞不貳，在街頭不斷可見各教區的動物標誌經常出現在旗幟、飾板和雕刻上。席耶納由於位處山丘，步行其間，不時會有意外的驚喜。

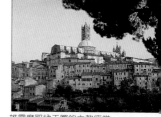

雄霸席耶納天際的主教座堂

巴士車站 ↑

火車站 ↖

Via della Galluzza
通往聖凱瑟琳 (San Caterina) 的故居。

洗禮堂內有精美溼壁畫及唐那太羅、奎洽和吉伯提所作的聖水盆浮雕。

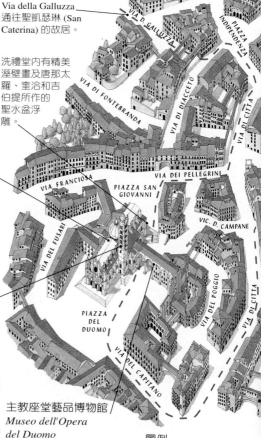

★ **主教座堂**
黑白條紋大理石柱頂端飾以雕刻教皇像的橫飾帶，支撐拱頂；拱頂並模仿夜空繪以藍底和金色繁星。

主教座堂鐘樓的每層樓都比下層多一扇窗。

主教座堂藝品博物館
Museo dell'Opera del Duomo
杜契奧的「榮光圖」(Maestà) 為席耶納畫派傑作之一，1311年完成時，還曾遊行示眾，並影響往後數十年的本地畫家。

圖例

———　建議路線

0公尺　　　　　　300
0碼　　　　　　　300

商品涼廊
Loggia della Mercanzia

中世紀商人和貨幣兌換商在此 (建於 1417) 進行交易。

教皇涼廊 (Logge del Papa) 建於 1462 年向庇護二世 (Pio II) 致敬。

旅遊服務中心

席耶納中世紀賽馬節的鼓手

田野廣場
Piazza del Campo

義大利最美的廣場,位於古羅馬集會廣場遺址,在席耶納早期歷史中,也是主要市集所在地。目前的輪廓於 1293 年形成,當時本地的統治者九人議會 (Consiglio dei Nove) 開始徵收視野開闊的土地,以便建造壯觀的市立廣場。紅磚地面於 1327 年開始鋪砌,1349 年完工,明顯的9個分區代表九人議會,並象徵予以庇佑的聖母披風衣褶。從此廣場便成為市內活動的重心,包括處決、鬥牛,以及每年兩次戲劇性的中世紀賽馬節 (見 331 頁),以無鞍賽馬為主的節慶活動。目前廣場周圍林立著咖啡館、餐館和優雅的中世紀華廈,市政大廈 (1297-1342) 和建於 1348 年的曼賈塔 (見 330 頁) 雄踞廣場。這奪目的組合令廣場北緣小巧的快樂噴泉為之黯然。該噴泉是 19 世紀複製品,原為奎洽於 1409 至 1419 所雕鑿,浮雕分別刻畫「美德」、「亞當和夏娃」以及「聖母與聖嬰」(真跡現在市政大廈後方涼廊),噴泉的水仍由已有 5 百年歷史的水道橋供應。

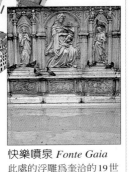

快樂噴泉 *Fonte Gaia*
此處的浮雕為奎洽的 19 世紀複製品。

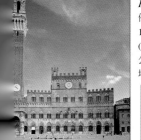

★市政大廈
Palazzo Pubblico

優美的哥德式市政廳於 1342 年落成,鐘樓曼賈塔 (Torre del Mangia) 高達 102 公尺,名列義大利中世紀塔樓第二高。

重要觀光點
- ★ 主教座堂
- ★ 市政大廈

從曼賈塔眺望田野廣場和快樂噴泉

探訪席耶納

　　席耶納曾一度和佛羅倫斯分庭抗禮，是義大利最美的中世紀城鎮，仍保有鼎盛期 (1260-1348) 的輝煌燦爛。舊城中心之旅可從田野廣場及其旁迷陣般的中世紀街道開始。

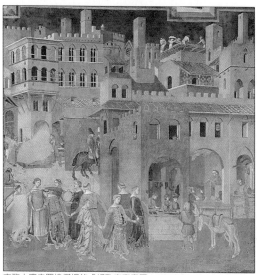

市政大廈內羅倫傑提的「好政府寓意圖」(1338)

市政大廈
Palazzo Pubblico
Piazza del Campo 1. 0577 29 22 63. 市立博物館及曼賈塔 每日.

　　雖然從古至今一直是本地市政廳，但部分飾有席耶納畫派作品的中世紀廳房已對外開放。市立博物館便設於此。主議會廳 Sala del Mappamondo，名稱來自14世紀初羅倫傑提 (Ambrogio Lorenzetti) 所繪的世界地圖。一面牆上有馬提尼 (Simone Martini) 所作、最近才修復的「榮光圖」(1315)，將聖母描繪成天國女王，使徒、聖人和天使隨侍在旁。對面的溼壁畫 (被認為是馬提尼之作，但可能更晚) 描繪全副武裝的騎馬傭兵 Guidoriccio da Fogliano (1330)。緊鄰的禮拜堂牆上有塔迪歐・迪・巴托洛 (Taddeo di Bartolo) 繪的溼壁畫「聖母的生平」(1407)，詩班席長椅 (1428) 則飾有鑲嵌聖經故事的木嵌板。Sala della Pace 廳有著名的「好壞政府寓意圖」(1338-1340)，是羅倫傑提的一組溼壁畫，也是中世紀最重要的非宗教畫作之一。「好政府」畫中的市民生活繁榮；「壞政府」則被魔鬼統治，呈現遍地垃圾的街道和廢墟。

　　Sala del Risorgimento 廳布滿19世紀晚期的溼壁畫，描繪艾曼紐二世領導義大利邁向統一的過程。

　　大廈中庭有入口通往壯麗的鐘樓曼賈塔 (Torre del Mangia)，塔高102公尺，是席耶納天際線最突出的景觀。由 Muccio 和 Francesco di Rinaldo 兩兄弟建於1338至1348年間，並以首任敲鐘人的別名 Mangiaguadagni (意為好吃懶做) 命名。登上塔頂共有505級階梯，視野極佳。

聖凱瑟琳之家
Casa di Santa Caterina
Costa di Sant'Antonio. 0577 441 77. 每日.

　　席耶納的守護聖徒凱瑟琳 (Catherine Benincasa, 1347-1380) 原是零售商人的女兒；8歲就皈依上帝，不但多次見到異象，並於1375年蒙受聖痕 (基督所受的傷)。她與同名的聖女亞歷山卓的凱瑟琳一樣，被認為曾在異象中許配給幼年的基督—此情節帶給許多藝術家靈感。她憑口才說服教皇格列哥里十一世在教廷流徙至亞維農67年後，於1376年重返羅馬。她在羅馬去世，並於1461年被封為聖人。

　　今日凱瑟琳之故居旁圍滿禮拜和修院迴廊。其中建於1623年的基督受難教堂，坐落在她的果園內，用以供奉12世紀晚期的「基督受難」像；1375年她便是在此像前蒙受聖痕。屋內有多位畫家為其所繪的生平事蹟，其中包括與她同時代的瓦尼 (Francesco Vanni) 和索里 (Pietro Sorri)。

席耶納守護聖徒的出生地聖凱瑟琳之家的迴廊

皮柯樂米尼府邸
Palazzo Piccolomini

Via Banchi di Sotto 52. **0577 24 71 45.** □週一至六上午.

席耶納最堂皇的私人府邸，於1460年代由佛羅倫斯建築師兼雕刻家洛些利諾 (B. Rossellino) 為富甲一方的皮柯樂米尼家族所建。如今保存了席耶納13世紀以來的官方檔案、會計帳本和賦稅資料。當時一些首席畫家曾受雇繪飾用來裝訂賦稅與會計紀錄的木製裝幀。這些畫現陳列於 Sala di Congresso，畫中大多是該市風景或歷史片斷。

其他紀錄包括被認為是薄伽丘的遺囑，以及議會委任奎洽 (Jacopo della Quercia) 建造快樂噴泉 (Fonte Gaia) 的契約 (見329頁)。

馬提尼所繪「蒙福的小奧古斯丁」約1330) 細部

國立美術館
Pinacoteca Nazionale

Via San Pietro 29. **0577 28 11 61.** □每日. ●週日，週一下午.

本館設在14世紀紳士府邸 (Palazzo Buonsignori)，收藏有卓越的席耶納畫派作家作品。畫作依紀年方式安排，從13世紀到矯飾主義時期 (1520-1600)；重點包括杜契奧的「方濟會修士的聖母」(1285) 和馬提尼的傑作「蒙福的小奧古斯丁及其引宗神蹟」(約1330)。羅倫澤提 (P. Lorenzetti) 的「兩景」繪於14世紀，是早期典型的風景畫；皮耶特羅·多明尼克的「牧羊人朝

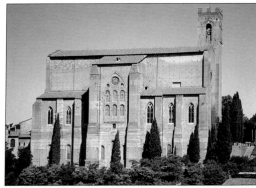

聖多明尼克教堂 (建自1226) 莊嚴的外觀

聖」(1510)，則顯示在文藝復興的寫實主義傳遍歐洲各地後，席耶納派畫風仍保有明顯的拜占庭風格根源。

聖多明尼克教堂
San Domenico

Piazza San Domenico. □每日.

席耶納守護聖女聖凱瑟琳 (1347-1380) 的頭顱，就保存在這座龐大哥德式教堂 (建自1226) 內的飾金祭壇聖龕。禮拜堂便是為保存頭顱而於1460年興建，最醒目的是祭壇左右繪滿索多瑪 (Sodoma) 的溼壁畫 (1526)，描繪聖女處於宗教狂熱的狀態。教堂並有唯一可採信的聖凱瑟琳肖像，是由其朋友瓦尼 (Andrea Vanni) 所繪。

席耶納的中世紀賽馬節

中世紀賽馬節 (Palio) 是托斯卡尼最熱鬧的節慶，每年7月2日和8月16日傍晚7點，在田野廣場舉行。這種無鞍賽馬最早可追溯至1283年，但可能起源於古羅馬的軍事訓練。騎師代表席耶納17個教區 (contrade) 中的10個；以抽籤決定馬匹，並在所屬的教區教堂

教區標誌之一

接受祝福。賽前數日就有多彩多姿的盛會、化裝遊行及大量下注，但每場比賽卻只有短短90秒。數以千計的觀眾蜂擁至廣場觀賽，競賽者之間的較勁也十分緊張。最後獲勝者可獲一面絲製錦旗 (palio)。而勝利者的慶功宴則會持續數星期之久。

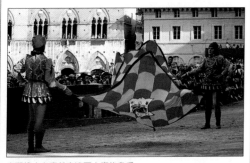

席耶納人在賽前表演耍大旗的身手

席耶納：主教座堂 *Duomo*

正立面基督復活的標誌

主教座堂 (1136-1382) 是義大利最壯觀的大教堂之一，集雕刻、繪畫及比薩風格的仿羅馬-哥德式建築於一身。若14世紀興建新中殿的計畫能實現，此教堂便將成為基督教世界中規模最大的教堂。但因1348年的黑死病奪去半數人口，計畫成了泡影。教堂眾多瑰寶中，有畢薩諾、唐那太羅、米開蘭基羅的雕刻傑作、精美的鑲嵌地板，以及賓杜利基歐一組壯麗的溼壁畫。

洗禮堂聖水盆
洗禮堂內的文藝復興時期聖水盆，是奎洽、吉伯提和唐那太羅所作。

講壇鑲板
畢薩諾雕於1265至1268年，由阿爾諾弗·底·坎比奧 (Arnolfo di Cambio) 及畢薩諾之子 Giovanni 擔任助手，八角形講壇的鑲板描繪「基督的生平」。

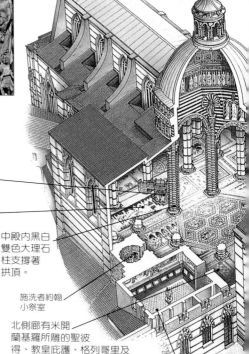

中殿內黑白雙色大理石柱支撐著拱頂。

施洗者約翰小祭室

北側廊有米開蘭基羅所雕的聖彼得、教皇庇護、格列哥里及保祿雕像 (1501-1504)。

大理石鑲嵌地板
「屠殺無辜嬰兒」是一系列鑲嵌地板畫面之一。通常在每年9月間打開覆蓋物。

皮柯樂米尼圖書館
Libreria Piccolomini
館內有賓杜利基歐的溼壁畫 (1509)，描繪皮柯樂米尼教皇庇護二世的生平。畫中他正為腓特烈三世和葡萄牙的艾蕾歐諾拉 (Eleonora) 主持訂婚儀式。

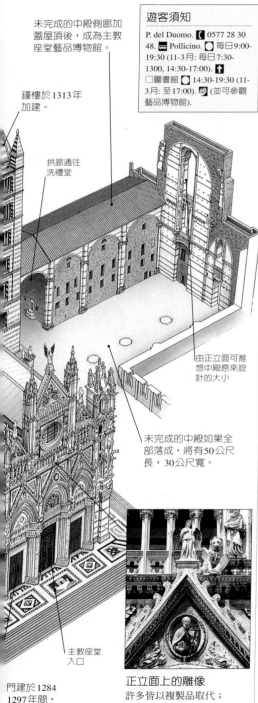

未完成的中殿側廊加蓋屋頂後，成為主教座堂藝品博物館。

鐘樓於1313年加建。

拱廊通往洗禮堂

由正立面可推想中殿原來設計的大小

未完成的中殿如果全部落成，將有50公尺長，30公尺寬。

主教座堂入口

門建於1284至1297年間，面則於1世紀才完成。

遊客須知

P. del Duomo. 0577 28 30 48. Pollicino. 每日9:00-19:30 (11-3月: 每日7:30-1300, 14:30-17:00). 圖書館 14:30-19:30 (11-3月: 至17:00). (並可參觀藝品博物館).

🏛 主教座堂藝品博物館
Museo dell'Opera del Duomo
Piazza del Duomo 8. 0577 28 30 48. 每日 (11月至3月僅上午). 國定假日.

博物館有專區陳列移自主教座堂外部的雕刻，包括文藝復興時期的圓形浮雕「聖母與聖嬰」，可能是唐那太羅所作；以及幾尊嚴重腐蝕的畢薩諾及奎治的哥德式雕像。杜契奧的「榮光圖」(1308-1311) 是席耶納畫派最佳作品之一，畫面一邊描繪聖母與聖嬰，另一邊則是基督的生平事蹟。原來安置在主教座堂主祭壇，用以取代佚名的驚人之作「大眼聖母」(1220-1230)；該作目前也存放在博物館。

原來教堂的雕像現在主教座堂藝品博物館展出

🏰 梅迪奇要塞
Fortezza Medicea
Viale Maccari. 要塞 每日. 酒館 0577 28 84 97. 週一至六15:00-午夜.

這座龐大的紅磚要塞於1560年由連奇 (Baldassarre Lanci) 爲柯西摩一世所建，時值1554至1555年佛羅倫斯打敗席耶納後。歷經18個月的圍城，8千多名席耶納人死亡，銀行業和羊毛業遭佛羅倫斯壓制，所有大型建築工程也告停止。

要塞設有義大利酒館，供應來自全國品目齊全的美酒佳釀，可供品嘗及購買。

正立面上的雕像
許多皆以複製品取代；眞跡陳列於主教座堂藝品博物館。

街區導覽：聖吉米納諾 *San Gimignano* ②

　　聖吉米納諾13座高聳入天的塔樓是
12至13世紀期間貴族所建，當時位處
北歐往羅馬的主要朝聖路線上，因而
盛極一時。然而1348年的瘟疫，及後
來朝聖路線改道導致衰頹，卻也因而
得以保存舊觀；今日只有一座塔樓開
放參觀。以其小鎮規模而論，藝術
品、商店和餐廳的質量可謂豐富。

聖吉米納諾著名的天際線景觀，自中世紀以來
幾乎未曾改變

聯合教堂
Collegiata
這座11世紀的教堂
有巴托洛・底・佛
列迪的溼壁畫
「創世紀」
(1367)。

人民大廈 *Palazzo del Popolo*
這座市政廳 (1288-1323) 的議會
廳有梅米 (Lippo Memmi) 的巨幅
「榮光圖」(1317)。

聖奧古斯丁教堂

旅遊服務
中心

VIA SAN MATTEO

VIA CAPASSI

VIA DIACCETO

PIAZZA
NOMI

PIAZZA
DEL
DUOMO

PIAZZA
DELLA
CISTER

VIA DELLA COSTERELLA

VIA DI QUERCECCHIO

VIA BERIGNANO

VIA SAN GIOVANNI

巴士車站

吉爾蘭戴歐的
「天使報喜」
此畫於1482年
完成，安置在
緊鄰聯合教堂
的中庭涼廊。

Via San Giovanni
旁商店林立，販賣
當地貨品。

遊客須知

Siena. 🏛 7,000. 🚍 Porta San
Giovanni. 🚉 Piazza del Duomo
1 (0577 94 00 08). 🕑 週四. 🎉
守護聖人節: San Gimignano 1
月31日和Santa Fina 3月12日;
嘉年華: 2月日期不定; Fiera di
Santa Fina: 8月第一個週六;
Fiera di Sant'Agostino: 8月29
日; Festa della Madonna di
Panacole: 9月8日; Fiera della
Bertesca: 9月15日.
W www.sangimignano.com

在主教座堂廣場 (Piazza
del Duomo) 的歷史建築
中,行政長官舊宮
(Palazzo Vecchio del
Podestà, 1239) 的塔
樓可能是鎮上
最古老的。

水池廣場
*Piazza della
Cisterna*
廣場因位於中
央的水井而
得名,並為
舊城中心。

CASTELLO

OCENTI

NDORNELLA

市立博物館
可通往 13 座古塔
中最高的一座。

例

— — 建議路線

尺 250

馬 250

🏛 市立博物館 *Museo Civico*

Palazzo del Popolo, Piazza del
Duomo. 📞 0577 94 03 40. □博
物館及塔樓 🕑 每日 (冬季: 週二
至日). 🎫

博物館中庭的溼壁畫以市
長和長官的紋章為特色;並
有巴托洛・底・佛列迪的
14世紀「聖母與聖嬰」。

首間公眾廳室 Sala di
Dante 內有銘文記錄但丁於
1300 年來訪的詳情。牆上
繪有狩獵圖與梅米 (Lippo
Memmi) 巨幅的「榮光圖」
(1317)。樓上還有賓杜利基
歐、巴托洛・底・佛列迪、
果佐利和小利比的佳
作。菲利普奇 (Memmo
di Filippucci) 的「婚禮
場面」,描繪夫妻沐浴
上床,是罕見的 14 世紀
托斯卡尼生活紀實。

🔺 聯合教堂 *Collegiata*

Piazza del Duomo. 🕑 每日.

這座 12 世紀
仿羅馬式教堂
有精采溼壁畫。
北側廊有 26 幅巴
托洛・底・佛列迪
繪製的舊約故事
情節 (1367)。
對面牆上基督生
平事蹟的描繪
(1333-1341) 是梅
米的作品,教堂後方則有塔
迪歐・迪・巴托洛的「最後
的審判」。聖費娜 (Santa

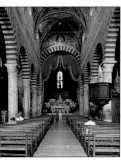

聯合教堂的頂棚繪有金色繁星

Fina) 禮拜堂和附近涼廊的
溼壁畫 (1475),則出自吉爾
蘭戴歐 (Ghirlandaio)。

🔺 聖奧古斯丁教堂
Sant'Agostino

Piazza Sant'Agostino. 🕑 每日.

教堂於 1298 年奉獻啓
用,簡樸的外觀和凡維特爾
(Vanvitelli) 華麗的洛可可內
部 (約 1740) 相別甚大。主
祭壇上方是波拉幼奧洛的
「聖母加冕」
(1483)。詩班席則是
佛羅倫斯藝術家果
佐利的「聖奧古斯
丁生平」溼壁畫
(1465)。
主要入口右側的
聖巴托洛小祭室
(Cappella di San
Bartolo),則有貝內

底托・達・麥雅諾
(Benedetto da Maiano) 1495
年精心製作的大理石祭壇。

聖奧古斯丁教堂巴
托洛・底・佛列迪
所作「基督圖」

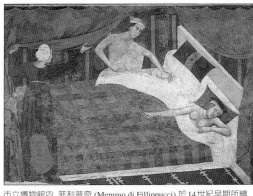

市立博物館內,菲利普奇 (Memmo di Fillippucci) 於 14 世紀早期所繪
的一組「婚禮場面」溼壁畫

艾爾巴島 Elba ㉘

Livorno. 🚶 30,000.
🚢 Portoferraio 🚌 ℹ️ Calata Italia
26 (0565 91 46 71).
📅 Portoferraio: 週五.

1814年巴黎淪陷後，拿破崙曾流放至此9個月。如今來此義大利第三大島的大多是遊客，他們從10公里外的內陸港口Piombino搭渡輪前來。主要城鎮Portoferraio有古老的港口和旅館及餐廳林立的現代化濱海區。

島上的風光豐富多樣，西岸有適合各類水上運動的沙灘。東岸以Porto Azzurro為中心，為島上第二大港。內陸山坡遍布橄欖林和葡萄園，山巒疊翠。內陸觀光最佳途徑是從Marciana Marina，經公路前往古老的中世紀村莊Marciana Alta。附近並有一較小的道路通往搭乘纜車處，可至風光壯麗的卡潘尼山 (Monte Capanne, 1018公尺)。

艾爾巴島上的Marciana Marina

索瓦那 Sovana ㉙

Grosseto. 🚶 100.

托斯卡尼南部最美的村莊之一。唯一的街道盡頭是Piazza del Pretorio，為古老的聖母教堂所在地，教堂美麗

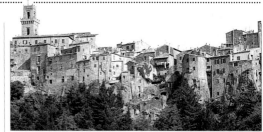
皮提里亞諾及其峻奇的懸崖與山

的內部有溼壁畫及9世紀的祭壇華蓋。再過去有條穿越橄欖林的小巷通往仿羅馬式的主教座堂，教堂內有許多原址舊教堂遺留下來的浮雕和雕刻。托斯卡尼最精美的艾特拉斯坎古墓就坐落在附近鄉野。

皮提里亞諾 Pitigliano ㉚

Grosseto. 🚶 4,400. 🚌 ℹ️ Piazza
Ganibaldi 51 6 (0564 61 71 11).
📅 週三.

位於連提谷 (Lente) 山崖頂上。中世紀街道內有17世紀逃避天主教迫害的猶太人所建的小猶太區。1545年建的渥西

馬雷瑪 Maremma ㉛

Grosseto. ℹ️ Maremma Centro
Visite, Alberese (0564 40 70 98).
🚌 外圍區域 🚍 至 Alberese 入口. 🅿️
🅿️ 每日. 🚫 🚫 公園區內
自Alberese至行程起點. 🅿️ 週三,
六, 日, 國定假日9:00-日落前1小
時. 🚌 6-9月: 徒步行程 7:00 (4小
時), 16:00 (3小時). 🚫
🌐 www.parks.it

艾特拉斯坎人、古羅馬人先後來此沼澤和低丘之地進行開墾；但在羅馬帝國滅亡後，因為洪水泛濫及瘧疾肆虐，實際上已無人居住。直到18世紀才又重新開發，疏通灌溉渠道，耕耘沃土。1975年馬雷瑪自然公園 (Parco Naturale della Maremma) 成立，以保育本區原生的動植物，並避免這片少數僅存的原始海岸遭文明的破壞。公園大部分只能以徒步的方式，或搭乘由艾爾別列塞 (Alberese) 開出的遊園巴士進入。不過其他邊緣地區如Marina di Alberese或南邊Talamone附近的鄉野，則比較容易前往。

灌溉的鹽沼　　　Trappola
Fiume Ombrone
海灘

翁柏洛內 (Ombrone) 河口地帶遍布松林、沼澤和沙丘，是紅鶴、海鶩、金絲雀和食蜂鳥等鳥類的棲息地。

圖例
═══ 公路
▭▭▭ 小徑步道
┄┄┄ 渠道與河川
▪▪▪ 賞遊路線

0公里　　　　　　　2
0哩　　　　　　1

尼府邸 (Palazzo Orsini) 有壯觀的水道橋供應用水；內部並有祝卡雷利博物館，畫家 (1702-1788) 曾居住當地，並為 Piazza San Gregorio 的中世紀主教座堂作畫。艾特拉斯坎博物館則有當地古文物。

🏛 **祝卡雷利博物館**
Museo Zuccarelli
Palazzo Orsini, Piazza della Fortezza Orsini 4. 📞 0564 61 55 68. 🕐 3-7月：週二至日；8月：每日；9-12月：週六及日. 📷

🏛 **艾特拉斯坎博物館**
Museo Etrusco
Piazza della Fortezza Orsini.
📞 0564 61 40 74. 🕐 週二至日.

銀礦山 ㉜
Monte Argentario

Grosseto. 🏠 13,000. 🚌 🛈 Via Archetto de Palio 1, Porto Santo Stefano (0564 81 42 08). 🔄 週二.

原為小島，直到 1700 年代初期與大陸間的淺水區開始淤積，形成兩座連島沙洲 (tomboli)，圍出渥別提洛礁湖 (Luguna di Orbetello)；今日礁湖成為美麗的自然保護區。渥別提洛則熱鬧而未遭破壞，1842 年因大陸建造堤防而與小島相連。Porto Ercole 和 Porto Santo Stefano 皆屬一流度假區，夏季遊

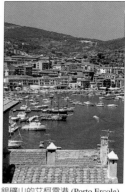

銀礦山的艾柯雷港 (Porto Ercole)

客雲集。內陸道路如 Strada Panoramica 可供遊客驅車觀光。

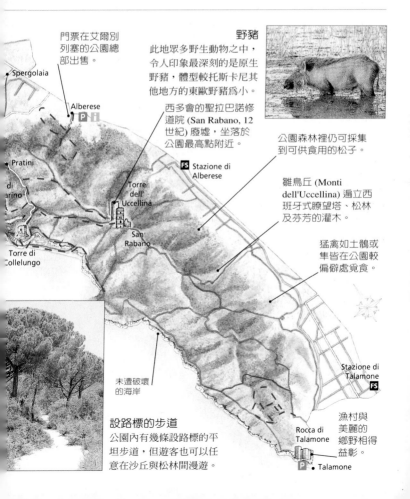

門票在艾爾別列塞的公園總部出售。

野豬
此地眾多野生動物之中，令人印象最深刻的是原生野豬，體型較托斯卡尼其他地方的東歐野豬為小。

西多會的聖拉巴諾修道院 (San Rabano, 12 世紀) 廢墟，坐落於公園最高點附近。

🚉 Stazione di Alberese

公園森林裡仍可採集到可供食用的松子。

雛鳥丘 (Monti dell'Uccellina) 遍立西班牙式瞭望塔、松林及芬芳的灌木。

猛禽如土鵟或隼皆在公園較偏僻處覓食。

未遭破壞的海岸

設路標的步道
公園內有幾條設路標的平坦步道，但遊客也可以任意在沙丘與松林間漫遊。

Rocca di Talamone

漁村與美麗的鄉野相得益彰。

Talamone

Stazione di Talamone 🚉

Spergolaia

Alberese 🅿🛈

Pratini

Torre dell'Uccellina

San Rabano

Torre di Collelungo

溫布利亞
Umbria

溫布利亞一直被輕忽為托斯卡尼的「乖乖姐妹省」，近來已
漸漸擺脫大名鼎鼎的西鄰的陰影。遼闊柔美的田園和
高山莽原，因風光如畫而贏得了「義大利的綠色中心」的
美稱；溫布利亞也以其多且美麗的中世紀山城馳名。

西元前8世紀，溫順的農耕民族溫布利亞人在此定居，後來相繼成為艾特拉斯坎和古羅馬人的殖民地。中世紀期間，倫巴底人以斯珀雷托為中心建立了大公國。到了13世紀，此區多散布著獨立城邦，這些城邦後來大多被納入教皇領地，直到1860年統一為止。

而今這些古城鎮成為溫布利亞最榮耀的代表。省府佩魯賈和較小的市鎮如庫比奧、獵鷹山和托地，有眾多仿羅馬式教堂、市民華宅、生動的系列溼壁畫，以及無數的中世紀幽靜角落。以夏季藝術節聞名的斯珀雷托，兼有中世紀誇張的遺蹟、古羅馬廢墟和古老教堂。周圍的山谷星羅棋布開墾的田園及迷人的傳統村落。

聖方濟的出生地阿西西，有聖方濟長方形教堂，裏面的溼壁畫部分是喬托所繪。坐落在火山險崖上的歐維耶托，有艾特拉斯坎廢墟和精美的仿羅馬-哥德式大教堂。

溫布利亞的橡樹林、冰清的溪流和肥沃土壤，生產許多美食。其中首選有鱒魚和松露，以及可與托斯卡尼所產媲美的橄欖油；小城堡品質一流的扁豆，諾奇亞的加工肉食，以及氣味濃烈的山產乳酪。托爾佳諾和獵鷹山的葡萄園生產的各類佳釀也深獲好評。

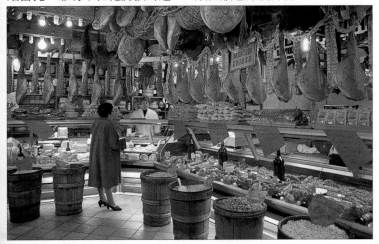

在諾奇亞 (Norcia) 的商店可選購各種義大利最佳的火腿, 香腸及臘腸

古鎮托地 (Todi) 的街景

漫遊溫布利亞

　　阿西西和斯珀雷托是溫布利亞最美的城鎮，也是漫遊此區最便利和迷人的據點。此外，不容錯過的還有古中心兼本區首府佩魯賈、誘人的山城庫比奧、斯佩洛、獵鷹山和托地。溫布利亞的自然風光和城鎮一樣引人入勝，有令人生畏的大荒原 (Piano Grande)，以及壯麗的巫女群山國家公園 (由諾奇亞前往最佳)，也有較恬靜的田園，如黑河小谷與沙灘連綴的特拉西梅諾湖濱。

本區名勝

同時請參見

溫布利亞靠近歐維耶多附近鄉間橄欖收成情景

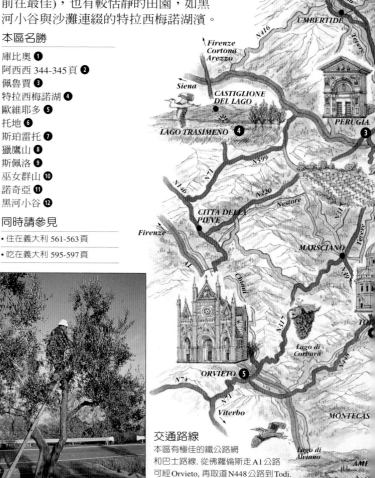

交通路線

本區有極佳的鐵公路網和巴士路線. 從佛羅倫斯走 A1 公路可經 Orvieto, 再取道 N448 公路到 Todi. N75 公路銜接 Perugia, Assisi 和 Spello, 接 N3 公路可往 Trevi, Spoleto 及 Terni. 羅馬-佛羅倫斯火車也到 Orvieto, 羅馬-安科那 (Ancona) 線火車則可到 Spoleto, 並有支線通往 Perugia, Spoleto 和 Assisi.

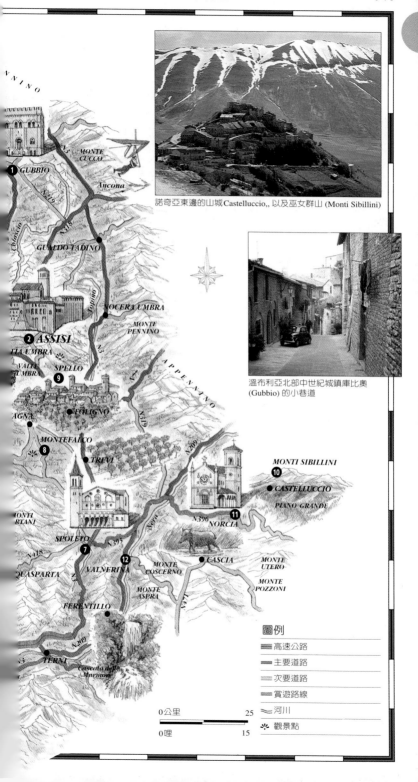

諾奇亞東邊的山城Castelluccio,,以及巫女群山 (Monti Sibillini)

溫布利亞北部中世紀城鎮庫比奧 (Gubbio) 的小巷道

圖例

══ 高速公路

── 主要道路

── 次要道路

── 賞遊路線

≈ 河川

❀ 觀景點

0公里			25
0哩			15

庫比奧 *Gubbio* ❶

Perugia. 🚶 33,000. 🚉 Fossato di Vico-Gubbio. 🚌 ℹ Piazza Oderesi 6 (075 922 06 93).
🔒 週二.

庫比奧與阿西西一直互爭「溫布利亞最具中世紀風情城鎮」的頭銜。蜿蜒街道和陶磚瓦舍因森林密布的亞平寧山更增風情。西元前3世紀，溫布利亞人據此建立Tota Ikuvina；西元1世紀，因成為羅馬殖民地Eugubium而更顯重要。到了11世紀成為自治城，並發展到伊尼諾 (Ingino) 山坡。1387至1508年，由烏爾比諾的蒙特費特洛公爵統治。

13世紀的主教座堂內線條優雅的拱頂，象徵祈禱的雙手。中世紀的Via dei Consoli可通往13世紀石砌牆面的保安府 (Palazzo del Bargello)，曾是警察局長的總部。這裡還有座瘋子噴泉 (Fontana dei Matti)，據說任何人只要繞走三圈，就會發瘋。

在Via dei Consoli及鎮上其他地方都可看見的死門 (Porte della Morte)，據稱是從家中抬棺出門處，因而封死不再使用；今則以為是作為防禦。下城的聖方濟教堂

庫比奧的執政官府正立面

(1259-1282) 以17幅褪色的「聖母的生平」溼壁畫 (1408-1413) 著稱，由內利 (Nelli) 繪製。對面織工涼廊 (Tiratoio) 曾用來曝曬羊毛。往西有1世紀的古羅馬劇場廢墟。

🏛 執政官府
Palazzo dei Consoli

Piazza Grande. ☎ 075 927 42 98.
🕐 每日. 🔴 1月1日，5月1日，12月25日. 💶

1332年由嘉塔波內 (Gattapone) 創建。Salone dell'Arengo廳內設有市立博物館，最馳名的「悠古稟銅板」(西元前250-150)，於1444年發現，這7塊厚銅板刻有艾特拉斯坎和古羅馬文字，可能是古代溫布利亞語及艾特拉斯坎語的祈禱和儀式的音譯。

庫比奧的悠古稟銅版
(Tavole Eugubine) 之一

🏛 總督府
Palazzo Ducale

Via Federico da Montefeltro. ☎ 075 927 58 72. 🕐 週四至二. 🔴 週一，1月1日，5月1日，12月25日. 💶 ♿

應為法蘭契斯可・迪・喬吉歐・馬提尼為蒙特費特洛而建 (1470)，仿該家族烏爾比諾住宅 (360-361頁)。

佩魯賈的聖彼得教堂內部，教堂於15世紀重建

阿西西 *Assisi* ❷

見344-345頁.

佩魯賈 *Perugia* ❸

🚶 160,000. 🚉 🚌 ℹ Piazza IV Novembre 3 (075 572 33 27).
🔒 每日. 🌐 www.umbria2000.it

舊城區集中在僅供徒步的Corso Vannucci，因當地畫家Pietro Vannucci (即佩魯及諾) 得名；大道北端的Piazza IV Novembre有畢薩諾父子 (Nicola及Giovanni) 的大噴泉 (Fontana Maggiore, 13世紀)。

噴泉後方的15世紀主教座堂，入口旁有教皇朱利歐二世的雕像 (1555)，以及為席耶納的聖貝納狄諾 (San Bernardino) 建的講壇 (1425)。裡面的聖婚戒 (Santo Anello) 小祭室藏有聖母的婚戒，據說顏色會因戴者的性格而變化。南殿第三支柱子有姜尼可拉・巴歐洛的「聖寵聖母」，據說具有神力。翼廊葬有教皇烏爾班四世和馬丁四世。

離開大道，坐落在Piazza San Francesco的聖貝納狄諾祈禱堂 (1457-1461)，有杜契奧

的彩色立面。古城牆外
Borgo XX Giugno的聖彼
得教堂，裝飾極爲華
麗；創於10世紀，1463
年重建，內部最大特色
爲木製詩班席 (1526)。
Piazza Giordano Bruno的
聖多明尼克教堂 (1305-
1632) 是溫布利亞最大的
教堂，以本篤十一世的
哥德式墳墓 (約1304) 著
稱，由杜契奧裝飾。

🏛 國立溫布利亞考古
博物館 Museo Archeologico
Nazionale dell'Umbria
San Domenico, Piazza Giordano
Bruno. 📞 075 572 71 41. ⏰ 每日
(週一僅下午). ⛔ 1月1日, 5月1
日, 12月25日. 👓 ♿

設於聖多明尼克教堂
迴廊，展出史前、艾特
拉斯坎及古羅馬工藝
品。

🏛 督爺府 Palazzo
dei Priori
Corso Vannucci 19. 📞
075 574 12 47. ⏰ 每
日. ⛔ 1月1日, 5月1
日, 12月25日及每月
第一個週一. 👓 ♿

參天高牆和聳
然的雉堞使它成
爲溫布利亞最出色
的公共建築 (見50-51
頁). 布置精美的 Sala dei
Notari (約1295) 從前是
律師堂，繪有生動的舊
約故事溼壁畫，出自卡
瓦里尼的門生之手。高
起的門道有一對青銅像

佩魯賈的中世紀街道

(1274) 把守，分別是保
皇黨之獅和鷹首獅身
像，後者是佩魯賈中世
紀紋徽。Sala di Udienza
del Collegio della
Mercanzia建於1390年
左右，曾爲商會
使用，屬哥德晚
期風格，飾有富
麗的嵌板和鑲
嵌。Collegio del
Cambio原是佩
魯賈的貨幣兌換
行，建自1452
年，以前是銀行
公會在使用；牆上
布滿佩魯及諾的溼壁畫
(1498-1500)，多描繪古
典與宗教題材。左牆中
央有他陰鬱的自畫像；
右牆幾幅畫則顯然出自
他的門生拉斐爾之手。

佩魯賈的
督爺府入口

🏛 溫布利亞國家美術館
Galleria Nazionale
dell'Umbria
Palazzo dei Priori, Corso Vannucci
19. 📞 075 574 12 47. ⏰ 每日.
⛔ 每月第1個週一, 1月1日, 12
月25日. 👓 ♿

三樓有溫布利亞最大
的繪畫收藏，多爲13至
18世紀本地畫家作品，
最受矚目的是畢也洛·
德拉·法蘭契斯卡和安
基利訶修士的祭壇畫。

特拉西梅諾湖 ❹
Lago Trasimeno

Perugia. 🚉 🚌 Castiglione del
Lago. ℹ️ Piazza Mazzini 10,
Castiglione del Lago (075 965 24
84).

義大利第四大湖，周
圍環繞著低丘與平緩的
村野，恬靜而蒼涼。

突出在設防湖岬上的
Castiglione del Lago，有
小沙灘，氣氛閒適；16
世紀的城堡是夏日音樂
會的場地。抹大拉的聖
馬利亞教堂建自1836
年，有埃烏澤標·迪·
聖喬吉歐所繪的「聖母
與聖嬰」(約1500)。

Passignano sul
Trasimeno有熱鬧的散步
區，並有船前往瑪究瑞
島 (Isola Maggiore)，島
上以製蕾絲花邊馳名。

佩魯賈的聖貝納狄諾祈禱堂色彩
紛的正立面

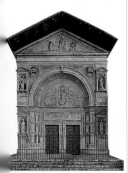

特拉西梅諾湖戰役

西元前217年，古羅馬人
在特拉西梅諾湖畔遭遇了
前所未有的軍事慘敗。
迦太基的漢尼拔
(Annibale) 將軍誘使羅馬
軍隊 (由執政官 Flaminio 統
率) 進入巧設的埋伏，地點靠近
現在的白骨地 (Ossaia) 與血地
(Sanguineto)。約有1萬6千名
羅馬士兵在湖畔沼地被殲滅。漢尼拔則只損失了1千5
百名手下。今日可探訪當年的戰場，以及在湖上拓落
村 (Tuoro sul Trasimeno) 附近發現的上百座墳墓。

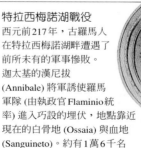

19世紀的漢尼拔
將軍肖像雕版

阿西西：聖方濟長方形教堂 *Basilica di San Francesco*

聖方濟去世兩年後，於1228年興建此座長方形教堂作為其葬身處。隨後的一百年，其上層與下層兩座教堂，皆有當時頂尖的藝術家進行裝飾工作，包括契馬布耶、馬提尼、羅倫傑提及喬托；後者的「聖方濟傳」溼壁畫為義大利最著稱的名作。

教堂是宏偉的基督教聖地，一年到頭朝聖者絡繹不絕。

鐘樓建於1239年。

詩班席 (1501)
最受矚目的是13世紀的石造教宗寶座。

褐色的繪畫出自古羅馬藝術家，列於喬托的「聖方濟傳」上方的牆面。

聖方濟
契馬布耶簡潔的筆觸 (約1280)，捕捉了這位備受尊崇的聖徒的人文主義特質，他代表安貧、貞潔與服從。

★羅倫傑提的溼壁畫
這幅名為「卸下聖體」(1323) 的溼壁畫，構圖大膽，以截短的十字架為基點，焦點集中在基督扭曲的身形上。

往寶藏室的階梯

墓窖內有聖方濟的墳墓。

下層教堂
側禮拜堂建於13世紀，作為日漸增加的朝聖者的住宿處。

重要參觀點
★喬托的溼壁畫
★羅倫傑提的溼壁畫
★聖馬丁禮拜堂

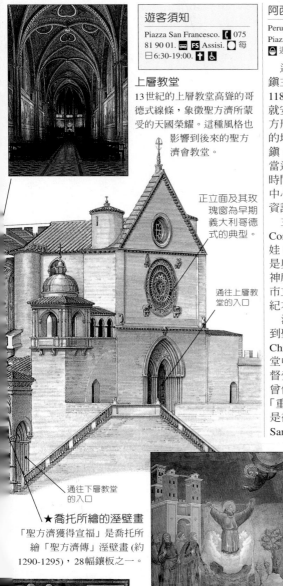

上層教堂

13世紀的上層教堂高聳的哥德式線條，象徵聖方濟所蒙受的天國榮耀。這種風格也影響到後來的聖方濟會教堂。

正立面及其玫瑰窗為早期義大利哥德式的典型。

通往上層教堂的入口

通往下層教堂的入口

★喬托所繪的溼壁畫

「聖方濟獲得宣福」是喬托所繪「聖方濟傳」溼壁畫 (約1290-1295)，28幅鑲板之一。

★聖馬丁禮拜堂

Cappella di San Martino
禮拜堂內的「聖馬丁生平」溼壁畫 (1315)，是由席耶納畫派的馬提尼 (Simone Martini) 所繪，描繪「聖徒之死」。馬提尼也為禮拜堂製作出色的彩色玻璃。

阿西西 *Assisi* ❷

這座美麗的中世紀城鎮主要得自聖方濟 (約1181-1226) 的遺芳，他就安葬在本地方濟長方形教堂。1997年9月的地震嚴重損害這個小鎮，但復建的工作也相當迅速—在將近兩年的時間內完成。旅遊服務中心可提供各景點開放資訊。

主要廣場Piazza del Comune最醒目的是敏娜娃 (Minerva) 神廟柱群，是奧古斯都時代的羅馬神廟門面。廣場對面的市立美術館，收藏中世紀本地畫家的作品。

沿著Corso Mazzini可到聖克萊兒 (Santa Chiara) 長方形教堂，教堂中一座禮拜堂內的基督受難十字架像，據說曾低下頭來命令聖方濟「重整神的教會」。此像是從Porta Nuova南方的San Damiano教堂移來。

主教座堂 (San Rufino) 建造於12至13世紀，有傑出的仿羅馬式正立面。教堂內有小型繪畫博物館，墓窖內則有考古文物。由主教座堂經 Via Maria delle Rose 可前往偉大城寨 (Rocca Maggiore, 1367重建)，雖經大幅整修，仍引人思古幽情。

位於同名廣場上的13世紀聖彼得教堂 (San Pietro)，是座仿羅馬式教堂。15世紀的朝聖者祈禱堂 (Oratorio dei Pellegrini) 則有瓜而都 (Matteo da Gualdo) 保存良好的溼壁畫。

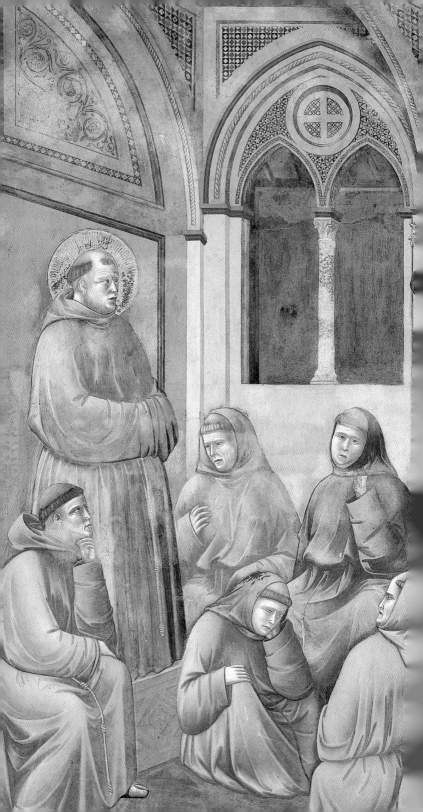

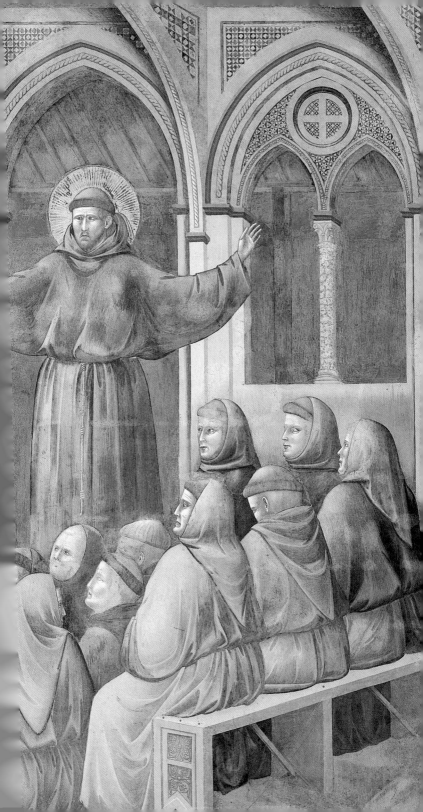

歐維耶多 *Orvieto* ❺

Terni. 👥 22,000. FS 🚌 ℹ️ Piazza Duomo 24 (0763 34 17 72). 📅 週四及六.

盤據在3百公尺高的高原上，景象壯闊。名列義大利最宏偉的仿羅馬－哥德式主教座堂更吸引不斷湧入的人潮。

位於 Via Scalza 盡頭小巧的 San Lorenzo in Arari 教堂 (13世紀)，牆上有聖羅倫佐殉道的溼壁畫；祭壇是用艾特拉斯坎的獻祭壇板做成。Via Malabranca 通往城西端的 San Giovenale 教堂，內部幾乎繪滿 15 和 16 世紀美麗細膩的溼壁畫，並有遼闊的視野。位於 Piazza della Repubblica 的 Sant'Andrea 教堂，特色是原 12 世紀建築中的 12 面鐘樓。

🏛 主教座堂藝品博物館 *Museo dell'Opera del Duomo*

Piazza Duomo. 📞 0763 32 24 77. 🕐 請電洽時間.

動人的小博物館收藏精選自主教座堂受獻的瑰寶。其中包括麥塔尼 (死於 1330) 的繪畫和畢薩諾 (約 1270-1348) 的雕塑。

🏛 考古博物館與市立博物館 *Museo Archeologico Faina e Museo Civico*

Piazza Duomo 29. 📞 0763 34 15 11. 🕐 每日; 10-3月: 週二至日. ⬛ 1月1日, 12月25日. ♿🎫📷

兩座博物館收藏著名的艾特拉斯坎文物，包括當地古墓出土的希臘花瓶。市立博物館有古希臘工藝品及艾特拉斯坎時期仿希臘之作。

🏛 葛雷柯現代藝術館 *Museo d'Arte Moderna "Emilio Greco"*

Palazzo Soliano, Piazza Duomo. 📞 0763 34 46 05. 🕐 每日. ⬛ 1月1日, 12月25日. 🎫♿

展出西西里的現代雕塑家葛雷柯的作品，他為本地的主教座堂鑄造了青銅門 (1964-1970)。

歐維耶多的聖巴特力井內部一瞥

🔆 歐維耶多主教座堂 *Duomo*

Piazza Duomo. 📞 0763 34 11 67. 🕐 每日. ♿📷

教堂 (建自 1290) 費時近 3 百年才完工，正立面令人屏息，是義大利最宏偉的大教堂之一。教堂是因波西娜神蹟而建，神蹟發生在附近村落波西娜 (Bolsena) 的教堂，傳聞鮮血自聖體溢出，染紅祭壇聖布。

詩班席的雕刻長椅

外觀特徵為白色石灰華和灰藍色玄武岩相間的橫紋.

14世紀的玫瑰窗由奧卡尼亞 (Orcagna) 所作

聖體箱內有波西娜教堂的祭壇聖布.

聖布禮拜堂 *Cappella del Corporale*

禮拜堂有梅米 (Lippo Memmi) 所繪的「表揚聖母」(1320). 還有伊拉里歐 (Ugolino di Prete Ilario) 的「波西娜神蹟」和「聖體神蹟」溼壁畫 (1357-1364).

葛雷柯所作的青銅門 (1964-1970)

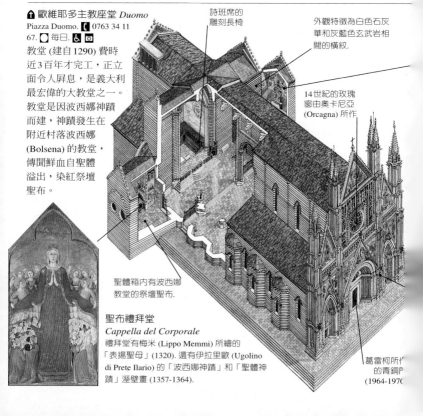

🦅 聖巴特力井
Pozzo di San Patrizio

Viale San Gallo. 📞 0763 34 37 68.
⬜ 每日. ⬤ 1月1日, 12月25日.
🖼

教皇克雷門特七世於1527年委託小桑加洛設計, 以供給萬一受困時的用水。通往井內的兩排248級階梯採雙螺旋式以免交錯。62公尺深的井壁用凝灰岩塊和磚塊砌成, 費時10年。

🏛 凝灰岩十字架形公共墳場
Necropoli del Crocifisso del Tufo

Strada Statale 71 至 Orvieto Scalo.
📞 0763 34 36 11.
⬜ 每日. 🖼 ♿

這座西元前6世紀的艾特拉斯坎墳場, 有用凝灰岩塊築成的墓室, 墓碑上的字母可能代表死者姓名。

新禮拜堂
Cappella Nuova

希紐列利的溼壁畫系列「最後的審判」(1499-1504), 是禮拜堂最矚目的特色。在他之前還有安基利訶修士和果任利在此工作。

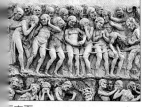

正立面

通往主要的四座壁柱的基部, 有精美的雕刻 (約1320-1330), 出於麥塔尼 (Lorenzo Maitani) 之手, 描繪新舊約聖經中的情節, 包括地獄和末日審判。

溫布利亞南部的山城托地

托地 *Todi* ⑥

Perugia. 🏛 17,000. 🚉 🚌
ℹ Piazza Umberto I 6 (075 894 33 95). ⬤ 週六.

這座山城俯臨台伯 (Tiber) 河谷, 地勢險要; 曾是艾特拉斯坎和古羅馬的聚落, 今仍保有濃厚的中世紀風情。

遊客多是被 Piazza del Popolo 吸引而來, 此主要廣場旁有建於13世紀、素雅的主教座堂, 原址是古羅馬阿波羅神廟, 內部陰深; 有溫布利亞最精美的詩班席之一 (1521-1530)。留意後牆上費勞・達・法恩札 (Ferraù da Faenza) 的巨畫 (1596), 乃仿米開朗基羅的「最後的審判」, 但不很成功; 右廊盡頭的祭壇畫是姜尼可拉・巴歐洛 (佩魯及諾的門生) 所作。

廣場旁還有督爺府 (Palazzo dei Priori, 1293-1337), 以及相連的統帥府 (Palazzo del Capitano, 1290) 和人民大廈 (Palazzo del Popolo, 1213)。統帥府內設有艾特拉斯坎-古羅馬博物

館; 同建築的市立美術館則有祭壇畫和聖器。

離廣場數步之遙, 矗立著 San Fortunato 教堂 (1292-1462), 依托地首位主教的名字命名, 有出色華麗的哥德式門廊 (1415-1458); 高聳的拱頂設計是以德國哥德式「廳堂」及托斯卡尼「穀倉」式教堂為依據, 特色為低緩的拱頂、多邊形的翼廊、以及等高的中殿和側廊。詩班席 (1590) 精美絕倫, 但最著名的還是馬索利諾・達・帕尼卡雷的「聖母與聖嬰」(1432, 右側第四間小祭室)。墓窖內有著名詩人兼神秘主義者雅各保尼・達・托地 (Jacopone da Todi, 約1228-1306) 的墳墓。

從教堂右方小徑可到慰藉聖母教堂 (1508-1607), 近 N79 公路, 是義大利極佳的文藝復興教堂, 採希臘十字形, 可能是布拉曼帖所設計。和諧的外觀掩蓋了生硬的內部。

🏛 艾特拉斯坎-古羅馬文物館和市立美術館
Museo Etrusco-Romano e Pinacoteca Comunale

Palazzi Comunali. 📞 075 895 61.
⬜ 週二至日 (4月: 每日). 🖼 ♿

慰藉聖母教堂 (Santa Maria della Consolazione)

斯珀雷托 *Spoleto* ❼

Perugia. 🏠 38,000. 🚈 🚌
ℹ Piazza della Libertà 7 (0743 22 03 11). 🚌 週二及五.

　　由溫布利亞人創立，後來成為古羅馬在義大利中部最重要的殖民地之一。7世紀時，倫巴底人又立此為義大利3個公國之一的首都，使其威望歷久不衰。隨後成為獨立城邦，而於1354年受教皇統治。

　　林木茂盛的山城、出色的古蹟，以及每年6、7月舉行的重要藝術節「兩個世界節」，更為它添加高雅的氣息。

　　在 Piazza del Mercato 南端有座古羅馬杜魯蒐拱門 (Arco di Druso, 1世紀)。旁邊的 Sant'Ansano 教堂墓窖繪滿可溯及6世紀的溼壁畫。廣場北端的 Via Aurelio Saffi 通往 Sant'Eufemia 教堂，這座10世紀仿羅馬式教堂以用來分隔座席的女眾廊 (matroneum) 著稱。再過去不遠，是扇形的 Piazza del Duomo，充分展現12世紀主教座堂雅致的正立面；裝飾巴洛克式內部環形殿的是剛修復的壯觀溼壁畫，為利比修士作於1476至1469年的最後作品，描繪「聖母的生平」。Erioli 禮拜堂則有賓杜利基歐未完成的「聖母與聖嬰」(1497)。

　　下城區最出色的 San Salvatore 教堂 (4世紀) 位於主要墓地，頗配合教堂怪異的古風。San Ponziano 教堂正面有令人神迷的仿羅馬式三層立面，為溫布利亞特有的典型；裡面有10世

斯珀雷托的眾塔橋

斯珀雷托的聖彼得教堂正立面

紀的地窖，以怪異的小柱子支撐，並飾有拜占庭風格的溼壁畫。

　　Piazza Garibaldi 的仿羅馬式 San Gregorio 教堂雖建於1069年，但侷促的立面和古板的鐘樓，卻混用古羅馬建築的殘塊；內部有抬高的聖殿及混合柱式地窖。保存良好的溼壁畫嵌板散布在牆面，穿雜簡樸的石造懺悔室。教堂附近據聞葬有上萬名在古羅馬競技場內遭屠殺的殉道者；在 Via del Anfiteatro 的兵營還可見到競技場的遺跡。

🚏 眾塔橋 *Ponte delle Torri*
　　這座14世紀水道橋，高80公尺，由嘉塔波內 (Gattapone) 設計；是鎮上唯一

溫布利亞的仿羅馬式教堂

溫布利亞的教堂建築傳統根植於古羅馬長方形會堂 (basilica)，以及建在許多聖徒和殉道者聖地上的禮拜堂。本地的仿羅馬式教堂立面通常分成3層，並有3個位於3道拱門上的玫瑰窗。這3重門道分別與內部的中殿與兩邊的側廊相互對應，靈感來自古羅馬集會堂簡潔的穀倉式設計。在教堂內部，聖殿通常比地面高，以便建造墓窖，用來安置聖人或殉道者的遺骸。許多教堂花了數世紀建造，或經歷一次又一次的修改，因此往往兼具哥德、巴洛克或文藝復興時期的風格特色。

祭壇聖羅倫佐教堂
San Lorenzo di Arari
位於歐維耶多，命名來自艾特拉斯坎的祭壇 (arari)，教堂建於14世紀，立面非常簡樸 (見348頁).

——12世紀的鐘樓

文藝復興時期的列柱門廊

斯珀雷托主教座堂
教堂 (1198) 有8座玫瑰窗，一幅鑲嵌畫 (1207)，以及文藝復興式的列柱門廊 (1491). 塔樓是利用古羅馬廢墟建成的.

一著名的紀念建築。橋上可望見阿柏爾諾茲城寨,是建於1359至1364年的教皇堡壘,亦由嘉塔波內設計。過橋有小徑抵 Strada di Monteluco 和聖彼得教堂,教堂以12世紀立面雕刻著稱。

🏰 阿柏爾諾茲城寨
Rocca Albornoz
Piazza San Simone. ☎ 0743 47 07. ◯ 每日。⬤ 不可免。📷

🏛 市立美術館
Pinacoteca Comunale
Palazzo Comunale, Piazza del Municipio. ☎ 0743 21 81. ◯ 週二至日。⬤ 1月1日,12月25日。📷

美術館有有佩魯及諾與其斯珀雷托籍的門生「西班牙」(Lo Spagna,約1450-1528) 的作品,包括寶座聖母圖。

獵鷹山 *Montefalco* 8

Perugia. 👥 4,900. 🚌 📅 週一。

名稱來自居高的位置和一望無際的視野。村中交錯的窄街,行車不便,步行全村則不到5分鐘。煥然一新的市立博物館設在昔日的聖方濟教堂,館內最引人的是果佐利的「聖方濟傳」(1452) 溼壁畫系列,其中不少抄襲自喬托 (見344-347頁)。其他展出的畫家還包括提伯里歐‧達西西 (Tiberio d'Assisi) 和阿隆諾 (N. Alunno) 等溫布利亞中世紀傑出畫家。

位於 Corso Mameli 的哥德式 Sant'Agostino 教堂 (建自1279),裝飾著14至16世紀的溼壁畫,並有3具木乃伊。

主要廣場出售本地酒,包括 Sagrantino di Montefalco 紅酒。城牆外的 Sant'Illuminata 教堂布滿16世紀本地畫家梅拉奇歐 (Melanzio) 之作。2公里外的 San Fortunato 教堂則有果佐利和提伯里歐‧達西西的溼壁畫。

特列維村 (Trevi) 景致壯觀,位在 Passeggiata di San Martino 的 San Martino (16世紀) 和村南的 Madonna delle Lacrime 教堂 (1487-1522) 皆有佩魯及諾和提伯里歐‧達西西等人的作品。

🏛 市立聖方濟博物館 *Museo Civico di San Francesco*
Via Ringhiera Umbra 9. ☎ 0742 37 95 98. ◯ 3-10月:每日; 11-2月:週二至日。⬤ 1月1日,12月25日。📷 ♿

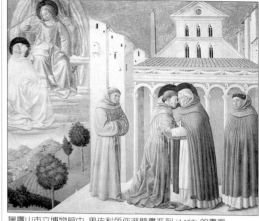
獵鷹山市立博物館中,果佐利所作溼壁畫系列 (1452) 的畫面

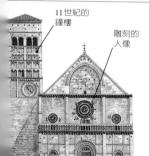

11世紀的鐘樓
雕刻的人像

阿西西主教座堂
Duomo di Assisi
為義大利中部三層式立面教堂 (1253,見345頁) 中的佳作,有尖拱和整排的拱廊.

玫瑰窗
圓頂的大門

托地的主教座堂
Duomo, Todi
建自12世紀,但窗戶和大門的工程持續至17世紀才大功告成 (見349頁).

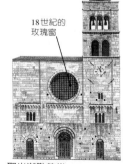

18世紀的玫瑰窗

聖米迦勒教堂
San Michele
位於貝瓦霓雅 (Bevagna),有結合仿羅馬式和古羅馬的殘留而建的美麗大門 (約1195,見352頁).

斯佩洛 *Spello* ⑨

Perugia. 👥 8,000. 🚍 🚏 ℹ️
Piazza Matteotti 3 (0742 30 10
09). 🛒 週三.

　　斯佩洛是斯珀雷托谷較為人知悉的村莊，以賓杜利基歐的溼壁畫馳名，壁畫 (約1500) 位於Via Consolare的Santa Maria Maggiore教堂 (12-13世紀) 內的Baglioni禮拜堂，描繪新約故事。往村中心方向的Via Cavour有哥德式Sant'Andrea教堂 (13世紀)，此街接著為Via Garibaldi，可通往12世紀的巴洛克式San Lorenzo教堂。

　　Via Consolare街底的保民城門 (Porta Consolare) 和Via Torri di Properzio雙塔的維納斯城門 (Porta Venere) 則是奧古斯都時期廢墟。

　　經過蘇巴修山 (Monte Subasio)，通往阿西西的路上，可從山頂眺望斯佩洛令人讚嘆的風光。

　　較不為人知的貝瓦霓雅 (Bevagna) 也因成為Via Flaminia (途經溫布利亞的羅馬大道) 的中途站而崛起。中世紀的

溫布利亞東部, 巫女群山的高峰

Piazza Silvestri有兩座仿羅馬式教堂。其中San Silvestro (1195) 較具氣氛；San Michele (12世紀晚期) 則以兩側小巧的出水口飾聞名。二者皆為比內羅大師 (Maestro Binello) 之作。

巫女群山 ⑩
Monti Sibillini

Macerata. 🚍 Spoleto. 🚏 Visso.
ℹ️ Largo Giovanni Battista
Antinori 1, Visso (0737 97 27 11).
🌐 www.sibillini.net

　　位於溫布利亞東部，最近升級為國家公園，有本區最天然壯觀的景色。長達40公里的山脊屬亞平寧山脈，該山脈縱貫義大利半島。群山的最高峰維托瑞山

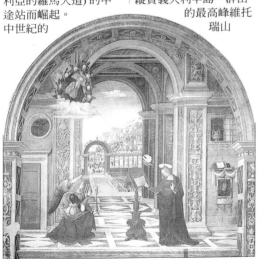

斯佩洛 Santa Maria Maggiore, 賓杜利基歐所作「天使報喜」(約1500)

(Monte Vettore, 2,476公尺)，也是半島上第三高峰，鯨背狀的山峰靠近神話中的巫女洞，此區也因而得名。

　　完善的地圖及小徑令此區成為極佳的健行地段，駕車人士則可沿著U字形的曲折道路，觀賞神奇的風光。主要景致有遼闊的大荒原 (Piano Grande)，四周群山環繞，只見羊群和廢棄的乾草堆；高原上春天開滿野花，稍晚則是扁豆。唯一的聚落是被人忽略的美麗山村Castelluccio，可由諾奇亞和Arquata del Tronto經公路前往。

諾奇亞的店面陳列當地各式肉品

諾奇亞 *Norcia* ⑪

Perugia. 👥 4,700. ℹ️ Piazza
San Benedetto (0743 82 81 73).
🛒 週四.

　　此固若金湯的山城是聖本篤的出生地、漫遊黑河小谷和巫女群山的最佳據點，也是義大利美食之都，以松露和一些義大利最好的火腿、肉腸及臘腸聞名。義大利文肉販 (norcineria) 即源自此鎮名稱。

　　此地主要名勝在Piazza San Benedetto，東側為聖本篤教堂，教堂14世紀的大門飾有聖本篤及其胞妹 (Santa Scolastica) 的雕像。據說教堂就位在聖本篤出生地點，墓窖內也確有

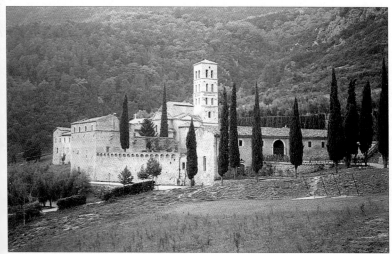

8世紀的谷中聖彼得修道院坐落在美麗的黑河小谷

5世紀建築的遺蹟。然而，更可能是在古羅馬神廟的遺址上，因古羅馬諾奇亞殖民地的集會廣場曾位於此。

教堂左邊矗立著剛翻修過的市政府 (Palazzo Comunale)，是13至14世紀自治期間的遺蹟。廣場對面的大寨 (Castellina, 1554)，是從前教皇領地為延伸勢力到三不管的山區而建的，由維紐拉 (Vignola) 設計。大寨左邊是主教座堂 (1560)，幾世紀以來飽受地震蹂躪，諾奇亞確實深受連串地震之苦，因此房舍都建得很矮，並用厚牆作扶壁，

以免遭更大的破壞。Via Anicia 的 Sant'Agostino 教堂有不錯的16世紀溼壁畫。位於 Piazza Palatina 的 Oratorio di Sant'Agostinaccio 祈禱堂有精美的17世紀頂棚。Via Umberto 的報攤亭 (Edicola, 1354) 是座奇特的有頂神龕，可能是為了聖週的頌聖遊行隊伍而刻。

黑河小谷 Valnerina ⑫

Perugia. **FS** Spoleto，然後轉搭巴士。**ℹ** Piazza Garibaldi, Cascia (0743 711 47).

黑河小谷蜿蜒穿越溫布利亞東部寬闊的長廊，黑河 (Nera) 流經諾

奇亞和巫女群山的山區，便注入台伯河。沿岸多陡峭而林木茂密的山坡，並分布著無數高地村莊與設防小村。

最高點是位於 Colleponte 的 San Pietro in Valle 修道院，充滿田園氣息。修院創立於8世紀，為少數倖存的倫巴底遺蹟；他們位於義大利中部的公國即定都於斯珀雷托；修院的主體和主祭壇皆建於當時。中殿牆上並有大量12世紀溼壁畫，溫布利亞最佳的仿羅馬式雕刻也可在此看到。

較修院著名的是特耳尼附近的大理石瀑布 (高165公尺)，是古羅馬人為排水工程所造，而今則供水力發電之用。可由 Marmore 或 N209 公路眺望瀑布景致。

🏛 谷中聖彼得修道院
San Pietro in Valle
Località Ferentillo, Terni. **☎** 0744 78 03 16. **◻** 每日.

🌊 大理石瀑布
Cascate delle Marmore
7公里沿 N209 Valnerina, Terni.
◻ 偶爾，請詢問旅遊服務中心.

奇亞的聖本篤教堂及廣場

馬爾凱
Le Marche

深處亞得里亞海與亞平寧山脈之間的偏僻角落，其鄉村風光像幅迷人的百衲被，由古鎮、山野和綿延的沙灘拼湊而成。西元前即有皮辰諾人在此定居，後來被羅馬人同化。

西元前4世紀，義大利南部「大希臘」(Magna Graecia) 城邦的流亡者在此區廣建殖民地，當時最著名的城市是安科納 (Ancona)，同時也是希臘勢力在義大利半島影響所及的最北端。中世紀初，這裏是神聖羅馬帝國的邊陲地帶，因而產生今日的地名 (march意謂邊境)。

本區在15世紀蒙特費特洛 (Federico da Montefeltro) 統治下，達到全盛時期，其位於烏爾比諾的宮廷，成為引領歐洲的文化中心之一。當時所建壯麗的文藝復興總督府，如今用來收藏本地藝術珍寶。阿斯科利皮辰諾 (Ascoli Piceno) 幾乎和烏爾比諾一般迷人，市中心的人民廣場為義大利最引人懷舊的老廣場之一。較小的城鎮如聖利奧 (San Leo) 和烏爾班尼亞 (Urbania)，還有聖馬利諾 (San Marino) 共和國，也都以中世紀古蹟自傲。

而今除了海灘與城鎮外，人們也受其未遭破壞的多丘內陸的吸引前來。尤其是峰頂白雪皚皚的巫女群山。

地方美食包括山產松露、濃郁的乳酪、柔嫩的火腿和臘腸，釀肉與香草料的橄欖 (olive ascolane)，以及亞得里亞海一帶的魚湯 (brodetto)。無甜味的 Verdicchio 白酒向來馳名，較特殊的品牌如 Bianchello del Metauro 也日趨暢銷。

馬爾凱中心地帶的嬰粟花和橄欖樹林

位於山頂的聖馬利諾共和國，四周環繞著中世紀的城門和城牆

漫遊馬爾凱

　　此區最受矚目的是中世紀城鎮烏爾比諾和阿斯科利皮辰諾，但是山巒起伏的內陸也有極多小城鎮和鮮為人知的村落。其中最出色的聖利奧，有令人難忘的堡壘。矗立於西方的遠山一直綿延至宏偉的巫女群山。綿長的海岸線上，以安科納和佩沙洛鎮為重心。

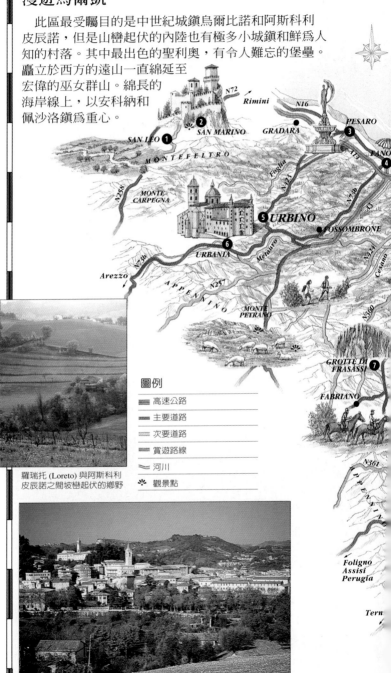

羅瑞托 (Loreto) 與阿斯科利皮辰諾之間坡巒起伏的鄉野

圖例

══ 高速公路

━━ 主要道路

▭ 次要道路

▭ 賞遊路線

〜 河川

✹ 觀景點

馬爾凱最美的城鎮阿斯科利皮辰諾 (Ascoli Piceno)

本區名勝

科內羅半島靠近諾佛港 (Portonovo) 附近的岩礁

交通路線

A14號公路是通往濱海度假地便利
途徑, A14的複式車道支線則可通往
Urbino, Jesi 和 Ascoli Piceno, 但內陸
的南北向道路交通可能會很慢. 巴
士服務大致不錯, 不過內陸的班次
可能較少. 沿岸的鐵路交通路服務
極佳, 有穿越本區核心的完善服務,
但速度可能不快.

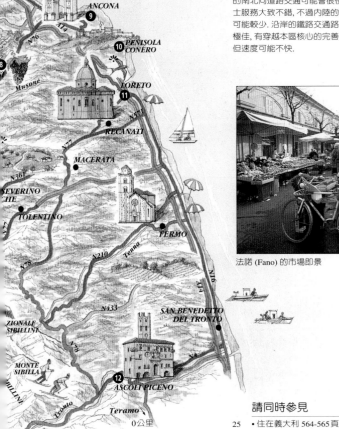

法諾 (Fano) 的市場即景

請同時參見

• 住在義大利 564-565頁
• 吃在義大利 597-598頁

聳立在聖利奧的主教座堂鐘樓

聖利奧 San Leo ❶

Pèsaro. 🛈 Piazza Dante 10 (0541 91 62 31). 🚌 自Rimini, 在 Villanova換車.

令人驚悚的高塔聳立於聖利奧村的城塞，但丁曾以此作為「煉獄」背景；馬基維利視它為義大利最佳的軍事建築。岩石城牆內原有供奉朱彼特的羅馬神廟 Mons Feretrius。

原址早期的羅馬堡壘於18世紀成為教皇領地的監獄，最有名的囚犯是1790年代的卡幽斯特羅 (Cagliostro) 伯爵，他是騙子、拉皮條者、巫師、江湖郎中兼鍊金術士。他的牢房經特地建造，讓窗戶面向村中兩座教堂；牢房現在仍然存在，另外還有小畫廊、貴賓房，以及壯觀的文藝復興城牆，是法蘭契斯可·迪·喬吉歐·馬提尼於15世紀為

蒙特費特洛公爵而建。

迷人的小村有座古意盎然的圓石子廣場和出色的9世紀教區教堂 (Pieve)。教堂建在6世紀禮拜堂的原址，部分石材取自朱彼特神廟的廢墟。

正後方是12世紀的仿羅馬式主教座堂，利用了朱彼特神廟殘留的科林新式柱頭，以及羅馬矮柱。墓窖內有聖利奧的石棺蓋，祭壇後方則可見到古代的異教雕刻。

🔺 城寨 Fortezza

Via Leopardi. 📞 0541 91 62 31. 🕐 每日.

聖馬利諾 San Marino ❷

🚹 26,000. 🚌 San Marino Città (自Rimini). 🛈 Contrada Omagnano 20, San Marino (0549 88 23 90).

小小的聖馬利諾是歐洲最古老的共和國，據稱由4世紀的僧侶兼石匠 San Marinus 創立，他曾遭戴克里先皇帝宗教迫害而逃亡，與他同行的還有建立附近村鎮的聖利奧。聖馬利諾建在巨神峰 (Monte Titano) 上，有自己的鑄幣廠、郵票、足球隊及千名精勇部隊。

聖馬利諾的免稅商店

西端邊境只有12公里，無海關緟節。同名的首都終年擠滿遊客，紀念品攤也使得街道窒礙難行。1849年，加里波底曾到此尋求政治庇護，如今當地有以他為名的廣場。最大的村鎮 Borgomaggiore 坐落在巨神峰山腳，有纜車通往山上的首都。

佩薩洛 Pèsaro ❸

🚹 85,000. 🚆 🚌 🛈 Piazza della Libertà 164 (0721 693 41). 🔺 週二及每月第一個週四.

市立博物館內貝里尼 (G. Bellini) 所作的「聖母加冕」(約1470) 細部

亞得里亞海濱最大的度假勝地之一，保有時尚的格調。在散步道和旅館白牆的後方，是熱鬧、迷人的中世紀城。

市立博物館的美術館有貝里尼華麗的多翼式祭壇屏「聖母加冕」。博物館還有出色的文藝復興時期陶瓷。

奧利維利考古博物館展示由附近的諾維拉拉 (Novilara) 古墳場發掘出來的歷史文物。

本鎮最佳教堂是位於 Corso XI Settembre 的 Sant'Agostino，以其華麗的詩班席著稱。

佩薩洛也是作曲家羅西尼的出生地 (1792)，他的故居有紀念文物，

鋼琴和部分原稿則陳列在羅西尼音樂學院。每年8月的音樂節，Piazza Lazzarini的羅西尼劇院都會上演他的歌劇。

🏛 **市立博物館 Musei Civici**
Piazza Mosca 29. 📞 0721 312 13. ⏰ 週二、三上午；週四至日. 🖼

🏛 **奧利維利考古博物館 Museo Archeologico Oliveriano**
Via Mazza 97. 📞 0721 333 44. ⏰ 週一至六上午. ♿

🏛 **羅西尼故居 Casa Rossini**
Via Rossini 34. 📞 0721 38 73 57. ⏰ 週一至六. 🖼

🏛 **羅西尼音樂學院 Conservatorio Rossini**
Piazza Olivieri 5. 📞 0721 336 70. ⏰ 週一至六上午，須先電話安排. ● 國定假日.

法諾 Fano ❹

Pèsaro. 🏘 54,000. 🚆 🚌 ⛴
🛈 Via Cesare Battisti 10 (0721 80 35 34). ⏰ 週三及六.

名稱源於異教徒的幸運女神廟 (Fanum Fortunae)，後來成為Via Flaminia (從羅馬延伸出的重要執政官道) 的終點，以及亞得里亞海岸最大的羅馬殖民地。奧古斯都拱門 (Arco d'Augusto, 西元2年) 是當地最重要的古蹟，1463年險遭蒙特費特洛公爵 (Federico da Montefeltro) 摧毀。他當時是教皇傭兵，在圍攻法諾時摧毀了上半部。

位於Piazza XX Settembre的16世紀幸運女神噴泉是獻給幸運女神 (Fortuna)的。噴泉後方的馬拉特斯塔府邸 (1420) 是為其統治者馬拉特斯塔建造，並於1544年擴建。裡面有博物館和美術館，展示桂爾契諾、雷尼和威尼斯畫家姜波諾等人作品。

🏛 **市立博物館與馬拉特斯塔美術館 Museo Civico e Pinacoteca Malatestiana**
Piazza XX Settembre. 📞 0721 82 83 62. ⏰ 週二至日 (10-3月：週二至日上午). ● 1月1日，12月25、26日. 🖼

烏爾班尼亞總督府的入口

烏爾比諾 Urbino ❺

見360-361頁.

烏爾班尼亞 Urbania ❻

Pèsaro. 🏘 7,200. 🚌 🛈 Corso Vittorio Emanuele 24 (0722 31 31 40). ⛴ 週四.

城中心有雅致的拱廊，名稱來自教皇烏爾班八世 (Urbano VIII, 1623-1644)，他對於將通稱為過渡堡 (Castello Durante) 的中世紀村莊改造成文藝復興城市典範的理念，深感興趣。

主要名勝是更早期的古蹟，即蒙特費特洛諸公爵所建的總督府，原是作為附近烏爾比諾總督府的眾多別府之一。府邸建自13世紀，並在15和16世紀重建，坐落在優美的美濤洛 (Metauro) 河岸，有小型美術館、樸素的博物館，老地圖和地球儀，以及費德利科公爵著名的圖書館所留的藏書。

🏛 **總督府 Palazzo Ducale**
Palazzo Ducale. 📞 0722 31 31 51. ⏰ 週二至日 (10-3月：向圖書館詢問). ● 國定假日. 🖼

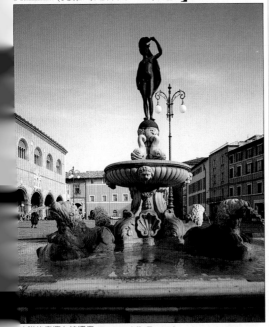

法諾的幸運女神噴泉 (Fontana della Fortuna)

烏爾比諾：總督府 *Palazzo Ducale*

這座義大利最美麗的文藝復興府邸是為蒙特費特洛公爵費德利科而建。他是烏爾比諾的統治者 (1444-1482)、英勇的傭兵，也是文人雅士。府邸建築精雅書畫豐富，堪稱文藝復興藝術與知識的理想。府邸內還有馬爾凱國立美術館。

★畢也洛・德拉・法蘭契斯卡的「基督受鞭刑」
這幅15世紀繪畫，採用戲劇化的透視法，營造出令人不安的效果。

被認為是勞拉納設計的塔樓

高聳於烏爾比諾的總督府

總督府簡樸的東側，是1460年之前馬索・迪・巴托洛米歐的設計。

榮譽中庭
Cortile d'Onore
這座文藝復興初期的中庭是由達爾馬提亞 (Dalmatia) 出生的勞拉納 (1420-1479) 設計的。

主入

圖書館當時是歐洲規最大的

理想城
這幅15世紀的繪畫被視為勞拉納 (Laurana) 之作，為虛擬的文藝復興城市，最受矚目的是其審慎的透視法和無人的景象。

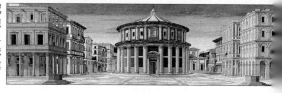

★書房 *Studiolo*
費德利科昔日的書房裝飾著鑲嵌木工，有些還是波提且利 (Botticelli) 的設計。

貝魯給底所繪費德利科像
Duca Federico by Pedro Berruguete
這幅15世紀畫有公爵和隨侍在旁的兒子，公爵自臉部受傷後，只讓人畫左臉。

空中花園

翼側的廳房俗稱「公爵夫人寓所」(Appartamento della Duchessa)。

★拉斐爾的啞女 *La Muta*
這幅「啞女」可能是佛羅倫斯的貴婦瑪達蓮娜・東尼 (Maddalena Doni) 的肖像。

遊客須知
Piazza Duca Federico 13.
0722 27 60. Piazza del Mercatale. 夏季：週一9:00-14:00, 週二至日8:30-19:15. 冬季時間表請電話洽詢 (最後入場：關閉前30分鐘). 1月1日, 12月25日. www.marcheturismo.it

重要作品
★法蘭契斯卡的「基督受鞭刑」
★拉斐爾的「啞女」
★書房

烏爾比諾 *Urbino* ❺
Pèsaro. 16,000.
Via Puccinotti 37 (0722 26 13). 週六.

Piazza Federico 的新古典式主教座堂 (1789) 最令人感興趣的是巴洛奇 (Federico Barocci) 的「最後的晚餐」(約1535-1612)。教區文物館內有陶瓷、玻璃和宗教工藝品。

本地最著名的畫家拉斐爾 (1483-1520) 曾住在拉斐爾出生之屋。中世紀的 Oratorio di San Giuseppe 祈禱堂以其「馬槽聖嬰」著稱，而14世紀的 Oratorio di San Giovanni Battista 祈禱堂則布滿15世紀薩林貝尼的 Giacomo 及 Lorenzo 所繪的「耶穌受難」和「施洗者約翰傳」。

Viale Bruno Buozzi 的15世紀阿柏爾諾茨堡壘 (Fortezza dell'Albornoz) 是倖存的16世紀要塞。

🏛 **教區文物館**
Museo Diocesano
Piazza Pascoli 2. 0722 28 50. 週一至六 (10-3月：詢問教堂管理員).

🏛 **拉斐爾出生之屋**
Casa Natale di Raffaello
Via di Raffaello 57. 0722 32 01 05. 每日 (週日限上午). 1月1日, 12月25日.

烏爾比諾中世紀與文藝復興風格交織的街景

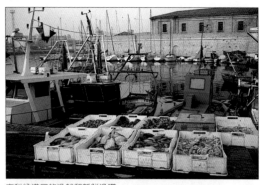
安科納港口的漁船和新鮮漁獲

法拉撒西巖洞 **7**
Grotte di Frasassi

Ancona. **C** 0732 972 11.
FS Genga San Vittore Terme.
○ 僅限導覽團體 (1 小時 15 分).
● 1月1日, 1月10-30日, 12月4,
25日.

位於耶西西南方, 為歐洲開放通行的最大洞穴群之一, 由森堤諾河 (Sentino) 侵蝕而成。長達18公里的巖洞網路, 約有1千公尺對外開放。巨大的風之巖洞 (Grotta del Vento) 足以容納米蘭大教堂——洞頂高達240公尺。洞穴曾被用來進行各種實驗, 包括剝奪感官知覺; 以及將一群人長期留在洞內, 探討群體關係。

耶西 *Jesi* **8**

Ancona. **人** 41,000. **FS** ■
i Piazza della Repubblica 11
(0731 597 88). ● 週三及六.

蟠踞在狹長的岩脊上, 耶西坐落在生產 Verdicchio 的青翠山野間; 這種爽口的白酒享有數世紀的盛譽, 容器很獨特——仿曾用來外銷酒品到古希臘的希臘雙耳細頸赤陶瓶的玻璃瓶。當地雖不產酒, 周圍卻有許多葡萄園。

鎮上18世紀的皮央內提府邸 (Palazzo Pianetti) 設有市立美術館與博物館, 館內有洛托 (Lorenzo Lotto) 晚期精美的繪畫。宏偉的洛可可風格中央大廳曾是府邸的裝飾重心。附近領主府邸的特色是頗具妙趣的小型考古收藏; 文藝復興風格的舊城牆外則是14世紀 San Marco 教堂, 以保存完善的喬托畫派溼壁畫著稱。

🏛 **市立美術館與博物館**
Pinacoteca e Musei Civici
Via XV Settembre. **C** 0731 53 83
43. ○ 週二至日.
🏛 **領主府邸**
Palazzo della Signoria
Piazza Colocci. **C** 0731 53 83 45.
○ 請電洽時間.

安科納 *Ancona* **9**

人 98,000. **人 FS** ■ ● **i** Via
Thaon de Revel 4 (071 35 89 91).
● 週二及五.
W www.marcheturismo.it

馬爾凱首府及最大港 (和希臘及克羅埃西亞有渡輪往返), 歷史至少可溯及西元前5世紀, 希臘人從夕拉古沙流亡至此定居。其名源於希臘文的「ankon」(肘彎), 即是指岩脊伸入海中形成當地最佳天然港口。

第二次世界大戰後, 中世紀城鎮損毀大半, 只有 Via della Loggia 倖存的15世紀商人涼廊 (Loggia dei Mercanti) 供人憑弔中世紀鼎盛期。

涼廊正北方是仿羅馬式的 Santa Maria della Piazza 教堂, 立面優美。市立美術館與現代藝術館有提香、洛托的畫布油畫。國立馬爾凱考古館展出希臘、高盧和羅馬藝術。港口附近的圖雷真拱門 (Arco di Traiano), 西元115建造, 為義大利保存得較好的古羅馬拱門。

法拉撒西巖洞令人難忘的洞穴景觀

科內羅半島上西洛婁村 (Sirolo) 的海灘

🏛 **市立美術館與現代藝術館** *Pinacoteca Comunale F Podesti e Galleria d'Arte Moderna*
Via Pizzecolli 17. 📞 071 222 50 41. ⏰ 週二至六 (週日下午及週一上午). ● 國定假日. 🈂🈳

🏛 **國立馬爾凱考古博物館** *Museo Archeologico Nazionale delle Marche*
Palazzo Ferretti, Via Ferretti 1. 📞 071 207 53 90. ⏰ 週二至日 (10-5月: 僅上午). ● 1月1日, 12月25日. 🈂🈳

科內羅半島 ❿
Penisola Conero

Ancona. 🚉 ⛴ Ancona. 🚌 自 Ancona 至 Sirolo 或 Numana. 🛈 Via Thaon de Revel 4, Ancona (071 35 89 91).

連綿不絕的海岸線到此才被打斷,從北面的安科納很容易進出。此地以其風光、酒 (Rosso del Conero 為最) 和一連串小海灣、海灘及小度假地聞名。最佳度假地是 Portonovo,海灘高處矗立著11世紀仿羅馬式 Santa Maria di Portonovo 教堂,但丁曾在「天堂」詩篇的21節提到它。Sirolo 和 Numana 則熱鬧而商業化,但你仍可避開人潮,到572公尺高的科內羅山 (Monte Conero) 健行,或搭遊船到較小的海灘。

羅瑞托 *Loreto* ⓫

Ancona. 🚶 11,000. 🚉 🚌 🛈 Via Solari 3 (071 97 02 76). ⛴ 週五.

傳說1294年,聖母之屋 (Santa Casa) 神奇地從聖地拔地而起,由眾天使將它送到安科納南面的月桂樹林。至今每年有3百萬朝聖者來此參觀聖母之屋及其教堂 (1468)。教堂部分由文藝復興建築家設計建造,包括布拉曼帖、珊索維諾和桑加洛。裡面還有希紐列利的作品。博物館-美術館則有洛托的畫作。

羅瑞托的聖母之屋

⛪ **長方形教堂及聖母之屋** *Basilica e Santa Casa*
Piazza Santuario. 📞 071 97 01 04. ⏰ 每日.

🏛 **博物館-美術館** *Museo-Pinacoteca*
Palazzo Apostolico. 📞 071 97 77 59. ⏰ 週二至日. ● 復活節, 5月1日, 8月15日. 🈂

阿斯科利皮辰諾 ⓬
Ascoli Piceno

🚶 54,000. 🚌 🛈 Piazza del Popolo (0736 25 30 45). ⛴ 週三及六.

名稱來自皮辰諾人 (Piceni),該部族在西元前89年被羅馬人征服。但其中世紀文化遺產才是吸引遊客的主因。

Palazzo dei Capitani del Popolo (13世紀) 的正面由 Cola dell'Amatrice 設計;San Francesco 教堂 (1262-1549) 則是座略顯肅穆的哥德式建築。

Via Cairoli 坐落13世紀道明會的殉道者 San Pietro Martire 教堂。對面是 Santi Vincenzo e Anastasio 教堂 (11世紀),墓窖建在據說可治瘋病的泉水上。位於 Piazza dell'Arringo 附近的12世紀主教座堂的 Sacramento 禮拜堂有15世紀畫家克里威利 (C. Crivelli) 所作的多翼式祭壇畫。市立美術館除了克里威利外,還有雷尼、提香和阿雷曼諾的畫作。考古博物館則有古羅馬、皮辰諾和倫巴底的工藝品。

🏛 **市立美術館** *Pinacoteca Civica*
Palazzo Comunale, Piazza Arringo. 📞 0736 29 82 13. ⏰ 每日. ● 1月1日, 12月25日. 🈂🈳

🏛 **考古博物館** *Museo Archeologico*
Palazzo Panighi, Piazza Arringo. 📞 0736 25 35 62. ⏰ 每日. ● 1月1日, 5月1日, 12月25日. 🈂🈳

仍可見古羅馬時期街道規畫痕跡的中世紀城鎮阿斯科利皮辰諾

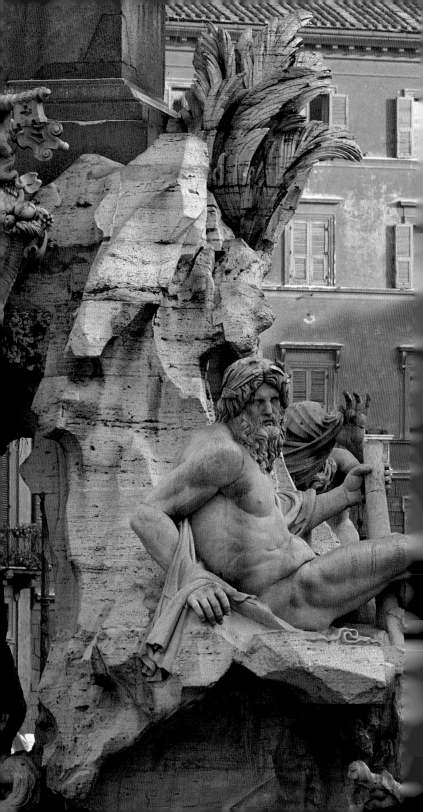

羅馬及拉吉歐

認識羅馬及拉吉歐

本區最初的聚落可追溯至位於拉吉歐北部的早期艾特拉斯坎文明。強盛的羅馬曾統治一個龐大帝國，帝國分裂後，本區又成為基督教世界的中心；藝術家和建築師雲集於此為教皇及其家族效力，其中尤以創造出壯麗建築的文藝復興和巴洛克時期作品最受矚目。這段完整歷史所留下的文化遺產在全市及鄰近一帶隨處可見。

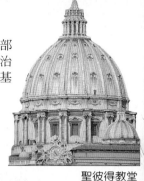

聖彼得教堂
教堂有米開蘭基羅設計的莊嚴圓頂 (見408-409頁)。

拿佛納廣場
廣場周邊咖啡館林立，內有3座巴洛克式噴泉，包括宏偉的河河噴泉，為貝尼尼最精美的作品之一 (見389頁)。

San Pietro

拿佛納廣場
Piazza Navor
(見386-395頁)

越台伯河區聖母教堂
可能是羅馬最早的基督教教堂，仍保有受人矚目的鑲嵌畫，例如卡瓦里尼的「聖母生平」，可溯及1291年 (見418頁)。

梵諦岡及越台伯河區
Citta del Vaticano e Trastevere
(見404-419頁)

Santa Maria in Trastevere

拉吉歐 (見444-455頁)

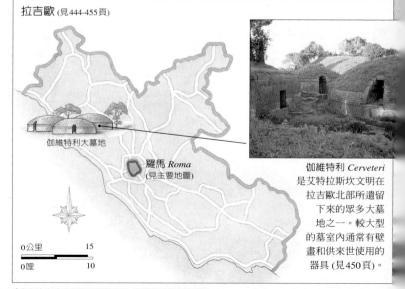

伽維特利大墓地

羅馬 *Roma*
(見主要地圖)

0公里	15
0哩	10

伽維特利 *Cerveteri*
是艾特拉斯坎文明在拉吉歐北部所遺留下來的眾多大墓地之一。較大型的墓室內通常有壁畫和供來世使用的器具 (見450頁)。

◁拿佛納廣場中央貝尼尼所設計，富譬喻性的四河噴泉

萬神殿
建於西元118至125年間，在古典式門廊後方有龐大圓頂，是羅馬建築工程的不凡之作 (見394頁)。

請同時參見
- 住在義大利 565-569頁
- 吃在義大利 599-602頁

羅馬東北部
(見396-403頁)

Santa Maria Maggiore

偉大聖母教堂
內部裝飾奢華，混合了各種建築風格，例如這座18世紀的聖體傘 (見403頁)。

Pantheon

古中心區
(見372-385頁)

Musei Capitolini

Colosseo

San Giovanni in Laterano

阿文提諾及拉特拉諾
Aventino e Lateran
(見420-427頁)

拉特拉諾聖約翰教堂
羅馬主教座堂，合併了1730年代精細建造的柯西尼禮拜堂 (見426頁)。

卡比托山博物館
擁有文藝復興時期以來古典世界的瑰寶，包括這座巨碩的4世紀君士坦丁大帝頭像 (見376-377頁)。

0公尺　　　　750
0碼　　　　　750

圓形競技場
西元80年維斯巴西安諾 (Vespasiano) 皇帝勒令建造。欲藉著讓民眾目睹戰士的生死決鬥和猛獸纏鬥，來博取威望 (見383頁)。

地方美食：羅馬及拉吉歐

傳統的羅馬烹調向來倚賴當地市場販賣的附近鄉間的當季新鮮農產。秋天的蕈類及春天的朝鮮薊有多種吃法；什錦生菜沙拉 (mesticanza)——包括辛辣的黃花南芥菜和捲菊苣幼苗在夏季當令時亦十分美味。許多正統的羅馬菜都偏好使用大量的洋蔥、大蒜、迷迭香、鼠尾草以及月桂葉來調味。典型的肉類佳餚乃以所謂的「第五肢」(quinto quarto) 為主——即頭、尾、蹄等——以橄欖油、花草香料、義式培根 (pancetta) 和豬頰肉 (guanciale) 調味，極受歡迎。羊奶製成、氣味濃烈的皮科利諾乾酪 (pecorino) 常撒在菜餚中調味；口味清淡的酪漿 (ricotta) 則多用在披薩和羅馬式甜點酪漿塔 (torta di ricotta) 的餡料。

鼠尾草

炸飯糰 *Supplì di Riso*
莫札雷拉乾酪 (mozzarella) 填餡的炸飯糰. 為典型的羅馬料理, 是不錯的簡餐.

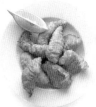

炸鱈魚條 *Filetti di Baccalà*
炸鱈魚條原是猶太名菜, 現已成為羅馬的代表菜餚.

裹麵糊炸朝鮮薊心　　　　　　　　裹麵糊炸節瓜花

開胃菜 *Antipasto*
為進餐之前奏, 通常是以各式當令蔬菜為主的小菜. 這些蔬菜或鮮吃, 或炭烤, 或是以添加香料的油或醋拌食. 春天上市的朝鮮薊心和節瓜花風味最佳, 常被用在各式菜餚, 包括炸什錦 (fritto misto), 即是精選當地食材裹麵糊炸成.

羅馬式小麵餃塊
Gnocchi alla Romana
用馬鈴薯或粗麥粉作成的小型麥餃塊, 可佐以番茄醬或奶油食用

羅馬式燴飯
Risotto alla Romana
以肝臟, 牛羊雜以及產自西西里島的馬沙拉甜酒 (Marsala) 燴成.

管狀細長通心麵
Bucatini all'Amatriciana
管狀通心粉拌以培根, 番茄和洋蔥, 再撒上皮科利諾乾酪作成.

拌炒義大利麵
Spaghetti alla Carbonara
源自羅馬, 以培根, 蛋和帕爾米吉阿諾乾酪作成, 可酌加黑胡椒

燉牛尾 *Coda alla Vaccinara*
以燉牛尾作成的傳統羅馬料理,
佐以花草香料和番茄醬汁.

酪漿塔 *Torta di Ricotta*
一道源自羅馬的著名點心, 以酪
漿, 馬沙拉甜酒和檸檬作餡.

羅馬式煎烤小牛肉
Saltimbocca alla Romana
以火腿和鼠尾草燒調美味的小
牛肉. 也可以作成肉捲或肉串.

豬頰肉燒蠶豆
Fave al Guanciale
幼嫩的春蠶豆加上豬頰肉和洋
蔥, 以橄欖油慢火煨成.

羅馬及拉吉歐的美酒與飲料

拉吉歐溫暖的氣候和肥沃的土地培育了茂盛的葡萄園, 進而維繫了2千年來由古羅馬人在羅馬山丘一帶肇始的釀酒傳統。如今, 以美酒佐餐已成為理所當然之事, 而本區亦為市內的餐廳和咖啡館供應大量廉價的無甜味白酒。在本地裝瓶的白酒中以Frascati最有名, 而Castelli Romani、Marino、Colli Albani和Velletri的風味則非常相近。這些酒全部使用同一品種葡萄Trebbiano釀成, 不過品質較佳者摻了少量Malvasia葡萄增添香氣與風味。本地產的紅酒較罕見, 大多數紅酒皆來自義大利其他地區。除了一般常見的餐後酒和開胃酒如Campari, 啤酒也很普遍, 最暢銷的義大利淡啤酒是Nastro Azzurro。果汁也很不錯, 酒吧並供應鮮榨橙汁 (spremuta)。羅馬的飲用水質清冽甘美, 水源豐沛, 是古羅馬人另一項恩賜。

Frascati是本
地最有名的
白酒

Torre Ercolana
為拉吉歐所產的少數紅酒之
一, 產量少並且常被視為本區
極品佳釀之一. 採用本地品種
Cesanese葡萄及較醇厚的
Cabernet葡萄混釀而成, 並至
少須陳放5年熟成.

生飲水

不同於其他許多地中海城市, 羅馬的飲用水品質極佳. 本市的新鮮飲用水經由水管和水道橋系統從山丘引水下來, 水量源源不絕, 自古羅馬時代建造迄今即少有改變. 市內到處每隔一段距離便有裝飾華美的噴泉流出甘美的泉水, 供日常生活使用及直接飲用. 但標示「acqua non potabile」(不宜飲用) 則例外.

羅馬眾多供應生飲用水
的噴泉之一

咖啡

咖啡對羅馬人而言幾乎比酒更重要. 平日隨時可以喝一小杯純黑的濃縮咖啡 (espresso), 早餐和下午則可來杯加牛奶泡沫的卡布奇諾 (cappuccino), 或是牛奶含量更多的玻璃杯裝拿鐵咖啡 (caffelatte).

濃縮咖啡　　　　卡布奇諾　　　　拿鐵

認識羅馬及拉吉歐的建築

　　帝國時期的羅馬建築結合了艾特拉斯坎和古典希臘風格，逐漸發展出以圓拱、拱頂和圓頂為主，新穎獨特的羅馬形式。早期基督教時代所建的都是簡樸、長方形的會堂；到了12世紀，建築型態已融入真正的仿羅馬式風格。文藝復興時期則以佛羅倫斯的典範為靈感，重拾簡潔與和諧比例的古典主義理念，然而於17世紀巴洛克時期的華麗風格中，羅馬才再度體現其偉大的建築表現。

羅馬許願池 (Fontana di Trevi) 華麗的巴洛克風格

從艾特拉斯坎文明到古典羅馬時期

墩壁牆使神廟更為醒目.

門廊是有列柱的大門.

拱圈成為羅馬建築的一項特色.

浮雕是從較早期遺蹟上取得.

3座中殿分割長方形會堂的內部空間.

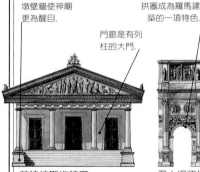

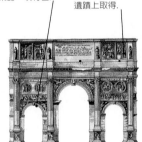

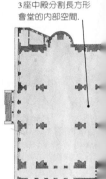

艾特拉斯坎神廟
依據希臘式樣，啟發了早期羅馬建築。正面門廊是唯一的入口.

君士坦丁拱門
Arco di Costantino, 西元315年
為羅馬帝國時期典型的凱旋門建築 (見379頁)。巍然聳立，高達25公尺.

早期基督教長方形教堂
西元4世紀，依據長方形平面構圖建造.

從文藝復興到巴洛克時期

多立克式列柱重現古典建築風格.

布拉曼帖 (Bramante) 採用古代神廟的環形建構.

粗面石工是以深陷的間縫來隔開厚重石塊，為府邸大廈所採用.

愛奧尼克式壁柱為莊嚴的上層樓面增添高雅氣息.

橢圓形階梯是矯飾主義屋舍的典型特色.

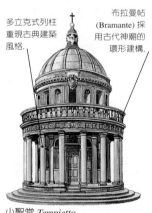

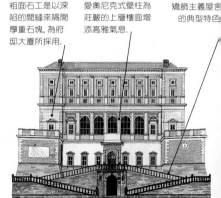

小聖堂 *Tempietto*
位在羅馬的蒙特利歐聖彼得教堂 (1502)，為文藝復興建築風格之典範：簡樸且比例完美 (見419頁).

法尼澤府 *Palazzo Farnese*
位於卡普拉洛拉 (Caprarola)，是一座1575年完工的五角形大廈 (見449頁)，結合了矯飾主義的建築技巧，以及文藝復興嚴謹的幾何比例特色.

何處可見建築典範

走一趟羅馬市中心的窮街陋巷，便可一覽歷來的建築傑作。最古老的瑰寶是竊自埃及的7座方尖碑，其中一座聳立在貝尼尼所作的大象背上 (394頁)。源自古羅馬的著名建築包括凱旋門和神廟，例如萬神殿 (394頁)。仿羅馬式建築的精髓留存於聖克雷門特教堂 (425頁)；而文藝復興的特色在聖彼得教堂 (408-409頁) 的圓頂上充分發揮。全市到處散布壯麗的巴洛克式瑰寶，尤其是裝飾在廣場上的華麗噴泉。市區以外則有文藝復興晚期的別墅，例如卡普拉洛拉 (449頁)。

支撐古老埃及方尖碑的貝尼尼大象雕刻局部

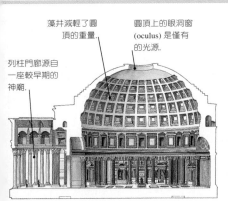

藻井減輕了圓頂的重量.

圓頂上的眼洞窗 (oculus) 是僅有的光源.

列柱門廊源自一座較早期的神廟.

萬神殿 Pantheon
為晚期羅馬建築的主要建築物之一 (見394頁), 於西元125年落成, 顯示出希臘式神廟在完美比例上的精工巧思.

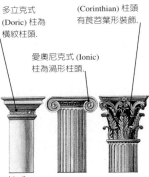

多立克式 (Doric) 柱為橫紋柱頭.

科林新式 (Corinthian) 柱頭有茛苕葉形裝飾.

愛奧尼克式 (Ionic) 柱為渦形柱頭.

柱式
古典建築的柱式是以古希臘式樣為依據的建築風格, 可由柱頭形式來辨識.

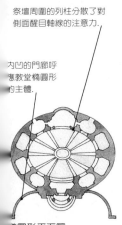

祭壇周圍的列柱分散了對側面醒目軸線的注意力.

內凹的門廊呼應教堂橢圓形的主體.

橢圓形平面圖
橢圓形平面使巴洛克式的奎利納雷聖安德烈亞教堂 (見401頁) 得以巧妙運用有限空間.

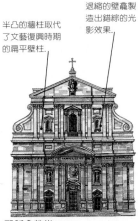

半凸的牆柱取代了文藝復興時期的扁平壁柱.

退縮的壁龕製造出錯綜的光影效果.

耶穌會教堂 Gesù
正立面 (1584) 堪稱「反宗教改革運動」的建築風格代表, 並曾在整個天主教世界興起效做之風 (見393頁).

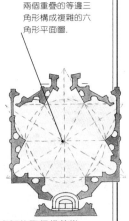

兩個重疊的等邊三角形構成複雜的六角形平面圖.

睿智的聖伊佛教堂
Sant'Ivo alla Sapienza
教堂的平面 (1642) 偏好宏偉設計更甚於古典外形 (見390頁).

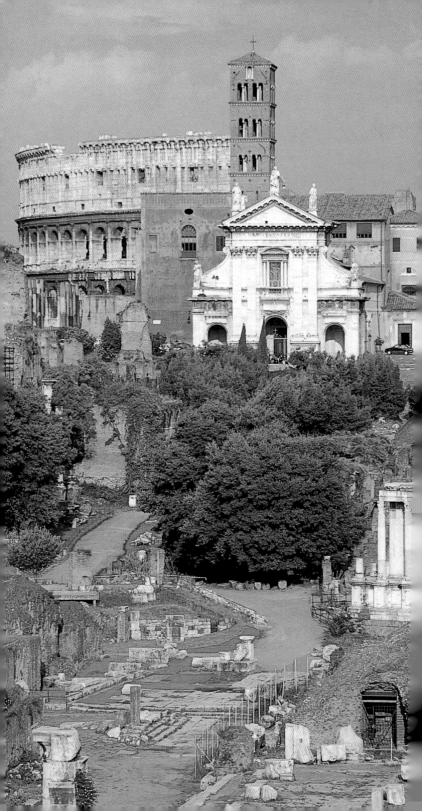

古中心區 *centro antico*

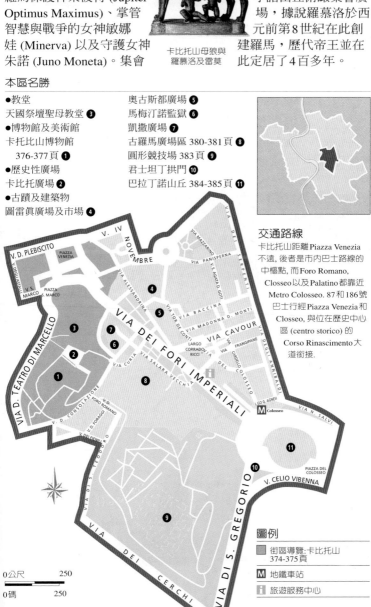

卡比托 (Campidoglio) 是指卡比托山的南面山頂，是羅馬世界的象徵，也是三大神廟的所在地。神廟分別供奉羅馬保護神朱彼特 (Jupiter Optimus Maximus)、掌管智慧與戰爭的女神敏娜娃 (Minerva) 以及守護女神朱諾 (Juno Moneta)。集會

卡比托山母狼與羅慕洛及雷莫

廣場位在卡比托下方，為昔日政經與商業活動中心；帝國集會廣場興建於羅馬人口增加時；圓形競技場則是娛樂中心。巴拉丁諾山丘俯瞰集會廣場，據說羅慕洛於西元前第8世紀在此創建羅馬，歷代帝王並在此定居了4百多年。

本區名勝

●教堂
天國祭壇聖母教堂 ❸

●博物館及美術館
卡托比山博物館 376-377頁 ❶

●歷史性廣場
卡比托廣場 ❷

●古蹟及建築物
圖雷眞廣場及市場 ❹

奧古斯都廣場 ❺
馬梅汀諾監獄 ❻
凱撒廣場 ❼
古羅馬廣場區 380-381頁 ❽
圓形競技場 383頁 ❾
君士坦丁拱門 ❿
巴拉丁諾山丘 384-385頁 ⓫

交通路線

卡比托山距離 Piazza Venezia 不遠，後者是市內巴士路線的中樞點，而 Foro Romano, Closseo 以及 Palatino 都靠近 Metro Colosseo. 87和186號巴士行經 Piazza Venezia 和 Closseo，與位在歷史中心區 (centro storico) 的 Corso Rinascimento 大道銜接.

V. D. PLEBISCITO
V. D. CORSO
PIAZZA VENEZIA
PIAZZA S. MARCO
V. S. MARCO
V. IV NOVEMBRE
VIA MAZZARINO
VIA PANISPERNA
VIA ALESSANDRINA
VIA DEI SERPENTI
VIA TOR DE' CONTI
VIA A. AGLIABELLI
VIA BACCINA
VIA MADONNA D. MONTI
VIA DEI FORI IMPERIALI
VIA CAVOUR
VIA D. TEATRO DI MARCELLO
LARGO CORRADO RICCI
VIA FRANGIPANE
VIA CURIA
VIA SALARA VECCHIA
VIA DEGLI ANNIBALDI
VIA DEL COLOSSEO
V. D. CONSOLAZIONE
V. D. FORO ROMANO
V. D. FORO OLIO
V. DEL FIENILE
V. D. S. TEODORO
VIA CELIO VIBENNA
PIAZZA DEL COLOSSEO
VIA N. SALVI
LGO G. AGNESI
M Colosseo
VIA DI S. GREGORIO
VIA DEI CERCHI

0公尺 250
0碼 250

圖例

	街區導覽:卡比托山 374-375頁
M	地鐵車站
i	旅遊服務中心

圓形競技場高聳於古羅馬廣場後方的景象

街區導覽：卡比托山

　　卡比托山 (Capitolino) 為古羅馬的城砦，於16世紀時由米開蘭基羅設計。他負責建造梯形的卡比托廣場和坡道階梯，經由寬廣階梯可上到廣場。廣場兩側是新宮和管理大廈，內設卡比托山博物館，擁有精美的雕塑與繪畫收藏。此外，步行到博物館後方的塔培亞岩，亦可欣賞到山下集會廣場的優美風光。

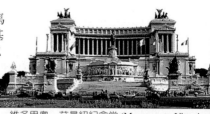

維多里奧・艾曼紐紀念堂 (Monumento Vittorio Emanuele) 建自1885年，並於1911年落成，以向義大利統一後的首任國王致敬。

PIAZZA VENEZIA

VIA DEL TEATRO DI MARCELLO

聖馬可教堂 (San Marco) 供奉威尼斯的守護聖徒，其環形殿有出色的9世紀鑲嵌畫。

威尼斯大廈 (Palazzo Venezia) 曾是墨索里尼的寓所，現設有美術及裝飾藝術博物館。展品包括這件中世紀的飾金琺瑯天使像。

天國祭壇 (Aracoeli) 階梯於1348年建成，用以紀念瘟疫結束。

坡道階梯上方巍然聳立著卡斯特 (Castore) 和波樂克斯 (Polluce) 的巨形雕像。

★卡比托山博物館
館內的藝術和古代雕塑收藏包括這件馬可・奧略里歐 (Marco Aurelio) 大帝騎馬像，目前矗立於廣場中央的是複製品 ❶

重要觀光點

★卡比托山博物館

圖例

- - - 建議路線

0公尺　　　　75
0碼　　　　　75

天國祭壇聖母教堂

隱於教堂磚造正
面後的藝術珍品
包括這件15世紀
賓杜利基歐的溼
壁畫「聖貝納狄
諾的葬禮」**③**

位置圖
見羅馬街道速查圖 **MAP** 3

卡比托山博物館 **①**
Musei Capitolini

見376-377頁.

卡比托廣場 **②**
Piazza del Campidoglio

MAP 3 B5. 🚌 40, 64, 70, 75.

　1536年查理五世宣布
將前往羅馬訪問，教皇
保祿三世便要求米開蘭
基羅美化卡比托山外
觀；他於是重新設計廣
場，翻新宮殿正面並建
造新的坡道階梯。這道
平緩的斜坡頂端有卡斯
特和波樂克斯的巨像。

天國祭壇聖母教堂 **①**
Santa Maria in Aracoeli

Piazza d'Aracoeli. **MAP** 3 B5.
📞 06 679 81 55. 🚌 64, 70, 75.
🕐 每日6:30-中午, 15:15-18:00.

　教堂矗立於朱諾神廟
原址，至少可回溯至6
世紀。教堂如今以其富
麗的飾金頂棚，以及賓
杜利基歐 (Pinturicchio)
作自1480年代的精緻
溼壁畫系列著稱，
描繪席耶納的聖
貝納狄諾 (San
Bernardino) 生
平。曾顯現奇蹟
的木雕聖嬰像
(Santo Bambino) 亦
為參觀重點，可惜卻在
1994年遭竊，而以複製
品取代。

新宮於1734年
被建為公共博
物館。

參議院大廈 (Palazzo Senatorio)
是壯麗的文藝復興式政府所在
地，建在舊文書府 (Tabularium)
廢墟上。

卡比托廣場
米開蘭基羅設計了幾何
圖案的地板鋪面及建築
物正面 **②**

管理大廈

朱彼
特神廟
(Tempio di
Giove) 可由此錢
幣窺見一斑，供
奉古羅馬神祇中
最重要的天神朱
彼特。祂被認為
具有保護或摧毀
城市的力量。

塔培亞岩 (Rupe Tarpea)
是座懸崖，一般認為古
羅馬的叛國者都由此
扔下處死。

通往卡比托山
的階梯

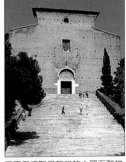

天國祭壇聖母教堂的大理石階梯
及簡樸正立面

卡比托山博物館 *Capitoline Museums:* ❶

新宮 *Palazzo Nuovo*

　　自從教皇席斯托四世 (Sisto IV) 於 1471 年捐贈一批青銅塑像給羅馬市之後，卡比托山即開始收藏古典主義雕塑。目前兩座米開蘭基羅設計的宮殿兼收繪畫及雕塑作品。新宮首先於 1734 年由教皇克雷門特十二世對外開放，內有精選的希臘和羅馬雕塑。

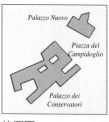

位置圖

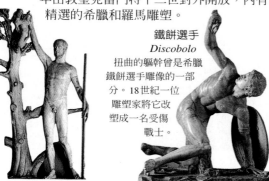

鐵餅選手
Discobolo

扭曲的軀幹曾是希臘鐵餅選手雕像的一部分。18 世紀一位雕塑家將它改塑成一名受傷戰士。

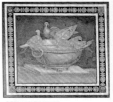

鴿子鑲嵌畫

這件 1 世紀的寫實鑲嵌畫曾裝飾在提佛利 (Tivoli) 哈德連別墅 (見 452 頁) 的地板。

亞歷山大·塞維洛 *Alessandro Severo*

在這件 3 世紀的大理石像中，皇帝的姿勢乃倣效神話英雄帕修斯(Perseo)，在殺死蛇髮女妖梅杜莎 (Medusa) 後高舉其首。

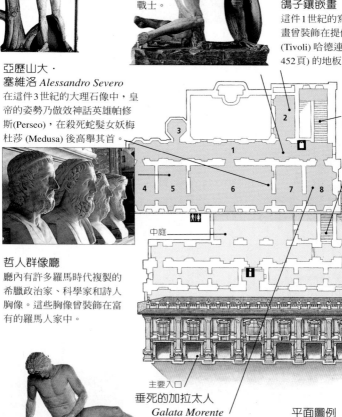

哲人群像廳

廳內有許多羅馬時代複製的希臘政治家、科學家和詩人胸像。這些胸像曾裝飾在富有的羅馬人家中。

往地面樓的樓梯

往一樓的樓梯

中庭

主要入口

垂死的加拉太人
Galata Morente

在這件西元前 3 世紀希臘原作的羅馬複製品中流露出強烈的悲憫情懷。

平面圖例

☐	地面樓
☐	一樓
☐	二樓
☐	非展覽空間

管理大廈 *Palazzo dei Conservatori*

　　管理大廈於中世紀晚期是本市的法院所在地。其飾有溼壁畫的大廳仍不時用來舉行政治性會議，地面樓則設有戶政事務所。然而內部大多已用來擺設雕塑，包括君士坦丁大帝巨像的殘餘片段在內；二樓藝廊則藏有維洛內些、丁多列托、卡拉瓦喬、范·戴克和提香等人作品。

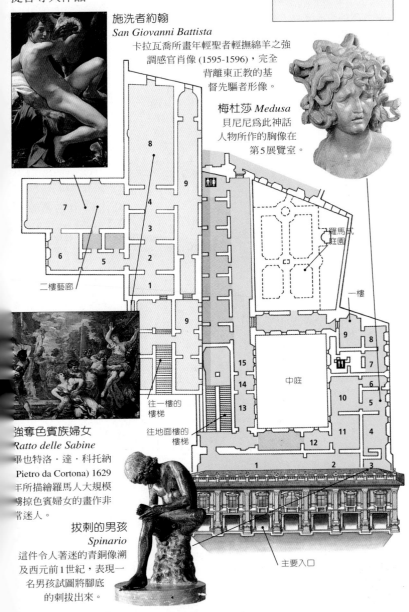

施洗者約翰
San Giovanni Battista
卡拉瓦喬所畫年輕聖者輕撫綿羊之強調感官肖像 (1595-1596)，完全背離東正教的基督先驅者形像。

梅杜莎 *Medusa*
貝尼尼為此神話人物所作的胸像在第5展覽室。

二樓藝廊

8

9

7

4

6

5

2

1

9

15

14

13

往一樓的樓梯

往地面樓的樓梯

強奪色賓族婦女
Ratto delle Sabine
畢也特洛·達·科托納 (Pietro da Cortona) 1629 年所描繪羅馬人大規模搶掠色賓婦女的畫作非常迷人。

羅馬式庭園

一樓

9　8

7

6

10　5

11　4

12

1　　2　3

中庭

拔刺的男孩
Spinario
這件令人著迷的青銅像溯及西元前1世紀，表現一名男孩試圖將腳底的刺拔出來。

主要入口

圖雷真廣場及市場 ❹
*Foro Traiano
e Mercati Traianei*

MAP 3 B4. □廣場, Via dei Fori Imperiali. ● 不對外開放.
□市場 Via IV Novembre.
📞 06 679 00 48. ○ 週二至日 9:00-18:00. ● 週一, 國定假日.
📷♿

圖雷真在西元101至102年以及105至106年間的戰役連番獲勝之後, 於107年開始興建集會廣場以紀念他征服了達契亞 (Dacia, 現今羅馬尼亞)。他的新廣場區在當時盛況空前, 在占地極廣且列柱環繞的空間裡有皇帝騎馬像、長方形教堂和兩座圖書館。如今傲然聳立於廢墟上

圖雷真圓柱
(Colanna Traiana)

的是圖雷真圓柱, 原位在兩座圖書館之間。盤旋在30公尺高的柱身上詳細地刻畫出達契亞戰役的場景, 始於羅馬人備戰之初, 而以達契亞人被逐出家園爲結尾。當初設計這些纖毫畢現的立體浮雕是爲了便於從圖書館的觀景台上欣賞, 從地面必然難以理解。若想進一步了解細部, 羅馬文明博物館 (見432頁) 有一套銅鑄模版。廣場正後方的圖雷真綜合市場興建較早, 它和廣場一樣可能也是由大馬士革的阿波羅多祿斯

畢貝拉第卡路 (Via Biberatica) 是穿越圖雷真市場的唯一要道

(Apollodoro di Damasco) 所設計, 相當於古羅馬的現代購物中心。市場內大約有150家商店, 貨品從東方絲綢到鮮魚、花卉等。此地也曾經是發放配給糧食給羅馬人的地方, 這是共和時代的政治家爲了賄選以及避免在饑荒時期發生動亂所採取的措施。

圖雷真市場還原圖

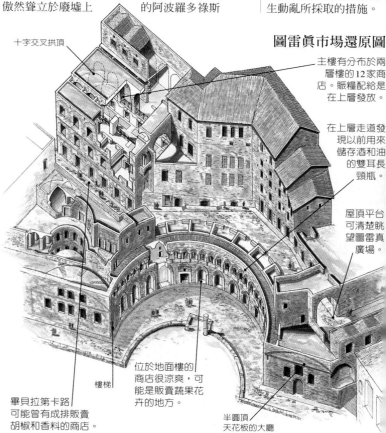

十字交叉拱頂

主樓有分布於兩層樓的12家商店。賑糧配給是在上層發放。

在上層走道發現以前用來儲存酒和油的雙耳長頸瓶。

屋頂平台可清楚眺望圖雷真廣場。

位於地面樓的商店很涼爽, 可能是販賣蔬果花卉的地方。

樓梯

畢貝拉第卡路可能曾有成排販賣胡椒和香料的商店。

半圓頂天花板的大廳

奧古斯都廣場 ❺
Foro di Augusto

Piazza del Grillo 1. MAP 3 B5.
87, 186. 須預約. 含至市場的入口.

奧古斯都廣場從蘇布拉 (Suburra) 貧民區腳下的一座高牆延伸至凱撒廣場邊緣，於西元前41年建造以慶祝奧古斯都戰勝刺殺凱撒的布魯圖斯和卡修斯；因此廣場中央的神廟供奉著復仇戰神 (Marte Ultore)。龜裂的台階和4根科林新式圓柱使神廟易於辨認。神廟原有尊酷似奧古斯都的戰神像，為防有人看不出來，奧古斯都大帝本人的巨像就立在蘇布拉區的牆邊。

刻畫馬梅汀諾監獄的19世紀版畫

馬梅汀諾監獄 ❻
Carcere Marmertino

Clivo Argentario 1. MAP 3 B5.
06 69 94 10 20. 84, 85, 87, 175, 186. 每日9:00-中午, 14:00-17:00. 接受捐獻.

16世紀的木匠聖約瑟教堂 (San Giuseppe dei Falegnami) 底下是一座陰溼地牢，根據基督徒的傳說，聖彼得和聖保羅曾被囚禁於此。據說他們曾使地牢冒出泉水，並為兩名獄卒施

奧古斯都廣場復仇戰神廟的基座

洗。地牢位在舊蓄水池內，和市內的主要下水道大暗渠 (Cloaca Maxima) 相通。下層牢房用來處決囚犯，並棄屍於下水道中。然而，入獄者往往是因為得不到食物而餓死。

凱撒廣場 ❼
Foro di Cesare

Via del Carcere Tulliano. MAP 3 B5.
06 39 96 78 50. 84, 85, 87, 175, 186, 810, 850. 僅供預約參觀.

羅馬帝國第一座集會廣場是為疏解羅馬廣場區內的人口密度，由凱撒大帝興建。他耗費鉅資——多為征服高盧的戰利品——收購並拆除原地的房舍。其中最為尊榮者首推西元前46年奉獻給祖先女神維納斯 (Venere Genitrice) 的神廟，廟內原有凱撒、克麗歐佩特拉以及維納斯的雕像，不過如今僅存一座平台和3根科林新式圓柱。廣場一度有雙層柱廊環抱，遮蔽廊下成排的商店。不過，卻已在西元前80年被焚毀，並由杜米先和圖雷真予以重建。

圖雷真還建造了白銀集會堂

(Basilica Argentaria)——後來成為重要的金融交易所——以及商店和有暖氣的公共盥洗室。

羅馬廣場 ❽
Foro Romano

見380-381頁.

圓形競技場 Colosseo ❾

見383頁.

君士坦丁拱門 ❿
Arco di Costantino

位於 Via di San Gregorio 和 Piazza del Colosseo 之間. MAP 7 A1. 75, 85, 87, 110, 175, 673, 810. 3. Colosseo.

這座羅馬帝國最後一座宏偉建築，建於西元315年，就在君士坦丁大帝將帝國首都遷到拜占庭之前幾年。拱門乃為慶祝君士坦丁大帝於西元312年梅維安 (Milvio) 橋戰役中大敗其共治者馬森齊歐而建造。君士坦丁將勝利歸功於他所作的夢，夢裡指示他將部下的盾牌全部標示「chi-rho」，即基督名字的前2個希臘字母。然而這座拱門卻絲毫沒有基督教的色彩：浮雕多取自早期異教徒遺物。

巴拉丁山丘 ⓫
Monte Palatino

見384-385頁.

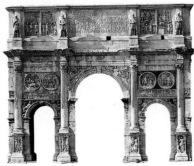

君士坦丁拱門的北側

古羅馬廣場區 *Foro Romano* ⑧

　　共和初期，古羅馬廣場區內小吃攤販和妓院，神廟和議院相鄰雜處。到了西元前2世紀才決心重整市容，以商業中心和法院來代替原有的食品店。在帝國統治下，廣場區仍爲本市的儀式中心，歷代皇帝不斷翻新舊建築物並建造新的神廟和宏偉建築。

塞提米歐‧塞維洛拱門 *Arco di Settimio Severo*
這座凱旋門建於西元203年，即塞提米歐‧塞維洛皇帝登基10週年之際。

安東尼諾與法斯提娜 (Antonino e Faustina) 神廟已經和米蘭達聖羅倫佐教堂合併。

農神廟 (Tempio di Saturno)

船頭鐵角講壇 (Rostri) 是雄辯家發表演說的講壇。

VIA DELLA CURIA

VIA SACRA

元老院 (Curia) 即古羅馬議院，已經過重建。

朱利亞集會堂 *Basilica Giulia*
因凱撒大帝 (Giulio Cesare) 於西元前54年開始興建而得名，曾爲民事法庭所在地。

艾米利亞集會堂 (Basilica Aemilia) 是商業和金錢交易的集會廳。

灶神廟 (Tempio di Vesta)

卡斯特與波樂克斯神廟 *Tempio di Castore e Polluce*
雖然自西元前5世紀此處便已建有神廟，其圓柱和精緻的挑簷卻是始於西元6年神廟重建之時。

重要觀光點

★聖火貞女之家

★君士坦丁集會堂

★聖火貞女之家 *Casa delle Vestali*
負責看管照料灶神廟聖火的女祭司住在此處。房舍位在中央花園周圍的大規模長方形建築物。

0公尺　　　75
0碼　　　75

★君士坦丁集會堂
Basilica di Costantino
集會堂的3座龐大半圓形
拱頂是廣場區最大規模建
築物的遺跡。像其他集會
堂一樣，這裡也用於司法
行政及商業活動。

羅慕洛神廟 (Tempio di
Romolo) 目前附屬於
後方的聖科斯瑪暨達
米安教堂 (Santi Cosma
e Damiano)，仍保留
原有的4世紀
青銅大門。

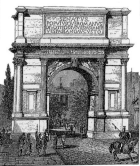

提圖拱門
Arco di Tito
此凱旋門乃杜米先皇帝
於西元81年所建，以
紀念13年前其父維斯
巴西安諾 (Vepasiano)
和兄長提圖 (Tito) 洗劫
耶路撒冷。

VIA DEI FORI IMPERIALI

VIA SACRA

法庭古物館
Antiquarium Forense
博物館藏有廣場區出土的文物。
展出鐵器時代的骨灰甕到
來自艾米利亞集會堂的
這件刻畫伊尼亞斯
(Enea) 的橫飾帶。

維納斯與羅馬神廟
(Tempio di Venere e Roma)
建於西元135年，大部分
由哈德連皇帝設計。

VIA SACRA

圓形競技場

巴拉
丁諾 ↓

聖法蘭契斯
卡·羅馬納
教堂 Santa
Francesca
Romana
在古羅馬廣場區
廢墟間有許多教
堂，其中此座有
高聳的仿羅馬式
鐘樓。

聖火貞女 *Vastale*
膜拜灶神 (Vesta) 的儀式至少可回溯至西元
前8世紀。傳說羅馬開國者羅慕洛和雷莫便
是火神女祭司蕾亞 (Rhea) 和戰神 (Mars) 所
生。共有6名貞女保持聖火在環形灶神廟中
燃燒不滅。這些出身望族的女子在6至10歲
便被選作聖火貞女，並且要服務30年。她們
具有崇高地位和經濟保障，但若失貞便會慘
遭活埋；聖火若是熄滅，也會遭到大祭司
鞭笞。雖然她們在服務期滿後可以結婚，
但卻很少人這麼做。

一名聖火貞
女的紀念像

古羅馬廣場區之旅

想好好欣賞古羅馬廣場區的配置，在走進這片令人眼花撩亂的神廟、凱旋門和集會堂遺蹟之前，卡比托山上是一覽全貌的最佳位置。從那裡可以清楚辨認廢墟主體以及 Via Sacra (聖路) 行經路線，宗教和凱旋遊行隊伍便是沿此路線穿過廣場區前往卡比托的朱彼特神廟 (Tempio di Giove, 見375頁) 酬神。

卡斯特與波樂克斯神廟的科林新式圓柱

主要名勝

一進廣場區馬上可以看到艾米利亞集會堂，是建於西元前179年的長方形會堂，曾是放貸者、生意人和稅吏的集會所。雖然如今只剩下邊緣留有殘柱的淡色大理石地板，但仍可看見據說是西哥德人於5世紀入侵羅馬並焚毀集會堂時，因錢幣熔化而遺留下來的銅銹斑痕。

集會堂旁邊肅穆的磚砌建築是元老院，內有「圖雷眞浮雕屛風」(Plutei Traianei)，乃圖雷眞或哈德連皇帝所委製，用以裝飾船頭鐵角講壇 (Rostri) 的浮雕嵌版。其中一幅刻畫堆積如山的稅務帳簿，圖雷眞爲了免除百姓的債務而將它們銷毀。廣場區保存最完善的宏偉建築是塞提米歐．塞維洛拱門。大理石浮雕嵌板描繪皇帝在安息 (Parthia，現今伊朗和伊拉克) 和阿拉伯的軍事勝利。農神廟是農神節慶典焦點所在，於12月舉行一週，屆時學校放假、奴隸可與主人同桌進食、大家交換禮物並有市集。

聳立在朱利亞集會堂廢墟上的是3根精雕凹槽紋圓柱，以及由卡斯特與波樂克斯神廟所取下的柱頂線盤雕板。這件醒目的遺物是奉獻給特洛伊城美女海倫的一對孿生兄弟，據說他們於西元前499年曾在雷紀陸斯湖 (Regillo) 戰役中協助羅馬擊敗艾特拉斯坎人。

雅致的環形灶神廟供奉爐火女神。聖火由聖火貞女照料，若燃燒不滅則象徵國運恆昌，若是熄滅則是預表城市將

灶神廟已整修過的部分

遭毀滅。建築物於1930年曾經部分重建，但環狀外形可回溯至早期原址上的拉丁式泥屋。後方便是聖火貞女之家，是女祭司和聖火貞女起居之處。這片50間廳房的大型複合建築曾附屬於神廟。保存最好的是俯臨中庭的房間，中庭有聖火貞女雕像、蓮花池和薔薇樹。

廣場區的另一端是君士坦丁集會堂遺跡，於西元308年由馬森齊歐始建，又名馬森齊歐集會堂。

君士坦丁於西元312年梅維安 (Milvio) 戰役中擊敗對手之後完成該集會堂。從保留完整的龐大拱門及頂棚遺跡可以想見廣場上公共建築物原有的規模和宏偉。另有3座巨大的藻井拱頂，高度原達到35公尺並貼有大理石面。牆內放置雕像用的壁龕，下面也鋪有大理石，上面則以灰泥粉飾。原通往屋頂的螺旋梯則已散落在地面。

集會堂的環形殿和六角拱經常被文藝復興時期的建築師引爲典範，在作品中致力重現古典式的對稱及崇高。米開蘭基羅在進行聖彼得教堂圓頂工程時也曾研究過集會堂的建築風格。

聖火貞女之家的中庭花園

圓形競技場 Colosseo ❾

格鬥士
的盾牌

羅馬最宏偉的圓形競技場是維斯巴西安諾皇帝於西元72年委託興建。皇帝和富有市民將格鬥士的生死搏擊和猛獸互鬥搬上舞台，以爭取民心。整個殺戮場面非常狀觀：西元80年開幕活動就有超過9千頭野獸被殺。場內可以容納5萬5千名觀眾，座位按階級分配。

內部走廊
方便大批且往往毫無秩序的群眾自由走動及快速就座.

尼祿巨像
Colosso di Nerone
這座飾金青銅像來自尼祿的皇宮，競技場就建在皇宮之上，圓形劇場可能因此而得名.

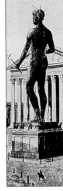

遮陽罩 (velarium) 是為觀眾遮陽的巨大帆布蓬，以上層的桿子支撐.

進場路線及階梯可達各樓層的席位。皇帝和執政官則各有其入口.

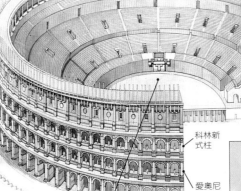

科林新式柱

愛奧尼克式柱

多立克式柱

競技場地面下是密布成網狀的升降梯和獸籠.

入口

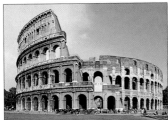

多立克式、愛奧尼克式及科林新式樓層
這些樓層啟發了許多文藝復興時期的建築師，他們掠取建材，利用其石灰華來興建府邸及聖彼得教堂的一部分.

羅馬格鬥士 Roma gladiatori
格鬥士原為受訓的士兵。後來他們的對擊演變成一項運動。奴隸、戰俘或罪犯被迫與人或野獸作生死搏鬥.

維斯巴西安諾皇帝
Vespasiano
他下令在尼祿的宮殿原址上興建競技場，以表明自己與這位暴君不同.

巴拉丁諾山丘 *Monte Palatino* ⑪

希玻莉
女神像

巴拉丁諾山丘曾是王公貴族的住宅區，堪稱羅馬最宜人的古蹟遺址；其中包括奧古斯可能住過的簡樸屋舍，還有佛拉維亞宮和奧古斯都宮，即杜米先皇帝所建豪華皇宮的公共及私人側翼。

羅慕洛小屋 (Casa di Romolo) 據說是羅慕洛於西元前9世紀所創建，可由支柱所留下的洞孔辨認出來。

豐饒女神希玻莉神廟 (Tempio di Cibele)

奧古斯都之家 (Casa di Augusto) 被認為曾是該皇帝樸實住所的公共部分。

★李維亞之家
Casa di Livia
在房子的私人部分依然倖存許多壁畫，傳說奧古斯都和其妻李維亞曾住過這裡。

★佛拉維亞宮
Domus Flavia
佛拉維亞宮的中庭鋪有華麗的彩色大理石地板。羅馬詩人讚譽它為最富麗堂皇的別墅。

奧古斯都宮是皇帝的私人住處。

塞提米歐·塞維洛皇帝
Settimio Severo
在他統治期間 (193-211) 曾擴建奧古斯都宮並建造一座引人矚目的多功能浴場。

重要觀光點
★佛拉維亞宮
★李維亞之家

0公尺　　　　75

0碼　　　　75

地下通道 Criptoportico
這條精巧粉飾灰泥牆面的地下長廊是由尼祿皇帝授意建造。

遊客須知

Via di San Gregorio 或 Via Sacra 近提圖拱門。 **MAP** 6 F1. **(** 06 39 96 77 00. **_**
75, 85, 87, 117, 175, 186, 810, 850. **M** Colosseo. **⬛** 3. **○** 每日9:00-日落前1小時。 **●** 1月1日，5月1日，12月25日。 **✎** 含巴拉丁諾博物館門票。 **◻✐◔◻**

杜米先皇帝派人在佛拉維亞宮的中庭，鋪設明亮如鏡的大理石，以提防刺客。

運動場的龕座 (exedra) 以前可能設有露台。

廣場區入口

運動場 Stadio
這個圍場是皇宮的一部分，可能曾是御用花園。

塞提米歐·塞維洛宮
Palazzo di Settimio Severo
這項奧古斯都宮的擴建工程突出於山坡，因此以巨拱支撐。

巴拉丁諾山之沿革

庫提赫 (Thomas Couture, 1815-1879) 所繪「頹廢的古羅馬人」

羅馬建國記
根據傳說，雙胞胎兄弟羅慕洛 (Romolo) 和雷莫 (Remo) 是在巴拉丁諾山上被母狼帶大。同樣在這裡，羅慕洛殺死自己的兄弟，並創建了註定發展成為羅馬的村莊。在山上曾發現可追溯至西元前8世紀的泥牆茅舍遺跡，使該項傳說增添了考古根據。

共和國時期
到了西元前1世紀，巴拉丁諾山丘已成為羅馬人最嚮往居住的地方，也是共和國最尊貴的公民的住所。其居民包括情色詩人卡圖魯 (Catullo) 及雄辯家西塞羅 (Cicerone)，二者皆為聲名狼藉的縱慾者，其別墅富麗堂皇，皆飾以象牙大門，青銅地板和繪有溼壁畫的牆面。

羅馬帝國時期
奧古斯都大帝 (Augusto) 於西元前63年出生在巴拉丁諾山，並且在成為皇帝之後住在該地一幢簡樸屋舍內。巴拉丁諾山因此成為日後帝王擇居之地。杜米先宏偉的寓所佛拉維亞宮 (西元1世紀) 以及私人住處奧古斯都宮在之後3百多年一直是歷代帝王 (他們都被賦予「奧古斯都」的尊號) 的宮邸。

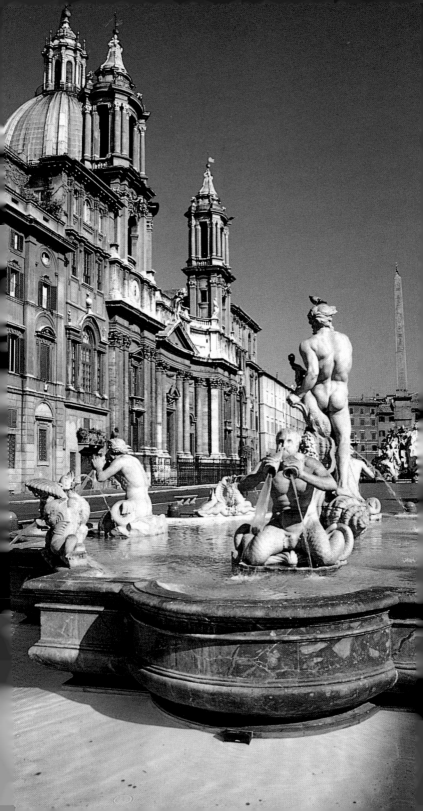

拿佛納廣場周圍 Around Piazza Navona

拿佛納廣場周圍一帶又稱「歷史性中心」(centro storico)，至少在兩千多年前就有人煙。廣場坐落在古代運動場上；萬神殿自西元27年起即為神廟；而猶太區內的馬伽魯斯劇院則已被改建為風格獨特的

18世紀街頭神龕的細部

公寓。本區的盛世始於15世紀，教皇權交還給羅馬之時。文藝復興和巴洛克時期的王侯公卿、教皇和樞機主教都定居於此，藝術家和工匠亦群集於此，受命建造並裝潢華麗的府邸、教堂及噴泉。

本區名勝

● 教堂與神廟
睿智聖伊佛教堂 ❷
法國人的聖路易教堂 ❸
和平聖母教堂 ❺
新教堂 ❻
耶穌會教堂 ⓭
敏娜神廟上的聖母教堂 ⓯
羅耀拉的聖依納爵教堂 ⓱
抹大拉教堂 ⓴
● 博物館與美術館
史巴達大廈 ❿
多莉亞・潘菲利大廈 ⓮
● 古蹟遺址與建築
銀塔通衢聖地 ⓬
萬神殿 ⓰

● 歷史性建築
阿爾登普斯大廈 ❹
官署大廈 ❼
法尼澤大廈 ❾
● 歷史性廣場與區域
拿佛納廣場 ❶
花田區 ❽
猶太區及台伯島 ⓫
圓柱廣場 ⓲
蒙特奇托里歐廣場 ⓳

交通路線

Corso Vittorio Emanuele II和 Corso Rinascimento 是主要的巴士幹線，但只有小型巴士116 行駛歷史性中心。

圖例

▮ 街區導覽：拿佛納廣場周圍388-389頁
▮ 街區導覽：萬神殿周圍 392-393頁
Ⓟ 停車場
Ⓘ 旅遊服務中心

0公尺　　　　250
0碼　　　　250

拿佛納廣場上的摩爾人噴泉 (Fontana del Moro, 1653) 以及17世紀的競賽場聖阿妮絲教堂

街區導覽：拿佛納廣場周圍

在羅馬沒有任何廣場像拿佛納廣場如此富有戲劇性。奢華的咖啡館是本市的社交中心，行人徒步區3座富麗的巴洛克式噴泉周圍，無論早晚總有一些活動在進行。巴洛克風格也表現在本區許多教堂。想一探老羅馬，可沿著 Via del Governo Vecchio 欣賞文藝復興建築的立面、瀏覽迷人的骨董店，再選一家餐飲店用餐。

波洛米尼的鐘塔 (Torre dell'Orologio, 1648) 構成菲利皮尼祈禱堂的一部分。

新教堂
教堂於1575年爲了聖菲利伯・尼利 (San Filippo Neri) 創立的修會而重建 ❻

梵諦岡

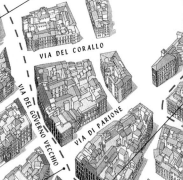

VIA DEL CORALLO

VIA DEL GOVERNO VECCHIO

VIA DI PARIONE

在菲利皮尼祈禱堂 (Oratorio dei Filippini, 1637) 裡唱頌聖經故事，以及會衆與合唱團唱和，即是後來神劇的由來。

Via del Governo Vecchio 保存了不少精美的文藝復興時期屋宇。

CORSO VITTORIO EMANUELE II

VIA DI SAN

PIAZZA DI PASQUINO

和平聖母教堂
這座文藝復興時期教堂有拉斐爾的「神諭四巫女」溼壁畫以及布拉曼帖的優雅中庭。巴洛克式門廊則出自畢也特洛・達・科托納 ❺

巴斯奎諾 (Pasquino) 是一座西元前3世紀的希臘風格雕像——斯巴達國王美尼勞斯(Menelaus)。羅馬人從16世紀起在其腳下懸掛諷刺詩文。

潘菲理大廈

摩爾人噴泉 (Fontana del Moro)

花田區 (Campo de'Fiori)

```
重要觀光點
★ 拿佛納廣場
```

布拉斯基大廈 (Palazzo Braschi) 是由摩雷利 (Cosimo Morelli) 所設計的18世紀晚期建築物，有俯瞰廣場的華麗陽台。

山谷的聖安德烈亞教堂 (Sant'Andrea della Valle, 1591) 擁有絢麗的巴洛克式正面，側翼則有費拉達 (Ercole Ferrata) 所作的展翅天使像。該教堂亦是蒲契尼歌劇「托斯卡」(Tosca) 的第一幕場景所在。

圖例
－ ・ － ・ － 建議路線

```
0公尺        75
0碼          75
```

競賽場聖阿妮絲教堂 (Sant'Agnese in Agone, 1657) 為波洛米尼的作品，據說西元304年少女聖阿妮絲被迫在此公開裸身以強迫她放棄信仰。

位置圖
見羅馬街道速查圖 MAP 2

四河噴泉
(Fontana dei Quattro Fiumi)

法國人的聖路易教堂
這座1589年竣工的教堂以卡拉瓦喬 (Caravaggio) 的3幅畫作著稱 ❸

PIAZZA NAVONA
CORSIA AGONALE
VIA DEL SALVATORE
CORSO DEL RINASCIMENTO
VIA DEGLI STADERARI
VIA DEI SEDIARI
DI ANDREA A VALLE

女士大廈 (Palazzo Madama) 乃義大利參議院所在地，16世紀時為梅迪奇家族而建，原址曾是該家族所屬銀行。

睿智的聖伊佛教堂
這座小巧的圓頂教堂是波洛米尼最具獨創性的作品之一。他於1642至1660年間致力於此工程 ❷

★拿佛納廣場
廣場周邊林立著華廈府邸和露天咖啡座，並有華麗的巴洛克式噴泉點綴其間 ❶

銀塔通衢聖地
(Largo di Torre Argentina)

拿佛納廣場 ❶
Piazza Navona

MAP 2 F3. 40, 46, 62, 64, 81, 87, 116, 492, 628.

羅馬最美麗的巴洛克式廣場沿著西元1世紀的競賽場外圍，杜米先皇帝興建它舉辦競賽活動 (agones)、戰車賽和其他體育活動。在競賽場聖阿妮絲教堂的下方仍可見到競賽場遺跡，教堂供奉的是在該址殉教的貞女阿妮絲。

廣場目前的面貌乃於17世紀形成，當時教皇伊諾森十世 (Innocenzo X) 的宅邸位在廣場上，因而委建了新的教堂、宮殿和噴泉。這座四河噴泉是貝尼尼最壯麗的作品，代表當時所知的世界四大河 (尼羅、普拉特、多瑙和恒河) 的雕像矗立在埃及方尖碑底下的岩塊上。貝尼尼也設計摩爾人噴泉中肌肉虯結的摩爾人，不過現為複製品。19世紀以前，每逢8月廣場便因噴泉的排水口被封住而氾濫。有錢人乘著車輛到處濺起水花，街頭小孩則划水玩耍。

貝尼尼四河噴泉中象徵尼羅河的雕像

睿智的聖伊佛教堂 ②
Sant'Ivo alla Sapienza

Corso del Rinascimento 40. MAP 2
F4. 📞 06 686 49 87. 🚌 40, 46,
64, 70, 81, 87, 116, 186, 492, 628.
🕙 週一至六 10:00-16:00 (週六至
13:00), 週日 9:00-中午。🔴 7-8月。
📷 ♿

　　聖伊佛教堂深處前羅
馬大學所在的睿智府中
庭內，高聳入雲的螺旋
式鐘樓卻是羅馬的明顯
地標。由波洛米尼建於
1642至1660年間，格局
複雜，凹凸變化的牆面
組合更是匠心獨到。工
程歷經三任教皇，並將
其紋章溶入設計中，包
括烏爾班八世的蜜蜂、
伊諾森十世的和平鴿，
以及亞歷山大七世的橄
欖樹枝和星星、山丘。

法國人的聖路易教堂 ③
San Luigi dei Francesi

Via Santa Giovanna d'Arco.
MAP 2 F3及12 D2. 📞 06 688 27 1.
🚌 70, 81, 87, 116, 186, 492, 628.
🕙 每日 8:30-12:30, 15:30-19:00.
🔴 週四下午。📷

　　16世紀建造的聖路易
是法國在羅馬的國家教
堂，最出名的是Cerasi
小祭室內3幅卡拉瓦喬
的壯麗油畫 (1597-
1602)，是畫家首批宗教
色彩濃厚的作品：包括
「召喚聖馬太」、「聖馬
太殉道」以及「聖馬太
與天使」。最後一幅原將
聖人描繪成有一雙臭腳
的老人而遭退回。

法國人的聖路易教堂中，卡拉瓦喬所繪的「召
喚聖馬太」(1597-1602) 細部

阿爾登普斯大廈展出的盧多維
吉的王座側面浮雕

阿爾登普斯大廈 ④
Palazzo Altemps

Via di Sant'Apollinare 46. MAP 2
F3. 📞 06 683 36 59. 🚌 70, 81,
87, 115, 280, 628. 🕙 週二至日
9:00-20:00. 📷

　　國立羅馬博物館 (見
402頁) 的這座分館展出
古典時期雕刻。建築是
1480年為教皇席斯托四
世的侄子Girolamo
Riario而建，
1990年代整修
成博物館。
1484年教皇去
世後發生暴
動，建築遭
劫，Girolamo
亦逃出城外。
1568年樞機主
教阿爾登普斯
買下此宅；並
於1570年代由
老隆基翻修，他
加建了冠上方尖
碑的觀景樓
和大理石獨
角獸。

　　阿爾登普斯家
族性喜炫耀，中
庭及樓梯排滿了古代雕
刻，加上盧多維吉的雕
刻收藏。收藏
重點之一的
「加拉太自盡」
是根據青銅原
作的大理石複
製品。一樓還
有西元前5世
紀希臘的盧多
維吉的王座，
其中一浮雕的
女子象徵女神
阿佛洛狄特。

阿爾登普斯大廈的
「加拉太自盡」

和平聖母教堂 ⑤
Santa Maria della Pace

Vicolo dell'Arco della Pace 5. MAP 2
E3. 📞 06 686 11 56. 🚌 46, 62,
64, 70, 81, 87, 116, 492, 628, 810.
🕙 每日 10:00-18:00 (週六至
22:00, 週日至13:00)。📷 ♿

　　教堂由教皇席斯托四
世命名以慶祝義大利重
獲他所期待的和平；可
溯及1480年代。教堂內
有拉斐爾美的溼壁畫；
布拉曼帖優雅的迴廊加
建於1504年；正立面則
是1656年由畢也特洛·
達·科托納設計。

新教堂 *Chiesa Nuova* ⑥

Piazza della Chiesa Nuova.
MAP 2 E4. 📞 06 687 52 89. 🚌 46,
64. 🕙 每日 8:00-中午, 16:30-
19:00. 📷 ♿

　　1575年，聖菲利伯·
尼利 (San Filippo Neri)
委建這座原由教皇格
列哥里十三世
捐贈其修會
的殘破教
堂。尼利
規定隨眾謙
卑自律，並讓
青年貴族在教
堂從事勞動。

　　但在尼利去
世後，教堂
的中殿、圓
頂和環形殿
卻違反其願被畢
也特洛·達·科
托納繪上華麗的溼壁
畫。祭壇周圍還有3幅
魯本斯的畫作，由於最
初版本遭拒，他於是重
新畫於石板，並將原件
安置在其母墓碑上。

官署大廈 ⑦
Palazzo della Cancelleri

Piazza della Cancelleria. MAP 2 E4
📞 06 69 89 34 91. 🚌 46, 62, 64
70, 81, 87, 116, 492. 🕙 僅限預約

　　此文藝復興初期的建
築佳作建自1485年，但

聞資金得自教皇席斯托一世的侄子李阿利歐 (R. Riario) 贏來的賭金。1478年，李阿利歐介入帕齊 (Pazzi) 家族顛覆梅迪奇家族的密謀，因此1513年 Giovanni de'Medici 成為教皇雷歐十三世後，便沒收府邸並改作教皇官署。

台伯島以西元前46年的伽斯提歐橋 (Ponte Cestio) 銜接越台伯河區

花田區 **8**
Campo de' Fiori

MAP 2 F4. 🚌 116及至 Corso Vittorio Emanuele II 的路線.

花田區在中世紀和文藝復興時期是羅馬最熱鬧也最雜亂的區域之一。畫家卡拉瓦喬因為在廣場上輸掉一場網球賽而殺死對手；金匠契里尼 (Cellini) 則謀殺了附近一名商場競爭者。如今這裡仍保持原有的活力和市井氣息。廣場於文藝復興時期被客棧所圍繞，其中許多皆屬15世紀交際名花卡塔妮 (Vannozza Catanei) 所有，她是教皇亞歷山大六世的情婦。

廣場曾是行刑之處。中央的雕像是哲學家布魯諾 (G. Bruno)，因提出地球繞行太陽之說而於1600年被處以火刑。

法尼澤大廈 **9**
Palazzo Farnese

Piazza Farnese. MAP 2 E5. 🚌 23, 116, 280及至 Corso Vittorio Emanuele II 的路線. ● 不開放.

當初是為樞機主教法尼澤 (A. Farnese) 而建，他於1534年成為教皇保祿三世。大廈最初是由小桑加洛動工，在他去世後由米開蘭基羅接手。目前是法國大使館所在，不對外開放。然而在夜裡水晶吊燈亮起時可以窺見門廊的天花板，有卡拉契 (A. Carracci) 根據古羅馬詩人奧維德 (Ovidio) 神話詩「變形記」所作的虛幻傑作 (1597-1603)。

史巴達大廈 **10**
Palazzo Spada

Piazza Capo di Ferro 13. MAP 2 F5. 📞 06 686 11 58. 🚌 23, 116, 280及至 Largo di Torre Argentina 的路線. ◯ 週二至六 9:00-19:00, 週日 9:00-13:00. ● 1月1日, 5月1日, 12月25日. 🟥🖼🔲
Ⓦ www.galleriaborghese.it

建於1550年，是綴以羅馬名人浮雕、灰泥粉飾的奇想建築；1637年才由樞機主教史巴達 (Bernardino Spada) 購得。由於熱中於藝術贊助，他委託波洛米尼創造一條看起來比實際長4倍的隧道。藝術收藏則有杜勒、桂爾契諾和簡提列斯基的作品。

猶太區及台伯島 **11**
Ghetto and Tiber Island

MAP 3 A5 & 6 D1. 🚌 23, 63, 280, 780及至 Largo di Torre Argentina 的路線.

首批來到羅馬的猶太人是西元前2世紀的商人，於羅馬帝國時期因其金融及醫理技巧而獲尊重。16世紀，教皇保祿四世強迫所有猶太人住進圍城，形成今日的猶太區中心。由 Via del Portico d'Ottavia 可至猶太教會堂；途經販賣羅馬猶太食物的商店。法布里裘橋 (P. Fabricio) 連接猶太區和台伯島，該島自西元前293年創建醫神廟後便成為醫療中心，現仍有一座醫院。

花田區早上熱鬧的市集

街區導覽：萬神殿周圍

萬神殿周圍迷宮般的窄巷中交錯林立著熱鬧的餐廳和咖啡館，以及一些羅馬最佳景點。這裡也是本市的金融和政治區，是國會、政府部門以及證券交易所的所在地。萬神殿本身及其令人肅然起敬的圓頂內部向來便是羅馬的象徵。

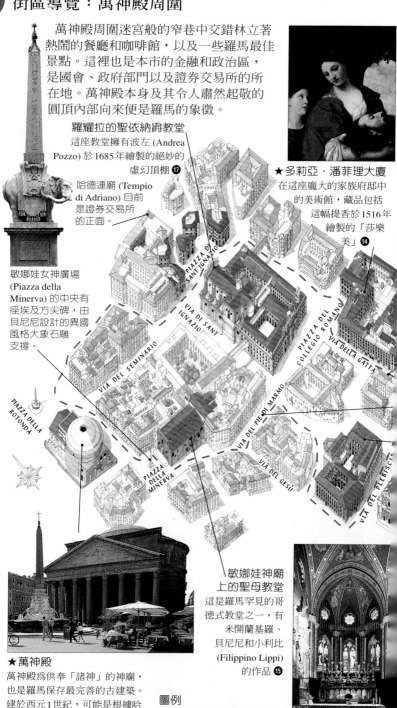

羅耀拉的聖依納爵教堂
這座教堂擁有波左 (Andrea Pozzo) 於 1685 年繪製的絕妙的虛幻頂棚 ⑰

哈德連廟 (Tempio di Adriano) 目前是證券交易所的正面。

敏娜娃女神廣場 (Piazza della Minerva) 的中央有座埃及方尖碑，由貝尼尼設計的異國風格大象石雕支撐。

★**多莉亞・潘菲理大廈**
在這座龐大的家族府邸中的美術館，藏品包括這幅提香於 1516 年繪製的「莎樂美」⑭

敏娜娃神廟上的聖母教堂
這是羅馬罕見的哥德式教堂之一，有米開蘭基羅、貝尼尼和小利比 (Filippino Lippi) 的作品 ⑮

★**萬神殿**
萬神殿為供奉「諸神」的神廟，也是羅馬保存最完善的古建築。建於西元 1 世紀，可能是根據哈德連皇帝的設計建造 ⑯

圖例

－ － － 建議路線

位置圖
見羅馬街道速查圖 **MAP** 3

母貓路 (Via della Gatta) 是
條窄街，因這尊居高臨下
的大理石母貓 (gatta) 像而
得名。

古代大理石腳像
(Pie' di Marmo)
可能是埃及女神
伊希斯 (Iside)
神廟巨像的
一部分。

阿爾狄耶里大廈 (Palazzo
Altieri) 併入了一位老嫗
的陋屋在內，她在 17 世
紀府邸興建時堅拒拆屋。

耶穌會教堂
這座建於 16 世紀晚期的
耶穌會教堂，是世界其
他修會教堂的典範 ❸

重要觀光點

★ 萬神殿

★ 多莉亞・潘菲理
大廈

比例尺　　75

馬　　　　75

銀塔通衢聖地 ❿
Largo di Terra Argentina

Largo di Torre Argentina. **MAP** 2 F5.
🚌 40, 46, 62, 64, 70, 81, 87, 186,
492. 🔲 須經許可 (見 614 頁).

　　1920 年代在銀塔通衢
中心發現了 4 座神廟的
遺跡，目前則是繁忙的
巴士總站和交通樞紐。
這些神廟是羅馬所發掘
最古老的神廟。為了方
便辨識，以 ABCD 來代
表。年代最久遠的 C 神
廟建於西元前 4 世紀，
坐落在前方置有祭壇的
高台上，是典型的義大
利式神廟平面。A 神
廟建於西元前 3 世
紀，但於中世紀時期
曾在墩壁牆上建造一
座 San Nicola di Cesarini
教堂，2 座環形殿的遺
跡依然可見。倒向北面
的殘柱原屬於一座稱為
百柱廊 (Hecatostylum)
的宏偉柱廊。帝國時
期曾在此建造 2 間
大理石公廁，於 A
神廟後方仍可見到
其中之一的遺跡。
　　B 和 C 神廟後方靠
近 Via di Torre Argentina
一片凝灰石塊大平台的
遺跡，經確認是龐培元
老院 (Curia Pompeia) 建
築的一部分，是元老聚
會的長方形建築；亦為
西元前 44 年 3 月 15 日凱
撒大帝遭刺殺之處。

聖地，B 神廟的環狀遺址

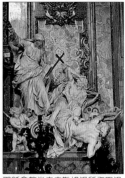

耶穌會教堂內由勒格洛所作巴洛
克風格的「正信戰勝異端」

耶穌會教堂 ⓭
Chiesa del Gesù

Piazza del Gesù. **MAP** 3 A4. 📞 06
69 70 01. 🚌 H, 46, 62, 64, 70, 81,
87, 186, 492, 628 及其他路線. 🔲
每日 6:30-12:30, 16:00-19:15. 📷

　　教堂於 1568 至 1584 年
間建造，為羅馬首座耶
穌會教堂。耶穌會是由
巴斯克 (Basque) 士兵羅
耀拉的依納爵 (Ignatius
Loyola) 於 1537 年在羅馬
創立。教堂的設計廣被
倣效，堪稱「反宗教改
革運動」建築之典範，
其大型中殿的兩側有講
壇可用來佈道，主祭壇
則為彌撒的中心所在。
中殿頂棚和圓頂的虛幻
裝飾是巴琪奇亞 (Il
Baciccia) 17 世紀之作。
　　中殿描繪「耶穌之名
的勝利」，表達出信仰虔
誠的天主教徒將滿懷喜
悅的踏上天國，新教徒
和其他異教徒則會被扔
進地獄之火。聖依納爵
小祭室也有類似的裝
飾；勒格洛 (Legros) 的
巴洛克式「正信戰勝異
端」大理石像顯示出代
表「宗教」的女性腳踏
著象徵異端的蛇頭；而
泰烏東 (Théudon) 的
「敬慕信仰的異邦人」中
天使狠狠地踢向被蟒蛇
纏住的野蠻老弱夫婦。

多莉亞・潘菲理大廈 ⑭
Palazzo Doria Pamphilj

Piazza del Collegio Romano 2. **MAP** 3 A3. 📞 06 679 73 23. 🚌 64, 70, 81, 85, 117, 119, 492. ◯ 週五至三10:00-17:00. ●1月1日, 5月1日, 12月25日. 🎫🚹♿✏️私人套房須預約.

　　這棟龐大建物的最古老部分可溯及1435年。潘菲理家族於1647年接手後又建造了新的側翼、禮拜堂和劇院。

　　該家族收藏有4百多件15至18世紀的畫作，包括委拉斯蓋茲所繪的教皇伊諾森十世肖像，以及提香、桂爾契諾、卡拉瓦喬和洛漢等人的作品。私人套房也仍保留原來布魯塞爾和勾伯藍掛毯、慕拉諾島的枝狀吊燈和飾金嬰兒床。

委拉斯蓋茲所繪的教皇伊諾森十世肖像 (Innocenzo X, 1650)

敏娜娃神廟上的
聖母教堂 *Santa Maria sopra Minerva* ⑮

Piazza della Minerva 42. **MAP** 3 A4. 📞 06 679 39 26. 🚌 116及其他許多路線. ◯ 每日7:00-19:00.

　　教堂於13世紀建在可能是敏娜娃神廟廢墟的遺址上，為羅馬罕見的哥德式建築。它曾是道明會的大本營，有過一些聲名敗壞的審判官，並曾在毗鄰的修道院審訊科學家伽利略。

　　教堂收藏13世紀克斯馬蒂風格墳墓至貝尼尼所做胸像等傑出藝品，

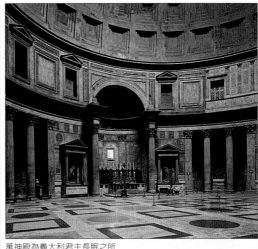

萬神殿為義大利君主長眠之所

安托尼亞佐・羅馬諾的「天使報喜」描寫西班牙審判官的舅舅、樞機主教 Juan de Torquemada。Carafa 小祭室中小利比的溼壁畫也才經過修復。Aldobrandini 小祭室有16世紀雷歐十世和其堂弟克雷門特七世的墓穴，靠近詩班席台階處並有米開蘭基羅著手雕刻的「基督升天」。

　　其他名人之墓包括1380年去世的席耶納的聖凱塞琳；及道明會的修士兼畫家安基利訶，他逝於1455年。教堂外則是貝尼尼所作馱著埃及方尖碑的大象雕像。

敏娜娃神廟上的聖母教堂形式簡單的拱頂中殿

萬神殿 *Pantheon* ⑯

Piazza della Rotonda. **MAP** 3 A4. 📞 06 68 30 02 30. 🚌 116等許多路線. ◯ 每日8:30-19:30 (週日至18:00). ●1月1日, 5月1日, 12月25日. 🎫♿

　　「諸神之廟」萬神殿是羅馬最不同凡響又保存最完善的古建築。原址上的首座神廟是傳統方形建物，乃阿格利帕 (Agrippa) 於西元前27至25年所建；目前建構則可能是哈德連皇帝於西元118年所設計興建。

　　神廟正面是龐大的山牆與門廊，遮住像是融入淺圓頂的圓柱體；只有從內部才能欣賞到實際的大小與美麗。由於半球形的圓頂直徑與圓柱體高度分毫不差，賦予建築完美而和諧的比例。圓形開口的眼窗洞 (oculus) 是唯一的光源。

　　7世紀時，基督徒聲稱經過神殿前遭邪靈所害感染瘟疫，於是獲准將萬神殿改成教堂。如今神殿內墓穴林立，從空間侷促的拉斐爾紀念碑，乃至於安葬歷代義大利君主的巨形大理石及斑岩石棺都有。

羅耀拉的聖依納爵教堂
Sant'Ignazio di Loyola ⑰

Piazza di Sant'Ignazio. **MAP** 3 A4.
📞 06 679 44 06. 🚌 117, 119, 492.
⭕ 每日 7:30-12:30, 15:00-19:15.
📷 ✝

教堂乃教皇格列哥里十五世 (Pope Gregory XV) 於 1626 年所建，以紀念耶穌會創辦者暨反宗教改革的積極倡導人羅耀拉的聖依納爵。

聖依納爵教堂與耶穌會教堂 (見 393 頁) 共同構成羅馬地區耶穌會的核心，寬廣內部鋪設了寶石、大理石、灰泥和飾金，營造出劇場般的震撼感。教堂採拉丁十字形平面，有環形殿及許多側小祭室。設計中的小圓頂因為附近修院的修女怕它會使屋頂花園的視野黯然失色，而以一幅平面圓頂的透視畫來填補空間。

備受矚目的是波左 (Andrea Pozzo) 1685 年創作的虛幻頂棚畫，大肆宣揚耶穌會傳教士在全世界的成就。在代表亞歐美非四洲的 4 個女人上方是輕盈天使和美少年，他們被帶往雲霧纏繞的天國。

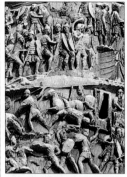

圓柱廣場上西元 180 年馬可·奧略里歐圓柱的細部

圓柱廣場 ⑱
Piazza Colonna

MAP 3 A3. 🚌 95, 116, 492.

圓柱廣場為首相官邸基吉府 (Palazzo Chigi) 所在，因馬可·奧略里歐圓柱而得名，它是在西元 180 年馬可·奧略里歐 (Marco Aurelio) 去世後豎立，以紀念他大敗多瑙河的蠻族。柱身刻畫皇帝御駕親征的場景，顯然是仿自圖雷真圓柱 (見 378 頁)。兩件作品時隔 80 年，藝術表現有極大的分野：馬可·奧略里歐的征伐以簡化的浮雕來表現，捨棄古典式比例而求清晰直接的效果。

蒙特奇托里歐廣場 ⑲
Piazza di Montecitorio

MAP 3 A3. Palazzo di Montecitorio.
📞 06 676 01. 🚌 116. ⭕ 每月第一個週日 10:00-17:30.

廣場中央的埃及方尖碑是奧古斯都皇帝從埃及帶回之巨形日晷的骨幹。9 世紀時方尖碑曾經消失，並於教皇朱利歐二世在位期間 (1503-1513) 在中世紀房舍底下發現。

廣場上的蒙特奇托里歐大廈自 19 世紀晚期便是眾議院所在，原由貝尼尼設計，於 1697 年他去世後由馮塔納完工。

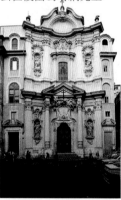

抹大拉教堂灰泥粉飾的正立面

抹大拉教堂 ⑳
La Maddalena

Piazza della Maddalena. **MAP** 3 A3.
📞 06 679 77 96. 🚌 116 及其他許多路線。⭕ 每日 8:00-中午, 17:00-19:30. 📷

教堂位於萬神殿附近的小廣場，其洛可可式正立面建於 1735 年，體現了巴洛克晚期對光線與律動的熱中。正面曾經費心整修，不顧新古典主義者的抗議，他們將灰泥粉飾譏為糖霜。

教堂面積雖小，卻難不倒 17 和 18 世紀的工匠藝師，從地板到小圓頂布滿了繪畫和飾品。

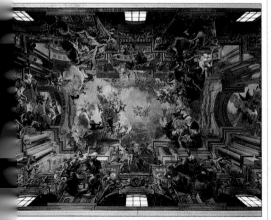

羅耀拉的聖依納爵教堂中由波左所作的巴洛克式幻覺頂棚畫

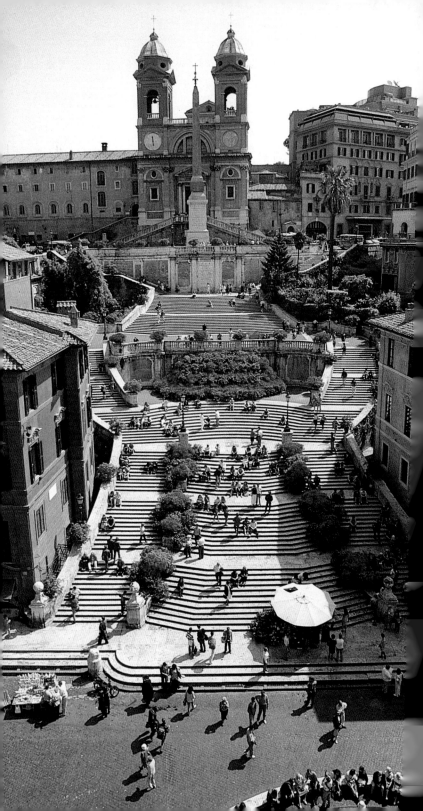

羅馬東北部 *Northeast Roma*

本區由西班牙廣場周圍的名店街延伸至艾斯奎里諾山 (Esquilino)，曾經是布爾喬亞區，如今卻是景象寒傖、遍布早期基督教堂的貧民區。西班牙廣場和人民廣場區則在16世紀發展起來，當時為了因應不斷湧入的朝聖者，闢建一條大道以疏解人潮、順利通往梵諦岡。大約同時，奎利納雷山 (Quirinale) 也成為教廷駐地。當羅馬於1870年成為義大利首都，Via Veneto 變成豪華住宅區，艾斯奎里諾則蓋滿新就任的公務員公寓。

人民廣場 (Piazza del Popolo) 上的獅泉

本區名勝

●教堂
人民聖母教堂 ❸
奎利納雷
　聖安德烈亞教堂 ❼
四噴泉聖卡羅教堂 ❽
無罪聖胎聖母教堂 ❿
勝利聖母教堂 ⓫
聖普拉塞德教堂 ⓭
鎖鐐聖彼得教堂 ⓮
偉大聖母教堂 ⓯

●博物館與美術館
巴貝里尼大廈 ❾
國立羅馬博物館 ⓬

●古蹟遺址及建築
和平祭壇 ❹
奧古斯都陵墓 ❺

●歷史性建築
梅迪奇別墅 ❷

●廣場及噴泉
西班牙廣場及階梯 ❶
許願池 ❻

■ 街區導覽：西班牙廣場 398-399頁

交通路線

Repubblica, Barberini 和 Spagna (A線) 地鐵站涵蓋整個 Termini 和 Piazza del Popolo 之間的區域。16號巴士由 Termini 行駛到 Santa Maria Maggiore，並進入 Via Merulana。

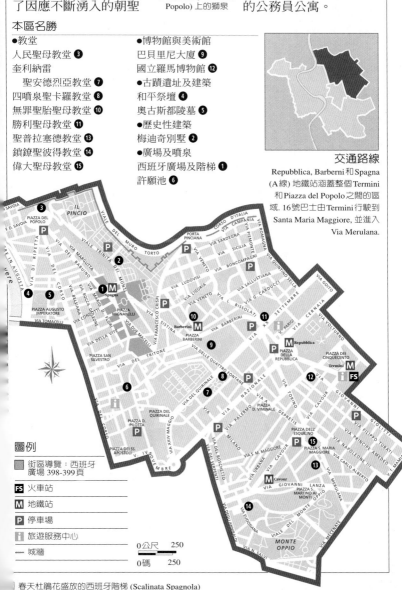

圖例

FS	火車站
M	地鐵站
P	停車場
i	旅遊服務中心
—	城牆

0公尺　　250
0碼　　　250

春天杜鵑花盛放的西班牙階梯 (Scalinata Spagnola)

街區導覽：西班牙廣場

西班牙廣場周圍的窄街網路形成羅馬極獨特的城區，帶引大批觀光客和當地人來到Via Condotti高雅的商店。廣場及附近的咖啡屋向來是人群的焦點。18世紀時本區到處旅館林立以迎接前來遊學的浮華貴族；同時也接待藝術家、作家和作曲家，他們對於羅馬的歷史及文化則表現了較認真的態度。

18世紀的希臘人咖啡館 (Caffè Greco) 曾吸引無數作家及音樂家，例如濟慈、歌德、拜倫、李斯特和華格納等人。

Spagna地鐵站

山上聖三一教堂 (Trinità dei Monti) 是位於西班牙階梯頂端的16世紀教堂。在此可眺望羅馬美麗市容。

巴賓頓茶館 (Babington's Tea Rooms) 於 1896年由兩名未婚的英國女子開設，仍供應英式茶點。

★西班牙廣場及階梯
從18世紀起這裡就是羅馬觀光客的核心所在 ❶

濟慈-雪萊紀念館 (Museo Keats-Shelley) 是詩人濟慈 (John Keats) 於 1821年逝世之處，目前是紀念英國浪漫派詩人的博物館。

無罪聖胎圓柱
Colonna dell'Immacolata
立於1857年，以紀念教皇庇護九世「無罪聖胎的觀念」。

傳教總會 (Collegio di Propaganda Fide) 於 1662 年為耶穌會會士而建，有波洛米尼設計的精美正立面。

圖例

- - - 建議路線

0公尺　　　75
0碼　　　75

位置圖
見羅馬街道速查圖 **MAP** 3

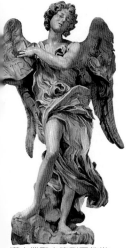

灌木叢聖安德烈亞教堂
(Sant'Andrea delle Fratte)
有 2 尊貝尼尼為聖天使橋
所作的天使像 (1669)，教
皇克雷門特十世認
為它們太過優美
而不宜暴露戶外。

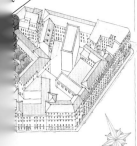

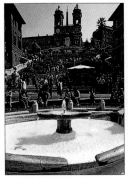

西班牙階梯底部的古舟噴泉

西班牙廣場及階梯 ❶
*Piazza di Spagna e
La Scalinata Spagnola*

MAP 3 A2. 🚌 116, 117. **M** Spagna.

　　西班牙廣場狀如扭曲
的蝴蝶結，雖然四周安
靜且門面緊閉，白天和
(夏季) 大部分夜晚卻總
是遊人如織。廣場是因
西班牙府邸而得名，原
建於 17 世紀作為西班牙
駐教廷大使館。
　　廣場向來是外國遊客
和流亡人士流連之所，
18 和 19 世紀時廣場即位
於本市主要旅館區的中
心。有些旅人來此追求
知識與靈感，不過大多
數人對搜購雕像作居家
擺飾更感興趣。維多利
亞時代小說家狄更斯到
此一遊後，在報導中
說西班牙階梯有打扮成
聖母、諸聖和歷代帝王

模樣的模特兒，想藉此
吸引外國藝術家注意。
　　階梯建於 1720 年代以
銜接廣場和山上聖三一
(Trinita dei Monti) 法國
教堂。法國人想在頂端
設置路易十四雕像，卻
遭教皇否決，直到 1720
年代桑克提斯提出雙方
都能接受 (Francesco de
Sanctis) 的洛可可設計才
定案。由於水壓低，所
以古舟噴泉 (Fontana
della Barcaccia) 被嵌入
階梯底端鋪面，這是貝
尼尼較不具知名度的父
親彼得 (Pietro) 所設計。

梅迪奇別墅 ❹
Villa Medici

Accademia di Francia a Roma,
Viale Trinità dei Monti 1. **MAP** 3 B1.
📞 06 679 83 81. 🚌 117.
M Spagna. □ 學院及庭園
🕐 週六，日 10:30, 11.30. 📷 ✏ 須
由導遊帶領.

　　這座 16 世紀別墅雄踞
平裘山丘 (collina del
Pincio)，據信樞機主教
Ferdinando de'Medici 於
1576 年買下它而保留此
名。目前這裡是 1666 年
成立的法國藝術學院
(Accademia di Francia)；
白遼士和德布西皆為該
校學生。
　　別墅只在展覽期間開
放，但法式庭園及飾有
華麗溼壁畫的樓閣，則
在某些月份開放參觀。

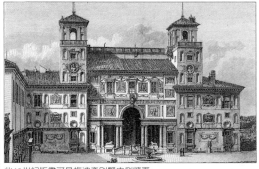

此 19 世紀版畫可見梅迪奇別墅內側牆面

重要觀光點

★西班牙廣場
　及階梯

人民聖母教堂內賓杜利基歐的「戴爾菲的女預言者」溼壁畫(1509)

人民聖母教堂 ❸
Santa Maria del Popolo

Piazza del Popolo 12. **MAP** 2 F1. 📞 06 361 03 86. 🚌 95, 117, 119, 490, 495, 628, 926. **M** Flaminio. ⏰ 週一至六7:30-中午, 16:00-19:00; 週日7:30-13:30, 16:30-19:30. 📷

　　教堂為羅馬首批文藝復興教堂之一，由教皇席斯托四世於1472年委建；也是羅馬規模最大的藝術寶庫之一。

　　1484年席斯托去世不久，賓杜利基歐和他的門生為德拉·羅維爾家族繪製兩座小祭室 (右一及三) 的溼壁畫。第一間的祭壇有1490年的「基督誕生」，將馬廄畫在古典式圓柱底下。

　　1503年，席斯托四世的姪子Giuliano成為教皇朱利歐二世，並命令布拉曼帖建造新的環形殿。賓杜利基歐再次被召來以女預言者和使徒像繪飾拱頂，外框則是怪獸圖案窗格花。

　　1513年，拉斐爾為銀行業鉅子基吉 (Agostino Chigi) 創設了基吉小祭室 (左二)。採大膽融合神聖與瀆神的文藝復興式設計；有金字塔般的墓穴和上帝手持黃道十二宮星象的頂棚鑲嵌畫，表現基吉的星座。拉斐爾去世後由貝尼尼接手完工，他增建生動的但以理和哈巴谷雕像。祭壇左邊的伽拉吉 (Cerasi) 小祭室有2幅卡拉瓦喬1601年的寫實畫作：「聖保羅皈依圖」以及「聖彼得殉教圖」，非常具有戲劇效果。

和平祭壇橫飾帶的細部

和平祭壇 Ara Pacis ❹

Via di Ripetta. **MAP** 2 F2. 📞 06 36 00 34 71. 🚌 70, 81, 117, 119, 186, 628. ⚫ 整修中.

　　這座精雕細琢的和平祭壇歷經多年從散落殘片中苦心重建，用以頌揚奧古斯都大帝為整個地中海區創造了和平。祭壇於西元前13年由元老院委建，並於4年後完工，它矗立在卡拉拉 (Carrara) 大理石的方形圍牆內，上面的寫實浮雕據信是出自希臘工匠。南、北牆上的浮雕描繪西元前13年7月4日舉行的遊行，其中可以辨認出來的皇族成員包括奧古斯都的孫子盧其歐 (Lucio)，即牽著母親安東妮雅 (Antonia) 裙角的學步小娃兒。

奧古斯都陵墓 ❺
Mausoleo di Augusto

Piazza Augusto Imperatore. **MAP** 2 F2. 📞 06 67 10 38 19. 🚌 81, 117, 492, 628, 913, 926. ⚫ 須預約, 並經許可 (見614頁). 📷

　　這裡曾是羅馬最顯赫的安息之地，如今卻是蔓草叢生、滿目瘡痍、周圍長滿柏樹的土墩。西元前28年，就在奧古斯都成為唯一統治者前，他命人建造陵墓，作為自己及其後代的墓地。圓形建物的直徑87公尺，入口處有2座方尖碑 (位於今 Piazza del Quirinale 和 Piazza dell' Esquilino)。內部有4條以走廊相接的同心圓通道，走廊即用來放置骨灰甕，包括西元14年辭世的奧古斯都在內。

許願池 ❻
Fontana di Trevi

Piazza di Trevi. **MAP** 3 B3. 🚌 116 及其他許多路線.

　　沙維 (Nicola Salvi) 的精采設計於1762年完工。中央是海神，兩座人魚海神隨侍左右，一座嘗試駕馭不聽使喚的

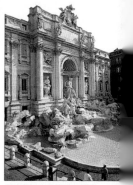

羅馬最大也最著名的噴泉
——許願池

海馬，另一座則牽著較馴服的海獸，藉以象徵大海的兩種心情。

噴泉所在原是女兒水道橋 (Aqua Virgo) 的終點，於西元前19年由奧古斯都的女婿阿格利帕 (Agrippa) 修築，用來引水至新建的綜合浴場。第一層有件少女浮雕 Trivia，噴泉可能便是以她命名。據說是她最早爲羅馬士兵指出22公里以外的泉水所在。

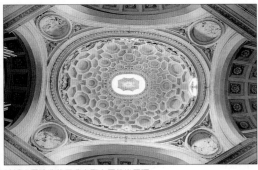
波洛米尼建造的四噴泉聖卡羅教堂圓頂

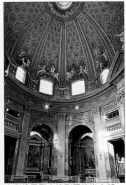
奎利納雷聖安德烈亞教堂內部

奎利納雷聖安德烈亞教堂 Sant'Andrea al Quirinale 𝟟

Via del Quirinale 29. MAP 3 C3.
☎ 06 48 90 31 87. 🚌 116, 117.
🕐 週三至一9:00-中午，16:00-19:00. 🅿 8月下午. ∅

教堂是由貝尼尼爲耶穌會所設計，並於1658至1670年間由其助手施工完成。由於基地寬而淺，貝尼尼特別運用橢圓形的平面使得空間的深度能達到極限，華麗的建築裝飾更加深視覺的空間效果。他在祭壇上結合雕塑與繪畫創造出極具戲劇效果的聖安德烈亞殉難圖像；祭壇上被斜釘於十字架的聖人仰望他自己一尊升向天窗的肖像，聖靈與天使則在天國等候他。

四噴泉聖卡羅教堂 𝟠 San Carlo alle Quattro Fontane

Via del Quirinale 23. MAP 3 C3. ☎ 06 488 32 61. 🚌 116及至 Piazza Barberini的路線. Ⓜ Barberini.
🕐 週一至五10:00-13:00, 15:00-19:00；週六及日 10:00-13:00.

1638年，波洛米尼受聖三一贖奴會 (Trinitari) 之託在四噴泉十字路口處的狹小位置設計一座教堂及修院。教堂正立面和內部皆有醒目的流動曲線，爲狹小的空間帶來光線和生氣。有隱藏式窗戶、錯覺效果的藻井及小巧天窗的圓頂看起來比實際高，是相當高明的設計。

巴貝里尼大廈頂棚壁畫的細部 (1633)

巴貝里尼大廈 𝟡 Palazzo Barberini

Via delle Quattro Fontane 13.
MAP 3 C2. ☎ 06 328 10. 🚌 52, 53, 61, 62, 63, 80, 95, 116, 175, 492, 590. Ⓜ Barberini. 🕐 週二至日 9:00-19:00 (週五、六至22:00).
🔴 國定假日. 🅿 ∅ ◨ 🅰 ♿ (電梯) 🔲 www.galleriaborghese.it

巴貝里尼家族的 Maffei 於1623年成爲教皇鳥爾班八世，便決定爲家族建造一幢宏偉府邸。馬德諾 (Carlo Maderno) 將當時位於市區邊陲的府邸設計成典型鄉村別墅；如今卻俯臨 Piazza Barberini，位處貝尼尼的人魚海神噴泉旁車水馬龍的地段。地基打好不久，馬德諾便撒手人寰，由貝尼尼和波洛米尼接手。

最令人矚目的 Gran Salone 有畢也特洛·達·科托納的幻覺頂棚溼壁畫。大廈亦有國立古美術館部分收藏，最著名的是交際名花「佛納里娜」像，傳爲拉斐爾情人的她據說是麵包師之女，但此畫卻非拉斐爾所作。

無罪聖胎聖母教堂 𝟙𝟘 Santa Maria della Concezione

Via Veneto 27. MAP 3 C2. 🕐 06 487 11 85. 🚌 52, 53, 61, 62, 63, 80, 95, 116, 175. Ⓜ Barberini. 🔲墓室
🕐 週五至三9:00-中午，15:00-18:00. ♿

樸實的教堂下方有座墓室，是用4千名方濟會托缽僧的支解骨骸布置而成。他們的脊椎骨被線穿在一起做成聖心及荊冠，令人毛骨聳然。一小祭室中並有巴貝里尼家族公主嬌小的骨骸，令人心情沉重。

勝利聖母教堂 ⑪
Santa Maria della Vittoria

Via XX Settembre 17. MAP 4 D2.
(06 482 61 90. ▥ 61, 62, 84,
175, 910. Ⓜ Repubblica. ◯ 每日
8:30-11:00 (週日至10:00), 15:00-
18:00.

　　勝利聖母是座裝潢豪
華而溫馨的巴洛克式教
堂。在柯納羅 (Cornaro)
小祭室有貝尼尼的大型
雕刻「聖泰蕾莎的欣喜」
(1646)。參觀者也許會
對聖泰蕾莎忘我的神態
大感震驚,她虛脫無力
地躺在雲端,櫻唇半
張,眼簾下垂,微笑天
使正要以箭刺她。威尼
斯柯納羅家族委製這小
祭室的神職人員雕像也
在包廂內,好像在討論
眼前這幕景象。

勝利聖母教堂內貝尼尼的「聖泰
蕾莎的欣喜」

國立羅馬博物館 ⑫
Museo Nazionale Romano

Palazzo Massimo, Largo di Villa
Peretti 1 (5館址之一). MAP 4 E3.
(06 481 55 76. ▥ 至 Termini 的
路線. Ⓜ Repubblica. ◯ 週二至
日9:00-19:00. 🎟 門票通用. 🎧
🎫 🛍

　　本館為世界首屈一指
的古典藝術博物館,創
立於1889年,保存1870
年以來在羅馬發現的大
部分古物,以及更古老
的重要收藏。1990年代
期間曾進行一重大改

編,目前擁
有5個館
舍:阿爾登
普斯大廈
(見 390
頁)、戴克
里先浴場、
Aula
Ottagona、
Balbi 及馬西
莫大廈。後
者展出年代
從西元前 2
世紀至 4 世
紀晚期。重
點包括來自
羅馬北部一
別墅的「四
個駕戰車者」鑲嵌畫、
令人歎為觀止的李維亞
夏季別墅的鑲嵌畫,以
及其著名的丈夫奧古斯
都皇帝的雕像。

聖普拉塞德教堂 ⑬
Santa Prassede

Via Santa Prassede 9a. MAP 4 E4.
(06 488 24 56. ▥ 16, 70, 71, 75,
714. Ⓜ Vittorio Emanuele. ◯ 每
日7:00-中午, 16:00-18:30. 📷 ♿

　　教堂於9世紀由教皇
巴夏爾二世 (Paschal II)
創立,並由來自拜占庭
的藝術家裝飾羅馬最重
要的閃耀鑲嵌畫。在環
形殿中,基督站在聖普
拉塞和她衣著有如拜占
庭皇后的姐姐之間,旁
邊是白袍老者、細腿羔
羊、羽狀棕櫚以及紅豔
的罌粟花。聖贊諾 (San

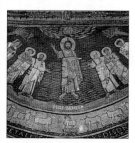

聖普拉塞德教堂9世紀的鑲嵌畫

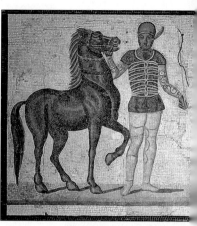

在國立羅馬博物館展出,精細的「四個駕戰車者」
(Quattro Aurighe) 鑲嵌畫中的一幅

Zeno) 小祭室更是優
美,由教皇巴夏爾為其
母Teodora所建,方形光
環顯示製作鑲嵌畫時她
尚在人世。

鎖鐐聖彼得教堂 ⑭
San Pietro in Vincoli

Piazza di San Pietro in Vincoli.
MAP 4 D5. **(** 06 488 28 65. ▥ 75,
84, 117. Ⓜ Colosseo. ◯ 每日
7:00-12:30, 15:30-19:00 (10-3月:
18:00). ♿

　　傳說教堂收藏了馬梅
汀諾監獄 (見 379 頁) 中
用來銬住彼得的兩條鍊
子。傳聞其中一組曾被
皇后Eudossia送往君士
坦丁堡;若干年後又被
帶回羅馬,並神奇地與
另一條熔合在一起。

　　教堂最著名的是教皇
朱利歐二世之墓,是米
開蘭基羅 1505年受教皇
委託興建。不過朱利歐
很快又對建造新的聖彼
得教堂感興趣,而將此
擱置。1513年教皇去世
後,米開蘭基羅繼續墓
穴工程,但只完成「垂
死之奴」(現在巴黎和佛
羅倫斯) 及「摩西像」,
又被召去繪飾西斯汀禮
拜堂的「最後的審判」。

偉大聖母教堂 *Santa Maria Maggiore* ⑮

　　教堂成功混合了早期基督教時期至巴洛克晚期的建築風格，並以壯麗的鑲嵌畫馳名。420年創建，保留了原有三等分的列柱中殿，旁列罕見的5世紀鑲嵌畫板。克斯馬蒂式大理石地板和鐘塔屬中世紀，凱旋門和涼廊內的鑲嵌畫亦然。富麗的藻井頂棚為文藝復興風格；正立面、圓頂及小祭室則是巴洛克式。

遊客須知

Piazza di santa Maria
Maggiore. **MAP** 4 E4. 📞 06 48
31 95. 🚌 16, 70, 71,714.
🚃 14. Ⓜ Cavour. ⬤ 每日
7:00-18:45. ✝ 📷

聖母加冕
Incoronazione della Vergine
環形殿內絕妙的13世紀鑲嵌畫，此為托里第 (Jacopo Torriti) 所作.

鐘塔

5世紀鑲嵌畫

樞機主教羅德里奎斯之墓
Tomba del cardinale Rodriguez
這座哥德式墓可溯及1299年，內有克斯馬蒂家族所作的壯麗大理石工.

富加 (Ferdinando Fuga) 於18世紀所作的正立面

13世紀鑲嵌畫

呆琳娜小祭室 *Cappella Paolina*
玻格澤別墅 (Villa Borghese) 的建築師龐奇歐 (Flaminio Ponzio)，於1611年為埋葬在此的教皇保祿五世，設計這座金碧輝煌的小祭室.

偉大聖母教堂廣場的圓柱
1611年在這支古老大理石柱上增建的聖母與聖嬰青銅像，是來自君士坦丁集會堂 (Basilica di Costantino).

西斯汀小祭室
Cappella Sistina
這座小祭室是馮塔納 (Domenico Fontana) 為教皇席斯托五世 (1584-1587) 而建，極盡奢華地鋪以古代大理石，亦為教皇墓地所在.

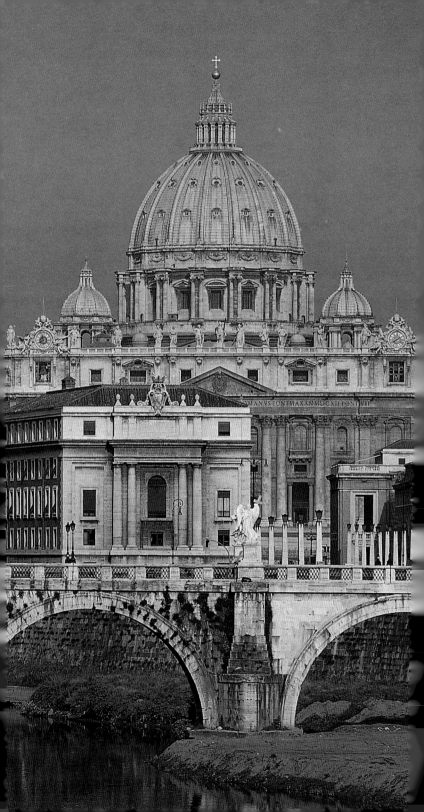

梵諦岡及越台伯河區 Vaticano e Trastevere

梵諦岡是天主教世界的首府，也是全世界最小的國家；占地43公頃，坐落在高牆之內有衛兵戒備。它是聖彼得殉教 (大約西元64) 及葬身之所，因而成為繼任教宗的駐地。緊鄰聖彼得大教堂的教皇宮是西斯汀禮拜堂，以及梵諦岡博物

聖彼得教堂內教皇烏爾班八世的紋章

館的收藏所在，教宗寓所亦在此處。鄰近的越台伯河區則截然不同，在風景如畫的舊區，當地居民自認是純正羅馬人。可惜的是，該地無產階級的特色正因開設過多的時髦餐廳、俱樂部及商店而有破滅之虞。

本區名勝

交通路線

前往梵諦岡最快的方式是搭乘地鐵A線到 Piazza San Pietro 北邊的 Ottaviano San Pietro. 梵諦岡和 Termini 之間有40及64號巴士銜接. 越台伯河區從 Campo de' Fiori 越過 Ponte Sisto, 步行不久即達.

●教堂
聖彼得教堂 408-409頁 ❷
越台伯河區聖母教堂 ❼
越台伯河區
聖伽契莉亞教堂 ❽
河畔聖方濟教堂 ❾
蒙托利歐聖彼得教堂
　與小聖堂 ❿
●博物館與美術館
梵諦岡博物館 410-417頁 ❸
柯西尼大廈與國立古美術館 ❺
●歷史性建築
聖天使城堡 ❶
法尼澤別墅 ❹
●公園與庭園
植物園 ❻

圖例

	梵諦岡之旅 見406-407頁
P	停車場
i	旅遊服務中心
—	城牆

0公尺　250
0碼　250

◻ 聖天使橋 (Ponte Sant'Angelo) 後方的聖彼得教堂 (San Pietro)

梵諦岡之旅

梵諦岡的
十字架

自1929年2月起，梵諦岡便成為教宗管轄的主權國家，也是歐洲唯一的君主專制政體。人口約有5百人，除了工作人員和神職人員的住所，並擁有自己的郵局、銀行、貨幣、司法體系、電台、商店和一份日報L'Osservatore Romano。

★聖彼得教堂
文藝復興和巴洛克時期的傑出建築師大多都參與了聖彼得教堂的設計，它是基督教世界中最著名的教堂❷

梵諦岡廣播電台透過這座發射塔以20種語言向全球廣播，該塔是9世紀雷歐城牆的一部分。

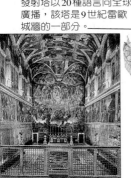

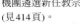

★西斯汀禮拜堂
Cappella Sistina
米開蘭基羅以創世紀的場景在頂棚創作溼壁畫 (1508-1512)，祭壇牆面則繪以「最後的審判」(1534-1541)。禮拜堂是供樞機團遴選新任教宗之用 (見414頁)。

教宗觀見室

旅遊服務中心

PIAZZA DEI SANT'UFFIZIO

★拉斐爾廳 *Stanze di Raffaello*
拉斐爾於16世紀初為這間套房繪製溼壁畫。如「雅典學院」等作品為他建立聲譽，使他與同期的米開蘭基羅齊名 (見417頁)。

聖彼得廣場 (Piazza San Pietro) 是貝尼尼於1656至1667年間所規畫的。

往 Via della Conciliazione

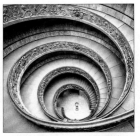

從博物館下來的坡道是摩莫 (Giuseppe Momo) 1932年的設計，具有2座迴旋梯構成雙螺旋式外形，一座往上，一座往下。

位置圖
見羅馬街道速查圖 **MAP** 1

梵諦岡博物館入口

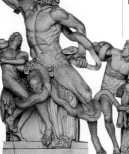

★**梵諦岡博物館**
這件「勞孔」大理石群像 (西元1) 是梵諦岡許多赫赫有名的藝術品之一 (見410頁)。

松果中庭 (Cortile della Pigna) 是因來自一座古代噴泉的青銅松毬而得名。

VIA DI PORTA ANGELICA

梵諦岡花園僅開放供導覽參觀，占梵諦岡轄區的三分之一。

公尺 75
碼 75

重要觀光點

★聖彼得教堂

★梵諦岡博物館

★西斯汀禮拜堂

★拉斐爾廳

聖天使城堡 ❶
Castel Sant'Angelo

Lungotevere Castello. **MAP** 2 D3.
📞 06 39 96 76 00. 🚌 23, 34, 280.
🕐 週二至日9:00-20:00 (最後入場: 19:00). ● 國定假日. 🎫🎧
📷📖🔲

西元6世紀，教皇格列哥里一世為祈求瘟疫結束，在引領頌聖隊伍巡遊經過橋樑時見到天使長米迦勒顯象，龐大的城堡因而得名。

城堡從西元139年開始有所記載，當時為哈德連皇帝的陵墓所在。奧略里安諾皇帝時期城牆的橋頭堡、中世紀城砦和監獄，以及政治動盪不安時作為教皇的蔽護所，並有通道 (建於1227) 連接梵諦岡宮廷，以供教皇逃生之用。堡內的博物館涵蓋了城堡所有的歷史面貌，其中包括保琳娜廳，它擁有提巴第和培林‧德‧華加所作的錯覺淫壁畫 (1546-1548) 以及榮譽中庭。

聖彼得教堂 *San Pietro* ❷
見408-409頁.

梵諦岡博物館 ❸
Musei del Vaticano
見410-417頁.

由聖天使橋眺望聖天使城堡

聖彼得教堂 *San Pietro* ❷

　　富麗堂皇、像大理石蛋糕般的聖彼得長方形教堂是天主教最神聖的聖地。擁有數百件藝術瑰寶，部分是從君士坦丁大帝原建於4世紀的教堂所搶救而來，其他則是委託文藝復興和巴洛克時期藝術家所作。在米開蘭基羅所建的巨形圓頂下，貝尼尼的螺旋狀聖體傘最為搶眼。他也創作了環形殿內以4尊聖者像托住的主教座席，其中包含被視為聖彼得初次傳教時遺留的座椅殘片。

聖彼得教堂圓頂
米開蘭基羅設計，高136.5公尺的圓頂並未及在其生前完成。

537級的樓梯
通往圓頂的最高處。

聖體傘 *Baldacchino*
於1624年由教皇烏爾班八世委託貝尼尼建造，極盡奢華的頂蓬矗立在聖彼得的墓穴上方。

教堂有186公尺長。

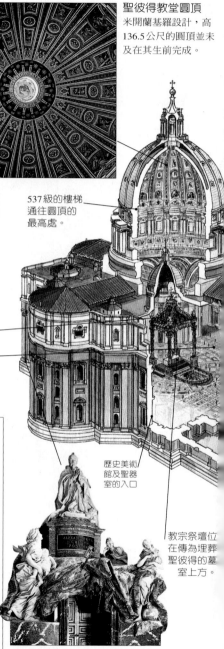

歷史美術館及聖器室的入口

教宗祭壇位在傳為埋葬聖彼得的墓室上方。

聖彼得教堂的發展過程

聖彼得在尼祿競技場被釘上十字架，於西元64年葬在附近的墓地。324年，君士坦丁大帝敕令在墓址上興建一座長方形會堂。舊教堂於15世紀重建，並經歷16、17世紀多位建築師發展出現存的建構；新的教堂則於1626年祝聖啟用。

圖例

- ■ 尼祿競技場
- ■ 君士坦丁時期
- ■ 文藝復興時期
- ■ 巴洛克時期

教皇亞歷山大七世紀念碑

貝尼尼在聖彼得教堂的最後作品完成於1678年，教皇基吉 (Chigi) 端坐在代表眞理、正義、仁慈與謹愼的寓意人物之間。

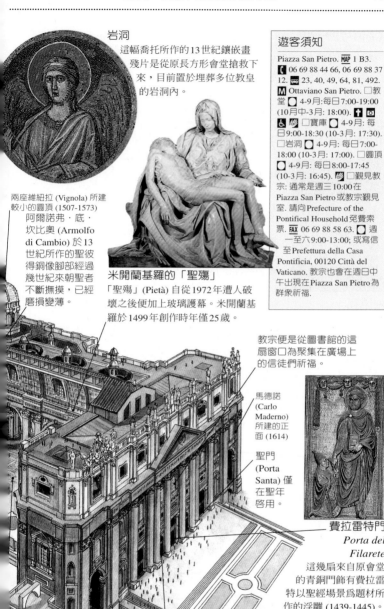

岩洞

這幅喬托所作的13世紀鑲嵌畫殘片是從原長方形會堂搶救下來，目前置於埋葬多位教皇的岩洞內。

兩座維紐拉 (Vignola) 所建較小的圓頂 (1507-1573)

阿爾諾弗‧底‧坎比奧 (Armolfo di Cambio) 於13世紀所作的聖彼得銅像腳部經過幾世紀來朝聖者不斷撫摸，已經磨損變薄。

米開蘭基羅的「聖殤」

「聖殤」(Pietà) 自從1972年遭人破壞之後便加上玻璃護幕。米開蘭基羅於1499年創作時年僅25歲。

教宗便是從圖書館的這扇窗口為聚集在廣場上的信徒們祈福。

馬德諾 (Carlo Maderno) 所建的正面 (1614)

聖門 (Porta Santa) 僅在聖年啟用。

費拉雷特門
Porta del Filarete

這幾扇來自原會堂的青銅門飾有費拉雷特以聖經場景為題材所作的浮雕 (1439-1445)。

殿地板上的標誌顯出和其他教堂在長上的比較結果。

入口

馬德諾所建的前庭

聖彼得廣場 *Piazza San Pietro*

在週日、宗教節慶及特殊場合如聖典時，教宗會在陽台上為群眾祈福。

梵諦岡博物館 *Musei del Vaticano* ❸

　　梵諦岡博物館是世界最重要藝術收藏所在地，原是為了文藝復興時期的教皇而建，如朱利歐二世、伊諾森八世及席斯托四世等人。大部分後期的增建皆完成於18世紀，早期教皇所累積下來的無價珍寶也在當時首次公開展出。

艾特拉斯坎博物館 *Museo Etrusco*
收藏包括從羅馬北方的伽維特利 (Cerveteri)，西元前7世紀的雷哥里尼-賈拉西 (Regolini-Galassi) 古墓出土的女用金質搭扣 (fibula)。

地圖館
「圍攻馬爾他島」是40張教會領地地圖之一，由地圖繪製家宕提 (Ignazio Danti) 在牆上以溼壁畫繪成。

燭台畫廊

拉斐爾廳
Stanze di Raffaello
此乃「驅逐海利歐多祿離開聖殿」的局部，是拉斐爾及其門生為教皇朱利歐二世私人寓所繪製（見417頁）。

掛毯廊
(Galleria degli Arazzi)

往［
樓［

上層

明暗廳
(Sala dei Chiaroscuri)

拉斐爾涼廊

西斯汀禮拜堂
（見414頁）

波吉亞寓
Appartamento Borgia
賓杜利基歐及其助手於1492至1495年間為教皇亞歷山大六世繪飾這些房間。

參觀導覽
這座綜合博物館占地廣袤：從入口走到西斯汀禮拜堂約需20至30分鐘，因此最好預留充分的時間。館內訂有嚴格的定向參觀系統，可選擇性參觀，或挑選4段分色路線中的一條瀏覽，所需時間從90分鐘到馬拉松式的5小時不等。

這裡
出的
代宗教藝術
品是世界各
藝術家獻給
宗的，例如
根、恩斯特
卡拉等人

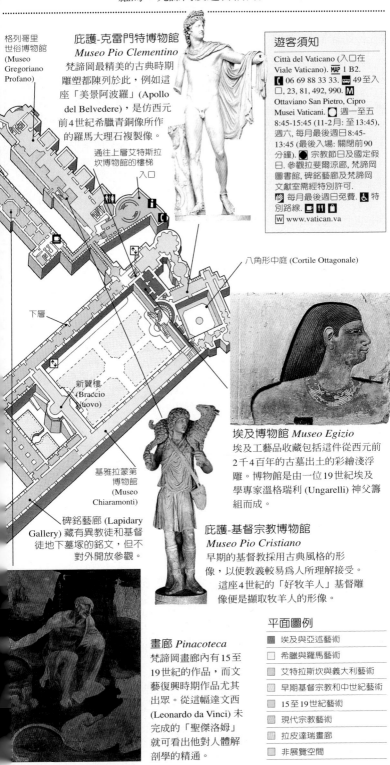

格列哥里世俗博物館 (Museo Gregoriano Profano)

庇護-克雷門特博物館
Museo Pio Clementino
梵諦岡最精美的古典時期雕塑都陳列於此，例如這座「美景阿波羅」(Apollo del Belvedere)，是仿西元前4世紀希臘青銅像所作的羅馬大理石複製像。

通往上層艾特拉坎博物館的樓梯
入口

八角形中庭 (Cortile Ottagonale)

下層

新翼樓 (Braccio Nuovo)

基雅拉蒙第博物館 (Museo Chiaramonti)

碑銘藝廊 (Lapidary Gallery) 藏有異教徒和基督徒地下墓塚的銘文，但不對外開放參觀。

埃及博物館 Museo Egizio
埃及工藝品收藏包括這件從西元前2千4百年的古墓出土的彩繪淺浮雕。博物館是由一位19世紀埃及學專家溫格瑞利 (Ungarelli) 神父籌組而成。

庇護-基督宗教博物館
Museo Pio Cristiano
早期的基督教採用古典風格的形像，以使教義較易為人所理解接受。這座4世紀的「好牧羊人」基督雕像便是擷取牧羊人的形像。

畫廊 Pinacoteca
梵諦岡畫廊內有15至19世紀的作品，而文藝復興時期作品尤其出眾。從這幅達文西 (Leonardo da Vinci) 未完成的「聖傑洛姆」就可看出他對人體解剖學的精通。

平面圖例

■	埃及與亞述藝術
□	希臘與羅馬藝術
■	艾特拉斯坎與義大利藝術
▨	早期基督宗教和中世紀藝術
▨	15至19世紀藝術
■	現代宗教藝術
▨	拉皮達瑞畫廊
■	非展覽空間

探索梵諦岡博物館

梵諦岡的至寶是其精彩的希臘和羅馬古文物，以及19世紀期間從埃及和艾特拉斯坎古墓發掘出來壯觀的史前器物。一些卓越的藝術家如拉斐爾、米開蘭基羅和達文西等人，因為曾受僱在此從事裝飾工作，在畫廊和部分舊宮廷也都留下作品。

卡拉卡拉大浴場出土鑲畫中運動員的頭像，西元217年

埃及與亞述藝術

埃及收藏包括19至20世紀在埃及出土的文物，以及帝國時代帶到羅馬的雕像。還有仿製哈德連別墅（見452頁）和羅馬某些供奉埃及神廟的藝術品。

埃及文物真蹟則陳列於庇護-克雷門特博物館隔壁的地下樓，包括雕像、木乃伊、木乃伊棺及一本「幽冥錄」（Book of the Dead）。最重要的瑰寶包括拉美西斯二世之母Mutuy皇后的13世紀花崗石巨像，是在維內多街附近的Horti Sallustiani庭園遺址發現。值得注意的還有門扈和泰普四世（西元前20世紀）雕像的頭部、海泰哈雷斯（Hetep-heret-es）皇后的精美木乃伊棺及Iry之墓，後者是古夫金字塔的守墓者，金字塔可溯及西元前22世紀。

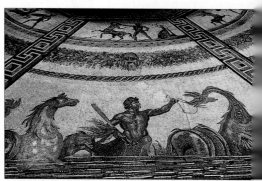

希臘雕像「持矛者」的羅馬複製品

是伽維特利（Cerveteri）發現的西元前650年雷哥里尼-賈拉西（Regolini-Galassi）古墓文物（見450頁）。希臘及羅馬的精華之作構成庇護-克雷門特博物館的核心典藏。其中包括西元前4世紀希臘雕像羅馬複製品，如「賽跑後拭汗的運動員」，以及「美景阿波羅」。卓越的「勞孔」（西元1世紀）原本來自羅德島（Rhodes），而於1506年在暴君尼祿的金宮遺址發現。

規模較小的基雅拉蒙第博物館則羅列古代胸像，而其擴建的新翼樓擁有西元前1世紀的奧古斯都像，雕像來自其妻李維亞的別墅，是根據西元前5世紀希臘雕刻家波利克里圖斯的「持矛者」雕成；並另有羅馬複製品陳列在對面。格列哥里世俗博物館則展出從仿希臘為主的早期作品到自成一家的羅馬風格。

博物館的希臘原作包括來自雅典帕德嫩神廟的龐大大理石殘塊。羅馬收藏品中有2件浮雕，「王威浮雕」是杜米先皇帝於西元81年委製以頌讚其父維斯巴西安諾皇帝的大閱兵。此外並有精美的羅馬地板鑲嵌畫，2件出自卡拉卡拉大浴場（427頁）。

梵諦岡圖書館內優美的「阿道布蘭迪尼婚禮」（1世紀），描繪一位正在為婚禮作準備的新娘。

希臘、艾特拉斯坎與羅馬藝術

梵諦岡博物館絕大部分以希臘及羅馬藝術品為主。但艾特拉斯坎館也有出色的收藏（見40頁）。這裡最馳名的展品

在圓室展出的3世紀鑲嵌畫來自溫布利亞的歐特里柯利浴場

早期基督宗教和中世紀藝術

　　早期基督宗教古文物的主要收藏是在庇護-基督教博物館，包括地下墓窖和早期基督宗教長方形會堂內的銘文和雕塑。最受矚目的是4世紀「好牧羊人」立像，其耐人尋味處在於融合了聖經典故和異教神話；美化的牧羊人形像代表基督，鬚髯哲學家則為門徒化身。畫廊的前兩間展示室以中世紀晚期的藝術為主，大部分是以蛋彩所繪的木質祭壇屏。最特出的是喬托於1300年左右所繪的「史特法尼斯基三聯畫」(Trittico Stefaneschi)，用來裝飾舊聖彼得教堂的主祭壇。

　　梵諦岡圖書館擁有不少中世紀瑰寶，包括聖骨匣、紡織品、琺瑯器和聖像等。

畫廊內喬托所繪的「史特法尼斯基三聯畫」局部

15至19世紀藝術

　　許多文藝復興時期的教皇都是藝術行家，並把藝術贊助視為己任。景中庭 (Cortile del Belvedere) 周圍的長廊裝

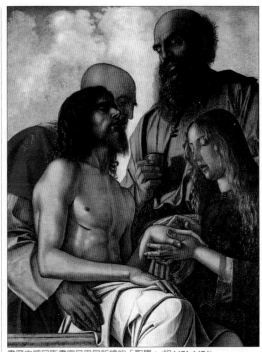

畫廊內威尼斯畫家貝里尼所繪的「聖殤」(約1471-1474)

飾16至19世紀間的偉大藝術家之作。

　　掛毯廊懸吊的掛毯是在布魯塞爾織成，為拉斐爾的學生所設計；教皇庇護五世的寓所有華美的15世紀法蘭德斯掛毯，而地圖館繪有古代及當代義大利的16世紀地圖壁畫。

　　在拉斐爾廳 (見417頁) 旁邊有明暗廳和教皇尼可洛五世的私人禮拜堂。該禮拜堂的壁畫是由安基利訶修士於1447至1451年間繪製。波吉亞寓也值得一看，是由賓杜利基歐及其門生於1490年代為波吉亞家族教皇亞歷山大六世所裝潢。另外一組

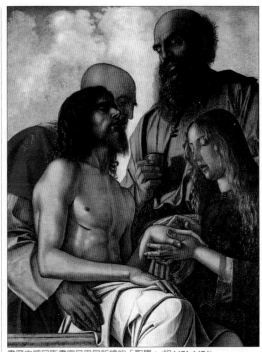

波吉亞寓內賓杜利基歐所繪的「三賢朝聖」(1490)

動人的溼壁畫可以在拉斐爾涼廊看到，但須特別許可才能參觀。

　　受矚目的15世紀貝里尼完美的「聖殤」，是他為佩薩洛鎮 (見358頁) 所作祭壇屏「聖母加冕」的一部分；達文西未完成的「聖傑洛姆」，曾失蹤多時，找到時已被分成兩半。一半被當作骨董店的匣蓋，另一半成為鞋匠鋪的凳面。16世紀的不凡之作包括8件拉斐爾的織錦畫──「聖容顯現」及「佛里紐聖母」，皆展於拉斐爾作品專室中；另有卡拉瓦喬的「卸下聖體」；提香的祭壇屏和維洛內些的「聖艾蓮娜」。

西斯汀禮拜堂：頂棚溼壁畫

1508至1512年間，米開蘭基羅為教皇朱利歐二世在西斯汀禮拜堂頂棚創作溼壁畫，並使用特別設計的鷹架。主要畫面描繪創世紀和人類的墮落，周圍除了傳說曾預言基督誕生的古希臘女預言者外，皆出自新約及舊約聖經。頂棚於1980年代整修後，展現動人的色彩。

利比亞的女預言者
Libyan Sibyl
異教女預言者伸手拿取「知識寶典」。就像米開蘭基羅畫筆下的多數女性人物一樣，可能也是以男子為模特兒。

營造幻覺效果的建築結構

30	19	10	26	12	21	14	28	16	23	32
18	1	2	3	4	5	6	7	8	9	24
31	25	11	20	13	27	15	22	17	29	33

頂棚溼壁畫圖例

□ 創世紀: 1 上帝區分白晝與黑夜; 2 創造太陽與月亮; 3 區分海洋與陸地; 4 創造亞當; 5 創造夏娃; 6 原罪; 7 諾亞的奉獻; 8 大洪水; 9 諾亞的酩酊.

□ 基督的祖先: 10 所羅門和他的母親; 11 耶西的父母; 12 羅波安和母親; 13 亞撒和母親; 14 烏西亞和父母; 15 希西家和父母; 16 所羅巴伯和父母; 17 約西亞和父母.

■ 先知: 18 約拿; 19 耶利米; 20 但以理; 21 以西結; 22 以賽亞; 23 約珥; 24 撒迦利亞.

□ 女預言者: 25 利比亞的女預言者; 26 波斯的女預言者; 27 庫邁的女預言者; 28 艾雷瑞恩的女預言者; 29 戴爾菲的女預言者.

■ 舊約聖經中的救贖: 30 懲罰哈曼; 31 摩西與銅蛇; 32 大衛與歌利亞; 33 猶滴與羅孚尼.

創造日與月
米開蘭基羅將上帝描繪成強而有力但令人生畏的形像，正在命令太陽照亮大地。

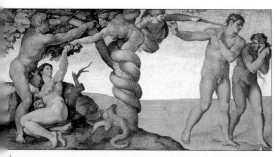

原罪
這幅畫顯示亞當和夏娃偷嘗知識樹的禁果，以及後來被逐出伊甸園。米開蘭基羅以女身蛇形來表現惡魔撒旦。

裸像 (Ignudi) 畫的是裸體運動員，但其含義不明。

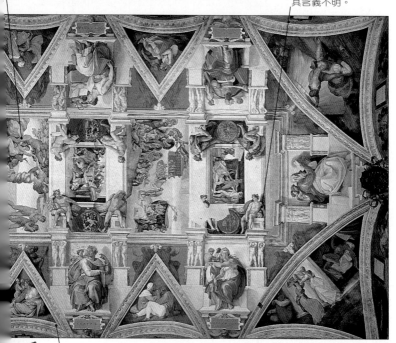

半圓壁主要繪以基督祖先的溼壁畫，例如希西家 (Hezekiah)。

西斯汀禮拜堂頂棚壁畫的修復

不久前為西斯汀禮拜堂進行修復的人員在開始清洗壁畫前先採用電腦、攝影及光譜科技來分析。他們將米開蘭基羅的原作和後來修復的部分加以區分，並發現以前嘗試用來清洗的材料千奇百怪，從麵包到含樹脂成分的希臘葡萄酒 (retsina) 都有。這次最新的修復工作使黯淡而龜裂的人物呈現出凝脂

修復人員正在清潔「利比亞的女預言者」

玉膚、光澤秀髮，並穿著鮮豔悅目的衣裳，而被某位評論家揶揄為：「穿班尼頓時裝的米開蘭基羅」，指稱畫家為使色彩變暗而加上去的油漆層已被除去。然而，經過檢驗之後，多數專家皆認為這些新色彩頗能與米開蘭基羅其他畫作風格相符。

西斯汀禮拜堂：牆面溼壁畫

西斯汀禮拜堂巨牆上的壁畫是由15和16世紀多位頂尖藝術家所繪製。側牆上的12幅畫則由佩魯及諾、吉爾蘭戴歐、波提且利和希紐列利等藝術家所作，以出自摩西和基督生平的事蹟來表現。壁面最後於1534至1541年間由米開蘭基羅完成，他還在完成曠世的祭壇鉅作「最後的審判」。

溼壁畫圖例：畫家與主題

最後的審判

☐ 佩魯及諾　　☐ 波提且利　　☐ 吉爾蘭戴歐

☐ 洛些利　　　☐ 希紐列利　　☐ 米開蘭基羅

1 基督在約旦河受洗	7 摩西的出走埃及
2 基督的誘惑	8 摩西受到召喚
3 召喚聖彼得和聖安德魯	9 跨越紅海
4 山中佈道	10 禮讚金牛
5 移交鑰匙給聖彼得	11 懲罰叛徒
6 最後的晚餐	12 摩西臨終

米開蘭基羅的「最後的審判」

經過1年的修復，「最後的審判」於1993年終於重現世人眼前，並被公認為米開蘭基羅成熟期的經典作品。它是由教皇保祿三世委製，米開蘭基羅獨力製作長達7年，直到1541年完成。

此畫描繪死去的靈魂起身面對上帝的憤怒，教皇選擇它以警惕天主教徒在宗教改革衝擊中仍須堅守信仰。事實上，它所傳達的正是畫家個人對其信仰所受的煎熬。既未對正統基督教提出肯定，也未表現古典主義的秩序觀。

在充滿動感而煽情的構圖中，人物被捲入運動的漩渦。死者從墳墓被拉扯出來，拖到基督面前受審，而基督健碩的運動員身形則是整個動態畫面的焦點。

基督對於身邊緊握殉教器物而焦慮不安的聖徒並未表現太多憐憫之意。對於被判下地獄受魔鬼懲罰者也不表一絲同情。圖中冥河船夫卡龍 (Charon) 將人推下船落入冥府深淵，還有地府法官米諾斯 (Minos)，皆取材自但丁的「神曲地獄篇」。被畫上驢耳的米諾斯是以弄臣契塞拿 (Biagio da Cesena) 為描模對象。米開蘭基羅的自畫像出現在殉教者聖巴多羅買手持的人皮上。

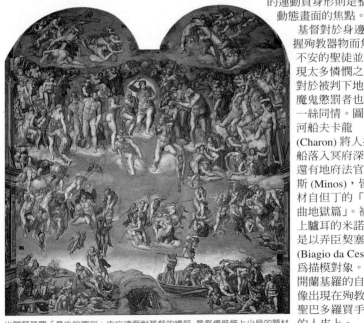

米開蘭基羅「最後的審判」中亡魂面對基督的憤怒，是祭壇裝飾上少見的題材

拉斐爾廳

　　教皇朱利歐二世的私人寓所建在他所憎恨的亞歷山大六世的寓所之上，並指派拉斐爾重新裝潢4個房間 (Stanze)。拉斐爾及其門生於1508年動工，換上較知名藝術家的作品，包括他的恩師佩魯及諾在內。年輕的拉斐爾很快就在羅馬聲名大噪，不過該項計畫花了16年才完成，在此之前他便已去世。

平面圖例

① 君士坦丁廳
② 海利歐多祿廳
③ 簽署廳
④ 波哥區火災廳

拉斐爾「波色拿彌撒」(1512)
局部

耶路撒冷聖殿行竊，卻被一名馬夫打倒，暗喻教皇朱利歐二世在義大利戰勝外國軍隊。「波色拿彌撒」則與1263年發生的奇蹟有關，一名對聖餐聖體論心存疑念的神父，據說在舉行彌撒祝聖時見到鮮血從聖餐中流出。

君士坦丁大廳

　　房間內的溼壁畫始繪於1517年，並於1525年完成，即拉斐爾去世後5年，所以大部分工程是由其門生完成。繪飾主題是基督宗教征服異教，4幅主要溼壁畫表現君士坦丁生平，他也是首位基督徒皇帝。這些溼壁畫包括「十字架異象」，以及皇帝戰勝其政敵馬森齊歐的「梅維安橋戰役」，拉斐爾曾為此圖預作草稿。

海利歐多祿廳

　　拉斐爾於1512至1514年間裝潢這間私人接待室。主要壁畫都略帶教皇權保護能力的暗示。命名由來是依據「驅除海利歐多祿離開聖殿」，描繪海利歐多祿企圖在

簽署廳

　　廳內溼壁畫完成於1508至1511年間，是該系列中畫面最和諧的。拉斐爾在朱利歐二世的授意下反映出人文學者的信念，認為古典主義文化和基督教在追求真理上可以相輔相成。著名的「雅典學院」鎖定在希臘哲學家柏拉圖和亞里斯多德之間有關真理的討論。拉斐爾將與他同時期的人物都描繪成哲學家，包括達文西、布拉曼帖和米開蘭基羅等。

波哥區火災廳

　　教皇雷歐十世在位期間將原來的餐廳改裝成音樂廳。所有溼壁畫內容都以描繪9世紀以來同名教皇雷歐三世及四世的生平事蹟來讚揚現任教皇。主要溼壁畫是由拉斐爾設計，但由其助手於1514至1517年間完成。最有名的「波哥區火災」表現847年的一次奇蹟，當時教皇雷歐四世藉著在胸前劃十字而平息一場大火。拉斐爾以這件溼壁畫和詩人味吉爾所敘述傳說中背著父親逃離火窟的特洛伊勇士伊尼亞斯做了比較。

「雅典學院」(1511) 一畫中以哲學家和學者的面貌呈現當時許多人物

法尼澤別墅 ❹
Villa Farnesina

Via della Lungara 230. MAP 2 E5.
☎ 06 68 02 72 68. 🚌 23, 280.
◐ 週一至六9:00-13:00.

富可敵國的席耶納銀行家基吉 (Agostino Chigi) 於1508年委託同鄉裴魯齊 (Baldassare Peruzzi) 建造。主宅就位在台伯河對岸,別墅則專供筵席之用。藝術家、樞機主教、王公貴族和教皇本人都曾是座上嘉賓。基吉也利用別墅作爲藏匿交際花英培莉亞 (Imperia) 的金屋,據說拉斐爾在丘比特與賽姬涼廊內繪製的「典雅三女神」其中之一便是她。別墅的設計簡潔而和諧,是首批純正的文藝復興式別墅。裴魯齊親自完成部分的室內裝潢,例如樓上的Sala della'Prospettiva 裡的錯覺溼壁畫,創造出透過大理石柱廊向外看16世紀羅馬的感覺。其他出自比歐姆伯 (Piombo)、拉斐爾及其門生之手的壁畫闡述古典神話;而主廳Sala di Galatea 拱頂飾有星象圖,顯示出基吉生辰的星座位置。基吉去世後,法尼澤家族於1577年接手。

法尼澤別墅內拉斐爾所作的「典雅三女神」

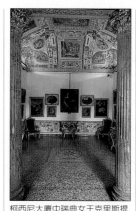

柯西尼大廈中瑞典女王克里斯提娜的臥房,她於1689年在此去世

柯西尼大廈與國立古美術館 *Palazzo Corsini e Galleria Nazionale d'Arte Antica* ❺

Via della Lungara 10. MAP 2 D5.
☎ 06 68 80 23 23. 🚌 23, 280. ◐ 週二至六9:00-19:00 (週六至14:00),週日及國定假日9:00-13:00. (最後入場:關閉前30分鐘). ◐ 1月1日、5月1日、8月15日、12月25日. 🖼 🎫 ♿ ⊘ 📷
W www.galleriaborghese.it

柯西尼大廈於1510至1512年爲樞機主教李阿利歐 (Domenico Riario) 而建,布拉曼帖、米開蘭基羅、伊拉斯謨斯 (Erasmus) 和拿破崙的母親都曾是座上客。因街道太窄無法見到正面全貌,富加 (Fuga) 於1736年重新改建。

1893年大廈被國家買下,柯西尼家族也將其繪畫收藏捐贈出來。儘管最佳作品都被分到巴貝里尼大廈,這裡仍有范・戴克、魯本斯、慕里歐和卡拉瓦喬的精品;最受矚目的是卡拉瓦喬所繪雌雄莫辨的「施洗者約翰」(約1604),和雷尼的「莎樂美」(1638)。最怪異的是范・艾格蒙 (J Van Egmont) 將圓胖的瑞典女王畫成女神戴安娜。

植物園 *Orto Botanico* ❺

Largo Cristina di Svezia 24. MAP 2 D5. ☎ 06 49 91 71 06. 🚌 23, 280. ◐ 週二至六9:30-18:30 (10-3月: 17:30). ◐ 國定假日、8月. 🖼 ♿

園中有7千多種來自世界各地的植物,包括水杉、棕櫚、蘭科及鳳梨科植物等。本地和外來品種皆被分門別類,以闡明其植物學上的分類,和對不同氣候和生態體系的適應性。也有一些像銀杏之類的奇特植物,從很久以前生存至今鮮有改變。

越台伯河區植物園內的棕櫚樹

越台伯河聖母教堂 ❼
Santa Maria in Trastevere

Piazza Santa Maria in Trastevere.
MAP 5 C1. ☎ 06 581 48 02. 🚌 H, 23, 280. ◐ 每日7:00-20:00. 📷 ♿

越台伯河聖母教堂可能是羅馬的第一處基督宗教禮拜之地,由教皇加里斯圖一世 (Callisto I) 於3世紀創立,當時的皇帝還是異教徒,基督教仍屬小眾教派。傳說它所在位置於基督誕生之日曾奇蹟般地湧出石油。該長方形會堂後來改奉聖母;儘管現今教堂和引人矚目的鑲嵌畫大多始於12和13世紀,但聖母形像一直是重心所在。正面鑲嵌畫可能始於12世紀,表現

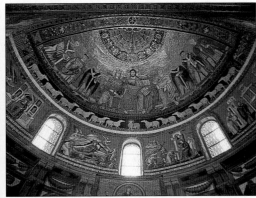

越台伯河聖母教堂環形殿鑲嵌畫「聖母加冕」

聖母、基督和10名持油燈女子。環形殿裡面是形式化的12世紀鑲嵌畫「聖母加冕」，而下方是一系列出自聖母生平的寫實場景，由13世紀藝術家卡瓦里尼 (Pietro Cavallini) 所作。最古老的聖母圖像是7世紀的畫像「慈悲聖母」，將聖母描繪成拜占庭皇后，兩旁各有天使侍衛。位於阿爾登普斯 (Altemps) 小祭室的祭壇上方。

越台伯河聖伽契莉亞教堂 Santa Cecilia in Trastevere ⑧

Piazza di Santa Cecilia. MAP 6 D2. C 06 589 92 89. 🚌 H, 23, 44, 280. ☐ 每日9:30-12:30, 16:00-19:00. ☐卡瓦里尼溼壁畫 ☐ 週二及四10:00-11:30. 週日11:30-12:00.

貴族出身的聖伽契莉亞是音樂的守護聖女，230年在此殉教。教堂可能建於4世紀，就位在她的故居 (在教堂底下仍可看見，同時還有古羅馬製革廠的廢墟) 原址。她的遺體曾失蹤多時，但後來又出現在聖加里斯圖公共墓窖 (見432頁)。9世紀時由教皇巴夏爾一世將其重新埋葬，並重建教堂，環形殿鑲嵌畫即從當時倖存至今。阿爾諾弗底·坎比奧作的祭壇華蓋及卡瓦里尼的「最後的審判」溼壁畫 (13世紀) 可從毗鄰的修院欣賞到；是羅馬少數具有獨特藝術風格的時期。

祭壇前方精細的聖伽契莉亞雕像，為馬德諾 (Stefano Maderno) 根據1599年曾經短暫出現，且保存完善的聖女遺骨所作的素描而作。

河畔聖方濟教堂 ⑨ San Francesco a Ripa

Piazza San Francesco d'Assisi 88. MAP 6 D2. C 06 581 90 20. 🚌 H, 23, 44, 75, 280. ☐ 週一至六8:00-中午, 16:00-19:00; 週日7:00-13:00, 16:00-19:30. ♿

聖方濟於1219年造訪羅馬時住在此地的教會招待所內，他的石枕及十字架仍保存在他的小室中。教堂是由當地貴族安歸拉拉 (Rodolfo Anguillara) 興建，在其墓碑上可以見到他身穿方濟會僧袍的肖像。

1680年代，樞機主教帕拉維奇尼 (Pallavicini) 徹底重建教堂，增添豐富17和18世紀雕塑。阿爾狄耶里 (Altieri) 小祭室有貝尼尼晚期精美絕倫之作「獲得宣福的魯意撒之欣喜」(1674)。

蒙特利歐聖彼得教堂與小聖堂 San Pietro in Montorio e Tempietto ⑩

Piazza San Pietro in Montorio 2. MAP 5 B1. C 06 581 39 40. 🚌 44, 75, 100. ☐ 每日7:30-中午, 16:00-18:00. ☐小聖堂 ☐ 週二至日9:30-12:30, 14:00-16:00. ◎

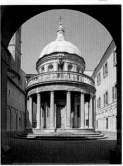

文藝復興建築風格的圓形小聖堂，由布拉曼帖於1502年完工

小聖堂矗立在蒙特利歐聖彼得教堂中庭。Tempietto意指小的神殿，其渾圓外形是呼應早期基督宗教「殉道禮拜堂」，為建在聖徒殉教地點上的禮拜堂；小聖堂被誤認為是聖彼得在尼祿競技場被釘死於十字架之處。布拉曼帖以多立克式柱、古典式橫飾帶及精美迴欄環飾此禮拜堂。

河岸聖方濟教堂內貝尼尼所作的「獲得宣福的魯意撒之欣喜」

阿文提諾及拉特拉諾 *Aventino e Laterano*

　　這裡是市內最綠意盎然的區域，涵蓋了伽利歐山和阿文提諾山，以及拉特拉諾聖約翰教堂周圍交通繁忙的地帶。目前教堂散布其間的伽利歐山於羅馬帝國時代曾是高尚的居住地段，從卡拉卡拉大浴場的廢墟依稀可見當時景象。浴場後方的阿

卡拉卡拉大浴場的
鑲嵌畫殘片

文提諾山，環境恬靜而林木茂盛，並有壯麗的聖莎比娜長方形會堂，以及河對岸越台伯河區和聖彼得教堂的秀麗風光。在下方谷地內，川流不息的汽機車沿著古代的戰車路跡，繞行大競技場周圍，往南則是熱鬧的勞工階級區泰斯塔奇歐。

本區名勝

●教堂
柯斯梅汀聖母教堂 ❷
多姆尼卡聖母教堂 ❸
聖司提反圓形教堂 ❹
戴冠四聖人教堂 ❺
聖克雷門特教堂 ❻
拉特拉諾聖約翰教堂 ❼

聖莎比娜教堂 ⓫
●古蹟遺址與建築
牛隻廣場神廟 ❶
卡拉卡拉大浴場 ❽
●紀念碑與墳墓
凱烏‧伽斯提歐金字塔 ❾
新教徒墓園 ❿

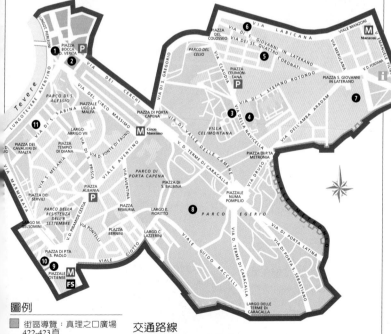

圖例

街區導覽：真理之口廣場
422-423 頁

FS 火車站

M 地鐵站

P 停車場

i 旅遊服務中心

交通路線

95 號巴士由 Piramide 行駛到
Piazza della Bocca della Verità.
伽利歐山鄰近 Colosseo 和
Circo Massimo 地鐵站；3 號電
車和 81, 160 及 715 號巴士則
往來阿文提諾區.

0 公尺　　250
0 碼　　250

◁ 阿文提諾薩維麗公園 (Parco Savelli) 內的松樹和橙樹，遠方是聖彼得教堂的大圓頂

街區導覽：真理之口廣場

　　這個偏僻的小角落是羅馬首座港口及繁忙的牛墟所在地，從行經台伯河的擁塞道路向卡比托山的南面山脊延伸，自古代到中世紀一直是行刑之所；然而最為人知的卻是柯斯梅汀聖母教堂的「真理之口」(Bocca della Verità)，傳說會咬掉說謊者的手；本區仍有許多名勝古蹟，最值得注意的是兩座共和時期所遺留下來的神廟。6世紀時本區成為希臘社區的大本營，他們在這裡創立了維拉布洛聖喬治教堂和柯斯梅汀聖母教堂。

克里宣齊之家 (Casa dei Crescenzi) 以古代建築殘片點綴，並合併了10世紀時勢力龐大的克里宣齊家族建造、用以防衛台伯河的塔樓廢墟。

聖歐默波諾 (Sant'Omobono) 教堂矗立在考古遺址上，出土文物可溯及6世紀。

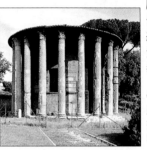

牛隻廣場神廟
這兩座建築物是保存最完善的羅馬共和時期神廟 ❶

斷橋 (Ponte Rotto) 建於西元前2世紀，其名誠如台伯河上所見被棄置的拱形廢墟。原名為艾米利亞橋 (Pons Aemilius)。

比查凱利 (Carlo Bizzaccheri) 於1715年建造的人魚海神特萊頓噴泉 (Fontana dei Tritoni)，可看出貝尼尼對他的強烈影響。

★ **柯斯梅汀聖母教堂**
設在門廊內的「真理之口」是中世紀的排水口蓋 ❷

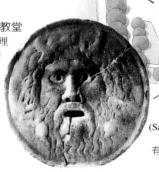

斷頭的聖約翰教堂 (San Giovanni Decollato) 屬於一支宗教團體所有，該團體致力於規勸受刑犯悔改。

圖例

－ － － 建議路線

0 公尺　　　　　　75
0 碼　　　　　　　75

慰藉聖母教堂 (Santa Maria della Consolazione) 的名稱是源於1385年一幅用來慰藉囚犯的聖母像被放置於此。

位置圖

見羅馬街道速查圖 **MAP** 6

位於巴拉丁區邊緣的聖泰奧多羅教堂 (San Teodoro)，擁有不凡的6世紀環形殿鑲嵌畫。

維拉布洛聖喬治教堂 (San Giorgio in Velabro) 為建於7世紀的長方形會堂，1944年因爆炸受損，目前正在整修。

A DEI FIENILI

VIA DI SAN TEODORO

銀匠拱門 (Arco degli Argentari)

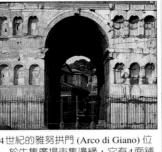

4世紀的雅努拱門 (Arco di Giano) 位於牛隻廣場市集邊緣，它有4面鋪大理石板拱門，陰涼處是商家與顧客進行買賣的好地點。

DEI CERCHI

重要觀光點

★ 柯斯梅汀聖母教堂

★ 牛隻廣場神廟

牛隻廣場神廟 ❶
Templi del Foro Boario

Piazza della Bocca della Verità.
MAP 6 E1. 🚌 23, 44, 81, 95, 160, 170, 280, 628, 715, 716.

這兩座共和時期建造的神廟保存極佳，月色照映下矗立在松樹成蔭的台伯河河畔綠地上，風姿最美；白天陷入車潮之中，頓失浪漫情調。神廟建自西元前2世紀，中世紀期間住在本區的希臘人將它改奉爲基督教堂，才免於荒廢。方形神廟原名命運男神廟 (Fortuna Virilis)，可能是供奉掌管河流與港口的男神波圖努斯 (Portunus)；神廟坐落在墩壁牆上，有4根前方刻有凹槽紋的愛奧尼克式凝灰石圓柱，以及12支半埋在安置神像的神龕裡的凝灰岩牆面的壁柱。9世紀時神廟被改爲Santa Maria Egiziaca 教堂，供奉5世紀從良成爲隱修者的賣春女。

較小的圓形神廟以堅固的大理石建造，環以20根刻有凹槽的圓柱，供奉海克力斯神；因形似而常被誤認爲是廣場區的那座灶神廟。

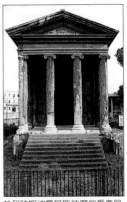

共和時期波圖努斯神廟的愛奧尼克式正立面

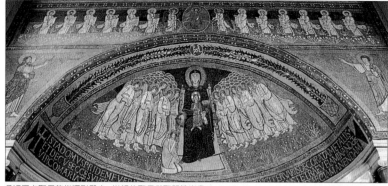

多姆尼卡聖母教堂環形殿內9世紀的聖母與聖嬰鑲嵌畫

柯斯梅汀聖母教堂 ❷
Santa Maria in Cosmedin

Piazza della Bocca della Verità.
MAP 6 E1. **C** 06 678 14 19.
🚌 23, 44, 81, 95, 160, 170, 280,
628, 715, 716. ◯ 每日9:00-18:00
(冬季 10:00-中午, 15:00-17:00).
🕇 🕭 🎫

　　教堂於6世紀建在古
代本市的食品市場原址
上，仿羅馬式鐘塔及門
廊增建於12世紀期間。
19世紀時教堂拆除了巴
洛克式正面，恢復其簡
樸原貌。教堂內有許多
克斯馬蒂式鑲嵌細工精
品，特別是鑲嵌鋪面、
挑高詩班席、主教寶座
和主祭壇上方華蓋等。
　　嵌於門廊牆上的「真
理之口」是一張怪異的
大理石面孔，可能是古

柯斯梅汀聖母教堂的本堂及其克
斯馬蒂地板

時的排水口蓋。中世紀
時相傳口內獠牙會咬掉
說謊者的手，因此成為
考驗配偶忠貞度的有效
辦法。

多姆尼卡聖母教堂 ❸
Santa Maria in Domnica

Piazza della Navicella 12. **MAP** 7 B2.
C 06 700 15 19. 🚌 81, 117, 673.
M Colosseo. ◯ 冬季: 每日9:00-
中午, 15:30-18:00; 夏季: 每日
16:00-19:00. 🎫 🕭

　　教堂可能創立於7世
紀，並於9世紀翻新。
當時古羅馬人的鑲嵌技
術已經失傳；教皇巴夏
爾一世由拜占庭引進鑲
嵌師傅，製作精美的環
形殿鑲嵌畫，表現聖
母、聖嬰和眾天使在天
國花園。他本人則跪在
聖母腳下，頭頂方形光
環代表當時他仍健在。
　　1513年，珊索維諾增
建飾有獅頭的門廊，隱
含對教皇雷歐十世
(Leone X) 致敬之意。

聖司提反圓形教堂 ❹
Santo Stefano Rotondo

Via di Santo Stefano Rotondo 7.
MAP 9 B2. **C** 06 42 11 99. 🚌 81,
117, 673. ◯ 週一 14:00-16:15, 週
二至六9:00-13:00, 14:00-16:15
(夏季 14:00-18:00).

　　教堂於468至483年間
建造，圓形平面有4座
配置呈十字形的小祭
室，內部由兩條同心圓

走道所環抱。最外圍的
第三條走道則在阿爾貝
第的指示下於1453年拆
除。16世紀，波瑪蘭裘
(N. Pomarancio) 及騰佩
斯塔 (A. Tempesta) 等人
在牆上繪製34幅淫壁
畫，詳述因羅馬皇帝而
殉教的聖徒。

戴冠四聖人教堂的迴廊

戴冠四聖人教堂 ❺
Santi Quattro Coronati

Via dei Santi Quattro Coronati 20.
MAP 7 C1. **C** 06 70 47 54 27. 🚌
85, 117, 850. 🔲 3. ◯ 每日8:00-
中午, 16:00-18:00. 迴廊及小祭室
僅下午. 🎫 🕭

　　這座設有防禦工事的
女修道院建於4世紀，
收容4名拒絕製作異教
的醫神雕像而殉教的波
斯石匠遺骸。教堂於
1084年被入侵的日耳曼
人焚燬後曾經重建。
　　參觀重點是宜人的花
園迴廊及聖席維斯特
(San Silvestro) 小祭室，
小祭室的12世紀淫壁畫
描述君士坦丁皈依基督
教的傳說。

聖克雷門特教堂 San Clemente ❻

1857年，愛爾蘭的道明會聖克雷門特修道院院長穆洛利 (Mullooly) 神父在現存的12世紀會堂底下開始挖掘工作。他及他的後繼者在會堂正下方發現了一座4世紀教堂，其下還有許多古羅馬建築。兩座長方形會堂都是供奉第四任教皇聖克雷門特。最下層是密特拉神廟，是從波斯傳入的純男性的神祕宗教，曾與基督教分庭抗禮。

遊客須知

Via di San Giovanni in Laterano. MAP 7 B1. ☎ 06 70 45 10 18. 🚌 85, 87, 117, 186, 810, 850. Ⓜ Colosseo. 🚋 3. 🕐 每日9:00-12:30, 15:00-18:00 (週日自10:00)。 遺址須購票。♿ ⏀ ⬛ ⬛

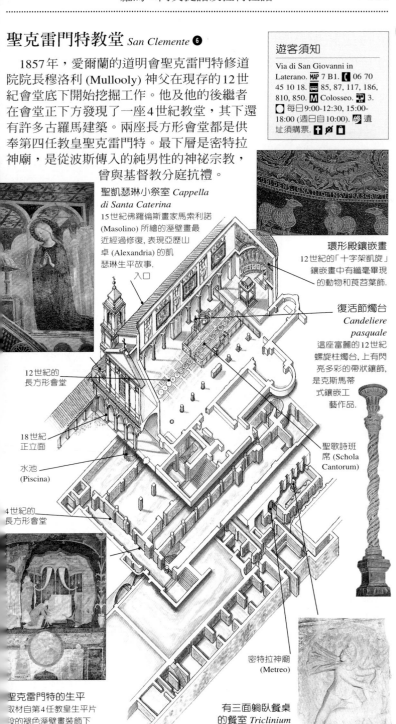

聖凱瑟琳小祭室 Cappella di Santa Caterina
15世紀佛羅倫斯畫家馬索利諾 (Masolino) 所繪的溼壁畫最近經過修復，表現亞歷山卓 (Alexandria) 的凱瑟琳生平故事。

入口

環形殿鑲嵌畫
12世紀的「十字架凱旋」鑲嵌畫中有纖毫畢現的動物和莨苕葉飾。

復活節燭台 Candeliere pasquale
這座富麗的12世紀螺旋柱燭台，上有閃亮多彩的帶狀鑲飾，是克斯馬蒂式鑲嵌工藝作品。

12世紀的長方形會堂

18世紀正立面

水池 (Piscina)

聖歌詩班席 (Schola Cantorum)

4世紀的長方形會堂

聖克雷門特的生平
取材自第4任教皇生平片段的褪色溼壁畫裝飾下層的教堂。此幅描述在海或墓穴內發現一名男孩存活的故事。

密特拉神廟 (Metreo)

有三面躺臥餐桌的餐室 Triclinium
在提供信徒享用儀式宴席的陰暗餐室內，密特拉神的祭壇上呈現祂正在宰殺牛隻的情景。

拉特拉諾聖約翰教堂

San Giovanni in Laterano ❼

　　此羅馬主教座堂於4世紀初由君士坦丁大帝創立。多次重建中最為人知的是1646年波洛米尼重整內部，但保留原長方形會堂外觀。1309年教廷遷往亞維農前，毗鄰的拉特拉諾宮即為教皇官邸。目前建構始自1589年，但仍有較古老的部分，例如傳為基督接受審判時曾經攀登的聖階。

洗禮堂
雖然八角形的洗禮堂大多經過修復，但仍保有一些優美的5世紀鑲嵌畫.

東正面
位在東正面 (1735) 的主要入口飾有基督和門徒的雕像.

北正面

環形殿

博物館入口

教皇主祭壇
教皇祭壇上方的哥德式聖體傘飾有14世紀溼壁畫.

拉特拉諾宮

每逢濯足節，身兼羅馬教區主教的教皇會在主教座堂的涼廊為全市祈福。

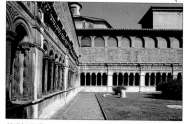

修院迴廊
迴廊於1220年左右由華沙雷托 (Vassalletto) 家族所建造，以其螺旋柱及大理石鑲嵌細工引人矚目.

柯西尼小祭室 (Cappella dei Corsini) 是為教皇克雷門特十二世而於1730年代興建，他長眠於來自萬神殿的斑岩墓穴中。

主要入口

波尼法伽八世壁畫
壁畫可能出自喬托 (Giotto)，此殘片顯示教皇宣布1300年為聖年，因而吸引了近2百萬名朝聖客。

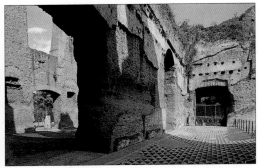
卡拉卡拉大浴場的健身區一隅

卡拉卡拉大浴場 ⑧
Terme di Caracalla

Viale delle Terme di Caracalla 52.
MAP 7 A3. ☎ 06 575 86 26.
🚌 160, 628. 🕘 3. ○ 週二至日
9:00-日落前1小時, 週一9:00-
14:00. ● 1月1日, 5月1日, 12月
25日. 🔲🔲🔲

　　卡拉卡拉大浴場龐然
的紅磚廢墟就聳立在阿
文提諾山腳下。西元206
年塞提米歐・塞維洛皇
帝敕令興建, 217年由
其子卡拉卡拉完工, 直
到6世紀哥德人破壞市
內水道橋前仍可使用。

　　到浴場洗澡是古羅馬
時代的日常社交活動。
像卡拉卡拉之類的大型
綜合浴場可容納1千6百
名沐浴者, 不僅是洗澡
的地方, 還提供各種設
施：如畫廊、健身區、
庭園、圖書室、會議
廳、演講廳及飲食店。

　　羅馬式沐浴既費時又
複雜, 先從一種土耳其
浴的形式開始, 接著是
aldarium (熱水室), 然
後來到微溫的tepidarium
(溫水室), 再下來是又名
frigidarium (冷水室) 的
大型交誼中心, 最後是
natatio (露天泳池)。有錢
人則可再享受一番薰香
羊毛布的擦拭按摩。

　　浴場華美的大理石裝
飾於16世紀時大多被法
內澤家族搜刮以布置法
內澤大廈 (見391頁)。然

而, 在拿波里的國立考
古博物館 (見474-475頁)
和梵諦岡的格列哥里世
俗博物館 (見412頁) 也
可見到浴場的藝術品。

　　由於強烈的戲劇氣
氛, 近來一直是8月戶
外歌劇季的演出場地。

凱烏・伽斯提歐
金字塔 *Piramide di Caio Cestio* ⑨

Piazzale Ostiense. MAP 6 E4. 🚌 23,
95, 280. 🕘 3. Ⓜ Piramide.

　　凱烏・伽斯提歐是西
元前1世紀富有但地位
不高的行政長官。當時
因為克麗歐佩特拉而掀
起崇尚埃及之風, 凱烏
因此決定為自己建造金
字塔。墓穴坐落在聖保
祿城門 (Porta San Paolo)
附近的奧略里安城牆
內, 以磚塊建造, 外鋪
白色大理石；根據銘文
記載, 於西元前12年完
成, 工程僅330天。

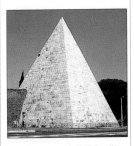
Piazzale Ostiense上的凱烏・伽
斯提歐金字塔

新教徒墓園 ⑩
Cimitero Protestante

Cimitero Acattolico, Via di Caio
Cestio. MAP 6 E4. ☎ 06 574 19 00.
🚌 23, 280. 🕘 3. ○ 週二至日
9:00-17:30 (10-3月至16:30) (最後
入場: 關閉前30分鐘). □接受奉
獻. 🔲

　　自1738年起, 非天主
教徒便被葬在奧略里安
城牆後方這處安詳的墓
地。1821年於西班牙廣
場自宅去世的詩人濟慈
(見398頁) 之墓位於最古
老的區域 (進門左邊)；
他自書墓誌銘：「逝者
之名, 書之於水」。不遠
處是詩人雪萊的安息
處, 他於1822年溺斃。

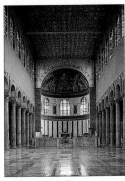
聖莎比娜教堂內部

聖莎比娜教堂 ⑪
Santa Sabina

Piazza Pietro d'Illiria 1. MAP 6 E4.
☎ 06 57 94 06 00. 🚌 23, 44, 95,
170, 781. ○ 每日6:30-12:45,
15:30-19:00. 🔲🔲

　　雄踞阿文提諾山的早
期基督教會堂, 於425
年由伊利里亞的彼得
(Pietro d'Illiria) 創立, 後
來贈予道明會。20世紀
初整修後恢復原來簡樸
風貌。光線沿9世紀的
窗戶灑落淺色科林新式
柱環繞的中殿。正門上
方是獻給彼得的金、藍
色鑲嵌銘文。外側門廊
的5世紀鑲板門刻有聖
經情節, 有極古老的耶
穌受難像 (左角頂端)。

羅馬近郊

羅馬市郊頗值得一遊。重點有傑出的艾特斯坎博物館所在地朱利亞別墅；位於波格澤別墅莊園的波格澤博物館，及其非凡的貝尼尼名家雕塑典藏。其他景點還包括古代教堂和地下墓窖，以及羅馬萬國博覽會的現代化郊區，乃墨索里尼於1930年代創建的奇特建築混合體。

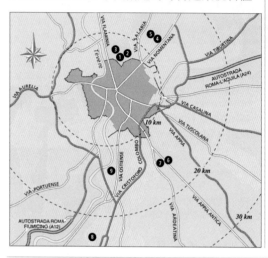

波格澤別墅 ❶
Villa Borghese

MAP 3 B1. ▥ 52, 53, 88, 95, 116, 490. ▥ 3, 19. □公園 ○ 每日清晨至日落。

別墅及公園是在1605年為樞機主教 Scipione Borghese 而設計，他是教皇保祿五世的姪子，也是揮霍無度的藝術贊助者，積斂了歐洲最精美的藝品，別墅便是特地建來安置骨董雕塑。

公園創羅馬首例，巷道區隔的法式庭園有雕像點綴其間。園內有4百株新栽樹木、貝尼尼父親 Pietro 負責的庭園雕塑，以及許多精巧的噴水池、「秘密」花園、熱帶鳥獸區，甚至還有施放人造雨的岩洞。此外還有會說話的機器人和一張會把人陷住的椅子。園區原本對外開放，但自從有參觀者被此地所藏的異國繪畫驚嚇後，保祿五世決定公園不再對外開放。

1773年公園開始進行更新設計，由風景畫家洛林及普桑等人負責，以更奔放的浪漫主義風

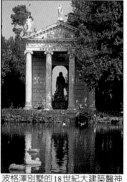

波格澤別墅的18世紀大建築醫神廟 (Temple of Aesculapius)

格來迎合時尚。其後幾年增建了仿古典式的神廟、噴泉及避暑別墅。1901年，公園和別墅收歸國有，1911並被選為國際展覽會會址。許多國家皆在此建館；最令人印象深刻的是路特彥斯 (E. Lutyens) 設計的羅馬英國學校。園區東北角還有動物博物館和小型動物園 Bioparco，旨在動物保育。如今波格澤別墅莊園、朱利亞別墅和平裘 (Pincio) 花園已形成廣大的園區，以湖濱公園 (Giardino del Lago) 為中心；其主要入口有醒目的塞提米歐‧塞維洛拱門的18世紀複製品，湖中小島則有18世紀建築師 Antonio Aspurucci 仿造的愛奧尼克式希臘醫神廟。圓

形的戴安娜神廟位於 Via Veneto 頂端平裘城門和席耶納廣場之間，綠草如茵的圓形場地是 5 月間國際馬展舉行的地點。這裡的傘狀松樹激發作曲家雷史畢基 (Ottorino Respighi) 創作「羅馬之松」(Pini di Roma, 1924) 的靈感。戶外歌劇季也在此舉行。

公園西北面是國立現代藝術館，展出規模不小的 19 及 20 世紀畫作。

提香的「聖愛及世俗之愛」(1514)，波格澤畫廊

波格澤博物館暨畫廊 ❷
Museo e Galleria Borghese

Villa Borghese, Piazzale Scipione Borghese 5. 【 06 328 10. ▉ 52, 53, 116, 910. ▉ 3, 19. ◯ 週二至日9:00-19:00 (週六及日須預約). ▉ 國定假日. ▨ ∅ ◯ ▣ ◻ ◫

波格澤別墅於 1605 年設計成典型的羅馬鄉村別墅，並有側翼向周圍花園伸出。它是由教皇保祿五世的建築師龐奇歐 (Flaminio Ponzio) 負責興建，並被波格澤 (Scipione Borghese) 用來娛樂賓客及展示其可觀的繪畫與雕塑收藏。遺憾的是 1801 至 1809 年間，拿破崙的妹妹保琳

(Paulina) 的丈夫波格澤親王卡密洛 (Camillo)，將許多家傳繪畫賣給了他的妻舅，又以 2 百尊波格澤的古典雕像換取位於皮埃蒙特的莊園。這些雕像仍藏於法國的羅浮宮，剩餘的古典風格骨董也就遜色許多。然而，享樂主義的樞機主教是位熱中藝術的贊助者，他委託藝術家，如年輕的貝尼尼所製作的雕像，至今仍是他們最馳名的作品。

地面樓的 8 個展示室環繞中央大廳 Salone 而立。最著名的雕塑是貝尼尼最好的作品之一：3 號展示室的「阿波羅與達佛涅」(1624)，達佛涅變形成月桂樹以逃避阿波羅劫持。「劫持泊瑟芬」也是以劫持為主題，同樣出自貝尼尼，位於 4 號展示室；描寫冥王挾持穀類女神的女兒泊瑟芬作他的新娘，泊瑟芬柔軟的大腿肌膚在強硬的抓握下呈現凹陷。

貝尼尼的第三件名作是雕於 1623 年的「大衛」像，位在 2 號展示室中。他捕捉了青年在投石擊殺巨人歌利亞 (Golia) 之前剎那的表情，神情緊張且面容愁苦。據說教皇烏爾班八世為貝尼尼拿鏡子，好讓他以自己的臉孔作為大衛的模型。相鄰的壁龕則有波格澤別墅最不名譽的作品，即卡諾瓦於

貝尼尼的「劫持泊瑟芬」(Ratto di Proserpina, 1622) 局部，波格澤博物館

1805 年負責雕製的「征服者維納斯」(Venus Victrix)。半裸的保琳斜倚在躺椅上，令見者無不震驚；保琳的丈夫將雕像鎖起來，即使卡諾瓦也不得一窺。

隔壁有精選的古文物，最受矚目的是仿西元前 4 世紀希臘雕刻家普拉西特 (Praxiteles) 所作「酒神像」的羅馬複製品，以及在 Torrenova 的波格澤莊園發現的西元 3 世紀鑲嵌畫殘片，表現格鬥士和野獸交戰情景。

樓上的波格澤畫廊整修時，其巴洛克和文藝復興時期繪畫的重要收藏可在越台伯河聖米迦勒綜合館 (Complesso San Michele) 見到。包括拉斐爾的傑作「卸下聖體」、卡拉瓦喬的多件作品、16 世紀畫家科雷吉歐的「達娜」像，以及賓杜利基歐、巴洛奇、魯本斯和提香等人的畫作。

貝尼尼的「阿波羅與達佛涅」(Apollo e Dafne (1624)

朱利亞別墅 *Villa Giulia* ❸

1550年，為教皇朱利歐三世建此別墅作為鄉居之所。維紐拉和安馬那提負責設計，米開蘭基羅和瓦薩利亦有貢獻；主要用途是招待梵諦岡貴賓，如瑞典女王克里斯提娜之流，而非長久居住。庭園種有3萬6千株樹木，散布樓閣和噴泉。別墅亦曾擁有極出色的雕塑收藏：1555年教皇去世後，用了160艘船將滿載的雕像和裝飾品運往梵諦岡。

自1889年起別墅就成為國立艾特拉斯坎博物館館址，有來自義大利中部的羅馬史前文物。

遊客須知

Piazzale di Villa Giulia 9.
📞 06 322 65 71 (資詢).
📞 06 328 10 (預約). 🚌 52, 95. 🚃 3, 19. 📅 週二至日 9:00-19:00. 🔴 1月1日, 5月1日, 12月25日. 🎵音樂會 7月.
📷🎥♿ 7天前通知. 📱🎧📷📖
♿🚻

24至29號展示室有法利斯坎 (Ager Faliscus) 地區出土的文物, 尤其是來自法利斯坎區主要城鎮Falerii Vetere 的神廟的文物. 該區位於台伯河與布拉奇亞諾湖 (Lago di Bracciano) 之間.

費柯洛尼青銅櫃 *Cista Ficoroni*

這只精美的西元前4世紀青銅婚禮用櫃上有雕刻及優美的圖繪, 並有鏡子和其他身體護理用品.

11至18號展示室是古文物收藏, 陳列家庭及還願用品和陶瓷, 西元前6世紀科林斯 (Corinth) 的基吉 (Chigi) 陶瓶亦在其中.

19號展示室展出來自堡主 (Castellani) 的收藏, 包括6世紀初的陶瓷和青銅器.

法利希螺旋雙耳瓶

這只螺旋雙耳瓶是以西元前4世紀的自由畫風繪成, 用來裝酒或油. 法利希人是深受艾特拉斯坎文化影響的義大利部族.

夫妻石棺 *Sarcofago degli Sposi*

這座出自伽維特利 (Cerveteri) 的西元前6世紀墓棺表現已故的夫妻在陰間歡宴. 他們柔和的表情是艾特拉斯坎藝術家精湛技巧的見證.

水仙祭庭 (Nympheum)

30至34號展示室展出來自不同遺址的文物, 包括尼密 (Nemi) 的戴安娜神廟.

1至10號展示室按遺址排列, 始自弗魯契 (Vulci, 最重要物品出自戰士之墓), 並包括比森齊歐 (Bisenzio), 維歐 (Veio) 和伽維特利等地.

平面圖例

- ☐ 地面樓
- ☐ 一樓
- ☐ 非展覽空間

入口

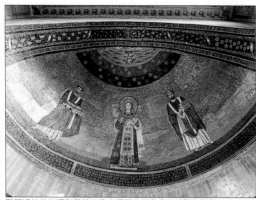

聖阿妮絲教堂環形殿鑲嵌畫表現兩位教皇分立於聖女兩側

城外聖阿妮絲教堂 ❹
Sant'Agnese fuori le Mura

Via Nomentana 349. 【 06 861 08 40. ◼ 36, 60, 84, 90. ◯ 週二至六 9:00-中午, 16:00-18:00, 週日 16:00-18:00, 週一 9:00-中午. 🔒 至墓穴. ◙ & ✍

教堂於4世紀建在13歲殉教的聖阿妮絲墓窖之上，雖多有更迭，仍保有原來會堂結構。傳說是由君士坦丁大帝的女兒柯絲坦查所建，她睡在阿妮絲的墓旁，痲瘋病竟不藥而癒。

在7世紀的環形殿鑲嵌畫中，聖阿妮絲看起來像珠光寶氣的拜占庭皇后，身著金色披巾、紫袍，傳說她在殉教後8天牽著白羊以此裝扮出現。每年1月21日兩隻羔羊在教堂中被祈福，並取毛織成披肩帶(pallium)，用來贈與新任大主教。

聖柯絲坦查教堂 ❺
Santa Costanza

Via Nomentana 349. 【 06 861 08 40. ◼ 36, 60, 84, 90. ◯ 週二至六 9:00-中午, 16:00-18:00, 週日 16:00-18:00, 週一9:00-中午. ◙ ✍

這座圓形教堂於4世紀初建造，作為君士坦丁大帝之女柯絲坦查和艾蓮娜的陵墓。圓頂及鼓座是由坐落在12對壯麗花崗岩柱上的列拱所支撐，迴廊的半圓形拱頂天花板飾有殘存最早期的基督教鑲嵌畫。溯及4世紀，被認為是仿自非宗教性的羅馬時期地板，包含花卉鳥獸等圖案，甚至還有葡萄豐收的羅馬時代場景，雖然基督徒解釋葡萄酒代表基督的血。

教堂內側盡頭有座壁龕，裡面是柯絲坦查華美的斑岩石棺的複製品，上面有天使正在榨葡萄的雕飾。原石棺則於1790年移往梵諦岡博物館。

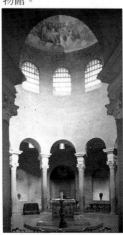

4世紀的聖柯絲坦查教堂的環形內部

柯絲坦查的神聖性存在爭議。歷史學家馬伽里努 (Marcellino) 形容她為憤怒的化身，不斷刺激同樣令人討厭的丈夫 Aannibaliano 趨向暴力，她被封聖可能是和另一位同名聖徒混淆所致。

阿庇亞古道 ❻
Via Appia Antica

◼ 118, 218, 760.

絲柏夾道的阿庇亞古道

阿庇亞古道最早是由 Appio Claudio Cieco 於西元前312年所建。西元前190年該道路成為羅馬與帝國東部的銜接點，當時已延伸至 Taranto、Brindisi 港口。獨裁者席拉和奧古斯都皇帝的送葬行列行經此路；西元56年使徒聖保羅也循此被押解前往羅馬。主往那裡去教堂 (Domine Quo Vadis?) 據說是聖彼得逃出羅馬城遇見基督的地點。

道路兩旁林立著廢棄的家族墓穴、傾圮的紀念碑及萬人塚 (columbaria)。田野底下是迷宮般的地下墓穴。

地下墓穴 *Catacomba* ❼

Via Appia Antica 126. 🚌 118, 218, 660. □聖加里斯圖 ☎ 06 513 01 51. ◯週四至二9:00-中午, 14:30-17:30. ● 2月, 1月1日, 復活節週日, 12月25日. 🚻🎫🎧📷🛒

早期基督徒將亡者葬於城牆之外的地下墓園純粹是遵守當時法規, 而非如後來流傳是遭受迫害。由於多位聖徒皆埋葬於此, 地下墓穴便成為朝聖之地。

目前有幾座地下墓穴對外開放。廣闊的聖加里斯圖墓穴是從火山凝灰岩中開鑿而成, 內有墓穴壁龕, 每座可安置2至3具屍體, 同時也是幾位早期教皇的安息處。聖賽巴斯提安 (San Sebastiano) 墓穴牆上刻滿有關聖彼得和聖保羅的刮畫, 他們的遺體可能曾移置此地。

聖加里斯圖 (San Callisto) 墓穴內基督教儀式的版畫 (西元50)

羅馬萬國博覽會區 ❽ *EUR*

🚌 170, 671, 714. Ⓜ EUR Fermi, EUR Palasport. □羅馬文明博物館 Piazza G Agnelli 10. ☎ 06 592 60 41. ◯週二至六9:00-18:15, 週日及國定假日9:00-13:00. ● 1月1日, 5月1日, 12月25日. 🎫

羅馬萬國博覽會區 (Esposizione Universale di Roma) 位於城南郊區, 原是為了預定1942

EUR的勞動文明大廈 (Palazzo della Civiltà del Lavoro), 有「方形競技場」之稱

年舉行、類似「勞動奧林匹克」的國際展覽而建, 後因戰事爆發而取消。建築企圖讚頌法西斯主義, 誇飾的風格今日看來則顯過度鋪張。所有建築中最知名的「勞動文明大廈」是飛抵費米寄諾機場的旅客絕不會錯過的地標。

興建計畫於1950年代終告完成。避開區內可議的建築, EUR的規畫仍很成功, 人們樂居於此。除了住宅之外, 林蔭大道旁的大理石大廈也是許多政府機關和博物館館址所在; 其中以羅馬文明博物館 (Museo della Civiltà Romana) 最為出色, 有圖雷真圓柱的浮雕翻模和一座4世紀羅馬的大比例模型, 有

當時矗立奧略里安城牆旁的建築。郊區以南還有湖泊、林蔭公園, 以及為1960年奧運所建的 Palazzo dello Sport。

城外聖保羅教堂 ❾ *San Paolo fuori le Mura*

Via Ostiense 186. 🚌 23, 128, 170, 670, 761, 766, 769. Ⓜ San Paolo. ☎ 06 541 03 41. ◯每日7:00-19:00 (冬季18:30). □迴廊 ● 13:00-15:00. 🎫🎧♿🛒

宏偉的4世紀長方形會堂於1823年焚毀, 今日教堂雖忠實重建, 卻已失去神髓。原教堂殘留無幾, 最知名的修院迴廊 (1241) 有彩色鑲嵌圓柱, 被視為羅馬最美麗的一座。

此外, 教堂凱旋門的一面飾有大肆整修過的5世紀鑲嵌畫, 另一面是卡瓦里尼原先為教堂正面所作的鑲嵌畫。環形殿內同樣精美的鑲嵌畫 (1220) 則表現基督和聖彼得、聖安德烈亞、聖保羅及聖路加。

最突出的藝術品是主祭壇上方的大理石華蓋 (1285), 由阿爾諾弗‧底‧坎比奧所作, 可能有卡瓦里尼協助。祭壇下方據說曾經安葬聖保羅。右方是12世紀的復活節燭台, 乃尼柯洛‧底‧安傑羅 (Nicolô di Angelo) 和華沙雷托 (P Vassalletto) 所作。

城外聖保羅教堂正立面的19世紀鑲嵌畫

羅馬街道速查圖

羅馬章節介紹的名勝所提供的地圖參照號碼即用於接下來的地圖。旅館 (542-575頁) 與餐廳 (578-609頁) 名錄，及本書最後的旅行資訊和實用指南中的實用地址也都有地圖參照號碼。第一個號碼是街道速查圖的頁次編號，其後的字母與數字是該景點在地圖上的座標位置。本頁下方的小地圖顯示8張速查圖所涵蓋的區域範圍，對應的地圖頁次則是以黑底白字標明。所有主要觀光點皆有描繪在地圖上，下方圖例中的標誌是用來辨認其他重要建築物的位置。

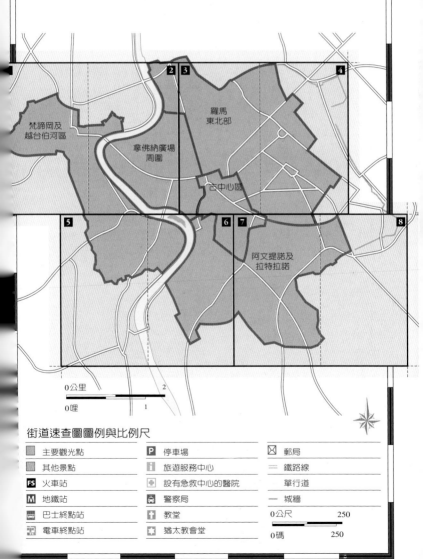

梵諦岡及越台伯河區

羅馬東北部

拿佛納廣場周圍

古中心區

阿文提諾及拉特拉諾

0公里　　　　　2
0哩　　　　　1

街道速查圖圖例與比例尺

■ 主要觀光點	P 停車場	⊠ 郵局
■ 其他景點	ℹ 旅遊服務中心	＝ 鐵路線
FS 火車站	✚ 設有急救中心的醫院	單行道
M 地鐵站	警察局	― 城牆
巴士終點站	教堂	0公尺　　　250
電車終點站	猶太教會堂	0碼　　　250

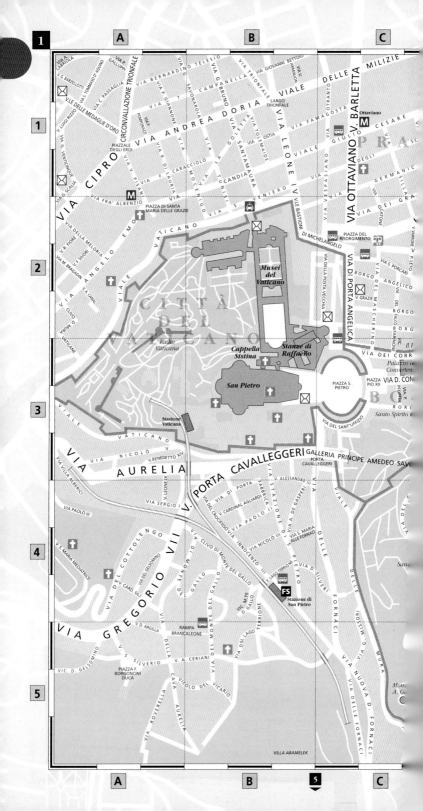

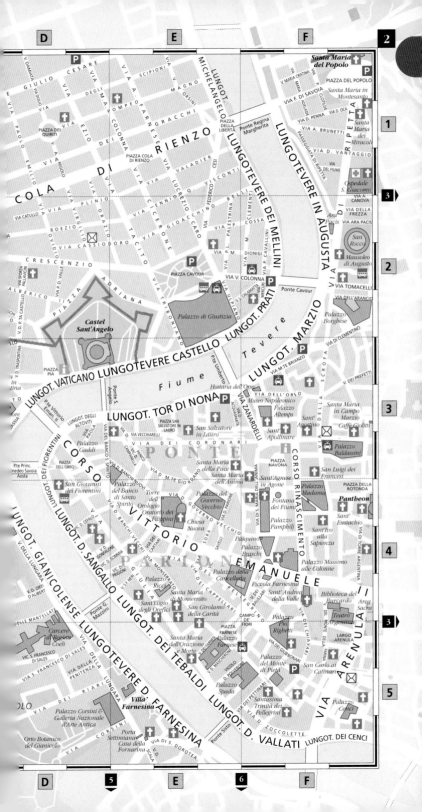

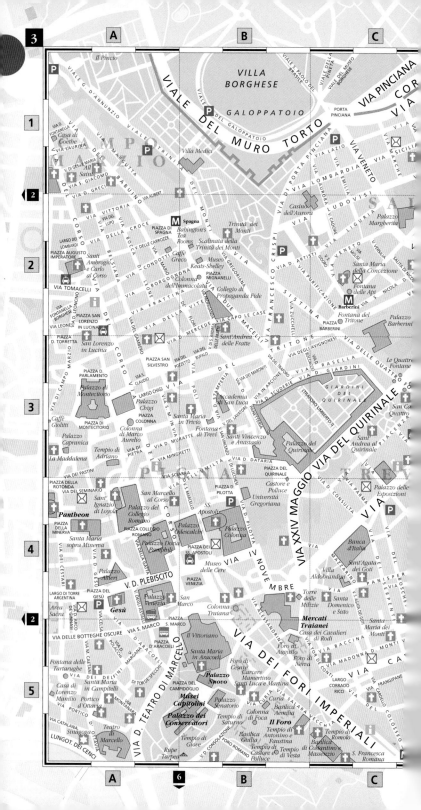

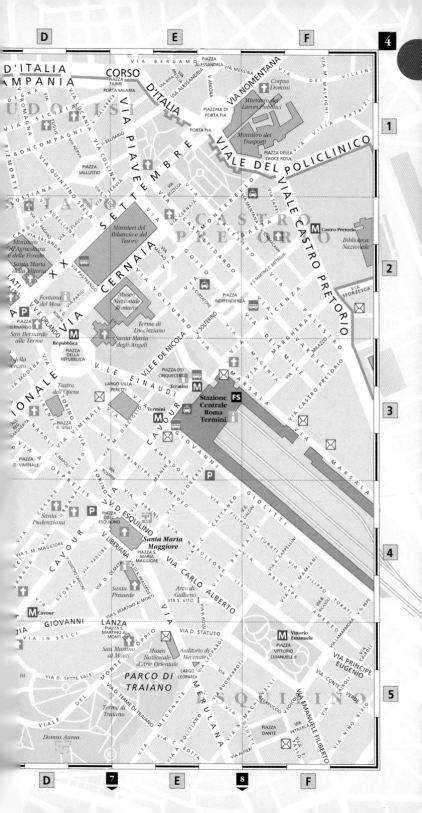

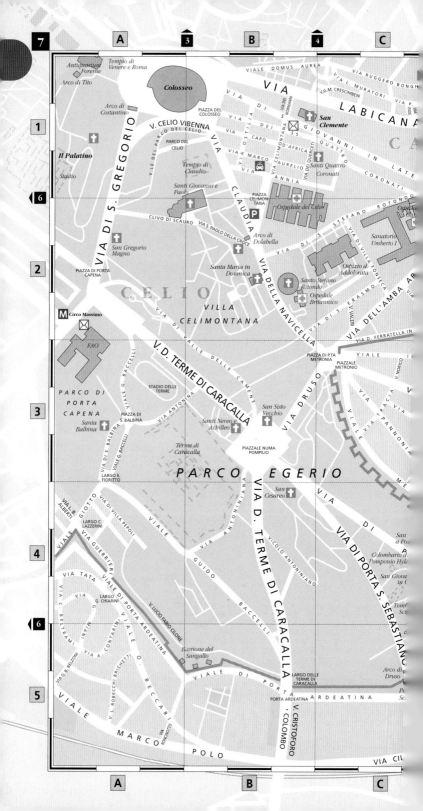

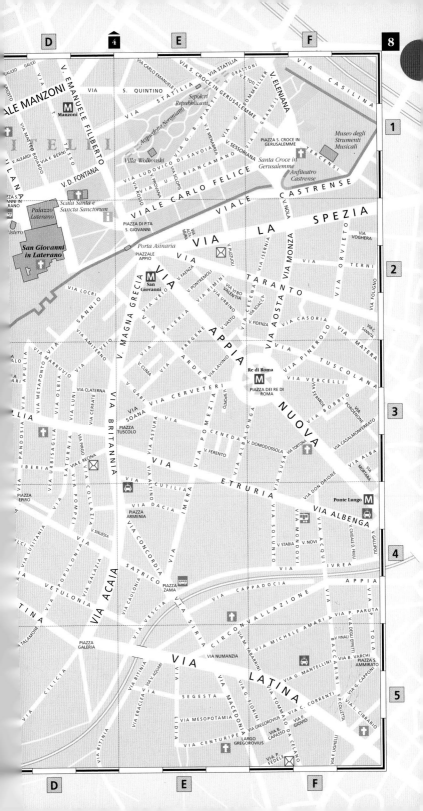

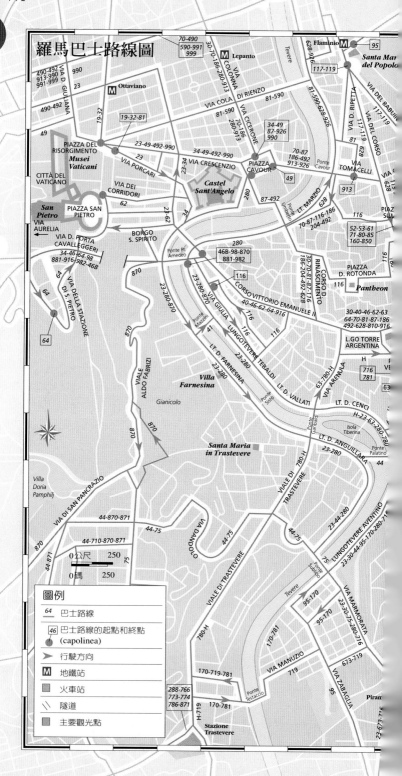

羅馬巴士路線圖

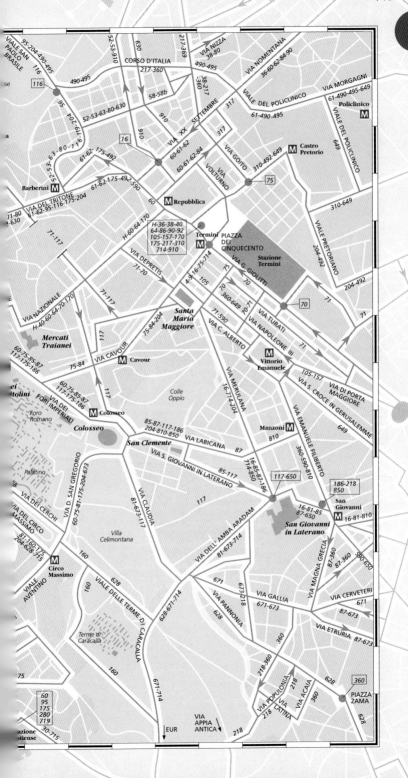

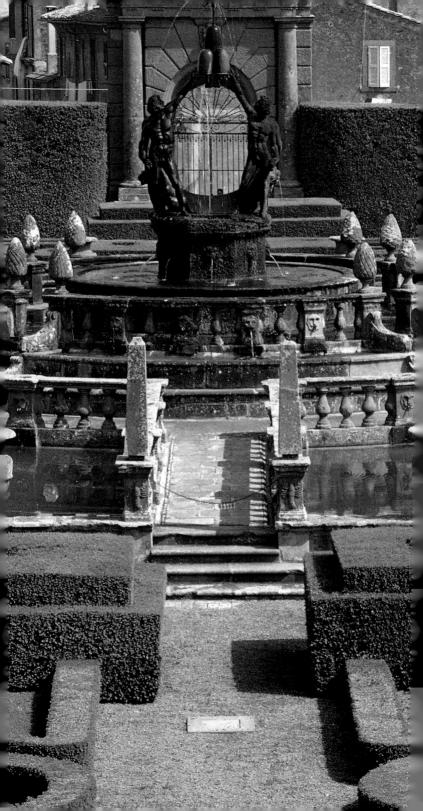

拉吉歐

Lazio

拉吉歐坐落在亞平寧山脈和第勒尼安海之間，有火山湖、山脈、峽谷、葡萄園和橄欖園等多種風貌。在羅馬興起之前，已有艾特拉斯坎人及其他義大利部族在此屯墾，並包括拉丁人在內，本區也因此得名。拉吉歐除了豐富的考古遺址外，也可供滑雪，或在湖泊和海洋游泳等水上活動。

雖然拉吉歐最早的文明跡象溯及西元前10世紀，但至少6萬年前便有人居住。西元前7世紀時，一支以商業和農耕為主的艾特拉斯坎與色賓族文明在北部繁衍；本區南部邊緣則有 Latins、Volsci 和 Ernici 人。味吉爾的作品將神話摻雜歷史之中，他描述伊尼亞斯登陸拉吉歐，並娶當地拉丁國王之女為妻。羅慕洛和雷莫 (傳說中羅馬建國者) 便是這宗聯姻的後裔。

隨著羅馬強盛，艾特拉斯坎人和拉丁人隨即臣服，本區重心亦轉移至羅馬城；宏偉的道路和水道橋像輪子的輻條往城外延伸；富有的貴族也在四周鄉野蓋起奢華的別墅。中世紀初拉吉歐見證教會世俗權的興起，加上蘇比亞克和卡西諾山等地隱修院的創立，遂成為西方隱修主義的搖籃，最終隸屬於教皇國的一部分。

16、17世紀，富有的教廷世家競相建造豪華別墅與庭園，並僱用多位當時最優秀的文藝復興及巴洛克建築師。

綜觀其歷史，拉吉歐終究被羅馬遮蔽而遭忽略。大沼澤區 (Pontine) 一直到1920年代仍是瘧疾肆虐的溼地，直到墨索里尼下令排乾水分，為此區開闢新路，進行農業改良。

傍晚散步，俯瞰卡普拉洛拉 (Caprarola) 風光

◁ 維特波 (Viterbo) 的蘭特別墅 (Villa Lante)，由維紐拉 (Vignola) 設計的文藝復興式花壇庭園及噴泉

漫遊拉吉歐

　　拉吉歐絕大部分地貌是由4座火山噴出的大量火山熔岩所形成。火山口形成了湖泊，葡萄、橄欖、水果和堅果樹在熔岩構成的沃土上茂盛生長。火山活動也為拉吉歐帶來溫泉，尤以提佛利、維特波和菲烏吉一帶最富名氣。羅馬地勢高聳，分隔北方山林和南部開墾後的大沼澤區。布拉奇亞諾湖、波色拿湖和阿爾巴湖可以游泳、駕風帆；最棒的海灘是在葛艾他和基爾凱國家公園的撒苞地雅之間。

本區名勝

圖斯卡尼亞 **❶**
維特波 **❷**
菲雅斯科內山城 **❸**
波馬佐 **❹**
卡普拉洛拉 **❺**
塔奎尼亞 **❻**
伽維特利 **❼**
布拉奇亞諾湖 **❽**
歐斯提亞古城 **❾**
弗拉斯卡提和羅馬古堡城鎮 **❿**
提佛利 **⓫**
帕雷斯特利納 **⓬**
蘇比亞克 **⓭**
卡西諾山 **⓮**
阿納尼 **⓯**
瑟而莫內他和寧法 **⓰**
特拉齊納 **⓱**
斯佩爾隆格 **⓲**
葛艾他 **⓳**
羅馬 372-443頁

請同時參見
• 住在義大利 568-569頁
• 吃在義大利 601-602頁

Firenze
Grosseto
Lago di Bolsena
MONTEFIASCONE ❸
BOMARZO ❹
VITERBO
TUSCANIA ❶
VILLA LANTE ❷
NORCHIA
Lago di Vico
RESERVA NATURALE LAGO DI VICO
CAPRAROLA ❺
TARQUINIA ❻
SUTRI
LAGO DI BRACCIANO ❽
CIVITAVECCHIA
CERVETERI ❼
RO
OSTIA ANTICA ❾
MAR TIRRENO

布拉奇亞諾湖西南方的托法 (Tolfa) 丘陵

圖例

高速公路	
主要道路	
次要道路	
賞遊路線	
河川	
❀ 觀景點	

高踞斯佩爾隆格 (Sperlonga) 海灘之上的舊城區

交通路線

羅馬有兩座國際機場,分別位在費米寄諾 (Fiumicino) 和強皮諾 (Ciampino). 主要高速公路 Autostrada del Sole (向陽大道, A1), 銜接佛羅倫斯－羅馬, 羅馬－拿波里, 還有羅馬－亞奎拉 (L'Aquila, A24). 羅馬的 raccordo anulare (外環道路) 則連接高速公路和主要道路.

拉吉歐的巴士服務 COTRAL, 行駛於各大城鎮間, 在羅馬和 Latina, Frosinone, Viterbo 和 Rieti 等較小鄉鎮都設有轉運站. 從義大利其他城市進入本區的火車非常便利, 但拉吉歐本身區內的車班卻較少, 而且車速較慢.

沿著丘陵爬升的帕雷斯特利納 (Palestrina) 台地

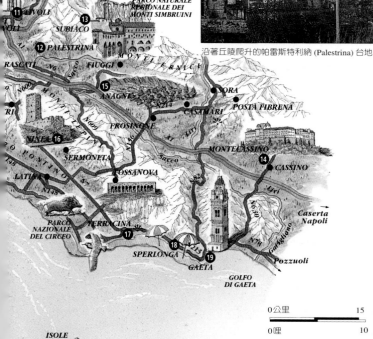

Ascoli Piceno

Terni

AMATRICE

N260

N4

N79

N4b

RIETI

N578

L'Aquila

RFA

N36

A24

A25

N5

TIBUR

PARCO NATURALE
REGIONALE DEI
MONTI SIMBRUINI

11 TIVOLI

VOLI

13

SUBIACO

12 PALESTRINA

RASCATI N6

FIUGGI

MONTI ERNICI

Sacco

15

ANAGNI

N214

SORA

CASAMARI

POSTA FIBRENA

RI

MONTI LEPINI

N609

FROSINONE

N6

NINFA 16

SERMONETA

N7

MONTECASSINO

Sacco

14 CASSINO

PONTINO

N148

LATINA

N148

FOSSANOVA

N82

Liri

N30

Garigliano

Caserta
Napoli

PARCO
NAZIONALE
DEL CIRCEO

TERRACINA

17

18

SPERLONGA

N213

19

GAETA

N74

Pozzuoli

GOLFO
DI GAETA

0公里		15
0哩		10

ISOLE
PONZIANE

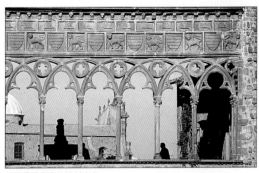

維特波教皇府的雕刻涼廊

圖斯卡尼亞 *Tuscania* ❶

Viterbo. 🏛 7,500. 🚍 ℹ Piazza
Basile (0761 43 63 71). 🚌 週五上
午.

老遠就可以看到維特波和塔奎尼亞之間低緩空蕩平原上的圖斯卡尼亞城牆和塔樓。雖經歷1971年震災，其中中世紀及文藝復興時期建築已經細心重建。城牆外岩石嶙峋的聖彼得山丘 (Colle San Pietro) 上就有兩座溯及倫巴底-仿羅馬時期醒目的教堂，盤據Tuscana遺址上，是西元前300年羅馬所征服的艾特拉斯坎主要中心。

聖彼得教堂 (San Pietro) 的正面

位於山腳的偉大聖母教堂擁有典型的倫巴底-仿羅馬式不對稱正面，有封閉的拱廊和顯眼的玫瑰窗。大門上方有簡單的大理石聖母與聖嬰像，外框飾以抽象圖案和聖經情節。教堂側廊有罕見的12世紀全身浸入洗禮池。山頂上的聖彼得教堂，是有黃土色凝灰岩及白色大理石細部的壯觀建築；坐落在綠意盎然的廣場上，和兩座中世紀塔樓及主教府並列。正面有奇特浮雕的玫瑰窗。內部忠於8世紀形制，有矮圓柱、鋸齒狀列拱、雕有植物圖案的柱頭和克斯馬蒂鑲嵌地板。教堂下還有座如清真寺般的墓室。

維特波 *Viterbo* ❷

🏛 60,000. 🚆 FS ℹ Piazza San
Carluccio 5 (0761 30 47 95).
🚌 週六.

此地在西元前4世紀落入羅馬人手中之前曾是艾特拉斯坎重鎮，並曾經爲教皇統治中心 (1257-1281)。二次世界大戰期間飽受蹂躪，但中世紀簡樸的灰色石造核心仍有城牆保護，教堂也經過細心修復。

最古老也保存最好的是朝聖者區 (Quartiere Pellergrino)，窄街上林立中世紀房舍。

坐落在Piazza San Lorenzo的12世紀主教座堂有黑白條紋相間的雅致鐘塔、莊嚴的16世紀正面及純正的仿羅馬式內部。毗連的13世紀教皇府有精緻的涼廊，是爲了教皇造訪而建。

公共建築環伺主要廣場Piazza del Plebiscito。15世紀的督爺府最富趣味，室內有克羅伽 (B. Croce) 的溼壁畫，場景出自本鎮歷史和神話。

城外 Viale Capocci 大道的仿羅馬式教堂 Santa Maria della Verità，有羅倫佐・達・維特波 (Lorenzo da Viterbo) 的15世紀溼壁畫。

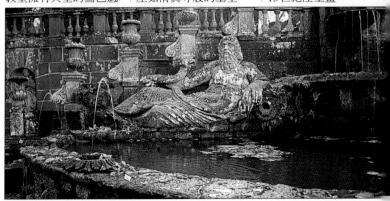

蘭特別墅的文藝復興式庭園雖小但十分出色, 堪稱維紐拉精工之作

蘭特別墅位於維特波東北方，1562年由維紐拉為Gambara樞機主教而建。最引人注意的是文藝復興式庭園和噴泉。小心被16世紀的玩笑捉弄，許多噴泉會出其不意濺人一身。

🏛 督爺府 Palazzo dei Priori
Piazza Plebiscito. ☎ 0761 30 46 43. ◯ 每日。◉ 國定假日。&

🏛 蘭特別墅 Villa Lante
Bagnaia. ☎ 0761 28 80 08. ◯ 週二至日。◉ 1月1日，5月1日，12月25日。🎟 & 至庭園。

菲雅斯科內山城 ❸
Montefiascone

Viterbo. 🚶 13,000. FS 🚌 ℹ
Largo Plebiscito 1 (0761 83 20 60). ◢ 週三。

菲雅斯科內山城 San Flaviano 教堂中的11世紀雕刻柱頭

這座漂亮城鎮蟠踞在波色拿湖湖岸和 Via Cassia 之間的死火山口邊緣，居高臨下可欣賞壯闊湖景。鎮上最醒目的是主教座堂 Santa Margherita 八角形的龐大建物，圓頂大小僅次於梵諦岡的聖彼得教堂，是1670年代馮塔納 (Carlo Fontana) 所建。

鎮郊沿著 Via Cassia 往次維耶多方向坐落 San Flaviano 教堂，是一座雙層建築，12世紀朝東的教堂底下是11世紀面西的教堂。精美的14世紀溼壁畫和隨意雕刻的

位於卡普拉洛拉五角形的法尼澤府主要正立面

柱頭，可能曾受艾特拉斯坎藝術傳統的影響。

波色拿 (Bolsena) 位於鎮北15公里處的波色拿湖畔，有中世紀城堡，並有渡船前往 Bisentina 和 Martana 二島。

波馬佐 Bomarzo ❹

Parco dei Mostri, Bomarzo. ☎ 0761 92 40 29. FS 至 Viterbo. 🚌 Viterbo. ◯ 8:00-日落。&

波馬佐鎮南方的聖林地 (Sacro Bosco) 闢建於1522至1580年間，乃歐西尼 (Vicino Orsini) 公爵悼念亡妻的怪異建築。歐西尼採用矯飾主義時期的人工造作與變形，創造出不平衡的建物，並將巨形圓石雕成稀奇的動物及怪獸。

位於波馬佐聖林地巨大的石頭怪獸

卡普拉洛拉 ❺
Caprarola

Viterbo. 🚶 4,900. 🚌 ℹ Via Filippo Nicolai 2 (0761 64 61 57). ◢ 週二。

法尼澤府 (見370頁) 堪稱是17世紀羅馬財閥家族所建鄉村別墅中最為氣派者，也是當地中世紀村鎮焦點。維紐拉設計，1559至1575年間興建，採用半世紀前小桑加洛 (Antonio da Sangallo il Giovane) 的大堡壘地基的星形造形。主樓經由精巧的粉飾灰泥螺旋梯而上，房間內都繪有溼壁畫，大多為1560年祝卡利 (Zuccari) 兄弟描繪海克力斯和法尼澤家族的英雄史蹟。

西方4公里處的維科湖 (Lago di Vico) 據說是海克力斯以棍棒擊地所造成，但其實是火山口餘跡。湖泊為齊米尼山 (Monti Cimini) 的密林坡巒所環抱。湖畔有環湖觀景道路，東南邊的湖岸則適合游泳。

🏛 法尼澤府
Palazzo Farnese
Caprarola. ☎ 0761-64 60 52.
◯ 週二至日。◉ 1月1日，5月1日，12月25日。🎟

伽維特利大墓地的艾特拉斯坎墓塚

塔奎尼亞 *Tarquinia* ⑥

Viterbo. 👥 15,000. FS 🚌
🛈 Piazza Cavour 1 (0766 85 63
84). 🚌 週三.

　　古代的塔奎尼亞
(Tarxuna) 曾是艾特拉斯
坎的重鎮。位於今日城
鎮東北方的戰略位置
上，直至西元前4世紀
才淪陷於羅馬。
　　年久失修的中世紀教
堂和寬敞的主要廣場頗
值得一遊，不過參觀考
古暨大墓地博物館才是
重頭戲，有不錯的艾特
拉斯坎出土文物。地面
樓的石棺裝飾有輕鬆斜
躺的死者雕像，但最具
吸引力者是夾層樓面的
赤陶飛馬，可溯及西元
前4世紀。
　　鎮東南2公里處的山
丘上有將近6千座有溼
壁畫的大墓地，但一次
只能參觀15座左右。裝

塔奎尼亞考古博物館內西元前4世紀三方位墓
(Tomba del Triclinio) 溼壁畫中的舞者

飾墓穴的溼壁畫主要是
讓人憶及死者生平，母
獅之墓 (Tomba delle
Leonesse) 有狂舞者，豹
墓 (Tomba dei Leopardi)
則有斜倚的進膳者。

🏛 考古暨大墓地博物館
*Museo Archeologico e
Necropoli*
Piazza Cavour. 📞 0766 85 60 36.
🕐 週二至日. 🔴 1月1日, 5月1
日, 12月25日. 🎫 ♿

伽維特利 *Cerveteri* ⑦

Roma. 👥 30,000. FS 🚌 🛈
Piazza Risorgimento (06 99 55 19
71). 🚌 週五.

　　西元前6世紀，伽維
特利 (古名Kysry) 曾是
地中海人口最多、人文
薈萃的城鎮，與希臘有
商貿往來，並控制了廣
大沿海區域。距鎮外2
公里的大墓地是座冥
府，街道林立著西元前7
至1世紀的古墓。有些
較大型墓塚
如盾牌與坐
椅之墓
(Tomba degli
Scudi e delle
Sedie) 被設
置得有如房
子。浮雕之
墓 (Tomba
dei Rilievi)
則飾以工
具、寵物及

神話人物等石膏浮雕。
儘管最好的出土文物都
收藏在他處，但鎮中心
小型的國立鈽石博物館
仍可見到一些。
　　諾基亞 (Norchia) 也還
有一些遺跡可尋；蘇特
利 (Sutri) 的圓形劇場牆
是罕見的生活遺跡。

🏠 大墓地 *Necropolis*
Via delle Necropoli. 📞 06 994 00
01. 🕐 週二至日. 🔴 國定假日.
🎫

🏛 國立鈽石博物館
Museo Nazionale Cerite
Piazza Santa Maria. 📞 06 994 13
54. 🕐 週二至日. 🔴 國定假日.
🎫

布拉奇亞諾湖 ⑧
Lago di Bracciano

Roma. FS 🚌 Bracciano. 🛈 P. IV
Novembre 6, Bracciano (06 99 84
00 69).

中世紀城鎮安歸拉拉位
Anguillara) 於布拉奇亞諾湖

　　廣大的布拉奇亞諾湖
以魚產馳名，也是熱門
的水上運動去處。
　　中世紀城鎮安歸拉拉
位於南面，是最漂亮的
湖濱城鎮。主要城鎮布
拉奇亞諾位在東岸，鎮
上五角形的15世紀歐西
尼-歐迪斯卡奇城堡，飾
有安托尼亞佐・羅馬諾
等人所繪的溼壁畫。

🏰 歐西尼-歐迪斯卡奇城堡
Castello Orsini-Odescalchi
Piazza Mazzini 14. 📞 06 99 80 2
79. 🕐 週二至日. 🔴 1月1日, 12
月25日. 🎫 ♿

歐斯提亞古城 ❾
Ostia Antica

Viale dei Romagnoli 717, Ostia.
📞 06 565 15 00. Ⓜ Piramide, 然後 🚉 自Porta San Paolo 至Ostia Antica. ☐考古區及博物館 ☐週二至日9:00-日落前1小時. ● 1月1日, 5月1日, 12月25日. 🌐

　　6百多年來歐斯提亞一直是羅馬的主要港口和繁忙的商業中心, 直到5世紀在瘧疾和商業競爭的雙重壓力下終至沒落。淤泥將建築保存下來, 目前已退居內陸5公里處。

　　廢墟鮮明地呈現古典時期的生活面貌。主要街道Decumanus Maximus 穿過集會廣場, 有規模極大的神廟卡比托 (Capitol) 和整修過的劇院。道路旁林立著浴池、商店及多層樓建築, 甚至還有一家酒館Thermopolium, 內有大理石吧台和餐飲的廣告圖繪。

房屋採用磚塊為建材, 保留素面或飾以壁畫。

天井中庭保留了義大利式住宅的特色。

通衢大道Decumanus Maximus 沿途的商店及行政公署廢墟

陽台

公寓或單人房對外出租。

歐斯提亞公寓
當地居民大多住在和這棟建築物一樣的公寓大樓, 依照戴安娜之家 (Casa di Diana, 2世紀) 而建。

商店位在大樓的地面樓。

酒館供應酒和小吃。

弗拉斯卡提和羅馬古堡城鎮 Frascati e Castelli Romani ❿

Roma. 🚉 🚌 Frascati. 🏛 Piazza Marconi 1, Frascati (06 942 03 31). ☐阿多布朗狄尼別墅 ☐週一至五須經觀光局許可.

　　奧爾巴群山 (Colli Albani) 長久以來一直是羅馬人鄉居之所; 古典時期到處可見別墅; 中世紀時有設防城堡 (因此得名); 16及17世紀時則有許多豪華宅邸及壯麗的庭園。第二次世界大戰期間德軍以此為防禦基地, 許多古堡城鎮因而慘遭盟軍砲轟。儘管部分位在自然保護區範圍內, 山頂城鎮仍究是熱門的一日遊景點, 並以當地白酒聞名。弗拉斯卡提的中央廣場是座觀景台, 17世紀的阿多布朗狄尼別墅 (Villa Aldobrandini) 雄踞其上壯麗的公園內。

　　南方3公里處位於Grottaferrata的設防聖尼洛隱修院 (Abbazia di San Nilo), 建於1004年, 小祭室內有優美的17世紀溼壁畫, 由多明尼基諾 (Domenichino) 所繪。南方6公里處的剛多坲堡 (Castel Gandolfo) 俯臨奧爾巴湖, 是教皇夏日別宮所在。

　　東南方10公里處, 以9世紀堅固城堡為中心的尼密 (Nemi) 盛產草莓, 並俯臨蔚藍的尼密湖。

小巧的火山湖尼密湖周圍的湖濱森林

羅馬盛夏時的避暑勝地提佛利

提佛利 *Tivoli* ⑪

Roma. 🚶 57,000. 🚆 🚌
ℹ️ Largo Garibaldi (0774 33 45 22). 🚌 週三.

　　提佛利山城曾是古羅馬人最喜愛的度假勝地，如今可能也是羅馬最熱門的遊覽路線；清冽水質、硫磺溫泉以及優美鄉間是主要魅力。一度蟠踞整座山頭的神廟仍在原處，有的半掩於中世紀建築物下，其他如女預言者廟和灶神廟則位在 Sibilla 餐廳 (位於 Via Sibilla) 的庭園

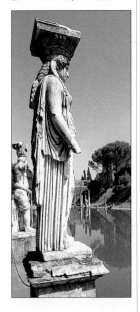

哈德連別墅中仿造的世界奇景

裡，都還相當完整。本鎮最富盛名的景點是艾斯特別墅，為16世紀利哥里歐 (Pirro Ligorio) 以本篤會隱修院為結構，為 Ippolito d'Este 樞機主教所興建的豪華鄉村宅邸。儘管庭園因幾世紀來疏於照顧而導致水壓不足及水質污染，但仍予人昔日教廷世家奢華無度的鮮明印象。特色包括 Viale delle Cento Fontane 和 Fontana dell'Organo Idraulico，後者並曾藉由水壓系統來演奏音樂。鎮的另一端有格列哥里別墅，坐落在林木蓊鬱的河谷中，有蜿蜒小徑通往下方深壑，現為旅館。

　　提佛利以西約5公里處是哈德連別墅廢墟，是羅馬帝國時期所建最大也最壯觀的別墅 (以前占地比帝國時期的羅馬市中心還大)。哈德連皇帝酷愛旅行，建造別墅便是為了將旅行各地所見奇景予以重現。例如希臘式列柱廊 (Stoa Poikile) 就是環繞長方形水池和庭園的步道，令人聯想雅典哲學家廊的彩繪列柱廊；克諾珀 (Canopo) 則令人憶起埃及亞歷山卓城中宏偉的埃及地下之神薩拉匹斯 (Serapide) 神殿。此外還

有廢墟，包括2座綜合浴場、拉丁及希臘圖書館各一座，一座希臘劇場，以及位於又名海上劇院 (Teatro Marittimo) 的小島上的私人書房。

🏛️ 艾斯特別墅 *Villa d'Este*
Piazza Trento 1. 📞 0774 31 20 70. 🕐 週二至日. 🔴 1月1日, 5月1日, 12月25日. 📷

🏛️ 格列哥里別墅
Villa Gregoriana
Piazza Massimo. 🕐 每日. 📷

🏛️ 哈德連別墅 *Villa Adriana*
Villa Adriana. 📞 0774 53 02 03.
🕐 每日. 🔴 同上. 📷

帕雷斯特利納 ⑫
Palestrina

Roma. 🚶 18,000. 🚌 ℹ️ Palazzo Barberini, Via Bargerini (06 957 31 76). 🚌 每月15日.

帕雷斯特利納國立考古博物館中的尼羅河氾濫鑲嵌畫片段

　　中世紀城鎮帕雷斯特利納是在巨大神廟的平台上發展，該神廟供奉諸神之母「幸運女神」(Fortuna Primigenia)，於西元前8世紀創立，並於西元前2世紀由席拉 (Silla) 重建，安置古代最重要的神諭之一。從平台可向上通往曲形的巴貝里尼府邸，內設國立考古博物館，最知名的是西元前1世紀描繪尼羅河氾濫的鑲嵌畫。

🏛️ 國立考古博物館 *Museo Nazionale Archeologico*
Via Barberini. 📞 06 953 81 00.
🕐 每日. 🔴 1月1日, 5月1日, 1月25日. 📷

蘇比亞克 Subiaco ⑬

Roma. 🏠 9,000. 🚌 ℹ️ Via Cadorna 59 (0774 82 20 13). 🗓️ 週六.

西元6世紀，聖本篤 (San Benedetto) 由於厭倦了羅馬頹靡之風，便離開城市到蘇比亞克上方的洞穴隱居。後來陸續有人加入，結果這裡出現了12座修道院。

目前僅存兩座：聖思科拉思蒂卡供奉聖本篤之妹，環3座迴廊而建，分別爲文藝復興風格、早期哥德式和克斯馬蒂式。較高的12世紀聖本篤更值得拜訪。高懸於深邃峽谷之上，由重疊而建的2座教堂組成。上方教堂飾有14世紀席耶納壁畫；下方又分數層，含括聖本篤清修3年所住的洞穴。

🏛️ **聖思科拉思蒂卡隱修院**
Santa Scolastica
Subiaco東方3公里. 📞 0774 824
21. 🗓️ 每日. 🚫 ♿

🏛️ **聖本篤隱修院**
San Benedetto
Subiaco東方3公里. 📞 0774 850
39. 🗓️ 每日. 🚫 ♿

卡西諾山 ⑭
Montecassino

Cassino. 📞 0776 31 15 29.
🚌 Cassino接巴士. 🗓️ 每日8:45-12:30, 15:30-18:00 (11-2月至17:00).

當地修道院是本篤會的母教堂及中世紀藝術中心，529年由聖本篤創立在古代衛城的廢墟上。8世紀時已是重要的知識中心，11世紀時是歐洲最富有的修道院之一。1944年成爲德軍要塞及盟軍轟炸的目標。當時大部分建築群皆遭毀壞，但圍牆安然無恙，修道院也支撐了個月之久才向盟軍投降。戰爭公墓是爲了紀念3萬名陣亡將士。

Fossanova 修道院的玫瑰窗

拉吉歐的修道院

聖本篤於529年左右創立卡西諾山修道院，並立下他著名的「清規」。清規是以祈禱、學習和手工勞動爲基礎，後來成爲西歐基本的隱修法則。西多會 (Cisterciense) 是本篤會的一支，12世紀時由法國Bourgogne來到義大利。西多會修士是聖伯納 (San Bernardo) 的追隨者，信守清貧和自足，並反映在修道院早期哥德式的簡樸風格上。西多會的首座修道院位於Fossanova。其他還有Valvisciolo (Sermoneta東北部) 和Cimino (靠近維科湖) 的聖馬丁諾 (San Martino) 等等。

卡西諾山修道院
於第二次世界大戰期間被摧毀，後來仿其17世紀原建築重建.

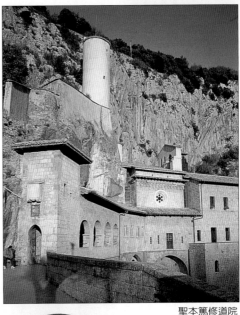

聖本篤修道院
San Benedetto
位於蘇比亞克 (Subiaco), 於11世紀創建於聖本篤的洞穴上. 有一條從岩石中鑿出的樓梯通往他向牧羊人佈道的岩洞.

卡薩馬利修道院 *Casamari*
位在弗洛西諾內 (Frosinone) 以東14公里處, 由本篤會修士於1035年創建, 西多會接手後於1203年重建.

廢棄的中世紀村莊寧法，目前是一座美麗的庭園

阿納尼 Anagni ⑮

Frosinone. 👥 20,000. 🚉 🚌
ℹ️ Piazza Innocenzo III (0775 72 78 52). 🚌 週三.

傳說農神 (Saturn) 在拉吉歐東南邊創建了 5 座城鎮，包括阿納尼、阿拉特利和阿爾比諾。本區目前又名木屐鄉 (La Ciociaria)，源於 30 多年前本地人常穿的樹皮木屐「ciocie」。

在羅馬人征服這裡之前，有 Volsci、Sanniti 和 Hernici 等部族在此定居。除了用來防衛的城牆外，後世對他們所知甚少，甚至以為這些城牆是神話中的獨眼巨人 (Cyclops) 所建，並稱之「獨眼巨人牆」。

阿納尼直到西元前 306 年被羅馬人摧毀為止，曾是 Hernici 族最神聖的中心。中世紀時是多位教皇的出生地及家族所在，當時許多建築也留存下來，最有名的是教皇波尼法伽八世的 13 世紀直櫺窗式府邸。美麗的仿羅馬式主教座堂——Santa Maria 建在古代 Hernici 族衛城上，有精美的 13 世紀克斯馬蒂鑲嵌地板，和 14 世紀席耶納畫派溼壁畫。San Magno 墓室則有極完整的 12 和 13 世紀溼壁畫。

阿拉特利 (Alatri) 高踞阿納尼以東 28 公里處，曾是 Hernici 族重鎮。保存了西元前 7 世紀衛城的「獨眼巨人牆」，長 2 公里、高 3 公尺。城牆下方中世紀城鎮內有一座仿羅馬式教堂 Santa Maria Maggiore。

阿爾比諾 (Arpino) 位於阿拉特利東方 40 公里處，是羅馬雄辯家西塞

阿爾匹諾獨眼巨人牆罕見的尖形拱道

羅的出生地。阿爾比諾北方約 3 公里的古鎮老城 (Civitavecchia) 遺址有壯觀綿延的巨人牆，及罕見的尖形拱道。

瑟而莫內他與寧法 ⑯
Sermoneta e Ninfa

Latina. 🚉 Latina Scalo. 🚌 🚲 Latina. ℹ️ Via Duca del Mare 19, Latina (0773 69 54 04). ☐ 寧法 📞 06 84 49 72 06. ☐ 4-10 月: 每月第 1 個週六及週日 (4-6 月: 另加每月第 3 個週日). 🌿

瑟而莫內他是座俯臨大沼澤平原 (Pianura Pontina) 的美麗山城，圓石子窄街繞著中世紀房舍、宮殿及教堂蜿蜒前進。主教座堂擁有果佐利精美的 15 世紀鑲板，表現聖母細心呵護瑟而莫內他。城鎮的最高點聳立著有護城河環繞、童話般的凱塔尼城堡 (Castello Caetani)，並有賓杜利基歐的門生所繪的神話故事溼壁畫。

下方谷地坐落著荒廢的中世紀村莊寧法，凱塔尼家族於 1921 年改建成植物園，在傾頹的建築間闢建美麗的花園。

特拉齊納 Terracina ⑰

Latina. 🚶 40,000. FS 🚌
ℹ️ Via Leopardi (0773 72 77 59).
🗓️ 週四.

　　本地於羅馬時期是阿庇亞古道重要的商業中心，如今是熱門的濱海度假勝地。老城區有迷人的中世紀建築和羅馬時期廢墟，就高踞在Ausoni山坡地上。濱海地段較現代化，到處是餐廳、酒吧和旅館。

　　第二次世界大戰期間的轟炸使本鎮許多古老建構重見天日，特別是阿庇亞古道延伸的路段及 Piazza del Municipio 上羅馬集會廣場原有的地板鋪面。11世紀的主教座堂是在羅馬神廟的架構上建造，而且仍須從神廟的階梯進入。中世紀門廊飾有優美的12世紀鑲嵌

特拉齊納的主教座堂
有羅馬時期的階梯

畫，內部則保有13世紀的鑲嵌地板鋪面。隔壁現代化的鎮公所設有考古博物館，展出當地出土的古希臘羅馬文物。

　　本鎮北方3公里處有曾經用來支撐朱彼特神廟的墩壁牆和地基，可溯及西元前1世紀。龐然的拱廊平台有夜間照明，並可欣賞特拉齊納和其海灣的迷人視野。

🏛️ 考古博物館
Museo Archeologico
Piazza Municipio. 📞 0773 70 73 13. 🗓️ 每日. 🚫 國定假日. 📷

斯佩爾隆格 Sperlonga ⑱

Latina. 🚶 4,000. 🚌 ℹ️ Corso San Leone (0771 55 70 00). 🗓️ 週六.

　　斯佩爾隆格是被沙灘環抱的熱門濱海度假勝地。舊城鎮坐落在岩岬上，白色建築、狹窄巷道、小廣場和偶爾可瞥見下方海景的露台構成如畫一般的迷宮。目前這裡到處是餐廳、酒吧和精品店。濱海地段則較現代化。斯佩爾隆格附近是古羅馬人最喜愛的避暑地點。他們在沿岸興建別墅，並將附近懸崖的天然洞穴改建為用餐和休閒去處。

　　1957年，考古學家開挖南面鎮郊1公里處龐大的提貝留 (Tiberio) 豪華別墅建築群，並在面海的大山洞找到不可思議的西元前2世紀希臘式雕塑。這些雕塑表現荷馬史詩「奧迪賽」的相關情節，被認為是來自羅德島 (提貝留皇帝曾在此居住) 的同一批藝術家所作，即製作「勞孔」(見407頁) 的雕塑家。現展示於考古區內的國家考古博物館。

葛艾他的12世紀鐘塔

🔺 考古區 Zona Archeologica
Via Flacca. 📞 0771 54 80 28.
🗓️ 每日. 🚫 1月1日，5月1日，12月25日. 📷

葛艾他 Gaeta ⑲

Latina. 🚶 22,000. 🚌 ℹ️ Via Emanuele Filiberto 5 (0771 46 11 65). 🗓️ 週三.

　　根據詩人味吉爾的說法，葛艾他是因伊尼亞斯的奶媽Caieta得名，相傳她安息於此。本鎮坐落於葛艾他灣南端岬角，簇擁在Orlando山下。老城區最醒目的是雄渾的亞拉岡堡及仿哥德式San Francesco教堂的小尖塔。北邊現代化區段銜接Serapo灣，是熱門海灘度假地。

　　葛艾他最優美之處是主教座堂典雅的晚期仿羅馬式鐘塔，高聳的頂端鋪有彩繪陶片。海岸邊小巧的10世紀教堂San Giovanni a Mare，有褪色的溼壁畫、半球形圓頂以及海水氾濫時可供排水的傾斜地板。

葛艾他和特拉齊納之間海岸線上綿延的沙灘

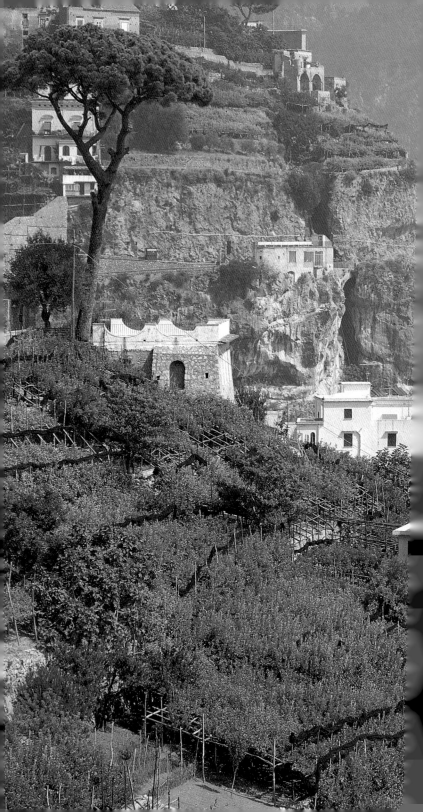

義大利南部

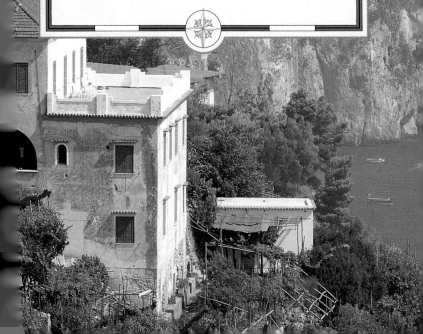

認識義大利南部

　　到南部旅遊，可以看到豐富的考古遺蹟。雖然龐貝的羅馬古蹟是每個遊客的行程重點，但西西里島和南部沿海也散布許多希臘廢墟，薩丁尼亞島還有神秘的古代建物努拉蓋(nuraghi)。坎帕尼亞、普雅和西西里的建築深受讚賞，整個南部地區的風景也非常壯觀，有豐富的生態及無窮的戶外活動良機。光是集各式烹調大成、口味多元的佳餚，就足以令人流連忘返。

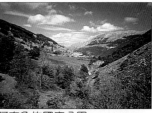

阿布魯佐國家公園
未受破壞的遼闊荒野，成為狼、熊以及各種鳥類的棲息所 (見490-491頁)。

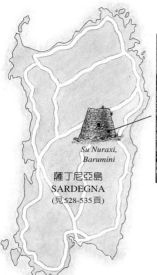

Su Nuraxi,
Barumini

薩丁尼亞島
SARDEGNA
(見528-535頁)

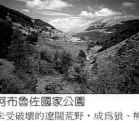

巴魯米尼附近的蘇努拉克西
建於西元前1500年左右，是薩丁尼亞神祕的石造努拉蓋最有名的遺址所在 (見533頁)。

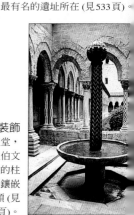

迴廊裝飾
位於王室山主教座堂，為西西里島的阿拉伯文化遺產，有精緻的柱群，柱上飾有華美鑲嵌及雕刻富麗的柱頭 (見514-515頁)。

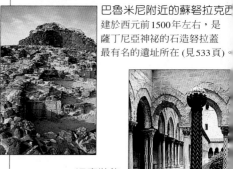

Abruzzo

Parco Nazion
d'Abruzzo

Duomo, Monreale

Valle d

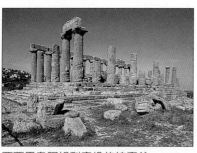

西西里島阿格利真投的神廟谷
希臘以外最佳遺址之一。建於西元前5和6世紀，多半屬多立克式建構和風格 (見520頁)。

0公里		100
0哩		50

◁ 坎帕尼亞風景如畫的阿瑪菲海岸 (Costiera Amalfitana)，種有葡萄及柑橘果樹

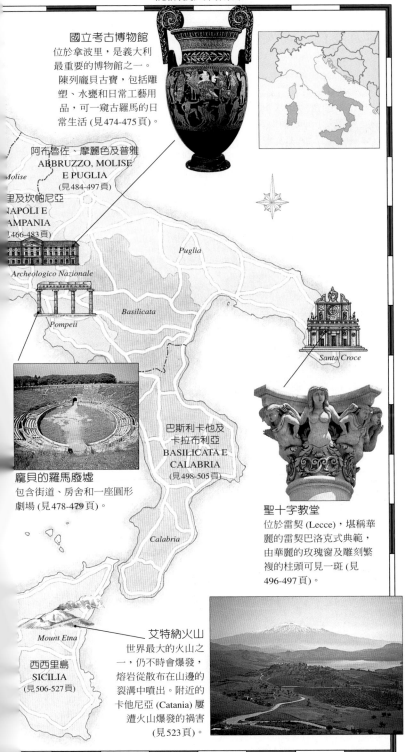

國立考古博物館
位於拿波里,是義大利最重要的博物館之一。陳列龐貝古寶,包括雕塑、水甕和日常工藝用品,可一窺古羅馬的日常生活(見474-475頁)。

阿布魯佐、摩麗色及普雅
ABBRUZZO, MOLISE E PUGLIA
(見484-497頁)

Molise

里及坎帕尼亞
APOLI E
AMPANIA
(466-483頁)

Archeologico Nazionale

Puglia

Pompeii

Basilicata

Santa Croce

巴斯利卡他及卡拉布利亞
BASILICATA E CALABRIA
(見498-505頁)

龐貝的羅馬廢墟
包含街道、房舍和一座圓形劇場(見478-479頁)。

聖十字教堂
位於雷契(Lecce),堪稱華麗的雷契巴洛克式典範,由華麗的玫瑰窗及雕刻繁複的柱頭可見一斑(見496-497頁)。

Calabria

Mount Etna

西西里島
SICILIA
(見506-527頁)

艾特納火山
世界最大的火山之一,仍不時會爆發,熔岩從散布在山邊的裂溝中噴出。附近的卡他尼亞(Catania)屢遭火山爆發的禍害(見523頁)。

地方美食：義大利南部

義大利南部的食物就如同當地景觀，各地都有其獨特性。以麵食為例，普雅的手工貓耳朵 (orecchiette) 獨一無二。提到拿波里，腦海就浮現薄餅披薩。西西里菜則具鄉村風味且豐盛肥美。整個南部的烹調因海鮮、濃郁的綠橄欖油及無甜味的白酒而更添活力，再加上鮮綠菜蔬、大而飽滿的番茄，堪稱歐洲最令人豔羨的健康飲食。

辣椒乾

義大利最優質的橄欖
產於普雅，橄欖有綠色和黑色，有的以辣油和大蒜來調味.

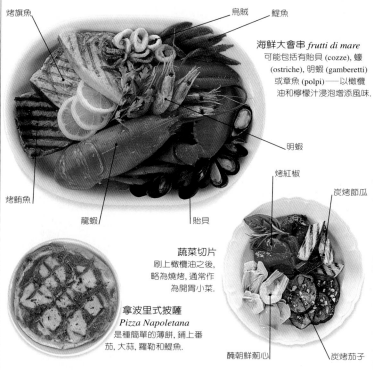

烤旗魚

烏賊　　鯷魚

海鮮大會串 *frutti di mare*
可能包括有貽貝 (cozze), 蠔 (ostriche), 明蝦 (gamberetti) 或章魚 (polpi)──以橄欖油和檸檬汁浸泡增添風味.

明蝦

烤鮪魚

龍蝦　　　　貽貝

烤紅椒

炭烤節瓜

蔬菜切片
刷上橄欖油之後，略為燒烤，通常作為開胃小菜.

拿波里式披薩
Pizza Napoletana
是種簡單的薄餅，鋪上番茄, 大蒜, 羅勒和鯷魚.

醃朝鮮薊心　　　炭烤茄子

沙丁魚通心粉
Maccheroncini con le sarde
西西里傳統菜，有沙丁魚, 茴香, 葡萄乾, 松子, 麵包粉和番紅花.

旗魚排 *Pesce Spada*
加檸檬和歐芹岡香料燒烤或鍋煎，是坎帕尼亞, 普雅和西西里最受喜愛的菜餚.

香烤羊肉 *Agnello Arrosto*
薩丁尼亞招牌菜，羊肉以迷迭香和百里香調味，用鐵叉串烤或放在砂鍋內烘烤.

西西里冰淇淋蛋糕
Sicilian Cassata
駱漿乳酪, 蜜餞, 開心果仁, 糖和巧克力作成的冰淇淋, 加在海綿蛋糕上.

果仁糕 *Nougat*
薩丁尼亞的特產甜食, 有的純粹用堅果製成, 也有巧克力口味.

典型的南部調味料
南部的美食內容簡單, 但常佐以芬芳的花草香料, 如歐芮岡、迷迭香、羅勒、薄荷、鼠尾草和百里香等, 此外還有大蒜、續隨子、番茄乾、鯷魚和沙丁魚。

迷迭香

歐芮岡　　　續隨子

番茄乾
沙丁魚

捲心餅
(nnoli)　　　　西西里杏仁餅

各式餅乾與蛋糕
多是為慶祝宗教或聖人節日而做. 有用油炸的, 浸過蜂蜜的, 加上杏仁的, 或是加酪漿乳酪餡的, 例如管狀的捲心餅, 在西西里廣受喜愛.

南部的乳酪
乳酪的種類變化無窮, 野牛乳酪 (mozzarella di bufala) 柔滑可口, 直接吃也極美味。Scamorza的口感也類似, 巴斯利卡他所產的則較為獨特, 也有煙燻口味的。Provolone乳酪質地硬, 口味有溫和和刺激兩種; 酪漿乳酪則是用綿羊奶製成, 口感滑順。

Provolone　　　　Scamorza

Ricotta　　　Mozzarella

煙燻口味的
Scamorza

葡萄酒
南部的向陽坡早在青銅器時代便已產酒。普雅的產酒量居全義大利之冠, 西西里則出產南部最醇美的佳釀。優良酒廠包括Regaleali、Rapitalà、Corvo和Donnafugata。馬沙拉 (Marsala, 見518頁) 也是西西里產的傳統餐後酒, 於18世紀釀造, 因尼爾遜上將 (Admiral Nelson) 而聲名大噪。Pellegrino是絕佳酒廠。

西里
酒　　　　馬沙拉
甜酒

橄欖油 *oil di oliva*
義大利品質最佳的橄欖油部分產自南部地區。extra vergine 是指首次提煉, 純粹、不含雜質的橄欖油。辣椒油則是把紅辣椒浸在油中, 口味濃郁、辛辣, 色澤偏紅。

辣椒油
(olio
santo)　　　橄欖油
(olio di
oliva)

認識義大利南部的建築

　　南部的仿羅馬式風格大多拜諾曼人所賜；他們於11世紀從法國帶來這種建築和雕刻的形式與風格。在東南部，這種風格帶有濃厚的拜占庭意味；在西西里，特色在於強烈的傳統回教圖案，以及對豐富色彩、花樣與裝飾的偏愛。這些特質後來又出現在西西里

巴蓋利亞帕拉勾尼亞別墅的巴洛克雕刻

島的巴洛克風格中，比羅馬巴洛克風格更加活潑。拿波里的巴洛克風格較複雜精細，而且更著重於空間運用的創新。

拜占庭與仿羅馬式特色

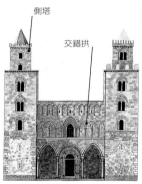

側塔
交錯拱

契發路 Cefalù
西西里宏偉的諾曼主教座堂之一(見519頁)，由羅傑二世 (Roger II) 建於1131年。西面呈現許多北方仿羅馬式的特色，例如龐大的塔樓.

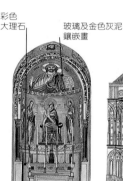

彩色大理石
玻璃及金色灰泥鑲嵌畫

全能基督圓頂
Cristo Pantocrator
拜占庭式環形殿鑲嵌畫(約1132)，用以裝飾王室禮拜堂 (見510頁).

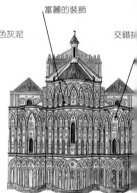

富麗的裝飾
交錯拱

王室山諾曼主教座堂東端
Duomo, Monreale
威廉二世 (William II) 創建於1172年，使用色彩豐富的建材和交錯拱(見514-515頁).

巴洛克式特色

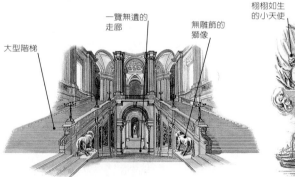

大型階梯
一覽無遺的走廊
無雕飾的獅像

卡塞塔皇宮 Caserta's Palazzo Reale
這座富麗堂皇的皇宮，由查理三世 (Charles III) 於1752年開始建造，規模龐大為其特色 (見480頁)。內部裝飾得金碧輝煌，通往內部的入口和階梯氣派宏偉，視野佳. 這座巨大的建築是凡維特爾 (Luigi Vanvitelli) 的設計。

栩栩如生的小天使
幾可亂真的帳幔浮雕

塞爾波地灰泥浮雕
塞爾波地 (G. Serpotta) 在巴勒摩聖姬她祈禱堂的灰泥浮雕(約1690)，表現出西西里人對華麗藻飾的熱愛 (見513頁)。

何處可見出色的建築

欣賞仿羅馬式建築最佳地點是普雅，以及西西里西北部有主教座堂的城市。普雅最佳教堂位於特拉尼 (見493頁) 和 Canosa、Molfetta 和 Bitonto；普雅之魯佛鎮 (494頁)、Gargano 半島上的 San Leonardo di Siponto、麗樹鎮附近的 Martina Franca 等。南部的巴洛克風格在拿波里和西西里的別墅、宮殿、教堂以及普雅的雷契教堂 (見496-497頁) 可見一二。西西里的巴勒摩 (510-513頁)、巴蓋利亞 (516頁)、諾投、莫地卡、喇古沙 (527頁) 和夕拉古拉 (526-527頁) 的巴洛克建築相當著稱。其次還有阿美利那廣場鎮 (521頁)、特拉帕尼 (516頁) 的教堂，夕拉古沙旁的 Palazzolo Acreide 及卡他尼亞旁的 Acireale。

普雅之魯佛鎮主教座堂大門

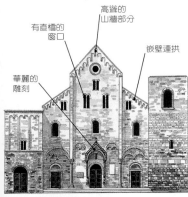

巴里聖尼古拉教堂
Basilica di San Nicola, Bari
為其後建於普雅的教堂模範 (建於1087, 見494頁). 以諾曼式建築為基礎，立面兩側有塔樓，因而垂直隔成三部分，恰與其三分式的平面相互呼應.

標示：華麗的雕刻、有直檻的窗口、高聳的山牆部分、嵌壁連拱

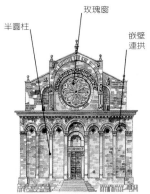

特洛亞主教座堂
Duomo, Troia
正立面設計仿自比薩的建築，富麗的裝飾則是借鏡拜占庭和阿拉伯的圖案 (1093-1125, 見492-493頁).

標示：半圓柱、玫瑰窗、嵌壁連拱

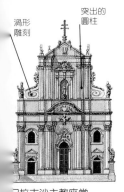

夕拉古沙主教座堂
Duomo, Siracusa
巴爾馬 (Andrea Palma) 建自1728年，不相連與捲曲的線條使它顯得生動 (見526-527頁).

標示：渦形雕刻、突出的圓柱

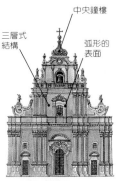

喇古沙聖喬治教堂
San Giorgio in Ragusa
有葛亞第 (Gagliardi) 設計的正立面，層層裝飾向上攀升至鐘塔 (1744, 見527頁).

標示：三層式結構、中央鐘樓、弧形的表面

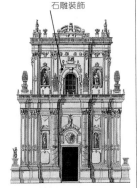

雷契玫瑰堂
Lecce's Chiesa del Rosario
吉普賽丹 (Lo Zingarello) 運用當地軟質沙岩，以大量雕飾的雷契巴洛克風格建成 (見496-497頁).

標示：石雕裝飾

義大利南部的古希臘人

　　古希臘文明的最佳遺跡，部分存在義大利南部。大希臘 (Magna Graecia) 是這些散布各地的古希臘殖民地總稱，其中最早是在西元前11世紀建於拿波里一帶。當時有許多偉人，包括畢達哥拉斯、阿基米德和艾斯克拉斯等，都居住在這片範圍遼闊的殖民地，古代的釀酒術也是在此興盛起來。在拿波里、夕拉古沙和塔蘭托有一流的考古博物館展出此時的工藝品。

KYME Cuma

NEAPOLIS Napoli

HERAKL Ercolan

POSEIDONIA Paestum

海克力斯古城 *Herculaneum*
以其守護神, 大力士海克力斯為名. 此城在西元79年維蘇威火山 (Mount Vesuvius) 爆發時, 被埋在地下 (見479頁).

海神市 *Poseidonia*
今日的帕艾斯屯 (Paestum), 遺跡可溯至西元前6世紀, 包括兩座保存完好龐大的多立克式神廟 (見482-483頁).

艾特納火山 *Mount Etna*
被視為火神 (Hephaistos, 又稱 Vulcan), 或獨眼巨人 (Cyclops) 的熔爐所在 (見523頁).

艾力克斯 (Eryx) 為此城的創立者, 是愛與美女神 Aphrodite 和海神 Poseidon 的兒子.

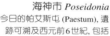

PANORMOS Palermo

ERYX Erice

EGESTA Segesta

SOLUS Solunto

HIMERA Himera

汀達利斯 (Tyndaris) 是西西里最後的希臘城市之一.

LIPA Lip

TYND Tir

SELINUS Selinunte

Valle dei Templi

HENNA Enna

K

MEGARA HY

AKRAGAS Agrigento

GELA Gela

傳說阿格利真投的建城者是戴達魯斯 (Daedalus), 他曾為自己及兒子伊卡魯斯 (Icarus) 製作翅膀, 以便飛翔.

Arche Re Pac

杰拉 (Gela) 在西元前5世紀希波克拉底 (Hippocrates) 的統治下興盛起來.

艾吉斯塔 *Egesta*
為艾利米人 (Elymians) 的殖民地 (建於西元前426-416), 他們可能是源於特洛伊 (Troy) 的種族. 這座古城的遺跡中, 有座半完工的神廟以及劇場 (見518頁). 古希臘人的劇場都是用來上演戲劇或進行文化娛樂活動, 而不是用來競技.

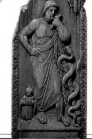

艾斯克拉斯 *Aeschylus*
被尊為希臘悲劇之父, 於456年在杰拉去世, 他的作品包括「對抗底比斯的七武士」,「艾特納女人」以及「被縛的普羅米修斯」.

0公里　　　　　　　100

0哩　　　　　　50

畢達哥拉斯 (Pythagoras) 被逐出克洛投內後，便以梅坦朋投為家。此地古跡包括多立克式神廟，皇帝檯 (Tavole Palatine) 和劇場 (見503頁).

塔拉斯是哲學家兼科學家阿凱特斯 (Archytas)，以及最早制定音樂理論的亞里斯多塞諾斯 (Aristoxenus) 的家鄉.

Museo Archeologico Nazionale

Museo Nazionale di Metaponto
Basento

TARAS
Taranto

METAPONTION
Metaponto

SIRIS
Nova Siri

SYBARIS
Sibari

THURII
Thuri

KROTON
Crotone

希臘及其殖民地

□ 西元前7-5世紀

塔拉斯由希臘的斯巴達人創立 (西元前8世紀)，曾是個富強的城市.

希巴利斯人 (Sybarites) 以奢華的生活方式著名，「sybaritic」——奢侈逸樂一詞即由此而來。希巴利斯人的財富來自和艾特拉斯坎人的貿易.

克洛投內 Croton
西元前約540年成為畢達哥拉斯主要的講學之地，這位偉大的思想家兼數學家在此待了約30年，直到他所支持的政府垮台.

洛克利艾匹柔菲力是最早有成文法典的希臘城市.

KLE-SENE
ina

LOKROI
Locri Epizephiri

EGION
ggio di Calabria

Naxos

哲學家柏拉圖 (Plato) 曾到夕拉古沙一遊，並向狄奧尼修斯二世 (Dionysius II) 提供治國建言.

美西那海峽
Stretto di Messina
曾讓荷馬史詩「奧迪賽」中的主角奧迪修斯 (Odysseus) 頭痛無比。由於是兩洋交匯處，水流產生漩渦，船隻很難安全進入美西那海峽 (見522頁)。另一個威脅是海上女妖 (Sirens)，她們的歌聲會誘使航行者撞向礁石。奧迪修斯經過此峽時，命人將自己綁在桅杆上，以抗拒誘惑.

SAI

數學家兼發明家阿基米德 Archimedes
西元前287年出生於夕拉古沙，他的發明包括著名的阿基米德螺旋，以及各種防範羅馬人的武器 (見526-527頁).

蒂美特與泊瑟芬

錯綜複雜的希臘神話故事是古代生活的一部分。恩納 (Enna) 曾是大地之母蒂美特 (Demetra) 的信仰中心，西元前480年此地為她建了一座神廟。根據傳說，蒂美特和宙斯 (Zeus) 之女泊瑟芬 (Persefone) 便是在附近的原野被冥王 (Hedes) 劫持到地府。蒂美特為了尋女而離開奧林帕斯山 (Olympus)，在世間到處流浪，卻徒勞無獲。當她發現宙斯默許劫持之舉發生，便使西西里草木不生，直到泊瑟芬重回她的身邊。最後冥王終於同意讓泊瑟芬回到母親身邊，但只有每年的春天到秋天幾個月的時間。蒂美特對此結果感到滿意，便應允西西里成為世上最肥沃的土地。

泊瑟芬的雕像

拿波里及坎帕尼亞

Napoli e Campania

坎帕尼亞的首府拿波里是歐洲少數尚未完全毀滅的古代城鎮之一。由希臘人興建，羅馬人使之生色並擴展；隨後的數世紀，卻成為外族侵略者及帝國主義者垂涎的戰利品，其中最顯著的包括諾曼人、霍亨斯陶芬王朝 (Hohenstaufen)、法國人和西班牙人。

今日的拿波里是個紛亂卻壯觀、治安不良的大都會，嘈雜髒亂地延伸優美的拿波里海灣周圍。另一邊是維蘇威火山；外海則有美麗的卡布里、伊絲姬雅和普洛契達島。龐貝和海克力斯古城就位在將它們摧毀的火山腳下，擁有義大利出土最豐的羅馬遺跡。

數百年來，拿波里一直雄霸義大利南部——午日之地 (Il Mezzogiorno)。貧窮、犯罪及失業問題在此被渲染，但卻仍有一種誘人而粗獷的熱情。

古坎帕尼亞史與艾特拉斯坎人和希臘人密不可分，在帕艾斯屯仍有希臘宏偉遺蹟。接著是羅馬人領導下的繁榮盛期，考古證據仍存在貝內芬托和古卡朴阿聖母鎮。

內陸平原是肥沃良田，但更吸引人的是阿瑪菲海岸令人驚豔的風光和棲蓮托壯麗的海岸。多山的內陸偏遠且人煙罕至，偶有希臘人創建、羅馬人開發的小鎮，往往因為瘧疾和薩拉遜人的肆虐，而遭廢棄。

拿波里西班牙區 (Quartieri Spagnoli) 窄街一瞥

拿波里灣內普洛契達島的老漁村

漫遊拿波里及坎帕尼亞

　　遊覽坎帕尼亞的主要據點，是漫無法制的拿波里大都會區。北面綠色平原綿延至古卡朴阿聖母鎮。東面是荒涼、多山的貝內芬托。飽受地震蹂躪的阿未利諾及其腹地則隱匿在維蘇威火山後方平原上。北面海岸線風光不及沿線的古羅馬遺跡，如庫馬。拿波里以南的阿瑪菲海岸則令人驚豔。越過蘇漣多半島尖端，沿棲蓮托海岸都很適合游泳，拿波里灣的卡布里、伊絲姬雅及普洛契達島亦然。

本區名勝

從大哉聖母教堂所見典型的拿波里街景

圖例

- ▬▬ 高速公路
- ▬▬ 主要道路
- ▭▭ 次要道路
- ▭▭ 賞路路線
- 〜〜 河川
- ❋ 觀景點

0公里　　　　　　　25
0哩　　　　　　　　20

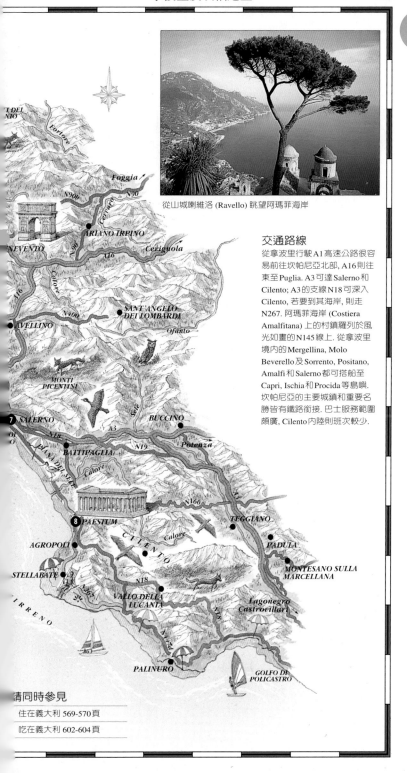

從山城喇維洛 (Ravello) 眺望阿瑪菲海岸

交通路線

從拿波里行駛A1高速公路很容易前往坎帕尼亞北部, A16則往東至Puglia. A3可達Salerno和Cilento; A3的支線N18可深入Cilento, 若要到其海岸, 則走N267. 阿瑪菲海岸 (Costiera Amalfitana) 上的村鎮羅列於風光如畫的N145線上. 從拿波里境內的Mergellina, Molo Beverello及Sorrento, Positano, Amalfi和Salerno都可搭船至Capri, Ischia和Procida等島嶼. 坎帕尼亞的主要城鎮和重要名勝皆有鐵路銜接. 巴士服務範圍頗廣, Cilento內陸則班次較少.

請同時參見

拿波里 *Napoli* ❶

拿波里守護聖者
聖真納羅

稠密的拿波里中心區就集中在幾條街上。從 Piazza del Plebiscito 沿 Via Toledo (也稱 Via Roma) 北行至 Piazza Dante；狹窄的 Via del Tribunale 及 Via San Biagio dei Librai 東行貫穿喧嘩的舊城── Spaccanapoli (分裂的拿波里)。皇宮南面是聖露琪亞區，往西是梅杰利納港，居高臨下的則是佛美洛區。

拿波里灣與維蘇威火山風光

漫遊拿波里東北部

市內許多藝術與建築瑰寶可在此區見到，包括國立考古博物館，以及從海克力斯和龐貝古城發掘出來的珍貴羅馬文物。這一帶建築風格多樣，從主教座堂的法國哥德式，到卡朴亞城門的佛羅倫斯-文藝復興式皆有。

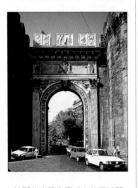

火炭路聖約翰教堂內的拉狄斯拉墓

🔒 火炭路聖約翰教堂 ❷
San Giovanni a Carbonara
Via Carbonara 5. 📞 081 29 58 73.
⭕ 週一至六.

這座教堂 (建於1343) 在1943年嚴重受損，經長期關閉及忽視；如今卻成爲拿波里古蹟修復史上罕見的佳績。教堂內有輝煌的中世紀和文藝復興遺蹟，包括佛羅倫斯的馬可和安德烈 (Marco e Andrea da Firenze) 的傑作；安葬於主祭壇後方的是擴大了教堂規模的拿波里國王拉狄斯拉 (1386-1414)，墳墓爲三層式的雕像與拱的混合體，頂端則安置了一座騎馬像。

🏛 卡朴亞城堡及城門 ❸
Castel Capuano e Porta Capuana
Piazza Enrico de Nicola.
📞 081 223 72 44.

卡朴亞城堡由諾曼國王威廉一世創建，腓特烈二世完成，1540年之前一直作爲王宮，後來改爲高等法院，如今仍作爲法庭。

位於卡朴亞門的亞拉岡塔樓之間，面向市場，是罕見的佛羅倫斯-文藝復興式雕塑。由麥雅諾 (G. da Maiano) 創作，1490年由 L. Fancelli 完成，供作防禦。此城門也許是義大利最精美的文藝復興式城門。

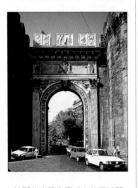

美麗的文藝復興式卡朴亞城門

```
0公尺          250
0碼           250
```

本區名勝

國立考古博物館
　見 474-475 頁 ①
火炭路聖約翰教堂 ②
卡朴亞城堡及城門 ③
主教座堂 ④
悲憫山教堂 ⑤
桑瑟維洛禮拜堂 ⑥
大哉聖羅倫佐教堂 ⑦
亞美尼亞聖葛里哥利
　教堂 ⑧
菲朗傑利博物館 ⑨

主教座堂內部

己羅河聖天使教堂 ⑩
大哉聖道明教堂 ⑪
聖克雅拉教堂 ⑫
新耶穌教堂 ⑬
聖安娜暨倫巴底的
　聖巴多羅買教堂 ⑭
斷堡 ⑮
翁貝托一世長廊及
　西班牙人區 ⑯
聖卡洛劇院 ⑰　皇宮 ⑱

圖例

Ⓜ 地鐵站

🚡 纜車

ℹ 旅遊服務中心

✝ 教堂

遊客須知

👥 1,300,000. ✈ Capodichino
西北方 4 公里. 🚉 Centrale,
Piazza Garibaldi. 🚌 Piazza
Garibaldi. 🚢 Stazione
Marittima, Molo Beverello 及
Mergellina. ℹ Piazza del
Gesù Nuovo (081 551 27 01),
Stazione Centrale. 🎫 每日.
🎉 聖真納羅節: 9 月 19 日.

🔒 **主教座堂 Duomo ④**
Via Duomo 147. 📞 081 44 90 97.
🎫 每日.

　　聖真納羅主教座堂建於
1294 至 1323 年,正立面大
多屬 19 世紀。中殿林立古
代圓柱,並有許多昔日統治
者的文物,以及朗弗朗可與
多明尼基諾的繪畫。

　　教堂保有拿波里的守護
聖徒聖真納羅 (San
Gennaro, 305 殉教) 的遺
骨。華麗的聖真納羅小祭室
有他的頭顱,置於飾銀的半
身像上,並有小玻璃瓶裝著
他凝固的血液,每年血液會
有 3 次神奇的液化 (5 月第一
個週日,9 月 19 日及 12 月 16
日)。根據傳統,如果血沒
有液化,城內便會有惡運。
卡拉法小祭室 (Cappella
Carafa) 是一文藝復興傑
作,建自 1497 至 1506 年,
有聖人的墓塚。

　　從教堂的北側廊可通往
Santa Restituta 長方形教
堂,4 世紀建在原阿波羅神
廟上,於 14 世紀重建。有
喬達諾 (1632-1705) 的頂篷
畫,以及 5 世紀的洗禮堂。

🔒 **悲憫山教堂 ⑤**
Monte della Misercordia
Via Tribunali 253. 📞 081 44 69
44. 🎫 週一至六上午.

　　這座 17 世紀八角形教堂
屬於悲憫山慈善基金會,有
卡拉瓦喬所繪的巨幅「慈悲
七善行」(1607)。美術館還
有喬達諾和布列提等人的重
要繪畫作品。

🔒 **桑瑟維洛禮拜堂 ⑥**
Cappella Sansevero
Via Francesco de Santis 19.
📞 081 551 84 70. 🎫 每日 (週日
僅上午). 🚫📷🎫 (僅至教堂).

　　這座小型的 16 世紀禮拜
堂是桑瑟維洛 (Sangro di
Sansevero) 親王的墓。同時
有基督教和共濟會的象徵圖
像,形成奇特的風貌。

　　禮拜堂充滿令人矚目的
18 世紀雕刻。柯拉迪尼 (A.
Corradini) 嘲諷的「含蓄保
守」是肉感女像,已仔細
覆蓋布巾。佚名的「王子復
活」安置在祭壇上方,是仿
照基督同一題材。桑馬汀諾
的「逝世基督」表現大理石
布幔下的雪花石膏像,堪稱
鬼斧神工之作。

　　行為怪異的瑞蒙多
(Raimondo) 親王是 18 世紀
煉金術士。他用人體作恐怖
的實驗,而被逐出教會。墓
窖裡有他的部分實驗結果。

桑瑟維洛禮拜堂內桑馬汀諾所作的「逝世基督」像 (1753)

漫遊拿波里市中心

聖露琪亞區 (Santa Lucia) 東以 Via Duomo
為界，北倚 Via Tribunali，西為 Via Toledo
(Roma)，南面臨水；為拿波里的古中心區。
區內有極多名勝，14 和 15 世紀教堂尤豐。

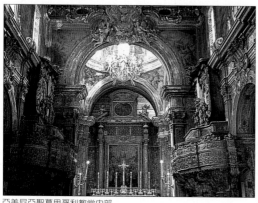

亞美尼亞聖葛里哥利教堂內部

大哉聖羅倫佐教堂 ⑦
San Lorenzo Maggiore
Via Tribunali 316. 🄲 081 45 49
48. ▢ 教堂 ▢ 每日. 🈲🈺 ▢ 考
古區 ▢ 每日.

這座主要為 14 世紀風格
的方濟會教堂 (有 18 世紀正
立面)，建於翁朱王朝的睿
智羅伯在位時。據說講古家
薄伽丘即根據國王羅伯的女
兒 Maria，塑照 Fiammetta 這
個角色，他在 1334 年的復

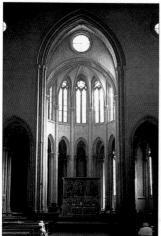

大哉聖羅倫佐教堂簡樸的哥德式內部，
從中殿望向環形殿

活節前夕在這裡看到她。教
堂是拿波里少見的哥德式大
建築，中殿及環形殿走廊有
種古老的質樸感。教堂有一
些中世紀墳墓，最知名的是
奧地利的凱瑟琳的哥德式墳
墓，她逝於 1323 年，由畢
薩諾的弟子建造。修院迴廊
的考古區曾挖出古羅馬長方
形會堂。詩人兼學者佩脫拉
克 (見 153 頁) 曾在此修院小
住。重要的希臘及
中世紀考古發掘工
作也仍持續進行。

亞美尼亞聖葛里哥利教堂 *San Gregorio Armeno* ⑧
Via San G Armeno 1.
🄲 081 552 01 86. ▢ 每
日上午.

教堂至今仍由本
篤會的修女負責管
理。與教堂相連的
修院向來以奢華著
稱，因為來這裡的
修女多來自於名門
望族，習慣豪華生
活，至今依然。
華麗的巴洛克式
內部有喬達諾的淫

壁畫。因為附近有賣拿波里
馬槽聖嬰像的小販，使得修
院迴廊顯得格外寧靜。許多
聖嬰像工廠就位在 Via San
Gregorio Armeno。

🏛 菲朗傑利博物館 ⑨
Museo Filangieri
Palazzo Cuomo, Via Duomo 288.
🄲 081 20 31 75. ▢ 週二至日 (週
日僅上午). ● 1 月 1 日. 🈲

博物館設在這座 15 世紀
的文藝復興式 Palazzo
Cuomo，1881 年創立。菲
朗傑利 (Gaetano Filangieri)
親王的原始收藏已毀於第二
次世界大戰。新的收藏包括
陶瓷、刺繡、手稿、義大利
及西班牙武器、當地出土文
物以及喬達諾、利貝拉和布
列提的繪畫。

尼羅河聖天使教堂 ⑩
Sant'Angelo a Nilo
Piazzetta Nilo. 🄲 081 551 62 27.
▢ 每日.

尼羅河聖天使教堂文藝復興風格
的布蘭卡丘樞機主教墓

這座 14 世紀的教堂有一
件精美的文藝復興雕刻：樞
機主教布蘭卡丘 (Rinaldo
Brancaccio) 之墓。墓由米開
洛佐設計，在比薩雕刻，
1428 年完工後以船運至拿
波里。據說唐那太羅雕刻了
右手邊揭開幕簾的天使、聖
母升天淺浮雕以及樞機主教
的頭像。

大哉聖多明尼克教堂⑪
San Domenico Maggiore
Piazza San Domenico Maggiore.
☎ 081 45 91 88. ○ 每日. ♿

這座哥德式教堂 (1289-1324) 有拿波里極佳的文藝復興風格紀念碑及雕塑。提諾·底·卡麥諾為 John of Durazzo (逝於 1335) 作的墓碑安置在南翼廊。聖器室有索利梅那的頂篷溼壁畫。詩班席的復活節燭台 (1585) 下支撐的人像也是底·卡麥諾之作。十字架苦像大禮拜堂的中世紀「耶穌受難圖」，畫中的耶穌據說曾對聖湯瑪斯·阿奎那顯靈。古教堂 (Chiesa Antica) 有匹拉的布蘭卡丘墓 (1492)。

新耶穌教堂石牆凸雕立面細部

薩魯佐 (Saluzzo) 小祭室也很動人。

聖克雅拉教堂⑫
Santa Chiara
Via Benedetto Croce. ○ 每日.
☐ 教堂 ☎ 081 552 62 09. ♿
☐ 迴廊 ☎ 081 797 12 56.

這座 14 世紀的教堂毀於第二次世界大戰，經重建重現原來普羅旺斯-哥德式建構。翁朱王朝之墓就在教堂內。睿智羅伯 (逝於 1343) 之墓出於喬凡尼和巴丘·貝爾提尼；羅伯之子 Carlo

di Calabria (逝於 1328) 之墓，出自提諾·底·卡麥諾；查理之妻 Maria di Valois (逝於 1331) 之墓則是底·卡麥諾及其門生之作。毗鄰修院內祥和的翁朱迴廊 (1742)，由瓦卡洛設計，飾有馬約利卡陶片。

新耶穌教堂 *Gesù Nuovo*⑬
Piazza del Gesù Nuovo 2. ☎ 081 551 86 13. ○ 每日.

這座 16 世紀的耶穌會教堂由瓦勒利安諾以 15 世紀的華宅改建而成，只保留原正立面。內部奔放的裝飾 (17 世紀) 完全按耶穌會的需求，藉著戲劇性和直接的感性訴求來吸引信徒；有璀璨的彩色大理石和利貝拉及索利梅那等人的繪畫。1688 年，地震摧毀了朗弗朗可建的圓頂，現為 18 世紀所建。

聖安娜暨倫巴底的聖巴多羅買教堂 *Sant'Anne e San Bartolomeo dei Lombardi*
Via Monteoliveto. ☎ 081 551 33 33. ○ 週二至六 (某些部份可能關閉整修).

建於 1411 年，第二次世界大戰遭炸毀後重建，堪稱文

聖安娜暨倫巴底的聖巴多羅買教堂小祭室內馬聰尼所作聖殤像 (1492)

藝復興藝術的寶庫。進門經過馮塔納 (他在米開朗基羅死後，接手完成羅馬聖彼得教堂的圓頂) 之墓 (1627)，富麗的內部便呈現眼前。

Mastrogiudice 小祭室有佛羅倫斯雕塑家貝內底托·達·麥雅諾的「天使報喜」鑲板 (1489)；Piccolomini 小祭室有洛索利諾為亞拉岡的馬麗亞所作的紀念碑 (約 1475, 由麥雅諾完工)。Santo Sepolcro 小祭室有馬聰尼的聖殤像 (1492)，8 尊真人大小的赤陶像，被認為是藝術家的同儕肖像。古老的聖器室有瓦薩利的溼壁畫 (1544)，以及喬凡尼·達·維洛納所作的嵌工神職人員席 (1510)。

聖克雅拉教堂修院迴廊飾有馬約利卡陶瓷的農村生活圖

拿波里：國立考古博物館 *Museo Archeologico Nazionale* ①

這座博物館是世界最重要的博物館之一，建築始於1500年代末期，是皇家騎兵的駐在所，17世紀初期重建作爲拿波里大學的所在地。1777年，當斐迪南四世將大學改爲舊耶穌會修道院的前身時，此建築成了皇家波爾波尼可博物館及圖書館。1860年，博物館成爲公共資產。1980年地震嚴重損害館藏品。博物館目前仍持續整修，並重新規劃展覽。

依碧格妮亞被獻祭給神
這幅龐貝壁畫中，特洛伊戰爭的希臘聯軍統帥亞加孟農的女兒依碧格妮亞被當作祭品獻給狩獵女神阿特美，但祂用一隻鹿取代。

塞尼加半身像
Bust of "Seneca"
這尊西元前1世紀的羅馬人頭像據說是老塞尼加 (Seneca the Elder, 約西元前55-西元39) 的肖像，是在海克力斯古城的紙草古卷別墅 (Villa dei Papiri) 發現。

★**亞歷山大戰役** *The Battle of Alexander*
這幅古代鑲嵌來自龐貝的農牧神別墅，描繪亞歷山大大帝戰勝波斯王大流士三世 (西元前333年)。

神祕房間
The Secret Cabinet
從龐貝城與海克力斯古城挖掘出的色情畫作保存於此，曾令波旁王朝很尷尬。現在已經開放給一般大眾參觀。

平面圖例
- □ 地下室
- □ 地面樓
- □ 夾層
- □ 一樓
- □ 二樓
- ■ 非展示空間

藍花瓶
這只玻璃藍花瓶是在龐貝的古墓中發現，為鑲貼浮雕工藝的精美典範。白色玻璃貼在整個花瓶上，再刻以採葡萄的丘比特，產生驚人的繁複設計。

春光溼壁畫 Spring affresco
來自斯塔碧雅 (Stabia) 的古代壁畫「春光圖」，畫中纖巧如夢的長袍少女正在採花。畫面色彩依然柔和光鮮。

往下連接
埃及館的樓梯

★法尼澤公牛像
雕像從羅馬的卡拉卡拉 (Caracalla) 大浴場發掘出來 (見427頁)，為古代倖存至今最大型的雕刻群像 (約西元前200)。主題為底比斯國兩位王子 Amphion 和 Zethus 懲罰後母 Dirce，將她繫在野公牛角上；因為 Dirce 曾經以此方式虐待他們的生母致死。

★法尼澤的海克力斯像
此尊巨像為法尼澤收藏品中最精美之作，是希臘利希帕斯 (Lysippus) 原作的古羅馬仿作。據說拿破崙在1797年帶走掠奪自義大利的藝術品後，一直很後悔遺漏這尊雕像。

入口

重要參觀點
★亞歷山大戰役

★法尼澤的
海克力斯像

★法尼澤公牛像

漫遊拿波里東南區

Via A Diaz 以南一帶是拿波里的城堡和王宮所在，也是人口密集的西班牙人區。在舊區外緣則有不少設在歷史建築內的博物館。

🏰 新堡 Castel Nuovo ⑮

Piazza Municipio. 📞 081 795 20
03. 🕐 週一至六。❌ 部分國定假
日。🚫 市立博物館 🕐 週一至
六。📷

這座翁朱城堡又稱
Maschio Angioino (翁朱雄
風)，1279至1282年為法國
翁朱王朝的查理而建，但除
了矮胖的塔樓和 Palatina 小
祭室 (大門上方有1474年勞
拉納的聖母像) 外，結構大
多屬西班牙亞拉岡式。

城堡曾是王室主要寓所，
斐迪南一世曾在 Sala dei
Baroni 以殘酷手段鎮壓 1486
年伯爵造反 (Baron's Revolt)
的主謀。然而亞拉岡統治者
卻也是藝術的贊助者。

城堡入口的凱旋門 (建自
1454) 便是他們用來紀念
1443年亞拉岡的阿方索入
主拿波里；精妙地發揮了古
代凱旋門的設計，其中部分
歸功於勞拉納。原由吉永·
勒·穆安設計的銅門 (1468)
現藏於皇宮。部分建築為市
立博物館館舍。

繽紛稠密的西班牙人區

🚇 西班牙人區 ⑯

Quartieri Spagnoli
Via Toledo (Roma) 至 Via Chiaia.

此區位於 Via Toledo 以
西，上坡至 San Martino 和
Vomero，為市內人口密度
最高的區域之一。名稱來自
17世紀在此規畫格狀窄街的
西班牙駐軍。這裡可以見到
最典型的拿波里生活風貌，
街道上方晾曬的衣物，緊密

得不見天日。白天熱鬧，到
了晚上卻有點危險。

🏛 聖馬丁國立博物館

*Museo Nazionale di San
Martino*
Largo di San Martino 5.
📞 081 578 17 69. 🕐 週二至日上
午。📷 🚫

巴洛克風格的聖馬丁卡爾
特修會隱修院創建於14世
紀，可乘纜車抵達，欣賞拿
波里灣壯麗景致。這裡有座
博物館收藏各種傳統的拿波
里馬槽聖嬰 (presepi)。修院
迴廊於1623至1629年由范
札哥 (拿波里巴洛克風格的
創始人) 完成，設計則出自
16世紀的都修。教堂和詩
班席也是他的精工之作。

隱修院旁的城堡 Castel
Sant'Elmo 建於1329至1343
年，於16世紀重建，可眺
望壯闊海景。

🏛 亞拉岡親王博物館

*Museo Principe di Aragona
Pignatelli Cortes*
Riviera di Chiaia 200. 📞 081 761
23 56. 🕐 週二至日。❌ 1月1日。
📷

博物館設在 Chiaia 旁新古
典風格的 Villa Pignatelli，
館藏包括陶瓷、各時期家
具、繪畫和雕塑等。

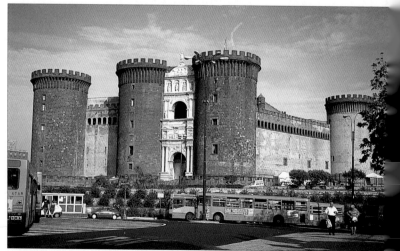

雄偉的新堡 (Castel Nuovo,) 前方入口有凱旋門

溫貝托一世長廊 ⑯
Galleria Umberto I
Via Toledo. 081 797 23 03.
每日上午。 1月1日，復活
節、8月7-21日、12月25日。
聖卡洛劇院 081 797 21 11.

　拱廊建於1887年，第二
次世界大戰後重建。對面就
是義大利最大且最古老的歌
劇院聖卡洛 (Teatro San
Carlo, 1737) ⑰，1737年為
波旁王朝的查理而建，然後
又經重建，富麗堂皇的觀眾
席曾令歐洲皇室艷羨不已。

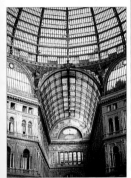

溫貝托一世長廊壯觀的玻璃屋頂

皇宮 *Palazzo Reale* ⑱
Piazza Plebiscito. □博物館
081 580 81 11. 週四至二。
1月1日、5月1日、12月25日。
□圖書館 同上。週二及
四。國定假日。

　由馮塔納為西班牙總督建
於1600年，後繼者又陸續
擴建及美化。漂亮的大建築
為有擺滿家具、掛氈、繪畫
和陶瓷的大廳。小型的私人
劇院 Teatro di Corte (1768)
乃由富加所建。有一大部分
建築作為國立圖書館

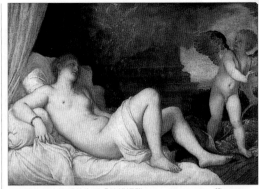

山頂博物館內提香的作品「拉維妮雅」(Lavinia Vecellio, 約1540)

(Biblioteca Nazionale)，部
分皇宮外觀已修復，有代表
拿波里諸王朝的19世紀雕
像。皇宮前廣闊的Piazza
del Plebiscito禁行車輛；宏
偉的柱廊延伸至19世紀仿
羅馬萬神殿建造的San
Francesco di Paola教堂。

繁華別墅 *Villa Floridiana*
Via Cimarosa 77. 081 578 84
18. 週二至日上午。□庭園
每日。 1月1日，5月1日、12
月25日。

　這座新古典式別墅坐落
在美麗的庭園中，設有國立
陶瓷博物館 (Museo
Nazionale della Ceramica
Duca di Martina)，藏品包括
瓷器和馬約利卡陶器。

山頂博物館
Museo di Capodimonte
Parco di Capodimonte. 081 744
13 07. 週二至日。

　山頂宮由波旁王朝的查
理三世建自1738年，作為
狩獵行宮；現為博物館，展

出極可觀的義大利繪畫，包
括提香、波提且利、佩魯及
諾、拉斐爾和謝巴斯提亞
諾・德爾・比歐姆伯之作，
大部分原屬法尼澤家族。此
外還有畫廊展出19世紀藝
術品，大多來自南部。

聖真納羅地下墓窖
Catacombe di San Gennaro
Via di Capodimonte 16. 081
741 10 71. 每日。

　聖真納羅最初便是葬在
Moenia的聖真納羅教堂附
近的墓窖。小教堂創建於8
世紀，與後來17世紀的貧
民習藝所相連。墓窖的兩層
停屍位建於2世紀，內有鑲
嵌畫和早期基督教壁畫。沿
街下去尚有San Gaudioso墓
窖，紀念這位曾在此創立修
院的5世紀聖人，高處則是
17世紀的安康聖母教堂
(Santa Maria della Sanità)。

雞蛋堡
Castel dell'Ovo
Borgo Marinari. 081 41 50 02.
展覽期間。

　城堡位於遠離市中心的小
島，與對面的聖露琪亞區相
連，1154年建；曾是貝類
海鮮市場。在諾曼及霍亨斯
陶芬朝代是王室寓所，現為
軍區。城牆下小巧的聖露琪
亞城門，海鮮餐廳林立；行
經其旁的Via Partenope是條
宜人的散步大道，向西通往
梅杰利納港 (Mergellina)。

拿波里皇宮正立面

...peii ❷

...年襲擊龐貝的地震，摧毀了許多建築，卻僅僅只是79年維蘇威火山爆發前的序曲，全城被埋在6公尺厚的浮石和火山灰下。雖於16世紀重見天日，卻到1748年才開始認真挖掘，重現瞬間石化的古城。部分建築的繪畫和雕刻猶在，街道牆上仍見刻畫。

神秘之家

VICOLO DEL VETII

VIA DELLA FORTUNA

VIA STABIANA

VICOLO DE...

VIA DEGLI AUGUSTALI

VIA DELL'ABBOND...

VIA DEL FORO

★維提之家 *Casa di Vettii*
這座部分重建的貴族別墅，原為富商維提伊氏的康維瓦和雷斯提土圖所有，內有溼壁畫 (44-45頁)。

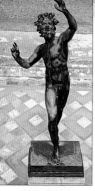

公共浴室

★農牧神像屋
Casa del Fauno
為貴族Casii所有，因這尊銅像而得名。拿波里考古博物館展出的「亞歷山大之戰」鑲嵌畫也來自於此。

0公尺 　　　 100
0碼 　　　 100

集會廣場

在這
家名為
Modesto
的麵包鋪，
發現已碳化
的麵包。

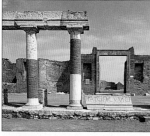

家神廟
Santuario dei Lari
鄰近維斯巴西安諾神廟，保存龐貝社稷神Lares Publici的雕像。

重要參觀點
★維提之家
★農牧神像屋

市集場
Macellum
龐貝市集前方是一座有柱門廊，有兩間兌錢商。

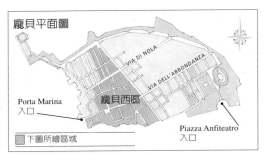

龐貝平面圖

VIA DI NOLA

VIA DELL'ABBONDANZA

龐貝西區

Porta Marina
入口

Piazza Anfiteatro
入口

▨ 下圖所繪區域

遊客須知

Piazza Esedra 5. ☎ 081 861 07 44. ▨ FS Naples-Salerno: station Pompei Scavi; Circum-vesuviana Naples-Sorrento: station Pompei Villa dei Misteri. ○ 9:00-日落前1小時 (最後入場: 關閉前1小時). ● 1月1日, 復活節週一, 5月1日, 8月15日, 12月25日. ▨▨▨▨▨
▨ www.pompeiisites.org

龐貝西區

鉅細靡遺的西區，有許多令人矚目的羅馬古蹟，其中有部分更是完整無缺。東區則有許多大型的貴族別墅，是當時市鎮中心外的豪宅。然而，龐貝東區仍有大部分區域尚待挖掘。

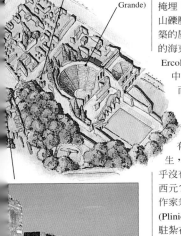

角力場
(Palestra)

大劇場 (Teatro Grande)

興隆街

Via dell'Abbondanza
穿越龐貝古城最重要的古道之一，當時路旁客棧林立。

維蘇威和坎帕尼亞城鎮

維蘇威火山爆發近2千年後，仍有羅馬古城不斷從山腳下的化石堆中被挖掘出來。位於拿波里和火山東南方的龐貝和斯塔碧雅 (Stabiae, Castella-mmare di Stabia) 二城，都被隨風而來的熾熱火山灰和浮石所掩埋；沉重的火山礫壓垮許多建築的屋頂。西邊的海克力斯古城 (今名 Ercolano) 也消失在泥海中。然而大批建築因而得以倖存，屋頂完整無缺，許多家用品也被泥土保存下來。總計約有2千名龐貝人民喪生，海克力斯古城則幾乎沒有人罹難。

西元79年，羅馬軍人、作家兼博物家老蒲林尼 (Plinio il Giovane)，擔任駐紮在米瑟諾 (Misenum, 拿波里之西, 今Miseno) 艦隊的指揮官，曾自遠處與其姪小蒲林尼觀察這場迫近的火山爆發。老蒲林尼爲了趨近目睹這場自然大災難，一直前進到斯塔碧雅，但終究抵不住濃煙而致死。根據倖存者記載，小蒲林尼在給歷史學家泰西

國立考古博物館內的龐貝小甕

塔斯 (Tacito) 的兩封信件中，詳述火山爆發最初幾小時的情景，和老蒲林尼死亡的細節。

現今我們對古羅馬人日常生活的了解，大多得自龐貝和海克力斯古城的考古發掘。大部分來自這裡和斯塔碧雅的工藝品，目前都放在拿波里的考古博物館 (Museo Archeologico Nazionale, 見474-475頁)，形成出色迷人的考古文物收藏。

雖然維蘇威火山從1944年之後便不再爆發，卻時有隆隆作響，並造成輕微地震。遊客可搭乘火車或開車前往。由於龐貝頗多可觀之處，遊覽可能需要花上一天。

拿波里的博物館中可見到死亡的母子鑄型

古卡朴阿聖母鎮 *Santa Maria Capua Vetere* ❸

Caserta. 🏛 34,000. 🚊 🚌 ℹ Piazza Reale, Caserta (0823 32 22 33). 🛒 週四及日.

到此遊覽的最佳理由就是已荒廢的古羅馬圓形競技場 (1世紀)，規模一度僅次於羅馬競技場。本鎮原是艾特拉斯坎城市，在古羅馬時期發展成繁榮的中心。西元前73年斯巴達庫 (Spartaco) 在此率領格鬥士起義。附近的密特拉神廟 (Mithraeum, 2-3世紀) 有保存完好的壁畫。考古博物館則有當地出土的文物。

🏛 **圓形競技場 *Amphitheatre***
Piazza Adriano. 📞 0823 79 88 64.
◯ 週二至日. 💶 也可參觀 ◻ 密特拉神廟. ◯ 週二至日.

🏛 **古卡朴阿考古博物館 *Museo Archeologico dell' Antica Capua***
Via Roma, Capua. 📞 0823 84 42 06. ◯ 週二至日. ● 1月1日, 5月1日, 12月25日. 📷

地下通道是古卡朴阿聖母鎮古羅馬競技場保存較好的部分

卡塞塔 *Caserta* ❹

🏛 66,000. 🚊 🚌 ℹ Piazza Reale (0823 32 22 33). 🛒 週三及六.

卡塞塔龐大醒目的華麗皇宮，規模與法國凡爾賽宮不相上下。是為奢華的波旁國王查理三世而建，為義大利最大的皇家宮殿，有上千間廳房、華美的階梯及一

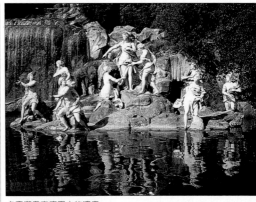
卡塞塔皇宮庭園中的噴泉

些富麗堂皇的寢宮。宮殿由建築師凡維特爾 (Luigi Vanvitelli) 設計，於1752年動工。周圍廣闊的庭園本身就很可觀，有噴泉、精緻的供水設備、雕像和一座可愛的英式庭園。

東北方10公里處的卡塞塔老鎮 (Caserta Vecchia) 是座中世紀小鎮，12世紀的主教座堂是精美的南方諾曼建築佳作。卡塞塔西北3公里的聖雷烏丘 (San Leucio)，是斐迪南四世所建的模範城，此地繁盛的絲織工業也是由這位國王所建立。

🏛 **皇宮 *Palazzo Reale***
Piazza Carlo III. 📞 0823 27 74 33. ◯ 每日. ● 1月1日, 5月1日, 12月25日. 📷♿♿

貝內芬托 *Benevento* ❺

🏛 62,000. 🚊 🚌 ℹ Piazza Roma 11 (0824 31 99 38). 🛒 週五及六.

坐落在孤寂的山中之城，卻是義大利南部最吸引人的羅馬古蹟所在地：圖雷眞凱旋門即位於 Via Traiano。古羅馬時代的 Beneventum 是一重鎮，位於阿庇亞古道首次擴建時，由卡朴阿延伸而來的末端，紀念圖雷眞的凱旋門便是跨建在古道上；114至166年間採大理石建造，保存得極完好；其上取材自圖雷眞生平故事及神話主題的浮雕也保持相當不錯的狀態。

其他古羅馬遺跡，尚有羅馬劇場廢墟，建於哈德連皇帝在位時期；桑尼歐博物館內則收藏本地工藝品，從古希臘文物到現代藝術皆有。

第二次世界大戰期間，正好位於盟軍由南方進攻的路線，因此飽受轟炸，導致今日大量現代化的外觀。13世紀的主教座堂也在戰後重建，雕刻正立面雖遭嚴重破壞，已一併修復，拜占庭青銅門也留存下來。百年來這裡一直盛

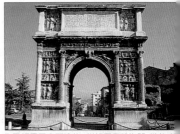
為歌頌圖雷眞而建的2世紀羅馬凱旋門，裝飾富麗，位於貝內芬托

行異教,並出產名爲巫
婆 (Strega) 的利口酒。

🏛 古羅馬劇場
Roman Theatre
Piazza Gaio Ponzio Telesino. 📞
0824 299 70. 大型團體須預約。⏰
週二至日。● 國定假日。📷♿

🏛 桑尼歐博物館
Museo del Sannio
P. Santa Sofia. 📞 0824 218 18.
⏰ 週二至日上午。● 國定假日。
📷♿

阿瑪菲海岸 ❻
Costiera Amalfitana
Salerno. 🚌 🚢 Amalfi. ℹ Corso
delle Repubbliche Marinare 27,
Amalfi (089 87 11 07).

坎帕尼亞最迷人也最
熱門的路線,是蘇連多
半島南緣的阿瑪菲海
岸。在此可以吃烤魚、
喝維蘇威火山坡葡萄園
所產的基督眼淚酒
(Lacrima Christi)、海灘
hopping 或到海岸高處欣
賞令人屏息的美景。

從蘇連多有道路蜿蜒
至波西他諾,村落就順
著山坡直逼海邊。這裡
是富豪遊樂的頂尖據
點,也是游泳的好地
方,並可搭乘水翼船或
渡輪至 Capri。更遠的

阿瑪菲海岸上的阿特拉尼 (Atrani) 小鎮

Praiano 也同樣時髦。

阿瑪菲是沿岸最大城
鎮,鎮上之寶是 10 世紀
主教座堂 (13 世紀正立
面)。在 1131 年歸降拿波
里國王羅傑 (Roger) 之
前,阿瑪菲一直是海上
強權。最古老的船舶信
號 Tavole Amalfitane 便
源於此。13 世紀的天堂
修院迴廊 (Chiostro del
Paradiso) 矗立主教座堂
兩側,此龐大的 9 世紀
建物,坐落在長排階梯
頂端,俯視全鎮。雖然
修院迴廊帶有薩拉遜色
彩,主教座堂則是倫巴
底-諾曼式。阿瑪菲是人

氣極旺的度假地。沿岸
Ravello 的視野最美;其
中又以 Villa Cimbrone 和
Villa Rufolo 的庭園位置
最佳。後者看到的景致
激發作曲家華格納創作
「Parsifal」。11 世紀的主
教座堂有特拉尼的巴里
沙諾 (Barisano da Trani)
作的大門 (1179) 和 13 世
紀講道壇。聖龐大良
(San Pantaleone) 禮拜堂
有 4 世紀聖人的凝血,
每年 5 月和 8 月會液化。

過了 Atrani 之後,在
Minori 的古羅馬別墅廢
墟,見證此處海岸一直
以來都是度假勝地。

阿瑪菲海岸上陡直的村落波西他諾 (Positano),景觀令人屏息

薩勒諾 *Salerno* 7

Salerno. FS ▦ ⛴ Salerno.
i Piazza Ferrovia (089-23 14 32).

　薩勒諾是個熱鬧的大港。1943年盟軍在此登陸，留下滿目瘡痍。本地曾以醫學院 (12世紀) 聞名，今日名勝則是主教座堂，是一建於10世紀地基上的11世紀建築。最大特色是中庭，圓柱取自附近的帕艾斯屯。墓窖內有954年移葬此處的聖馬太墓。

　教區文物館藏有主教座堂大部分的瑰寶。包括11世紀象牙製祭壇套 (Paliotto)。逛 Corso Vittorio Emanuele 之前，也不妨先去縣立博物館參觀當地考古文物。

　薩勒諾南面的樓蓮托 (Cilento) 山區有偏遠的內陸，以及美麗而人煙僅僅稍密的寧靜海岸。沿岸城市中，薩勒諾南方42公里的阿格洛波利 (Agropoli)，是小而熱鬧的濱海度假地。再往南28公里的維雅拉海堡 (Castellammare di Velia) 城外，是希臘古鎮艾利亞 (Elea，建於西元前6世紀) 廢墟所在，曾以哲學院出名。西塞羅曾經來訪，賀瑞斯也在醫生囑咐下，來此接受海水浴治療。考古發掘出壯觀

繁忙的薩勒諾港

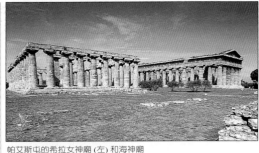
帕艾斯屯的希拉女神廟 (左) 和海神廟

的4世紀羅馬城門：粉紅門 (Porta Rosa)、羅馬浴場、神廟地基和古希臘衛城遺址。

⛪ 教區文物館
Museo Diocesano
Largo Plebiscito. 📞 089 23 91 26.
● 整修中.

⛪ 縣立博物館
Museo Provinciale
Via San Benedetto. 📞 089 23 11 35. ○ 每日.

帕艾斯屯 *Paestum* 8

Zona Archeologica. i Via Magna Grecia 887. 📞 0828 81 10 16. ▦ ⛴ Salerno. FS Paestum. ○ 每日 9:00-日落前1小時. □博物館 📞 0828 81 10 23. ● 每月第一及三個週一及部分國定假日. 🅿 &

　拿波里以南坎帕尼亞最重要的古希臘遺址，希臘人在西元前6世紀於明月平原 (Piana del

卡布里島 *Capri* 9

Napoli. ⛴ Capri. i Piazza Umberto I, Capri (081.837 06 86). □藍洞 ⛴ 自 Marina Grande. ○ 海浪平靜時. □加爾都西修會 Via Certosa, Capri. 📞 081 837 62 18. ○ 每日上午. & ☐悠維思別墅 Via Tiberio. ○ 每日. 🅿

　卡布里島長久以來享樂天堂的美譽，如今幾乎被遊客陷阱的惡名毀滅殆盡。然而出色的景致並未被人潮糟蹋。這裡曾是

帝王之家、修院所在、流放之地、浪人和漁夫出沒之地；直到19世紀英、德移民發現它的魅力，命運從此改變。如今這裡幾乎沒有「淡季」；農民經營旅館、漁夫出租遊艇。陽光充足，堪稱是伊甸園。

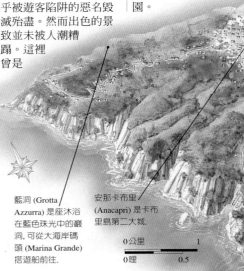

藍洞 (Grotta Azzurra) 是座沐浴在藍色珠光中的巖洞，可從大海岸碼頭 (Marina Grande) 搭遊船前往.

安那卡布里 (Anacapri) 是卡布里島第二大城.

0公里　　　　1
0哩　　0.5

Sele) 邊緣興建此城時，稱其為 Poseidonia (海神市)。羅馬人在西元前273年接收此城並改名。到了9世紀，由於瘧疾肆虐，加上薩拉遜人襲擊，因而沒落荒廢，18世紀才又重現人世。

帕艾斯屯有3座修復極佳的龐大多立克式神廟：長方形會堂，或稱希拉一世神廟 (西元前6世紀中期)；海神廟 (西元前5世紀) 為帕艾斯屯最大也最完整的；以及推估建於前二者年代之間的穀類女神廟。

考古發掘已將古城遺跡呈現出來，包括公共和宗教建築，道路和圍牆。有座博物館收藏了林林總總的出土文物。

從普洛契達最高點所見景觀，矮擋牆之地 (Terra Murata)

伊絲姬雅和普洛契達島
Ischia e Procida ⑩

Napoli. 🚢 Ischia Porto 及 Procida Porto. 🛈 Via Iasolino, Ischia (081 507 42 31). Via Roma, Procida (081 810 19 68).

伊絲姬雅島是拿波里灣最大島，海灘娛樂場、溫泉、具療效的沙土和廉價旅館使它幾乎

和鄰近的卡布里島一樣熱門。渡輪停靠的 Ischia Porto 是港口暨島上主要城區較現代化的部分；較古老的伊絲姬雅橋 (Ischia Ponte) 則離此不遠。北岸和西岸都已開發，南面則是清幽之處。Sant'Angelo 村莊有醒目的死火山艾波美歐 (Monte Epomeo)，在標高788公尺的山頂可眺望拿波里灣景致。

較僻靜的普洛契達島只有3.5公里長，度假遊客較少到此。然而，Chiaiolella 適宜游泳，而且和伊絲姬雅一樣也有便宜的住處。破舊的主要城鎮普洛契達，是主要的渡輪碼頭大海岸 (Marina Grande) 所在。

從島嶼北面可眺望維蘇威火山和拿波里灣.

卡布里是島上主要城鎮.

大海岸 *Marina Grande*
卡布里島上主要港口，從拿波里或第勒尼安海岸其他港口來的渡輪，皆停靠於此; 港邊有五彩繽紛的房舍。

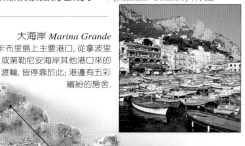

礁岩島 (I Faraglioni)

循著驚人的 Via Krupp 可達小海岸 (Marina Piccola).

悠維思別墅 *Villa Jovis*
占地極廣. 曾經是皇帝的別宮, 提貝留 (Tiberio) 晚年在此統理羅馬帝國.

聖雅各的加爾都西修會
Certosa di San Giacomo
1371年建於提貝留別宮的遺址, 這座加爾都西修會於1808年曾遭鎮壓, 而今部分是學校. 遠處的岩石是礁岩島 (I Faraglioni)。

阿布魯佐、摩麗色及普雅

Abruzzo, Molise e Puglia

普雅是義大利馬靴上的「鞋跟」，葛剛諾半島是「馬刺」，阿布魯佐和摩麗色則構成了「腳踝」。多山的阿布魯佐和摩麗色環抱義大利東南部沿岸、面向巴爾幹半島，直到1963年還合而為一，和三者中最富饒的普雅有天壤之別。

阿布魯佐和摩麗色是一處人煙稀疏、寂寥之地，多為天然景觀。青銅器時代中期，有多支亞平寧部落在此定居，後來被羅馬人征服；12世紀則在諾曼人治理下統一；此後一直受治於拿波里各王朝。阿布魯佐多為亞平寧山所據，是沉鬱的牧人之鄉。接著令人目眩的坡度而來的是緊貼高山邊上搖搖欲墜的山城，幾近廢棄且貧窮。摩麗色地形較和緩。兩地仍留存巫婆的傳說，以及祈求豐饒和讚頌季節更迭的奇特儀式。

相較於窮困的鄰居，普雅則因地形平坦和土地肥沃占盡優勢，這裡的橄欖油和葡萄酒產量居義大利之冠，大城如雷契、巴里和塔蘭托也都是活躍的商業中心。此地曾長期受希臘影響，黃金時期則是在諾曼人統治期間，隨著腓特烈二世於1220年從德國以皇帝身分回來，到30年後去世為止，其間只有4年不在此地。

普雅有輝煌的建築，尤其是北部的教堂和城堡。中部古怪的土盧里房舍 (trulli)，雷契的華麗巴洛克風格，以及商業城市的地中海東岸 (Levantine) 氣息，構成此幅古老國度的畫面，顯現出受外來文化影響大過於來自義大利本土。

阿布魯佐的斯堪諾 (Scanno) 的傳統穿著

◁ 普雅中部, 尤其是麗樹鎮 (Alberobello) 和環形地 (Locorotondo), 最多這種形狀古怪的土盧里屋舍

漫遊阿布魯佐、摩麗色及普雅

　　由於豐饒的亞平寧山脈雄踞於此，阿布魯佐和摩麗色的內地形成義大利最後的一片曠野；標高2,912公尺的偉岩峰 (Gran Sasso) 是最高峰。阿布魯佐部分地區被一望無際的森林覆蓋；摩麗色則以高原、幽谷和孤峰為特色；普雅的葛剛諾半島沿岸景致優美。往南是肥沃的塔沃利爾平原，以及更南方一連串高地 (the Murge)，一路下降至乾燥的薩冷汀內半島及亞得里亞海。

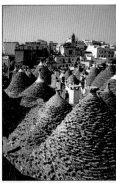

普雅中部的麗樹鎮 (Alberobello可見到無異國風味的土盧里屋

San Benedetto del Tronto

Ascoli Piceno

TERAMO

ATRI ❷

PESCARA

Rieti

GRAN SASSO D'ITALIA

L'AQUILA ❶

SS17

Aterno

MONTAGNE DELLA MAIELLA

LANCIANO ❻

A24

A25

Roma

Aterno

SULMONA ❸

SCANNO ❹

PARCO NAZIONALE D'ABRUZZO ❺

Sangro

MONTI DEI FRENTANI

Trigno

ISOLE TREMITI ❼

A14

Biferno

Fortore

PROMONTO O DI GARGA

GIOVA ROTO

交通路線

阿布魯佐北部有便利的A24和A25公路，SS17公路則橫越阿布魯佐和摩麗色的內陸. 濱海公路 (A14) 往南經過阿布魯佐和摩麗色，進入普雅. 過了 Foggia 之後，與SS16匯合，直抵 Taranto. Brindisi 是往希臘的主要港口，可從 Bari 或 Taranto 前往. 全區道路完善，各大城鎮皆有火車和巴士服務，較偏遠的地區則只有巴士通達.

Cassino

N85

SS17

CAMPOBASSO

MONTI DEL SANNIO

N645

Fortore

N87

Cervaro

LUCERA ❾ EO

TROIA ❿

Benevento

A16

Avellino

0公里		50
0哩		25

圖例

▬▬ 高速公路

▬▬ 主要道路

▭▭ 次要道路

▬▬ 賞遊路線

〰 河川

�֍ 觀景點

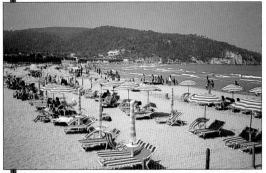

普雅美麗的葛剛諾半島上的維葉斯特 (Vieste) 海灘

本區名勝

阿布魯佐亞奎拉 (L'Aqulia) 北方，偉岩峰的高峰

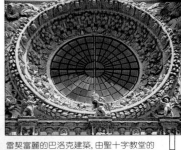

雷契富麗的巴洛克建築，由聖十字教堂的玫瑰窗可窺得堂奧

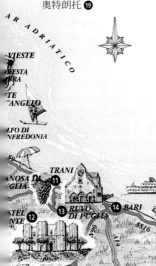

請同時參見

住在義大利 571-572頁

吃在義大利 604-605頁

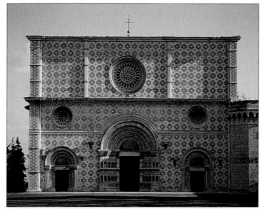

亞奎拉的崇山聖母教堂 (Santa Maria di Collemaggio) 正立面

亞奎拉 *L'Aquila* ❶

64,000. FS i Via XX Settembre 10 (0862 22306); Piazza Santa Maria Pagana. 每日。

阿布魯佐的首府坐落在偉岩峰山腳下，是義大利本土阿爾卑斯山以南最高峰 (2914公尺，適合滑雪)。古老的街道散布著教堂。Via Santa Giusta 旁圓頂的同名教堂 (1257) 有玫瑰窗和阿爾比諾繪製的「聖司提反殉道記」(1615)。Via Paganica 旁同名的聖母堂 (Santa Maria di Paganica) 則有 14 世紀正立面和雕刻大門。主教座堂 (1257) 於18世紀重建。崇山聖母教堂於13世紀由 Pietro dal Morrone 建造，他後來成為教皇伽雷斯提諾五世 (Celestino V)。環形殿右邊的小祭室有他的墓，1313年被封為聖伽雷斯提諾。

Via di San Bernardino 上的同名教堂有此位席耶納聖人之墓 (1505)，教堂 (建於1454-1472) 有阿馬特利契的正立面 (1527)，以及莫斯卡於18世紀雕

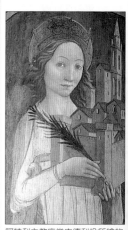

99噴口飲水泉 (Fontanelle delle Novantanove Cannelle) 的細部

刻的頂篷。南廊第二座小祭室則有文藝復興藝術家洛比亞的祭壇畫。

中世紀的99噴口飲水泉位於 Via San Iacopo 尾端，用以紀念1240年腓特烈二世興建亞奎拉時所統一的99座村莊。

阿布魯佐國立博物館設在16世紀的城堡，有史前大象的殘骸、古羅馬工藝品和宗教文物。

亞奎拉北方的阿米特努 (Amiternum) 原是色賓族古城，後來成為羅馬城鎮，古羅馬歷史家和政治家薩陸斯特 (Sallust, 西元前86-約35) 在此出生，專題論文形式也是由他發展出來。

🏛 **阿布魯佐國立博物館**
Museo Nazionale d'Abruzzo
Castello Cinquecentesco. 0862 63 31. 週二至日。 5月1日。

阿特利 *Atri* ❷

Teramo. 11,000. 週一.

阿布魯佐一連串小山城中最美的，擁擠的階梯街道、小巷和通道旁大多是磚石建造的教堂和房舍。13世紀的主教座堂建在古羅馬浴場的遺址，墓窖原是泳池，在環形殿還可見到部分原有的鑲嵌地板。環形殿內還有德利投 (Andrea Delito) 卓越的15世紀系列溼壁畫，他將風景和建築結合在一起，呈現新舊約聖經中各種情節。從修院迴廊可欣賞15世紀的磚造鐘樓。

阿特利南方是山城 Penne。每條街上明顯劃一的紅磚建築，帶給它一種溫暖的色澤。阿特利東邊的 Loreto Aprutino 則以平原聖母教堂 (Santa Maria in Piano) 的「最後的審判」(14世紀) 溼壁畫著稱。

阿特利主教座堂內德利投所繪的15世紀溼壁畫細部

蘇而莫納 *Sulmona* ❸

L'Aquila. 24,000. FS i Corso Ovidio 208 (0864-532 76). 週三及週六.

此鎮以古羅馬詩人奧維德故居和土產糖杏仁 (confetti) 聞名。當地新婚夫婦在婚禮之後，親友便向他們投擲這種甜食，祝他們婚姻幸福。當地到處是古建築，中世紀 Via dell'Ospedale 沿線散發虛幻的氣氛。瑰寶是位於 Corso Ovidio

的天使報喜 (Annunziata) 府邸，1320年建造，結合哥德和文藝復興風格；現為市立博物館。相鄰的教堂有富麗的巴洛克立面，於18世紀重建。

Viale Matteotti的San Panfilo主教座堂建在古羅馬神廟上。Piazza del Carmine的San Francesco della Scarpa教堂有座13世紀大門。迂迴而過抵老婦噴泉 (Fontana della Vecchia, 1474)，曾經為當地提供工業用水。

蘇而莫納東邊的Maiella有61座山峰和濃密的山谷，是健行、賞鳥、登山和滑雪的好去處。西邊的Cocullo則是舉行五月蛇節遊行的地點，居民抬著覆蓋活蛇的當地守護聖人聖多明尼克修院長雕像繞行，據說他在11世紀曾為當地解除蛇害。

🏛 市立博物館 Museo Civico Palazzo dell'Annunziata, Corso Ovidio. 📞 0864 21 02 16. ⭕ 週二至日.

拉丁詩人奧維德 Ovid

奧維德 (Publius Ovidius Naso) 生於西元前43年，為蘇而莫納最著名的人物，不過，當地已沒有什麼遺蹟可供憑弔，僅有 Corso Ovidio、Piazza XX Settembre 上的20世紀雕像，以及城外不遠處傳為奧維德的別墅廢墟。這位羅馬古典時期最偉大的詩人，留下的作品主題包括愛情 (Ars Amatoria) 和神話 (Metamorphoses)。西元8年，他因為涉及奧古斯都大帝 (見44-45頁) 的孫女茱莉亞通姦緋聞，而被流放到羅馬帝國的邊疆黑海。奧維德持續書寫他的困境，並於西元17年死於流放期間。

斯堪諾 Scanno ❹

L'Aquila. 👤 2,400. 🚌 ℹ Piazza Santa Maria della Valle 12 (0864 743 17). 🛒 週二.

這座保存良好的中世紀山城坐落在美麗、天然的鄉野，是阿布魯佐熱門的旅遊勝地。鎮上的小巷、狹窄階梯和奇形怪狀的中庭內，簇擁著小教堂或古老的宅第，從窗口還可見到婦女在編織花邊或刺繡。位處亞平

在斯堪諾仍有人穿著傳統服裝

寧山峰下，緊依美麗的斯堪諾湖畔，此鎮也是前往阿布魯佐國家公園 (見490-491頁) 理想的中途站。夏季最興旺，有騎馬、划船及露營等各種休閒娛樂，以及8月的古典音樂節。1月的聖安東尼修院長節時，會在建在異教神廟廢墟上的Santa Maria della Valle教堂外烹製非常大的千層麵，分贈給早到的民眾。

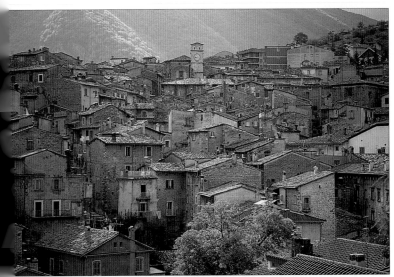

阿布魯佐的中世紀山城斯堪諾，籠罩在亞平寧高峰的陰影下

阿布魯佐國家公園 *Parco Nazionale d'Abruzzo* ❺

這座占地遼闊的公園於1922年創立，景觀多變，有高山、河流、湖泊和森林，是歐洲極重要的生態保育區。直到1877年之前，這裡仍是王室狩獵區，現在則是70種哺乳類、40種爬蟲類，以及3百種鳥類的庇護所，包括金鷹和白背啄木鳥；還有超過150種以上各式花卉。園內有廣闊的步道網絡，並可騎馬、騎馬漫遊和登山。

鳶尾花

桑格洛 (Sangro) 河附近可見到金鷹。

幼齡岩羚羊 *Young Chamois*
濃密的山毛櫸林和楓林，是亞平寧山岩羚羊的隱匿之處，公園裡也有紅鹿和獐。

山毛櫸林和黑松林構成美麗的風光。

佩斯卡瑟洛里 *Pescasseroli*
本鎮為此區主要旅遊服務中心。有良好的旅遊設施，以及一小型動物園，豢養本地動物，例如熊和狼。

馬西肯棕熊 *Marsican Brown Bear*
一度被獵殺殆盡，如今約有80至100隻棕熊在園內活動

亞平寧狼
公園為亞平寧狼提供了可靠的保護，目前約有60隻在此生活，但是看到的機會微乎其微。

遊客須知

L'Aquila. **FS** Avezzano 或 Alfedena 然後搭巴士至 Pescasseroli. **🚌** Pescasseroli. **ℹ** Via Piave 2, Pescasseroli (0863 91 04 61); Viale Santa Lucia 6 (0863 91 07 15).

騎馬

騎馬漫遊跋涉，是探索園區較偏遠地帶的最佳方式。

岩羚羊地 (Camosciara) 的景色壯麗，也是許多野生動物的棲息地。

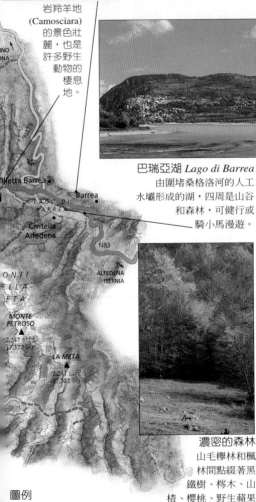

巴瑞亞湖 Lago di Barrea
由圍堵桑格洛河的人工水壩形成的湖，四周是山谷和森林，可健行或騎小馬漫遊。

濃密的森林
山毛櫸林和楓林間點綴著黑鐵樹、梣木、山楂、櫻桃、野生蘋果和梨樹，庇護了昔日飽受迫害的熊和狼。

圖例

▦▦	主要道路
▥▥	次要道路
--	健行步道
☀	觀景點
ℹ	旅遊服務中心

```
0公里        5
0哩          5
```

蘭洽諾 Lanciano ⑥

Chieti. **🚶** 50,000. **FS** **🚌**
ℹ Piazza Plebiscito (0872 71 78 10). **🛒** 週三及六.

　蘭洽諾絕大部分舊城中心都是從中世紀保存下來。在殘舊的新城區 (Civitanova) 有 13 世紀的 Santa Maria Maggiore 教堂，大門建於 14 世紀，並有瓜第亞葛瑞雷所作的頌聖遊行銀十字架 (1422)。同區還有 Sant'Agostino 教堂 (14 世紀) 以及不再使用的 San Biagio (約建自 1059)，附近 11 世紀聖畢雅究城門是少數倖存者。擁有 17 世紀鐘樓的主教座堂則坐落在戴克里先時期的古羅馬橋廢墟頂端。

　猶太區 (Ripa Sacca) 是中世紀繁盛的商業中心。厚實的山塔 (Torri Montanara) 是當時亞拉岡人建造的防禦工事。

神話三島 Isole Tremit ⑦

Foggia. **⛴** San Nicola. **ℹ** Via Perrone 17, Foggia (0881 72 36 50).

　葛剛諾海岸外的神話三島是義大利島嶼中，外國遊客最少的島嶼。San Domino 是群島中最大的島，有沙灘和小灣。奧古斯都大帝孫女茱莉亞因通姦而被流放至此，並於西元 28 年去世，詩人奧維德也涉入其中 (見 489 頁)。

　San Nicola 的 Santa Maria a Mare 教堂是群島的行政中心，是座堡壘式修院，建於 8 世紀。18 世紀晚期改為監獄，後來成為政治犯的看守所，直到 1945 年為止。

　此二島深受義大利人喜愛，適合游泳；但 San Nicola 沿岸較多岩石。

葛剛諾半島上，靠近漁舟鎮 (Peschici) 的海岸風光

葛剛諾半島 **8**
Promontorio del Gargano

Foggia. FS ▣ ⓘ Piazza del
Popolo 11, Manfredonia (0884-58
19 98).

　　葛剛諾像一根馬刺直
入亞得里亞海，荒野滿
布海灣和峭壁。沿海的
Rodi Garganico, Peschici,
Vieste 和 Manfredonia 都
是度假勝地。東邊是廣
大的溫布拉森林 (Foresta
Umbra)；北面則有鹹水
湖 Lesina 和 Varano，是
水鳥的天堂。橫越半島
的古朝聖路線 (N272 公
路) 西起 San Severo，東
到 Monte Sant'Angelo 的
聖堂。第一站 San Marco
in Lamis 有醒目的 16 世
紀大修院。下一站 San
Giovanni Rotondo 是尋求
皮歐神父 (Padre Pio,
1887-1968) 治療的朝聖
者目的地，他安葬於
此。最後一站 Monte
Sant'Angelo，傳說西元
493 年天使長米迦勒曾在
此一座巖洞向 Sipontum
的主教顯靈。

　　Manfredonia 南方、古
城 Siponto 廢墟旁則是具
東方色彩的 12 世紀教堂
Santa Maria di Siponto。

盧契拉 *Lucera* **9**

Foggia. ⨠ 43,000. ▣ ⓘ Via Zu-
ppetta 52 (800 76 76 06). ⊕ 週三.

　　曾是繁榮的古羅馬殖
民地，東北邊緣還有座
古羅馬圓形劇場廢墟。
13 世紀時，腓特烈二世
重建此鎮，並移入 2 萬
名西西里回教徒。因而
成為義大利南部最堅固
的要塞之一，並有普雅
最壯觀的城堡。城堡由
腓特烈二世建於 1233
年，1269 年擴建，長達
9 百公尺的設防城牆穿插
了 24 座塔樓。腓特烈最
初的王宮，如今僅剩地
基和部分拱頂。

　　1300 年，查理二世屠
殺了大部分回教徒，在
主要的清真寺原址上開
始建造主教座堂。高聳
的中殿內充滿 15 及 16 世
紀溼壁畫和雕刻。

　　百花市立博物館則展
出當地歷史事件。

🏛 **百花市立博物館**
Museo Civico Fiorelli
Via de Nicastri 44. █ 0881 54 70
41. ◱ 週二至日 (週日僅上午).
◉ 1 月 1 日，12 月 25 日. ▦

盧契拉堡的廢墟

特洛亞 *Troia* **10**

Foggia. ⨠ 33,000. ▤ 每月第
一及三個週六.

　　創建於 1017 年，原是
拜占庭用來對抗倫巴底
而建的堡壘，卻在 1066
年淪陷於諾曼人。在
1229 年腓特烈二世攻陷
之前，由一個接一個強
勢主教統治，普雅部分
最出色的建築，包括主
教座堂 (見 462-463 頁)，
便是由他們所建。

　　主教座堂建自 1093
年，工程進行了 30 年，
呈現出色的多元風格，
成功混合倫巴底、薩拉
遜和拜占庭特色，以及
比薩-仿羅馬風格。

　　雅致的嵌壁連拱突顯
出教堂的下層，上層的
特色則是強而有力的雕
刻——突出的猛獅與公

葛剛諾半島上的城鎮維葉斯特
(Vieste) 典型街景

牛。立面上部的玫瑰窗則是薩拉遜樣式。

主入口有貝內芬他諾所建的青銅門 (1119)，最醒目的是雕刻柱頭和橫樑，風格皆採拜占庭式。教堂內還有座仿羅馬式的講壇 (1169)。

特拉尼 Trani ⑪

Bari. 🏛 45,000. FS 🚌 🛈
Palazzo Palmieri, Piazza Trieste 10
(0883 58 88 30). 🏛 週二.

中世紀期間，這座猶太人創始的白色熱鬧小港，商業活動十分發達，有來自熱那亞、阿瑪菲、比薩及喇維洛的商旅；在腓特烈二世統治期間達到鼎盛。

如今此地吸引遊客的主因則是坐落在Piazza Duomo的諾曼式主教座

特拉尼主教座堂的正立面

堂，建造時間從1159到1186年，建在另一座早期教堂上，該教堂前身則是7世紀的Ipogei di San Leucio。主教座堂獻給朝聖者聖尼古拉，他是名幾乎被淡忘的行神蹟者 (1094歿)，封他

為聖是為了和巴里分庭抗禮，因為巴里擁有另一位較有名的聖古拉的遺骸。教堂外部最醒目的特色是玫瑰窗旁的雕刻、下方的拱窗和出自特拉尼的巴里沙諾的青銅門 (1175-1179)。內部整修後也煥然一新。

教堂旁的城堡 (1233-1249) 是由腓特烈二世興建，14和15世紀經過重建，有城牆直伸入海。

鎮上還有座15世紀哥德-文藝復興式城鄉房舍卡契塔大廈 (Palazzo Caccetta)，位於Piazza Trieste，極為罕見。附近Via Ognissanti的12世紀仿羅馬式諸聖教堂 (Ognissanti)，是聖殿騎士在醫院中庭建的禮拜堂，原大門最受囑目。

山頂堡 ⑫
Castel del Monte

Località Andria, Bari.
🛈 Commune (0883 56 99 97; 080 528 62 38). ◯ 3-9月：每日 10:00-13:30, 14:30-19:30; 10-2月：每日9:00-13:30, 14:30-18:30. ● 1月1日, 12月25日. 🅿 📷

腓特烈二世

城堡位於靠近 Ruvo di Puglia 偏遠的遼闊平原，建自13世紀中葉，超越其他與腓特烈二世有關的城堡，也是歐洲中世紀最精緻的非

宗教建築之一。腓特烈大帝將此作為狩獵行宮，與獵鷹和書籍為伴。城堡有二層樓，每層有8間美麗的肋拱廳堂，部分仍砌有大理石。除此之外，入口大門及樓上的大理石壁飾，和極具巧思的盥洗設備，顯示此為皇宮所在。

八角形的衛星塔樓

優雅的拱窗

難以攻破的厚重城牆

八角形中庭

主入口的大門為古羅馬凱旋門風格.

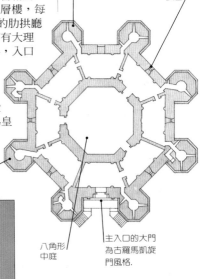

城堡平面圖
這座建築運用巧妙和諧的幾何原理，二層樓面各有8個廳房. 但為何採用如此精確的八角形巨形建構，至今仍不明其原因.

兀立於矮丘頂上的城堡

普雅之魯佛鎮 ⑬
Ruvo di Puglia

Bari. 👤 24,000. FS 🚌
ℹ Via Vittorio Veneto 48 (080 361 54 19). 🗓 週六.
🌐 www.pugliaturismo.com

當地生產 Apulian 陶器，陶瓷工業一直興盛至西元前 2 世紀。樣式受到科林新和古希臘雅典風格的紅黑原色影響，在雅他國立考古博物館可一窺究竟。

13 世紀主教座堂是顯明的普雅-仿羅馬風格，大門融合了拜占庭、薩拉遜和古典圖案。

🏛 雅他國立考古博物館
Museo Archeologico Nazionale Jatta

Piazza Bovio 35. 📞 080 361 28 48. 🗓 每日. 🔴 1月1日, 5月1日, 12月25日. ♿

巴里 Bari ⑭

👤 400,000. ✈ FS 🚌
🚢 ℹ Piazza Aldo Moro 33a (080 524 22 44). 🗓 每日.
🌐 www.pugliaturismo.com

古羅馬時代的 Barium 只是商業中心，847 年薩拉遜人統治期間成為地方首府，後來又成為

拜占庭在義大利南部的政府所在 (catapan)。1071 年淪入諾曼人手中，成為海權中心。而今則是普雅生氣蓬勃的省府，以及往來克羅埃西亞和希臘的重要港口。

Basilica di San Nicola (建自 1087) 是普雅最早的諾曼式教堂。樸實無華的外觀有很高的三角牆，兩旁則是塔樓。大門為普雅-仿羅馬式，側柱有雕刻，拱圈則為阿拉伯、拜占庭和古典式風格。過了詩班席屏風，是精美的 12 世紀祭壇華蓋和主教寶座 (約 11 世紀)。當地守護聖人聖尼古拉的遺骸便安置在地窖裡。

主教座堂為 12 世紀晚期的普雅-仿羅馬式風格，有圓頂和倖存的塔樓 (另一座 1613 年因地震倒塌)。巴洛克式的大

普雅之魯佛鎮的主教座堂大門細部

巴里城堡的雕刻

門併入 12 世紀的門道。內部則復原中世紀簡樸面貌。主祭壇華蓋、講壇及主教寶座都以原物重建。聖器室原是洗禮堂，俗稱 Trulla。墓窖內有巴里原來的守護聖徒 San Sabino 的遺骸。

本鎮城堡為羅傑二世 (Roger II) 所建，腓特烈二世於 1233 至 1239 年改建。在拱頂大廳內陳列各種雕塑的石膏模型，以及從當地仿羅馬式古蹟取來的建築殘塊。

巴里城堡坐落在俗稱的舊城區 (Città Vecchia)，鎮上很多名勝都集中在此

麗樹鎮 *Alberobello*

Bari. **FS** 至 Alberobello 及 Ostuni.
i Piazza del Popolo (080 432 51
71); Via Brigata Regina 29 (080
432 60 30).
W www.alberobellonline.it.

在這片乾燥而幾近荒蕪，稱爲土廬里之鄉 (Murge dei Trulli) 的地方，有許多橄欖林、果園、葡萄園和土廬里。這種有圓錐狀屋頂的奇形怪狀建築，裡面是圓頂，用當地的石灰岩砌成，完全不靠灰泥接合。屋牆和門窗通常粉刷成白色，屋頂的石瓦則保持原色，或繪上宗教或巫術圖案。土廬里大多成了紀念品商店。來源不可考，名稱向來指那些在古羅馬鄉間發現的古代圓形墓塚。

麗樹鎮是土廬里鄉的首府，遊客聚集之處；不但有土廬里餐廳和商店，甚至還有土廬里主教座堂。

Locorotondo 是座白色的迷人山城，本區重要酒產地；Martina Franca 雅致的街道上因洛可可式陽台而更顯朝氣。壯觀的 Grotte di Castellana 是一座可溯及 5 千萬年歷史的巖穴。

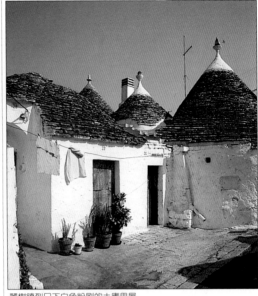
麗樹鎮烈日下白色粉刷的土廬里屋

塔蘭托博物館的愛神像

塔蘭托 *Taranto* 16

介 245,000. **FS** **i** Corso
Umberto 1 (099 453 23 92).
會 週三，五及六.

原是斯巴達人於西元前 708 年創建的古城 Taras，但已無太多遺跡可見；西元前 4 世紀中期達到鼎盛。國立考古博物館的工藝品闡明了當地早期的歷史。館方整修期間，部分藏品移至龐大良大廈 (Palazzo

Pantaleo) 展出。二次世界大戰中遭到嚴重轟炸，目前四周環繞重工業。風景如畫的舊城區是座島嶼，分隔大海 (Mare Grande) 和小海 (Mare Piccolo)，原爲古羅馬 Tarentum 城寨所在。活絡的魚市場仍供應享有盛名的貝類海鮮。1071 建造的主教座堂，後經改建。地下墓塚般的墓窖有石棺和溼壁畫殘片，中殿還有古代大理石圓柱。教堂後方是 11 世紀 San Domenico Maggiore 教堂，有後來加建的巴洛克複式階梯。亞拉岡的腓特烈所建的城堡 (15 世紀) 占據舊城東端，有吊橋和內陸相連。

國立考古博物館 *Museo Archeologico Nazionale*

□ 龐大良大廈 Corso Vittorio
Emanuele II. **C** 099 458 17 15.
○ 每日.

塔蘭托土風舞 Tarantella

這種活潑優雅的義大利土風舞，名稱源自「跳舞症」(Tarantism)，爲 15 至 17 世紀出現於義大利的歇斯底里病症，並在葛拉汀納 (見 497 頁) 盛行一時。據說被塔蘭土拉 (tarantula) 毒蜘蛛咬到的病患，若是狂舞不停，可因出汗排除毒素而痊癒。這種舞蹈步伐輕快，並帶有挑逗性。每年 6 月 29 日早上 6 點在葛拉汀諾的聖彼得暨保羅節，可見識到這種風俗。當地是薩瀾托半島 (Salentine) 唯一還可見到跳舞病現象的地方。

街區導覽：雷契 *Lecce* ⑰

聖十字教堂
立面細部

這座隱蔽於薩瀾托半島 (Pinisola Salentina) 的城鎮，曾是古希臘 Messapi 聚落；後來成為古羅馬帝國重心，並於中世紀建立深厚的學術傳統。大部分建築屬於雷契巴洛克式，此風格盛行於 17 世紀，並贏得南部佛羅倫斯的美名。特色是使用容易雕鑿的雷契石 (piedra di Lecce) 所產生的富麗雕飾。欽巴婁 (Giuseppe Zimbalo, 綽號吉普賽仔, lo Zingarello) 是箇中翹楚。

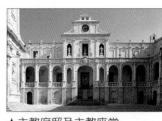

★主教府邸及主教座堂
Palazzo Vescovile e Duomo
主教府邸 (1632 重建)、吉普賽仔所建相連的主教座堂 (1659 後) 及神學院 (1709) 環伺主教座堂廣場四周。

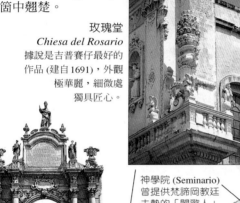

玫瑰堂
Chiesa del Rosario
據說是吉普賽仔最好的作品 (建自 1691)，外觀極華麗，細微處獨具匠心。

神學院 (Seminario) 曾提供梵諦岡教廷去勢的「閹歌人」(castratori)，他們因音色高昂而聞名。

魯地亞城門
Porta Rudiae
這座 18 世紀的城門可通往郊區和古羅馬魯地亞遺址。

卡默爾教堂
(Chiesa del Carmine)

重要觀光點

★聖十字教堂

★主教府邸及主教座堂

圖例

--- 建議路線

0公尺　　　　　100
0碼　　　　　　100

VIA UMB.
PIAZZ.
CASTROMEDIA
VIA RUBICHI
PIAZZA SANT'ORO
VIA PERONELLI
VIA
PIAZZA DUOMO
VIA VITTORIO EMANUELE
VICOLO SANTA VENERA
VIA GIUSEPPE LIBERTINI
VIA MARCO BASSEO
VIA MORELLI
VIA G CNO
VIA R.CA

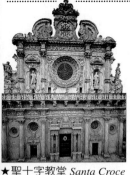

★聖十字教堂 Santa Croce
建於 1549 至 1679 年，里卡第 (G. Riccardi) 建造立面及內部，吉普賽仔則設計了充滿想像力的玫瑰窗和山牆。

亞歷山大聖凱瑟琳教堂(Santa Caterina d'Alessandria) 的 15 世紀溼壁畫細部

這座 16 世紀的城堡孤立於古城與現代郊區間，12 世紀的建構被後來的里五世所築的城牆包圍在裡面。只有一層樓面對外開放。

葛拉汀納 Galatina ⑱

Lecce. 🏠 28,000. 🚆 🚌 ⊙ 週四.

中世紀重要的希臘殖民地，仍保有希臘風味。此地為普雅主要釀酒中心，不過更出名的是聖彼得及保羅的街頭慶典及塔蘭托儀式 (見 495 頁)。

Piazza Orsini 的哥德式亞歷山大聖凱瑟琳教堂自 1384 年由歐西尼 (Raimondello del Balzo Orsini) 建造。美麗的教堂內有 15 世紀初新舊約場景的溼壁畫，以彰顯歐西尼，他原是當地的領主，安葬在聖壇區。

奧特朗托 Otranto ⑲

Lecce. 🏠 4,800. 🚆 🚌 ⊙ ℹ Piazza Castello (0836 80 14 36). ⊙ 週三.

今日的奧特朗托在羅馬共和國時代，曾是與小亞細亞和希臘貿易的重要港口；在拜占庭時期，是東羅馬帝國在義大利的重要立足地。1070 年，淪入諾曼人之手。1480 年，遭土耳其人攻擊及屠殺，8 百名倖存者也寧死不願放棄基督教信仰。諾曼主教座堂 (1080) 供奉殉教者的遺骸。內有 12 世紀的鑲嵌地板和雅致的墓室。鎮中心有座亞拉岡人所建的城堡 (1485-1498)，俯臨港口，為當地增色不少。

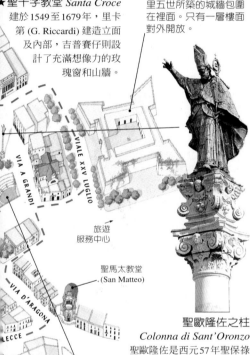

旅遊服務中心

聖馬太教堂 (San Matteo)

聖歐隆佐之柱
Colonna di Sant'Oronzo
聖歐隆佐是西元 57 年聖保祿指派的雷契主教，後來遭羅馬皇帝尼祿 (Nero) 迫害而殉教。這座銅像鑄於 1739 年。

這座古羅馬劇院的樂隊席和座位，出土時皆完好無恙。

古羅馬競技場
西元前 1 世紀建造，1938 年挖掘出土，目前只看得到一部分。整修中不開放。

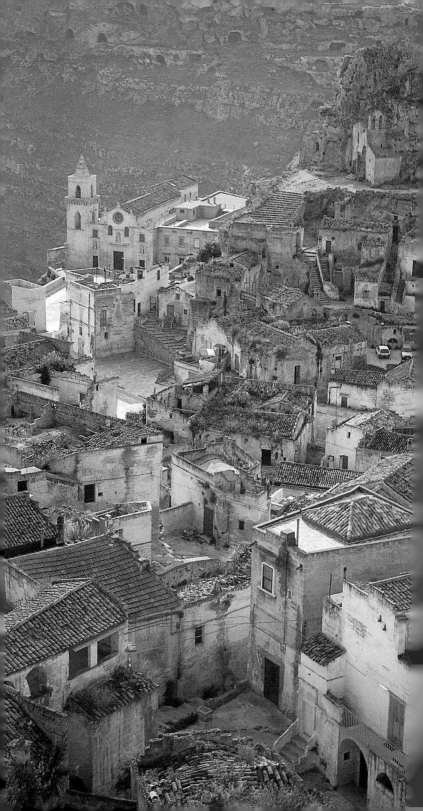

巴斯利卡他及卡拉布利亞

Basilicata e Calabria

巴斯利卡他是義大利最窮的省份之一，既偏遠又荒涼，相當落後而且遊客稀少，但也因此得以不被破壞。鄰近的卡拉布利亞因李爾的畫筆永垂不朽；1847年，他曾騎著驢子遊遍全區，震懾於當地「驚心動魄且壯觀」的蠻荒地貌。

如今兩地雖各具特色，卻有共同的歷史，並與西西里島和普雅一樣，同屬「大希臘」。巴斯利卡他的古城 Metaponto，和卡拉布利亞的 Crotone 及 Locri Epizephiri 都曾是重要的中心。

繼希臘人之後，先是羅馬人，接著是拜占庭僧侶。他們都是希臘-拜占庭教會的成員，由於回教徒入侵而逃離。他們所建的宗教建築構成引人的名勝重點，例如斯提洛和馬特拉的天主堂，僧侶曾在此地洞穴隱居。

多數歷史古蹟都是諾曼人所留下，但 Svevi, Antevin、亞拉岡王朝和西班牙等治領期間，也留下了零星痕跡。

拿波里數世紀統治期間，致使兩地邊緣化。如今卡拉布利亞更因兇殘的黑手黨分支「'ndrangheta」而惡名昭彰，他們的行徑一直是治安威脅。

雖然仍有盜竊，稍具警覺性便無須害怕。由於人口外流，兩地人煙稀疏，除了古蹟外，也有原始風光。遼闊的海岸有美麗海灘，內陸則是險惡的 Sila 和 Aspromonte 山脈。

偏遠地區更少有變化，如與世隔絕的 Pentedattilo，就保留了源自拜占庭時代的風俗；San Giorgio Albanese 則有許多密集的阿爾巴尼亞社區，他們是15世紀的難民後裔。

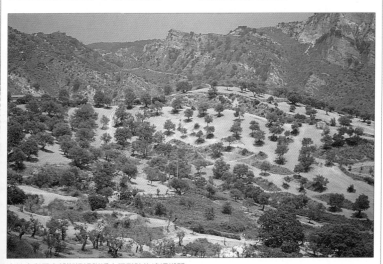

卡拉布利亞南部斯提洛附近人煙稀疏的崎嶇鄉野

⎤ 馬特拉沉寂的岩穴區 (Sassi)，住民鑿岩穴而居

漫遊巴斯利卡他及卡拉布利亞

巴斯利卡他大部分是台地，散布著希臘廢墟 (如梅他朋投)、中世紀修院、諾曼城堡 (如梅而菲) 以及孤立的山城。最吸引人的馬特拉位於光禿如月球表面的山谷。卡拉布利亞則常被形容為海中山。宜人的海灘，以及特洛培亞和馬特拉雅附近的處女地，都令遊客趨之若鶩。愛奧尼亞海岸的主要名勝是古希臘廢墟，例如 Caulonia 和 Locri Epizephiri，以及漸有取代之勢的山城斯提洛和杰拉契。

特洛培亞東北部的琵佐鎮 (Pizzo)，修補漁網的情景

本區名勝

梅而菲 **1**
委諾薩 **2**
拉戈培索雷 **3**
馬特拉 **4**
梅他朋投 **5**
馬拉特雅 **6**
洛撒諾 **7**
特洛培亞 **8**
斯提洛 **9**
杰拉契 **10**
卡拉布利亞域地 **11**

巴斯利卡他馬拉特雅北方，風光如畫的山城里維洛 (Rivello)

圖例

▰▰	高速公路
▰▰	主要道路
▰▰	次要道路
▰▰	賞遊路線
≈	河川
✳	觀景點

0公里　　　　50
0哩　　　　25

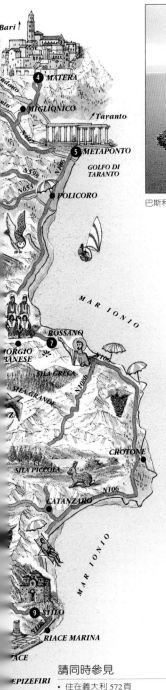

巴斯利卡他第勒尼安海岸的馬拉特雅港

交通路線

卡拉布利亞的第勒尼安海 (Mar Tirreno) 海岸有便利的A3公路, A3的支線延伸至巴斯利卡他的Potenza. 前往愛奧尼亞海岸, 宜走N106公路, 由Reggio繞過阿斯普洛山 (Aspromonte), 通往巴斯利卡他. 雖說通往Catanzaro的N280可穿越山區, 但道路窄小而且沿路都是孤鄉僻野. 巴斯利卡他大部分地區甚至更難前往, 從普雅到Matera還比較方便. Reggio di Calabria, Lamezia (Catanzaro西方), Bari和Brindisi (普雅) 都有機場. 較大的城市有火車往來其間, 鄉間巴士則行走於小鎮之間.

馬特拉南方, Miglionico附近的鄉野

請同時參見

位於梅而菲的宏偉城堡，流露出翁朱王朝及後來建構的兩種風格

梅而菲 *Melfi* ❶

Potenza. 🏠 15,000. 🚉 🚌
🕐 週三及週六.

　　近乎荒廢的中世紀古城梅而菲高處有座懾人的城堡，教皇尼可洛二世於1059年，在此授封歸思卡 (Robert Guiscard)，承認南部諾曼人的合法地位。梅而菲後來也成為諾曼首都。腓特烈二世也是在此公布「奧古斯都憲法」(1231)，藉此統一王國。城堡設有博物館，展出拜占庭珠寶。

　　Via Vittorio Emanuele 旁的主教座堂由惡人威廉 (William the Bad) 建自1155年，但於18世紀重建，只保留了鐘樓。

🏛 梅而菲國立博物館 *Museo Nazionale del Melfese*
Castello di Melfi, Via Normanna.
📞 0972 23 87 26. 🕐 每日. ● 1
月1日，4月25日，12月25日，週一上午. 🚫🚻🚻 (週六及日).

委諾薩 *Venosa* ❷

Potenza. 🏠 12,000. 🚉 🚌 ℹ Via Garibaldi 42 (開放時間不定). 🕐
每月第一個週六及第三個週四.

　　西元前290年左右，委諾薩是重要的羅馬殖民地，當時的浴場及競技場遺跡倖存於 Via Vittorio Emanuele 旁的考古區。這裡也是拉丁詩人賀瑞斯 (西元前65-8) 的出生地；西元前208年羅馬將軍馬塞盧斯 (Marcellus) 在此死於漢尼拔手下，他的墳墓據說就在 Via Melfi。

　　同樣位在 Via Vittorio Emanuele 的主教座堂和 Piazza Umberto I 的大城堡，都建於16世紀。

　　古羅馬神廟遺址上的聖三一修院，殘存的建築可能是早期基督教 (5-6世紀) 教堂所組成。後面是未完工的11世紀建構，歸思卡 (1085歿) 及其異兄弟，和他首任妻子 Alberada 皆葬於此，但只有其妻之墓尚存。

拉戈培索雷 ❸ *Lagopesole*

Potenza. 📞 0971 860 83. 🚉 至 Lagopesole Scalo，再轉搭巴士. 🕐 每日9:30-13:00，16:00-19:00. 🚫

　　拉戈培索雷的城堡是巴斯利卡他最醒目的城堡，高聳山間，山腳下有座村莊。城堡溯及1242至1250年間，為腓特烈二世最後建的城堡，作為狩獵行宮。城堡裝飾繞富趣味，尤其是入口大門的頭像，據說分別是紅鬍子腓特烈 (腓特烈二世的祖父) 及紅鬍子之妻 Beatrice。寢宮和禮拜堂可供參觀。

馬特拉 *Matera* ❹

🏠 56,000. 🚉 🚌 ℹ Via de Viti de Marco 9 (0835 33 19 83).
🕐 週六.

馬特拉的岩穴區 (Sassi)

　　蟠踞在深邃的峽谷邊緣，包含熱鬧的高地區和下方靜寂的岩穴區，後者又分為巴里桑諾岩 (Sasso Barisano) 和較優美的卡維歐索岩 (Sasso Caveoso)。當地住民曾鑿穴而居。兩者皆很奇特，使馬特拉成為義大利南部極迷人的城鎮。

　　沿 Strada Panoramica dei Sassi 視野最好，可腑看岩穴。8到13世紀之間，這些洞穴可能為逃

離拜占庭帝國的僧侶提供棲身之所。15世紀時，許多鑿穴而成的禮拜堂都被農人占據，馬特拉成爲穴居城鎮。直到18世紀，洞穴前才出現華廈和修院。1950和60年代，岩穴區既骯髒又貧窮，居民被迫遷移。作家李維 (Carlo Levi, 1912-1975) 在「基督到艾波利」書中，將此比擬但丁的煉獄。1993年，被列爲聯合國教科文組織世界遺產。

在岩穴區和阿格利區 (Agri) 的120座岩穴教堂中，Errone山區的Santa Maria di Idris和阿爾巴尼亞區的Santa Lucia alle Malve教堂都有13世紀的溼壁畫。

Via San Biagio的della Tortura博物館有溯及Inquisition時期的展品。里寶拉國立博物館則爲馬特拉及岩穴區提供背景。許多新石器和古代出土文物在此展示。

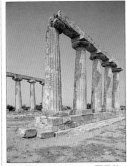

普雅-仿羅馬式主教座堂 (13世紀) 有迷人的雕刻以及作者不詳的12世紀繪畫「棕髮聖母」，她是馬特拉的守護聖者。從Via Duomo可到阿西西聖方濟教堂 (13世紀)，是爲紀念這位聖人在1218年來訪。其他值得一看的教堂還有San Domenico和San Giovanni Battista (皆建於13世紀)，以及Via Ridola的煉獄教堂 (Purgatorio, 1770)。

馬特拉的
聖方濟教堂

🏛 里寶拉國立博物館
Museo Nazionale Ridola
Via Ridola 24. 📞 0835 31 00 58.
🕐每日. ⬤週一下午. ♿

皇帝檯 (Tavole Palatine, 西元前6世紀)

梅他朋投 *Metaponto* ⑤

Zona Archeologica, Matera.
📞 0835 74 53 27. 🚉 FS 至Metaponto. 🕐每日9:00-日落前1小時. ⬤1月1日, 復活節, 12月25日. ♿♿

西元前7世紀創建的古城Metapontum，曾是富裕城邦的中心，其哲學傳統因畢達哥拉斯而發揚光大，畢氏被逐出克洛投內後，便到此定居。Bradano河橋上的皇帝檯有15根圓柱原屬可能供奉希拉女神的多立克式神廟。博物館展出遺址出土的工藝品。考古區有劇院廢墟和多立克式阿波羅神廟 (西元前6世紀)。南

邊現代化的Policoro占據古城Heracleia (西元前7-5世紀) 遺址，斯利提德博物館也有出土文物。

🏛 梅他朋投國立博物館
Museo Nazionale di Metaponto
Metaponto Borgo. 📞 0835 74 53 27. 🕐每日. ⬤週一上午及國定假日. ♿包括考古區. ♿

🏛 斯利提德國立博物館
Museo Nazionale della Siritide
Via Colombo 8, Policoro. 📞 0835 97 21 54. 🕐每日. ⬤1月1日, 5月1日, 12月25日. ♿♿

馬拉特雅 *Maratea* ⑥

Potenza. 🏠 5,000. FS 🚌 ℹ
Piazza del Gesù 32 (0973 87 69 08). 🕐每月第一及三個週六.

巴斯利卡他延伸到第勒尼安海的一小段位於波利卡斯特洛灣 (Gulfo di Policastro)，這段未遭破壞的海岸便是馬拉特雅所在。小港口 (下馬拉特雅/ Maratea Inferiore) 位於古城區 (上馬拉特雅/ Maratea Superiore) 下方，古城區橫跨山側。由道路向上至Biagio山，可抵山頂觀賞令人嘆爲觀止的景致。

Rivello位於北方23公里處，曾有大量希臘人口，從Santa Maria del Poggio和Santa Barbara可看出拜占庭的影響。

馬拉特雅海岸 (Marina di Maratea) 的小港及漁船

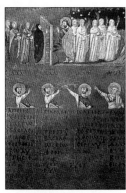

希臘文福音書 Codex Purpureus Rossanensis 中的一頁

洛薩諾 *Rossano* ❼

Cosenza. 👥 32,000. 🚈 🚌 ⛴ 每月第二及四個週五.

這座悅目的山城是拜占庭文明在卡拉布利亞的主要中心之一。在9,10,11世紀卡拉布利亞域地淪陷薩拉遜時，洛薩諾便取得權勢。教區博物館有罕見的6世紀希臘文福音書，有銀色字體和精密的纖維畫。

巴洛克式主教座堂的「神蹟聖母」溼壁畫 (8或9世紀)，是備受崇敬的拜占庭聖物。

東南方山上有座5個圓頂的希臘教堂 San Marco (10世紀)。另一座12世紀希臘教堂 Panaghia 位於 Via Archivescovado。皆有早期溼壁畫殘片。

Santa Maria del Patirion 教堂位於西邊18公里處的山頂，裝飾彩色磚石，極為壯麗；可欣賞斯巴利平原 (Piana di Sibari) 風光，該平原是傳說中斯巴利城所在，此城毀於西元前510年。教堂自1095年左右建造以來，大致保持原狀。

🏛 **教區博物館**
Museo Diocesano
Palazzo Arcivescovile, Via Arcivescovile. 📞 0983 52 02 82.
🕐 每日. 🔴 國定假日. 🎫

特洛培亞 *Tropea* ❽

Vibo Valenzia. 👥 7,000. 🚈
ℹ Piazza Ercole. 🕐 週六.

位在卡拉布利亞大多已開發的第勒尼安海岸線上，景色極美。古城區懸於崖邊，面對著原是島嶼的巨岩，上面坐落著島嶼聖母教堂 (Santa Maria dell'Isola)，曾是中世紀本篤會的聖堂。位於 Via Roma 盡頭的主教座堂最初為諾曼式，不過後經改建。裡面有14世紀佚名畫家的「羅馬尼亞聖母」。

位於 Vicolo Manco 的特蘭波家 (Casa Trampo, 14世紀) 和凱撒大廈 (Palazzo Cesareo, 20世紀初)，是特洛培亞最有意思的小型華廈，後者有裝飾雕刻的華美陽台。

往南還有美麗海灘和用餐的好地方。其他值得走訪的濱海城鎮則有南邊的 Palmi 和北邊的 Pizzo。

斯提洛 *Stilo* ❾

Reggio di Calabria. 👥 3,000. 🚈 🚌 ⛴ 週二.

斯提洛離海岸不遠，搖搖欲墜且飽受地震蹂躪，緊挨著康索里諾山 (Monte Consolino) 邊。俯臨橄欖林的天主堂矗立於岩礁上，使斯提洛成為拜占庭建築迷的聖地。天主堂由巴西略會 (Basilian) 修士建於10世紀，紅磚赤瓦建築採希臘正十字形建構。內部由4根錯置的骨董大理石圓柱分隔成9塊四分圓；柱頭並非置於柱頂，而是柱基處，彰顯基督教戰勝異教。內部溼壁畫於1927年發現並修復，可溯及11世紀。

除了天主堂，Via Tommaso Campanella 還有中世紀主教座堂，和17世紀的聖道明修院廢墟，哲學家兼道明會修士康帕內拉 (1568-1639) 就住在這裏。建於1400年左右的聖方濟教堂，有精雕的木製祭壇和16世紀繪畫「小村聖母」(Madonna del Borgo, 出處不詳)。斯提洛西北方的 Bivongi 有兩座敬獻給聖約翰的教堂：拜占庭-諾曼式的 San Giovanni Theresti 和諾曼式的 San Giovanni Vecchio。

⛪ **天主堂** *Cattolica*
Via Cattolica, 斯提洛上方2公里處. 🕐 每日. ♿

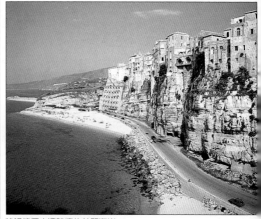

特洛培亞未遭破壞的美麗海岸

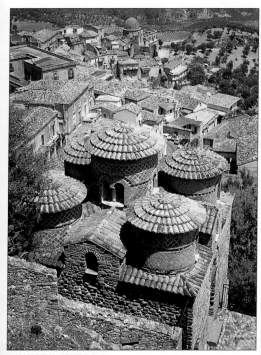

斯提洛醒目的五圓頂天主堂

杰拉契 Gerace ❿

Reggio di Calabria. 🚶 3,000. 🚌

位於阿斯普洛山 (Aspromonte) 東北側固若金湯的峭壁上，這座古城是洛克利艾匹策菲力的難民在9世紀時，為逃避薩拉遜人攻擊而建。防禦能力因中世紀城牆和曾經堅不可摧的城堡而增強。

雖然步調很慢，巷道中卻可能同時遇到羊群和飛雅特500。主要名勝是卡拉布利亞最大的主教座堂，龐然建構顯示杰拉契在諾曼時代的重要性。建於12世紀初期左右，13世紀重建，18世紀復建，墓窖是主要精華。墓窖和教堂都很簡樸，裝飾骨董彩色大理石和花崗岩圓柱可能是從洛克利艾匹策菲力遺址盜取而來。Via Cavour街底的12世紀

San Giovanello教堂兼有拜占庭和諾曼風格。哥德式阿西西的聖方濟教堂有巴洛克式大理石祭壇 (1615)，比薩風格墳墓內是卡拉布利亞望族Niccolò Ruffo (1372歿)。

占地遼闊的洛克利艾匹策菲力是首座有成文法典的希臘城市 (西元前660)，也是著名的泊瑟芬 (Proserpina) 崇拜中心。尚存神廟、劇院和古希臘與羅馬墓塚。博物館展示遺址平面圖，以及希臘和羅馬的還願雕像、錢幣、銘文和雕刻碎片。

🏛 洛克利艾匹策菲力
Locri Epizephiri

N106公路, Locri 西南方, Contrada Marasà. ⬤ 週二至日. ☐ 國立博物館 Contrada Marasà, SS106. 📞 0964 39 00 23. ⬤ 每日. ⬤ 5月1日, 12月25日, 每月第一及三個週一.

卡拉布利亞域地 ⓫
Reggio di Calabria

🚶 175,000. ✈ 🚉 🚌 ⛴
ℹ Via D. Tripepi 72 (0965 211 71). 🗓 週五.

這是一座簡陋的城市，1908年地震後大量重建。出色的大希臘國立博物館有來自當地的古希臘城市Rhegion和其他希臘遺址的工藝品。

館藏首推比真人還大的希臘青銅戰士像，是1972年從里雅契海濱 (Riace Marina) 的外海打撈上來。A雕像 (西元前460) 據信是雅典雕刻家菲底亞斯 (Phidias) 所作，他是理想化古典風格的提倡者，一般所見都是古羅馬時代的複製品。B雕像 (西元前430) 則被視為波利克里圖斯 (Polyclitus) 的作品，可能來自特耳非神廟 (Delphi)，為紀念馬拉松 (Marathon) 大捷而建。

🏛 大希臘國立博物館
Museo Nazionale della Magna Grecia

Piazza de Nava 26. 📞 0965 81 22 55. ⬤ 每日。⬤ 每月第一及三個週一。🈳 🎫 ℹ 至少一週前預約, 部分展覽室可能因修復工作而關閉。

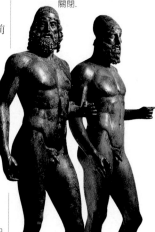

域地的國立博物館的里雅契青銅像 (西元前6和5世紀)

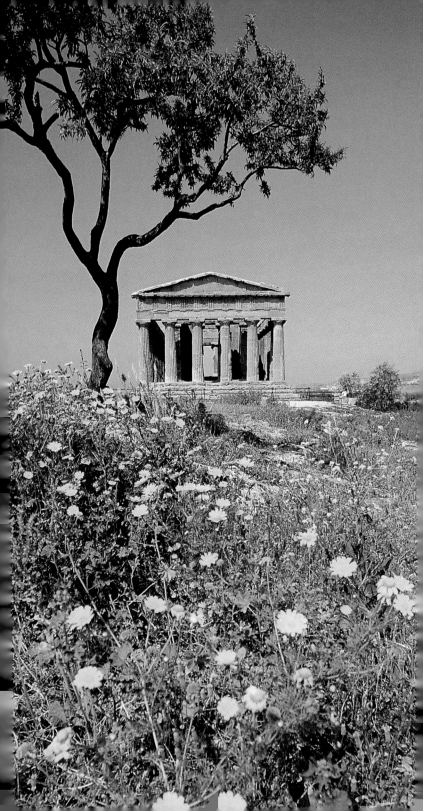

西西里島

Sicilia

西西里島位於地中海的十字路口，是歐洲和非洲的
一部分，卻又不屬於任何一邊；有一半的世界古文明經過
此地。來來去去的征服者留下了豐富多元的文化遺產，
使當地的風土民情在各方面形成了眼花撩亂的混合，
從語言、風俗習慣、烹調到藝術等；其中最引人注目的，
是島上風格多樣化的建築。

西元前6至5世紀期間，西西里島上的希臘城市應該和雅典沒有太大差別；其遺址也是古希臘世界中最壯觀的。西元前3世紀，羅馬人接掌了西西里，接著是汪達爾人、東哥德人和拜占庭。阿拉伯人在9至11世紀期間曾統治此島，但倖存至今的文物不多，不過，巴勒摩的福契利亞市場更近似阿拉伯的市場。諾曼時期始自1061年，造就了輝煌的藝術成果，王室山和契發路的主教座堂便是例證，而集當時各種風格大成者，則以陶爾米納城外的聖彼得暨保羅教堂最可觀。

17和18世紀的西西里巴洛克風格也獨具特色。巴勒摩的王宮府邸和教堂反映出西班牙總督宮廷的繁文縟節，近乎奢華的炫耀。而諾投、喇古沙、牟地卡、夕拉古沙及卡他尼亞的建築，則充分展現當地熱愛裝飾的天性，這種愛好承襲自早期阿拉伯世界的影響；呈現出西西里人講究虛榮和華麗的審美觀，既誇張又極端。

島上處處可見過去的文化遺產。島嶼地形也強化了歷代征服者所帶來的文化衝擊。據說，西西里人身上的義大利血統，反而比腓尼基、希臘、阿拉伯、諾曼、西班牙或法國還少。血統的混合產生充滿異國風情、辛辣且火爆的民情，在義大利的腳下形成另一個國度。

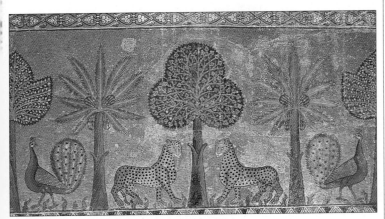

巴勒摩的諾曼宮 (Palazzo dei Normanni), 12世紀的鑲嵌畫細部

保存完善的多立克式協和神廟 (約西元前430), 位於阿格利真投 (Agrigento) 的神廟谷內

漫遊西西里島

　　西西里島綿延的海岸線提供了許多壯闊的海灘；特別是在 Taormina 和 Capo San Vito 旁的 Golfo di Castellammare ──隸屬一大片自然保護區。西西里的內陸景觀多變，有偏遠的山城和山脈縱橫的平原，這些山脈因春天花草和自然生態聞名。最壯觀的艾特納火山幾世紀以來所噴出的熔岩，形成了遼闊的沃土，孕育出大量胡桃樹、柑橘果園和葡萄園。

正在船上工作的夕拉古沙的漁夫

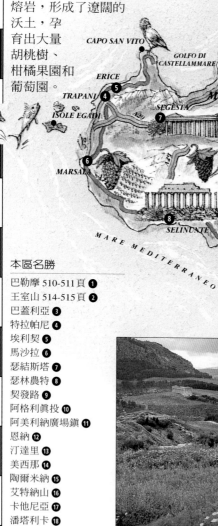

本區名勝

瑟結斯塔壯麗的神廟

0公里　　　　　　50
0哩　　　　　　　25

圖例

▰▰ 高速公路
▰▰ 主要道路
▭▭ 次要道路
▭▭ 賞遊路線
〰 河川
❋ 觀景點

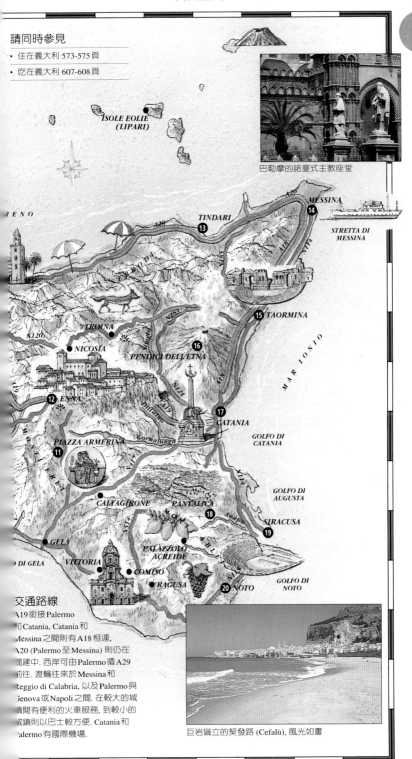

請同時參見

- 住在義大利 573-575 頁
- 吃在義大利 607-608 頁

ISOLE EOLIE
(LIPARI)

巴勒摩的諾曼式主教座堂

RENO

MESSINA
14

TINDARI
13

STRETTA DI
MESSINA

A20

A18

TROINA

NICOSIA

PENDICI DELL'ETNA

16

TAORMINA
15

S120

MAR IONIO

ENNA
12

Dittaino

CATANIA
17

PIAZZA ARMERINA
11

Gornalunga

GOLFO DI
CATANIA

CALTAGIRONE

PANTALICA

GOLFO DI
AUGUSTA

GELA

VITTORIA

PALAZZOLO
ACREIDE

18

Anapo

SIRACUSA

19

DI GELA

COMISO

RAGUSA

20

NOTO

GOLFO DI
NOTO

交通路線

A19銜接Palermo
和Catania, Catania 和
Messina之間則有A18相連,
A20 (Palermo 至 Messina) 則仍在
闊建中. 西岸可由Palermo循A29
前往. 渡輪往來於Messina和
Reggio di Calabria, 以及Palermo與
Genova或Napoli之間. 在較大的城
鎮間有便利的火車服務, 到較小的
城鎮則以巴士較方便. Catania 和
Palermo有國際機場.

巨岩聳立的契發路 (Cefalù), 風光如畫

巴勒摩 *Palermo* ❶

王室禮拜堂的鑲嵌細部

巴勒摩深居朝聖者山 (Monte Pellegrino)，東有駿馬山 (Monte Alfano)，宛如坐落在天然的圓形劇場——黃金谷 (Conca d'Oro)。面對 La Cala 港，環境優美，城市混合了東西風情；雖然貧困卻仍無出其右。建築的風格從阿拉伯到諾曼式，巴洛克到新藝術，使它成為最令人興奮的遊訪之地。

迴廊廢墟及後方隱修士的聖約翰教堂的紅色圓頂

♜ 隱修士的聖約翰教堂
San Giovanni degli Eremiti

Via dei Benedettini. ☎ 091 651 50 19. ◯ 每日 (週日僅上午). 🔲

這座已轉為俗用的諾曼教堂 (1132-1148)，建在清真寺的原址上，球形的圓頂、角拱與細緻鏤空的窗戶，都反映出回教建築的傳統。除了教堂和清真寺外，13世紀修院的迴廊廢墟圍起一座美麗庭園。

♜ 王宮 *Palazzo Reale* ②

Piazza Indipendenza. ☎ 091 705 43 17, 事先預約. ◯ 王宮 ◯ 週一、五、六. ☎ 091 656 17 32 . ◯ 王室禮拜堂 ◯ 週日至五. ◯ 復活節、4月25日、5月1日、12月26日. 🔲

王宮也稱為諾曼人宮 (Palazzo dei Normanni)，從拜占庭時期開始就是權力重心所在，今日則是西西里地方政府所在。目前建築的核心是阿拉伯人所建，1072 年諾曼人征服當地後，將王

宮擴建為宮廷。寢宮豪華，特別是 Sala di Ruggero，和輝煌的王室禮拜堂 (Cappella Palatina)。禮拜堂由羅傑二世 (1132-1140) 所建，混合了拜占庭、回教與諾曼風格的工藝技術。大量飾以精美的鑲嵌、鑲有金、石塊及玻璃的大理石。位於王宮旁是裝飾奇特的新門 (Porta Nuova, 1535)。

♜ 耶穌教堂 *Gesù* ③

Piazza Casa Professa. ◯ 每日 (週日僅上午).

這座重要的巴洛克教堂 (1564-1633) 坐落在曾遭嚴重轟炸的收容區，靠近 Piazza Ballarò 熱鬧的市場。教堂也稱為神職人員之家 (Casa Professa)；內部大理石工最能表現西西里工匠的精湛技術。這是西西里島最古老的耶穌會教堂，在二次世界大戰慘遭嚴重傷害之後，曾經大肆整修。

MARSALA
TRAPANI
MAZARA DEL VAL

VIA VALVERDE
VIA ROMA
VIA MONTELEONE
PIAZZA SAN DOMENICO
VIA SAN BASILIO
Parco della Favorita
VIA VENEZIA
VIA DEL CELSO
VIA DEL MAQUEDA
PIAZZA VIRENA
DISCESA
PIAZZA DEI GIUD
BELLINI
VIA CALD
PIAZZA QUARANTA MARTIRI
VITTORIO EMANUELE
VIA GAN'ALESSI
VIA GN'GLIA
PIAZZA S. CHIARA
PIAZZA CASA PROFESSA
③
VIA DEI BISCOTTARI
CORSO ALBERTO AMEDEO
PORTA NUOVA
P
VIA DEI BISCOTTARI
PIAZZA BALLARÒ
VIA DEL BOSCO
ENNA CATANI MESSIN
②
VIA DEL BASTIONE
VIA PORTA DI CASTRO
PIAZZA BARONIO M.
PIAZZA INDIPENDENZA
CORSO RE D'ORLEANS
PIAZZA D'ORLEANS
VIA DEL RE RUGGERO
VIA GEN LUIGI CADORNA
VIA ANTONINO MONGITORE
VIA ALBERGHERIA
①
VIA DEI BENEDETTINI

王宮內的王室禮拜堂，內部金碧輝煌

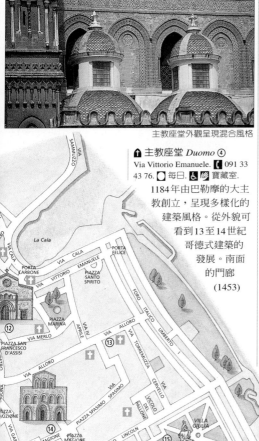

主教座堂外觀呈現混合風格

遊客須知

🏛 730,000. ✈ Punta Raisi 以西32公里. 🚉 Stazione Centrale, Piazza Giulio Cesare. 🚌 Via Balsamo. ⛴ Stazione Marittima, Molo Vittorio Veneto. ℹ Piazza Castelnuovo 35 (091 58 38 47). 🏪 週一至六. 🎉 7月10-15日: 當地守護聖人 Santa Rosalia 的U Festini; 9月4日: 至 Santa Rosalia 洞穴朝聖; 復活節: 拜占庭天主教在 Martorana 教堂慶祝.

⛪ 主教座堂 *Duomo* ④

Via Vittorio Emanuele. 📞 091 33 43 76. ⬭ 每日. ♿ 寶藏室.

1184年由巴勒摩的大主教創立, 呈現多樣化的建築風格. 從外貌可看到13至14世紀哥德式建築的發展. 南面的門廊 (1453)

其妻亞拉岡的康思坦絲 (Costanza d'Aragona)、腓特烈之母康思坦絲, 即羅傑二世 (Roger II) 的女兒 (羅傑二世亦葬於此), 以及其父亨利六世. 寶藏室內有12世紀亞拉岡的康思坦絲的王室抹額頭飾, 是於18世紀從她的墓中取出.

為西班牙加泰隆尼亞 (Catalan) 風格, 環形殿盡頭雄渾的諾曼風格, 由貼覆裝飾可見回教影響. 圓頂建於18世紀.

歷經諸多改裝的教堂內部安葬多位西西里國王. 包括腓特烈二世 (Federico II)、

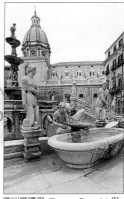

審判廳噴泉 (Fontana Pretoria) 與後方的聖凱瑟琳教堂

⛪ 聖凱瑟琳教堂 ⑤

Santa Caterina

Piazza Bellini. ⬭ 整修中.

教堂雖建於1566年, 但內部裝飾卻大多是17和18世紀; 建築屬巴勒摩巴洛克風格的典型. 中殿有朗達佐 (Filippo Randazzo) 的幻覺頂篷溼壁畫 (18世紀), 圓頂則是當那 (Vito d'Anna) 所繪.

教堂兩側是審判廳廣場 (Piazza Pretoria), 廣場上雄踞了一座龐大的矯飾主義風格的審判廳噴泉, 於1544年起造.

本區名勝

圖例

🅿 停車場

⛪ 教堂

0公尺　　　　　250

0碼　　　　　　250

探訪巴勒摩

四歌區 (Quattro Canti) 以東，Via Maqueda 和 Corso Vittorio Emauele 交會處，散布著富麗的府邸和不少教堂。後方則是迷宮般的中世紀街區，及倖存的古老建築。

馬托拉納教堂 ⑥
La Martorana

Piazza Bellini. 【 091 616 16 92. ◯ 每日 (週日僅上午).

教堂又名 Santa Maria dell'Ammiraglio，由羅傑二世的海軍司令官安提亞的喬治所建 (約1140)，他也是希臘正教徒。設計源自諾曼與回教傳統，鑲嵌可能是希臘藝匠所做。國王羅傑就是在右側廊自基督接下皇家 Diadem；安提亞的喬治則是在左側廊留下畫像。

附近的修院由 Eloisa Martorana 於1193年創立，1295年西西里國會在此召開，並在晚禱革命後，將西西里交給亞拉岡的腓特烈。1433年，教堂獻給修院。

馬托拉納教堂圓頂，基督與四位天使的鑲嵌畫

福契利亞市場 *Vucciria* ⑦
Via Roma. ◯ 每日.

沒有其他地方比這處位於 Via Roma 下方，穿梭破舊的涼廊區 (Loggia)，充滿中世紀舊城遺風的市場，更能呈現巴勒摩的阿拉伯歷史。商人、小販、購物者和扒手來去之地曾是藝匠群集之所。巷弄全都以行業命名；例如銀匠街、染匠街和鎖匠街等。熱鬧的市場是巴勒摩規模最大的，販售日用品、junk 等市面常見商品，以及選擇繁多的新鮮水果、蔬菜和海鮮。

道明會玫瑰祈禱堂內部的灰泥雕塑

道明會玫瑰祈禱堂 ⑧
Oratorio del Rosario di San Domenico

Via Bambinai 2. 【 091 32 05 59. ◯ 週一至六 (週六僅上午).

這座小巧的16世紀禮拜堂內部展現了優雅的巴洛克裝飾，是出自灰泥雕塑大師塞爾波他 (G.Serpotta)；作於1720至1730年間，是他最晚期也可能是最精美的作品。主祭壇有范戴克著名的「玫瑰聖母」(1624-1628)，以及喬達諾 (Luca Giordano) 和諾維利 (Pietro Novelli) 的壁畫。

聖多明尼克教堂
San Domenico

Piazza San Domenico. 【 091 32 95 88. ◯ 每日 (週一至五僅上午). ☐ 復興運動博物館 【 091 58 27 74. ◯ 週一，三，五. ◯ 7及8月.

雖然目前所見的教堂建於1640年，但原址自14世紀起就有座道明會的教堂。華麗的立面 (1726) 和教堂前的廣場 (1724)，皆出自西西里巴洛克風格大師拿波里 (Tommaso Maria Napoli)。

內部最引人的是葛吉尼所做的淺浮雕「聖凱瑟琳」(1528)，位在左邊第三座小祭室。教堂旁14世紀修院迴廊是原來修院的一部分，可通往復興運動博物館 (Museo del Risorgimento)。

省立考古博物館
Museo Archeologico Regionale

Piazza Olivella 24. 【 091 58 27 74. ◯ 每日 (週六至一，週三至四僅上午). ✍

為西西里最重要的博物館，設在昔日的腓力比 (Filippini) 修院內，藏品琳瑯滿目；都是來自島上的腓尼基、希臘和羅馬等遺址如 Tindari, Termini Imerese, Agrigento, Siracusa, Selinunte 和 Mozia 等地。瑧品是從 Selinunte 的古希臘神廟橫飾帶取下的雕刻。

巴勒摩 Via Roma 東邊，熙攘熱鬧的福契利亞市場

聖姬她祈禱堂 ⑪

Oratorio del Rosario di Santa Cita

Via Valverde 3. 091 33 27 79.
週一至六 (週六僅上午).

這座小巧的禮拜堂供奉的是貞女 Rosario，她曾神奇地介入雷龐多戰役 (見 54-55 頁)。灰泥浮雕裝飾同樣也是塞爾波他的作品 (1688 後)；後牆鑲板描繪戰役，其他則爲新約聖經情節。祈禱堂的名得自鄰近的 16 世紀聖姬她教堂，該教堂則是充滿葛吉尼 (Antonello Gagini) 的雕刻 (1517-1527)。

聖姬她祈禱堂內部極盡華麗

聖羅倫佐祈禱堂 ⑫

Oratorio di San Lorenzo

Via Immacolatella 5.
每日上午.

這座小祈禱堂的牆上，羅列著聖方濟與聖羅倫佐生平灰泥雕塑，以及寓意人物和可愛小天使，全部出自塞爾波他 (1699-1706)。祭壇上方原有卡拉瓦喬的「聖方濟與聖羅倫佐的誕生」(1609)，但已於 1969 年遭竊。祈禱堂躲在阿西西的聖方濟教堂 (13 世紀) 旁。教堂內最出色的無疑是馬斯特朗投尼歐 (Mastrantonio) 小祭室的凱旋門 (1468)，由彭它他特 (Pietro da Bonitate) 和勞拉納 (Francesco Laurana) 所作。

坐落在最愛園內的中國別宮 (Palazzina Cinese, 約 1799)

西西里省立美術館 ⑬

Palazzo Abatellis e Galleria Regionale di Sicilia

Via Alloro 4. 091 623 00 11. 每日上午 (含週二及四下午).

卡內利發利 (Matteo Carnelivari) 於 15 世紀建造，結合西班牙晚期哥德式和義大利文藝復興風格。館藏有安托內羅・達・梅西那的「天使報喜」、勞拉納的亞拉岡的艾琳娜大理石頭像 (15 世紀) 以及葛吉尼的雕刻。附近 15 世紀的眾天使聖母堂 (又稱 La Gancia)，有葛吉尼和塞爾波他的作品。

安托內羅・達・梅西那的「天使報喜」(1476)，省立美術館

棲息堂 *La Magione* ⑭

Via Magione 44. 091 617 05 96. 每日.

第二次大戰期間嚴重損毀的古代建構已經修復重現。原由羅傑二世的大臣 Matteo d'Aiello 於 1150 年創建，高挑簡樸的中殿兩旁林立精美的哥德式圓柱。此地爲參訪諾曼時期西西里的重要景點。

朱利亞別墅 *Villa Giulia* ⑮

Via Abramo Lincoln. 每日.
植物園 091 623 82 41.
每日. 國定假日.

工整的別墅庭園建於 18 世紀。曾幾何時，園中的雕像和噴泉喚起異國古風。如今，熱帶花卉和褪色的光彩使它成爲漫步的好地方。接攘的植物園 (Orto Botanico) 有壯觀的熱帶植物。杜佛尼 (Léon Dufourny) 建造的新古典式體育館 (Gymnasium, 1789) 則用來檢驗植物品種。此地是市區唯一中央公園，有不錯的兒童設施。

最愛園

Parco della Favorita

入口位於 Piazza Leoni 及 Piazza Generale Cascino. 每日.
西西里民俗館, Via Duca degli Abruzzi 1. 091 740 48 93.
週五至四. 國定假日.

1799 年波旁王朝的斐迪南四世闢建爲狩獵之地，周圍環繞許多貴族夏宮。其中之一是中國風的中國別宮，是爲斐迪南三世和 Marie Antoinette 的姐妹 Maria Carolina 所建。

中國別宮馬廄內的西西里民俗館，有西西里常民生活的文物收藏。

王室山 Monreale ❷

修院迴廊柱頭

王室山的主教座堂是西西里最宏偉的諾曼名勝之一，裝飾富麗，並可眺望黃金谷 (Conca d'Oro) 美景。1172年諾曼國王威廉二世建立教堂，兩側是本篤會修院。主教座堂內金光閃閃的鑲嵌畫，出自西西里和拜占庭藝匠——靈感來自一位想與巴勒摩大主教抗衡的國王。和契發路以及後來的巴勒摩一樣，教堂也成為王室陵墓。

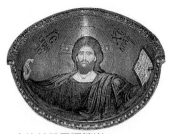

★全能基督圓頂鑲嵌
Cristo Pantocrator
主教座堂拉丁十字形的平面規畫，將焦點集中在搶眼的全能基督鑲嵌圖上 (12-13世紀)。

古羅馬列柱分隔了中殿與側廊

富麗的飾金木造頂篷

環形殿外觀
以石灰華和大理石裝飾而成富麗多彩的3座環形殿，呈現諾曼風格裝飾的極致。

耶穌受難小祭室 (Cappella del Crocifisso) 及寶庫入口

詩班席有原來的克斯馬蒂鑲嵌地板

威廉二世的陵墓以白色大理石建成，威廉一世的斑岩石墓列於其旁的翼殿一角。

位於北側的青銅門 (1179) 是特拉尼的巴里沙諾 (Barisano da Trani) 所作，外面的門廊由多明尼科 (Gian Domenico) 和葛吉尼 (Fazio Gagini) 共同設計 (1547-1569)。

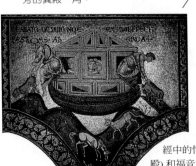

★鑲嵌系列畫
完成於1182年，富麗的鑲嵌描繪了舊約聖經中的情節 (中殿)，基督寶訓 (側廊、詩班席和翼殿) 和福音書 (環形側殿)。此幅描述諾亞方舟的故事。

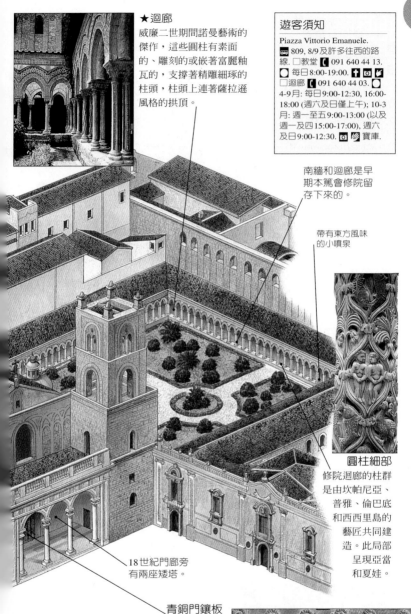

★迴廊

威廉二世期間諾曼藝術的傑作，這些圓柱有素面的、雕刻的或嵌著富麗釉瓦的，支撐著精雕細琢的柱頭，柱頭上連著薩拉遜風格的拱頂。

遊客須知

Piazza Vittorio Emanuele. 809, 8/9 及許多往西的路線. □教堂 ☎ 091 640 44 13. ○ 每日 8:00-19:00. □迴廊 ☎ 091 640 44 03. ○ 4-9月: 每日 9:00-12:30, 16:00-18:00 (週六及日僅上午); 10-3月: 週一至五 9:00-13:00 (以及週一及四 15:00-17:00), 週六及日 9:00-12:30. 寶庫.

南牆和迴廊是早期本篤會修院留存下來的。

帶有東方風味的小噴泉

圓柱細部
修院迴廊的柱群是由坎帕尼亞、普雅、倫巴底和西西里島的藝匠共同建造。此局部呈現亞當和夏娃。

18世紀門廊旁有兩座矮塔。

青銅門鑲板
波納諾・達・比薩 (Bonanno da Pisa) 製作的精美青銅門 (1185) 有他的簽名，42幅聖經情節就嵌在精緻的框中。獅子和鷹首獅身像是諾曼王國的象徵。

重要參觀點

★迴廊

★鑲嵌系列畫

★全能基督圓頂鑲嵌

巴蓋利亞 *Bagheria* ❸

Palermo. 👥 40,000. 🚉 🚌
ℹ Comune di Bagheria, Piazza IV
Novembre (091 90 90 20).
🛒 週三.

　　雖曾有橄欖和橘子林
相隔，巴蓋利亞現今幾
乎是巴勒摩的市郊。17
世紀Butera親王
Giuseppe Branciforte在
此建造夏宮，引起其他
巴勒摩貴族仿效。在鎮
中心可以看到這些巴洛
克和新古典主義別墅。

　　帕拉勾尼亞別墅是
1705年建築師拿波里
為帕拉勾尼亞親王
Ferdinando
Gravina所建，相
當引人注目。後來
有位親王又在圍牆
上加上怪物石
像，18世紀的旅行
家布利東 (Patrick
Brydone) 對此大為激
賞；卻嚇到亦曾來訪的
歌德，而被他稱為「帕
拉勾尼亞瘋人院」。廣場

停泊在特拉帕尼港口的漁船和遊艇

對面是坐落在自家園林
的瓦加內拉別墅 (Villa
Valguarnera, 拿波里建
自1713)，以及特
拉比亞別墅 (Villa
Trabia, 18世紀中
期)；但二者都不
對外開放。天主別
墅 (18世紀) 設有
現代美術館。

*帕拉勾尼亞
別墅的石像*

🏛 帕拉勾尼亞別墅
Villa Palagonia
Piazza Garibaldi 3. 📞 091
93 20 88. ⏰ 每日. 🎫

🏛 天主別墅 *Villa Cattolica*
Via Consolare. 📞 091 90 54 38.
⏰ 週二至日. 🎫

巴蓋利亞奇特的帕拉勾尼亞別墅的戶外階梯

特拉帕尼 *Trapani* ❹

👥 73,000. 🚉 🚌 ℹ Piazza
Saturno (0923-290 00). ⏰ 每日.

　　古老的特拉帕尼位於
狹長的半島，最佳建築
是教堂，尤其是聖羅倫
佐主教座堂 (1635) 和耶
穌會學院教堂 (約1614-
1640)，二者和Via
Garibaldi的Palazzo d'Ali
(17世紀) 正立面皆展現
了西西里西岸巴洛克風
奇特的奔放。

　　17世紀鍊獄教堂
(Purgatorio) 有18世紀真
人大小的基督受難寫實
木雕像，用於每年耶穌
受難日的遊行。耶穌會
聖母堂 (Santa Maria del
Gesù) 則有洛比亞的
「眾天使的聖母」，和葛
吉尼的祭壇華蓋
(1521)。位於猶太區的
希伯來府 (Palazzo della
Giudecca, 16世紀) 有結
構奇特的立面。

　　沛波里博物館展出豐
富的當地古物，包括珊
瑚製品和馬槽聖嬰像，
當地也是製造現代風格
馬槽聖嬰像的地方。天
使報喜聖殿 (Santuario di
Maria Santissima
Annunziata) 有尊「特拉
帕尼聖母」像，漁夫和
水手都堅信它的靈驗。

🏛 沛波里博物館
Museo Pepoli
Via Conte Agostino Pepoli.
📞 0923 55 32 69. ⏰ 每日. 🎫

埃利契 Erice ⑤

Trapani. 🏛 29,000. 🚌 ℹ Viale
Conte Pepoli 11 (0923 86 93 88).
🗓 週一.

坐落在峭壁上俯看特拉帕尼；曾是豐饒女神Venus Erycina的崇拜中心。神廟就位在現今諾曼城堡Castello di Venere、Villa Balio庭園後方；天晴時可以清楚看到突尼西亞。古城Eryx曾被阿拉伯人改名Gebel-Hamed，諾曼人名為Monte San Giuliano。

主教座堂 (14世紀) 有15世紀門廊和更早的雉堞鐘樓；「聖母與聖嬰」(約1469) 據信是勞拉納或多明尼克·葛吉尼之作。已轉俗用的13世紀施洗聖約翰教堂有安托內洛·葛吉尼的「使徒聖約翰」(1531)，和安東尼諾·葛吉尼的「施洗者約翰」(1539)。簡樸的14世紀San Cataldo教堂有多明尼克·葛吉尼工作坊的聖水盆 (約1474)。科爾第齊博物館有安托內洛·葛吉尼的「天使報喜」(1525)。

🏛 科爾第齊博物館
Museo Cordici

Piazza Umberto I. ℃ 0923 86 91
72. 🕐 週一至五上午 (還有週二及四下午). ⬤ 國定假日.

古城Eryx直到1934年墨索里尼才改稱今名，埃利契

西西里群島

西西里周圍有幾處群島。伊奧利亞群島 (Eolie) 或稱利帕利 (Lipari)，包括Panaria、Lipari、Vulcano和Stromboli，幾乎都是死火山，散布在米拉佐 (Milazzo) 海岸外。位於特拉帕尼海岸外的愛琴群島 (Egadi)，洋溢著阿拉伯風情，包括Favignana、Levanzo (島上有舊石器和新石器時代的繪畫與素描) 和Marettimo——最小也最未遭破壞。巴勒摩北面的烏斯提卡島 (Ustica) 以海洋生物著稱，也是熱門的潛水去處。南方的佩拉吉 (Pelagie) 群島鮮有遊客——Lampedusa和Linosa充滿北非特色，遙遠的Pantelleria離突尼西亞反而較近。

利帕利島 *Lipari*

伊奧利亞群島中最大也最熱鬧的島，島上有美麗的海港，不錯的旅館，酒吧和餐廳。附近硫磺味十足的火山島，有熱泥浴及黑沙灘.

法維涅亞納 *Favignana*

愛琴群島中最大，人口也最多的島，是傳統的鮪魚屠殺場 (la mattanza)，數百年來都在5月進行，漁夫在殺魚後便又開始撒網.

朗沛杜沙島 *Lampedusa*

屬佩拉吉群島，曾是作家朗沛杜沙 (Giuseppe Tomasi di Lampedusa) 的家族所有，他的著作「豹」是西西里最著名的小說。島嶼離馬爾他比西西里更近. 有清澈水質和優美沙灘.

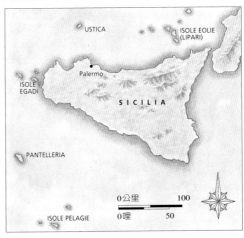

馬沙拉 *Marsala* ❻

Trapani. 🏛 85,000. **FS** 🚌 ⚓
ℹ Via XI Maggio 100 (0923 71
40 97). 🛒 週二.

自18世紀起,馬沙
拉港便一直在釀造醇
厚、香甜的葡萄
酒。1798年,
納爾遜將軍在尼
羅河戰役期間還大
量訂購。早期生產
者是3個定居在西西
里的英國家族。其
中一座釀酒倉庫如
今改為國立考古博
物館,藏有重要的
腓尼基工藝品。

其他名勝還有
Lilybaeum廢墟,
為腓尼基帝國在西
元前397年建立的
前哨區。墾殖此區的是
在夕拉古沙的狄歐尼修
斯一世 (Dionysius I) 於
莫奇亞 (Mozia,古名
Motya,腓尼基人曾以此
島作為商業中心) 大屠
殺後的生還者。最精采
的是修復一艘曾經活躍
於第一次布匿克戰爭
(西元前263-241) 中的布
匿克船殘餘。莫奇亞博
物館有西元前5世紀初
的希臘青年雕像。

當地的考古發掘極重
要,我們現在對腓尼基
的了解便是來自自聖經

和莫奇亞。主教座堂建
自17世紀,建在早期另
一座教堂之上,兩座教
堂都供奉馬沙拉的守護
聖徒 San Tommaso di
Canterbury。教堂內
遍布葛吉尼家族成
員的雕塑作品。
主教座堂後方的
阿拉齊收藏館,有
可觀的16世紀布魯
塞爾織錦掛毯。

🏛 **國立考古博物館**
*Museo Archeologico
di Baglio Anselmi*
Via Lungomare. **℃** 0923 95
25 35. ◯ 每日. ♿
🏛 **阿拉齊收藏館**
Museo degli Arazzi
Via Garappa. **℃** 0923 71 29
03. ◯ 週二至日.
🏛 **莫奇亞博物館**
Museo di Mozia
Isola di Mozia. **℃** 0923 71 25 98.
◯ 每日. 🅿️ 🔊 ♿

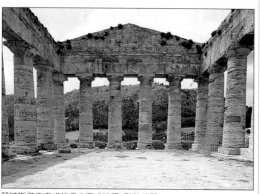

莫奇亞博物館的
希臘青年雕像

瑟結斯塔 *Segesta* ❼

Trapani. 🚌 自Trapani及Palermo.
℃ 0924 95 23 56. ◯ 9:00-日落前
1小時.

這座尚未完全發掘的
古城,據說是特洛伊戰
爭中的勇士伊尼亞斯的
追隨者所創。當地有座
未完工的龐大神廟。神
廟建自西元前426至416
年之間,西元前409年
瑟林農特迦太基人侵
襲之後,工程便告停

頓。考古家視此為「施
工中」的典範。附近巴
巴羅山 (Monte Barbaro)
近山頂處的古劇場廢墟
(西元前3世紀) 可供參
觀,並有夏季音樂會。

瑟林農特 *Selinunte* ❽

Trapani. **℃** 0924 462 77.
FS Castelvetrano然後搭巴士.
◯ 9:00-日落前1小時. 票務於
19:00關閉. 🅿️

瑟林農特創建於西元
前651年,成為大希臘
圈的重要城市;傾頹的
廢墟也是西西里最重要
的歷史古蹟之一。古名
Selinus源自仍在當地生
長的野芹菜。此城曾是
重要港口,在希臘衛城
仍可見到護城牆。迦太
基人在漢尼拔率領下,
於西元前409年摧毀此
城,這場戰爭以其史詩
般的壯烈而著稱。

雖然城市消失了,但
原有的8座神廟依然可
辨,尤其是所謂的東廟
(E、F和G);其中巨大
的多立克式E神廟 (西元
前490-480) 的圓柱有部
分已重新豎立。F神廟
(約西元前560-540) 已告
傾頹,G神廟 (西元前6
世紀晚期) 有17根龐大
的側柱,是有史以來最
宏偉的希臘神廟之一。

在希臘衛城高處有
A、B、C、D和O神廟
的遺跡。C神廟 (6世紀
初) 原位於簷壁上三槽
板間的雕飾,現在巴勒
摩的省立考古博物館
(見512頁) 和其他出土
文物一起展示。現場則
有較小型博物館展示較
次要的發掘品。和瑟林
農特北方14公里處的
Castelvetrano一樣,古
城仍在挖掘之中,北城
門入口保存完好,更往
北還有古希臘墓地。

瑟結斯塔未完成的多立克式神廟,形勢壯觀

契發路 *Cefalù* ❾

Palermo. 🚶 14,000. 🚆 🚌
ℹ️ Corso Ruggero 77 (0921 42 10
50). 🚌 週六.

在這座優美、未遭破壞的濱海城鎮，最搶眼的是一塊巨岩 La Rocca ——曾是月神戴安娜神廟所在處——以及西西里最精美的諾曼式主教座堂。教堂由羅傑二世建於1131年，藉以作爲西西里宗教中心。雖然未能達到作用，但壯麗的建築卻未因此失色。環形殿的基督鑲嵌畫 (1148) 也常被譽爲西西里本土最純粹的拜占庭藝術作品。

曼德拉利斯卡博物館有安托內羅・達・梅西那所作的「男人肖像」(約1465)。

🏛 **曼德拉利斯卡博物館**
Museo Mandralisca
Via Mandralisca. 📞 0921 42 15
47. 🕐 每日; 週日及國定假日僅
限上午. 💷

契發路主教座堂華麗的環形殿

阿格利真投 *Agrigento* ❿

🚶 57,000. 🚆 🚌 ℹ️ Via
Empedocle 73 (0922 203 91); Via
Cesare Battisti 15. 🚌 週五.

今日的阿格利真投坐落在古希臘重鎮 Akragas 遺址上，由克里特名匠狄德勒斯 (Daedalus) 所建。根據傳說，以居民的奢華生活方式著稱，也是夕拉古沙的強勁對手。西元前406年，淪入迦太基人之手，並被付之一炬。

此城的歷史核心有許多中世紀窄街，以 Via Atenea 爲焦點。聖靈教堂 (San Spirito, 13世紀) 有塞爾波他的灰泥雕塑 (1695)；希臘人的聖母堂 (Santa Maria dei Greci) 建在西元前5世紀神廟的遺址——注意中殿平躺的圓柱。建於14世紀的主教座堂，曾在16和17世紀改建，呈現出阿拉伯、諾曼和加泰隆尼亞的混和風格。

如今阿格利真投的觀光重點是參觀神廟谷的考古區 (見520頁)。省立考古博物館展出從神廟及本地出土的工藝品，極富趣味。

🏛 **省立考古博物館** *Museo Regionale Archeologico*
Contrada San Nicola, Viale
Panoramica. 📞 0922 40 15 65.
🕐 每日上午 (還有週三及六下
午). 💷

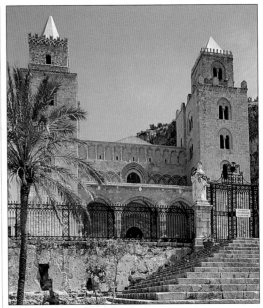

契發路諾曼式主教座堂的雙塔立面

黑手黨 *Mafia*

源自西西里的國際組織，黑手黨 (Mafia意即與法律作對) 當初形成的背景是因當局不仁，貴族剝削、窮人困頓。到了19世紀晚期，已成爲犯罪組織，靠產業投機和販毒勾當而坐大。自從黑手黨員布司徹他 (Tommaso Buscetta) 密告，以及理宜納 (Toto Riina) 被捕之後，黑手黨面對當局更強力的掃蕩。雖然暴力事件不斷，但不會針對遊客。事實上，西西里向來以熱情好客聞名。

電影「教父」第三集 (1990) 中描寫黑手黨暗殺行動的一幕

神廟谷 *Valle dei Templi*

　　神廟谷橫跨阿格利眞投南面一座矮山，是希臘以外，最重要的古希臘建築群之一。此處的多立克式神廟可溯及西元前5世紀。部分在西元前406年遭到迦太基人的破壞；部分則在6世紀被基督教徒視爲異教而予以損毀。後來的地震又雪上加霜。如今，原來10座神廟中的9座仍在，全區花一天的時間就可以逛完。但是爲了避開人潮，最好趁清晨或傍晚前往。

奧林匹亞宙斯神廟的人像柱

鍛鐵之神神廟 ①
Tempio di Efesto
建於西元前430年左右，除了兩根未完成的圓柱仍矗立原地，已所剩無幾. 此廟又稱火神廟 (Vulcan).

衆神明聖殿 ②
Santuario delle Divinità Ctonie
大自然的力量在這群神龕中接受膜拜.

(見519頁)
Museo Regionale Archeologico

San Nicola

● Quartiere Ellenistico Romano

San Biagio

Santuario Rupestre di Demetra →

Via dei Templi

Via dei Templi

Strada Panoramica

海克力斯神廟 ⑥
Tempio di Ercole
這是谷中歷史最悠久的神廟 (西元前6世紀晚期).

● Catacomba

N115

Via Sacra

Tempio di Esculapio

N115

奧林匹亞宙斯神廟 ④
Tempio di Giove Olimpico
這座廟建自西元前480年左右，是當時規模最大的多立克式神廟. 在迦太基人襲擊時尚未完工，而今也已傾頹. 建築採用人像巨柱爲支撐.

朱諾神廟 ⑧
Tempio di Giunone
建於西元前450年左右，神廟的許多圓柱仍保持原狀.

特隆之墓 ⑤
Tomba di Terone
此爲羅馬古墓 (1世紀)的廢墟.

卡斯特與波樂克斯神廟 ③
Tempio di Castore e Polluce
建於19世紀，不當地組合從其他建築取得的材料. 後方是現代的阿格利眞投 (見519頁).

圖例

-- 建議路線

P 停車場

— 古城牆

0公尺 _____ 500
0碼 _____ 500

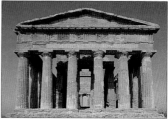

協和神廟 *Tempio della Concordia* ⑦
這座保存得相當完好的神廟 (約西元前430)，是因爲在4世紀時被改成基督教教堂，才免於被毀.

阿美利那廣場鎮 ⑪
Piazza Armerina

Enna. 👥 22,000. 🚌 ℹ️ Via Cavour 15 (0935 68 02 01). 🏛️ 週四.

這座省城一半屬中世紀、一半屬巴洛克式。位於全城最高點的 17 世紀主教座堂,是相當吸引人的巴洛克式建築。

8 月間熱鬧的諾曼人中世紀賽馬節 (Palio dei Normanni) 吸引無數遊客,但真正原因卻是鎮郊西南方 5 公里處羅馬人鄉村別莊、直到 20 世紀才出土的鑲嵌畫。

別莊可能曾屬於 Maximianus Herculeus,他在西元 286 至 305 年曾與戴克里先共治。其子暨繼承者馬森齊歐可能又加以修飾,直到 312 年馬森齊歐去世,君士坦丁大帝接收。

雖然別莊幾乎蕩然無存,但地板上的鑲嵌畫卻是古羅馬時代倖存下來的文物中最精美的。

🏛️ 羅馬人鄉村別莊
Villa Romana del Casale
Contrada Paratore. 📞 0935 68 00 36. 🔓 每日. 📷

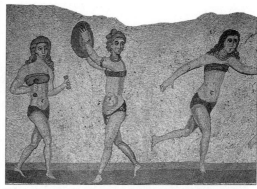
羅馬人鄉村別莊內的古羅馬鑲嵌,描繪身著比基尼的羅馬女郎

恩納 *Enna* ⑫

👥 28,000. 🚃 🚌 ℹ️ Piazza Colaianni 6 (0935 50 08 75). 🏛️ 週二.

位在一片泊瑟芬曾經遊玩的沃土上方的峭壁,她是神話中蒂美特的女兒,這座西西里最高的城鎮 (942 公尺) 自古便不斷受外侮覬覦。蒂美特 (豐饒之神) 崇拜中心就在此,神廟曾聳立在 Rocca Cerere,離腓特烈二世的倫巴底堡 (13 世紀) 不遠。

恩納景點大多集中在舊城。聖方濟教堂有 16 世紀的塔樓。Piazza Crispi 可欣賞 Calascibetta 的美麗景致,雄踞其上的是貝尼尼名作「劫持泊瑟芬」複製品。14 世紀主教座堂後經改建,內含部分蒂美特神廟。

阿雷西博物館有主教座堂寶庫,以及錢幣收藏。考古博物館則呈現當地歷史。八角形的腓特烈二世塔樓 (13 世紀),原是瞭望塔。

恩納東北方的古老山城 Nicosia 曾於 1967 年遭地震破壞,但仍有零星的教堂。聖尼古拉教堂 (14 世紀) 有備受敬拜的基督受難木雕像 (17 世紀),出自 Fra Umile di Petralia。大哉聖母堂則有‧安托內洛‧葛吉尼的 16 世紀大理石多翼式雕刻,和據說是查理五世在 1535 年所用的寶座。再往東是 Troina,1062 年陷入諾曼人之手,他們留下的作品可在 Chiesa Matrice 看到。恩納東南方的 Vizzini 可眺望美麗的鄉野。

🏛️ 阿雷西博物館
Museo Alessi
Via Roma 465. 📞 0935 50 31 65. 🔓 每日.

🏛️ 考古博物館
Museo Varisano
Piazza Mazzini. 📞 0935 50 04 18. 🔓 每日. 📷

從山丘上眺望恩納東南方的維齊尼 (Vizzini)

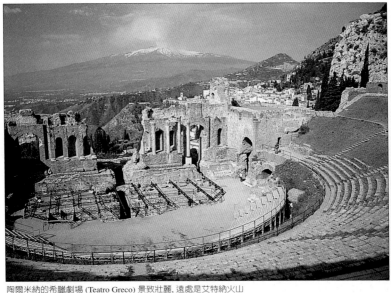

陶爾米納的希臘劇場 (Teatro Greco) 景致壯麗，遠處是艾特納火山

汀達里 Tindari ⑬

Messina. 【 0941 213 27. ⓕⓢ Patti 或 Oliveri，然後搭巴士 ⏱ 每日 9:00-日落前1小時. ♿

　　古城 Tyndaris 的廢墟懸在斷崖邊上，俯臨 Golfo di Patti，可說是希臘在西西里最後的城市 (西元前395)。遺址除了城牆外，多爲古羅馬的建物。並有座古物研究所收藏出土藝品。

　　汀達里最著稱的是位於 Piazzale Belvedere 的神龕，供奉拜占庭聖像「黑色聖母」。

美西那 Messina ⑭

🏠 275,000. ⓕⓢ ⛴ ⚓ ⓘ Piazza Cairoli 45 (090 293 52 92). ⛴ 每日.

　　美西那飽受地震及第二次世界大戰炮火重創。省立博物館有安托內羅‧達‧梅西那及卡拉瓦喬的作品。Piazza Catalani 的加泰隆尼亞人的至聖聖母領報堂 (Santissima Annunziata dei Catalani) 集12世紀諾曼建築各風格之大成，裝飾繁複；連主教座堂 (建自1160) 也相形遜色。

　　GA Montorsoli 的 Fontana d'Orione (1547) 是16世紀西西里同類中最佳的。他的 Fontana di Nettuno (1557) 則是爲建城及美西那作爲世界主要商港的地位誌慶。

🏛 省立博物館
Museo Regionale

Via della Libertà 465. 【 090 36 12 92. ⏱ 週一至六上午 (以及週二，四，六下午). 📷

安托內羅‧達‧梅西那的「聖母與聖嬰」(1473)，省立博物館

陶爾米納 Taormina ⑮

Messina. 🏠 10,000. ⓕⓢ ⛴ ⓘ Palazzo Corvaja, Piazza Santa Caterina (0942 232 43). ⛴ 週三.

　　環境絕佳，是西西里最知名的度假地；帶有高貴氣息，有沙灘和各式餐館、旅館。

　　最出色的是希臘人建於西元前3世紀的劇場，後經羅馬人重建。其他古典時期遺蹟還有音樂廳，以及供軍事演習的人工湖。位於 Piazza Vittorio Emanuele (古羅馬集會廣場所在) 的寇爾法亞府邸 (Palazzo Corvaia, 14世紀)，是以原址的神廟石塊建造而成。13世紀的主教座堂 (1636翻修) 則是堡壘式的建築。

　　陶爾米納的主要海灘 Mazzarò 有漂亮且乾淨的海水，從鎮上方便前往。南邊位於 Capo Schisò 有古城 Naxos 的廢墟。西邊是 Gole dell'Alcantara。一座20公尺深的玄武岩峽谷，有冰涼的河水和瀑布。

艾特納火山 ⑯
Pendici dell'Etna

Catania. FS 至 Linguaglossa 或 Randazzo; 循環線鐵路自 Catania 至 Riposto。 至 Nicolosi。 Via G. Garibaldi 63, Nicolosi (095 91 05)。

歐洲最高 (3,370 公尺) 且活動最頻繁的火山。古羅馬人曾視為火神的熔爐。從 Nicolosi 有巴士可以到 Rifugio Sapienza，再從這裡搭纜車走 2.700 公尺到月球表面般的凝固熔岩和黑色岩石。循環線火車從 Catania 到 Riposto。

卡他尼亞 *Catania* ⑰

365,000。 FS Via Cimarosa 12 (095 73 06 211)。週一至六 (一般); 週日 (骨董及小玩意)。

1693 年地震後經徹底重建。雖不美麗，但仍有一些以熔岩建造、極富想像力的巴洛克式建

卡他尼亞主教座堂的立面

築。Piazza del Duomo 有一隻駄著埃及方尖碑的熔岩大象 (本地象徵)，並可望見艾特納山。1736 年，瓦卡里尼為諾曼式的主教座堂換了新立面，市政廳 (1741 完工) 也是他的作品，此外還有 Sant'Agata (1748) 的立面、Collegio Cutelli 的設計和 Palazzo

Valle (約 1740-1750)。

伊塔爾建的聖安祥教堂 (約 1768)，延續瓦卡里尼傳統。碧斯卡利府邸 (18 世紀初) 令人目眩的石雕，比起阿馬托為聖本篤修院 (1704) 及聖尼可洛教堂 (1730) 所作的裝飾，則樸素多了。

貝里尼紀念館是作曲家貝里尼 (1801-1835) 的出生地，同街還有用熔岩建的古羅馬劇場 (西元前 21)。小說家維葛 (Verga, 1840-1922) 的故居位於 Via Sant'Anna。Via Crociferi 上有幾座 18 世紀教堂：San Francesco Borgia, San Benedetto 和 San Giuliano，後者內部是瓦卡里尼的傑作 (1760)。沿街而下還有 Santo Carcere，內有囚禁 San Agatha 的牢房，她在 253 年殉道。

傳統西西里美食所受的影響

西西里有義大利口味最豐富的烹調，這要歸因於獨特的地理位置——孤立於北非、歐洲和地中海東區之間——以及它所吸引的侵略者。西方最早的烹飪書「烹飪藝術」(西元前 5 世紀) 如今已失傳，作者便是夕拉古沙的希臘人米陶庫斯 (Mithaecus)。西西里的沃土吸引了希臘殖民者，並且向希臘輸出橄欖油、小麥、蜂蜜、乳酪和蔬果。阿拉伯人也引進柳橙、檸檬、茄子和甘蔗，由於他們嗜吃甜食，因而

陳列在巴勒摩市場攤位令人難忘的各種橄欖

產生了美味的冰品 granita。西西里人喜歡說他們的冰淇淋源自阿拉伯人，但古希臘和羅馬人其實早就懂得用艾特納山的雪來冰鎮葡萄酒。傳統上，鄉下人僅以裹腹為足，貴族則喜歡盛宴，

而今西西里飲食最奇特的便是可以很簡樸，也可以漂亮豪華。這裡可以吃到所有義大利常見的菜式，但最引人垂涎的則是用本地材料作成的多樣菜式，如旗魚、沙丁魚、酪漿乳酪、紅番椒、茄子、續隨子、橄欖和杏仁醬。

用杏仁醬製成的杏仁糖 (Marzipan)

俯瞰陶爾米納附近的馬札洛 (Mazzarò) 海灘風光 ▷

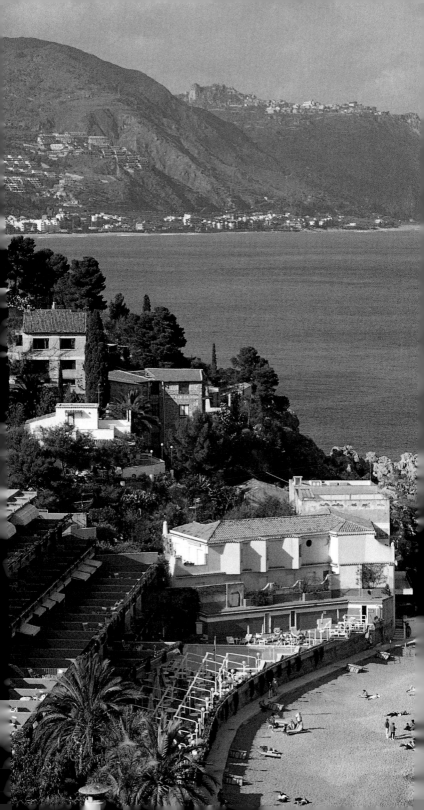

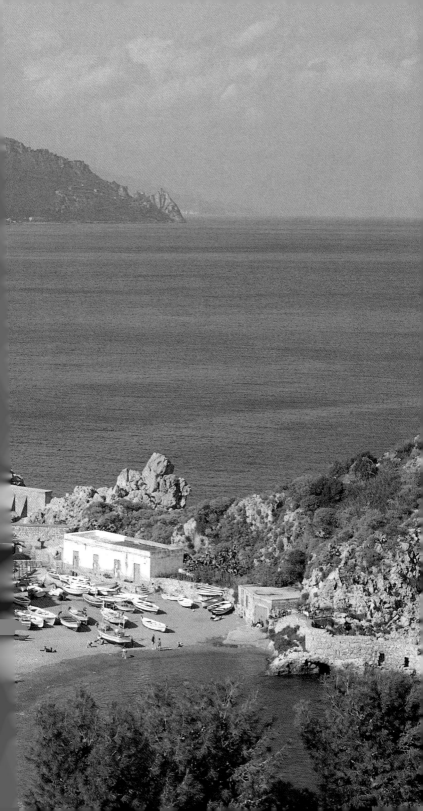

古希臘世界最美的城市之一，夕拉古沙的水畔風光

潘塔利卡 *Pantalica* ⑱

Siracusa. 🚍 自Siracusa至
Sortino, 然後走5公里到入口或
搭巴士自Siracusa至Ferla, 然後
走10公里至入口。☐墓地 ℹ Via
San Giovanni alle Catacombe 7,
Siracusa (0931 46 24 52). 🕐 7:00-
日落 (10-3月: 18:00). ♿

潘塔利卡的史前墓地
坐落在偏遠無人煙的伊
貝利群山 (Monti Iblei)，
俯臨阿納波河 (Anapo)，
是健行及野餐的好地
方。尚未發掘的大村莊
(西元前13-8世紀有人居
住) 的已故村民，都葬
在此地鑿岩而成，幽深
如山洞的墓穴。超過5
千座墳墓分層排列，每
座墓口都有石板覆蓋。

一般認為當地居民來
自沿岸的Thapsos，該地
曾遭內陸好戰部落的襲
擊，居民因此棄城而
去。拜占庭時期，才再
度有人居住，部分古墓

潘塔利卡開鑿岩石而成的
史前墓地

被改作穴居和禮拜堂。
墓地出土的文物都藏於
夕拉古沙的省立考古博
物館。

夕拉古沙 *Siracusa* ⑲

🏛 125,000. 🚉 🚍 Via San
Sebastiano 45 (0931 677 10).
🚢 週三.

夕拉古沙主教座堂的內部

古城Syracuse是西元
前5至3世紀，最重要的
希臘城市之一，也是古
羅馬執政官西塞羅口中
最美麗的城市。Ortigia
半島為古城自給自足的
中心區。自從西元前480
年城市擴張以來，內陸
的Achradina, Tyche和
Neapolis便一直被占
領。當時正處於杰拉
(Gela) 的暴君傑隆
(Gelon) 治下，夕拉古沙
增建了許多新神廟、劇
場和船塢。此城一直很

強盛，直到西元前211
年被羅馬人攻陷，最著
名的居民數學家阿基米
德，也在戰爭中喪生。

出色的主教座堂由巴
馬建自1728年。巴洛克
式立面後是雅典娜神廟
(西元前5世紀)，但已與
主教座堂合併。正對新
橋 (Ponte Nuovo) 廢墟的
是西西里最早的多立克
式阿波羅神廟。

主教座堂對面是林中
的貝內芬托府邸 (1778-
1788)，堪稱大膽的夕拉
古沙巴洛克式典型，如
同大修院的聖露琪亞教
堂 (1695-1703)。市政廳
有座小博物館，記錄了
愛奧尼亞式神廟的歷
史；古錢館 (Galleria
Numismatica) 的錢幣收
藏則紀錄了夕拉古沙過
去的財富。阿瑞蘇斯泉
(Fonte Aretusa) 經常出現
在古典作家筆下，在神
話中，月神Artemis將她
變成泉水以躲開河神。

半島盡頭是曼尼亞契
堡 (Castello Maniace)，
1239年左右由腓特烈二
世建立；也是省立美術
館所在，收藏有卡拉瓦
喬的「安葬聖露琪亞」
(1608)。

該畫來自第二次世界

大戰中被夷爲平地的
Achradina區倖存的聖露
琪亞教堂。教堂大約是
17世紀，有座諾曼鐘
樓，坐落在聖露琪亞
304年殉道的地點，她
是夕拉古沙的守護聖
徒。Achradina如今是現
代夕拉古沙的中心。

北方Tyche的省立考
古博物館收藏重要的工
藝品，有的來自西西里
東南部的考古遺址，以
及從夕拉古沙各神廟取
來的斷瓦殘垣。

Neapolis區及其考古
公園則有羅馬劇場、海
隆二世 (Hieron II) 祭
壇，以及鑿山壁而成的
希臘劇場。過了水仙祠
(Nymphaeum) 是2世紀
建的羅馬圓形劇場，以
及天堂探石場 (Latomia
del Paradiso)。西元前
413年，戰後慘敗的7千
名雅典人，據說被監禁
在採石場活活餓死。

Neapolis北方8公里
Epipolae的Euryalus城
堡，是現存最重要的古
希臘防禦工事。

🏛 省立美術館 *Gallerie
Regionale di Palazzo
Bellomo*
Palazzo Bellomo, Via Capodieci
16. 📞 0931 696 17. ⬜ 週二至六
上午.

🏛 省立考古博物館
*Museo Archeologico
Regionale Paolo Orsi*
Viale Teocrito 66. 📞 0931 46 40
22. ⬜ 週二至六上午.

諾投 *Noto* ⑳

Siracusa. 🚶 24,000. FS ▦
ℹ Piazza XVI Maggio (0931 83
67 44). 🚢 週一及每月第一及三
個週二.

18世紀初，諾投從零
開始建設，以取代1693
年毀於地震的古城。全
城廣泛採用巴洛克式風
格，以當地白色的石灰
華爲建材，在陽光下形

諾投的主教座堂前的巨形階梯

成美麗的棕黃色。現成
爲西西里迷人城鎮。

鎮上最顯眼的雙塔主
教座堂 (1770年代) 於
1996年因主祭室的圓頂
坍塌而嚴重損毀。教堂
被認爲是名重一時的建
築師葛亞第 (Rosario
Gagliardi) 所建。他也設
計了聖薩華多 (San
Salvatore) 神學院 (18世
紀) 的奇特塔樓立面、
聖多明尼克教堂 (San
Domenico, 1730年代) 的

外凸立面，以及聖奇雅
拉教堂 (Santa Chiara,
1730) 的橢圓形內部。主
教座堂後方是特利勾納
府邸 (Palazzo Trigona,
1781)。金色別墅大廈
(Palazzo Villadorata,
1730年代) 的立面極爲
絢麗。Via Nicolaci北端
貞女山修院 (Monastero
del Montebergine) 有醒
目的弧形立面。葛亞第
所建的十字架苦像堂
(Crocifisso, 1728) 矗立在
鎮上最高處，內有勞拉
納所作的聖母雕刻
(1471)。面對主教座堂
的市政廳 (Municipio,
1740年代)，有精美的
「波濤狀」地板設計。

1693年的地震也摧毀
了西方30公里的Modica
和再過去的Ragusa。和
諾投一樣，也重建成繁
複的巴洛克風格。葛亞
第於18世紀初分別在兩
地都建造了教堂。

諾投的金色別墅大廈，立面雕刻充滿狂想風格

薩丁尼亞島

Sardegna

在勞倫斯的旅遊見聞「Sea and Sardinia」，描述薩丁尼亞是「超乎時光與歷史之外」。的確，時光的腳步到這裡變慢，古代歐洲的傳統也一一保存了下來——分別來自腓尼基、迦太基、羅馬、阿拉伯、拜占庭、西班牙和薩瓦。

這些傳統展現在薩丁尼亞的許多節慶之中——有些是樸實的基督教遺風，有的源自異教。島上使用好幾種不同的方言及語言；在阿蓋洛可聽到加泰隆尼亞話，聖彼得島則通行立古利亞方言。腓尼基的古語甚至還殘存下來。南部的傳統影響以西班牙爲主，純正的原住民和語言，則倖存於眞納眞圖山區。窮鄉僻壤住著牧人，因地勢險峻，入侵者很難搔擾。

島上最獨特的，是散布於鄉野間的史前夈拉蓋 (nuraghe, 塔狀建物) 城堡、村莊、神廟和墳墓，尤以位於卡雅利北部的巴魯米尼，以及薩撒里南面的夈拉蓋谷最著名。興建夈拉蓋的種族源自何處，至今仍是地中海區最令人困擾的謎團。薩丁尼亞首府卡雅利的考古博物館有精彩收藏，供人一窺這謎樣的種族。

Sassari, Oristano, Alghero 及 Olbia 是風貌各異的各區中心。有些出色的比薩-仿羅馬式教堂位於 Sassari 一帶，這裡的方言也顯示出和托斯卡尼語系的密切關係。Olbia 是新興城市，因旅遊業和靠近 Costa Smeralda 而致富。樸素保守的 Nuoro 及轄區位於眞納眞圖山下，則與觀光簡冊上的薩丁尼亞大異其趣。

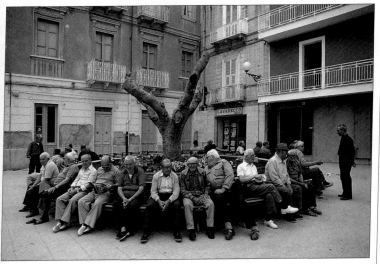

鄰近聖安提歐科島的聖彼得島，在小度假地卡洛佛特 (Carlforte) 偷得半日閒的人們

位於薩丁尼亞東南角上，卡雅利東邊的西謬思 (Simius) 海灣

漫遊薩丁尼亞島

　　薩丁尼亞島的特色是內陸坡巒起伏的高地，覆滿草原林地——草地夾雜著桃金孃、野生百里香、霸王樹和矮橡樹——海岸邊則有詭譎多變的蔚藍海洋、遺世獨立的小灣，綿延的沙灘和洞穴。真納真圖山 (Gennargentu) 最高峰 1,834 公尺，庇護著難以深入的鄉野。山脈到了東北部驟降進入島上最高級的翡翠海岸。再往南，歐羅賽海灣一帶的海岸線完全未遭破壞。西部歐利斯塔諾地勢平坦，由此可通往田野平原，是島上蔬果產區。

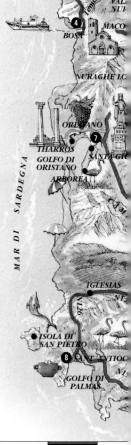

巴魯米尼附近，蘇餐拉克西 (Su Nuraxi) 的史前餐拉蓋遺跡

本區名勝

翡翠海岸 ❶
薩撒里 ❷
阿蓋洛 ❸
柏薩 ❹
諾羅 ❺
溝諾內小灣 ❻
歐利斯他諾 ❼
聖安提歐科 ❽
卡雅利 ❾

阿蓋洛典型的窗外晾衣風光

請同時參見

- 住在義大利 575 頁
- 吃在義大利 609 頁

0 公里　　　　　50
0 哩　　　25

聖安提歐科西北方的聖彼得島，驚濤
拍岸的景象

圖例

主要道路	
次要道路	
賞遊路線	
～ 河川	
☼ 觀景點	

真納真圖山的最南端

交通路線

義大利本島許多港口均有渡輪前往
Cagligari, Olbia 和 Porto Torres. 國內外
飛機則使用 Cagligari, Olbia 和 Alghero
的機場. N131公路縱貫南北, 繞行真納
真圖山, 若想深入山區, 只有靠蜿蜒崎嶇
的山徑. N131公路有支線通往 Olbia 和
Nuoro. 大城鎮之間有快速巴士和迅速優
良的火車銜接, 但小鎮之間則只有速度
緩慢的日間巴士, 以及窄軌火車相通.

美不勝收的翡翠海岸，散發著灌木芬芳

翡翠海岸 ❶
Costa Smeralda

Sassari. FS ⛴ Olbia. 🚌 Porto Cervo. ℹ Via Catello Piro 1, Olbia (0789 214 53). AAST Arzachena (0789 826 24)

翡翠海岸從庫涅亞納灣 (Golfo di Cugnana) 延伸至阿爾查克納灣 (Golfo di Arzachena)，原本天然寂靜，1950年代晚期，由許多大亨融資而成的財團，將此地開發成豪華度假區，如今其原始風貌受到嚴加保護。鹿港 (Porto Cervo) 是主要城鎮，是屬於真正有錢人的度假地。

北邊是較具鄉村風味的 Baia Sardinia 和 Cannigione。從 Palau 可搭渡輪到 La Maddalena 和加里波底的家鄉 Isola Caprera 和其紀念館。

🏛 **國立加里波底紀念館**
Museo Nazionale Garibaldino
Frazione Caprera, Maddalena.
📞 0789 72 71 62. 🕐 每日 (10-5月僅上午。 ● 1月1日、5月1日、12月25日。 📷 ♿

薩撒里 Sassari ❷

🏠 130,000. 🚶 FS 🚌 ℹ Viale Caprera 36 (079 29 95 44; 079 29 95 46; 29 95 79). ● 週一。

13世紀初，熱那亞和比薩商人在此建城，以當地基督升天節舉行的薩丁尼亞馬術節聞名；也是島上首座大學所在。主教座堂 (11世紀，加上後來巴洛克式增建部分) 四周是擠滿教堂的中世紀區。北邊是文藝復興晚期噴泉 Fonte Rosello。想深入瞭解薩丁尼亞馬歷史，可從國立「真知」考古博物館開始。

沿著N131公路往東南方去，有座比薩-仿羅馬式的薩卡賈至聖三一教堂 (1116)，有薩丁尼亞唯一殘存的13世紀系列溼壁畫。更遠處是薩維內洛的聖米迦勒教堂 (12世紀)；在 Ardara 則有玄武岩建成的仿羅馬式 Santa Maria del Regno，又稱「黑色主教座堂」。

🏛 **國立「真知」考古博物館**
Museo Archeo-logico Nazionale "GA Sanna"
Via Roma 64.
📞 079-27 22 03.
🕐 週二至日。 📷 ⌚ ♿

薩卡賈至聖三一教堂立面

阿蓋洛 Alghero ❸

Sassari. 🏠 41,000. 🚶 FS 🚌 ⛴ ℹ Piazza Porta Terra 9 (079 97 90 54). ● 週三.
W www.infoalghero.it

12世紀初，建在面對阿蓋洛灣的半島上，1353年被亞拉岡人從熱那亞多利亞家族手中奪得，當地移入巴塞隆納和瓦倫西亞 (Valencia) 移民。原有住民——立古利亞人和薩丁尼亞人——被徹底驅逐，使得此地至今還是盛行加泰隆尼亞語言和文化；古城也呈現西班牙風貌。

熱鬧的阿蓋洛舊港遍布著迷宮般小巷，以及圓石子路，除了面向陸地的部分外，兩側都是雉堞城牆和防衛塔。面向公共花園的是龐大的16世紀塔樓大地門之塔 (Torre di Porta Terra)，因建造者而被稱作猶太人之塔。在舊城外圍還有更多塔，如 Torre dell'Espero Reial 和 Torre San Giacomo，以及大地門廣場的 Torre della Maddalena。16世紀的主教座堂主要是加泰隆尼亞-哥德風格，大門則是亞拉岡式。聖方濟教

阿蓋洛典型的房舍

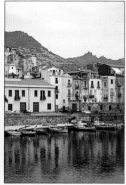

柏薩水畔風光

砮拉蓋 *Nuraghe*

薩丁尼亞島最受人矚目的是7千多座散布於島上的砮拉蓋。這些奇怪、仿若截去半截的圓錐形建築，約建於西元前1800至300年，建材採用從死火山採來的玄武岩巨塊，而無任何鉚釘。至今仍無從了解居民的身分，從他們所建的砮拉蓋推測，他們應該有良好的組織，且具備出眾的工程技巧，但顯然未留下任何文字。這神祕民族所留下的謎團長期以來一直困擾薩丁尼亞人。

獨立式的砮拉蓋
相當小，有幾座是堡壘，設有水井和其他防衛設施。

堂 (14世紀) 有宜人的修院迴廊，以及高聳於阿蓋洛的八角形鐘樓；巴洛克式的聖米迦勒教堂則有鮮明的鋪瓦圓頂。多利亞之家 (Casa Doria) 是西班牙人之前阿蓋洛的統治者寓所。

　　搭船或開車 (後者路程高低起伏較大) 可抵狩獵甲 (Capo Caccia) 頂端壯觀的海神巖洞 (Grotta di Nettuno)；或是到附近的綠洞 (Grotta Verde)。

柏薩 *Bosa* ❹

Nuoro. ﹡ 8,500. FS ﹐ **i** Corso Vittorio Emanuele 59 (0785 37 61 07). ﹐ 週二.

　　柏薩坐落在薩丁尼亞唯一可通航的特摩河口 (Temo)。古老的海岸區 (Sa Costa) 沿低丘邊上爬升，山頂的山脊堡 (Castello di Serravalle) 由Malaspina家族建於1122年，狹小的巷道自中世紀以來幾乎沒變。特摩河畔的漂染房 Sas Conzas，是以前染匠的住家和工坊。

　　平原區 (Sa Piatta) 有羅岡-哥德式的主教座堂 (15世紀) 和仿羅馬式的 San Pietro Extramuros 教堂 (11世紀)，後者的哥德式立面是西多會修士在13世紀加建的。

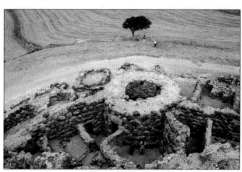

砮拉蓋建築區
Su Nuraxi at Barumini (上圖) 和靠近 Dorgali 的 Serra Orrios，以及 Santu Antine at Torralba，是幾個重要的砮拉蓋建築區。可以辨認出房舍，神廟，墳墓，甚至是劇場。

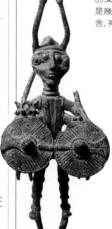

青銅造形
這尊四眼四臂的青銅英雄像和其他物品和雕像，都是在砮拉蓋遺址發現，與砮拉蓋人有密切關聯。

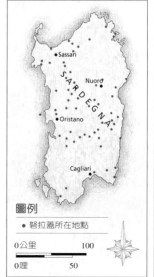

圖例
- ● 砮拉蓋所在地點

0公里　　　　　100
0哩　　　　50

諾貝爾獎得主，小說家德蕾達
(Grazia Deledda) 是諾羅人

諾羅 Nuoro ❺

🏠 38,000. 🚉 🚌 ℹ️ Piazza
d'Italia 19 (0784 300 83). 🚗 週五
及六. 🌐 www.apt.nuoro.it

位於歐爾托本內山
(Monte Ortobene) 和奇偉
的巍峨山 (Sopramonte)
下，是1926年獲諾貝爾
文學獎的德蕾達的家
鄉。她對於圍繞身旁的
初民社群所蘊含的力量
與熱情，所作的深入描
寫和理解使她獲得表
彰。在薩丁尼亞傳統民
俗生活博物館內可見到
收藏極廣的民俗文物。
想見識當地的舞蹈和方
言，最佳方式便是參加
「薩丁尼亞救世主節」。

諾羅處於巴爾巴賈區
(Barbagia) 的邊緣，這裡
的牧人所住的孤村從未
經歷任何統治；因為眞

納眞圖山脈相當難以進
入。古羅馬人視爲「蠻
荒區」。巴爾巴賈這種目
無王法的傳統，可以從
歐爾勾蘇羅 (Orgosolo)
窺見一斑，當地城牆的
壁畫呼籲薩丁尼亞起而
獨立。對峙黨派陷於血
腥鬥爭幾乎達50年之
久；盜匪作風也形成本
地民俗的一部分。在馬
末亞達 (Mamoiada) 舉行
的「黑面罩騎士」嘉年
華會中，男人穿戴邪惡
的面具和傳統服裝，演
出祭典舞，結束時象徵
性「屠宰」一頭代罪羔
羊；呈現粗暴的民俗傳
統和抗拒改變的心態。

🏛 薩丁尼亞傳統民俗生活
博物館 Museo della Vita e
delle Tradizioni Popolari
Sarde
Via Mereu 56. ☎ 0784 24 29 00.
🕐 每日9:00-13:00, 15:00-19:00.

溝諾內小灣 ❻
Cala Gonone

Nuoro. 🏠 800. ℹ️ Viale
Buemarino (0784 93 61 96).
⛴ 每日. 🛥 至巖洞 (4-10月中
旬). ☎ 0784 933 05.

諾羅東邊的溝諾內小
灣村，夾在大海與山腳
間，是熱鬧的濱海度假
區兼漁港。沿著未經破
壞的海岸，有幾處孤立
的小灣Cala Luna和Cala

Sisine，有標識清楚的2
小時步道與溝諾內小灣
相連。馳名的海牛洞
(Grotta del Bue Marino)
內有許多奇岩怪石。只
能坐船前往。

往南還有村落Urzulei,
Baunei 和 Santa Maria
Navarrese，順著壯闊的
SS125公路至Tortolì，
有令人屏息的景觀。

歐利斯他諾 Oristano ❼

Cagliari. 🏠 32,000. 🚉 🚌
ℹ️ Piazza Eleonora 19 (0783 368
31); Via Vittorio Emanuele 8
(0783 706 21). 🚗 週二及五

靠近歐利斯他諾的塔洛斯廢墟

轄區約莫涵蓋歷史上
的Arborea，即艾蕾歐諾
拉 (見下頁) 曾統治之
地。Piazza Eleonora 有
紀念她的18世紀雕像。
阿泊瑞亞古物研究所有
豐富的工藝品。聖克里
斯多夫塔樓 (1291) 原是
防禦工事。主教座堂
(13世紀) 後來重建成巴
洛克式。較迷人的教堂
有 Santa Chiara (1343) 和
San Martino (14世紀)。

位於 San Giusta 的12
世紀比薩-仿羅馬式主教
座堂，內部的圓柱可能
取自 Tharros，是西元前
8世紀的布匿克聚落，
廣大的遺址在歐利斯他
諾以西的西尼斯 (Sinis)
半島上綿延20公里。

溝諾內小灣南邊的海牛洞入口

聖彼得島 (Isola di San Pietro) 的首府 Carloforte 是一小型度假區

阿泊瑞亞古物研究所
Antiquarium Arborense

Palazzo Parpaglia, Via Parpaglia 37. 0783 79 12 62. 每日.

聖安提歐科 ❽
Sant'Antioco

Cagliari. Piazza Repubblica 48 (0781 820 31).

薩丁尼亞南部外海、未經破壞的島上最大城鎮,曾是腓尼基港口和古羅馬重要根據地。從地下墓窖可以清楚看到幾乎不曾間斷的統治歷史。腓尼基墓地後來被基督教徒使用,就在12世紀 Sant'Antioco Martirte 下方。古物研究所展示腓尼基人的工藝品;迦太基古神殿 (Tophet) 以及地下墓窖也在附近。從 Calasetta 可搭渡輪前往 Isola di San Pietro 小島。

地下墓窖
Catacombs

Piazza Parrocchia. 0781 830 44. 每日. 僅限導覽.

古物研究所
Antiquarium

Via Regina Margherita 113. 0781 835 90. 每日. 1月1日,復活節,12月8、25及26日. (可憑票參觀古神殿和地下墓窖).

卡雅利 *Cagliari* ❾

250,000. Piazza Matteotti 9 (070 66 92 55). 每日,週日 (跳蚤市場) 及每月第二個週日 (古物). www.comunedicagliari.it

薩丁尼亞的首府,先後被腓尼基人、迦太基人和古羅馬人占領,西南方便是腓尼基古城 Nora 的廢墟。西元2世紀時鑿岩而成的圓形劇場,自古羅馬時代保存至今。博物館城寨是由舊王室兵工廠改造而成,設有好幾座博物館,包括考古博物館。最有趣的收藏是耆拉蓋文物,特別是青銅還願小雕像;博物館城寨也有座美術館。卡雅利密集的古中心充滿北非風情,在地勢較高的堡壘區 (Castello),有古羅馬及更晚的比薩防禦建築。從聖雷米稜堡 (Bastione San Remy) 可眺望全城和附近鄉野。主教座堂於20世紀改建成仿羅馬式建築,教堂入口兩旁兩座12世紀的講壇,原本是要送到比薩的主教座堂。

附近還有座比薩式塔 Torre San Pancrazio (14世紀)。從部分傾頹的 Torre dell'Elefante 到港口間的海邊區 (Marina),是16至17世紀期從古城延伸出來的。6世紀的教堂 San Saturnino 是難得的拜占庭時期古蹟。

圓形劇場 *Amphitheatre*

Viale Sant'Ignazio. 070 411 08.

博物館城寨
Cittadella dei Musei

Piazza Arsenale. 考古博物館 070 65 59 11. 週二至日. 美術館 070 67 40 54. 週四至日. 1月1日,5月1日,12月25日.

6世紀的卡雅利聖薩圖尼諾教堂 (San Saturnino in Vagliari),是採希臘十字形建構

阿泊瑞亞的艾蕾歐諾拉

艾蕾歐諾拉 (Eleonora) 是力抗外族統治的鬥士,於1383至1404年擔任阿泊瑞亞的行政法官,該地是薩丁尼亞四大行政區之一。她與多利亞 (Brancaleone Doria) 的聯姻鞏固了熱那亞人在薩丁尼亞的利益,並曾號召全島團結抵抗西班牙人入侵。但她留給後世最重要的遺產是完成法律制定,該律法由其父開始制定,以薩丁尼亞文寫成,內容包括夫妻財產共有、女性被強姦的求償等。

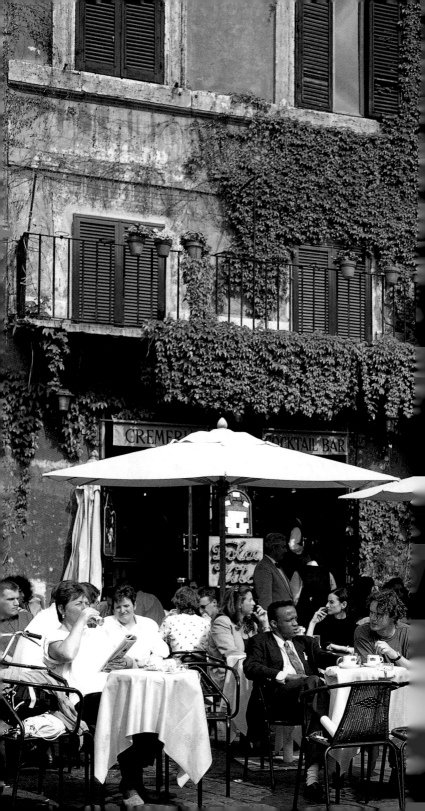

旅行資訊

住在義大利

義大利有來自世界各地的觀光客，大多數義大利人也選在國內度假，尤其是山區和海濱。因此各類住宿的選擇也多得驚人；有設在古老府邸和古蹟住宅內的豪華旅館，也有簡樸的家庭式旅館及青年旅舍。大城市也都有一流的一餐一宿式住宿。想採自助式

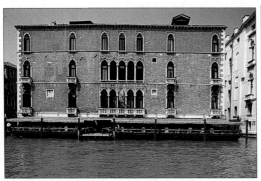

三星級旅館標誌

也有各種選擇，包括托斯卡尼宏偉的別墅，或是熱鬧濱海度假區附近專門的度假公寓。義大利旅館是出名的昂貴且服務差，然而還是可以在各種價位中找到最划算的住宿。542至575頁表列的旅館，是從各地不同價位的旅館中選出風格、舒適度或地點最好的。

Gritti Palace 大飯店是威尼斯一座古老府邸 (見544頁)

旅館的等級

義大利旅館以一到五星區分等級。評定是根據旅館提供的客房設備，而非環境氣氛；各地標準也略有不同。

有時旅館等級較實際應得的為低；原因可能是當地旅遊單位尚未作升級調整，或是旅館本身刻意壓低等級以避免高額賦稅。

旅館

義大利文「albergo」(旅館) 多半指較高級的住宿。房間大小的差異很大：即使是市中心高價位的旅館房間，可能比其他國家同級旅館小很多；市區以外的旅館房間則又可能大得像間小套房。大致上，「旅

館」的房間皆附淋浴，較豪華的還有浴缸。偶爾會在市區內看到「albergo diurno」(日間旅舍) 的招牌，這種日間開放、不設住宿的旅館有浴廁、吹理頭髮，以及其他旅行中所需衛生設施。這類旅館通常設在大火車站內或附近。

賓館

雖然正式場合已不再用「pensione」(賓館) 的稱謂，但仍用來指一和

指示旅館地點及方位的路標

二星級的旅館，這類旅館多為小型、家庭式經營。通常都極為乾淨、態度親切而慇勤，房間設施雖簡單但功能齊全。不過，由於賓館往往設在古舊建築內，在享受古蹟魅力的同時也必須忍受水管噪音和陰暗的房間。大多無公共廳室，最多只有裝潢簡陋的早餐室。多數賓館會有幾間附私人淋浴的客房，但很少有浴缸設備。如果可能夜歸，最好確認能否進門。因為賓館在午夜或凌晨1點後不一定有門房，但多數可以提供大門鑰匙。

若是在冬季期間投宿，得先查清楚是否有中央暖氣系統。即使在南部地區，11到2月間的氣溫還是很低。

客棧 (locanda) 是傳統供應廉價食宿的旅社，如今在北部及中部地區仍通用此稱；但現在與賓館同義，只是作為招攬遊客的晃子。

連鎖飯店

義大利有多家連鎖旅館和常見的國際大飯店一樣走高價位市場。Jolly 訴求商務旅客，在大城市至少有一兩家；Starwood Westin 和 Best

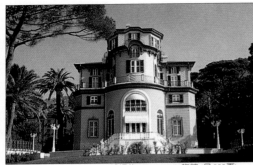
位於熱那亞的內爾維(Nervi), 浪漫的 Villa Pagoda 旅館 (見 555 頁)

Western 和國際豪華連鎖較相似；Notturno Italiano 則迎合平實價位的需求。Relais et Châteaux 則在古堡、別墅和修道院，搭襯合宜的設備，經營氣氛迷人的旅館。

餐點與客房設備

在許多國家的旅館會有的特殊設備，在義大利幾近於零。儘管夏季氣候溫暖，除了五星級旅館外，其他旅館幾乎沒有空調設備；24小時的客房服務也是如此。

有些旅館在旺季時要求住客包三餐 (pensione completa) 或二餐 (mezza pensione)。然而，除非地點太偏僻，否則最好儘量避免，因為旅館附近必有多種進餐選擇。多數旅館費用內含早餐，然而也是能免則免，因為在當地小餐館更能享受到道地口味。

訂雙人房時要聲明是雙床 (letti singoli) 或雙人床 (matrimoniale)。除了最昂貴的旅館外，多數旅館通常只有淋浴而無浴缸設備。

攜孩童同行

義大利人以平常心看待孩童，儘管旅館可能沒有多少特殊設備，但都非常歡迎孩童。

有些廉價旅館可能無法供應嬰兒床。不過，實際上所有旅館都可以在雙人房內多加一或二張小床，供全家一起出遊的旅客使用。每張床加收的費用通常是雙人房住宿費的百分之30到40。絕大多數的大型旅館也提供托嬰服務。

住宿費用

雖然住宿價格視地區與季節而異，但一般來說義大利的旅館並不便宜。價格以房間計，含稅金及服務費在內。無衛浴的雙人房起價約50歐元；附衛浴的客房即使在最簡陋的旅社，收費至少也在65歐元以上。單人房價格約為雙人房的三分之二。100歐元左右的房間，雖不見得豪華，但至少舒適，且通常有不錯的景觀。210歐元或以上，便可以有很好的設備、宜人或位置適中的地點，而且往往深具當地或歷史魅力。在主要城市和度假區的旅館也比較昂貴。

位於羅馬的 Sant'Anselmo 旅館 (見 565 頁) 的庭園

依法律規定，旅館須在每個房間標示收費標準。旺季和淡季的價差可達一倍或以上，度假區甚至更高。

額外的收費也必須留意，迷你酒吧的索價可能相當離譜；停車、洗衣及使用房間內的電話都可能被大敲竹槓。

預訂房間

最好儘早訂房，尤其是有特殊要求如房間須有不錯的視野、遠離街道或附衛浴設備等。通常提早2個月時間便足夠，但須留意，若遇到旺季期間，熱門的旅館可能早在6個月前就已預訂一空。8月是濱海度假區忙碌的季節，2月則換到山區度假。

其他城鎮有特別的文化活動時也是一樣 (見62-65頁)。

訂房時旅館會要求先付訂金；一般都接受信用卡 (包括結帳時不收信用卡的旅館在內)；也可以國際匯票支付。

依義大利法律規定，旅館在收到尾款後必須開立收據 (ricevuta fiscale) 給顧客，旅客則須保留到離開義大利為止。

佛羅倫斯的 Hotel Tornabuoni Beacci (見 559 頁)

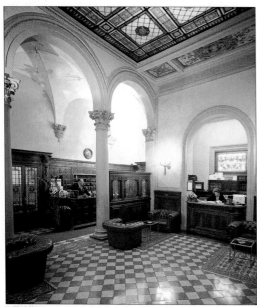

佛羅倫斯 Porta Rossa 旅館 (見 557 頁) 入口中央的拱頂

住宅登記與退房

抵達旅館後，管理部門會將你的護照拿去向警察局申報。這只是單純的例行作業，只要 1、2 小時便可取回。你也必須委託旅館將電話轉至房內。

退房時間通常是中午前，小旅館可能得更早。房間一定要空出來，但大多可以讓客人暫存行李，再於當日取回。

自助式住所和觀光農莊

如果想以某地區為據點，則自助式住所通常地點極佳，而且往往屬於高水準設施。

義大利鄉間有 2 千多座農莊、別墅及山莊，提供價格公道的自助式或旅館式住宿，構成觀光農莊 (Agriturismo) 計畫的一部分。設備等級從別墅或古堡內一流的旅館到家庭農場提供的

威尼斯 Albergo al Sole 旅館 (見 544 頁)

簡單客房都有。有的附設很好的餐廳，供應農場自產或當地美食，有的還可安排騎馬、釣魚等休閒活動 (見 624 頁)。可能會有最短停留天數的要求，尤其逢旺季時。在羅馬的辦公中心或各地駐辦，可索取 Guida dell'Ospitalità Rurale 簡冊。亦可透過專業旅行社代尋其他類型自助式住宿，例如 Tailor-Made Tours、Vacanze in Italia 以及 Magic of Italy 等，但也是要盡早預訂，他們可在數月前接受預訂。

ENIT 的名錄還提供所謂「住家式」(residence) 的住宿選擇，介於旅館和自助式公寓之間，通常附烹調設備或提供某些餐廳服務。若欲逗留數月或更久，可在黃頁 (Pagine Gialle) 上的「房

地產」(Immobiliari) 項，找仲介公司代覓市中心或郊區的寓所。

經濟型住宿

除了國際青年旅舍協會 (義大利稱為 AIG)，各大城市的旅遊服務中心也提供民營青年旅舍名單。每晚每人收費約 8 歐元左右，比最廉價的賓館還便宜，但男女須分開住宿，盥洗設備也可能大排長龍。投宿民宅也是經濟的選擇，房間雖小但很乾淨。

學生旅遊服務中心 (Centro Turistico Studentesco) 可協助學生代覓學校宿舍。此項服務並不僅限進修課程的學生，尤其是暑休期間宿舍空出來的時候。

附設有客房的修會或隱修院則是截然不同的清靜住宿，房間設備雖簡單但乾淨，大致都坐落在安靜角落，或隔著修院迴廊的牆壁屏障。然而限制多則是另一個必須付出的代價：大多頗早便宵禁，許多也不同時接待兩性，即使是夫妻也不通融。這類住宿並無代理可預訂房間，但在國家觀光局 (ENIT) 提供的各地區住宿名單上刊有資料。

載運旅客行李往威尼斯旅館的行李船

山區營舍及露營地

可登山和健行的山區都有茅舍和營舍等簡單住宿。這類營舍多屬義大利登山俱樂部 (Club Alpino Italiano) 所有，其總部設在羅馬。

山區和濱海一帶也有很多露營地。許多都提供基本的住宿，有可供一家人住的小屋 (bungalow)，也有供紮營、露營車或旅行拖車

位於托斯卡尼的費索雷 (Fiesole)，由修道院改建成的 Villa San Michele 旅館 (見560頁)

Rifugio Francesco Pastore 是阿爾卑斯山區瑟斯雅谷地點最高的營舍

停宿的空地，並有水電和盥洗等基本設施。通常也有餐廳，尤其是在海邊營地；有的可能還有運動設施和網球場。Touring Club Italiano 刊行的 Campeggi e Villaggi Turistici in Italia 有詳盡資料；Federcampeggio 也有介紹。

殘障旅客

義大利旅館甚少有殘障人士專用的特別設施。在542至575頁的旅館介紹中，有這類設備的旅館皆以符號圖例標示出。然而，無此類設備的旅館也都會儘量配合房客，給予方便。

其他資訊

義大利國家觀光局 (ENIT) 的各地住宿名錄每年都有再版，但資料可能未經更新，價格亦有出入。也可透過當地的旅遊服務中心 APT (Azienda Provinciale per il Turismo) 訂房。

實用資訊

一般資訊

ENIT (Ente Nazionale Italiano per il Turismo)
Via Marghera 2-6,
00185 Roma.
📞 06 497 11.
FAX 06-446 99 07.
W www.enit.it

Italian State Tourist Board
1 Princes Street,
London W1R 8AY.
📞 020 7408 1254.
FAX 020 7399 3567.

連鎖旅館

Best Western Hotel
📞 800 820 080.
W www.bestwestern.it

Jolly Hotels
📞 800 017 703.
W www.jollyhotels.it

Notturno Italiano
📞 0578 75 60 70.
FAX 0578 75 60 06.
W www.notturno.it

Relais et Châteaux
W www.relais chateaux.com

Starwood Westin
Piazza della Repubblica 20, 20124 Milano.
📞 02 6230 2018.
W www.starwood hotels.com.

自助式住宿

Agriturismo
Corso Vittorio Emanuele II 89, 00186 Roma. 📞 06 685 23 42.
FAX 06 685 24 24.
W www.agriturist.it

Tailor-Made Tours
22 Church Rise,
London SE23 2UD.
📞 020 8291 9736.

FAX 020 8699 4237.

Magic of Italy
12 Wood Street,
Kingston-upon-Thames, Surrey, KT1
📞 0870 027 480.
W www.magictravel group.co.uk

Vacanze in Italia
Bignor, 近 Pulborough,
West Sussex RH20
1QD. 📞 08700 772772.
W www.indiv-travellers.com

山區營舍及露營地

Club Alpino Italiano
Corso Vittorio Emanuele 305, Roma.
📞 06 68 61 01 11.
FAX 06 68 80 34 24.

Federcampeggio
Via Vittorio Emanuele 11, 50041 Calenzano,

Firenze.
📞 055 88 23 91.
W www.feder campeggio.it

Touring Club Italiano
Corso Italia 10,
20122 Milano.
📞 02 852 61.
FAX 02 852 63 62.
W www.touringclub.it

經濟型住宿

AIG (Associazione Italiana Alberghi per la Gioventù)
Via Cavour 44, 00184
Roma. 📞 06 487 11 52.
FAX 06 488 04 92.
W www.hostels-aig.org

Centro Turistico Studentesco
Via Genova 16, 00184
Roma. 📞 06 44 11 11.
FAX 06 46 20 43 26.
W www.cts.it

旅館的選擇

　　本書所列旅館是從各種價位中選擇或價有所值,或在地點、舒適度及風格等獨具特色者。目錄中特別列舉一些可供考量的因素,並附簡要介紹。各條目依所在城鎮按價位排序,並有區域色碼標示出每頁所涵蓋的地區。

威尼斯	客房總數	附設餐廳	附設泳池	庭園或露台
Cannaregio (卡納勒究區): **Abbazia** €€€ Calle Priuli, 66-68. MAP 1 C4. ☎ 041 71 73 33. FAX 041 71 79 49. @ info@abbaziahotel.com 坐落於西班牙使館街 (Lista di Spagna) 鬧區不遠的寧靜角落. 房間舒適, 可在宜人的庭園享用飲料. 🔲 TV 目 ✍	39			▦
Cannaregio (卡納勒究區): **Giorgione** €€€€ Santi Apostoli, 4587. MAP 3 B5. ☎ 041 522 58 10. FAX 041 523 90 92. @ giorgione@hotelgiorgione.com 坐落地點便於前往里奧托區 (Rialto). 粉刷鮮豔的建築, 最近才重新裝潢過, 並有寬敞的接待區. 🔲 TV ✍	71			▦
Cannaregio (卡納勒究區): **Continental** €€€€€ Lista di Spagna, 166. MAP 2 D4. ☎ 041 71 51 22. FAX 041 524 24 32. @ continental@ve.nettuno.it 規模大且設備良善的現代化旅館, 有些房間俯臨大運河, 其他的則較安靜, 可見到林蔭廣場. 🔲 TV 目	93	▦		▦
Castello (堡壘區): **Paganelli** €€€€ Riva degli Schiavoni, 4686. MAP 8 D2. ☎ 041 522 43 24. FAX 041 523 92 67. @ hotelpag@tin.it 從安適且古色古香的房間, 可眺望聖馬可內灣絕佳景致; 位於分館的房間雖然平凡無趣, 卻也比較安靜. 🔲 TV 目	22			▦
Castello (堡壘區): **Pensione Wildner** €€€€ Riva degli Schiavoni, 4161. MAP 8 D2. ☎ 041 522 74 63. FAX 041 526 56 15. @ wildner@veneziahotels.it 家庭式經營, 房間簡樸但整潔無瑕, 可望見對岸的大哉聖喬治教堂, 景色令人陶醉. 旅館內有小酒吧. 🔲 TV 目	16	▦		▦
Castello (堡壘區): **Danieli** €€€€€ Riva degli Schiavoni, 4196. MAP 7 C2. ☎ 041 522 64 80. FAX 041 520 02 08. 這家豪華大飯店原為 Dandolo 家族的府邸, 有許多音樂與文學界的顧客. 服務相當完善. 🔲 TV ✍	253			▦
Castello (堡壘區): **Londra Palace** €€€€€ Riva degli Schiavoni, 4171. MAP 8 D2. ☎ 041 520 05 33. FAX 041 522 50 32. @ info@hotellondra.it 有美麗的石砌外觀, 房內擺設骨董家具. 最佳的房間就緊臨潟湖旁. 柴可夫斯基在此譜出第四號交響曲. 🔲 TV 目 ✍	53	▦		▦
Dorsoduro (硬壤區): **Agli Alboretti** €€€ Rio Terrà Antonio Foscarini, 884. MAP 6 E4. ☎ 041 523 00 58. FAX 041 521 01 58. @ alborett@gpnet.it 這家現代化旅館是英美遊客的最愛, 有舒適的接待處及溫馨的氣氛. 最好的房間都可以看見內部的庭園. 🔲 TV 目 ✍	23	▦		▦
Dorsoduro (硬壤區): **Montin** €€€ Fondamenta Eremite, 1147. MAP 6 D3. ☎ 041 522 71 51. FAX 041 520 02 55. @ locandamontin@libero.it 客房極具魅力和特色. 最好提早訂房. ✍	11	▦		
Dorsoduro (硬壤區): **Pausania** €€€ Rio di San Barbara, 2824. MAP 6 D3. ☎ 041 522 20 83. FAX 041 522 29 89. 旅館提供了一個遠避城囂的寧靜角落. 合理價格和親切服務, 使這裡成為避暑的好地點. 🔲 TV 目 ✍	26			▦
Dorsoduro (硬壤區): **American** €€€€ Fondamenta Bragadin, 628. MAP 6 E4. ☎ 041 520 47 33. FAX 041 520 40 48. @ reception@hotelamerican.com 隱匿在學院美術館 (Accademia) 附近的小運河邊, 客房設備甚佳, 服務親切友善. 🔲 TV 目 ✍	33			
Lido di Venezia (威尼斯麗渡島): **Villa Mabapa** €€€€ Riviera San Nicolo 16. ☎ 041 526 05 90. FAX 041 526 94 41. @ info@villamabapa.com 1930 年代期間興建的美麗別墅, 蓋在潟湖岸邊的散步大道旁, 原為私人宅邸, 仍保留了原有的風格和氣氛. 🔲 TV 目 ✍	70	▦		▦

●價位以標準雙人房每晚
住宿費為準, 含稅金與服
務費但不含早餐:
€ 低於 52 歐元
€€ 52-100 歐元
€€€ 100-155 歐元
€€€€ 155-205 歐元
€€€€€ 逾205 歐元

●餐廳
旅館附設的餐廳有時是以住客優先.
●游泳池
旅館泳池通常相當小且除非特別註明, 大多位於戶外.
●庭園與露台
旅館所屬的庭園, 中庭或露台, 通常也設有露天座位.
●信用卡
有信用卡圖例標誌的旅館, 都接受常見的信用卡如威
士卡, 萬事達以及美國運通卡等.

	客房總數	附設餐廳	附設泳池	庭園或露台
Lido di Venezia (威尼斯麗渡島): **Excelsior Palace** €€€€€ Lungomare Marconi 41. ☎ 041 526 02 01. FAX 041 526 72 76. @ banqueting.excelsior@westin.com 有華麗的摩爾風格外觀 (海灘小屋也模仿阿拉伯 人帳篷), 內部的服務與舒適性也同樣出色. 🖥 TV 目 🞉	197	■	●	■
Lido di Venezia (威尼斯麗渡島): **Hotel des Bains** €€€€€ Lungomare Marconi 17. ☎ 041 526 59 21. FAX 041 526 01 13. @ banqueting078.desbains@sheraton.com 湯曼士・曼 (Thomas Mann) 在此寫成「魂 斷威尼斯」. 接待處為裝飾藝術風格, 客房寬敞, 服務無與倫比. 🖥 TV 目 🞉	191	■	●	■
Rialto (威尼斯麗渡島): **Rialto** €€€€€ San Marco 5149. MAP 7 A1. ☎ 041 520 91 66. FAX 041 523 89 58. @ info@rialtohotel.com 從里奧托橋旁壯觀的位置, 旅館可以直接俯瞰熱鬧的都市景象和優美的貢多拉. 🖥 TV 目 🞉	80	■		■
San Marco (聖馬可區): **Ai Do Mori** €€€ Calle Larga San Marco, 658. MAP 7 B2. ☎ 041 528 92 93. FAX 041 520 53 28. @ reception@hotelaidomori.com 這家親切的小賓館乾淨又有特色, 物超所值. 有些客 房並有絕佳視野. 🖥 TV 目 🞉	11			
San Marco (聖馬可區): **Al Gambero** €€€ Calle dei Fabbri, 4687. MAP 7 B2. ☎ 041 522 43 84. FAX 041 520 04 31. @ hotgamb@tin.it 坐落在威尼斯主要購物大街上, 離廣場很近. 房間簡樸, 有幾間可眺望大運河. TV 目 🞉	27	■		
San Marco (聖馬可區): **La Fenice et des Artistes** €€€ Campiello Fenice, 1936. MAP 7 A2. ☎ 041 523 23 33. FAX 041 520 37 21. @ fenice@fenicehotels.it 這間漂亮的旅館是由一座小天井將兩棟屋宇連接而成, 客房 舒適並擺設骨董家具. 🖥 TV 目 🞉	68			■
San Marco (聖馬可區): **Santo Stefano** €€€€ Campo Santo Stefano, 2957. MAP 6 F3. ☎ 041 520 01 66. FAX 041 522 44 60. @ info_htlsstefano@tin.it 高瘦的旅館可俯視聖司提反廣場一帶的美景. 裝潢古色古 香, 但有些房間頗擠. 🖥 TV 目 🞉	11			
San Marco (聖馬可區): **Bauer** €€€€€ Campo San Moisè, 1459. MAP 7 A3. ☎ 041 520 70 22. FAX 041 520 75 57. @ booking@bauervenezia.com 位於威尼斯市區中心的豪華旅館, 最近甫經修繕. 提供 俯瞰大運河絕無僅有的住宿. 🖥 TV 目 🞉	192	■		
San Marco (聖馬可區): **Concordia** €€€€€ San Marco 367. MAP 7 B2. ☎ 041 520 68 66. FAX 041 520 67 75. @ venezia@hotelconcordia.it 聖馬可廣場的景致使它值得投宿. 須儘早預訂. 🖥 TV 目 🞉	57	■		
San Marco (聖馬可區): **Europa & Regina** €€€€€ San Marco 2159. MAP 7 A3. ☎ 041 520 04 77. FAX 041 523 15 33. 這座華美的建築曾經是 18 世紀義大利畫家提也波洛的住所. 面向大運河的露台設有 裝飾華麗的酒吧和餐廳. 🖥 TV 目 🞉	185	■		■
San Marco (聖馬可區): **Flora** €€€€€ Calle Larga XXII Marzo, 2283a. MAP 7 A3. ☎ 041 520 58 44. FAX 041 522 82 17. @ info@hotelflora.it 安靜而迷人, 坐落在聖馬可廣場附近僻靜小巷裡. 所有客房皆有 獨立衛浴. 夏天在百花盛放的庭園內吃早餐. 🖥 目 🞉	44			■
San Marco (聖馬可區): **Gritti Palace** €€€€€ Santa Maria del Giglio, 2467. MAP 6 F3. ☎ 041-79 46 11. FAX 041-520 09 42. Ⓦ www.luxurycollection.com/grittipalace 高雅富麗的旅館設於 15 世紀的府邸. 客房水 準一流, 古意盎然. 海明威在威尼斯逗留期間即投宿於此. 🖥 TV 目 🞉	91	■		■

符號的圖例說明見封底摺頁

●價位以標準雙人房每晚
住宿費為準, 含稅金與服
務費不含早餐.
€ 低於52歐元
€€ 52-100歐元
€€€ 100-155歐元
€€€€ 155-205歐元
€€€€€ 逾205歐元

●餐廳
旅館附設的餐廳有時是以住客優先.
●游泳池
旅館泳池通常相當小且除非特別註明,大多位於戶外.
●庭園或露台
旅館所屬的庭園, 中庭或露台, 通常也設有露天座位.
●信用卡
有信用卡圖例標誌的旅館, 都接受常見的信用卡如威士卡, 萬事達以及美國運通卡等.

	客房總數	附設餐廳	附設泳池	庭園或露台
San Marco (聖馬可區): **Metropole**　　€€€€€ Riva Schiavoni 4149. 🗺 8 D2. 📞 041 520 50 44. 🖷 041 522 36 79. @ venice@hotelmetropole.com 旅館全部採用骨董裝飾. 餐廳以只供應自助餐聞名, 但有種類繁多的地方菜色可供選擇. 🛏 📺 🗏 💳	70	▪		
San Marco (聖馬可區): **Monaco and Grand Canal**　€€€€€ Calle Vallaresso, 1325. 🗺 7 B3. 📞 041 520 02 11. 🖷 041 520 05 01. @ mailbox@hotelmonaco.it 設於18世紀府邸內的高雅旅館, 俯臨大運河. 大廳氣氛溫馨, 客房裝飾美麗. 餐廳是威尼斯極佳的餐廳. 🛏 📺 🗏 💳	90	▪		▪
San Marco (聖馬可區): **Panada**　　　€€€€€ San Marco, 646. 🗺 7 A2. 📞 041 520 90 88. 🖷 041 520 96 19. @ info@hotelpanada.com 坐落在一處清靜的地點上, 是一棟不久前翻修過的17世紀大廈. 氣氛親切的酒吧擺了一整排骨董鏡子. 🛏 📺 🗏 💳	48			
San Marco (聖馬可區): **Saturnia & International**　€€€€€ Via XXII Marzo 2398. 🗺 7 A3. 📞 041 520 83 77. 🖷 041 520 58 58. @ info@hotelsaturnia.it 設在一座古老宅邸裡的豪華旅館, 全部用骨董家具來裝潢, 並有座很迷人的中庭及餐廳. 🛏 📺 🗏 💳	91	▪		▪
San Polo (聖保羅區): **Alex**　　　　　€€ Rio Terrà Frari, 2606. 🗺 6 E1. 📞 041 523 13 41. 🖷 041 523 13 41. 家庭式經營的旅館, 以其熱誠的接待和實惠的價格彌補有限的設施. 地點佳, 靠近弟兄堂 (Frari).	11			
San Polo (聖保羅區): **Hotel Marconi**　　€€€ San Polo, 729. 🗺 7 A1. 📞 041 522 20 68. 🖷 041 522 97 00. @ info@hotelmarconi.it 為翻新的16世紀府邸, 接待處採豪華的威尼斯風格裝潢. 客房較簡樸, 但有些可望見大運河. 🛏 📺 🗏 💳	26			
Santa Croce (聖十字區): **Al Sole**　　€€€€ Fondamenta Minotta, 136. 🗺 5 C1. 📞 041 71 08 44. 🖷 041 71 43 98. @ info@corihotels.it 這座14世紀建築坐落於火車站附近的安靜角落, 交通便利. 客房宜人, 並有鋪大理石地板的接待區. 🛏 🗏 ♿ 💳	80			▪
Santa Croce (聖十字區): **Falier**　　　€€€€ Salizzada San Pantalon, 130. 🗺 5 C1. 📞 041 710 882. 🖷 041 520 65 54. @ falier@tin.it 坐落在學區的邊緣, 遠離威尼斯的旅館集中地, 價格公道. 最近重新整修過. 🛏 📺 🗏 💳	19			▪
Torcello (拓爾契洛島): **Locanda Cipriani**　€€€€€ Piazza Santa Fosca 29. 📞 041 73 01 50. 🖷 041 73 54 33. @ info@locandacipriani.com 為遠離煩囂的好去處. 一定要嘗嘗他們的烹調; 用餐地點設在庭園或廊道. 必須儘早訂房. 🛏 🗏 💳	6	▪		▪

維內多及弗里烏利

	客房總數	附設餐廳	附設泳池	庭園或露台
Bardolino (巴多林諾): **Kriss International**　€€€ Lungolago Cipriani 3, 37011. 📞 045 621 24 33. 🖷 045 721 02 42. @ kriss@kriss.it ● 12-1月. 現代化的旅館, 坐落於伸向湖中的小岬上, 極為迷人, 客房皆有陽台. 旅館會到車站迎接搭乘火車的住客. 🛏 📺 🗏 💳	40	▪		▪
Bassano del Grappa (格拉帕山腳城巴桑諾): **Victoria**　€€ Viale Diaz 33, 36061. 📞 0424 50 36 20. 🖷 0424 50 31 30. @ victoriahotel@pn.itnet.it 就位於城牆外, 客房舒適宜人, 由於生意興隆, 人聲嘈雜, 但地點佳, 適宜觀光. 🛏 📺 🗏 💳 ♿ 🅿	23			
Bassano del Grappa (格拉帕山腳城巴桑諾): **Bonotto Hotel Belvedere**　€€€ Piazzale G Giardino 14, 36061. 📞 0424 52 98 45. 🖷 0424 52 98 49. @ belvederehotel@bonotto.it 為當地設備最佳且生意興隆的旅館, 坐落在巴桑諾一座重要廣場上. 客房舒適, 服務亦佳. 🛏 📺 🗏 💳 🅿	87	▪		▪

Belluno (貝魯諾): **Astor** €€ 32
Piazza dei Martiri 26e, 32100. **C** 0437 94 20 94. **FAX** 0437 94 24 93.
@ astorhotel@libero.it 坐落於中心位置, 冬季期間滑雪客雲集. 客房設計周全且舒適,
價格也相當實惠. **📶 TV 🍴 P**

Chioggia (叩甲): **Grande Italia** €€€ 57
Rione S. Andrea 597, 30015. **C** 041-40 05 15. **FAX** 041 40 01 85.
@ hgi@hotelgrandeitalia.com **●** 12-1月.
位於主街路口, 風格老式, 質樸的旅館, 客房舒適, 地點便於乘船往返威尼斯.
📶 TV 🍴 ⚄ P

Cividale del Friuli (弗里烏利小城): **Locanda al Castello** €€ 17
Via del Castello 20, 33043. **C** 0432 73 32 42. **FAX** 0432 70 09 01.
@ castello@ud.nettuno.it 這座充滿魅力的古老建築原為城堡和耶穌會修道院, 後改建
成一家待客親切周到, 視野絕佳的旅館. **📶 TV ⚄ P**

Conegliano (科內亞諾): **Canon d'Oro** €€ 51
Via XX Settembre 131, 31015. **C** 0438 342 46. **FAX** 0438 342 49.
@ info@hotelcanondoro.it 坐落於主要大街上, 舒適而令人賓至如歸. 可在美麗的庭園
輕鬆享用 Prosecco 氣泡酒. **📶 TV 🍴 ♿ ⚄ P**

Cortina d'Ampezzo (寇汀那安佩唐): **Hotel Ampezzo** €€€ 96
Via 29 Maggio 15, 32043. **C** 0436 42 41. **FAX** 0436 26 98. **@** hampezzo@sunrise.it
● 5, 10-11月. 氣氛輕鬆的家庭旅館坐落在城中心附近. 前排的客房有私人陽台,
並有視野極佳的美麗庭園. **📶 TV 🍴 P**

Cortina d'Ampezzo (寇汀那安佩唐): **Menardi** €€€ 51
Via Majon 110, 32043. **C** 0436 24 00. **FAX** 0436 86 21 83. **@** info@hotelmenardi.it
Menardi 家族從1900年開始經營這家旅館. 原為農莊, 以十分有品味的骨董裝潢,
氣氛熱絡友善. **📶 TV ⚄ P**

Garda (葛達湖): **Biseti** €€ 90
Corso Italia 34, 37016. **C** 045 725 57 66. **FAX** 045 725 59 27. **@** bisesti@infogarda.com
地點便利, 靠近鎮中心和湖邊. 現代化度假旅館內許多客房皆有陽台, 並有座私有沙
灘. **📶 TV ⚄ P**

Garda (葛達湖): **Locanda San Vigilio** €€€€€ 7
San Vigilio, 37016. **C** 045 725 66 88. **FAX** 045 725 65 51. **@** sanvigilio@gardanews.it
葛達湖區最可愛又獨特的旅館之一, 舒適而服務完善, 並有座私有的沙灘.
📶 TV 🍴 ⚄ P

Malcesine (瑪契西內): **Sailing Center Hotel** €€€ 32
Località Molini Campagnola 3, 37018. **C** 045 740 00 55. **FAX** 045 740 03 92.
坐落在城外的現代化旅館, 遠離煩囂. 客房涼爽宜人, 並有網球場和私有沙灘.
📶 TV ⚄ P

Padova (帕都瓦): **Augustus Terme** €€ 120
Viale Stazione 150, Montegrotto Terme 35036. **C** 049 79 32 00. **FAX** 049 79 35 18.
@ info@hotelaugustus.com 岩洞山溫泉療養地 (Montegrotto Terme) 最佳旅館之一,
規模大而舒適, 營運良好. 還有網球場和溫泉浴設施. **📶 TV ⚄ ♿ P**

Padova (帕都瓦): **Donatello** €€€ 45
Via del Santo 104, 35123. **C** 049 875 06 34. **FAX** 049 875 08 29.
@ info@hoteldonatello.net 設於古老建築內的現代化旅館, 房間大而舒適, 因廣場上
有唐那太羅所雕巨型騎馬者像而得名. **📶 TV 🍴 ⚄ P**

Padova (帕都瓦): **Grande Italia** €€€ 50
Corso del Popolo 81, 35131. **C** 049 8761 1111. **FAX** 049 875 08 50.
@ info@hotelgrandeitalia.it 坐落地點靠近市內許多重要景點, 是一間價有所值的旅館.
客房雖然有點簡單, 但十分舒適. **📶 TV 🍴**

Padova (帕都瓦): **Plaza** €€€ 142
Corso Milano 40, 35139. **C** 049 65 68 22. **FAX** 049 66 111. **@** plazapd@gpnet.it
這家很有效率, 信譽卓著的旅館, 提供很完備的多元化服務, 待客親切熱誠.
📶 TV 🍴 ⚄ P

Peschiera del Garda (葛達湖魚塘鎮): **Peschiera** €€ 30
Via Parini 4, 37010. **C** 045 755 05 26. **FAX** 045 755 04 44.
這家本地建築風格的現代旅館坐落於自有園林內, 房間涼爽, 室內挑高. 親切友善的
員工會到車站迎接客人. **📶 ⚄ P**

符號的圖例說明見封底摺頁

●價位以標準雙人房每晚
住宿費為準, 含稅金與服
務費但不含早餐:
€ 低於52歐元
€€ 52-100歐元
€€€ 100-155歐元
€€€€ 155-205歐元
€€€€€ 逾205歐元

●餐廳
旅館附設的餐廳有時是以住客優先.
●游泳池
旅館泳池通常相當小且除非特別註明, 大多位於戶外.
●庭園或露台
旅館所屬的庭園, 中庭或露台, 通常也設有露天座位.
●信用卡
有信用卡圖例標誌的旅館, 都接受常見的信用卡如威
士卡, 萬事達以及美國運通卡等.

	客房總數	附設餐廳	附設泳池	庭園或露台
Pordenone (波德諾內): **Palace Hotel Moderno** €€€	94	■		

Viale Martelli 1, 33170. ☎ 0434 282 15. FAX 0434 52 03 15. @ moderno@eahotels.it
舒適, 最近才翻修過的傳統旅館, 所有客房內都有完備的設備. 地點適中, 靠近火車站.
餐廳供應拿手傳統烹飪, 尤其是魚類. 🛏 TV 🍴 ⚙

San Floriano del Collio (山丘上的聖佛羅里亞諾): **Romantik Golf Hotel** €€€	14	■	●	■

☎ 0481 88 40 51. FAX 0481 88 40 52.
@ isabellaformentini@tiscalinet 美麗的18世紀建築, 以骨董裝潢, 坐落在打理甚佳的
自有園林內, 並有9洞的高爾夫球場及網球場. 🛏 TV ⚙

Torri del Benaco (貝納可之塔): **Hotel Gardesana** €€€	34	■		■

Piazza Calderini 20, 37010. ☎ 045 722 54 11. FAX 045 722 57 71.
@ info@hotel-gardesana.com 15世紀時的港務局長公館俯臨葛達湖, 如今轉變為親切,
舒適的旅館. 不妨指定3樓的房間, 不但較清靜且有絕佳的湖景. 🛏 TV 🍴 ⚙ P

Treviso (特列維梭): **Campeol** €	14			

Piazza Ancillotto 4, 31100. ☎ 0422 56 601.
特列維梭最佳平價旅館之一, 旅館乾淨, 招待親切, 而且坐落在歷史中心區的中央位
置. 對面並有一家一流的餐館. 🛏 TV ⚙

Treviso (特列維梭): **Ca' del Galletto** €€€	60	■		■

Via Santa Bona Vecchia 30, 31100. ☎ 0422 43 25 50. FAX 0422 43 25 10.
@ cadelgalletto@iol.it 坐落在自有園林, 離城牆只需10分鐘步程, 旅館運作很有效率,
並有大小適中的現代化客房. 🛏 TV 🍴 ⚙ P

Treviso (特列維梭): **Villa Cipriani** €€€€€	31	■		■

Via Canova 298, Asolo. ☎ 0423 52 34 11. FAX 0423 95 20 95.
W www.sheraton.com/villacipriani 這家舒適的一流旅館設在16世紀的別墅內, 詩人白
朗寧以前在這裡住過. 美麗的花園以及悅目的視野是主要魅力所在. 這裡也是到開闊
地區尋幽訪勝的最佳據點. 🛏 TV 🍴 ⚙

Trieste (特列埃斯特): **Jolly** €€€€	174	■		

Corso Cavour 7, 34132. ☎ 040 760 00 55. FAX 040 36 26 99. @ trieste@jollyhotels.it
兼重商務及度假旅客的現代化旅館. 客房設備良好又很寬敞, 但裝飾略欠特色.
🛏 TV 🍴 ♿ ⚙ P

Trieste (特列埃斯特): **Grand Hotel Duchi d'Aosta** €€€€€	55	■		■

Piazza Unità d'Italia 2, 34121. ☎ 040 760 00 11. FAX 040 36 60 92. @ info@magesta.com
是座年代久遠的大廈, 旅館有極大的房間, 配備現代化的便利設施. 坐落在古老城區,
靠近堡壘. 🛏 TV 🍴 ♿ ⚙ P

Udine (烏地內): **Quo Vadis** €€	26			

Piazzale Cella 28, 33100. ☎ 0432 210 91. FAX 0432 210 92. @ hotelquovadis@libero.it
坐落在清靜, 林蔭夾道的街上, 是家舒適的旅館. 裝飾混雜 (有些客房內的壁紙相當繁
雜), 但有大量植物. 🛏 TV P

Verona (維洛那): **Il Torcolo** €€	19			■

Vicolo Listone 3, 37121. ☎ 045 800 75 12. FAX 045 800 40 58. ● 1月.
這家親切的旅館離競技場很近, 歌劇季節, 賓客眾多. 有供應早餐的露台, 以及一些漂
亮, 古色古香的客房. 🛏 TV 🍴 ⚙

Verona (維洛那): **Giulietta e Romeo** €€€	31			

Vicolo Tre Marchetti 3, 37121. ☎ 045 800 35 54. FAX 045 801 08 62.
@ info@giuliettaeromeo.com 位於競技場後方安靜的街上, 客房寬敞舒適, 裝潢現代
化. 早餐設在酒吧. 🛏 TV 🍴 P

Verona (維洛那): **Accademia** €€€€	98	■		

Via Scala 12, 37121. ☎ 045 596 222. FAX 045 800 84 40. @ accademia@accademiavr.it
這棟華美的17世紀建築位於市中心, 混合了現代與古老的建築風格. 餐廳很有名氣,
供應地方風味的菜式. 🛏 TV 🍴 ⚙ P

Verona (維洛那): **Due Torri Hotel Baglioni**　€€€€€ | 91 |

Piazza Sant'Anastasia 4, 37121. ☎ 045 59 50 44. FAX 045 800 41 30.
@ duetorri.verona@baglionihotels.com 就位在維洛那中世紀的市中心, 堪稱義大利最標新立異的旅館之一. 每間客房分別布置成不同時代的風格. ⟦⟧ TV 目 ☑ P

Vicenza (威欽察): **Casa San Raffaele**　€€ | 29 |

Viale X Giugno 10, 36100. ☎ 0444 54 57 67. FAX 0444 54 22 59.
@ albergosanraffaele@tin.it 清靜而視野絕佳, 坐落於貝麗可山 (Monte Berico) 山坡上. 客房舒適, 是本區最經濟的選擇. ⟦⟧ ☑ P

Vicenza (威欽察): **Campo Marzo**　€€€ | 35 |

Via Roma 21, 36100. ☎ 0444 54 57 00. FAX 0444 32 04 95.
@ info@hotelcampomarzio.com 設備良好的高格調旅館, 靠近市中心. 客房很大, 明亮且裝潢佳, 地點也很僻靜. ⟦⟧ TV 目 ☑ P

特倫汀諾-阿地杰河高地

Bolzano (Bozen, 柏札諾): **Asterix**　€€ | 25 |

Piazza Mazzini 35, 39100. ☎ 0471 27 33 01. FAX 0471 26 00 21.
坐落在市中心新興區, 是家簡樸但相當舒適的小鎮旅館, 非常經濟划算. ⟦⟧ TV ☑ P

Bolzano (Bozen, 柏札諾): **Engel**　€€ | 30 |

Via San Valentino, Nova Levante 39056. ☎ 0471 61 31 31. FAX 0471 61 34 04.
位於靠近柏札諾的小鎮, 是家庭和運動愛好者的理想選擇, 附近可健行及滑雪.
⟦⟧ ☑ P

Bolzano (Bozen, 柏札諾): **Luna-Mondschein**　€€€ | 60 |

Via Piave 15, 39100. ☎ 0471 97 56 42. FAX 0471 97 55 77. @ info@hotel-luna.it 自1798年便已開業, 為柏札諾最古老的旅館之一, 許多部分是後來陸續加建的. 地點靠近鎮中心, 並有賞心悅目的庭園, 可供夏天在此用餐. ⟦⟧ TV ☑ P

Bressanone (Brixen, 布雷薩諾內): **Dominik**　€€€€ | 36 |

Via Terzo di Sotto 13, 39042. ☎ 0472 83 01 44. FAX 0472 83 65 54.
W www.hoteldominik.com 為Relais et Châteaux集團豪華旅館之一, 以骨董裝潢得十分迷人, 然而建築本身卻可溯至1970年代. 恬靜地坐落在里恩札河畔 (Rienza) 與蠟珀庭園 (Rapp gardens) 之間. ⟦⟧ TV ☑ P

Bressanone (Brixen, 布雷薩諾內): **Elefante**　€€€€ | 44 |

Via Rio Bianco 4, 39042. ☎ 0472 83 27 50. FAX 0472 83 65 79.
@ hotelelefante@conmail.it 歷史可溯及16世紀的時髦旅館, 既有現代化的舒適便利 (包括蒸汽浴室), 又保有濃厚的歷史情調. ⟦⟧ TV ☑ P

Brunico (Bruneck, 布魯尼科): **Andreas Hofer**　€€ | 54 |

Via Campo Tures 1, 39031. ☎ 0474 55 14 69. FAX 0474 55 12 83.
@ hotel@andreashofer.it 待客殷勤, 家庭式經營的瑞士農舍式旅館, 鋪設木鑲板, 並搭配阿爾卑斯山風格的木家具. 清靜地坐落在自有庭園內, 部分房間還有陽台.
⟦⟧ TV ☑ P

Caldaro (Kaltern, 卡達洛): **Leuchtenburg**　€€ | 19 |

Campi al Lago 100, 39052. ☎ 0471 96 00 93. FAX 0471 96 01 55.
@ pensionleuchtenburg@iol.it 位於美麗的16世紀農舍內, 周圍環繞著葡萄園. 部分簡樸的客房內擺設有古色古香的手繪家具. ⟦⟧ TV ☑ P

Canazei (卡納策): **Park Hotel Faloria**　€ | 36 |

Via Pareda 103, 38032. ☎ 0462 60 11 18. FAX 0462 60 27 15. 這家親切的旅館由業主親自經營, 周圍環繞的自有庭園整理得很好. 部分客房有俯臨園林的陽台. ⟦⟧ TV ☑ P

Castelrotto (Kastelruth, 洛托堡): **Cavallino d'Oro**　€€ | 21 |

Piazza Kraus 1, 39040. ☎ 0471 70 63 37. FAX 0471 70 71 72. @ cavallino@cavallino.it 這家迷人的旅館坐落在距柏札諾26公里處一座美麗的村莊, 當地人仍然穿戴傳統服飾. 客房打理得很好. ⟦⟧ TV ☑ P

Cavalese (卡法雷瑟): **Fiemme**　€€ | 10 |

Via Cavazzal 27, 38033. ☎ 0462 34 17 20. FAX 0462 23 11 51.
環境清幽, 視野佳的現代化旅館, 地點便利, 距離市中心和巴士車站都很近, 還附設有蒸汽浴室. ⟦⟧ TV ☑ P

Colfosco (寇佛斯科): **Cappella**　€€€ | 63 |

Strada Pecei 17, 39030. ☎ 0471 83 61 83. FAX 0471 83 65 61. @ info@hotelcappella.com 白雲石山區新近修復的瑞士農舍式旅館, 由現任業主的祖父所開設. 旅館還開了一家藝廊. ⟦⟧ TV ☑ P

●價位以標準雙人房每晚住宿費為準, 含稅金與服務費但不含早餐:
€ 低於52歐元
€€ 52-100歐元
€€€ 100-155歐元
€€€€ 155-205歐元
€€€€€ 逾205歐元

●餐廳
旅館附設的餐廳有時是以住客優先.
●游泳池
旅館泳池通常相當小除非特別註明,大多位於戶外.
●庭園或露台
旅館所屬的庭園, 中庭或露台, 通常也設有露天座位.
●信用卡
有信用卡圖例標誌的旅館, 都接受常見的信用卡如威士卡, 萬事達以及美國運通卡等.

	客房總數	附設餐廳	附設泳池	庭園或露台
Fie Allo Sciliar (菲阿洛施利亞): **Turm** €€	30	■	●	■
Madonna di Campiglio (坎琵幽谷聖母地): **Grifone** €€	38	■		■
Malles Venosta (Mals im Vinschgau, 維諾斯塔谷鎮,): **Garberhof** €€€	29	■	●	■
Merano (Meran, 美拉諾): **Der Punthof** €€€	12	■	●	■
Merano (Meran, 美拉諾): **Castel Rundegg** €€€€	30	■	●	
Merano (Meran, 美拉諾): **Castel Schloss Labers** €€€€	35	■	●	■
Ortisei (Sankt Ulrich, 歐爾提瑟): **Hell** €€	25	■	●	■
Pergine Valsugana (佩吉內瓦蘇加納): **Castel Pergine** €€	21	■		■
Rasun Anterselva (Rasen Antholz, 拉松安特塞瓦): **Ansitz Heufler** €€	8	■		■
Riva del Garda (葛達湖岸鎮): **Europa** €€€	63	■		■
Riva del Garda (葛達湖岸鎮): **Lido Palace** €€€	63	■	●	■
San Paolo (St Pauls, 聖保羅): **Schloss Korb** €€€€	50	■	●	■

Fie Allo Sciliar (菲阿洛施利亞): **Turm**　€€
Piazza della Chiesa 9, 39050. (0471 72 50 14. FAX 0471 72 54 74.
@ turm@romantichotel.com 業主展示於牆上的藝術收藏是這家親切的阿爾卑斯山旅館的主要吸引力, 此外, 旅館還有氣氛輕鬆自在的酒吧和兩座泳池.

Madonna di Campiglio (坎琵幽谷聖母地): **Grifone**　€€
Via Vallesinella 7, 38084. (0465 44 20 02. FAX 0465 44 05 40. @ info@hotelgrifone.it
靠近坎琵幽谷聖母地滑雪度假區的湖畔, 為現代化的木造山莊, 雖然裝潢與布置平平, 但有各種絕佳設施, 是冬季運動度假的理想場地. 必須包三餐.

Malles Venosta (Mals im Vinschgau, 維諾斯塔谷鎮,): **Garberhof**　€€€
Via Nazionale 25, 39024. (0473 83 13 99. FAX 0473 83 19 50. @ info@garberhof.com
現代化的山莊式旅館, 有視野極廣的露台, 旅館周圍都是牧草地, 並有各類運動與休閒設施.

Merano (Meran, 美拉諾): **Der Punthof**　€€€
Via Steinach 25, 39022. (0473 44 85 53. FAX 0473 44 99 19. @ punthof@dnet.it
坐落在清幽迷人的庭園之中, 原為中世紀農舍. 裡面的木地板和天花板與阿爾卑斯山風格家具相得益彰.

Merano (Meran, 美拉諾): **Castel Rundegg**　€€€€
Via Scena 2, 39012. (0473 23 41 00. FAX 0473 23 72 00. @ info@rundegg.com
坐落在美麗的庭園中, 是一座白色的童話式城堡, 部分建築可追溯自12世紀. 城堡內傳統的木家具, 露樑的天花板和木條鑲花地板營造出同樣浪漫的氣氛.

Merano (Meran, 美拉諾): **Castel Schloss Labers**　€€€€
Via Labers 25, 39012. (0473 23 44 84. FAX 0473 23 41 46. W www.schlosslabers.it
這家高級鄉村旅館設在浪漫的城堡中. 可俯覽周圍葡萄園和樹林, 視野美妙.

Ortisei (Sankt Ulrich, 歐爾提瑟): **Hell**　€€
Via Promenade 3, 39046. (0471 79 67 85. FAX 0471 79 81 96. @ info@hotelhell.it
只在滑雪季節和夏天營業的宜人旅館. 設有蒸汽浴室和健身房, 坐落在鎮上較安靜的地段.

Pergine Valsugana (佩吉內瓦蘇加納): **Castel Pergine**　€€
Via al Castello 10, 38057. (0461 53 11 58. FAX 0461 53 13 29.
@ castelpergine@valsugana.com 設在13世紀的城堡內, 有賞心悅目的視野, 可一覽鄉野風光. 內部布置簡單, 採用傳統的木材裝潢.

Rasun Anterselva (Rasen Antholz, 拉松安特塞瓦): **Ansitz Heufler**　€€
Rasun di Sopra 37, 39030. (0474 49 85 82. FAX 0474 49 80 46. @ info@heufler.com
位在此鎮歷史中心, 靠近主要紀念建築, 是座布置得很美的16世紀城堡, 有很大的客房和宜人的庭園.

Riva del Garda (葛達湖岸鎮): **Europa**　€€€
Piazza Catena 9, 38066. (0464 55 54 33. FAX 0464 52 17 77.
@ europa@rivadelgarda.com 為19世紀末, 20世紀初的建築, 彩色粉刷, 坐落在湖畔, 靠近熱鬧的鎮中心. 客房裝潢簡樸, 大多可以看見湖景.

Riva del Garda (葛達湖岸鎮): **Lido Palace**　€€€
Viale Carducci 10, 38066. (0464 55 26 64. FAX 0464 55 19 57.
@ info@hotellidopalace.it ● 11-3月. 坐落在開闊庭園內, 地點適中. 用餐時可以欣賞令人驚異的庭園和葛達湖. 旁邊還有一座網球場.

San Paolo (St Pauls, 聖保羅): **Schloss Korb**　€€€€
Via Castel d'Appiano 5, Missiano 39050. (0471 63 60 00. FAX 0471 63 60 33.
旅館有部分是設在13世紀的古堡內, 布置簡單, 家具美觀. 副樓則較現代化, 並有供房客使用的網球場.

Tires (Tiers, 提雷斯): **Stefaner** € 16

San Cipriano 88d, 39050. **C** 0471 64 21 75. **FAX** 0471 64 23 02. **@** info@stefaner.com

白雲石山脈西緣一家親切的山莊旅館. 客房明亮, 寬敞, 布置簡單. 陽台裝飾花卉. 🛏 TV 🍴 🐾 P

Trento (特倫多): **Accademia** €€€ 42

Vicolo Colico 4-6, 38100. **C** 0461 23 36 00. **FAX** 0461 23 01 74.

@ info@accademiahotel.it 坐落在歷史性市中心整修完善的中世紀建築內. 氣氛輕鬆宜人的旅館基本上雖然很現代化, 然而內部仍保留了許多原有的特色. 附設的餐廳水準也極佳. 🛏 TV 🍴 🐾 P

Vipiteno (Sterzing, 維匹特諾): **Hotel Schwarzer Adler** €€€ 35

Piazza Città 1, 39049. **C** 0472 76 40 64. **FAX** 0472 76 65 22.

@ schwarzeradler@rolmail.net 是家舒適的旅館, 有許多休閒設施, 包括蒸汽浴室. 健身房和馳名的餐廳, 冬季運動或夏季度假很適宜. 🛏 TV 🐾 P

倫巴底

Bellagio (貝拉究): **La Pergola** €€ 11

Piazza del Porto 4, 22021. **C** 031 95 02 63. **FAX** 031 95 02 53. **W** www.lapergolabellagio.it

隱密在科摩湖南岸僻靜之地的迷人旅館, 裝潢古意盎然, 極具魅力, 氣氛親切而充滿農村風味. 🛏 TV 🐾

Bellagio (貝拉究): **Florence** €€€ 32

Piazza Mazzini 46, 22021. **C** 031 95 03 42. **FAX** 031 95 17 22. 這家親切友善的旅館內有家酒吧, 客房俯臨熱鬧的科摩湖港. 旅館本身頗富魅力, 客房裝潢極有品味. 🛏 TV 🐾

Bratto della Presolana (Bergamo, 柏加摩): **Hotel Milano** €€€ 63

Via Silvio Pellico 3, 24020. **C** 034 631 211. **FAX** 034 636 236. **@** info@hotelmilano.com

位於義大利阿爾卑爾斯山山麓, 旅館提供多種運動設施. 較不費力的選擇包括8種風格的枕頭和一份列雪茄目錄. 🛏 TV 🍴 🐾 P

Brescia (布雷夏): **Park Hotel Ca' Noa** €€€ 79

Via Triumplina 66, 25127. **C** 030 39 87 62. **FAX** 030 39 87 64. **@** hotelcanoa@tin.it

是家美麗的現代旅館, 坐落在自有地內, 布置鮮明而有格調, 公共空間既大又寬敞, 服務也很好. 🛏 TV 🍴 🐾 P

Bormio (柏爾密歐): **Palace** €€€ 80

Via Milano 54, 23032. **C** 0342 90 31 31. **FAX** 0342 90 33 66. **W** www.palacebormio.it

新落成的旅館, 有各類商務和休閒設施, 包括健身房, 日光浴設施, 舞廳和鋼琴酒吧. 🛏 TV 🍴 🐾 P

Cervesina (伽維西那): **Castello di San Gaudenzio** €€€ 45

Via Mulino 1, Frazione San Gaudenzio 27050. **C** 0383 33 31. **FAX** 0383 33 34 09.

W www.castellosangaudenzio.com 部分建築可溯及15世紀的完美旅館. 採用不同時代的風格家具; 包括18世紀的法國風格及16世紀的華麗風格. 🛏 TV 🍴 🐾 ♿ P

Cologne Franciacorta (科隆涅法蘭洽科他): **Cappuccini** €€€ 6

Via Cappuccini 54, 25033. **C** 030 715 72 54. **FAX** 030 715 72 57.

@ cappuccini@numerica.it 由隱修院 (建於1569) 改作為旅館, 曾經過整修. 長長的廳部和白色的客房營造出宜人的隱修院氣氛. 有不錯的休閒設施. 🛏 TV 🍴 🐾 P

Como (科摩): **Metropole & Suisse au Lac** €€€ 71

Piazza Cavour 19, 22100. **C** 031 26 94 44. **FAX** 031 30 08 08.

W www.hotelmetropolesuisse.com 旅館成立於1892年, 就坐落在湖邊, 不久前才翻新過. 地點位置一流, 最宜散步和購物. 餐廳附設有露台座. 🛏 TV 🍴 🐾 P

Cremona (克雷莫納): **Duomo** €€ 18

Via Gonfalonieri 13, 26100. **C** 0372 352 42. **FAX** 0372 45 83 92. 位於市內的歷史中心, 名如其實, 就坐落在主教座堂的旁邊. 部分房間有很好的視野. 🛏 TV 🐾

Cremona (克雷納): **Continental** €€€ 57

Piazza della Libertà 26, 26100. **C** 0372 43 41 41. **FAX** 0372 45 48 73.

W www.hotelcontinentalcremona.it 這家豪華旅館自1920年來便屬Ghiraldi家族所有並自其經營. 客房舒適, 餐廳是城內也是數一數二的. 🛏 TV 🍴 🐾 P

Desenzano del Garda (葛達湖之德森參諾): **Piroscafo** €€ 32

Via Porto Vecchio 11, 25015. **C** 030 914 11 28. **FAX** 030 991 25 86.

W www.hotelpiroscafo.it 迷人的老旅館, 地點便利, 鄰近鎮上各種設施. 前排的客房看台, 可俯覽熱鬧的老港灣. 🛏 TV 🐾

<table>
<tr><td colspan="2">

●價位以標準雙人房每晚住宿費為準，含稅金與服務費但不含早餐：
€ 低於52歐元
€€ 52-100歐元
€€€ 100-155歐元
€€€€ 155-205歐元
€€€€€ 逾205歐元

</td><td>

●餐廳
旅館附設的餐廳有時是以住客優先.
●游泳池
旅館泳池通常相當小且除非特別註明,大多位於戶外.
●庭園或露台
旅館所屬的庭園,中庭或露台,通常也設有露天座位.
●信用卡
有信用卡圖例標誌的旅館,都接受常見的信用卡如威士卡,萬事達以及美國運通卡等.

</td></tr>
</table>

	客房總數	附設餐廳	附設泳池	庭園或露台
Gardone Riviera (大葛達休憩勝地): **Villa Fiordaliso**　€€€€ Corso Zanardelli 150, 25083. ☎ 0365 201 58. FAX 0365 29 00 11. W www.villafiordaliso.it 這座美觀, 風格兼容並蓄的別墅, 俯臨葛達湖, 有舒適的客房. 以前曾是墨索里尼情婦 Clara Petacci 幽居之處.　🛏 TV 🍽 💳 P	7	■		
Gardone Riviera (大葛達休憩勝地): **Villa Del Sogno**　€€€€ Via Zanardelli 107, 25083. ☎ 0365 29 01 81. FAX 0365 29 02 30. @ info@villadelsogno.it 這座19世紀末, 20世紀初的別墅, 坐落在美麗的庭園之中, 以早時代的骨董裝潢. 所有的客房都很寬敞且明亮, 對於欲尋求豪華靜謐氣氛者而言堪稱佳選.　🛏 TV 🍽 💳 P	31	■	●	■
Limone sul Garda (葛達湖檸檬鎮): **Capo Reamol**　€€ Via IV Novembre 92, 25010. ☎ 0365 95 40 40. FAX 0365 95 42 62. @ caporeamol@gardaresort.it 地點絕妙, 就位於湖邊, 公路幹線的下方. 客房寬敞, 皆有露台. 有很好的運動及休閒設施, 適合全家人, 並包括私有海灘, 健身房和渦流浴缸. 🛏 🍽 TV 💳 P	60	■	●	■
Livigno (里威紐): **Camana Veglia**　€€ Via Ostaria 107, 23030. ☎ 0342 99 63 10. FAX 0342 99 69 04. @ camana@mottini.com 設於20世紀初所建的典型山莊內. 內部採用木板裝修, 裝潢為阿爾卑斯山居風格. 🛏 TV 🍽 P	12	■		■
Mantova (曼圖亞): **Broletto**　€€€ Via Accademia 1, 46100. ☎ 0376 32 67 84. FAX 0376 22 12 97. @ hotelbroletto@libero.it 小規模而整潔無瑕的旅館, 設在翻修過的16世紀城鎮屋宇內. 客房光線充足, 有迷人的現代化裝潢, 光可鑑人的大理石地板.　🛏 TV 🍽 💳	16			
Mantova (曼圖亞): **Rechigi**　€€€€ Via Calvi 30, 46100. ☎ 0376 32 07 81. FAX 0376 22 02 91. W www.rechigi.com 雖坐落在舊城區中心, 旅館卻翻修成現代化風格. 飾以當代藝術作品, 而且定期舉辦展覽.　🛏 TV 🍽 💳 ♿ P	60			■
Mantova (曼圖亞): **Villa dei Tigli**　€€€€€ Via Cantarana 20, 46040. ☎ 0376 65 06 91. FAX 0376 65 06 49. @ info@villadeitigli.it 位於寧靜鄉間庭園內的迷人別墅, 旅館內設備完善的健身中心, 有泳池和蒸汽浴室. 並備有接駁交通車往返市區載送旅客.　🛏 TV 🍽 💳 P	31	■	●	■
Milano (米蘭): **Antica Locanda Solferino**　€€€ Via Castelfidaro 2, 20121. ☎ 02 657 01 29. FAX 02 657 13 61. @ info@anticalocandasolferino.it 這家充滿鄉村情調的古老客棧非常經濟划算. 客房雖小, 但布置頗佳, 有古老家具, 繪畫和花卉圖案的壁紙. 旅館隔壁還有家氣氛自在的小飯館. 須及早訂房.　🛏 TV 💳	11			
Milano (米蘭): **Zurigo**　€€€ Corso Italia 11a, 20122. ☎ 02 72 02 22 60. FAX 02 72 00 00 13. @ zurigo@brerahotels.it 新整修的旅館, 位置適中, 商務與度假皆宜. 住客可向旅館借用自行車出遊. 🛏 TV 🍽 💳 P	41			
Milano (米蘭): **Cavour**　€€€€ Via Fatebenefratelli 21, 20121. ☎ 02 657 20 51. FAX 02 659 22 63. W www.hotelcavour.it 地點極便於遊覽米蘭的名勝, 是家剛整修的城市旅館, 房間舒適, 大小適中, 並有宜人的酒吧.　🛏 TV 🍽 💳 P	113			
Milano (米蘭): **Pierre Milano**　€€€€ Via de Amicis 32, 20123. ☎ 02 72 00 05 81. FAX 02 805 21 57. W www.hotelpierremilano.it 極豪華的旅館, 內部布置與裝潢揉合了傳統與現代的風格. 餐廳也是米蘭最佳者之一.　🛏 TV 🍽 💳 ♿	51	■		
Milano (米蘭): **Capitol Millennium**　€€€€€ Via Cimarosa 6. ☎ 02 43 85 91. FAX 02 469 47 24. @ booking@capitolmillennium.com 經過大肆整修之後, 現以其一流的設備自豪. 客房用木鑲板裝潢, 大理石浴室若非渦流浴缸, 也有一般浴缸. 公共空間裝潢富格調, 並有健身房, 餐廳和酒吧.　TV 🍽 💳 ♿	66	■		

Pavia (帕維亞): **Moderno** €€€ | 54
Viale Vittorio Emanuele 41, 27100. **(** 0382 30 34 01. **FAX** 0382 252 25.
W www.hotelmoderno.it 設在整修過的府邸大廈內, 氣氛安靜, 經營妥善, 令人有賓至如歸之感, 客房舒適。

Ranco (藍科): **Sole** €€€€€ | 15
Piazza Venezia 5, 21020. **(** 0331 97 65 07. **FAX** 0331 97 66 20. **@** ivanett@tin.it
旅館最受矚目的是餐廳, 是由同一家族經營了五代。房間為數不多, 皆是新建的套房,
部分有美麗視野, 可眺望瑪究瑞湖 (因此房價稍高一些)。

Riva del Garda (葛達湖岸鎮): **Luise** €€€ | 69
Viale Rovereto 9, 38066. **(** 0464 55 27 96. **FAX** 0464 55 42 50.
@ luise@rivadelgarda.it 旅館到湖邊只要需幾分鐘, 有打理得極佳的庭園和網球場。
並有為熱愛騎登山腳踏車者所設的種種設施。

Riva di Solto (索而托湖岸鎮): **Miranda da Oreste** €€ | 25
Via Cornello 8, 24060. **(** 035 98 60 21. **FAX** 035 98 00 55. **W** www.albergomiranda.it
家庭經營的簡單賓館, 最近才剛翻新。餐廳供應當地佳餚, 進餐的露台可觀賞伊瑟歐湖
(Iseo) 的美景。

Sabbioneta (薩比歐內他): **Al Duca** € | 10
Via della Stamperia 18, 46018. **(** 0375 524 74. **FAX** 0375 220 021. **@** alduca@tin.it
位於歷史中心, 雖不起眼但舒適的家庭式賓館, 設在大幅改建過的文藝復興式府邸內。
價格非常公道。

Salò (撒洛): **Romantik Hotel Laurin** €€€€ | 38
Viale Landi 9, 25087. **(** 0365 220 22. **FAX** 0365 223 82. **@** laurinbs@tin.it 位於避風港灣
的美麗湖畔別墅內一家庭旅館。客房寬敞, 氣氛歡暢, 並有海灘和網球場。

Sirmione sul Garda (葛達湖斯密翁內鎮): **Villa Cortine Palace Hotel** €€€€€ | 54
Via Grotte 6, 25019. **(** 030 990 58 90. **FAX** 030 91 63 90. **W** www.hotelvillacortine.com
位於古典風格的別墅內一家豪華而安靜的旅館, 大房間裡皆飾以壁畫, 並以骨董裝潢。
服務一流又舒適。

Tremezzo (特列梅佐): **San Giorgio** €€€ | 26
Via Regina 81, Località Lenno 22016. **(** 0344 404 15. **FAX** 0344 415 91.
坐落在自有的大庭園內, 是家傳統式的湖濱旅館, 有雅致的露台和公共廳房。不妨指定
可欣賞科摩湖風光的房間。

Valsolda (瓦爾索達): **Stella d'Italia** €€€ | 34
Piazza Roma 1, San Mamete 22010. **(** 0344 681 39. **FAX** 0344 687 29.
@ info@stelladitalia.com 位於盧葛諾 (Lugano) 湖邊, 有蔭涼的露台, 賞心悅目的環境。
客房皆有湖景視野, 光鮮的印花床罩布置得極漂亮。住客可使用湖畔泳池和旅館的圖
書室。

Varenna (瓦連納): **Hotel du Lac** €€€ | 17
Via del Prestino 4, 23829. **(** 0341 83 02 38. **FAX** 0341 83 10 81.
W www.albergodulac.com 這座恬靜宜人的旅館俯臨科摩湖, 有很美的視野。裝潢簡樸
但舒適且現代化。

亞奧斯他谷及皮埃蒙特

Alessandria (亞歷山卓): **Domus** €€ | 27
Via Castellani 12, 15100. **(** 0131 433 05. **FAX** 0131 23 20 19. **@** efuganti@tin.it
幾乎位於市中心並靠近火車站, 然而旅館裡卻十分安靜, 清幽。所有的客房都是兩床。

Aosta (亞奧斯他): **Europe** €€€ | 71
Piazza Narbonne 8, 11100. **(** 0165 23 63 63. **FAX** 0165 40 566.
@ hoteleurope@tiscalinet.it 位於舊城區中心, 這家現代化旅館待客殷勤, 有知名的餐
廳和健身中心。

Aosta (亞奧斯他): **Milleluci** €€€ | 33
Località Porossan Roppoz 15, 11100. **(** 0165 23 52 78. **FAX** 0165 23 52 84.
W www.hotelmilleluci.com 旅館設在古老的農舍內, 曾經過精心整修, 相當迷人。交誼
廳內有座很好的壁爐。並有蒸汽浴室和健身房。

Arona (阿洛納): **Giardino** €€ | 56
Corso Repubblica 1, 28041. **(** 0322 459 94. **FAX** 0322 24 94 01.
W www.giardinoarona.com 親切而舒適的湖濱旅館。有座很大的露台可欣賞瑪究瑞湖
土麓的全景視野, 客房也都裝潢得很有品味。

●價位以標準雙人房每晚住宿費為準, 含稅金與服務費但不含早餐.
€ 低於52歐元
€€ 52-100歐元
€€€ 100-155歐元
€€€€ 155-205歐元
€€€€€ 逾205歐元

●餐廳
旅館附設的餐廳有時是以住客優先.
●游泳池
旅館泳池通常相當小且除非特別註明, 大多位於戶外.
●庭園或露台
旅館所屬的庭園, 中庭或露台, 通常也設有露天座位.
●信用卡
有信用卡圖例標誌的旅館, 都接受常見的信用卡如威士卡, 萬事達以及美國運通卡等.

	客房總數	附設餐廳	附設泳池	庭園或露台

Asti (阿斯提): **Aleramo** €€€
Via Emanuele Filiberto 13, 14100. ☎ 0141 59 56 61. FAX 0141 300 39.
W www.hotel.aleramo.it 位於市中心靠近火車站, 是家條不紊的現代化旅館. 客房有各種完善的設施, 包括吹風機和保險箱. ▦ TV ▤ ☕ ⓖ P — 客房總數 **42**

Asti (阿斯提): **Lis** €€€
Viale Fratelli Roselli 10, 14100. ☎ 0141-59 50 51. FAX 0141-35 38 45. @ hotellis@tin.it
位於公園對面, 靠近歷史中心, 地處中心位置卻十分清靜. 客房現代化, 設備完善. ▦ TV ▤ ☕ P — 客房總數 **29**

Asti (阿斯提): **Salera** €€€
Via Monsignor Marello 19, 14100. ☎ 0141 41 01 69. FAX 0141 41 03 72. W www.salera-lis.com 地點便於通往高速公路, 是家現代化而舒適的旅館. 房間簡樸但裝潢迷人, 全部都設有迷你酒吧. ▦ TV ▤ ☕ P — 客房總數 **50**, 附設餐廳 ▪

Breuil-Cervinia (布瑞烏宜-伽威尼亞): **Les Neiges d'Antan** €€€
Frazione Cret-Perrères, 11021. ☎ 0166 94 87 75. FAX 0166 94 88 52.
W www.lesneigesdantan.it 宜人的山莊式旅館, 附設的餐廳為此地最佳者之一. 二者皆由親切熱情的 Bich 家族經營. 旅館裡面有光潔的白牆和原始風味的木樑. ▦ TV ☕ P — 客房總數 **28**, 庭園或露台 ▪

Breuil-Cervinia (布瑞烏宜-伽威尼亞): **Hermitage** €€€€€
Via Piolet 1, 11021. ☎ 0166 94 89 98. FAX 0166 94 90 32. @ info@hotelhermitage.com
欲尋求豪華與魅力氣氛者, 可於此找到所需. 這家設備完善的現代化旅館, 房間光鮮, 滿室花卉芬芳. ▦ TV ☕ P — 客房總數 **36**, 附設餐廳 ▪, 附設泳池 ●, 庭園或露台 ▪

Cannero Riviera (坎內洛里維耶拉): **Cannero** €€€
Lungo Lago 2, Verbania 28821. ☎ 0323 78 80 46 (11-3月: 78 81 13). FAX 0323 78 80 48.
設在昔日的隱修院內, 雖然已經現代化, 卻仍保有古風. 旅館還有網球場和不錯的餐廳. ▦ TV ☕ ⓖ P — 客房總數 **55**, 附設餐廳 ▪, 附設泳池 ●, 庭園或露台 ▪

Cannobio (坎諾比歐): **Pironi** €€€
Via Marconi 35, 28822. ☎ 0323 706 24. FAX 0323 721 84. @ hotel.pironi@cannobio.net
● 11-3月. 位於一座15世紀的府邸大廈內, 保留了許多原有的特色, 例如內院中庭. 客房舒適, 可欣賞湖景或古鎮風貌. ▦ ☕ P — 客房總數 **12**, 附設餐廳 ▪

Champoluc (看波路): **Villa Anna Maria** €€€
Via Croues 5, 11020. ☎ 0125 30 71 28. FAX 0125 30 79 84.
W www.hotelvillaannamaria.com 為1920年代的山莊式房舍, 是家簡樸的鄉村旅館, 裝潢多採木鑲板. 餐廳供應簡單而風味絕佳的食物. ▦ TV ☕ P — 客房總數 **21**, 附設餐廳 ▪

Cogne (科涅): **Bellevue** €€€€
Rue Grand Paradis 21, 11012. ☎ 0165 748 25. FAX 0165 74 91 92.
@ info@hotelbellevue.it 環境美麗, 四周皆為牧草地, 並有大天堂國家公園絕佳的視野. 旅館可能會要求住宿包二餐. ▦ TV ☕ ⓖ P — 客房總數 **32**, 附設餐廳 ▪, 庭園或露台 ▪

Courmayeur (庫而美約): **La Grange** €€
Strada la Brenva 1, Entreves 11013. ☎ 0165 86 97 33. FAX 0165 86 97 44.
@ lagrange@mbtlc.it 這家乾淨, 明亮的阿爾卑斯山旅館, 設在重新改造過的穀倉內, 從14世紀以來便屬同一家族所有. 裝潢新穎, 但卻是根據傳統風格而設計, 舒適自在而充滿家庭氣氛. ▦ TV ☕ P — 客房總數 **23**, 附設餐廳 ▪

Courmayeur (庫而美約): **Gallia Gran Baita** €€€
Strada Larzey Courmayeur, 11013. ☎ 0165 84 40 40. FAX 0165 84 48 05.
@ info@hotelgallia.it 以高消費的滑雪者為主要客層的豪華現代化旅館: 設有蒸汽浴室, 健美中心, 美容院, 並提供免費交通, 載客前往滑雪山坡. ▦ TV ☕ ⓖ P — 客房總數 **53**, 附設餐廳 ▪, 附設泳池 ●, 庭園或露台 ▪

Courmayeur (庫而美約): **Palace Bron** €€€
Via Plan Gorret 41, 11013. ☎ 0165 84 67 42. FAX 0165 84 40 15. @ hotelpb@tin.it
家庭經營式的雅致旅館, 裝潢成時髦的家居風格. 多數房間皆有視野佳的陽台. ▦ TV ☕ P — 客房總數 **27**, 附設餐廳 ▪, 庭園或露台 ▪

Cuneo (庫內歐): **Smeraldo** ⓔⓔ 21
Corso Nizza 27, 12100. 🕾 0171 69 63 67. FAX 0171 69 80 76.
Ⓦ www.italiaabc.it/az/hsmeraldo 位在庫內歐中心區一條主要大道上, 價格公道, 可搭乘巴士或徒步前往歷史中心. 🚪 TV 🍽 P

Domodossola (都摩都索拉): **Corona** ⓔⓔⓔ 32
Via Marconi 8, 28845. 🕾 0324 24 21 14. FAX 0324 24 28 42. @ htcorona@tin.it
坐落於城中心, 旅館結合了傳統風情與現代化的便利. 餐廳供應各種當地佳餚.
🚪 TV 🍽 🥂 P

Ivrea (伊弗雷亞): **Castello San Giuseppe** ⓔⓔⓔ 23
Località Castello San Giuseppe, Chiaverano 10010. 🕾 0125 42 43 70. FAX 0125 64 12 78.
Ⓦ www.castellosangiuseppe.it 這家清靜的旅館以前是座修道院, 簡樸的房間以傳統風格裝潢. 🚪 TV 🍽 🥂

Lago Maggiore (瑪究瑞湖): **Verbano** ⓔⓔⓔ 12
Via Ugo Ara 1, Isola dei Pescatori 28049. 🕾 0323 304 08. FAX 0323 331 29.
Ⓦ www.hotelverbano.it 待客親切的旅館, 位在迂迴曲折的別墅裡, 有湖景視野. 客房皆布置得很漂亮, 並有各自獨立的陽台. 🚪 🥂

Novara (諾瓦拉): **Bussola** ⓔⓔⓔ 93
Via Boggiani 54, 28100. 🕾 0321 45 08 10. FAX 0321 45 27 86. Ⓦ www.labussolanovara.it
現代化的旅館, 裝潢舒適宜人. 極受觀迎的餐廳每逢週六晚上有晚餐舞會.
🚪 TV 🍽 🥂 P

Novara (諾瓦拉): **Italia** ⓔⓔⓔ 63
Via Paolo Solaroli 8, 28100. 🕾 0321 39 93 16. FAX 0321 39 93 10.
Ⓦ www.panciolihotels.it 位於市中心, 與主教座堂為鄰, 旅館舒適而營運良好. 附設的餐廳也不錯. 🚪 TV 🍽 🥂 P

Orta San Giulio (聖朱利歐菜園鎮): **Leon d'Oro** ⓔⓔ 35
Piazza Motta 42, 28016. 🕾 0322 911 991. FAX 0322 903 03. @ leonoro@lycos.it
位於菜園湖畔 (Lake Orta), 環境優美, 客房功能佳但略嫌乏味, 部分房間有陽台, 視野也不錯. 🚪 TV

Orta San Giulio (聖朱利歐菜園鎮): **Bussola** ⓔⓔⓔ 24
Strada Panoramica 24, 28016. 🕾 0322 91 19 13. FAX 0322 91 19 34.
@ hotelbussola@yahoo.it 是座古色古香的別墅, 坐落在百花盛開的庭園內, 有湖景視野. 在夏天會要求住客包二餐. 🚪 TV 🥂 P

Orta San Giulio (聖朱利歐菜園鎮): **Orta** ⓔⓔⓔ 35
Piazza Motta 1, 28016. 🕾 0322 902 53. FAX 0322 90 56 46. 坐落在鎮上最主要的廣場, 旅館露台俯臨湖泊. 有令人愉悅的古老情調和寬敞的客房. 🚪 TV 🥂

Pont-Saint-Martin (聖馬丁橋): **Ponte Romano** ⓔⓔ 13
Piazza IV Novembre 14, 11026. 🕾 0125 80 43 29. FAX 0125 80 71 08.
小巧舒適的家庭旅館, 位於羅馬古橋旁, 靠近鎮中心, 交通便利. 🚪 TV 🥂 P

San Giorgio Monferrato (鐵皮山聖喬治村): **Castello San Giorgio** ⓔⓔⓔ 11
Via Cavalli d'Olivola 3, 15020. 🕾 0142 80 62 03. FAX 0142 80 65 05.
Ⓦ www.castellodisangiorgio.it 距離鐵皮山村落6公里, 是家優雅, 精緻的旅館, 設在美麗的城堡內的私有園林中, 有絕佳的餐廳. 🚪 TV 🍽 🥂 P

Sauze d'Oulx (繰策兜克斯): **Il Capricorno** ⓔⓔⓔ 7
Case Sparse 21, Le Clotes 10050. 🕾 0122 85 02 73. FAX 0122 85 00 55.
Ⓦ www.italiaabc.it 坐落在村莊高處的林木茂密的山丘, 是家宜人的傳統式山莊旅館, 有古意盎然的木樑和家具. 🚪 TV 🥂 P

Sestriere (瑟思提耶瑞): **Principe di Piemonte** ⓔⓔⓔⓔ 100
Via Sauze 3b, 10058. 🕾 0122 79 41. FAX 0122 75 54 11. @ framon@framon-hotels.com 昔日曾為此地最輝煌的旅館, 而今仍然豪華而極為舒適, 從蒸汽浴室到商店, 應有盡有.
🚪 TV 🍽 P

Susa (蘇沙): **Napoleon** ⓔⓔ 62
Via Mazzini 44, 10059. 🕾 0122 62 28 55. FAX 0122 319 00. Ⓦ www.hotelnapoleon.it
向來由同一家族所經營, 是家現代化又整潔的旅館, 位於城鎮中心, 地點佳.
🚪 TV 🍽 🥂 ♿ P

Torino (杜林): **Conte Biancamano** ⓔⓔⓔ 24
Corso Vittorio Emanuele II 73, 10128. 🕾 011 562 32 81. FAX 011 562 37 89.
@ cbhtl.to@iol.it 地點適中的家庭旅館. 公共廳房裝飾了繪畫和吊燈. 客房明亮寬敞.
🚪 TV 🥂 P

符號的圖例說明見封底摺頁

●價位以標準雙人房每晚住宿費為準，含稅金與服務費但不含早餐。
€ 低於52歐元
€€ 52-100歐元
€€€ 100-155歐元
€€€€ 155-205歐元
€€€€€ 逾205歐元

●餐廳
旅館附設的餐廳有時是以住客優先。
●游泳池
旅館泳池通常相當小且除非特別註明，大多位於戶外。
●庭園與露台
旅館所屬的庭園，中庭或露台，通常也設有露天座位。
●信用卡
有信用卡圖例標誌的旅館，都接受常見的信用卡如威士卡，萬事達以及美國運通卡等。

旅館	客房總數	附設餐廳	附設泳池	庭園或露台
Torino (杜林): Victoria €€€ Via Nino Costa 4, 10123. ☎ 011 561 19 09. FAX 011 561 18 06. W www.hotelvictoria-torino.com 有舒適，漂亮房間的現代化旅館，功能完善，裝飾富創意; 不妨選擇埃及式或紐奧爾良式的房間. 🛏 TV 🍽 ♿	98			
Torino (杜林): Genova e Stazione €€€€ Via Sacchi 14b, 10128. ☎ 011 562 94 00. FAX 011 562 98 96. @ hotelgenova@hotelres.it 位於市中心，靠近火車站，地點極佳. 客房的裝飾混合了裝飾藝術和18世紀的風格. 🛏 TV 🍽 ♿	58			
Torino (杜林): Grand Hotel Sitea €€€€€ Via Carlo Alberto 35, 10123. ☎ 011 51 70 171. FAX 011 54 80 90. @ sitea@thi.it 位於市區中心，是家傳統，高雅的旅館. 服務水準絕佳，餐廳名聞遐邇. 🛏 TV 🍽 ♿ P	118	■		■
Torino (杜林): Turin Palace €€€€€ Via Sacchi 8, 10128. ☎ 011 562 55 11. FAX 011 561 21 87. @ palace@thi.it 為杜林最時髦的旅館，1872年便已開業，有種類可觀的現代化設施，以及骨董裝飾的華麗客房. 🛏 TV 🍽 ♿ P	121	■		
Torino (杜林): Villa Sassi-El Toulà €€€€€ Strada al Traforo del Pino 47, 10132. ☎ 011 898 05 56. FAX 011 898 00 95. W www.villasassi.com 這家豪華旅館設於美麗的17世紀別墅內，就坐落在杜林城外，仍保有許多早期原有的特色如大理石地板和大燭台. 🛏 TV 🍽 P	16	■		
Varallo Sesia (伐拉樂色西亞): Vecchio Albergo Sacro Monte €€ Regione Sacro Monte 14, 13019. ☎ 0163 542 54. FAX 0163 511 89. W www.laproxima.it/albergo-sacromonte 清靜的旅館設於整修過的16世紀建築內，坐落在通往聖山 (Sacro Monte) 的入口. 仍保留了許多當初原有的特色. 🛏 TV 🍽 P	24			

利古里亞

旅館	客房總數	附設餐廳	附設泳池	庭園或露台
Camogli (卡摩宜): Casmona €€€ Saleto Pineto 13. ☎ 0185 770015. FAX 0185 775030. 這家簡樸而親切的旅館享有地利之便，得以俯覽海景. 客房很寬敞，餐廳招牌菜魚類烹調更增其魅力. 🛏 TV 🍽 P	26			
Camogli (卡摩宜): Cenobio dei Dogi €€€€ Via Cuneo 34, 16032. ☎ 0185 72 41 00. FAX 0185 77 27 96. W www.cenobio.it 占地極廣的豪奢旅館，價位雖高但應有盡有. 有網球場，視野遼闊的露台和自有海灘. 🛏 TV 🍽 P	107	■	●	■
Finale Ligure (立古瑞盡頭): Punta Est €€€€ Via Aurelia 1, 17024. ☎ 019 60 06 11. FAX 019 60 06 11. W www.puntaest.com 這家高雅的旅館設在俯臨大海的18世紀別墅內. 內部寬敞，以骨董裝潢，露台與庭園視景極佳. 旅館通常供應二餐. 🛏 TV 🍽 P	40		●	■
Garlenda (葛瀾達): La Meridiana €€€€€ Via ai Castelli, 17033. ☎ 0182 58 02 71. FAX 0182 58 01 50. @ meridiana@relaischateaux.com 雅致的鄉間別墅旅館坐落在清幽的庭園內，客房舒適. 住客多為前來打高爾夫球的球客，旅館亦提供網球場，單車和蒸汽浴室，並備有迷你公寓. 🛏 TV 🍽 P	28	■	●	■
Genova (熱那亞): Best Western Hotel Metropoli €€€€ Vico dei Migliorini 8, 16123. ☎ 010 246 88 88. FAX 010 246 88 86. @ metropoli.ge@bestwestern.it 商務與觀光皆便利的地點，客房裝飾很有格調，有小酒吧和吹風機設備. 🛏 TV 🍽	48			
Genova (熱那亞): Britannia €€€€ Via Balbi 38, 16126. ☎ 010 269 91. FAX 010 246 29 42. @ britannia@britannia.it 旅館位置適中. 有多樣化的絕佳服務設施，包括衣物洗燙服務，蒸汽浴室，及設備最新穎的健身房. 🛏 TV 🍽 P	97			

Genova (熱那亞): **Nuovo Astoria**　€€€€ | 69
Piazza Brignole 4, 16122. 📞 010 87 33 16. FAX 010 831 73 26. @ astorige@tin.it
簡樸而毫不造作的現代化旅館, 坐落在熱那亞市中心, 離火車站非常近, 距離市內各
大名勝也只有很短的步程. 🚗 TV 🍴 🛏 ♨

Monterosso al Mare (濱海赤山): **Porto Roca**　€€€€ | 43
Via Corone 1, 19016. 📞 0187 81 75 02. FAX 0187 81 76 92. @ portoroca@portoroca.it
位於五鄉地 (Cinque Terre) 迷人的村莊內, 俯臨大海的懸崖之上, 旅館的裝飾和諧地混
雜了各式風格. 🚗 TV 🍴 🛏 ♨

Nervi (內爾維): **Villa Pagoda**　€€€€ | 17
Via Capolungo 15, 16167. 📞 010 372 61 61. FAX 010 32 12 18. W www.villapagoda.it
坐落在壯觀的庭園內, 為輝煌浪漫的19世紀早期別墅. 客房大, 裝潢光鮮亮麗.
🚗 TV 🍴 🛏 ♨

Portofino (芬諾港): **Eden**　€€€€ | 9
Via Dritto 18, 16034. 📞 0185 26 90 91. FAX 0185 26 90 47. @ eden@ifree.it
地點便利, 就位於這美麗海港的廣場後方, 誠如其名地坐落於迷人的伊甸園內. 客房
簡樸但設備完善. 🚗 TV 🍴 🛏 ♨

Portovenere (維納斯港): **Genio**　€€ | 7
Piazza Bastreri 8, 19025. 📞 0187 79 06 11. FAX 0187 79 06 11.
是家宜人的旅館, 於1924年興建在中世紀古堡的城牆之中. 房間簡樸, 卻是此區最經
濟划算的旅館之一. 🚗 TV

Rapallo (拉帕洛): **Stella**　€€ | 30
Via Aurelia Ponente 6, 16035. 📞 0185 503 67. FAX 0185 27 28 37.
@ hotelstella@tigullio.net 粉紅色別墅的屋身高而窄, 屋頂天台視野佳, 可眺望大海.
裝潢略嫌刻板, 但業主態度親切, 殷勤. 🚗 TV 🍴 🛏 P

San Remo (聖瑞摩): **Nyala Suite**　€€€€ | 81
Via Strada Solero 134, 18038. 📞 0184 667 668. FAX 0184 666 059.
W www.nyalahotel.com 坐落在清靜的住宅區內, 周圍環繞熱帶花園, 旅館有泳池, 客
房寬敞, 餐廳另備一份很特別的素食菜單. 🚗 TV 🍴 🛏 ♨ P

San Remo (聖瑞摩): **Royal**　€€€€ | 142
Corso Imperatrice 80, 18038. 📞 0184 53 91. FAX 0184 66 14 45.
W www.royalhotelsanremo.com @ royal@royalhotelsanremo.com
傳統的高級濱海旅館. 舒適的客房以精緻的花卉圖案為裝飾, 旅館並有多種運動與休
閒設施. 🚗 TV 🍴 🛏 ♨ P

Sestri Levante (瑟斯特里雷凡特): **Grand Hotel dei Castelli**　€€€€ | 30
Via Penisola 26, 16039. 📞 0185 48 72 20. FAX 0185 447 67.
@ htl.castelli@rainbownet.net 坐落海面上壯觀的庭園內, 經改建的城堡, 裝飾有彩瓷面
磚和摩爾式圓柱. 服務非常熱誠. 🚗 TV 🍴 🛏 ♨ P

艾米利亞–羅馬涅亞–羅馬涅亞

Bologna (波隆那): **Commercianti**　€€€ | 34
Via de Pignattari 11, 40124. 📞 051 23 30 52. FAX 051 22 47 33. @ hotcom@tin.it
這是波隆那12世紀期間首座市政廳, 經重新粉刷仍保留部分中世紀的特色: 有些客房
位於塔樓之內. 🚗 TV 🍴 🛏 ♨ P

Bologna (波隆那): **Orologio**　€€€ | 36
Via IV Novembre 10, 40123. 📞 051 23 12 53. FAX 051 26 05 52. @ hotoro@tin.it
寧靜的鄉鎮旅館坐落在中世紀的歷史中心區. 幾乎所有客房都面向大哉廣場 (Piazza
Maggiore), 有各自獨特的視野. 🚗 TV 🍴 🛏 ♨ P

Bologna (波隆那): **Corona d'Oro 1890**　€€€€ | 35
Via Oberdan 12, 40126. 📞 051 23 64 56. FAX 051 26 26 79. @ hotcoro@tin.it
建築局部可溯至14世紀, 並早在百餘年前便設有旅館. 如今則有一種古老的優雅感,
有新藝術風格橫飾帶和完善的現代化生活設備. 🚗 TV 🍴 🛏 ♨ P

Busseto (布色托): **I Due Foscari**　€€ | 20
Piazza Carlo Rossi 15, 43011. 📞 0524 93 00 39. FAX 0524 916 25.
裝飾迎合大衆口味, 以仿萊塢式的中世紀風格和仿造的哥德窗戶, 木樑為裝潢. 每年6,
7月歌劇季期間, 電影明星都喜歡住這家旅館. 🚗 TV 🍴 🛏 ♨ P

●價位以標準雙人房每晚
住宿費為準, 含稅金與服
務費但不含早餐:
€ 低於52歐元
€€ 52-100歐元
€€€ 100-155歐元
€€€€ 155-205歐元
€€€€€ 逾205歐元

●餐廳
旅館附設的餐廳有時是以住客優先.
●游泳池
旅館泳池通常相當小且除非特別註明, 大多位於戶外.
●庭園或露台
旅館所屬的庭園, 中庭或露台, 通常也設有露天座位.
●信用卡
有信用卡圖例標誌的旅館, 都接受常見的信用卡如威士卡, 萬事達以及美國運通卡等.

	客房總數	附設餐廳	附設泳池	庭園或露台
Castelfranco (法蘭克堡): Villa Gaidello Club €€	6	■		■
Cesenatico (徹色那堤蔲): Miramare €€	30	■	●	■
Faenza (法恩札): Vittoria €€	49	■		
Ferrara (斐拉拉): Carlton €€	66	■		
Ferrara (斐拉拉): Ripagrande €€€	40	■		
Ferrara (斐拉拉): Duchessa Isabella €€€€€	27	■		■
Marine di Ravenna (拉溫那海岸): Bermuda €	23	■		■
Modena (摩德拿): Canalgrande €€€	70	■		■
Parma (巴爾瑪): Torino €€	33	■		■
Parma (巴爾瑪): Grand Hotel Baglioni €€€€	169	■		
Piacenza (帕辰察): Florida €€	65	■		
Portico di Romagna (羅馬涅亞通衢): Al Vecchio Convento €€€	15	■		■

Castelfranco (法蘭克堡): Villa Gaidello Club €€
Via Gaidello 18, 41013. ☎ 059 92 68 06. FAX 059 92 66 20. @ gaidello@tin.it
只有3間套房, 有「俱樂部」般獨享的氣氛, 是一座美麗的18世紀農舍, 坐落在湖畔恬靜的園林之間. 🅿 TV 🍴 P

Cesenatico (徹色那堤蔲): Miramare €€
Viale Carducci 2, 47042. ☎ 0547 800 06. FAX 0547 847 85.
@ miramare@emiliaromagna.it 對於喜愛沙灘和探訪鄰近鄉野的遊客而言, 是極佳的地點. 旅館有各種運動和休閒設施, 並經營當地一處重要的網球訓練場. 🅿 TV 🍴 P

Faenza (法恩札): Vittoria €€
Corso Garibaldi 23, 48018. ☎ 0546 215 08. FAX 0546 291 36. @ hvittoria@connectivy.it
坐落於歷史中心並靠近火車站, 旅館採新藝術風格, 在大廳和部分客房皆飾有溼壁畫.
🅿 TV 🍴 P

Ferrara (斐拉拉): Carlton €€
Via Garibaldi, 93. ☎ 0532 211 130. FAX 0532 205 766. @ hotelcarlton@sestantenet.it
地點靠近城中的名勝古蹟, 旅館很現代化, 有效率, 運作良好而且設備完善, 服務周到而有禮. 🅿 TV 🍴 P

Ferrara (斐拉拉): Ripagrande €€€
Via Ripagrande 21, 44100. ☎ 0532 76 52 50. FAX 0532 76 43 77. @ ripahotel@4net.it
這家時髦且經營完善的旅館, 在一座整修得充滿魅力的文藝復興時期府邸內. 客房採光佳, 許多皆以骨董裝潢; 有陽台的房間並可眺望斐拉拉市景.
🅿 TV 🍴 P

Ferrara (斐拉拉): Duchessa Isabella €€€€€
Via Palestro 70, 44100. ☎ 0532 20 21 21. FAX 0532 20 26 38. @ isabellad@tin.it
位於斐拉拉市中心, 設於15世紀府邸內富麗的旅館, 以舉辦宴會著稱的 Isabella d'Este 為名. 服務完善, 客房豪華, 可望見百鳥群集的庭園. 🅿 TV 🍴 P

Marine di Ravenna (拉溫那海岸): Bermuda €
Viale della Pace 363, 48023. ☎ 0544 53 05 60. FAX 0544 53 16 43.
@ hotelbermuda@libero.it 坐落在靠近海灘的松林中, 距拉溫那10公里, 為現代化的家庭旅館, 簡樸, 乾淨且待客殷勤. 🅿 TV 🍴

Modena (摩德拿): Canalgrande €€€
Corso Canalgrande N6, 41100. ☎ 059 217 160. FAX 059 211 674.
@ info@canalgrandehotel.it 坐落在市中心, 原為隱修院, 建築本身是很出色的新古典時期風格, 裝飾極富麗, 並以原有的繪畫為特色. TV 🍴 P

Parma (巴爾瑪): Torino €€
Via Angelo Mazza 7, 43100. ☎ 0521 28 10 46. FAX 0521 23 07 25. @ info@hotel-torino.it
由修會改建而成, 此旅館已由同一家族經營了三代, 提供位於市中心鬧中取靜的住宿. 客房及公共廳皆以新藝術風格的工藝品為裝飾. 🅿 TV 🍴 P

Parma (巴爾瑪): Grand Hotel Baglioni €€€€
Viale Piacenza 12c, 43100. ☎ 0521 29 29 29. FAX 0521 29 28 28.
@ ghb.parma@baglionihotel.com 位於市中心的現代化旅館, 這棟1921年興建的工業建築各種設備一應俱全. 🅿 TV 🍴 P

Piacenza (帕辰察): Florida €€
Via Cristoforo Colombo 29, 29100. ☎ 0523 59 26 00. FAX 0523 59 26 72.
@ hflorida@tin.it 就坐落於歷史中心旁, 是家價格公道的小旅館, 而且到火車站很方便. 🅿 TV 🍴 P

Portico di Romagna (羅馬涅亞通衢): Al Vecchio Convento €€€
Via Roma 7, 47010. ☎ 0543 96 70 53. FAX 0543 96 71 57. @ info@vecchioconvento.it
一家精緻的旅館, 以簡樸的骨董和白色亞麻布裝潢很有格調, 搭配出開敞而恬靜之感. 🅿 TV P

Ravenna (拉溫那): **Argentario** € 28
Via di Roma 45, 48100. ☎ 0544 355 55. 📠 0544 351 47. 坐落於市中心, 地點極佳, 靠近主要紀念建築和公園. 旅館設備完善, 房間也很迷人. 🖼️📺🍽️🌊

Ravenna (拉溫那): **Bisanzio** €€€ 38
Via Salara 30, 48100. ☎ 0544 21 71 11. 📠 0544 325 39. @ info@bisanziohotel.com 褪色的門面後是一家待客殷勤, 內部現代化並俯臨美麗庭園的旅館. 位於市中心, 地點便利. 🖼️📺🍽️🌊

Reggio nell'Emilia (艾米利亞域地): **Hotel Posta** €€€€ 43
Piazza del Monte 2, 42100. ☎ 0522 43 29 44. 📠 0522 45 26 02. @ info@hotelposta.re.it 坐落於歷史中心的舒適旅館, 裝潢具獨創性, 在樸素的中世紀風格正立面後, 是美輪美奐的洛可可風格內部. 🖼️📺🍽️🌊P

Riccione (里丘內): **Hotel des Nations** €€ 32
Lungomare Costituzione 2, 47838. ☎ 0541 647 878. 📠 0541 645 154. @ desnations@hi-net.it 位於海邊的新世紀旅館, 以柔和的色彩使身心得到和諧. 提供反射區療法, 芳香與色彩療法, 按摩與打坐等服務. 並備有私人游艇. 🖼️📺🍽️🌊

Rimini (里米尼): **Ambasciatori** €€ 66
Viale Vespucci 22, 47037. ☎ 0541 555 61. 📠 0541 237 90. @ info@hotelambasciatori.it 高雅又現代化的旅館, 地點很好. 大部分客房皆可觀賞海景. 從屋頂花園可以看到海岸全景. 🖼️📺🍽️🌊P

Rimini (里米尼): **Rosabianca** €€ 50
Viale Tripoli 195. ☎ 0541 390 666. 📠 0541 390 666. @ info@rosabianca.com 這家最近翻新過的現代化旅館, 離海灘和歷史中心皆很近. 住客可使用私有的海灘小屋. 🖼️📺🌊

Rimini (里米尼): **Grand Hotel** €€€€€ 117
Via Ramuscio 1, 47900. ☎ 0541 560 00. 📠 0541 568 66. @ info@grandhotelrimini.com 地點便利, 靠近海濱, 港口和火車站. 這家規模大, 設備完善的時髦旅館, 還有網球場和私有海灘. 🖼️📺🍽️🌊P

Santarcangelo di Romagna (羅馬涅亞的聖塔坎傑洛): **Hotel della Porta** € 22
Via Andrea Costa 85, 47822. ☎ 0541 62 21 52. 📠 0541 62 21 68. @ info@hoteldellaporta.com 旅館所在的區域曾在但丁「神曲」(見 30-31 頁) 中出現, 部分客房飾有裝飾性溼壁畫及骨董家具. 🖼️📺🍽️🌊♿P

佛羅倫斯

Firenze (佛羅倫斯): **Rovezzano Bed & Breakfast** €€ 6
Via Aretina 417, 50136. MAP 3 B4. ☎ 055 69 00 23. 📠 055 69 10 02. @ rovezzano@virgilio.it 坐落在佛羅倫斯以東 1 公里處的文藝復興風格別墅內, 是一間隱匿在寧靜鄉間的一餐一宿式旅館 (B&B). 🖼️P🌊

Firenze (佛羅倫斯): **Ariele** €€€ 39
Via Magenta 11 西邊 2 公里, 50123. MAP 1 A4. ☎ 055 21 15 09. 📠 055 26 85 21. 坐落在住宅區小巷內的家庭旅館, 休息室以骨董裝潢, 客房寬敞但相當樸素. 🖼️📺🍽️🌊P

Firenze (佛羅倫斯): **Piccolo Hotel** €€€ 10
Via San Gallo 51, 50123. ☎ 055 47 55 19. 📠 055 47 45 15. @ info@piccolohotelfirenze.com 旅館靠近市中心, 客房裝飾簡單, 帶點優雅的味道. 有免費的自行車可供觀光遊覽. 🖼️📺🍽️🌊P

Firenze (佛羅倫斯): **Splendor** €€€ 31
Via San Gallo 30, 50129. ☎ 055 48 34 27. 📠 055 46 12 76. @ info@hotelsplendor.it 家庭式旅館, 飾以暗紅色的裝飾和溼壁畫, 灰泥塗飾的天花板給人豪宅的印象, 然已略顯老舊. 🖼️📺🍽️🌊

Firenze (佛羅倫斯): **Hotel Loggiato dei Serviti** €€€€ 29
Piazza della SS Annunziata 3, 50122. MAP 2 D4. ☎ 055 28 95 92. 📠 055 28 95 95. @ info@loggiatodeiservitihotel.it 旅館靠近孤兒院 (Spedale degli Innocenti), 建於 1527 年, 接待區有拱頂天花板, 酒吧區有石柱立於兩旁. 🖼️📺🌊

Firenze (佛羅倫斯): **Hotel Porta Rossa** €€€€ 78
Via Porta Rossa 19, 50123. MAP 3 C1 (5 C3). ☎ 055 28 75 51. 📠 055 28 21 79. 1386 年便已存在, 為義大利第二古老的旅館, 氣氛溫馨, 客房寬大. 拱頂入口大廳陳設了成套的精美皮製家具. 🖼️📺🍽️

●價位以標準雙人房每晚住宿費為準, 含稅金與服務費但不含早餐.
€ 低於52歐元
€€ 52-100歐元
€€€ 100-155歐元
€€€€ 155-205歐元
€€€€€ 逾205歐元

●餐廳
旅館附設的餐廳有時是以住客優先.
●游泳池
旅館泳池通常相當小且除非特別註明, 大多位於戶外.
●庭園或露台
旅館所屬的庭園, 中庭或露台, 通常也設有露天座位.
●信用卡
有信用卡圖例標誌的旅館, 都接受常見的信用卡如威士卡, 萬事達以及美國運通卡等.

	客房總數	附設餐廳	附設泳池	庭園或露台
Firenze (佛羅倫斯): Hotel Silla €€€€ Via dei Renai 5, 50125. MAP 4 D2 (6 E5). 📞 055 234 28 88. FAX 055 234 14 37. @ hotelsilla@tin.it 走經宏偉的階梯, 穿過雅致的中庭, 便來到這家16世紀的旅館. 美麗的露台可眺望亞諾河 (Arno) 風光. TV ▤ ◈ P	36			▤
Firenze (佛羅倫斯): Hotel Villa Belvedere €€€€ Via Benedetto Castelli 3, 50124. MAP 3 A5. 📞 055 22 25 01. FAX 055 22 31 63. @ reception@villa-belvedere.com 靠近波伯里庭園, 這棟寬廣的別墅建於1930年代, 坐落在造景園林中. 一樓的露台可眺望庭園美景. ⊟ TV ▤ ◈ P	26	●		▤
Firenze (佛羅倫斯): Morandi alla Crocetta €€€€ Via Laura 50, 50121. MAP 2 E4. 📞 055 234 47 47. FAX 055 248 09 54. @ welcome@hotelmorandi.it 原為美麗的女修院. 以骨董地毯和植物裝飾. ⊟ TV ▤ ◈ P	10			
Firenze (佛羅倫斯): Pensione Annalena €€€€ Via Romana 34, 50125. MAP 3 A3. 📞 055 22 24 02. FAX 055 22 24 03. @ info@hotelannalena.it 15世紀的旅館, 客房寬敞, 裝潢簡潔但充滿魅力. 所有公共區皆設在一座大廳內. ⊟ TV ◈	20			
Firenze (佛羅倫斯): Grand Hotel Villa Cora €€€€€ Viale Machiavelli 18, 50125. MAP 3 A3. 📞 055 229 84 51. FAX 055 22 90 86. @ reservations@villacora.it 令人驚豔的文藝復興時期建築, 有欄干露台. 接待大廳有溼壁畫天花板和亮漆木地板為裝飾. ⊟ TV ▤ ◈ P	48	▤	●	▤
Firenze (佛羅倫斯): Hotel Brunelleschi €€€€€ Piazza Santa Elisabetta 3, 50122. MAP 6 D2. 📞 055 273 70. FAX 055 21 96 53. @ info@hotelbrunelleschi.it 這家獨特的旅館位於一座拜占庭式塔樓內. 氣氛絕妙, 頂樓天台可望見佛羅倫斯動人美景. ⊟ TV ◈ P	88	▤		
Firenze (佛羅倫斯): Hotel Cellai €€€€€ Via XXVII Aprile 14, 50129. MAP 2 D4. 📞 055 48 92 91. FAX 055 47 03 87. @ info@hotelcellai.it 修復得美輪美奐的18世紀建築內的這間家庭經營的旅館, 位於佛羅倫斯心臟位置. 有美麗的景致和周到的服務人員. ⊟ TV ▤ ◈ P	47			▤
Firenze (佛羅倫斯): Hotel Continental €€€€€ Lungarno degli Acciaiuoli 2, 50123. MAP 3 C1 (5 C4). 📞 055 272 62. FAX 055 28 31 39. @ continental@lungarnohotels.com 坐落在靠近舊橋的地利位置, 從旅館內的酒吧和頂樓套房可俯覽河景. 牆壁裝飾有大理石的效果. ⊟ TV ▤ ◈ P	48			▤
Firenze (佛羅倫斯): Hotel Excelsior €€€€€ Piazza d'Ognissanti 3, 50123. MAP 1 B5 (5 A2). 📞 055 27 151. FAX 055 21 02 78. @ marco.milocco@westin.com 占據2棟1815年重建的屋宇, 裝飾雅致的大理石地板和彩色玻璃, 可飽覽美麗的亞諾河全景. ⊟ TV ▤ ◈ P	168	▤		▤
Firenze (佛羅倫斯): Hotel Helvetia e Bristol €€€€€ Via de'Pescioni 2, 50123. MAP 1 C5 (5 C2). 📞 055 28 78 14. FAX 055 28 83 53. 離主教座堂只有數步之遙, 為奢華的18世紀旅館, 有骨董, 彩色玻璃圓頂, 以及木頭和大理石裝飾的豪華酒吧. ⊟ TV ▤ ◈ P	56	▤		
Firenze (佛羅倫斯): Hotel Hermitage €€€€€ Vicolo Marzio 1, 50122. MAP 6 D4. 📞 055 28 72 16. FAX 055 21 22 08. 離舊橋很近的中世紀建築, 上層的客房視野壯觀. 舒適的房間, 各自裝飾成不同的風格. ⊟ ▤ ◈	28			▤
Firenze (佛羅倫斯): Hotel J and J €€€€€ Via di Mezzo 20, 50121. MAP 2 E5. 📞 055 26 31 21. FAX 055 24 02 82. @ jandj@dada.it 這家美麗幽靜的旅館設在原16世紀的修道院內, 窗戶旁有古老石拱和溼壁畫天花板. ⊟ TV ▤ ◈	20			▤

Firenze (佛羅倫斯): **Hotel Monna Lisa** €€€€€ | 30

Borgo Pinti 27, 50121. MAP 2 E5. 📞 055 247 97 51. FAX 055 247 97 55. @ monnalis@ats.it
醒目的石砌中庭通往這座文藝復興時期的府邸. 有些客房很大, 房內有古老家具和挑高的天花板. 🛏 TV 🍴 ⊘ P

Firenze (佛羅倫斯): **Hotel Montebello Splendid** €€€€€ | 49

Via Montebello 60. MAP 1 A5 (5 A2). 📞 055 239 80 51. FAX 055 21 18 67.
@ info@montebellosplendid.it 一棟19世紀的別墅, 精巧地改造成一家小而親切的旅館, 靠近市中心. 有很美的庭園和餐廳, 並設有露天座位.
🛏 TV 🍴 ⊘ P

Firenze (佛羅倫斯): **Hotel Regency** €€€€€ | 34

Piazza Massimo d'Azeglio 3, 50121. MAP 2 F5. 📞 055 24 52 47. FAX 055 234 67 35.
@ info@regency-hotel.com 樸實的佛羅倫斯城鎮房舍的外觀下, 裡面是高雅的古典式接待區, 並有木鑲板為飾的酒吧. 🛏 TV 🍴 ⊘ P

Firenze (佛羅倫斯): **Hotel Tornabuoni Beacci** €€€€€ | 28

Via de'Tornabuoni 3, 50123. MAP 1 C5 (5 C2). 📞 055 21 26 45. FAX 055 28 35 94.
@ info@bthotel.it 坐落在鬧區中心, 原為府邸. 鋪了地毯的寬闊走廊, 可以通往骨董和織錦畫裝潢的休息區. 客房十分豪華. 🛏 TV 🍴 ⊘ P

Firenze (佛羅倫斯): **Londra** €€€€€ | 158

Via Jacopo da Diacceto, 16-18, 50123. MAP 1 B4. 📞 055 238 27 91. FAX 055 21 06 82.
@ info@hotellondra.com 旅館靠近火車站, 占地利之便, 提供健身房和蒸汽浴室, 以及轎供兒童使用的特別服務. 部分房間有個人電腦, 傳真機和數據機. 並有自行車供出租. 🛏 TV 🍴 ⊘ P

Firenze (佛羅倫斯): **Rivoli** €€€€€ | 60

Via della Scala 33, 50123. MAP 1 A4 (5 A1). 📞 055 28 28 53. FAX 055 29 40 41.
@ info@hotelrivoli.it 從風雨侵蝕的牆面可想見這座15世紀旅館的歷史. 大致上相當寬敞, 涼爽, 裝飾也很有水準, 現代和古典風格搭配得宜而不繁瑣.
🛏 TV 🍴 ⊘ P

Firenze (佛羅倫斯): **Torre di Bellosguardo** €€€€€ | 16

Via Roti Michelozzi 2, 50124. MAP 5 B5. 📞 055 229 81 45. FAX 055 22 90 08.
@ torredibellosguardo@dada.it 坐落在歷史中心西南邊山丘上, 一處叫做Bellosguardo的16世紀別墅, 其大無比的客房, 到處是骨董和波斯地毯. 並可欣賞佛羅倫斯壯麗景致. 🛏 ⊘ P

Firenze (佛羅倫斯): **Villa La Massa** €€€€€ | 34

Via la Massa 24, Candeli 50012. 📞 055 626 11. FAX 055 63 31 02.
@ villamassa@galacteca.it 坐落在佛羅倫斯東北6公里處河畔邊, 這家豪華的17世紀旅館有骨董家具裝潢的雅致房間. 🛏 TV 🍴 ⊘ P

托斯卡尼

Arezzo (阿列佐): **Castello di Gargonza** €€€ | 7

Gargonza, Monte San Savino, 52048. 📞 0575 84 70 21. FAX 0575 84 70 54.
W www.gargonza.it 這座城堡招待所的城牆周圍, 有條林蔭夾道的車道, 城堡內有18間自助式公寓. 視野壯麗, 飾有溼壁畫的美麗禮拜堂每周皆舉行禮拜.
🛏 ⊘ P

Cortona (科托納): **Hotel San Luca** €€ | 60

Piazzale Garibaldi 2, 52044. 📞 0575 63 04 60. FAX 0575 63 01 05.
W www.sanlucacortona.com 坐落在山坡上, 客房簡樸, 但接待處十分舒適, 可眺望周圍山谷優美的全景視野. 🛏 TV 🍴 ⊘ P

Cortona (科托納): **Hotel San Michele** €€€ | 40

Via Guelfa 15, 52044. 📞 0575 60 43 48. FAX 0575 63 01 47. @ sanmichele@ats.it
坐落在窄街上, 整修極佳的文藝復興時期華廈. 迷宮般的走廊分別通往舒適的客房和極佳的閣樓套房. 🛏 TV 🍴 ⊘ P

Castellina in Chianti (奇安提的小城堡): **Tenuta di Ricavo** €€€€€ | 23

Località Ricavo, 53011. 📞 0577 74 02 21. FAX 0577 74 10 14. @ ricavo@ricavo.com
佔據了整座村落, 是充滿魅力的旅館, 裝潢搭配了骨董和農家擺設. 許多房間設在古老村屋內. ⊘ P

Elba (艾爾巴島): **Airone del Parco e delle Terme** €€ | 85

Località San Giovanni, 57037. 📞 0565 92 91 11. FAX 0565 91 74 84.
@ airone@elbalink.it 旅館提供各類設施: 公園, 一處海灘, 2座泳池, 礦泉浴場, 美容中心, 和可供出海遊玩的私人遊艇. 🛏 TV 🍴 ⊘ P

●價位以標準雙人房每晚
住宿費為準, 含稅金與服
務費但不含早餐.
€ 低於52歐元
€€ 52-100歐元
€€€ 100-155歐元
€€€€ 155-205歐元
€€€€€ 逾205歐元

●餐廳
旅館附設的餐廳有時是以住客優先.
●游泳池
旅館泳池通常相當小且除非特別註明, 大多位於戶外.
●庭園或露台
旅館所屬的庭園, 中庭或露台, 通常也設有露天座位.
●信用卡
有信用卡圖例標誌的旅館, 都接受常見的信用卡如威
士卡, 萬事達以及美國運通卡等.

	客房總數	附設餐廳	附設泳池	庭園或露台
Elba (艾爾巴島): **Capo Sud**　€€€	40	■	●	■
Località Lacona, 57037. ☎ 0565 96 40 21. FAX 0565 96 42 63. @ info@hotelcaposud.it 村莊式的度假區, 有極美的海灣視野. 客房設於別墅群內, 餐廳供應果園自產蔬果. 🚐 TV P				
Fiesole (費索雷): **Hotel Villa Bonelli**　€€€	20	■		■
Via F Poeti 1, 50014. ☎ 055 595 13. FAX 055 59 89 42. @ info@hotelvillabonelli.com 這家簡樸, 親切的旅館, 裝潢悅目, 並有佛羅倫斯的絕佳視野. 房客若願意可在此用餐. 🚐 TV P				
Fiesole (費索雷): **Villa San Michele**　€€€€€	41	■	●	■
Via Doccia 4, 50014. ☎ 055 567 82 00. FAX 055 59 87 34. @ villasanmichele@firenze.net 據說原是米開蘭基羅設計, 這座美麗的修道院有極遼闊的林地, 從涼廊眺望, 還可以一覽市區全景. 🚐 TV 🍴 ✎ P				
Gaiole in Chianti (奇安堤的蓋歐雷): **Castello di Spaltenna**　€€€€€	37	■		■
Via Spaltenna 13, 53013. ☎ 0577 74 94 83. FAX 0577 74 92 69. 原是美麗, 設防禦工事的修道院, 有寬敞的廳房, 可俯覽中庭; 部分房間並有渦流浴缸設備. 餐廳一流. 🚐 TV 🍴 ✎ P				
Giglio Porto (百合花港): **Castello Monticello**　€€€	29	■		■
Via Provinciale, 58013. ☎ 0564 80 92 52. FAX 0564 80 94 73. @ info@hotelcastellomonticello.com 原為建在此美麗小島上的私人住宅, 如今是城堡式旅館. 坐落在山丘上, 從客房眺望, 景色壯觀. 🚐 TV 🍴 ✎ P				
Lucca (盧卡): **Piccolo Hotel Puccini**　€€	14	■		
Via di Poggio 9, 55100. ☎ 0583 554 21. FAX 0583 534 87. @ info@hotelpuccini.com 設於美麗而古老的石造建築內, 這家時髦的小型旅館有迷人的酒吧, 可以眺望外面漂亮的窄街. 🚐 TV ✎				
Lucca (盧卡): **Hotel Universo**　€€€	60	■		
Piazza del Giglio 1, 55100. ☎ 0583 49 36 78. FAX 0583 95 48 54. @ info@hoteluniversolucca.it 這家大而略顯老舊的旅館有寬敞舒適的客房, 有些可看到廣場. 設備豪華的大浴室更添其魅力. 🚐 TV 🍴 ✎ P				
Lucca (盧卡): **Locanda L'Elisa**　€€€€€	10	■	●	
Via Nuova per Pisa 1952, 55050. ☎ 0583 37 97 37. FAX 0583 37 90 19. @ locanda.elisa@lunet.it 這座莊嚴的巴黎風格住宅, 格調清幽而豪華. 客房以骨董裝潢, 並有兩間高雅的會客廳. 🚐 TV P				
Monteriggioni (蒙地里吉歐): **Albergo Casalta**　€	10	■	●	
Località Strove, 53035. ☎ 0577 30 10 02. FAX 0577 30 10 02. 設在已有千年歷史的建築內, 接待處的中央壁爐增添了溫暖熱忱的氣氛. 餐廳也非常高雅. 🚐 ✎				
Pisa (比薩): **Duomo**　€€€	93	■		■
Via S Maria 94. ☎ 050 56 18 94. FAX 050 56 04 18. @ hotelduomo@csinfo.it 這家旅館很舒適, 從屋頂花園可以直接眺望斜塔, 以及市內其他名勝古蹟, 景色壯觀. 🚐 TV ✎ P				
Pisa (比薩): **Royal Victoria Hotel**　€€€	48			
Lungarno Pacinotti 12, 56126. ☎ 050 94 01 11. FAX 050 94 01 80. @ rvh@csinfo.it 建於19世紀的高貴旅館, 仍保有幾件原有家具, 包括精緻的細工畫布幔, 以及木鑲板門. 🚐 TV ✎ P				
Pistoia (皮斯托亞): **Albergo Patria**　€€	23			
Via Crispi 8, 51100. ☎ 0573 251 87. FAX 0573 36 81 68. 內部隆暗, 但現代化, 且有1970年代客房的古老旅館. 坐落地點便於觀光. 上層客房可見到主教座堂美麗景象. 🚐 TV ✎				
Pistoia (皮斯托亞): **Hotel Piccolo Ritz**　€€	21			
Via Vannucci 67, 51100. ☎ 0573 267 75 16. FAX 0573 277 98. 這家小型旅館堪稱名符其實的「小麗池」, 並有繪飾濕壁畫, 咖啡館式的酒吧. 🚐 TV ✎				

Porto Ercole (艾柯雷港): **Il Pellicano** €€€€€ | 41
Località Sbarcatello, 58018. 【 0564 85 81 11. FAX 0564 83 34 18.
@ info@pellicanohotel.com 豪華而獨具一格，擁有自屬的岩石灘，這座古式的托斯卡尼別墅視野極美。客房皆以骨董裝潢得很雅致。

Radda in Chianti (奇安提拉達): **Villa Miranda** €€ | 49
Siena 53017. 【 0577 73 80 21. FAX 0577 73 86 68. 從1842年建立 (驛站) 以來，便由同一家族經營至今。客房內可見露樑天花板和銅製床架。

San Gimignano (聖吉米納諾): **Albergo Leon Bianco** €€€ | 25
Piazza della Cisterna 13, 53037. 【 0577 94 12 94. FAX 0577 94 21 23.
@ leonbianco@iol.it 視野宜人且通風的客房和陶磚地面，使這座原為府邸的旅館別具風格。部分原有的石牆依然可見。

San Gimignano (聖吉米納諾): **Hotel Villa Belvedere** €€€ | 12
Via Dante 14, 53037. 【 0577 94 05 39. FAX 0577 94 03 27. 這座美麗的陶瓦別墅，坐落於絲柏遍生，掛有吊床的庭園內。明亮，現代化的客房漆上了令人舒暢的粉色調。

San Gimignano (聖吉米納諾): **Villa San Paolo** €€€€ | 18
Strada per Certaldo, 53037. 【 0577 95 51 00. FAX 0577 95 51 13. @ sanpaolo@iol.it
● 1-3月。位於山坡上充滿魅力的別墅，坐落在有網球場的花壇間。裡面有美麗的客房和氣氛親切的休息廳。

Siena (席耶納): **Hotel Chiusarelli** €€€ | 49
Viale Curtatone 15, 53100. 【 0577 28 05 62. FAX 0577 27 11 77. @ info@chiusarelli.com
最近才整修過的美麗別墅，但仍略顯殘舊。宜人的庭園內長滿棕櫚樹。

Siena (席耶納): **Santa Caterina** €€€ | 19
Via Enea Silvio Piccolomini 7, 53100. 【 0577 22 11 05. FAX 0577 27 10 87.
@ hsc@sienanet.it 舒適的客房俯臨繁花似錦的庭園，可見到席耶納到處紅色屋頂的景象，風光迷人。旅館原為私人別墅，位置靠近古羅馬城門處。

Siena (席耶納): **Villa Patrizia** €€€€ | 33
Via Fiorentina 58, 53100. 【 0577 504 31. FAX 0577 504 42. @ info@villapatrizia.it
位於城北邊緣，是座龐大的古老別墅。所有客房都面向庭園，裝潢簡樸但舒適且安靜。

Siena (席耶納): **Villa Scacciapensieri** €€€€ | 28
Via di Scacciapensieri 10, 53100. 【 0577 414 41. FAX 0577 27 08 54. @ villasca@tin.it
坐落在景致迷人的園林中，古味十足的休息室和極大的石砌壁爐是其特色. 從寬敞的客房可欣賞席耶納風光。

Siena (席耶納): **Hotel Certosa di Maggiano** €€€€€ | 17
Strada di Certosa 82, 53100. 【 0577 28 81 80. FAX 0577 28 81 89.
@ certosa@relaischateaux.fr 原為建於1314年的西多會修道院 (Carthusian monastery)，現改建成獨樹一格，幽靜的清修之地。客房都裝飾有骨董繪畫。

Sinalunga (席納隆佳): **Locanda L'Amorosa** €€€€€ | 20
L'Amorosa, 53048. 【 0577 67 94 97. FAX 0577 63 20 01. @ locanda@amorosa.it
美麗旅店便設在此以石材和粉紅陶瓦建成的迷人建築中，客房豪華且安靜舒適。

Viareggio (維亞瑞究): **Hotel President** €€€€€ | 37
Viale Carducci 5, 55049. 【 0584 96 27 12. FAX 0584 96 36 58. @ info@hotelpresident.it
時髦的海濱旅館，翻新過的客房迷人又舒適. 從頂樓的餐廳望出去，可看到極美的海景。

Volterra (沃爾泰拉): **Albergo Villa Nencini** €€ | 32
Borgo Santo Stefano 55, 56048. 【 0588 863 86. FAX 0588 806 01. W www.villanencini.it
這座石造的鄉間旅館坐落在離市區只有幾分鐘的公園內，客房涼爽而明亮，有時髦的早餐室，地下餐廳和露台。

溫布利亞

Assisi (阿西西): **Country House** € | 15
Via San Pietro Campagna 178, Località Valecchie, 06081. 【 075 81 63 63. FAX 075 81 61 5. ● 12月1日-1月中旬。這座建於1920年代的別墅坐落在恬靜的鄉間，距阿西西市中心僅7百公尺. 客房皆以骨董裝潢。

Assisi (阿西西): **Dei Priori** €€ | 34
Corso Mazzini 15, 06081. 【 075 81 22 37. FAX 075 81 68 04. 設在位於歷史中心的17世紀建築內，客房美麗且令人耳目一新，並有可愛的拱頂餐室。

符號的圖例說明見封底摺頁

	客房總數	附設餐廳	附設泳池	庭園或露台

●價位以標準雙人房每晚住宿費為準, 含稅金與服務費但不含早餐:
€ 低於52歐元
€€ 52-100歐元
€€€ 100-155歐元
€€€€ 155-205歐元
€€€€€ 逾205歐元

●餐廳
旅館附設的餐廳有時是以住客優先.
●游泳池
旅館泳池通常相當小且除非特別註明, 大多位於戶外.
●庭園或露台
旅館所屬的庭園, 中庭或露台, 通常也設有露天座位.
●信用卡
有信用卡圖例標誌的旅館, 都接受常見的信用卡如威士卡, 萬事達以及美國運通卡等.

Assisi (阿西西): Umbra €€ — 25 ▪
Via degli Archi 6, 06081. 📞 075 81 22 40. FAX 075 81 36 53.
@ humbra@mail.caribusiness.it 位於歷史中心很有情調的後街上, 待客親切. 室內陳設舒適, 並有迷人的露台可供在戶外進餐. 🛏 TV 💳

Assisi (阿西西): Romantik Hotel Le Silve €€€ — 15 ▪ ● ▪
Località Armenzano di Assisi, 06081. 📞 075 801 90 00. FAX 075 801 90 05.
@ hotellesilve@tin.it 離阿西西約12公里, 視野極佳, 可望見托斯卡尼群山, 並有各類一流的運動和休閒設施. 🛏 TV 💳

Campello sul Clitunno (克里圖諾河上村): Il Vecchio Molino €€ — 13
Via del Tempio 34, Località Pissignano 06042. 📞 0743 52 11 22. FAX 0743 27 50 97.
設在位於河中島渚上改建的磨坊中, 客房寬敞而舒適. 從庭園可望見古羅馬神廟. 🛏 🗐 💳 P

Castiglione del Lago (湖堡鎮): Miralago €€ — 19 ▪
Piazza Mazzini 6, 06061. 📞 075 95 11 57. FAX 075 95 19 24. @ hotelmiralago@tin.it
這家小型旅館坐落於特拉梅西諾湖 (Lago Trasimeno) 畔城鎮的中心區, 經營者為來自肯亞的家庭, 待客殷勤親切. 餐廳供應湖中所產鮮魚. 🛏 TV 🗐 💳

Fontignano (楓堤釀諾): Villa di Monte Solare €€ — 20 ▪ ● ▪
Via Montali 7, Colle San Paolo 06007. 📞 075 83 23 76. FAX 075 835 54 62.
@ info@villamontesolare.it 美麗的18世紀別墅, 保有原來的陶瓦地面, 歷史家具和溼壁畫等. 由佩魯賈出發, 約25公里便可到聖保羅山丘. 🛏 TV 💳 P

Gubbio (庫比奧): Odersi-Balestrieri € — 35
Via Mazzatinti 2/12, 06024. 📞 075 922 06 62. FAX 075 922 06 63. 位於中世紀鎮中心; 客房裝潢宜人, 有現代化的木樑, 床架和桌子. 🛏 TV 💳 P

Gubbio (庫比奧): Bosone Palace €€ — 30 ▪
Via XX Settembre 22, 06024. 📞 075 922 06 88. FAX 075 922 05 52.
設於拉斐爾里府邸 (Palazzo Raffaelli) 內, 為歷史中心最古老的大廈之一, 客房從華麗壯觀到普通裝潢皆備. 但全部都很有歷史風味. 🛏 TV 💳

Gubbio (庫比奧): Villa Montegranelli €€€ — 21 ▪
Località Monteluiano, 06024. 📞 075 922 01 85. FAX 075 927 33 72.
@ villamontegranelli@paginesi.it 離庫比奧約4公里高雅的鄉間別墅, 有迷人的客房和值得強力推薦的餐廳 (見596頁). 🛏 TV 💳 P

Lago Trasimeno (特拉梅西諾湖): Hotel da Sauro €€ — 12 ▪
Isola Maggiore, 06060. 📞 075 82 61 68. FAX 075 82 51 30. @ hotelsauro@libero.it
坐落在非常特別的地點, 旅館簡樸但員工親切, 由於瑪究瑞島 (Isola Maggiore) 仍相當與世隔絕, 因此成為幽靜無華的清靜之地. 🛏 💳

Montefalco (獵鷹山): Ringhiera Umbra € — 20 ▪
Via G Mameli 20, 06036. 📞 0742 37 91 66. FAX 0742 37 91 66. 位於鎮中心的古蹟建築內, 簡樸但打理得整潔無瑕. 餐廳設在有拱頂的廳室, 價格公道. 🛏 TV 💳

Montefalco (獵鷹山): Villa Pambuffetti €€€ — 15 ▪ ● ▪
Via della Vittoria 20, 06036. 📞 0742 37 94 17. FAX 0742 37 92 45.
@ villabianca@interbusiness.it 旅館內的客房寬敞而舒適, 而且每間各都不相同. 塔樓房間的視野可望見周圍鄉村景致. 🛏 TV 🗐 P

Norcia (諾奇亞): Garden € — 43 ▪
Viale XX Settembre 2b, 06046. 📞 0743 81 66 87. FAX 0743 81 66 87. 靠近市中心的簡樸旅館, 客房設備簡單但舒適. 是遊覽諾奇亞的最佳據點. 🛏 TV 💳 P

Orvieto (歐維耶多): Virgilio € — 15
Piazza Duomo 5-6, 05018. 📞 0763 34 18 82. FAX 0763 34 37 97. @ virgilio@orvienet.it
坐落於市中心的簡樸旅館. 為業主自宅改建而成. 部分房間可見到大教堂. 🛏 TV 💳

Orvieto (歐維耶多): La Badia　€€€　26
Località la Badia 8, 05019. 【 0763 30 19 59. ℻ 0763 30 53 96.
@ labadiahotel@tiscalinet.it 原為壯麗的修道院，部分建築自12世紀便已存在，旅館兼有現代舒適便利和中世紀的華麗光彩。

Orvieto (歐維耶多): Villa Ciconia　€€€　10
Via dei Tigli 69, 05019. 【 0763 30 55 82. ℻ 0763 30 20 77. @ villaciconia@libero.it
位於城外不遠處美麗園林之中，這座16世紀的鄉間屋宇。是遊覽溫布利亞的恬靜據點。

Perugia (佩魯賈): Locanda della Rocca　€€　7
Viale Roma 4, 06060. 【 075 83 02 36. ℻ 075 83 02 36. 原是古老的溫布利亞大宅，並有一座磨坊，後來改造成為小巧迷人的家庭旅館。招呼周到，氣氛溫馨。

Perugia (佩魯賈): Lo Spedalicchio　€€　25
Piazza Bruno Buozzi 3, Ospedalicchio 06080. 【 075 801 03 23. ℻ 075 801 03 23.
建在14世紀堡壘的牆內，客房簡樸，但舒適的裝潢與建築風格十分搭配。

Perugia (佩魯賈): Locanda della Posta　€€€　40
Corso Vannucci 97, 06100. 【 075 572 89 25. ℻ 075 573 25 62. @ novelber@tin.it
位於歷史中心，禁止車輛通行的主要大道上，有2百年歷史的高雅旅館設在充滿魅力的古老府邸內。

Perugia (佩魯賈): Tiferno　€€€　38
Piazza Rafaello Sanzio 13, 06012 Citta di Castello. 【 0758 55 03 31. ℻ 0758 52 11 96.
原為興建於17世紀的府邸建築，一度還作為隱修院，1895年起變成了旅館。後經重新改建，但仍保留原有建築形式。

Perugia (佩魯賈): Brufani　€€€€€　82
Piazza Italia 12, 06100. 【 075 573 25 41. ℻ 075 572 02 10. @ brufani@tin.it
於1884年開幕，這家獨特旅館的公共大廳，是由德國室內設計家李利斯 (Lillis) 所繪飾。視野也相當壯闊。

Spello (斯佩洛): La Bastiglia　€€€　33
Piazza Vallegloria 7, 06038. 【 0742 65 12 77. ℻ 0742 30 11 59.
@ fancelli@labastiglia.com 設在改建的古老磨坊內一家通爽，家庭般的旅館，寬廣的露台有絕佳視野，可俯覽周圍鄉野風光。

Spello (斯佩洛): Palazzo Bocci　€€€　23
Via Cavour 17, 06038. 【 0742 30 10 21. ℻ 0742 30 14 64. @ bocci@bcsnet.it
位於市中心，一棟經過大肆整修的14世紀府邸內，兼有現代化的便利和傳統風味的魅力。

Spoleto (斯珀雷托): Aurora　€　15
Via Apollinare 3, 06049. 【 0743 22 03 15. ℻ 0743 22 18 85.
@ info@hotelauroraspoleto.it 位於歷史中心價有所值的旅館。與 Apollinare 餐廳相連，而且所有客房皆有迷你吧 (以此住房價位實屬罕見)。

Spoleto (斯珀雷托): Charleston　€　21
Piazza Collicola 10, 06049. 【 0743 22 00 52. ℻ 0743 22 12 44.
@ info@hotelcharleston.it 位於市中心的17世紀建築，現代及傳統搭配的室內陳設，營造出整齊有致且具家居味。

Spoleto (斯珀雷托): Gattapone　€€€　15
Via del Ponte 6, 06049. 【 0743 22 34 47. ℻ 0743 22 34 48. @ hgattapone@libero.it
建於此城最高點的小型旅館，距市中心步程僅需5分鐘，視野絕佳，可見至塔橋 (Ponte delle Torri)。

Todi (托地): Bramante　€€€　43
Via Orvietana 48, 06059. 【 075 894 83 81. ℻ 075 894 80 74.
@ bramante@hotelbramante.it 原屬13世紀的修會，雖然重建過，但仍有部分保持原狀，幽靜的旅館內簡樸的室內陳設，更增添靜謐的氣氛。

Todi (托地): Hotel Fonte Cesia　€€€€　36
Via Lorenzo Leonj 3, 06059. 【 075 894 37 37. ℻ 075 894 46 77.
@ fontecesia@fontecesia.it 這家優雅而氣氛親切的旅館設在美麗的17世紀府邸內，將傳統的魅力與現代化便利結合在一起。

Torgiano (托爾佳諾): Le Tre Vaselle　€€€　61
Via G Garibaldi 48, 06089. 【 075 988 04 47. ℻ 075 988 02 14. @ 3vaselle@3vaselle.it
設在17世紀的鄉村房舍中，旅館仍保有赤陶地磚和露樑的天花板，並以農村骨董裝潢。

●價位以標準雙人房每晚住宿費為準，含稅金與服務費但不含早餐： € 低於52歐元 €€ 52-100歐元 €€€ 100-155歐元 €€€€ 155-205歐元 €€€€€ 逾205歐元	●餐廳 旅館附設的餐廳有時是以住客優先. ●游泳池 旅館泳池通常相當小且除非特別註明,大多位於戶外. ●庭園或露台 旅館所屬的庭園,中庭或露台,通常也設有露天座位. ●信用卡 有信用卡圖例標誌的旅館,都接受常見的信用卡如威士卡,萬事達以及美國運通卡等.		

馬爾凱

	客房總數	附設餐廳	附設泳池	庭園或露台
Ancona (安科納): **Grand Hotel Palace**　€€€ Lungomare Vanvitelli 24. ☎ 071 20 18 13. FAX 071 207 48 32. @ palace.ancona@tiscalinet.it 原本是貴族家族的府邸,如今則是時髦的旅館,地點靠近港口. 頂樓的天台可以眺望奇妙無比的全視野風景. 🛏 TV 🎿	40			▦
Ancona (安科納): **Emilia**　€€€€ Poggio di Portonovo, 60020. ☎ 071 80 11 45. FAX 071 80 13 30. @ info@hotelemilia.com 旅館高雅,內部裝飾鮮明而美麗. 優雅的庭園亦為主辦安科納爵士音樂節地點,此外旅館並籌辦每年一度的藝術競賽,並有當代藝術收藏. 🛏 TV ▤ 🎿 P	29	▦	●	▦
Aquaviva Picena (阿夸維瓦皮契納): **Hotel O'Viv**　€€ Via Marziale 43, 63030. ☎ 0735 76 46 49. FAX 0735 76 50 54. 位於中世紀古鎮中心,充滿魅力的府邸內,這家傳統式旅館的客房十分寬敞,露台有極佳視野. 🛏 TV 🎿	12	▦		▦
Folignano (佛里釀諾): **Villa Pigna**　€€ Viale Assisi 33, 63040. ☎ 0736 49 18 68. FAX 0736 49 21 79. 是家位於鎮中心,現代化且運作很有效率的旅館. 公共空間很迷人,客房雖不突出,卻也令人滿意. 🛏 TV ▤ 🎿 P	54			▦
Jesi (耶西): **Federico II**　€€ Via Ancona 100, 60035. ☎ 0731 21 10 79. FAX 0731 572 21. @ htl.federico@pieralisi.it 後現代風格的華麗旅館,提供極廣泛的設備：有室內泳池,健身房以及會議中心. 有點缺乏特色但舒適. 🛏 TV 🎿 P	124	▦	●	▦
Montecassiano (卡西亞諾山城): **Villa Quiete**　€€ Località Vallecascia, 62010. ☎ 0733 59 95 59. FAX 0733 59 95 59. 這家鄉間別墅旅館坐落在美麗的自家庭園內. 部分漂亮的客房內有骨董裝潢,並有2間套房. 🛏 TV ▤ 🎿 P	38	▦		▦
Pesaro (佩薩洛): **Villa Serena**　€€€ Via San Nicola 6-3, 61100. ☎ 0721 552 11. FAX 0721 559 27. @ info@villaserena.it 這棟17世紀的大廈坐落在打理極佳的自有庭園內,是家舒適而溫馨的旅館,裡面的房間全然不同. 🛏 🎿 P	9	▦	●	▦
Pesaro (佩薩洛): **Vittoria**　€€€ Via A Vespucci 2, Piazzale Libertà 2, 61100. ☎ 0721 343 43. FAX 0721 652 04. @ info@viphotels.it 這家旅館將古意盎然的風味和現代化的便利設施結合得完美無瑕. 設備齊全, 又靠近海邊. 🛏 TV ▤ 🎿 P	27	▦		▦
Portonovo (諾佛港): **Fortino Napoleonico**　€€€€ Via Poggio 166, 60020. ☎ 071 80 14 50. FAX 071 80 14 54. @ info@hotelfortino.it 在拿破崙戰爭時期,建了這座堡壘來防衛海岸,防止英國海盜的劫掠,如今不但舒適,富品味,並以骨董裝飾,還有私有海灘. 現在連英國客也受到歡迎. 🛏 TV ▤ 🎿 P	30	▦		▦
San Benedetto del Tronto (特隆托的聖本篤): **Sabbia D'Oro**　€€ Viale Marconi 46, 63039. ☎ 0735 819 11. FAX 0735 849 17. 位於熱鬧,時髦的度假區的現代濱海旅館. 房間設計良好而舒適,全部附有迷你酒吧和保險箱. 🛏 TV ▤ 🎿 P	63	▦	●	▦
San Leo (聖利奧): **Castello**　€ Pizza Dante Alighieri 12, 61018. ☎ 0541 91 62 14. FAX 0541 92 69 26. 設在位於鎮中心整修過的16世紀市鎮建築內,白色屋瓦和內部鮮明的色彩營造出流暢的氣氛. 🛏 TV 🎿	14	▦		

San Marino (聖馬利諾): **Panoramic** € 27

Via Voltone 89, 47890. ☎ 0549 99 23 59. ℻ 0549 99 03 56.

@ informazione@panoramic.it 為家庭經營的旅館, 位於義大利中部的獨立共和國靜謐的一角. 旅館深以其餐廳自豪.

🛏 📺 🍽 🅿

Sirolo (西洛婁): **Monte Conero** €€ 60

Via Monteconero 26, 60020. ☎ 071 933 05 92. ℻ 071 933 03 65.

@ monteconero.hotel@fastnet.it 旅館設在11世紀有仿羅馬式教堂的修道院內, 有極壯麗的海景視野. 房間光線充足並皆有陽台. 在7, 8月間, 住客大多必須包二或三餐.

🛏 📺 🍽 🅿

Urbino (烏爾比諾): **Locanda la Brombolona** € 12

Località Sant'Andrea in Primicilio 22, 61029. ☎及℻ 0722 535 01.

坐落於烏爾比諾北方的山丘上, 是探訪附近鄉野的恬靜據點. 內部裝潢簡樸, 房間視野良好.

🛏 🍽 🍷 🅿

Urbino (烏爾比諾): **Bonconte** €€ 23

Via delle Mura 28, 61029. ☎ 0722 24 63. ℻ 0722 47 82.

最近翻修過的古老別墅; 部分較現代化套房內仍可見到一些骨董. 客房設備良好.

🛏 📺 🍽 🍷

羅馬

Aventino (阿文提諾): **Sant'Anselmo** €€ 46

Piazza Sant'Anselmo 2, 00153. 🗺 6 E3. ☎ 06 574 35 47. ℻ 06 578 36 04.

🌐 www.aventinohotels.com 位於恬靜的阿文提諾漂亮的別墅, 距競技場只有幾步路. 有僻靜的庭園和手繪家具.

🛏 📺 🍷 🅿

Aventino (阿文提諾): **Domus Aventina** €€€€€ 26

Via di Santa Prisca 11b, 00153. 🗺 6 E3. ☎ 06 461 35. ℻ 06 57 30 00 44.

🌐 www.domus-aventina.com 設在坐落於阿文提諾山腳下14世紀的修會內, 旅館房間大, 裝飾簡單, 大多都有陽台. 🛏 📺 🍽 🍷

Campo de' Fiori (花市): **Piccolo** €€ 15

Via dei Chiavari 32, 00186. 🗺 2 F4. ☎ 06 68 80 25 60.

涼爽, 清幽的家庭式旅館, 房間乾淨簡單, 早餐室內有電視. 是此地最便宜的旅館之一.

🍷

Campo de' Fiori (花市): **Teatro di Pompeo** €€€ 13

Largo del Pallaro 8, 00186. 🗺 2 F4. ☎ 06 68 30 01 70, 687 25 66. ℻ 06 68 80 55 31.

規模小而周到的旅館, 地下早餐室位於龐培大帝所建劇院的廢墟上. 客房有露樑的天花板. 🛏 📺 🍷 🅿

Forum (廣場區): **Lancelot** €€€ 60

Via Capo d' Africa 47. 🗺 7 B1. ☎ 06 70 45 06 15. ℻ 06 70 45 06 40.

🌐 www.lancelothotel.com 招待熱誠的家庭式旅館, 離競技場不遠. 房間裝潢富品味. 並有涼爽的中庭酒吧和餐廳.

🛏 📺 🍷 🅿

Forum (廣場區): **Forum** €€€€€ 76

Via Tor de'Conti 25, 00184. 🗺 3 C5. ☎ 06 679 24 46. ℻ 06 678 64 79.

🌐 www.hotelforum.com 古色古香的旅館, 公共廳房以木板裝潢, 並有陽光充沛的屋頂露台餐廳, 可眺望考古區風光.

🛏 📺 🍽 🍷 🅿

Nazionale (國家大道): **Hotel Giuliana** €€€ 11

Via Agostino Depretis 70, 00184. 🗺 4 E4. ☎ 06 488 0795. 🌐 www.hotelgiuliana.com 地點適中, 相當舒適的家庭式旅館. 熱心的員工也讓人有賓至如歸的感覺.

🛏 📺 🍷 🅿

Nazionale (國家大道): **Artemide** €€€€€ 85

Via Nazionale 22, 00184. 🗺 3 C4. ☎ 06 48 99 11. ℻ 06 489 917 00.

🌐 www.venere.it/roma/artemide 很有格調的旅館, 20世紀初期的建築與新藝術風格的圖案和諧交融. 毗連的Caffetteria Nazionale是很受喜愛的咖啡館兼餐廳.

🛏 📺 🍽 🍷 🅿

Pantheon (萬神殿): **Abruzzi** €€ 25

Piazza della Rotonda 69, 00186. 🗺 2 F4. ☎ 06 679 20 21.

面臨萬神殿的赭色府邸建築, 裡面鋪有陶磚. 旅館房間乾淨, 簡樸但宜人, 不供應早餐.

●價位以標準雙人房每晚
住宿費為準, 含稅金與服
務費但不含早餐:
€ 低於52歐元
€€ 52-100歐元
€€€ 100-155歐元
€€€€ 155-205歐元
€€€€€ 逾205歐元

●餐廳
旅館附設的餐廳有時是以住客優先.
●游泳池
旅館泳池通常相當小且除非特別註明,大多位於戶外.
●庭園或露台
旅館所屬的庭園, 中庭或露台, 通常也設有露天座位.
●信用卡
有信用卡圖例標誌的旅館, 都接受常見的信用卡如威士卡, 萬事達以及美國運通卡等.

	客房總數	附設餐廳	附設泳池	庭園或露台
Pantheon (萬神殿): **Santa Chiara** €€€€ Via di Santa Chiara 21, 00186. MAP 2 F4. ☎ 06 687 29 79. FAX 06 687 31 44. W www.albergosantachiara.com 地點便利, 有大理石裝潢的涼爽接待區和設備完善的客房. 面向街道的房間可能比較吵. 🖼 TV 📋 ✎	97			
Pantheon (萬神殿): **Grand Hotel de la Minerve** €€€€€ Piazza della Minerva 69, 00186. MAP 3 A4. ☎ 06 69 52 01. FAX 06 679 41 65. 以半透明威尼斯玻璃和大理石裝飾的內部, 客房寬敞而明亮. 屋頂露台有壯觀視野. 🖼 TV 📋 ✎ 🏊	134	■		■
Pantheon (萬神殿): **Nazionale** €€€€€ Piazza di Montecitorio 131, 00186. MAP 3 A3. ☎ 06 69 50 01. FAX 06 678 66 77. W www.nazionaleroma.it 舒適且大多寬敞的客房裝飾有英國和義大利的骨董. 常客多為商務旅客和闊綽的遊客. 🖼 TV ✎	87	■		
Pantheon (萬神殿): **Sole al Pantheon** €€€€€ Piazza della Rotonda 63, 00186. MAP 2 F4. ☎ 06 678 04 41. FAX 06 69 94 06 89. 旅館歷史可溯及1467年. 部分漂亮現代化的房間仍有彩繪鑲板天花板, 並且有萬神殿迷人的視野. 🖼 TV 📋 ✎	25			
Piazza Navona (拿佛納廣場): **Navona** €€ Via dei Sediari 8, 00186. MAP 2 F4. ☎ 06 686 42 03. FAX 06 68 80 38 02. 須儘早預訂, 因為這家旅館地點絕佳, 是由老闆的澳洲女婿經營. 房間簡樸但令人滿意. 🖼 📋 ✎	31			
Piazza Navona (拿佛納廣場): **Due Torri** €€€ Vicolo del Leonetto 23-25, 00186. MAP 2 F3. ☎ 06 687 69 83. FAX 06 686 54 42. W www.hotelduetorriroma.com 很討人喜歡的旅館, 位在工藝匠聚集的小巷內. 房間大小與風格皆有不同. 公共廳房很有鄉居風味. 🖼 TV 📋 ✎	26			■
Piazza Navona (拿佛納廣場): **Raphael** €€€€€ Largo Febo 2, 00186. MAP 2 F3. ☎ 06 68 28 31. FAX 06 687 89 93. W www.raphaelhotel.com 爬滿長春藤的豪華旅館, 接待區擺滿骨董雕像和現代雕塑. 有餐廳及裝潢高雅的客房. 🖼 TV 📋 ✎	70	■		
Piazza di Spagna (西班牙廣場): **Gregoriana** €€ Via Gregoriana 18, 00187. MAP 3 B2. ☎ 06 679 42 69. FAX 06 678 42 58. 這家時尚旅館的裝飾豐富多變而有趣, 包括罕見的豹紋壁紙. 客房則清新多花卉. 🖼 TV 📋	19			
Piazza di Spagna (西班牙廣場): **Jonella** €€ Via della Croce 41, 00187. MAP 3 A2. ☎ 06 679 79 66. FAX 06 446 23 68. 價格低廉, 以及坐落在靠近西班牙廣場 (Piazza di Spagna) 一條主要購物大街上, 使得這家簡樸的賓館頗值得考慮.	4			
Piazza di Spagna (西班牙廣場): **Condotti** €€€ Via Mario de' Fiori 37, 00187. MAP 3 A2. ☎ 06 679 46 61. W www.hotelcondotti.com 舒適, 待client殷勤的旅館, 位於設計師名店區. 客房裝飾甚佳. 有間客房有專屬的小露台, 其他3間則共用一座. 🖼 TV 📋 ✎	16			■
Piazza di Spagna (西班牙廣場): **Margutta** €€€ Via Laurina 34, 00187. MAP 3 A1. ☎ 06 322 36 74. FAX 06 320 03 95. 坐落在安靜的街上, 客房漂亮. 有3間閣樓房間, 可共用屋頂露台, 若想指定其中之一, 須儘早預訂. 公共廳房通風而明亮. 🖼 ✎	24			■
Piazza di Spagna (西班牙廣場): **Scalinata di Spagna** €€€€ Piazza Trinità dei Monti 17, 00187. MAP 3 B2. ☎ 06 679 30 06. FAX 06 69 94 05 98. W www.hotelscalinata.com 這家氣氛歡樂的旅館坐落於西班牙階梯的頂端, 18世紀的別墅內. 通向露台的房間皆有極雅致的視野. 🖼 TV 📋 ✎ P	16			

	價位	房間數	A	B	C
Piazza di Spagna (西班牙廣場): **Hassler** Piazza Trinità di Monti 6, 00187. MAP 3 B2. (06 69 93 40. FAX 06 678 99 91. W www.hotelhasslerroma.com 威尼斯玻璃吊燈和木鑲板裝潢的客房, 仍然保留了華麗年代的風情. 屋頂露台則有壯麗的視野. 🚗 TV 🛏 🍴 P	€€€€€	100	▦		▦
Termini (火車終點站): **Cervia** Via Palestro 55, 00185. MAP 4 F2. (06 49 10 57. FAX 06 49 10 56. @ hotelcervia@wnt.it 部分房間翻新後有海綿塗抹的牆面和私人衛浴; 其餘則十分簡單. 公共區域無可挑剔. 🖊	€	28			
Termini (火車終點站): **Katty** Via Palestro 35, 00185. MAP 4 E1. (及 FAX 06 444 12 16. 有乾淨, 簡單的房間, 十分受到歡迎, 須儘早預訂.	€	17			
Termini (火車終點站): **Restivo** Via Palestro 55, 00185. MAP 4 F2. (06 446 21 72. FAX 06 445 26 29. 小旅館維護得很漂亮, 客客總是不斷回來光顧.	€	6			
Termini (火車終點站): **Canada** Via Vicenza 58, 00185. MAP 4 F2. (06 445 77 70. FAX 06 445 07 49. W www.hotelcanadaroma.com 為具水準, 中等價位旅館, 坐落在火車站後面, 有宜人的酒吧大廳, 設有藤椅和柔軟沙發. 服務殷勤周到. 🚗 TV 🛏 🍴 P	€€€	70			
Termini (火車終點站): **Diana** Via Principe Amedeo 4. MAP 4 E3. (06 482 75 41. FAX 06 48 69 98. W www.hoteldianaroma.com 宜人的旅館提供裝潢很有品味的客房, 餐廳以傳統義大利菜為主, 夏日, 可在頂樓天台用餐. 🚗 TV 🛏 🍴	€€€	170	▦		▦
Termini (火車終點站): **Hotel Giuliana** Via Agostini Depretis 70, 00185. MAP 4 F4. (06 488 07 95. W www.hotelgiuliana.com 一對夫妻經營這家小巧, 待客熱誠的旅館. 離偉大聖母教堂 (Santa Maria Maggiore) 很近. 客房簡單但十分寬敞, 有成套的衛浴. 🚗 TV 🖊	€€€	11			
Trastevere (越台伯河區): **San Francesco** Via Jacopa de' Settesoli 7, 00153. MAP 6 2D. (06 58 30 00 51. W www.hotelsanfrancesco.net 旅館位置靠近阿西西的聖方濟往羅馬途中落腳的地點. 房間擺設十分傳統, 屋頂則有不錯的視野. 🚗 TV 🛏 🖊	€€€€	24			
Vatican (梵諦岡): **Alimandi** Via Tunisi 8, 00192. MAP 3 D1. (06 39 72 63 00. FAX 06 39 72 29 43. W www.alimandi.org 靠近梵諦岡博物館入口的簡樸賓館. 有很大的露台可供烤肉, 但須事先要求. 🚗 TV 🛏 🍴 P	€€€	35			▦
Vatican (梵諦岡): **Visconti Palace** Via Federico Cesi 37, 00193. MAP 2 E2. (06 36 84. FAX 06 32 00 551. W www.viscontipalace.com 現代化又有效率的旅館, 地點很理想. 有很大的公共空間和裝飾得宜的客房. 夜間有鋼琴酒吧. 🚗 TV 🛏 🍴 P	€€€€	247			
Vatican (梵諦岡): **Colombus** Via della Conciliazione 33, 00193. MAP 1 C3. (06 686 48 74. FAX 06 686 54 34. W www.hotelcolumbus.net 靠近聖彼得廣場, 原是座修道院, 旅館的宴會廳便設在以前的食堂內, 還保留了原有的溼壁畫. 🚗 TV 🛏 🍴 P	€€€€€	92	▦		▦
Vatican (梵諦岡): **Hotel dei Mellini** Via Muzio Clementi 81. MAP 2 F2. (06 32 47 71. FAX 06 32 47 78 01. W www.hotelmellini.com 這家時髦的旅館很吸引各國旅客. 公共空間也是以當代藝術作品為裝飾. 🚗 TV 🛏 🍴	€€€€€	80	▦		▦
Via Veneto (維內多街): **La Residenza** Via Emilia 22–24, 00187. MAP 3 C1. (06 488 07 89. FAX 06 48 57 21. @ hotel.la.residenza@venere.it 是家高雅, 待客周到有禮的旅館, 設在安靜的別墅內, 公共廳房很高尚, 客房舒適, 有頂蓬的露台也令人心曠神怡. 🚗 TV 🛏 🍴 P	€€€€	29	▦		
Via Veneto (維內多街): **Alexandra** Via Veneto 18, 00187. MAP 3 C1. (06 488 19 43. FAX 06 487 18 04. @ alexandra@venere.it 是這條消費昂貴的街上最划算的旅館, 有宜人的早餐室, 各客的裝飾也都不同. 🚗 TV 🛏 🍴	€€€€€	45	▦		
Via Veneto (維內多街): **Ambasciatori Palace** Via Vittorio Veneto 62, 00187. MAP 3 C1 (06 474 93. FAX 06 474 36 01. W www.hotelambasciatoripalace.com 坐落在歷史建築內, 豪華的家具更增富貴氣息. 🚗 TV 🛏 🍴	€€€€€	150	▦		

●價位以標準雙人房每晚住宿費為準, 含稅金與服務費用不含早餐:
€ 低於52歐元
€€ 52-100歐元
€€€ 100-155歐元
€€€€ 155-205歐元
€€€€€ 逾205歐元

●餐廳
旅館附設的餐廳有時是以住客優先.
●游泳池
旅館泳池通常相當小且除非特別註明, 大多位於戶外.
●庭園或露台
旅館的庭園, 中庭或露台, 通常也設有露天座位.
●信用卡
有信用卡圖例標誌的旅館, 都接受常見的信用卡如威士卡, 萬事達以及美國運通卡等.

	客房總數	附設餐廳	附設泳池	庭園或露台
Via Veneto (維內多街): Excelsior €€€€€ Via Veneto 125, 00187. MAP 3 C1 ☎ 06 47 081. FAX 06 482 62 05. 這家豪華大飯店的公共廳房很華麗, 有大理石地板和錦緞裝潢. 客房高雅而寬敞. ▦ TV 目 ✔ P	321	■		
Villa Borghese (波格澤別墅): Villa Borghese €€€€ Via Pinciana 31, 00198. ☎ 06 854 96 48. FAX 06 841 41 00. @ hotel.villaborghese@tiscali.it 這家宜人的旅館有家居氣氛, 較不像旅館. 房間小但舒適, 而且布置很有品味. ▦ TV ✔ P	31			■
Villa Borghese (波格澤別墅): Lord Byron €€€€€ Via Notaris 5, 00197. ☎ 06 322 04 04. FAX 06 322 04 05. W www.lordbyronhotel.com 設在位於帕里歐利區原來的一座隱修院內, 是家小而精緻的旅館. 詩人拜倫曾將此處的公共廳房裝飾得金碧輝煌. ▦ TV 目 ✔	37	■		

拉吉歐

	客房總數	附設餐廳	附設泳池	庭園或露台
Anagni (阿納尼): Villa La Floridiana €€ Via Casilina, 63,700公里, 03012. ☎ 0775 76 99 60. FAX 0775 77 45 27. W www.vlf.cjb.net 這座迷人的別墅位於美麗的中世紀風情的村莊內, 有具傳統風味但已褪色的粉紅牆面, 綠色百葉窗, 以及大而舒適的客房. ▦ TV 目 ✔ P	9	■		■
Bagni di Tivoli (提佛利溫泉): Grand Hotel Duca d'Este €€€€ Via Tiburtina Valeria 330, 00011. ☎ 0774 38 83. FAX 0774 38 81 01. W www.ducadeste.com 設備完善的現代化旅館, 鄰近提沃里和亞得里亞別墅, 從羅馬經公路或鐵路都很容易到達. 套房設有衛星電視和渦流浴缸. ▦ TV 目 ✔ P	184	■	●	■
Formia (福密亞): Castello Miramare €€€ Via Balze di Pagnano, 04023. ☎ 0771 70 01 38. FAX 0771 70 01 39. W www.hotelcastellomiramare.it 是座建於1910年的城堡, 坐落在福密亞中部的山區, 有美麗的海景. 房間寬敞, 布置成西班牙風格. ▦ TV 目 ✔ P	10	■		■
Grottaferrata (鐵皮巖洞村): Villa Fiorio €€€€€ Viale Dusmet 25, 00046. ☎ 06 945 48 007. FAX 06 945 48 009. W www.villafiorio.it 這座美麗的別墅建於19世紀末, 20世紀初, 原為夏日休閒居所, 而今仍保留了原有的溼壁畫, 房間大而涼爽, 並且安靜. ▦ TV 目 ✔ P	24	■	●	■
Isola di Ponza (朋利島): Grand Hotel Santa Domitilla €€€€ Via Panoramica, Chiaia di Luna 04027. ☎ 0771 804 12. FAX 0771 80 99 55. 這家現代化又很有格調的四星級旅館, 環境優美, 並有座茂盛的庭園. 柳條家具和搖椅也令人有親切之感. ▦ TV 目 ✔ P	50	■		■
Ladispoli (拉地斯波利): La Posta Vecchia €€€€€ Località Palo Laziale, 00055. ☎ 06 994 95 01. FAX 06 994 95 07. W www.lapostavecchia.com 位於海濱壯麗的17世紀別墅, John Paul Getty 曾整修作為他在義大利寓所, 而今則成為義大利最豪華的旅館之一. 客房皆以骨董分別布置得富麗而又各具風格. ▦ TV 目 ✔ P	19	■	●	■
Palestrina (帕雷斯特利): Stella € Piazzale della Liberazione 3, 00036. ☎ 06 953 81 72. FAX 06 957 33 60. W www.hotelstella.it 親切而清靜的旅館, 位於舊城區, 靠近城內名勝, 並有絕佳的餐館. ▦ TV 目 ✔ P	28	■		
Sabaudia (聖福契伽歐): Oasi di Kufra €€€€ Via Lungomare Km 29,800, 04016. ☎ 0773 515 775. FAX 0773 51 55 98. W www.oasidikufra.it 坐落在沙丘間的明亮旅館, 有私有的海灘和健康中心. 大部分客房和套房也都有俯瞰海景的陽台. ▦ TV 目 ✔ P	120	■		■
San Felice Circeo (聖福契伽歐): Punta Rossa €€€€€ Via delle Batterie 37, 04017. ☎ 0773 54 80 85. FAX 0773 54 80 75. W www.puntarossa.it 迷人的旅館, 坐落在海邊的庭園內. 客房設在不同的建築內, 全部有露台和海景視野, 有座室內海水泳池和另一位在海濱的泳池. ▦ TV 目 ✔ P	33	■	●	■

Subiaco (蘇比亞克): **Livata**　€€　84
Località Monte Livata, 00028. ☎ 0774 82 60 31. FAX 0774 82 60 33. 若欲參觀聖本篤隱修院, 這裡是不錯的選擇, 這是家親切的鄉村旅館, 有網球場和迷人的庭園.

Tarquinia Lido (塔爾奎尼亞麗渡): **La Torraccia**　€€　18
Viale Mediterraneo 45, 01010. ☎ 0766 86 43 75. FAX 0766 86 42 96. @ torraccia@tin.it
坐落在松林之內的現代化而舒適的旅館, 距海邊2百公尺. 所有的房間皆有露台, 旅館並有專屬海灘.

Viterbo (維特波): **Balletti Palace**　€€　105
Via Molini 8, 01100. ☎ 0761 34 47 77. FAX 0761 34 50 60. W www.balletti.com
坐落在舊市區的現代化旅館, 有高雅的客房和套房. 旅館內沒有餐廳, 但Grenier Café有供應簡餐.

Viterbo (維特波): **Balletti Park**　€€　136
Via Umbria 2, San Martino al Cimino 01030. ☎ 0761 37 71. FAX 0761 37 94 96.
W www.balletti.com 坐落在占地極廣的自有庭園之內, 是家現代化旅館, 有運動設施和健康中心, 並有一些獨立式公寓.

拿波里和坎帕尼亞

Amalfi (阿瑪菲): **Marina Riviera**　€€　22
Via P Comite 33, 84011. ☎ 089 87 11 04. FAX 089 87 10 24.
@ marina.riviera@tiscalinet.it 這棟地中海風格的濱海旅館. 客房簡樸, 布置很有品味, 可以在迷人的西班牙式天井悠閒地俯瞰海灘, 享用早餐.

Amalfi (阿瑪菲): **Luna Torre Saracena**　€€€€　40
Via Comite 33, 84011. ☎ 089 87 10 02. FAX 089 87 13 33. W www.lunahotel.it 俯臨大海的13世紀隱修院, 裝潢很有品味, 是旅遊此地鄉間豪華清靜的據點.

Amalfi (阿瑪菲): **Santa Caterina**　€€€€€　66
Via SS Amalfitana 9, 84011. ☎ 089 87 10 12. FAX 089 87 13 51.
W www.hotelsantacaterina.it 坐落在檸檬園中的豪華屋宇, 2座升降電梯可從豪華套房直達私有海灘. 露台和科技化健身房皆可看到海景.

Baia Domizia (多明齊亞灣): **Hotel della Baia**　€€　56
Via dell'Erica, 81030. ☎ 0823 72 13 44. FAX 0823 72 15 56. @ hoteldellabaia@usa.net
旅館有專屬海灘, 由三姐妹共同經營. 客房漂亮舒適, 並且都有海景.

Benevento (貝內芬托): **Grand Hotel Italiano**　€€　71
Viale Principe di Napoli 137, 82100. ☎ 0824 241 11. FAX 0824 217 58. 該義大利家族非常自豪於本身待客熱誠, 服務周到的美譽. 其公共區域寬敞而高雅.

Capri (卡布里): **Villa Sarah**　€€€€　19
Via Tiberio 3a, 80073. ☎ 081 837 78 17. FAX 081 837 72 15. @ info@villasarah.it 坐落在葡萄園間, 清靜的家庭式別墅旅館. 客房整潔美觀, 供應自產自製早餐.

Capri (卡布里): **Punta Tragara**　€€€€€　45
Via Tragara 57, 80073. ☎ 081 837 08 44. FAX 081 837 77 90. W www.hoteltragara.com
建在海邊懸崖上的豪華旅館, 由Le Corbusier所設計, 豪華住宿該有的設施一應俱全. 但不招待12歲以下的孩童.

Caserta (卡塞塔): **Europa**　€€€　57
Via Roma 19, 81100. ☎ 0823 32 54 00. FAX 0823 32 54 00. W www.hoteleuropa.cjb.net
位在中心區, 有地利之便, 是家時髦的現代化旅館, 並有幾間附設廚具的迷你公寓出租給長期住客.

Ischia (伊絲姬雅島): **Pensione Il Monastero**　€€　22
Castello Aragonese 3, Ischia Ponte 80070. ☎ 081 99 24 35. FAX 081 99 24 35.
設在俯臨伊絲姬雅鎮, 經過改建的隱修院內, 是家迷人而簡樸的賓館, 牆上掛有繪畫, 家具樸素但迷人. 在夏天會要求住客包二餐.

Ischia (伊絲姬雅島): **La Villarosa**　€€€　37
Via Giacinto Gigante 5, Porto d'Ischia 80070. ☎ 081 99 13 16. FAX 081 99 24 25.
令人神迷而高雅的旅館, 坐落在美麗的熱帶庭園內. 房間素雅, 許多皆有陽台, 種滿九重葛.

Napoli (拿波里): **Britannique**　€€€　86
Corso Vittorio Emanuele 133, 80121. ☎ 081 761 41 45. FAX 081 66 97 60.
W www.hotelbritannique.it 位於市中心時髦, 現代化的旅館. 客房布置迷人, 屋頂露台並有壯麗視野.

●價位以標準雙人房每晚住宿費為準, 含稅金與服務費但不含早餐:
€　低於52歐元
€€　52-100歐元
€€€　100-155歐元
€€€€　155-205歐元
€€€€€　逾205歐元

●餐廳
旅館附設的餐廳有時是以住客優先.
●游泳池
旅館泳池通常相當小且除非特別註明, 大多位於戶外.
●庭園與露台
旅館所屬的庭園, 中庭或露台, 通常也設有露天座位.
●信用卡
有信用卡圖例標誌的旅館, 都接受常見的信用卡如威士卡, 萬事達以及美國運通卡等.

	客房總數	附設餐廳	附設泳池	庭園或露台
Napoli (拿波里): Rex €€€ Via Palepoli 12, 80132. 📞 081 764 93 89. FAX 081 764 92 27. W www.hotelrex.it 親切的家庭旅館, 位於海濱區, 到劇院或海灘都很方便. 公共廳房有柳條坐椅, 布置雅致. 🛏 TV 🍴 ⚡ P	34			
Napoli (拿波里): Grand Hotel Paker's €€€€€ Corso Vittorio Emanuele 135, 80121. 📞 081 761 24 74. FAX 081 66 35 27. W www.bcedit.it/parkershotel.htm 布置成多種風格的高雅旅館, 從路易十六到帝國時期的風格皆有. 坐在絕佳的頂樓餐廳裡時, 整個海灣盡收眼底. 🛏 🍴 ⚡ P	82	■		■
Napoli (拿波里): Grande Albergo Vesuvio €€€€€ Via Partenope 45, 80121. 📞 081 764 00 44. FAX 081 764 44 83. W www.vesuvio.it 創立於1882年, 旅館位於市中心緊臨小碼頭. 布置得當, 並裝潢有大理石浴室和骨董, 還有娃娃間, 裡面有木馬, 車子和其他玩具. 🛏 TV 🍴 ⚡ P	163	■		
Paestum (帕艾斯屯): Le Palme €€€ Via Sterpinia 33, 84063. 📞 0828 85 10 25. FAX 0828 85 15 07. W www.lepalme.it 恬靜的海濱旅館, 有網球場和自用海灘, 坐落在迷人的園林中, 客房舒適. 🛏 TV 🍴 ⚡ P	84	■	●	■
Positano (波西他諾): L'Ancora €€€€€ Via Colombo 36, 84017. 📞 089 87 53 18. FAX 089 81 17 84. 在消費昂貴的波西他諾, 算是最划算的, 現代化, 位於城中區, 又有海景. 客房大小適中而舒適. 🛏 TV 🍴 ⚡ P	20			■
Positano (波西他諾): Palazzo Murat €€€€€ Via dei Mulini 23, 84017. 📞 089 87 51 77. FAX 089 81 14 19. @ hpm@starnet.it 位於市中心的18世紀美麗府邸, 靠近大教堂. 房間有傳統木工家具, 部分有陽台. 🛏 TV 🍴 ⚡	30	■		■
Ravello (喇維洛): Graal €€€ Via della Repubblica 8, 84010. 📞 089 85 72 22. FAX 089 85 75 51. W www.hotelgraal.it 有絕佳的泳池, 可以俯瞰鎮上風光. 餐廳則供應頗佳的當地菜式. 🛏 TV 🍴 ⚡ P	36	■	●	■
Ravello (喇維洛): Palumbo €€€€€ Via San Giovanni del Toro 16, 84010. 📞 089 85 72 44. FAX 089 85 81 33. W www.hotelpalumbo.it 這座12世紀的府邸大廈, 已經由同一家族經營旅館超過百年之久. 裝潢高雅, 部分客房內並有骨董. 設在現代化分館內的房間較便宜. 🛏 TV 🍴 ⚡ P	18	■		■
Salerno (薩勒諾): Fiorenza €€ Via Trento 145, 84131. 📞 089 33 88 00. FAX 089 33 88 00. @ fiorealb@tin.it 位於市區邊緣, 俯瞰大海, 是家1960年代旅館. 所有房間都很現代化, 附有私人保險箱, 迷你酒吧和衛星電視頻道. 🛏 TV 🍴 ⚡	30			
Sapri (薩普里): Mediterraneo €€ Via Verdi, 84073. 📞 0973 39 17 74. FAX 0973 39 11 57. W www.argomedia.com/mediterraneo 非常經濟划算的旅館, 舒適而不矯飾, 建在岩石灘旁邊, 有庭園和俯臨大海的露台. 🛏 TV ⚡ P	20			■
Sapri (薩普里): Tirreno €€ Corso Italia 73, 84073. 📞 0973 39 10 06. FAX 0973 39 11 57. W www.argomedia.com/tirreno 相當划算的賓館, 面向大海, 內部通風而明亮, 客房皆有陽台. 餐廳供應當地特色享調. 🛏 TV 🍴 ⚡ P	44	■		
Sorrento (蘇漣多): Bellevue Syrene €€€€€ Piazza della Vittoria 5, 80067. 📞 081 878 10 24. FAX 081 878 39 63. W www.bellevue.it 典型的豪華海濱旅館, 而今略為老舊. 旅館蟠踞於懸崖之上, 有升降電梯供住客前往私有的海灘. 客房很美麗. 🛏 TV 🍴 ⚡	76	■		■
Sorrento (蘇漣多): Grand Hotel Cocumella €€€€€ Via Cocumella 7, 80065. 📞 081 878 29 33. FAX 081 878 37 12. @ hcocum@tin.it 這間清靜的旅館位於阿瑪菲海岸, 在芬芳幽靜的庭園之中, 年代雖久, 其華麗與高雅特色卻仍存在. 旅館離海不遠, 白天有帆船載送住客前往卡布里島. 🛏 TV 🍴 ⚡ P	50	■	●	■

摩麗色及普雅

Alberobello (麗樹鎮): Colle del Sole €€ 37
Via Indipendenza 63, 70011. ☎ 080 432 18 14. FAX 080 432 13 70. W www.trulliland.com
舒適而現代化的旅館, 客房皆有陽台. 餐廳偶爾還舉辦藝術和攝影展覽. 🛏 TV 目 ✍ P

Alberobello (麗樹鎮): Dei Trulli €€€ 28
Via Cadore 32, 70011. ☎ 080 432 35 55. FAX 080 432 35 60. @ hoteldeitrulli@inmedia.it
坐落在土廬里 (見495頁) 小村落中的旅館, 裝潢簡樸而幾近簡陋, 但園林十分宜人. 夏天須包二餐. 🛏 TV 目 ✍

Bari (巴里): Boston €€€ 70
Via Piccinni 155, 70122. ☎ 080 521 66 33. FAX 080 524 68 02. @ boston@tiscalinet.it
靠近舊城區的現代化旅館. 裝潢高尚且著重功能, 並大量使用深色木鑲板. 須包二餐.
🛏 TV 目 ✍ P

Bari (巴里): Palace Hotel €€€€€ 200
Via Lombardi 13, 70122. ☎ 080 521 65 51. FAX 080 521 14 99. W www.palacehotelbari.it
提供滿足各種特殊需求的客房, 服務極佳. 美味的自助式早餐應有盡有.
🛏 TV 目 ✍ P

Gargano Peninsula (葛剛諾半島): Seggio €€ 30
Via Vesta 7, Vieste 71019. ☎ 0884 70 81 23. FAX 0884 70 87 27.
W www.vieste.com/seggio 這座整修過的17世紀建築原為市鎮廳, 蟠踞在小懸崖上, 俯臨自有海灣. 客房樸實. 🛏 TV 目 ✍

Isole Tremiti (神話三島): Kyrie €€€ 27
San Domino, 71040. ☎ 0882 46 32 41. FAX 0882 46 34 15. @ koltano@hotmail.com
● 9-3月. 神話三島上規模最大, 設備最佳的旅館. 坐落在靠近海邊的松林裡.
只在6至9月間營業. 🛏 TV 目 ✍

L'Aquila (亞奎拉): Amiternum €€ 60
Bivio Sant'Antonio 67100. ☎ 0862 31 57 57. FAX 0862 31 59 87.
W www.worldtelitaly.com/amiternum 是一家坐落在靠近市區中心優美環境的宜人旅館. 🛏 TV 目 ✍ P

L'Aquila (亞奎拉): Grand Hotel e del Parco €€ 36
Corso Federico II 74, 67100. ☎ 0862 41 32 48. FAX 0862 659 38. W www.grandhotel.it
位於亞奎拉中心區舒適, 現代化的旅館, 便於前往偉岩峰 (Gran Sasso) 的滑雪山坡與健行步道. 旅館也有健康中心, 設備齊全, 包括蒸汽浴室和土耳其浴.
🛏 TV 目 ✍ P

Lecce (雷切): Grand Hotel €€ 70
Viale Oronzo Quarta 28, 73100. ☎ 0832 30 94 05. FAX 0832 30 98 91.
這座新藝術風格的別墅在1930年代改建成高雅的旅館. 雖然部分房間相當破舊, 但仍然迷人. 🛏 TV ✍ P

Lecce (雷切): President €€€ 150
Via Salandra No 6. ☎ 0832 45 61 11. FAX 0832 45 66 32. 規模大而且現代化, 服務好, 口碑極佳, 一流的餐廳有儲備極佳的酒客. 🛏 TV 目 ✍ P

Marina di Lesina (雷西那海岸): Maddalena Hotel €€ 70
Via Saturno 82, 71010. ☎ 0882 99 50 76. FAX 0882 99 54 34. @ maddalena@excite.it
有各種運動及休閒設施的現代化海濱旅館, 並有私有海灘. 餐廳供應各式當地海鮮烹調. 🛏 TV 目 ✍ P

Monopoli (蒙特波里): Il Melograno €€€€€ 37
Contrada Torricella 345, 70043. ☎ 080 690 90 30. FAX 080 74 79 08.
W www.melograno.com 位於普雅清幽而蒼翠的一角, 堪稱靜謐的綠洲, 這座16世紀建築以骨董裝潢, 並有網球場和私有海灘. 🛏 TV 目 ✍ P

Ruvo di Puglia (普雅之魯佛): Talos €€ 18
Via Rodolfo Morandi 12, 70037. ☎ 080 361 16 45. FAX 080 360 26 40.
W www.taloshotel.it 簡樸而現代化的旅館, 對於精打細算的旅客最實惠. 地點利於遊覽周圍鄉野. 🛏 TV 目 ✍ P

Scanno (斯堪諾): Mille Pini €€ 22
Via Pescara 2, 67038. ☎ 0864 74 72 64. FAX 0864 74 98 18.
親切, 實惠的山莊旅館, 位於環形山 (Monte Rotondo) 山腳的纜椅處. 設備簡單質樸, 但頗舒適, 並設有餐廳. 🛏 TV ✍ P

●價位以標準雙人房每晚
住宿費為準, 含稅金與服
務費但不含早餐.
€ 低於52歐元
€€ 52-100歐元
€€€ 100-155歐元
€€€€ 155-205歐元
€€€€€ 逾205歐元

●餐廳
旅館附設的餐廳有時是以住客優先.
●游泳池
旅館泳池通常相當小且除非特別註明, 大多位於戶外.
●庭園或露台
旅館所屬的庭園, 中庭或露台, 通常也設有露天座位.
●信用卡
有信用卡圖例標誌的旅館, 都接受常見的信用卡如威
士卡, 萬事達以及美國運通卡等.

	客房總數	附設餐廳	附設泳池	庭園或露台
Sulmona (蘇而莫納): **Italia**　€ Piazza Salvatore Tommasi 3, 67039. 及 FAX 0864 523 08. 位於靜謐的廣場上, 爬滿長春藤的迷人城鎮房舍. 裝潢兼有現代化設施與骨董, 令人對 這家親切的旅館產生賓至如歸的家居之感.	27			
Taranto (塔蘭托): **Plaza**　€€ Via d'Aquino 46, 74100. 099 459 07 75. FAX 099 459 06 75. 大規模城市旅館, 位於較新的城區, 靠近各大名勝, 地點極便利. 商務和度假旅遊皆宜.	112	■	●	

巴斯利卡他及卡拉布利亞

	客房總數	附設餐廳	附設泳池	庭園或露台
Cosenza (科森察): **Royal**　€€ Via Molinella 24e, 87100. 0984 41 21 65. FAX 0984 41 17 77. W www.royalhotelsas.it 科森察最佳的現代化旅館之一, 地點便利, 位於市中心, 離火車站不遠.	50	■		■
Maratea (馬拉特雅): **Romantik Hotel, Villa Cheta Elite**　€€€ Via Timpone 46, Acquafredda 85041. 0973 87 81 34. FAX 0973 87 81 35. W www.villacheta.it 這座高雅, 自由主義風格的別墅, 俯臨美麗如畫的海灣, 客房舒適, 裝潢成義大利南方的傳統風格, 員工親切, 服務周到有禮.	23	■		■
Matera (馬特拉): **De Nicola**　€€ Via Nazionale 158, 75100. 0835 38 51 11. FAX 0835 38 51 13. @ hoteleden@tin.it 位於城中的大規模現代化旅館, 靠近火車站, 由高速公路也很容易到達. 客房功能完 善.	105	■		
Metaponto Lido (梅他朋投麗渡): **Turismo**　€ Viale delle Ninfe 5, 75010. 0835 74 19 18. FAX 0835 74 19 17. 功能齊全, 但稍微平淡無奇的海濱旅館, 有自有海灘和酒吧. 夏天可以在餐廳的露天座 進餐.	60	■		■
Parghelia (帕格利亞): **Baia Paraelios**　€€€ Località Fornace, 83861 (近 Tropea). 0963 60 00 04. FAX 0963 60 00 74. @ aziende@recil.net 由72棟小屋組成的度假村, 每間都有陽台和客廳, 並有俯覽沙灘 和大海的絕佳視野. 餐廳設在海灘的露台上.	87	■	●	■
Reggiodi Calabria (卡拉布利亞域地): **Grand Hotel Excelsior**　€€€€ Via Vittorio Veneto 66, 89100. 0965 81 22 11. FAX 0965 89 30 84. 旅館有部分設施堪稱是義大利南方水準最佳的. 坐落在市中心, 對商旅或度假客同具 吸引力.	84	■		■
Rossano Scalo (洛桑諾斯卡洛): **Murano**　€€ Viale Mediterraneo 2, 87068. 0983 51 17 88. FAX 0983 53 00 88. 坐落在俯臨大海的自 有地內, 有私人海灘和海景視野. 旅館設有鋼琴酒吧和戶外披薩屋, 並有供應卡 拉布利亞美食佳餚的傳統餐廳.	37	■		
Stilo (斯提洛): **San Giorgio**　€€ Via R Citarelli 1, 89049. 及 FAX 0964 77 50 47. 這家舒適的旅館坐落在市中心, 設在整 修過的17世紀府邸大廈內, 並用18世紀的骨董裝潢.	15	■		■
Tropea (特洛培亞): **La Pineta**　€€ Via Marina 150, 89861. 0963 617 77. FAX 0963 622 65. @ aziende@recil.net 只在6至9月營業的典型度假旅館, 布置相當平凡, 但卻有網球場.	43	■		■
Venosa (委諾薩): **Il Guiscardo**　€€ Via Accademia dei Rinascenti 106, 85029. 0972 32 362. FAX 0972 32 916. W www.hotel.guiscardo/aziende/tiscalinet.it 屋頂天台有極佳視野, 可眺望委諾薩古老 建築的紅色屋頂. 客房高雅, 公共廳房寬敞.	36	■		■

西西里島

Acireale (阿戚雷亞雷): **Excelsior Palace**　€€€€　| 229
Via delle Terme 103, 95024. **C** 095 604 444. **FAX** 095 605 441. **@** excelsiorpalace@shr.it
地點最宜探訪西西里島東部名勝, 而且靠近 Santa Venera Spa 礦泉療養地. 旅館設在一座整修過的 19 世紀的建築裡, 提供各種現代化設備.

Agrigento (阿格利眞投): **Colleverde Park Hotel**　€€€　| 48
Via dei Templi, 92100. **C** 0922 295 55. **FAX** 0922 290 12. **@** mail@colleverdehotel.it
位於神廟谷的清靜旅館, 視野絕妙. 設備包括客房内的保險箱以及健身房.

Agrigento (阿格利眞投): **Grand Hotel dei Templi**　€€€　| 146
Viale L Sciascia, Villaggio Mose 92100. **C** 0922 61 01 75. **FAX** 0922 60 66 85.
這家規模大, 設備齊全的旅館, 為現代化, 效率佳的 Jolly 連鎖旅館之一, 就位於市區外緣. 客房裝潢舒適.

Agrigento (阿格利眞投): **Villa Athena**　€€€€　| 40
Via Panoramica dei Templi 33, 92100. **C** 0922 59 62 88. **FAX** 0922 40 21 80.
@ villaathena@tin.it 就位在城外的一座 18 世紀別墅内. 布置現代化, 但庭園很富麗, 可見到協和神廟.

Catania (卡他尼亞): **Nettuno**　€€　| 80
Viale Ruggero di Lauria 121, 95127. **C** 095 712 52 52. **FAX** 095 49 80 66.
設備良好的現代化旅館, 俯臨大海, 早餐露台設在戶外泳池上方. 舒適的客房也有陽台.

Cefalù (契發路): **Riva del Sole**　€€　| 28
Viale Lungomare Cefalù 25, 90015. **C** 0921 42 12 30. **FAX** 0921 42 19 84.
旅館位於海邊, 視野佳, 客房設備基本但有可供日光浴的露台, 也有座較陰涼的中庭, 設有桌椅.

Isole Egadi (愛琴群島): **Egadi Favignana**　€€　| 11
Via Colombo 17, Favignana 91023. **C** 及 **FAX** 0923 92 12 32. **@** pngsgu@tin.it
小而親切的賓館, 附設島上極佳的餐廳, Favignana 餐廳以鮪魚烹調馳名, 而且來自當地漁市.

Isole Eolie (伊奧利亞群島): **Pensione Villa Diana**　€€　| 12
Via Diana Tufo, Lipari 98055. **C** 及 **FAX** 090 981 14 03. **@** villadiana@netnet.it
舒適的家庭式旅館, 部分客房有骨董布置, 並有寬敞的庭園和露台. 營業時間從 4 月到10 月.

Isole Eolie (伊奧利亞群島): **La Sciara Residence**　€€　| 62
Via Soldato Cincotta, Isola Stromboli 98050. **C** 090 98 60 05. **FAX** 090 98 62 84.
這家舒適而寬敞的旅館, 坐落在九重葛盛放, 百花爭豔的庭園中. 也有小公寓出租.

Isole Eolie (伊奧利亞群島): **Raya**　€€€€€　| 36
Via San Pietro, Isola Panarea 98050. **C** 090 98 30 13. **FAX** 090 98 31 03.
@ htlraya@netnet.it 這家現代化而時尚的旅館由粉紅色和白色房子組成, 坐落在延伸至海邊的台地上. 餐廳和酒吧俯臨港口.

Erice (埃利契): **Elimo**　€€€　| 21
Via Vittorio Emanuele 75, 91016. **C** 0923 86 93 77. **FAX** 0923 86 92 52.
@ elimoh@comeg.it 這座 18 世紀的別墅保留了幾項原有的特色, 包括傳統西西里島風格的牆面, 天花板和地磚. 旅館位在城中心, 有極壯麗的視野, 可遠眺愛琴群島.

Erice (埃利契): **Moderno**　€€€　| 41
Via Vittorio Emanuele 63, 91016. **C** 0923 86 93 00. **FAX** 0923 86 91 39.
@ modernoh@tin.it 家庭式旅館, 部分客房充滿迷人的傳統情調, 部分則較現代化. 露台有極佳的視野.

Giardini-Naxos (納克索斯庭園): **Arathena Rocks**　€€　| 49
Via Calcide Eubea 55, 98035. **C** 0942 513 49. **FAX** 0942 516 90.
靠近海灘, 和熱鬧的海濱度假區稍有點距離, 是家親切的旅館. 客房明亮而通風, 可俯覽海景或旅館庭園. 須包二餐.

●價位以標準雙人房每晚住宿費為準, 含稅金與服務費但不含早餐:
€ 低於52歐元
€€ 52-100歐元
€€€ 100-155歐元
€€€€ 155-205歐元
€€€€€ 逾205歐元

●餐廳
旅館附設的餐廳有時是以住客優先.
●游泳池
旅館泳池通常相當小且除非特別註明, 大多位於戶外.
●庭園或露台
旅館所屬的庭園, 中庭或露台, 通常也設有露天座位.
●信用卡
有信用卡圖例標誌的旅館, 都接受常見的信用卡如威士卡, 萬事達以及美國運通卡等.

	客房總數	附設餐廳	附設泳池	庭園或露台
Marsala (馬沙拉): President Via Nino Bixio 1, 91025. ☎ 0923 99 93 33. FAX 0923 99 91 15. 舒適而現代化的旅館, 距市中心約1公里, 餐廳供應西西里菜和國際烹調. €€€　🏠 📺 🍽 ♻ P	124	■	●	
Messina (美西那): Paradis Via Consolare Pompea 441, 98168. ☎ 090 31 06 82. FAX 090 31 20 43. 約在市中心3公里外, 旅館的餐廳絕佳, 視野亦美, 房間設備基本但令人滿意. €€	88	■		■
Palermo (巴勒摩): San Paolo Palace Via Messina Marine 91. ☎ 091 621 11 12. FAX 091 621 53 00. @ hotel@sanpaolopalace.it 俯臨海灣的大型、現代化建築, 提供完整的各類服務: 包括有泳池的頂樓天台, 全視野的餐廳和鋼琴酒吧, 寬敞的健身房及蒸汽浴室. €€€　🏠 📺 🍽 ♻ P	286	■	●	■
Palermo (巴勒摩): Splendid Hotel La Torre Via Piano Gallo 11, Mondello 90151. ☎ 091 45 02 22. FAX 091 45 00 33. @ latorre@latorre.com 大型的傳統濱海旅館, 位於海岬上有自有海灘. 部分客房有自屬的陽台, 可眺望海景. €€€　🏠 📺 🍽 ♻ P	179	■	●	■
Palermo (巴勒摩): Grand Hotel Villa Igiea Salita Belmonte 43, 90142. ☎ 091 54 37 44. FAX 091 54 76 54. @ villa-igiea@thi.it 20世紀初便已開始營業, 這間富麗堂皇的旅館有新藝術風格的彩色玻璃和壁畫. 坐落在位於海邊的庭園內, 庭園內有廢墟遺跡. 高雅的雞尾酒吧設在露台上. €€€€　🏠 📺 🍽 ♻ P	110	■	●	■
Sciacca (夏卡): Grand Hotel delle Terme Viale delle Terme 1, 92019. ☎ 0925 231 33. FAX 0925 870 02. @ info@termehotel.com 是家溫泉旅館, 有通道 (須另外付費) 前往當地的礦泉浴場, 2千年前腓尼基人便已在此洗溫泉. 許多顧客來此治療各種疑難雜症. €€€　🏠 📺 🍽 ♻ P	77	■	●	■
Siracusa (夕拉古沙): Gran Bretagna Via Savoia 21, 96100. ☎及 FAX 0931 687 65. 小而親切的家庭式旅館, 房間舒適. 餐廳供應家常拿手菜, 並有西西里和義大利的美食佳餚. 🏠 📺 🍽 ♻	20	■		■
Siracusa (夕拉古沙): Villa Lucia Trav. Mondello 1, 1 Contrada Isola, 96100. ☎ 0931 72 10 07. FAX 0931 72 15 87. 這座美麗的別墅, 坐落在靠海的地中海庭園中央. 提供環境優美的住宿. €€　🏠 🍽 ♻ P	15		●	■
Siracusa (夕拉古沙): Grand Hotel Villa Politi Via Maria Politi Laudien 2, 96100. ☎ 0931 41 21 21. FAX 0931 360 61. Ⓦ www.villapoliti.com 可溯及20世紀初期的旅館, 情調古老而略顯殘舊, 寬廣的接待區帶人進入另一時空. €€€€　🏠 📺 🍽 ♻ P	100	■	●	■
Taormina (陶爾米納): Romantik Villa Ducale Via Leonardo da Vinci 60, 98039. ☎ 0942 281 53. FAX 0942 287 10. 這座高雅的別墅如今是家舒適的旅館, 客房各有不同, 以骨董裝潢, 並有絕佳的埃特納火山和海景視野. 圖書室內有許多關於當地的書籍供住客閱覽. €€€　🏠 📺 🍽 ♻ P	15	■		■
Taormina (陶爾米納): Villa Belvedere Via Bagnoli Croci 79, 98039. ☎ 0942 237 91. FAX 0942 62 58 30. @ info@villabelvedere.it 位於市中心的家庭旅館, 非常舒適. 部分房間有陽台和海景. 游泳池畔供應簡餐. 🏠 📺 🍽 ♻ P	47	■	●	■

Taormina (陶爾米納)**: San Domenico Palace** €€€€€ | 104
Piazza San Domenico 5, 98039. 0942 237 01. FAX 0942 62 55 06.
@ sandomenico@thi.it 清靜的 15 世紀隱修院經整修, 並以真正的骨董裝潢. 是西西里島上最豪華旅館之一, 有法式庭園, 以及雅致的泳池.

Taormina (陶爾米納)**: Timeo** €€€€€ | 56
Via Teatro Greco 59, 98039. 094 22 38 01. FAX 094 262 85 01.
@ framon@framon-hotels.com 這座獨一無二的別墅自 1884 年以來, 曾經吸引了馬可尼 (Marconi), 紀德 (Gide) 和莫泊桑 (de Maupassant) 等名人到訪; 所有的房客都可享用免費的下午茶.

Trapani (特拉帕尼)**: Astoria Park** €€ | 91
Lungomare Dante Alighieri, 91100. 0923 56 24 00. FAX 0923 56 74 22.
位於海濱的現代化旅館, 海灘度假應有的設備一應俱全 (網球場, 狄斯可舞廳). 是遊覽此區的最佳據點.

Trapani (特拉帕尼)**: Vittoria** €€ | 65
Via Francesco Crispi 4, 91100. 0923 87 30 44. FAX 0923 298 70.
位於市中心, 交通非常便利, 是家現代化, 功能完備的旅館, 裝潢很簡單而設計完善.

薩丁尼亞島

Alghero (阿蓋洛)**: Villa las Tronas** €€€ | 28
Lungomare Valencia 1, 07041. 079 98 18 18. FAX 079 98 10 44.
這家舒適且布置高雅的旅館, 位在海岬上一棟芥末色的別墅內. 公共廳房飾以金箔和 18 世紀法式家具; 客房簡樸但美觀.

Cagliari (卡雅里)**: Italia** €€ | 113
Via Sardegna 31, 09124. 070 66 04 10. FAX 070 65 02 40. 位於中心區, 設在兩棟大肆整修過的府邸大廈內, 略顯殘舊, 但卻是漫遊鄉野的最佳據點.

Cagliari (卡雅里)**: Sardegna** €€ | 90
Via Lunigiana 50, 09122. 070 28 62 45. FAX 070 29 04 69. @ sarhotel@tin.it
距機場 2 公里, 靠近市中心的現代化旅館. 房間舒適但布置簡單.

Isola di San Pietro (聖彼得島)**: Hotel Paola e Primo Maggio** €€ | 21
Tacca Rossa, Carloforte 09014. 0781 85 00 98. FAX 0781 85 01 04.
@ hotelpaola@tiscalinet.it 俯臨大海的現代化賓館, 有悅目的海景, 收費公道, 並有陰涼的露台供戶外進餐.

Nuoro (諾羅)**: Grazia Deledda** €€ | 72
Via Lamarmora 175, 08100. 0784 312 57. FAX 0784 312 58.
位於中心區, 設備完善而現代化的旅館, 有間美式酒吧. 餐廳供應薩丁尼亞和義大利美食佳餚.

Oliena (歐里恩納)**: Su Gologone** €€€ | 35
Località Su Gologone, 08025. 0784 28 75 12. FAX 0784 28 76 68. @ gologone@tin.it
位於山巒起伏的巴而巴賈 (Barbagia) 地區, 設在格局曲折的別墅內, 是家宜人又清靜的旅館, 有各種運動設施.

Porto Cervo (鹿港)**: Balocco** €€€ | 35
Località Liscia di Vacca, 07020. 0789 915 55. FAX 0789 915 10.
是家迷人, 空氣流暢的旅館, 四周環繞著遍生棕櫚樹的園林, 房間皆有露台. 在時尚的翡翠海岸區 (Costa Smeralda), 算是相當划算的旅館, 但要留意: 夏季期間價格上漲一倍.

Porto Cervo (鹿港)**: Capriccioli** €€€ | 50
Località Capriccioli, 07020. 0789 960 16. FAX 0789 964 43.
位於高消費的翡翠海岸, 是最實惠的旅館之一, 採家庭式經營, 靠近海灘, 並有極佳的餐廳.

Porto Rotondo (環形港)**: Sporting** €€€€€ | 27
Porto Rotondo, 07026. 0789 340 05. FAX 0789 343 83. W www.tin.it/hotelsporting
在獨一無二的翡翠海岸區內, 堪稱舒適的綠洲. 有自有的海灘和園林, 客房的露台花卉繽紛. 須包二餐.

Sassari (薩沙里)**: Leonardo da Vinci** €€ | 117
Via Roma 79, 07100. 079 28 07 44. FAX 079 285 72 33. W www.leonardodavincihotel.it
規模大而舒適的旅館, 從市中心步行只需幾分鐘. 裝潢注重功能, 但空間舒暢並且寧靜.

符號的圖例說明見封底摺頁

吃在義大利

在義大利，「食物」是嚴肅的議題。他們理所當然以美酒佳餚自豪，而且在餐桌上消磨許多歡聚時光。旅遊義大利的最大樂趣便是可以品嘗到各地不同的麵食、麵包和乳酪。無論是北方包菠菜餡，或是南方包紅色甜椒的餃子，餐廳供應的幾乎都是義大利菜。

Alberto Ciarla (見601頁) 的侍者

並非要到最貴的地方才能吃到好菜；以本地客爲主的簡樸飯館，通常比附近國際化餐廳要好吃多了。總之，不管是擁擠的小館子或有海景的露台，以下提供一些有關餐館型態、點菜方式、服務範圍的實用資訊，幫助你充分享受在義大利用餐的樂趣。

各式餐館及小吃吧

傳統上，trattoria 和 osteria 是比時髦的 ristorante，較廉價且更大眾化的選擇。然而這些餐館名稱已經混淆；高價位也未必美味。

薄餅店 (pizzeria) 通常很便宜 (含啤酒只需 8 歐元)，而且還有麵食和魚肉等。薄餅店通常傍晚營業，尤其是採用木炭烤爐 (forno a legna) 的。

啤酒館 (birreria) 也是平價的選擇，供應麵食和小吃。酒館 (enoteca) 或葡萄酒館 (vineria) 事實上是喝酒的地方，但因爲義大利人很少喝酒不吃東西，所以除了美酒外，也都提供各類輕食。價位不一，就份量來說並不便宜。中午和剛近黃昏時，烤肉店

皮埃蒙特 Crespi 別墅，是從「天方夜譚」獲得靈感 (見 587 頁)

位於叩甲 (Chioggia) 的 El Gato 餐廳 (見 580 頁)，以海鮮聞名

(rosticceria) 會賣烤雞、切片披薩 (pizza al taglio) 以及各種外帶小吃。也可直接從烤餅店買到各種餡料的切片披薩。酒吧有夾餡麵包捲 (panini) 和三明治 (tramezzini)，有些並附設熱食櫃檯 (tavola calda)，供應 5 歐元以下的熱食。

冰淇淋店 (gelateria) 裡有各種口味冰淇淋；糕餅店 (pasticceria) 美味的餡餅、蛋糕和小鬆餅也多得令人眼花撩亂。

用餐時間

午餐通常在下午 1 點到 2 點半之間，尤其是在南部地區。晚餐大約 8 點到 11 點或更晚 (南部更晚)。從午餐時間到下午 4 點仍然滿座，或過了半夜仍有人在淺酌餐後酒的情形也很常見。

訂位

好的餐廳總是客似雲來，最好先訂位。不然就早點到餐館，以免大排長龍。許多餐館在冬季或夏季放假期間會歇業數週，宜事先電詢。

如何點菜

義大利餐至少包括 3 至 4 道菜，餐館通常希望你至少點兩道菜。開胃菜 (antipasto) 之後是第一道菜 (primo)，以麵食、飯或湯爲主。第二道菜 (secondo) 是主菜，以蔬菜或沙拉 (contorni) 搭配肉或魚料理。然後是水果、乳酪或甜點，並有咖啡及餐後酒如 grappa 或帶苦味的 amaro 作爲結束。

菜單通常隨季節變換，以便活用當地當季最佳農產。每日特餐也

可能是由侍者口述，而沒有書面的菜單。亦可利用菜單詞彙 (696頁) 協助閱讀菜單。

素食

雖然很少有專門供應素食的地方，但要從義大利菜單上找素食餐點並不難。許多麵食和開胃菜根本不含肉；點主菜時，也可從配菜 (contorni) 中挑選。春天有剛上市的各類菜蔬，秋天則是野生蕈類的盛產季，都是素食良機。

酒和飲料

許多地區都有當地特產的餐前酒 (aperitivo) 和餐後酒 (digestivo)。最常見的是無甜味氣泡白酒 (prosecco)，或無酒精開胃酒 (analcolico)，grappa 則是餐後酒。餐館自選酒 (白酒或紅酒) 往往是當地所產的普通酒，以公升計或零賣，通常都很好喝。除了最廉價的餐館之外，幾乎所有的餐館都有許多外地和當地所產的美酒，用來搭配菜單上的佳餚。因此，很難見到非義大利所產的酒。

自來水可生飲，但也有極多種礦泉水。有氣泡的 (frizzante) 可能含有

位於奇安提的蓋歐雷 (Gaiole)，11世紀的 Badia a Coltibuono (見593頁)

二氧化碳，而天然的 (naturale) 則可能無氣泡或含有天然氣泡。最暢銷的 Ferrarelle 大概介於二者之間。若要無氣泡，可指明 non gassata。

費用

稅金和服務費都已經含在菜單價格內，但習慣上會給點小費 (1至5歐元)。要留意附加費 (coperto)：通常包含麵包 (無論有沒有吃)，依人頭計算，不能避免。

有些地方不接受信用卡，尤其是小市鎮，最好在用餐前先問清楚。

服裝儀容

義大利人通常講究儀容，但卻不會要求遊客也一樣。然而，過於邋遢或服裝不整潔，也不太可能會獲得良好或特別友善的服務。

攜孩童同行

除了最高級的場所之外，餐館都很歡迎孩童，而且一到週日中午，餐館裡幾乎都是攜家帶眷的家庭。很少有高腳椅等設備或特別餐點，但大多會提供靠背軟墊和分量小的餐。

位於台伯河島上的羅馬餐館 Sora Lella (見599頁)

吸煙

義大利人抽煙很普遍，而且習於在上菜之間，或其他人還在進食中抽煙。特此警告：禁煙區很少，若有人吸煙讓你受不了，也只能自求多福，更換座位。

輪椅通道

很少餐館設有專供輪椅使用的設備，但可在出發前，事先通知餐館，以便他們預留合適的座位，並在抵達餐館後提供必要的協助。

位臨阿瑪菲海岸的 La Marinella 餐廳 (見603頁)

餐館的選擇

　　本書所列餐館是從各種價位中選擇或價有所值，或食材特別及場所有趣者。目錄依各餐館所在地分區排列，從威尼斯開始。每頁邊緣的區域色碼與本書主要章節中各區使用的區域色碼相同。

	供應固定價位套餐	上選酒品表	須著正式服裝	可露天用餐

威尼斯

Burano (布拉諾島): **Da Romano**　€€€
Via Galuppi 221, 30012. ☎ 041 73 00 30.
1800年代開設的漂亮餐館，現仍由原業主的後代經營. 烹調風味傳統，魚料理絕佳.
● 週二; 12月中旬-2月.

| ● | | | ■ |

Burano (布拉諾島): **Al Pescatore**　€€€€
Piazza Galuppi 371, 30012. ☎ 041 73 06 50.
待客殷勤，供應菜式包括龍蝦，墨魚寬扁麵條 (tagliolini). 冬季則有風味絕佳的野味.
酒品表上兼有義大利及外國佳釀，種類極多. ● 週三; 1月1-15日.

| ● | ■ | | ■ |

Cannaregio (卡納勒究區): **Osteria al Bacco**　€€€
Fondamenta delle Cappuccine 3054, 30121. MAP 2 D2. ☎ 041 71 74 93.
鄉村風味的餐館，有美麗蔭涼的中庭. 主要供應魚類，但有黑色的墨魚醬汁麵條
(spaghetti). ● 週一; 1月2週, 8月2週.

| | | | ■ |

Cannaregio (卡納勒究區): **Vini Da Gigio**　€€€
Fondamenta San Felice 3628a, 30131. MAP 3 A4. ☎ 041 528 51 40.
舒暢而自在的餐館，供應富新意的威尼斯傳統烹調. 不妨試試明蝦架烤墨魚調味飯
(risotto). 請先預約. ● 週一; 1月中旬-2月, 8月下旬.

| | ■ | | |

Cannaregio (卡納勒究區): **Fiaschetteria Toscana**　€€€€
Salizzada San Giovanni Crisostomo 5719, 30131. MAP 3 B5. ☎ 041 528 52 81.
由Busatto家族經營，供應許多種威尼斯菜式，例如用潟湖漁產所做的溫熱沙拉，以及
用續隨子，黑划油醃製的比目魚. ● 週一午餐, 週二; 7月中旬-8月中旬.

| | ■ | | ■ |

Castello (堡壘區): **Da Remigio**　€€€
Salizzada dei Greci 3416, 30122. MAP 8 D2. ☎ 041 523 00 89.
熱鬧的當地海鮮餐館，供應健康, 質樸的菜式; 最好先訂位. ● 週一傍晚, 週二; 12月
20日-1月24日, 7月最後一週.

| | ■ | | |

Castello (堡壘區): **La Corte Sconta**　€€€€
Calle del Pestrin 3886, 30122. MAP 7 A3. ☎ 041 522 70 24.
這間簡樸的食堂，現已成為市區最頂尖的餐廳之一. 魚類和自製麵食皆無與倫比.
● 週日, 週一; 1月7日-2月7日, 7月21日, 8月16日.

| | ■ | | ■ |

Castello (堡壘區): **Arcimboldo**　€€€€€
Calle dei Furlani 3219, 30122. MAP 8 D1. ☎ 041 528 65 69.
餐館以16世紀畫家為名，他常用蔬果創作人像. 這家餐館現仍同樣具創意; 可試試蕃
茄烹海鱸，或是醃鮭魚配柑橘類水果. ● 週二 (冬季).

| | ■ | | ■ |

Dorsoduro (硬壩區): **Da Silvio**　€€
Calle San Pantalon 3748, 30123. MAP 6 D2. ☎ 041 520 58 33.
一家不錯的當地餐館，有美麗的庭園可供夏日用餐. 菜式雖無驚人之處，但材料新鮮，
全部自製. ● 週日, 週六午餐.

| | | | ■ |

Dorsoduro (硬壩區): **Taverna San Trovaso**　€€
Fondamenta Priuli 1016, 30123. MAP 6 E3. ☎ 041 520 37 03.
位於學院美術館及木筏碼頭區 (Zattere) 之間，氣氛歡愉熱鬧. 烹調直率, 並供應披薩.
● 週一.

| ● | | | |

Dorsoduro (硬壩區): **Locanda Montin**　€€€
Fondamenta Eremite 1147, 30123. MAP 6 D3. ☎ 041 522 71 51.
多藝文界人士光顧的著名餐館，食物及服務水準不穩定，但氣氛活絡.
● 週三.

| | ■ | | ■ |

Dorsoduro (硬壩區): **Ai Gondolieri**　€€€€
San Vio 366, 30123. MAP 6 F4. ☎ 041 528 63 96.
設於細心整修過的古老客棧內，待客親切的店家供應地區特色菜式，包括以烤蛋奶酥
(sformati) 配野生香料和蘑菇湯. ● 週二.

| | ■ | | |

價位表以每客有3道菜的套餐為準,含半瓶餐館自選酒,稅金,服務費:
€ 低於18歐元
€€ 18-30歐元
€€€ 30-40歐元
€€€€ 40-52歐元
€€€€€ 逾52歐元

●供應固定價位套餐
供應固定價位套餐,通常包括3道菜.
●上選酒品表
供應眾多各類佳釀.
●須著正式服裝
有些餐廳規定男士須著西裝並繫領帶.
●可露天用餐
可露天用餐,通常視野頗佳.
●信用卡
表示接受常見信用卡付費.

	供應固定價位套餐	上選酒品表	須著正式服裝	可露天用餐
Giudecca (究玳卡島): Cipriani €€€€€	●	▦	●	▦
Giudecca (究玳卡島): Harry's Dolci €€€€€		▦		▦
Mazzorbo (馬厝波島): Antica Trattoria alla Maddalena €€				
San Marco (聖馬可區): Al Conte Pescaor €€€€		▦		
San Marco (聖馬可區): Da Raffaele €€€€		▦		
San Marco (聖馬可區): Antico Martini €€€€€	●	▦		
San Marco (聖馬可區): La Caravella €€€€€		▦		
San Marco (聖馬可區): Da Arturo €€€€€		▦		
San Marco (聖馬可區): Harry's Bar €€€€€	●	▦		
San Polo (聖保羅區): Antica Trattoria Posta Vecie €€€€				▦
San Polo (聖保羅區): Da Fiore €€€€€		▦		
Torcello (拓爾契洛): Locanda Cipriani €€€€		▦		▦

Giudecca (究玳卡島): Cipriani €€€€€
Giudecca 10, 30122. ☎ 041-520 77 44.
威尼斯最高檔的餐廳之一,環境布置高雅,飲食,服務皆無懈可擊.有全景視野的露台.
● 11-3月.

Giudecca (究玳卡島): Harry's Dolci €€€€€
Fondamenta San Biagio 773, 30133. MAP 6 D5. ☎ 041 522 48 44.
原為酒吧暨茶室,而今成為餐廳,供應和聖馬可區著名哈利酒吧 (Harry's Bar) 一樣的菜式.
醃漬生牛肉片 (carpaccio) 及豆子麵食,還有自製巧克力蛋糕都值得一嘗.
● 週二,11-3月.

Mazzorbo (馬厝波島): Antica Trattoria alla Maddalena €€
Mazzorbo 7b, Burano 30012. ☎ 041 73 01 51.
這家不起眼的餐館向來就是很受歡迎的地方酒吧兼食堂.然而,氣氛恬靜,所供應的野鴨佐玉米糕 (polenta) 遠近馳名. ● 週四.

San Marco (聖馬可區): Al Conte Pescaor €€€€
Piscina San Zulian 544b, 30124. MAP 7 B1. ☎ 041 522 14 83.
這家小餐館的鮮魚絕佳,顧客多為當地人,因此可確信食物品質必佳.
● 週日;1月7日-2月7日.

San Marco (聖馬可區): Da Raffaele €€€€
Ponte delle Ostreghe 2347, 30124. MAP 7 A3. ☎ 041 523 23 17.
享用地區美食的浪漫所在.可一嘗蜘蛛蟹 (granseola),小龍蝦調味飯 (risotto di scampi)以及招牌大比目魚 (rombo alla Raffaele). ● 週四;12-2月初.

San Marco (聖馬可區): Antico Martini €€€€€
Campo San Fantin 1983, 30124. ☎ 041 522 41 21.
這家時髦餐館俯臨火鳥劇院,營業到凌晨1點;烹調富創意:可試試鴨肉配續隨子醬汁.
● 週二 (冬季).

San Marco (聖馬可區): La Caravella €€€€€
Calle Largo XXII Marzo 2398, 30124. MAP 7 A3. ☎ 041 520 89 01.
現為 Hotel Saturnia 旅館內唯一的餐廳,環境優美,在大運河旁有水畔露台.烹調出色,招牌菜包括龍蝦湯. ● 週三午餐.

San Marco (聖馬可區): Da Arturo €€€€€
Calle degli Assassini 3656, 30124. MAP 7 A2. ☎ 041 528 69 74.
這家餐館可能是威尼斯唯一不供應魚料理的餐館.但有種類繁多的肉類及素食沙拉.
● 週日;8月.

San Marco (聖馬可區): Harry's Bar €€€€€
Calle Vallaresso 1323, 30124. MAP 7 B3. ☎ 041 528 57 77.
因名氣響亮而客似雲來.酒類及雞尾酒不錯,但以此價位而言,食物並不特別新奇.

San Polo (聖保羅區): Antica Trattoria Posta Vecie €€€€
Rialto Pescheria 1608, 30123. MAP 3 A5. ☎ 041 72 18 22.
這家靠近魚市場的時尚餐館,宣稱是威尼斯最老的字號.供應餐館自製麵食及漂亮的甜點. ● 週二.

San Polo (聖保羅區): Da Fiore €€€€€
Calle del Scaleter 2202a. MAP 2 E5. ☎ 041 72 13 08.
招牌魚料理包括絕佳的海鮮開胃菜,架烤鮮魚和酥炸什錦魚 (fritto misto).餐館自選白酒值得一試. ● 週日,週一;8月3週,12月2週.

Torcello (拓爾契洛): Locanda Cipriani €€€€
Piazza Santa Fosca 29, 30121. ☎ 041 73 01 50.
由一座1930年代的漁人客棧改裝而成.菜式包括酥炸什錦魚和採自菜園的蔬菜所製的調味飯.週末時,餐廳有船到聖馬可廣場接載顧客.
● 週二;1月.

符號的圖例說明見封底摺頁

價位表以每客有3道菜的套餐為準，含半瓶餐廳自選酒，稅金，服務費：
€ 低於18歐元
€€ 18-30歐元
€€€ 30-40歐元
€€€€ 40-52歐元
€€€€€ 逾52歐元

●供應固定價位套餐
供應固定價位套餐，通常包括3道菜。
●上選酒品表
供應眾多各類佳釀。
●須著正式服裝
有些餐廳規定男士須著西裝並繫領帶。
●可露天用餐
可露天用餐，通常視野頗佳。
●信用卡
表示接受常見信用卡付費。

餐廳	供應固定價位套餐	上選酒品表	須著正式服裝	可露天用餐
維內多及弗里烏利				
Asolo (阿覓婁): **Villa Cipriani** — €€€€€ Via Canova 298, 31011. ☎ 0423 95 21 66. 維內多豪華旅館內附設的餐廳。採用當地所產材料配合具創意的烹調，例如酪漿麵餃塊 (gnocchi) 配迷迭香。	■		●	■
Belluno (貝魯諾): **Terracotta** — €€ Via Garibaldi 61. ☎ 0437 94 26 44. 地方特色料理包括長扁型蛋麵條 (pappardelle) 佐煙燻酪漿，紅葉菊苣 (radicchio) 和培根，或雞豆和明蝦湯。● 週三。				■
Breganze (布雷岡查): **Al Toresan** — € Via Zábarella 1, 36042. ☎ 0445 87 32 60. 每逢秋季，當地顧客便為了野生蕈類蜂湧到這裡。食物豐盛並有當地酒佐餐。● 週四，7月底-8月25日。				■
Caorle (卡歐雷): **Duilio** — €€€ Via Strada Nuova 19, 30021. ☎ 0421 810 87. 餐館寬敞，供應海鮮為主的地區菜式，但烹調手法具創意。可試試鱈魚乾配玉米糕。● 週一 (冬季); 1月10-15日。				■
Castelfranco (法蘭克堡): **Barbesin** — €€ Via Montebelluna 41b, 31033. ☎ 0423 49 04 46. 供應地區特色料理，包括鮮魚或蔬菜飯，或野生洋菇燴飯。● 週三傍晚，週四; 1月1週，8月2週。				■
Chioggia (叩甲): **El Gato** — €€€€ Campo Sant'Andrea 653, 30015. ☎ 041 40 18 06. 地方雅致但略顯拘束，供應正宗的海鮮餐。可口的甜點值得強烈推薦。● 週一，週間午餐; 1-2月中旬。				■
Cividale del Friuli (弗里烏利古城): **Zorutti** — €€ Borgo Ponte 9, 33043. ☎ 0432 73 11 00. 家庭經營的餐館，以供應分量足，味美的地方佳餚而頗富盛名。招牌菜是當地風味的海鮮麵 (buzera)，有海鮮，明蝦或龍蝦。● 週一。				■
Conegliano (科內亞諾): **Al Salisà** — €€ Via XX Settembre 2, 31015. ☎ 0438 242 88. 設於中世紀古宅中雅致的餐館，有美麗的迴廊可供戶外用餐。在傳統的菜單中有搭配各種蔬菜醬汁的自製麵食。● 週二下午; 週三。				■
Cortina D'Ampezzo (寇汀納安佩厝): **Baita Fraina** — €€€ Località Fraina 1, 32043. ☎ 0436 36 34. 高雅的阿爾卑斯風格餐廳，木材裝潢並有座全景視野的露台。食物不但健康且相當實惠。● 週一 (1-2月); 5, 6, 10, 11月。				■
Dolo (都洛): **Alla Posta** — €€€ Via Ca' Tron 33, 30031. ☎ 041 41 07 40. 這家超群的餐館設在威尼斯古驛館內，以新鮮的食材和調和的風味，供應地方招牌菜式。● 週一; 1月2週，6-7月2週。				■
Gorizia (歌里奇雅): **Nanut** — € Via Trieste 118, 34170. ☎ 0481 205 95. 位於工業區內的老字號餐館。供應很不錯的當地美食: 麵餃塊，當地時蔬，肉類; 以及週五的魚料理。● 週六，週日; 8月，耶誕節2週。				■
Grado (格拉多): **Trattoria de Toni** — €€ Piazza Duca d'Aosta 37, 34073. ☎ 0431 801 04. 位於舊城區的老式餐館，招牌菜是用油和醋燉煮的鮮魚 (boreto alla Gradese)。● 週三 (11-3月); 1月，12月。		■		■

Grancona (格蘭寇納): **Isetta** €€€€
Via Pederiva 96, 36040. 📞 0444 88 99 92.
餐廳位於 Berici 山丘. 供應地方菜式, 以架烤肉類和美味的布丁為重點. 而且有 10 間房間. ● 週二傍晚, 週三; 7月. 📱

Lago di Garda (葛達湖): **Antica Locanda Mincio** €€€
Via Buonarroti 12, Località Borghetto, Valeggio sul Mincio 37067. 📞 045 795 00 59.
昔日驛站, 如今是家宜人的餐館. 牆上有溼壁畫和開放式壁爐, 並供應好吃的地方菜. ● 週三, 週四; 2月2週, 11月2週. 📱

Lago di Garda (葛達湖): **Locanda San Vigilio** €€€€
Località San Vigilio, Garda 37016. 📞 045 725 66 88.
這家可以眺望葛達湖全景的絕佳餐廳, 設有自助式開胃菜, 並有多得令人瞠目的各種淡水魚類和海鮮料理. ● 11-3月.

Montecchia di Crosara (蒙德奇亞地克羅沙拉): **Baba-jaga** €€€
Via Cabalao 11, 37030 📞 045 745 02 22. 黑松露調味飯和節瓜, 番茄和青蒜煮明蝦, 在這處蘇阿維 (Soave) 紅酒產區是極佳的選擇. ● 週日傍晚, 週一; 1月, 8月2週. 📱

Noventa Padovana (諾芬他帕都瓦納): **Boccadoro** €€
Via della Resistenza 49, 35027. 📞 049 62 50 29.
這家家庭式餐館供應美味的帕都瓦 (Padova) 食物. 鵝肉非常值得一試. ● 週二傍晚, 週三; 1月2週, 8月2週. 📱📋

Oderzo (歐德爾厝): **Dussin** €
Via Maggiore 60, Località Piavon, 31046. 📞 0422 75 21 30.
供應實惠的傳統烹調. 特色是魚料理, 並有海鮮燴飯以及架烤鮪魚等. ● 週一傍晚, 週二; 1月10天, 8月3週. 📱📋

Padova (帕都瓦): **La Braseria** €€
Via Tommaseo 48, 35100. 📞 049 876 09 07.
餐館氣氛親切, 烹調實在. 野生洋菇與煙燻培根肉配筆管通心粉 (penne) 值得推薦. ● 週六午餐, 週日; 8月傍晚. 📱📋

Padova (帕都瓦): **Osteria L'Anfora** €€
Via dei Soncin 13, 35122. 📞 049 65 66 29.
餐廳氣氛熱鬧, 供應傳統的維內多菜, 其烹調手法乃文藝復興期的商人遠從他鄉所引進. ● 週日; 1月1-6日, 8月2週.

Padova (帕都瓦): **San Pietro** €€
Via San Pietro 95, 35149. 📞 049 876 03 30.
這是品嘗當地特色美食最理想的地方, 皆是以當地新鮮食材做成. 服務周到, 親切, 氣氛輕鬆. ● 週六 (夏季), 週日; 7月. 📱📋

Rovigo (洛維戈): **Antico Brolo** €
Corso Milano 22, 35100. 📞 049 66 45 55.
這家安靜雅致的餐館供應同樣雅致的餐點, 例如包節瓜花的方型麵餃 (ravioli).
● 週一; 8月1週. 📱📋

Pordenone (波德諾內): **Vecia Osteria del Moro** €€€€
Via Castello 2, 33170. 📞 0434 286 58.
設於整修得極美的 13 世紀修會內, 為精雅考究的餐館. 每日特餐包括佐以玉米糕的兔肉. ● 週日; 1月2週, 8月2週. 📱📋

Rovigo (洛維戈): **Trattoria al Sole** €€€
Via Bedendo Nino 6, 45100. 📞 0425 22 917. 老式飯館, 供應不虛誇的傳統當地菜餚.
可以試試牛肚或鹽醃鱈魚 (baccalà alla vicentina). ● 週日; 8月13-20日. 📱📋

Treviso (特列維梭): **Toni del Spin** €€
Via Inferiore 7, 31100. 📞 0422 54 38 29.
供應地方菜式的家庭餐館. 特色料理包括豆子麵食, 烤牛肚和提哈蜜素 (tiramisù).
● 週日, 週一午餐; 8月. 📱📋

Treviso (特列維梭): **Osteria all'Antica Torre** €€€
Viale Inferiore 55, 31100. 📞 0422 58 36 94. 餐館供應上選的葡萄酒搭配極佳的當地佳餚. 紅葉菊苣 (radicchio) 當季時, 烹調法多不勝數, 甚至連餐後酒, 渣釀白蘭地 grappa) 都用得上. ● 週日.

Treviso (特列維梭): **Ristorante Beccherie** €€€
Piazza Ancillotto 10, 31100. 📞 0422 54 08 71.
於充滿懷威尼斯榮光的漂亮建築內, 胡椒醬汁珠雞是很特別的佳餚.
週日傍晚, 週一; 1月10天, 7月15-30日. 📱

符號的圖例說明見封底摺頁

價位表以每客有3道菜的套
餐為準，含半瓶餐廳自選酒，
稅金，服務費：
€ 低於18歐元
€€ 18-30歐元
€€€ 30-40歐元
€€€€ 40-52歐元
€€€€€ 逾52歐元

●供應固定價位套餐
供應固定價位套餐，通常包括3道菜。
●上選酒品表
供應家多各類佳釀。
●須著正式服裝
有些餐廳規定男士須著西裝並繫領帶。
●可露天用餐
可露天用餐，通常視野頗佳。
●信用卡
表示接受常見信用卡付費。

	供應固定價位套餐	上選酒品表	須著正式服裝	可露天用餐

Trieste (特列埃斯特): Al Bragozzo　€€€

Riva Sauro 22, 34124. ☎ 040 30 30 01.

菜單根據當地生產的當令食材而定，每週更換。氣氛熱鬧的餐館很受當地人歡迎。
● 週日，週一；1月2週，7月2週。☑▤

| | | ■ | | ■ |

Trieste (特列埃斯特): Harry's Grill　€€€€

Piazza Unità d'italia 2, 34121. ☎ 040 36 56 46.

這家餐廳因位於市中心和高級的烹調而突出。可試試鴨醬威尼斯手工麵 (bigoli pasta with duck) 或紅酒蘑菇醬燉牛排 (beef fillet with bordolese sauce)。● 週日傍晚。☑▤

| | | ■ | | ■ |

Udine (烏地內): Agli Amici　€€€€

Via Liguria 250, Località Godia, 33100. ☎ 0432 56 54 11.

供應玉米糕配煙燻酪漿和核桃，或野生香料麵餃 (cjarsons) 等別具匠心的弗里烏利菜。
● 週日傍晚，週一；1月，7月。☑▤

| ● | | ■ | | |

Verona (維洛那): Al Bersagliere　€€

Via dietro Pallone 1, 37121. ☎ 045 800 48 24.

在友善的氣氛中享用傳統維洛那菜。佳餚包括架烤什錦肉，野香菇配玉米糕。
● 週日。☑

| | | ■ | | ■ |

Verona (維洛那): Arche　€€€€€

Via Arche Scaligere 6, 37121. ☎ 045 800 74 15. 老字號的海鮮餐館，有錫箔紙包烤蛤蠣義大利麵 (spaghetti with clams in cartoccio) 和前威尼斯共和國酸甜醬醃岩龍蝦 (rock lobster in serenissima saor marinad)。● 週日，週一午餐；1月20日-2月10日。

| ● | | ■ | | |

Verona (維洛那): Il Desco　€€€€€

Via dietro San Sebastiano 5-7, 37121. ☎ 045 59 53 58.

設於16世紀府邸內，為義大利最佳餐館之一。充滿創意的菜式包括薑燒小牛肉，龍蝦飯等。● 週日，週一；1月2週，6月2週。☑▤

| ● | | ■ | ● | |

Vicenza (威欽察): Taverna Aeolia　€€

Piazza Conte da Schio 1, Costozza di Longare 36023. ☎ 0444 55 50 36.

設於雅致的別墅內，有繪飾溼壁畫的美麗天花板。菜單特色是創新的肉類佳餚。
● 週二；11月1-15日。

| | | ■ | | ■ |

Vicenza (威欽察): Antica Trattoria Tre Visi　€€€

Corso Palladio 25, 36100. ☎ 0444 32 48 68.

位於舊城中心，1483年建造的建築。顧客可直接看到正在烹調當地美食佳餚的廚房。
● 週日傍晚，週一；7月。☑

| ● | | ■ | | |

Vicenza (威欽察): Cinzia e Valerio　€€€

Piazzetta Porta Padova 65-67, 36100. ☎ 0444 50 52 13.

這家位於古城牆內的時髦餐廳，只供應海鮮料理。佳餚包括小龍蝦 (scampi)，烏賊拼盤。
● 週日傍晚，週一；12月26-1月5日，8月3週。

| ● | | ■ | | |

阿地杰河高地

Arco (阿爾叩): Alla Lega　€€

Via Vergolano 4, 38062. ☎ 0464 51 62 05.

氣氛熱鬧的家庭經營餐廳，設在一座簡樸雅致的18世紀建築裡，還有美麗的中庭。菜式傳統，包括各種調味飯，加工肉品，鱒魚佐玉米糕等。● 週三；2月，3月2週。☑▤

| | | ■ | | ■ |

Bolzano (Bozen, 柏札諾): L'Aquila Rossa　€€

Via Goethe 3, 39100. ☎ 0471 97 39 38.

餐廳位於柏札諾歷史中心區內一棟極古老的建築。提洛爾麵餃塊 (gnocchi tirolesr) 和烤野味值得一試，而且有2百多種國際酒品供選擇。● 週日；7月3週。☑

| | | ■ | | ■ |

Bolzano (Bozen, 柏札諾): Domino　€€

Piazza Walther Passaggio 1, 39100. ☎ 0471 98 16 10.

這家位於鎮中心的小酒館，最適合中午時去吃美味小吃，或在傍晚小酌一番。● 週日，8月1週。☑

| | | ■ | | ■ |

Bolzano (Bozen, 柏札諾): Rastbichler €€€
Via Cadorna 1, 39100. ☎ 0471 26 11 31.
這家餐館因其一流的魚料理和份量十足的架烤肉類而聞名. 裝潢是南提洛爾風格.
● 週六午餐, 週日; 1月2週, 8月2週.

Bressanone (Brixen, 布瑞桑諾內): Fink €€€
Via Portici Minori 4, 39042. ☎ 0472 83 48 83. 本地客常到此品嘗無懈可擊的佳餚, 如
黑玉米糕或麵餃 (knödel). ● 週二傍晚, 週三; 2月.

Bressanone (Brixen, 布瑞桑諾內): Oste Scuro-Finsterwirt €€€
Vicolo Duomo 3, 39042. ☎ 0472 83 53 43.
位於舊城中心最古老建築之一, 特別拿手的菜餚是使用當地產物, 發揮各種巧思而成
的地方菜. ● 週日傍晚, 週一; 1月.

Brunico (Bruneck, 布魯尼科): Oberraut €€
Via Ameto 1, Località Amaten, 39031. ☎ 0474 55 99 77.
這家提洛爾風味的餐館坐落於森林之中, 拿手好菜是當地野味和時令菜式. 並有令人
垂涎的各式甜點. ● 週四 (冬季); 1月2週.

Carzano (卡札諾): Le Rose €€
Via XVIII Settembre 35, 38050. ☎ 0461 76 61 77.
這家生意興隆的Valsugana餐館, 專賣海鮮和當令農產. 可試試鮮魚和野生洋菇作餡的
麵餃 (tortelli). ● 週一.

Cavalese (卡伐雷瑟): Costa Salici €€€
Via Costa dei Salici 10, 38033. ☎ 0462 34 01 40.
這家極受歡迎的餐館, 招牌菜如自製的洋菇麵食, 滷肉和梨子烤餅 (strudel). 請先預約.
● 週一, 週二午餐 (秋春二季).

Civezzano (齊維札諾): Maso Cantanghel €€€
Via della Madonnina 33, 38045. ☎ 0461 85 87 14.
餐館絕佳, 就位於特倫汀諾城外. 食物簡單而美味, 有菜園鮮蔬, 烤肉和自製麵食.
● 週六, 週日; 8月1週.

Levico Terme (雷維科浴場): Boivin €€
Via Garibaldi 9, 38056. ☎ 0461 70 16 70.
這家一流的小飯館是吃正宗當地烹調的最佳去處之一; 必須訂位. 而且只有晚上和週
日中午營業. ● 週一; 週一至四 (1月).

Madonna di Campiglio (坎琵幽聖母): Hermitage €€€€
Via Castelletto Inferiore 69, 38084. ☎ 0465 44 15 58.
坐落在白雲石山脈山腳下的私有園林中, 供應具創意的當地烹調. 菜餚口感清新, 美
味. ● 5-6月, 10-11月午餐.

Malles Venosta (Mals im Vinschgau, 馬雷維諾斯塔): Weisses Kreuz €€
Località Burgusio 82, 39024. ☎ 0473 83 13 07. 餐館評價極佳, 供應傳統飲食如麵餃, 烤
肉和水果餡餅. ● 週四, 週五午餐; 耶誕節前1月, 復活節前1月.

Malles Venosta (Mals im Vinschgau, 馬雷維諾斯塔): Greif €€€
Via Generale Vedross 40a, 39024. ☎ 0473 83 14 29.
主廚採用有機蔬菜, 創造提洛爾菜式. 餐廳並提供素食菜單.
● 週日; 6月2週, 11月2週.

Merano (Meran, 美拉諾): Artemis €€
Via Giuseppe Verdi 72, 39012. ☎ 0473 44 62 82.
供應美妙的義大利和國際菜式. 週日早午餐有現場古典音樂演奏. ● 週日; 週一; 12
月2週; 3月2週.

Merano (Meran, 美拉諾): Sissi €€
Via Galilei 44, 39012. ☎ 0473 23 10 62. 位於靠近鎮中心的19世紀建築, 供應混合傳統
及現代風味, 精緻的當令菜式. ● 週一.

Moena (茉艾納): Malga Panna €€€€
Via Costalunga 29, 38035. ☎ 0462 57 34 89.
坐落在距Moena市中心約1公里處樸實的環境, 在氣氛浪漫的餐館裡可吃到各類香菇
和野味. ● 週一 (冬季); 5-6月, 10-11月.

Rovereto (羅維列托): Novecento €€€
Corso Rosmini 82d, 38068. ☎ 0464 43 54 54.
附屬於羅維列托城內一家旅館, 餐館精雅, 供應精心烹調的當地佳餚. ● 週日; 1月3
週, 8月3週.

	供應固定價位套餐	上選酒品表	須著正式服裝	可露天用餐

價位表以每客有3道菜的套餐為準, 含半瓶餐廳自選酒, 稅金, 服務費:
€ 低於18歐元
€€ 18-30歐元
€€€ 30-40歐元
€€€€ 40-52歐元
€€€€€ 逾52歐元

● 供應固定價位套餐
供應固定價位套餐, 通常包括3道菜.
● 上選酒品表
供應眾多各類品釀.
● 須著正式服裝
有些餐廳規定男士須著西裝並繫領帶.
● 可露天用餐
可露天用餐, 通常視野頗佳.
● 信用卡
表示接受常見信用卡付費.

Rovereto (羅維列托): Al Borgo €€€€ | ● | ▦ | | |
Via Garibaldi 13, 38068. 📞 0464 43 63 00.
坐落在鎮中心, 是特倫汀諾地區最好的餐廳之一, 供應運用本地食材所製的各式創意菜式. ● 週日傍晚, 週一; 1月20-30日, 7月3週. 📶🎫

Trento (特倫托): Al Castello €€ | | ▦ | | ▦ |
Via Valgola 2-4, Località Ravina 38040. 📞 0461 92 33 33.
這家家庭經營餐廳, 以供應自製麵食, 馬鈴薯麵餃塊 (strangolapreti of potato), 酪漿 (ricotta) 和菠菜等基本主食為主. ● 週日傍晚, 週一. 📶

Trento (特倫托): Al Tino €€ | | ▦ | | |
Via Santissima Trinità 10, 38100. 📞 0461 98 41 09. 設在市中心一座古蹟建築裡, 這是家傳統大眾化, 生意興隆的餐館, 最好先預約. 酒菜都物超所值. ● 週日. 📶🎫

Trento (特倫托): Osteria A le Due Spade €€€€ | ● | ▦ | | |
Via Don Rizzi 11, 38100. 📞 0461 23 43 43.
主教座堂旁一家待客熱誠的地窖餐廳, 供應特倫汀諾傳統菜餚. 包括野味和淡水魚料理. ● 週日, 週一午餐. 📶🎫

Val di Vizze (Pfitsch, 瓦地維澤): Pretzhof €€€ | | ▦ | | ▦ |
Località Tulve 259, 39040. 📞 0472 76 44 55.
Karl和Ulli Mair共同經營這家僻靜的鄉村客棧. 使用來自自營農場的新鮮農產, 調製出提洛爾特色佳餚. ● 週一, 週二. 📶

Vipiteno (Bolzano, 維匹特諾): Keine Flamme €€€€ | ● | ▦ | | |
Città Nuova 31, 39049. 📞 0472 76 60 65.
餐廳設在16世紀建築裡, 小巧而時髦. 其自創的新穎菜式水準極佳, 與無微不至的服務相得益彰. ● 週日傍晚, 週一. 📶🎫

倫巴底

Bellagio (貝拉究): Silvio €€ | | | | ▦ |
Via Carcano 12, 22021. 📞 031 95 03 22.
Silvio及其子Cristian深諳湖中魚味, 用之來做餡餅, 麵食燴汁, 方型麵餃 (ravioli) 和燴飯. 這家宜人的餐館兼旅館的氣氛輕鬆自在, 並有美麗的湖景. ● 1月, 2月.

Bergamo (柏加摩): Vineria Cozzi €€ | ● | ▦ | | |
Via Colleoni 22, 24129. 📞 035 23 88 36.
是家迷人的老酒鋪, 布置成19世紀風格, 酒單極為可觀, 並有各類小吃和派餅佐酒. 可試試玉米糕配松露乳酪. ● 週三; 1月1週, 8月2週. 📶

Bergamo (柏加摩): Taverna del Colleoni dell'Angelo €€€€ | ● | ▦ | ● | |
Piazza Vecchia 7, 24129. 📞 035 23 25 96. 🌐 www.colleonidellangelo.com
這家雅致的小酒館. 招牌美食包括墨魚麵, 大蝦玉米糕, 以及美味甜品.
● 週一; 8月2週. 📶📶🎫

Bormio (柏爾密歐): Al Filò €€€ | ● | ▦ | | |
Via Dante 6, 23032. 📞 0342 90 47 71.
餐廳設在17世紀穀倉, 供應當地菜式, 以及以野味, 蕈類和加工肉類為主的招牌料理.
● 週一, 週二午餐; 5-6月, 10-11月. 📶

Brescia (布雷夏): Trattoria Mezzeria €€ | | ▦ | | |
Via Trieste 66, 25121. 📞 030 403 06.
生意興隆的飯館, 供應自製麵食或南瓜麵餃塊, 以及如布雷夏式 (alle Bresciana) 的燉兔肉等主食. ● 週日; 7-8月.

Castelveccana (維卡納堡): Sant'Antonio €€ | ● | | | ▦ |
Località Sant'Antonio, 21010. 📞 0332 52 11 66.
這家餐廳位於宜人的10世紀村莊內, 有美麗的瑪究瑞湖景. 菜單包含滋味絕妙的玉米糕配燒肉. ● 週一, 週末 (夏季).

..

Como (科摩): **Sant'Anna 1907** €€€€
Via Turati 3, 22100. **C** 031 50 52 66. **W** www.santanna1907.com
已由 Fontana 家族經營了三代. 傳統佳餚包括鮮魚調味飯和橄欖餡餅皮包小牛肉.
週六午餐, 週日; 8月, 12月1週.

Cremona (克雷莫納): **Mellini** €€
Via Bissolati 105, 26100. **C** 0372 305 35.
讓人感到舒適自在的餐廳, 家庭經營, 巧手烹調的菜式有多樣化的選擇, 僅採用當地所
產的新鮮材料和品質最佳的鹹水魚. 南瓜麵餃, 香蕈調味飯或鱸魚佐馬鈴薯都值得一
試. 週日傍晚, 週一; 8月.

Cremona (克雷莫納): **Osteria Porta Mosa** €€€
Via Santa Maria in Betlem 11, 26100. **C** 0372 41 18 03.
精緻的小館子, 除了佳釀之外, 並有簡單而不錯的佳餚, 例如方型麵餃, 煙燻旗魚, 以及
醬汁隨季節變化的玉米糕. 同時也是一家酒商. 週日; 8月, 12月20日-1月6日.

Gargnano del Garda (葛達湖之葛尼亞諾): **La Tortuga** €€€€€
Via XXIV Maggio 5, Porticciolo di Gargnano, 25084. **C** 0365 712 51.
位於迷人的湖畔, 供應富創意的清爽菜餚; 不妨試試番茄, 續隨子燒白鮭 (coregone).
午餐; 週一及二 (10-5月), 週二 (6-9月); 1月, 2月.

Lago di Como (科摩湖): **Locanda dell'Isola Comacina** €€€€
Isola Comacina, 22010. **C** 0344 567 55.
位於無人定居的小島水畔. 有極佳的5道菜套餐, 以魚為主. 週二 (9月16日-6月14
日); 11-3月.

Lecco (雷科): **Casa di Lucia** €€
Via Lucia 27, Località Acquate 23900. **C** 0341 49 45 94.
位於17世紀宅第, 供應傳統佳餚如義大利燻腸 (salami), 醃製牛肉薄片 (bresaola), 兔肉
以及豆子麵食 (pasta e fagioli), 再佐以國產美酒. 週六午餐; 週日; 8月.

Manerba del Garda (葛達湖之瑪內巴): **Capriccio** €€€€€
Piazza San Bernardo 6, Località Montinelle, 25080. **C** 0365 55 11 24.
絕佳的湖景是額外的享受, 餐廳採用當地魚產和橄欖油為烹調材料, 甜品包括麝香葡
萄果凍 (muscat-grape jelly) 加桃子醬汁. 午餐; 週二; 1-2月.

Mantova (曼圖亞): **Ai Ranari** €€
Via Trieste 11, 46100. **C** 0376 32 84 31.
簡樸的餐館. 烹調為曼圖亞式, 包括奶油醬汁南瓜麵餃, 以及肉類玉米糕等. 週一; 7
月2週, 8月1週.

Mantova (曼圖亞): **L'Ochina Bianca** €€
Via Finzi 2, 46100. **C** 0376 32 37 00.
簡樸餐廳, 供應一些較不為人所熟知的當地佳餚, 例如豬肉塊配臘腸和乳酪. 週一,
週二午餐; 1月第一週.

Mantova (曼圖亞): **Il Cigno Trattoria dei Martini** €€€
Piazza Carlo d'Arco 1, 46100. **C** 0376 32 71 01.
可口的曼圖亞佳餚配上上等佳釀, 試試鹽漬魚蛋 (bottarga) 和南瓜麵餃 (tortelli di
zucce). 週一, 週二; 8月, 1月第一週.

Milano (米蘭): **Geppo** €
Viale Morgagni 37, 20124. **C** 02 29 51 48 62.
這家餐廳有歡樂的氣氛和多種口味的披薩. 可試試 valdostane (含菠菜, 馬鈴薯,
mozzarella 和 taleggio 乳酪). 週日午餐 (冬季); 週日 (夏季).

Milano (米蘭): **Premiata Pizzeria** €
Alzaia Nauiglio Grande 2, 20144. **C** 02 89 40 06 48.
餐廳氣氛輕鬆熱絡, 高朋滿座, 而服務總是親切, 有效率. 餐室很寬敞, 以骨董擺飾; 夏
天時在美麗的戶外中庭也設有桌位. 週二.

Milano (米蘭): **Ba Ba Reeba** €€
Via Orti 7, 20122. **C** 02 55 01 12 67.
這家餐廳與眾不同處是只供應西班牙菜式, 招牌菜包括鹹鱈魚乾 (baccalà) 和紅酒醬
汁腓利肉片. 午餐; 週日; 8月3週.

Milano (米蘭): **La Capanna** €€
Via Donatello 9, 20131. **C** 02-29 40 08 84.
勿因其外觀不揚而裹足不前, 餐廳的食物以傳統托斯卡尼菜餚為主, 超乎預期, 有新鮮
的麵食和自製布丁. 週三, 週六午餐; 8月.

..

價位表以每客有3道菜的套餐為準, 含半瓶餐廳自選酒, 稅金, 服務費: € 低於18歐元 €€ 18-30歐元 €€€ 30-40歐元 €€€€ 40-52歐元 €€€€€ 逾52歐元	●供應固定價位套餐 供應固定價位套餐, 通常包括3道菜. ●上選酒品表 供應眾多各類佳釀. ●須著正式服裝 有些餐廳規定男士須著西裝並繫領帶. ●可露天用餐 可露天用餐, 通常視野頗佳. ●信用卡 表示接受常見信用卡付費.	供應固定價位套餐	上選酒品表	須著正式服裝	可露天用餐
Milano (米蘭): **Lucca** Via Castaldi 33, 20100. ☎ 02 29 52 66 68. 是商業午餐的理想去處, 也是受歡迎的晚餐之所, 烹調為托斯卡尼和地中海風格. ● 週一; 8月. 🗐🏛	€€€		■		
Milano (米蘭): **Aimo e Nadia** Via Montecuccoli 6, 20147. ☎ 02 41 68 86. 小巧而時髦的餐廳, 以其美味, 富創意的菜式馳名. 材料皆為精心挑選的當季食材. ● 週六午餐, 週日; 1月1週, 8月. 🗐	€€€€€	●	■	●	
Monte Isola (島山): **La Foresta** Località Peschiera Maraglio 174, 25050. ☎ 030 988 62 10. 湖中所捕的魚為菜單的基本菜色, 讓喜愛吃各式淡水魚者趨之若鶩. ● 週三; 10月2週, 12月20日-1月31日. 🗐🏛	€€	●	■		■
Pavia (帕維亞): **Locanda Vecchia Pavia al Mulino** Via al Monumento 5, Località Certosa, 27012. ☎ 0382 92 58 94. 泡沫甜點之前是帶點本地風味的創意菜式, 服務熱誠而周到. ● 週一, 週三午餐; 1月3週, 8月2週. 🗐🏛♿	€€€€€		■		
Salò (撒洛): **Alla Campagnola** Via Brunati 11, 25087. ☎ 0365 221 53. 🌐 www.campagnolaristorante.it 母子搭檔經營的餐廳, 供應吸引人的傳統食譜菜式, 包括鑲南瓜或茄子的麵食. ● 週一, 週二午餐; 1月.	€€		■		

亞奧斯他谷及皮埃蒙特

Acqui Terme (阿奎浴場): **La Schiavia** Vicolo della Schiavia, 15011. ☎ 0144 559 39. 位於17世紀府邸大廈的地面層, 是家高雅, 家庭經營的餐廳. 菜色為當地風味, 包括美味的什錦蔬菜和鮮魚. ● 週日; 8月2週. 🗐	€€€	●	■		
Alba (阿爾巴): **Porta San Martino** Via Einaudi 5, 12051. ☎ 0173 36 23 35. 這家精雅的餐廳非常實惠, 服務也佳, 供應地方特色料理: 鮪魚和繽隨子燴小牛肉 (vitello tonnato), 和皮埃蒙特Barbaresco紅酒燉肉 (brasato). ● 週一; 7月2週; 8月2週. 🗐	€€€		■		
Alessandria (亞歷山卓): **Il Grappolo** Via Casale 28, 15100. ☎ 0131 25 32 17. 🌐 www.ilgrappolo.it 供應略加改變過的皮埃蒙特菜式. 不妨試試亞歷山卓方型麵餃 (agnolotti all'Alessandrina). ● 週二, 週三午餐; 1月1週, 8月2週. 🗐♿	€€€	●	■		■
Aosta (亞奧斯他): **Grotta Azzurra** Via Croix de Ville 97, 11100. ☎ 0165 26 24 74. 這家很不錯的披薩店也供應絕佳的魚, 麵食和調味飯. 可試海鮮沙拉, 調味飯或魚湯作為第一道菜. ● 週三; 7月. 🏛	€€		■		■
Aosta (亞奧斯他): **Vecchia Aosta** Piazza Porta Pretoria 4c, 11100. ☎ 0165 36 11 86. 設在古羅馬城牆之中, 供應典型的地區美食, 例如蔬菜品和方型麵餃. ● 週三; 2月2週, 10月2週.	€€€	●			
Aosta (亞奧斯他): **Le Foyer** Corso Ivrea 146, 11100. ☎ 0165 321 36. 多當地人光顧, 餐館供應絕佳的海鮮, 包括薄切生鮭魚片, 明蝦調味飯, 以及黃花南芥菜和節瓜塔餅. ● 週一傍晚, 週二; 1月, 7月2週. 🗐	€€€		■		■
Asti (阿斯提): **Gener Neuv** Lungotanaro 4, 14100. ☎ 0141 55 72 70. 🌐 www.generneuv.it 離市中心約1公里的清靜鄉村式餐廳. 供應精心烹調的當地美味佳餚, 經營該餐廳的家族服務亦非常周到. ● 週日午餐, 週一 (9-12月); 週日及一 (1-7月), 8月2週, 12月2週-1月. 🗐	€€€€€	●	■		

Bra (布拉): Osteria Boccondivino €€
Via Mendicità Istruita 14, 12042. ☎ 0172 42 56 74.
餐廳氣氛無拘無束, 供應皮埃蒙特菜. 可試試鑲小牛肉, 白酒醬汁兔肉和焦糖蛋乳凍
(panna cotta). ● 週日, 週一午餐; 8月2週.

Breuil-Cervinia (布瑞烏宜-伽威尼亞): Les Neiges d'Antan €€€€
Frazione Cret de Perrères 10, 11021. ☎ 0166 94 87 75.
雅致而充滿鄉村風味的餐廳, 有美麗的山景, 供應精心烹調, 濃郁的山區風味飲食.
● 5-6月, 10-11月. 🅿️⚡

Cannobio (坎諾比歐): Del Lago €€€€€
Via Nazionale 2, Località Carmine Inferiore 28822. ☎ 0323 705 95.
賞心悅目的湖畔餐廳, 供應的創新菜式偶有效果奇佳, 令人驚歎的口味.
● 週二, 週三午餐; 11-2月.

Casale Monferrato (鐵皮山村落): La Torre €€€€
Via Garoglio 3, 15033. ☎ 0142 702 95.
靠近市中心的高雅餐廳, 有全景視野, 烹調創新, 皆採當季食材.
● 週二午餐, 週三; 1月1週, 8月3週, 12月1週. 🅿️♿️🍴

Cogne (科涅): Lou Ressignon €€
Rue Mines de Cogne 22, 11012. ☎ 0165 740 34.
為17世紀的客棧, 有開放式壁爐. 鄉村口味的烹調有義大利燻腸, 玉米糕和架烤肉類
等. ● 週一午餐, 週二; 6月2週, 9月2週, 11月. 🅿️♿️

Costigliole d'Asti (阿斯提的科斯提悠雷): Collavini €€
Via Asti-Nizza 84, 14055. ☎ 0141 96 64 40.
氣氛舒適服務佳, 食物簡單但烹調用心, 因而經常高朋滿座.
● 週二下午, 週三; 1月3週, 8月3週.

Courmayeur (庫而美約): Pierre Alexis 1877 €€€
Via Marconi 54, 11013. ☎ 0165 84 35 17.
位於舊城中心改造的穀倉內, 以供應當地傳統烹調為主; 如4種醬汁烹煮的牛肉, 以及
野味方型麵餃 (ravioli di cacciagione). ● 5月. 🅿️

Cuneo (庫內歐): Osteria della Chiocciola €€
Via Fossano 1, 12100. ☎ 0171 662 77.
絕佳的餐廳, 供應當季美食佳餚, 並在以相襯的美酒. 冬天有醇厚的紅酒.
● 週日; 1月1週, 8月1週.

Domodossola (都摩都索拉): Piemonte da Sciolla €€
Piazza della Convenzione 4, 28845. ☎ 0324 24 26 33.
位於市中心歷史建築內, 供應無懈可擊的地區佳餚, 例如裸麥和栗子口味的麵餃塊.
● 週三; 1月2週, 8月2週, 9月1週. 🅿️⚡

Feisoglio (費宜索幽): Piemonte da Renato €€
Via Firenze 19, 12050. ☎ 0173 83 11 16.
充滿家居氣氛的飯館, 供應當季特色料理, 尤其是用黑白松露烹調的菜式. 最好預先訂
席. ● 12月-復活節. ♿️

Ivrea (伊弗雷亞): La Trattoria €€
Via Aosta 47, 10015. ☎ 0125 489 98.
明亮的餐廳, 食物簡單, 以當地烹調為主. 可試試燻魚配蔬菜醬汁.
● 週日傍晚, 週一; 8月2週. 🅿️🍴

Novara (諾瓦拉): La Famiglia €€€
Via Solaroli 10, 28100. ☎ 0321 39 95 29.
小而清靜的餐廳, 牆上繪有瑪究瑞湖景的溼壁畫. 招牌菜為鮮魚和調味飯. 🅿️

Novara (諾瓦拉): Osteria del Laghetto €€€€
Case Sparse 11, Località Veveri 28100. ☎ 0321 62 15 79.
坐落在公園裡, 這家花卉繽紛的餐廳最擅長烹調鮮魚, 蕈類和松露. 最好預訂席位.
● 週六午餐, 週日; 8月1週, 12月-1月. 🅿️♿️

Orta San Giulio (聖朱利歐菜園鎮): Villa Crespi €€€€€
Via Generale Fava 8-10, 28016. ☎ 0322 91 19 02.
餐廳布置乃取材自「天方夜譚」. 烹調亦富想像力, 採用當季的松露及鵝肝醬 (foie
gras). ● 週二 (10-3月); 1月, 2月2週. 🅿️♿️🍴

Saint Vincent (聖文生): Nuovo Batezar €€€€€
Via Marconi 1, 11027. ☎ 0166 51 31 64. 絕佳的餐廳供應風味特殊的正統菜式. (蝦醬
方型麵餃, 玉米派皮包雉雞) ● 週三, 週一-週五午餐; 6月3週, 11月2週. 🅿️

符號的圖例說明見封底摺頁

價位表以每客有3道菜的套餐為準，含半瓶餐廳自選酒，稅金，服務費。
€ 低於18歐元
€€ 18-30歐元
€€€ 30-40歐元
€€€€ 40-52歐元
€€€€€ 逾52歐元

● 供應固定價位套餐
　供應固定價位套餐，通常包括3道菜。
● 上選酒品表
　供應眾多各類佳釀。
● 須著正式服裝
　有些餐廳規定男士須著西裝並繫領帶。
● 可露天用餐
　可露天用餐，通常視野頗佳。
● 信用卡
　表示接受常見信用卡付費。

	供應固定價位套餐	上選酒品表	須著正式服裝	可露天用餐
San Secondo di Pinerolo (皮內羅洛的聖二村)**: La Ciau** €€€ Via Castello di Miradolo 2, 10060. 📞 0121 50 06 11. 供應精心配製、並富創意的地方菜餚. 肉餡方型麵餃 (agnolotti) 和自製麵包值得一試. ● 週三; 1月. 🗑📋	●			▪
Sestriere (塞斯特利雷)**: Braciere del Possetto** €€€ Piazza Agnélli 2, 10058. 📞 0122 761 29. 品嘗皮埃蒙特菜最好的地方之一, 菜做得很精緻可口, 還供應多種義大利和法國乳酪. ● 週三; 5月, 10月, 11月. 🗑		▪		
Soriso (索利索)**: Al Sorriso** €€€€€ Via Roma 18, 28016. 📞 0322 98 32 28. 🌐 www.alsorriso.com 義大利最具盛名的餐廳之一. 其珍饈美味及運用當地的時令食材, 並廣泛汲取義大利傳統及國外烹調特色. ● 週一, 週二午餐; 1月2週, 8月3週. 🗑📋	●	▪	●	
Stresa (史綴沙)**: La Piemontese** €€€€ Via Mazzini 25, 28049. 📞 0323 302 35. 高雅而不拘束的餐廳, 服務無懈可擊. 烹調很具創意, 價格公道. ● 週一; 週日傍晚 (10-5月); 12-1月.		▪		
Torino (杜林)**: Birilli** €€ Strada Val San Martino 6, 10131. 📞 011 819 05 67. 1991年開業, 親切而充滿歡樂氣氛, 為家庭經營的連鎖餐廳, 第一家店於1929年在洛杉磯開幕. 簡單的菜式包括肉類及招牌麵食 Birilli (含番茄和培根). ● 週日 (冬季). 🗑♿				▪
Torino (杜林)**: Porto di Savona** €€ Piazza Vittorio Veneto 2, 10100. 📞 011 817 35 00. 位於市中心18世紀建築內, 是家親切的餐廳. 供應 gorgonzola 乾酪燴麵餃塊, 以及 Barolo 燉肉等地方菜. ● 週一, 週二午餐; 1月2週, 8月2週. 🗑📋	●	▪		▪
Torino (杜林)**: Saletta** €€ Via Belfiore 37, 10126. 📞 011 668 78 67. 位於市中心, 氣氛溫暖, 親切. 自製拿手菜包括Barolo紅酒燉肉和鬆軟的蛋奶凍甜點 (zabaglione). ● 週日; 8月. 🗑📋		▪		
Torino (杜林)**: Spada Reale** €€€ Via Principe Amedeo 53, 10123. 📞 011 817 13 63. 這家最近整修的餐廳提供了農鄉風情的環境, 讓顧客品嘗地方菜. 家庭經營, 氣氛熱鬧而不拘束, 且物有所值. ● 週日, 週六午餐; 8月. 🗑		▪		
Torino (杜林)**: Neuv Caval 'd Brôns** €€€€ Piazza San Carlo 151, 10123. 📞 011 562 74 83. 🌐 www.cavalbrons.it 高雅而寬敞的餐廳, 供應一流烹調, 包括素食. 馳名的招牌美食有薄荷巧克力布丁 Santa Vittoria. ● 週六午餐, 週日; 8月. 🗑🌿📋	●	▪	●	
Verbania Pallanza (維爾巴尼亞帕蘭札)**: Milano** €€€€ Corso Zanitello 2, 28048. 📞 0323 55 68 16. 靠近市中心, 有湖景視野, 餐廳內部情調浪漫. 菜式包括湖魚燒寬扁麵條 (tagliolini). ● 週一晚餐, 週二; 1月, 6月1週. 🗑		▪		▪
Vercelli (維爾且利)**: Il Paiolo** €€ Viale Garibaldi 72, 13100. 📞 0161 25 05 77. 位於舊城中心的鄉村餐館, 以當地佳餚為主. 特別推薦維爾且利調味飯 (Vercellese risotto). ● 週四; 7月中旬-8月中旬. 🗑		▪		
Vercelli (維爾且利)**: Il Giardinetto** €€€€ Via Sereno 3, 13100. 📞 0161 25 72 30. 為高雅別墅旅館的附設餐廳, 拿手菜為松露和薑類料理. 鵝肝醬配蘋果和紅酒醬汁值得一試. ● 週一; 8月3週. 🗑📋		▪		▪
Villarfocchiardo (維拉佛基亞都)**: La Giaconera** €€€ Via Antica di Francia 1, 10050. 📞 011 964 50 00. 🌐 www.lagiaconera.3000.it 這家雅致的古驛站客棧善於運用時材烹調, 例如松露, 野味和精選蔬菜. ● 週一, 週二; 8月2週. 🗑♿		▪		

立古里亞

Camogli (卡摩宜)**: La Cucina di Nonna Nina** €€€
Via Molfino 126, San Rocco di Camogli 16032. (0185 77 38 35.
菜單上寫著:「如果你趕時間, 請放輕鬆; 因為我們是根據傳統方式烹調」. 餐廳氣氛親切, 並有天堂灣 (Golfo Paradiso) 的美麗視野. ● 週三; 1月2週; 11月3週.

Camogli (卡摩宜)**: Rosa** €€€€
Largo Casabona 11, 16032. (0185 77 34 11.
位在天堂灣一座漂亮的別墅內, 供應獨創的魚料理, 例如新鮮鯷魚麵食.
● 週二; 1月中旬-2月中旬, 11月3週.

Cervo (鹿城)**: San Giorgio** €€€€
Via Volta 19, 18010. (0183 40 01 75.
到這家生意興隆的餐廳, 事先訂位是必要的. 這裡供應口味略異的地方佳餚. 菜色以鮮魚和海鮮為主; 迷迭香與豆子燒海鱸魚 (branzino) 特別美味.
● 週二; 1月最後2週, 11月.

Dol'ceacqua (淡水鎮)**: Gastone** €€€
Piazza Garibaldi 2, 18035. (0184 20 65 77.
自製麵食和地方口味的肉類烹調, 是這家位於舊城中心的高雅餐廳, 最引人的兩項美食. ● 週一, 週二; 11月3週.

Genova (熱那亞)**: Da Genio** €€€
Salita San Leonardo 61r, 16128. (010 58 84 63.
本地人很喜歡光顧這裡, 餐廳的氣氛熱鬧而愉快. 食物很可口. 有架烤旗魚以及鑲鏤隨子鯷魚. ● 週日; 8月.

Genova (熱那亞)**: Do' Colla** €€€
Via alla Chiesa di Murta 10, Località Bolzaneto, 16162. (010 740 85 79.
這家簡樸的餐館離熱那亞有幾公里之遙, 精緻的家庭式立古里亞烹調很值得一去.
● 週日傍晚, 週一; 1月2週, 8月.

Levanto (熱那亞)**: Tumelin** €€€€
Via Grillo 32, 19015. (0187 80 83 79.
餐廳距離海邊僅1百公尺, 菜單上包含許多美味的海鮮開胃菜. 服務友善.
● 週四, 1月.

Manarola (瑪納洛拉)**: Marina Piccola** €€€
Via Lo Scalo 16, 19010. (0187 90 20 103.
餐廳有極佳的海景視野, 供應地區美食佳餚, 包括海鮮小菜 (antipasti), 熱那亞醬汁 (pesto), 以及架烤魚類. ● 週二; 11月.

Nervi (內爾維)**: Astor** €€€
Viale delle Palme 16-18, 16167. (010 32 90 11. W www.astorhotel.it
這家旅館餐廳供應各種佳餚, 包括熱那亞醬汁, 魚以及當地麵食 (pansotti), 燴以野生香料和堅果醬汁.

Portofino (芬諾港)**: Puny** €€€€
Piazza Martiri Olivetta 5, 16034. (0185 26 90 37.
在此享受精心烹調的佳餚, 以及清爽的立古里亞美酒的同時, 展現眼前的是芬諾港海灣的壯麗風光. ● 週四; 1月, 2月; 12月2週.

Portovenere (維納斯港)**: Taverna del Corsaro** €€€€
Calata Doria 102, 19025. (0187 79 06 22.
坐落在維納斯港半島的尖端, 有全海景視野. 獨沽一味以魚類烹調為主, 並賦予傳統食譜新的詮釋. ● 11-12月.

Rapallo (拉帕洛)**: Roccabruna** €€€
Via Sotto la Croce 6, Località Savagna 16035. (0185 26 14 00.
設於美麗的露台上, 遠離水畔的喧囂, 只供應每日特餐, 從佐酒小菜 (antipasti) 到美酒. ● 週一; 11月.

San Remo (聖瑞摩)**: Paolo e Barbara** €€€€€
Via Roma 47, 18038. (0184 53 16 53. W www.paolobarbara.it
立古里亞最聞名的餐廳之一, 這裡的菜餚以本地和地中海特色料理為主. 尤重魚和海鮮. ● 週三, 週四午餐; 6月最後一週-7月第一週, 12月第三週.

Vernazza (溫納札)**: Gambero Rosso** €€€
Piazza Marconi 7, 19018. (0187 81 22 65. 檸檬大蝦飯, 炸蝦 (gamberoni in pigiama) 以及可可和百里香搭配核桃醬 (Pansôti, 見174頁), 只是這家新裝修的餐廳, 所供應的創新式立古里亞菜的其中幾樣而已. ● 週一; 12-2月.

符號的圖例說明見封底摺頁

價位表以每客有3道菜的套餐為準，含半瓶餐廳自選酒，稅金，服務費：
€ 低於18歐元
€€ 18-30 歐元
€€€ 30-40 歐元
€€€€ 40-52 歐元
€€€€€ 逾52 歐元

● 供應固定價位套餐
供應固定價位套餐, 通常包括3道菜.
● 上選酒品表
供應眾多各類佳釀.
● 須著正式服裝
有些餐廳規定男士須著西裝並繫領帶.
● 可露天用餐
可露天用餐, 通常視野頗佳.
● 信用卡
表示接受常見信用卡付費.

	供應固定價位套餐	上選酒品表	須著正式服裝	可露天用餐

艾米利亞-羅馬涅亞

Bologna (波隆那): Antica Trattoria Spiga €€
Via Broccaindosso 21a, 40125. ☎ 051 23 00 63.
家庭風味, 真正道地的大眾化餐館, 供應很純正的傳統烹調. 招牌菜包括千層麵皮 (lasagne)、麵餃 (tortellini) 和麵餃塊 (gnocchi). ● 週一傍晚, 週日; 8月.
[供應固定價位套餐]

Bologna (波隆那): Antica Trattoria del Cacciatore €€€€
Via Caduti di Casteldebole 25, 40132. ☎ 051 56 42 03.
靠近機場旁公園的鄉村客棧. 菜式混合當地與國際風味, 並以野味聞名.
● 週日傍晚; 1月1週, 8月2週.
[上選酒品表]

Bologna (波隆那): Pappagallo €€€€
Piazza Mercanzia 3c, 40125. ☎ 051 23 28 07.
坐落於舊城中心一座14世紀的府邸, 餐館高雅, 供應波隆那菜; 麵餃和千層麵皮.
● 週日; 8月.
[上選酒品表]

Castell'Arquato (阿爾夸托堡): Da Faccini €€
Località Sant'Antonio 10, 29014. ☎ 0523 89 63 40.
麵食和野味是餐廳招牌, 可試試紅蘿蔔麵餃塊, 鴨肉和松露方型麵餃, 以及芥末兔肉.
● 週三; 7月1週, 1月1週.
[上選酒品表] [可露天用餐]

Castell'Arquato (阿爾夸托堡): Maps €€€
Piazza Europa 3, 29014. ☎ 0523 80 44 11.
位於舊城中心重建的中世紀磨坊內, 菜單根據當天市場現貨變化, 魚料理是主要菜色.
● 週二; 1月1週, 8月2週, 12月1週.
[可露天用餐]

Faenza (法恩札): Le Volte €€
Corso Mazzini 54, 48018. ☎ 0546 66 16 00.
位於舊城中心情調浪漫的建築內. 菜色可口, 有很濃厚的普雅 (Puglia) 菜式的風味. 綠色麵餃塊配馬鈴薯和羅勒, 以及燉燜雞都值得一試.
● 週日; 7月2週, 8月2週.
[供應固定價位套餐] [上選酒品表]

Ferrara (斐拉拉): Quel Fantastico Giovedì €€
Via Castelnuovo 9, 44100. ☎ 0532 76 05 70.
光線充足的餐廳, 菜單多樣, 富創意, 其中還包括日式鮭魚壽司. 請先訂位.
● 週三; 1月最後一週, 7月最後一週-8月15日.
[供應固定價位套餐] [上選酒品表]

Ferrara (斐拉拉): La Sgarbata €€
Via Sgarbata 84, 44100. ☎ 0532 71 21 10.
位於斐拉拉城郊, 鄉村風味的餐館, 供應拿手的魚餐和豐盛可口的披薩.
● 週一, 週二.

Fidenza (菲丹札): Del Duomo €€
Via Micheli 27, 43036. ☎ 0524 52 42 68.
鄰近大教堂, 菜單包括自製香蕈義大利麵, 以及帕爾米吉阿諾乾酪風味的燉牛肚.
● 週一; 7月1週, 8月3週.
[上選酒品表]

Goro (勾羅): Ferrari €€€€
Via Antonio Brugnoli 240-4, 44020. ☎ 0533 99 64 48.
靠近魚市場, 菜單每日不同, 以便善用當日漁獲; 菜單上幾乎都是魚. ● 週三.
[供應固定價位套餐] [上選酒品表] [可露天用餐]

Modena (摩德拿): Al Boschetto €€
Via Due Canali Nord 198, 41100. ☎ 059 25 17 59.
為鄉村風味的餐廳, 設於占地極廣的公園內. 招牌菜包括雞湯麵餃, 炙叉烤肉配燴碎肉醬汁 (ragù). ● 週日傍晚, 週三; 8月2週.
[上選酒品表]

Modena (摩德拿): Fini €€€€€
Piazzetta San Francesco, 41100. ☎ 059 22 33 14.
供應精心而考究的當地菜式為主: 如麵餃, 管狀千層麵皮 (lasagna di maccheroni) 和美味的甜點. ● 週一, 週二; 7月底-8月底, 12月最後一週.
[上選酒品表]

..

Parma (巴爾瑪): **Aldo**　　　　　　　　　€€
Piazzale Inzani 15, 43100.　📞 0521 20 60 01.
供應正統但略加趣味變化菜式的餐館: 如煙燻烤牛肉, 橙汁燴珠雞等。
● 週日傍晚; 7月中-8月中。

Parma (巴爾瑪): **Le Viole**　　　　　　　€€€
Strada Nuova 60a, Località Castelnuovo Golese 43031.　📞 0521 60 10 00.
宜人的進餐場所, 菜式成功地融合了傳統與現代。試試火雞肉塊配蔬菜和自製甜點。
● 週三, 週四午餐; 1月2週, 2月1週, 8月1週。

Piacenza (帕辰察): **Don Carlos**　　　　　€€€
Strade Aguzzafame 85, 29100.　📞 0523 499 80 00.
在這家高雅的海鮮餐廳, 烹調使用當季的新鮮材料。試試海鮮和豆子沙拉, 以及生醃鮭魚。● 午餐, 週一; 1月10天, 8月2週。

Piacenza (帕辰察): **Antica Osteria del Teatro**　€€€€€
Via Verdi 16, 29100.　📞 0523 32 37 77.
上選的酒品搭配當地最佳農產精心烹調的創意菜式。餐廳位於舊城中心的15世紀府邸內, 氣氛也十分宜人。
● 週日, 週一; 8月。

Ravenna (拉溫那): **Tre Spade**　　　　　€€€
Via Faentina 136, 48100.　📞 0544 50 05 22.
設在公園內的一棟19世紀別墅。大廚拿手菜有鴨醬麵餃和海鮮沙拉。
● 週日傍晚, 週一; 8月。

Rimini (里米尼): **Acero Rosso**　　　　　€€€€
Viale Tiberio 11, 47037.　📞 0541 535 77.
裝潢講究, 食物精緻。菜單上有羅勒醬生切小龍蝦片 (carpaccio di scampi), 和南瓜花配蝦子佐寬扁麵條。
● 午餐, 週日傍晚, 週一; 8月。

Rimini (里米尼): **Europa**　　　　　　　€€€€
Via Roma 51, 47037.　📞 0541 287 61.
供應菜式以鮮魚為主, 包括溫熱的鮮魚配紅葉菊苣沙拉和海鮮義大利麵。
● 週日, 8月1週。

佛羅倫斯

Firenze (佛羅倫斯): **Palle D'Oro**　　　　€
Via Sant'Antonino 43r, 50123.　MAP 1 C5 (5 C1).　📞 055 28 83 83.
舒爽, 簡樸, 乾淨無瑕的餐館。食物簡單但烹調極佳, 店家前面並有不錯的三明治櫃檯供應外帶。● 週日; 8月。

Firenze (佛羅倫斯): **San Zanobi**　　　　€
Via San Zanobi 33r, 50100.　MAP 1 C4.　📞 055 47 52 86.
安靜, 優雅的餐廳供應細緻, 別出心裁的食物。菜餚以佛羅倫斯菜為主, 清淡, 調理得當。● 週日。

Firenze (佛羅倫斯): **Trattoria Mario**　　€
Via Rosina 2r, 50123.　MAP 1 C4.　📞 055 21 85 50.
午餐時段生意興隆的餐館。特餐每天更換; 週四為麵餃塊, 週五則是魚料理。
● 傍晚, 週日; 8月。

Firenze (佛羅倫斯): **Acquacotta**　　　　€€
Via de' Pilastri 51r, 50124.　MAP 2 E5　📞 055 24 29 07.
以一道佛羅倫斯蔬菜湯命名, 是家價廉餐館, 有3個房間。架烤肉類及其他托斯卡尼菜也是其特色。
● 週二下午, 週三; 8月。

Firenze (佛羅倫斯): **Buca dell'Orafo**　　€€
Volta de' Girolami 28r, 50122.　MAP 6 D4.　📞 055 21 36 19.
這家簡樸, 親切的餐館, 長久以來一直是佛羅倫斯人的最愛。供應的家常菜以各式自製麵食為主, 每日特餐包括典型的托斯卡尼蔬菜湯 (ribellita), 麵食和豆子 (fagioli)。
● 週日, 週一午餐; 8月。

Firenze (佛羅倫斯): **Da Pennello**　　　　€€
Via Dante Alighieri 4r, 50100.　MAP 4 D1.　📞 055 29 48 48.
若未事先訂席, 可能得等很久才有位子。這家生意興隆的餐廳最出名的是可以當正餐吃的豐盛佐酒小菜。
● 週日傍晚, 週一; 8月, 12月1週。

價位表以每客有3道菜的套餐為準，含半瓶餐廳自選酒，稅金，服務費：
€ 低於18歐元
€€ 18-30歐元
€€€ 30-40歐元
€€€€ 40-52歐元
€€€€€ 逾52歐元

●供應固定價位套餐
供應固定價位套餐，通常包括3道菜.
●上選酒品表
供應眾多各類佳釀.
●須著正式服裝
有些餐廳規定男士須著西裝並繫領帶.
●可露天用餐
可露天用餐，通常視野頗佳.
●信用卡
表示接受常見信用卡付費.

	供應固定價位套餐	上選酒品表	須著正式服裝	可露天用餐

Firenze (佛羅倫斯): Enoteca Fuori Porta　€€
Via Monte alle Croci 10r, 50122. MAP 4 3E. 055 234 2483.
多種口味，美味的crostoni以及琳瑯滿目的酒單，使得這間酒吧很受當地人和遊客喜愛. ● 週日.
上選酒品表

Firenze (佛羅倫斯): Il Francescano　€€
Via di San Giuseppe 26r, 50120. 055 24 16 05.
以木材，大理石和藝術品精心裝潢的時髦餐廳. 菜單以當令時材為主，每週更換. ● 週二 (10-4月).
上選酒品表

Firenze (佛羅倫斯): Osteria dei Macci　€€
Via de' Macci 77r, 50100. MAP 4 E1. 055 24 12 26.
在主要觀光路線外的簡樸餐館，鄰近聖十字教堂. 提供傳統，鄉村口味的托斯卡尼菜餚. ● 午餐 (週一-週六)，週日下午.
可露天用餐

Firenze (佛羅倫斯): Paoli　€€
Via dei Tavolini 12r, 50100. MAP 6 D3 (4 D1). 055 21 62 15.
場面壯觀: 拱頂大廳裡的用餐室因中世紀溼壁畫而較顯柔合. 招牌菜是典型的托斯卡尼菜. ● 週二; 8月.
供應固定價位套餐; 上選酒品表

Firenze (佛羅倫斯): Trattoria Angiolino　€€
Via di Santo Spirito 36r, 50125. MAP 3 B1. 055 239 89 76.
有典型佛羅倫斯熱鬧氣氛的迷人餐廳. 食物是傳統托斯卡尼風格，從蔬菜湯到架烤肉類. 冬天時會點燃餐廳中央的鐵爐. ● 週一 (11-3月).
上選酒品表

Firenze (佛羅倫斯): Trattoria Zà Zà　€€
Piazza del Mercato Centrale 26r, 50123. MAP 1 C4. 055 21 54 11.
這家食堂風格的餐廳總是座無虛席. 供應托斯卡尼菜，有絕佳的湯如蔬菜湯 (ribollita)，以及豆蓉 (passata di fagioli). ● 週日.
供應固定價位套餐; 上選酒品表; 可露天用餐

Firenze (佛羅倫斯): Alle Murate　€€€
Via Ghibellina 52r, 50122. MAP 4 E1. 055 24 06 18.
頗受當地顧客青睞的高雅餐廳，供應豐富多樣具創意的托斯卡尼菜. 食物結合義大利主食和泛地中海地區的菜餚. 甜點清淡而別具風味.
● 午餐，週一; 12月2週.
供應固定價位套餐; 上選酒品表; 可露天用餐

Firenze (佛羅倫斯): Buca Mario　€€€
Piazza degli Ottaviani 16r, 50100. MAP 1 B5. 055 21 41 79.
餐廳經常客滿，往往需要訂位或排隊候座. 可享用價格公道的各式自製麵食和架烤肉類. ● 週三，週四午餐; 8月.
上選酒品表

Firenze (佛羅倫斯): Cafaggi　€€€
Via Guelfa 35r, 50123. MAP 1 C4. 055 29 49 89.
這家正宗托斯卡尼餐館已經營了80年. 所使用的油和酒都是家族農莊所產. 在豐富多樣的菜單上，油炸小土司塊 (crostini)，精燉煲湯 (zuppa di certosina) 和包餡肉捲 (involtini) 特別好吃. ● 週日; 7月2週，8月2週.
供應固定價位套餐; 上選酒品表; 可露天用餐

Firenze (佛羅倫斯): Da Ganino　€€€
Piazza dei Cimatori 4r, 50100. MAP 6 D3. 055 21 41 25.
小而親切的餐館，本地客最喜光顧，供應各式當地家常菜，包括奶油，鼠尾草方型麵餃，以及炸肉 (fritto di carne). ● 週日.
上選酒品表; 可露天用餐

Firenze (佛羅倫斯): Dino　€€€
Via Ghibellina 51r, 50122. MAP 4 D1 (6 E3). 055 24 14 52.
設於美麗的14世紀府邸內，是風評不錯的餐廳. 提供佛羅倫斯最佳的酒單及地方菜式，例如洋蔥湯和席耶那麵食 (pici alle Senese). ● 週日傍晚，週一.
上選酒品表; 須著正式服裝

Firenze (佛羅倫斯): Le Mossacce　€€€
Via del Pronconsolo 55r, 50122. MAP 2 D5 (6 E2). 055 29 43 61.
切勿因為多國語文的菜單，紙桌巾和嘈雜的氣氛而裹足不前. 這家百年老店供應的是極豐盛的托斯卡尼食物. ● 週六，週日.
供應固定價位套餐

Firenze (佛羅倫斯)**: Sabatini** €€€

Via Panzani 9a, 50123. MAP 1 C5 (5 C1). 055 21 15 59.

曾是當地最佳餐廳, 烹調 (義大利和國際式) 有時很好, 環境及服務也不錯.
週一.

Firenze (佛羅倫斯)**: LOBS** €€€€

Via Faenza 75r, 50100. MAP 1 C4. 055 21 24 78.

中午供應麵食 (蝦子麵餃塊, 蛤蠣義大利麵), 晚餐供應各式料理的海鮮餐廳. 蠔和甲殼
類海鮮是拿手菜.

Firenze (佛羅倫斯)**: La Taverna del Bronzino** €€€€

Via delle Ruote 27r, 50129. MAP 2 D3. 055 49 52 20.

設於15世紀的府邸內, 餐館以跟這府邸有關的佛羅倫斯畫家命名. 烹調品質極佳.
週日; 8月.

Firenze (佛羅倫斯)**: Cibreo** €€€€€

Via Andrea del Verrocchio 8r, 50122. MAP 4 E1. 055 234 11 00.

氣氛輕鬆的餐廳供應絕佳的托斯卡尼菜. 沒有麵食, 拿手的是牛雜和腰子. 對於不習慣
吃動物內臟的客人, 則有美味的無子葡萄乾鑲鴨可供選擇.
週日, 週一; 1月1週, 8月.

Firenze (佛羅倫斯)**: Enoteca Pinchiorri** €€€€€

Via Ghibellina 87, 50122. MAP 1 A4 (5 A1). 055 24 27 77.

常被譽為義大利最佳餐廳, 擁有全歐最佳酒窖. 設在15世紀府邸的地面樓. 烹調結合
托斯卡尼和受法國影響的烹調. 週日, 週一, 週三午餐; 8月.

托斯卡尼

Arezzo (阿列佐)**: Buca di San Francesco** €€€

Via San Francesco 1, 52100. 0575 232 71.

中世紀的情調, 以及餐廳旁邊教堂內畢也洛・德拉・法蘭契斯卡 (Piero della
Francesca) 的溼壁畫, 使之目標顯著. 週一傍晚, 週二.

Artimino (阿爾提米諾)**: Da Delfina** €€€€

Via della Chiesa 1, 50041. 055 871 80 74.

位於有城牆的中世紀村莊外, 是家宜人的餐廳. 招牌菜是野味, 以及茴香燒肉和托斯卡
尼黑色包心菜. 週日傍晚, 週一.

Bagni di Lucca (盧卡溫泉)**: La Ruota** €€

Via Giovanni XXIII 29b. 0583 80 56 27. 餐館供應良好服務和豐富菜單, 包括肉類,
魚類, 當地和國內菜色. 可試試燻鱒魚開胃菜. 週一下午, 週二.

Capalbio (卡帕比歐)**: Da Maria** €€

Via Comunale 3, 58011. 0564 89 60 14.

從羅馬來此度假的政客, 與本地客一起享用烹調高明的馬雷瑪菜 (Maremma), 例如野
豬肉和松露麵食等. 週二 (10-4月); 1月.

Castelnuovo Berardenga (貝拉丁迦新堡)**: La Bottega del Trenta** €€€€

Via Santa Caterina 2, Villa a Sesta 53019. 0577 35 92 26.

烹調可口的餐廳, 供應大膽嘗新的菜式如野茴香鴨胸, 及美味的甜點.
週二, 週三, 週一-週六午餐; 1月2週, 2月2週.

Colle di Val d'Elsa (艾莎谷山丘)**: L'Antica Trattoria** €€€€

Piazza Arnolfo 23, 53034. 0577 92 37 47.

家庭經營的樸實餐館, 以正宗地方菜為主. 環境瀰漫中世紀情調, 服務熱情周到.
週二; 1月1週, 12月1週.

Cortona (科托納)**: La Loggetta** €€

Piazza Pescheria 3, 54044. 0575 63 05 75.

設在別致有趣的中世紀涼廊內, 氣氛清幽安詳, 餐館自製包蔬菜泥餡 (fondue) 的方型
麵餃, 非常可口. 週三 (10-5月); 11-12月.

Elba (艾爾巴島)**: Publius** €€€

Piazza XX Settembre, Poggio di Marciana 57030. 0565 992 08.

有艾爾巴島上最佳酒窖的宜人餐館. 除了魚之外, 還可吃到野香菇, 野味和野豬肉.
11-3月.

Gaiole in Chianti (奇安提的蓋歐雷)**: Badia a Coltibuono** €€€

Badia a Coltibuono, 53013. 0577 74 94 24.

設在一座葡萄園中央的11世紀大修院前, 餐館所用的油和酒即產於此處. 菜單包括鐵
板烤肉和美味甜點. 欲品酒者可參加酒莊之旅. 週一, 11-2月.

..

	供應固定價位套餐	上選酒品表	須著正式服裝	可露天用餐

價位表以每客有3道菜的套餐為準，含半瓶餐廳自選酒，稅金，服務費：
- € 低於18歐元
- €€ 18-30歐元
- €€€ 30-40歐元
- €€€€ 40-52歐元
- €€€€€ 逾52歐元

●供應固定價位套餐
供應固定價位套餐，通常包括3道菜.
●上選酒品表
供應眾多各類佳釀.
●須著正式服裝
有些餐廳規定男士須著西裝並繫領帶.
●可露天用餐
可露天用餐，通常視野頗佳.
●信用卡
表示接受常見信用卡付費.

Livorno (里佛諾): **La Chiave**　　€€€
Scale delle Cantine 52, 57100. ☎ 0586 88 86 09.
供應細緻優雅的餐點，包括正宗的托斯卡尼海陸料理. 每兩週更換菜單內容.
● 午餐; 週三; 8月. ✍

| | | ■ | | |

Lucca (盧卡): **Buca di Sant'Antonio**　　€€€
Via della Cervia 3, 55100. ☎ 0583 558 81.
盧卡最有名的正宗農家風味餐廳. 供應多樣化的料理，例如鴿肉麵 (fettuccine sul piccione). ● 週日傍晚，週一; 7月. ✍

Massa Marittima (馬沙馬里提馬): **Bracali**　　€€€€
Frazione Ghirlanda 2, 58024. ☎ 0566 90 23 18.
家庭餐廳所做的馬雷瑪菜令人垂涎; 有野豬肉薄片，蜜糖鴿，以及白葡萄珠雞.. ● 週二，週二; 1月, 11月. ✍

| ● | | | |

Montalcino (蒙塔奇諾): **Taverna dei Barbi**　　€€€
Località Podernovi, 53024. ☎ 0577 84 12 00.
餐館具盛名，一流的鄉村烹調佐以Brunello紅酒，並可俯瞰周圍群山美景.
● 週二傍晚，週三; 1月. ✍

| | ■ | | ■ |

Montecatini terme (蒙地卡提尼浴場): **Gourmet**　　€€€€€
Via Amendola 6, 51016. ☎ 0572 77 10 12.
這是家很高雅的餐廳，設在很出色的19世紀建築裡. 氣氛輕鬆，魚料理絕佳.
● 週二，1月2週，8月3週. ✍

| | ■ | ● | |

Montepulciano (蒙地普奇安諾): **Il Cantuccio**　　€€€
Via delle Cantine 1/2, 53045. ☎ 0578 75 78 70.
位在一座13世紀宮殿，結合美妙的氣氛和傳統烹調. 特色料理是鴨醬麵 (pici alla nana). ● 週一. ✍

| | ■ | | |

Monteriggioni (蒙地里吉歐尼): **Il Pozzo**　　€€€€
Piazza Roma 2, 53035. ☎ 0577 30 41 27.
坐落在蒙地里吉歐尼迷人的中世紀村莊裡，餐廳四周為石牆所圍繞. 供應簡單，但烹調用心的托斯卡尼菜，自製甜點在當地頗富盛名.
● 週日傍晚，週一; 1月3週，2月1週. ✍

| | ■ | | ■ |

Orbetello (渥別提洛)：**Osteria del Lupacante**　　€€€
Corso Italia 103, 58015. ☎ 0564 86 76 18.
餐廳專精於魚類和海鮮烹調，並略加創新; 如馬沙拉醬淡菜，架烤大蝦，以及烏賊配節瓜花. ● 週二 (10-5月). ✍

| ● | ■ | | ■ |

Pescia (培夏): **Cecco**　　€€€
Via Francesca Forti 94-96, 51017. ☎ 0572 47 79 55.
親切的地方餐館，食物通常很出色. 可試試培夏當地所產的蘆筍，以及招牌主菜牛雜燉菜 (cioncia). ● 週一; 1月, 7月. ✍目

| | | | ■ |

Pienza (皮恩札): **Da Falco**　　€€€
Piazza Dante Alighieri 3, 53026. ☎ 0578 74 85 51.
親切的地方餐館，供應絕佳的佐酒小菜，以及相當可觀的各類第一道和第二道菜式，都是當地風味料理. ● 週五.

| ● | | | ■ |

Pisa (比薩): **Al Ristoro dei Vecchi Macelli**　　€€€€
Via Volturno 49, 56126. ☎ 050 204 24.
餐廳宜人而氣氛融洽，菜式新穎，供應略加改良，口味清淡的托斯卡尼食物. 拿手的魚，海鮮以及野味烹調用心，甜點亦十分可口.
● 週三; 8月2週. ✍目

| ● | ■ | | |

Pisa (比薩): **Al Bottegaia**　　€€
Via del Lastrone 4. ☎ 0573 36 56 02.
鄰近主教座堂廣場 (Piazza del Duomo)，餐廳供應豐盛的地方土產和傳統菜式，例如番茄糊 (pappa al pomodoro)，蔬菜湯 (ribollita) 和燉小牛肉. ● 週一; 8月. ✍

| | ■ | | |

Poppi (波比): **Il Cedro** €€€

Via di Camaldoli 20, Località Moggiona, 52010. █ 0575 55 60 80.

絕佳的拿手菜包括了用馬沙拉酒燒煮的獸肉, 野豬肉和珠雞. 這家實惠的餐館坐落在可眺望森林和群山的好所在. 宜先訂位. ● 週一 (冬季).

Porto Ercole (艾柯雷港): **Bacco in Toscana** €€€€

Via San Paolo 6, 58018. █ 0564 83 30 78.

溫馨的餐廳, 供應種類繁多的絕妙海鮮, 有檸檬蝦和蛤蠣義大利麵 (spaghetti alle vongole). ● 午餐, 週三; 11-3月. 📧

Porto Santo Stefano (聖司提反港): **La Bussola** €€

Viale Marconi, 58019. █ 0564 81 42 25.

菜單上包括極佳的海鮮麵食, 以及較簡單的架烤鮮魚. 露台有美麗的海景.

● 週一; 11月. 📋 📧

Prato (普拉托): **Il Piraña** €€€€

Via Valentini 110, 50047. █ 0574 257 46.

名列托斯卡尼最佳的魚和海鮮餐廳之一, 切勿因其陳設或過分講究的現代化裝潢而裹足不前. ● 週六午餐, 週日; 8月.

San Gimignano (聖吉米納諾): **Le Terrazze** €€€€

Albergo la Cisterna, Piazza della Cisterna 24, 53037. █ 0577 94 03 28.

設在中世紀城牆內, 可眺望托斯卡尼南部起伏的山巒. 其中一間餐室屬於13世紀府邸的一部分. 帶有新意的當地菜很不錯. ● 週二, 週三午餐; 1-3月. 📧 📋

Sansepolcro (聖沙爾克羅): **Paola e Marco Mercati** €€€€

Via Palmiro Togliatti 68, 52037. █ 0575 73 48 75.

這家餐廳的菜式包括托斯卡尼黑色包心菜燒白松露, 蔬菜方型麵餃, 烤鴿子, 以及麵餃塊. ● 午餐; 週日; 6月2週, 7月2週.

Saturnia (薩圖尼亞): **I Due Cippi da Michele** €€€

Piazza Vittorio Veneto 26a, 58050. █ 0564 60 10 74.

本區生意最好的餐廳之一, 堪稱品嘗馬雷瑪烹調的標準, 其所供應的傳統飲食超所值. ● 週二 (10-6月); 1月2週, 12月1週. 📧

Siena (席耶納): **Al Marsili** €€

Via del Castoro 3, 53100. █ 0577 471 54. 設置在11世紀建築, 向來被視為席耶納最佳的餐廳之一, 供應極佳的地方菜. ● 週一. 📧 📋

Siena (席耶納): **Osteria le Logge** €€€€

Via del Porrione 33, 53100. █ 0577 480 13.

席耶納最漂亮的餐廳, 有深色木材和大理石裝潢. 以自產的橄欖油和Montalcino美酒佐以珠雞, 茴香鴨, 以及纜隨子兔肉等佳餚.

● 週日; 11月. 📧

Sovana (索瓦那): **Taverna Etrusca** €€

Piazza del Pretorio 16, 58010. █ 0564 61 61 83.

有中世紀風格用餐區的小巧餐廳. 精心烹調的菜式屬托斯卡尼風味, 且更加精緻.

● 週一; 1月3週, 2月1週. 📧 📋

Viareggio (維亞瑞究): **Romano** €€€€€

Via Mazzini 120, 55049. █ 0584 313 82.

托斯卡尼最好的魚和海鮮餐廳之一. 服務周到有禮而親切, 酒的價格也很公道.

● 週一; 1月. 📧

溫布利亞

Amelia (阿梅利亞): **Anita** €

Via Roma 31, 05022. █ 0744 98 21 46.

這家簡樸的餐廳供應毫不花稍的當地食物, 例如炸土司塊 (crostini), 烤肉, 野生洋菇麵食以及野豬肉. ● 週一. 📧

Assisi (阿西西): **Medioevo** €€

Via Arco dei Priori 4b, 06081. █ 075 81 30 68.

立於阿西西舊城區的高雅餐廳. 可試自製麵食 (若適逢產季, 可佐以黑松露). 肉類按專統食譜烹調. 甜點奇佳. ● 週三, 週日傍晚; 1月. 📧 📋

Assisi (阿西西): **San Francesco** €€€

Via San Francesco 52, 06081. █ 075 81 23 29.

隨季節變化的菜單經過精心搭配, 包括生切野生洋菇薄片, 自製餡餅 (pâté) 以及松露牛排. ● 週三; 7月2週. 📧 📋

	供應固定價位套餐	上選酒品表	須著正式服裝	可露天用餐

價位表以每客有3道菜的套餐為準, 含半瓶餐廳自選酒, 稅金, 服務費:
€ 低於18歐元
€€ 18-30歐元
€€€ 30-40歐元
€€€€ 40-52歐元
€€€€€ 逾52歐元

●供應固定價位套餐
供應固定價位套餐, 通常包括3道菜.
●上選酒品表
供應眾多各類佳釀.
●須著正式服裝
有些餐廳規定男士須著西裝並繫領帶.
●可露天用餐
可露天用餐, 通常視野頗佳.
●信用卡
表示接受常見信用卡付費.

Baschi (巴斯基): Vissani €€€€€

Strada Statale 448, Todi-Baschi, 05023. 📞 0744 95 02 06.
Gianfranco Vissani以其一流的烹飪藝術而享譽全義大利. 餐廳環境布置高雅精緻, 還可以選播自己喜歡的音樂. ● 週三, 週四午餐, 週日傍晚; 7月中-8月中. 💳🍴

供應固定價位套餐	上選酒品表	須著正式服裝	可露天用餐
●	▦	●	

Città di Castello (城堡市): Amici Miei €

Via del Monte 2, 06012. 📞 075 855 99 04.
位於舊城中心16世紀府邸的貯藏室之內, 供應菜以地區烹調為主, 菜單每日變換. ● 週三; 1月, 12月.

●	▦		

Città di Castello (城堡市): Il Bersaglio €€

Via Vittorio Emanuele Orlando 14, 06012. 📞 075 855 55 34.
傳統的溫布利亞餐廳, 招牌菜包括松露小麵餃塊 (gnocchetti). ● 週二; 1月, 6月2週-7月. 🍴

	▦		

Campello sul Clitunno (克里圖諾河上鄉): Trattoria Pettino €€

Frazione Pettino 31, 06042. 📞 0743 27 60 21.
設在山中一座整修過的老宅. 橄欖油淋大蒜麵包 (bruschetta), 以及豐盛的松露皆很美味. ● 週二.

			▦

Foligno (佛里紐): Villa Roncalli €€€€

Via Roma 25, 06034. 📞 0742 39 10 91.
距佛里紐1公里, 是家迷人的鄉間客棧, 坐落在私有庭園中. 供應精心調理的地區佳餚, 用料新鮮. ● 午餐, 週一; 1月10天, 8月15-30日. 💳🍴

●	▦	●	▦

Gubbio (庫比奧): Alcatraz €€

Località Santa Cristina 53, 06020. 📞 075 922 99 38.
位於庫比奧西南25公里的觀光農莊中心, 食物簡單, 美味. 採用農莊自產的有機食品. 最好先預約. 💳

			▦

Gubbio (庫比奧): Villa Montegranelli €€€

Località Monteluiano, 06024. 📞 075 922 01 85.
設在18世紀別墅內, 充滿雅致的鄉村情調. 精心烹調的美食包括炸土司塊 (crostini) 佐以野生洋菇茹, 以及栗子粉做的薄煎餅, 淋上融化的乳酪和酪漿. 💳🍴

●	▦		▦

Magione (馬究內): La Fattoria di Montemelino €

Via dei Montemelini 22, Località Montemelino, 06063. 📞 075 84 36 06.
另一處簡單, 信用可靠的觀光農莊餐廳. 供應傳統溫布利亞菜, 架烤肉類; 適逢產季還可吃到野生洋菇方型麵餃. ● 週二.

	▦		▦

Narni (納耳尼): Monte del Grano 1696 €€€

Strada Guadamello 128, Località San Vito 05030. 📞 0744 74 91 43.
可在精心營造的歡樂氣氛中, 享用風味絕佳的地區美食, 逢產季時可試試松露和野生洋菇. ● 週一; 週二至五午餐; 11月. 💳

●	▦		▦

Norica (諾奇亞): Dal Francese €€

Via Riguardati 16, 06046. 📞 0743 81 62 90.
位於市中心的鄉村風味餐館, 供應地區美食, 例如當令松露為主的樣品菜 (menu-degustazione). ● 週五 (11-7月). 💳🍴♿

	▦		

Orvieto (歐維耶多): La Volpe e L'Uva €€

Via Ripa Corsica 1, 05018. 📞 0763 34 16 12.
位於市中心, 生意興隆的餐館, 供應各式各樣的地區美食, 價格公道, 並按季節更換菜式. ● 週一至二; 1月. 💳🍴

●	▦		

Orvieto (歐維耶多): I Sette Consoli €€€

Piazza Sant'Angelo 1a, 05018. 📞 0763 34 39 11.
舒適而親切的餐館, 夏日可在庭園進餐. 可試蘋果醋醃鱈魚乾 (baccalà) 佐馬鈴薯沙拉, 鑲兔肉, 茴香豆子湯, 以及魚肉方型麵餃. ● 週三, 週日下午 (冬季); 2月15-28日, 6月中-7月中. 💳🍴

●	▦		▦

Passignano sul trasimeno (特拉梅西諾湖畔大道鎮): **Cacciatori da Luciano** €€€€
Lungolago Pompii 11, 06065. 📞 075 82 72 10.
菜單以海產為主, 包括大蝦沙拉, 卡巴喬生魚片, 各式大蝦或鮮蝦調味飯, 以及架烤比目魚. 有些甜品是用森林野果做成.
● 週三. 🍷📖

Perugia (佩魯賈): **Giò Arte e Vini** €€
Via Ruggero d'Andreotto 19, 06124. 📞 075 573 11 00.
以可觀的各類美酒和精心搭配並改良的地區佳餚馳名. 南瓜方型麵餃和羔羊肉 (trecciola di agnello) 尤其美味. 週日傍晚, 週一午餐. 🍷📖

Perugia (佩魯賈): **Aladino** €€€
Via delle Prome 11, 06122. 📞 075 572 09 38.
位於舊城中心, 供應以薩丁尼亞島菜為特色的美味烹調. 可試吃烤野豬肉.
● 每日午餐, 週一; 8月2週. 🍷📖

Perugia (佩魯賈): **Osteria del Bartolo** €€€€
Via Bartolo 30, 06122. 📞 075 573 15 61.
餐廳高雅, 是仍維持佩魯佳飲食傳統的場所之一. 許多東西都是餐廳自製的.
● 週三午餐, 週日. 🍷📖

Spoleto (斯珀雷托): **Le Casaline** €€
Loccalità Poreta di Spoleto, Frazione Casaline, 06042. 📞 0743 52 11 13.
設在重建的18世紀磨坊, 打破鄉間寧靜的一處喧嚷餐廳. 不妨試試鑲香薯麵餃塊或獵人式野豬肉 (酒和番茄調製的醬汁). ● 週一. 🍷

Spoleto (斯珀雷托): **Il Tartufo** €€€
Piazza Garibaldi 24, 06049. 📞 0743 402 36. 餐廳中一間進餐室的地面是古羅馬時代的遺蹟. 精心調理的地區美食, 包括不可或缺的松露湯, 可口的大麥湯, 以及 Sagrantino 酒燴鴨. ● 週日傍晚, 週一; 1月最後2週及7月. 🍷📖

Terni (特耳尼): **Da Carlino** €€
Via Piemonte 1, 05100. 📞 0744 42 01 63.
供應豐盛的鄉下食物, 例如當地產的燻腸佐炸土司塊, 松露或鴨肉燴寬扁麵條, 羔羊肉以及魚料理. ● 週一; 8月2週.

Todi (托地): **Lucaroni** €€
Via Cortesi 7, 06059. 📞 075 894 26 94. 地方口味的魚, 肉, 野味 (包括野兔肉, 鴨肉, 和松露羊肉). 鮮奶油加溫熱巧克力凍也很美味. ● 傍晚; 週二. 🍷

Todi (托地): **La Mulinella** €€
Località Pontenaia 29, Località Vasciano, 06059. 📞 075 894 47 79.
位於托地約2公里外的鄉下, 供應簡單而實在的烹調. 家庭自製麵食和烤肉值得推薦.
● 週一. ♿📖

Trevi (特列維): **La Taverna del Pescatore** €€€
Via della Chiesa Tonda 50, Località Pigge, 06039. 📞 0742 78 09 20.
結合當地最新鮮的農產, 以簡單但講究功夫的食譜烹成, 餐廳氣氛輕鬆自在, 服務周到. ● 週三; 1月2週. 🍷

馬爾凱

Ancona (安科納): **La Moretta** €€€
Piazza Plebiscito 52, 60124. 📞 071 20 23 17.
很可愛的傳統餐館, 供應絕佳的地區美食; 例如玉米糕佐烏賊和松露, 以及濃郁的魚湯 (brodetto anconetano). ● 週日; 1月1週. 🍷✈📖

Ancona (安科納): **Passetto** €€€€
Piazza IV Novembre 1, 60124. 📞 071 332 14.
夏天坐在戶外進餐可眺望壯麗海景. 肉類烹調甚佳, 鮮魚更勝一籌.
● 週日傍晚, 週一; 8月2週. 🍷

Ascoli Piceno (阿斯科利皮辰諾): **C'era Una Volta** €
Via Piagge 336, Località Piagge, 63100. 📞 0736 26 17 80.
這家充滿家庭氣氛的餐廳供應簡樸但可口的菜式. 例如鑲麵餃塊. 從農舍花園還可看到美麗景致. ● 週二. 🍷

Fabriano (法布利亞諾): **Villa Marchese del Grillo** €€
Via Rocchetta 73, Frazione Rocchetta. 📞 0732 62 56 90.
這家餐廳設在翻修過的18世紀別墅, 氣氛輕鬆, 待客周到. 試試羊肉佐 taleggio 乳酪和兔豆. ● 週日傍晚, 週一; 1月. 🍷

價位表以每客有3道菜的套餐為準, 含半瓶餐廳自選酒, 稅金, 服務費.
€ 低於18歐元
€€ 18-30歐元
€€€ 30-40歐元
€€€€ 40-52歐元
€€€€€ 逾52歐元

● 供應固定價位套餐
供應固定價位套餐, 通常包括3道菜.
● 上選酒品表
供應衆多各類佳釀.
● 須著正式服裝
有些餐廳規定男士須著西裝並繫領帶.
● 可露天用餐
可露天用餐, 通常視野頗佳.
● 信用卡
表示接受常見信用卡付費.

	供應固定價位套餐	上選酒品表	須著正式服裝	可露天用餐
Fano (法諾): Darpetti Quinta €€ Viale Adriatico 42, 61032. **(** 0721 80 80 43. 絕佳而簡樸的餐館, 平日菜單包括簡單但美味的烹調, 包括許多鮮魚料理. ● 週日.				■
Fano (法諾): Ristorantino da Giulio €€€ Viale Adriatico 100, 61032. **(** 0721 80 56 80. 面臨海灘的清靜餐廳, 以地區烹調為主, 但加上了大廚個人的口味. 魚類佐酒小菜尤其好吃. 夏季偶有歌劇獨唱會.	●			■
Jesi (耶西): Tana Liberatutti €€€ Piazza Pontelli 1, 60035. **(** 0731 592 37. 餐廳自我要求甚高, 精心調製地中海菜餚. 可嘗嘗鮮魚飯, 或烤魚. ● 週日; 1月1週, 8月1週.				■
Loreto (羅瑞托): Andreina €€€ Via Buffolareggia 14, 60025. **(** 071 97 01 24. 母女檔供應傳統烹調及各式自製麵食, 雞肉, 兔肉和野味, 並有引人垂涎的甜品. ● 週二.		■		■
Macerata (馬契拉塔): Da Secondo €€ Via Pescheria Vecchia 26-28, 62100. **(** 0733 26 09 12. 供應地區佳餚; 例如馬契拉塔千層麵皮 (vincisgrassi alla Macerata) 和炸什錦 (frittura mista) 值得推薦. 可享受高雅氣氛. ● 週一; 8月2週.		■		
Numana (努瑪納): La Costarella €€€€ Via IV Novembre 35, 60026. **(** 071 736 02 97. 去這家專精烹魚的餐廳, 最好先訂位; 有墨魚汁麵食, 炸魚和節瓜花. ● 週二; 11月-復活節.	●	■		
Pesaro (佩薩洛): Da Teresa €€€ Viale Trieste 180, 61100. **(** 0721 300 96. 雅致的餐廳供應以地區美食為主的創意菜式. 除了講究的魚和海鮮烹調外, 還有幾道肉類和可口的飯後甜點. ● 週日, 週一; 12-3月.		■		
Pesaro (佩薩洛): Da Alceo €€€€€ Via Panoramica Ardizio 101, 61100. **(** 0721 558 75. 馳名的海鮮餐廳, 有視野壯麗的露台, 供應貝類燴麵餃塊以及調味飯等. 甜點為餐廳自製, 非常美味可口. ● 週日傍晚, 週一.	●	■		■
Senigallia (森尼加利亞): Uliassi €€€€€ Via Banchina di Levante 6, 60019. **(** 071 654 63. 由兄妹聯手經營的親切餐廳, 供應高水準的烹調. 其拿手菜大蝦, 蘆筍燴麵值得一試. ● 週一; 1-2月.	●	■		■
Sirolo (西洛裏村): Rocco €€€ Via Torrione 1, 60020. **(** 071 933 05 58. 只在春夏的晚上營業, 供應美味烹調 (主要為魚類); 如蛤蜊麵餃塊, 炸什錦, 海鱸魚燴葡萄紅醋 (balsamic vinegar) 和萵苣. ● 午餐; 週二; 11-3月.	●	■		
Urbania (烏爾巴尼亞): Big Ben €€ Corso Vittorio Emanuele 61, 61049. **(** 0722 31 97 95. 位於舊城中心, 供應的拿手菜包括松露扁平義大利麵 (tagliolini), 架烤羊肉和自製甜點. ● 午餐; 週三.		■		■
Urbino (烏爾比諾): Vecchia Urbino €€ Via del Vasari 3-5, 61029. **(** 0722 44 47. 餐廳供應烹調簡單的傳統菜式, 包括當地的千層麵 (vincisgrassi), 兔肉和香薑佐玉米糕. ● 週二.	●	■		

...

羅馬

Aventine (阿文提諾): **Perilli a Testaccio**　€€€
Via Marmarata 39, 00153. MAP 6 E3. 06 574 63 18.
道地羅馬風味的喧鬧餐館，供應常客豐盛的傳統飲食，包括朝鮮薊和動物腸肚短蔥管麵 (rigatoni alla pajata). ● 週三; 8月.

Aventine (阿文提諾): **Checchino dal 1887**　€€€€€
Via di Monte Testaccio 30, 00153. MAP 6 D4. 06 574 63 18.
在拱頂天花板下，古老桌檯上享用羅馬式烹調，冬天並有熊熊爐火. ● 週一 (10-5月),
週日傍晚; 週一一傍晚, 週日 (6-9月); 8月; 12月1週.

Campo de' Fiori (花田區): **Dal Pompiere**　€€€
Via Santa Maria dei Calderari 38, 00186. MAP 2 F5. 06 686 83 77.
位於猶太區中心，設在 Palazzo Cenci Bolognetti 的一樓，有飾以溼壁畫的露樑天花板.
供應正宗美食，包括炸節瓜花以及動物腸肚短蔥管麵. ● 週日; 8月.

Campo de' Fiori (花田區): **Il Drappo**　€€€
Vicolo del Malpasso 9, 00186. MAP 2 E4. 06 687 73 65.
小而舒適的餐廳，供應薩丁尼亞島的烹調; 包乳酪的甜麵餃 (seadas) 和歐洲越橘利口酒 (mirto liqueur). ● 午餐; 週日; 8月2週, 9月2週.

Campo de' Fiori (花田區): **Monserrato**　€€€
Via Monserrato 96, 00186. MAP 2 E4. 06 687 33 86.
餐廳供應實在的美食. 蛤蠣麵餃塊 (gnocchi alle vongole veraci) 很適合作開胃菜, 烤比目魚配馬鈴薯也十分豐盛. ● 週一, 8月2週.

Campo de' Fiori (花田區): **Sora Lella**　€€€€
Via di Ponte Quattro Capi 16, 00186. MAP 6 D1. 06 686 16 01.
餐廳坐落在風景如畫的台伯河島上，向來是本地人很愛光顧的地方. 環境優雅，供應傳統羅馬菜. ● 週日; 8月.

Campo de' Fiori (花田區): **Camponeschi**　€€€€€
Piazza Farnese 50, 00186. MAP 2 E5. 06 687 49 27.
供應新式和地方風味的義大利烹調，以及法國特色料理. 位於羅馬極美麗的廣場上，內部裝潢奢華. ● 午餐; 週日; 8月3週.

Esquiline (艾斯奎里諾): **Trattoria Monti**　€€
Via di San Vito 19, 00185. MAP 4 E4. 06 446 65 73.
由 Franca Camerucci 掌廚，烹調精美的馬爾凱菜. 招牌菜有炸肝鑲肉, 和酪漿方型麵餃 (ravioli di ricotta) 等. ● 週日下午, 週一; 8月, 12-1月.

Esquiline (艾斯奎里諾): **Agata e Romeo**　€€€€€
Via Carlo Alberto 45, 00185. MAP 4 E4. 06 446 61 15. Agata 烹調拿手的羅馬和義大利南方菜, 而 Romeo 則負責招呼客人. 餐桌擺設空間得當, 氣氛寧靜. ● 週日.

Janiculum (雅尼庫倫): **Antico Arco**　€€€€
Via San Pancrazio 1, 00152. MAP 5 A1. 06 581 52 74.
餐廳環境優美，供應別出心裁的時令菜餚，包括珠雞配蘋果與鵝肝醬. ● 週一至週六午餐, 週日下午; 8月.

Lateran (拉特拉諾): **Alfredo a Via Gabi**　€€
Via Gabi 36-38, 00183. MAP 8 E3. 06 77 20 67 92.
餐館寬敞，服務熱誠，食物分量十足. 值得一試的菜有旗魚醬燒義大利麵, 蕁麻燴肉 (straccetti all'ortica) 以及鮮奶油布丁 (panna cotta). ● 午餐, 週日下午; 8月.

Pantheon (萬神殿): **Da Gino**　€€
Vicolo Rosini 4, 00186. MAP 3 A3. 06 687 34 34.
古老的傳統羅馬餐館，擠滿了記者，政客以及新客. 日常菜式包括麵餃塊, 番茄燴小牛脛肉片 (ossobuco), 以及鹹鱈魚乾和幾道正宗濃湯. ● 週日; 8月.

Pantheon (萬神殿): **Myosotis**　€€€
Vicolo della Vaccarella 3/5, 00186. MAP 2 F3. 06 686 55 54.
對於想看緊荷包的人來說有如一座美食宗廟. 烹調創意十足, 食材也是最新鮮的.
● 週日, 8月2週.

Pantheon (萬神殿): **Sangollo**　€€€€
Vicolo della Vaccarella 11a, 00186. MAP 2 F3. 06 686 55 49.
小而雅致的酒館，招牌菜是地方風味的魚料理，以及種類可觀的各式佐酒小菜，包括各式蔬菜和海鮮. ● 午餐; 週日; 8月.

符號的圖例說明見封底摺頁

價位表以每客有3道菜的套餐為準, 含半瓶餐廳自選酒, 稅金, 服務費:
€ 低於18歐元
€€ 18-30歐元
€€€ 30-40歐元
€€€€ 40-52歐元
€€€€€ 逾52歐元

●供應固定價位套餐
供應固定價位套餐, 通常包括3道菜.
●上選酒品表
供應眾多各類佳釀.
●須著正式服裝
有些餐廳規定男士須著西裝並繫領帶.
●可露天用餐
可露天用餐, 通常視野頗佳.
●信用卡
表示接受常見信用卡付費.

	供應固定價位套餐	上選酒品表	須著正式服裝	可露天用餐
Pantheon (萬神殿): **El Toulà**　€€€€€	●	■		
Piazza Navona (拿佛納廣場): **La Taverna da Giovanni**　€€	●	■		■
Piazza Navona (拿佛納廣場): **Papà Giovanni**　€€€€€		■		
Piazza di Spagna (西班牙廣場): **Al 34**　€€	●			■
Piazza di Spagna (西班牙廣場): **Birreria Viennese**　€€				
Piazza di Spagna (西班牙廣場): **Mario alla Vite**　€€€		■		■
Piazza di Spagna (西班牙廣場): **Porto di Ripetta**　€€€€	●	■	●	
Quirinal (奎利納雷): **Colline Emiliane**　€€€		■		
Quirinal (奎利納雷): **Al Moro**　€€€€			●	■
Quirinal (奎利納雷): **Il Posto Accanto**　€€€€		■		
Termini (火車終點站): **Coriolano**　€€€				
Trastevere (越台伯河區): **Da Lucia**　€€				■

Pantheon (萬神殿): **El Toulà**　€€€€€
Via della Lupa 29b, 00186. MAP 2 F3. 06 687 34 98.
羅馬最獨特又具傳統風味的餐廳之一. 主要供應威尼斯菜, 服務絕佳, 酒類亦為上選. ● 週六午餐, 週一午餐; 週日; 8月.

Piazza Navona (拿佛納廣場): **La Taverna da Giovanni**　€€
Via del Banco di Santo Spirito 58, 00186. MAP 2 D3. 06 686 41 16.
門庭若市的飯館, 有家庭氣氛. 招牌菜有辛香茄汁培根條寬通心麵 (rigatoni all'amatriciana), 以及分別在週四, 週五和週六供應的傳統麵餃塊 (gnocchi), 鹹鱈魚乾 (baccalà) 和牛雜 (trippa). ● 週一.

Piazza Navona (拿佛納廣場): **Papà Giovanni**　€€€€€
Via del Sediari 4-5, 00186. MAP 2 F4. 06 686 53 08.
現由Giovanni的兒子經營這家有絕佳酒窖的餐廳. 除了傳統菜式, 還有新式清淡的羅馬菜. ● 週日.

Piazza di Spagna (西班牙廣場): **Al 34**　€€
Via Mario de' Fiori 34, 00187. MAP 3 A2. 06 679 50 91. 是聊天, 約會的好地方. 琳琅滿目的菜單主要供應義大利南方佳餚. ● 週一; 8月.

Piazza di Spagna (西班牙廣場): **Birreria Viennese**　€€
Via della Croce 21, 00187. MAP 3 A2. 06 679 55 69.
這家狹長而門庭若市的啤酒館, 供應傳統啤酒及奧地利特色料理已有60多年之久. 在充滿情調的環境中, 最宜品嘗肉腸, 匈牙利燉牛肉 (goulash), 酸白菜 (sauerkraut), 或是維也納炸肉排 (Wienerschnitzel).

Piazza di Spagna (西班牙廣場): **Mario alla Vite**　€€€
Via della Vite 55, 00187. MAP 3 A2. 06 678 38 18.
供應簡單而實在的托斯卡尼飲食, 服務雖然馬虎, 但是蔬菜濃湯 (ribollita), 瓶子悶豆 (fagioli al fiasco), 牛排和甜點卻足以彌補. ● 週日; 8月.

Piazza di Spagna (西班牙廣場): **Porto di Ripetta**　€€€€
Via di Ripetta 250, 00187. MAP 2 F2. 06 361 23 76.
餐廳親切友善, 供應當日採買的新鮮魚產和海鮮做的上好料理. 旗魚和魚湯都很值得一試. ● 週日; 8月.

Quirinal (奎利納雷): **Colline Emiliane**　€€€
Via degli Avignonesi 22, 00187. MAP 3 C3. 06 481 75 38.
小巧, 家庭式飯館, 供應艾米利亞-羅馬涅亞特色料理; 有自製麵食, 燻腸, 白煮肉類佐綠色醬汁 (salsa verde, 以荷蘭芹, 洋蔥及鯷魚醬調製而成), 及艾米利亞美酒. ● 週五; 8月.

Quirinal (奎利納雷): **Al Moro**　€€€€
Vicolo delle Bollette 13, 00185. MAP 3 B3. 06 678 34 95.
這家擁擠的典型餐館, 是吃傳統羅馬菜, 值得信賴的選擇. 烹調採用當地新鮮時材, 例如茄汁培根肉中空長麵條 (bucatini all'amatriciana) 以及培根蛋黃鮮奶油乳酪醬汁義大利麵 (spaghetti alla Moro). ● 週日; 8月.

Quirinal (奎利納雷): **Il Posto Accanto**　€€€€
Via del Boschetto 36a, 00184. MAP 3 C4. 06 474 30 02.
這家高雅的家庭經營式餐廳, 其成功祕訣在於以自製麵食及魚肉烹調為主, 精心搭配的菜單. ● 週六午餐; 週日; 8月.

Termini (火車終點站): **Coriolano**　€€€
Via Ancona 14. MAP 4 E1. 06 44 24 98 63. 餐廳菜單依季節更換. 僅選用最新鮮的素材烹調, 例如自製方型麵餃及小山羊 (capretto). ● 8月3週.

Trastevere (越台伯河區): **Da Lucia**　€€
Vicolo del Mattonato 2b, 00153. MAP 5 C1. 06 580 36 01. 生意興隆, 門庭若市的飯館, 供應基本的羅馬菜烹調. 鷹嘴豆麵 (pasta e ceci) 以及pecorino乾酪, 義式培根和甜椒義大利麵 (spaghetti alla gricia) 值得一試. ● 週一; 8月2週.

Trastevere (越台伯河區): **La Cornucopia**　　€€€
Piazza in Piscinula 18. MAP 6 D1. **C** 06 580 03 80.
在這裡可以品嘗到絕妙的佐酒小菜及烹調簡單的魚料理, 例如蒸海鱸 (spigola al
vapore). 燭光更增情氛.　週二.

Trastevere (越台伯河區): **Romolo nel Giardino della Fornarina**　　€€€
Via Porta Settimiana 8, 00153. MAP 2 E5. **C** 06 581 82 84.
佛納里娜 (La Fornarina) 原是拉斐爾的情婦之名, 據說這裡曾是她的住處. 餐廳供應羅
馬菜, 夏天可在中庭進餐.　週一; 8月.

Trastevere (越台伯河區): **Asinocotto**　　€€€€
Via dei Vascellari 48. MAP 8 D1. **C** 06 589 89 85.
優雅隨性的餐館, 供應創意烹調, 如茄子, 黃花南芥菜和蕁麻方型麵餃, 以及松蕈海鱸.
　1月3週.

Trastevere (越台伯河區): **Da Paris**　　€€€€
Piazza San Calisto 7a, 00153. MAP 5 C1. **C** 06 581 53 78.
受當地人喜愛的羅馬-猶太餐廳. 自製麵食和傳統菜餚, 如鯷魚湯 (minestra di arzilla),
牛肚和精緻的炸什錦 (fritto misto) 和蔬菜.　週日傍晚, 週一; 8月2週.

Trastevere (越台伯河區): **Alberto Ciarla**　　€€€€€
Piazza San Cosimato 40, 00153. MAP 5 C1. **C** 06 581 86 68.
吃魚和海鮮的最佳去處. 有生蠔和海水小龍蝦. 菜式視每日由市場採購的魚類而定. 布
置高雅, 引人注目.

Vatican (梵諦岡): **San Luigi**　　€€
Via Mocenigo 10, 00193. MAP 1 B2. **C** 06 39 72 07 04.
鄰近梵諦岡博物館, 餐廳有19世紀裝潢, 舒緩的音樂和傳統羅馬烹調. 麵食和甜點尤
其傑出.　週日; 8月.

Vatican (梵諦岡): **Les Etoiles**　　€€€€€
Via dei Bastioni 1, 00193. MAP 2 D2. **C** 06 687 32 33.
這家頂樓餐廳位在 Atlante Star 旅館頂樓. 招牌菜包括蛤蠣扁平通心麵; 當季時, 還有
野味和松露.

Via Veneto (維內多街): **Cantina Cantarini**　　€€€
Piazza Sallustio 12, 00187. MAP 4 D1. **C** 06 48 55 28.
生意興隆的地方飯館, 服務親切. 週一至週四中午供應肉類, 其餘時間則供應魚類.
　週日; 8月2週, 12月2週.

Via Veneto (維內多街): **Giovanni**　　€€€€
Via Marche 64, 00187. MAP 3 C1. **C** 06 482 18 34.
門庭若市, 多本地客的餐廳. 供應拉吉歐和馬爾凱的傳統食物, 包括鮮魚, 麵食和番茄
燉小牛脛肉片 (ossobuco).　週五傍晚, 週六; 8月.

Via Veneto (維內多街): **Tullio**　　€€€€
Via San Nicola da Tolentino 26, 00187. MAP 3 C2. **C** 06 474 55 60.
純正的托斯卡尼餐廳, 經常擠滿忠實的老主顧. 典型的菜式包括料理多樣化的野生洋
菇.　週日; 8月.

Via Veneto (維內多街): **George's**　　€€€€€
Via Marche 7, 00187. MAP 3 C1. **C** 06 42 08 45 75.
有發人懷舊之情的華麗與高雅, 乃「生活的甜蜜」(Dolce Vita) 時期遺留下來的風格.
服務無懈可擊, 並有許多令人垂涎的國際佳餚.　週日; 8月.

Villa Borghese (波格澤別墅): **Al Ceppo**　　€€€€
Via Panama 2, 00198. **C** 06 841 96 96.
由兩姐妹共同經營, 供應按季節變化的傳統菜式且富巧思, 餐廳待客殷勤.
　週一; 8月.

Villa Borghese (波格澤別墅): **Relais**　　€€€€
Via G Mangili 6. **C** 06 321 61 26.
Aldrovandi Palace Hotel 附設的餐廳, 夏季尤其美麗, 餐桌就設在泳池旁的戶外露台. 廚
師使用上選肉類, 魚和蔬菜, 料理卓越, 典型的地中海菜餚.

拉吉歐

Alatri (阿拉特利): **La Rosetta**　　€€
Via del Duomo 35, 03011. **C** 0775 43 45 68.
靠近西元前6世紀古希臘衛城的清靜餐廳. 以酒, 香料, 培根和肉汁所燴的管狀通心麵
(maccheroni alla ciociaria) 值得一嘗.　週二 (10-5月); 1月3週.

價位表以每客有3道菜的套餐為準，含半瓶餐廳自選酒，稅金，服務費： € 低於18歐元 €€ 18-30歐元 €€€ 30-40歐元 €€€€ 40-52歐元 €€€€€ 逾52歐元	●供應固定價位套餐 供應固定價位套餐，通常包括3道菜. ●上選酒品表 供應眾多各類佳釀. ●須正式服裝 有些餐廳規定男士須著西裝並繫領帶. ●可露天用餐 可露天用餐，通常視野頗佳. ●信用卡 表示接受常見信用卡付費.	供應固定價位套餐	上選酒品表	須著正式服裝	可露天用餐
Cerveteri (伽維特利)**: Geco 107**　€€ Piazza Municipio 10, 02041. 0765 635 18. 原是一家酒吧，並在此美麗的拉吉歐北部村莊展覽藝術品. 是品嘗當地美酒, 乳酪, 火腿和橄欖油的好地方. ● 週二至四; 11月3週.			■		■
Cerveteri (伽維特利)**: Da Fiore**　€€ Località Procoio di Ceri 6, 00052. 06 99 20 42 50. 簡樸的鄉間飯館，招牌菜有家常肉醬燴麵，兔肉以及各式架烤肉食. 橄欖油淋大蒜麵包片 (bruschette) 以及披薩也不錯. ● 週二; 9月.					■
Frascati (弗拉斯卡提)**: Enoteca Frascati**　€€ Via Diaz 42, 00044. 06 941 74 49. 這家酒館有4百多種佳釀，及各種清淡菜餚: 可嘗嘗湯和洋菇和松露配搭的新鮮麵食. ● 週一至六午家，週日傍晚; 8月.		■			
Gaeta (葛艾他)**: La Cianciola**　€€ Vico 2 Buonomo 16, 04024. 0771 46 61 90. 隱匿於小巷中的迷人小館，桌椅擺得很密. 茄子和貝類口味的麵食值得一嘗. ● 週一; 11月.	●				■
Nettuno (海神鎮)**: Cacciatori dal 1896**　€€€ Via Matteotti 27-29, 00048. 06 988 03 30. 餐廳很大, 裝潢樸素, 有遊廊可俯眺海景. 採用當天捕獲的鮮魚, 按地方食譜的手法烹調. ● 週三.					
Ostia Antica (歐斯提亞古城)**: Il Monumento**　€€€ Piazza Umberto 18, 00119. 06 565 00 21. 供應的菜餚以魚為主, 招牌麵條 spaghetti al Monumento 也是用海鮮醬汁燴成. ● 週一.					■
Sperlonga (斯佩爾隆格)**: La Bisaccia**　€€€ Via Romita 25, 04029. 0771 54 58 76. 這家餐廳最馳名的菜是明蝦, 野蘆筍燴扁平通心麵 (linguine), 同時也採用當地魚獲做湯或架烤菜餚. ● 週二; 11月.					■
Tivoli (提佛利)**: Villa Esedra**　€€€ Via di Villa Adriana 51, Località Villa Adriana 00010. 0774 53 47 16. 典型的菜式加上新鮮的佐酒小菜, 如海鮮沙拉和架烤魚. 晚上還供應披薩. ● 週一.					
Trevignano (特列維涅亞諾)**: Ristorante Il Palazzetto**　€€€ Piazza Vittorio Emanuele III 20, 00069. 06 999 92 54. 可欣賞布拉洽諾湖的小餐廳. 菜餚絕佳, 充分運用海魚和湖中魚產, 例如鱸魚方型麵餃 (ravioli al persico), 以及美味的海水小龍蝦湯. 甜點亦為餐廳自製. ● 週一.		■			■
Tuscania (圖斯卡尼亞)**: Al Gallo**　€€€€ Via del Gallo 22, 01017. 0761 44 33 88. 烹調方式頗有水準的地方菜創造出令人意外的佳餚. 氣氛溫馨, 服務令人愉快. ● 週一; 1月4週-2月.		■			
Viterbo (維特波)**: Porta Romana**　€€ Via della Bontà 12, 01100. 0761 30 71 18. 飯館簡樸, 供應各類完美的經典餐餚. 冬天可試試陶鍋 (pignataccia), 這是維特波的名菜, 以小牛肉, 牛肉和豬肉搭配芹菜, 胡蘿蔔和馬鈴薯, 慢火烹調而成. ● 週日; 8月.	●				

拿波里及坎帕尼亞

Agropoli (阿格洛波利)**: Il Ceppo**　€€€ Via Madonna Del Carmine 31, 84043. 0974 84 30 36. 菜式花樣很多, 有當地魚產, 自製麵食與披薩; 海鮮麵, 檸檬醬汁明蝦以及魚湯都值得一嘗. ● 週一; 11月.			■		■

Amalfi (阿瑪菲)**: La Marinella** €
Via Lungomare dei Cavalieri di San Giovanni di Gerusalemme 1, 84011. ☎ 089 87 10 43.
親切而熱鬧的餐廳, 可俯覽阿瑪菲海岸風光. 供應菜餚多為魚類和當地傳統佳餚.
● 週五 (冬季); 11-1月.

Amalfi (阿瑪菲)**: Eolo** €€€
Via Comite 3, 84011. ☎ 089 87 12 41.
坐落在阿瑪菲的舊城區中心, 餐廳的菜單每兩週更換一次內容, 以便配合採用當季的
食材. 食物水準極佳. ● 週二; 11-5月.

Benevento (貝內芬托)**: Pina e Gino** €
Via dell'Università 48, 82100. ☎ 0824 249 47. W www.ginoepina.it
位於歷史中心區; 大鱈薊 (cardone), 烤薄餅 (sfoglia al forno) 及花椰菜麵食都值得一
試. ● 週日; 復活節, 8月, 耶誕節.

Capri (卡布里)**: La Savardina da Eduardo** €
Via Lo Capo 8, 80073. ☎ 081 837 63 00.
卡布里島上最傳統的餐廳之一, 有橘子樹和海景視野, 以及烹調美味的地方特色料理,
例如自製方型麵餃. ● 午餐; 週三; 11-2月.

Caserta (卡塞塔)**: La Pergola** €€€
Traversa Lo Palazzo 2, 80073. ☎ 081 837 74 14.
宜人的家庭氣氛, 大庭園和可口的食物招攬了許多固定客源. 自製的檸檬塔絕妙無比.
● 週三; 1月.

Capri (卡布里)**: Quisi del Grand Hotel Quisisana** €€€€€
Via Camerelle 2, 80073. ☎ 081 837 07 88. W www.quisi.com
情調高雅, 食物可口. 肥嫩多汁的桃子烤鴨, 以及佐蘋果白蘭地 (Calvados) 的熱蘋果
派, 都值得一試. ● 午餐; 11-3月.

Ischia (伊絲姬雅島)**: Da Peppina di Renato** €€€
Via Montecorvo 42, Località Forio 80075. ☎ 081 99 83 12. 簡樸飯館供應最日常的飲
食; 例如豆子麵食, 湯, 架烤肉類和用木炭烤爐烘烤的披薩. ● 週三; 11-3月.

Ischia (伊絲姬雅島)**: La Tavernetta** €€€
Via Sant'Angelo 77, Località Serrara Fontana 80070. ☎ 081 99 92 51.
氣氛輕鬆自在的安靜角落, 有美味的地中海風格燴汁麵食, 沙拉及炸魚.
● 週三; 11-2月.

Faicchio (費伊基歐)**: La Campagnola** €€
Via San Nicola 36, Località Massa 82030. ☎ 0824 81 40 81.
坐落在貝內芬托西北方38公里處的村莊內, 供應簡單而美味的菜餚. 茄子麵食
(torciglioni alle melanzane) 可以一試. ● 9月.

Napoli (拿波里)**: Gorizia** €
Via Bernini 29, 80129. ☎ 081 578 22 48.
拿波里字號最老, 最馳名的披薩餐廳之一. 從家常自製披薩到魚類佐酒小菜, 都非常美
味. ● 週三; 8月.

Napoli (拿波里)**: Vadinchenia** €€
Via Pontano 21. ☎ 081 66 02 65. 這家餐館創新, 應時的菜單上有許多以魚料理為主的
美味菜色. 甜點也很可口. ● 週日; 8月.

Napoli (拿波里)**: Amici Miei** €€€
Via Monte di Dio 78. ☎ 081 764 60 63.
傳統菜式以肉類烹調為主. 主菜絕妙, 特別是蔬菜豆類麵食. 氣氛安適. ● 週一, 週日; 8月.

Napoli (拿波里)**: La Cantinella** €€€€€
Via Nazario Sauro 23, 80132. ☎ 081 764 86 84. W www.lacantinella.it
當地最馳名的餐廳之一, 以其烹調用心, 完善的地方佳餚著稱. ● 週日傍晚; 8月3週.

Napoli (拿波里)**: La Sacrestia** €€€€€
Via Orazio 116, 80122. ☎ 081 66 41 86. W www.lasacrestia.it
環境布置很迷人, 還可看到拿波里海灣的景色. 食物美味無比, 氣氛高雅但不令人感到
拘束. ● 週日傍晚, 週一; 8月.

Nerano (內拉諾)**: Taverna del Capitano** €€€€
Località Marina del Cantone, Piazza delle Sirene 10, 80068. ☎ 081 808 10 28.
位於海灘的精緻餐廳, 供應具創意的地方佳餚; 麵包粉和香料炸魚值得一試.
● 週一; 1月, 2月.

價位表以每客有3道菜的套餐為準, 含半瓶餐廳自選酒, 稅金, 服務費:
€ 低於18歐元
€€ 18-30歐元
€€€ 30-40歐元
€€€€ 40-52歐元
€€€€€ 逾52歐元

● 供應固定價位套餐
供應固定價位套餐, 通常包括3道菜.
● 上選酒品表
供應眾多各類佳釀.
● 須著正式服裝
有些餐廳規定男士須著西裝並繫領帶.
● 可露天用餐
可露天用餐, 通常視野頗佳.
● 信用卡
表示接受常見信用卡付費.

（欄位：供應固定價位套餐｜上選酒品表｜須著正式服裝｜可露天用餐）

Paestum (帕艾斯屯): La Pergola　€€　〔上選酒品表 ■〕〔可露天用餐 ■〕
Via Nazionale, Capaccio Scala 84040. **C** 0828 72 33 77.
距帕艾斯屯廢墟3公里的鄉村風味餐廳, 採用當令特產, 烹調新穎富有創意的地方菜餚.
● 週一 (8月除外). 🅒 ♿

Pompeii (龐貝): Il Principe　€€€€　〔上選酒品表 ■〕
Piazza B Longo 8, 80045. **C** 081 850 55 66.
清爽而精緻的餐廳, 鄰近考古挖掘區. 供應菜餚以魚為主, 包括魚肉方型麵餃, 以及鮮蔬比目魚. ● 8月, 耶誕節. 🅒 🎼 ✂ ♿

Positano (波西他諾): Da Adolfo　€€　〔供應固定價位套餐 ●〕〔可露天用餐 ■〕
Località Laurito 40, 84017. **C** 089 87 50 22.
每半小時便有船從波西他諾港出發, 前往這家迷人的鄉村飯館, 在這裡可吃到蛤蠣義大利麵或節瓜佐架烤莫札瑞拉乳酪 (mozzarella). ● 週六 (7-8月); 9-5月. 🅒

Positano (波西他諾): La Sponda　€€€€€　〔供應固定價位套餐 ●〕〔上選酒品表 ■〕〔可露天用餐 ■〕
Via Colombo 30, 84017. **C** 089 87 50 66.
餐館華麗, 待客親切令人賓至如歸, 供應各種以鮮魚為主的新式和傳統佳餚.
● 12-2月. 🅒 ✂ ♿

Salerno (薩勒諾): Pizzeria Vicolo della Neve　€
Vicolo della Neve 24, 84100. **C** 089 22 57 05.
位於歷史中心的披薩店, 但也供應各種其他菜餚, 例如豆子麵食, 鹹鱈魚砂鍋, 以及花椰菜 (broccoli) 燒肉腸. ● 午餐; 12-3月. 🅒

Salerno (薩勒諾): Al Cenacolo　€€€　〔上選酒品表 ■〕
Piazza Alfano I 4, 84100. **C** 089 23 88 18.
菜餚精緻, 為配合當地時鮮, 因此每日菜單都會更變. 麵食和麵包都是餐廳自製的.
● 週日傍晚, 週一; 8月. 🅒 🎼 ✂

Sant' Agata sui due Golfi (雙灣上的聖阿嘉塔): Don Alfonso 1890　€€€€€　〔供應固定價位套餐 ●〕〔上選酒品表 ■〕〔須著正式服裝 ■〕〔可露天用餐 ■〕
Piazza Sant'Agata 11, 80064. **C** 081 878 00 26.
坐落在雅致庭園中, 菜餚包括拿手的海鮮和魚料理, 以及美味的傳統點心. ● 週一, 週二; 12-2月. 🅒 🎼 ✂ ♿

Sicignano degli Alburni (邊林的西漆尼亞諾): La Taverna　€€　〔可露天用餐 ■〕
Via Nazionale 139, Frazione Scorzo 84020. **C** 0828 97 80 50.
18世紀的鄉村客棧, 靠近薩勒諾. 供應地方美食, 包括燻腸, 豆子, 鷹嘴豆湯和架烤肉類. ● 週三; 7月. 🅒 ✂ ♿

Sorrento (蘇連多): Antico Frantoio　€€€　〔上選酒品表 ■〕〔可露天用餐 ■〕
Via Casarlano 8, Località Casarlano 80067. **C** 081 878 58 45.
Ⓦ www.ristoranteanticofrantoio.it 每道菜都非常豐富多變, 並採用當地素材. 披薩, 玉米麵包和隔壁酒屋自釀的啤酒都值得一試. 🅒 🎼 ✂ ♿

阿布魯佐、摩麗色及普雅

Alberobello (麗樹鎮): La Chiusa di Chietri　€€€　〔可露天用餐 ■〕
SS 172 dei Trulli, 29,800公里, 70011. **C** 080 432 54 81.
這家大餐廳位於風光綺麗的花園裡, 很適合兒童. 供應傳統地方佳餚. 🅒

Alberobello (麗樹鎮): Il Poeta Contadino　€€€€　〔供應固定價位套餐 ●〕〔上選酒品表 ■〕〔可露天用餐 ■〕
Via Indipendenza 21, 70011. **C** 080 432 19 17.
餐廳高雅, 服務絕佳, 與高水準的佳餚美酒相得益彰. 烹調採用當地所產新鮮材料, 並富創意. 魚, 肉料理皆有. ● 週一 (冬季); 1月2週. 🅒 🎼 ✂

Bari (巴里): Borgo Antico　€€　〔可露天用餐 ■〕
Piazza del Ferrarese 10–11, 70123. **C** 080 523 58 52.
這家高雅的餐廳就位在舊港口旁的舊城中心, . 菜餚主要是普雅和地中海菜式.
● 週一; 11月. 🅒 🎼

..

Bari (巴里): Villa Rosa €€
Lungomare Starita 64, 70123. ☎ 080 534 76 10.
位於海濱區，家庭般的餐廳和披薩店。招牌菜包括義式小耳朵麵食 (orecchiette) 佐黃花南瓜芥菜，魚和烤肉 (kebabs)。● 週三; 12月15日-1月15日。🖃

Gallipoli (加里波利): Capriccio €€
Viale Bovio 14/16. ☎ 0833 26 15 45. 餐廳供應傳統地方菜餚，包括大量的鮮魚。
● 週一 (冬季); 11月。🖃🗏

Isole Tremiti (神話三島): Al Gabbiano €€
San Domino, 71040. ☎ 0882 46 34 10.
這裡的食物以最佳的海魚為主。可試鹽焗鮮魚以及傳統鮮魚湯。🖃

L' Aquila (亞奎拉): Ernesto €€
Piazza Palazzo 22, 67100. ☎ 0862 210 94. 清靜而考究的進餐之所。菜餚美味，富創意，融合了多種醬汁。餐廳並附設有酒吧。● 週日，週一。🖃🗏

Locorotondo: (環形地): Al Casale €€
Via Gorizia 39, 70010. ☎ 080 931 13 77. 這家餐廳兼旅館位在土廬里 (trulli) 地區的心臟位置，專精當地海鮮料理。兒童也很受歡迎。● 週三。🖃

Otranto (奧特朗托): Vecchia Otranto €€€
Corso Garibaldi 96, 73028. ☎ 0836 80 15 75.
傳統式的飯館，供應好吃的海產及其他地方美食，包括海膽麵食燴甜椒醬汁。● 週四; 11月，1月1週。🖃🗏

Ovindoli (歐文多里): Il Pozzo €€
Via dell'Alpino, 67046. ☎ 0863 71 01 91. 位於鎮上的歷史中心，有優美的山景陪襯，是家很有情調的餐廳。食物傳統而豐盛。● 週三; 9月最後一週。🖃

Porto Cesareo (凱薩港): L' Angolo di Beppe €€
Via Zanella 24, Località Torre Lapillo, 73050. ☎ 0833 56 53 05.
氣氛舒適，布置高雅，冬天並有很旺的爐火。菜餚以魚為主，混合了當地及國際風味。
● 週一。🖃

Rocca di Mezzo (梅佐堡壘): La Fiorita €
Piazza Principe di Piemonte 3, 67048. ☎ 0862 91 74 67.
家庭經營的飯館，服務親切而有效率，供應食物以當地農產為主，多來自阿布魯佐山區 (Abruzzi)。● 週二; 9月2週。🖃

Sulmona (蘇而莫納): Rigoletto €€
Via Stazione Introacqua 46, 67039. ☎ 0864 555 29.
離鎮中心只有一點兒路程。供應自製麵食，佐以豆子，scamorza乾酪，兔肉及松露等。
● 週一; 7月中-8月初。🖃🗏♿

Taranto (塔蘭托): Le Vecchie Cantine €€
Via Girasoli 23, Frazione Lama 74020. ☎ 099 777 25 89.
設在城外不遠修過的貯藏倉內。有美味的魚和海鮮，例如卡巴喬旗魚薄片，以及沙丁魚螺旋形義大利麵 (fusilli)。● 午餐; 週三 (冬季); 1月。🖃

Taranto (塔蘭托): Al Faro €€€€
Via Galeso 126, 74100. ☎ 099 471 44 44.
菜餚獨沽一味只有海產，採用當地捕獲的魚及海鮮做佐酒小菜，湯，調味飯和架烤菜餚。● 週日; 1月2週，12月2週。🖃🗏♿

Termoli (特莫里): Z'Bass €€
Via Oberdan 8, 86039. ☎ 0875 70 67 03. 這是家親切，待客殷勤的餐館，採用當季的新鮮材料，烹調水準極高。此外美酒種類也很豐富。● 週一 (冬季)。🖃🗏♿

Trani (特拉尼): Torrente Antico €€€€
Via Fusco 3, 70059. ☎ 0883 48 79 11.
以傳統地區佳餚為主，加以新式手法改良，烹調講究而清爽。酒類也極為豐富。● 週日傍晚，週一; 1月2週。🖃🗏

Vieste (維葉斯特): Il Trabucco dell' Hotel Pizzomunno €€€€
Lungomare di Pizzomunno km 1, 71019. ☎ 0884 70 87 41.
餐廳四周都是庭園，並靠近海邊。烹調具創意，菜餚清爽可口。● 11-3月。🖃✈🗏♿

Villetta Barrea (巴瑞雅小別墅): Trattoria del Pescatore €
Via B Virgilio 175, 67030. ☎ 0864 892 74.
位於阿布魯佐國家公園內，簡樸的家庭經營式飯館。供應地方美食包括鱒魚，以及自製的弦狀麵條 (chitarrini)。● 週四 (冬季)。🖃

符號的圖例說明見封底摺頁

價位表以每客有3道菜的套餐為準，含半瓶餐廳自選酒，稅金，服務費：
€ 低於18歐元
€€ 18-30歐元
€€€ 30-40歐元
€€€€ 40-52歐元
€€€€€ 逾52歐元

●供應固定價位套餐
供應固定價位套餐，通常包括3道菜.
●上選酒品表
供應眾多各類佳釀.
●須著正式服裝
有些餐廳規定男士須著西裝並繫領帶.
●可露天用餐
可露天用餐，通常視野頗佳.
●信用卡
表示接受常見信用卡付費.

巴斯利卡他及卡拉布里亞

	供應固定價位套餐	上選酒品表	須著正式服裝	可露天用餐
Bivongi (畢逢基): Vecchia Miniera　€ Contrada Perrocalli, 89040. ☎ 0964 73 18 69. 坐落在斯提洛 (Stilo) 城外的村莊內，供應地方菜，例如很受喜愛的古羅馬菜，羊肉醬拌麵 (sugo di capra). ● 週一. 🈺🈯🈲🈳		▨		▨
Maratea (馬拉特雅): Taverna Rovita　€€€€ Via Rovita 13, 85046. ☎ 0973 87 65 88. 有白牆和地磚的高雅鄉村餐廳，供應地方佳餚. 蘆筍野味調味飯可以一試. ● 週二 (11-2月). 🈺🈯		▨		
Matera (馬特拉): Al Casino del Diavolo　€€ Via La Martella, 75100. ☎ 0835 26 19 86. 這家高雅的傳統式餐廳，就位於鎮外，供應絕佳的馬特拉美食. 花椰菜燴義式小耳朵麵食 (orecchiette) 值得一試. ● 週一. 🈲🈳				▨
Matera (馬特拉): Il Terrazzino　€€ Vicolo San Giuseppe 7, 75100. ☎ 0835 33 25 03. 位於岩穴區 (見502頁)，餐廳有觀景露台. 可試鷹嘴豆五穀湯，或架烤小羊肉捲 (involtini). ● 週二; 6月1週. 🈯	●			▨
Matera (馬特拉): Venusio　€€€€€ Via Lussemburgo 2, Borgo Venusio 75100. ☎ 0835 25 90 81. 位於馬特拉南方6公里處的高雅餐廳. 招牌菜包括以麵包盒烘烤的魚，魚肉麵餃 (tortelli)，香蕈以及各式佐酒小菜. ● 週一; 1月, 8月. 🈺🈲🈯🈳	●	▨		▨
Melfi (梅而菲): Vaddone　€€ Corso da Sant'Abruzzese, 85025. ☎ 0972 243 23. 馳名的餐館，供應美味可口的豆子湯及架烤肉類. ● 週一傍晚. 🈺🈳	●			
Potenza (波丹札): Z'Mingo　€ Contrada Botte 2, 85100. ☎ 0971 44 59 29. 想加入本地人，和他們一起吃當地最普通的飲食，那麼這家簡樸的館子可說是最理想的選擇. 菜單包括新鮮麵食，烤肉以及當地產的乳酪和肉腸. ● 週一; 8月2週. 🈺				
Reggio di Calabria (卡拉布里亞域地): Villeggiantii　€ Via Eremo-Condera 31, Località Mariannazzo, 89125. ☎ 0965 250 21. 為當地知名場所，供應好吃的簡單飲食，烹調甚佳，氣氛輕鬆. 可試花椰菜義大利麵，或是口味濃郁，芳香的肉腸. ● 週一 (冬季). 🈺🈲	●			
Rossano (洛桑諾): Antiche Mura　€ Via Prigioni 40, 87067. ☎ 0983 52 00 42. 親切的大眾化餐館，設在一座18世紀豪宅的馬廄裡，餐室有拱形天花板. 可試試鑲茄子和烤羊肉. ● 午餐;週三. 🈺				
Scilla (席拉): La Grotta Azzurra　€€ Via Cristoforo Colombo, 89058. ☎ 0965 75 48 89. 環境極佳，位於海邊，傳說荷馬史詩中的英雄尤里西斯 (Ulysses) 曾在此上岸. 這家簡樸飯館供應的菜餚以魚為主. ● 週一-午餐; 12月2週. 🈺🈲🈳		▨		▨
Tropea (特洛培亞): Pimm's　€€ Corso Vittorio Emanuele, 88038. ☎ 0963 66 61 05. 位於舊城中心，環境優美. 供應簡單，烹調用心的當地風味飲食，服務友善. 可先點海鮮佐炸土司塊 (crostini) 或燻旗魚，再吃海膽麵食，以及架烤鑲烏賊. ● 週一 (10-4月); 1月. 🈺		▨		▨
Venosa (委諾薩): Il Guiscardo　€€ Via Accademici Rinascenti 106, 85029. ☎ 0972 323 62. 餐廳專精海鮮和傳統普雅和巴斯利卡他菜餚. 氣氛輕鬆，而且歡迎兒童. ● 週日. 🈺				▨

西西里島

Agrigento (阿格利眞投)**: Le Caprice**　　€€
Via Panoramica dei Templi 51, 92100. ☎ 0922 264 69.
位於神廟谷優雅環境之中, 是家很好的餐廳, 供應烹調用心的地方佳餚; 自助式的佐
酒小菜為其招牌。
● 週五; 7月2週. 🍴🗐🛒

Agrigento (阿格利眞投)**: Trattoria del Pescatore**　　€€
Lungomare Falcone e Borsellino 20, Località Lido di San Leone 92100.
☎ 0922 41 43 43. 大廚每天揀選當天使用的魚, 有時生吃, 或加上橄欖油和檸檬汁, 做
成簡單而美味的菜餚。 招牌麵食是旗魚, 茄子與羅勒義大利麵。
● 週三; 10月. 🍴🗐

Agrigento (阿格利眞投)**: Kalos**　　€€€
Piazza San Calogero 1, 92100. ☎ 0922 263 89.
餐廳亮麗, 供應烹調而正統的菜式。 不妨試試開心果和 gorgonzola 乾酪搭配的麵食,
以及炙烤魚類和酪漿口味的卡沙塔甜點 (cassata)。
● 週日. 🍴🗐

Bagheria (巴蓋利亞)**: Don Ciccio**　　€
Via del Cavaliere 87, 90011. ☎ 091 93 24 42.
這家位於市中心的飯館專精地方特色料理。 可試試沙丁魚, 花椰菜, 鮪魚燴麵, 或是其
他口味。 ● 週日, 週三; 8月. 🍴🗐🛒

Catania (卡他尼亞)**: I Vicere**　　€€
Via Grotte Bianche 87, 95129. ☎ 095 32 01 88. 可在戶外露台用餐, 欣賞壯麗視野。 食
物極佳, 尤其是桔子醬汁佐肥美多汁的豬排。
🍴🦐🗐🛒

Cefalù (契發路)**: L'Antica Corte**　　€
Corso Ruggero 155, 90015. ☎ 0921 42 32 28.
位於舊城中心一座古老中庭內的飯館或披薩店, 供應的當地美食有幾乎為人所遺忘的
西西里島古食譜遺風。 ● 週四; 11月, 1月. 🍴🗐

Enna (恩納)**: Ariston**　　€€
Via Roma 353, 94100. ☎ 0935 260 38.
位於城中心區, 有多種魚類及肉類料理, 例如鑲小羊肉, 或是豆子與豌豆湯和蛋捲
(frittata)。● 週日; 8月. 🍴🗐

Erice (埃利契)**: Monte San Giuliano**　　€€
Via San Rocco 7, 91016. ☎ 0923 86 95 95.
坐落在鎮中心, 菜式以西西里島傳統烹調為主, 包括沙丁魚燴現製麵食, 以及鮮魚搭配
北非式蒸肉丸 (couscous)。
● 週一; 1月, 11月. 🍴

Erice (埃利契)**: Osteria di Venere**　　€€
Via Roma 6, 91016. ☎ 0923 86 93 62.
設在迷人的17世紀建築中的宜人餐廳。 菜餚基本上屬於西西里島和地中海風味。
● 週三 (1-2月). 🍴🗐

Isole Eolie (伊奧利亞群島)**: Filippino**　　€€
Piazza del Municipio, Lipari 98055. ☎ 090 981 10 02.
供應西西里風味, 以海產為主的菜餚, 包括旗魚燒自製管狀通心麵 (maccheroni), 以及
絕佳的西西里島卡沙塔甜點。 ● 週一 (10-4月); 11月2週, 12月2週. 🍴🦐🗐

Marsala (馬沙拉)**: Delfino**　　€€
Via Lungomare Mediterraneo 672, 91025. ☎ 0923 96 95 65.
有3間美麗的用餐室, 視野都很好, 不是海景就是庭園。 不妨試試向日葵義大利麵, 或
美西那風味 (alla Messinese) 旗魚。
● 週二. 🍴🗐🛒

Marsala (馬沙拉)**: Mothia**　　€€
Contrada Ettore Infersa 13, 91016. ☎ 0923 74 52 55.
烹調簡單而美味, 有自製麵包, 各式麵食, 美味甜點和蛋糕。 龍蝦醬汁扁平義大利麵
(tagliatelle) 尤其值得推薦。 ● 週三, 1-2月. 🍴🗐🛒

Palermo (巴勒摩)**: Simpaty**　　€€
Via Piano Gallo 18, Località Mondello 90151. ☎ 091 45 44 70.
餐室的視野甚佳, 可眺望熱鬧的 Mondello 灣, 菜餚幾乎清一色皆是魚類。 可試小海膽
(ricci) 作開胃菜或燴麵汁, 以及章魚及烏賊。 ● 週五. 🍴

<table>
<tr><td>

價位表以每客有3道菜的套餐為準，含半瓶餐廳自選酒，稅金，服務費：

€ 低於18歐元

€€ 18-30歐元

€€€ 30-40歐元

€€€€ 40-52歐元

€€€€€ 逾52歐元

</td><td>

●供應固定價位套餐

供應固定價位套餐，通常包括3道菜.

●上選酒品表

供應眾多各類佳釀.

●須著正式服裝

有些餐廳規定男士須著西裝並繫領帶.

●可露天用餐

可露天用餐，通常視野頗佳.

●信用卡

表示接受常見信用卡付費.

</td></tr>
</table>

	供應固定價位套餐	上選酒品表	須著正式服裝	可露天用餐
Palermo (巴勒摩)：**La Scuderia**　€€€ Viale del Fante 9, 90146. ☎ 091 52 03 23. 設於最愛公園 (Parco della Favorita) 之內，這家高雅的餐廳堅持供應傳統的西西里菜餚，烹調精心而美味. ● 週日；8月2週.		■		■
Palermo (巴勒摩)：**Temptation**　€€€ Via Torretta 94, Località Sferracavallo 90148. ☎ 091 691 11 04. 餐館供應無所不有的海鮮佐酒小菜，茄子麵食和炸魚特別值得推薦. ● 週四.	●			
Ragusa (拉古薩)：**La Ciotola**　€€ Via Archimede 23, 9710. ☎ 0932 22 89 44. 位在市中心高雅，新式的餐廳，供應烹調佳的美食如茄子管狀通心麵 (maccheroncini)，以及大量的魚料理. ● 週一；8月.		■		■
Sciacca (夏卡)：**Hostaria del Vicolo**　€€€ Vico Sammaritano 10, 92019. ☎ 0925 230 71. 西西里島風味菜餚，例如明蝦扁平義大麵 (tagliatelle)，鹽漬鮪魚蛋 (bottarga) 燒茄子，和可口的甜品. ● 週日傍晚，週一傍晚；10月.		■		
Selinunte (瑟林農特)：**Lido Azzurro**　€ Via Marco Polo 51, Località Marinella 91022. ☎ 0924 462 11. 擾攘的餐館，露台上可以眺望希臘廢城的頂部. 有種類繁多的自助式佐酒小菜. ● 11-2月.				■
Siracusa (夕拉古沙)：**Jonico 'a Rutta 'e Ciauli**　€€ Riviera Dionisio il Grande 194, 96100. ☎ 0931 655 40. 用餐室亮麗而迷人，牆上砌滿西西里島磁磚，並有古老工藝農具為裝飾. 菜餚為地方傳統口味. ● 週二；復活節，耶誕節.	●			■
Siracusa (夕拉古沙)：**Minerva**　€€ Piazza Duomo 20, 96100. ☎ 0931 694 04. 坐落於舊城區中央位置的披薩店，供應各式各樣創新口味的披薩. 露天座位設在主教座堂廣場上. ● 週一.				■
Siracusa (夕拉古沙)：**La Foglia**　€€€ Via Capodieci 29, 96100. ☎ 0931 662 33. 蔬菜和豆類是這家位於老城中心餐館的主要菜餚. 可試試蔬菜燒現製麵食，或是魚和湯.	●			
Taormina (陶爾米納)：**Pizzeria Vecchia Taormina**　€ Vico Ebrei 3, 98039. ☎ 0942 62 55 89. 這家傳統披薩店位於古老的猶太區，供應種類極多的西西里風味披薩，及美味的佐酒小菜. ● 週三；11-12月.				■
Taormina (陶爾米納)：**Al Duomo**　€€€ Vico Ebrei 11, 98039. ☎ 0942 62 56 56. 典型的西西里傳統餐館，菜餚包括鮪魚及旗魚. ● 週三 (冬季)；2月.				
Taormina (陶爾米納)：**La Giara**　€€€€ Vicolo La Floresta 1, 98039. ☎ 0942 233 60. 這家漂亮的餐廳可眺望美麗的海灣景致. 試試茄子方型麵餃以及野茴香捲 (involtini). ● 週一；週一至五 (11-3月)；1月，2月.		■		■
Trapani (特拉帕尼)：**P&G**　€€ Via Spalti 1, 91100. ☎ 0923 54 77 01. 餐廳已成為特拉帕尼的知名場所. 每年的鮪魚季 (mattanza)，新鮮鮪魚有千變萬化的吃法. ● 週日；8月.		■		
Trapani (特拉帕尼)：**Da Peppe**　€€€ Via Spalti 50, 91100. ☎ 0923 282 46. 供應特拉帕尼菜，以及餐廳多年來自創的招牌菜. 菜餚以魚為主，包括當地捕獲的鮪魚. ● 週日傍晚；12月，1月.	●	■		

薩丁尼亞島

Alghero (阿蓋洛): **Al Tuguri**　　　　　€€
Via Maiorca 113, 07041. 🅒 079 97 67 72.
位於舊城中心15世紀建築內的漂亮餐廳, 吸引人的菜單上有美味的地中海特色料理.
⬤ 週日; 12-1月. 🎫📋🔀

Alghero (阿蓋洛): **La Lepanto**　　　　　€€€
Via Carlo Alberto 135, 07041. 🅒 079 97 91 16.
供應地方美食, 例如鮪魚子 (bottarga) 和龍蝦, 以及餐廳自創菜式: 溫熱的章魚,
pecorino 乾酪海水小龍蝦 (scampi). ⬤ 週一 (冬季). 🎫📋🔀

Bosa (柏薩): **Mannu Da Giancarlo e Rita**　　　€€
Viale Alghero 28, 08013. 🅒 0785 37 53 06.
時髦而現代的餐廳, 供應非常好吃的當地魚類佳餚. 柏薩以新鮮龍蝦馳名, 在此亦可以
吃到用芹菜汁燴的龍蝦. 🎫📋🔀

Cagliari (卡雅里): **Nuovo Saint Pierre**　　　€€
Via Coghinas 13, 09122. 🅒 070 27 15 78.
傳統美食包括扁豆燒野豬肉, 野蘆筍調味飯, 烤小羊肉以及鑲牛肉. 夏天則供應魚料
理. ⬤ 週日; 8月. 🎫📋

Cagliari (卡雅里): **Dal Corsaro**　　　　€€€
Viale Regina Margherita 28, 09124. 🅒 070 66 43 18.
服務佳, 氣氛愉快, 在此可享用地方美食 (魚肉方型麵餃), 自創佳餚 (節瓜, 蛤蠣燒扁平
麵條), 以及其他復古的卡雅里菜. 並供應素食.
⬤ 週日; 8月; 12月2週. 🎫📋

Calasette (卡拉色特): **Da Pasqualino**　　　€€
Via Roma 99, 09011. 🅒 0781 884 73.
簡樸而令人輕鬆自在的飯館, 供應以魚為主的當地美食, 包括魚湯, 鮪魚子和龍蝦.
⬤ 週二 (冬季); 11月. 🎫📋

Nuoro (諾羅): **Canne al Vento**　　　　€€
Viale Repubblica 66, 08100. 🅒 0784 20 17 62.
這家餐廳供應烤肉, 絕佳的乳酪, 章魚沙拉, 以及熱的蜂蜜甜點 (seadas). 也有供應素
食. ⬤ 週日; 8月2週, 12月2週. 🎫📋🔀♿

Olbia (歐而比亞): **Bacchus**　　　　　€€
Centro Commerciale Martini, Via Gabriele d'Annunzio 2nd floor, 07026. 🅒 0789 216 12.
有海景視野的高雅餐廳. 烹調具創意且帶有地方風味, 包括魚, 朝鮮薊燒小羊肉, 以及
螃蟹等. ⬤ 週日 (冬季); 11月3週. 🎫📋🔀♿

Oliena (歐里恩納): **CK**　　　　　　€€
Via ML King 2/4, 08025. 🅒 0784 28 80 24.
家庭經營式的餐廳, 供應典型的地方美食, 包括香草野味, 新鮮乳酪方型麵餃和蜂蜜甜
點. 🎫📋

Oristano (歐里斯他諾): **Faro**　　　　€€€
Via Bellini 25, 09170. 🅒 0783 30 08 61.
薩丁尼亞最佳餐廳之一, 供應以當天市場最新鮮材料為主的地方美食, 尤其著重魚和
海鮮. ⬤ 週日傍晚; 耶誕節. 🎫📋♿

Porto Cervo (鹿港鎮): **Gianni Pedrinelli**　€€€€€
Località Piccolo Pevero, 07020. 🅒 0789 924 36.
供應以魚為主的地方菜. 可試餐廳的招牌菜: 典型薩丁尼亞口味的叉烤乳豬 (porcettu
allo spiedo). ⬤ 10-2月.

Porto Rotondo (環形港): **Da Giovannino**　€€€€€
Piazza Quadra, 07026. 🅒 0789 352 80.
義大利政客和傳媒人士最喜光顧此餐廳, 他們在此享用昂貴但可口的地中海佳餚 (且
服務周到), 並佐以一流佳釀. ⬤ 11-3月. 🎫📋♿

Portoscuso (思古索港)：**La Ghinghetta**　€€€€€
Via Cavour 26, Località Sa Caletta, 09010. 🅒 0781 50 81 43.
坐落在迷人的漁村內, 菜餚幾乎清一色以魚為主, 供應略加變化的當地美食. ⬤
週日; 11-4月. 🎫📋🔀

Sassari (薩沙里)：**Florian**　　　　　€€€
Via Bellini 27, 07100. 🅒 079 23 62 51.
菜單上有非常好的地區性海陸料理, 根據季節變化: 秋天有各式蕈類, 夏天則有海鮮,
搭配全年皆有的應時蔬菜. ⬤ 8月. 🎫📋♿

符號的圖例說明見封底摺頁

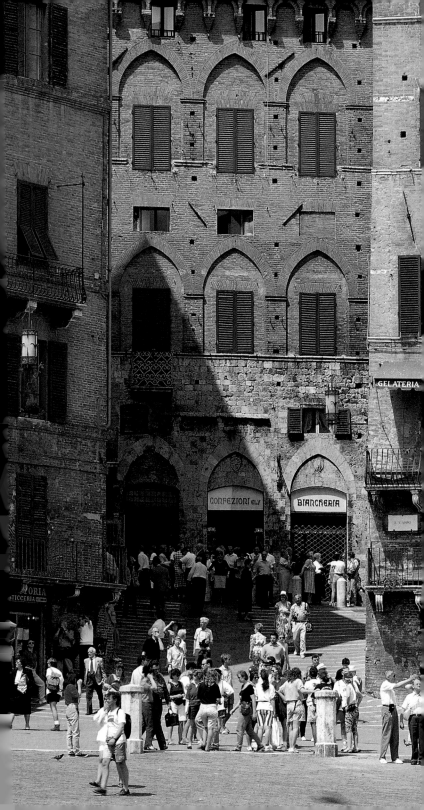

實用指南

日常實用資訊

　　隨便問一個義大利人，十之八九都會說義大利是全世界最美麗的國家。他們的話也許不離譜，義大利的魅力與誘惑可能掩蓋了若干現實問題。然而，資訊取得鮮能直接明確；公家機關

與銀行總是大排長龍，程序也繁冗無比；郵政服務更是出了名的沒效率。本篇的資訊，加上事前計劃和一點耐性，應該可以幫助你應付某些義大利的特殊狀況。

穿行威尼斯麥桿橋 (見105頁) 的觀光客

簽證和居留許可證

　　只要持申根簽證即可進入義大利甚至周遊申根各國。但如果從義大利赴非申根國旅遊後，想再進入義境或其他申根國，必須持有「多次」申根簽證。旅客在入境後8日內須向警方登記；若住旅館或露營地，業者會代為申報，否則得自行向當地警察局 (Questura) 申報。

　　非歐盟國籍者若想在義大利居留超過8天 (歐盟會員國者為3個月)，就必須取得居留證 (permesso di soggiorno)。可向當地警察總局 (Questura di Provincia) 申請，視逗留動機申請工作許可 (lavoro) 或就學許可 (studio)。申請時需繳交書面申請書 (domanda)、護照用相片以及護照影印本。若要在義大利就

業，則須加上未來工作證明，或者其他形式的經濟擔保證明。

　　若是申請就學居留，首先需選定擬就讀學校，並向該校註冊，取得「入學許可」後，憑該許可，向義大利駐華辦事處申請「學生簽證」。此外還必須有支付醫療費用的擔保證明，以防發生意外或急病時，可以付清醫療費用。買一份完備的綜合醫療保險是必要的 (見617頁)。

旅遊時機

　　義大利的城鎮和歷史古蹟是相當熱門的旅遊路線，在計劃旅程時，必須特別注意。羅馬、佛羅倫斯和威尼斯，從春天到10月都擠滿遊客，最好儘早預約旅館。8月時都市通常較為清閒，當地居民多已離城避暑；復活節期

間，羅馬滿街是朝聖客與觀光客；2月的威尼斯則因嘉年華會使得人口爆增3倍 (見65頁)。濱海度假區在7至8月間全部爆滿，6月和9月一樣熱，卻沒有那麼多人潮。海水和沙灘在初夏時也比較乾淨。雖然初雪通常早在11月便已降下，但12到3月才是滑雪季。多數名勝終年開放，只有某些國定假日例外 (見65頁)，而且通常每月有2個以上的週一休假 (見614頁)。

羅馬著名的 Tazza d'Oro Café 是遊覽途中理想的休憩點

季節差異

　　義大利北部的氣候一般較南部溫和，南部則屬地中海型氣候。6至9月很熱，盛夏期間更是潮溼。夏天的暴風雨可能來得突兀，但往往幾小時便結束。春秋季最適宜遊覽城市，因為氣溫宜人。冬天可能極為酷寒，尤其是北部。本書68至69頁對各地區的氣候有詳盡說明。

◁席耶納美麗的田野廣場是遊客和當地居民聚集的地點

教堂規定參觀者的衣著:無論
男女皆不可裸露身軀及上臂

禮儀和小費

義大利人對外國遊客
相當友善。一般慣例,
進入商店或酒吧,會向
人招呼「早安」(buon
giorno) 或「晚安」
(buona sera),離去時也
一樣。在街上問路時,
只要先說「scusi」,再說
出地名,就能溝通了。
說了「謝謝」(grazie) 之
後,通常得到的回應是
「不用客氣」(prego) 。

在餐廳內,若是帳單
並未包含百分之15的服
務費,則對方會指望你
給小費。不過,給百分
之10小費已經算很大
方,家庭經營的餐廳則
沒有收小費的習慣。計
程車司機和旅館行李員
若有幫到忙,則可以給
大約2歐元作爲小費。

義大利人對衣著很敏
感,在宗教禮拜場合也
都有嚴格的服裝規定。

在公共場所吸煙稀鬆
平常,酒醉則不行。

海關

1999年6月30日,歐
盟會員國之間終止了免
稅協定,主要影響爲煙
酒、香水等高稅賦的項
目。然而,對歐盟會員

國來說,這些商品可以
個人使用的名目輸入的
數量卻有增加。

領事館處通常可提供
最新的海關條例。想知
道非歐盟會員國的公民
可攜帶的免稅品則須向
本國的海關查詢。台灣
民眾可向外交部領事事
務局洽詢,或上網直接
查詢 (見617頁)。

退稅

增值稅 (義大利稱爲
IVA) 視項目徵收百分之
12至35不等。非歐盟會
員國公民在義大利購物
總額超過155歐元,可
申請退稅。但要經過很
長的手續。在標有
「Euro Free Tax」的商店
購物辦退稅,比在市場
攤販容易。先出示護照
給店員,然後填寫表
格,稅金便可直接從帳
單上扣除。或是在離境
時,向海關出示所購物
品和相關收據,海關人
員會在單據上蓋章,由
你將收據寄回商店,他
們再將退稅寄給你。

威尼斯里奧托聖雅各教堂的時鐘
(見93頁)

義大利時間

義大利比格林威治標
準時間早1小時。夏令
時間 (3月最後週日至10
月最後週六) 比台北慢6
小時。冬令時間 (10月
最後週日至3月最後週
六) 比台北慢7小時。

變壓器

義大利的電壓是
220V,插頭爲雙圓頭,
歐洲的電器可直接轉換
插頭使用,美規的電器
則需加裝變壓器。義大
利的插頭有各種不同大
小,但並無用途上的明
顯不同。最好在出發前
先買好旅行用的插頭,
因爲在義大利很難找
到。多數3星級及以上
的旅館客房內都有吹風
機和電鬍刀的插座,爲
安全起見,先查看
電壓。

標準的義大利插頭

訂票

義大利的劇院一般不
接受電話訂票,得親自
到售票處。不過,有些
票務代理如 Box Office
和 Virtours 都可代訂門票
(需付手續費)。歌劇票
數月前就開始販售,只
保留一些票到開演前2
天出售。搖滾及爵士音
樂會的票也在某些唱片
行出售,在宣傳海報上
可以看到。

實用資訊

義大利航空公司
台北. ☎ (02) 2568 2121

Box Office
Roma. ☎ 06 320 27 90.
Firenze. ☎ 055 21 08 04.
Milano. ☎ 02 869 06 83.
W www.ticket.it

Virtours
Galleria Pellicciae, Verona.
☎ 045 800 51 12.
FAX 045 59 54 54.
W www.virtours.com.

旅遊資訊

　　義大利國家觀光局 ENIT (Ente Nazionale Italiano per il Turismo) 在全球各主要城市都設有分支機構，提供義大利一般資訊；若有較特別的需求，可與當地的旅遊服務處聯絡，地址和電話號碼皆詳列於各城鎮名稱之下，在該城鎮的地圖上也有標示。EPT (Ente Provinciale di Turismo) 提供該鎮及鄰近轄區的資料，而 APT (Azienda di Promozione Turistica) 則只有單一城鎮資訊；二者皆提供實用的資訊，如預訂旅館、安排遊覽等，並備有免費地圖和各種語文的指南。EPT 和 APT 皆可為你介紹本地導遊，並給予相關的建議。

　　小鎮則有當地政府經營的旅遊服務處 Pro Loco，有的只在旅遊旺季時才辦公，通常設在市鎮廳 (comune)。

旅行團

　　許多旅遊公司都安排有英語導遊的遊覽車旅行團，行程涵括所有主要名勝。美國運通公司

導覽旅遊團正行經佛羅倫斯的街上

在羅馬、佛羅倫斯、威尼斯和米蘭都有當地旅遊團；CIT的巴士旅遊遍及全國各地。若想安排較個人化的路線，不妨查詢報紙地方版上，相關旅行團或組織的動態。當地的旅遊機構也可提供諮詢。記得須僱用官方核可的導遊，並事先議價。有關各種特定主題的度假方式，請見624至625頁。

觀光資訊的標誌

參觀許可

　　欲參觀羅馬某些特定遺址，例如不對觀光客開放的，需持有書面許可，可向下述單位申請取得：

Comune di Roma
Soprintendenze Comunale
Piazza Campitelli 7, Roma.
MAP 3 A5. **C** 06 67 10 32 38.
FAX 06 679 22 58.

開放參觀時間

　　義大利的博物館漸漸採行新的定規，尤其是北部和中部，開放時間是週一除外，每天9am-7pm。但到了冬季，許多單位的關閉時間略微提早，特別是週日，最好先查詢清楚。私人或小型博物館則有自定的時間，最好先行電洽。考古遺址通常是週二至

週日9am開放至日落前1小時。教堂通常是7am-12:30pm，以及4-7pm開放，但他們大多不希望遊客在週日禮拜時間內進去參觀。

白天在威尼斯寧靜的運河上觀光

參觀費用

　　參觀費從2至7歐元不等，教堂通常免費，部分會期望自由樂捐，想照亮藝術品則須備有銅板。學生不一定享有優惠，但許多國立博物館和考古遺址，接受18歲以下或60歲以上的歐盟會員國居民免費入場。大型團體通常也有折扣優待。符合優待資格者須出示有效身分證明。

學生資訊

　　全國性的學生旅遊組織「學生旅遊中心」(CTS, Centro Turistico Studentesco)，在義大利

奇安提的蓋歐雷 (Gaiole in Chianti),於陽光下休息的學生

各地及歐洲其他地方都設有辦事處,可以辦理國際學生證 (ISIC) 和青年國際教育交流證 (YIEE)。出示其中任一證件連同護照,可在博物館和其他名勝景點獲得優待。國際學生證並

可使用24小時電話服務,查詢資訊。

國際學生證

此外,學生旅遊中心也提供減價租車,並安排旅遊和課程等。有關青年旅舍詳情,可洽詢義大利青年旅舍協會 (Associazione Italiana Alberghi per la Gioventù)。

攜孩童旅行

整體而言,義大利人都很喜歡小孩,甚至有點縱容。多數餐館和披薩店都歡迎小孩,酒吧也沒有限制小孩進去。旅館也歡迎小孩,但規模較小的通常設備有限。高級的旅館可能會提供托嬰服務。小孩在外面玩得很晚是常見的事,尤其是夏天。許多城鎮都有遊憩地,夏天還會有遊樂場。對於年幼的泳客而言,平靜的地中海是很理想的。

羅馬拿佛納廣場上,陶醉於餵鴿子的小孩

殘障旅客

公眾對於殘障者需求的體認不高,但已漸有改善。有些城鎮目前已有為殘障者服務的巴士,博物館和一些教堂也逐漸增設殘障坡道和升降梯。位於米蘭的 AIAS 提供有關旅館、服務及一般協助的資訊。

以機械操縱,供輪椅使用的過橋坡道

宗教禮拜

將近百分之85的義大利人都是天主教徒,全國各地在週日都舉行彌撒,而主要的教堂在平日也舉行宗教禮拜儀式。大城市的某些教堂,提供英語告解及禮拜儀式。對於某些遊客而言,羅馬之旅是包含看到教宗 (見409頁)。

雖然義大利以天主教為主,但也有各大宗教信仰,詳情請洽羅馬的各宗教中心。

度量橫換算表

● 英制換算公制
1 吋 = 2.54 公分
1 呎 = 30 公分
1 哩 = 1.6 公里
1 盎司 = 28 公克
1 磅 = 454 公克
1 品脫 = 0.57 公升
1 加侖 = 4.6 公升
● 公制換算英制
1 公分 = 0.4 吋
1 公尺 = 3 呎 3 吋
1 公里 = 0.6 哩
1 公克 = 0.04 盎司
1 公斤 = 2.2 磅
1 公升 = 1.8 品脫

個人安全與健康

對遊客而言，義大利大致是安全的，但保持警覺，小心個人財物，總是明智之舉；尤其是在大城鎮。警察在全國各地都很容易看到，萬一發生緊急狀況或犯罪事件，本篇詳述的警察都可提供支援或協助報案。如果生病不舒服，可以先去藥房，受過醫學訓練的職員可提供建議，或告訴你到何處求助。碰上緊急事故，任何醫院的急診部 (Pronto Soccorso) 也都可以提供醫療服務。

警察局 (Commissariato di Polizia)

警車

威尼斯的綠十字救護船

羅馬的消防車

個人財物

扒手、搶奪皮包及汽車賊，相當猖獗。若是遭竊，應在24小時內到最近的警察局 (questura 或 commissariato) 報案。

儘量避免在無人看守的汽車內留下看得見的物品，包括汽車音響。若是必須把行李留在車內，最好找家有停車場的旅館。購物時記得要查看找回的零錢，切勿將錢包放在背後口袋。「腰包」和藏錢皮帶都是扒手最愛的目標，所以儘量不要顯露在外。步行時，皮包和相機要背在靠人行道內側，以防機車搶劫；在觀光路線以外的地方，儘量不要將貴重相機或錄影器材顯露出來。攜帶鉅款最安全的方法是使用旅行支票。儘量將收據和支票分開存放，並影印所有重要證件，以防萬一遺失或遭竊。最好能買綜合旅行保險，涵括個人財物失竊、班機取消或延期、行李遺失或受損、錢財或其他貴重物品以及個人意外與債務等各種賠償。若需向保險公司申請賠償財物遭竊或遺失，則須在報案時向警察局取得報案筆錄 (denuncia) 副本。遺失護照時，即刻與駐義大利代表處人員聯繫；若遺失旅行支票，則聯絡發行公司最近的辦事處。

法律援助

綜合保險應該包括有法律援助和諮商的賠償。若是沒有這項保險理賠，則在事發後，儘快聯絡本國駐外館處，除了提供意見，並可開列一份能說英、義語的律師名單，這些律師對英義兩國的法律系統亦須瞭若指掌。

個人安全

雖然城市裡常見小型犯罪，但義大利很少有暴力犯罪。不過，一般人提高嗓門吵架是很平常的事，遇到這種情況時，保持冷靜及禮貌，通常便可息事寧人。對下列人等要提高警覺：非官方認可的導遊和計程車司機，或者主動想幫你推薦旅館、餐館或商店的陌生人，他們事後可能會向你索酬。

女性遊客

在義大利獨自出遊的女性很容易引起注意，雖然多半只是感到受騷擾，而無實際危害；但晚上時，最好遠離黑暗的街道以及火車站附近。加快腳步，專心走

穿著交通警察制服的憲兵
(carabinieri)

路，是避免無謂注目的妙方。旅館和餐館的員工通常對單身女性顧客也會多加留意和關心。

警力

義大利有幾種不同的警力，分別執行不同的任務。國家警察 (la polizia) 著藍制服，駕駛藍色警車，負責打擊大多數犯罪。經過軍事訓練的憲兵 (carabinieri)，穿深藍和黑色制服，及紅條紋褲，負責對付各種不法事件，從犯罪組織到超速不等，有時也執行突襲安全檢查。經濟督察 (guardia di finanza) 處理經濟詐騙案，穿灰色制服，及黃色條紋褲。都市交警 (vigili urbani) 冬天穿藍白色制服，夏天則穿白色。雖然他們不屬於正式警官，但一樣可以對交通違規或違規停車者開重金罰單。在街上常可見到他們到處巡視，維持治安並指揮交通。上述各種警察都可提供必要協助。

翻譯人員

獨立作業的口譯與筆譯人員，通常會在報章或外文書店刊登廣告，你也可以在電話黃頁 (Pagine Gialle) 上找到代理業者；義大利譯者協會 (簡稱 AITI，Associazione Italianan di Traduttori e Interpreti，) 也備有合格的筆譯與口譯人員名單。如發生緊急狀況，本國駐外館處亦可提供口譯人員。

市警

有綠十字標誌的佛羅倫斯藥房

醫療服務

所有歐盟會員國的公民在義大利都可接受免費急診。英國各郵政總局皆可取得E111表格，憑此可獲免費急診；其他各類醫療則需有個人醫療保險。E111附一說明小冊，列有一般保健資訊，以及到國外旅行時，如何申請免費醫療。離開英國之前，先填好表格，再加上郵局印戳，表格方有效用。

非歐盟會員國的旅客，在前往義大利之前，最好先買份個人綜合醫療保險，涵括各種情況的賠償。如需緊急醫療，可去就近醫院的急診部 (Pronto Scoccorso)。

入境義大利無需打預防針，但夏天最好攜帶防蚊液。藥房有賣防蚊藥膏和防蚊噴劑，也有電蚊香。

應急設施

藥房 (farmacia) 可買到各種藥物，包括醫療性的藥物，但需出示醫生處方。拜夜間輪值制 (servizio notturno) 之賜，各大城市與多數鄉鎮隨時都有藥房營業。夜間營業的藥房名單會

刊在當地日報上，藥房門上也會有標示。

香煙鋪 (tabacchi) 也是採買許多用品的好去處，「T」字招牌也非常容易辨識 (見下圖)，這些店除了賣煙草、香煙和火柴之外，還可買到刮鬍刀、電池、巴士和地鐵票、電話卡和停車卡等。有些香煙店還販賣郵票，並可爲包裹秤重，計算郵資。

有典型白色「T」字招牌的香煙鋪

銀行事務與當地貨幣

　　事實上，現在義大利所有旅館以及許多商店、大型餐廳和加油站都接受主要信用卡。只有在較偏遠的地區，才非使用歐元現金不可。使用信用卡時，可能需要出示身分證明文件，例如護照等。兌換外幣可到銀行辦理，但通常人很多，服務也不會太快。所有銀行都可以兌換旅行支票，自動提款機(bancomat)也接受有密碼 (PIN) 的卡片。機器大多能接受萬事達卡、威士卡和美國運通卡。銀行的匯率固然較好，兌換處 (Bureaux de change) 和兌換機則較方便。

自動兌換機

提款機也接受威士卡和萬事達卡提領現金

匯兌

　　銀行的營業時間有限，有時也很不固定，所以在前往義大利之前，最好預先兌換一些當地貨幣。各地的匯率也不盡相同。

　　抵達義大利之後，兌換外幣最方便的方法就是利用自動兌換機，在各大機場、火車站及銀行內都有。兌換機附有多種語文操作指示，螢幕上也會清楚顯示匯率。只要放入同一種外幣鈔票，便可立即換得歐元現金。

　　各大城鎮也都有兌換處，雖然方便，但不但匯率較高，手續費也比銀行高。

旅行支票

　　旅行支票是攜帶大筆金額最安全的方式。要選擇較具知名度者，如 Thomas Cook 或 American Express。因為須繳最低手續費用，若面額太少並不經濟。出遊前先查詢匯率，再決定選擇英鎊、美元或歐元，何種貨幣的旅行支票較適合。歐洲旅行支票在使用上可能較有困難，因為兌匯者較沒有利潤。

各地消費的差異

　　北部的消費水準一般比南部高，但也有許多例外。較偏遠地區的餐廳和旅館通常實惠許多；懂得避開明顯的遊客陷阱，也可以買到較划算的當地產品。

多數銀行都設有附金屬偵測器的保安門

銀行時間

　　銀行營業時間通常是週一至週五，早上8:30到下午1:30。多數銀行會在下午營業1小時，約2:15到3:00，或2:30到3:30，由各銀行自定。所有銀行在週末及國定假日皆休業，重要假日前一天也會提早關門。兌換處通常整天營業，某些地方的兌換處還營業到深夜。

使用銀行

　　為顧慮安全，多數銀行都設有電動雙門和金屬偵測器，每次只容一人進入。金屬物件和提袋須置於入口門廳的置物櫃內。先按電鈕開外門，走進之後等外門關上，內門便會自動打開。義大利多數銀行都有全副武裝的警衛巡守，無需大驚小怪。

　　到銀行兌換貨幣可能令人吃不消，除了填不完的表格，還有排不完的隊。先到「cambio」櫃檯辦理，再到「cassa」領錢。若有疑問趕緊問人，以免排錯隊伍。

　　若需要匯錢到義大利給你，可從原居地的銀行電匯到義大利的銀行，但約需時一週。美國運通、Thomas Cook 和 Western Union 提供較快速的轉匯服務，但寄方須支付手續費。

歐元

12個國家已採用單一歐元貨幣 (euro) 取代傳統貨幣。奧地利、比利時、芬蘭、法國、德國、希臘、愛爾蘭、義大利、盧森堡、荷蘭、葡萄牙和西班牙選擇加入新貨幣；英國、丹麥和瑞典則採觀望的保留態度。歐元於1999年1月1日啓用，但僅止於銀行業務。紙鈔和硬幣於2002年1月1日才正式流通。過渡期間歐元和里拉 (lire) 可並行使用，但到2002年3月，里拉將逐漸廢止。歐元紙鈔及硬幣除了在義大利國內各地外，也可以在所有參與的國家使用。

紙鈔

歐元紙鈔有7種面額。最小的是5歐元 (灰色)，然後是10歐元 (粉)、20歐元 (藍)、50歐元 (橘)、100歐元 (綠)、200歐元 (黃) 和500歐元 (紫)。所有紙鈔上都有歐盟12顆星的標誌。

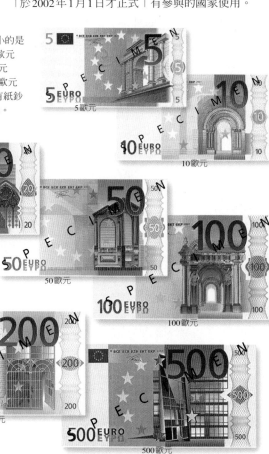

5歐元

10歐元

20歐元

50歐元

100歐元

200歐元

500歐元

2歐元

1歐元

50分

20分

10分

硬幣

歐元硬幣有8種幣值：1歐元和2歐元；50分、20分、10分、5分、2分和1分。2和1歐元硬幣皆爲銀色和金色。50、20和10分硬幣爲金色。5、2和1分硬幣爲銅色。

5分

2分

1分

通訊

雖然大家都知道義大利的郵政效率特別緩慢，但至少城市的其他通訊管道有效率多了。傳真機、快遞服務和電話到處都有，網際網路也普及全國。在所有都市和絕大多數大城鎮都買得到外文報紙和雜誌。國營和民營電台兼備，但只有衛星電視和廣播電台才有播放外語節目。

電話公司標誌

公用電話

Telecom Italia是義大利國營電信局。投幣式電話已逐漸淘汰，取而代之新的插卡式電話。最新型的公用電話有5種語言(義、英、法、西及德)的操作說明。選擇語言只要按下右上角的按鈕。雖然有些電話可兼用電話卡和硬幣，大多數只接受電信局的信用卡。電話卡(carta或

電話標誌

scheda telefonica)可在酒吧、報攤、郵局和標示黑底白字「T」的香煙鋪(tabacchi)買到。使用投幣式電話撥打長途或國際電話時，得先確認零錢夠不夠多。如果一開始沒有投足夠硬幣，電話不但會斷線，零錢也不會找回。另一種方式是找跳表電話(telefono a scatti)，在一些酒吧、餐廳或特別設置的電話中

心會有。打完電話，再按表付費。雖然不加收額外費用，在撥打前還是先瞭解計算費率為宜。一般來說價格還算公道。

國際電話卡在香煙鋪及報攤有售，仍是撥打國際長途電話較經濟的方式。有些電話卡可以大約10歐元撥打國外3小時，依撥打的國家略有不同。先撥打卡片上的免費電話，輸入卡片背後撕下銀色長條後顯示的密碼，對方將告知可用額度，然後便可按下你要撥打的號碼。

電子郵件

電子郵件是周遊義大利時和親友保持聯繫的方便之道。義大利國營電信局Telecom Italia在全國各大火車站和公共電話中心皆設置了網際網路服務。可以一般電話卡支付使用時間。

一些主要網路連鎖公司也賣信用磁卡，可在全國連鎖店使用。Internet Train在25個城市有分店，是最容易找到的。可上其網站找到全名錄。

此外，還有許多小型的網路站(通常集中在火車站及大學城附近)，使用者可以買電腦時間，短如15分鐘。而且通常有學生優惠，每分鐘的計費標準也會隨著購買的時間愈多而遞減。

Internet Train
W www.internettrain.it

使用Telecom Italia的插卡式電話

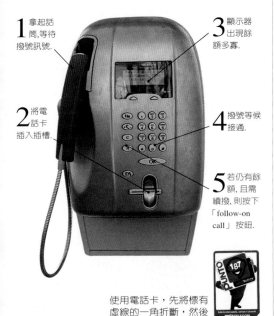

1 拿起話筒，等待撥號訊號.

2 將電話卡插入插槽.

3 顯示器出現餘額多寡.

4 撥號等候接通.

5 若仍有餘額，且需續撥，則按下「follow-on call」按鈕.

使用電話卡，先將標有虛線的一角折斷，然後依箭頭方向插入。

實用資訊

若欲計算使用私人電話的花費,可在打電話之前和之後撥*40#,便會告知單位數量.撥號時即使在同一城市,也要撥打完整的區域號碼(包含第一個0).

實用號碼

Directory Enquiries 查號台
📞 12.

International Directory Enquiries 國際查號台
📞 176.

Italcable
📞 170 (for reverse charge and calling card calls).

British Operator
📞 172 00 44.

American Operators
📞 172 10 11 (AT&T).
📞 172 10 22 (MCI Worldphone).
📞 172 18 77 (Sprint).

國碼

●從下列國家撥打義大利,須先撥打國碼,接著完整的區域號碼(含0)然後再打對方電話號碼.
📞 002 39-台灣
📞 00 39-英國
📞 0 1139-美加
📞 00 39-愛爾蘭
📞 00 1139-澳洲

●從義大利撥回台灣,須先撥地區號碼如下.
📞 00 886-區域號碼

電視和廣播電台

電視頻道包括國營的RAI (Uno, Due, Tre) 及Mediaset (Retequattro, Canale Cinque, Italia Uno) 和許多地方台。外國節目多半已配音;衛星頻道Sky、CNN和RTL則有多種語言的新聞和體育節目。還有3家國營和數百家地方電台。白天在17640和15485kHz (短波),全天在648kHz (中波),可收聽BBC的全球服務網。

報紙

主要國內日報是La Stampa、Il Corriere della Sera和La Repubblica。著重各大城市新聞的則有拿波里的Il Mattino、羅馬的Il Messaggero,佛羅倫斯的La Nazione以及米蘭的Il Giornale。

所有報紙都有當地電影、戲劇、音樂會和其他藝文活動表。羅馬和米蘭的La Repubblica還附贈娛樂指南TrovaRoma和Vivi-Milano。佛羅倫斯的Firenze Spettacolo和羅馬的Roma C'è則是每週發行的娛樂雜誌。Time Out Rome 也定期提供同樣的訊息。

英國及美國的報紙如International Herald Tribune、International Guardian及USA Today也都很即時,大約在當日午後便可在各主要城市買到。

郵局

郵局和一些香煙舖都可為郵件秤重、計算郵資,並販售郵票。地方郵局營業時間是週間早上8:25到下午1:50,週六早上8:25到中午12點。郵政總局的營業時間是早上8:25到晚上7點,中間不休息。

梵諦岡和聖馬利諾有自己的郵政系統和郵票;但使用此兩地的郵票只能投遞當地郵筒。

寄往歐洲的信件和明信片郵資和義大利境內

市內　　　外地

義大利郵筒

郵局標誌

相同。紅色的郵筒(梵諦岡是藍色)通常有兩個投郵孔,分別標示「市內」(per la città)及「外地」(tutte le altre destinazioni)。

義大利郵政是出名的靠不住,信件可能需要4天至2週才寄到。8月更慢,甚至要1個月。

若要較快的服務,就寄快捷(espresso);較靠得住的是掛號(raccomandata)或雙掛號(raccomandata con ricevuta di ritorno)。若是寄貴重物品,最好寄保險掛號(assicurata)。

急件可利用各地郵政總局的快遞服務Posta celere和Cai post,保證在24至72小時內送到,而且比民營的快遞服務便宜得多。郵政總局也備有電報及傳真服務。但傳真服務並不是各國都適用。

郵局也提供收取小額保管費用的留局候領服務(fermo posta)。只要將信件寄至中央郵局,註明c/o Fermo Posta。取件時則必須出示身分證明(如護照)。

義大利行省

義大利共有20個省,省又劃分為許多縣。縣有縣府(capoluogo,為行政中心)及縣府名的縮寫(sigla);例如FI代表佛羅倫斯(Firenze)。1994年以前登記的車牌上便有此縮寫,顯示車主的原籍所在。此代號亦用於通訊地址,寫在城鎮名稱之後。

逛街與購物

　　義大利以其優質的設計師精品著稱，從時髦服飾、流線型跑車到時尚家用品等皆有。手工藝傳統依然強勢，而且多為家族企業，並有無數的市集販售地方特產。除了城鎮的市集之外，義大利不是一個可以討價還價的國家，但逛櫥窗的樂趣倒是彌補了不少。

佛羅倫斯市場攤販展售的新鮮蔬菜

營業時間

　　商店營業時間通常為週二至六9:30至13:00，及15:30左右至20:00，以及週一下午。不過，現在時間已較富彈性。大型百貨公司不多，但多數大城鎮都會有連鎖的 Standa、Upim，或是 Coin 和 Rinascente，這些店通常週一至六9:00至20:00，中間不休息 (orario continuato)。服飾店通常較晚開店；唱片行和書店有時開到20:00以後，週日也營業。

食品店

　　雖然到處都有超市，價格較貴的食品專賣店仍然比較有趣。forno 有最美味的麵包；macellaio 有最佳肉品 (norcineria 販售各類豬肉製品)。市場菜攤或 fruttivendolo 的蔬菜最新鮮。蛋糕到 pasticceria 買；牛奶到 latteria 買；alimentari 則有麵食、火腿、乳酪、一般食品以及酒；但如果想要更多選擇，就到 enoteca、vineria 或 vinaio (酒館)，偶爾還可以先試飲。

市集

　　所有市鎮每星期都有固定的地方市集。大城鎮有些每天開市的小型市集，以及每週一次的跳蚤市場，通常是在週日。本書已將各主要市集日期列於各城鎮資訊中。商家在早上5點就開始設攤，到下午1:30左右便開始收攤。飲食攤賣的是當季最新鮮、最便宜的產品。食物通常是不講價的，若是買衣服或其他用品，倒不妨要求一些折扣 (sconto)。

當季農產品

　　想嘗到義大利食物最佳風味，就儘量選擇當季的產品。秋天的葡萄和蕈類最美味；春天則盛產蘆筍、草莓和羅馬朝鮮薊。冬天的蔬菜例如花椰菜風味最佳，阿瑪菲的檸檬和西西里島的血橙也是。夏天是盛產梅李、梨和櫻桃的季節，還有節瓜、茄子、番茄和甜瓜。

服飾及設計師名店

　　義大利的時裝業舉世聞名，米蘭是時裝業首都，市中心的 Via Monte Napoleone 街上，林立設計師名店。所有大城鎮也都有設計名店，通常集中在一起。較便宜的服飾可到市集或大街上的商店購買，款式也會比較保守。義大利的皮鞋、皮包也很有

有設計師商標的護物袋

普雅的布林地西 (Brindisi) 附近，奧斯圖尼 (Ostuni) 鎮上的紀念品商店

名，價格也挺公道。

大減價 (saldi) 於夏冬二季進行。二手店可能不便宜，但衣服品質和狀況也都不錯。大型市場上的服裝攤位，有成堆的二手衣物，東翻西找常可找到好東西。很多市集都有仿製的雷朋太陽眼鏡、鱷魚牌T恤以及Levi's牛仔褲。有些商店標示「ingresso libero」（歡迎隨意參觀），但一進門可能馬上就有店員前來招呼。

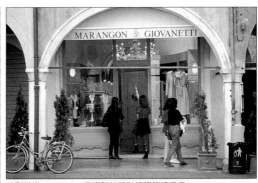
特列維梭 (Treviso) 一家高雅的設計師服飾精品店

佛羅倫斯商店內鮮豔的皮包展示

珠寶與骨董店

在義大利，每家珠寶店 (gioielleria) 都有極多款式可供選擇。服飾珠寶店 (bigiotteria) 或手工藝匠店 (oreficeria) 有較與眾不同的首飾。骨董店如Antichità和Antiquariato出售各種品質和價位的家具及擺飾。骨董很難殺價，只有骨董展覽會 (Fiere dell'ntiquariato) 例外。

室內設計及家用品

室內設計是義大利另一項可以索價不凡的頂尖項目；有許多商店專營現代化、高科技的產品。全國各地的市鎮都有家用品店。義大利的

廚具極為出色，有不銹鋼和黃銅製的鍋具、平底鍋及其他用具。想討便宜，就不要到專做遊客生意的店，可能的話，直接向製造商購買。所有市集都買得到的個性咖啡杯很便宜。

地方特產

許多特產皆已舉世聞名：如帕爾瑪火腿、奇安提葡萄酒、橄欖油和渣釀白蘭地 (grappa)。席耶納的水果蛋糕，西西里的杏仁糖食 (marzipan) 也很有名，此外還有倫巴底和艾米利亞-羅馬涅亞的乳酪。傳統工藝包括維內多的

精美蕾絲花邊和玻璃製品，以及佛羅倫斯的皮革、珠寶和大理石花紋紙。陶瓷則有托斯卡尼精巧的陶器、阿瑪菲一帶生產的手繪盤碟，以及西西里島De Simone風格化的設計師盤子。

架上展示的是托斯卡尼生產的彩釉陶瓷

服裝尺寸對照表

●女裝、外套和裙子

義大利	38	40	42	44	46	48	50
英國	8	10	12	14	16	18	20
美國	6	8	10	12	14	16	18

●女鞋

義大利	36	37	38	39	40	41
英國	3	4	5	6	7	8
美國	5	6	7	8	9	10

●男士西裝

義大利	44	46	48	50	52	54	56	58 (尺碼)
英國	34	36	38	40	42	44	46	48 (吋)
美國	34	36	38	40	42	44	46	48 (吋)

●男士襯衫 (領圍)

義大利	36	38	39	41	42	43	44	45 (公分)
英國	14	15	$15\frac{1}{2}$	16	$16\frac{1}{2}$	17	$17\frac{1}{2}$	18 (吋)
美國	14	15	$15\frac{1}{2}$	16	$16\frac{1}{2}$	17	$17\frac{1}{2}$	18 (吋)

●男鞋

義大利	39	40	41	42	43	44	45	46
英國	6	7	$7\frac{1}{2}$	8	9	10	11	12
美國	7	$7\frac{1}{2}$	8	$8\frac{1}{2}$	$9\frac{1}{2}$	$10\frac{1}{2}$	11	$11\frac{1}{2}$

主題假期與戶外活動

越野騎馬

義大利有讓人目不暇給的文化、體育和休閒活動。不過，許多學校和團體都只收年度會員，短期活動不但貴也不容易找。特定地區內最新的休閒和體育活動資訊，都可在本書所列的各城鎮旅遊服務中心取得。欲知義大利年度節慶詳情，可參閱本書62至65頁的「義大利四季」。以下介紹的是一些最熱門與較難得一見的活動。

騎自行車遊覽波河三角洲林間

里島也有規模較小、較便宜的滑雪地。義大利以外的旅行社安排的滑雪套裝行程最划算。義大利登山運動協會備有登山學校的名單。

白雲石山脈核心，遺世獨立的Passo di Falzarego附近的滑雪纜椅

健行、自行車和騎馬

世界自然基金會 (WWF) 的某些分會安排有健行與長途旅行。義大利登山俱樂部 (CAI) 舉辦長途旅行與登山活動；義大利護鳥聯盟 (LIPU) 則安排大自然徒步與賞鳥。軍方的IGM地圖最為詳盡，但只在地圖專賣店販售。

義大利雖然多山，騎自行車仍很盛行。有許多刊物介紹路線，如波河三角洲就有數哩長的美麗平原。

許多騎術學校都有舉辦旅行和郊遊活動，也會在當地報章登廣告。欲知一般資訊，可洽詢 Federazione Italiana di Sport Equestre。

山區運動

設施最好且最著名的滑雪勝地在白雲石山區、義大利的阿爾卑斯山區和杜林附近；該市還將主辦2006年冬季奧運。亞平寧山脈和西西

考古發掘

在義大利，羅馬考古團 (Gruppo Archeologico Romano) 有為期2週的發掘活動，在不同的地區進行。發掘活動分夏冬二季，成人及兒童皆有。該團體和當地的考古組織也有合作。

進修義大利語言及文化

想了解義大利各種課程與學校的資料，可向駐本國的義大利辦事處詢問。Società Dante Alighieri 提供語文、藝術史、文學和文化課程；全時班和定時班 (part-time) 皆有，並有各種程度。義大利各大城市都有很多語文學校，在電話黃頁 (Pagine Gialle) 或外文書店及報紙上都刊有廣告。年輕學子則有Intercultura安排做為期一週、一月或一年的交換學生，包括語文課程、在義大利家庭住宿，以及在義大利學校註冊入學。近年來，由會說英語的義大

在特倫汀諾-阿地杰河高地的白雲石山脈 (見78頁) 健行的團體

西西里的義大利烹飪課程

利烹飪專家辦理的烹飪假期，也愈來愈熱門。以「Tasting Places」為例，除了美酒之旅和一週的烹飪課外，還安排極佳的私人住宿。地點包含維內多、西西里、托斯卡尼和溫布利亞。美酒之旅由當地的旅遊局安排。佩魯佳的Università per Stranieri也設有義大利文史和烹飪課程。

水上運動

多數湖泊或濱海區的度假地都會有帆船、獨木舟和風帆設備出租。但課程和訓練是由俱樂部設計，通常只收會員。欲知合格協會名單，可洽詢義大利獨木舟協會和義大利帆船協會。「Avventure nel Mondo」雜誌刊有週末或為期一週的帆船假期介紹；旅行社也大多有提供各種帆船假期。

在義大利，到游泳池消費很貴，多數也不接受只來一天的泳客，通常都需參加會員並付月費。有些豪華旅館在夏天時會開放泳池，不過收費昂貴。水上樂園很受歡迎；到湖泊或河流（或大城附近的海水）潛水之前，最好先打聽清楚那裡的水是否已被污染。義大利潛水協會設有深海潛水課程，並且

提供各地潛水中心資訊。

飛行活動

全國各地都有飛行學校，提供高空滑翔和航空課程，但每種課程至少1個月。可向義大利航空俱樂部查詢學校名單和資料。飛行之前須先取得執照，而且所有飛行工具皆需先在航空俱樂部登記。

其他體育活動

高爾夫十分普遍，有多種課程可以選擇。只去一天通常必須是該會會員且接受差點 (handicap) 待遇。網球俱樂部通常也採會員制，除非是由會員邀請。全國性的義大利網球協會有義大利全國的網球俱樂部名錄。足球是義大利的國民運動，到處可以看到熱鬧的比賽。在運動中心大都可以借到五人足球場，但更輕鬆的方式是呼朋引伴，或加入他人的比賽。

在義大利，風帆不僅是普遍的休閒活動，也是體育競賽

實用資訊

Aeroclub d'Italia
義大利航空俱樂部
Via Cesare Beccaria 35a, 00196 Roma. ☎ 06 36 08 46 01.
W www.aeci.it
Club Alpino Italiano
義大利登山俱樂部
Corso Vittorio Emanuele II 305, 00186 Roma.
☎ 06 68 61 01 11.
Federazione Arrampicata Sportiva Italiana
義大利登山運動協會
W www.federclimb.it
Federazione Italiana di Attività Subacquee
義大利潛水活動協會
Via Vittoria Colonna 27, 00193 Roma. ☎ 06 322 56 87.
W www.fias.it
Federazione Italiana di Canoa e Kayak
義大利獨木舟協會
Viale Tiziano 70, 00196 Roma.
☎ 06 36 85 83 16.
W www.federcanoa.it
Federazione Italiana di Sport Equestre 義大利騎術協會
Viale Tiziano 74, 00196 Roma.
☎ 06 94 43 64 49.
W www.fise.it
Federazione Italiana di Tennis 義大利網球協會
Viale Tiziano 74, 00196 Roma.
☎ 06 36 851.
W www.federtennis.it
Federazione Italiana di Vela
義大利帆船協會
Piazza Borgo Pila 40, 16129 Genova. ☎ 010 544 541.
W www.federvela.it
Gruppo Archeologico Romano 羅馬考古團
Via degli Scipioni 30a, 00192 Roma. ☎ 06 39 73 36 37.
W www.gruppoarcheologico.it
Intercultura 文化交流會
Corso Vittorio Emanuele 187, 00186 Roma. ☎ 06 687 72 41.
W www.intercultura.it
Italian Birds Protection League (LIPU)
義大利護鳥聯盟
Via Trento 49, 40300 Parma. ☎ 0521 27 30 43. W www.lipu.it
Società Dante Alighieri
義大利文化協會
Piazza Firenze 27, Roma.
☎ 06 687 36 94. W www.soc-dante-alighieri.it
Tasting Places Cookery and Wine Tours 佳餚美酒之旅
Bus Space, Unit 108, Conlan St, London W10 5AP.
☎ 020 7460 0077.
W www.tastingplaces.com
World Wide Fund for Nature
世界自然保護基金會
Via Po 25c, 00198 Roma.
☎ 06 84 49 71. W www.wwf.it

行在義大利

義大利交通系統的效率有顯著差異；從北部現代化的道路、巴士和鐵路網，到南部緩慢、陳舊的系統都有。許多航空公司都有班機飛往義大利主要城市；而國營的義大利航空公司 Alitalia 及其他幾家小型航空公司，也提供遍及全國的航線網。

與歐洲其他國家之間的陸路交通完善，只有阿爾卑斯山區道路較易受氣候影響。高速公路和其他道路也都不錯，週末及尖峰時段較擁塞。此外還有效率佳的渡輪，銜接西西里、薩丁尼亞和許多較小的外島。渡輪多可運載汽車，夏季特別繁忙。

義大利航空公司的客機

搭乘飛機

飛往義大利的長途班機主要停靠羅馬的達文西 (費米寄諾) 和米蘭的馬奔沙機場。米蘭的李納特機場則多來自歐洲的班機，而多數歐洲線也飛威尼斯、杜林、拿波里和比薩 (至佛羅倫斯)。許多航空公司目前也有定期班機飛往較小的城市，在旺季則有包機飛往較偏遠的地點如卡他尼亞、歐碧雅和里米尼等。

羅馬費米寄諾機場擴建的部分

國際班機

羅馬或台北最直接航線為華航，該航線自 2002 年 4 月起每週一、三、五由台北飛羅馬；二、四、六由羅馬飛台北，飛行時間約 15 小時。也可由香港轉搭義大利航空。或搭乘其他航空如長榮、新航、國泰等經轉機抵達。義大利國營的義航有定期班機往返於羅馬和紐約、舊金山、費城、波士頓、芝加哥、底特律、華盛頓、蒙特婁、多倫多和雪梨之間。然而，對於長途旅客而言，先乘經濟班機前往倫敦、法蘭克福、巴黎或阿姆斯特丹等地，再由該處 (搭飛機或火車) 轉義大利，可能更經濟便利。

歐洲航線

British Airways 和 Alitalia 及其合作夥伴從歐洲各大城幾乎都有飛機飛往羅馬和米蘭。其他低價位航線現在也從倫敦和其他英國城市飛往義大利各地 (至西西里 Palermo 及 Catania 可能需要轉機)。

BMI british midland 從 Heathrow 飛往米蘭；Meridiana 從 Gatwick 飛佛羅倫斯和卡雅里；Ryanair 從 Stansted 飛往 7 座機場 (含熱那亞, 羅馬-強皮諾, 杜林和威尼斯-特列維梭)；Go 也是從 Stansted，飛米蘭、羅馬-強皮諾、波隆那、威尼斯和拿坡里；以及從 Bristol 飛羅馬。

機票和價格

因季節和供需狀況，票價會有極大差距。事先訂票通常可以有最好的價錢，尤其是耶誕節前後和夏季時分。

可以和旅行社接洽，或利用網路查詢機位。若從英國出發，不妨查閱報紙上分類小廣告，找廉價包機或打折扣的定期班機。

多數包機都是從 Gatwick 或 Luton 機場起

機場
羅馬 (費米寄諾 Fiumicino)
羅馬 (強皮諾 Ciampino)
米蘭 (李納特 Linate)
米蘭 (馬奔沙 Malpensa)
比薩 (伽利略 Galileo Galilei)
威尼斯 (馬可波羅 Marco Polo)
威尼斯 (特列維梭 Treviso)

比薩機場的入口大廳

青年旅舍或露營地。羅馬、佛羅倫斯和威尼斯通常有獨立和混合的套裝旅遊,許多業者也有托斯卡尼和溫布利亞鄉間、西西里島、義大利湖泊、義大利濱海度假地、拿波里及阿瑪菲海岸等地的套裝旅遊。冬季則有許多阿爾卑斯山度假地滑雪的套裝旅遊。主題套裝旅遊如烹飪、健行和藝術之旅等,也越來越普遍。在城市,不同的旅遊業者都有其配合的旅館,所以最好多打聽。許多業者提供接機服務,有的還有導遊。

飛,而且大多停靠在目的地城市的第二機場(通常也較不方便)。票價在一年之中起伏很大,最貴是在夏季和耶誕、復活節等假期。若為學生身分也不妨打聽有無學生優惠。

費米寄諾機場內往來租車場的接駁巴士

套裝旅遊假期

　　隨團參加套裝旅遊到義大利,通常比獨自旅行便宜,除非預算拿捏得非常緊,並打算投宿

許多,又可省略抵達後才租車的麻煩。許多大型租車公司如Hertz、Avis和Budget (及其他小型也是),在義大利主要機場都設有辦事處。

飛行與開車套裝行程

　　許多旅遊業者和租車公司合組飛行與開車套裝,包括預訂班機,以及抵達之後的租車服務。這種方式往往便宜

威尼斯馬可波羅機場的碼頭四周

遊客服務中心	距市區里程	往市區計程車資	往市區大眾交通工具
☎ 06 65 95 44 55	35公里 (22哩)	45歐元	FS 30分鐘
☎ 06 79 49 41	15公里 (9哩)	40歐元	M 50分鐘
☎ 02 7485 2200	10公里 (6哩)	12-16歐元	20分鐘
☎ 02 7485 2200	40公里 (25哩)	50-62歐元	1小時
☎ 050 50 07 07	2公里 (1哩)	10歐元	FS 至比薩: 5分鐘 FS 至佛羅倫斯: 1小時
☎ 041 260 92 60	13公里 (8哩)	搭計乘船70歐元	90分鐘 20分鐘
☎ 0422 31 51 11	30公里 (18哩)	至威尼斯50歐元	至特列維梭: 20分鐘 至威尼斯: 30分鐘

經由海陸交通前往義大利

自助式資訊站的螢幕有火車資料

VENICE SIMPLON
ORIENT-EXPRESS
東方快車的標誌

義大利有遼闊的鐵公路網和國際渡輪航線。法國、瑞士、奧地利和斯洛文尼亞都有鐵公路與義大利銜接；並有遠從莫斯科、倫敦和巴塞隆納來的直達火車。聯結義大利的道路一般都有高速公路的水準，不過在阿爾卑斯山區的隘口或隧道，則可能因為惡劣的天氣或是暑假旺季而造成阻塞。

佛羅倫斯的福音聖母教堂火車站的售票口

蘭、杜林、威尼斯和維洛納。從維也納、西班牙和法國南部也有直達車。部分北歐國家的大城及英吉利海峽港口也有載車火車 (Motorail)。

航空公司採低價促銷增加客源，使得搭國際線火車更顯不利。不過年長者或26歲以下者，仍可享有優待票價。尖峰時段，火車會特別擠，尤其是週五和週日傍晚，以及耶誕與復活節假期。7、8月也可能陷入瘋狂忙碌的狀態，特別是往返德國的路線，以及往返義大利南部與希臘有渡輪相通的港口。火車訂位服務多半不貴，而且是明智之舉。

駕車前往義大利

從歐洲其他國家進入義大利的道路都免不了得經過阿爾卑斯山的隧道或隘口。最明顯的例外是從東北部的斯洛文尼亞 (循A4公路)，和沿著法國里維耶拉 (Riviera) 而來的路線，在Ventimiglia進入義大利成為A10高速公路。

最大眾化的路線，是從日內瓦和法國東南部經白朗峰隧道，走A5高速公路抵亞奧斯他附近和杜林。另一條繁忙的途徑 (經由瑞士) 則是行經聖伯納德山口和隧道。

再往東，從奧地利和德國南部來的主要道路則穿越布蘭納 (Brenner) 山口，再由A22高速公路經特倫托和阿地杰河谷下行至維洛納，山路崎嶇。多數高速公路也都收費。

搭火車前往義大利

僅次於飛機，搭火車是較不辛苦的方式。無數直達火車 (包括許多臥鋪) 銜接義大利市鎮遠至布魯塞爾、莫斯科和巴塞隆納。從巴黎 (以及倫敦，搭Eurostar) 可抵杜林、米蘭、威尼斯或沿西岸到羅馬和拿波里。從德國、瑞士和其他北歐城市，也有火車通往米

BINARIO 17
月台指示

← **uscita**
出口指示

跨國的Eurocity火車的臥鋪車廂

搭船前往義大利

搭船來的多半是從希臘出發，希臘的Corfu和Patras與義大利東南部的Brindisi及其他港口有航線相連。夏天是旺季，從Brindisi到義大利各地的接駁鐵路也很忙碌。

其他國際航線還有從馬爾他島、突尼西亞和其他北非國家的港口，到巴勒摩、拿波里和義大利南部各港口。法國南部城鎮也有船開往熱那亞、里佛諾和義大利里維耶拉海岸的港口。

搭長途巴士前往義大利

雖然搭長途巴士到義大利還算便宜 (但不會比火車便宜太多)，漫長的旅程卻使它成為最不舒服的旅行方式之一。有些長途巴士公司現在開始推廣「飛機加巴士」服務，來回行程中，一趟坐長途巴士，另一趟搭飛機。目前在夏季期間每週有3梯，分別由英國前往杜林、米蘭、波隆那和羅馬。從倫敦坐巴士到米蘭，約需27小時，到羅馬約36小時。因此在路上過夜無可避免。National Express Eurolines 每週有班車從倫敦的維多利亞長途巴士站開出，前往義大利各大城市，最遠到達羅馬。巴士經Dover、

SITA長途巴士抵達佛羅倫斯的車站

Calais、巴黎和里昂等地；帶點歐元便可在沿路停歇時使用。

渡輪之旅

義大利有為數極多的外島，因此也有規模龐大且營運完善的渡輪網，並包含前往歐洲其他各地與北非的航線。

航行於地中海的Moby Lines載汽車渡輪

渡輪

連結外海美麗島嶼最便利的方式就是載汽車渡輪。從Civitavecchia (羅馬北方)、Livorno和Genova都有船前往薩丁尼亞島；到西西里島可從拿波里和Reggio di Calabria出發。西西里的各大港口都有渡輪前往Egadi和Aeolian群島，以及西西里周邊無數小島 (不一定能載運汽車)。

Elba島和Piombino之間也有船運往來，較小群島如托斯卡尼的Capraia等，也都有船可到。羅馬附近的港口有船前往Ponza及其周圍的島嶼，從拿波里可搭船到Capri和Ischia。位於東岸的Tremiti島與葛剛諾半島上的港口亦有船銜接。水翼船也越來越便利，特別是往Capri和Ischia的繁忙路線。

夏季期間，大排長龍是常有的事，若想在7或8月間到薩丁尼亞島，而且還自己開車，最好及早訂票。可向旅行社或船務代理訂票。

航線	渡輪公司	諮詢電話
Piombino – Elba	Moby Lines Ⓦ www.mobylines.it	☎ 0565 22 52 11 (Piombino) ☎ 0565 93 61 (Portoferraio)
Civitavecchia – Cagliari	Sardinia Ferries Ⓦ www.sardiniaferries.com	☎ 0766 50 07 14 (Civitavecchia)
Genova – Sardegna	Tirrenia Ⓦ www.tirrenia.it	☎ 070 66 60 65 (Cagliari) ☎ 0789 20 71 00 (Olbia) ☎ 010 269 81 (Genova)
Livorno – Sardegna	Moby Lines *Sardinia Ferries*	☎ 0789 279 27 (Olbia) ☎ 019 21 55 11 (訂票)
Genova/Livorno – Palermo	Grandi Navi Veloci Ⓦ www.forti.it/grandinavi	☎ 091 58 74 04 (Palermo)
Napoli – Palermo	Tirrenia	☎ 091 602 11 11 (Palermo)
Napoli – Cagliari	Tirrenia	☎ 081 251 47 21 (Napoli)

搭火車旅遊

搭火車旅遊是遊覽義大利最佳方式之一。票價不貴，班次密集，部分火車還是歐洲最先進的。營運或許繁忙，但像以前那種超載、擠沙丁魚的日子已不復見。鐵路往往穿越美麗的山野湖泊和起伏的高原，並且比公路或空中交通更便利。只有在南部或極偏遠的鄉下，班次稀疏。

國鐵標誌

Eurostar——義大利最快的火車

羅馬火車終點站 (Stazione Termini) 的中央大廳

鐵路網

龐大的鐵路網統一由國營的國鐵 (Ferrovie dello Stato, FS) 系統營運。只有幾條國營未顧及的重要路線，由民間經營，而二者並用的通用車票也很容易買到。國鐵和民營鐵路通常 (但不是一定) 共用一個火車站，而且票價也相近。

火車

雖然國鐵正在改進各種火車等級，但實際上仍繼續採用現行的分級。快速的 Eurostar 和其他許多特別的高速列車幾乎都必須先訂位。Intercity (IC) 和 Eurocity (EC) 列車只停靠大站，並需在基本票價外另付頭等或二等附加費 (un supplemento，可在車上購買，但較貴)。快車 (Espresso，縮寫 Espr) 和直達車 (Diretto，縮寫 Dir) 停站較多，且不需附加費 (這些車也稱 Regionali 或 Interregionali)。慢車 (Locali) 則遇站皆停。

列車的水準近幾年已大為改進，尤其是 Intercity，現在不但先進，並有空調。支線鐵路上的火車可能還很陳舊。許多 Intercity 列車還設有無障礙設施。

維洛納車站的國鐵列車

車票和價格

車票 (biglietti) 分單程 (andata)、來回 (andata e ritorno)，以及頭等 (prima) 及二等 (seconda classe)。可在某些旅行社或任何車站的售票處 (biglietteria) 購買；目前也有自動售票機。在報攤或車站內的香煙鋪，也可以買到250公里路程以內的車票 (這種票稱為 biglietto a fascia chilometrica)。在出發及回程時都必須讓所有車票生效，否則會被罰款。車票通常於購票當日開始生效，若是預購，必須詳列日期。

車費按里程計算，是西歐國家中最便宜的。來回票里程超過250公里，可以打八五折；含兩個大人的家庭票，可有一個12歲以下兒童免費。退票不但大費周章，也不容易。因此買對票很重要。

周遊券

國鐵有兩種基本的周遊券：Biglietto Chilometrico 有效期為2個月，里程總數為3千公里，可供至多5人同行，最多搭乘20次；Italy Flexi Rail Card 可於任何一個月內在4、8或12天內任意搭乘，並有學生優惠。Italy Flexi Rail Card 僅限非定居者才可使用。

時刻表

如果打算經常搭乘火車，就得準備時刻表 (un orario)。國鐵官方的時刻表完整但厚重。買小本的 Pozzorario 較適合，每年發行2次，而且在火車站的小店或書報攤都可買到。或上 www.fs-on-line.it 網站查詢。

相關資訊

鐵路資訊

Italian State Railway Information Office
提供義大利全境旅遊資訊.
📞 848 888 088.
🌐 www.fs-on-line.it

European Rail Ltd
📞 020 7387 0444 (英國).

效期和預訂

　　單程或來回票由購買日算起,有效期限為2個月。若是買票時已劃位,票面上就會自動打上預定出發的日期。250公里以下、日期未定的車票,可在報攤買到,並須在使用當日打卡生效。國定假日當天或前後最好事先訂票,在大站大都可買到高速火車的預售票。較大的車站通常設有專門的預售窗口 (prenotazioni)。

折扣優待

　　持有綠卡 (Carta Verde)、年齡在12到26歲之間的旅客;以及年過60歲持有銀卡 (Carta d'Argento) 者,皆有八折優待。火車周遊券在耶誕假期及夏季某些特定時間,都不能使用。在主要鐵路線車站可以買到,效期為一年。

寄存行李

　　主要城市車站通常都有寄存行李的設施。多數都是人工管理 (較小的車站則有自助儲物櫃),在寄存和取回行李時,可能都需要出示護照或身分證明文件。收費按行李件數計算。

寄行李處的標誌

國營鐵路自動售票機

這些機器都很容易使用,螢幕上多半有6種語文的操作說明。可以接受硬幣、紙鈔和信用卡。

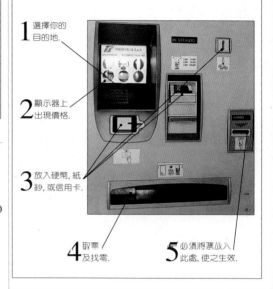

1 選擇你的目的地.

2 顯示器上出現價格.

3 放入硬幣,紙鈔,或信用卡.

4 取票及找零.

5 必須將票放入此處,使之生效.

義大利國鐵的主要幹線運輸網

義大利國營的鐵路網有多種不同的車班服務,購票前須先查詢清楚。

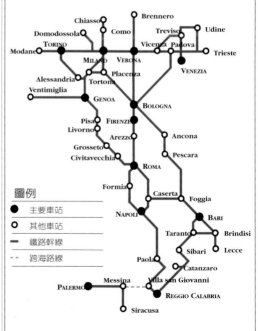

圖例

● 主要車站
○ 其他車站
— 鐵路幹線
- - - 跨海路線

開車旅遊

駕車漫遊義大利，是最實際的方式，但也要考慮到昂貴的汽油費和停車的困難，以及義大利人偶爾瘋狂的開車行徑。若是在鄉間或作大範圍的遊覽，開車確實非常有利；若只打算遊覽幾個主要城鎮，車子就不是很實用，因為交通阻塞使得開車反而慢。

古典的飛雅特500小汽車

藍色為主要道路，綠色為高速公路

佛羅倫斯市外高速公路的自動收費站

必備文件

駕駛國外註冊的車輛的外國人，須年滿18歲，並持有綠卡 (作為保險用途)、車輛所有證件和有效駕照 (patente)。英國或其他歐盟會員國籍者，若無歐盟會員國通行的「粉紅」駕照，且計畫停留超過6個月，須備有本國駕照的義大利文譯本，可向各大汽車組織或駐各國的義大利國家觀光局辦事處取得。車上隨時要有紅色三角形警告標示，以備汽車拋錨時使用。

汽油

義大利汽油 (benzina) 是歐洲最貴的 (柴油 gasolio 略為便宜)。雖然許多加油站現在都改為自助式，但有人員服務的仍很普遍。多數加油站的營業時間和一般商店一樣，所以在午休或國定假日前最好先去加滿油。沿高速公路的加油站通常24小時營業；並且大多接受信用卡。

道路

義大利有相當不錯的高速公路網，不過許多只有四線道，很容易塞車。繁忙路線包括波隆那到佛羅倫斯，以及波隆那、帕爾瑪和米蘭之間的A1公路。所有高速公路都要收費，但逢週末和大節日，收費站前便再現車潮。在路途最後以現金或VIAcards繳費，香煙鋪和ACI都有賣。Nazionali (N) 或 Strade Statali (SS) 等次要道路路況差別極大，南部最糟。山路還好，但由於道路迂迴，容易錯估距離；冬季在較高的山路上行駛，必須加裝雪鍊。有些偏僻道路 (稱為 strade bianche) 只是碎石子路，但在公路地圖上也有標示。只要小心駕駛，放慢速度，便可通行。

道路規則

義大利採用歐洲標準道路標誌，靠右行駛，右側超車。前後座都必須繫安全帶 (la cintura)，孩童亦須妥善安置。市區速限每小時50公里 (30哩)：市區外的雙向幹道為110公里 (70哩)，其他次要道路為90公里。在高速公路 (autostrada) 上行駛時，馬力在1100cc以上的車種為130公里 (80哩)，1100cc以下為110公里 (70哩)。必須隨時攜帶相關證件。

禁止暫停

解除速限

行人徒步區
禁止車輛進入

對面來車
優先通行

單行道

禁止停車

危險 (通常有文字描述)

羅馬費米奇諾機場內租車公司的辦事處

租車

在義大利租車 (autonoleggio) 很昂貴，最好事先經由「飛行與開車」(見627頁) 服務安排好租車，或是向義大利有分公司的租車公司預訂。若抵達後才租車，那麼當地公司的車可能比國際連鎖店便宜。電話黃頁有租車代理商名單，多數機場也有租車公司的辦事處。

租車須年滿21歲，並持有駕照1年以上，非歐盟會員國的遊客則須持有國際駕照，雖然並非所有租車公司都堅持。別忘了詳閱租約上細字印刷的保險理賠事宜。

DISCO ORARIO
P
15 16 17
ORA DI ARRIVO
停車計時紙碟
(disco orario)

租車公司電話

Avis
📞 199 10 01 33 (免費).

Europcar
📞 800 01 44 10 (免費).

Hertz
📞 199 11 22 11 (免費).

Maggiore (羅馬)
📞 06 22 93 52 10.

Sixt (羅馬)
📞 06 65 96 51.

交通意外與車輛拋錨

若發生意外或拋錨，先打開警示燈號，然後在車子後方50公尺處放置三角形警告標示。如果是汽車故障，打電話給ACI緊急救援 (116) 或緊急服務 (112或113)。

ACI會免費將國外註冊的車輛拖至就近的聯盟修車廠。ACI也為聯合協會如英國的AA或RAC的會員免費修車。

發生交通意外時要保持冷靜，切勿先承諾任何責任或做任何聲明，只須交換汽車與保險細節、姓名與地址即可。

停車

在多數城市與大鎮停車很麻煩，許多歷史中心都有日間管制，和方向不定的單行道系統。其他地區則可能只准居民停車 (riservato ai residenti)。多數城鎮有計時停車場，可付現、刷卡或到香煙鋪買停車券。在標有「zona rimozione」的地方，車子尤其容易被取締或拖走 (街道清節日尤甚)。欲取回車輛須電洽市警局 (Vigili)。

安全問題

義大利小偷很猖獗，千萬別在車內留下任何財物，最好連收音機都帶走。儘量將車停在有管理員的停車場。晚上開車要特別小心，因為義大利人在晚上開車更漫不經心；交通號誌也變成閃黃燈。在此不宜也不流行搭便車，單身女性更應避免。

有管理員巡視的公共停車場

距離對照表

10 以公里計算距離
10 以哩計算距離

羅馬 (Roma)	安科納 (Ancona)	亞奧斯他 (Aosta)	波隆那 (Bologna)	柏札諾 (Bolzano)	佛羅倫斯 (Firenze)	熱那亞 (Genova)	雷契 (Lecce)	米蘭 (Milano)	拿波里 (Napoli)	杜林 (Torino)	
286/178	安科納 (Ancona)										
748/465	617/383	亞奧斯他 (Aosta)									
383/238	219/136	401/249	波隆那 (Bologna)								
645/401	494/307	449/279	280/174	柏札諾 (Bolzano)							
278/173	262/163	470/292	106/66	367/228	佛羅倫斯 (Firenze)						
510/317	506/315	245/152	291/181	422/262	225/140	熱那亞 (Genova)					
601/373	614/382	1220/758	822/511	1097/682	871/541	1103/685	雷契 (Lecce)				
575/357	426/265	181/113	210/130	293/183	299/186	145/90	1029/639	米蘭 (Milano)			
219/136	409/254	959/596	594/369	856/532	489/304	714/444	393/244	786/488	拿波里 (Napoli)		
673/418	547/340	110/68	332/206	410/255	395/245	170/106	1150/715	138/86	884/549	杜林 (Torino)	
530/329	364/226	442/275	154/96	214/133	255/158	397/247	967/601	273/170	741/460	402/250	威尼斯 (Venezia)

市區交通

行人徒步
區標誌

　　義大利各城市最理想的遊逛方式因地而異；在羅馬以巴士最為方便；米蘭搭地鐵最快，威尼斯就得搭船才行得通。在某些城市如米蘭和羅馬，仍然有電車。汽車無論到哪幾乎都是累贅，不像步行，可以克服義大利城鎮狹窄的歷史中心區裡可能的各種狀況。佛羅倫斯交通管制的範圍相當大，大多數城鎮的市中心現在也都有行人徒步區。

巴士站標示路線

羅馬市區紅灰色車身的 ATAC 巴士

維洛納市中心醒目的橙色市區巴士

巴士和電車

　　事實上，每個城市和大鎮都有巴士系統。而且票價便宜、路線完備，各地差異也不大。巴士站叫作 fermata，而且逐漸詳列其服務路線（尤其是羅馬）。巴士（autobus）通常由早上6點左右行駛到午夜，在大城市還有夜間巴士（servizio notturno）。若乘火車前來，火車站前一定有接駁巴士前往市中心（通常可在車站的酒吧或香煙鋪買到車票）。

票務

　　上車前必須先在巴士公司（佛羅倫斯是 ATAF，羅馬是 ATAC）所屬的車票亭，或標有巴士公司標誌的酒吧、報攤或香煙鋪買票（biglietti）。有些城市在主要交通樞紐處設有自動售票機。一次最好多買幾張，因為賣票的地方多半到了下午或傍晚便關門了。也有優待票（un blocchetto），或一日、一週的遊客票，以及巴士周遊券（una tessera 或 tesserino）。在某些城市，車票可在時限內，不限次數使用。ATAC 的網站有羅馬巴士的詳細介紹。

ATAC
W www.atac.roma.it

如何搭巴士和電車

　　巴士從前後門上車，從中間的門下車。車上通常只有司機沒有車掌（夜間巴士上可能會有車掌售票）。上車後須在車子前後方機器打票。如果被查到未持有效票，便會當場被罰以重鍰。車子前方低矮座位是給老弱婦孺乘坐之用。

　　多數大城市的火車站或大型廣場都設有交通諮詢處，提供免費地圖、時刻表以及售票。

　　市區巴士大多是鮮豔的橙色，車頭標示終點站（capolinea）的名稱。

地鐵

　　羅馬和米蘭都有地鐵系統（metropolitana 或簡稱 la metro）。羅馬的地鐵網路只有 A、B 兩條主線：兩線在火車終點站（Stazione Termini）交匯。有些車站可以到主要景點，在交通尖峰時段，也是橫越市區最理想的方法。地鐵站相當髒，但並不危險，車廂在夏季期間可能很悶熱。米蘭的地鐵網較廣，有3條主線：MM1（紅線）、MM2（綠）和 MM3（黃），3線在 Stazione Centrale, Duomo, Cadorna 和 Lima. 等樞紐站交匯。搭這三條路線前往市內主要名

地鐵標誌

羅馬火車終點站的地鐵站

在佛羅倫斯公設的招呼站等待乘客

勝很方便。

兩個城市的地鐵車票都可在有賣巴士和電車車票的地方，以及地鐵站的售票機和售票處購買到。羅馬的地鐵票只能搭乘一次，不過BIG特別票則可在一日之內不限次數搭乘巴士、電車和地鐵。米蘭則剛好相反，一張普通的地鐵票可以在75分鐘內不限次數使用，而且也可搭巴士和電車。

向車站外的人買票是不智的，不是已經使用過，就是根本不能用。

步行

步行可能是遊覽名城古鎮的最佳方式，這些地方的舊城區大多比你預期的小。雖然交通可能讓人吃不消，尤其在窄街 (羅馬在這方面最糟)，但許多城市如今都在主要觀光點闢出徒步區或在景點周邊設置路塹。在特定的周日 (Domenica a Piedi)，整個鎮中心也可能完全禁行車輛。

義大利城鎮有不少陰涼的廣場和咖啡館，可避開夏日驕陽，教堂和主教座堂也是涼爽的休憩點。多數名勝都有清

無論如何一定要在路邊等待

此時橫越馬路至少比較安全

楚標示 (教堂, 博物館和其他景點通常有黃色標誌)。隨身財物要小心保管，最好財不露白。最佳遊逛時間是涼爽的早上，或傍晚時分，你也可以加入晚餐前的「黃昏散步」(passeggiata)。

計程車

切記只搭有合法執照的計程車，各城市顏色可能不同，但車頂都會標示「Taxi」。大多數的司機都很誠實 (只怕過

份親切)，不過倒是有許多種類的合法附加費用。通常每件放在後車箱的行李要加費；晚上10點到早上7點、星期假日，以及往返機場等也要額外收費。往返機場前最好先講好價錢，尤其在羅馬或拿波里。

理論上，不能在路邊攔車。須到公設的計程車招呼站 (多在車站、主要廣場或觀光景點附近) 或以電話叫車。若是用電話叫車，要記下駕駛的代碼名稱，例如 Napoli 18。車資是從叫車開始跳表計算。若發生任何爭執，記下車牌號碼，找最近的警察局協助仲裁。

租單車

許多城鎮，尤其是遊客雲集之地，都有出租自行車或摩托車的攤子或店鋪。可以採計時或計日方式，但可能得把護照留在店內當抵押。在交通繁忙的市鎮騎車要特別小心。

往來各城鎮間的長途巴士

往來城鎮間的長途巴士 (pullman 或稱 corriere)，營運方式和當地巴士差不多；不過，通常可以在車上買票，而且有不同公司不同顏色的巴士 (pullman 大多是藍色，市區巴士則是橙色)。在某些地區可能同時有幾家長途巴士公司在營

羅馬-庫比奧 (Gubbio) 巴士

運 (佛羅倫斯和托斯卡尼一帶最明顯)，而且不一定經營同一個終點站。長途巴士通常是從火車站外面或鎮上的主要廣場出發。

若有疑問，可向當地旅遊服務中心查詢。週末因為公司行號休息，班次可能比平常減少。

羅馬	托斯卡尼	全國
COTRAL ℂ 06 575 31.	**Lazzi** ℂ 055 21 51 55.	**Sita** ℂ 055 478 21.
Lazzi ℂ 06 884 08 40.	**Sita** ℂ 055 478 21.	W www.sita-on-line.it
Appian ℂ 06 48 78 61.	**Tra-In** ℂ 0577 20 42 45.	

行在威尼斯

　　對前往威尼斯的遊客而言，儘管市內行程多半以步行最快，但水上巴士 (vaporetti，見 130-131 頁) 卻是極富樂趣的公共交通工具。水上巴士穿越市區的主要航線是大運河，這些船也連絡威尼斯外圍地區偏遠的地點，及與潟湖群島間的交通。以遊客的角度來看，最便利的路線是往返大運河兩端的1號水上巴士，而且速度夠慢，可仔細欣賞運河兩岸櫛比鱗次的府邸 (見 84-89 頁)。

威尼斯公共花園 (Giardini Pubblici,) 的水上巴士站

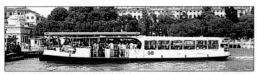

駛進聖馬可 (San Marco) 的水上巴士

較小且快的馬達船 (motoscafo)

各種船型

　　最早的水上巴士是蒸汽動力 (vaporetto 意即小蒸汽船)；而今則是柴油馬達船。雖然所有船隻統稱 vaporetti，只有在慢航線上的大型船如1號巴士才符實，且最宜觀景。馬達船 (motoscafi) 是船身較細長、小型、速度較快的船，外觀較舊，但速度不慢。motonavi 是雙層渡輪，往返離島之間。

船票種類

　　票價不以是里程計，而是依航線而定。

　　在船上買票比在停泊處的售票亭貴得多。若是買1本10或20張的票，也不比單張便宜；但卻可以省卻在售票亭排隊購票。

　　然而，買24或72小時內無限次使用的船票仍可以省到錢，且通用於大多數航線。若逗留不止幾天，也可以到票務公司買週票或月票 (abbonamento)。持有 Rolling Venice 卡者 (為 14 至 30 歲的青年提供套裝資訊及優惠) 可買「青年3日通行證」(Tre Giorni Giovane)。

　　新發行的離島票 (Isles Ticket) 可供搭乘12號船前往 Murano, Mazzorbo, Burano 及 Torcello，逗留全日 (回程仍需購票)。

　　每件大型行李也可能需要另行購票，而且別忘了在船票打上日期。

服務時間

　　主要航線每10至20分鐘一班，直到傍晚為止。晚上班次減少，尤其是凌晨1點之後。6至9月班次較頻繁，某些航線也延長。主要航線的詳情載於「Un Ospite di Venezia」專刊中。5至9月，主要航線及往離島的船總是人滿為患。

水上巴士服務中心

ACTV (旅遊服務中心)
Piazzale Roma, Venezia. **MAP** 5 B1.
C 041 528 78 86. **W** www.actv.it

貢多拉擺渡

　　航行大運河的貢多拉擺渡 (traghetti)，沿途共有7站，為行人提供了方便的服務。很少遊客利用此項價廉 (每趟約50分) 又密集的服務。大運河擺渡地點標示在街道速查圖上 (見 120-129 頁)，黃色路標上繪有貢多拉船的，便是擺渡停靠處。

前往拓爾契洛島 (Torcello) 途中的雙層渡輪 (motonave)

貢多拉

這種豪華的交通工具只有遊客和舉行婚禮的威尼斯人才會乘坐。上船前先查清楚公定價格，並和船夫議好價。公定價是每45分鐘50歐元，過了晚上8點鐘之後漲到80歐元。淡季期間，可議到更低的價格，但時間也會少於一般的50分鐘。

水上計程船

對於有錢無閒的人，來往兩地之間最快捷而實際的方法便是搭乘水上計程船。此種光鮮白色或原木亮漆的機動船，全部設有船艙。穿梭於機場與市區之間，只需20分鐘。連同機場和麗渡 (Lido) 在內，總共有16處排班站。要留意額外附加費如隨行行

水上計程船

李、候客時間、夜間服務時段，以及電話叫船服務等。每當水上巴士罷工時，計程船就很難叫到。

水上計程船招呼站

Radio Taxi (威尼斯全區)
📞 041 522 23 03.

Piazzale Roma
🗺 5 B1. 📞 041 71 69 22.

San Marco
🗺 7 B3. 📞 041 522 23 03.

乘貢多拉擺渡過大運河

主要航線

① 加速船 (Accelerato) 的名稱容易令人混淆，其實是航行於大運河的慢船，每站都停。航線始於Piazzale Roma，途經大運河全程，從聖馬可向東航向麗渡 (Lido)。

⑧② 82號船為大運河上速度較快的航線，只停6站。此循環線從San Zaccaria開始，續向西行沿Giudecca運河到Tronchetto和Pizzale Roma；然後下大運河，回頭至 San Zaccaria。

⑤① ⑤② 51和52號船環伺威尼斯外圍，並已經延伸至麗渡。整條循環航線Giracittà可欣賞威尼斯綺麗風光。然而，想坐完全程，得在Fondamente Nuove換船。

⑫ 此航線由Fondamente Nuove出發，通往潟湖北區的大島：慕拉諾、馬唇柏、布拉諾和拓爾契洛以及最後一站Punta Sabbioni。

如何搭乘水上巴士

1 可在大多數停泊點，某些酒吧，商店及有ACTV標誌的香煙鋪買到船票。只坐一站或坐完全程的票價是一樣的，不過有些航線的票價較貴，有些則在夏季調漲。

2 停泊點上的標示，說明停泊此處的船隻方向.

3 上船之前須在停泊處的自動打票機自行打票. 查票員很少上船查票，因此遊客 (及威尼斯人) 未持有效票上下船出奇的容易. 不過，被查到的話，罰金很高.

4 每艘船的前方，皆有指示牌顯示航線編號及主要停泊站名 (無須理會船舷的黑色號碼).

5 每個停泊站皆清楚標示站名在黃色板子上. 多數停泊站都有兩個上下船平台，因此很容易上錯站，尤其是人多又看不到船的方向時. 最好能看清船駛入的方向，若有疑問，可詢問船員.

索引

本書編有索引三份，務求提供讀者迅速而有效的查索途徑，分別是：
1. 中文分類索引，將各項相關條目按類區分：總論、實用資訊、旅行、交通、個人安全與健康、兒童及特定旅客、郵政及電訊、住宿、餐飲、地圖、金融貨幣、逛街購物、休閒娛樂及體育活動、傳播媒體、藝術、宗教、教堂、音樂、建築、古羅馬廢墟、水族館、動物園、礦泉、城堡與要塞、洞穴、別墅、主教座堂、府邸、公園與庭園、博物館與美術館、國家公園、瀑布、野生物保護區，請見638頁至646頁；
2. 原文中文索引，按字母排序，請見647頁至668頁；
3. 中文原文索引，按中文筆劃排序，請見669頁至690頁。
另，斜體字母用以表示作品名稱；粗黑體頁碼表此條目主要所在頁面。

分類索引

中文原文索引

9

誌謝

謹向所有曾經參與和協助本書製作的各國人士及有關機構深致謝忱。由於每一分努力，使得旅遊書的形式達於本世紀的極致，也使得旅遊的視野更形寬廣。

本書主力工作者

Paul Duncan, Tim Jepson, Andrew Gumbel, Christopher Catling, Sam Cole. Vanessa Courtier, Annette Jacobs, Fiona Wild, Francesca Machiavelli, Sophie Martin, Helen Townsend, Nicky Tyrrell, Jo Doran, Anthea Forlee, Paul Jackson, Marisa Renzullo, Michael Ellis, David Pugh, Veronica Wood, Georgina Matthews, Sally-Ann Hibbard, Douglas Amrine, Gaye Allen, Gillian Allan, David Proffit, Naomi Peck, Siri Lowe, Tamsin Pender, Ros Belford, Susie Boulton, Christopher Catling, Sam Cole, Paul Duncan, Olivia Ercoli, Andrew Gumbel, Tim Jepson, Ferdie McDonald, Jane Shaw

本書協力工作者

Dominic Robertson, Mick Hamer, Richard Langham Smith.

特約攝影

Peter Chadwick, Andy Crawford, Philip Dowell, Mike Dunning, Philip Enticknap, Steve Gorton, Dave King, Neil Mersh, Roger Moss, Poppy, Kim Sayer, James Stevenson, Clive Streeter, David Ward, Matthew Ward.

特約繪圖

Andrea Corbella, Richard Draper, Kevin Jones Associates, Chris Orr and Associates, Robbie Polley, Simon Roulstone, Martin Woodward.

地圖研究

Jane Hugill, Samantha James, Jennifer Skelley.

設計及編輯助理

Gillian Allan, Gaye Allen, Douglas Amrine, Emily Anderson, Hilary Bird, Samantha Borland, Isabel Boucher, Hugo Bowles, Caroline Brooke, Paola Cacucciola, Stefano Cavedoni, Margaret Chang, Elspeth Collier, Lucinda Cooke, Cooling Brown, Gary Cross, Felicity Crowe, Peter Douglas, Mandy Dredge, Michael Ellis, Adele Evans, Danny Farnham, Jackie Gordon, Angela-Marie Graham, Caroline Greene, Vanessa Hamilton, Sally-Ann Hibbard, Tim Hollis, Gail Jones, Steve Knowlden, Siri Lowe, Sarah Martin, Georgina Matthews, Ferdie McDonald, Ian Midson, Rebecca Milner, Adam Moore, Jennifer Mussett, Alice Peebles, Tamsin Pender, Gillian Price, David Pugh, Jake Reimann, David Roberts, Evelyn Robertson, Carolyn Ryden, Simon Ryder, Giuseppina Russo, Sands Publishing Solutions, Alison Stace, Hugh Thompson, Jo-Ann Titmarsh, Elaine Verweymeren, Ingrid Vienings, Stewart J Wild, Veronica Wood.

同時也要感謝 Azienda Autonoma di Soggiorno Cura e Turismo, Napoli; Azienda Promozione Turistica del Trentino, Trento; Osservatorio Geofisico dell'Università di Modena; Bell'Italia; Enotria Winecellars.

圖片攝影許可

同時也要感謝下列單位慷慨允諾拍攝：

Assessorato Beni Culturali Comune di Padova. Le Soprintendenze Archeologiche di Agrigento, di Enna, di Etruria Meridionale, per il Lazio, di Napoli, di Pompei, di Reggio Calabria e di Roma. Le Soprintendenze per i Beni Ambientali e Architettonici di Bolzano, di Napoli, di Potenza, della Provincia di Firenze e Pistoia, di Ravenna, di Roma, di Siena e di Urbino. Le Soprintendenze per i Beni Ambientali, Architettonici, Artistici e Storici di Caserta, di Cosenza, di Palermo, di Pisa, di Salerno e di Venezia. Le Soprintendenze per i Beni Artistici e Storici della Provincia di Firenze e Pistoia, di Milano e di Roma. 及其他無法逐一條列的眾多教堂, 博物館, 旅館, 餐館商店畫廊及景觀點.

圖位代號

t = 上; tl=上左; tc = 上中; tr = 上右; cla = 中 左上; ca = 中上; cra = 中右上; cl = 中左; c = 中; cr = 中右; clb = 中左下; cb = 中下; crb = 中右下; bl = 下左; b= 下; bc = 下中; br = 下右.

感謝下列單位慨允複製其藝術作品照片：

© ADAGP, Paris and DACS, London 1996 *Bird in Space* by Constantin Brancusi 101cl; © DACS, 1996 *Mother and Son* by Carlo Carrà 190t.

同時也要感謝 Eric Crighton: 79cra, FIAT: 212c, Gucci Ltd: 35cr, Prada, Milan: 35c, National Archaeological Museum, Naples: 479b, National Maritime Museum 36c, Royal Botanic Gardens, Kew: 79ca, Science Museum: 36cla, Telecom Italia: 620tc.

以及以下個人, 企業及影像圖書館慨允複製其照片：
ACCADEMIA ITALIANA: Sue Bond 479c; AFE, Rome: 34clb, 34cb, 35tl; Giuseppe Carfagna 188b, 194b, 210tl, 210b, 214tl, 216b, 217t, 227t; Claudio Cerquetti 64t, 65bl, 65t; Enrico Martino 54cl, 62tr; Roberto Merlo 228b, 231t, 231b; Piero Servo 259t, 261b;Gustavo Tomsich 219b; ARCHIVIO APT MONREGALESE 221t; ACTION PLUS: Mike Hewitt 66ca; Glyn Kirk 67tr; ALITALIA: 626t, 626b; ALLSPORT : Mark Thompson: 67cl; Simon Bruty: 67tl; ANCIENT ART AND ARCHITECTURE: 39t, 465br; ARCHIV FÜR KUNST UND GESCHICHTE, London: 24bl, 30b, *Rossini* (1820), Camuccini, Museo Teatrale alla Scala, Milan 32br, 33bl, 37br, *Pope Sixtus IV Naming Platina Prefect of the Library*, Melozzo da Forlì (1477), Pinacoteca Vaticana, Rome 38, 40tl, *Statue of Augustus from Prima Porta* (1st century AD) 45tl, *The Gift of Constantine* (1246), Oratorio di San Silvestro, Rome 46cl, *Frederick I Barbarossa as a Crusader*

(1188), Biblioteca Apostolica Vaticana, Rome 49bl, 52tl, *Giving the Keys to St Peter*, Perugino (1482), Sistine Chapel, Vatican, Rome 52cla, 52bl, *Machiavelli*, Santi di Tito, Palazzo Vecchio, Florence 53br, *Andrea Palladio*, Meyer 54cb, *Goethe in the Campagna*, Tischbein (1787), Stadelsches Kunstinstitut, Frankfurt 56cl, *Venetian Carnival in the Eighteenth Century*, Anon (19th century) 56clb, *Bonaparte Crossing the Alps*, David, Schloss Charlottenburg, Berlin 57cr, 57bl, 102t, 102b, 191b, 346 –7, 450b, *Archimedes*, Museo Capitolino, Rome 465bl, 489t, 493c; Stefan Diller *St Francis Appearing to the Brothers at Arles* (1295 –1300), San Francesco, Assisi 49tl; Erich Lessing *Margrave Gualtieri of Saluzzo Chooses the Poor Farmer's Daughter, Griseldis, for his Wife*, di Stefano, Galleria dell'Accademia Carrara, Bergamo 30crb, *The Vision of St Augustine* (1502), Carpaccio, Chiesa di San Giorgio degli Schiavoni, Venice 53cr, 214b, 260b, 475b; ARCHIVIO IGDA, Milan: 196t, 196c, 197b, 505bl, 505br; EMPORIO ARMANI: 20cl, 35tc; ARTEMIDE, GB Ltd: 35clb..

MARIO BETTELLA 519c, 526c; FRANK BLACKBURN: 259c; OSVALDO BÖHM, VENICE: 85t, 90c, 107t; BRIDGEMAN ART LIBRARY, LONDON/NEW YORK: 42c, Ambrosiana, Milan 189t; Bargello, Florence 271b, 275c; Bibliothèque Nationale, Paris: *Marco Polo with Elephants and Camels Arriving at Hormuz, Gulf of Persia, from India*, Livre des Merveilles Fr 2810 f.14v 37t; British Museum, London *Etruscan Vase Showing Boxers Fighting* 41tl, *Flask Decorated with Christian Symbols* 46tl, *Greek Attic Red-Figure Vase depicting Odysseus with the Sirens*, Stamnos 465cb; Galleria dell'Accademia Carrara, Bergamo 193t; Galleria Borghese, Rome 429cl; Galleria degli Uffizi, Florence 22tl, 25tl, 25br, *Self Portrait*, Raphael Sanzio of Urbino 53bl, 279b, 281b; K & B News Photo, Florence 268tl; Santa Maria Novella, Florence 289b; Museo Civico, Prato 318b; Louvre, Paris *Statuette of Herakles Brandishing his Club*, Classical Greek, Argive period 464t; Mausoleo di Galla Placidia, Ravenna 260tr; Museo di San Marco, Florence 289b; Musée d'Orsay, Paris - Giraudon *Les Romains de la Decadence*, Thomas Couture 385t; Museo delle Sinopie, Camposanto, Pisa 23clb; Palazzo dei Normanni, Palermo *Scene with Centaurs from the Room of King Ruggero* 507b; Pinacoteca di Brera, Milan 190c, 190b, 191t, Private Collection *Theodoric I* (455 –526 AD) *Ostrogothic King of Italy* 46b; San Francesco, Arezzo 23tr; San Francesco, Assisi 345c; San Sebastiano, Venice 25crb; San Zaccaria, Venice 29c, 29tr, 95c; Santa Croce, Florence 276bl, 277cb; Santa Maria Novella, Florence 23cla; Scrovegni (Arena) Chapel, Padua 22tr; Scuola di San Giorgio degli Schiavoni, Venice 116b; Staatliche Museen, Berlin *Septimius Severus and Family* 45b; Vatican Museums and Galleries, Rome 411b; Walker Art Gallery,

Liverpool *Aeschylus and Hygieia* 464b; BRITISH MUSEUM, London: 42cl.

CAPITOLINE MUSEUM, ROME: 377cr; DEMETRIO CARRASCO: 98br, 636tr; CEPHAS PICTURE LIBRARY Mick Rock: 2–3, 19t, 20t, 176tr, 177b, 177tr, 234 –5, 243tl, 243tr, 456 –7, 610 –1; JL CHARMET, Paris: 343br, 479t; CIGA HOTELS: 87cb; FOTO ELIO E STEFANO CIOL: 73cra, 158bl, 158br, 159bl, 159bc, 159br; COMUNE DI ASTI: 64cl; STEPHANI COLASANTI: 72bl; JOE CORNISH: 18t, 78tr, 132, 154t, 236 –7, 304, 354, 445b, 521b; GIANCARLO COSTA: 9c, 30t, 31cr, 31tr, 31tl, 71c, 171c, 176tl, 457c, 537c, 611c.

IL DAGHERROTIPO: 630cl; Archivio Arte 199t; Archivio Storico 31b, 198b, 253b; Salvatore Barba 490t; Alberto Berni 217bl; Riccardo Catani 485b; Marco Cerruti 172t, 205b, 207b, 208b; Antonio Cittadini 182b, 186b, 194t ; Gianni Dolfini 534b; Riccardo d'Errico 66tr, 239t, 260c; Maurizio Fraschetti 480; Diane Haines 167br, 625br; Maurizio Leoni 63c; Marco Melodia 490cb, 491b, 531t, 624tl, 624cl; Stefano Occhibelli 65c, 246, 386, 391bl; Giorgio Oddi 239cr, 244t, 497tr; Bruno Pantaloni 67bl; Donato Fierro Perez 517cb; Marco Ravasini 164cl, 533c; Giovanni Rinaldi 21t, 62bl, 63tl, 173bl, 223b, 388c, 357t, 363t, 450c, 466, 483t, 490bl, 490br, 491c, 517cr, 535t, 535c; Lorenzo Scaramella 452c; Stefania Servili 166t; JAMES DARELL: 338; CM DIXON: 411cb; CHRIS DONAGHUE THE OXFORD PHOTO LIBRARY: 113t.

ELECTA: 150c, 151c, 151t; EMPICS: John Marsh 66b; ET ARCHIVE: 32bc, 41c, 42tl, 45cr, 48cr–49cl, 53tl, 55tl, 59b, 465t, 515b; MARY EVANS PICTURE LIBRARY: 30clb, 31cl, 37ca, 58b, 58crb, 59cr, 60cb, 76tr, 237c, 310t, 316t, 381ca, 383bl, 399b, 432c, 495cr, 534t.

ARCHIVIO STORICO FIAT, TURIN: 60tr; FERRARI: 34b; APT FOLIGNATE E NOCERA UMBRA: 351t; WERNER FORMAN ARCHIVE: 41br, 47tr, 425br; CONSORZIO FRASASSI: 362b.

STUDIO GAVIRATI, Gubbio: 342c; APT GENOVA: Roberto Merlo 230bl; GIRAUDON, Paris: Aphrodite Persuading Helen to Follow Paris to Troy, Museo Nazionale di Villa Giulia, Rome 41clb, Pharmacy, Museo della Civiltà Romana 44cb, Grandes Chroniques de France: Coronation of Charlemagne in St Peter's by Leon III, Musée Goya, Castres 47tl, Taking of Constantinople, Basilica of St John the Evangelist, Ravenna 49cr, Dante's Hell with Commentary of Guiniforte delli Bargigi (Ms2017 fol 245), Bibliothèque Nationale, Paris 50cb, Portrait of St Ignatius of Loyola, Rubens, Musée Brukenthal, Sibiu 55ca, Charles III's Fleet at Naples 6th October 1759, Joli de Dipi, Museo del Prado, Madrid 56tr, Inauguration of the Naples-Portici Railway, Fergola (1839), Museo Nazionale di San Martino, Naples 58clb, Piedmontese and French at the Battle of San

Martino in 1859 Anon, Museo Centrale del Risorgimento, Rome 59tl, 102c, 103t, 191c, 260tl; ALINARI-GIRAUDON: St Mark Appearing to the Venetians Looking for His Body, Tintoretto (1568), Brera Art Gallery, Milan 25tr, *Shrine*, House of the Vettii, Pompeii 45cb, St Gregory in his Study (Inv 285), Pinacoteca Nazionale, Bologna 47bl, Portrait of Victor Emmanuel II, Dugoni (1866), Galleria d'Arte Moderna, Palazzo Pitti, Florence 58tl, 103b, 190t, Louis II of Gonzaga and his Court, Andrea Mantegna (1466–74), Museo di Palazzo Ducale, Mantova 200–201, 279tl-tr, History of Pope Alexander III: Building of the City of Alexandria, Aretino Spinello (1407), Palazzo Pubblico, Siena 51cr; ALINARI-SEAT-GIRAUDON: 219c; FLAMMARION-GIRAUDON: Poem by Donizo in Honour of Queen Matilda, Biblioteca Apostolica, Vatican 48ca; LAUROS-GIRAUDON: Portrait of Francis Petrarch 50b, Liber notabilium Philippi Septimi, francorum regis a libris Galieni extractus (Ms 334 569 fig17), Guy of Pavia (1345), Musée Condé, Chantilly 51b, Gallery of Views of Ancient Rome, Pannini (1758), Musée du Louvre, Paris 56cr–57cl, Portrait of the Artist, Bernini, Private Collection 54tl, Four Angels and Symbols of the Evangelists, 28tr–29crc; ORSI-BATTAGLINI-GIRAUDON: Madonna of the Shadow, Museum of San Marco, Florence 28c, *Supplice de Savonarola* Anon 52cl; JACKIE GORDON: 631; THE RONALD GRANT ARCHIVE: 61b; Paramount *The Godfather Part III* (1990) 519b; *Riama La Dolce Vita* (1960) 61tl; TCF *Boccaccio '70* (1962) 19cl, *The Name of the Rose* (1986) 30cla; PALAZZO VENIER DEI LEONI, PEGGY GUGGENHEIM COLLECTION, VENICE: 87cla.

PHOTO HALUPKA: 116t; ROBERT HARDING PICTURE LIBRARY: 1c, 66tl, 185b, 262, 380cl, 404, 409b, 615b, 624b; Dumrath 261c; HP Merton 160, 624tr; Roy Rainford 483cr; JOHN HESELTINE: 451t; MICHAEL HOLFORD: 43ca, 374b; HOTEL PORTA ROSSA: 540t; HOTEL VILLA PAGODA: 539t; THE HULTON DEUTSCH COLLECTION: 60br, 85cla, 86cla, 86br, 151br, 365c; Keystone 60ca.

THE IMAGE BANK, London: 324b; Marcella Pedone 181b; Andrea Pistolesi 247b; Guido Rossi 10b, 43cb; IMPACT: 305b; INDEX, Florence: 274c, 317t, 317cr; ISTITUTO E MUSEO DI STORIA DELLA SCIENZA DI FIRENZE: Franca Principe 36b, 277c.

TIM JEPSON: 341t.

FRANK LANE PICTURE AGENCY: 208t, 209t, 209c, 209b; M Melodia/Panda 490ca.

MAGNUM, London: Abbas 61clb; THE MANSELL COLLECTION: 48cl, 383tl; MARCONI LTD 36t; MARKA: L Barbazza 93tr; M Motta 617t; Piranha 189br; MASTERSTUDIO, Pescara: 488c; su concessione del MINISTERO PER I BENI CULTURALI E AMBIENTALI: The *Last Supper*; da Vinci, Leonardo 192b; MIRROR SYNDICATION INTERNATIONAL: 36clb; MOBY LINES: 629b; FOTO MODENA: 258t, 361c; TONY MOTT: 449b, 454t; MUSEO DIOCESANO DI ROSSANO 504t.

NHPA: Laurie Campbell 79crb; Gerard Lacz 79br; Silvestris Fotoservice 79cr; BY COURTESY OF THE NATIONAL PORTRAIT GALLERY, London: (detail) *Percy Bysshe Shelley*, Amelia Curran (1819) 56tl; GRAZIA NERI: 48tl; Roberta Krasnig 620bl; Marco Bruzzo 64br; Cameraphoto 104bl; Marcello Mencarini 84br; NIPPON TELEVISION NETWORK: 414c–415c, 414t, 414b–415bl, 415t, 415br, 416b; PETER NOBLE: 308t, 326–7, 331b, 616b.

L'OCCHIO DI CRISTALLO/STUDIO FOTOGRAFICO DI GIORGIO OLIVERO: 221b; APT ORVIETO: Massimo Roncella 348t; OXFORD SCIENTIFIC FILMS: Stan Osolinski 337c.

PADOVA - MUSEI CIVICI - CAPPELLA SCROVEGNI: 73cr, 150t, 150cla, 150clb, 151cra, 151crb, 151bl; PADOVA - MUSEI CIVICI AGLI EREMITANI: 152t, 152c; LUCIANO PEDICINI - ARCHIVIO DELL'ARTE: 352b, 394t, 459t, 470tl, 474t, 474ca, 474cb, 474b, 475t, 475ca, 475cr, 477t, 514b; APT PESARO - LE MARCHE: 358c; PICTURES COLOUR LIBRARY: 530b, 532l; ANDREA PISTOLESI: 16; POPPERFOTO: 60tl, 61ca, 61cb.

SARAH QUILL, Venice: 86t, 90b, 96tl.

RETROGRAPH ARCHIVE: 33c; REX FEATURES: 33t; Steve Wood 35tr, 189bl.

SCALA, GROUP SPA: 22b, 23b, 24br, 25ca, 25bl, 32tl, 388cla, *Portrait of Claudio Monteverdi*, Domenico Feti, Accademia, Venice 32bl, *Portolan of Italy* (16th century), Loggia dei Lanzi, Firenze 283bl, Museo Correr, Venice 39b, *Etruscan Bronze Liver*, Museo Civico, Piacenza 40cl, *Earrings*, Museo Etrusco Guarnacci, Volterra 40br, 40cr–41cl, *Crater from Pescia Romana*, Museo Archeologico, Grosseto 41bc, *Terracotta Vase in the Shape of an Elephant*, Museo Nazionale, Naples 42cr, *Cicero denounces Catiline*, Palazzo Madama, Rome 43tl, 43bl, *Circus Scene Mosaic - Gladiator Fight*, Galleria Borghese, Rome 44t, 44br, *Theodolinda Melts the Gold for the New Church* (15th century), Famiglia Zavattari, Duomo, Monza 46clb, 46cr–47cl, 47b, *Tomb Relief depicting a School*, Matteo Gandoni, Museo Civico, Bologna 48b, *Detail from an Ambo of Frederick II* (13th century), Cattedrale, Bitonto 49cb, *Guidoriccio da Fogliano at the Siege of Note Massi*, Simone Martini, Palazzo Pubblico, Siena 50cl, 51tl, *Return of Gregory XI from Avignon* Giorgio Vasari, Sala Regia, Vatican 51cb, 52br, 52cr–53cl, 53crb, *Clement VII in Conversation with Charles V*, Giorgio Vasari, Palazzo Vecchio, Florence 54cla, *Portrait of Pierluigi da Palestrina*, Istituto dei Padri dell'Oratorio, Rome

54br, *Revolt at Masaniello*, Domenico Gargiulo,
Museo di San Martino, Naples 55crb, 56br, 57tl,
57crb, 58cla, 58cr–59cl, 59crb, 91c, 96c, 114br, 140c,
214tr, 218b, 252t, 255t, 257t, 261t, 266c, 266b, 267t,
268c, 268b, 269t, 269b, 272, 274tr, 275tr, 275b, 278t,
278c, 278b, 279ca, 279cb, 280t, 280b, 281t, 282c,
283bl, 284t, 284b, 285t, 285b, 286t, 286c, 287t, 288bl,
290t, 290cl, 290cra, 290crb, 290b, 291t, 291cla,
291clb, 291cr, 291bl, 291br, 293bl, 294tr, 294tl, 294c,
295t, 295cl, 295b, 315c, 315b, 320t, 320cla, 320c,
320ca, 320cr–321cl, 320cb, 320b, 321cr, 321cb,
321cra, 321t, 321b, 322t, 322b, 328b, 330t, 331cl,
334cla, 335b, 344t, 344c, 345b, 348b, 349c, 360t,
360b, 361t, 361bl, 367br, 374c, 390bl, 392t, 394c,
401c, 406tl, 406c, 406b, 407t, 408b, 409t, 410t,
410cb, 411c, 413t, 413c, 413b, 417t, 417b, 495c,
497tl, 513b, 514tr, 520t, 521t, 522b, 533b; Science
Photo Library: 11t; Argonne National Laboratory
37cr; John Ferro Sims: 20b, 21b, 80, 170–171, 355b,
364–365, 444, 526b; Agenzia Sintesi, Rome: 616tl;
Mario Soster di Alagna: 541c; Frank Spooner
Pictures: Diffidenti 532b; Gamma 61cr, 61tc;
Sporting Pictures: 66clb, 66crb, 67cb, 67cra; Tony
Stone Images: 79cla; Stephen Studd 27tr, 179cr;
Agenzia Fotografica Stradella, Milan: Bersanetti
185c; Lamberto Caenazzo 530t; Francesco Gavazzini
208c; F Giaccone 510c; Mozzati 360clb; Massimo
Pacifico 491t; Ettore Re 483crb; Ghigo Roli 483b;
Giulio Vegi 517t; Amedeo Vergani 202, 206b, 226t,
249t; Sygma: 63tr.

Tasting Italy: Martin Brigdale 625t; Tate Gallery
Publications: 60bl; APT dell'Alta Valle del
Tevere: Museo del Duomo 50tl; Touring Club of

Italy: 196b, Cresci 518t; Archivio Città di Torino
Settore Turismo: 213t, 213b; Davide Bogliacino 205t;
Fototeca APT del Trentino: Foto di Banal 168t;
Foto di Faganello 167t, 169c.

Venice-Simplon-Orient-Express: 628tl; Villa
Crespi: 576b.

Charlie Waite: 17b; Graham Watson: 66cr;
Edizione White Star: Marcello Bertinetti 81b; Giulio
Veggi 8–9, 70–71, 133b; Fiona Wild: 524–5; Peter
Wilson: 5t, 88–89; World Pictures: 536–7.

封面裡:
Joe Cornish: Lcrb, Rc, Rtcr; Il Dagherrotipo:
Marco Melodia Lbl; Stefano Occhibelli Rtl; Giovanni
Rinaldi Rbl; James Darell: Rcl; Robert Harding
Picture Library: Lc, H.P. Merton Rtcl; John Ferro
Sims: Ltr, Rbc; Agenzia Fotografica Stradella,
Milan: Amadeo Vergani Ltl.

封底裡:
Il Dagherrotipo: Stefano Occhibelli cl; Robert
Harding Picture Library: Rolf Richardson Lt.

封面:
Ferrari: bl; Giraudon: Nicolò Orsi Battaglini crb;
Hulton Deutsch Collection: Reuter cra.

封底:
Peter Wilson: bl.

所有其他圖像 © Dorling Kindersley
進一步資料請見: www.dkimages.com

國家圖書館出版品預行編目資料

義大利 / 黃芳田, 陳靜文譯.--三版.--臺北市: 遠流出
版, 2002年 [民91]
　　面：　公分.--(全視野世界旅行圖鑑: 14)
譯自：Eyewitness Travel Guides: Italy
含索引
ISBN 957-32-3779-2 (精裝)

1.義大利－描述與遊記
745.9　　　　　　　　　　　　　　88010358

簡易義大利用語

●緊急狀況

救命！	Aiuto!	eye-yoo-toh
停！	Fermate!	fair-mah-teh
叫醫生	Chiama un medico	kee-ah-mah oon meh-dee-koh
叫救護車	Chiama un' ambulanza	kee-ah-mah oon am-boo-lan-tsa
叫警察	Chiama la polizia	kee-ah-mah lah pol-ee-tsee-ah
叫消防隊	Chiama i pompieri	kee-ah-mah ee pom-pee-air-ee
那裏有電話？	Dov'è il telefono?	dov-eh eel teh-leh-foh-noh?
最近的醫院在？	L'ospedale più vicino?	loss-peh-dah-leh pee-oo vee-chee-noh?

●基本溝通語

是 / 不是	Si/No	see/ noh
請	Per favore	pair fah-vor-eh
謝謝	Grazie	grah-tsee-eh
抱歉	Mi scusi	mee skoo-zee
嗨！	Buon giorno	bwon jor-noh
再見	Arrivederci	ah-ree-veh-dair-chee
晚安	Buona sera	bwon-ah sair-ah
早晨	la mattina	lah mah-tee-nah
下午	il pomeriggio	eel poh-meh-ree-joh
晚間	la sera	lah sair-ah
昨天	ieri	ee-air-ee
今天	oggi	oh-jee
明天	domani	doh-mah-nee
這裡	qui	kwee
那裡	la	lah
什麼？	Quale?	kwah-leh?
何時？	Quando?	kwan-doh?
為什麼？	Perchè?	pair-keh?
何處？	Dove?	doh-veh

●常用片語

你好嗎？	Come sta?	koh-meh stah?
很好，謝謝	Molto bene, grazie.	moll-toh beh-neh grah-tsee-eh
很高興遇見你	Piacere di conoscerla.	pee-ah-chair-eh dee coh-noh-shair-lah
回頭見	A più tardi.	ah pee-oo tar-dee
好啊！	Va bene.	va beh-neh
……在那裡？	Dov'è/Dove sono ...?	dov-eh/doveh soh-noh?
到……	Quanto tempo ci vuole per arrivare a...?	kwan-toh tem-poh chee voo-oh-leh pair an-dar-eh ah...?
需時多久？		
我怎樣去……？	Come faccio per arrivare a ...?	koh-meh fah-choh pair arri-var-eh ah..?
你會說英文嗎？	Parla inglese?	par-lan-en-gleh-zeh?
我不懂	Non capisco.	non ka-pee-skoh
請說慢一點好嗎？	Può parlare più lentamente, per favore?	pwoh par-lah-reh pee-oo len-ta-men-teh pair fah-vor-eh
對不起	Mi dispiace.	mee dee-spee-ah-cheh

●常用單字

大的	grande	gran-deh
小的	piccolo	pee-koh-loh
熱的	caldo	kal-doh
冷的	freddo	fred-doh
好的	buono	bwoh-noh
壞的	cattivo	kat-tee-voh
足夠的	basta	bas-tah
良好地	bene	beh-neh
開	aperto	ah-pair-toh
關	chiuso	kee-oo-zoh
左	a sinistra	ah see-nee-strah
右	a destra	ah dess-trah
直行	sempre dritto	sem-preh dree-toh
近的	vicino	vee-chee-noh
遠	lontano	lon-tah-noh
上	su	soo
下	giù	joo
早的	presto	press-toh
晚的	tardi	tar-dee
入口	entrata	en-trah-tah
出口	uscita	oo-shee-ta
盥洗室	il gabinetto	eel gah-bee-net-toh
空的	libero	lee-bair-oh
免費	gratuito	grah-too-ee-toh

●打電話

我要撥長途電話	Vorrei fare una interurbana.	vor-ray far-eh oona in-tair-oor-bah-nah
我要撥對方付費電話	Vorrei fare una telefonata a carico del destinatario.	vor-ray far-eh oona teh-leh-fon-ah-tah ah kar-ee-koh dell dess-tee-nah-tar-ree-oh
我稍晚再撥	Ritelefono più tardi.	ree-teh-leh-foh-noh pee-oo tar-dee
我可以留話嗎？	Posso lasciare un messaggio?	poss-oh lash-ah-reh oon mess-sah-joh?
請稍待	Un attimo, per favore	oon ah-tee-moh, pair fah-vor-eh
請說大聲一點好嗎？	Può parlare più forte, per favore?	pwoh par-lah-reh pee-oo for-teh, pair fah-vor-eh?
本地電話	la telefonata locale	lah teh-leh-fon-ah-ta loh-kah-leh

●購物

這要多少錢？	Quant'è, per favore?	kwan-teh pair fah-vor-eh?
我要……	Vorrei ...	vor-ray
你有……嗎？	Avete ...?	ah-veh-teh.. ?
我只看看。	Sto soltanto guardando.	stoh sol-tan-toh gwar-dan-doh
你們收信用卡嗎？	Accettate carte di credito?	ah-chet-tah-teh kar-teh dee creh-dee-toh?
幾點開／關門？	A che ora apre/ chiude?	ah keh or-ah ah-preh/kee-oo-deh?
這一個	questo	kweh-stoh
那一個	quello	kwell-oh
貴的	caro	kar-oh
便宜的	a buon prezzo	ah bwon pret-soh
服裝尺寸	la taglia	lah tah-lee-ah
鞋碼	il numero	eel noo-mair-oh
白的	bianco	bee-ang-koh
黑的	nero	neh-roh
紅的	rosso	ross-oh
黃的	giallo	jal-loh
綠的	verde	vair-deh
藍的	blu	bloo
棕色的	marrone	mar-roh-neh

●商店類型

骨董商	l'antiquario	lan-tee-kwah-ree-oh
麵包店	la panetteria	lah pah-net-tair-ree-ah
銀行	la banca	lah bang-kah
書店	la libreria	lah lee-breh-ree-ah
肉店	la macelleria	lah mah-chell-eh-ree-ah
咖啡館	la pasticceria	lah pas-tee-chair-ee-ah
藥房	la farmacia	lah far-mah-chee-ah
百貨公司	il grande magazzino	eel gran-deh mag-gad-zee-noh
熟食店	la salumeria	lah sah-loo-meh-ree-ah
魚販	la pescheria	lah pess-keh-ree-ah
花店	il fioraio	eel fee-or-eye-oh
蔬菜水果店	il fruttivendolo	eel froo-tee-ven-doh-loh
食品雜貨店	alimentari	ah-lee-men-tah-ree
髮店	il parrucchiere	eel par-oo-kee-air-eh
冰淇淋店	la gelateria	lah jel-lah-tair-ree-ah
市場	il mercato	eel mair-kah-toh
報攤	l'edicola	leh-dee-koh-lah
郵局	l'ufficio postale	loo-fee-choh pos-tah-leh
鞋店	il negozio di scarpe	eel neh-goh-tsioh dee skar-peh
超級市場	il supermercato	su-pair-mair-kah-toh
香煙雜店	il tabaccaio	eel tah-bak-eye-oh
旅行社	l'agenzia di viaggi	lah-jen-tsee-ah dee vee-ad-jee

●觀光

美術館、藝廊	la pinacoteca	lah peena-koh-teh-kah
巴士站	la fermata dell'autobus	lah fair-mah-tah dell ow-toh-booss
教堂	la chiesa	lah kee-eh-zah
	la basilica	lah bah-seel-i-kah
花園	il giardino	eel jar-dee-no
圖書館	la biblioteca	lah beeb-lee-oh-teh-kah
博物館	il museo	eel moo-zeh-oh
火車站	la stazione	lah stah-tsee-oh-neh
旅客	l'ufficio turistico	loo-fee-choh too-ree-stee-koh
服務中心		
國定假日休館	chiuso per la festa	kee-oo-zoh pair lah fess-tah

●投宿旅館

有空房嗎？	Avete camere libere?	ah-**veh**-teh kah-**mair**-eh **lee**-bair-eh?
雙人房	una camera doppia	oona **kah**-mair-ah **doh**-pee-ah
附雙人床	con letto matrimoniale	kon **let**-toh mah-tree-moh-nee-**ah**-leh
雙床房	una camera con due letti	oona **kah**-mair-ah kon **doo**-eh **let**-tee
單人房	una camera singola	oona **kah**-mair-ah **sing**-goh-lah
套房	una camera con bagno, con doccia	oona **kah**-mair-ah kon **ban**-yoh, kon **dot**-chah
門房	il facchino	eel fah-**kee**-noh
鑰匙	la chiave	lah kee-**ah**-veh
我訂了房	Ho fatto una prenotazione.	oh **fat**-toh oona preh-noh-lah-tsee-**oh**-neh

●在外用餐

有……人桌位嗎？	Avete una tavola per ... ?	ah-**veh**-teh oona **tah**-voh-lah pair ...?
我想訂位	Vorrei riservare una tavola.	vor-**ray** ree-sair-**vah**-reh oona **tah**-voh-lah
早餐	colazione	koh-lah-tsee-**oh**-neh
午餐	pranzo	**pran**-tsoh
晚餐	cena	**cheh**-nah
買單	Il conto, per favore.	eel **kon**-toh pair fah-**vor**-eh
我吃素.	Sono vegetariano/a.	**soh**-noh veh-jeh-tar-ee-**ah**-noh/nah
女侍	cameriera	kah-mair-ee-**air**-ah
男侍	cameriere	kah-mair-ee-**air**-eh
固定價菜單	il menù a prezzo fisso	eel meh-**noo** ah **pret**-soh **fee**-soh
今日特餐	piatto del giorno	pee-**ah**-toh dell **jor**-no
開胃菜	antipasto	an-tee-**pass**-toh
第一道菜	il primo	eel **pree**-moh
主菜	il secondo	eel seh-**kon**-doh
蔬菜	il contorno	eel kon-**tor**-noh
甜點	il dolce	eel **doll**-cheh
服務費	il coperto	eel koh-**pair**-toh
酒單	la lista dei vini	lah **lee**-stah day **vee**-nee
三分熟	al sangue	al **sang**-gweh
五分熟	al puntino	al **poon**-tee-noh
全熟	ben cotto	ben **kot**-toh
杯	il bicchiere	eel bee-kee-**air**-eh
瓶	la bottiglia	lah bot-**teel**-yah
刀	il coltello	eel kol-**tell**-oh
叉	la forchetta	lah for-**ket**-tah
匙	il cucchiaio	eel koo-kee-**eye**-oh

●菜單詞彙

蘋果	la mela	lah **meh**-lah
洋薊	il carciofo	eel kar-**choff**-oh
茄子	la melanzana	lah meh-lan-**tsah**-nah
烘烤的	al forno	al **for**-noh
豆	i fagioli	ee fah-**joh**-lee
牛肉	il manzo	eel **man**-tsoh
啤酒	la birra	lah **beer**-rah
煮的	lesso	**less**-oh
麵包	il pane	eel **pah**-neh
湯	il brodo	eel **broh**-doh
黃奶油	il burro	eel **boor**-oh
蛋糕	la torta	lah **tor**-tah
乾酪	il formaggio	eel for-**mad**-joh
雞肉	il pollo	eel **poll**-oh
薯條（片）	patatine fritte	pah-tah-**teen**-eh **free**-teh
嫩蚌	le vongole	leh **von**-goh-leh
咖啡	il caffè	eel kah-**feh**
小胡瓜	gli zucchini	lyee dzoo-**kee**-nee
乾貨	secco	**sek**-koh
鴨肉	l'anatra	**lah**-nah-trah
蛋	l'uovo	loo-**oh**-voh
魚	il pesce	eel **pesh**-eh
新鮮水果	frutta fresca	**froo**-tah **fress**-kah
蒜	l'aglio	**lahl**-yoh
葡萄	l'uva	**loo**-vah
燒烤的	alla griglia	ah-lah **greel**-yah
厚煮／燻火腿	il prosciutto cotto/crudo	eel pro-**shoo**-toh **kot**-toh/**kroo**-doh
冰淇淋	il gelato	eel jel-**lah**-toh
小羊肉	l'abbacchio	lah-**back**-kee-oh
龍蝦	l'aragosta	lah-rah-**goss**-tah

肉類	la carne	la **kar**-neh
牛奶	il latte	eel **laht**-teh
礦泉水 ~氣泡／無氣泡	l'acqua minerale gasata/naturale	**lah**-kwah mee-nair-**ah**-leh gah-**zah**-tah/**nah**-too-rah-leh
蘑菇	i funghi	ee **foon**-gee
油	l'olio	**loll**-yoh
橄欖	l'oliva	loh-**lee**-vah
洋蔥	la cipolla	lah chee-**poll**-ah
柳橙	l'arancia	lah-**ran**-chah
柳橙／檸檬汁	succo d'arancia/ di limone	**soo**-koh dah-**ran**-chah/ dee lee-**moh**-neh
桃子	la pesca	lah **pess**-kah
胡椒	il pepe	eel **peh**-peh
豬肉	carne di maiale	**kar**-neh dee mah-**yah**-leh
馬鈴薯	le patate	leh pah-**tah**-teh
明蝦	i gamberi	ee **gam**-bair-ee
米	il riso	eel **ree**-zoh
烤	arrosto	ar-**ross**-toh
餡捲	il panino	eel pah-**nee**-noh
沙拉	l'insalata	leen-sah-**lah**-tah
鹽	il sale	eel **sah**-leh
香腸	la salsiccia	lah sal-**see**-chah
海產	frutti di mare	**froo**-tee dee **mah**-reh
湯	la zuppa, la minestra	lah **tsoo**-pah, lah meh-**ness**-trah
牛排	la bistecca	lah bee-**stek**-kah
草莓	le fragole	leh **frah**-goh-leh
糖	lo zucchero	loh **zoo**-kair-oh
茶	il tè	eel **teh**
花草茶	la tisana	lah tee-**zah**-nah
番茄	il pomodoro	eel poh-moh-**dor**-oh
鮪魚	il tonno	**ton**-noh
小牛肉	il vitello	vee-**tell**-oh
蔬菜	i legumi	ee leh-**goo**-mee
醋	l'aceto	lah-**cheh**-toh
水	l'acqua	**lah**-kwah
紅酒	vino rosso	**vee**-noh **ross**-oh
白酒	vino bianco	**vee**-noh bee-**ang**-koh

●數字

1	uno	**oo**-noh
2	due	**doo**-eh
3	tre	treh
4	quattro	**kwat**-roh
5	cinque	**ching**-kweh
6	sei	**say**-ee
7	sette	**set**-teh
8	otto	**ot**-toh
9	nove	**noh**-veh
10	dieci	**dee**-eh-chee
11	undici	**oon**-dee-chee
12	dodici	**doh**-dee-chee
13	tredici	**tray**-dee-chee
14	quattordici	kwat-**tor**-dee-chee
15	quindici	**kwin**-dee-chee
16	sedici	**say**-dee-chee
17	diciassette	dee-chah-**set**-teh
18	diciotto	dee-**chot**-toh
19	diciannove	dee-chah-**noh**-veh
20	venti	**ven**-tee
30	trenta	**tren**-tah
40	quaranta	kwah-**ran**-tah
50	cinquanta	ching-**kwan**-tah
60	sessanta	sess-**an**-tah
70	settanta	set-**tan**-tah
80	ottanta	ot-**tan**-tah
90	novanta	noh-**van**-tah
100	cento	**chen**-toh
1,000	mille	**mee**-leh
2,000	duemila	**doo**-eh **mee**-lah
5,000	cinquemila	**ching**-kweh mee-lah
1,000,000	un milione	oon meel-**yoh**-neh

●時間

一分鐘	un minuto	oon mee-**noo**-toh
一小時	un'ora	oon **or**-ah
半小時	mezz'ora	medz-**or**-ah
一日	un giorno	oon **jor**-noh
一週	una settimana	oona set-tee-**mah**-nah
週一	lunedì	loo-neh-**dee**
週二	martedì	mar-teh-**dee**
週三	mercoledì	mair-koh-leh-**dee**
週四	giovedì	joh-veh-**dee**
週五	venerdì	ven-air-**dee**
週六	sabato	**sah**-bah-toh
週日	domenica	doh-**meh**-nee-kah

羅馬市中心

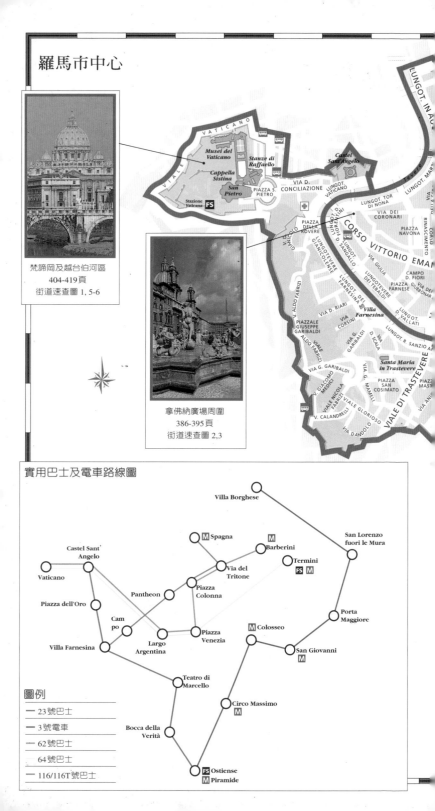

VATICANO

Musei del Vaticano
Stanze di Raffaello
Cappella Sistina
San Pietro
Stazione Vaticana **FS**
PIAZZA S. PIETRO

Castel Sant'Angelo

VIA D. CONCILIAZIONE
LUNGOT. VATICANO

VIA DEI CORONARI
LUNGOT. TOR DI NONA

CORSO VITTORIO EMAN

PIAZZA NAVONA
PIAZZA RINASCIMENTO

PIAZZA DELLA ROVERE

VIA GIULIA
CAMPO D. FIORI
PIAZZA FARNESE

Villa Farnesina

PIAZZALE GIUSEPPE GARIBALDI

VIA G. GARIBALDI

Santa Maria in Trastevere

PIAZZA SAN COSIMATO

VIALE DI TRASTEVERE

梵諦岡及越台伯河區
404-419頁
街道速查圖 1, 5-6

拿佛納廣場周圍
386-395頁
街道速查圖 2,3

實用巴士及電車路線圖

Villa Borghese

M Spagna

M Barberini

San Lorenzo fuori le Mura

Castel Sant'Angelo

Via del Tritone

Termini
FS M

Vaticano

Pantheon

Piazza Colonna

Piazza dell'Oro

Campo

M Colosseo

Porta Maggiore

Villa Farnesina

Largo Argentina

Piazza Venezia

San Giovanni
M

Teatro di Marcello

Circo Massimo
M

Bocca della Verità

Ostiense FS
Piramide M

圖例

— 23 號巴士

— 3 號電車

— 62 號巴士

— 64 號巴士

— 116/116T 號巴士